**조선시대 궁중기록화,
옛 그림에 담긴 조선 왕실의 특별한 순간들**

조선시대 궁중기록화,
옛 그림에 담긴 조선 왕실의 특별한 순간들

박정혜 지음

책을 펴내며

　유교를 국가 이념으로 삼은 왕조 국가인 조선의 궁중기록화는 한국적인 특수성이 잘 담긴 대표적인 종류의 그림이다. 유교적 예의 규범 안에서 생산되며 가장 큰 소비자는 왕과 왕실 구성원이라는 한계가 있었지만 이러한 제약이 하나의 특성으로 변환되고 그 안에서 독특한 조형과 미감이 창출되었기 때문이다.

　궁중기록화는 한두 작품을 제외하면 모두 도화서 화원에 의해 제작된 채색화이다. 대부분 공동작업의 형태로 같은 작품 여러 점을 일시에 완성해야 했으므로 화원들은 창의적인 개성 발휘보다 도화서의 시대 양식 안에서 필치의 익명성을 요구받았다. 한번 정해진 도상이 쉽게 바뀌지 않은 배경에도 이런 작업 여건이 한몫을 했다고 생각한다.

　보수성은 조선시대 궁중미술을 통관하는 속성이지만, 궁중기록화의 보수적 경향은 그 제작 배경에서 더욱 강화된 감이 있다. 궁중기록화의 출발은 왕의 명령으로 만들어 궁궐에 보관되는 그림이 아니며 관원의 공로를 칭찬하는 뜻으로 내리는 하사품도 아니었다. 유독 조선시대 관료 사회에서만 성행했던 계의 결성과 계원들의 기념화 제작 습관이 확대되어 궁중기록화라는 조선시대만의 특별한 장르를 탄생시켰다. 역사적 사실의 시각적 재현이라는 측면에서는 다른 여러 나라의 기록화와 다르지 않겠지만, 그 제작 경위만큼은 어느 나라에서도 찾아볼 수 없는 조선만의 특별함이 있다. 행사가 끝난 뒤 서너 명에서, 많게는 100명이 넘는 관료의 합의가 필요한 그림이었으니 그들의 요구를 하나로 모은 대표 도상에 의한 제작 관행이 형성될 수밖에 없었다. 이 책에서도 가장 강조한 내용 가운데 하나가 관료들의 자발적인 주도로 시작한 궁중기록화의 제작 경위이며, 그 보수성이 비롯된 근원의 실체이다. 만일 왕의 명령을 받들어 작품 한 점 한 점을 정성스럽게 만들어야 했다면

조선의 궁중기록화도 중국처럼 다채로운 양상으로 전개되었을 것이며 보수적 경향도 극히 미약했을 것이다.

이 책에서는 궁중기록화의 흐름을 숙종, 영조, 정조, 순조부터 고종, 대한제국기까지 왕대별로 나누어 살펴보았다. 특정한 역사적 사실을 배경으로 하는 궁중기록화의 시기별 특성과 의미를 가장 명료하게 보여주는 구분은 아무래도 왕대가 제일 적합하다는 판단에 이르렀다. 조선시대 전 시기에 걸쳐 궁중기록화가 제작되었다고 보지만, 숙종 대 이전에 관해서 구체적으로 얘기하기 어려운 것은 두 차례의 전란을 겪으며 임진왜란 이전의 그림은 대부분 보존되지 못했기 때문이다. 관료들도 사회 경제적으로 안정기에 접어든 숙종 대에 이르러서야 궁중기록화를 제작할 여력과 활기를 되찾았다.

궁중기록화에는 왕마다 다른 정치적인 업적이나 사건이 그대로 투영되어 있다. 특히 국왕마다 그림에 대한 애호의 정도가 달랐고 그 시각적 특성을 국정에 활용할 줄 아는 능력치도 달랐다.

18세기에 이르러 영조는 궁중기록화의 다양한 가능성을 모색했으며 후대 왕에게 그 방향을 제시했다. 특히 영조는 궁중기록화의 제작에 관심을 가지고 직접 통제하기 시작했는데 이는 조선시대 궁중기록화의 제작 관행을 변화시킨 분기점이 되었다. 정조는 영조가 확대한 궁중기록화의 제작 관행을 계승하는 한편, 도화서의 제도적 보완을 통해 화원 그림의 수준을 끌어올려 그들에게 새로운 회화적 성취를 이루도록 자극했고 결국 목표를 이루었다. 무르익은 화원의 실력은 순조 대에 최고조에 달해 이 시기 궁중기록화는 가장 화려하게 꽃피웠다. 궁중기록화의 변모는 왕의 관심과 지시에 크게 좌우되었으므로 이 책은 왕대별로 변화의 양상을 규명하는 데에 주력하였다.

궁중기록화는 많은 인물과 기물이 등장하고 복잡한 의례의 한순간이 시각화되는 그림이다. 그래서 행사의 시행 배경과 그림의 제작 경위를 알아보는 다음으로는 도상과 내용을 파악하는 것이 필요하므로 이 책은 각 작품의 내용 분석에도 무게를 실었다. 아울러 시대에 따른 구도, 공간 개념, 화면 형식, 인물과 산수 표현, 설채 방식 등의 회화 양식의 변화

도 비중 있게 살펴보았다.

일정한 도상이 반복되는 중에도 그림 안에 담긴 수많은 인물이 만들어내는 이야기와 풍부한 세부는 언제 보아도 즐겁고 새로운 것이 궁중기록화의 매력이다. 아무리 들여다보아도 전체를 한눈에 담아둘 수 없으니 그야말로 궁중기록화 연구에는 반복과 끈기의 덕목이 필요하다. 지금도 미처 발견하지 못했던 새로운 표현을 종종 발견할 때마다 놀라곤 하는데 이 재미에 빠지면 헤어나오기 어렵다는 것이 함정이다. 또 한 가지는 후대의 모사본을 감상하는 즐거움이다. 화가가 어느 부분에서 자신의 개성을 억누르지 못했나를 관찰하는 것이다. 원본을 그대로 옮겨 그려야 한다는 모사의 원칙을 지키면서도 끝내 자신만의 필치를 드러내고야 마는 화가들을 상상할 때면 화가에게 자신의 표출이 얼마나 중요한가를 다시금 깨닫곤 한다.

이 책은 지난 2000년, 일지사에서 출간한 『조선시대 궁중기록화 연구』를 기초로, 그 이후에 수행한 나의 연구만을 더해서 완성한 것이다. 출간 이후 20여 년이 흐르는 동안 궁중회화는 한국미술사에서 가장 많은 연구 성과를 낸 분야인 만큼 나 역시 많은 논저와 학술발표를 통해 이 흐름에 동참했고 그 성과를 이 책에 반영했다. 이 책을 펴내자고 처음 마음을 먹을 때만 해도 『조선시대 궁중기록화 연구』에 약간의 수정과 보완하는 정도를 염두에 두었다. 하지만 막상 시작하고 나니 목차를 새로 구성하고 도판도 대폭 보강할 필요가 생겼고 결국에는 새로 쓰다시피 하게 되었다. 다만 2000년 이후에 제출된 궁중기록화에 관한 다른 연구자들의 성과는 참고문헌에 수용하는 것으로 대신했다. 이 점에 대해 독자들의 양해를 구한다.

아울러 이 책은 왕과 관료층의 회화에 대한 가치관과 함께 그들에 의해 요구되었던 궁중 소용의 각종 기록화의 제작 양상과 화원의 역할까지 내용에 포함하고 있으므로 제목에는 '궁중기록화'라는 용어를 썼지만, 본문에서 본격적으로 개별 작품을 분석하고 설명할 때는 그보다 좁은 의미의 '궁중행사도'라는 용어를 더 많이 사용하였음을 미리 밝힌다.

책이 완성되기까지 제자들의 도움을 많이 받았다. 원고를 꼼꼼히 읽어준 윤민용 박사와 김영욱 박사, 번거로운 주석을 정리하고 도판을 만드는 데 애써준 김수연과 하영주에게 고마운 마음을 전한다. 양질의 도판을 대여해주시고 게재를 허락해준 박물관·미술관, 기관, 개인 소장가들께도 감사드린다. 책의 출판을 흔쾌히 수락하고 끝까지 정성껏 책을 만들어준 '혜화1117' 이현화 대표와 비슷비슷한 도판들과 오랜 시간 씨름했을 디자이너 김명선 님에게도 감사한 마음을 전한다.

　책을 내면서 돌아보니 정말 많은 분의 도움과 격려 속에서 이 자리까지 왔다. 이전과는 다른 느낌의 깊은 감사함이 밀려온다. 가르침을 주신 선생님들을 비롯하여 늘 힘이 되어주는 선배와 동료, 후배들에게 고마운 마음이 크다.

　각별하게 감사의 마음을 전하고 싶은 분이 계신다.

　20여 년 전, 이 책의 출발점이 된 『조선시대 궁중기록화 연구』를 만들어주신 일지사의 고故 김성재 대표님이다. 말수가 적은 분이었다. 그런 분께서 나의 박사논문을 직접 읽어보시고 "이런 책은 컬러로 내야 해"라고 하시며 책에 실린 도판 전체를 컬러로 제작하는 용단을 내려주셨다. 컬러로 나온 책의 덕을 크게 보았음은 물론이다. 만약 그 책이 컬러가 아니었다면 궁중기록화만의 웅장한 아름다움과 화려한 격조를 독자들에게 알리는 데 더 오랜 시간이 걸렸을 것이다. 아울러 그때 일지사에 책의 출판을 선뜻 주선해주신 은사 안휘준 선생님께 이제라도 특별히 감사함을 전하며 그분의 건강을 기원한다.

2024년 11월
박정혜

차례

책을 펴내며 004

서장 궁중기록화 이해의 첫걸음 013

궁중기록화, 왕과 국가의 특별한 순간을 그림에 담다 | 예제 확립과 전례서 편찬에 공을 들인 조선의 건국자들 | 길吉·가嘉·빈賓·군軍·흉凶을 담은 오례, 이를 그린 궁중기록화 | 왕과 관료들이 궁중회화에 둔 첫 번째 가치, 공리적 효능 | 궁중의 다양한 요구를 따른 기록화 제작

제1장 궁중행사도의 시작 045

고려말 신흥사대부의 계회 | 조선시대 관료들에게로 이어진 동류의식, 그리고 계 결성의 확산 | 계축에서 계첩과 계병으로, 변화하는 형식 | 관료들의 계회도에서 국가 행사의 기념화로 | 반드시 들어가는 좌목, 충효심과 자부심 가득한 서문 | 만민화친의 장, 연향도로 시작한 궁중행사도 | 궁중행사도 이본의 가치, 〈서총대친림사연도〉

제2장 숙종 시대의 궁중행사도 099

임진왜란 끝난 뒤 100년, 활기를 띠기 시작한 궁중연향도 제작 100
숙종 대에 이르러 안정을 찾은 궁중 예연 | 100여 년 만에 다시 열린 외연, 〈인정전진연도첩〉 | 숙종의 50세 축하 진연, 〈숭정전진연도〉

숙종의 기로소 입소를 그림으로 기록한 《기사계첩》 116
조선시대 국로 우대 기관, 기로소 | 태조의 고사를 계승하여 입기로소를 단행한 숙종 | 행사 전모를 온전하게 글과 그림으로 재현한 《기사계첩》 | 서로 같은 듯 또는 다르게 그려진 여섯 점의 《기사계첩》

행사도 계병의 유행을 예고한 인사행정 기념 병풍 156
17세기 초 인물화와 산수화로 시작한 계병 | 행사도를 절충한 계병의 시작, 왕이 친림한 인사행정을 그린 친정도 | 친정을 기념한 가장 이른 현존작, 《숙종신미친정계병》 | 병조만 제작에 참여한 《경종신축친정계병》

제3장 영조 시대의 궁중행사도

영조, 조선 후기 예제의 기틀을 다시 세우다 182
왕조의 성사를 중흥시킨 영조 | 기록화에 높은 관심을 보인 영조

영조의 기로소 입소를 그림으로 기록한 《기사경회첩》 187
51세에 기로소에 들어간 영조 | 숙종의 《기사기첩》을 그대로 따라 만든 《기사경회첩》 | 《기사경회첩》에 담긴 내용과 특징

궁중연향도로 보는 영조의 재위 반세기 210
어느 왕대보다도 다양하게 펼쳐진 연향 | 영조의 기로소 입소를 칭경한 진연, 〈숭정전갑자진연도병〉 | 영조의 종친 우대와 관아 사연, 〈종친부사연도〉 | 영조의 잦은 영수각 참배와 기로소의 계첩 제작 | 즉위 40주년을 기념하여 처음 시행한 진작례, 《영조을유기로연·경현당수작연도》 | 60년 만에 같은 날짜, 같은 곳에서 되살린 진연의 기록, 《영조병술년진연도병》 | 신하들에게 내린 빈번한 선온과 사찬

다양한 방식으로 계속된 친정도의 유행 267
글씨 병풍 속에 절충된 친정 장면, 〈영조을묘친정후선온계병〉 | 새롭게 등장한 친정도 화첩

왕과 신하의 활쏘기 의례를 되살려 시각화한 영조 286
대사례 절차의 정비와 명문화 | 《대사례도》에 담긴 내용과 특징

경복궁 옛터를 왕조의 정통성 강화에 활용한 영조 307
임진왜란 이후 폐허가 된 경복궁에서 거행한 행사 | 옛 궁궐 터에서 처음 치른 행사, 〈친림광화문내근정전정시도〉 | 태종의 고사를 근정전 터에서 되살린 연향, 〈영묘조구궐진작도〉

안민安民의 구현을 위해 공을 들인 준천 322
만세에 이어질 치적, 개천의 정비 사업 | 두 가지 유형의 계첩에 담은 준천 사업의 자초지종 | 영조의 명으로 이룩한 '어제준천계첩'을 제작한 화원 | 어제준천계첩의 내용과 특징 | 갱진준천계첩의 내용과 특징

영조, 조선시대 가장 흥미롭고 역동적인 궁중행사도를 남기다 365
궁중행사도의 궁중 내입, 제작 관행을 바꾼 영조 | 궁중행사도의 대표 형식으로 정착한 병풍 | 영조 대 궁중행사도의 회화적 특징

제4장 정조 시대의 궁중행사도

세자의 위상 강화를 위한 노력과 행사기록화 374
세자를 위한 관청, 세자시강원의 승격 | 동궁 권역 정비와 중희당 건립 | 정조의 맏아들 세자 책봉을 기념한 《문효세자책례계병》

제향의 정확한 실행을 위한 향의도병의 정비 388
전례 의주의 시각화와 활용의 중요성 | 새롭게 시도한 제사 의식 도병, 경모궁향의도병 | 종묘와 사직단의 향의도병 | 《종묘향의도병》의 내용과 제작 시기

정조의 기획력으로 탄생한 궁중행사도의 꽃, 《화성원행도병》 419
아버지 탄신 60주년, 어머니 회갑을 기념하는 아들의 정성과 철저한 준비 | 을묘년 원행의 모든 것을 기록한 『원행을묘정리의궤』 | 정조의 특별한 주문 제작, 내입도병과 정리소 계병 | 규장각 차비대령화원에게 맡겨진 병풍 제작 | 18세기 후반의 회화 역량이 집약된 《화성원행도병》

정조 연간 궁중행사도에 등장한 새로운 변화 484
화원 그림의 도약, 연폭 병풍의 자유로운 활용 | 서양화법의 수용과 사실적 표현의 성취

제5장 순조~고종 시대의 궁중행사도

궁궐 건축화의 완성, 〈동궐도〉 502
궁궐 건축화의 전성기, 그 정점을 찍은 〈동궐도〉 | 〈동궐도〉의 제작 시기와 화원 | 두 점 〈동궐도〉의 같은 점, 다른 점 | 19세기, 대형 궁궐 건축화가 유행한 시기

세자시강원의 동궁 의례 시각화 524
효명세자의 성균관 입학 의례, 《왕세자입학도첩》 | 효명세자의 교육 평가 의례, 《회강반차도첩》 | 왕세자 관례 의식의 도해, 《수교도첩》 | 왕권 강화와 효명세자 관련 행사기록화의 성행

19세기는 궁중연향도의 전성기 576
왕실 어른의 장수와 잦은 궁중예연 | 순조 연간의 궁중연향도 | 헌종 연간에 확립된 19세기 연향도병의 전형, 《헌종무신진찬도병》 | 고종 연간의 궁중연향도 | 다각적 모색으로 확립한 19세기 연향도병의 특징

왕조의 권위를 표상하는 전정 의례, 진하도 667
진하례 절차의 변천과 도상의 특징 | 행사장을 정면에서 내려다보는 정면부감도법의 진하도 병풍 | 행사장을 한쪽에서 비스듬히 내려다보는 평행사선부감도법의 진하도 병풍

제6장 대한제국 시기의 궁중행사도 719

1897년, 대한제국 수립 이후 황실의 연향도 720

헌종의 계비, 명헌태후의 망팔과《고종신축진찬도병》721
대한제국 시기 유일한 진찬례의 준비 | 대한제국 시기에도 계속된 내입도병과 당랑계병의 제작 |《고종신축진찬도병》의 내용과 특징

황제가 된 고종의 오순 칭경과《고종신축진연도병》734

고종 황제의 기로소 입소를 기념한《고종임인사월진연도병》741
진연의 준비와 도병 제작 | 조선의 왕으로는 네 번째이자 마지막으로 기로소에 들어가는 의례를 그린 행사도 | 기로소 입소를 경축하는 연향도

고종 즉위 40년을 축하하는《고종임인십일월진연도병》757

대한제국 시기 궁중연향도병의 특징 763
19세기 형식과 방법을 계승한 연향의 준비와 시행 | 의궤 제작과 도식의 기화 | 황제국의 위상에 맞는 의물과 의장, 정재의 변화 | 의궤와 도병의 구도와 시점

부록
- 주 785
- 자료 837
- 참고문헌 842
- 찾아보기 859

일러두기

1. 이 책은 미술사학자 박정혜가 지난 30여 년 동안 조선시대 궁중기록화를 종합적으로 연구한 결과물이다. 『조선시대 궁중기록화 연구』(2000, 일지사)의 내용을 포함했으나 출간 이후 20여 년 동안 축적한 연구의 성과를 바탕으로 구성 및 체제를 새롭게 했음은 물론 원고 전체를 다시 집필하고 현전하는 관련 도판을 총집성하여 수록함으로써 통상적인 개정판의 범주를 뛰어넘는 완전히 새로운 저작임을 밝힌다.

2. 본문에 나오는 작품명은 홑꺾쇠표(〈 〉)로 표시하는 것을 기본 원칙으로 삼았다. 그러나 여러 개의 그림이 수록된 화첩과 여러 장면이 그려진 병풍 제목은 겹꺾쇠표(《 》)로 표시하고 그 안에서 각 그림을 홑꺾쇠표(〈 〉)로 표시했다. 시문이나 논문 제목은 홑낫표(「 」), 문헌과 책자의 제목 등은 겹낫표(『 』), 간접 인용문 또는 강조하고 싶은 내용 등은 작은따옴표(' ')로 표시했다.

3. 본문에 수록한 도판의 기본 정보는 아래와 같은 순서로 정리했다.

 도판 번호, 작가명, 작품명, 제작 시기, 재질, 크기(세로×가로), 소장처.

 예) [도01-13].〈왕세자책례계병〉, 1800년, 8첩 병풍, 견본채색, 각 145×54, 국립중앙박물관.

 크기의 단위는 센티미터(cm)이며 단위 표기는 모두 생략했다. 또한 작자 미상, 제작 시기 및 크기, 소장처 등 관련 정보가 밝혀지지 않았거나 정확하지 않은 경우 항목을 생략했다. 같은 제목의 그림이 같은 기관에 두 점 이상 소장되어 있을 때는 소장처의 등록번호를 옆에 별도로 표시해 구분했다.

4. 도판의 번호는 각 장 번호와 장 안에서의 일련번호를 기준으로 매겼고, 같은 도판의 세부를 다른 페이지에서 보여주거나 따로 설명할 경우 하위 일련번호를 매겨 원도판과의 상관 관계를 밝혀두었다. 이 경우 '부분' 또는 '세부'라고 밝히되 해당 페이지에 여러 개의 세부를 배치한 경우에는 기본정보를 동일 페이지에 따로 표시했다. 같은 그림 가운데 서로 다른 세부를 싣는 경우 새로운 일련번호를 부여했다. 표지 이미지를 수록한 화첩의 경우 이후 다른 화첩에 실린 그림들끼리의 번호 식별의 혼동을 막기 위해 해당 일련 번호를 대표 번호로 삼기도 했다.

 예) [도04-13]《화성원행도병》, 1795년 행사, 1796년 완성, 8첩 병풍, 견본채색, 각 151.2×65.7, 국립중앙박물관.

 　　[도04-13-01]〈봉수당진찬도〉의 정조 시연위와 혜경궁 가교 부분, 《화성원행도병》, 국립중앙박물관.

5. 본문의 해당 내용 옆에는 도판 번호를 표시하되, 대개 최초의 경우에만 표시했다. 다만, 다른 장의 도판이 언급되거나 따로 설명할 경우 필요에 따라 반복하여 표시하기도 했다.

6. 주요 인물 및 용어, 서명이나 작품명 등은 최초 노출시 한자 표기와 생몰년을 밝혀 두었으나 관련 정보가 정확하지 않은 경우 생략하기도 했고, 필요한 경우 반복하여 노출하기도 했다.

7. 2023년 6월 28일부터 시행된 '만 나이 통일법'(행정기본법 제7조의2 및 민법 제158조)에 따라 나이 표시는 출생일을 산입하여 만 나이로 계산하지만, 전통시대를 다루는 이 책에서는 '세는 나이'로 인물의 나이를 표시했다.

8. 본문의 이해를 돕기 위해 작성한 '주'와 '자료' 등은 해당 내용 옆에 각 일련번호를 표시하고, 책 뒤에 따로 '부록'을 구성하여 실었다. '부록'에는 이외에 '참고문헌'과 '찾아보기'도 포함했다.

9. 이 책에 표기된 모든 날짜는 음력이다. 고종이 태양력 사용을 발표한 음력 1895년 11월 17일(양력 1896년 1월 1일) 이후 양력 날짜로 표기한 경우 따로 표시했다.

10. 본문에 수록한 일부 표 안에서의 사람 수를 나타내는 '원', '인', '명'은 계급 및 품계에 따른 구분으로 원전의 표시를 그대로 따랐다.

11. 수록한 도판은 필요한 경우 모두 소장처 및 관계 기관의 사용 허가 절차를 거쳤으며, 이밖에 소장처가 분명치 않은 도판의 경우 추후 확인되는 대로 허가 절차를 밟겠다.

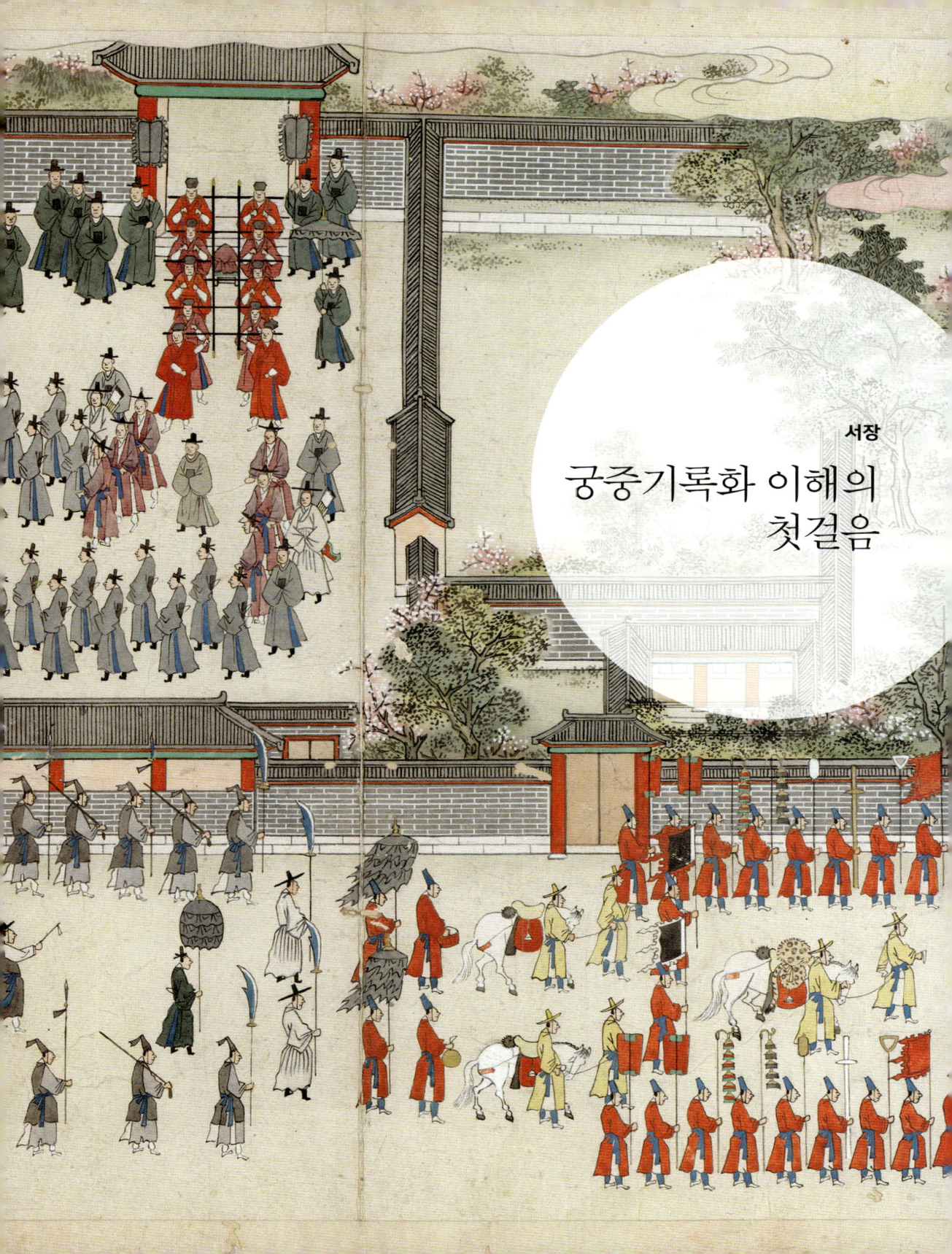

서장

궁중기록화 이해의
첫걸음

궁중기록화, 왕과 국가의 특별한 순간을 그림에 담다

조선시대 궁중기록화는 왕이나 왕세자가 국가 통치의 주체로서 수행한 국가와 왕실의 전례典禮나 특별한 행사를 시각화한 그림이다. 대부분 국가의 안정된 운영과 왕실의 존엄을 드러내고 왕의 치적을 칭송하는 의례를 내용으로 하며, 고려시대 이후 우리나라 전통문화에 막중한 영향을 미친 유교의 통치 이념을 원리로, 제한된 규범 속에서 그려졌다.

흔히 국가 의례의 광경을 사실적으로 재현한 그림을 궁중기록화라고 부르지만, 궁중기록화의 범주는 그보다 훨씬 넓다. 그 개념 안에는 의궤에 수록한 도식圖式이나 반차도를 지칭하는 의궤도가 큰 비중으로 포함되기 때문이다. 그래서 엄밀히 말하면 국가 의례의 광경을 사실적으로 재현한 그림은 궁중행사도宮中行事圖라고 부르는 게 맞다.[01] 이 책에서 중점적으로 다룰 그림은 궁중기록화 가운데 의궤도를 제외한 궁중행사도이며, 궁중행사도를 잘 이해하기 위해 서로 긴밀한 관계에 놓인 의궤도를 필요에 따라 함께 살펴볼 것이다.

의궤도와 궁중행사도의 가장 중요한 속성은 기록성이다. 국가 차원의 의례나 행사를 도화서 화원이 그렸다는 점에서 그림의 주제와 화가의 신분은 서로 비슷하다. 그러나 직접적인 제작 목적과 경위, 형식, 이를 소비하는 계층은 완전히 구별되었다.

의궤도는 행사의 준비 과정에서 왕의 검토 과정을 거쳐 도감都監의 실무자들이 참조했던 시각 문서를 의궤청儀軌廳에서 의궤를 편찬할 때 다시 그려서 수록한 그림이다.[02] 후대에 참고 자료로 이용하기 위한 관수용官需用 그림이며 보존에 더 가치를 두고 제작되었다. 반면에 궁중행사도는 특정한 의례를 마친 뒤 그 행사에 관여한 관원들이 일시적으로 결성한 모임의 기념물로 출발했다.

의궤도는 의식 절차를 설명한 의주儀註나 노부의장鹵簿儀仗의 순서를 시각적으로 도해하는 데 큰 비중을 둔 그림으로 의례용 기물의 견양도見樣圖나 행렬반차도가 대부분을 차지하지만,[03] 실제 거행된 의례나 행사의 광경을 사실적으로 그린 궁중행사도는 의궤도보다 회화성이 더 두드러진다. 의궤도가 공식적인 관찬 기록물이라면 궁중행사도는 특별한 기억을 오래 간직하려는 관료 집단이 자발적으로 주도한 기념화의 성격이 강하다.

궁중행사도는 기록에 의존하여 후대에 그려진 상상화가 아니라 행사 당시의 정황과

인물을 시각화했다는 측면에서 궁중풍속화로도 분류되며, 역사를 이끌어간 왕과 지배층의 행적을 기록한 그림이라는 측면에서는 역사화歷史畵라는 장르에서 폭넓게 다루어지기도 한다.04 한 시대의 모습을 보존하고 기념하며 전승하는 기록화로서 조선왕조 전 시기에 걸쳐 꾸준히 그려진05 궁중행사도는 상류층의 전유물로서 지배계층의 의식과 문화의 일면을 단적으로 드러내며, 도화서에 소속된 화원의 그림이라는 점에서 도화서를 중심으로 전개된 당시 궁중채색화의 양상을 파악하는 데 그냥 지나칠 수 없는 그림이다.

한국회화사에서 궁중행사도는 감상화에 비해 상대적으로 회화성이 부족하다는 한계를 갖는다. 이는 궁중행사도를 포함하여 기록화의 연구를 더디게 한 원인이기도 했다. 그렇지만, 다른 분야의 그림에 비해 필법이나 묘법의 다양한 변용이나 화가의 개성 발휘가 제한되었음에도, 조선시대 궁중행사도가 오랜 시간 동안 일정한 흐름을 유지하며 발전할 수 있었던 것은 그 나름의 확고한 형식 체계와 수요층의 뒷받침이 있었기 때문이다. 이러한 궁중행사도의 제작 환경을 충분히 인지하고 그 점을 하나의 특성으로 전제할 때 궁중행사도만이 가지는 독특한 미의 세계를 훨씬 가깝게 감지할 수 있다.

궁중행사도는 유교 질서 안에서 생성된 의례, 수요자인 왕과 지배층, 실제 제작자인 도화서 화원이 유기적으로 연결된 삼위일체의 관계 속에서 창출되었다. 그림의 내용과 도상을 결정하는 데 큰 영향을 미친 국가 전례는 건국 이념인 유교의 예치禮治에 입각한 것이며, 그림의 제작 주체이자 소장자인 왕과 지배층 관료들은 정치·도덕적으로, 그리고 회화적으로 유교 이념에 길들여진 사람들이었다. 궁중행사도 대부분을 제작한 화가는 국가 회화기관 소속으로서, 국가와 왕실에서 필요로 하는 모든 회화 활동에 참여한 화원이었는데 이들은 스스로 향유하기 위해서 궁중행사도를 제작하지 않았다. 그림의 제작을 계획하고 주도했던 사람들과 이들의 주문 혹은 명령을 받아 그 의도를 화폭에 구현해낸 사람들이 뚜렷이 구분되는 구조였다. 그러나 실제 작품 제작에 있어서 주문자와 화원은 그림의 내용과 도상 결정에 충분히 의견을 나누었을 것으로 짐작한다.

이 책에서는 궁중행사도의 제작을 뒷받침하는 세 축, 즉 국가 전례, 왕과 지배층이 회화에 두었던 가치, 도화서 화원이 담당하던 궁중의 다양한 회화 업무를 살펴본 뒤 본격적으로 궁중행사도의 세계로 들어가려 한다.

2000년대 초까지만 해도 화가가 개성을 자유롭게 표출하고 다양한 양식을 구사하는 감상화에 관한 연구가 회화사의 주된 흐름을 형성했다. 그렇다고 해서 기록화에 관한 관심이 전혀 없지는 않았다. 일찍이 고려대학교박물관에서는 1972년 개교 67주년을 맞아 소장하고 있던 기록화 29점을 '조의사속도전'朝儀士俗圖展이라는 전시를 통해 선보였다.[06] 궁중과 사가의 각종 행사도, 반차도, 건물도 등 거의 모든 종류의 기록화를 다양하게 구성하여 출품했다는 점에서 지금까지도 최초의 그리고 진정한 의미의 유일한 기록화 전시로 남아 있다. 그러나 당시에는 미술사적인 측면보다는 궁중과 양반 사대부층의 문화와 생활을 시각적으로 보여주는 역사적이고 풍속적인 사료라는 관점에서 이 그림들을 조명했다.

1970년대 중반 이후 안휘준 교수는 조선시대 기록화의 큰 비중을 차지하고 있는 계회도契會圖에 관해서 매우 중요한 연구 성과를 이룩했다.[07] 이 일련의 연구는 조선시대 기록화에 대한 인식의 틀을 제공했으며, 산수화 발달이라는 측면에서는 제작 연도가 확실한 계회도의 특성을 통해 자료가 영세한 조선 초기 산수화 양식을 보완해주었다. 한편『국보』나『한국의 미』같이 한국미술을 종합적으로 편찬한 전집류에서 대표적인 의궤도와 궁중행사도가 '장식화' 혹은 '기록적인 성격의 풍속화'로 소개되어[08] 기록화를 새롭게 바라보는 계기가 마련되었다. 또한 장서각 및 규장각의 회화류 소장품에 대한 기초 조사 수행으로 궁중행사도를 포함한 기록화의 종류와 내용을 어느 정도 파악할 수 있었으며,[09] 서울의 다섯 궁궐에 남아 있던 회화류를 수습하여 덕수궁 내의 궁중유물전시관에 일괄 소장하면서 기록화의 종류와 숫자를 대략적으로 알게 되었다.[10]

한국회화사의 연구가 그 폭과 깊이를 더해감에 따라 궁중기록화 혹은 궁중미술이라는 개념에 점차 주목하게 되었고, 1993년 국립중앙박물관에서 열린 '18세기의 한국미술전'은 궁중미술을 하나의 독립된 장르로 바라본 최초의 전시로서 상당한 성과를 거두었다.[11] 이 전시는 민간·궁중·종교의 세 분야로 나누어 한 세기 미술을 조명한 것이 특징이며, 일반미술과 궁중미술과의 차이점을 비교하고 각각의 독자성을 알 기회를 제공했다.

한편, 1991년 질 좋은 도판과 상세한 해설이 실린『동궐도』의 출판을 계기로 조선시대 궁궐도와 관아도에 대한 개괄적인 연구가 이루어졌으며 그 과정에서 주요한 궁중행사도가 많이 소개되었다.[12] 또한, 각종 지도류를 회화사적인 측면에서 접근한 연구와 일련의

기획 전시가 열렸다.[13] 지도가 관찬 사업의 하나로 제작된 기록적인 성격이 강한 그림이라는 측면에서 기록화를 연구하는 시각의 폭을 넓혀주었다.

이 무렵 의궤도에 관한 미술사적 연구도 이루어지기 시작했다.[14] 궁중행사도와 밀접한 관계에 놓인 의궤를 회화사의 귀중한 문헌으로 평가하면서 의궤도 연구의 필요성이 요구되었고, 이는 궁중행사도에 대한 관심을 환기하는 데도 기여했다.[15] 이후 의궤 연구는 활발히 이루어져 궁중행사도 연구에 많은 참조가 되었다.

예제 확립과 전례서 편찬에 공을 들인 조선의 건국자들

유교에서 예는 정치·법률·도덕 등 인간 생활과 문화 전반에 걸쳐 작용하는데 유교가 추구하는 궁극적인 정치적 이념은 예치다.[16] 국가의 조직과 질서는 예를 핵심으로 하는 예제禮制에 의해 통괄되었으며, 이를 이끌어 나가는 관료층의 사상과 가치관도 예에서 출발했다. 궁중기록화의 제작 배경에는 이 두 가지 측면이 서로 유기적이며 보완 관계를 형성한다. 즉, 예의 윤리 도덕적인 기능에 기반한 관료들의 가치관은 궁중기록화 제작에 투영되었으며, 실제 제작에서 요구되는 도상의 결정은 전적으로 예제에 의존했다. 그래서 국가 의례를 규정해놓은 전례서典禮書는 궁중기록화 제작에 중요한 위치를 차지한다.

유교 국가에서 예는 조정 중심, 통치자 중심의 의례로 발전해나갔으므로 예의 윤리 도덕적인 내면화보다는 정치적인 기능을 강조했는데 유교적으로 정비된 국가조직체제가 바로 예제이다. 왕과 왕실을 중심으로 제정되는 예제는 국가체제 및 왕권의 확립과 불가분의 관계에 놓인다. 자연히 예제는 최고의 권위와 타당성을 지니는 규범 질서로 여겨졌고, 국가통치를 위한 각종 제도와 백성의 생활을 규율할 수 있는 효과적인 규범 통제의 장치가 되었다.[17]

유교의 예 사상은 한학漢學을 도입하는 과정에서 삼국시대 초기부터 별 저항 없이 수용되었다. 고려시대에 유교는 불교와 더불어 국가의 정치 이념으로 받아들여졌고, 왕실의 정치적 권위를 유지하는 정치 질서의 기준으로 자리잡았다. 태조 왕건918~943 재위은 죽기 전

에 후세의 왕들이 지켜야 할 훈요십계조訓要十戒條의 제10조에 경학經學과 사기史記를 나라와 가정의 지침서로 삼고, 무일편無逸篇을 그림으로 그려 벽에 걸어두고 출입할 때 보고 살필 것을 당부했다.[18] 또, 982년(성종 1) 최승로崔承老, 927~989가 올린 시무이십팔조時務二十八條에는 "불교는 수신의 근본이고 유교는 나라를 다스리는 근본이다"라며 유학과 불교의 역할에 대해 언급했다.[19]

 조선의 건국자들은 고려 말의 사회경제적 모순을 극복하여 중앙집권적 국가체제를 확립하고 왕권의 교체를 대의명분에 맞게 이념적으로 설명해야 하는 현실 문제를 안고 있었다. 실천적이고 윤리적인 면이 강한 송대의 성리학은 다른 어느 시대의 유학보다도 예를 중요시했다. 조선의 유학자들은 수신적인 성격이 강한 성리학에만 치중할 수 없다고 판단하고 한·당의 유학과 불교, 도교 등 전통적인 요소까지 수용하여 국가체제를 정비했다. 그들은 주나라의 정치를 최고의 이상으로 추구했으며, 모든 분야의 국가조직을 예제화하는 데『주례』를 실질적인 모델로 삼았다.[20]

 이렇게 예제화된 국가조직은 길吉·가嘉·빈賓·군軍·흉凶 다섯 개의 주제로 분류되는 의례 체계를 통해 실질적으로 행용되었다.[21] 이 오례 체계 역시『주례』에 근거한 것으로서『주례』「춘관종백春官宗伯」가운데 대종백大宗伯의 직장職掌을 의미한다.[22] 오례의 개념은『주례』에서 비롯했지만, 본격적인 예제 운영 체계와 내용을 갖추어 오례 제도가 완비된 것은 당나라의『대당개원례』大唐開元禮에 이르러서이다. 그 이후 오례는 유교의 왕조 국가에서 예제를 분류하는 원리로서 변함없이 채택되었다.

 우리나라에서 오례는 고려시대부터 운영되었다.[23] 성종981~997 재위이 원구圓丘·종묘·사직을 세우고 적전籍田을 행했다는 것은 길례의 수용을 의미하며, 유교의 예에 의한 정치 질서의 편제가 시작했음을 시사한다. 경학의 연구가 깊어짐에 따라 예종 대1106~1122에는 예를 전담하는 기구를 만들어 의례를 제정했고, 마침내 의종 대1147~1170에 평장사平章事 최윤의崔允儀, 1102~1162가 최초로 오례에 따라 예를 정리한『고금상정례』古今詳定禮 50권을 편찬했다.[24] 조선 태조 대에『고려사』「예지」禮志를 편찬하는 데『고금상정례』를 기본 사료로 이용했다.[25]

 고려시대에 이미 오례 운영의 경험이 있었으므로 조선은 태조 대1392~1398부터 오례

체제에 의해 예제를 운영했다. 그러나 정리된 전례서에 따라 유교적인 의례 체제를 갖춘 것은 훨씬 후인 세종 대1419~1450의 일이다. 확고한 예제의 틀을 마련하는 데는 성리학에 대한 심도 있는 이해가 요구되었으므로 고려와 중국의 예서와 사서를 연구하여 조선의 실정에 맞는 의례와 제도를 성립시키기까지는 좀 시간이 걸렸다. 고려와 중국에 관한 고제古制 연구는 1402년(태종 2)에 설립된 전문적인 예제 연구기관인 의례상정소儀禮詳定所를 중심으로 서서히 시작되었으며 세종 즉위 후 본격화되었다.26

세종은 태종 조1401~1418에 허조許調, 1369~1439가 정리해놓은 길례에 이어 나머지 예를 편찬함으로써 예제의 틀을 일차적으로 마련했다. 이「오례」의 내용은『세종실록』의 끝에「악보」,「지리지」등과 함께 부록처럼 수록되었다. 각 항목은 음악, 복식, 의장기, 기물 등 의례의 실질적인 진행에 필요한 내용을 담은「서례」序例와 의식절차를 규정한「의식」을 그 다음에 두는 식으로 구성했다.27 또, 내용 서술이 부족한 부분은「서례」끝에 따로 도설圖說을 두어 시각적으로 보완했다.

조선시대 예제를 확립해놓은 최초의 전례서는 1474년(성종 5)에 출간된『국조오례의』國朝五禮儀다.『세종실록』「오례」를 기본으로 세종 말에서 성종 초의 정치·사회적인 시대 변화를 수용한『국조오례의』는 당나라 두우杜佑, 735~812의『통전』通典, 명나라의『중조제사직장』中朝諸司職掌과『홍무예제』洪武禮制 등을 참조했다.28 내용의 순차는 길·가·빈·군·흉으로『세종실록』「오례」를 그대로 따랐지만「서례」를 분리하여『국조오례의서례』國朝五禮儀序例라는 별책으로 편집한 점이 다르다.『국조오례의』는『경국대전』과 함께 조선의 정치 명분의 기틀을 표명하고 왕조의 체제 유지를 위한 전례서로서 조선 말까지 효력을 발휘했다.29

숙종 대1674~1720에 이르면『국조오례의』의 내용이 간략하고 시의에 맞지 않다는 문제점이 이미 곳곳에서 드러나 체계적인 전례의 정비가 요구되었다. 숙종은 1681년(숙종 8) 호조판서 조사석趙師錫, 1632~1693의 의견을 받아들여 고례古禮를 상고하고 실록을 참작하여『국조오례의』의 증보를 명령했으나 완성을 보지 못했다.30

예제의 재정비에 대한 노력은 영조 대1724~1775에 본격적으로 추진되어『국조속오례의』로 결실을 보았다. 영조는 1741년(영조 17)『국조속오례의』의 찬술에 대한 공식 명령을 내렸으며, 1744년 8월 27일에 완성된 책을 진헌받았다.31 "세월이 오래되어 고례가 허물

어지고 해이해졌으며 당시의 풍속에 따라 시행되지 않게 된 것이 많아서 예조에 명하여 자료를 모아 책을 만듦으로써 삼대三代의 고례를 회복하고자 했다"는 내용의 서문에 그간의 사정과 편찬의 취지가 잘 천명되어 있다.[32] 영조는 책 제목과 서문을 직접 지었으며, 책의 내용에도 관심을 가지고 여러 차례 수정 지시를 내렸다.『국조속오례의』이후 왕세손에 관한 몇 가지 의주는 1751년에 출간된『국조속오례의보』國朝續五禮儀補에서 보완되었다.

한편, 영조는『국조속오례의』를 완성한 같은 해에 예조에 산만하게 뒤섞인 상태로 전해오는 등록謄錄을 분류하여 등서하는 일을 예조정랑 이맹휴李孟休, 1713~1751에게 맡겼다. 정조1776~1800 재위는 그 결과물의 내용이 소략하다고 판단하여 1781년(정조 5) 그의 조카 이가환李家煥, 1742~1801에게 증보를 일임했는데, 완성된 책이 바로『춘관지』春官志이다.[33]『춘관지』는 예조가 관장하는 업무의 연혁과 법례法例를 정리한 예조 등록으로서 이후『춘관통고』春官通考 제작에 참고가 되었다.

『국조속오례의보』이후에 정식으로 출간된 전례서는 없다. 다만, 1788년(정조 12) 예조참의 유의양柳義養, 1718~?이 편찬한『춘관통고』는 예의 행용 흐름을 파악할 수 있다는 점에서 유용하다.[34]『국조속오례의』의 출간 후 예조에는 고증하고 참조할 만한 등록과 의절이 늘어났지만, 계통을 세워 정리되어 있지 않아서 일을 거행할 때 참고하기에 매우 불편했다. 국가의 전례를 관장하는 예조로서도 면목이 서지 않는 일이었다. 정조는 1784년(정조 8)에『국조속오례의』이후의 의절을 모아 사용하기에 편하도록『국조오례의』와『국조속오례의』를 합친『국조오례통편』의 찬집을 유의양에게 명했으나 완성에 이르지 못했다.[35]『춘관통고』는 이를 바탕으로 좀더 규모를 넓혀 편찬한 것이다.

『춘관통고』는 이미 고례가 되어 준행되지 않는『국조오례의』와『국조속오례의』를「원의」原儀 와「속의」俗儀로, 1758년(영조 34)에 완성된『국조상례보편』國朝喪禮補編을「보의」補儀로 수록하고, 정조 당시에 행용하던 의례와 의주는「금의」今儀로 기록했다.「금의」에 대해서는 편목編目을 세분하여 의주를 실었으며, 그에 필요한「도설」을 강화하고, 항목에 따라서는 고실故實을 연대기 순으로 정리해놓았으므로 기존의 어느 전례서보다도 체계적이고 종합적이다.『국조오례의』이래 변화된 전례의 종류와 예문禮文을 서로 비교할 수 있고 그 변천된 내력을 짚어보기에 유용한 것이 큰 장점이다.

또 하나 정식으로 간행되지 않은 전례서로 대한제국의 창건에 맞추어 1898년(광무 2) 무렵 편찬된 『대한예전』大韓禮典이 있다. 독립 황제국 의상에 맞게 항목을 추가하거나 삭제하고 의주도 보완했다. 미완성의 형태이지만 황제국의 달라진 의례를 살펴볼 수 있는 자료다.

지금까지 살펴본 바와 같이 오례는 시대와 사회에 적응하면서 여러 차례 수정·보완되었고, 그에 따라 전례서의 증보는 불가피했지만, 언제나 왕조례王朝禮로서 왕실의 정치적 권위와 명분을 설명하는 태도는 잃지 않았다.

길吉·가嘉·빈賓·군軍·흉凶을 담은 오례, 이를 그린 궁중기록화

오례 중에서 궁중행사도와 가장 밀접한 관계가 있는 부분은 가례다. 현재 전하는 궁중행사도의 내용은 대부분이 예연禮宴, 사연賜宴, 친림사연親臨賜宴, 진하陳賀, 책봉冊封, 어첩봉안御帖奉安, 과거科擧, 왕세자 관례와 입학 등 가례에 직접적으로 해당하거나 간접적으로 연관되어 있다. 그 밖에는 길례에 해당하는 종묘제례宗廟祭禮, 문묘알성文廟謁聖, 능행陵幸 등이 있고, 군례에 해당하는 대사례大射禮를 그린 그림이 있지만 가례에 비하면 매우 작은 비중을 차지한다. 빈례에 해당하는 것으로는 궁중행사도와는 다른 제작 경로를 통해 사신 접대용으로 그려진 영조도迎詔圖와 근정전청연도勤政殿請宴圖에 대한 기록이 있다. 오례 중에서 가장 비중이 크고 으뜸으로 여겨진 것은 제사의 예인 길례이며, 이 점은 오례의 순차에서 『주례』이래 언제나 제일 처음에 위치하는 것에서도 알 수 있다. 그러나 궁중행사도에서 길례는 그 중요성에 비추어볼 때 표현의 대상으로서 우위를 지키지 못했다.

반면에 궁중행사도가 주로 가례에 해당하는 의례를 주제로 삼은 것은 가례가 갖는 친목·화친의 취지와 궁중행사도의 제작 동기가 서로 부합했기 때문이다. 『주례』「춘관종백」에 의하면 가례는 다음과 같은 의미를 내포하고 있다.

가례는 만민萬民을 친하게 한다. 식음食飮의 예로써 종족과 형제를 친하게 하고, 혼관婚冠의 예는 남녀를 친하게 한다. 빈사賓射의 예는 고구故舊와 붕우朋友를 친하게 하며, 향연饗宴

의 예는 사방의 빈객을 친하게 한다. 신번脹膰의 예는 형제의 나라를 친하게 하며, 하경賀慶의 예는 이성異姓의 나라를 친하게 한다.36

즉, 가례의 목적은 만민을 서로 가깝게 하기 위함이며, 식음례·혼관례·빈사례·향연례·신번례·하경례의 여섯 항목으로 세분된다는 것이다. 첫번째 식음례는 군주가 음식의 예와 음주의 예로 종족 형제들을 친하게 하는 것으로 연회를 의미한다. 두 번째 혼관례는 혼례와 관례를 말하며, 혼인은 예의 근본이고 관례는 예의 시작임을 뜻한다. 세 번째는 빈사례다. 사례射禮에서는 왕이라 하더라도 빈주賓主를 세우게 되는데, 빈주는 왕의 오랜 친구로서 세자 시절에 함께 공부한 사람이라는 뜻이다. 네 번째인 향연례에서 빈객은 외교 사신을 의미하는 조빙자朝聘者를 말한다. 종족과 형제에게는 음식의 예만으로도 친함을 나타낼 수 있으나 사방의 나라에서 온 빈객은 풍성한 향연의 예로 공경함을 보여야 한다는 것이다. 다섯 번째의 신번례에서 신번은 사직과 종묘의 제사에 올리는 고기를 의미하므로 선왕을 함께 모시는 형제의 나라에 제물을 나누어주어 친밀함을 나타내는 의식을 말한다. 여섯 번째는 하경례로, 왕실의 외척인 이성의 나라에 대해서는 형제의 나라와 달라서 반드시 문사文辭로 뜻을 전달하는 하례가 필요하다는 것이다.37

가례의 정의와 분류에서 '가'嘉는 선善한 것이며, 사람의 마음이 어질어서 가능한 제도가 바로 가례다.38 만민이 친목하고 화합하기 위해서는 서로에게 선한 마음을 먼저 가져야 한다는 뜻으로 풀이된다. 길·빈·군·흉례와 달리 가례에는 만민이 언급되는데, 여기에서 지칭하는 만민이란 왕실에서부터 서인庶人에 이르기까지 모든 사회 계층을 포함하는 개념으로 왕이 주인이 되어 위아래가 함께 어울릴 수 있다는 의미다. 이 점이 바로 가례가 나머지 길·빈·군·흉례와 차별되는 특징이며,39 이런 이유로 가례만이 왕과 서민이 공유하는 통과 의례적인 성격의 의례를 포함한다.

『주례』의 가례 분류가 시사하듯이 실제로 가례의 이름으로 행용되는 많은 의례는 연향宴享을 수반한다. 연향에서 '연'은 낙樂 또는 합음合飮을 뜻하며, '향'은 헌獻을 의미한다. '연'으로 자애로운 은혜를 나타내 보이고 '향'으로 공손과 검소함을 알려준다는 뜻이 깃들어 있다. 연향은 가례의 중요한 항목 가운데 하나인데, 비록 의주에 연향의 설행이 명시되어 있

지 않더라도 경하慶賀하는 의미에서 관례상 의례 뒤에 연향이 따르는 예가 많다. 가례에 연향이 유난히 강조되는 것은 음식을 나누는 자리를 통해 '만민화친'萬民和親이라는 가례 원래의 취지를 달성하기가 쉬웠기 때문이다. 주자가 『시경』의 소아小雅 녹명鹿鳴을 주해한 다음의 글에서도 군신 사이의 연향이 지니는 의미를 잘 알 수 있다.

> 왕과 신하 사이가 한결같이 근엄하고 공경하기만 하면 정이 통하지 못하여 충고하는 유익함을 다할 수 없다. 그러므로 먹고 마시며 함께 모여서 연향의 예를 만듦으로써 상·하의 정이 통하게 하고 은근한 정이 붙도록 하는 것이다.[40]

『고려사』「예지」의 가례, 『세종실록』「오례」의 가례, 『국조오례의』·『국조속오례의』·『국조속오례의보』의 가례, 『춘관통고』의 가례 각 항목을 구체적으로 비교해보면 전례서에서 가례의 내용이 시대에 따라 어떠한 변화를 거쳤는지 알 수 있다. 표00-01, 표00-02 왕조의 교체 혹은 시대 형편에 따라 달라지는 정치적인 요구를 현실적으로 수용해야 했으므로 가례의 개념과 속성을 벗어나지 않는 한 세부적인 내용은 조금씩 달라졌다.

『고려사』예지의 「가례」 의주는 모두 왕과 왕세자 등 왕실 중심의 의례로만 구성되었는데, 『세종실록』오례의 「가례」 의주는 45개 중 36개 항목이 왕과 왕실에 관계된 내용이며, 나머지는 사대부와 서인의 예에 해당한다. 『세종실록』「가례」의 내용은 대체로 ① 명나라와 관련된 의식, ② 왕이 향축香祝을 지방 수령에게 보내는 의식, ③ 왕·왕비·왕세자가 각각 주체가 되어 행하는 진하의陳賀儀, ④ 왕을 대신한 사신과 외관이 행하는 의식 등 왕실의 정치적 위의와 명분을 표출하는 의례, ⑤ 책봉의冊封儀, ⑥ 관례의식冠禮儀式 등의 통과의례, ⑦ 교서반강의敎書頒絳儀, ⑧ 과거 및 방방의放榜儀, ⑨ 양로연의養老宴儀, ⑩ 향음주의鄕飮酒儀 등 새롭게 사서민士庶民까지 확대된 의례로 나눌 수 있다.[41]

『국조오례의』의 「가례」는 기본적으로 『세종실록』오례의 「가례」를 따르고 있다. 차이가 있다면 전향의傳香儀와 하상서의賀祥瑞儀가 삭제되고, 정지正至와 삭망朔望의 왕세자와 백관의 조하의朝賀儀를 하나의 의식으로 통합했다는 점이다. 그리고 왕세자의 관례와 입학의入學儀, 문무관의 관례와 과거영친의科擧榮親儀, 음복연의飮福宴儀, 진하의, 사신과 외관에 관한

표00-01. 『고려사』와 『세종실록』의 가례 항목 비교

번호	『고려사』「예지」 가례 1395년(태조 4) 완성	『세종실록』「오례」 가례 1451년(문종 1) 완성
1	태후 책봉 의식[太后冊封儀]	정초·동재·성절에 행하는 망궐례 의식[望闕禮儀]
2	왕비 책봉 의식[冊王妃儀]	황태자의 천추절에 행하는 망궁례 의식[皇太子千秋節望宮行禮儀]
3	원자 탄생 축하 의식[元子誕生賀儀]	조서를 맞이하는 의식[迎詔書儀]
4	왕태자 책봉 의식[冊王太子儀]	칙서를 맞이하는 의식[迎勅書儀]
5	왕태자 칭명·입부 의례[王太子稱名立府儀]	표문을 배송하는 의식[拜表儀]
6	왕태자 관례 의식[王太子加元服儀]	헌관에게 향을 전하는 의식[傳香儀]
7	왕태자 납비 의식[王太子納妃儀]	정초·동지에 왕세자가 조하하는 의식[正至王世子朝賀儀]
8	왕자·왕희 책봉 의식[冊王子王姬儀]	정초·동지에 왕세자빈이 조하하는 의식[正至王世子嬪朝賀儀]
9	공주 하가 의식[公主下嫁儀]	정초·동지에 백관이 조하하는 의식[正至百官朝賀儀]*
10	명나라에 표전을 올리는 의식[進大明表箋儀]	정초·동지에 회례하는 의식[正至會儀]
11	정초·동지·상국 성수절에 망궐 하례하는 의식 [元正冬至上國聖壽節望闕賀儀]	정초·동지에 명부가 중궁에게 조하하는 의식 [中宮正至命婦朝賀儀]
12	정초·동지·절일에 조하하는 의식[元正冬至節日朝賀儀]	정초·동지에 중궁이 명부를 회례하는 의식[中宮正至會命婦儀]
13	정월 초하루의 연회 의식[元會儀]	정초·동지에 왕세자가 중궁에게 조하하는 의식 [中宮正至王世子朝賀儀]
14	왕태자가 정초·동지에 여러 관료의 하례를 받는 의식 [王太子元正冬至受群臣賀儀]	정초·동지에 왕세자빈이 중궁에게 조하하는 의식 [中宮正至王世子嬪朝賀儀]
15	왕태자가 절일에 궁관의 하례 받고 함께 연회하는 의식 [王太子節日受宮官賀幷會儀]	정초·동지에 백관이 중궁에게 조하하는 의식 [中宮正至百官朝賀儀]
16	인일의 하례 의식[人日賀儀]	정초·동지에 백관이 왕세자에게 조하하는 의식 [王世子正至百官賀儀]
17	입춘일의 하례 의식[立春賀儀]	정초·동지·탄일에 사신과 외관이 멀리서 하례하는 의식 [正至誕日使臣及外官遙賀儀]
18	첫눈 내린 날의 하례 의식[新雪賀儀]	삭망에 왕세자가 조하하는 의식[朔望王世朝賀儀]
19	유지 하례 의식[宥旨賀儀]	삭망에 백관이 조하하는 의식[朔望百官朝賀儀]
20	한달에 세 번 거행하는 조회 의식[一月三朝儀]	상서를 하례하는 의식[賀祥瑞儀]
21	친히 원구에서 제사한 뒤 재궁에서 하례 받는 의식 [親祀圓丘後齋宮受賀儀]	매달 5일의 조참 의식[五日朝參儀]
22	대관전에서 군신이 연회하는 의식[大觀殿宴君臣儀]	상참 의식[常參儀]
23	노인에게 연회를 내리는 의식[老人賜設儀]	왕세자가 사·부·빈객과 상견하는 의식 [王世子與師傅賓客相見儀]*
24	선마 의식[宣麻儀]	서연에서 회강하는 의례[書筵會講儀]*
25	동당 감시의 급제자를 발표하는 의식[東堂監試放榜儀]	사신과 외관이 전문을 올리며 배례하는 의식 [使臣及外官拜箋儀]
26	의봉문에서 사서를 선포하는 의식[儀鳳門宣赦書儀]	사신과 외관이 왕이 내리는 선로를 받는 의식 [使臣及外官受上賜宣勞儀]
27	친히 원구에서 제사하고 사면을 베푸는 의식 [親祀圓丘後肆赦儀]	사신과 외관이 왕이 하사한 향을 맞이하는 의식 [使臣及外官迎內香儀]
28	조정과 민간에 통행하는 예의[朝野通行禮儀]	사신과 외관이 교서를 맞이하는 의식[使臣及外官迎敎書儀]
29	재추가 여러 왕을 알현하는 의식[宰樞謁諸王儀]	왕비를 들이는 의식[納妃儀]

번호	『고려사』「예지」가례 1395년(태조 4) 완성	『세종실록』「오례」가례 1451년(문종 1) 완성
30	양부의 재추가 합좌하는 의식[兩府宰樞合坐儀]	왕비를 책봉하는 의식[冊妃儀]
31	육관과 여러 조관이 서로 대면하는 의식 [六官諸曹官相謁儀]	왕세자를 책봉하는 의식[冊王世子儀]*
32	여러 도감의 각색관이 서로 모이는 의식 [諸都監各色官相會儀]	왕세자빈을 책봉하는 의식[冊王世子嬪儀]
33	참상·참외·인리·장고가 재추를 뵙는 의식과 인리·장고가 참상·참외를 뵙는 의식 [參上參外人吏掌固謁宰樞及人吏掌固謁參上參外儀]	왕세자빈을 들이는 의식[王世子納嬪儀]
34	문무 원장과 인리의 기거하는 의식[文武員將人吏起居儀]	왕자 혼례 의식[王子昏儀]
35	감옥일에 대성과 내시가 좌기하는 의식 [監獄日臺省內侍坐起儀]	왕녀가 시집가는 의식[王女下嫁儀]
36	안찰사가 별함 및 외관의 행행을 맞이하는 의식 [按察使別銜及外官迎行幸儀]	종친과 문무관 1품 이하의 혼례 의식 [宗親及文武官一品以下昏儀]
37	외관이 본국의 조서를 맞이하는 의식[外官迎本國詔書儀]	교서를 반강하는 의식[敎書頒降儀]
38	외관이 성상에게 문후하는 의식[外官問聖儀]	문과 전시 의례[文科殿試儀]*
39	새로 급제한 진사가 영친하는 의식[新及第進士榮親儀]	무과 전시 의례[武科殿試儀]
40	외관이 관아에 나아가는 의식[外官出官儀]	문무과 합격자 발표 의식[文武科放榜儀]*
41	3품 사신과 안찰사가 서로 만나는 의식 [三品使臣按察使相會儀]	생원 합격자 발표 의식[生員放榜儀]
42	안렴과 여러 별함이 서로 만나는 의식 [按廉諸別銜相會儀]	양로 의식[養老儀]*
43	병마사와 군관이 절하고 앉는 의식[兵馬使及軍官拜坐儀]	중궁이 베푸는 양로 의식[中宮養老儀]
44	북계의 영주가 부사·막하원과 서로 만나는 의식 [北界營主副使及幕下員相會儀]	개성부와 여러 주·부·군·현의 양로 의식 [開城府及諸州府郡縣養老儀]
45	양계 병마사청에서 행례하는 의식[兩界兵馬使廳行禮儀]	향음주례 의식[鄕飮酒儀]
46	외방 성상녹사가 재신을 알현하고 외관이 재신을 맞이하는 의식[外方城上錄事謁宰臣及外官迎宰臣儀]	
47	여러 도의 계점사와 중호·평리·윤사가 서로 만나는 의식 [諸道計點使中護評理尹使相會儀]	
48	평양 부윤이 관찰사를 맞이하는 의식 [平壤府尹迎觀察使儀]	
49	목·도호·지주원이 함께 앉는 의식[牧都護知州員同坐儀]	
50	외관이 병마사를 맞이하고 병마사·외관이 함명 재추를 맞이하는 의식[外官迎兵馬使及兵馬使外官迎銜命宰樞儀]	
51	외관이 개함을 멀리서 사례하는 의식[外官遙謝改銜儀]	
52	서경의 관료가 멀리서 가직을 사례하는 의식 [西京官僚加職遙謝儀]	
53	방어원장이 안렴사 및 참상관을 뵙는 의식 [防禦員將謁按廉及參上官儀]	
54	잡의[雜儀] : 정월 보름날 연등회 의식[上元燃燈會儀] : 음력 11월 팔관회 의식[仲冬八關會儀]	

※실제 궁중행사도로 그려진 의례는 *표를 붙임.

표00-02. 조선시대 전례서의 가례 항목 비교

번호	『국조오례의』「가례」 1474년(성종 5)	『국조속오례의』「가례」 1744년(영조 20)	『국조속오례의보』「가례」 1751년(영조 27)
1	정초·동지·성절에 행하는 망궐례 의식 [正至及聖節望闕行禮儀]	존호와 책보를 올리는 의식 [上尊號冊寶儀]	왕세자가 청정 후 정초·동지에 백관의 하례를 받는 의식 [王世子聽政後正至百官賀儀]
2	황태자의 천추절에 행하는 망궁례 의식 [皇太子千秋節望宮行禮儀]	대왕대비에게 존호와 책보를 올리는 의식 [大王大妃上尊號冊寶儀]	왕세자가 청정 후 상참을 받는 의식 [王世子聽政後受常參儀]
3	조서를 맞이하는 의식 [迎詔書儀]	왕비에게 존호와 책보를 올리는 의식 [王妃上尊號冊寶儀]	정초·동지에 백관이 왕세손에게 하례하는 의식 [正至百官賀王世孫儀]
4	칙서를 맞이하는 의식 [迎勅書儀]	왕대비에게 책보를 친히 전하는 의식 [王大妃冊寶親傳儀]	왕세손의 관례 의식 [王世孫冠儀]
5	표문을 배송하는 의식 [拜表儀]	어첩을 기로소에 봉안하는 의식 [御帖奉安耆社儀]*	왕세손을 책봉하는 의식 [冊王世孫儀]
6	정초·동지에 왕세자와 백관이 조하하는 의식 [正至王世子百官朝賀儀]	왕이 양로연에 친히 참석하는 의식 [親臨養老宴儀]	왕세손빈을 책봉하는 의식 [冊王世孫嬪儀]
7	정초·동지에 왕세자빈이 조하하는 의식 [正至王世子嬪朝賀儀]	영수각의 어첩에 친히 글을 쓰는 의식 [靈壽閣御帖親題儀]*	왕세손이 빈을 들이는 의식 [王世係納嬪儀]
8	정초·동지에 회례하는 의식 [正至會儀]	정초에 진하할 때 왕이 대왕대비에게 친히 치사와 표리를 전하는 의식 [大王大妃正朝陳賀親傳致詞表裏儀]	왕세손과 사·부가 상견하는 의식 [王世係與師傅相見儀]
9	중궁이 정초·동지에 명부의 조하를 받는 의식 [中宮正至命婦朝賀儀]	왕이 친히 참석하는 반교 진하 의식 [親臨頒敎陳賀儀]*	왕세손이 서연에서 회강하는 의식 [王世孫書筵會講儀]
10	중궁이 정초·동지에 명부를 회례하는 의식 [中宮正至會命婦儀]	왕이 친히 왕비를 맞아 들이는 의식 [納妃親迎儀]	왕세손이 입학하는 의식 [王世孫入學儀]
11	중궁이 정초·동지에 왕세자의 조하를 받는 의식 [中宮正至王世子朝賀儀]	진연 의식 [進宴儀]*	
12	중궁이 정초·동지에 왕세자빈의 조하를 받는 의식 [中宮正至王世子嬪朝賀儀]	왕비에게 올리는 진연 의식 [王妃進宴儀]*	
13	중궁이 정초·동지에 백관의 조하를 받는 의식 [中宮正至百官朝賀儀]	대왕대비에게 올리는 진연 의식 [大王大妃進宴儀]*	
14	백관이 정초·동지에 왕세자에게 하례하는 의식 [正至百官賀王世子儀]	삼전에게 올리는 진연 의식 [三殿進宴儀]*	
15	초하루와 보름에 왕세자가 백관의 조하를 받는 의식 [朔望王世子百官朝賀儀]	어연 의식 [御宴儀]*	
16	조참 의식 [朝參儀]	유생의 전강에 왕이 친히 참석하는 의식 [親臨儒生殿講儀]	
17	상참 조계 의식 [常參朝啓儀]	왕세자가 조참을 받는 의식 [王世子受朝參儀]	
18	왕세자 관례 의식 [王世子冠儀]	왕세자가 입궐하는 의식 [王世子入闕儀]	
19	문무관 관례 의식 [文武官冠儀]	왕세자가 훈서를 공경히 받는 의식 [王世子祗受訓書儀]	
20	왕비를 들이는 의식 [納妃儀]	왕자·군이 사·부와 서로 만나는 의식 [王子君師傅相見儀]	
21	왕비를 책봉하는 의식 [冊妃儀]		
22	왕세자를 책봉하는 의식 [冊王世子儀]*		

번호	『국조오례의』「가례」 1474년(성종 5)	『국조속오례의』「가례」 1744년(영조 20)	『국조속오례의보』「가례」 1751년(영조 27)
23	왕세자빈를 책봉하는 의식 [冊王世子嬪儀]		
24	왕세자가 빈을 들이는 의식 [王世子納嬪儀]		
25	왕자의 혼례 의식 [王子昏禮]		
26	왕녀가 시집가는 의식 [王女下嫁儀]		
27	종친과 문무관 1품 이하의 혼례 의식 [宗親文武官一品以下昏禮]		
28	하례 의식 [賀儀]*		
29	교서 반포 의식 [敎書頒降儀]		
30	문과 전시 의식 [文科殿試儀]*		
31	무과 전시 의식 [武科殿試儀]*		
32	문무과 합격자 발표 의식 [文武科放榜儀]*		
33	생원·진사 합격자 발표 의식 [生員進士放榜儀]		
34	양로연 의식 [養老宴儀]*		
35	중궁의 양로연 의식 [中宮養老宴儀]		
36	음복연 의식 [飮福宴儀]		
37	왕세자가 사·부·빈객과 상견하는 의식 [王世子與師傅賓客相見儀]		
38	서연에서 회강하는 의식 [書筵會講儀]*		
39	왕세자 입학 의식 [王世子入學儀]*		
40	사신·외관이 정초·동지·탄일에 멀리서 하례하는 의식 [使臣及外官正至誕日遙賀儀]		
41	사신·외관이 초하루와 보름에 멀리서 하례하는 의식 [使臣及外官朔望遙賀儀]		
42	사신·외관이 전문을 올리며 배례하는 의식 [使臣及外官拜箋儀]		
43	사신·외관이 선로를 받는 의식 [使臣及外官受宣勞儀]		
44	사신·외관이 궐내에서 내린 향을 맞이하는 의식 [使臣及外官迎內香儀]		
45	사신·외관이 교서를 맞이하는 의식 [使臣及外官迎敎書儀]		
46	외관이 관찰사를 맞이하는 의식 [外官迎觀察使儀]		
47	사신·외관이 유서를 받는 의식 [使臣及外官受諭書儀]		
48	개성부와 주·현의 양로연 의주 [開城府及州縣養老宴儀]		
49	향음주례 의식 [鄕飮酒儀]		
50	문무과 급제자의 영친 의식 [文武科榮親儀]		

※실제 궁중행사도로 그려진 의례는 *표를 붙임.

몇 가지 의식을 새롭게 추가했다. 왕세자가 주인이 되어 거행하는 의례가 새로 제정된 점이 세종 때의 오례와 비교할 때 가장 눈에 띄게 달라진 것이다. 이는 왕세자와 문무관의 위상에 변화가 있었음을 뜻하는데, 성종 대1469~1494 재위에 나타난 언관言官의 활약과 사림의 성장 등 신권臣權 강화와도 무관하지 않다.42

　1744년에 편찬된『국조속오례의』에는 왕실 어른에 대해 존호를 올리는 의식, 왕이 기로소耆老所에 들어가는 의식, 진하 의식, 왕비 맞을 때 친영親迎하는 의식, 왕실의 연향 의식, 왕세자에 관한 의식이 대폭 보강되었다. 그리고 1751년『국조속오례의보』를 통해 왕세손을 위한 하례·관례·책봉·입학·혼인納婚·서연書筵 관련 의주를 새로 제정했다.

　『춘관통고』의「가례」에 '금의'로 표기된 것은 모두 132개 항목에 달한다.부록 그 이전에 제정된 같은 제목의 의례를 시의에 맞게 보강하고 행례의 조건에 따라 이전보다 면밀하게 의주를 세분했으므로 항목이 많이 증가했다. 혜경궁 홍씨홍씨惠慶宮洪氏, 1735~1815에 대한 의례, 왕세제·왕세제빈을 위한 의례, 규장각·외규장각·이문원摛文院과 관련된 의례, 권정례權停例로 치를 때의 의례, 회맹제會盟祭 의례, 국조보감國朝寶鑑·열성지장列聖誌狀·어제御製의 봉안과 관련된 의례, 어진의 봉안과 봉심 의례, 왕가족이 이어할 때의 출궁 의례, 각종 과시와 관련된 의례 등이 처음 등장했다. 이 밖에도 친림 의례, 진하, 상존호上尊號, 진서進書·진전進箋, 진연, 양로연 등은 주재자 혹은 참석자의 신분과 조건에 따른 다양한 경우의 의주를 대폭 보강했다. 또 왕세자·왕세손·왕세제의 경우를 각각 분리하여 의주를 제정했으므로 이전보다 항목 수가 크게 늘어났다.

　궁중행사도는 국가 의례의 모습을 사실적으로 시각화하는 것이 원칙이었으므로 기본적인 도상은 전례서·의궤·등록의 의주와 밀접한 관련이 있다. 의주는 행사 장소의 설비, 참석자의 위차, 의식의 절차 등을 상세히 기록한 것으로 궁중행사도의 도상 해석에 결정적인 근거를 제공한다.

　다만 표 00-01과 표 00-02에 열거한 의례가 골고루 궁중행사도의 대상이 되었던 것은 아니다. 그중에서 별표가 표시된 항목이 실제 유물이나 기록을 통해서 궁중행사도로 그려진 사실이 확인되는 의례이다. 주제는 진찬進饌·진연進宴·사연·양로연·기로연 등의 연향을 중심으로 진하·책봉·과거와 방방·입기사入耆社, 왕세자의 서연·관례·입학 등에 편

중되어 있다. 그 이유는 궁중행사도의 제작 주체가 왕이 아닌 관료들이었다는 사실과 깊은 연관이 있다. 왕과 한자리에서 어울릴 수 있는 돈독한 관계이자 신료로서 왕을 보필하는 절대적인 군신 관계의 영광을 부각하기에는 다른 어느 의례보다도 연향이 적합했기 때문이다. 이런 맥락에서 궁중행사도의 내용이 가례, 그중에서도 상당수가 연향도에 집중된 이유를 이해할 수 있다.

　　가례의 내용이 정치·사회적인 형편에 맞게 변화했듯이 궁중행사도의 종류도 이와 궤를 같이하여 미약하게나마 변화했다. 궁중행사도는 왕권과 왕실 중심의 가례 의식을 주된 내용으로 하며, 여기에 신료들의 현실적이면서도 이념적인 목적이 결합하여 독특한 장르의 그림으로 오랫동안 제작되었다.

왕과 관료들이 궁중회화에 둔 첫 번째 가치, 공리적 효능

　　조선시대 궁중회화는 국가와 왕조를 효과적으로 운영하는 데 필요한 시각매체로서 중요한 역할을 수행했다.[43] 왕과 사대부들에게 회화는 유교적 가치체계 위에서 그 존재가치가 인정되었으며, 특히 국왕은 공리적 효능을 위주로 회화의 필요성을 인식하고 있었다.[44] 일찍이 공자가 명당明堂 사방의 담에 그려진 선대 왕들의 모습을 보고 "맑은 거울로 형태를 살피고 지나간 옛것으로 오늘을 안다"라고[45] 말한 것도 회화는 유교가 추구하는 교화력을 먼저 갖추어야 한다는 의미이다. 그림은 선과 악을 구별하는 감계의 수단으로서 도덕적이고 윤리적인 면에서 예교禮敎에 도움을 주어야 하는 것으로 보았다.[46]

　　그림의 재도적載道的 역할에 대한 가치관은 시각적인 전달 기능과 실용성에 근거한 것이다.[47] 가시적인 형태를 묘사하여 전달·보존할 수 있는 그림 고유의 시각적인 기능이 전제되지 않으면 불가능한 일이다. 중국 위나라의 문인 육기陸機, 261~303는 "사물을 밝히는 데는 말보다 큰 것이 없고 형상을 담는 데는 그림보다 좋은 것이 없다"라는 말로써 회화만이 지니는 시각적 특성을 분명히 했다.[48] 동시에 육기는 회화의 가치와 작용을 문학만큼 높게

평가하여 문학만으로는 위대한 사업을 아름답게 표현하고 그 명성을 오래 남기는 데 부족하다는 것을 인정했다. 회화가 공리적인 효능 안에서는 문학보다 더 큰 효과를 낼 수 있다고 본 것이다.

이렇게 회화의 시각적인 독자성과 공리적 역할에 대한 가치관은 한나라 이후 크게 대두되었다. 여기에 유교적인 이념이 더해져서 회화의 윤리적인 교화 기능은 더욱 강조되었다. 우리나라에서는 이미 고려시대의 궁중에서 국가의 업무 수행에 필요한 그림의 역할이 충분히 인지되었던 듯, 『고려사』「열전」列傳의 방기편方技篇은 "대체로 한 가지 예술로서 이름을 얻는 것은 비록 군자에게 부끄러운 일이나 나라를 다스리는 데에는 없어서는 안 된다"라는 내용으로 시작한다.[49]

조선시대에도 초기부터 새로운 왕조의 기틀을 확립하기 위한 회화의 공리적인 기능이 왕과 양반 관료층의 회화관 속에 뚜렷하게 자리잡았다. 그들이 회화에 대해 갖고 있던 천기賤技 혹은 말기사상末技思想은 회화 자체를 부정하는 것이 아니라 완물상지元物喪志를 두려워한 것이었고, 회화는 글과 동등한 역할을 하는 백공기예百工技藝의 하나로서 국가 운영과 유지에 반드시 있어야 하는 것으로 장려했다. 조선시대에 도화서를 두어 전문 화가들을 양성했던 명분도 이러한 필요성에 따른 대비책이었다.[50]

회화를 심성 수양의 수단으로 가치를 부여했던 조선 후기 사대부 중에는 조영석趙榮祏, 1686~1761이나 이규상李奎象, 1727~1799처럼 회화의 실용성과 공리적인 기능을 높게 평가한 사람도 없지 않았다. 조영석은 "회화는 법교法敎를 이루게 하고 인륜을 돕는다"라는 『역대명화기』歷代名畫記의 말을 인용하면서, 다음과 같은 말로 고대부터 회화가 갖고 있던 고유한 기능과 효용적인 가치를 강조했다.

무릇 회화라고 하는 것은 형상을 제대로 그려내는 것이다. 성인은 천지자연의 본체를 보고 그 형용을 그려냈으며 만물의 본모습을 본떠 그림으로 그려냈다. 문장으로 경위를 다 설명할 수 없고 글씨로 형용해낼 수 없는 것은 그림에서 구해야 하는 것으로, 그 요체는 어짊과 어리석음을 감별하고 잘 다스려진 세상과 어지러운 세상을 명확히 밝혀 드러내는 데 있다. 이것이 이른바 기본 경전인 육경六經과 공효功效를 함께 하는 것이다. 산천과 초

목, 인물과 고금의 의관衣冠, 기용器用과 제도에 대해서 모두 통달하고 깨우친 이후에야 비로소 참된 회화眞畫이자 유용한 기예라고 말할 수 있다. 이러한 기예는 박아博雅한 군자가 마땅히 유의해야 하고 잠기라고 소홀히 해서는 안 되는 것이다. 어떻게 해야 온 세상의 그림이 옛사람의 화법에 다다를 수 있고 나라의 쓰임에 도움이 될 수 있겠는가.[51]

　　이규상은 문인화와 화원화畫院畫를 구분 지으며 "그림에는 원법院法이라는 것이 있는데, 화원이 나라에 이바지하는 그림의 화법"이라고 설명함으로써 궁중회화의 기능과 화원의 역할을 간접적으로 나타냈다.[52] 이처럼 왕과 양반 관료층은 회화의 재도적이고 감계적인 효용성을 깊이 인식했으며, 조선시대 궁중기록화는 왕과 사대부들의 회화에 대한 이러한 가치관 안에서 전개되었다.

궁중의 다양한 요구를 따른 기록화 제작

　　조선시대 궁중에서 그림은 교훈과 도덕을 전파하는 치도治道의 수단으로 활용되었으며, 왕이 국정을 운영하고 관청이 업무를 수행하는 데 없어서는 안 될 시각 매체였다. 왕의 지시로 그리는 그림의 상당 부분은 교훈과 도덕을 전파할 수 있는 감계화였으며, 궁중의 벽을 장식하는 그림들도 결국은 즐거움보다는 가르침을 얻는 데 유용한 그림들이었다.[53]

　　태종은 옛날에 있던 본받을 만한 일을 궁전의 벽에 그렸고, 세종은 중국 개원·천보 연간713~755 현종과 양귀비의 사적을 그리고 고금의 시문을 덧붙인 『명황계감』明皇誡鑑을 만들었다. 성종이 역대 명현의 사적, 역대 중국 제왕의 경계할 만한 악함이나 장려할 만한 사적, 처음에는 훌륭했으나 나중에 잘못한 인물의 사적을 병풍에 그려 본보기로 삼았던 사례는 대표적이다.[54] 명종1545~1567 재위은 침전에 효자도·경직도·계언병풍戒言屛風을 늘 펼쳐놓음으로써 관성의 여건을 마련했으며,[55] 숙종도 선하여 본받을 만하고 악하여 경계할 만한 역대 제왕의 사적을 8첩 병풍 두 좌에 그려 어좌 양옆에 펼쳐놓고 성찰의 자료로 삼았다.[56]

　　신하들이 왕에게 선물로 헌상하는 그림의 성격도 모두 마찬가지였다. 왕의 지방 행

차 중에 그곳 지방관이 관례적으로 올리는 선물에 포함된 그림도 대부분 교훈적이고 수기적修己的인 내용이었다. 예를 들면, 1433년(세종 15) 세종이 온수현溫水縣 온천에 행차했을 때 여정 중간 지점에서 경기감사는 왕에게 농포農圃 병풍을, 중궁에게 잠도蠶圖 병풍을, 동궁에게 효자도 병풍을 올렸다.[57] 또 1459년(세조 5) 세조가 종신·척신·훈신들과 함께 후원에서 농작물을 살펴보고 연향을 즐겼는데, 4개월 후에 신하들이 진상한 그림은 빈풍도 류의 그림이었다.[58]

왕이 국가 운영에 가장 중히 여겼던 회사繪事는 선왕의 영정을 이모하거나 왕이나 세자의 초상을 새로 그리는 일이다.[59] 그다음으로는 중국 사신의 요구에 수응하는 일이었다.[60] 중국 사신을 맞아들이는 원접사遠接使를 파견할 때 서원書員, 책색서리冊色書吏와 함께 화원이 꼭 포함되었다.[61] 평양을 거쳐 서울로 들어오는 여정에서 칙사는 지방의 지도나 명승도名勝圖, 관우도館宇圖를 보자고 할 때도 있었고,[62] 풍속을 그린 풍속첩을 요구하기도 했다.[63] 또, 사신들은 취향에 따라 개인적으로 그림을 요구하는 일도 적지 않았고 조선의 화원이 기화起畵하는 것을 직접 보길 원했으므로 사신의 요청에 대비한 화원이 필요했으며 사신 숙소에 화원 두세 명씩을 보내 요구를 들어주기도 했다.[64]

일본에 파견되는 통신사 일행에도 화원 한두 명을 포함시켰다.[65] 화원은 통신사 행렬도 같은 기록화는 물론 현지에서 보고 들은 풍물을 시각적으로 옮기거나 일본 지도와 형세도를 그렸으며, 노정에서 경험한 승경을 사경도寫景圖로 제작하는 일을 담당했다.

궁중에서 필요로 하는 그림들은 실물에 핍진한 묘사력과 정밀한 필치를 요구하는 일이 많았다. 중국에 공물로 바칠 해청海靑을 전국적으로 구해 올리기 위해 그 모습을 그림으로 그려 각 도에 배포한 일, 의정부에서 죄인을 심문하고 형장을 치는 모습을 고신도拷訊圖로 그려 중외에 반포한 일, 옥獄의 형제形制를 그려서 각 도에 보내고 그에 따라 건설하게 한 일 등은 정확한 묘사력을 갖춰야 했다.[66] 글로는 표현할 수 없는 의사 전달의 수단으로 그림의 역할이 절실히 필요했던 경우다.

궁중에서 필요한 그림은 왕에게 각종 사안을 보고할 때 시각적인 보조 자료로서 수반되는 경우가 빈번했다. 그중에서 국정을 원활히 운영하는 데 없어서는 안 될 각종 지도와 산천형세도山川形勢圖가 정치·군사·행정적인 목적을 위해 그려졌다.[67] 실록에서만도 중

국지도, 일본지도, 전국도, 도별도道別圖, 군현도郡縣圖, 북방연변도北方沿邊圖, 산성도山城圖, 해로도海路圖, 수륙요충도水陸要衝圖, 도로도道路圖 등에 관한 기사를 찾을 수 있다. 왕이 일일이 눈으로 확인할 수 없는 장소의 형세와 건물의 체제를 그림으로 도해하여 시각적인 보고자료로 이용했으며, 이를 참조하여 왕은 효과적인 정책과 의사결정을 할 수 있었다.[68]

산도山圖, 산릉도山陵圖, 태실산도胎室山圖 등은 산릉의 후보지를 처음 물색하고 결정할 때, 국상이 발생하여 산릉을 조성할 때, 정기적으로 산릉을 봉심할 때, 능지에 화재나 석물石物의 파손 등 재해가 발생했을 때, 태실의 위치를 결정하고 석물을 조성했을 때 제작되었다. 중앙에서 파견된 관리는 현장을 자세히 조사·관찰한 바를 간산지看山誌에 기록했고 수행 화원은 산형도를 그려 올렸다. 방위와 규모를 척량하고 사초沙草의 상태를 잘 살펴 정확하고 알기 쉽게 그림으로 그려 보고하는 것이 하나의 규례였다.[69] 이러한 실용적인 용도의 그림 외에도 왕실의 정통성 확보를 위해 태조 4대조의 능 형세와 주변 시설물을 그림으로 그려 보존하기도 했다. 도00-01

형지도形址圖, 기지도基址圖, 궁장주위도宮墻周圍圖 같은 그림은 임진왜란 후에 파괴된 궁궐을 조성하고 건물을 재정비하는 영건 사업을 추진할 때 많이 제작했다. 궁궐 조성을 앞두고 필요한 자재의 수량을 가늠하기 위해 궁궐영조도감宮闕營造都監의 당상과 낭청은 액정사지掖庭事知, 목수, 화원을 거느리고 옛터의 도형을 화출畵出하여 근거자료로 삼았다.[70] 성균관과 종묘를 정비할 때도 도형을 그려서 일의 진행을 돕거나 계획을 수정하는 등의 논의에 시각적인 매체로 십분 활용했다.[71] 옛터만 남은 강화고궁江華古宮 자리에 화원을 파견하여 기지基址와 칸수, 진강목장鎭江牧場의 길이와 면적을 상세히 그려 올리게 했다.[72]

1678년(숙종 4) 당시 사복시司僕寺 제조로 있던 허목許穆, 1595~1682이 목장의 현황과 마정馬政에 관한 시책을 논의하기 위해 전국 목장의 모습을 19장의 지도로 그려 올린《목장지도》牧場地圖는 지방 행정의 논의에 그림의 효율적인 역할을 잘 말해준다.[73] 도00-02 목장지도는 허목 이전에도 인조와 효종 연간에 장유張維, 1587~1638와 정태화鄭太和, 1602~1673가 진헌했는데 허목은 이를 보완하여 새로 만들었다.

국가의 전례를 알기 쉽게 그림으로 도해하는 일은 고려 예종 때 그려진 '투호도'投壺圖에서 짐작하듯이 고려시대에도 시행되었다. 당시 투호는 폐지된 지 오래된 고례로 시행되

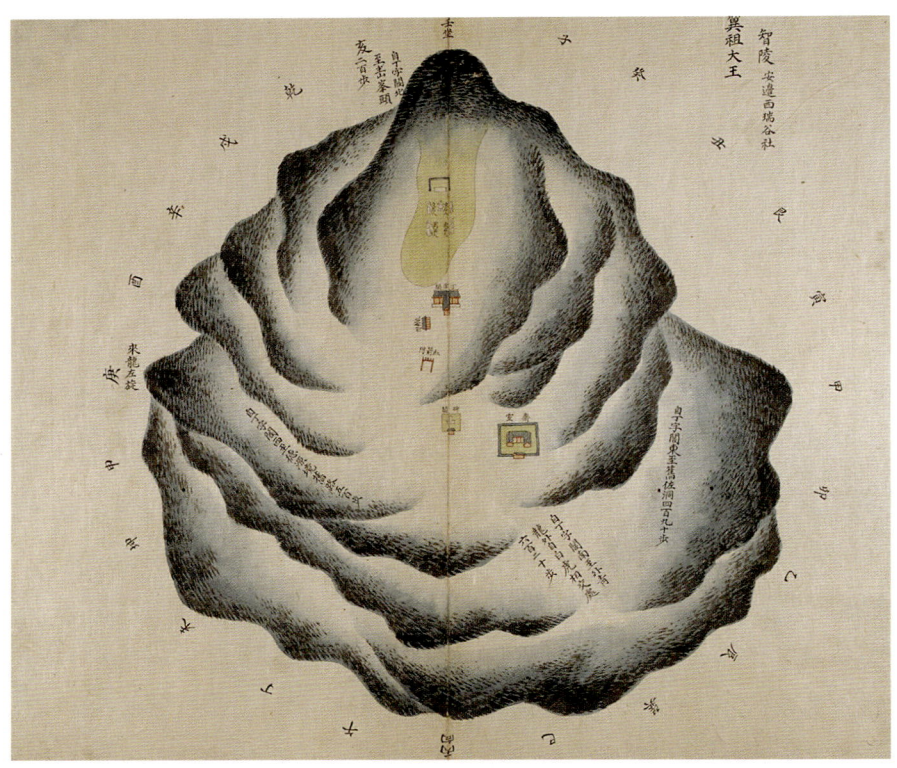

도00-01. 〈지릉〉, 《북도각능전도형》, 19세기 전반, 지본채색, 51.2×59, 한국학중앙연구원 장서각.

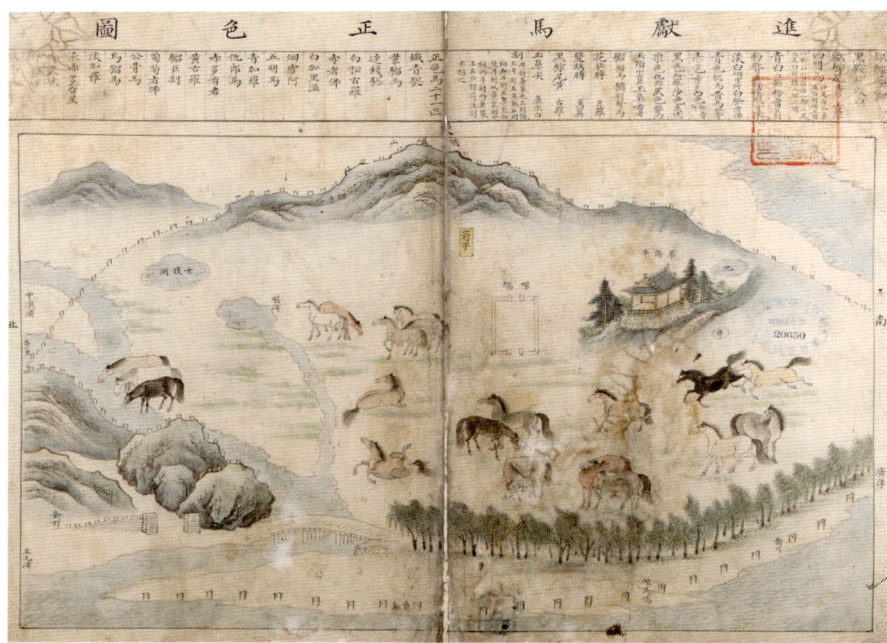

도00-02. 〈진헌마정색도〉, 《목장지도》, 1678년, 지본채색, 45.3×61.5, 국립중앙도서관.

지 않았는데, 예종은 『예기』의 「중용」과 「투호」 강론을 듣고 투호를 부활시키려 했다. 그래서 신하들에게 투호 의례를 모아 편찬하고 아울러 그림도 그려 올리게 했다.[74] 사실적인 행사도 형식이었다기보다는 투호의 절차와 방법, 기구의 형태와 배치 등을 파악할 수 있는 설명적이면서도 도식적인 그림이었을 것이다.

조선의 세종이 의장의 구성을 조정하기 위해 참조한 고례는 고려 때 제작된 의장도儀仗圖였다.[75] 1431년(세종 13) 세종은 "우리나라 의장의 수는 원래 100개로 산출되었으나 뒤에 김첨金瞻, 1354~1418의 집에 간직되었던 의장도를 보고 반으로 감하게 되었다"라며 옛 제도를 검토했다.[76] 김첨은 고려 말 조선 초의 문신이었으므로 그의 집에 있었다는 '의장도'는 고려 시대의 그림으로 추정한다.

세종 대 의장도가 고려시대 의장도에 연원을 두었던 것처럼 조선의 궁중에서 소용된 다양한 기록화는 고려시대부터 축적된 전통 위에 발전할 수 있었다. 정해진 예법을 엄수해야 하는 일에는 그림으로 설명을 돕는 경우가 많았으며, 이런 취지에서 예제와 관련된 다양한 그림이 제작되었다. 그 대표적인 것이 의궤에 들어 있는 의궤도다.

의궤도는 의례 절차의 한 과정을 적은 의주를 도해한 그림이며, 기치旗幟 · 의장 · 의물儀物 · 수행원의 종류와 배치 형태를 그린 행렬도가 대부분을 차지한다. 즉, 의식에 동원된 관원과 의물의 정해진 위치와 순서, 숫자 등을 행렬도로 표현한 반차도다. 처음에는 손으로 직접 그렸으나, 17세기 초에는 목판화 기법이 부분적으로 도입되기 시작하여 18세기가 되면 대부분 목판화 기법을 본격적으로 수용했다.

의궤의 행렬반차도는 의례의 종류에 따라 다르며 그 내용은 큰 변화없이 유지되었다. 책례도감의궤冊禮都監儀軌와 존숭도감의궤尊崇都監儀軌, 존호도감의궤尊號都監儀軌에는 도감에서 만든 교명敎命 · 책문冊文 · 보인寶印을 궐내로 들여오는 행렬敎命冊印詣闕班次圖를 실었으며, 도00-03 국장도감의궤國葬都監儀軌와 천릉도감의궤遷陵都監儀軌에는 발인반차도發靷班次圖를 그렸다. 가례도감의궤嘉禮都監儀軌에는 별궁에서 지내던 왕비가 동뢰연同牢宴을 치르기 위해 입궐하는 행렬王妃自別宮詣闕班次圖을 그리거나, 친영 의례를 마치고 왕과 왕비가 함께 입궐하는 장면親迎儀後詣闕班次圖을 그렸다. 영정모사도감의궤影幀模寫都監儀軌에는 완성한 영정을 보관 장소로 봉안하러 가는 행렬을 그렸으며, 영접도감사제청의궤迎接都監賜祭廳儀軌에는 천사반차

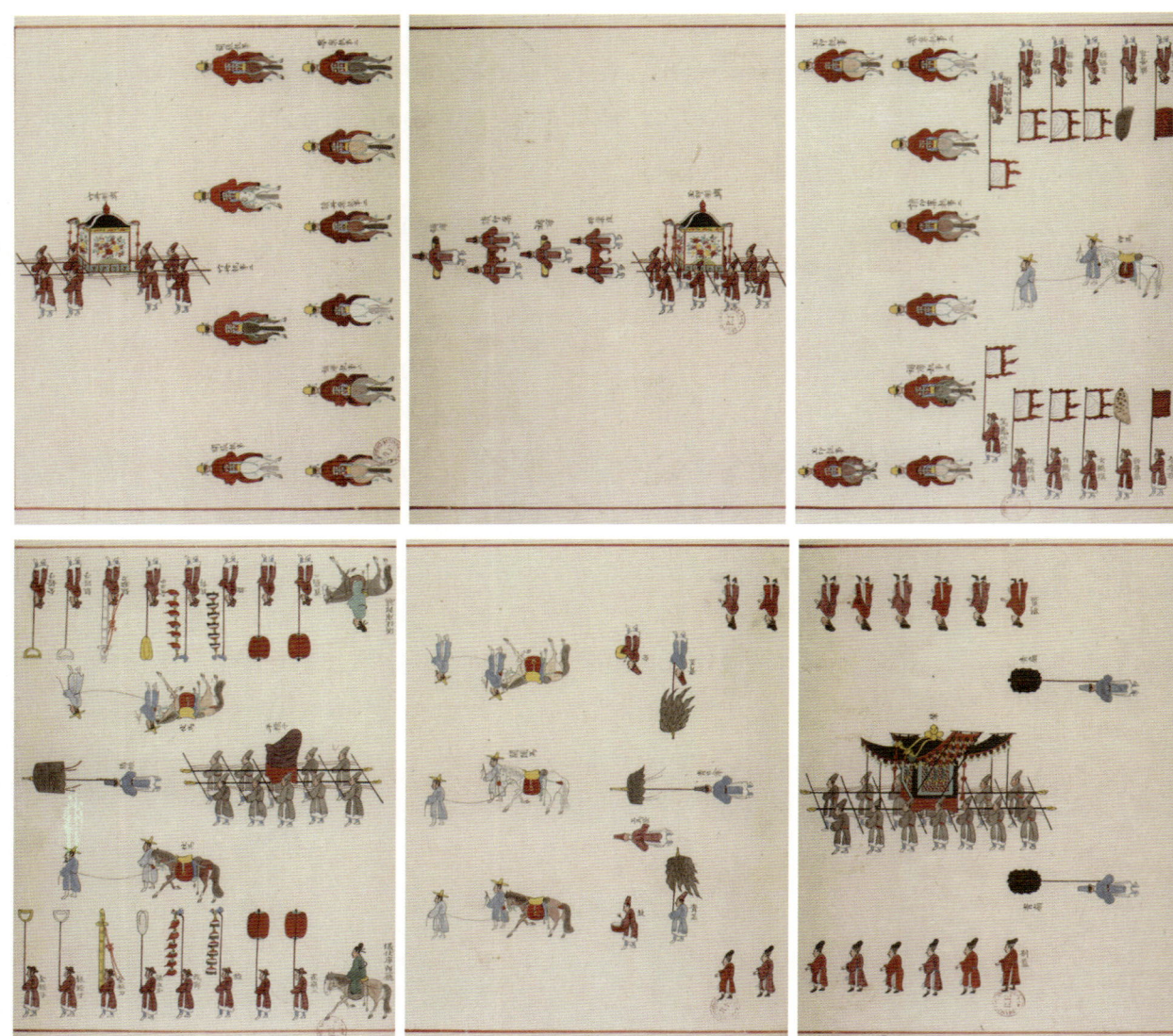

도00-03. 〈책인내입반차도〉의 인마, 죽책여, 옥인채여, 연, 평교자 부분, 『문효세자수책시 책례도감의궤』 외규장각의궤, 1784년, 지본목판채색, 국립중앙박물관.

도天使班次圖와 곽위관제물배진반차도郭委官祭物陪進班次圖를 수록했다.

　　반차도의 내용을 보면 의례의 핵심적인 절차를 그렸다기보다는 교명, 책문, 보인, 신주, 어진 같은 국체國體와 왕권의 상징물이 행렬의 핵심일 경우가 더 많으며, 이러한 의물의 이동 과정을 왕이 직접 눈으로 확인할 수 없는 경우가 대부분이다. 의물을 이동할 때의 노부鹵簿도 정해진 의절에 따라 많은 인원과 의장을 동원하여 위의威儀를 갖추었다. 따라서 복잡한 절차를 시행할 때 혹시나 예를 잃을 것에 대비하여 그 내용을 반차도로 그려 행사 준비 기간에 미리 왕에게 보이고 재가를 받는 과정을 거쳤다.[77] 왕은 이 반차도를 보고 잘못된 부분을 지적하여 바로잡거나 세부 절목에 더해 신하들과 의견을 나누었다.[78]

　　이처럼 의궤도는 후세의 참고 자료로 쓰기 위한 기록 보존용이기에 앞서 어람御覽을 위해 행사의 준비 과정에서 제작되었던 시각적인 보고 자료였다. 어람을 거친 행렬반차도는 국가 전례를 담당하는 예조나 의장과 관련 있는 병조에 비치하여 실제로 행렬을 정비할 때 참고했다. 행사에 왕래했던 모든 문서와 자료를 편집한다는 원칙에 따라 그림도 후대에 전거典據로 이용할 수 있도록 의궤에 수록한 것이다.

　　의궤도의 대표 형식인 행렬반차도는 대한제국기의 의궤에도 변함없이 실렸지만, 고종1863~1907 재위과 순종1907~1910 재위의 국장주감의궤國葬主監儀軌 같은 일제강점기 의궤에는 문자만을 사용하여 한 장의 도표 형식으로 작도한 문반차도文班次圖로 간략하게 처리되었다.[79] 문반차도는 배반도排班圖라고도 한다. 사진기르 의례의 전 과정이 촬영된 시점에서 그림 없이 문반차도만으로도 기존 행렬반차도의 기능을 충분히 대체할 수 있다고 여겼던 것 같다. 일제강점기의 의궤반차도가 여전히 전통을 따라 제작되는 한편에서는 왕과 왕가족의 모습이 그려진 행렬반차도가 제작되어 시대적 요구에 적응하는 변화를 보여준다. 도00-04

　　조선 초기 세종은 왕·왕비·왕세자의 의장을 정비하는 데 힘썼다.[80] 어가 의장은 왕의 행차를 수호하는 의미도 있지만, 왕의 위의와 직결되는 문제였으므로 예법에 어긋나지 않도록 정비하는 것이 필요했다. 그 일면은 1448년(세종 30) 세종이 안견安堅에게 명하여 '대소가의장도'大小駕儀仗圖를 다시 그리고 장황裝潢하여 책으로 만들게 했던 일에서도 짐작할 수 있다.[81] 세종은 이전부터 법가의장法駕儀仗의 종류와 구성, 순서를 정립하고자 노력했지만 참고하는 자료마다 약간의 차이가 있어서 여러 차례 수정을 거쳤는데, 비로소 옛 의

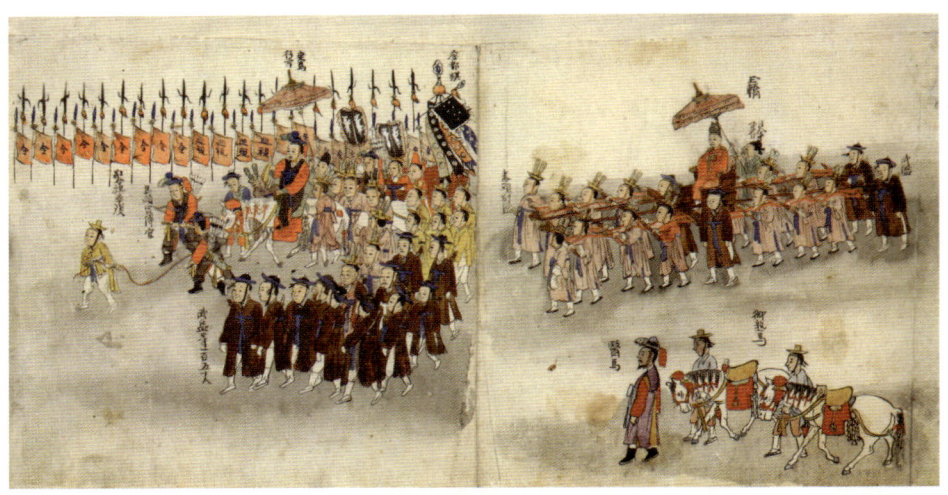

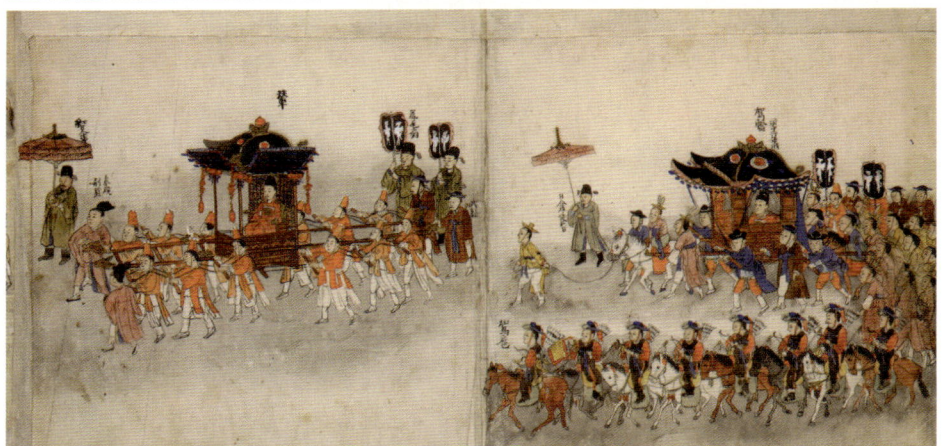

도00-04. 전 채용신, 〈대한제국동가도〉의 왕이 등장하는 부분, 19세기 말, 19.6×1743, 지본채색, 이화여자대학교박물관.

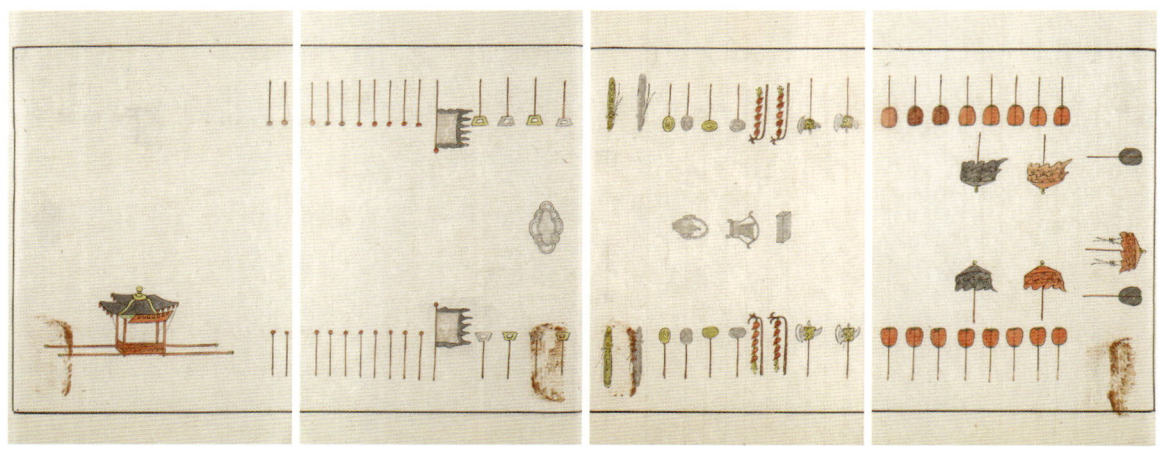

도00-05. 〈대왕대비전의장도〉, 『인원왕후육순존호존숭도감의궤』, 1747년, 지본채색, 서울대학교 규장각한국학연구원.

례에도 부합하고 참뜻을 잃지 않은 의장도를 완성한 것이다. 다만 이때 만들어진 의장도는 1747년 『인원왕후육존호존숭도감의궤』의 〈대왕대비전의장도〉처럼 인물 없이 가마, 의물, 의장기의 위치와 차례만을 표시한 그림이었다고 본다. 도00-05

반차도는 행렬도 형식으로 그리기도 했지만, 한편으론 문반차도로 그려지기도 했다. 의주가 복잡할 경우에 도표처럼 그려진 문반차도는 의주를 알기 쉽게 보완 설명하는 시각 자료의 역할을 했다.[82] 1625년(인조 3) '왕세자관례도'王世子冠禮圖를 처음 만들 때를 예로 들 수 있겠다. 어린 세자가 복잡한 관례 의주를 분명하게 이해할 수 있도록 의주를 17절로 나누고 각 절을 시각적으로 도해했다.[83] 문자로만 이루어진 왕세자관례도는 1800년(정조 24) 당시 왕세자였던 순조1800~1834 재위의 관례와 책봉례를 한꺼번에 치르며 작성한 의궤인 『관례책저도감의궤』冠禮冊諸都監儀軌에 수록된 〈관례도〉에서 확인할 수 있다. 도00-06

의주를 문자로 풀이한 배반도의 예시로는 숙종·영조 대 그려진 국립고궁박물관 소장의 〈진연반차도〉進宴班次圖가 있다. 도00-07 19세기의 연향의궤와는 달리 숙종과 영조 대의 진연의궤에는 그림이 전혀 없지만, 매번 행사 전에 진연반차도를 그려서 내입하는 관행이 있었다.[84]

궁중에서 예의 올바른 시행과 정립을 위해 의절을 그림으로 그리는 일은 수시로 요구되었다. 세종은 도진무都鎭撫 유은지柳殷之, 1369~1441가 올린 '취각서립도'吹角序立圖를 보고 궁궐의 파수를 서는 군사와 그에 따른 기치의 종류 및 배치를 수정토록 지시했다.[85] 군사의 구성을 배반도 형식으로 도해해서 궁궐 수비를 정비하는 데에 시각 매체로 활용한 것이다.

연산군1494~1506 재위 때 그려진 '행행시위도'行幸侍衛圖도 병조에서 그려 올린 것으로 보아 궁궐 밖으로 행차할 때 동원되는 시위 군사와 의장의 종류 및 순서를 예시한 내용으로 짐작한다.[86] 이런 그림들은 사실적인 묘사를 했다기보다 상황을 한눈에 쉽게 파악할 수 있는 도식이나 반차도 형식이었을 가능성이 크다. 『선조실록』에 보이는, 상마연上馬宴과 하마연下馬宴 같은 중국 사신을 접대하는 연향의 상차림을 묘사한 '연향도식'宴享圖式, 군사 조련을 도해한 '조련도식'操鍊圖式 등도 같은 경우다.[87] 이처럼 정확한 예의 실행과 참고 자료로서 보존을 위해 국가 의식의 절차를 예시하고 지침이 될 만한 세부 사항을 그림으로 도해하는 일은 빈번하게 이루어졌다. 이런 그림들의 경향은 전례서에 수록된 건물도, 공예품의 견양

도00-06. 〈관례도〉, 『관례책저도감의궤』, 1800년, 목판인쇄, 서울대학교 규장각한국학연구원.

도00-07. 〈진연반차도〉, 지본담채, 98.2×69.7, 국립고궁박물관.

도, 의주를 도해한 배반도·문반차도에서 짐작할 수 있다.

명종의 특별한 지시로 제작했다는 23폭의 '과거도'科擧圖는 궁중에서 추진한 기획물로 주목할 만하다. 명종은 1563년(명종 18) 초시도初試圖, 향시도鄕試圖, 복시도覆試圖, 복시제술도覆試製述圖, 전시도殿試圖, 별시도別試圖, 정시취인도庭試取人圖, 서학의경도西學議經圖 등 각종 문무과시도文武科試圖를 비롯하여 과거와 관계 있는 의례를 그린 방방도放榜圖, 사은도謝恩圖, 사은숙배도謝恩肅拜圖, 알성도謁聖圖, 녹명도錄名圖, 유가도遊街圖, 삼관연회도三館宴會圖 등 총 23폭의 그림을 특별히 제작하라는 명령을 내렸다.[88] 이듬해 그림이 완성되자, 명종은 재신宰臣 20명과 승지 세 명에게 한 폭씩 나누어준 뒤, 칠언율시 두 수씩을 지어 비단에 각자의 글씨로 써서 올리게 했다.[89] 당시 시행되던 거의 모든 종류의 과거와 그에 부수되는 의식을 가리키는 제목으로 보아 실제로 거행된 행사를 그린 기념물이 아니라 과거가 인재를 선발하는 국가의 중대사임을 강조하는 취지에서 이루어졌음을 알 수 있다. 명종은 과거라는 관문을 통과하여 이미 국가 요직에 이른 재상들에게 이 그림을 나누어줌으로써 관리 등용의 중요성을 일깨우고, 나아가 왕의 권한을 널리 확인시켰다. 다만 회화성이 강한 그림이었다기보다는 의주에 따른 인물과 의장의 반차 표현에 즈력한 그림이었을 것으로 추정된다. 이렇게 과거도를 그렸던 전통이 있었기에 1664년(현종 5) 함경도 문무과별시文武科別試와 방방 장면을 도회한 《북새선은도》北塞宣恩圖의 제작도 가능했을 것이라 여겨진다.[90] 도00-08

궁중에서는 국정의 효율적인 운영을 비롯해 다양한 목적을 위해 기록성이 강조된 그림을 여러 형태로 제작했다. 일회용의 실용적인 그림도 있었지만, 영구 보존을 위한 그림도 있었다. 그런데 조선시대의 그림, 즉 '도'圖가 포괄하는 범위는 지금 우리가 생각하는 것보다 훨씬 넓어서 문자나 글 이외의 형식을 빌려 사물의 현상과 관계를 설명하는 것이라면 모두 '도'로 폭넓게 지칭했다. 따라서, 고문헌에 '○○도'라고 기록된 것을 모두 회화적인 그림이라고 생각하면 곤란하다.

도00-08. 한시각,《북새선은도》, 1664년, 견본채색, 57.9×674.1, 국립중앙박물관.

도00-08-01.
〈길주과시도〉.

도00-08-02.
〈함흥방방도〉.

"궁중행사도는 조선시대 양반관료들의 관직과 문벌에 대한 욕구를 충족하기에 더없이 좋은 수단이었다. 가문의 역사를 내세우는 데 훌륭한 근거가 되며, 후손들에게 더없는 명예로 존재할 수 있었다. 사대부들의 문벌 의식이 강해짐에 따라 가문의 위상을 높이려는 노력은 더욱 강해졌고, 집안 구성원의 자취가 담긴 궁중행사도 제작도 발전했다."

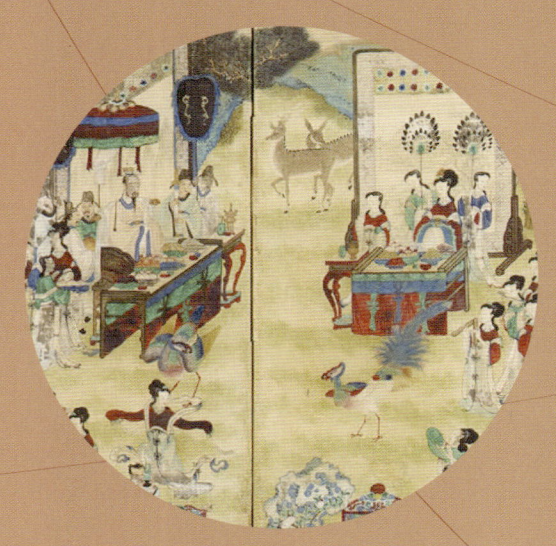

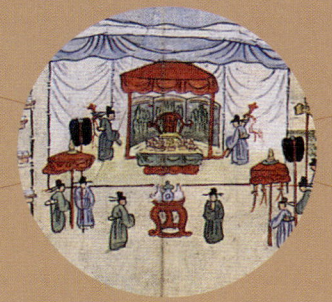

제1장

궁중행사도의 시작

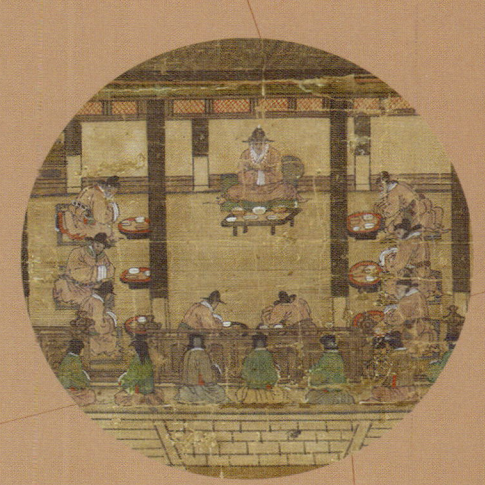

고려말 신흥사대부의 계회

　궁중행사도는 순수 감상화가 아닌 만큼 그 제작 배경에는 행사에 부여된 특별한 명분과 그림을 제작할 만한 목적이 있어야 했다. 이 명분과 목적은 궁중행사도의 제작 과정에서 중요한 의미를 지니며 그림의 내용과 도상을 결정짓는 데도 영향을 미쳤다.
　궁중행사도의 제작 경위에 대한 일차적인 정보는 그림에 포함된 서문이나 발문, 그리고 좌목座目에서 얻을 수 있다. 그러나 현전하는 궁중행사도 중에 임진왜란 이전의 그림은 매우 드물어서 궁중행사도의 제작 연원을 살피기 위해서는 사서와 전례서, 참석자의 개인 문집 등의 문헌자료에 상당 부분 기댈 수밖에 없다. 문헌자료를 분석하여 도달한 결론은 조선시대 궁중행사도의 제작은 관원들의 관료주의에 힘입어 성행한 계契의 결성과 밀접한 관련이 있다는 점이다.[01] 다시 말해 궁중행사도는 국가 혹은 왕의 지시를 받들어 제작하기 시작한 게 아니라 관료들이 여러 형태의 계회도를 제작했던 관행과 습관에 따라 나라에 행사가 있을 때 자발적으로 동기를 부여하고 참석자 간의 합의를 거쳐 제작을 결정한 기념물로 시작되었다.
　그러므로 궁중행사도 제작을 촉발하여 조선 말까지 지속 가능케 한 힘의 근본을 알기 위해서는 계를 둘러싼 관료사회의 분위기부터 알아볼 필요가 있겠다. 계의 결성을 유행시킨 관료들 간 동류의식의 정체는 무엇인지, 그림으로 관직 이력을 기억하려는 행위가 관행이 될 만큼 궁중행사도를 통해 추구했던 가치는 무엇이었는지 궁금하기 때문이다. 궁중행사도가 처음 제작될 때부터 관료들에 의해 형성된 이 원동력이 조선왕조가 문을 닫을 때까지 힘을 잃지 않고 계속되었다는 점은 한국회화사에서 특기할 만한 현상이다.
　고려시대 이래 우리나라에는 계급의 상하를 막론하고 계를 조직하는 풍습이 유행했다.[02] 고려시대의 유습인 계를 결성하는 관습은 조선시대에도 계속되었으며, 조선 초기부터 대부분 관청에는 소속 관료들끼리 형성한 다양한 형태의 계가 존재했다. 소속 관청, 직품, 맡은 일에 따라 동료끼리 공통점을 찾아서 모였는데 이를 요계僚契라고 했다. 관계官契 혹은 청계廳契라는 말도 썼지만, 옛사람들은 관청에서 동료 간에 조직된 계를 일컬을 때 '요계'를 더 많이 사용했다.

고려시대에는 친목을 도모하기 위한 기로들의 모임인 최당崔讜, 1135~1211의 해동기로회 海東耆老會가 있었는데, 이 모임은 이후 기로나 문인들이 결계할 때 늘 근거가 되었다.03 이 밖에도 유자량庾資諒, 1150~1229이 조직한 기로회나 유가儒家의 자제들이 결성한 문무계文武契에 대한 기록은 고려시대 문인들 사이에 계를 결성하는 것이 유행했음을 말해준다.04 고려 말엽에는 기로회나 문인계회 이외에도 관청이나 관직과 밀접한 관련이 있는 계가 상당수 결성되어 있었다.

이러한 양상은 고려 말 조선 초에 문한文翰을 담당했던 대표적인 학자 이첨李詹, 1345~1405의 문집인『쌍매당협장집』雙梅堂篋藏集에 수록된 여덟 건의 계 서문을 통해서 잘 알 수 있다.05 이첨이 직접 참가했던 병오갑계丙午甲契, 향당계鄕黨契, 삼익계三益契, 충신계忠信契, 권선계勸善契, 논취계論取契, 우인계友仁契와 이첨이 계원으로 참여하지는 않았지만 1400년 경 60여 명의 좌명공신이 결계할 때 서문을 써준 은신계恩信契가 바로 그것이다.06 학문적으로 뜻이 통하는 친구들과 결성한 삼익계와 논취계를 제외하고는 성균관에서 함께 공부한 동료 학생들과 맺은 우인계, 1366년 국자감시國子監試에 함께 합격한 동기들과 결성한 병오갑계, 어떤 관청인지 알 수 없으나 관아의 동료로 구성된 충신계와 권선계, 1384년 정지鄭地, 1347~1391 장군의 막부에서 같이 근무한 군 출신들이 모인 향당계는 모두 이첨이 관로에 진출하기 위해 학문을 수학하거나 관직 생활을 하는 과정에서 동료들과 결성한 것이다.

서문을 통해 알 수 있는 이들 계회의 성격은 유교적인 덕목의 실현에 설립 취지를 둔 사고계의 경향을 띠고 있다. 하지만, 계원의 성분만으로 볼 때는 관청 중심으로 모인 관료적이고 동지적인 성격이 뚜렷하게 드러나 있으므로 요계의 범주 안에 마땅히 포함시킬 수 있겠다. 고려 말에 관직과 동료 중심의 계회가 존재했음은 최당의 해동기로회 이후 신진사대부를 중심으로 결계 풍조가 여러 경향으로 발전했음을 말해준다.

우의를 바탕으로 친목 도모를 위해 결성된 사고계는 상류 지배층이 조직하는 계의 전형적이고 대표적인 형태이다. 고려 말의 사례에서 짐작되듯이 요계라 하더라도 처음에는 단순한 친목 모임과 유사한 형태에서 출발했던 것 같다. 동료 간의 응집력은 약했으나 점차로 집단의 결속을 강화하는 기능이 수행되면서 조선시대에는 관청 동료 간의 결계가 더욱 성행하게 되었으며 계원 상호 간의 유대감도 한층 강해졌다.07

조선시대 관료들에게로 이어진 동류의식,
그리고 계 결성의 확산

조선 초기가 되면 육조를 비롯하여 삼사三司로 일컬어지는 사헌부·사간원·홍문관, 승정원, 한성부 등 거의 모든 관청에는 소속 관원들을 계원으로 하는 요계의 결성이 보편화하였다. "오늘날 조정의 관리로서 문신은 같은 해에 처음 벼슬을 시작하여 오래되면, 동관同官으로 친하게 지내다 계를 만들어 교정交情을 굳게 하고 있다"는 『성종실록』의 기사가 시사하는 것처럼[08] 한 관청에 봉직하며 같은 임무를 수행한다는 '동관'과 '동사'同事에 의미를 둔 계의 결성이 이전의 기로회나 문인 아회雅會와 다른 갈래로 15세기 무렵 사대부 사회에는 이미 대표적인 모임으로 자리를 잡았다.

> 옛날의 이야기에 동관을 동료라고 했는데
> 하물며 함께 임금의 덕이 밝은 조정에서 벼슬함에랴
> 아침저녁 무릎 대고 마주 앉아 정사를 돌보았고
> 일 마치고 돌아갈 땐 나란하게 말 몰았네
> 손을 잡고 회포 말함 하루이틀 아니었고
> 한가한 틈이 날 때마다 서로 함께 소요했네
> 교제하는 정은 모르는 새 점점 깊어져서
> 오래되어 돌아보니 칠에 아교를 섞은 듯하네 (중략)
> 부침하는 영욕 안 따지고 한결같은 마음으로
> 처음부터 끝까지 잘 삼가서 옛 친구를 잊지 마세
> 입에서 말 나와서는 다시 귀로 들어가니
> 신명께서 위에 있어 밝고 밝게 굽어보리[09]

이승소李承召, 1422~1484는 '동관계축'同官契軸에 부친 시에서 동관, 즉 동료 간의 교분을 옻칠과 아교의 관계에 비유했다. 서로 단단하게 고착되어 뗄 수 없다는 의미다. 조선시대

문인관료들은 동료 사이를 '금석'金石이나 '철석'鐵石같이 매우 단단한 관계에 비유하곤 했으며 '형제의 의리'로 굳게 맺어졌음을 강조하곤 했다.[10] 이처럼 동료란 '인정 가운데 가장 친밀하고 돈독한 관계'여서 '잊을 수 없을 뿐만 아니라 오래될수록 더욱 깊어지는 관계'로 인식했다.[11] 동료는 새로 사귀어도 오랜 친구 같으며 서로 간의 교분은 금석처럼 변치 않는 관계라고 다짐하곤 했다. 바로 이런 의식이 계회 결성을 진작시키는 동기가 되었다. 그런데 관직이란 모였다 흩어졌다 하는 이동이 잦아서 헤어진 지 오래 지나면 잊어버리기 쉬우므로, 떨어져 있어도 서로 잊지 않는 두터운 도리를 지키기 위해 계 모임을 하고 또 그 자취를 보존하는 방법으로 계회도를 그려둔다는 것이다.[12] 백발이 된 노년이 되어도 과거에 형제의 의리로 맺은 관계를 길이 잊지 않도록 하는 것은 그림뿐이라는 이유다.

계회도가 그려지게 된 연원과 그 안에서 차지하는 좌목의 중요성에 대해서는 이수광 李睟光, 1563~1628의 말도 시사하는 바가 크다.

> 무릇 동료에는 형제의 의리가 있어서 옛사람들은 이를 중요시했다. 예전에는 분축分軸이 있었는데 오늘날 시축을 만드는 것처럼 단지 성과 이름만을 기록했을 뿐이다. 중간에 마침내 장자障子를 만들어 오히려 계축이라 일컬었는데, 예로부터 내려오는 관습을 버리지 않고 보존하는 의미가 있는 듯하다. 요즈음에는 비단 바탕으로 병풍을 만들어 채색 산수를 그리는데 분수에 넘침이 심하다. 대간臺諫들이 논평하여 금지하게 함에 이르러도 그치지 않으니 무어라 말할 수 없다. 그러나 계를 좋아하는 뜻이 점차로 옛날과 같지 않음은 어째서인가.[13]

관청 동료 간의 결계에 대한 기록물은 성명과 관직만을 쓴 두루마리 형식에서 출발했으며, 계회의 광경이 포함된 화축은 그보다 나중에 생겨났다. 즉, 처음에는 성명·관직·본관·생년·등제년登第年 등을 기록한 제명록題名錄 형태의 명부를 나누어 가졌던 모양이다.[14] 관료가 부임하면 제명하는 관례에 따라 각 관청에는 선생안先生案을 갖추는 것이 규례였는데, 결계의 자취를 남기기 위한 기념물을 만들 때도 처음에는 제명에 더 큰 의미를 두어 참석자의 명부를 나누어 가졌다.

1572년(선조 5) 9월 재령군載寧郡에서 거행된 황해도 문과시의 일을 도운 수령 일곱 명이 이를 기념해서 제작한 그림의 제목은 '재령군시원제명도'載寧郡試院題名圖였으며,15 1575년 명종비 인순왕후仁順王后, 1532~1575의 산릉 조성 후에 만든 계회도의 제목이〈산릉도감제명록〉山陵都監題名錄인 점에서도 계회도의 전신이 어떤 양상이었을지 짐작할 수 있다. 도01-01 계회도에 반드시 포함되는 것이 참석자의 명단을 적은 좌목인데 이 좌목은 제명록의 변형된 형태로 계회도에 남은 흔적이다. 결국 계회도는 그림 위주의 형식으로 고착되었지만, 좌목은 계회의 성격을 밝히는 중요한 단서로 계회도 탄생 이전의 형태가 간직되어 있는 부분이다. 이처럼 요계는 관직을 수행하며 동고동락했던 동료끼리의 강한 결속력, 소속 관청에 대한 긍지, 그리고 왕의 신료로 선발되었다는 인재 의식 등을 표출할 수 있는 통로로 인정되었고, 좌목을 포함한 계회도는 그러한 취지를 시각적으로 보존하는 수단으로 여겨졌다.

조선 후기에도 관청의 계회도는 전통적인 관습으로 이어졌다. 그런데 계의 규약이나 모습을 남기는 방식은 관청마다 애호하는 형식이 존재했던 것 같다. 이 점은 정약용丁若鏞, 1762~1836의 다음과 같은 글에 잘 나타나 있다.

> 우리나라 사람들은 무리 지어서 모여서 음식을 먹고 술을 마시는 것을 모두 계禊라 일컫는다. 동갑이면 갑계甲禊, 같은 해의 과거 합격이면 방계榜禊, 그리고 같은 관청 소속이면 요계僚禊라고 부르며, 홍문관에서는 계병禊屛을, 승문원에서는 계첩禊帖을 만든다. 이 풍습이 전해져 향촌에서 금전을 갹출하는 것 역시 모두 계라고 이름한다.16

계회도를 만들 때 홍문관은 병풍을, 승문원에서는 화첩을 선호했으며 이를 각각 계병과 계첩으로 불렀다는 말이다. 정약용의 증언대로 현재 남아 있는 승문원, 즉 괴원槐院의 계회도는 모두 화첩이다. 도01-02

한편 15~16세기에는 낭관郎官들의 계회가 성행함에 따라 그들만의 계축이 유행했으며, 임진왜란 이후에는 당상과 낭관이 함께 제명하게 되었는데, 이때는 계축보다 계첩을 선호했다. 계회도의 장황 형식이 참여 관원들의 품계와 관계가 있었음은 윤근수尹根壽, 1537~1616가 의금부의 계회도에 관해 쓴 다음의 글에 잘 나타나 있다.

도01-01. 〈산릉도감제명록〉, 1575년,
견본담채, 95×63, 충재박물관.

도01-02. 〈괴원계첩〉, 1711년,
지본채색, 33.1×43.2, 국립중앙박물관.

우리나라에는 육조를 비롯하여 여러 아문은 예전부터 모두 낭관 계축을 갖추고 있었다. 그러나 여기에 당상은 참여하지 않았다. 지금 이 제명은 계축에 한 것이 아니라 책자를 이용한 것이며, 당상과 낭료郞僚가 하나의 책자에 함께 제명한 것이다. 대개 임진왜란 후에 일당一堂의 요속僚屬들이 한마음으로 취합한 뜻에서 나온 것이다. 후일 자리를 떠나더라도 서로 모습을 생각할 수 있는 것은 역시 하나의 계축일 뿐이다. 평상시에는 생초生綃를 바탕으로 하여 위쪽에 그림을 그리고 아래쪽에는 관직을 갖추어 성명을 기록했다. 지금은 이미 나라가 탕패한 나머지 갑자기 이러한 것을 만들기가 어렵다. 만약 어렵다는 것을 핑계하지 않는다면 황하의 물이 맑아지는 것을 기다리는 것과 가깝지 않겠는가. 이것이 이 책자를 만드는 이유이며 그 정情 또한 서글픈 일이다 (후략).[17]

대부분 관청의 요계는 해당 관청의 모든 관원이 계원으로 참여했거나 당상관 품계를 가진 그 관청의 중요 인물 위주로 계회가 열렸다. 사간원의 대사간·사간·헌납·정언正言의 계회도인 1540년(중종 35)의 〈미원계회도〉微垣契會圖와 정3품 당상관인 승정원 승지의 계회도인 1534년(중종 29)의 〈은대계회도〉銀臺契會圖가 현전하는 예이다.[18] 하지만 많은 관청에서는 관례적으로 5품 이하의 낭관들이 따로 계를 결성하는 일이 잦았다. 낭관들이 낭관권郞官權을 통해 강력한 정치력을 획득하게 됨에 따라 자연히 낭관들의 모임도 활성화되었다. 특히 육조의 낭관들은 육조낭관작회六曹郞官作會를 결성하여 자신들의 지위를 더욱 확고히 했는데, 이 육조낭관작회는 낭관계와 밀접한 관계가 있었을 것으로 보인다.[19]

낭관계는 서거정徐居正, 1420~1488이 '병조낭관계음도'兵曹郞官契飮圖에 부친 시에서도 알 수 있듯이 15세기 후반까지 거슬러 올라가는 전통을 가지고 있으며, 16세기에 가장 성행했다. 15~16세기에 육조, 한성부, 의금부, 도총부 등 많은 관청에서는 실무를 담당하는 하급 관료인 낭관들의 계회가 크게 유행했다.[20] 낭관 계회의 유행은 현재 남아 있는 이 시기 계회도를 통해서도 확인할 수 있는데, 조선 초기 계회도로 널리 알려진 1541년경 제작된 병조의 〈하관계회도〉夏官契會圖와 1550년(명종 5)경 제작된 〈호조낭관계회도〉가 바로 그것이다. 도01-03

조선시대에는 유품流品을 엄격하게 구분하던 시기였으므로 품계가 비슷한 관원끼리

계를 결성하는 것은 자연스러운 양상이기도 하다. 그 결과 한 관청 안에 여러 개의 계가 존재하기도 했는데, 그러한 경향은 궁중행사도의 제작에도 영향을 미쳤다. 선전관청宣傳官廳에서는 종6품 이하 관원들로만 구성된 선전관 계를 만들었으며, 오위五衛에서는 정7품 관직인 사정司正들만의 계가 결성되기도 했다.²¹ 사옹원司饔院 당하관 이하 관원들의 1540년경 모임을 그린 〈사옹원계회도〉도01-04와 1586년(선조 19) 통례원通禮院의 6품관인 인의引儀·겸인의兼引儀·가인假引만의 모임을 그린 〈통례원계회도〉가 현전하는 작품으로 확인된다. 도01-05

이처럼 조선시대 관료들은 관직과 관련된 여러 형태로 계회를 열고 친분을 유지했으며, 계회도를 제작하여 간직했다. 계회를 통해 자신들의 특권적 지위를 과시하는 한편, 집단 내부의 결속을 다지려는 정치적 의도도 배제할 수 없다. 그래서 관직 또는 공식적인 지위를 갖는 사람들 사이에서 계가 성행했던 풍조는 조선시대 관료 문벌 사회에서 당연한 양상으로 이해되면서도 다른 나라에서는 찾아볼 수 없는 한국만의 특징적인 현상으로 파악된다.

계축에서 계첩과 계병으로, 변화하는 형식

계축은 '화축에 그린 계회도'라는 뜻에서 곧 계회도를 의미한다. 계축과 계회도가 동의어로 쓰일 정도로 16세기에는 대부분 계회도가 계축으로 제작되었다. 계축이라는 용어처럼 화첩에 그리면 계첩, 병풍에 그리면 계병이라 불렀다.

앞에서 살펴본 이수광의 글에서도 짐작되듯이, 그가 활동했던 17세기 초 무렵에는 이미 화축 대신에 병풍에 계회를 기념하는 그림을 그리기 시작했다. 다만 계축이 풍광 좋은 자연이나 관아에서 벌어진 계회 모습을 주로 담았던 것과 달리 달리 계병은 다양한 주제를 수용하고 화법에서도 변화가 나타났다. 실제로 17세기가 되면 '기로소계병'耆老所契屛, '상의원계병'尙房契屛, '형조계병'秋曹契屛, '승정원계병'銀臺契屛, '태복시계병'太僕寺契屛 등 관청의 동료들은 병풍을 통해 자신들의 친밀감을 표시하기 시작했으며,²² 화첩 형식도 요계의 기념물로 선택되었다.

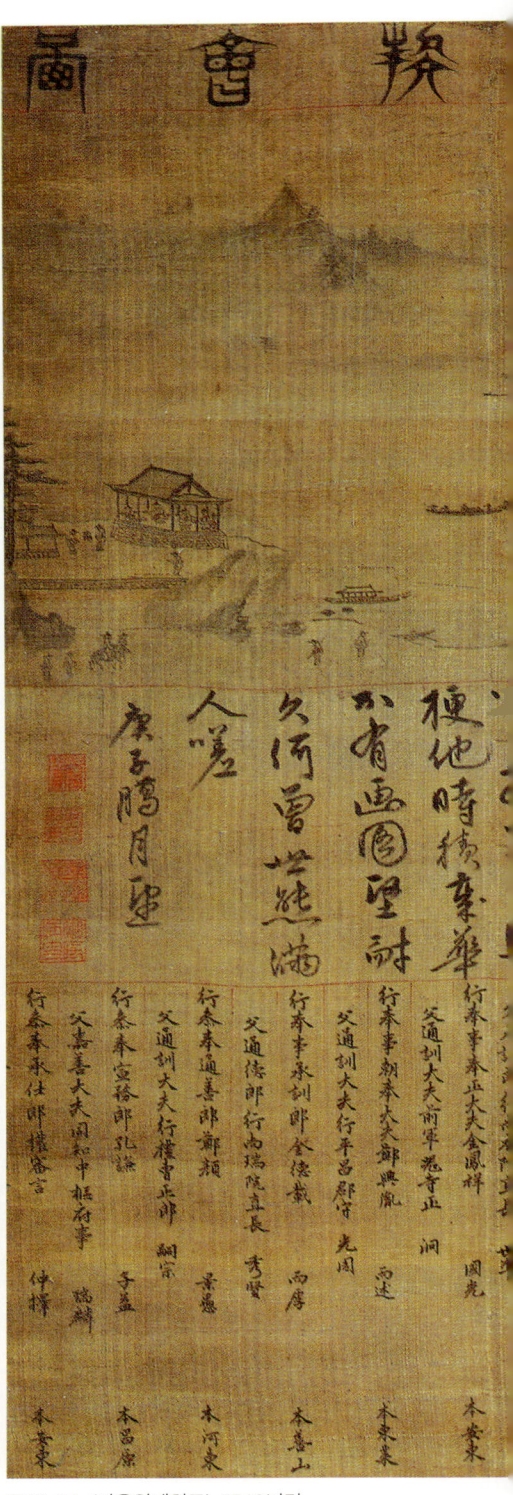

도01-03. 〈호조낭관계회도〉, 1550년경,
견본담채, 121×59, 국립중앙박물관.

도01-04. 〈사옹원계회도〉, 1540년경,
견본수묵, 86×56.2, 일본 개인.

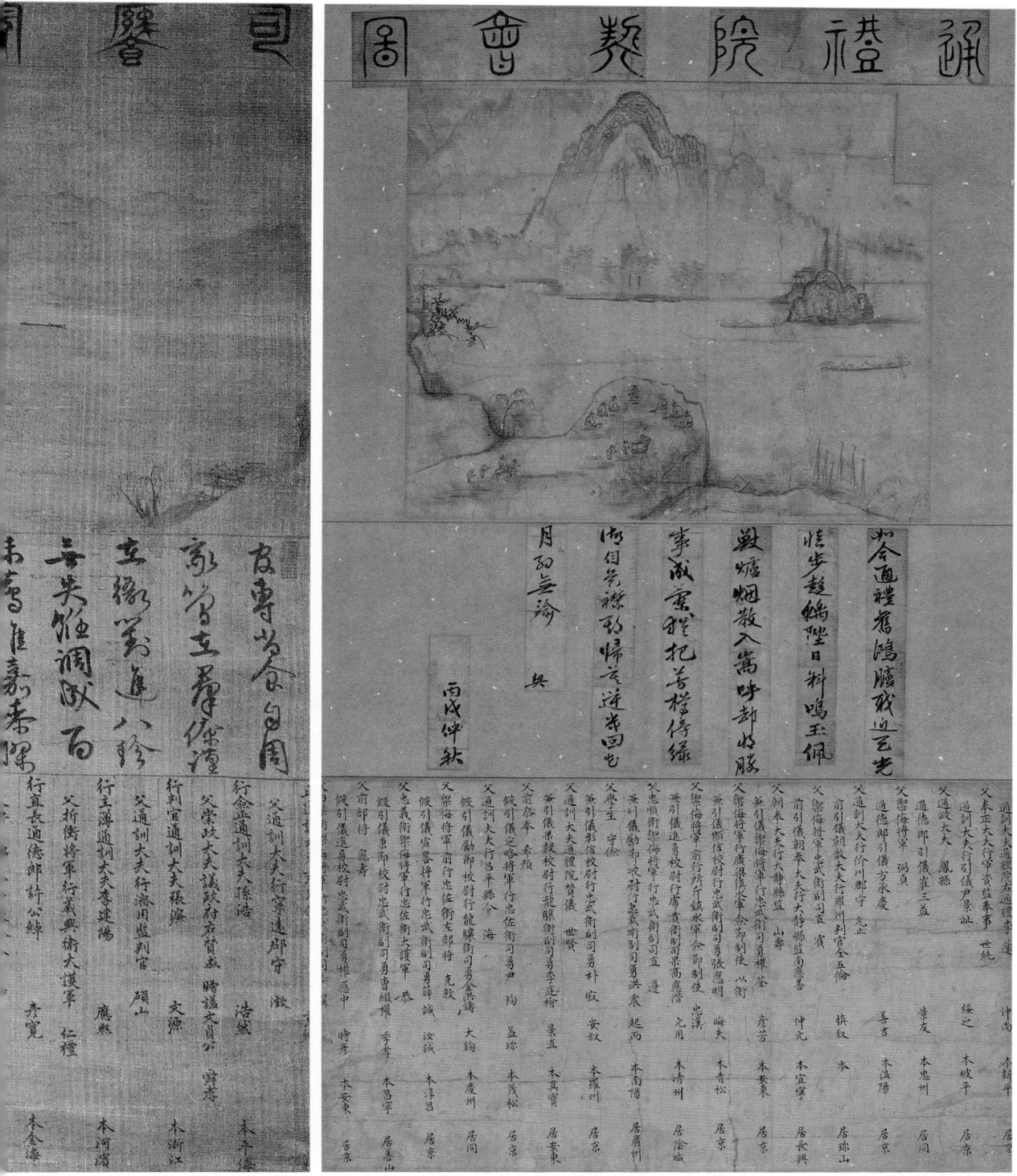

도01-05. 〈통례원계회도〉, 1586년,
지본수묵, 171.5×66.5, 서울역사박물관.

일례로 승정원 계회도의 장황 형식 변화를 보면, 홍귀달洪貴達, 1438~1504의 『허백정집』虛白亭集에 있는 「승정원계축문」承政院契軸文이나 이준경李俊慶, 1499~1572의 『동고유고』東皐遺稿에 실린 「서은대계축산수족」書銀臺契軸山水簇은 15·16세기의 승정원 계회도가 산수 비중이 큰 계축으로 제작되었음을 말해준다. 이현보가 동부승지로 재직하던 1534년(중종 29)에 제작된 계축 〈은대계회도〉銀臺契會圖가 이를 뒷받침한다.23 도01-06

그러나 17세기가 되면 승정원 계축에 대한 찬시문은 점차 자취를 감추고 김상헌金尙憲, 1570~1652의 『청음집』淸陰集에 실린 「제은대동료계첩」題銀臺同僚契帖, 이경석李景奭, 1595~1671의 『백헌집』白軒集에 있는 「제은대계첩」題銀臺契帖, 이민구李敏求, 1589~1670의 『동주집』東洲集에 수록된 「은대계병서」銀臺稧屛序, 김수항金壽恒, 1629~1689의 『문곡집』文谷集에 있는 「은대계병발」銀臺契屛跋처럼 계첩과 계병으로 점차 대체되는 변화를 보인다.

시대에 따른 계회도의 형식 변화는 의금부 계회도에 관한 글에서도 엿볼 수 있다. 15~16세기의 기록인 『허백정집』의 「제금오랑계축」題金吾郞契軸이나 홍언필洪彦弼, 1476~1549의 『묵재집』默齋集 「제금오계축」題金吾契軸, 그리고 최립崔岦, 1539~1612의 『간이집』簡易集 「제금부랑축」題禁府郞軸 등에서는 의금부 계회도가 계축으로 제작되었음을 알 수 있지만, 도01-07 이경석의 『백헌집』에 실린 「제금오랑계첩」은 17세기 무렵부터는 의금부 계회도가 화첩으로 꾸며졌음을 말해준다. 도01-08 사헌부에서도 1488년에는 화축에 〈상대계회도〉霜臺契會圖를 제작했지만 17세기에 이르면 화첩을 만들었음이 현전하는 계회도를 통해 확인된다. 도01-09, 도01-10, 도01-11 요계의 계회도가 화축에서 화첩이나 병풍으로 바뀌어가는 현상은 승정원이나 의금부의 계회도에만 국한된 사실이 아니라 전반적인 경향이었으며, 그 시기는 임진왜란 이후 1600년 즈음에 이르러서다.

관료들의 계회도에서 국가 행사의 기념화로

평시에 요계를 결성한 뒤 제명록을 제작하거나 기념화를 만드는 명분과 관행은 자연히 국가의 전례 의식이나 왕실의 경사스런 행사를 마친 뒤에도 행해져서 궁중행사도 제작

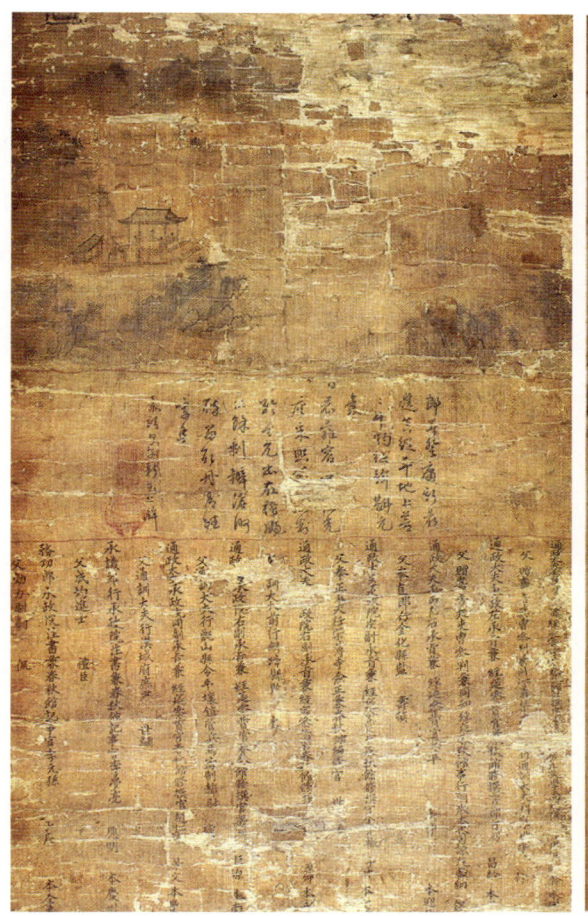#
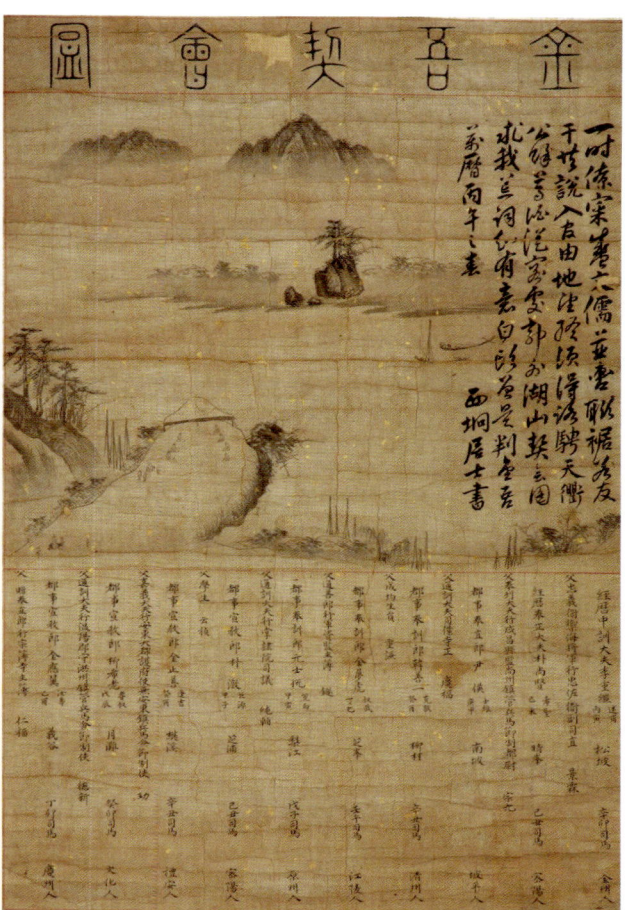

도01-06. 〈은대계회도〉, 1534년, 견본담채, 86×56.2, 영천이씨 농암종택(한국국학진흥원 기탁).

도01-07. 〈금오계회도〉, 예안김씨 가전계회도 일괄, 1606년, 지본수묵, 93.5×63, 개인.

도01-08. 〈금오계첩〉, 1739년, 지본채색, 30.5×40.3, 고려대학교박물관.

도01-10. 〈상대계첩〉, 1629년, 지본담채, 33×21(화면), 서울역사박물관.

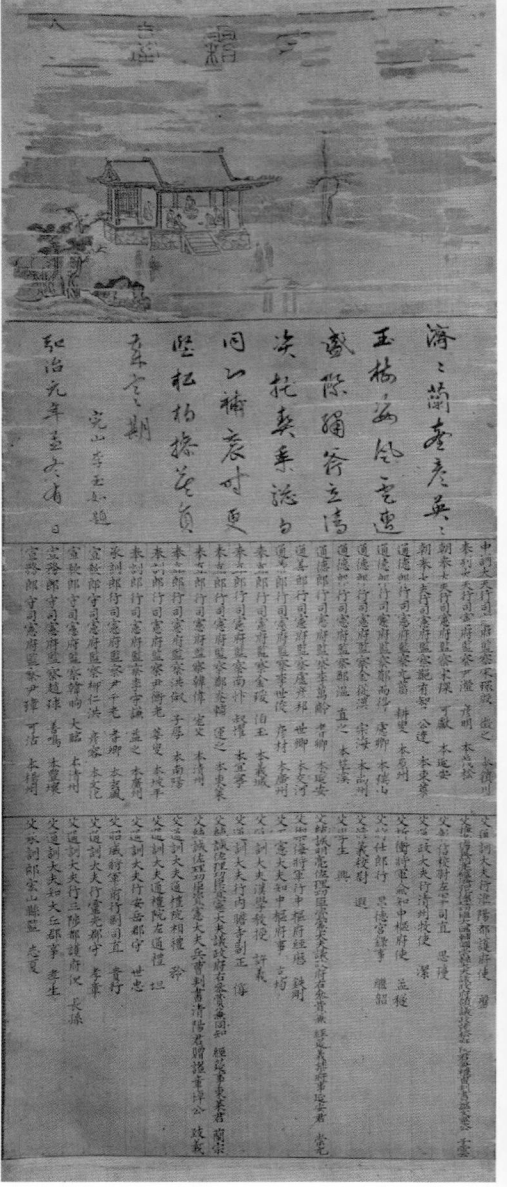

도01-09. 〈상대계회도〉, 1488년, 견본담채, 98.5×22, 경기도박물관.

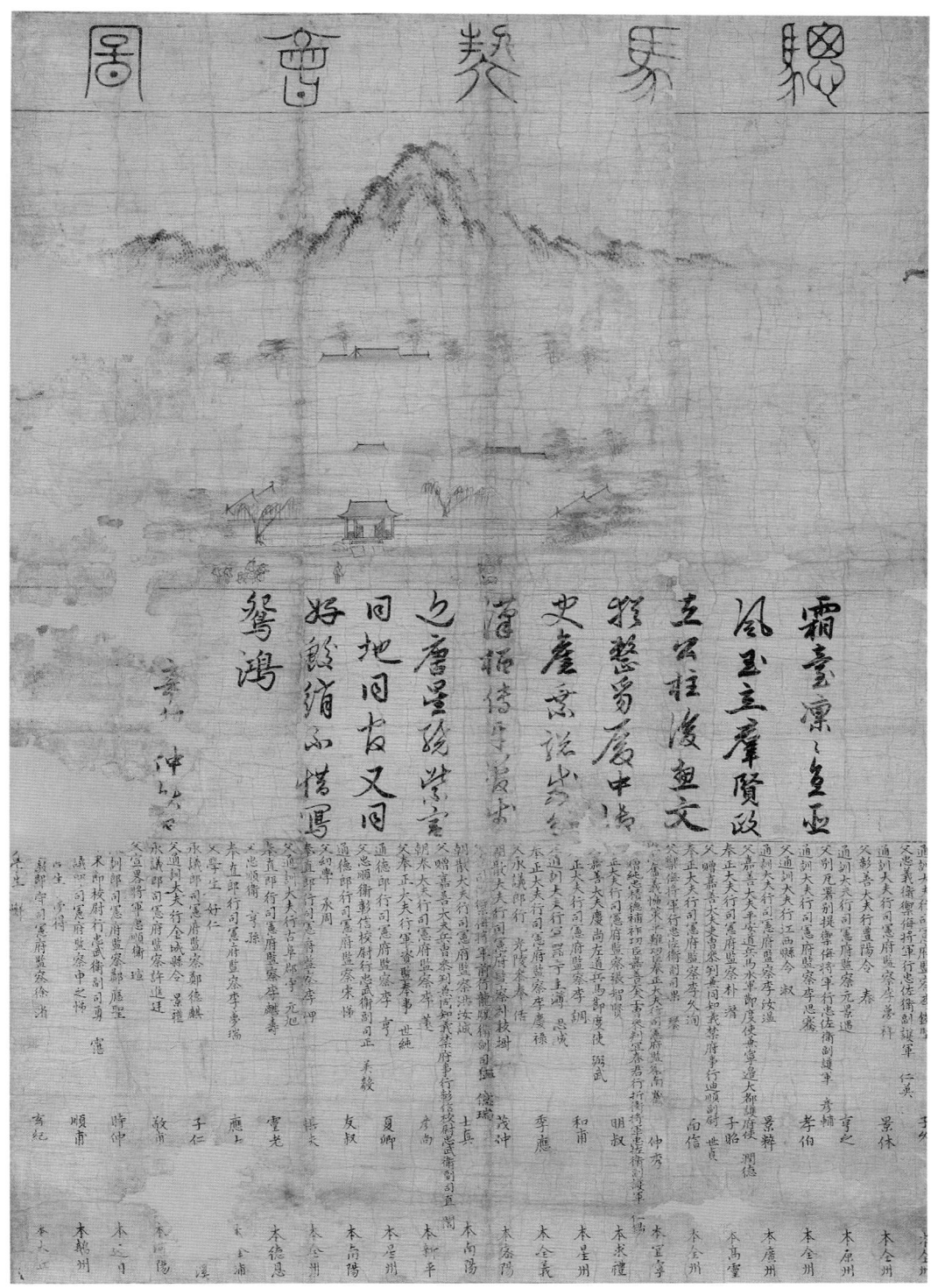

도01-11. 〈총마계회도〉聽馬契會圖, 1591년, 견본담채, 93.3×64.8, 밀양박씨종중(국립나주박물관 기탁).

으로 연결되었다. 1520년(중종 15)에 왕세자 책봉을 마친 뒤 책례도감에서 만든 계회도에 대해 이행李荇, 1478~1534이 쓴 글에는 국가 의례를 기념해서 관원들이 계회도 제작을 결의했던 취지가 잘 나타나 있다.[24]

> 옛사람은 비록 어느 하루의 대수롭지 않은 모임에서도 진실로 잊어서는 안 될 것이 있으면 반드시 글로 기록하여 길이 전하길 도모했다. 하물며 상공相公은 국가를 위하여 중대한 의례를 성대하게 완수했으며 보좌한 동료들도 한 시대에 발탁된 인재들임에랴. 서로 함께 지낸 지가 오래되어 정의情意가 지극해졌으니, 후세에 길이 전하지 않을 수 있겠는가.

평시에 친구나 동료들과 어울렸던 일도 그림으로 영구히 전하곤 하는데 하물며 함께 근심하고 기뻐하며 고생했던 직무가 국운과 관련된다면 이를 그림으로 기록하지 않을 수 없다는 의미이다.[25] 심지어는 한 관아에서 같이 일하며 성거盛擧를 목도한 것은 인력으로는 억지로 할 수 없는 하늘이 준 운명으로까지 여겨졌다.[26]

이식李植, 1584~1647도 1625년(인조 3) 1월 소현세자昭顯世子, 1612~1645의 관례와 책례를 마친 뒤에 동료들과 만든 계회도의 서문에서 다음과 같이 그림 제작의 이유를 분명히 밝혔다.

> 동료들이 모두 말하기를 "이번에 거행한 것은 크나큰 경사요 성대한 예식이었다. 게다가 인원도 엄격히 선발했는데 우리들이 거기에 참여했으니, 행운이라고 해야 하지 않겠는가. 따라서 이를 그림으로 그려서 기념한다면, 이것 역시 멋있는 일이 아니겠는가. 그렇지 않으면 세월이 흘러가면서 혹 잊게 되지나 않을까 걱정된다. 그림이 아니라면 뒤에 가서 이를 어떻게 증명할 수가 있겠는가" 했다. 이것이 바로 계축을 만들게 된 동기이니, 단지 한때의 아름다운 모습을 취하려고 계축을 만든 것은 아니다.[27]

국가의 공식행사에 대해서 결계하는 경우는 두 가지 기준으로 나뉜다. 그 하나는 행사를 주관했던 임시 관청인 도감의 이름 아래 책임자인 당상[도제조, 제조]과 낭관[도청, 낭청]들이 계축·계첩·계병을 제작하는 경우이고, 다른 하나는 행사에 참여한 관원 중에서 같은 관청

에서 차출되었거나 같은 임무를 수행한 일부 관원들끼리 합의하여 제작하는 경우이다. 전자의 좌목은 행사를 준비하고 진행한 도감의 당랑, 후자의 좌목은 특정 관청 소속의 관원 혹은 소속과 상관없이 뜻을 모은 몇몇 관원들로 구성되어 있다. 국가 의례를 사실적으로 묘사한 궁중행사도는 후자의 경로를 통해서 시작되었다.

　　15세기 이래 개인 문집에는 봉숭도감封崇都監, 단송도감斷訟都監, 주자도감鑄字都監, 추쇄도감推刷都監, 가례도감, 책례도감, 혼전도감魂殿都監, 조묘도감造墓都監, 국장도감, 산릉도감, 천릉도감遷陵都監, 부묘도감, 병기도감兵器都監, 평난도감平難都監, 녹훈도감錄勳都監, 영접도감, 영정모사도감, 실록청 등 그야말로 거의 모든 도감의 계회도에 대한 서문이나 찬시가 많이 남아 있다.28 행사의 준비와 집행을 맡은 도감은 일시적으로 조직된 임시 기구이지만, 맡은 일이 국가의 주요 의례인데다가 한 건물에서 밤낮으로 몇 달을 직무에 몰두한 끝에 행사를 성공적으로 완료했다면 그 책임자들의 성취감과 동료애는 기념화의 제작으로 연결되기에 충분했다.

　　15~16세기에 제작된 도감의 계회도는 관청 요계의 계회도와 시기적 특징을 공유하며 같은 맥락에서 전개되었다. 현재 남아 있는 1509년(중종 4) 『연산군일기』의 편찬을 마친 일기청日記廳 관원들이 만든 〈일기세초지도〉日記洗草之圖나 1575년(선조 8)의 〈산릉도감제명록〉도01-01 등이 경치 좋은 자연을 배경으로 계회 광경을 그린 전형적인 계축인 것만 보아도 알 수 있다.29

　　그런데 계축 제작은 지나친 유행을 초래하여 17세기 초 무렵에는 심각한 문제로 떠올랐다. 드디어 사간원에서 왕에게 이에 대한 시정을 요구할 정도에 이르렀다.

> 근래에 온갖 폐단이 다 일고 있는데 그중에서도 계축과 병장屛障의 폐해가 날이 갈수록 심합니다. 도감이라고 호칭하는 여러 곳에서는 으레 계축을 작성하는데, 관청의 물자를 사용하여 허비가 적지 않으니 너무나 말이 아닙니다. 각 아문에도 이러한 폐단이 많습니다. 청하옵건대 이후로는 일절 하지 말도록 승전을 받들어 시행하게 하소서.30

　　도감의 이름으로 제작되는 계축·계첩·계병의 조성 비용은 도감의 경비로 충당되는

것이 보통이었다. 각 도감에서는 도제조, 제조, 도청, 낭청 등 적어도 열 명 내외의 책임자들에게 계회도를 분배해야 했으므로 한정된 도감의 경비에서 비용을 조달하는 데에 적지 않은 무리가 따랐던 것 같다.[31] 계축의 조성이 관청의 물자를 낭비하는 고질적인 폐습이라 하여 제재를 받았지만, 그 오래된 관행은 쉽게 사라지지 않았다. 그로부터 5년 후인 1615년(광해군 7) 선수도감繕修都監의 일로 병조에서 다시 계회도 제작의 폐단을 제기했다.

"도감이 설치되면 으레 허비가 많아서 하인들의 식물食物이나 관원의 계축 등 가외로 나가는 갖가지 낭비가 한둘이 아닙니다. 한 치 한 올도 모두 백성의 고혈인데 어찌 흙모래 취급을 해서 함부로 쓰게 할 수 있겠습니까? 지난번 봉릉도감封陵都監 때는 이런 폐단을 철저히 없애서, 그런 큰 역사役事에 쓰고 남은 가포價布 10여 동同과 일꾼 수백 명을 병조에 이송했었습니다. (중략) 이번 선수도감도 그때처럼 시행하게 하소서"하니, 전교하기를, "아뢴 대로 하라"고 했다.[32]

계축 제작을 물자의 낭비로 판단하고 이를 엄금하라는 왕의 명령에도, "국가에 일이 있으면 도감을 설치하여 일을 감동監董한 신들이 제명하고 병장을 만드는 일"은 경비의 부담을 감수하면서라도 줄어들지 않고 계속되었다.[33] 당시는 임진왜란 직후 사회경제 사정이 좋지 않은 시기였음에도 계축의 소유는 관료들에게 포기할 수 없는 중요한 일이었던 것 같다.

도감의 계축이 으레 도감의 경비로 제작되었던 것과는 달리, 국가의 경사를 기념하여 계병을 제작하기 시작한 17세기 초 무렵에는 공통점이 있는 서너 명의 동료끼리 의견이 맞으면 각자 약간의 물력을 내어 계병을 조성하곤 했다. "국가에 기쁜 일이 있으면 가끔 병풍과 족자 위에 이름을 나란히 쓰고 일을 기록한다"는 말은 1667년(현종 8) 현종의 온천 행차 시에 호가扈駕했던 정리사整理使, 부총관副摠管, 좌사左使 등 세 명이 모의하여 만든 계병 후기의 한 구절이다.[34] 초기의 계병은 관청 주도하에 관행적으로 제작되기보다는 몇몇의 공통점을 지닌 동료 간에 합의된 특별한 사례가 더 많았다. 또한, 병풍뿐만 아니라 화축이 언급된 것을 보면 아직 17세기 중엽까지도 계병의 제작은 계축을 대체할 만큼 압도적인 양상이 아니었음을 시사한다.

1674년(현종 15) 동관으로 일시에 만난 세 명이 조성한 추조계병秋曹禊屛도 위의 경우와 제작 배경이 비슷하다. 1617년 동갑생인 정익鄭榏, 1617~1683, 목내선睦來善, 1617~1704, 이은상李殷相, 1617~1678이 회갑을 몇 년 앞두고 형조에 함께 근무하게 된 것을 기이하게 여겨 만든 동경계병同庚契屛이다. 그림은 단병短屛으로 제작되었는데, 그림을 벽에 펼쳐놓고 그 아래 누워 동료의 성명을 보면 마치 당堂에서 마주 대하듯 교분을 나누었던 옛일을 기억할 것이라는 서문이 있다.[35] 이렇게 서너 명의 동료가 한 가지 명분을 내세워 계병을 제작하는 경우는 친목을 오래 영위하려는 목적이 컸다. 그러나, 관청에서 자체 기금을 써서 공식적 계병을 제작하는 경우는 관의 위상을 높이고 군신 관계를 강조한 공적인 목적이 앞섰다.

도감에서도 계병은 17세기 이후부터 제작된 것으로 파악되며, 계축과는 다른 다양한 주제를 다루었다. 이를테면, 1577년 순회세자順懷世子 책봉을 기념한 〈동궁책봉도감계회도〉東宮冊封都監契會圖처럼 계축을 제작해오던 책례도감에서도 1690년(숙종 14) 경종이 왕세자로 책봉된 후에는 산수인물도를 그린 8첩의 〈왕세자책례도감계병〉을 만들었다.[36] 도01-12 시대가 내려오는 또 하나의 현존하는 작례는 1739년(영조 15)의 작품이다. 1506년 중종반정 때 폐위되었던 단경왕후端敬王后를 복위復位해서 신위를 종묘에 부묘하고 능을 새로 조성했던 봉릉도감에서는 계병의 주제로 무이구곡도武夷九曲圖를 택하여 〈온릉봉릉도감계병〉溫陵封陵都監禊屛을 만들었다.[37] 도01-13 "대개 도감이 있으면 반드시 계병소契屛所가 있어 함께 일한 것을 기록하여 잊지 않게 하는 것이 요사이 풍속이다"라는 서문이 말해주듯이 18세기가 되면 도감 관원들의 기념화는 병풍으로 정착되었으며, 도감에 계병소를 설치하여 계병 제작을 행사 운영의 마지막 과정으로 처리했음을 알 수 있다.

두 도감의 계병은 모두 서문과 도제조 이하 도감의 당상과 낭청으로 구성된 좌목을 갖추고 있으며, 그림의 주제가 산수·인물·신선 등 여러 가지라는 공통점이 있다.[38] 계축처럼 연음宴飮을 주제로 사실적인 계회의 모습을 여러 첩의 병풍에 적용하기는 쉽지 않다. 계병의 경우, 화면의 큰 규모나 병풍의 용처 등을 고려할 때 계축과 동일한 주제는 병풍에 어울리지 않는다고 보았을 것이다. 또한 탄강·국장·산릉·부묘·실록 완성·영정모사 등은 의례 자체를 사실적인 행사도로 재현하기에도 부적합하며, 그러한 내용의 그림을 대대로 보관하는 것은 요계도僚契圖의 제작 취지와도 부합하지 않았다. 1800년에 제작된 선전

도01-12. 〈왕세자책례도감계병〉, 1690년 행사, 후대 모사본, 3첩 병풍, 지본담채, 각 116.2×52.8, 충재박물관.

도01-13. 〈온릉봉릉도감계병〉, 1739년, 8첩 병풍, 견본채색, 155.7×459.4, 영남대학교박물관.

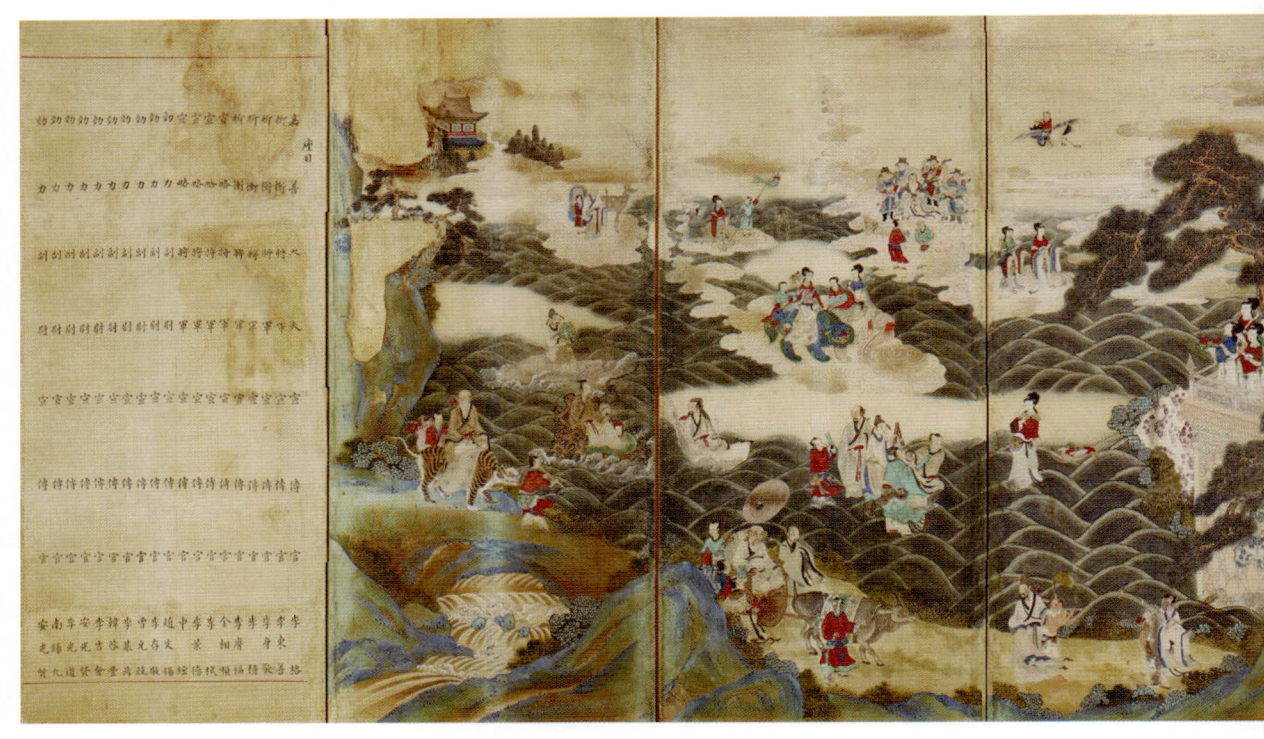

도01-14. 〈왕세자책례계병〉, 1800년, 8첩 병풍, 견본채색, 각 145×54, 국립중앙박물관.

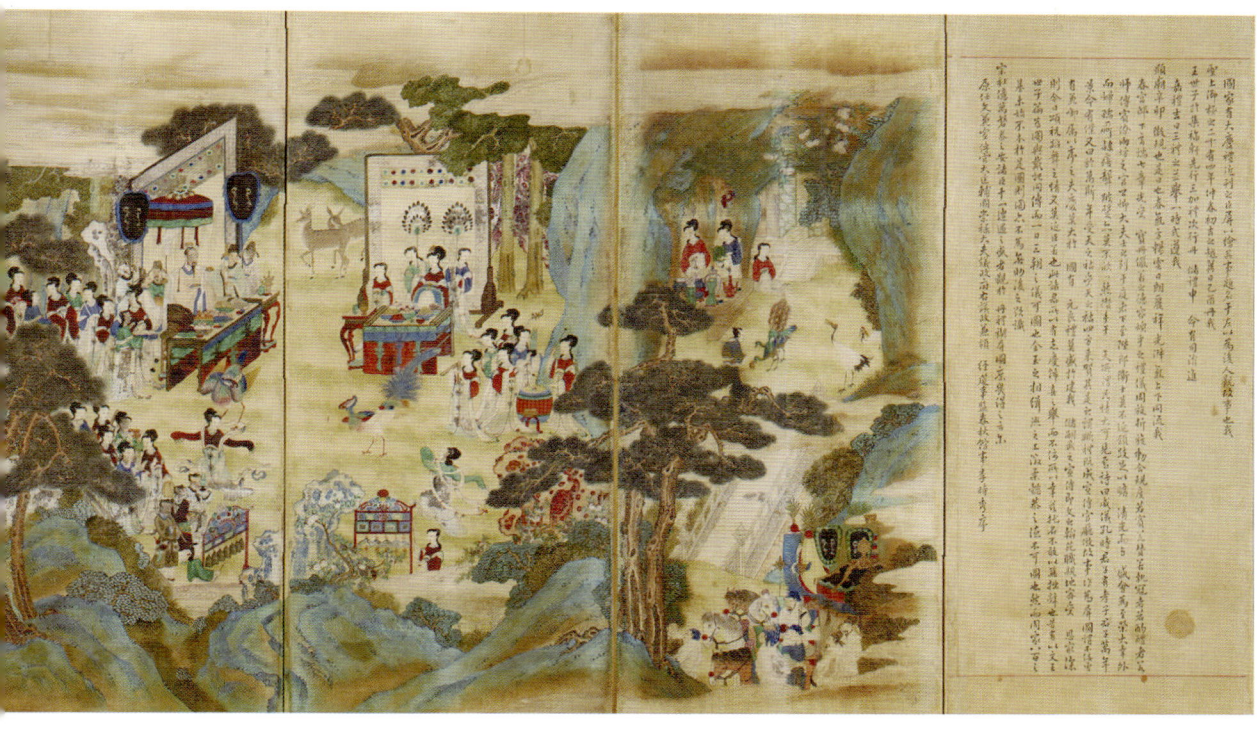

圖畫有大廣搢紳名曰屛十繪界平趙七手芴以爲遠人欽慕事也我
宣上海松君三十年計本初起題萬己酉卦我
王世子行集福光詩三部於次行年踰四甲
須朝辛卯徵慶也是年七月築至禮行祥光滿
春宮卿士大夫咸物慶祝随進上下同茂義
而神祐帝德隆昌開億萬年無疆之休

[remaining text illegible]

관들의 〈왕세자책례계병〉이나 ^{도01-14} 1812년경에 제작된 산실청產室廳 관원들의 〈왕세자탄강계병〉이 요지연瑤池宴이나 반도회蟠桃會를 주제로 선택했던 점에서도 알 수 있듯이, 특히 도감의 계병이 행사 이외의 주제를 채택하는 관행은 19세기까지 계속되었다.[39]

이처럼 도감의 당랑들이 주축이 되어 공식적으로 제작한 계축·계첩·계병에는 궁중행사가 거의 그려지지 않았다. 궁중행사라는 주제의 수용은 도감의 당랑들 외에, 국가행사에 참여한 일부 관원들끼리 모여 제작을 발의한 계축·계첩·계병에서 비로소 나타났다. 국가의 경사를 함께 목도한 동료의 의리로 결속했다는 점에서 이들이 합의한 그림은 당시 관료사회에 만연해 있던 계회도와 같은 성격을 띠었다. 그래서 궁중행사도 역시 보통의 계회도와 마찬가지로 계축·계첩·계병으로 불렸다.

반드시 들어가는 좌목, 충효심과 자부심 가득한 서문

좌목은 곧 그림의 제작에 동의하고 나중에는 소장자가 될 사람들의 명단이다. 따라서 궁중행사도의 제작을 주도한 관료 모임의 현상을 밝히고 성격을 구명하는 데 없어서는 안 될 부분이다. 궁중행사도에서 서문은 생략되어도 좌목이 빠지는 예는 없을 정도로 중요시되었다. 좌목을 귀중하게 여긴 것은 서문에 '참석자들의 명단과 관직을 적는다'라는 언급을 잊지 않는 점에서도 알 수 있다.[40]

현존하는 궁중행사도의 좌목은 의식에 참여한 주요 관원 전체로 구성되기도 하지만, 그중에서 같은 품계를 가졌거나, 같은 관청 소속이거나, 혹은 행사에서 특정 임무를 함께 수행한 공통점을 가진 관원들로 이루어져 있다. 즉, 행사에 참여한 관원들은 소속 관청·품계·역할에 따라 여러 부류로 나뉘어 따로 그림의 제작을 발의했고, 각각 별개의 계축·계첩 혹은 계병을 만들었다. 따라서 한 행사에 대해 여러 요계가 동시다발적으로 결성되는 경우가 많았고, 그들은 각각 나름대로의 기념화를 제작하여 소장했다. ^{표01-01}

그 몇 가지 예를 살펴보면, 1706년(숙종 32)의 인정전에서 진연례를 거행한 뒤 참연제신은 〈인정전진연도첩〉仁政殿進宴圖帖에 그 광경을 담았고 ^{도02-01, 도02-02} 의정부에서는 계병

표01-01. 관청별로 형식을 달리한 궁중행사도 작례

시기·사건	형식	현전하는 그림·문헌 기록	좌목 구성원	그림의 소장처·출전
1663년 현종의 환후 회복	도병	춘당대도병	미상	남용익南龍翼, 『호곡집』壺谷集 권15 「춘당대도병서」春塘臺圖屛序
	도병	약원경사병	내의원 도제조, 제조, 부제조	이경석, 『백헌집』 권13 「제약원경사병」題藥院慶賜屛
1706년 숙종 즉위 30주년 기념 인정전 진연	화첩	〈인정전진연도첩〉	참연제신 167명	「인정전진연도첩 후서」
	도병	의정부계병	의정부 관원	최석정崔錫鼎, 『명곡집』明谷集 권8 「진연도병서」
1710년 숙종 50세 기념 숭정전 진연	화축	〈숭정전진연도〉	시연제신	국립중앙박물관
	도병	춘방진연도계병	세자시강원世子侍講院 관원	신정하申靖夏, 『서암집』恕菴集 권10 「춘방진연도계병서」春坊進宴圖禊屛序
	도병	한원진연도계병	예문관 곶열 3명	신정하, 『서암집』 권10 「한원진연도계병서」翰苑進宴圖禊屛序
	도병	의약청계병	의약청 관원	이이명李頤命, 『소재집』疎齋集 권10 「의약청제명병서」議藥廳題名屛序
1711년 중궁전의 천연두 회복	도병	의약청제명병	이이명이 도제조로 있던 의약청	이이명, 『소재집』 권10 「의약청제명병서」
1714년 숙종의 환후 회복	도병	내국제명병	내의원 관원	이이명, 『소재집』 권10 「내국제명병서」內局題名屛序
1719년 숙종 입기사	화첩	《기사계첩》	기로신	국립중앙박물관 외
	도병	진연도계병	미상	송상기宋相琦, 『옥오재집』玉吾齋集 권13 「진연도계병서」進宴圖禊屛序
1744년 영조 입기사	화첩	《기사경회첩》	기로신	국립중앙박물관 외
	도병	〈숭정전갑자진연도병〉	참연제소	국립중앙박물관
	도병	진연계병	진연에 참여한 종친	『갑자년계병등록』
	화축	〈종친부사연도〉	사연에 참여한 종친	서울대학교박물관
1760년 개천 준설	화첩	《준천계첩》	삼공구관, 준천소 제조	부산박물관 외
	화첩	《준천계첩》	갱진한 입시제신	경남대학교 외
1879년 왕세자(순종)의 천연두 회복	도병	〈왕세자두후평복진하계병〉	오위도총부 당상관	고려대학교박물관, 국립중앙박물관
	도병	〈왕세자두후평복진하계병〉	오위장	국립고궁박물관

을 만들었으며, 다른 관청에서도 각자 계축을 제작했다.

　　1710년 숙종의 환후가 회복된 것을 축하하는 진연을 마친 뒤에도 여러 종류의 행사

도가 만들어졌다. 숙종에 대한 왕세자의 지극한 정성과 효성을 지켜본 세자시강원世子侍講院 관원, 숙종의 진료와 탕약의 조제를 맡았던 의약청議藥廳 관원, 가까이에서 사실史實을 기록했던 예문관 검열 등은 서로 다른 계병을 만들었다. 또, 숙종의 환후 회복을 축하하는 진연에 초대되었던 관원들은 계축을 조성했는데, 그중의 하나가 현재 남아 있는 〈숭정전진연도〉崇政殿進宴圖다. 도02-04

 1744년(영조 20) 10월 7일 영조가 기로소에 들어간 것을 축하하는 일련의 의례를 마친 뒤에 기로소에서는 계첩을 만들고 종친부宗親府에서는 계병과 계축을 조성했으며 숭정전 진연에 참연한 관료들은 계병을 만들었다. 1879년(고종 16)에는 왕세자의 천연두 증세가 회복된 뒤에 오위도총부五衛都摠府와 오위의 위장소衛將所에서 각각 진하를 내용으로 한 계병을 조성했다.

 대부분의 궁중행사도 서문에는 '행사가 끝난 뒤 물러난 관원들이 서로 모여 의논한 끝에 그림의 제작을 결정했다'는 경위를 밝히고 있다.[41] 행사에 참여했던 관원들은 당시의 감격이 희미해지는 것을 염려했고 오래도록 그 느낌과 광경을 기억하고자 했다. 성사盛事를 장황하게 드러내고 한때의 아름다움을 보이려는 것이 아니라 오래되면 잊히는 것이 두려워 그 모습을 그림에 담아서 '대대로 물려줄 보물'로 집안에 오래 간직하는 방법을 택한다는 요지이다.[42] 그림은 글로써 설명하기에 곤란하거나 묘사하기 어려운 부분을 명료하게 드러낼 수 있는 장점이 있고, 그러한 시각적인 효용성 때문에 글보다 더 영구히 보존될 수 있다는 믿음이 있었다. 한편, 행사를 치르게 된 연유와 과정, 그 의미를 서문·발문에 글로 상세히 기록하는 보완 장치가 필요하다고 여겼다.[43] 글과 함께 그림이 있어야만 오래도록 생생하게 전해질 수 있다고 본 것이다.

 관료들이 궁중행사도를 제작하는 다른 하나의 목적은 임금을 보필하는 충과 가문을 빛내는 효의 덕목을 실현할 좋은 기회라는 데 있다. 1710년(숙종 36)의 진연을 기념한 세자시강원의 계병 서문에 그러한 취지가 잘 나타나 있다.

왕이 쾌유한 경사는 우리 세자 저하의 지극한 정성과 효심에서 비롯된 것이다. (중략) 아, 우리 저하가 근심에 싸여 있을 때 신하들도 함께 근심했다. 이제 술잔을 들어 축수하고

춤추며 그 마음을 펼치는 때가 되어서 우리 저하가 기뻐하시니, 우리 신하들도 똑같이 기쁘다. 한번 근심하고 한번 기뻐한 것은 저하의 효성이 드러난 바이며 함께 근심하고 함께 기뻐한 것은 또한 우리 신하들이 서로 따르고 힘쓴 것이다. 이것이 계병을 만든 이유이고 여러 동료들이 적고자 하는 바인데, 대개 조종과 국가의 경사를 기록하고 저하의 기쁨을 술회하며, 아울러 우리 신하들의 영광을 보이기 위한 것이다.[44]

자신들의 슬픔과 기쁨, 그리고 명예가 모두 세자에게서 비롯되는 것을 신료로서의 당연한 도리로 여겼다. 또, 그림을 통해 "장차 천백 년 뒤에라도 역대 성왕의 은덕을 우러러 볼 수 있도록" 하려는 것은 무엇보다 국왕에 대한 충성의 표시였다.[45] 임금이 내려준 술과 옷감을 받고 "성은을 마음에 간직한 채 죽을 곳을 찾지 못할 정도로 감격한" 신하들이 그 뜻을 그림에 의탁했던 것은 임금에 대한 충성의 마음을 그림이란 매개체를 통해 오래 간직하고 싶어서였으며,[46] 임금에 대한 감은을 그림에 실어 벽에 걸어두고 늘 바라보면서 충효의 마음을 되새기겠다는 의지의 발로였다.[47]

조선시대 관료들은 나라에 경사가 생기면 이는 왕이 선정을 베푼 결과라고 생각하여 그 길사吉事의 공덕을 우선 왕에게로 돌렸다. 왕조사회에서 개인의 사회적 존재 방식은 국왕에 대해 신민臣民으로 존재하는 것이었으며, 국왕을 잘 받들어 모시는 것이 신민으로서 본분을 다하는 길이라고 여겼다. 따라서, 역사적인 사건에 직책이 부여됨을 군신 관계에서 파악했고, 관직을 얻어 성사에 참여한 영광을 모두 왕의 은덕이라고 생각했다.

동관과 동사의 동료애를 영원히 기억하겠다는 궁중행사도 제작의 표면적인 이유 뒤에는 문벌과 가문의 명예를 중시하는 조선시대 관료들의 엘리트 의식이 강하게 깔려 있다. 관료로서 국가의 경삿날에 귀한 직책을 맡은 사실에 높은 가치를 두었던 관료들은 궁중행사도를 통해 개인적인 업적을 드러내고 싶어 했다.[48]

조선시대 관료사회에서는 가문의 지위가 높고 낮음이 많은 것을 좌우했다. 이를 위해 집안에 현조顯祖가 있어야 했고, 업적을 이룩하는 데 성공한 조상이 계속 배출되어야 문벌의 위상이 유지되었다.[49] 문벌을 숭상하는 풍조는 후대에 올수록 더 강해져서 양반 관료들은 집안의 역사를 널리 알려 사회적으로 인정 받기를 원했다. 궁중행사도의 제작이 18세

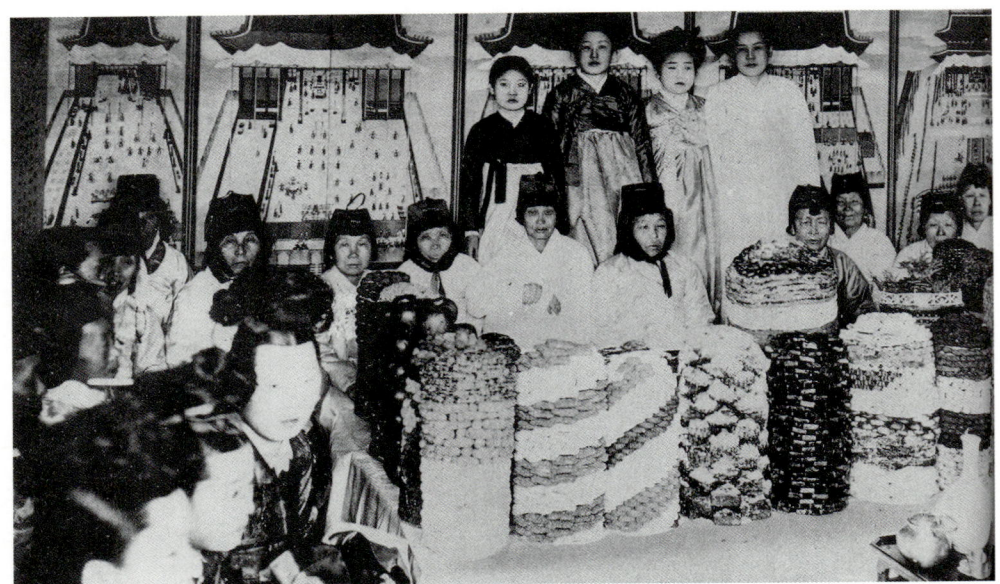
도01-15. 20세기 초의 회갑연 사진.

기가 되면 더욱 성행하고 19세기가 되면 관행으로 자리잡은 것은 모두 문벌을 중시하는 사조와 무관하지 않다. 18세기에는 문중의 위상을 홍보하기 위해서 족보·선조의 문집·행장의 발간, 비석의 건립 등의 활동을 적극적으로 펼쳤는데,[50] 조상의 행적이 담긴 그림을 모은 가전화첩家傳畵帖이 등장한 것도 가문의 역사 기록물로서 문중의 권위를 확보하는 데 도움이 되었기 때문이다.[51]

20세기 초 양반가의 한 회갑연 기념사진에서 볼 수 있듯이 회갑상 뒤에 그림 병풍 대신 진찬도병을 설치한 행위는 성공한 집안 인물의 관직 경력을 과시함으로써 집안의 위상을 높이려는 의도로 이해된다. 도01-15 궁중행사도 원래의 제작 의도와 별개로 그림이 소장된 집안에서 궁중행사도를 어떻게 인식하고 소비했는지 잘 보여주는 사례이다.

이렇게 궁중행사도는 궁극적으로 조선시대 양반관료들의 관직과 문벌에 대한 욕구를 충족하기에 더없이 좋은 수단이 되었다. 한때 주요 관료였던 활동상과 공적을 한눈에 파악할 수 있으니 가문의 역사를 내세우는 데 훌륭한 근거가 되며, 이는 후손들에게 더없는 명예로 존재할 수 있었기 때문이다. 사대부들의 문벌 의식이 강해짐에 따라 가문의 위상을 높이려는

노력은 더욱 강해졌고, 집안 구성원의 자취가 담긴 궁중행사도 제작도 발전했다.

만민화친의 장, 연향도로 시작한 궁중행사도

국가의 특정한 의례나 행사를 축하하는 관청 요계의 기념화가 모두 궁중행사를 주제로 그려지지는 않았으며, 다양한 국가 전례가 처음부터 궁중행사도의 주제로 수용된 것은 아니었다. 그렇다면, 궁중행사도에 처음으로 수용된 내용은 어떤 것이며, 그 도상의 특징은 무엇이었을까. 시기적으로도 궁중행사도는 계병보다 계축에서 먼저 시작되었으며, 관료들이 가장 먼저 주문했던 사실적인 행사도의 내용은 만민화친의 의미가 깃들어 있는 궁중연향이다.

현재 남아 있는 궁중행사도는 모두 16세기 중엽 이후의 작품으로, 이른 시기의 것은 전부 화축에 그려진 연향도이다. 같은 시기에 제작된 관청이나 도감의 계회도가 대부분 술을 마시며 교분을 다지는 계회 모습을 그린 계축이었던 것처럼 궁중행사도도 친목과 화합의 궁중연향이 가장 먼저 주제로 채택되었다.

사대부 사회에서 거행되는 크고 작은 연향은 고려시대부터 기록화 혹은 기념화의 오래된 주제였다. 홍건적의 난으로 개경이 함락되자 공민왕恭愍王, 1330~1374이 안동에 피신했다가 1362년 환도하는 길에 속리산 근처 원암역에 머물렀을 때 호종신 일곱 명과 베푼 아회를 '원암연집도'元巖讌集圖로 제작했다는 기록이 있다.[52] 일곱 명 중의 한 사람인 곡성부원군曲城府院君 염제신廉悌臣, 1304~1382이 공민왕을 추모하고 과거의 모임을 기념하는 뜻에서 훗날 화공에게 주문했던 그림이다. 이색李穡, 1328~1396이 이 그림에 부친 글에 "산과 들, 나무숲, 담요로 막아 가린 오두막의 광경이 눈앞에 완연하며 그 옆에서 연회를 베풀며 노니는 원로들의 풍채가 그야말로 한 시대를 압도하며 후세를 고프시키기에 충분했다"라는 말은 산수 자연 속에 참석자의 면면이 사실적으로 그려진 그림이었음을 암시한다. 전례에 따른 예연禮宴은 아니고 자유로운 분위기의 작은 연회였다고 생각되므로 예법과 형식을 극도로 존중하던 조선시대의 궁중연향도와는 많은 차이가 있었을 것이다. 그러나, 왕이 참여한 연회의 모습을

그렸다는 점에서는 넓은 의미의 궁중행사도로 간주할 수 있겠다.

조선시대에도 사대부 사회에서는 국초부터 여러 형태의 연향을 도회하는 예가 많았으며, 군신이 함께 어울린 궁중연향을 사실적으로 재현한 그림들도 그려졌다. 왕이 참여한 친림연향도는 관료들의 연향도보다 늦지만, 적어도 16세기 후반경에는 화축 형식으로 그려지고 있었다. 조선 후기의 예연도와 달리 초기에는 궁궐의 내원內苑이나 작은 전각에서 군신이 친목을 다지기 위해 베푸는 작은 규모의 비공식적인 연향인 곡연도曲宴圖가 많이 그려졌다.[53] '곡'曲은 작다는 의미로, 대연大宴에 대비되는 곡연은 주로 명절, 왕가의 기념일, 관료의 사기 진작과 공로 치하를 위해 열렸으며 왕이 자전慈殿을 위해 곡연을 설행하는 경우도 많았다. 곡연을 베푼 실록의 기록은 15~16세기 연산군·중종·명종 연간에 집중적으로 나타난다. 곡연 외에 왕이 술과 음식, 음악 등 잔치에 필요한 물자를 궁중의 소용품으로 내려서 신하들을 위로하는 사연賜宴의 모습도 종종 그려졌다. 사연은 종친에게 친족에 대한 예로서 가장 빈번하게 내려졌다.

연향도에 관한 많은 문헌 기록 가운데 눈에 띄는 사례 중의 하나는 1460년(세조 6)에 그려진 '예문관사연도'藝文館賜宴圖에 관한 최항崔恒, 1409~1474의 서문이다.[54] 세조는 특별히 문학지사文學之士 15명을 선발하라는 명령을 의정부에 내렸는데, 그 실질적인 책임을 맡은 예문관에서는 같은 해 8월에 비로소 그에 대한 시험을 마쳤다. 세조는 선발된 유생들이 지은 시를 보고 만족해하며 예문관원들과 선발된 사람들에게 사연을 내렸다. 그들이 해가 저물도록 취하여 즐거워했다는 말을 듣고 화공에게 그 모습을 그리게 하고 시관試官이었던 최항에게는 기문을 지어 바치게 한 것이다.

'종빈연회도'宗賓宴會圖에 관한 기록도 이와 비슷한 사연도의 경우이다. 1560년(명종 15) 4월 12일 명종은 경회루 아래에서 종친과 부마를 인견하고 연회를 내려주었는데, 이들은 왕의 은덕에 감사하는 뜻으로 이튿날 훈련원에 다시 모여 이 일을 그림으로 영원히 전할 것을 결의했다. 이러한 종빈의 뜻을 가상히 여긴 명종은 3개월 후인 7월 25일 완성된 그림을 서로 나누는 분축연分軸宴 자리에 술과 음악을 내려주었다.[55]

이 밖에도 1447년(세종 29) 세종과 안평대군이 집현전 학사들과 효녕대군의 별장인 희우정에서 벌인 연회를 안견이 묘사한 '희우정야연도'喜雨亭夜宴圖를 비롯하여, 1534년 중

양절重陽節에 중종이 반송정盤松亭에서 경연관에게 베푼 사연을 그린 '경연관사연도'經筵官賜宴圖, 궁궐 숙위宿衛를 하던 여섯 명의 관원이 근정전 월랑月廊에서 벌인 술자리를 묘사한 '금직야회도'禁直夜會圖, 국가의 안위를 걱정하는 궁궐 숙직자들이 한마음으로 임금을 보필할 것을 결의하는 장면을 담은 '금직유회맹도'禁直有會盟圖, 부묘하고 환궁할 때 헌축獻軸하고 분향했던 재신들이 개최한 연향을 그린 '분향연도'分香宴圖 같은 16세기의 그림에서 짐작되듯이 조선시대 관리들은 관직 혹은 공무와 관련하여 다양한 연회를 열었고, 그 광경을 그림으로 그려 간직하길 좋아했다.56

18세기 이전의 친림연향도에 대한 기록은 드물지만 배응경裵應褧, 1544~1602이 예조 낭관으로 봉직할 때의 궁중연향을 그린 것으로 추정되는 '시연도'侍宴圖에 관한 기록은 현존하는 같은 시기의 궁중연향도와 관련하여 중요하다. 아들 배상익裵尙益, 1581~1631이 소장하고 있던 이 그림을 이식이 보고 지은 후기를 옮겨보면 다음과 같다.

배박사裵博士 익재益哉가 그림 족자 한 축을 꺼내 보여주었는데, 전서체로 '군신제명'羣臣題名이라는 제목이 적혀 있었다. 아마도 익재의 부친이 예조에 낭관으로 근무할 때 그려진 '시연도'侍宴圖인 것으로 짐작된다. 그 아래쪽에 이름을 나열해서 쓴 곳은 병란을 거치며 찢겨나가 알아볼 수 없으며, 알아볼 수 있는 것은 오직 그림뿐인데 이것 역시 어떤 연향 의례를 그린 것인지 모르겠다. 배박사가 이것을 보수하여 소장하고 있다가 나에게 한마디 기록해 달라고 요청하기에, 지난번 금상仁祖을 모시고 훈신회맹연勳臣會盟宴을 열었을 때를 상기해 보았다. 삼공三公 이하 2품까지는 전내의 동쪽과 서쪽에 자리했고, 승지 여섯 명은 남쪽에 위치했으며, 좌우의 사관은 기둥 밖에 엎드렸다. 당하관은 뜰에 위치하고, 장사將士는 전각의 위와 아래에서 시위했으며, 악공은 뜰에서 연주했는데 대략 이 그림과 일치한다.

일찍이 듣기로, 선조께서는 검약을 숭상하여 군신 간에 큰 연회를 열지 않으셨고, 오직 대호大號를 올리고 축하하는 연향을 열 때에만 여러 신하가 한 번 크게 거행하고자 하여 기악妓樂을 허용하셨다고 하니 이 그림은 분명 '광국'光國의 호號를 받을 때의 일을 그린 것일 게다. 그렇지 않다면 이렇듯 모든 것이 제대로 갖추어질 리가 없다. 병란을 겪은 뒤로는 군신 간에 예연을 여는 일이 더욱 드물어서 후배 학사들은 전장典章과 의주를 익히지

못했다. 그래서 조정에 거둥이 있어도 단지 이서吏胥의 말을 믿고 따르거나, 혹은 소략하고 모자란 방향으로 변하고 있으니 다시 수십 년이 지나면 더욱 잘못되지 않으리라는 것을 어찌 알겠는가?

배씨 집안은 대대로 문헌의 세가世家답게 이 그림을 고이 간직해온 것은 단지 태평한 시대의 성대한 문물을 방불하게 보여주어 후대의 이목을 끄는 데에만 그치겠는가. 훗날 의례를 담당하는 관원들이 참고하고 사관들이 채택하여 근거로 삼을 것이 있을 것이다. 배대부裵大夫의 이름은 응경이며 벼슬은 선조 때 목사에 이르렀다. 배박사 이름은 상익尙益이다. 무진년(1628년) 2월 20일 덕수德水 이식이 쓰다.[57]

윗글의 내용으로 볼 때 '시연도'는 16세기 말 임진왜란 이전에 정전正殿에서 거행된 친림연향을 그린 것으로 화면 위쪽에 제목과 아래에 좌목이 배치된 계축이었다. 제목을 'OO연향도'가 아니라 '군신제명'이라고 한 점은 참여자의 성명을 기록하는 제명의 취지로 출발한 초기 계회도의 양상을 연상시킨다.

17세기 이전의 궁중연향도는 두 차례의 병란을 겪으며 대부분 산실되었으며, 병자호란 이후까지도 근거할 만한 사료의 부족, 경제적인 어려움, 조정의 침울한 분위기 등으로 궁중 예연의 설행은 뜸하게 이루어졌다. 자연히 궁중행사도의 제작도 상당히 위축될 수밖에 없었다.

이식이 후기를 쓴 '시연도'의 화면 형식을 비롯하여 관원의 반차와 악공의 존재 등 도상은 이보다 약간 앞서는 1560년 행사의 〈서총대친림사연도〉瑞葱臺親臨賜宴圖와 매우 흡사하다.도01-20 이 그림은 1535년(중종 30)의 〈중묘조서연관사연도〉中廟朝書筵官賜宴圖,도01-16 1580년(선조 13)의 〈알성시은영연도〉謁聖試恩榮宴圖와도01-17 함께 16세기를 대표하는 궁중연향도다. 16세기의 궁중연향도는 구도와 시점이 정면 부감과 사선부감이라는 두 가지 경향으로 나뉜다.[58] 궁중의 작은 연회인 곡연의 모습을 도회한 〈서총대친림사연도〉는 그 전자에 해당한다.

후자에 해당하는 대표적인 예는 〈중묘조서연관사연도〉로, 1535년 중종이 세자인종, 1515~1545의 교육을 담당한 서연관들에게 내린 연회의 모습을 그린 것이다.[59] 원래는 화축에

그려졌다고 하나 현재 남아 있는 그림은 모두 후대의 모사본이다. 대구서씨 가전화첩에 포함된 그림이며, 〈명묘조서총대시예도〉明廟朝瑞葱臺試藝圖와 도01-18 함께 의령남씨 가전화첩에도 수록되었다. 5세부터 강학講學을 시작한 왕세자가 1535년에 『춘추』春秋를 마쳤는데, 그 소식을 들은 중종은 세자의 영민함을 대견해하며 강관講官들의 노고를 위로하는 의미에서 그들을 근정전 뜰에 불러 술과 음악을 내려 연회를 베풀어주었다.[60] 〈중묘조서연관사연도〉는 근정전과 사방의 월랑이 서로 다른 시점에서 포착되어 불합리한 건물 묘사와 공간 형성을 보여준다. 정면 부감의 구도와 대각선 방향의 구도가 섞여 나타난 점 때문에 제작 시기에 의문이 제기되기도 했다.[61] 그러나, 16세기 후반이 되면 이미 대각선 방향에서 부감하여 건물을 평행사선 구도로 배치하고, 그에 맞추어 모든 사물과 인물을 일관된 방향으로 묘사하는 방식이 제대로 구사되고 있었다.

　　평행사선구도에 의한 건물 배치는 은영연恩榮宴의 광경을 그린 〈알성시은영연도〉에도 잘 나타나 있다.[62] 알성시는 국왕이 봄과 가을 두 차례 문묘 석전례에 참석한 뒤 명륜당明倫堂에서 실시하는 특별시험이다. 왕이 참석한 자리에서 실시하는 친림과親臨科로서 합격자를 당일 발표하는 즉일방방卽日放榜이 특징이다. 은영연은 고려시대에 과거 합격자들이 시관인 학사學士·知貢擧 집에 찾아가서 알현하면 그 집에서 열어주던 학사연學士宴에서 유래한 것으로, 조선시대에는 방방 후에 국가에서 급제자들에게 베풀어주던 축하연을 말한다.[63] 이 은영연은 1580년(선조 13) 2월 1일 선조가 성균관에 행차하여 작헌례酌獻禮를 거행한 뒤 시행된 알성시의 급제자들에게 베푼 것이다.[64]

　　그 장소는 의정부였다. 왕이 친림한 사연이 아니므로 연회의 주재자인 압연관押宴官은 수석 독권관讀券官 임무를 수행했던 영의정과 우의정이 맡았다. 은영연에는 보통 압연관 외에도 부연관赴宴官 및 시관試官이 함께 참여하는데, 그림에는 이들이 의정부 건물의 대청에 암록색 단령團領을 입은 여섯 명의 관원으로 그려져 있다. 그림의 좌목을 통해 북쪽에 남향하여 앉은 인물이 압연관인 영의정 박순朴淳, 1523~1589과 우의정 강사상姜士尚, 1519~1581이고, 좌측에 앉은 인물은 안쪽으로부터 부연관인 호조판서 김귀영金貴榮, 1520~1593과 병조판서 박계현朴啓賢, 1524~1580, 대독관對讀官이던 승정원 좌승지 손식孫軾과 좌부승지 홍성민洪聖民, 1536~1594이다.

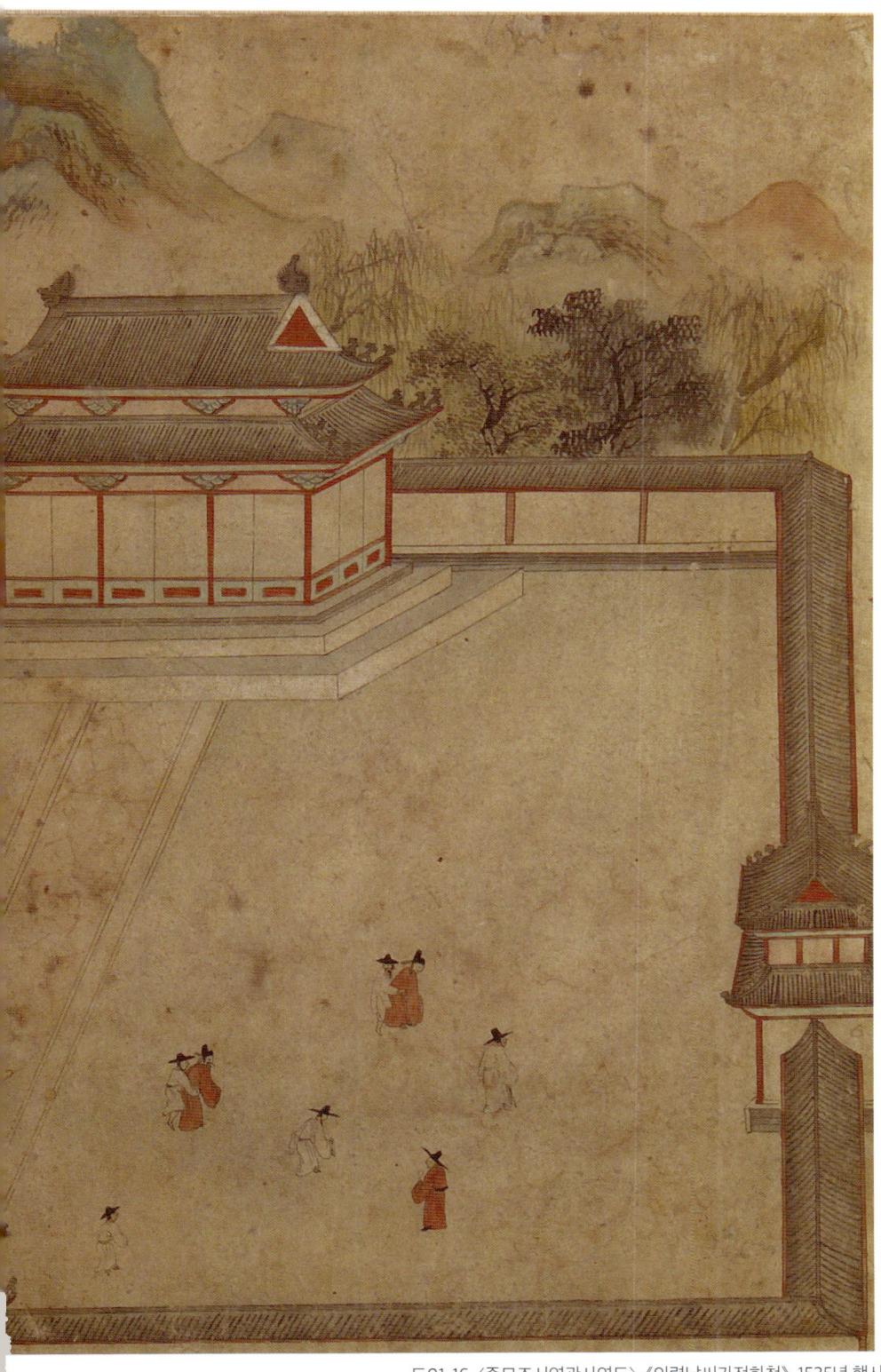

도01-16. 〈중묘조서연관사연도〉,《의령남씨가전화첩》, 1535년 행사,
18세기 후반 모사본, 지본채색, 31.6×48, 홍익대학교박물관.

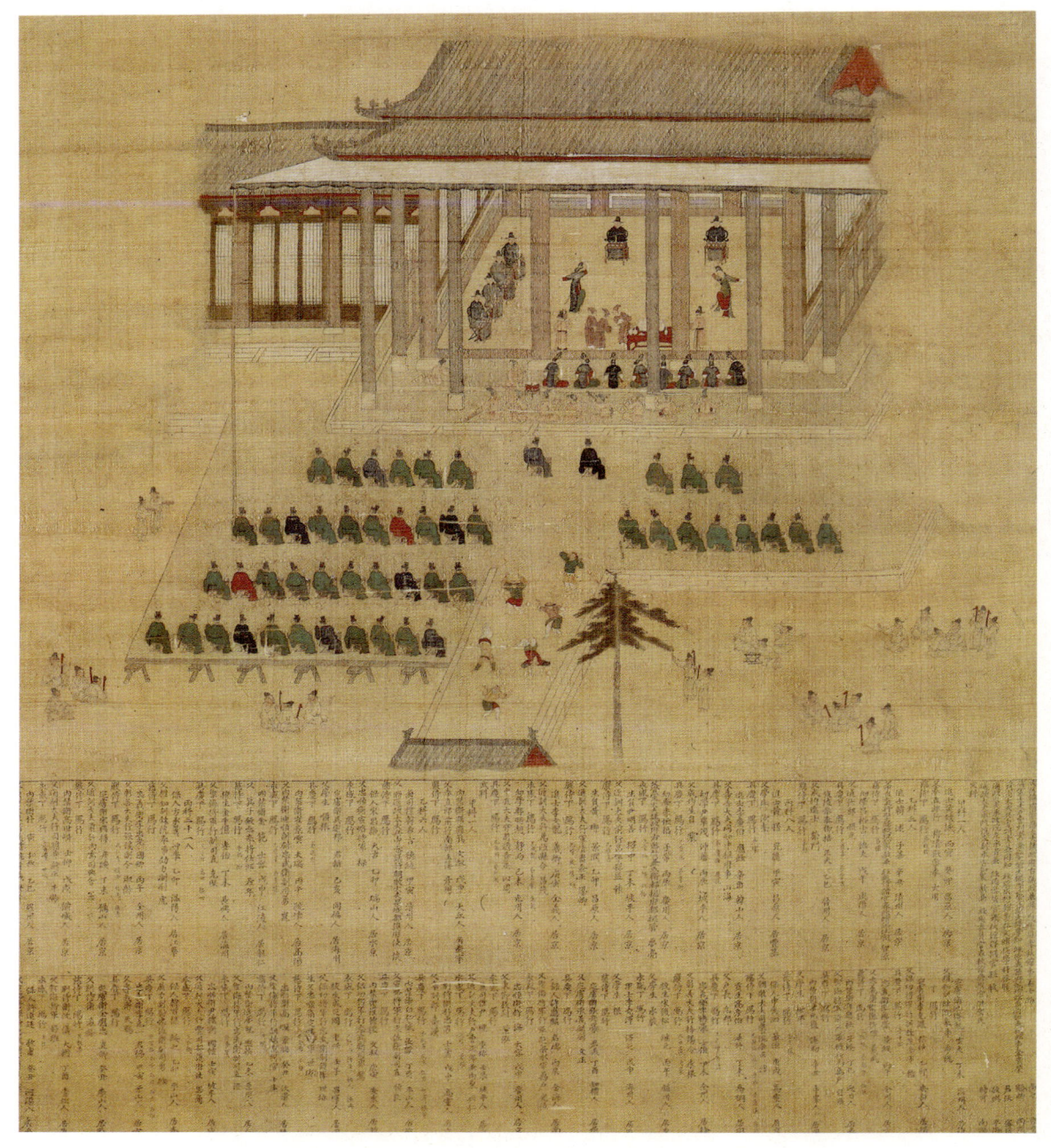

도01-17. 〈알성시은영연도〉, 1580년, 견본채색, 118.5×105.6, 교토 요메이분코陽明文庫.

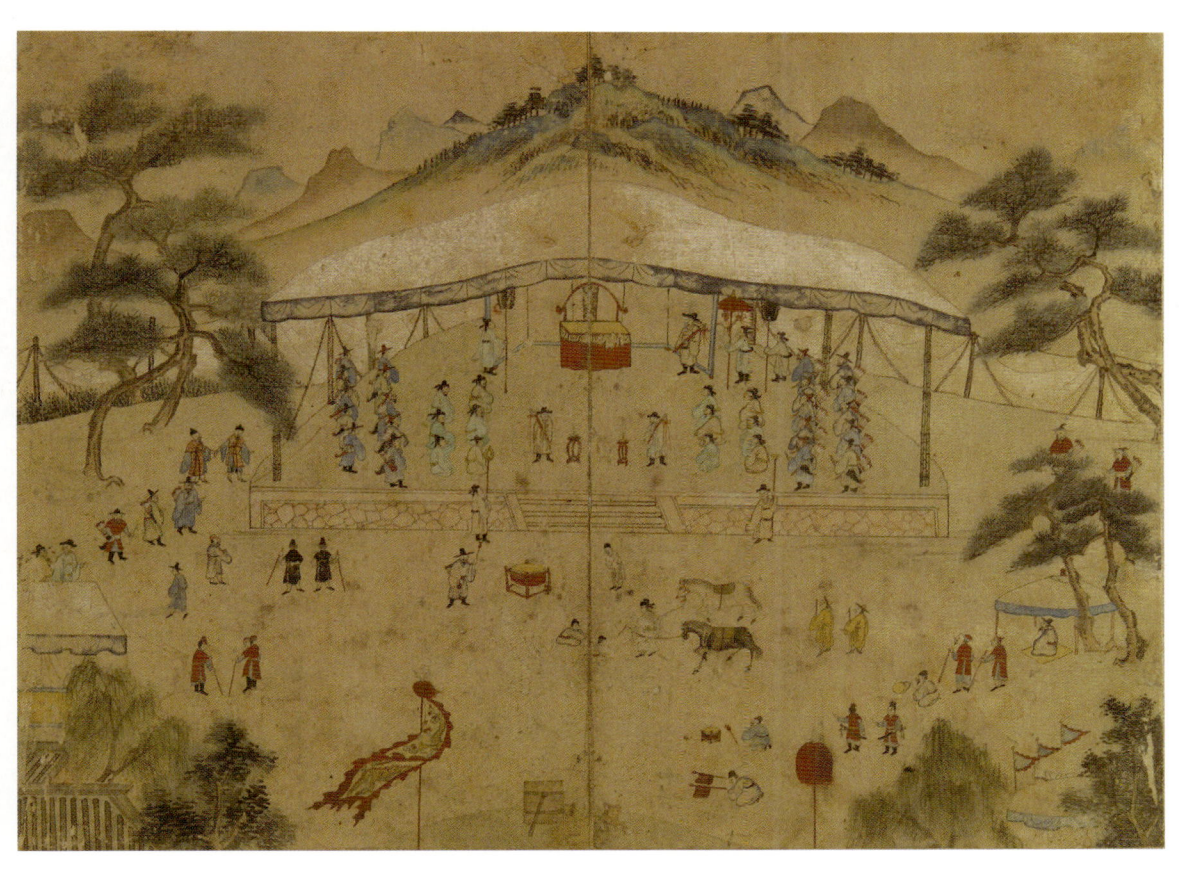

도01-18. 〈명묘조서총대시예도〉, 《의령남씨가전화첩》, 16세기 중엽 행사, 18세기 후반 모사본, 지본채색, 32×50, 홍익대학교박물관.

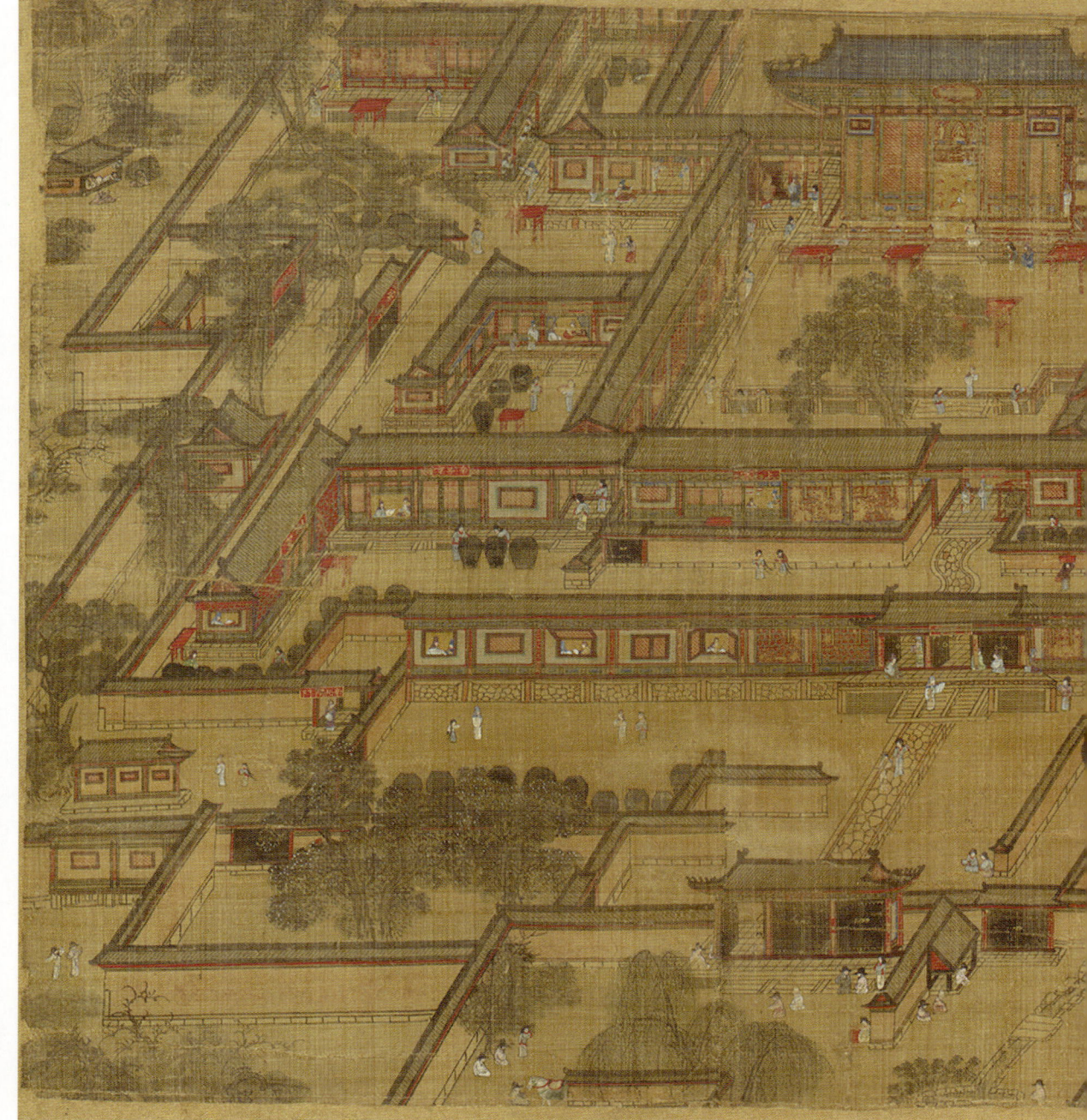

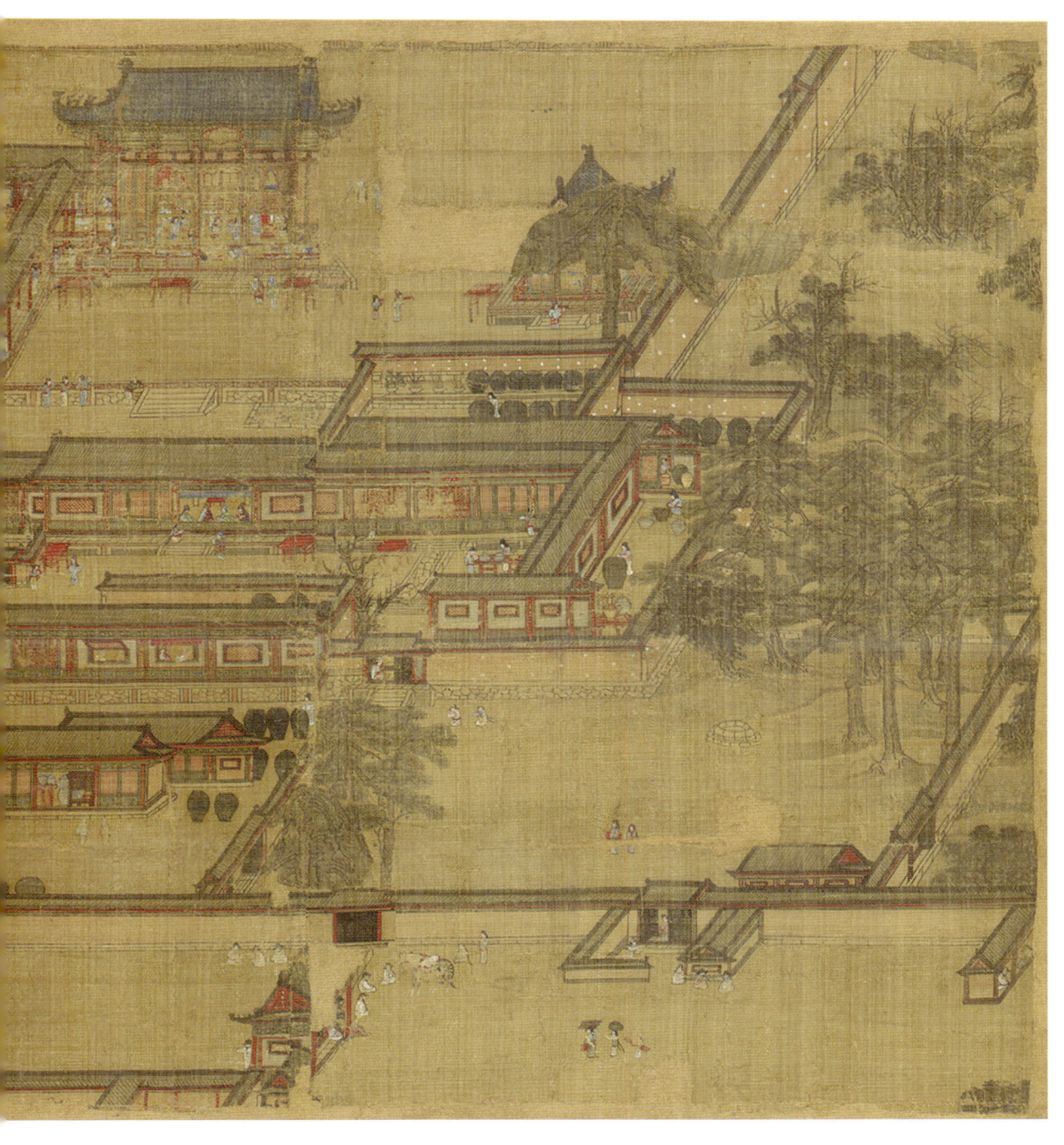

도01-19. 〈궁중숭불도〉, 16세기, 견본채색, 46.5×91.4, 국립중앙박물관.

악공과 기녀가 기단 위에 자리잡았고 광대들이 여러 가지 재주를 펼치는 가운데, 뜰에 설치된 덧마루補階 위에는 문무과 급제자들이 갑·을·병과로 나뉘어 줄을 달리한 의자에 앉아 있다.65 덧마루는 보판補板을 깔아 전각 정면에 돌출된 월대月臺를 확장해서 많은 사람이 앉을 수 있도록 한 임시적인 설치물을 말한다. 덧마루는 원래 3품 이상 당상관의 자리로 마련된 것인데, 궁중연향 시에는 악공과 무용수들을 위한 무대의 역할도 겸했으므로 거의 모든 연향 공간에 설치되었다.

오른쪽 위에서 비스듬히 부감한 시점이 화면 전체에 일관성 있게 적용되었으며, 의정부 건물의 내부가 훤히 들여다보이는 표현에서는 상당히 공간감이 느껴진다. 평행사선구도에 의한 건물 표현은 고려시대 이래 사용되어온 전통적인 계화법界畵法이다. 평행사선구도는 19세기의 진하계병이나 궁궐도에서 넓은 시야의 화면을 지배하는 중요한 구성 요소로 부각되지만, 조선 초기에도 독립된 하나의 건물을 묘사할 때는 물론〈궁중숭불도〉宮中崇佛圖처럼 규모가 큰 궁궐을 그릴 때도 사용되었다.66 도01-19 또 정교한 수준은 아니지만 1664년(현종 5)의《북새선은도》에서도 건물은 평행사선구도에 의해 표현되었다. 도00-08

〈알성시은영연도〉와 양식적 특징을 공유한 비슷한 시기의 작품으로 보이는〈궁중숭불도〉는 상당 부분이 잘려 나간 잔폭이다. 궁궐의 모습이 사실적으로 묘사된 이 그림은 얇게 칠해진 설채 방식, 중간 먹의 섬세한 윤곽선, 적·청·녹색 위주의 색채감 등이 16세기의 궁중행사도와 공통되는 양식을 보여준다. 또한, 용마루·귀마루·내림마루 같은 지붕의 가장자리 부분을 진한 색깔로 굵게 강조하는 표현은 16세기 중엽에서 17세기 말까지도 꽤 오랫동안 유행한 특징적인 지붕 묘사 방식이다. 1550년경의〈호조낭관계회도〉를 비롯하여《북새선은도》에서도 발견된다.

대각선 방향에서 일정한 각도로 시점을 이동하는 평행사선 구도는 이미 16세기에 통용되던 전통적인 방식이었으며, 정면부감 구도와 함께 19세기 말까지 조선시대 궁중행사도 화면 구성의 두 축을 형성했다. 평행사선 구도법은 우리가 관념적으로 인지하고 있는 대상의 속성이나 개념을 묘사하는 기법이다. 이 표현법은 소실점을 전제로 하는 서양의 기하학적 원근법이 도입되기 이전부터 입체를 투시하는 방식의 하나로 사용되었다. 평행사선 구도는 주로 정전 이외의 장소를 배경으로 할 때 많이 채택되어 정전에서 왕이 친림한

행사를 그린 그림이 주로 정면부감의 좌우대칭적인 구도를 취하는 것과 구별된다.

16세기의 궁중행사도는 계축의 연향도에서 출발하여 발전했음을 문헌 기록과 현존 작품의 분석을 통해 알아보았다. 동료 간의 결속과 관직 생활에 대한 긍지를 드러내고 그 자취를 보존하는 데 목적을 두고 출발한 궁중행사도에 있어서 각종 연향은 그 제작 취지를 충족시켜주는 가장 적합한 주제였다. 시대마다 유행한 궁중행사도의 주제가 있지만, 궁중 연향은 조선시대 전 시기를 통해 궁중행사도의 가장 중심적이고 보편적인 주제로 인기가 있었다. 16세기에 풍정이나 진연같이 엄격한 의식 절차를 따른 행례가 없었던 것은 아니나, 궁궐의 작은 전각이나 후원에서 임금과 신하가 좀더 자유롭게 어울린 곡연과 소작小酌, 혹은 친림사연이 이 시기에 선호된 궁중연향도의 주제였다. 예제로 정해진 국가적인 차원의 예연이 아닌 비공식적인 소규모의 연향이 많이 그려진 점은 다음 시기와 구별되는 16세기 궁중행사도의 두드러진 특징이라 할 수 있다.

궁중행사도 이본의 가치, 〈서총대친림사연도〉

궁중행사도는 관료들의 계회도가 다변화되는 과정에서, 국가행사에 참여한 관료들이 만든 계축·계첩·계병의 한 경향으로 출발했으므로 역시 한꺼번에 여러 점이 제작되어 참석자의 수대로 분배되었다. 그래서 궁중행사도는 이본이 많이 남아 있는 편이고 후대의 모사본도 적지 않은 것이 특징이다. 앞서 잠시 언급한 〈서총대친림사연도〉는 모사본의 다양한 제작 양상을 살필 수 있는 좋은 사례이다.

현재 원본으로 여겨지는 국립중앙박물관 소장본 외에도 도01-20 소수박물관의 〈서총대친림연회도〉瑞蔥臺親臨宴會圖, 도01-21 고려대학교박물관의 〈서총대시연도〉瑞蔥臺侍宴圖, 도01-22 녹우당綠雨堂 종가 소장의 〈서총대친림연회도〉, 도01-23 연세대학교 학술문화처도서관의 〈명묘서총대연회도〉明廟瑞蔥臺宴會圖 도01-24 등 여러 점의 후대 모사본이 화축과 화첩으로 남아 있다.[67] 그림의 장황 형식뿐만 아니라 표제와 제작 시기도 저마다 다르다.

〈서총대친림사연도〉는 1560년(명종 15) 9월 19일 명종이 창덕궁의 서총대에서 베푼

도01-20. 〈서총대친림사연도〉, 1560년 행사, 1564년 완성, 견본채색, 124×124.8, 국립중앙박물관.

도01-21. 〈서총대친림연회도〉, 1560년 행사, 19세기 모사, 지본채색, 149×138, 소수박물관.

도01-22. 〈서총대시연도〉, 1560년 행사, 19세기 모사, 지본채색, 31×47, 고려대학교박물관.

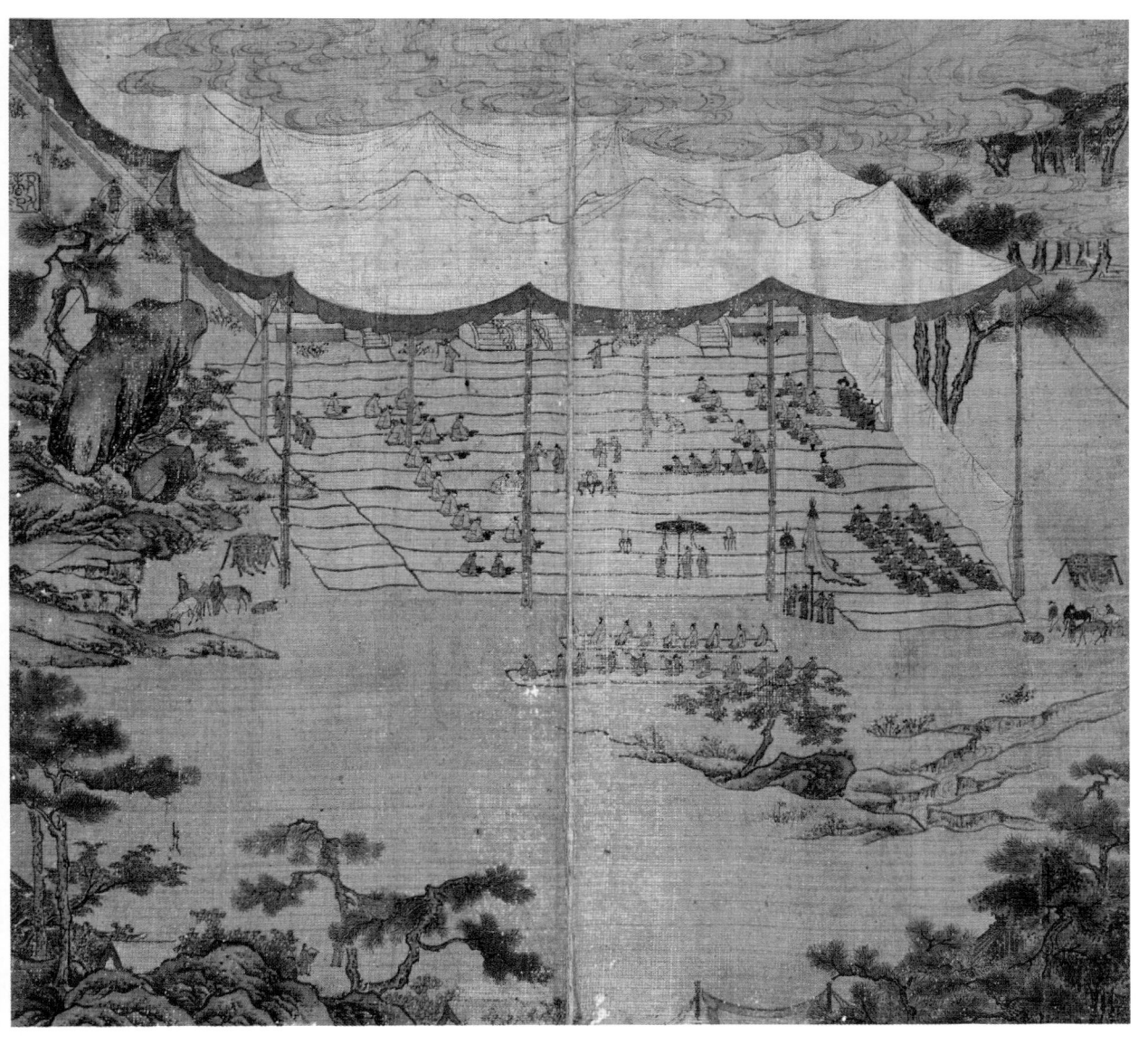

도01-23. 윤두서, 〈서총대친림연회도〉, 1560년 행사, 18세기 초 개모, 견본채색, 26.2×28.5, 녹우당종가.

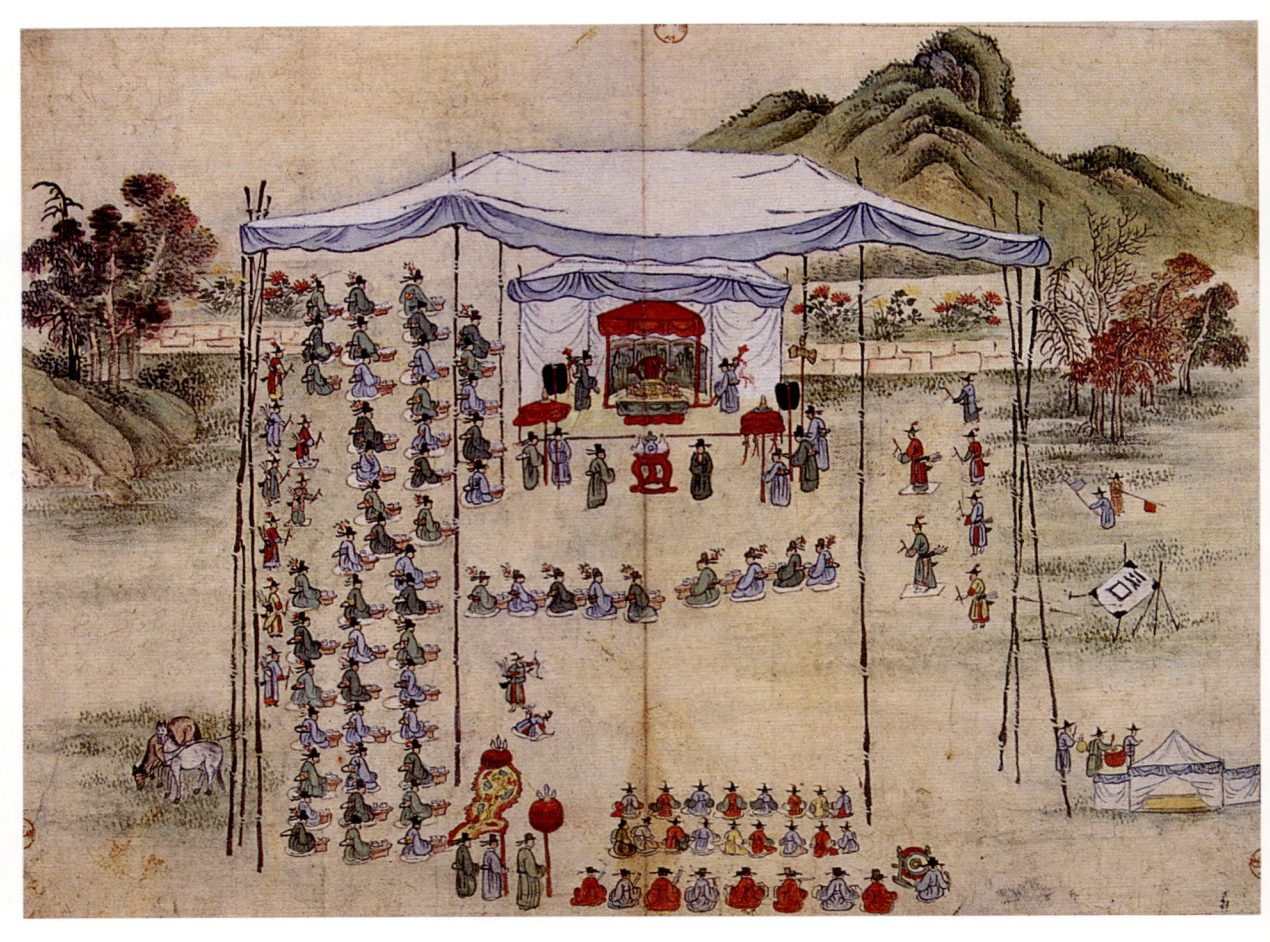

도01-24. 〈명묘서총대연회도〉, 1560년 행사, 18세기 중후반 개모, 지본채색, 45×58, 연세대학교 학술문화처도서관.

곡연의 모습을 그린 것이다.[68] 명종은 전날 전교를 내려 온 조정의 재상과 시종신을 입참하게 하고 특별히 사헌부와 사간원 관원, 명종이 왕세자 시절 사부師傅로 모셨던 경기도 관찰사도 참석하게 했다.[69] 3품 이상에게는 월대로 올라와 헌수할 것을 명했으며 술을 잘 마시는 몇 명에게는 큰 술잔으로 마시게 했다. 모두 취한 다음에야 귀가할 수 있었다고 하니 연회는 격식에 매이지 않고 매우 화기애애한 분위기에서 진행되었던 것 같다.

명종은 문신에게는 어제를 내려 시를 지어올리게 하고, 무신들은 짝을 지어 활을 쏘게 했는데 성적에 따라서 차등을 두어 어촉御燭을 한 자루씩 분급했다. 날이 저물자 어찬御饌을 거두어 참석자에게 나누어주고 재상에게는 내탕고內帑庫에서 호표피와 태복마太僕馬를 꺼내 하사했다. 평안한 시절에 임금과 더불어 술과 음악으로 마음껏 즐기고 하사품까지 받은 이 연회는 근세의 보기 드문 일로서 회자되었다.[70]

〈서총대친림사연도〉는 행사의 성격으로 본다면 〈명묘조서총대시예도〉를 도01-18 생각나게 한다. 두 그림은 정면부감의 시점과 좌우대칭의 구도 등에서 상통하는 요소가 많다. 명종은 서총대에서 문무신들과 작은 연회를 베풀고 그 자리에서 제술製述과 기사騎射 같은 간단한 시험을 종종 치르게 했다. 〈명묘조서총대시예도〉는 연회의 묘사보다는 제술과 활쏘기에서 모두 뛰어난 성적을 보여 말 두 필을 하사받은 남응운南應雲, 1509~1587 개인의 영광에 초점을 맞춘 내용이다.

서총대 친림사연의 참석자들은 연회 이튿날에 영의정 상진尙震, 1493~1564을 필두로 대궐에 모여 전문을 올려 사은한 뒤, 이 사실을 그림으로 그려 감은의 뜻을 보존할 것을 결의하고 그 회사繪事를 예조에 맡겼다.[71] 화축은 4년이 지난 1564년에야 비로소 완성되었는데, 참석자 중의 한 사람인 의정부 좌찬성 홍섬洪暹, 1504~1585은 그 자초지종을 담은 서문을 4월 16일 자로 그림 아래에 기록했다. "화축이 비로소 장황되었다. 그림을 벽에 걸어두고 보면서 충효의 마음을 새기겠다"는 구절로 미루어 좌목에 있는 시연 제신侍宴諸臣 73인에게 화축 한 점씩을 나누어주었던 것으로 보인다. 화축 73점을 완성하려다보니 행사가 끝난 후 4년 가까운 긴 시간이 소요되었다. 참석자 73명에게 모두 분축分軸한 점과 이 대규모 회화 업무를 예조에서 관장했다는 점은 주목할 만하다.

〈서총대친림사연도〉는 제작 시기와 특징을 달리하는 다섯 점의 이본이 남아 있어서

후대의 모사본이 많은 궁중행사도의 속성을 이해하기에 적합하다. 사연 당시 지중추부사로 참석했던 심광언沈光彦, 1490~1568의 후손은 집안에 전해오던 200년 전의 그림을 보수하고 개장한 바 있다.[72] 1755년(영조 31) 겨울 심정진沈定鎭, 1725~1786의 숙부는 전주부사로 부임할 때 집안에 소중히 보관해오던 '서총대시연도'를 가지고 가서 그 지역의 장인을 불러 오염을 제거하고 장황을 새로 했다. 이 과정을 도운 심정진은 2년 후에 그 경위를 글로 남기면서 그림의 보수는 조상을 공경하는 마음에서 비롯된 일임을 강조했다. 이처럼 궁중행사도 모사본의 존재는 그림을 소장한 집안의 후손들이 개장과 이모에 쏟은 관심과 노력 덕분임을 기억할 필요가 있다.

국립중앙박물관 소장본은 위에서부터 그림, 홍섬의 서문, 좌목이 차례로 배치된 비단 바탕의 화축으로 행사 당시에 그려진 원본으로 여겨진다.[73] 도01-20 그림과 좌목 사이에 서문을 끼워넣는 구성은 1540년경의 〈사옹원계회도〉 등 도01-04 일부 계회도에서 발견되는, 조선 초기 전형적인 계축의 한 변용이다. 전체 크기는 가로 124.8센티미터, 세로 124센티미터그림 부분 63센티미터의 정사각형에 근접한 형태로서, 가로 폭이 60센티미터 내외인 일반 요계의 계회도에 비하면 두 배 가까운 큰 규모이다. 말하자면 궁중행사도 계축은 관청 요계의 계축과 크기에서 차별을 둔 것이다. 사방의 길이가 1미터가 넘는 계축 형식의 대형 화폭은 앞서 살펴본 1580년 제작의 〈알성시은영연도〉세로 118.5센티미터, 가로 105.6센티미터나 도01-17 1710년 제작의 〈숭정전진연도〉세로 180센티미터, 가로 142센티미터에도 도02-04 사용되었다. 크기에서 차별화된 대형의 계축은 18세기까지도 궁중행사도를 장황하는 한 방식으로 꾸준히 명맥을 유지했다.

흔히 계축은 전서체로 쓰인 제목이 따르기 마련이지만 국립중앙박물관 소장본은 제목 부분이 결실된 상태로 보인다. 그런데, 같은 계축 형식으로 모사된 소수박물관 소장본에는 '서총대친림연회도'라는 제목이 쓰여 있다. 도01-21 그렇다면, 모사할 때 원본으로 삼았던 그림에도 제목이 쓰여 있었을 가능성을 충분히 생각할 수 있겠다.[74] 그림의 내용은 국립중앙박물관 소장본과 같지만 종이 바탕에 그려진 점, 밑그림이 치밀하지 못하고 필치가 소략한 점, 관복을 한 가지 색으로만 설채한 점, 세로 149센티미터그림 부분 54센티미터, 가로 138센티미터로 화폭 크기가 다른 점으로 볼 때 후대의 모사본이 분명하다.

국립중앙박물관 소장본은 먹빛이 흐려지고 채색이 많이 떨어져 나가 형태를 알아보기 힘든 부분이 많은데, 그 부족한 부분을 채워주는 것이 바로 고려대학교박물관 소장본이다. 도01-22 홍섬의 서문, 그림, 좌목으로 구성되어 있으며 화첩이라는 점과 좌목이 81명인 점만 다를 뿐, 전체적인 구도·기물의 종류와 위치·인물의 자세와 복색 등 그림의 내용은 대체로 국립중앙박물관 소장본과 동일하다.

고려대학교박물관 소장본을 좀더 살펴보면 화면 중앙의 윗부분, 즉 서총대 기단 위에는 갈매기가 날개를 편 것 같은 모양의 차일이 쳐져 있고, 그 아래에 임시로 꾸민 장전帳殿의 어탑御榻은 대부분이 차일에 가려 보이지 않는다. 중앙에 화준花樽이 있고, 그 좌우에는 입시신入侍臣들이 둥근 방석 위에 위차를 달리해서 앉아 있다. 당상관은 담홍색, 당하관은 선명한 심홍색의 단령을 착용했는데, 16세기에 이러한 복식은 근무할 때 입었던 상복常服이다.75 각자 독상을 받았으며, 머리에는 잠화簪花했다. 연회에 들어가기에 앞서 왕은 노란 국화꽃을 나누어주고 관모에 꽂도록 했는데 그 모습이 표현된 것이다.

자리에서 일어나 서로 술잔을 나누거나 가운데로 나와 춤을 추는 관원들의 모습은 격식 차린 예연에서는 보기 어려우며 임진왜란 이전 군신이 한자리에서 어울리는 사사로운 연향의 분위기이다. 운검雲劍, 둑纛과 교룡기交龍旗 홍양산紅陽繖만이 동원된 의장과 시위侍衛가 간소한 점도 이 연회가 비공식적인 연회였음을 시사한다. 화면 왼쪽에 보이는 음식을 준비하는 둥근 막차幕次는 차일과 마찬가지로 색종이를 오려 붙인 듯이 평면적으로 묘사되었다. 차일 양옆에는 괴석과 소나무, 그 앞에는 나중에 반사頒賜할 호피와 표피, 태복시의 말이 대칭적으로 배치되어 있어서 화면의 무게중심에 균형을 실어준다.

국립중앙박물관 소장본에는 어탑 좌우의 일렬로 놓인 백자 항아리에 가을임을 나타내는 국화가 가득 꽂혀 있지만, 고려대학교박물관 소장본의 국화는 백자 항아리 없이 땅에서 자라고 있다. 또 국립중앙박물관 소장본에 그려진 괴석 주변의 꽃, 대나무, 단풍 든 나무, 학은 생략되었는데 이처럼 고려대학교박물관 소장본은 세부 묘사를 줄인 경향이 있다. 한편 차일 밑단과 괴석에 칠해진 생경한 청록색조, 괴석에 가해진 명암 등으로 볼 때 고려대학교박물관 소장본의 제작 시기를 16세기로 보는 것은 불가능하며 19세기에 모사된 것으로 판단된다.

도01-25. 〈근정전정지회백관지도〉, 『국조오례의서례』 권2 「가례」 배반도, 1474년.

국립중앙박물관 소장본은 윤곽선이 가늘고 섬세하며 녹·청·적·백색 위주로 채색이 얇게 베풀어져 있다. 16세기 궁중행사도는 이처럼 바탕질의 섬유가 드러날 정도로 담채에 가깝게 설채되는 것이 특징이다. 설채는 윤곽 먹선을 덮지 않는 것이 보통이며, 백채白彩가 섞인 중간색 때문에 채도가 낮아져도 그 밑의 먹선이 살짝 비칠 정도로 가볍게 처리된다. 백채나 중간색을 절제하여 색감은 맑은 느낌을 주며, 적·청·녹색의 기본색을 단순하게 구사하여 차분한 분위기를 자아낸다. 또한, 밑그림의 필선은 굵고 가는 변화를 찾아볼 수 없을 정도로 대체로 가늘고 조심스럽게 운용되며, 설채에 걸맞게 비교적 옅은 농도의 먹선이 사용된다. 세월이 지나 먹빛이 흐려지고 채색이 벗겨진 점을 고려하더라도 18세기의 그림에 비해 가볍게 설채되었음을 알 수 있다.

〈서총대친림사연도〉에 나타난 시점, 구도, 묘법은 궁중행사도의 기본적인 양식적 특징을 드러낸다. 왕과 왕족의 존재를 상징물로 암시하는 표현과 부감의 시점은 모든 궁중행사도를 관통하는 공통된 요소이다. 중심 건물의 중앙 배치, 안정감 있는 좌우 대칭적인 구

성, 정면관 위주의 표현, 여러 시점이 혼용된 건물 묘사, 위엄과 권위를 고조시키기 위한 소나무와 서운瑞雲 등의 형식적 배치, 길상의 상징물 삽입과 의미 부여, 평면적인 화면 감각 등을 일반적인 특징으로 들 수 있겠다. 평면적이고 나열적인 표현을 감수하더라도 거의 정면관 위주의 묘사를 선호했지만, 내용의 명료한 전달을 위해서는 언제든지 편의에 따라 시점을 바꾸었다. 궁중행사도에서 즐겨 사용되는 이러한 특징들이 언제부터 시작되었는지는 확언할 수 없지만, 아마도 궁중행사도가 그려진 처음부터 수용되어 이미 16세기에는 완전히 정착한 것으로 보인다.

화원은 궁중에서 거행하는 의례를 처음 회화로 표현할 때, 전례서의 배반도를 화면 구성에 그대로 빌려왔다. 『세종실록』「오례」의 가례 서례나 『국조오례의서례』「가례」에 실린 배반도를 보면 도01-25 의주를 시각화하는 원칙은 왕이 임어하는 건물을 화면 상단의 중앙에 두고 그 아래쪽에 전정殿庭이 이어지는 좌우대칭의 구성이 기본이다. 왕은 반드시 북쪽을 등지고 남쪽을 면하는 위치에서 정사를 보아야 한다고 여겼으므로 화면을 왕이 임어한 하나의 공간으로 설정했을 때, 특별한 경우가 아닌 이상 왕의 자리는 언제나 북쪽에 해당하는 화면의 위쪽 중앙이다. 따라서, 왕이 친림한 행사를 그릴 때 절대적인 존재인 왕은 항상 화면 상단 중앙에 오도록 구성하는 공식이 성립했고 그 원칙은 변함없이 지켜졌다.

화원들이 전례 의주를 도해한 배반도에 의존했던 것과는 달리 사대부 화가가 그린 궁중행사도는 훨씬 유연한 표현과 개성적인 필치를 구사하는 여유를 보여준다. 바로 녹우당 종가에 전해오는 윤두서尹斗緖, 1668~1715의 〈서총대친림연회도〉가 그러한 예다. 도01-23 이 그림은 화원이 그린 궁중행사도와 사대부 화가가 그린 궁중행사도를 서로 비교할 수 있는 좋은 예다. 첫 장에는 맏아들 윤덕희尹德熙, 1685~1776가 선친의 그림을 화첩으로 꾸며서 해남 윤씨 종가의 보물로 전승시켰음을 말해주는 '서총대 친림연회도서'瑞蔥臺親臨宴會圖序, '녹우당진장'綠雨堂珍藏이라고 쓴 글씨와 주문방인朱文方印 '윤덕희인'尹德熙印과 백문방인白文方印 '경백'敬伯이 찍혀 있다. 이어서 그림을 그리고, 홍섬의 서문과 좌목을 인찰선 없이 썼는데 화첩의 구성은 고려대학교박물관 소장본과 같다.

윤두서가 그림을 개모하게 된 경위나 그 구체적인 시기에 관한 아무런 언급이 없지만, 화면 왼쪽 서총대 기단 부근에 주문방인 '윤두서인'이 있다. 좌목에는 '절충장군 행용양

위대호군 지제교'折衝將軍行龍驤衛大護軍知製敎로서 연회에 참석했던 윤두서의 5대조, 즉 윤선도 尹善道, 1587~1671의 조부인 윤의중尹毅中, 1524~1590의 이름이 있어, 해남윤씨 집안에는 윤의중이 받은 그림이 전해지고 있었음을 알 수 있다. 윤두서는 기존에 전해오던 원작의 도상을 훼손하지 않고 충실히 준수하면서도 사대부 화가로서의 역량을 발휘하여 화면을 재구성했다.

어좌가 놓인 장전이 차일에 가려 거의 보이지 않는 점, 시신侍臣들이 앉아 있는 대열과 품계에 따른 좌석 배치, 기녀와 악공의 위치, 인물들의 자세와 복색 등은 국립중앙박물관 소장본을 그대로 따랐다. 단지 서총대를 정면에서 가까이 부감하는 시점을 버리고 왼쪽 뒤로 한층 물러서서 높은 지점에서 행사장을 넓게 부감했다는 점이 가장 큰 차이이다. 그 결과, 서총대 주변의 비중이 늘어났다. 조선 초기·중기의 전통적인 산수 화풍에 남종화법에 기초한 준법과 동글동글한 초록색 태점 등이 가미되어 화원의 청록산수와는 전혀 다른 윤두서만의 채색 산수 화풍을 보여준다. 실제로 있을 법한 바위와 나무를 서총대 주변에 배치하여 자연스러운 사실감과 활력이 느껴진다. 파도 치듯 풍성한 주름을 이루며 연결된 차일의 모양, 그 아래로 살짝 보이는 서총대 기단의 사선 처리, 시신들이 앉아 있는 지의地衣의 평행선, 차일을 받치고 있는 대나무 기둥의 전후 관계 등 깊이 있는 공간 표현이 돋보인다. 특히 부피감을 전혀 고려하지 않고 납작한 형태로 그린 국립중앙박물관 소장본의 차일과는 다르게 넓게 펼쳐진 차일의 모습은 사실적이다. 서총대 계단 중앙 부분의 세밀한 부조 문양, 인물과 산수의 적절한 비례감, 실제 서총대 주변을 묘사한 듯한 지형 등도 대상의 사실적인 묘사에 충실하려는 윤두서의 회화관과 무관하지 않다. 결과적으로 윤두서는 시대 양식에 자신의 회화 양식을 가미하여 형식화된 화원의 그림과는 완전히 다른 개성 있는 궁중행사도를 창출했다. 이는 사대부 화가이기 때문에 펼칠 수 있는 일종의 특권이자 화원의 그림과는 다르게 그려야 한다는 사대부 화가로서 자의식의 표출이기도 하다.

한편, 사실성을 추구하는 윤두서의 회화 경향이나 사대부 화가다운 개성과는 별개로 차일 위에는 위엄과 상서로움을 부여하는 고식적인 서운을 배치했다. 동양 문화권에서 구름은 여러 의미를 내포한다. 구름이 용과 함께 묘사될 때 신성한 왕권의 의미를 강조하듯이, 왕이 임어하고 있는 건물 뒤에 배치되는 구름은 왕의 성스러운 권위와 불변의 영속성, 자연의 순조로운 조화를 상징한다.[76] 서운은 사실성을 원칙으로 하는 궁중행사도에 비현실

적인 길상의 장치로 즐겨 사용되었다.

마지막으로 연세대학교 학술문화처도서관 소장의 〈명묘서총대연회도〉는 서문의 내용이나 좌목은 앞의 것들과 일치하지만 묘사된 이야기는 조금 다르다.도01-23 화가는 원본을 모사한 것이 아니라 원본을 보지 못한 상태에서 서문이나 문집 기록에 근거하여 당시의 정황을 해석하고 상상으로 행사를 재현했다. 앞의 네 점에는 무신들이 짝지어 활 쏘았던 사실이 전혀 묘사되지 않았는데, 이 그림에는 연회의 모습과 함께 무재武才를 시험한 일을 비중 있게 다루었다.

과녁이 설치되고 적중의 여부를 알리는 북과 징, 깃발을 든 사람들이 보인다. 과녁 옆에는 활통을 멘 무신들이 두 명씩 나아가 순서를 기다리고 있으며, 두 명은 중앙으로 나와 활을 쏘고 있다. 오른쪽에 활터를 포치했기 때문에 시연한 관원들을 원작의 자리 배치와 다르게 왼쪽에만 치우쳐 앉았고 둑과 교룡기의 위치도 바뀌었다. 높은 차일 아래 임시로 꾸민 장전과 어탑도 훤히 모습을 드러냈으며 차일 양옆의 소나무는 붉게 물든 활엽수로 대체하여 계절감이 두드러진다. 기녀 대신에 악공의 수가 대폭 늘어났으며 북을 치는 악공이 새로 등장했다. 복색도 담홍색과 심홍색에서 녹색과 엷은 청색으로 완전히 바뀌었다.

필선은 비교적 굵고 부드러우며, 채도가 낮은 채색을 많이 사용하여 다른 소장본들과는 다른 느낌을 준다. 호초점과 피마준으로 묘사된 서총대 뒤의 산과 언덕, 전형적인 화보풍의 수목군, 땅에 가해진 음영과 질감 표현, 차일 밑단의 명암 등으로 볼 때 남종화풍이 농후한 이 그림의 제작 시기는 18세기 중후반경으로 내려 잡을 수밖에 없겠다.

이처럼 〈서총대친림사연도〉는 화축에서 화면 형식을 바꾼 화첩 그림, 화원 양식을 사대부 화가다운 개성 있는 화풍으로 번안한 그림, 기록에만 근거하여 행사 내용을 재구성한 그림 등 저마다 다른 시기에 다른 배경에서 생산된 모사본을 남겼다. 〈서총대친림사연도〉가 다른 그림에 비해 후대의 모사본이 많은 것은 원래 분배된 숫자가 많기도 했지만, 임진왜란 이전의 성사를 그린 그림으로서 조선 후기 사람들에게 희소한 가치를 인정 받았기 때문이다. 궁중행사도의 모사본에는 각자 다른 집안 역사와 형편에서 선조의 자취를 지키려는 후손의 노력이 깃들어 있다. 그래서 궁중행사도 모사본은 원본과 다름없는 가치와 무게를 지닌 그림으로 다루어져야 한다.

"임진왜란과 병자호란으로 큰 타격을 입은 조선은 17세기 중반까지 안정적인 통치체제를 회복하지 못했다. 자연히 궁중행사도의 제작도 위축되었다. 국가 전례의 안정된 시행은 17세기 후반 숙종 대에 이르러서다. 1706년, 숙종의 즉위 주년을 기념하기 위해 거행한 외연은 임진왜란 이후 무려 100여 년 만의 일이었다."

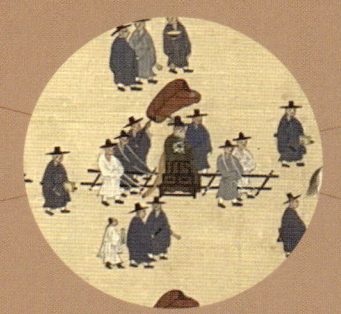

제2장

숙종 시대의 궁중행사도

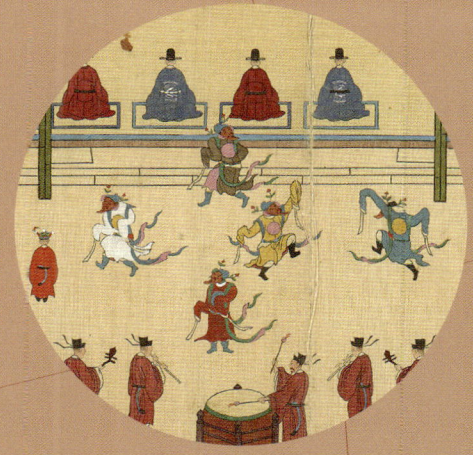

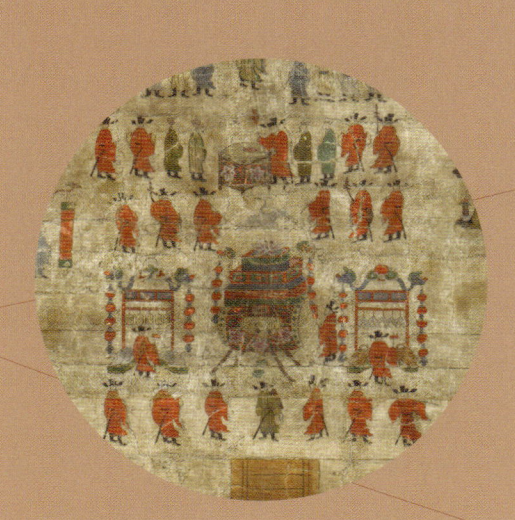

임진왜란 끝난 뒤 100년,
활기를 띠기 시작한 궁중연향도 제작

숙종 대에 이르러 안정을 찾은 궁중 예연

　　임진왜란과 병자호란의 혼란기를 겪은 조선은 경제적으로 큰 타격을 입었고, 사회 구조의 변화를 겪었을 뿐 아니라 왕실 권위에 대한 경시 풍조가 확산되고, 유교적 위계질서가 문란해지는 등 17세기 중반까지 안정적인 통치체제를 회복하지 못했다. 이러한 피해를 극복하기 위해 경제적·행정적인 면에서 해결해야 할 여러 문제점 외에도, 국가적으로는 왕실의 정통성을 바로 세우고 예제를 재정비하는 등 유교적인 예 질서의 회복이 무엇보다 시급했다.

　　임진왜란 직후에는 사족이나 일반 백성들이 정상적인 유교 의례를 행하는 것이 거의 불가능했고, 국가에서도 예법에 충실한 예제의 운영이 매우 힘든 상황이었다. 죽은 사람이 넘쳐났지만 상복을 입지 않은 사람이 더 많았고, 평시와 같이 술과 음악으로 즐겼으며, 상중인 것을 속이고 과거에 응시하는 등 상장례의 기강이 문란해졌다.[01]

　　유교적인 생활 관습과 사회윤리가 해이해진 한편, 국가적으로는 전례를 실행하는 데 어려움이 많았다. 전주를 제외한 사고의 파괴, 왜군의 서책 약탈 등으로 인해 실록은 물론 근거할 만한 전적의 산실이 예법에 맞는 예의 실행에 있어서 가장 큰 걸림돌이었다. 또한,

예에 조예가 깊은 사람들을 많이 잃은 점도 큰 손실이었다. 변례變禮에 부딪혔을 때 참고할 만한 문헌의 부족으로 인해 옛일을 잘 알고 있는 노인의 기억이나 예관禮官의 경험에 의존하는 일이 많아지면서 실행에 혼란을 일으키는 경우가 잦았다.02

이와 같은 상황에서 정치·사회적으로 예 질서의 회복이 시급히 요구되었다. 정부는 충신·효자·열녀에 대한 표창, 그들의 명단 작성, 향교 및 성균관의 중건과 교육의 정상화, 유교서와 예서의 수집과 간행, 연행하는 사신을 통한 전적의 구입 등 다방면으로 노력을 기울였으며, 사림들도 나름대로 고례를 추구하는 작업을 계속했다.

17세기에도 여전히 『국조오례의』는 유일하고도 절대적인 전례서였다. 하지만 당시로서는 미흡한 점이 생겨났고 남아 있는 의궤도 내용이 소략했다. 또한, 실록의 고출은 시간과 노력이 많이 드는 불편한 작업일 뿐만 아니라 함부로 해서도 안 되는 일이었다. 예제의 회복을 위해서는 고례를 상고하고 남아 있는 근거 자료를 최대한 정리해서 활용하며, 행례 후에는 뒷날의 참조를 위해 상세한 기록을 남기는 일이 절실했다. 이 방면의 일은 광해군이 즉위하자 곧 하나둘씩 이루어졌다.

광해군은 각 왕조의 실록 가운데 길·흉·군·빈·가례에 관한 의주와 절목을 초출한 뒤 열람의 편의를 위해서 이를 등서하여 한 부는 예조에, 한 부는 왕실에 보관할 것을 지시했다.03 또 완성된 의궤의 봉안처도 대폭 확대했다. 1610년(광해군 2)에 왕비 문성군부인, 1576~1623의 책례를 거행할 때 공성왕후恭聖王后와 의인왕후懿仁王后에 대한 상존호上尊號와 왕세자 책례·관례를 한꺼번에 치렀는데 의궤는 어람건 외에도 일곱 건을 더 만들어 각처에 나누어 보관하도록 했다.04 예를 실행할 때 필요한 자료를 잘 보존하여 후대에 근거로 이용할 수 있는 토대를 마련하려는 것이었다. 한편으로는 서적교인도감書籍校印都監을 두어 부족한 서적을 집중적으로 간행했다.05 유학자들도 예돈이나 예제에 관한 저술에 큰 관심을 보여 17세기에는 이전보다 많은 예서가 찬술되었다.

국가 예제는 광해군 대 이래 지속적으로 정비되었지만, 해이해진 예제가 단시간에 회복되기란 쉽지 않았다. 옛 문물과 예문에 대해 엄격한 상고를 바탕으로 한 국가 전례의 안정된 시행은 17세기 후반 숙종 대에 이르러서다. 궁중 예연의 경우를 보더라도 진연의 재개는 임진왜란 이후 100여 년 만인 1706년(숙종 32)에 이루어졌다. 전란을 겪은 뒤 대부

분의 악기가 파손되고 악공과 여기女妓가 흩어져 그동안 연향을 여는 데 막대한 지장을 초래했다. 대왕대비를 위한 내연內宴은 효도의 예로 간혹 치러졌지만 왕을 위한 외연은 쉽게 거행할 수 없었다. 국가의 통치체제를 정비하고 유교적인 사회질서를 회복하는 동안은 자연히 궁중행사도의 제작도 위축되었다. 숙종 대까지의 궁중행사도가 이전 시기와 비교해서 크게 달라진 특징을 발견하기 어려운 것도 예제가 재정비되기까지의 사정을 알면 쉽게 납득이 간다.

　　임진왜란 이전에는 연향도가 소규모의 곡연과 사연을 그린 것에 치우쳤다면 숙종 연간이 되면 예연을 시각화하기 시작했다. 채붕綵棚이나 진풍정進豊呈을 그렸다는 기록이나 그림은 남아 있는 예가 없으나,[06] 진연도는 숙종 대의 작품이 전한다.

　　진연은 진풍정보다 규모가 작은 궁중 예연이다.[07] 『경국대전』의 완성을 전후한 시기에는 의정부, 육조, 충훈부, 종친부, 의빈부, 충익부에서 올리는 정기적인 진연이 성사로 이루어졌지만,[08] 고려시대의 유습으로 남은 채붕과 진풍정도 여전히 성행했다. 진연과 진풍정은 뚜렷한 기준 없이 오랜 기간 공존했다. 임진왜란 이후 『경국대전』에 규정된 주요 관청의 정기적인 진연은 사실상 거의 폐지된 것이나 마찬가지였으며 법전의 기록으로만 남아 있었다. 진풍정은 점차로 시행되는 사례가 줄어들면서 중종1506~1544 무렵부터 왕대비·대왕대비 등 내전에 올리는 내연으로, 외연은 왕에게 올리는 진연으로 의미가 구별되었다.[09] 진연은 진풍정보다 물자와 참가 인원을 줄여서 치르는 작은 규모의 예연이라는 개념인데 1657년(효종 8) 왕대비에게 올리는 진풍정을 진연으로 축소하는 과정에서 정립되었다.[10] 따라서 진연을 관장하기 위해서는 진연도감이 아니라 그보다 축소된 진연청을 설치했다.

　　이후 숙종 대까지도 진풍정과 진연을 놓고 연향의 규모와 명칭에 대한 논의가 끊이지 않았으나,[11] 1706년(숙종 32) 숙종의 즉위 30년을 축하하는 진연을 거행한 뒤 영조 대까지 줄곧 궁중연향은 진연으로 치러졌다. 그 배경에는 검소와 절용의 미덕을 실천한다는 명분으로, 될 수 있으면 예연을 간소하게 치른다는 취지가 담겨 있었다. 주요 관청의 정기적인 진연이 유명무실해졌음에도 『경국대전』에 근거하여 이를 따르려는 폐해가 계속되었으므로 1754년(영조 30)에 영조는 하교를 내려 이를 공식적으로 폐지했다.[12] 이제 궁중 예연을 대표하는 것은 진연이며 주로 왕의 등극 주년周年이나 왕실 어른의 생신을 축하연하는

연향으로 거행되었다.

100여 년 만에 다시 열린 외연, 〈인정전진연도첩〉

〈인정전진연도첩〉은 숙종의 즉위 30주년을 축하하여 1706년에 거행된 진연례를 그린 것이다. 도02-01, 도02-02 숙종 이전에 왕의 즉위 주년을 기념한 궁중연향은 1535년(중종 30) 중종의 즉위 30주년을 축하하는 진연이 유일했다.[13] 1535년 당시에도 옛 문헌에 근거가 없을 뿐만 아니라 30년 재위가 많다고 볼 수 없다는 이유로 축하 의례의 거행을 반대하는 사헌부의 진언이 있을 정도였다. 그러나 결국 중종은 경회루 아래에 나아가 왕세자와 백관의 진연을 받았다.[14] 그후 1607년(선조 40)에 선조 즉위 40주년 진연례를 준비 중이었으나 같은 해 4월에 선조의 여섯째 아들 순화군順和君, 1580~1607의 사망으로 성사되지 못했다.

1706년의 진연이 숙종 대의 첫 진연은 아니다. 1677년(숙종 3) 대왕대비인조 계비 장렬왕후, 1624~1688와 왕대비현종비 명성왕후, 1642~1683에게 진연을 올렸으며,[15] 1684년(숙종 10) 봄에도 대왕대비의 회갑을 축하하는 진연이 예정되어 있었지만 1683년 12월 왕대비의 갑작스러운 사망으로 인해 행사가 무산되었다. 하지만 부토례를 마친 뒤 1686년 대왕대비에게 미루어두었던 연향을 베풀었는데 애초의 계획과는 다르게 풍정을 올렸다.[16]

따라서 1706년의 진연은 선례가 드문 왕의 즉위 주년을 기념했다는 특이점 외에도 임진왜란 이후 거행하지 못했던 외연을 100여 년 만에 부활시켰다는 점에 큰 의의가 있었다. 궁중 예연은 그 시행이 확정되기까지 왕실 어른의 승낙과 군신 간에 합의를 단번에 얻어내기가 힘들었다. 설사 시행이 확정되었더라도 예상치 못한 천재지변, 가뭄이나 흉년, 재이災異의 발생, 왕가의 상사 등이 닥쳐 행사를 취소하거나 일시를 뒤로 늦추는 일이 허다했다. 궁중 예연은 결정에서 거행까지 변수가 늘 존재했던 만큼 1706년 진연도 성사되기까지 순탄치만은 않았다.

사실 숙종의 즉위 30주년이 되는 해는 1704년(숙종 30)이다. 1703년 예조판서 김진귀金鎭龜, 1651~1704가 즉위 30주년을 경사로 인정稱慶하여 진하례를 올리자고 발의했지만 논

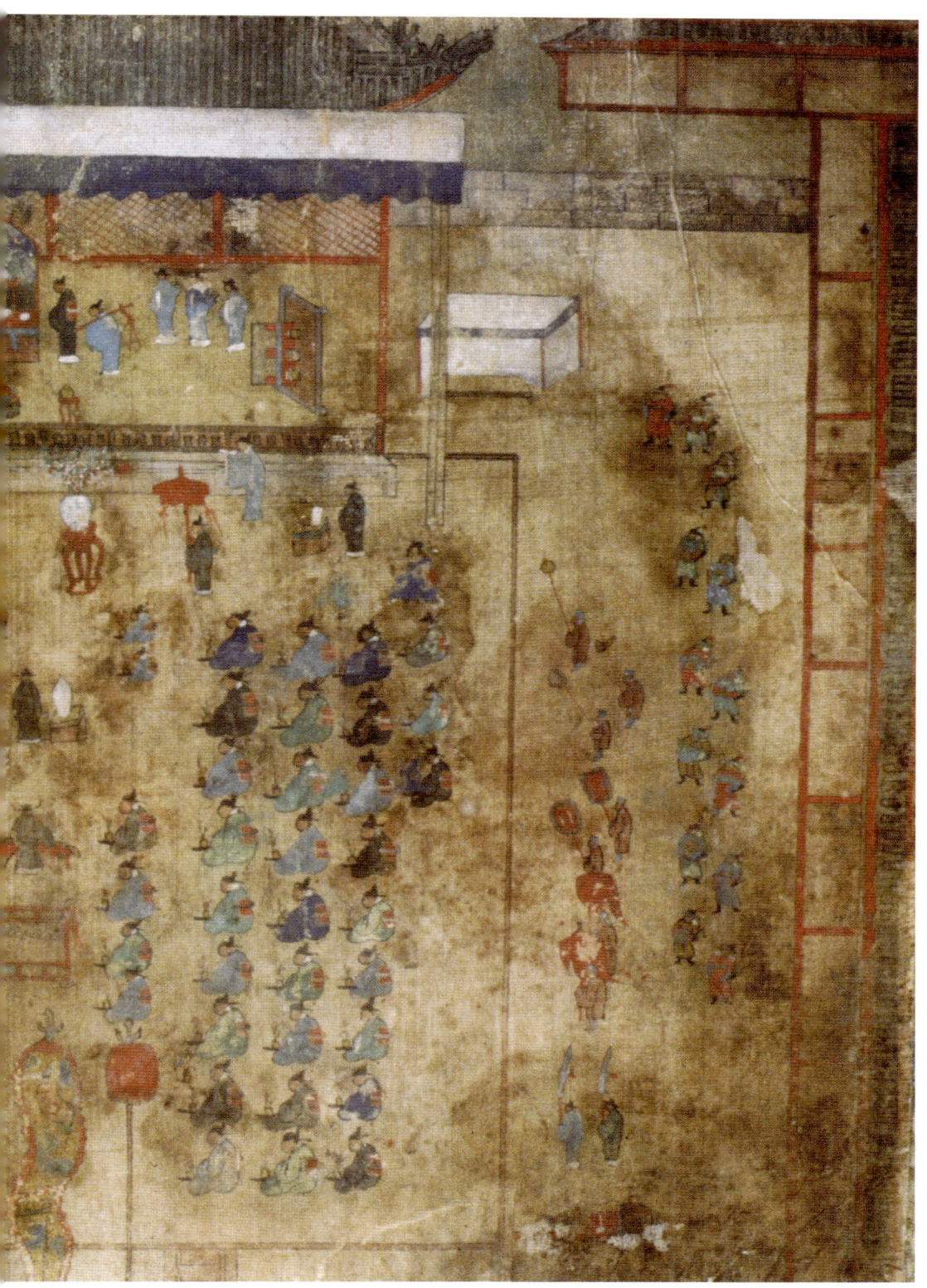

도02-01. 〈인정전진연도첩〉, 1706년 행사, 1712년 후서, 견본채색, 29×41, 국립중앙도서관.

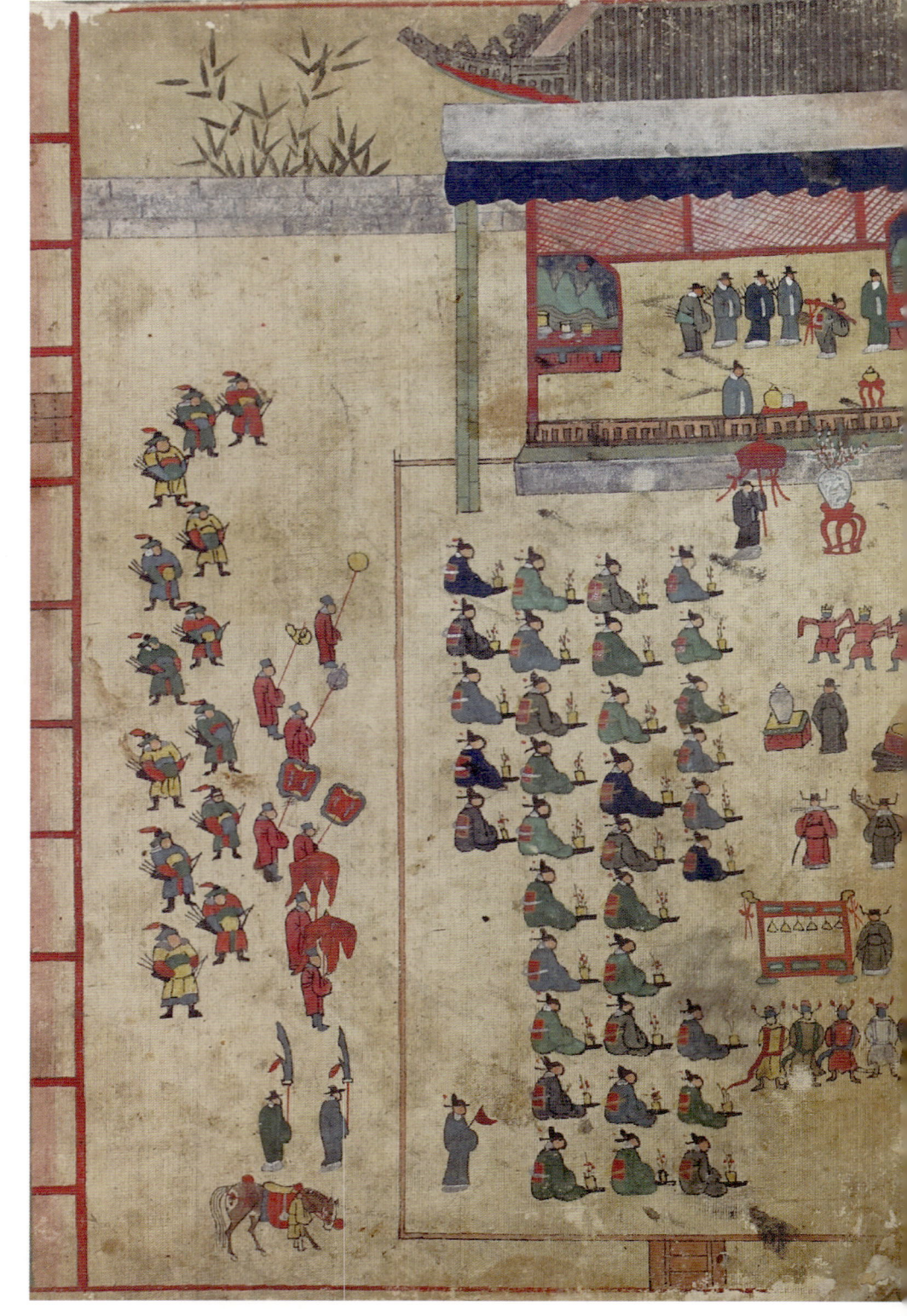

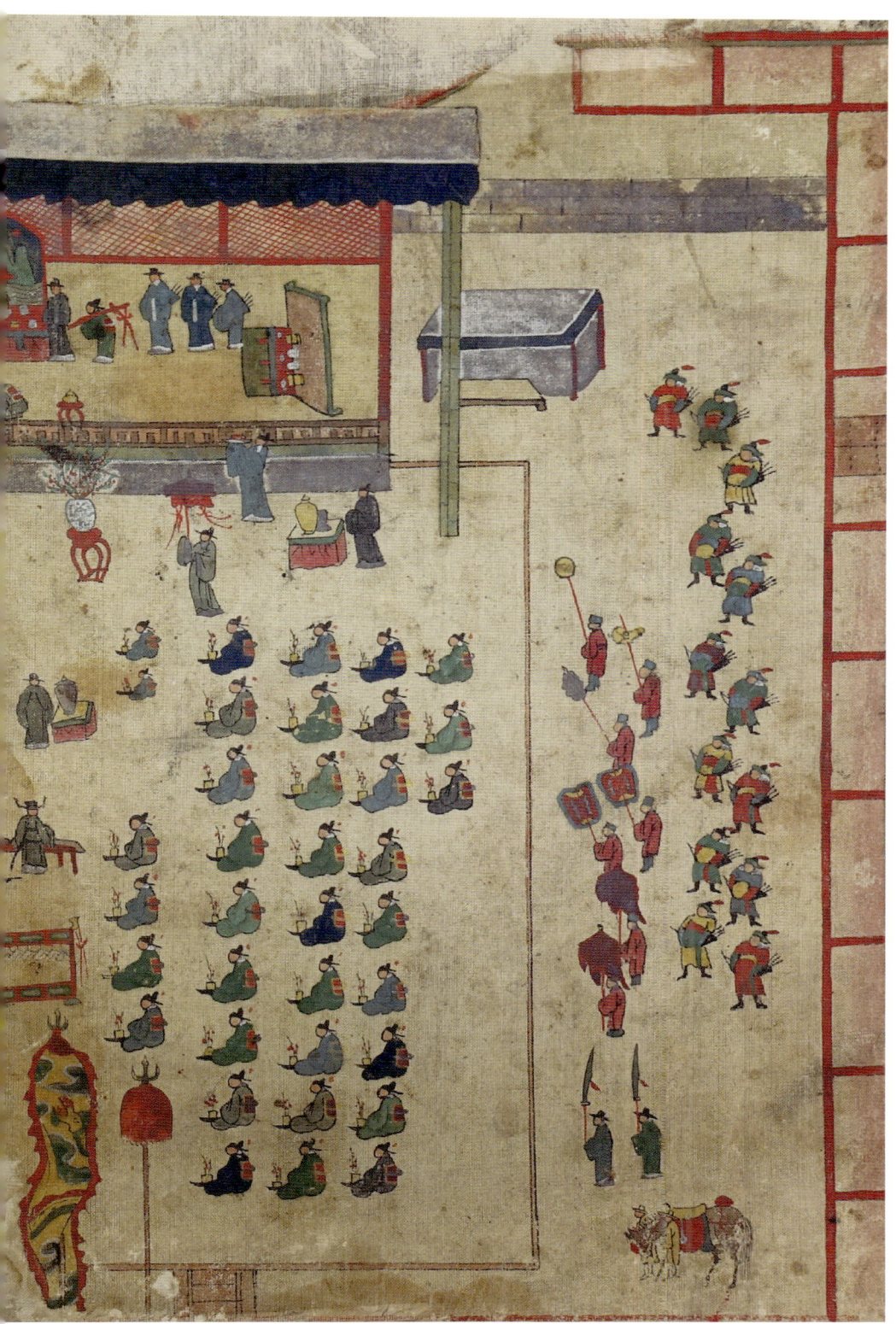

도02-02. 〈인정전진연도첩〉, 1706년 행사, 1712년 후서, 견본채색, 36.9×53.6, 고려대학교박물관.

의가 진전될 만큼 신료들의 동조를 얻지 못했다.[17] 해를 넘겨 1705년 2월에 익산 지방의 유학 소덕기蘇德器와 왕세자경종의 상소를 시작으로 칭경 의례의 설행에 대한 논의가 다시 본격적으로 시작되었다.[18] 중종과 선조 대의 예를 근거로 여러 차례의 상소가 이어진 끝에 숙종은 진하와 진연을 수락했다. 3월 3일 인정전에서 칭경 진하를 받았으며 4월로 진연 일자의 택일까지 마쳤다. 그러나 진연을 앞둔 음력 3월에 눈이 오는 이변이 일어나 진연은 가을로 연기되었는데 정작 가을이 되자 다시 풍재風災가 심하여 진연을 멈추라는 상소가 잇따랐다. 이에 숙종은 진연을 이듬해 가을로 물러서 거행하라는 명령을 내림으로써 즉위 30년 축하 진연은 소덕기가 상소를 올린 지 1년 반 만인 1706년에야 성사되었다.[19]

예조의 요청으로 본격적인 행사 준비가 재개되어 7월 9일 진연청이 설치되었다.[20] 8월 27일 인정전에서 외진연이, 28일에는 창경궁 통명전通明殿에서 내진연이 거행되었는데, 〈인정전진연도첩〉은 이 외진연을 그린 것이다. 진연에 참석한 문무관 좌목進宴時入參東西班座目에는 보검寶劍 네 명, 운검 네 명, 시위侍衛 24명, 종실宗室 39명, 재신 17명, 시종신侍從臣 79명 등 총 167명의 성명 관직이 쓰여 있다. 〈인정전진연도첩〉의 좌목은 167명뿐이지만 『숙종실록』에 기록된 참연 관원은 213명에 달한다.[21]

좌목 다음에는 당시 영의정으로 참석했던 최석정崔錫鼎, 1646~1715이 6년이 지난 1712년 4월에 쓴 후서後序가 수록되어 있다. 최석정에 의하면, 여러 관아에서 도병과 족자를 만들었다고 한다. 표01-01 최석정은 의정부에서 만든 계병에도 서문을 써서 행사의 경위를 기록했으며 나중에는 기로소의 화첩에 글을 썼다고 했는데,[22] 〈인정전진연도첩〉에 쓴 최석정의 글이 후서인 것으로 보아 〈인정전진연도첩〉이 기로소의 계첩이었을 가능성이 커보인다. 이 진연에는 참연을 허락받은 관료의 범위가 넓었고[23] 오랜 논의 끝에 어렵게 설행된 진연이었던 만큼 조정의 관심거리가 되기 충분했으며 관청마다 이를 기념하려는 움직임이 활발했던 것 같다.

그림을 보면, 정면 부감의 시점, 정면관 위주의 표현, 좌우대칭의 구도 등 전체적인 화면 구성은 〈서총대친림사연도〉와 같은 형식이다. 도01-20 중층 건물인 인정전은 아래층의 지붕이 반쯤 가려진 채로 위쪽에 그려지고 그 아래로 월대로부터 연장된 덧마루가 화면의 절반 가량을 차지하고 있다. 인정전 내부에는 일월오봉병을 배경으로 교의와 어찬안御饌案

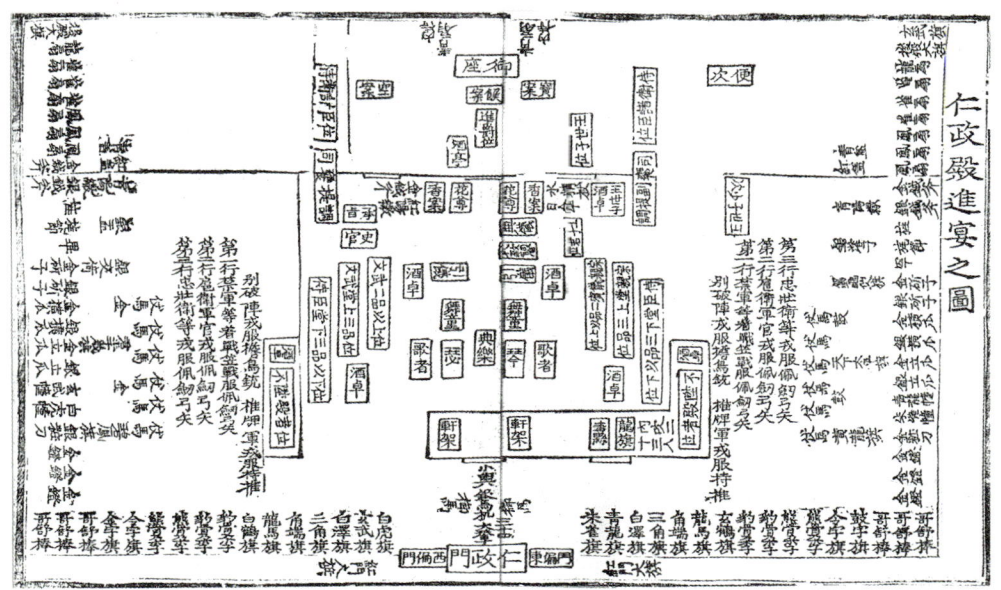

도02-03. 〈인정전진연지도〉, 『국조속오례의서례』 가례 배반도, 1744년.

이 중앙에 놓이고 왕세자의 자리는 어좌 오른쪽에 마련되었다. 좌우의 향안香案과 왕에게 올릴 술을 준비한 주정酒亭도 그려졌다. 어찬안 왼쪽에 같은 방향으로 설치된 작은 찬안은 공안空案이다. 찬안과 별행과別行果를 올리고 화반花盤과 염수鹽水를 올린 다음에 찬안 왼쪽에 공안을 두는 순서였다. 실제로 음식을 먹기 위한 상은 아니었으며 예비로 준비해놓는 상으로 이해되는데,[24] 공안의 설치는 19세기가 되면 사라진다. 화반을 받든 예방승지가 꿇어앉은 내관에게 이를 건네주는 모습이 묘사되었는데, 내관은 이 꽃을 숙종의 익선관에 꽂았다. 물론 참연자들도 모두 꽃을 받아 머리에 삽화했음이 그림에도 표현되었다.

이날의 진연 의주는 『숙종실록』에 상세히 기록되어 있다.[25] 또한, 숙종·영조 연간 진연의 행사장 설비와 참연자 위차位次를 잘 반영한 『국조속오례의서례』의 배반도 〈인정전진연지도〉仁政殿進宴之圖와 비교하면 〈인정전진연도첩〉의 도상 파악이 쉬워진다. 도02-03

흑단령 차림의 참연제신은 보계 중앙에 설치된 악대를 사이에 두고 동쪽과 서쪽에 나누어 열좌했다. 오른쪽에 자리한 사람들은 종친과 의빈이며 왼쪽에 앉은 사람들은 문무관으로 품계에 따라 줄을 달리했다. 오른쪽 가장 상석의 작게 표현된 인물은 13세 연잉군延礽

君, 1694~1776: 영조과 8세의 연령군延齡君, 1699~1719이다. 좌목에만 167명의 이름이 올라 있는 장대한 의식이었음에도 크기가 작은 화면의 제약을 받았기 때문에, 의주와 비교하면 정전에서 거행된 화려하고 위엄 있는 예연이라고 하기에는 표현을 간략하게 줄인 경향이 있다.

숭정전 동쪽에는 왕이 쉴 수 있는 편차便次가 반듯한 사각형으로 그려졌다. 보게 양편에는 금립과金立瓜, 금월부金鉞斧, 은등자銀鐙子, 선扇, 홍개紅蓋, 월도月刀 등의 의장, 호위군관, 장마仗馬가 대열을 의식하지 않고 자유롭게 서 있다. 앞줄에 선 사람의 사이사이에 뒷줄의 인물을 지그재그식으로 그린 것은 화가가 원근 의식과 그에 대한 표현력이 부족하여 겹치는 표현을 피했기 때문으로 보인다.

진연의 실질적인 목적은 헌수에 있다. 그런 까닭에 궁중 예연은 군신 간에 뜻이 통하는 자리이자 신료들은 자신의 성의를, 왕가족은 효성을 표현하는 예로 여겼다. 숙종은 아홉 번의 술잔을 받았는데 왕세자를 시작으로 영의정 최석정, 연잉군, 연령군, 원임대신을 대표한 판부사 이유李濡, 1645~1721, 임양군臨陽君 이환李桓, 1656~1715, 동평위東平尉 정재륜鄭載崙, 1648~1723, 부원군府院君 김주신金柱臣, 1661~1721, 호조판서 조태채趙泰采, 1660~1722 등이 순서대로 헌수했다.

세 번째 헌수할 때부터 초무初舞, 아박牙拍, 향발響鈸, 무고舞鼓, 광수廣袖, 향발, 광수가 차례로 공연되고 마지막으로 대선大膳을 올릴 때 처용무處容舞가 추어졌다. 이중에서 초무와 광수무는 『악학궤범』樂學軌範의 기록에 보이지 않으며, 숙종 대에 처음 기록으로 등장한 정재다. 조선 초기에는 외연과 내연을 가리지 않고 모두 여악女樂을 썼지만 이때부터 외연에 무동을 쓰는 것을 정식으로 삼았는데[26] 그림에도 붉은 옷을 입고 나란히 서 있는 네 명의 무동을 발견할 수 있다. 무동의 옷소매가 유난히 길게 그려진 것으로 보아 제9작을 올릴 때 공연된 광수무가 아닐까 한다.[27] 악대의 뒤에는 오방색의 옷을 착용한 다섯 명의 처용 무동이 한 줄로 서서 순서를 기다리고 있다.

정재의 반주는 장악원 소속의 악공이 담당했다. 보통 장악원에서는 의식을 시작하기 전에 악기와 무구舞具 및 정재 의장을 정전 뜰에 벌여놓았다. 악기의 구성은 음양의 원리에 따라 계단 위에 설치하는 등가登歌와 뜰에 설치하는 헌가軒架로 편성되는데, 숙종과 영조 연간의 『기해진연의궤己亥進宴儀軌』1719년나 『갑자진연의궤甲子進宴儀軌』1744년 등을 보면, 이 시기에

는 악대를 등가와 헌가로 구분하지 않고 전상악殿上樂·전후악殿後樂·전정악殿庭樂으로 분류했다. 화면에는 교방고敎坊鼓, 당비파唐琵琶·횡적橫笛·금琴·슬瑟, 그리고 편종編鐘·편경編磬이 세 줄로 대열을 이루었고,[28] 박拍을 든 집박전악執拍典樂은 보이지 않는다. 서쪽 보계 끝에 휘麾를 들고 있는 사람은 연주의 시작과 정지를 알리는 협률랑協律郎이다. 덧마루 위에 편경과 편종이 올라가 있는 점이 의문스럽지만, 전체적으로 〈인정전진연도첩〉에는 생략된 표현이 많은 점을 고려하면 함축적인 악대의 묘사로 간주해도 좋을 것 같다.

고려대학교박물관 소장의 〈인정전진연도첩〉에는 녹색 비단의 표장과 흰 제첨에 쓴 표제가 남아 있다. 도02-02 푸른 비단의 회장回裝, 주선朱線으로 인찰하고 반듯하게 쓴 글씨, 올이 성근 바탕 비단, 인물 묘사 등이 국립도서관본과 무척 비슷하다. 지붕 기왓골의 묘법이나 단령 밑단을 희게 처리하는 방식 등 밑그림도 거의 같아서 일견 같은 시기에 제작된 것으로 보이기도 하지만 사용된 채색의 선명한 색감, 상대적으로 두꺼운 착색, 흰색의 혹변 양상이 다르고 세부 필치가 다소 엉성한 구석이 있어서 국립중앙도서관 소장본과 함께 제작된 같은 시기의 그림으로 보기에는 다소 무리가 따른다. 아마도 1712년과 멀지 않은 시기에 모사된 것이 아닐까 싶다.

숙종의 50세 축하 진연, 〈숭정전진연도〉

숙종 연간의 두 번째 외연은 1710년(숙종 36) 4월 25일 경희궁 숭정전에서 열렸다.[29] 1710년은 숙종이 50세가 되는 해인데 마침 숙종의 환후가 회복되자 영순군靈順君 이유李浟가 진연을 허락받고자 상소를 올리면서 논의가 시작되었다.[30] 숙종은 재위 기간 내내 종기腫氣로 무척 고생했다. 1709년 가을에 생긴 종기는 이듬해 2월이 되어야 차도를 보일 정도로 증상이 심했다. 2월 15일 환후 회복을 종묘에 고하고 이를 축하하는 백관의 진하를 받았다.

1710년 진연은 장소만 인정전에서 숭정전으로 달라졌을 뿐 이튿날 내연의 설행, 선상기選上妓의 규모, 헌작 횟수, 악장樂章의 내용, 속악俗樂의 사용, 반차에 따른 시연자의 자리

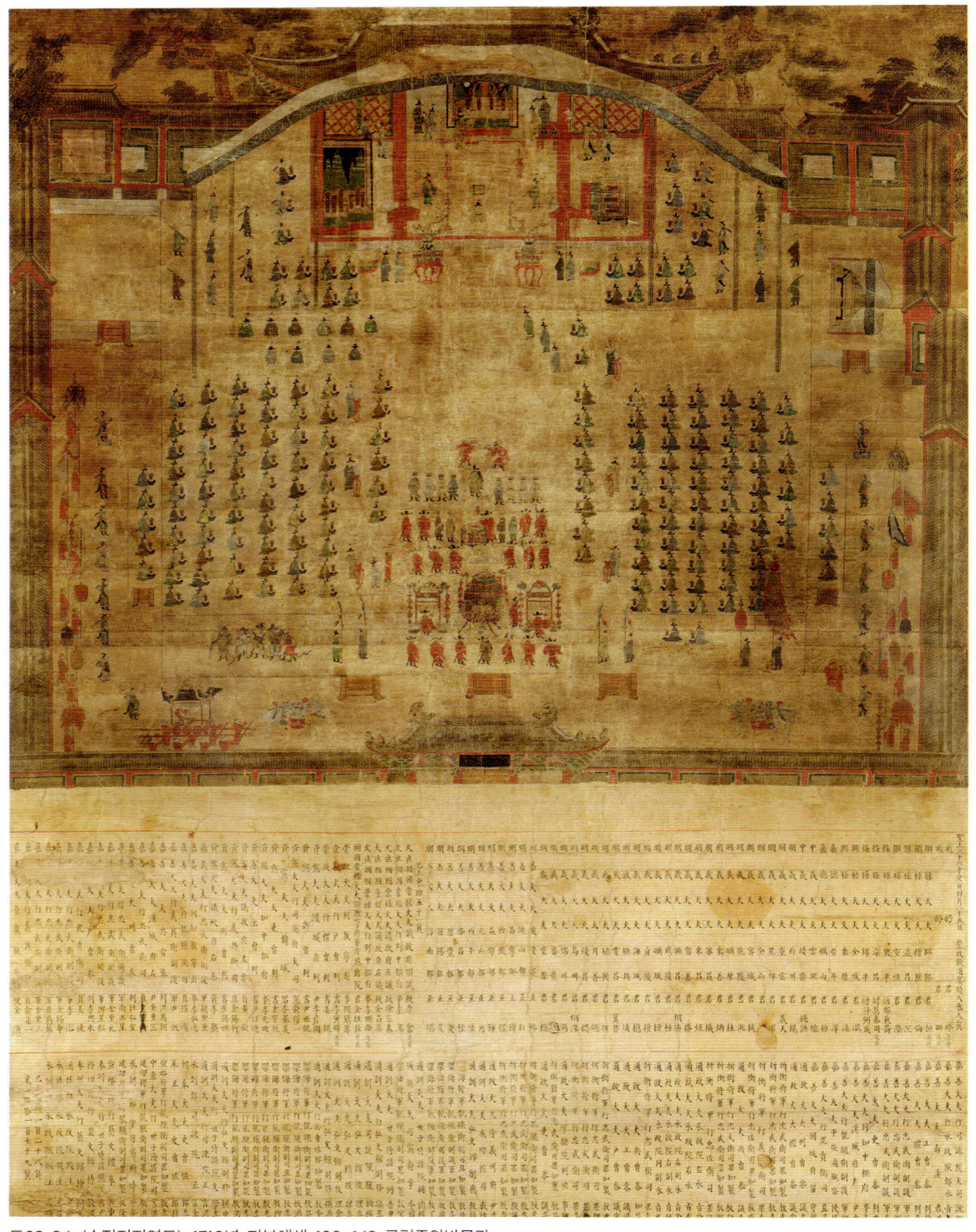

도02-04. 〈숭정전진연도〉, 1710년, 지본채색, 180×142, 국립중앙박물관.

도02-04-01. 어좌 부분.

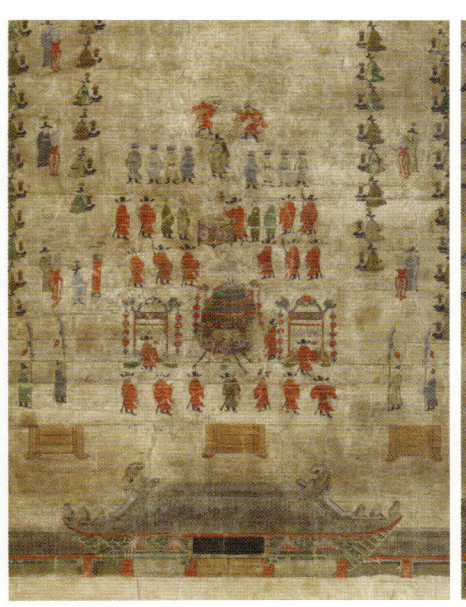

도02-04-02. 향발 정재와 악공 부분.

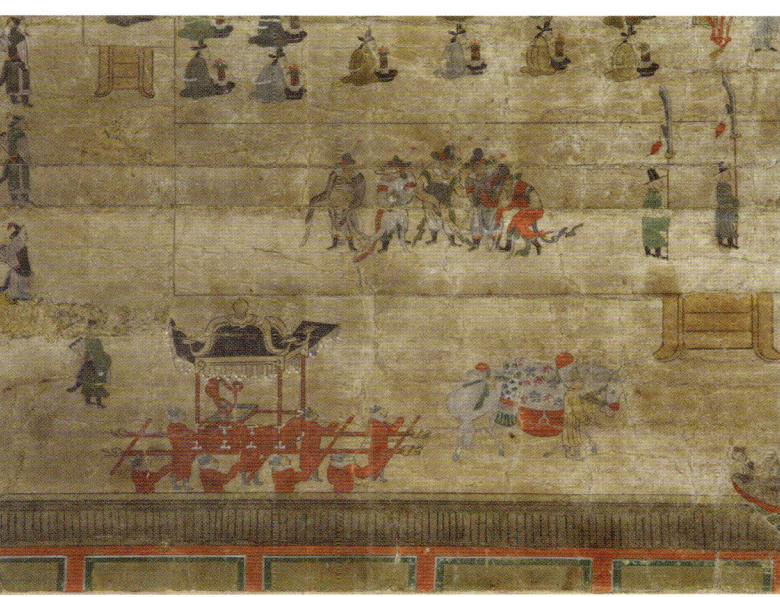

도02-04-03. 처용 무동과 어연 부분.

배치, 보관의 설치 형태 등 모든 준비는 병술년, 즉 1706년의 진연을 참고하여 진행했다.

국립중앙박물관 소장의 〈숭정전진연도〉는 제목은 없으며 그림과 좌목으로만 구성된 계축 형식이다. 도02-04 18세기 초까지도 궁중행사도 제작에 계축의 전통이 남아 있었음을 말해준다. 두 단으로 구획된 좌목에는 연잉군과 연령군 두 왕자를 시작으로 동반 51명, 서반 128명 등 입참 인원 179명의 성명 관직이 쓰여 있다. 여기에 예모관禮貌官, 선전관, 진연청 낭청 등 전殿에 오르지 못한 사람들을 더하면 250명 가까운 공식 인원이 참석했다.[31] 이렇게 많은 사람을 수용하기에는 공간이 협소했으므로 보관의 설치 형태와 참석자의 배치에는 많은 고민이 필요했다. 1706년에도 그랬듯이 행사에 앞서 '진연반차도'를 그려서 왕에게 보고하며 효율적인 보계 설치 문제를 논의했다.[32] 아울러 참석자를 모시고 따라오는 근수노跟隨奴의 숫자를 한두 명으로 제한하고 잡인의 출입을 엄금했다. 이때 올렸다는 진연반차도란 행렬도가 아니라 국립고궁박물관 소장의 〈진연반차도〉와 같은 배반도였다. 도00-07

〈숭정전진연도〉의 좌목이 시연한 관원 전체 명단이어서 어느 관청에서 제작을 주도했는지 알기 힘들지만, 〈서총대친림사연도〉를 도01-20 예조가 전담해서 만들었던 것처럼 〈숭정전진연도〉도 비슷한 배경에서 조성된 계축일 것으로 추측된다. 문헌 기록에는 이외에도 세자시강원과 예문관, 그리고 의약청 등에서 계병을 만들었다고 한다. 표01-01

세자시강원에서는 왕세자의 효심을 대변하는 뜻도 있었지만, 숙종과 비슷한 시기에 학질을 앓았던 세자의 건강 회복을 축하하는 목적이 있었다. 예문관에서 만든 계병에는 당시 예문관 봉교奉敎로 참석했던 신정하申靖夏, 1681~1716가 서문을 썼다.[33] 서문은 진연 후 5개월 가까이 지난 9월에 쓰였으므로 계병 완성도 그 즈음이었을 것이다. 예문관 계병은 두 폭이 서문과 좌목이고, 나머지 여섯 폭에 헌수하는 의례, 즉 진연례 모습을 그렸다. 의약청의 계병에는 도제조로 있던 이이명李頤命, 1658~1722이 서문을 썼다. 오순을 앞둔 숙종의 병세가 위중한 상태로 오래 지속되었기 때문에 중책을 맡았던 의약청을 비롯한 여러 관청에서 나름의 방식으로 숙종의 완쾌를 기념했던 것 같다. 이 계병들은 화면 형식이 다를 뿐이지 내용 면에서는 〈숭정전진연도〉와 유사했을 것으로 여겨진다.

〈숭정전진연도〉는 구도와 시점, 행사장의 내외 설비와 반차가 〈인정전진연도첩〉과 비슷하다. 일월오봉병이 둘러쳐진 어탑에는 교의와 어찬안이 놓여 있고, 왕세자 찬안과 공

안도 그려져 있다. 도02-04-01 어탑 앞에서 사옹원 제조가 술잔을 올리고 있는데 이 술잔은 그 아래쪽 진작위進爵位에 꿇어앉은 진작관이 올린 술잔이다. 어보함이 놓인 보안寶案, 향좌아香佐兒, 촛대燭臺, 청화백자의 화준花樽, 수정장水精杖과 일산日傘, 금월부와 홍양산 등 어좌 주변을 지키는 시위와 의물은 의주대로 제 위치에 표현되어 있다.

의주를 충실히 반영한 시연 제신의 자리는 품계에 따라 한층 세분화된 형태로 배치되었다. 집박전악과 집사전악을 중심으로 열을 맞추어 늘어선 악대는 〈인정전진연도첩〉과 마찬가지로 모두 보계 위에 올라가 있다. 도02-04-02 쇠로 만든 작은 발鈸을 양손에 들고 있는 무동 두 명은 향발을 공연 중이며. 왼편 구석에는 처용무동 다섯 명이 순서를 기다리고 있다. 도02-04-03 보계 아래에는 장마 한 쌍과 숙종이 타고 온 여輿도 보인다.

〈숭정전진연도〉는 〈인정전진연도첩〉과 비교하면 세부 묘사가 훨씬 풍부한 편이다. 화준의 꽃과 새, 참석자 관모의 삽화, 음식상의 고임 음식, 의장물에 달린 매듭이나 술 장식, 악기의 외관 치장, 장마의 알록달록한 안장, 가마의 낙영絡纓과 금구金具 표현 등이 상세하다.

숙종 연간의 외연은 그림이 남아 있는 1706년과 1710년 외에도 두 번 더 거행되었다. 1714년(숙종 40) 9월 19일에는 숙종의 즉위 40년과 환후 회복을 경축하는 진연을 숭정전에서 거행했으며[34] 1719년 9월에는 숙종이 기로소에 들어간 것을 경축하는 진연을 경현당에서 치렀다.[35] 남아 있는 그림은 없지만 여러 관청에서 행사도를 제작했을 것으로 추정된다. 한편 1711년 12월에는 중궁전이 천연두에서 회복된 것을 축하하는 병풍이 의약청에서 만들어졌고[36] 1714년에도 숙종의 환후가 회복된 것을 축하하는 내의원의 병풍이 제작되었다.[37] 다만 이 환후 회복을 축하하는 연향을 베풀지는 않았으므로 이때의 계병은 행사도가 아닌 길상의 의미가 담긴 인물화나 산수도 등으로 꾸며졌을 것이다.

숙종의 기로소 입소를
그림으로 기록한 《기사계첩》

조선시대 국로 우대 기관, 기로소

　삼국시대 이래 노인을 공경하고 우대하는 경로효친의 사상은 조선시대에 와서 국제 國制에 반영되어 여러 가지 노인 우대책이 『경국대전』에 마련되었다. 1년에 두 번 사대부와 서인에게 양로연을 베푸는 일, 치사 致仕하는 재신에게 궤장 几杖을 수여하는 일, 일정한 나이가 되면 노인직을 제수하는 일 같은 제도적 장치이다.

　그러나 무엇보다 조선시대만의 특수한 배경에서 탄생한 제도는 기로소이다.[38] 기로소는 정치적으로 영향력이 있는 정2품 이상의 문관 실직자가 70세가 되면 들어갈 수 있는 국로 國老 우대 기관이다. 기사 耆社 혹은 기소 耆所라고도 불렸던 기로소에 음관 蔭官이나 무관은 원천적으로 참가할 자격이 부여되지 않았다. 기로소가 특별 기구로 중요시된 것은 국왕도 60세가 되면 참여했기 때문이다.

　조선시대 기로소에 들어간 왕은 태조·숙종·영조·고종 등 모두 네 명이다.[39] 그런데 태조가 60세가 되던 1394년(태조 3)에 '기로소'에 들어갔다는 것은 명확한 역사적 사실이 아니다. 실록을 비롯한 관찬 사서에 나와 있지 않으며 그 당시에 쓰여진 공식적인 기록도 없다. 따라서 태조의 입기로소에 대한 신하들의 의견은 분분했고 그 자체에 의문을 품기도

했다. 다만 숙종이 개인 문집에 언급된 고사에 의거하여 기로소에 들어갈 명분을 세웠기 때문에 숙종의 입기로소 이후 태조의 입기로소도 역사적 사실로 고정되고 미화되었다.

기로들의 모임은 당나라 845년(회창 5) 낙양에서 백거이白居易, 772~846가 조직한 구로회九老會, 송나라 지화 연간1054~1055에 두연杜衍, 978~1057 등이 참가한 오로회五老會, 원풍 연간 1078~1085에 문언박文彦博, 1006~1097과 사마광司馬光, 1019~1086을 비롯한 13인이 조직한 기영회에서 그 유래를 찾는다.[40] 우리나라에서는 고려시대 최당이 벼슬에서 물러난 후 자신의 거처를 쌍명재雙明齋라 명하고 치사한 사람들과 조직한 해동기로회를 시초로 본다. 조선시대 기로들의 모임은 권근權近, 1352~1409이 『양촌집』陽村集 「후기영회서」後耆英會序에서 언급한 바와 같이 이거이李居易, 1348~1412의 건의로 1404년(태종 4)에 만들어진 기로회를 가장 오래된 것으로 여긴다. 이중에서도 백거이의 구로회나 문언박의 기영회는 조선시대 사대부들이 기로회나 기영회를 열 때 가장 많이 근거로 내세웠던 모임이다.

기로소의 설립 시기는 분명하지 않다. 조선시대 초기 기로들의 모임은 고려시대에 정치에서 물러난 2품 이상의 재추들이 모인 치정재추소致政宰樞所의 연장선상에서 존속했다.[41] 사실 고려시대 사서에서 치정재추소의 구체적인 면모를 확인할 만한 기록은 찾을 수 없으며 『태종실록』에도 전 왕조의 일로서 명칭만이 언급되었을 뿐이다. 태종은 즉위 초에 2품 이상의 관직에서 치사한 기로들이 모여 친목을 도모하는 한편 국가의 중대사를 논의하는 아문으로 전함재추소前銜宰樞所를 공식적으로 설치했다.

기로소라는 명칭은 1428년(세종 10)에 새로 얻은 이름이다. 예조는 전함재추소의 건의에 따라 그 호칭에 관한 검토를 의례상정소儀禮詳定所에 맡겼는데, 전함양부前銜兩府·조청소朝請所·치사기로소致仕耆老所·기로재추소耆老宰樞所·기로소 등의 여러 이름이 거론되었다.[42] 예조에서는 기로재추소와 기로소의 두 이름으로 의견을 모아 세종에게 올렸는데 세종은 그중에서 기로소라는 호칭을 채택했다.

태조가 참여했던 모임은 정치 원로들이 모여 친목을 다지는 모임의 성격이 강했으며, 아직 하나의 공식적인 아문으로 설립되기 전의 형태였다.[43] 이 모임에 태조가 지존의 신분을 굽히고 다른 기로들과 나란히 참가했던 것은 태조가 등극하기 전 젊은 시절에 우정을 나누었던 친구들이 많았을 뿐만 아니라, 기로를 존중하는 뜻을 몸소 실천하여 이를 만세 자손

에게 보여주고자 했기 때문이다. 태조가 기로들의 모임에 참여한 후부터 기로회의 성격은 친목을 위한 사적인 모임에서 하나의 공적인 모임으로 변화했고, 마침내 태종에 의해 전함재추소라는 아문으로 발전했다.

태조가 60세1394에 기로소에 들어갔다던 때는 아직 '전함재추소'를 설치하기도 전이었으므로 태조가 사사로이 기로들과 어울리곤 했던 사실을 공식적인 관찬 기록에 남길 필요가 없었을 것이다. 태조가 60세가 된 후 10년밖에 지나지 않은 1404년(태종 4)에 이거이가 개최한 기로회에 대해 권근이 쓴 서문에도 고려의 제도를 따라 '공적과 덕망으로 존경을 받는 사람' 열 명이 모였다고 기록했을 뿐 태조의 참가 여부에 대해서는 한마디의 언급도 없다.⁴⁴ 전함재추소가 기로소로 이름이 바뀐 후인 1610년(광해군 2) 윤근수가 기로소에서 열린 기로연에 참석한 뒤 계병에 쓴 서문에도 태조의 입기로소에 관한 언급이 없기는 마찬가지이다.⁴⁵

태조와 기로소에 관련된 기사는 모두 개인 문집 속의 단편적인 내용뿐이다. 숙종이 기로소에 들어갈 때 근거로 삼았던 태조 관련 자료는 심희수沈喜壽, 1548~1622의 「기영회시서耆英會詩序」1621년, 유근柳根, 1549~1627의 「이원익사궤장연서李元翼賜几杖宴序」1623년, 김육金堉, 1580~1658의 「기로소제명기耆老所題名記」1654년 등이다.⁴⁶ 18세기 전반 숙종의 입기로소 가부를 논의하는 관료들에게 임진왜란 전에 벼슬을 한 심희수, 유근, 김육은 자신들보다 태조 대에 더 가까운 시대를 살았던 사람들로서 정확한 정보를 근거로 글을 썼을 것이라는 신뢰가 전제되어 있었다. 하지만 심희수·유근·김육조차도 태조의 입기로소에 대한 일은 모두 임진왜란 이후 후대에 전해 들은 이야기였으며 문헌에 기초한 사실은 아니었다.

> 태조 3년 갑술년 60세가 되어 도읍을 한양으로 옮기고 기로소에 들어갔다. 어휘御諱를 서루西樓 벽 위쪽에 쓰고 사창紗窓으로 보호했으며 여러 기영신耆英臣과 연회를 베풀었다. 특히 어필로서 토전土田, 장획藏獲, 염분鹽盆 등의 물자를 하사하니 우러러보았다.⁴⁷

위의 글은 숙종 대 《기사계첩》 서문의 일부인데 태조는 기로신들이 선생안에 쓰는 것과 마찬가지로 서루 벽 위에 성명과 생년월일, 입소入所한 일자를 쓰고 기로신들에게 기

로연을 베풀어주었다는 것이다. 서루 벽에 쓴 어휘는 임진왜란 때 불타 없어졌고 기로신들의 선생안도 소실되었다고 한다.[48] 이같이 태조가 기로소의 벽 위에 어휘를 썼다는 이야기는 후대에 윤색된 내용으로 사실에 어긋나지만, 숙종의 입기로소에 명분을 제공하기 위한 근거로 사용된 이후 역사적 사실로 고착되었다.

기로소 제도는 숙종과 영조 대에 활발하게 정비되었다. 대부분의 운영 절목이 이때 개정되거나 새로 만들어졌다. 기로소는 중부 징청방澄淸坊, 즉 경복궁 앞 육조의 아래쪽, 지금의 광화문 교보생명 빌딩 근처에 자리잡고 있었다.[49] 국가 원로들이 소속된 아문이었으므로 애당초 직관을 만들지 않고 기로신들을 모두 기로당상이라 불렀다. 정원은 일정하게 정해진 것이 아니라 유동적이었다.

고려시대의 기로회에는 문무관이 모두 참여했다. 조선 초기에는 예외적으로 정2품 실직을 가진 문관 중에서 70세가 안 되었거나 종2품 실직자 중에서 70세 이상인 자를 왕에게 아뢰어 입소를 허락받기도 했다. 그러나 차츰 70세 넘은 정2품 이상의 문관만으로 자격이 한정되었다. 광해군 대 이후에는 자격이 규정에 미치지 못해도 왕의 특명으로 품계를 올려 입소시키거나, 음관이나 무관 출신을 허용한 적이 종종 있었다.

기로소의 조직과 운영은 큰 변화 없이 계속되다가[50] 고종이 기로소에 들어간 1902년(광무 6)에 비준 반포한 『기로소관제』耆老所官制를 통해 다시 정비되었다.[51] 대한제국을 선포하고 고종이 황제로 등극한 뒤였으므로 선대의 일을 참작해서 규정을 다시 만들 필요가 있었다. 기로신의 자격이나 운영 등 기본 절목은 앞 시기와 크게 다를 바가 없었다. 다만 기존의 7품 이하의 수직관守直官 두 명을 6품 이상 7품 이하의 문관 중에서 선발했고, 별도로 비서장秘書長 한 명과 전무관典務官 두 명을 둔 점이 조직에 나타난 변화였다.[52]

태조의 고사를 계승하여 입기로소를 단행한 숙종

숙종은 59세가 되는 1719년(숙종 45)에 기로소에 들어갔다.[53] 이 일은 1719년 1월 10일 전직장前直長 이집李楫, 1668~1731이 왕세자에게 올린 상서로 거론되기 시작했다.[54] 이집

이 상서를 올린 근거는 유전되어 온 태조의 고사와 그러한 내용을 후대에 기록한 『선원보략』이었다. 원래 관료가 기로소에 새로 들어가는 것은 정월 초하루에 임용하여 선생안에 제명하는 것이 규칙이나, 섣달그믐에 미리 들어갈 자를 고지하는 것이 상례였으므로 숙종이 60세가 되는 해까지 기다릴 것 없이 시일을 앞당겨 거행할 것을 청한 것이다. 태조가 60세에 입소한 것은 70세에 입소 자격이 부여되는 신하들과 군주로서 차별을 두기 위해서였다.

숙종이 자신의 입기로소를 전교로서 승낙하자[55] 응행절목應行節目을 마련하기 위해 예조에서는 강화사고江華史庫의 실록을 고출考出했다. 하지만 태조가 기로소에 들어간 사실이 실록에 기록되어 있지 않음을 비로소 알게 되었다.[56] 이에 숙종은 처음의 명령을 일단 정지시켰지만, 여러 종신과 왕세자의 잇따른 상소에 설득되어 다시 마음을 바꾸었다.[57] 그러한 결심 뒤에는 세자의 간절한 청이 있었고, 태조의 입기로소 고사를 개인 문집에 기록한 관리들이 임진왜란 이전에 관직을 지냈다는 점과 선조도 60세가 되기를 기다려 기로소에 들어가려다가 뜻을 이루지 못했던 사실 등에 힘을 얻은 결과였다. 만일 입기로소를 거행하지 않으면 태조의 행적이 영구히 사라져 버릴 것이라는 두려움이 숙종의 생각을 결정적으로 바꾸었다.

보통 조정에서 성대한 예를 거행할 때는 도감을 설치했지만, 이번에는 크게 물건을 만드는 일이 없으므로 도감을 설치하지 않았다.[58] 당시 시임時任 기로당상은 영의정 김창집金昌集, 1648~1722: 72세, 영중추부사 이유李濡, 1645~1721: 75세, 판중추부사 김우항金宇杭, 1649~1723: 71세, 행판돈녕부사 최규서崔奎瑞, 1650~1735: 70세, 행사직 이선부李善溥, 1646~1721: 74세와 홍만조洪萬朝, 1645~1725: 75세, 지중추부사 황흠黃欽, 1639~1730: 81세, 한성부판윤 정호鄭澔, 1648~1736: 72세, 우참찬 신임申銋, 1639~1725: 81세, 지중추부사 강현姜鋧, 1650~1733: 70세과 임방任埅, 1640~1724: 80세 등 11명이었다. 최규서는 한양에 없었기 때문에 모든 행사에 참여하지 못했으며, 《기사계첩》에 초상화도 싣지 못했다. 임방은 어첩御帖을 봉안한 후에 숙종의 특명으로 지중추부사로 품계를 올려받아 뒤늦게 기로당상이 되었으므로 두 달 후 경현당에서 거행된 석연錫宴 행사부터 참가할 수 있었다.[59]

행사 전모를 온전하게 글과 그림으로 재현한 《기사계첩》

《기사계첩》은 기로소의 주관으로 기로신의 숫자대로 제작하여 한 점씩 나누어 가졌던 계첩이다. 따라서, 기로소 보관용을 포함하여 12점이 만들어졌다. 그 가운데 현재 국립중앙박물관 두 점, 도02-05, 도02-06 개인 소장, 도02-07 이화여자대학교박물관, 도02-08 리움미술관, 도02-09 연세대학교 학술문화처도서관 도02-10 등 소장처가 확인된 것은 여섯 점이다.[60] 모두 크기가 거의 같고 보존 상태가 양호한 것을 보면 제작 당시의 화첩을 집안의 보물로 소중히 전승했음을 짐작할 수 있다.

이 가운데 개인 소장본은 도02-07 풍산홍씨 집안에 가전된 것으로 전승 내력을 알 수 있는 글귀가 쓰여 있어서 눈길을 끈다. 첫 장에 홍만조의 소장이었음을 말해주는 "만퇴당장" 晩退堂藏과 도02-07-06 마지막 장에 '대대로 집안에 전하는 보물로 간직한다'라는 뜻의 "전가보장" 傳家寶藏이라 쓴 해서 글씨가 그것이다. 도02-07-07 개인 소장본이 지닌 특별함은 명확한 전승 경위뿐만 아니라 완벽하게 남아 있는 포장에서도 확인된다. 도02-07-08, 도02-07-09, 도02-07-10 같은 시기에 함께 만들어진 것으로 보이는 내함, 호갑, 외궤가 온전한 상태로 남아 있는 것은 희소한 사례일 뿐만 아니라 유물의 완전성을 돋보이게 하는 요소이다. 18세기 서화첩의 봉과封裹 방식을 알 수 있고 포장의 세부적인 공예 기법에 대해서도 귀한 정보를 얻을 수 있다. 여러 단계로 소중하게 싸서 보관해온 모습은 집안에서 이 유물을 얼마나 소중하게 다루었는지를 짐작하게 한다.[61]

《기사계첩》은 아래와 같은 차례로 이루어져 있다. 글씨 면은 주홍 안료로 인찰했으며 붉은 비단에 쓴 어제 면은 금선金線으로 인찰했다.

① 의정부 좌참찬 임방이 쓴 계첩서契帖序
② 경현당 석연 날 지은 숙종의 어제御製 도02-05-01
③ 기로소에 봉안된 어첩에 대제학 김유金楺, 1653~1719가 지은 발문
④ 각 의식에 참여한 기로신 명단
⑤ 〈어첩봉안도〉御帖奉安圖, 〈숭정전진하전도〉崇政殿進賀箋圖, 〈경현당석연도〉景賢堂錫宴

도02-05. 김진여·장태흥·박동보·장득만·허숙, 《기사계첩》 표지, 1719~1720년, 53.2×37.3, 국립중앙박물관(증3469).

도02-06. 김진여·장태흥·박동보·장득만·허숙, 《기사계첩》 표지, 1719~1720년, 53.5×37.5, 국립중앙박물관(덕수2259).

도02-07. 김진여·장태흥·박동보·장득만·허숙, 《기사계첩》 표지, 1719~1720년, 53.2×37.5, 풍산홍씨.

도02-08. 김진여·장태흥·박동보·장득만·허숙, 《기사계첩》 표지, 1719~1720년, 59.7×38.3, 이화여자대학교박물관.

도02-09. 김진여·장태흥·박동보·장득만·허숙, 《기사계첩》 표지, 1719~1720년, 53.6×38, 리움미술관.

도02-10. 김진여·장태흥·박동보·장득만·허숙, 《기사계첩》 표지, 1719~1720년, 연세대학교 학술문화처 도서관.

도02-11.
〈친림경현당기로제신석연일작〉,
1720년, 현판, 목판에 양각,
64.5×96.5, 국립고궁박물관.

圖, 〈봉배귀사도〉奉盃歸社圖, 〈기사사연도〉耆社私宴圖 등 행사도 다섯 폭

⑥ 기로신 좌목 도02-05-07

⑦ 기로신 반신상 초상화 도02-05-08~도02-05-11, 도02-07-11

⑧ 기로신 각자가 자필로 쓴 축시 도02-05-12

⑨ 계첩을 제작한 감조관·서사관·화원 등 실무자 명단 도02-05-13

임방이 계첩의 서문을 쓴 일시가 이듬해 1720년 12월 상순인 것을 보면, 계첩도 그 즈음에 완성되었다고 본다. 계첩이 완성되기까지 거의 2년 가까운 오랜 시간이 걸린 것은 12점이나 되는 계첩을 제작하기도 했지만 계첩의 완성을 보지 못하고 7월 12일에 승하한 숙종의 국장을 치러야 했던 이유가 컸을 것이다. 경현당 석연 날 지은 숙종의 어제 칠언율시는 숙종 승하 후에 계비 인원왕후仁元王后, 1687~1757가 숙종의 유품을 정리하던 중에 발견한 것이다. 기로신들은 숙종을 추모하는 마음을 담아 이 어제를 계첩에 수록하고 현판으로도 새겨서 기로소에 걸었다.[62] 도02-11

《기사계첩》에는 다른 궁중행사도에 없는 이례적인 특징 한 가지가 있다. 다름 아니라 화첩의 제작에 참여한 감조관監造官과 서사관書寫官을 비롯하여 화원의 이름이 분명히 밝

도02-05-01. 숙종대왕 어제.

도02-05-07. 기로신 좌목.

도02-05. 《기사계첩》, 국립중앙박물관(증3469).

御帖奉安後口占一律志喜錦奉同社諸公求和
吾王五十九春秋八耋途承聖祖休明墨雲吐
闕東實墨娛西樓同時鮐背懽相竹習日龍顏
喜乃騫從古榮芳今代最洛陽誰道是風流
賀班
春浦閶闔麗遲臣庶爭丈覩盛儀伏出銅闈瞻鵷
駕班聯玉珮向靴墀宴共獻邊岭祝雷兩仍商大霈
隨更賀重瞻京頮慶 崇家長李萬年危
淫次洪尚書賀班韻
小臣旺奉捷廷像敢效封人祝帝堯好事肇禛前後
雲盛儀應廞左今朝高年加禮懸之至大德延岭
珽扎貱更行田間歸一物太平耕鑿但軟謠
領議政金昌集

敬次耆社志喜韻
克齡常祝八千秋耆社今逢億
萬休題出銅闈追故事藏來
寶帖起新樓朌庭已獻呼嵩賀
玉體仍聞勿藥瘳何幸身親叩
盛際需雲解澤與同流
領中樞府事李濡

親臨錫宴後次任知樞詩韻二首
親眩養老法筵開十輩耆臣戴白來便殿瀜逢
稀世典一堂同醉五行杯九重天上需雲起三百
年前泰運回且待 春宮騰 賀日壽樽仙樂
更追陪
宴罷軒興篠路行搏尋耆社詫恩榮醉敲紗
帽簪花亞拜領銀盃鍚儀容煥人丹青裏歌詠
賜老來贏得地仙名
相酬八韻成伊曰儀章十一先貞
像並畵帖中
右叅賛申鈺

監造官本所藥房副司勇萬挺峯
書寫官上護軍李義芳
畵員前金振汝
 前萬戶張泰興
 副司果朴東普
 副司果張得萬
副司果許俶

도02-05-02. 〈어첩봉안도〉, 견본채색, 43.7×67.4, 국립중앙박물관(증3469).

도02-06-01. 〈어첩봉안도〉, 견본채색, 44×67.5, 국립중앙박물관(덕수2259).

도02-07-01. 〈어첩봉안도〉, 견본채색, 43.7×67.5, 풍산홍씨.

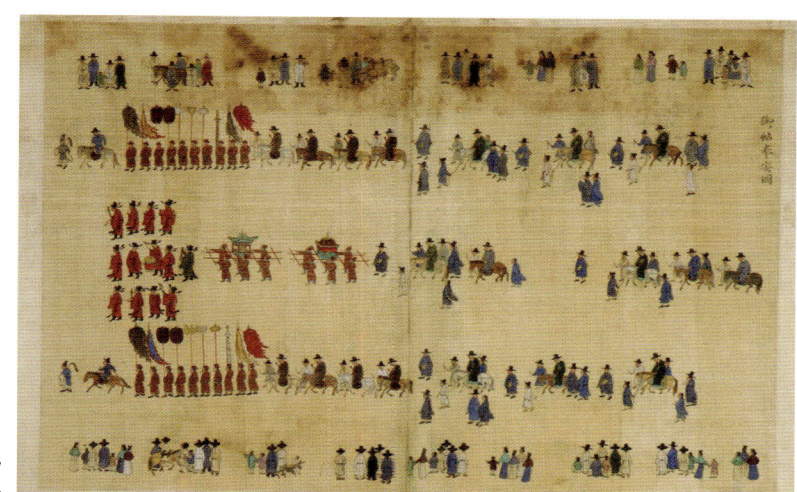

도02-08-01. 〈어첩봉안도〉, 견본채색, 43.7×67.1, 이화여자대학교박물관.

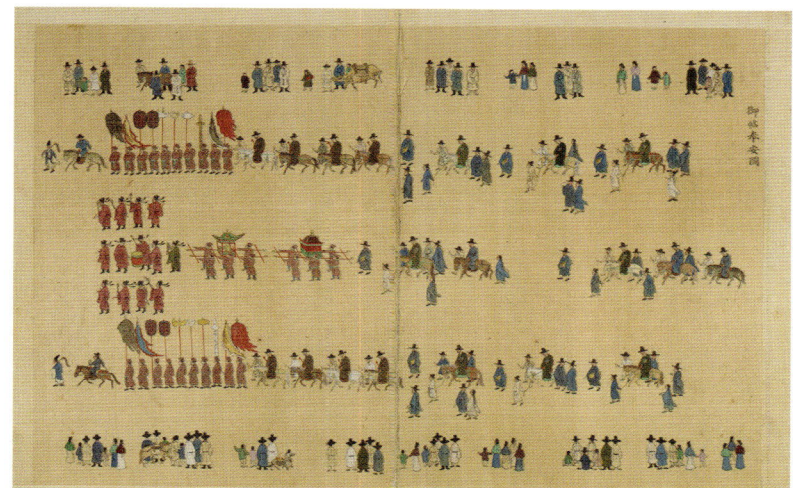

도02-09-01. 〈어첩봉안도〉, 견본채색, 44×67.7, 리움미술관.

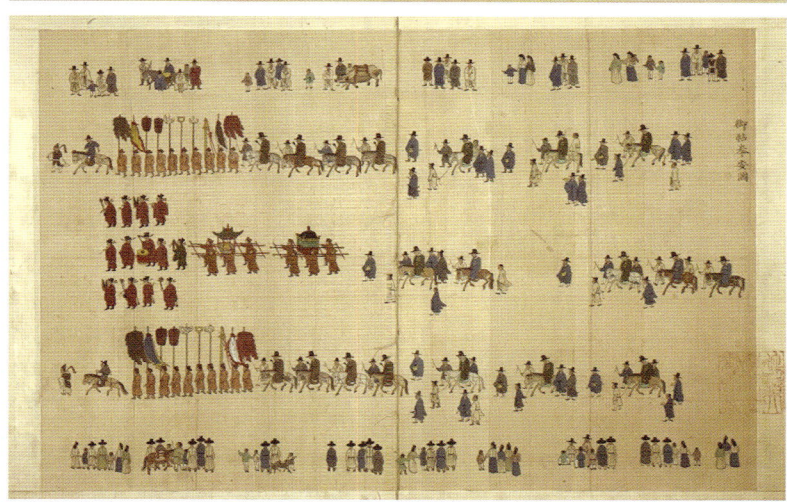

도02-10-01. 〈어첩봉안도〉, 견본채색, 44×68, 연세대학교 학술문화처도서관.

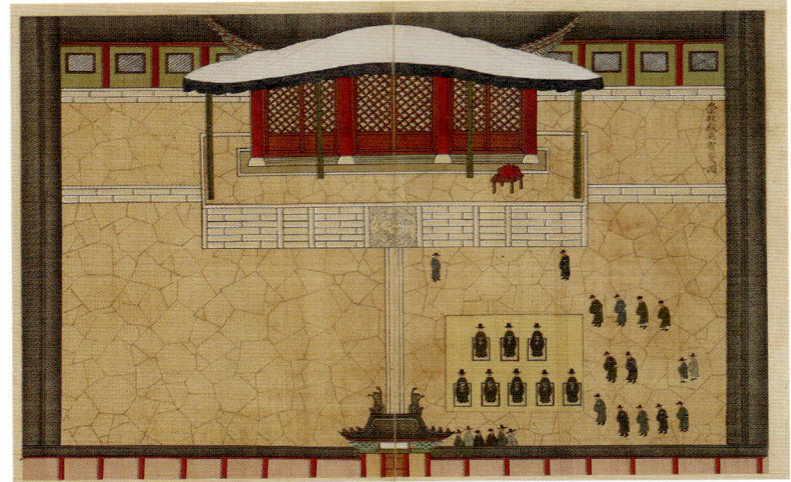

도02-05-03. 〈숭정전진하전도〉, 국립중앙박물관(증3469).

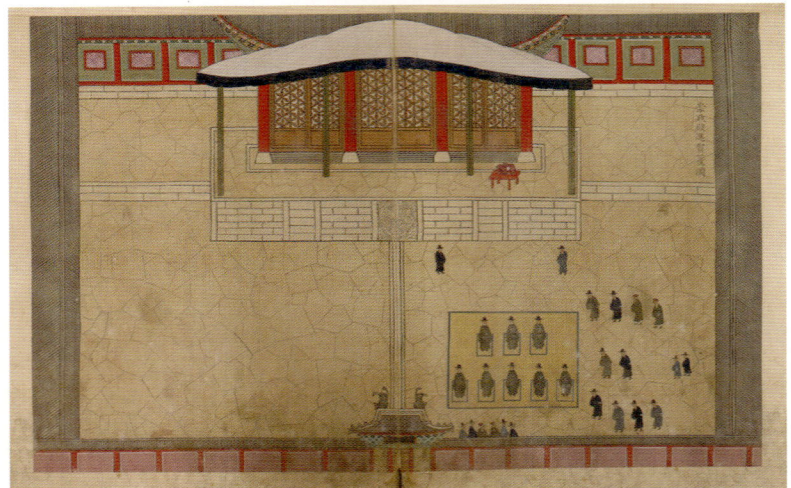

도02-06-02. 〈숭정전진하전도〉, 국립중앙박물관(덕수2259).

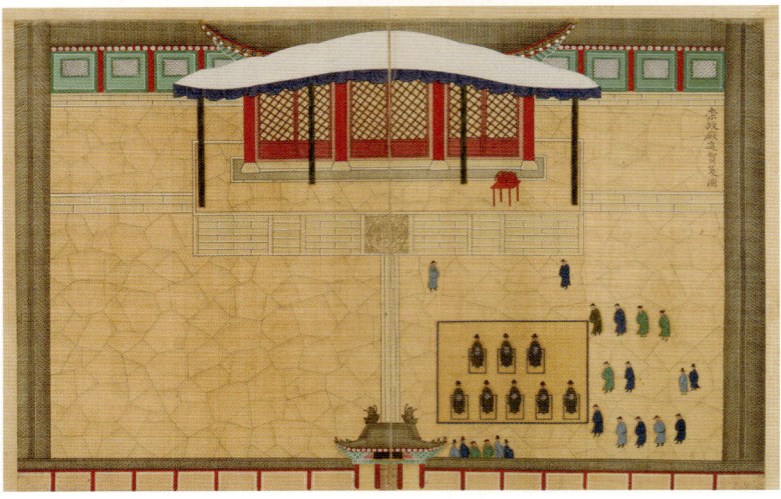

도02-07-02. 〈숭정전진하전도〉, 풍산홍씨.

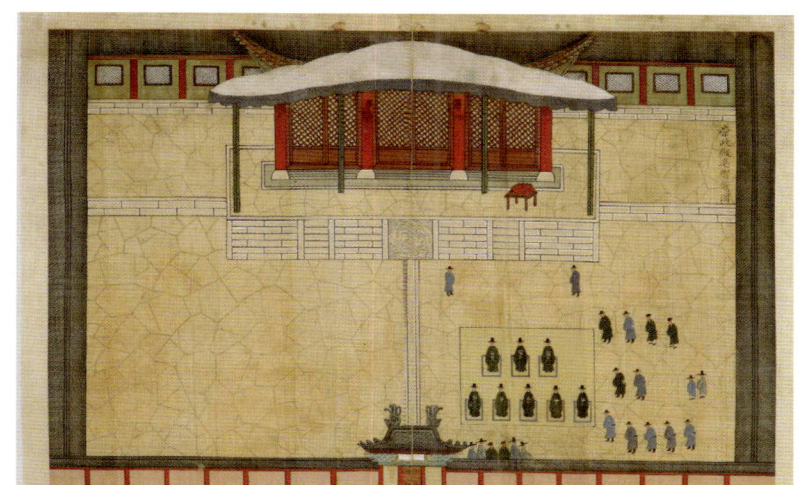

도02-08-02. 〈숭정전진하전도〉, 이화여자대학교박물관.

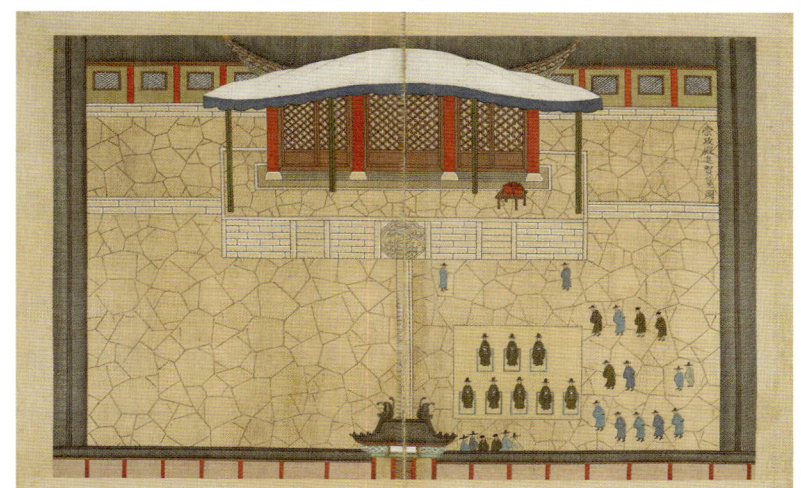

도02-09-02. 〈숭정전진하전도〉, 리움미술관.

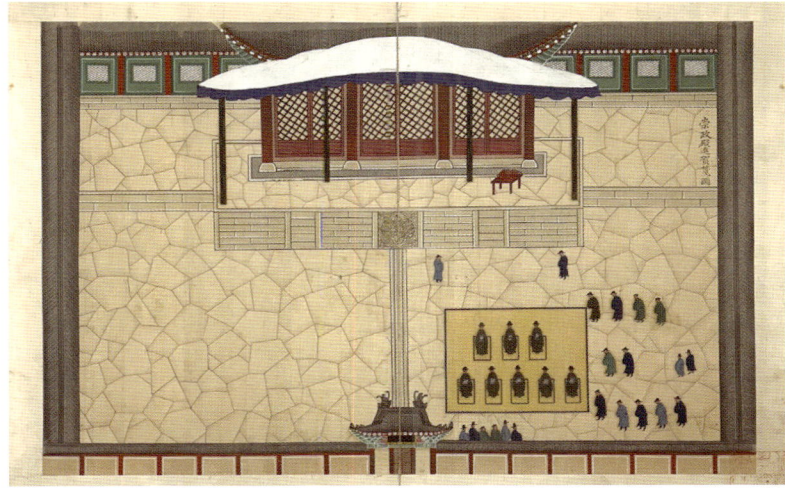

도02-10-02. 〈숭정전진하전도〉, 연세대학교 학술문화처도서관.

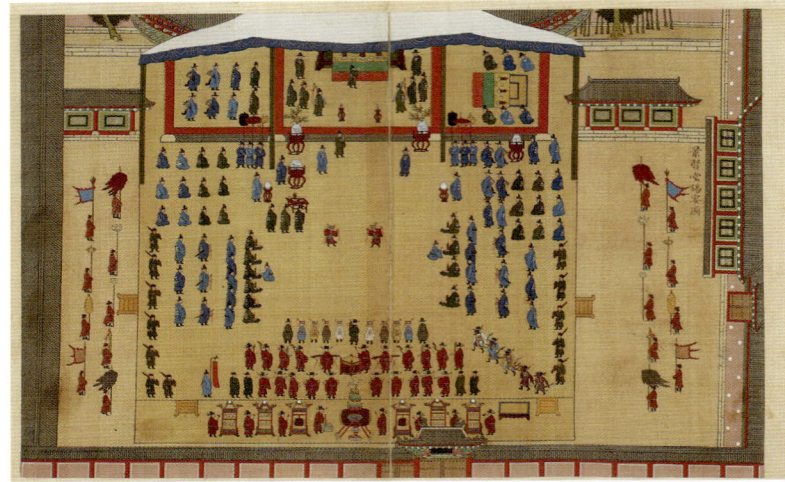

도02-05-04. 〈경현당석연도〉, 국립중앙박물관(증3469).

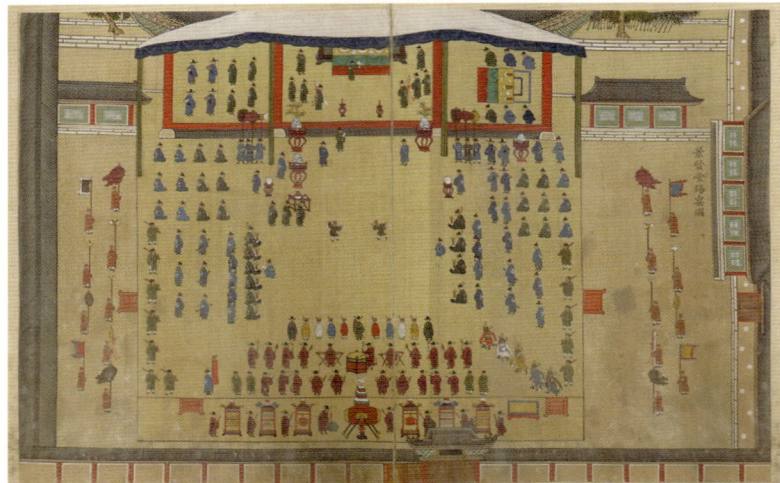

도02-06-03. 〈경현당석연도〉, 국립중앙박물관(덕수2259).

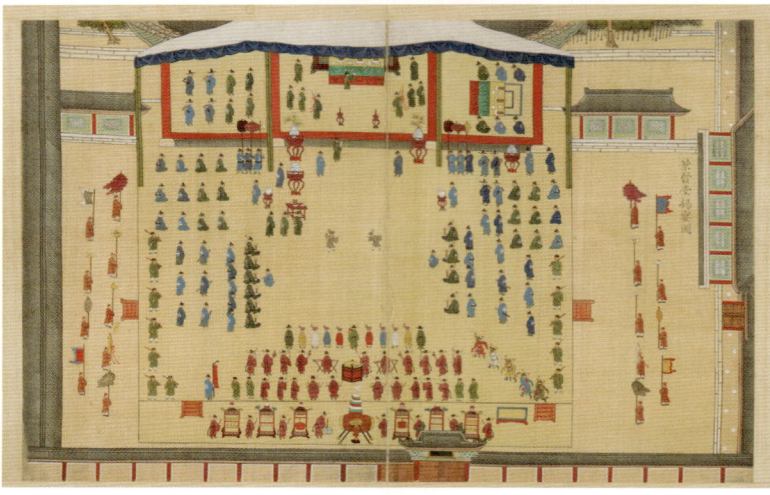

도02-07-03. 〈경현당석연도〉, 풍산홍씨.

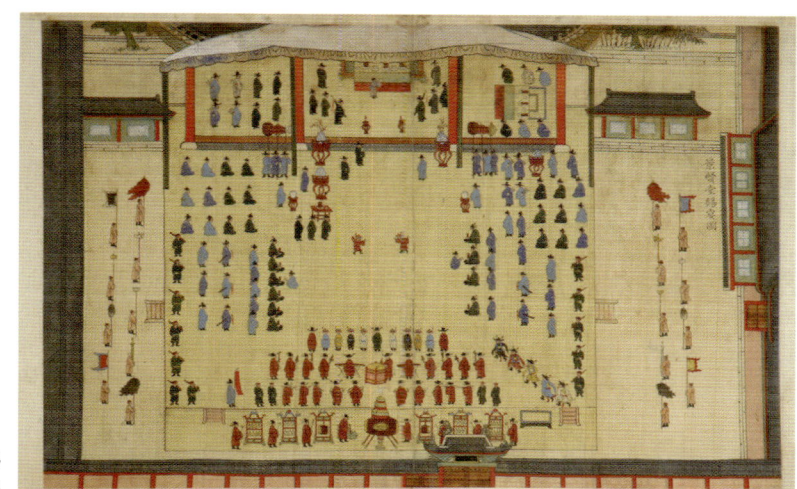

도02-08-03. 〈경현당석연도〉, 이화여자대학교박물관.

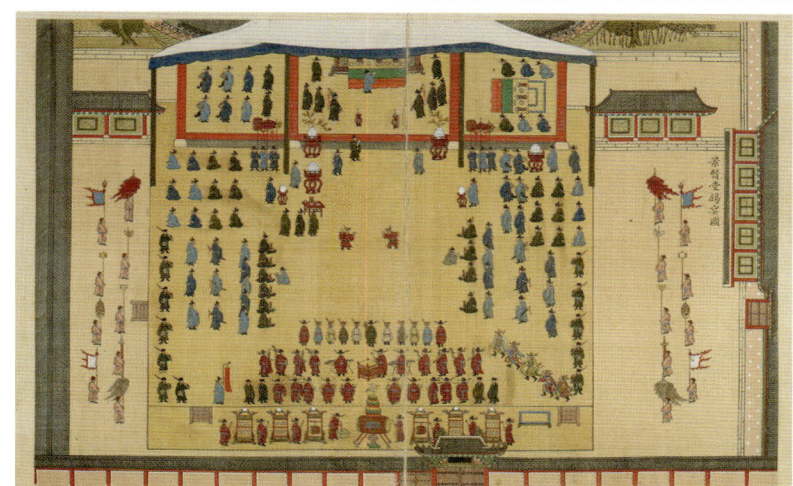

도02-09-03. 〈경현당석연도〉, 리움미술관.

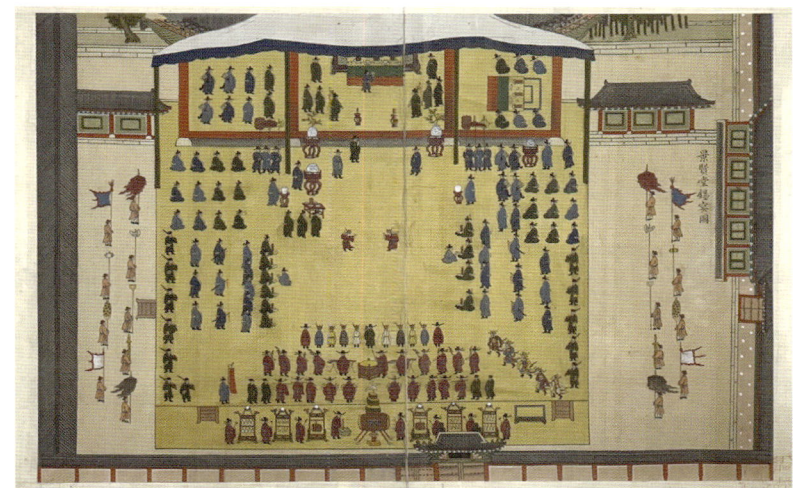

도02-10-03. 〈경현당석연도〉, 연세대학교 학술문화처도서관.

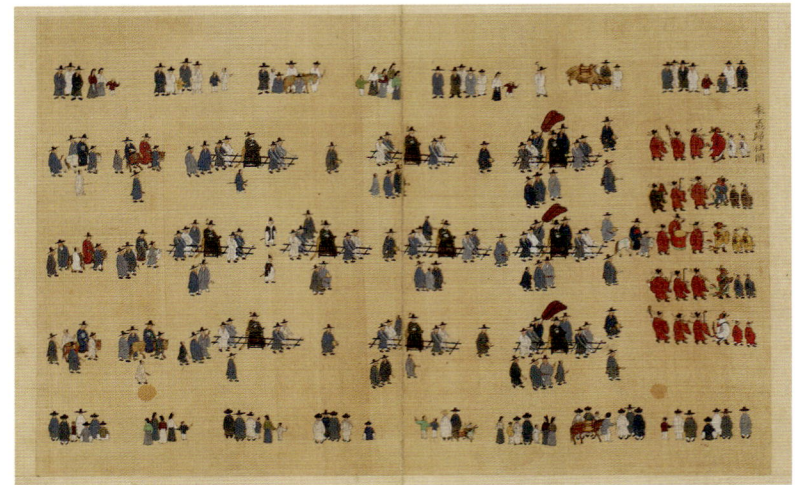

도02-05-05. 〈봉배귀사도〉, 국립중앙박물관(증3469).

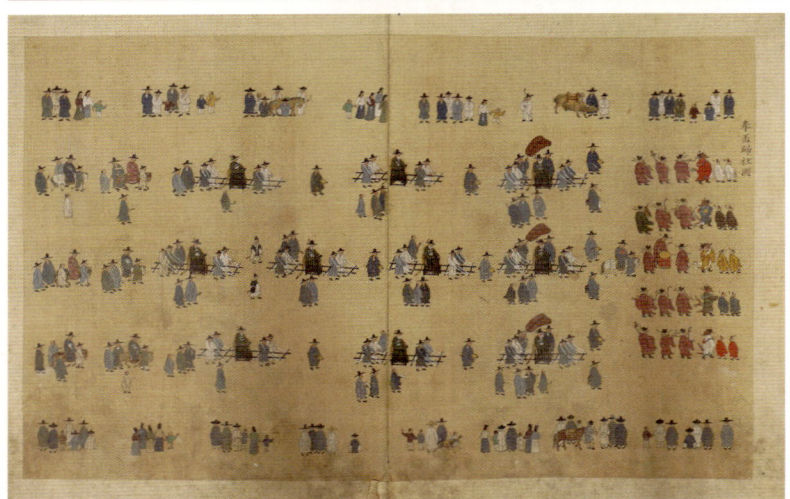

도02-06-04. 〈봉배귀사도〉, 국립중앙박물관(덕수2259).

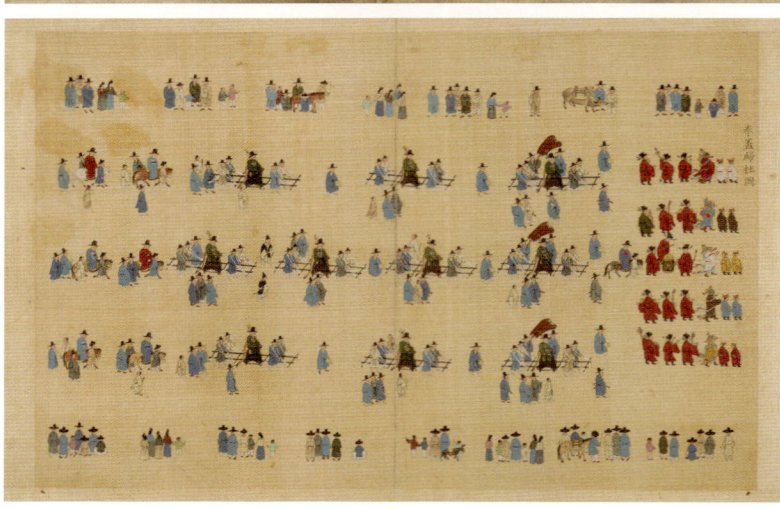

도02-07-04. 〈봉배귀사도〉, 풍산홍씨.

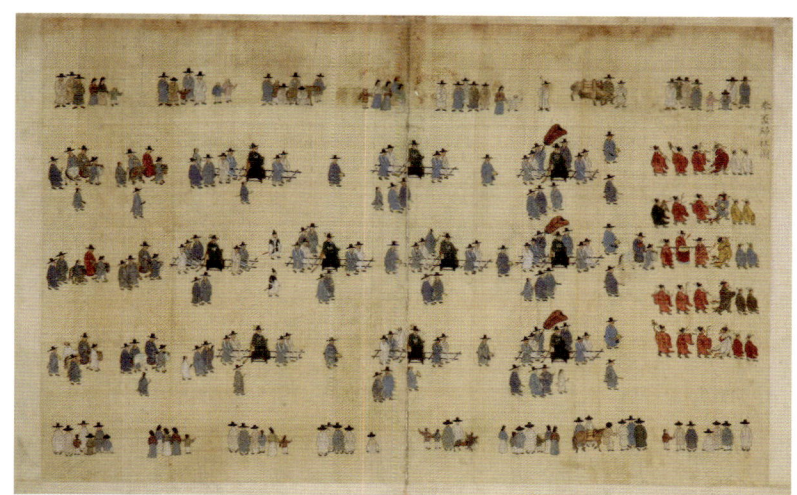
도02-08-04. 〈봉배귀사도〉, 이화여자대학교박물관.

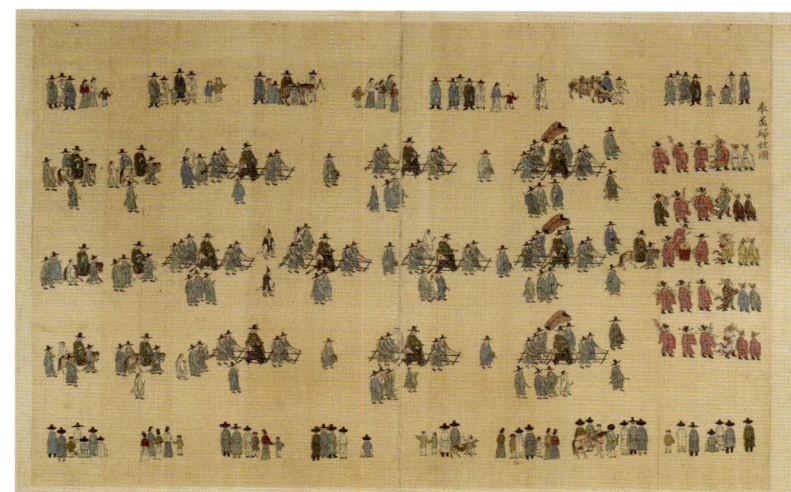
도02-09-04. 〈봉배귀사도〉, 리움미술관.

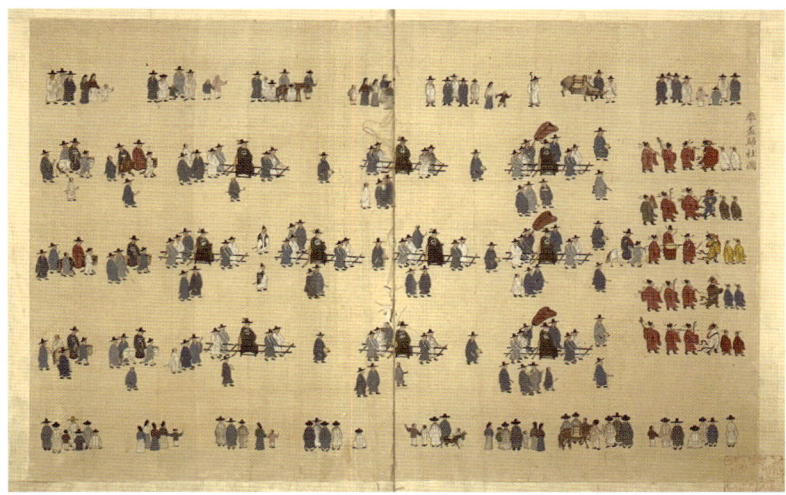
도02-10-04. 〈봉배귀사도〉, 연세대학교 학술문화처도서관.

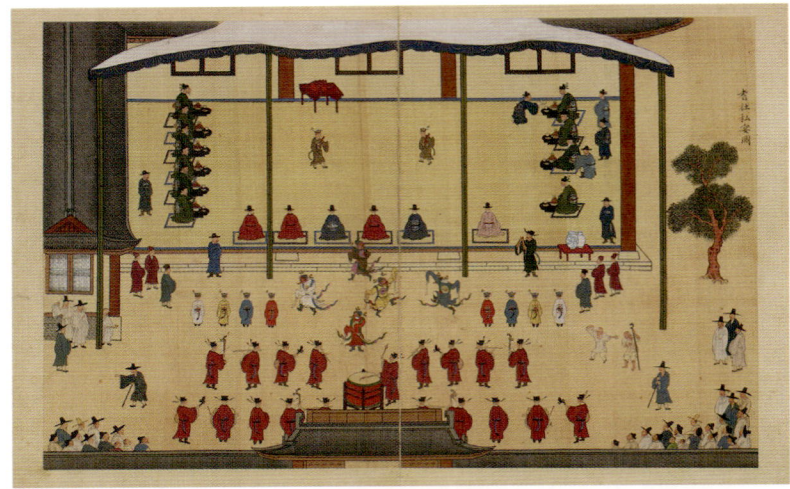

도02-05-06. 〈기사사연도〉,
국립중앙박물관(증3469).

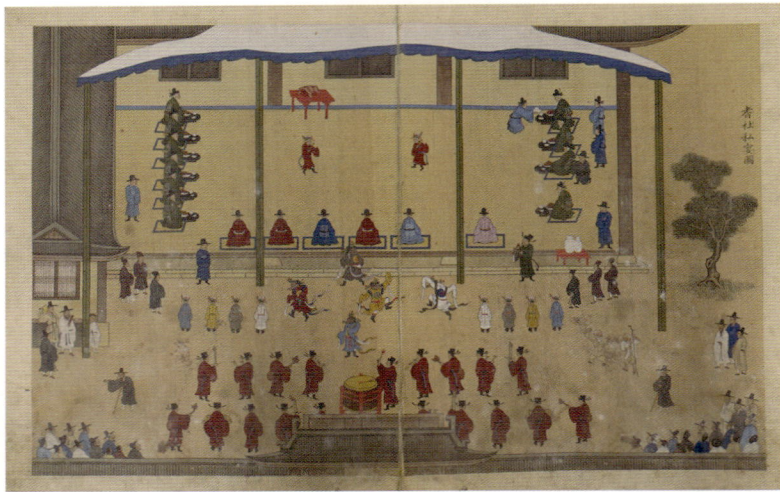

도02-06-05. 〈기사사연도〉,
국립중앙박물관(덕수2259).

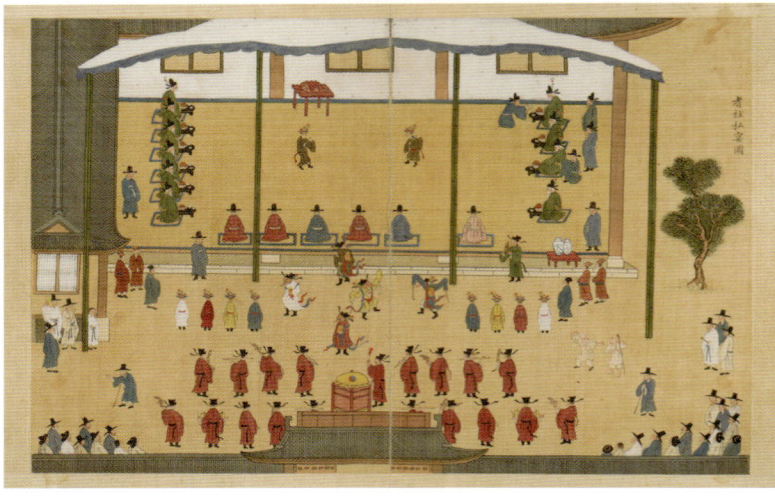

도02-07-05. 〈기사사연도〉,
풍산홍씨.

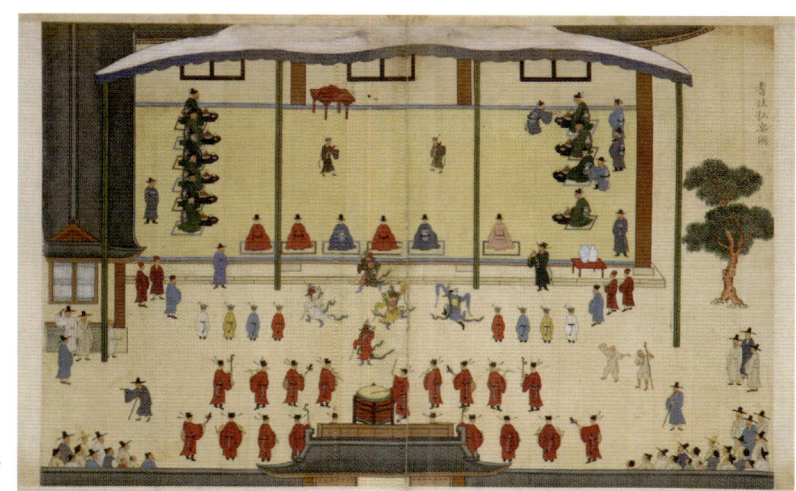

도02-08-05. 〈기사사연도〉, 이화여자대학교박물관.

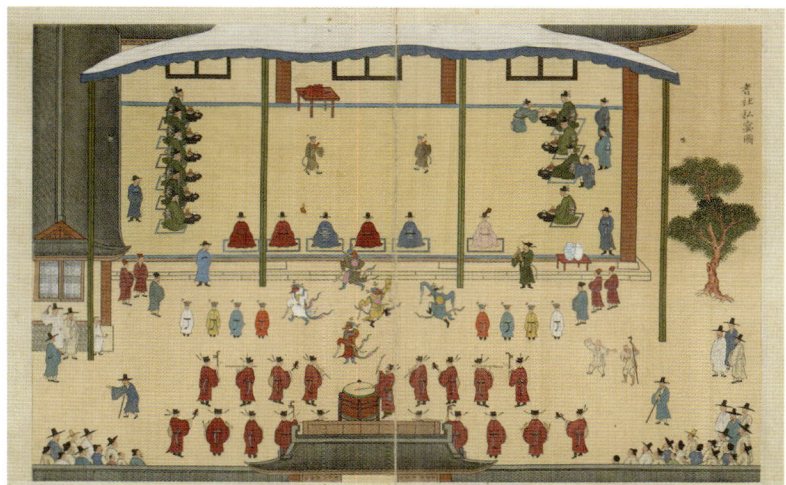

도02-09-05. 〈기사사연도〉, 리움미술관.

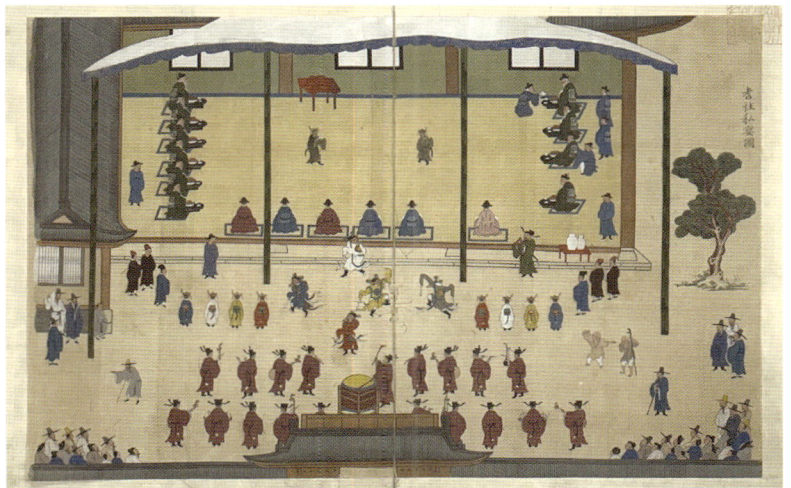

도02-10-05. 〈기사사연도〉, 연세대학교 학술문화처도서관.

도02-07-06. 「만퇴당장」 견본수묵, 풍산홍씨.

도02-07-07. 「전가보장」 견본수묵, 풍산홍씨.

도02-07-08. 도02-07-09. 도02-07-10.
풍산홍씨 가전《기사계첩》의 특별함을 말해주는
봉과물. 왼쪽부터 시계 방향으로 흑칠내함(41×57×5.1),
포갑(44×57.5×5.2), 흑칠외궤(46.5×63.3×11.5).

혀져 있다는 점이다. 감독 관리를 맡은 감조관은 기로소 약방藥房 부사용副司勇 고정삼高廷參이었으며 글씨를 쓴 서사관은 승정원 소속 사자관인 상호군上護軍 이의방李義芳, 1689~1732이었다.[63] 그림은 종4품 전만호前萬戶 김진여金振汝, 1675~1760·장태흥張泰興, 종6품 부사과副司果 박동보朴東普, 1663~1735 이후·장득만張得萬, 1684~1764·허숙許俶, 1688~1729 이후 등 다섯 명의 화원이 담당했다. 모두 어진도사의 경력을 가진, 당시 초상화의 최고 실력자라고 평가 받는 화원들이다.[64] 《기사계첩》은 행사도 외에 기로신의 반신초상화 비중이 작지 않았으므로, 아무래도 초상화에 능한 화원 위주로 선정했던 것 같다.

《기사계첩》 제작에 참여하기 전에 김진여·장태흥·장득만은 1713년 숙종어진을 도사할 때 동참화사同參畵師로, 허숙은 수종화사隨從畵師로 일했다. 박동보는 이때 시재試才에 참여하여 실력을 겨루었지만, 최종적으로 선발되지는 못했다.[65] 박동보는 이듬해 숙종의 명으로 연잉군과 연령군의 초상을 제작했다. 박동보, 장득만, 허숙, 장태흥은 10년 뒤인 1729년(영조 5) 분무녹훈도감奮武錄勳都監에서 공신도상을 그릴 때도 참여하여 초상화가로서의 명성과 기여도를 알 수 있다.

《기사계첩》의 행사도 다섯 폭은 시간 순서에 따른 배열이다. 그림의 내용과 특징을 차례로 살펴보면서 숙종이 기로소에 들어간 절차와 이를 기념한 일련의 행사에 대해 알아보도록 하겠다.

제1폭 〈어첩봉안도〉

행사도는 숙종을 대신하여 왕세자가 대필한 어첩을 기로소에 봉안하러 가는 기로신의 행렬 장면으로 시작한다. 도02-05-02, 도02-06-01, 도02-07-01, 도02-08-01, 도02-09-01, 도02-10-01 왕이 기로소에 들어가는 의식은 존호尊號와 생년월일, 입소 일자를 적은 어첩을 기로소에 봉안하는 것으로 상징된다. 관아마다 선생안을 작성해두는 관례를 따라 태조가 서루 벽상에 어휘를 남겼다는 고사를 계승한 것이다. 숙종은 1719년 2월 11일 오후 1~3시미시에 경희궁 흥정당興政堂에서 어첩을 받았다.

숙종은 말년에 눈병을 얻어 승하할 때까지 힘든 상황을 겪었다. 1717년 이후에는 왼쪽 눈의 시력을 잃어 물체를 희미하게 분간하는 상태에 이르렀으며 1719년에는 큰 글자도

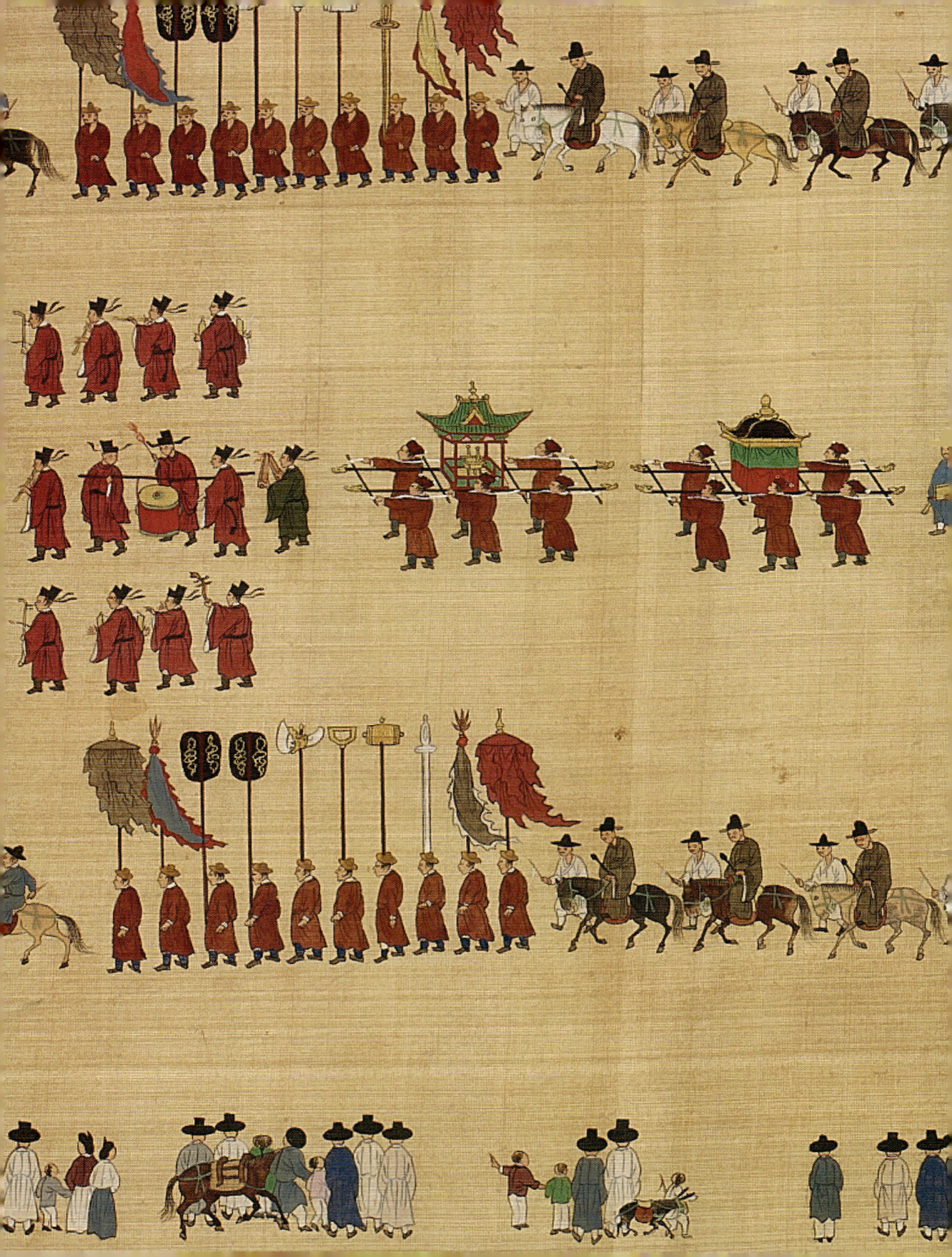

가까이서 겨우 읽을 정도였기 때문에 친제親題하는 데 무리가 있었다. 그래서 왕세자경종가 대신해서 기로신과 승지·사관이 지켜보는 가운데 어첩에 글씨를 썼다. 첫 장에 '기로소어첩'耆老所御帖이라는 제목을 쓰고, 이어서 태조의 휘호와 입기로소 연도를 적었으며 다음 장에 숙종의 것을 기록했다. 숙종의 어람과 기로당상 이하의 봉심奉審을 거친 뒤에 예조판서 민진후閔鎭厚, 1659~1720가 어첩에 발문을 썼다.

 어첩은 각 아문의 선생안과 같은 체제로 제작되었다. 표지를 푸른색 비단으로 싸고 흰색 비단을 붙여 표제를 적었으며 주석으로 둥근 고리를 달아 장식했다. 어첩은 보자기로 싸서 왜주홍칠을 한 상자에 넣었는데,[66] 궁 밖의 기로소까지 옮겨져 그곳 서루에 봉안되었다. 그전날 한성부에서는 도로를 깨끗이 정비하고 황토를 깔았다. 이 이동 길에는 기로신 11명 중 일곱 명만이 배종했다. 김우항과 황흠은 병으로 따라가지 못하고 미리 기로소에 가서 기다렸으며, 최규서는 한양에 없었고, 임방은 아직 기로신이 되기 전이었기 때문이다. 〈어첩봉안도〉를 보면 세의장細儀仗과 고취鼓吹가 맨 앞에서 행렬을 인도하고[67] 말을 탄 기로신은 향로를 실은 향정자香亭子와 어첩을 실은 채여彩輿의 뒤를 따르고 있다. 도02-05-02-01 우승지 신사철申思喆, 1671~1759과 사관검열과 가주서, 예조판서와 예조좌랑이 배진陪進했는데 복식은 모두 흑단령 차림이다.[68] 기로신을 포함한 당상관 곁에는 접이의자인 호상胡床과 비 올 때를 대비한 안롱鞍籠을 가지고 따르는 시종이 보인다. 서로 겹치지 않도록 인물을 같은 간격으로 병렬 배치한 행렬도는 기본적으로 의궤의 행렬반차도와 같다. 그러나 의궤반차도가 여러 개의 시점을 혼용하고 인물을 상하 대칭으로 배치하는 것과는 달리, 〈어첩봉안도〉는 통일된 시점에서 좀더 사실적인 묘사에 접근한 점에서 차이가 있다. 행렬을 구경하러 나온 남녀노소를 화면 위·아래쪽에 추가하여 거리의 상황을 현장감 있게 전달한 것은 이전의 반차도에서는 볼 수 없던 새로운 요소다. 동네의 어른부터 아이를 데리고 나온 부녀자까지 삼삼오오 짝을 지어 길가에 자리잡은 구경꾼들은 18세기 후반 본격적인 풍속화의 유행을 예고하는 듯한 선구적인 장면이다.[69] 서민적이고 자유로운 구경꾼들의 모습에 비해 중요한 일을 앞둔 기로신과 관원들의 표정과 자세는 여전히 경직되어 있어서 한 화면에 공존하는 두 가지 분위기가 대조적이면서도 잘 어우러져 있다.

◀ 도02-05-02-01. 〈어첩봉안도〉 부분, 국립중앙박물관(증3469).

도02-05-03-01. 〈숭정전진하전도〉의 답도 부분, 국립중앙박물관(증3469). 도02-12. 숭정전 월대 답도의 문양 사진.

제2폭 〈숭정전진하전도〉

　어첩을 기로소에 봉안한 다음 날인 2월 12일에는 종묘와 사직에 이 사실을 알리는 고제告祭를 지냈으며, 왕세자는 백관을 거느리고 전문을 올려 경사를 축하하는 진하례를 올렸다.[70] 숙종은 죄인을 사면하는 교서를 반포하고 관원들에게는 한 자급씩을 올려주었다. 기로신들도 경희궁 숭정전에 모여 전문을 올려 축하했는데 그 광경은 〈숭정전진하전도〉로 그려졌다. 도02-05-03, 도02-06-02, 도02-07-02, 도02-08-02, 도02-09-02, 도02-10-02

　화면의 중앙 윗부분에 숭정전을 배치하고 그 주위를 둘러싼 월랑으로 화면을 구획했다. 숭정문과 월대를 잇는 어도御道의 오른쪽에 자리를 깔고 그 위에 기로신 여덟 명이 북쪽을 향해 예를 갖추고 있다. 숭정전 대청의 분합문은 모두 닫혀 있고 시위, 의장, 헌가의 설치도 보이지 않는다. 권정례로 간소하게 치러진 진하였으므로 왕이 참석하고 문무백관이 동원되는 화려한 정전 의식과 많이 다른 모습이다.

　현재 복원된 숭정전은 2층 기단 위에 세워져 있는데, 이 〈숭정전진하전도〉에 그려진 기단은 단층이다. 그러나 삼중계三重階 중앙의 넓은 돌에 조각된 봉황의 묘사는 실제에 근거한 표현임을 알 수 있다. 도02-05-03-01, 도02-12

제3폭 〈경현당석연도〉

기로신들에 대한 석연錫宴, 즉 공식적인 친림사연은 4월 18일 오전 9~11시사시 경희궁의 편전인 경현당에서 베풀어졌다.71 도02-05-04, 도02-06-03, 도02-07-03, 도02-08-03, 도02-09-03, 도02-10-03 원래는 어첩 봉안을 마친 뒤 기로신 등이 상소를 올려 진연례를 치러야 한다고 간청했으나 숙종은 시력이 나빠져 물건을 보지 못하는 데다가 농사가 걱정된다는 이유로 거절했다. 대신 친림사연을 거행한 것인데, 숙종의 입기로소를 기념한 진연은 결국 9월 28일 경현당에서 따로 치러졌다. 이 진연의 전모는 『기해진연의궤』己亥進宴儀軌로 남아 있다. 경현당 석연은 숙종이 기로신들에게 경로의 뜻을 나타냄과 동시에 태조가 입소한 뒤에 기로연을 베풀었다는 앞선 예를 계승한 것이다. 이 연회는 기본적으로 양로연의養老宴儀에 준했으며, 음악 절차는 진연에 의거했다.

경현당 대청의 북벽 가깝게 어좌와 어찬안이 설치되었지만 화면에는 차일에 가려 아랫부분만 보인다. 왕세자의 시연위侍宴位는 오른쪽에 그려져 있다. 이 연향에도 숙종과 왕세자의 공안이 설치되었으나 그림에는 그려지지 않았다. 어찬안 앞에는 내관이 술잔을 올리고 있다. 당시 시골 집에 머물던 최규서를 제외한 열 명의 기로신은 나이 순이 아닌 작질爵秩 순으로 덧마루 위 좌·우에 나누어 앉았다. 흑단령을 입고 각각 찬탁饌卓을 받았으며 머리에는 예빈시禮賓寺에서 종이로 만들어 올린 권화勸花를 꽂았다. 도02-06-03-01, 도02-07-03-01

보계 위에는 녹포綠袍를 입은 집박전악과 집사전악, 휘를 든 협률랑, 가동歌童과 전상악이 자리를 잡았고, 계단 아래에는 헌가가 설치되었다. 술은 다섯 순배를 돌렸는데 정재는 술잔을 올릴 때마다 제1작부터 초무, 아박무, 향발무, 무고, 광수무가 공연되었으며 맨 마지막으로 대선을 올릴 때 처용무가 무대에 올려졌다.72 화면에는 세 번째 진작進爵할 때 공연했던 향발무를 그렸고, 다섯 명의 처용 무동은 오른쪽 아래의 보계로부터 걸어나오고 있다. 이처럼 내관은 진작관이 올린 술잔을 받아 어탑 아래에서 왕에게 전달하고, 무대에는 향발이 공연 중이며, 한쪽에는 처용 무동이 대기 중인 도상은 1706년의 〈인정전진연도첩〉에서는 유사하게 나타났지만도02-01 1710년의 〈숭정전진연도〉에서는 일치하며도02-04 1744년(영조 20)의 〈숭정전갑자진연도병〉처럼 영조 대 연향도까지도 지속되었다.도03-04 내관의 술잔 올림·향발 공연·처용 무동 대기는 숙종과 영조 대 궁중연향도를 특정하는 대

숙종 시대의 궁중행사도

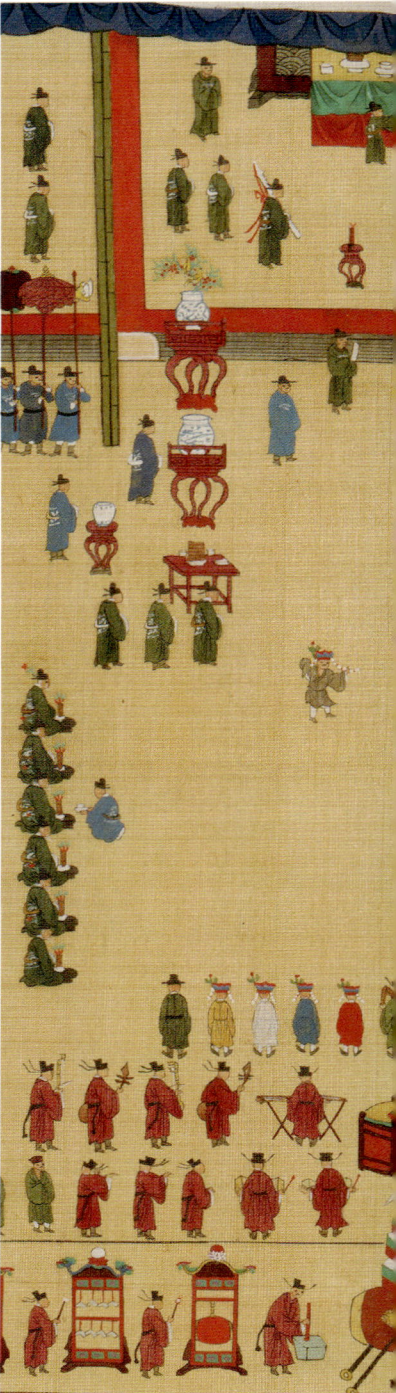

도02-05-04-01. 〈경현당석연도〉 부분. 국립중앙박물관(증3469).

도02-07-03-01. 〈경현당석연도〉 부분. 풍산홍씨.

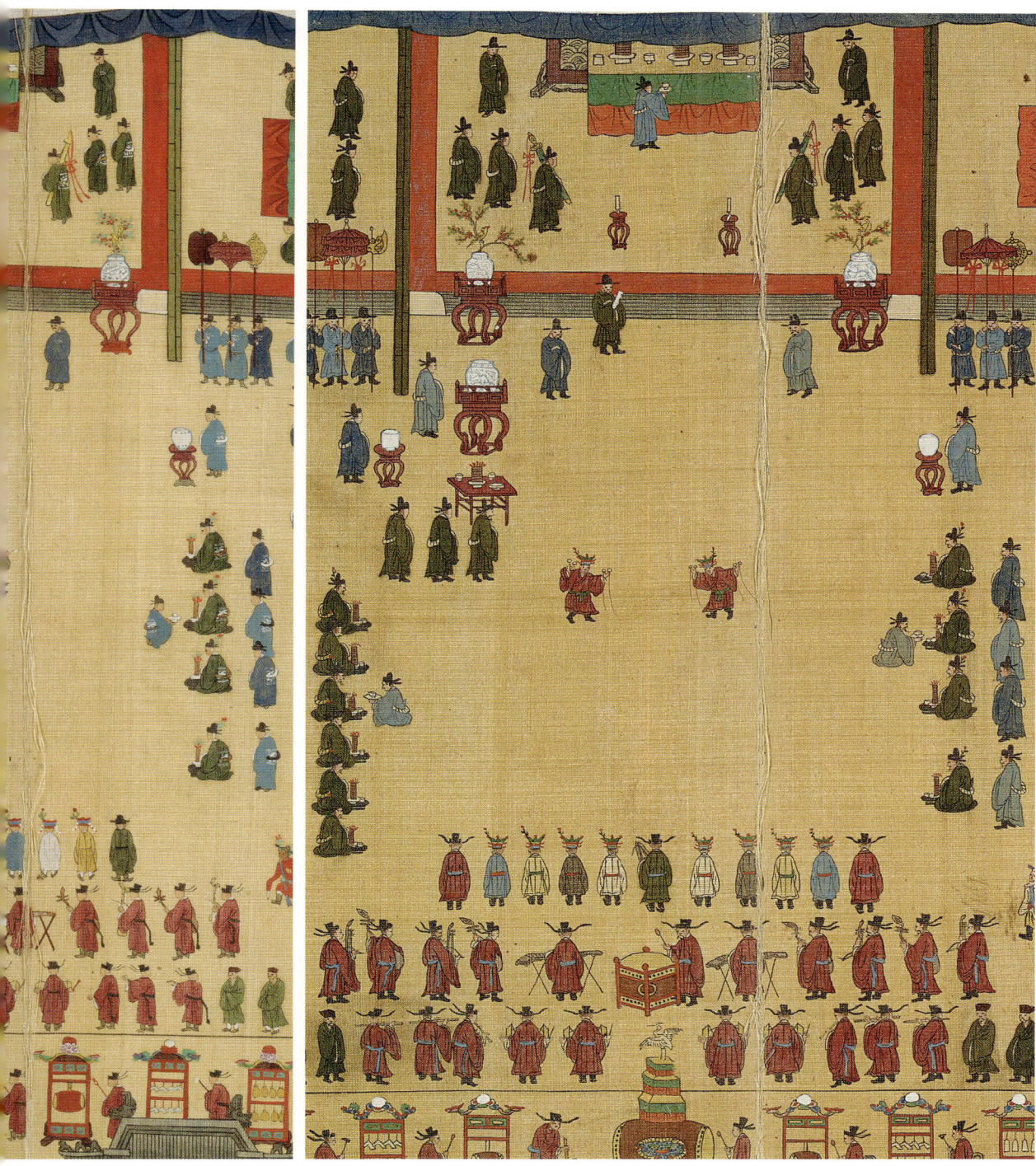

도02-09-03-01. 〈경현당석연도〉 부분, 리움미술관

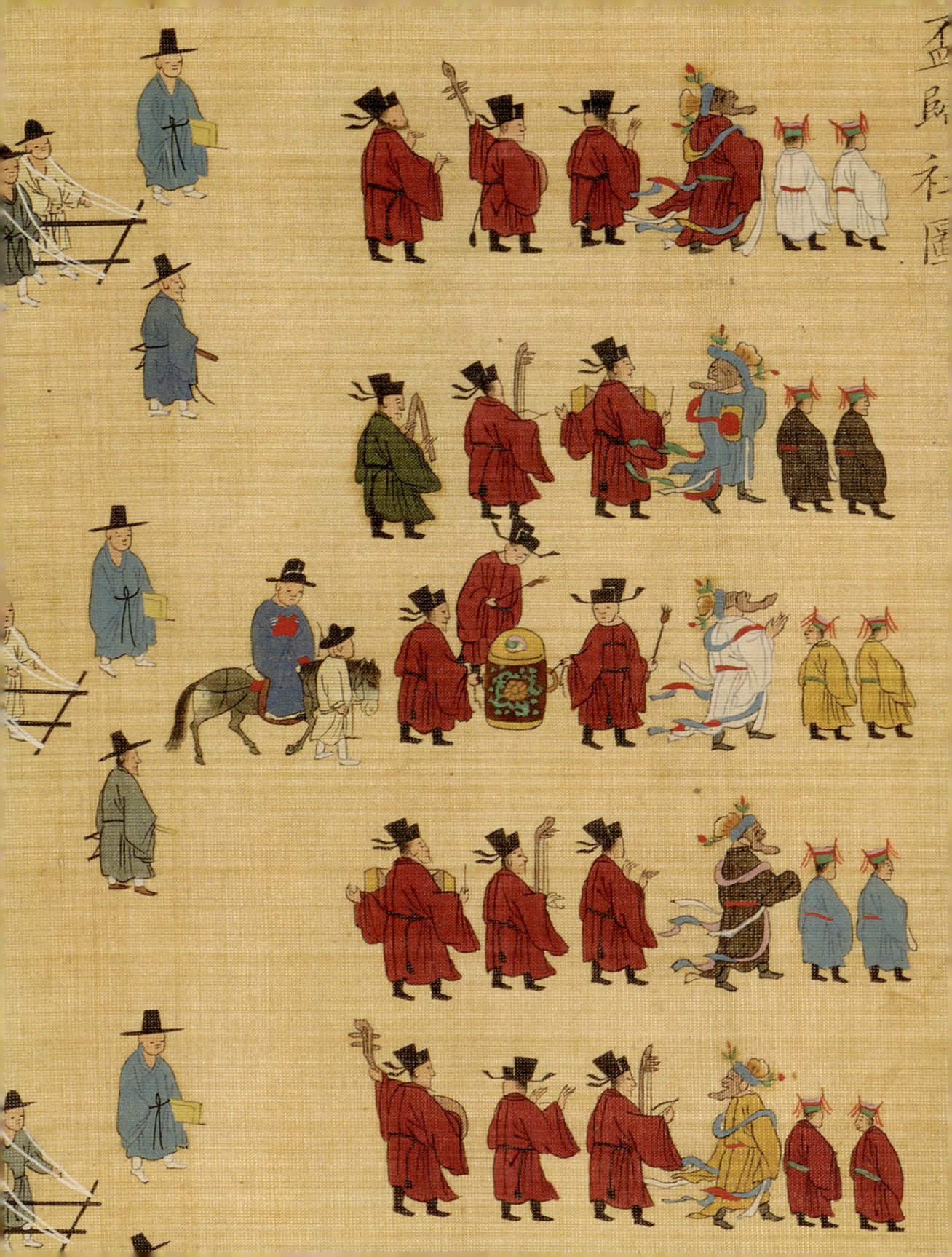

표적인 도상으로 규정할 수 있겠다.

　　제5작을 올리기에 앞서 기로신들을 위해 내탕고에서 은배銀盃 하나를 미리 준비해서 여기에 술을 담아 마시게 한 숙종은 은배 안쪽 가운데에 '사기로소'賜耆老所 네 글자를 금으로 새겨서 특별히 기로소에 하사하는 은혜를 베풀었다. 이에 감복한 영의정 김창집은 이 은배를 가지고 기로소로 돌아가 작은 연회를 베풀어서 남은 기쁨을 다하고 싶다는 뜻을 아뢰었고, 숙종은 흔쾌히 어악御樂과 법주法酒 등 남은 음식을 기로소에 보내서 연회를 풍성하게 즐길 수 있게 배려했다.[73]

제4폭 〈봉배귀사도〉

　　이 장면은 왕이 하사한 은배를 받들고 기로소로 돌아가는 기로신들의 행렬을 그린 것이다. 도02-05-05, 도02-06-04, 도02-07-04, 도02-08-04, 도02-09-04, 도02-10-04 경희궁에서 기로소에 이르는 길이 제1폭 〈어첩봉안도〉와 같음에도 그림의 행렬은 그와 반대 방향으로, 즉 왼쪽에서 오른쪽을 향하도록 화면을 구성했다. 각 장면 사이의 균형을 흐트러트리지 않으면서도 변화를 주려고 신경을 쓴 흔적이 역력하다.

　　행렬의 선두에는 처용 무동과 악공이 앞서고 《기사계첩》을 제작할 때 감조관의 임무를 맡았던 약방 고정삼이 붉은 보자기에 싼 은배를 품에 한고 그뒤를 바짝 따르고 있다. 경현당 석연에 참석했던 기로신 열 명은 머리에 삽화를 하고 호피가 깔린 교자轎子를 탔는데 호상과 안롱을 든 사람이 앞에 섰으며 정1품 품계를 가진 기로신 뒤에는 파초선이 따랐다. 기로신들의 얼굴이 불그스레 달아오른 것을 보면 이미 얼큰하게 취한 듯하다. 기로신을 따라가는 말 탄 인물은 기로신들의 자제이다.

　　〈봉배귀사도〉는 단순한 행렬도이지만 화면을 꽉 채운 구성이 짜임새 있고, 인물 하나하나에 정성을 다해 사실적이면서도 생기 가득한 표현을 구사한 점은 《기사계첩》을 가장 돋보이게 하는 특징이다. 도02-07-04-01 경현당 석연의 여운을 간직한 채 기로소로 향하는 사람들의 들뜬 기분이 발걸음마다 힘 있게 펄럭이는 옷자락이나, 음악을 연주하는 악공의 특징적인 자세에서 잘 느껴진다. 《기사계첩》의 서문에 쓰인 대로 "음악 소리는 거리에 넘치고 영예로운 한때를 이루니 바라보는 사람들도 목이 메어 감탄하지 않는 사람이 없었다"

◀ 도02-07-04-01. 〈봉배귀사도〉 부분, 풍산홍씨.
▼ 도02-09-05-01. 〈기사사연도〉 부분, 리움미술관.

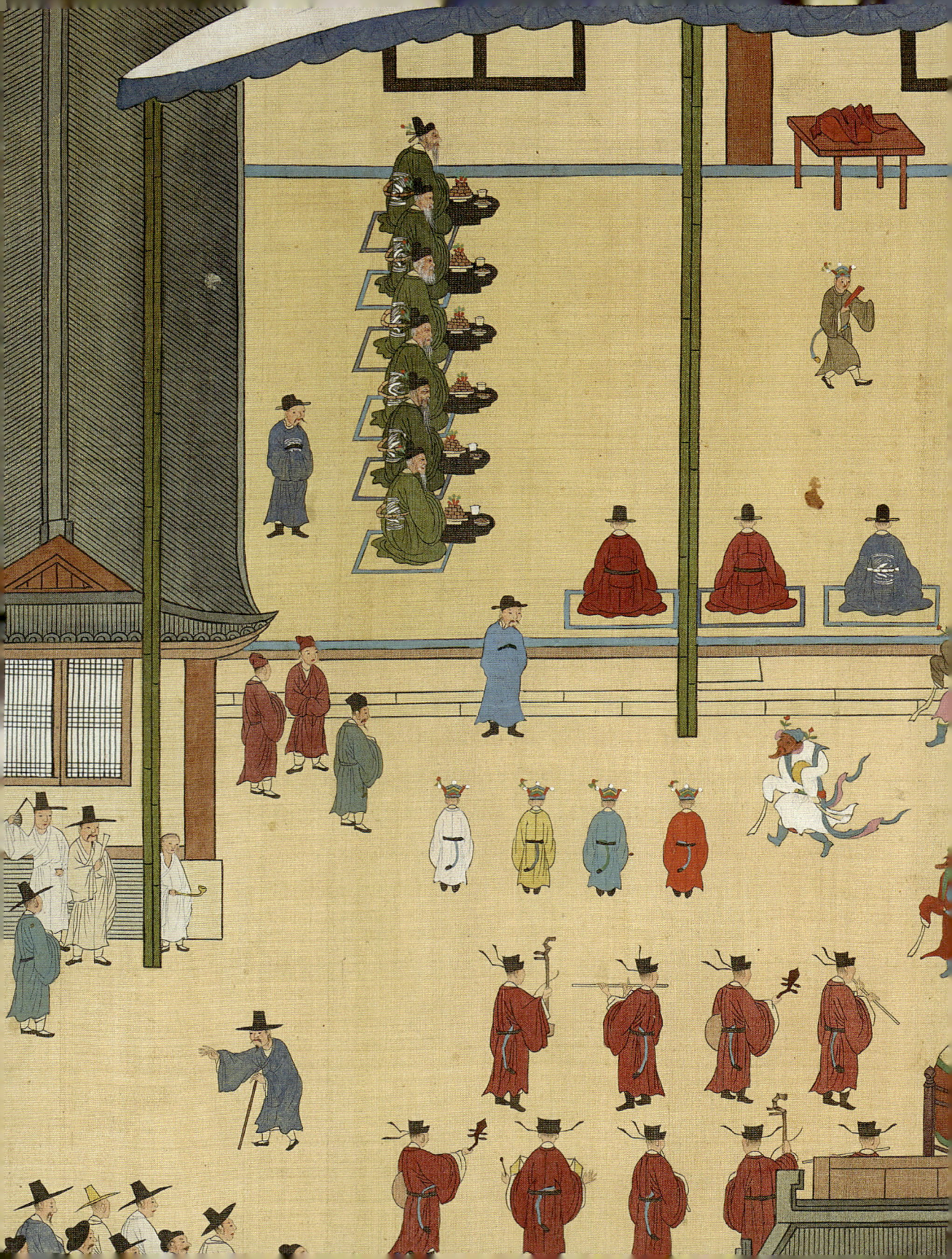

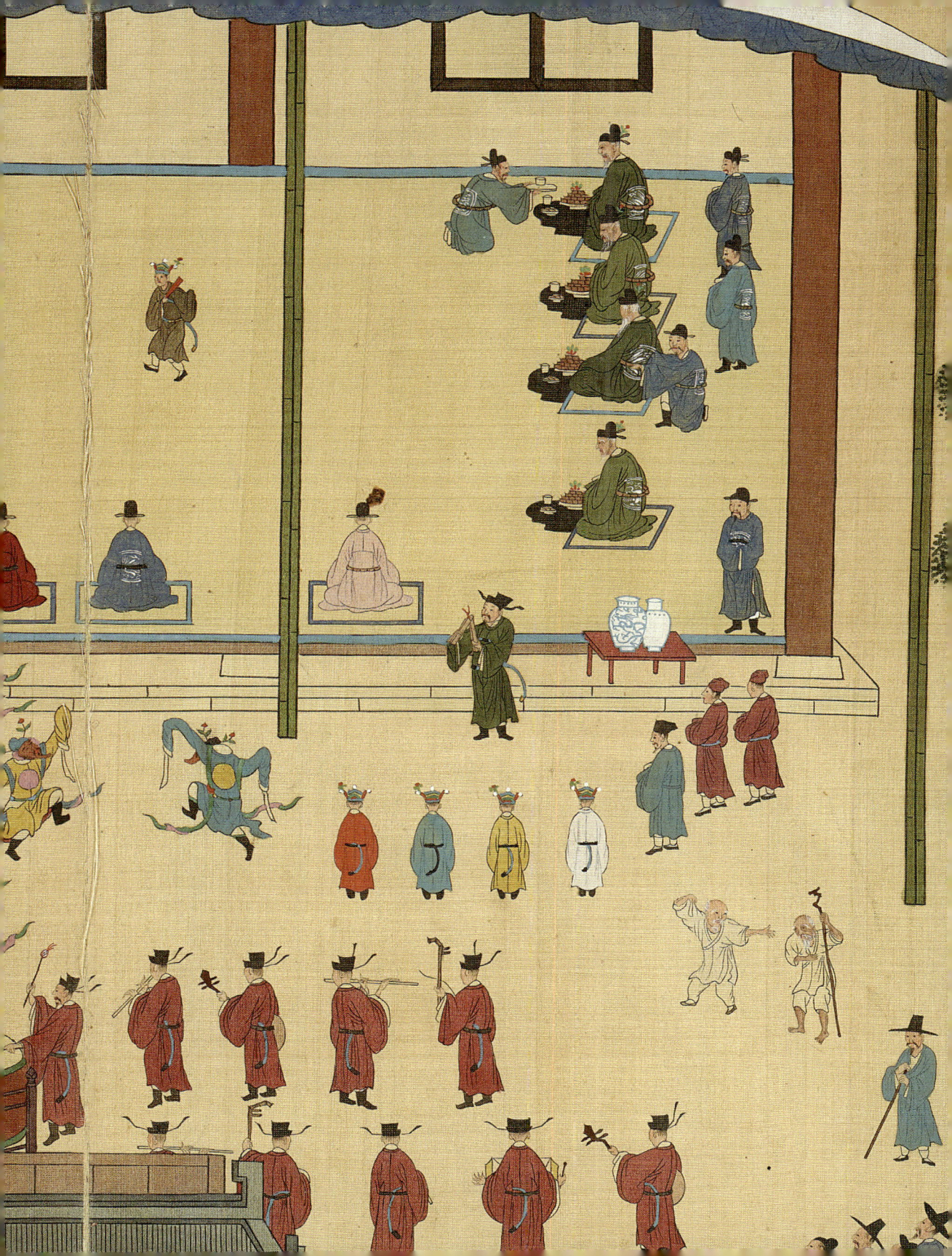

라는 거리 분위기가 화면에 잘 녹아 있다.

제5폭 〈기사사연도〉

마지막 행사도인 〈기사사연도〉는 기로소에서 계속된 기로연을 묘사한 것이다. 도02-05-06, 도02-06-05, 도02-07-05, 도02-08-05, 도02-09-05, 도02-10-05 장소는 당시 기로소의 유일한 건물이었던 서루다. 실내에 자리잡은 기로신들은 경현당 석연 때와 같은 좌차座次로 동·서에 서로 마주 향해 앉았다. 그 남쪽에는 석연 때의 자리를 거두어 가지고 와서 설연관設宴官의 자격으로 참례한 행호조판서 송상기宋相琦, 1657~1723와 조금 간격을 두고 다섯 명의 기로당상 자제들이 나란히 뒷모습으로 그려졌다. 이때 참례한 자제들은 김창집의 아들 사복시 첨정僉正 김제겸金濟謙, 1680~1722, 황흠의 아들 사직서령社稷署令 황서하黃瑞河, 홍만조의 아들 용인현령龍仁縣令 홍중징洪重徵, 1682~1761, 신임의 아들 사헌부감찰 신사원申思遠, 임방의 아들 선공감 가감역繕工監假監役 임정원任鼎元이다.[74] 숙종이 내린 은배는 붉은 보자기에 싸여 실내의 북벽 가까이 탁자 위에 놓여 있다.

섬돌 위에 법주가 담긴 주탁을 마련하고 계속하여 술잔을 올리는 가운데 뜰에는 악공의 반주에 맞추어 처용무가 공연되고 있다. 오른쪽 줄 세 번째의 기로신은 이미 만취하여 얼굴이 붉게 달아올랐고, 뒤에서 부축하지 않으면 금방이라도 쓰러질 듯한 모습이다. 기로신의 얼굴은 초상의 개념을 염두에 두고 비교적 큼직하게 그려져 각자의 개성이 느껴지는 용모이다. 도02-09-05-01

〈기사사연도〉의 화면 오른쪽 아래에는 이날 연회 도중에 80세 된 두 명의 걸인 노인이 갑자기 나와서 춤을 추었다는 일화가 묘사되었다.[75] 두 노인에게 나이를 물으니 80세라고 하여 남은 음식과 술을 내려 동락同樂의 뜻을 보였다고 한다. 기로연의 취지를 환기시키는 이날의 일화를 집어넣은 것은 《기사계첩》의 그림이 의주儀註를 시각화하는 데 꼭 필요한 반차와 도상 표현에만 머무르지 않았음을 알게 해준다. 이날 기로소의 뜰 안팎에는 구경꾼들이 담을 이룰 정도로 몰려들었다고 하는데 저마다 다른 옆모습의 인물들을 화면 좌우 모서리에 그려넣은 점도 생생한 현장감 전달에 충실하려는 화가의 노력으로 읽힌다. 그런데 이들을 화면 좌우에 대칭적으로 배치하여 안정감과 균형감을 부여했듯이, 좌우대칭을 중

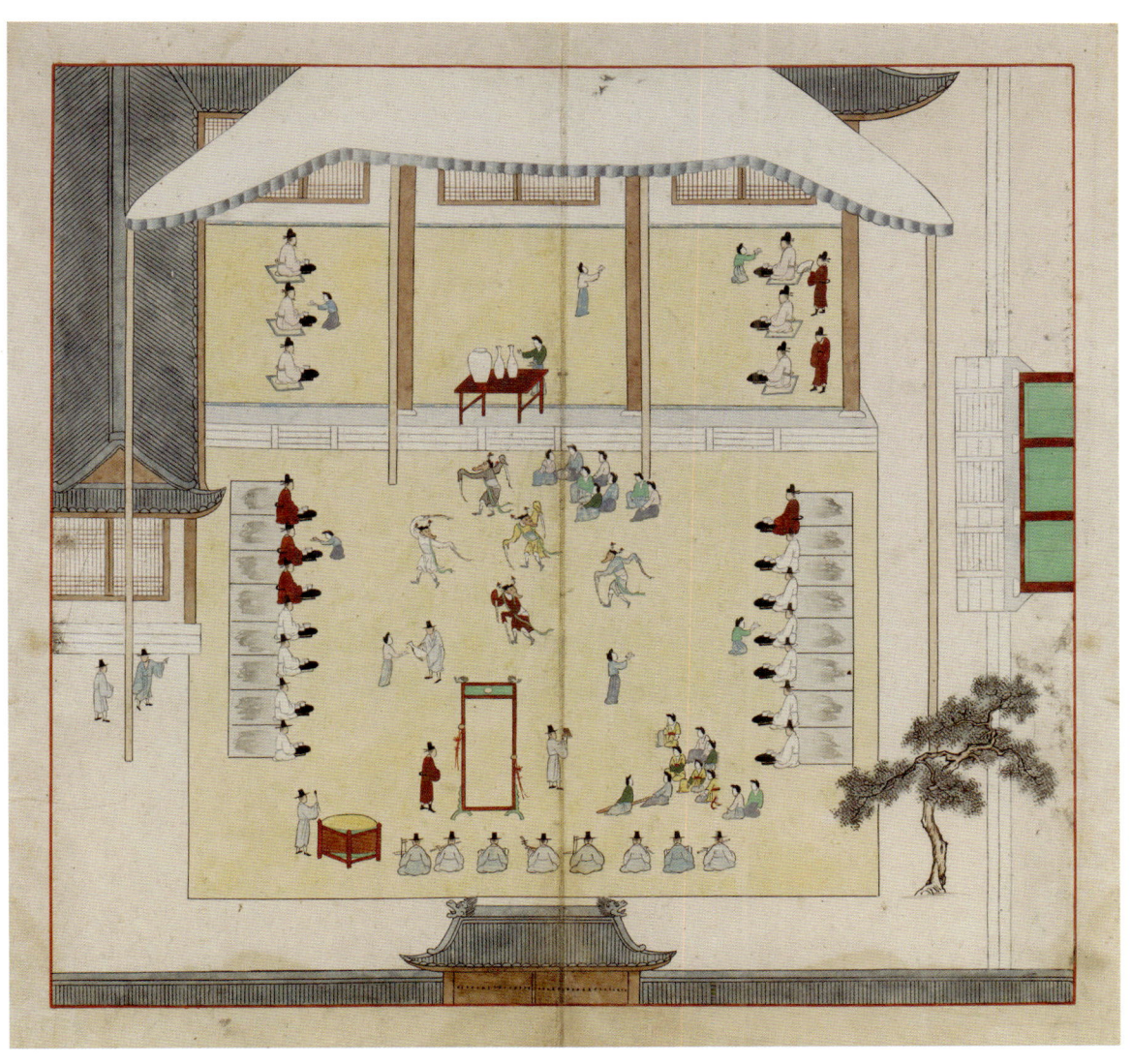

도02-13. 〈갑진기사계 회첩〉, 1724년, 지본채색, 41×43, 성균관대학교박물관.

시하는 화면 구성은 악공의 모습에서도 여실히 나타난다. 중앙의 북을 중심으로 북 왼편에 있는 악공을 모두 왼손잡이로 처리한 점은 악대의 배열을 균형 있게 만들려는 화가의 의도가 아닐까 한다.

　기로소의 또 다른 연회 모습은 1724년(경종 4)의 〈갑진기사계회첩〉甲辰耆社契會帖에서 엿볼 수 있다. 도02-13 이 기로연의 개최 배경에는 1724년 5월 1일 통명전에서 경종과 왕세제가 왕대비에게 올린 진연이 있었다.[76] 3년상이 끝나 숙종의 부묘례를 마친 뒤 왕대비에 오른 인원왕후에게 전례를 따라 진연을 청했지만 허락받지 못하다가 1년 만에 개최하게 된 것이다.[77] 진연을 치른 이튿날인 5월 2일에 기로신 여섯 명은 기로소에서 '진솔회'眞率會를 열어 신료로서의 기쁜 마음을 나타냈다.

　기로소의 물력物力이 넉넉하지 않았음에도 이 모임의 자취를 후세에 남기고자 예조판서 김연金演, 1655~?이 주장하여 계회첩을 만들었다. 의정부 좌참찬 강현姜鋧, 1650~1733이 쓴 「기사계회서耆社契會序」, 그림, 좌목, 연회 석상에서 지은 시문 순으로 꾸며져 있는데 완성 시기는 강현이 서문을 쓴 1724년 6월 상순으로 추정된다. 좌목의 기로신은 강현, 지중추부사 홍만조, 진연당상을 맡았던 행 사직司直 심단沈檀, 1645~1730, 김연, 행 사직 이인징李麟徵, 1643~1729과 박태항朴泰恒, 1647~1737 등이며, 여섯 명 외에 기로연에 동석했던 시교생侍敎生 중에 홍중징이 운을 맞춘 시가 마지막에 추가되어 있다.

　그림을 보면 〈기사사연도〉와 같은 모양의 기로소 서루 건물 안에 세 명씩 여섯 명의 기로신이 마주 보고 앉았고 덧마루가 깔린 뜰에는 시교생들이 수묵산수 병풍을 뒤에 두고 자리했다. 집박전악과 악사의 배열, 주탁酒卓의 위치, 기녀의 시중, 포구락抛毬樂 공연을 암시하는 포구문의 설치 등 연회의 의절은 4년 전 《기사계첩》의 〈기사사연도〉보다 간소해 보이지만 건물의 구조, 차일의 형태, 뜰의 나무 한 그루, 처용무의 묘사, 중요도에 따라 차등을 둔 인물 크기 등은 다르지 않다.

서로 같은 듯 또는 다르게 그려진 여섯 점의 《기사계첩》

현전하는 《기사계첩》 여섯 점의 표지에는 흰 비단의 제첨에 제목이 쓰여 있다. 이화여자대학교박물관 소장본은 "기사계첩"耆社契帖, 국립중앙박물관 소장본은 "기해기사첩"己亥耆社帖과 "기사경회첩"耆社慶會帖, 리움미술관 소장본은 "기로소계첩"耆老所稧帖, 연세대박물관 소장본은 "기해친림기사계첩"己亥親臨耆社稧帖, 개인 소장본은 "기영화상첩"耆英畫像帖 등으로 모두 다르다. 이는 표제를 쓸 흰 제첨을 비워둔 채로 반사되었기 때문에 집안에서 나름대로 적당하게 표제를 써넣었기 때문이다. 『영조실록』이나 『기사지』耆社志에는 숙종 대의 기사계첩을 "기해기사경회첩"己亥耆社慶會帖으로 불렀음이 확인되는데,[78] 아마 기로소에 보관했던 계첩의 표제는 이와 같았을 것으로 짐작된다. 표제는 소장본마다 다르게 전하지만, 그림 각 폭의 제목만은 처음부터 화면에 적었으므로 모든 소장본이 서로 일치한다.

각 계첩의 행사도와 초상화를 면밀히 비교하면 밑그림은 하나의 화본에 의해 제작되었음이 분명해 보이며, 필치와 완성도 면에서도 우열을 가리기 어려울 만큼 수준이 고르다. 다만 행사도는 행사도대로, 초상화는 초상화대로 여러 명 필치의 흔적은 피할 수 없다. 그렇다고 여러 명의 필치를 명확하게 구분해서 화가 각자의 역할과 분량을 나누기는 어렵다. 이를테면 "기로신들은 모두 흑단령을 입는다"처럼 절목으로 규정된 중요 사항 이외에 인물 이목구비의 처리와 옷주름의 마무리, 의장기와 악기의 형태, 나무와 건물 등의 설채와 세부 묘법 등 눈에 크게 띄지 않으면서 변용이 쉬운 부분에는 화가의 재량과 미감이 보태어졌다. 가장 두드러진 차이는 인물의 복식, 의장기, 악기, 건축물 등에 설채된 색이 저마다 다르며 일정하지 않다는 점이다. 설채법도 한 계첩 안에서의 차이는 분명히 드러난다. 일례로 리움미술관 소장본을 보면, 제1·2폭은 진하게 칠해져 밑의 윤곽선을 가리는 식이지만, 도02-09-01, 도02-09-02 제3·4폭은 가늘고 날카로운 먹선이 선명하게 드러나는 식으로 채색되어 있다. 도02-09-03, 도02-09-04

이는 공동작업을 통해 다량 생산하는 궁중행사도의 분업 방식과도 관련이 있다. 지금이라면 각자 특기가 있는 부분을 반복해서 담당하겠지만, 조선시대 화원의 분업은 달랐다. 정해진 화본을 공유하되 두세 명이 한 조가 되어 화첩 하나를 책임지고 완성하는 방식

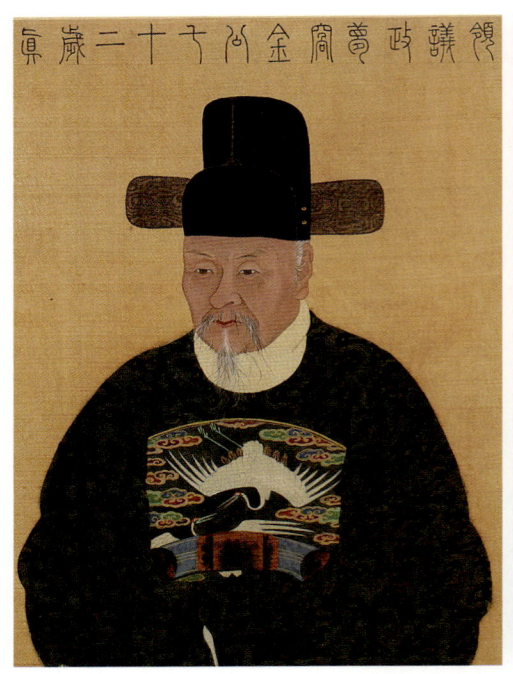
도02-05-08. 〈김창집 초상〉.

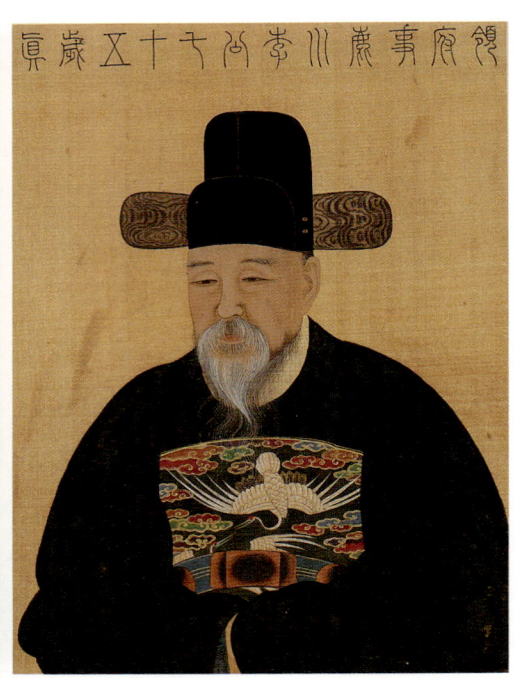
도02-05-09. 〈이유 초상〉.

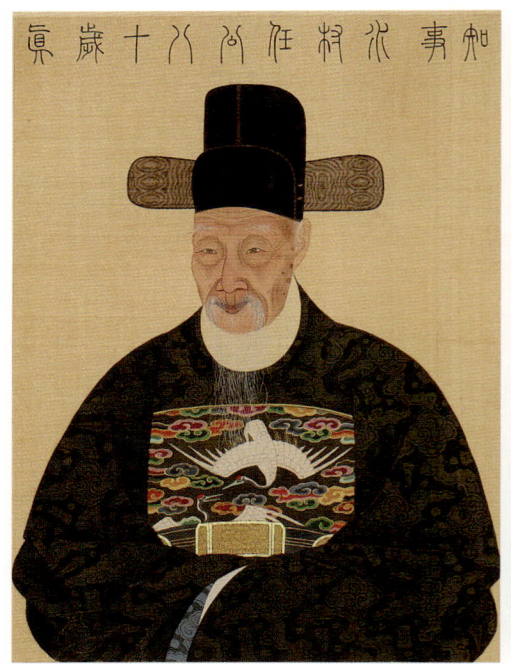
도02-05-10. 〈임방 초상〉.

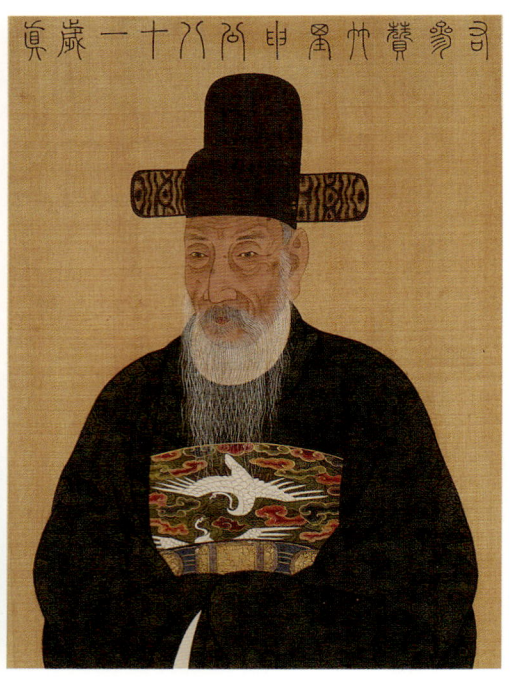
도02-05-11. 〈신임 초상〉.

도02-05. 《기사계첩》, 견본채색, 각 43.6×32.2, 국립중앙박물관(증3469).

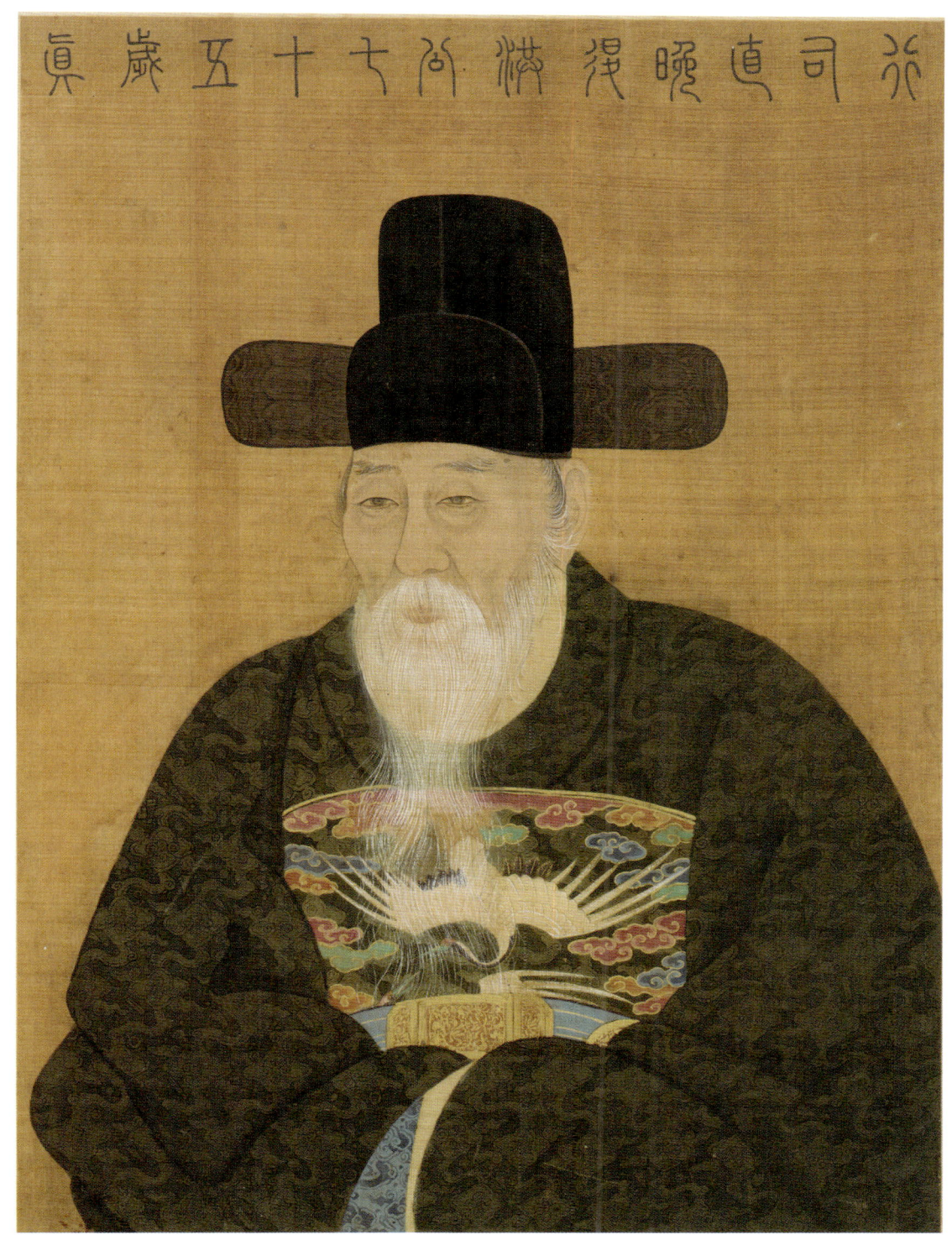

도02-07-11. 〈홍만조 초상〉, 《기사계첩》, 43.5×32.2, 풍산홍씨.

이었다고 짐작된다. 악공이 들고 있는 악기의 종류, 헌가 악기의 장식 문양, 무동의 관모, 술항아리의 문양, 의장물의 세부 형태, 건축 의장意匠 등의 세부와 채색에서 차이가 나는 이유는 조선시대 화원들이 가장 효율적이라고 생각했던 그들만의 분업 방식 때문이다.

한편, 행사도 다섯 폭의 밑그림에 나타난 인물의 신체 비례, 얼굴의 모양, 의습 처리 등을 비교해보면 두 사람이 화본을 만들었을 가능성이 높다. 그러나, 같은 밑그림일지라도 설채에 따라 모양이 바뀌기 쉽고 느낌이 달라지므로 신중한 분석을 요하는 문제이다.

《기사계첩》에 수록된 기로신 열 명의 반신 초상화는 17세기 전반 초상화 연구에 귀중한 자료이다. 기로신에게 도상圖像, 즉 초상화를 그려주는 관례는 숙종의 입기로소 이전에는 없었다. 숙종이 입기로소 의례를 마친 뒤 4월 18일 경현당 석연 자리에서 우로성전優老盛典의 하나로 초상 제작을 명한 것이 기로신 도상의 출발점이 되었다. 영조가 기로소에 들어갔을 때도 숙종이 시작한 이 전례는 계승되었으며 특별한 명분이 생길 때면 왕은 '기로도상첩'을 제작하여 기영관에 보관시켰다.[79] 말하자면 왕의 명령이 내려져야 제작할 수 있는 것이 기로도상첩이었다. 이후 왕의 명령과 상관없이 기로신이 되면 으레 초상을 그려주는 규정은 1814년(순조 14)에 생긴 것이다. 기록상으로 기로도상첩은 숙종 이후 영조 대에 6회, 정조 대에 4회, 순조 대에 4회, 헌종 대에 1회 제작되었다.[80]

《기사계첩》의 기로신 초상은 모두 좌안칠분면左顔七分面으로 사모에 단령을 착용한 모습이다. 필치와 세부 묘법에서 약간의 차이는 있지만, 적갈색 선으로 얼굴의 윤곽과 주름을 잡고 오목하게 들어간 부분이나 주름 언저리를 갈색으로 어둡게 선염하는 18세기 전반의 전형적인 초상화 양식을 따랐다. 인물마다 다른 피부색과 피부 상태를 보이는 그대로 재현하려 했고 주름의 깊이나 검버섯, 수염의 하얗게 센 정도까지 세심하게 표현했다. 다만 전반적으로 얼굴에 가해진 명암은 같은 시기 다른 초상화에 비해 강한 편이다. 도02-05-08, 도02-05-09, 도02-05-10, 도02-05-11, 도02-07-12 행사도에는 명암에 대한 관심을 거의 드러내지 않았지만 유독 이화여자대학교박물관 소장본에는 의장기, 휘장, 나뭇등걸에 음영이 가해졌다. 도02-08-01-01, 도02-08-05-01

《기사계첩》 화원 명단의 맨 앞에 열거된 김진여는 초상화 제작에도 주도적인 역할을 했을 가능성이 크다. 김진여는 1713년 숙종어진도사를 위한 시재에서 장태홍이나 박동보

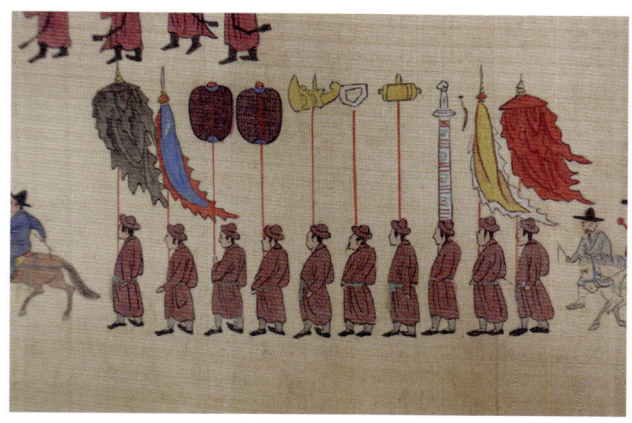

도02-08-01-01. 〈어첩봉안도〉의 음영 부분, 이화여자대학교박물관.

도02-08-05-01. 〈기사사연도〉의 음영 부분, 이화여자대학교박물관.

보다 화법이 공교하다는 좋은 평가를 받았다. 원래 평양 지방에서 활동하던 그는 연행사절단으로 중국을 다녀온 사대부들과의 교류를 통해 일찍이 서양문물을 접했고 1708년(숙종 34) 숙종의 명으로 서양화법이 구사된 〈곤여만국전도〉坤與萬國全圖를 모사하면서 서양화법을 익혔다.[81] 《기사계첩》 초상에 나타난 강한 대비의 명암 처리는 김진여의 초상화풍과 연관지어 생각해볼 수 있다.

　《기사계첩》은 조선시대 궁중행사도를 대표할 작품으로 손색이 없다. 《기사계첩》의 제작을 촉발한 역사성도 중요하지만, 그림 자체의 예술적 수준이 같은 시기의 어느 작품보다도 돋보이기 때문이다. 《기사계첩》의 행사도 다섯 폭은 제작 주체인 기로소의 위상과 기로신의 영광됨을 '왕'의 기로소 입소라는 특별한 국가행사 안에서 효과적으로 드러내는 데 성공했다. 화원들은 왕의 입기로소 행사의 시각화에 전혀 경험이 없었으며 참고할 만한 선행의 그림도 전무한 상태였다. 따라서 행사도 내용과 폭 수의 설계를 앞두고 고민이 매우 깊었을 것이다. 덕분에 새로운 도안의 시도와 거듭된 수정이 불가피했을 것이며 그 끝에 완성도 높은 그림을 탄생시켰다고 생각한다. 그래서 구도는 더할나위없이 짜임새 있고 의례의 내용은 정확하며 공력이 많이 투입된 세부 묘사는 치밀하고 마무리가 깔끔하다. 계첩 마지막 부분에 장인의 이름을 충분히 명시할 만했다고 여겨지며 이로써 계첩의 사료적, 회화사적 가치는 한층 높아졌다.

행사도 계병의 유행을 예고한
인사행정 기념 병풍

17세기 초 인물화와 산수화로 시작한 계병

　17세기에 들어서 국가의 경사를 기념하는 그림을 계병으로 제작하기 시작한 처음부터 바로 궁중행사가 주제로 선택되었던 것은 아니다. 계병이 궁중행사를 단일 주제로 수용하기까지는 시간이 걸렸다. 17세기 초 국가행사의 기념화로 병풍 형식을 채택하기 시작할 때는 길상적인 의미가 내포된 고사인물도나 신선도, 은일의 이상을 담은 한가로운 자연이나 누구나 동경할 만한 승경勝景, 혹은 유명 인물과 관련된 사적지의 경관을 담은 산수도를 주로 그렸다.[82] 때로는 어제를 포함하여 갱진시賡進詩, 수창시酬唱詩 등 참석자의 시문을 쓴 서병書屛으로도 꾸며졌다.

　계병의 제작은 비용을 감당할 경제적인 여건의 충족이 전제되어야 했으므로, 참석자 모두에게 분배되었던 계축과는 달리 처음에는 당상관 중심으로 제작되었다. 조금 더 확대하면 낭관까지 포함되었다.

　산수화 계병으로는 1690년(숙종 16) 6월, 세 살 된 원자를 왕세자경종로 책봉한 뒤 그 일을 주관했던 책례도감에서 만든 〈왕세자책례도감계병〉이 있다.[83] 도01-11 제1첩의 서문과 제8첩의 좌목을 제외한 나머지 여섯 첩에 소상팔경瀟湘八景 중에서 어촌석조漁村夕照, 원포귀

범遠浦歸帆, 소상야우瀟湘夜雨, 연사모종煙寺暮鍾, 동정추월洞庭秋月, 강천모설江天暮雪의 화제를 그렸다.[84] 춘하추동의 계절감을 안배하여 화제를 구성한 것으로 보인다. 이 병풍이 충재박물관에 소장된 것은 세자익위사 사어司禦로 책례도감에서 낭청의 임무를 맡았던 권두인權斗寅, 1643~1719이 충재冲齋 권벌權橃, 1478~1548의 5세손이기 때문이다.

안질과 습창으로 고생했던 현종은 1665년(현종 6)부터 1669년까지 매해 온천을 왕래했는데 그때마다 계병이 제작되었다. 그 가운데 1667년 현종의 세 번째 온양온천 행차를 기념한 《현종정미온행계병》顯宗丁未溫幸契屛은 또 다른 산수화 계병이다.[85] 도02-14 호조판서로서 현종 온행의 총책임을 맡았던 정리사整理使 김수흥金壽興, 1626~1690이 계병 제작을 주관했다. 그는 세 좌를 만들어 왕의 호가를 담당한 호조참판 이은상과 기사관을 겸했던 호조좌랑 남몽뢰南夢賚, 1620~1681와 나누어 가졌다. 좌목과 남몽뢰의 후기가 있는 제8첩을 제외한 나머지 일곱 첩에는 왕유王維, 701~761의 망천시輞川詩를 도해한 망천장輞川莊 20경 중 일부를 청록산수화풍의 대관산수로 재구성했다. 중국에서는 망천도를 대부분 화첩이나 화권에 그렸지만, 병풍을 애호한 조선에서는 이를 세로가 긴 화면에 적합한 도상으로 번안했다는 점에서도 주목할 만한 계병이다.

18세기에도 계속된 산수화 계병은 무이구곡을 청록산수로 그린 《온릉봉릉도감계병》에서도 잘 알 수 있다.[86] 도01-13 1506년 중종반정 때 폐위되었던 단경왕후를 1739년(영조 15)에 복위해서 부묘하고 능을 새롭게 조성한 일을 완수했던 봉릉도감의 계병이다. 무이구곡도는 남송 대 성리학자 주희朱熹가 복건성福建省 구이산의 경관을 읊은 무이구곡가를 시각화한 그림으로 조선의 성리학자들이 애호하는 화제였다.

특정한 사건과 행사를 사실적으로 시각화하는 것과 상관없이 이상적인 내용의 인물화나 산수화로 계병을 만드는 것은 하나의 흐름을 형성하여 19세기까지 계속되었다. 1800년(정조 24) 선전관청에서 만든 〈왕세자책례계병〉이나 도01-14 1812년(순조 12) 약원藥院에서 만든 〈왕세자탄강계병〉에는 서왕모의 요지연을 중심 주제로 한 신선도가 그려졌으며,[87] 김홍도金弘道, 1745~1806 이후가 그린 〈삼공불환도〉三公不換圖는 1801년 12월 순조의 수두가 회복된 것을 축하하여 만든 계병으로서 전원생활의 즐거움을 주제로 삼고 있다. 도02-15 그 가운데 〈삼공불환도〉에 쓴 홍의영洪儀泳, 1750~1815의 글은 계병의 제작 경위에 대해 구체적

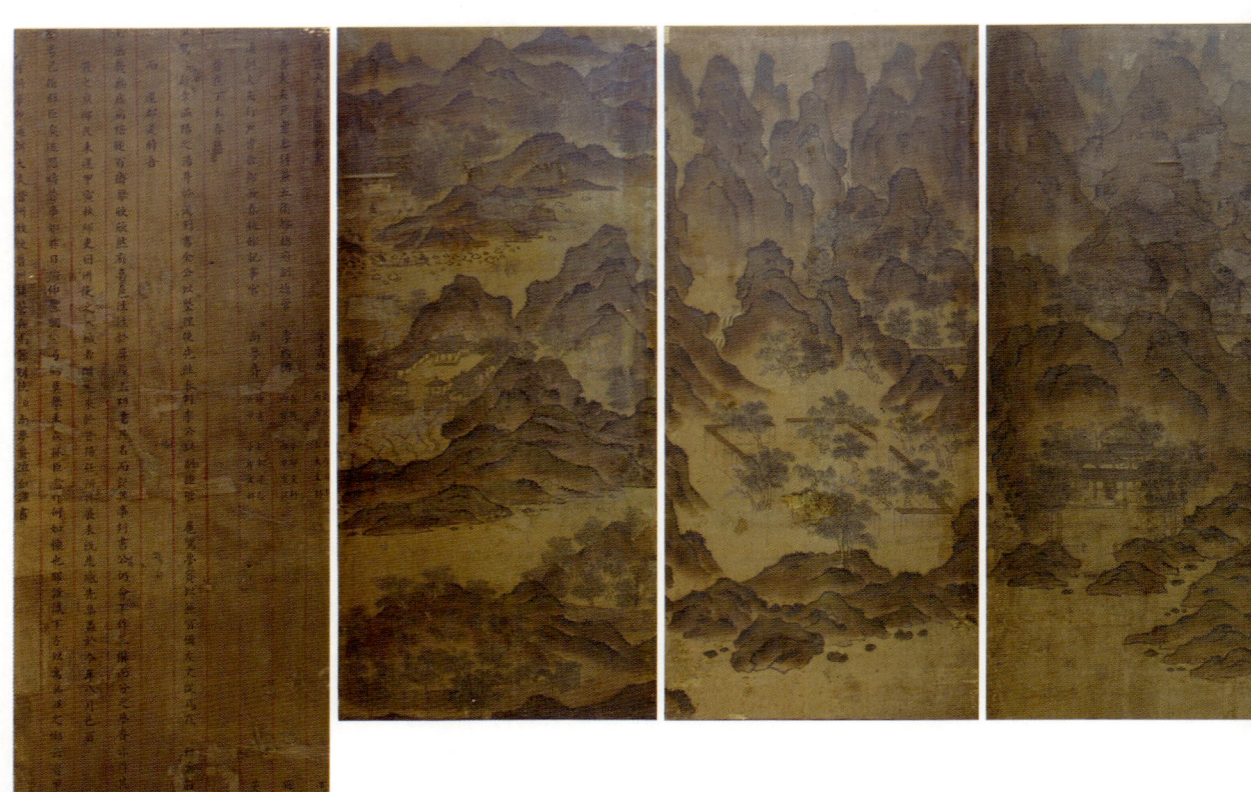

도02-14. 《현종정미온행계병》, 1667년, 8첩 병풍, 견본채색, 112.7×50.5(제1~7첩), 133×51(제8첩), 온양민속박물관.

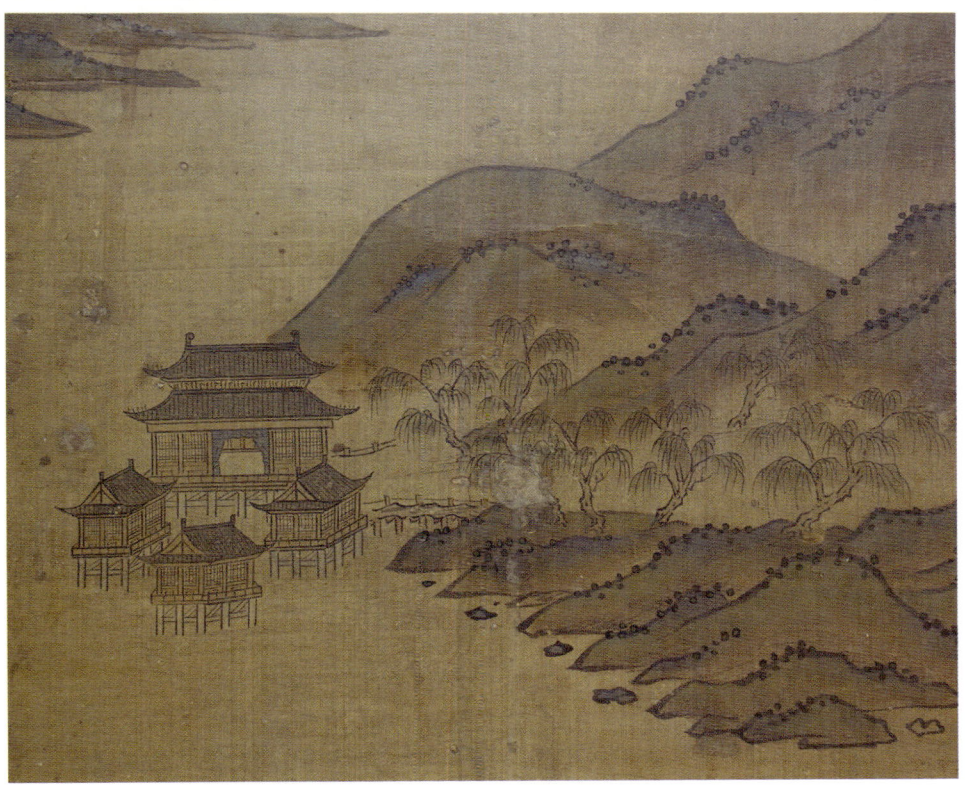

도02-14-01. 제1첩 부분.

도02-15. 김홍도, 〈삼공불환도〉, 1801년, 8첩 병풍, 견본담채, 133.7×418.4, 개인.

도02-15-01. 제2~4첩 부분.

인 사실 한 가지를 알려준다.

> 신유년1801 겨울 12월에 임금이 수두를 앓았으나 다음 날로 회복하니 온 나라가 기뻐하고 즐거워했다. 유후留侯 한공韓公:한용구,1747~1828이 계병을 만들어 휘하의 관료들에게 나누어 주니 전에 없던 경사를 기념한 것이다. 한공과 나는 '신우치수도'神禹治水圖를 얻었고 총제總制는 '화훼영모도'를 얻었으며 주판州判은 '삼공불환도'를 원했으니 각자 좋아하는 것을 취한 것이다. 그림이 이미 이루어졌으므로 중장씨仲長氏가 지은 낙지론樂志論을 화제로 썼다. (후략)[88]

이 계병은 관청 차원에서 일괄 제작된 것이 아니라 평소 친분이 있던 네 명의 관리가 뜻을 모아 비공식적으로 만든 것이다. 그런데, 네 명이 똑같은 내용의 계병을 나누어 가진 것이 아니라 각자 취향에 맞는 화제를 선택하여 서로 다른 내용의 계병을 소장한 점이 특이하다. 이처럼 국가적 행사나 주요 사건을 기념한 계병은 사실적인 행사기록화와 그 밖의 주제를 담은 그림이 19세기까지도 공존했다. 다만 일반적인 내용의 계병과 궁중행사도 계병이 시작된 시기에는 약간의 차이가 있으며, 궁중행사로만 꾸미는 계병이 늦게 나타났다.

행사도를 절충한 계병의 시작, 왕이 친림한 인사행정을 그린 친정도

행사도 계병은 17세기 후반 무렵에 등장하는데 이 무렵 갑자기 나타난 것은 아니다. 계병의 주제가 행사와 의례로 전환되는 과정에서 절충적인 중간 단계를 거쳤다. 즉, 본격적으로 궁중행사도 계병이 유행하기 전 단계에서 행사 주제와 비非행사 주제의 두 가지 내용이 한 병풍 안에서 공존했다. 16세기 이래 궁중행사도의 주된 주제였던 궁중연향조차도 병풍에 그려질 때는 처음부터 단독으로 자리잡지 못하고 산수나 인물 같은 일반적인 화제에 연향 장면이 소극적으로 첨가되는 절충적인 과도기를 거쳤다.

1663년(현종 4) 현종은 귓병을 얻어 여러 달 고생하다가 10월경 병이 다 나았고 이듬해 봄에는 상처의 흔적마저 말끔히 사라질 정도로 건강을 회복했다. 현종은 춘당대에 나아가 관무재觀武才에 친림하고 장전帳殿 앞에서 선온했는데, 모두 배부르게 먹고 취할 정도로 마셨다고 한다.[89] 이날의 일을 큰 기쁨으로 여긴 관원들은 '춘당대도병'春塘臺圖屛을 제작했다.[90] 이 병풍은 제1첩에 친림선온의 모습을 그렸으며, 마지막에 좌목을 쓰고 남은 네 첩에는 춘하추동, 사계절의 경치를 배경으로 옛날의 제왕연회帝王宴會 가운데 가장 훌륭한 모습을 모아서 그렸다.[91] 표01-01 내용이 행사도, 고사인물도, 좌목으로 이루어진 복합적인 구성으로 행사도는 처음의 한 첩을 차지하는 작은 비중으로 다루어졌다. 병풍 각 첩의 이러한 구성은 이어서 살펴볼 친정계병親政契屛과도 일치한다.[92]

이러한 절충 형식의 궁중연향도 계병은 꽤 오랫동안 지속되었던 것 같다. 나중에 다시 다루겠지만 1766년(영조 42) 60년 전의 진연을 계술한 숭정전 진연을 기념해서 만든 병풍을 보면 알 수 있다.[93] 도03-15 여기에는 제1첩에 서문과 좌목이 있고 제2첩에 행사도가 있으며 마지막 제8첩까지는 궁중사녀도가 그려졌다.

17세기 계병의 과도기적인 양상을 가장 잘 보여주는 것은 아무래도 친정계병이다. 현재 친정도親政圖는 17세기 말에서 18세기 말에 걸쳐 제작된 숙종·경종·영조·정조 연간의 계첩 및 계병이 총 여덟 점 가량 알려져 있는데, 숙종과 경종 대에 제작된 절충 형식의 친정도 계병에 대해 먼저 살펴보기로 하겠다.

친정은 임금이 직접 행하는 도목정사都目政事를 말한다.[94] 조선시대 인사행정을 일컫는 도목정사는 문관의 선임을 관장하는 이조와 무관의 선임을 관장하는 병조의 책임 아래 양조兩曹의 관리 후보자를 전형銓衡하는 일이다. 그래서 관리의 인사권을 가진 이조와 병조를 합쳐서 전조銓曹라 불렀으며, 왕에게 주청하여 재가를 얻는 일을 맡은 인사행정 실무의 책임자를 각각 이비吏批와 병비兵批라고 불렀다.

고려시대에는 12월에 실시하는 세말도목정歲末都目政이 있었는데, 조선시대 정종 연간1398~1400에 이를 부활시켜 계승했다.[95] 1422년(세종 4)에는 유월도목六月都目이 생겨 1년에 두 번 도목정을 행하게 되었는데[96] 6월에 행하는 도목정을 소정小政, 12월에 행하는 것을 대정大政이라 하여 12월의 도목정을 더욱 큰 규모로 시행했다.[97] 관원의 재직 연수와 근

무 성적을 종합 심사하여 만든 근무 성적표인 도력장都歷狀을 바탕으로 이조와 병조의 판서 이하 책임자들이 모여 심의하는 절차로 진행했다.

그런데 세종 연간에는 인사행정을 신중히 처리하기 위해 왕이 이조와 병조의 관원이 합석한 자리에 직접 참석하여 임용 후보자의 자질을 평가하는 친림도정親臨都政, 즉 친정이라는 특별한 관행이 생겼다.[98] 친정 때에는 도력장을 근거로 관직마다 후보자 세 명의 성명을 열서하여 왕에게 올리는데 이를 비삼망備三望이라고 했다. 왕은 이 삼망 중에서 한 사람에게 점을 찍어 최종 결정을 내리는데 이를 낙점 혹은 비하批下라고 했다.

친정에는 이조와 병조의 당상판서·참판·참의·참지과 낭청정랑·좌랑 외에 세종 대 이래의 관행으로 승정원의 승지와 주서를 참여시켰다.[99] 승지 여섯 명 중에 이방吏房의 업무는 도승지가, 병방兵房의 업무는 좌부승지가 담당했으며 주서는 후보자 및 선발된 관료의 명단을 기록하는 전주銓注의 임무를 맡았다.[100] 한편, 예문관 검열도 참석하여 사초를 기록했다.[101] 승정원 주서와 예문관 검열은 대체로 춘추관의 기사관을 겸한 사람이 입시했다. 친정은 대개 이틀에 걸쳐 진행되었으며, 마지막 날 정사를 모두 마친 뒤에는 참여한 전조의 관원들에게 선온하는 것이 관례였다.

친정을 마치고 왕의 선온을 받은 전조의 관원들이 계병을 만드는 일은 이미 숙종 대 초부터 관행적으로 이루어지고 있었다. 실제로 작품이 전하는 1691년(숙종 17)보다 약간 앞선 1687년의 기록이 있다. 이조참의로 이비의 한 사람이었던 오도일吳道一, 1645~1703이 쓴 「친정계병서」親政稧屛序는 1687년 12월 25일 창덕궁 희정당에서 시행된 대정을 기념하는 계병의 서문이다.[102] 이 계병은 친정 시에 숙종이 내린 유지, 서문, 그림, 이비와 병비 17명의 좌목으로 이루어졌다. 이비에는 이조판서·참판·참의·두 명의 좌랑·도승지·가주서·검열이 관여했으며, 병비에는 병조판서·참판·참의·참지·정랑·좌랑·좌부승지·가주서·검열이 참여했다. 이 그림의 내용이 어떤 것이었는지 확실히 알 수는 없으나 "드디어 그 일을 그림으로 그려 장황했다"遂繪畵其事而粧䌙之는 구절로 미루어보아 행사도가 포함된 도병으로 이후의 전형적인 친정계병과 같은 유형이었을 것으로 보인다.

친정을 기념한 가장 이른 현존작, 《숙종신미친정계병》

현존하는 친정도 중에서 가장 이른 예는 숙종 재위 17년인 신미년, 즉 1691년 2월 21일에 경희궁 흥정당에서 행한 도목정과 이튿날의 선온 광경을 담은 《숙종신미친정계병》肅宗辛未親政契屛이다.[103] 도02-16 이 계병의 제1첩 상반부에는 〈흥정당친정도〉興政堂親政圖를 그리고, 하반부에는 여기에 참여한 관원들의 좌목을 썼다. 도02-16-01 제8첩에는 제1첩과 마찬가지로 상반부에 〈흥정당선온도〉興政堂宣醞圖를 그렸지만, 하반부는 공백으로 남겼다. 도02-16-02 제2첩에서 제7첩까지는 청록산수가 그려져 있어서 행사도보다는 산수도를 비중 있게 다룬 계병임을 한눈에 알 수 있다. 도02-16-03, 도02-16-04 뒷면에는 이조참판으로 이비의 일원이었던 이현일李玄逸, 1627~1704이 지은 「흥정당친정시화병」기興政堂親政時畵屛記」가 여섯 첩에 걸쳐 쓰어 있다.[104] 글씨는 1844년(헌종 10) 11월에 생원 김희수金羲壽, 1760~1848가 쓴 것이다. 이 병풍은 의성김씨義城金氏 종가에 전해오던 것으로 병조참의로 도정에 참여했던 의성인 김방걸金邦杰, 1623~1695의 소장품이었다. 김희수 역시 의성인으로 김방걸의 후손이다.

원래 이현일의 기문이 들어갈 자리는 〈흥정당선온도〉 아래의 빈 공간이었을 것인데, 어떤 이유로 기록되지 못한 채 전해지다가 김희수가 훗날 이현일의 기문을 찾아 추기追記한 것으로 보인다.[105] 서문이나 기문을 그림과 별도로 병풍의 뒷면에 기록하는 방식은 1739년의 〈온릉봉릉도감계병〉이나 도01-13 1812년의 〈왕세자탄강계병〉에서도 발견되듯이 앞뒷면을 모두 활용하는 조선시대의 병풍 사용법이기도 하다.

좌목에는 이비에 이조판서 유명현柳命賢, 1643~1703, 참판 이현일, 참의 목임일睦林一, 1646~?, 정랑 권중경權重經, 1642~1728, 좌랑 이동표李東標, 1654~1700, 승정원 우승지 강선姜銑, 1645~?, 주서 이한종李漢宗, 1664~?, 예문관 대교 홍중정洪重鼎, 1649~?과 병비에 병조판서 민종도閔宗道, 1633~?, 참판 이옥李沃, 1641~1698, 참의 김방걸, 참지 이윤수李允修, 1653~?, 정랑 채성윤蔡成胤, 1659~1733, 좌랑 손덕승孫德升, 1659~1725, 좌부승지 오시대吳始大, 1634~1694, 주서 정사신丁思愼, 1662~1722, 대교 박행의朴行義, 1653~? 등 총 17명의 이름이 보인다. 예문관 검열 대신에 정8품 대교가 참가한 것을 제외하면 도목에 참여한 이비와 병비 구성은 오도일의 서문에 보이는

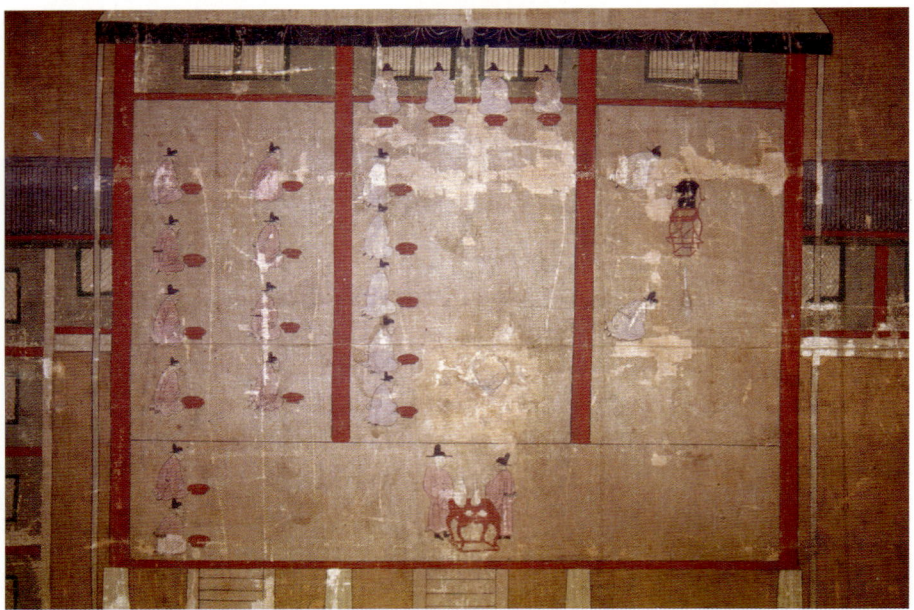

도02-16-02-01.
제8첩 〈흥정당선온도〉 부분.

도02-16. 《숙종신미친정계병》, 1691년, 8첩 병풍, 견본채색, 각 145×60, 한국국학진흥원.

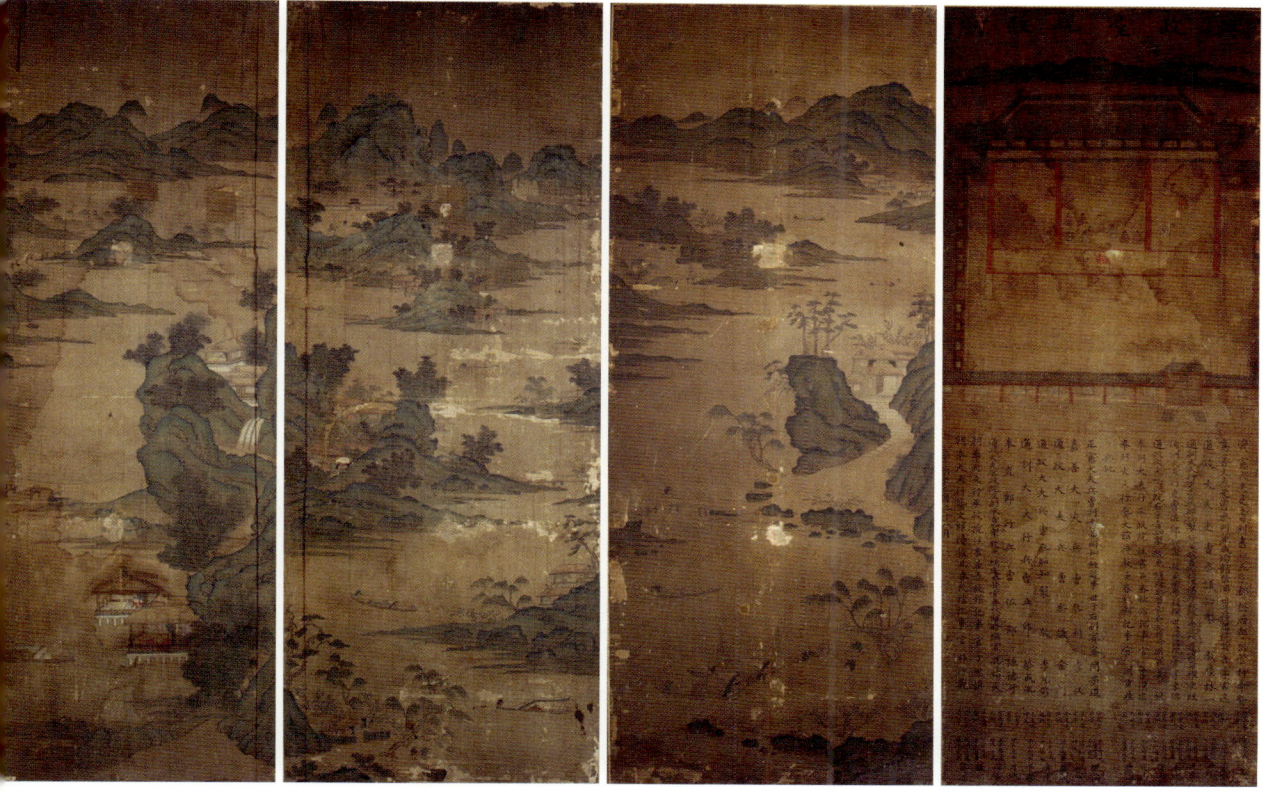

도02-16-01. 제1첩 〈흥정당친정도〉와 좌목. 도02-16-02. 제8첩 〈흥정당선온도〉.

도02-16. 《숙종신미친정계병》, 한국국학진흥원.

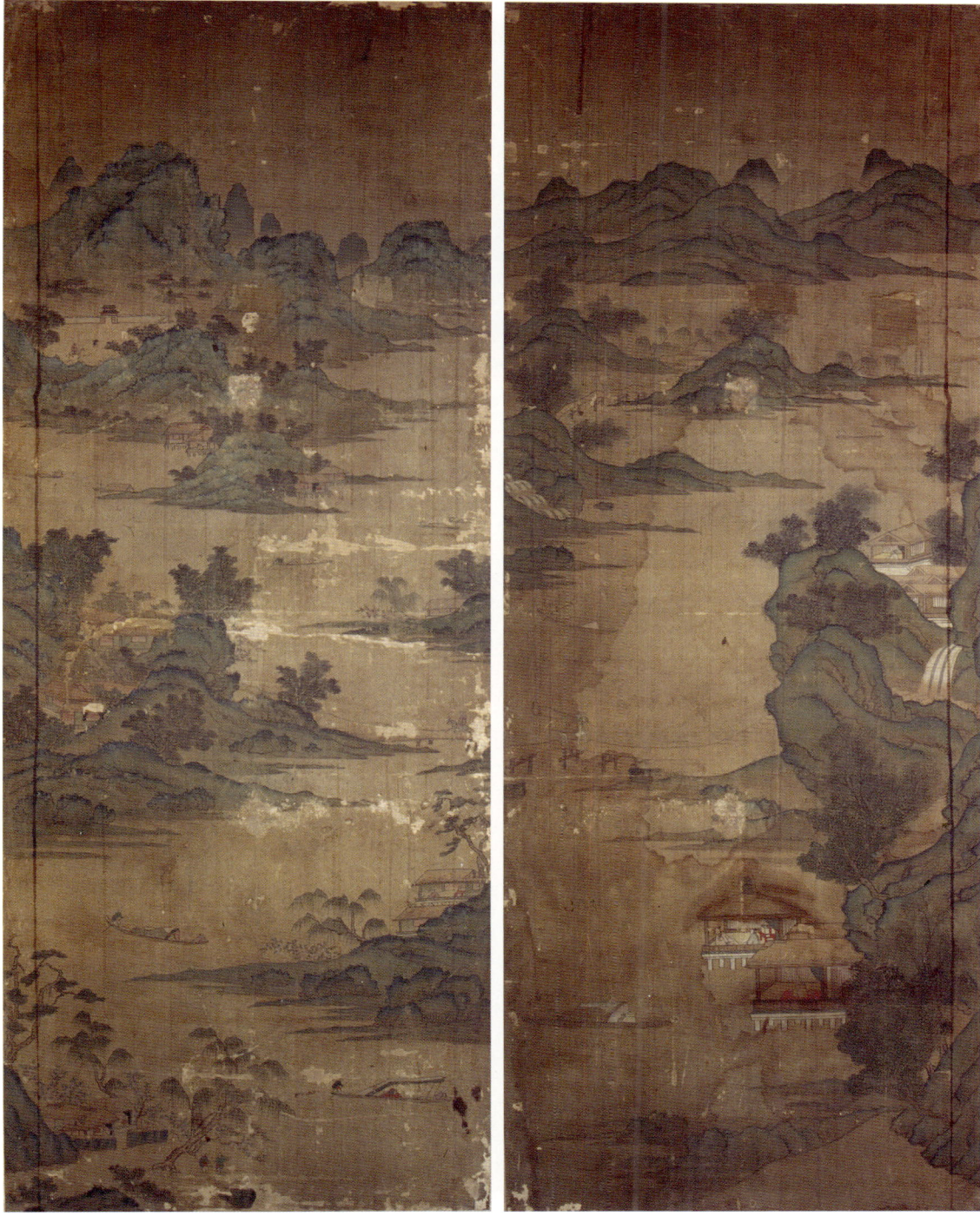

도02-16-03. 제3첩. 도02-16-04. 제4첩.

도02-17. 〈흥정당도〉, 『서궐영건도감의궤』 도식, 1832년 간행.

도02-18. 흥정당 사진.

1687년의 친정계병과 달라진 것이 없다.

좌목은 12월 친정이 끝난 엿새 뒤인 28일 자로 쓰여 있지만, 이현일의 기문은 1692년 3월 5일 자로 작성되었으므로 계병의 완성 시기도 행사 후 두 달 남짓 지난 이듬해 3월 초로 추정된다. 이현일의 기문에 의하면, 이 계병은 선온에 참석한 관원들이 낸 채색과 비단 등의 물자로 완성되었다고 한다. 조선 후기가 되면 대개 계병은 관비官費로 제작되지만, 18세기 초까지만 해도 참여 관원들이 조금씩 물력을 내서 비용을 충당하곤 했다.[106]

행사도가 그려진 제1첩과 제8첩의 화면을 보면, 상단에 '흥정당친정도', '흥정당선온도'라는 제목을 쓰고 흥정당과 사방의 행각을 부감시로 포치했다. 흥정당은 경희궁의 편전으로 왕이 신료를 접견하고 강연을 베풀던 곳이다.[107] 사각형 모양의 좁은 차일이 설치된 흥정당은 높다란 석축 위에 놓인 누 형식의 건물로 계단을 올라 들어가게 되어 있다.[108] 도02-17, 도02-18

친정 시 당내의 좌차와 도목정의 절차는 1735년(영조 11) 〈영조을묘친정후선온계병〉英祖乙卯親政後宣醞契屛의 서문을 통해 대략 짐작할 수 있다. 도03-23 이 계병은 나중에 다시 살펴보겠지만 그림의 이해를 돕기 위해 그 서문의 일부를 미리 옮기면 다음과 같다.

친정을 행하는 날 선정전으로 납시었다. 이조와 병조의 당상과 낭관, 해방승지該房承旨를 입시케하라 명하시어, 신하들이 순서대로 나아가 동서로 나누어 앉았다. 양 승지가 가장 위쪽에 앉았으며 좌·우 사관은 후반으로 물러나 자리했으며, 옥새를 두는 탁자를 처마 밑에 놓고 해당 낭관들이 나뉘어 엎드렸다. 좌정한 후에 정사가 시작되었다. 전장銓長: 이조판서가 망장望狀을 길게 부르면 집필낭관執筆郎官이 그것을 썼다. 병조정랑과 좌랑이 한 사람은 초하고 한 사람은 정서했다. 쓰기를 마치면 승지에게 전달하고 승지는 다시 중관中官에게 주었으며 중관은 이를 받들어 어탑 아래로 나아가 낙점을 받았다. 왕이 낙점하면 모두 서로 돌려본 뒤 그대로 주서에게 주었으며 주서는 합문閤門 밖으로 나가 보이고서 이를 베껴서 외각外閣: 교서관으로 보냈다. 이조도 이와 같이 하였는데, 다만 낭관 한 명이 초하고 정서하는 임무를 겸했다. (중략) 다음 날 정사가 끝난 뒤 모두 합문에 모여 어제의 예대로 들어오게 했다. 이조전랑과 주서 두 명, 사관 한 명은 이직했으므로 참여하지 못했다. 전殿에 올라 차례대로 좌우에 앉되 승지는 세 번째 자리에 앉고 낭관 이하는 북쪽을 향해 앉았다. 좌정한 후 찬탁을 들여왔는데, 찬탁은 중관 둘이 같이 들어서 신하들 앞에 나누어 놓았다. 법온法醞을 석 잔 내리신 후 특별히 시 한 구절을 쓰시고 신하들이 각자 한 구씩 화답하게 여덟 운을 만들었다.¹⁰⁹

위의 서문을 바탕으로 〈홍정당친정도〉의 도상을 분석해보면 실내의 오른편에 숙종의 교의가 놓여 있고, 그 좌우에 중관 두 명이 부복했다.도02-16-01 기둥 밖 탁자 위에 놓여 있는 것이 옥새로 여겨진다. 당내에는 숙종의 오른쪽으로 병비가, 왼쪽으로 이비가 서로 마주 보는 방향으로 위치했는데, 당상관 이상은 담홍색 단령을 입었고 낭관 이하는 심홍색 단령을 착용했다. 숙종 가까이에 자리잡은 승지와 그 뒤로 약간 물러앉은 주서와 대교가 보인다. 조금 간격을 두고 이조 당상 세 명과 낭청 두 명, 병조 당상 네 명과 낭청 두 명이 숙종의 좌우편에 나누어 앉아 있다. 중관을 제외하면, 그림에 나타난 참석자 숫자는 좌목과 일치한다.

청·녹·적색의 단조로운 색의 사용, 가늘고 힘없는 윤곽선과 얇은 설채, 원근을 고려하지 않은 평면적인 화면 감각 등은 1564년에 완성된 〈서총대친림사연도〉와 같은 전통적

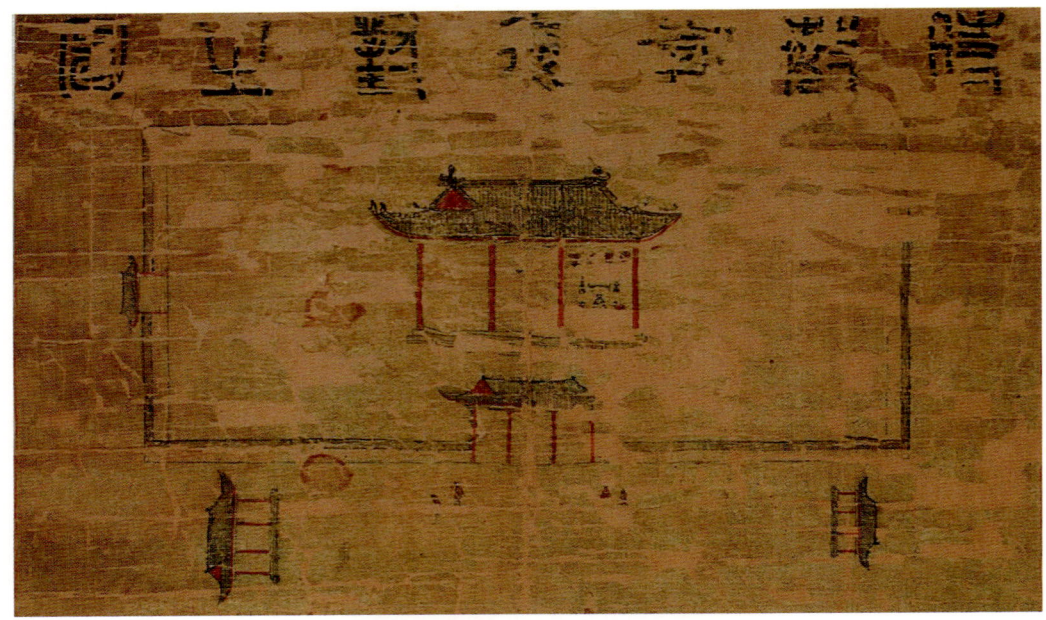

도02-19. 〈시민당야대지도〉, 그림 부분, 1663년, 견본채색, 154.5×80.2, 서울대학교박물관.

도02-20. 성대중 편, 〈본아전도〉, 『태상지』, 1766년, 35.1×45.6, 서울대학교 규장각한국학연구원.

도02-21-01.
〈산해관외도〉.

도02-21-02.
〈역대제왕묘도〉,.

도02-21. 《심양관도첩》, 1760년, 지본담채, 46×55, 명지대학교 LG연암문고.

인 행사도 양식을 보여준다. 홍정당 뒤에는 청록으로 채색한 산을 거의 좌우대칭으로 배치했는데 실제로 바라보이는 산세의 표현이라기보다 관념적인 배경 묘사로 보인다. 도02-16-03, 도02-16-04

〈홍정당선온도〉의 홍정당 형태는 〈홍정당친정도〉와 같지만, 좀더 넓은 공간 확보를 위해 벽체와 창문을 표시하고 기둥도 길게 늘였다. 도02-16-02 선온에는 친정 때 입시했던 인원보다 두 명이 많은 19명이 참가했으며, 좌차가 변경되었다. 당상 아홉 명이 'ㄷ'자로 자리 잡았고 그 뒤에 낭관이 두 줄로 앉아 있다. 주정酒亭은 기둥 밖에 마련되었다. 원근을 고려하지 않은 부감 시점에서 내려다본 정면관의 건물 표현은 1663년(현종 4)의 〈시민당야대지도〉時敏堂夜對之圖와 같은 형식이다.110 도02-19 처마가 올려다보이는 홍정당 지붕, 위에서 굽어본 모양의 차일, 정면관의 행각 등은 한 화면에 여러 시점이 편의에 따라 임의적으로 조절되었다.

이처럼 전체적으로 부감 시점을 사용하되 건물을 정면관, 혹은 측면관 등 여러 시점을 섞어 표현하는 방식은 실용적인 목적을 위해 그려진 기존의 건물도 형식과 상통한다. 궁중의 주요 전각과 관청, 공해公解에는 건물의 배치와 구조, 혹은 주변 형세까지를 파악할 수 있는 도형圖形: 도안圖案, 형지도形址圖이 준비되어 있었다. 이러한 관아의 건물 도형은 조선 후기 여러 관서지官署志에 실린 관우도에서 확인할 수 있다. 도02-20 실록 기사에 보이는 '종묘내형지도'宗廟內形止圖, '홍제원관우도형'弘濟院館宇圖形, '성균관도형'成均館圖形, '강화고궁도'江華古宮圖 등도 모두 어떠한 사안을 논의하거나 보고할 때 건물 도형이 시각적인 자료로 이용된 예다.

궁궐의 전각과 관아 건물을 그리는 기본 형식은 『국조오례의서례』의 건물 그림이나 영건도감의궤의 도설에서 알 수 있듯이, 부감 시점에서 포착한 평면 안에 정면관과 측면관으로 건물을 표현하는 것이다. 여기에서 건물 자체는 결코 부감의 시점으로 내려다본 형태가 아니다. 예컨대 1760년 《심양관도첩》潘陽館圖帖의 〈산해관외도〉山海關外圖처럼 도02-21-01 서양화법의 투시도법을 구사하여 건물을 입체적으로 표현할 수 있는 능력을 갖춘 화원들도 같은 화첩에서 〈문묘도〉文廟圖나 〈역대제왕묘도〉歷代帝王廟圖를 도02-21-02 그릴 때는 전통적인 건물도 양식을 따랐다.111 건물의 배치와 구조, 외형상의 특징을 한눈에 전달하기 위해서는 후자의 방식이 훨씬 효과적인 장점이 있기 때문이다.

화원들은 궁궐 안에서 치른 행사를 그리기에 앞서 자신들이 그렸던 기존의 궁궐도와 관아도를 떠올렸을 것이며, 화면 구성의 골격을 잡을 때 이러한 도형을 빌려와 건물을 표현했을 것이다. 더욱이 궁궐 내의 전각을 배경으로 한 경우에는 행사의 의절만큼이나 어소御所로서 건물 표현도 격식에 어긋나지 않아야 했으므로 이미 정해진 도형을 따르는 것은 안전하고 자연스러운 절차였다. 따라서, 사실적인 투시에 의한 건물 표현이 가능해진 19세기까지도 여러 시점을 편의적으로 혼합하는 평면적인 건물 표현은 지속되었다.

병조만 제작에 참여한 《경종신축친정계병》

18세기에도 친정을 기념한 그림은 앞 시대와 같은 형식의 계병으로 제작되었음을 문헌 기록에서 찾을 수 있다. 1703년(숙종 29) 12월 22일 희정당에서 친림도정을 치른 뒤에도 계병이 제작되었다.[112] 이 계병의 그림 구성과 내용을 정확하게 말하기는 어렵지만, 앞서 살펴본 1691년의 《숙종신미친정계병》과 다음에 살펴볼 경종 원년의 사례에 비추어 보면 1703년에도 여전히 절충적인 형식으로 친정도 병풍이 제작되었다고 여겨진다.

《경종신축친정계병》景宗辛丑親政契屛은 경종 원년인 1721년 1월 창경궁 진수당進修堂에서 실시한 친림도정의 모습을 담은 것이다.[113] 도02-22. 진수당은 창경궁 동궁 영역의 중심 건물이었던 시민당時敏堂의 북쪽에 있었다. 이때의 친림도정은 이틀에 다 끝내지 못하고 6일부터 10일까지 이어졌는데, 효령전孝寧殿: 숙종의 혼전의 춘향대제春享大祭에 앞서 재계齋戒 기간이 겹쳤기 때문이다. 제1첩에는 진수당에서 진행된 친정 광경과 '친정계병서'親政稧屛序를 위아래로 배치했고, 제2첩에서 제9첩까지는 난정수계蘭亭修禊를 주제로 곡수曲水의 양안에 앉아 술잔을 돌리며 시를 짓고 담소하는 선비들의 모습이 연속적으로 펼쳐져 있다.

마지막 제10첩의 좌목에는 병조판서 최석항崔錫恒, 1654~1724, 참판 윤각尹慤, 1665~1724,[114] 참의 한중희韓重熙, 1661~1723, 참지 이인복李仁復, 1683~1730, 정랑 박장윤朴長潤, 1679~?, 좌랑 김경연金慶衍, 1681~? 등 병비와 승정원 우부승지 정형익鄭亨益, 1664~1737, 주서 서종급徐宗伋, 1688~1762, 춘추관 기사관 이정집李庭楫, 1669~1724 등의 관직·성명·자·출생년·과거급제년·본관이 차례

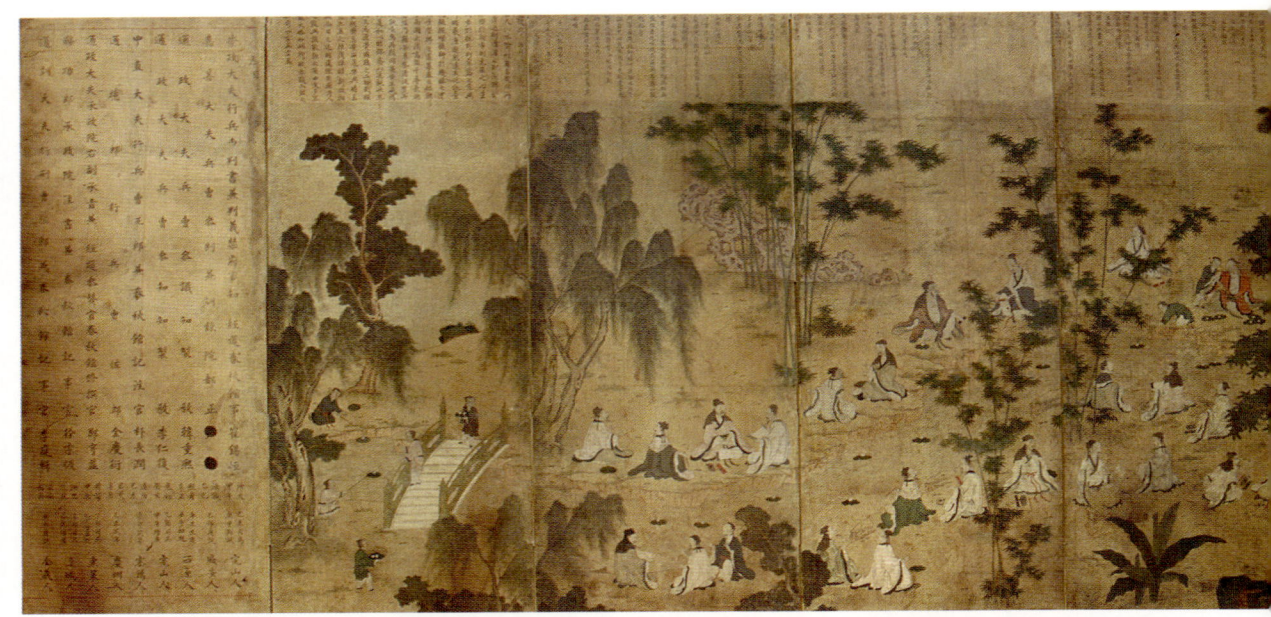

도02-22-01. 제1첩 부분.

도02-22. 《경종신축친정계병》, 1721년, 10첩 병풍, 견본채색, 각 142×61, 동산방 구장.

도02-22-02. 제2~4첩 부분.

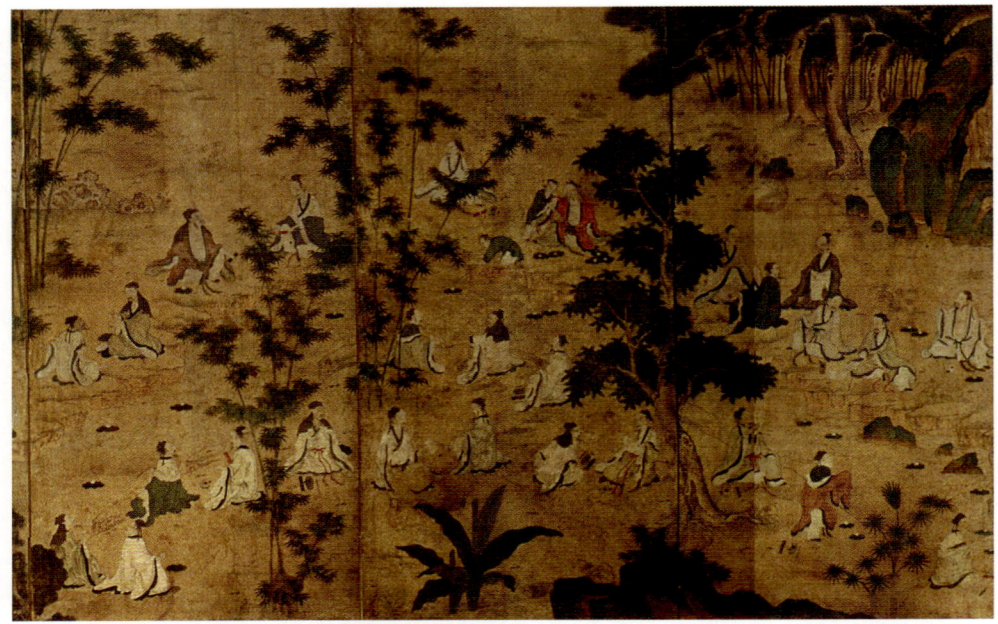

도02-22-03.《경종신축친정계병》제5~7첩 부분, 동산방 구장.

로 적혀 있다. 좌목에 이비의 명단이 없는 것으로 보아 병비만의 계병이었다고 판단된다. 최석항은 같은 해 7월 상순에 서문을 썼으므로 이 계병도 그 즈음에 완성된 것으로 보아야 할 것이다.

 초생달 모양의 차일이 쳐진 진수당의 실내에는 좌측에 경종의 어좌가 마련되고 이조와 병조의 당랑들은 그 좌우에 열좌했다.^{도02-22-01} 후보자의 망단望單을 선사先寫하여 승지에게 주고 승지는 이를 내관에게 전했으며, 내관은 이것을 경종 앞에 올리자 경종이 낙점했다.[115] 도병의 대부분을 차지하고 있는 난정수계도는 단정한 밑그림, 치밀하고 명료한 필치, 선명하면서도 격조 있는 채색을 통해 매우 정성이 들어간 그림임을 한눈에 알 수 있다.^{도02-22-02} 1691년의 《숙종신미친정계병》보다는 훨씬 시야를 넓혀 부감했으므로, 이 《경종신축친정계병》의 진수당은 화면의 윗부분에 치우쳐 배치되었다. 건물은 정면관으로만 묘사되었으므로 진수당 동·서의 행각과 부속 건물들은 뒤로 누운 것처럼 그려졌다. 이야기 묘사에 비해 넉넉하게 포착한 시야, 그로 얻은 충분한 여백의 확보, 부수적인 표현을 배제한 사

건의 간결한 묘사 등은 정적에 싸인 듯 조용하고 엄중한 분위기를 자아내 공정성과 신중함이 필요한 도목정의 의미를 잘 살리고 있다.

진수당 뒤에 소나무 몇 그루와 잎이 넓은 나무를 크고 작은 크기로 배치한 것은 매우 작위적으로 보인다. 이런 의도적인 설정은 〈서총대친림사연도〉, 〈명묘조서총대시예도〉, 〈알성시은영연도〉같이 16세기의 그림들로부터 19세기까지 대부분의 궁중행사도에서 유사하게 반복되기 때문에 궁중행사도에 나타나는 전형적인 도상적 특징 중의 하나로 볼 수 있다.

왕이 임어한 장소 뒤편에 늘어선 소나무는 마치 일월오봉병에 대칭적으로 자라는 소나무를 연상케 한다.[116] 소나무는 장생을 상징하는 길상물로서 왕의 건강과 장수, 나아가 왕실의 무궁한 번영과 융성을 송축하는 의미를 지닌다. 또한 《숙종신미친정계병》에는 홍정당 뒤에 실제로는 보이지 않는 산을 그려넣었는데, 이것도 소나무와 같은 불변, 장생을 의미하는 표현으로 해석된다. 이런 소나무나 산의 배치는 실재하는 배경 표현이라기보다 화면의 안정감 있는 구도에 보탬을 주고, 왕과 왕실의 무궁한 번영의 기원을 담은 상징적인 장치로 애용되었다.

1년에 두 차례 행하는 도목정사 중에서 왕이 친림하는 12월의 대정을 기념하는 계병 제작은 17세기 후반 무렵에는 정착했음을 살펴보았다. 그림은 친정과 선온 장면이 모두 그려지거나 그중에서 한 장면만이 선택되었는데 병풍 한 첩을 온전히 차지하지 못하고 좌목이나 서문과 어우러졌다. 친정계병에서 중심 내용은 아직 산수화나 인물화였기 때문에 행사 장면의 위치와 비중은 부차적으로 결정될 수밖에 없었다.

이렇게 두 가지의 화제를 복합적으로 구성한 친정계병은 본격적인 궁중행사도 계병의 전개에서 과도기를 점유하는 양상으로 시선을 끈다. 동시에 행사의 종류에 따라 그림의 내용과 도상이 유형화되는 궁중행사도의 속성이 이미 17세기에 형성되었음을 증명한다.

"임진왜란 이후 조선 후기 예제를 다시금 바로 세운 왕은 영조다. 영조는 기록화에 관한 관심마저 높아서 여러 주제의 궁중행사도가 처음 시도되는 데 자극제 역할을 했다. 영조 대는 다른 어느 왕대보다도 다채로운 형식과 주제의 궁중행사도를 선보임으로써 보수적이고 변화가 적은 궁중행사도 전개에 활력을 불어넣은 흥미로운 시기라고 할 수 있다."

제3장

영조 시대의 궁중행사도

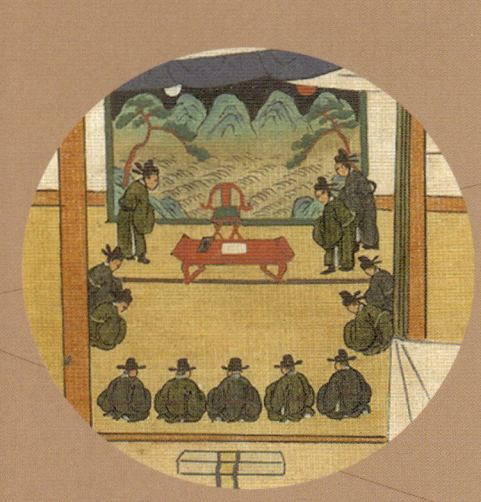

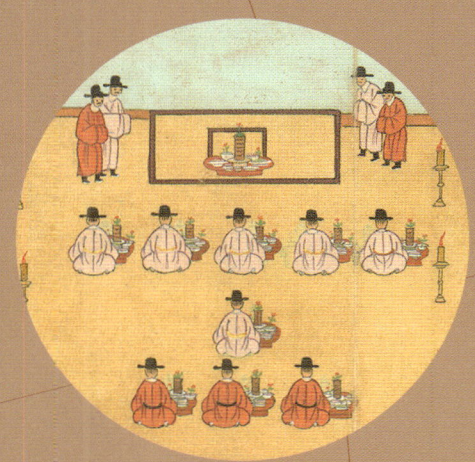

영조, 조선 후기 예제의
기틀을 다시 세우다

왕조의 성사를 중흥시킨 영조

임진왜란 이후 예의 질서를 강화하는 노력이 거듭되는 가운데 조선 후기 예제를 다시금 바로 세운 왕은 영조1725~1776 재위다. 각종 법전과 예전의 증보를 통해 예제를 재정비하고 임진왜란을 지나며 사라졌던 여러 의례를 부활함으로써 국가 전례는 안정적으로 시행되었다. 그에 따라 궁중행사도의 제작이 다양한 양상으로 활기를 띠는 변화가 영조 대에 뚜렷이 나타났다.

정치적 안정기를 맞이한 재위 중반에 영조는 1746년(영조 22) 『속대전』續大典을 반포하여 국법을 다시 확립했다. 임진왜란 이전의 예제와 현행 의절 사이에 들어맞지 않는 점을 수정하고 보완하여 1744년 『국조속오례의』를 완성했으며 1751년에는 왕세손에 대한 의례를 추가하여 『국조속오례의보』로 증보했다. 그리고 이와는 별도로 1744년 예조가 관장하는 업무의 규정을 간추린 『춘관지』도 편찬했다. 영조는 『국조오례의』 편찬 당시에는 해당 사항이 없어 다룰 필요가 없던 의주와 절목을 새로 제정했으며, 자신이 재위 기간에 처음으로 시행한 의례에 대해서도 의주를 완비했다. 예컨대 영조는 대왕대비인원왕후와 왕대비경종계비 선의왕후, 1705~1730를 왕실의 어른으로 모시고 있었으므로 대왕대비와 왕대비에 대한

왕실 의례를 새롭게 보강했다. 예컨대 궁중연향에 대해서도 이들의 존재를 고려하여 진연의, 왕비진연의, 대왕대비진연의, 삼전진연의三殿進宴儀, 어연의御宴儀로 의주를 세분화했으며 기로연 친림이나 영수각 어첩 친제 같은 기로소 관련 의주와 대사례大射禮 의주를 제정하여 『국조속오례의』에 실었다.

이외에도 1749년 『국혼정례』國婚定例, 1752년 『상방정례』尙方定例, 1757년 『국조상례보편』國朝喪禮補編을 통해 왕실의 혼인과 복식에 관한 규정도 새로 정비했다. 이처럼 영조는 재위 중반기 약 10년 동안 각종 법령과 예문을 법제화함으로써 조선 후기 국가 예제의 기틀을 확고하게 다지는 성과를 이루었다.

그렇다고 의례의 행용에 필요한 예문과 의주에 사실상의 큰 변혁이 있었던 것은 아니다. 세종과 성종 대에 정해진 기본 골격 안에서, 시대가 바뀜에 따라 피할 수 없었던 예의 변수를 수용한 것이다. 의주가 궁중행사도의 도상과 양식에 절대적인 영향을 미쳤지만, 영조 대 이후의 궁중행사도가 그 이전에 확립된 전통적인 양식을 그대로 계승해나갔던 이유도 여기에 있다.

영조가 예제를 재정비하는 과정에서 이룩한 주목할 만한 성과는 맥이 끊긴 왕조의 성사를 중흥시킨 점이다. 영조는 어느 왕보다도 선왕이 이룩했던 훌륭한 업적을 찾아내서 발전시키고, 그 뜻과 자취를 후손들이 계승해나갈 수 있는 기반을 마련하는 데 적극적이었다. 선왕의 뜻을 잘 계승하여 정사를 펴는 '계지술사'繼志述事가 효의 실천 중에서 으뜸이라고 말하곤 했다.[01] 그래서 영조는 친림 석전제釋奠祭, 시학례視學禮, 대사례, 친경례親耕禮, 친잠례親蠶禮, 양로연, 등준시登俊試 등 임진왜란 이후 오랫동안 궐전闕典이던 의례를 부활시켰다. 자신이 1744년에 기로소에 들어간 것도 숙종이 되살린 태조의 고사를 계승했다는 데 큰 의미를 두었다.

어전御田에서 왕이 친히 쟁기로 논을 가는 의례인 친경례는 1488년(성종 19)에 성종이 처음 시행했다. 영조는 1739년(영조 15) 1월 27일 창덕궁 후원에서 친경례를 행하고 그 뒤로도 1753년, 1764년, 1767년에 세 번 더 친경례를 치렀는데 1739년과 1767년에는 『친경의궤』도 만들었다. 영조가 처음 친경에 앞서 의주와 절목을 확정할 때 신하들은 그 내용을 그림으로 그려 올려 왕의 결재를 받았다.[02] 친경에 이어 대신과 종신이 짝을 지어 우경牛

耕하는 순서에서 좌우로 나란히 설 것인지, 앞뒤로 나란히 설 것인지에 관한 사안을 그림으로 그려놓고 논의한 것이다.

또한 1739년 친경을 마친 뒤에는 예조에서 감독한 '친경도 병풍'을 내입하고 농기구를 동궁에 보관하라고 명령했다.03 그 배경에는 농사 장려에 솔선하는 모범을 보이고, 장차 왕위를 계승할 왕세자 사도세자에게는 농사의 중요성을 일깨우려는 교화의 목적이 깔려 있었다. 1753년에는 아무런 기념 회화를 만들지 말라는 영조의 전교가 있었지만, 1764년 친경례를 마친 뒤에는 '친경도 족자' 두 점을 만들어 하나는 내입하고 동궁에도 보관했다.04

친경례 외에도, 1747년(영조 23)에는 적전에서 곡식을 베는 광경을 친히 관람하는 관예례觀刈禮를 거행했는데 이전에는 시행한 적이 없던 의례다. 이 친림관예 때에도 병풍이 만들어졌으며, 1781년(정조 5) 친예親刈 행사를 거행한 뒤에도 정조는 영조 때의 사례를 따라 그림을 그려 내입하게 했다.05

왕비의 친잠례는 1477년(성종 8) 성종 대에 처음 치러졌다. 영조 연간에는 1767년 3월 10일 특별히 경복궁 후원에 마련한 채상단採桑壇에서 정순왕후가 친히 친잠례를 거행했다. 영조는 이에 앞서 2월 26일에 왕세손정조을 대동하고 친경례를 치렀으며 5월 26일에는 수확한 씨앗을 받아 저장하는 장종례藏種禮와 누에고치를 받는 수견례收繭禮도 시행했다. 관예례와 장종수견례는 친경례와 친잠례의 후속 의례인 셈인데 영조가 처음으로 실시한 것이다.

영조는 왕비와 왕세손이 참여하는 친경·친잠·장종·수견 등 일련의 의례를 연속적으로 실행함으로써 경직과 잠직의 중요성을 극대화시켰다. 이 의례를 마친 뒤에는 의주와 절목을 보완하여『국조속오례의』길례에「친경의」,「친림관예의」등의 의주와『국조속오례의서례』에「친경도설」,「친예도설」를 수록했고『친잠의궤』,『친경의궤』,『장종수견의궤』등을 만들어 의례가 후대에도 올바르게 계승될 수 있도록 근거를 마련해놓았다. 또 행사도를 그려 내입하게 했던 것은 논을 갈고 벼를 베는 그림이 무일도나 빈풍도와 같이 나라의 근본이 농사에 있음을 강조하는 교훈적인 그림으로 충분히 기능할 것을 알았기 때문이다. 한편 영조는 친잠을 기념하여 "정해친잠"丁亥親蠶이라는 어필을 내렸는데 비음기碑陰記를 지어서 친잠단親蠶壇에 비석을 세우기도 했다.06 도03-01

그밖에도 영조는 강무講武와 열무閱武의 시행, 기악妓樂의 정지와 무동의 사용, 근정전 옛터에의 친림 등에서도 그 취지와 명분을 계술에서 찾았다. 특히 태조가 창건한 경복궁 터를 찾아가 그곳에서 빈번하게 의식을 치름으로써 계술의 실천을 몸소 보여준 점은 특기할 만하다.

기록화에 높은 관심을 보인 영조

영조는 기록화에 관한 관심마저 높아서 이전에는 그려진 적이 없던 여러 주제의 궁중행사도가 처음 시도되는 데 자극제 역할을 했다. 다시 말하면 영조 대는 다른 어느 왕대보다도 다채로운 형식과 주제의 궁중행사도를 선보임으로써 보수적이고 변화가 적은 궁중행사도 전개에 활력을 불어넣은 흥미로운 시기라고 할 수 있다.

영조는 어린 시절부터 서화에 재능과 관심이 남달랐음을 행장을 비롯한 여러 문헌 기록에서 확인할 수 있는데, 그만큼 많은 어제시와 어필을 남긴 것으로도 유명

도03-01. 〈정해친잠〉, 1770년, 탑본, 96.5×38.5, 한국학중앙연구원 장서각.

하다. 그의 회화에 대한 관심은 이 시기 궁중행사도 제작에도 뚜렷하게 나타난다. 영조는 국가 의례가 끝난 뒤에 그 모습을 그림으로 그려올리라는 명령을 자주 내렸다. 앞서 언급했듯이 친경도와 관예도를 병풍에 그려 내입하도록 했으며, 1760년(영조 36) 명정전 선찬宣饌 후에도 모임의 모습을 그려서 작첩作帖하라고 지시했다. 같은 해 개천의 준설공사를 완료한 뒤 영조의 지시를 따라《준천계첩》濬川契帖을 만든 사례는 대표적이다.

또 그해 11월에는 조부인 현종의 탄신 120주년을 기념하여 북경에 가는 동지사절단에게 현종이 태어난 심관瀋館의 옛터와 소현세자와 봉림대군이 거처하던 곳을 그려오라는

임무를 내렸다. 이듬해에 봉명한 사절단이 바친 것이 바로 《심양관도첩》이다. ^{도02-22} 특정 행사를 그린 것은 아니지만, 조부의 행적을 기리는 효의 실천으로써 주문한 기록화라는 데 의미가 있다.

 영조가 궁중행사도의 궁중 내입을 촉진한 것은 기록화를 효의 실천, 교훈과 감계, 성사의 계승, 안정된 왕권의 과시, 국가 의례의 시각적 보존 등 공리적 효용성을 충족시키는 데 아주 적합한 수단임을 깊이 인식했기 때문이다. 이를테면, 오랜 숙제와도 같았던 준천 과업을 성공적으로 완수하고 차후의 대책까지 마련해놓은 영조는 자신의 치적을 후대의 왕들이 계술할 수 있도록 시각적인 근거도 남길 필요성을 절실히 느꼈다. 때로는 자신의 감회와 자부심, 호기심을 그림에 담아두고 싶어 했음도 엿볼 수 있다. 어쩌면 영조에게 궁중행사도는 군왕의 완물상지를 늘 염려하던 신하들의 경계를 피해 자신의 회화적 욕구를 충족시켜주는 통로였는지도 모르겠다.

영조의 기로소 입소를
그림으로 기록한 《기사경회첩》

51세에 기로소에 들어간 영조

　　숙종과 영조는 25년의 간격을 두고 기로소에 들어갔다. 영조가 입소한 때의 모든 행례 의절은 숙종의 고사에 기준을 두었으므로 두 행사는 많은 공통점을 가지고 있다. 영조가 입소했을 때의 행사를 담은 《기사경회첩》耆社慶會帖 도03-02, 도03-03 숙종 대의 《기사계첩》을 범본으로 삼아 같은 형식과 체제로 만들어졌기 때문에 좋은 비교가 된다. 도02-05~도02-10

　　영조가 기로소에 들어간 해는 51세 되는 1744년(영조 20)이다. 영조의 기로소 가입을 처음 언급한 사람은 좌의정 송인명宋寅明, 1689~1746으로 1743년(영조 19) 연초에 주강을 행하는 자리에서였다.[07] 영의정 김재로金在魯, 1682~1759는 오순이 되었으니 숙종을 계술하여 진연의 설행을 제안했고 송인명은 육순이 되면 기로소에도 들어가야 한다고 말했다. 51세 기로소 입소에 대한 본격적인 논의는 이듬해인 1744년 7월에 여은군礪恩君 이매李梅의 상소로부터 비롯되었다.[08] 59세에 기로소에 들어간 숙종의 고사를 따르려면 아직 8년을 더 기다려야 했지만, 51세라는 나이는 망육望六이라는 점에서 59세와 같다는 논리였다. 또 70세가 되기 전에 예외적으로 기로회에 참여했던 적겸모狄兼謨와 사마광司馬光 같은 신하의 사례도 있는데 하물며 왕으로서 좀 일찍 가입하는 것은 문제될 게 없다는 주장이었다. 영조는 선

도03-02. 장득만·장경주·정홍래·조창희, 《기사경회첩》 표지, 1744~1745년, 53.5×37.8, 국립중앙박물관(덕수6181).

도03-03. 장득만·장경주·정홍래·조창희, 《기사경회첩》 표지, 1744~1745년, 53×37.8, 국립중앙박물관(본관8196).

왕의 고사를 추술追述하여 '기사에 이름을 쓰는 것'은 겸양할 일도 아니며, 바로 나의 세 가지 소원 가운데 하나라는 말로 자신의 솔직한 심정을 은근히 드러냈다.

그러나 삼의정三議政은 이에 반대하는 상소를 올렸다. 50세를 넘긴 태종·세종·세조·중종·선조도 모두 기로소에 들어가지 않았으며, 숙종의 고사 계술에도 적당한 시기가 있는 것이니 59세까지 기다리는 것이 좋겠다는 의견이었다.[09] 자신의 건강에 대해 확신이 없었던 영조는 이러한 반대를 무척 섭섭하게 생각했다. 심기가 불편한 중에도 당시 편찬 중이던 『속대전』의 기로소 조문에 '당저'當宁라는 두 글자가 빠진다면 유감이 아닐 수 없다는 말로 입기로소의 간절한 열망을 노골적으로 드러냈다.[10]

처음에는 반대 의견을 분명히 냈던 영의정 김재로는 영조의 마음을 헤아려 마침내 뜻을 굽혔다. 김재로는 기로당상을 인솔하고 들어와 정식으로 기로소에 들어갈 것을 청했고 영조는 이 자리에서 입기로소 결정을 발표했다.[11] 그렇다고 신하들의 반대 의견이 말끔

하게 사라진 것은 아니었다. 지평持平 박성원朴聖源, 1697~1757이 남해현南海縣으로 귀양을 가며 대간臺諫에 올린 글 11조목 중에서 첫 번째가 영조의 입기로소 결정을 반대한다는 내용이었다.[12] 이처럼 영조가 이른 나이에 기로소에 들어간 것은 일의 체면에 무리한 점이 많았으나 영조 개인의 강경한 의지에 신하들은 마지못해 따라갈 수밖에 없었다.

영조가 입소할 당시 시임 기로당상은 영중추부사 이의현李宜顯, 1669~1745: 76세, 행지중추부사 신사철申思喆, 1671~1759: 74세, 행부사직 윤양래尹陽來, 1673~1751: 72세, 지중추부사 김유경金有慶, 1669~1748: 76세·이진기李震箕, 1653~1746: 92세·정수기鄭壽期 1664~1752: 81세, 행부사직 이하원李夏源, 1664~1747: 81세·조원명趙遠命, 1675~1749: 70세, 공조판서 이성룡李聖龍, 1672~1748: 73세, 형조판서 조석명趙錫命, 1674~1753: 71세 등 모두 열 명이었다. 몸이 아픈 이의현·조원명·조석명, 외직에 나가 있던 김유경과 이하원을 제외하고 매 의례에 참석한 기로신은 다섯 명뿐이었다. 김유경과 이하원은 한양에 없었으므로 초상화도 그리지 못했다. 영조의 입기로소 의식은 친히 기로소에 행차하여 어첩에 서명한 것을 제외하면, 이후의 행사는 모두 숙종이 행했던 것과 같은 장소에서 같은 식으로 거행되었다.

숙종의 《기사계첩》을 그대로 따라 만든 《기사경회첩》

영조 대의 《기사경회첩》은 아래와 같은 순서로 꾸며져 있다.

① 영조의 「어첩자서」御帖自序
② 기로소에 들어간 날 쓴 영조의 어제어필 도03-02-01, 03-03-01
③ 어제에 차운한 기로신 다섯 명과 승지·사관의 시
④ 경현당에서 기로신에게 선온할 때 지은 영조의 어제 도03-02-02, 03-03-02
⑤ 어제에 답한 기로신 다섯 명과 승지·사관의 연구聯句
⑥ 기로신 열 명의 좌목
⑦ 기로신 여덟 명의 반신 초상화 도03-02-08, 도03-02-09, 도03-03-08, 도03-03-09

도03-02-01. 기로소에 들어간 날 쓴 어제어필, 《기사경회첩》, 국립중앙박물관(덕수6181).

도03-03-01. 기로소에 들어간 날 쓴 어제어필, 《기사경회첩》, 국립중앙박물관(본관8196).

도03-02-02. 경현당 기로신에게 선온할 때 지은 어제, 《기사경회첩》, 국립중앙박물관(덕수6181).

도03-03-02. 경현당 기로신에게 선온할 때 지은 어제, 《기사경회첩》, 국립중앙박물관(본관8196).

⑧ 각 의식에 참여한 기로신 명단
⑨ 〈영수각친림도〉靈壽閣親臨圖, 〈숭정전진하전도〉崇政殿進賀箋圖, 〈경현당선온도〉景賢堂宣醞圖, 〈사악선귀사도〉賜樂膳歸社圖, 〈본소사연도〉本所賜宴圖 등 행사도 다섯 폭
⑩ 지돈녕부사 이성룡의 발문
⑪ 계첩을 제작한 실무자 명단

영조가 지은 어첩의 서문, 어제 두 편, 그에 화답한 기로신들의 시는 숙종 대《기사계첩》에는 없는 부분이다.[13] 영조는 경현당 선온 석상에서 숙종의 고사를 계술한 사실을 먼 후세까지 보여주자는 기로신의 제안을 받아들여 기로소에 들어간 지 사흘 만인 9월 12일 직접 어첩의 서문을 지었다. 이 자서문은 따로 장황ㅎ-여 이튿날 영수각의 어첩과 같은 상자 안에 보관했다. 이성룡의 발문이 이듬해인 1745년(영조 21)에 쓰였으니 계첩도 그때쯤 완성되었다. 영조의 기로소 입소가 기본적으로 숙종의 고사를 계술하는 데 명분과 의의를 둔 것처럼 계첩의 제목도 숙종 대 공식적으로 붙린 명칭을 그대로 따랐다. 다행히 현재 남아 있는 화첩에는 '기사경회첩'이라는 제작 당시의 표제가 잘 보존되어 있다.

《기사경회첩》에도 화첩 제작의 실무자 명단이 적혀 있다. 화원은 전별제前別提 장득만, 첨지 장경주張敬周, 1710~?, 전주부前主簿 정홍래鄭私來 1720~1791 이후, 참봉 조창희趙昌禧, 1715~? 등 네 명이다. 그 가운데 장득만은 《기사계첩》에 이어 다시 선발되었는데 《기사계첩》을 그린 경험을 살려 영조 대에는 주도적인 역할을 한 것으로 보인다. 《기사경회첩》 제작에 동원된 화원들은 도감의 회사에 빈번하게 등용된 자들이며, 정홍래를 제외한 세 명이 모두 어진도사에 참여한 경력을 가진, 초상화에 능한 화원들이었다.[14] 장경주와 조창희는 1744년 영조의 51세 상을 그리는 어진도사에 각각 주관화사와 동참화사로 참여했다. 이들은 그 공으로 11월 19일 포상을 받았으니 《기사경회첩》은 어진을 완성한 직후 맡은 임무였다.

감조관 고정삼도 두 번째로 채용되었다. 《기사계첩》 제작 당시 종9품 부사용이었던 그의 품계는 그간 종6품 부사과로 높아졌다. 글씨는 절충折衝 이최방李最芳, 1706~1757이 썼는데 그는 경종과 영조 연간에 활발하게 활동하던 사자관으로서 바로 《기사계첩》의 글씨를 담당한 이의방의 사촌 동생이다.[15]

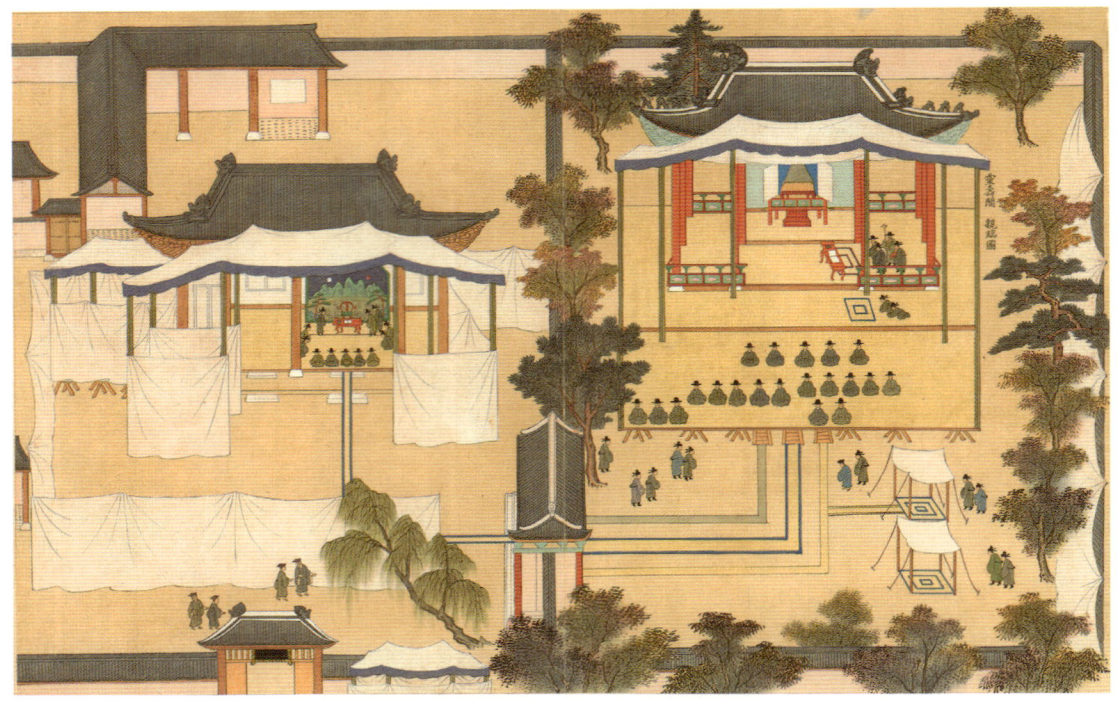

도03-02-03. 〈영수각친림도〉, 《기사경회첩》 제1폭, 견본채색, 43.8×68, 국립중앙박물관(덕수6181).

도03-03-03. 〈영수각친림도〉, 《기사경회첩》 제1폭, 견본채색, 44×67.8, 국립중앙박물관(본관8196).

도03-02-04. 〈숭정전진하전도〉, 《기사경회첩》 제2폭, 국립중앙박물관(덕수6181).

도03-03-04. 〈숭정전진하전도〉, 《기사경회첩》 제2폭, 국립중앙박물관(본관8196).

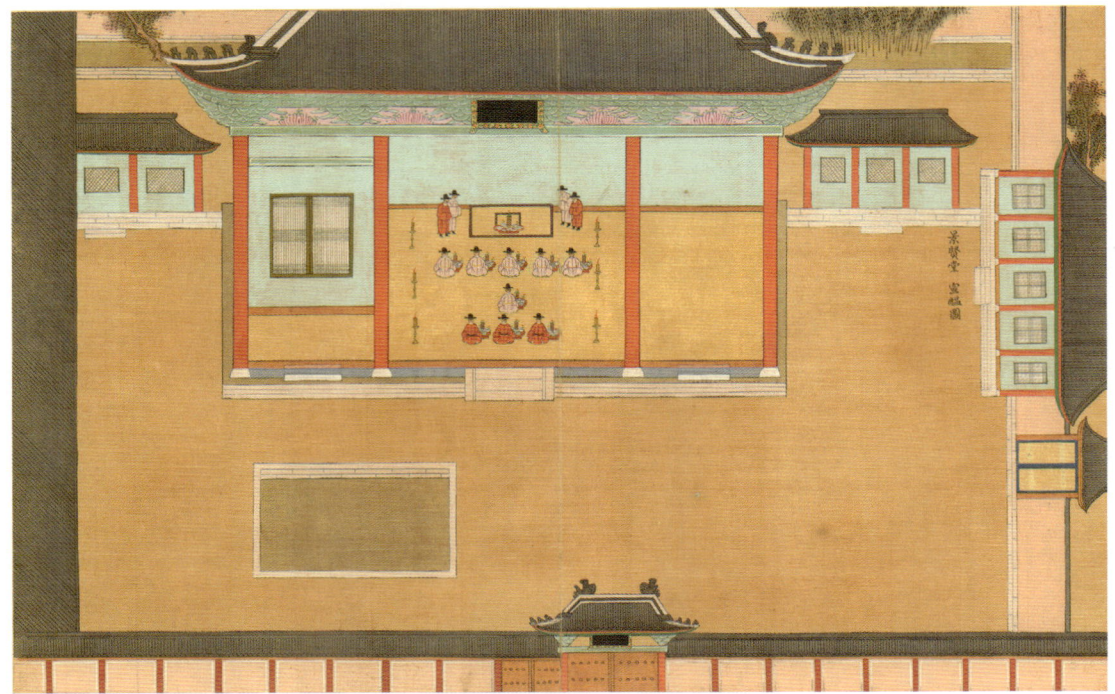

도03-02-05. 〈경현당선온도〉,《기사경회첩》제3폭, 국립중앙박물관(덕수6181).

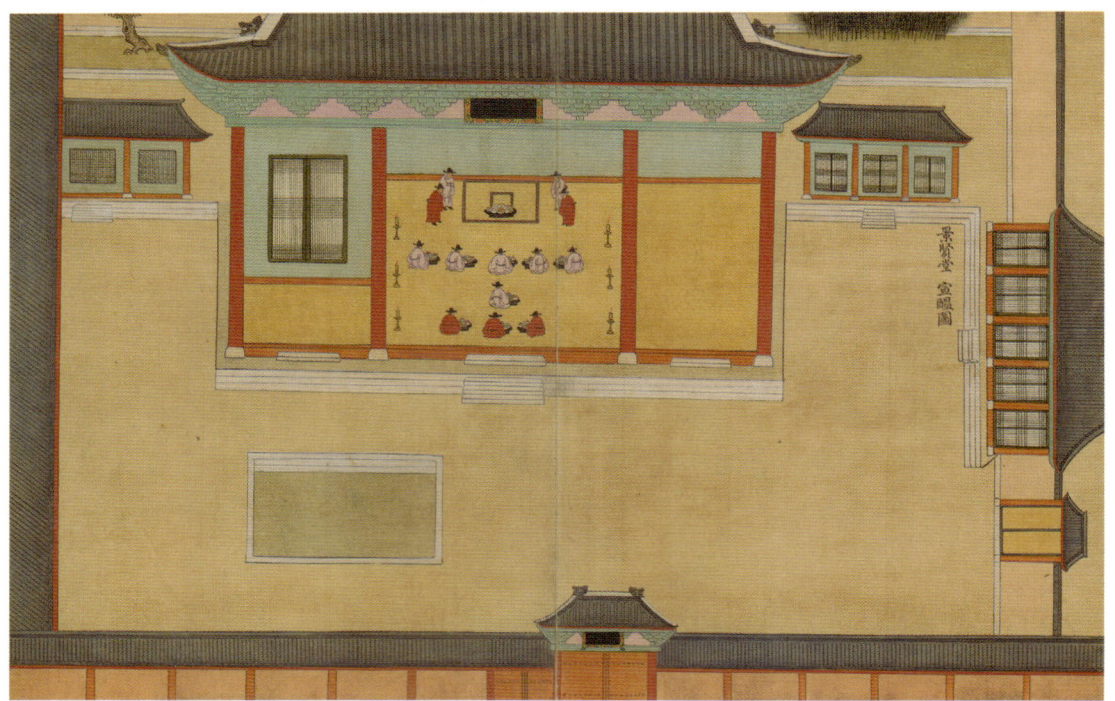

도03-03-05. 〈경현당선온도〉,《기사경회첩》제3폭, 국립중앙박물관(본관8196).

도03-02-06. 〈사악선귀사도〉, 《기사경회첩》 제4폭, 국립중앙박물관(덕수6181).

도03-03-06. 〈사악선귀사도〉, 《기사경회첩》 제4폭, 국립중앙박물관(본관8195).

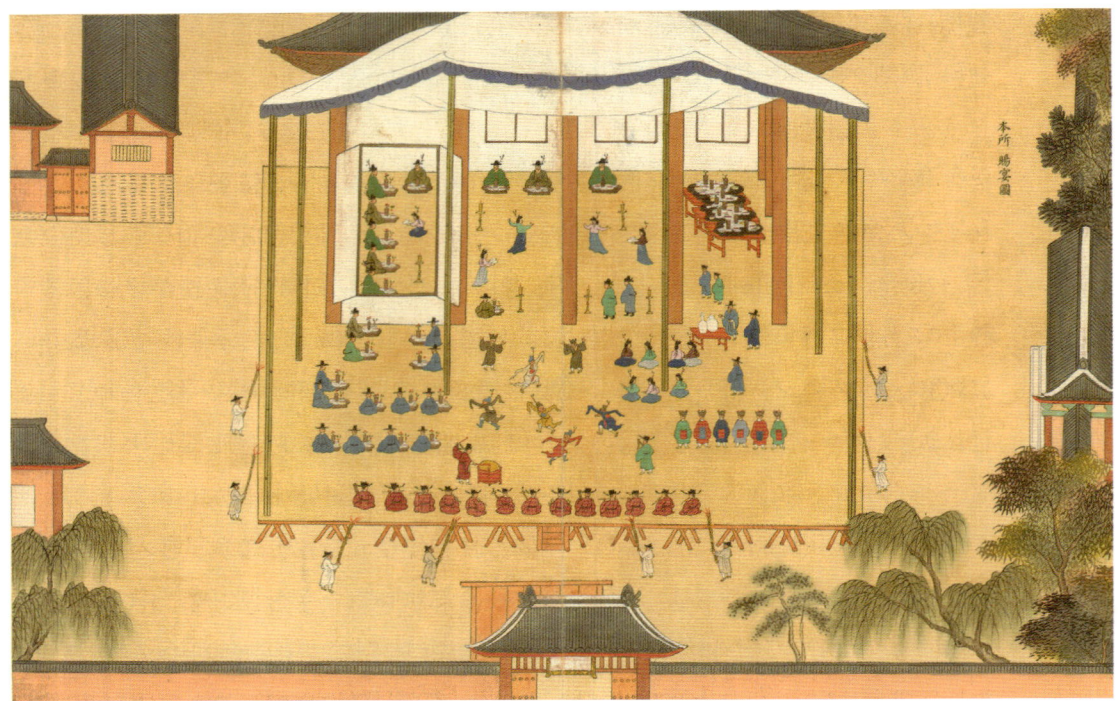

도03-02-07. 〈본소사연도〉, 《기사경회첩》 제5폭, 국립중앙박물관(덕수6181).

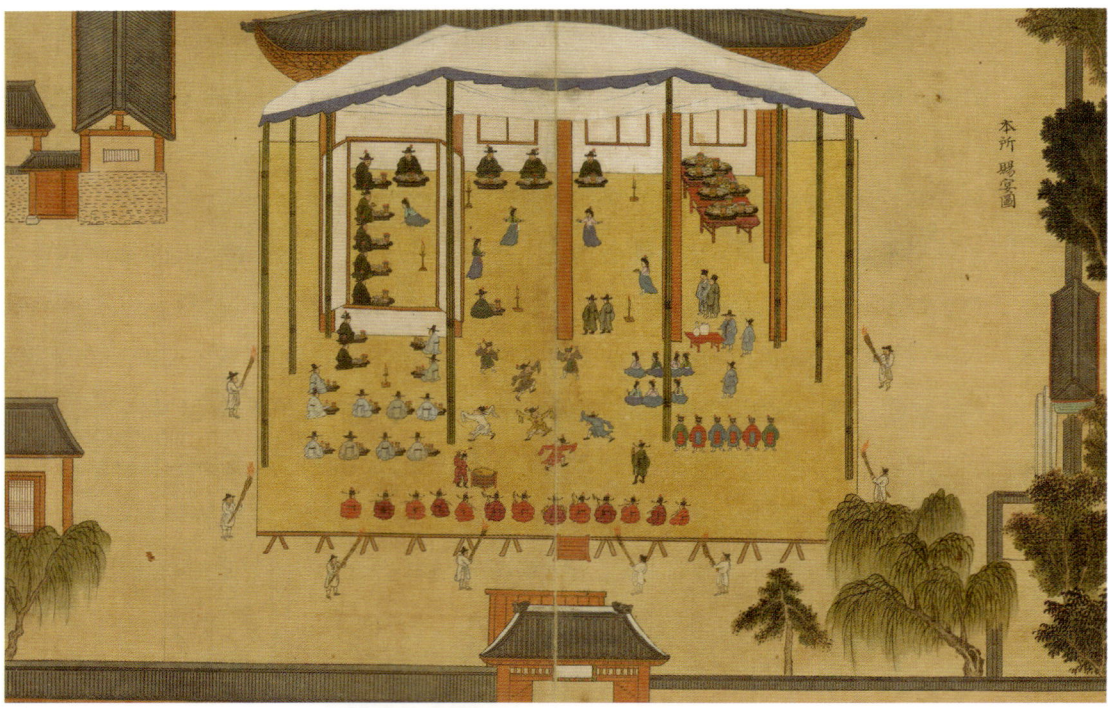

도03-03-07. 〈본소사연도〉, 《기사경회첩》 제5폭, 국립중앙박물관(본관8196).

도03-02-08. 이의현 초상, 《기사경회첩》, 견본채색, 43.5×32.3, 국립중앙박물관(덕수6181).

도03-03-08. 이의현 초상, 《기사경회첩》, 견본채색, 44.3×32, 국립중앙박물관(본관8196).

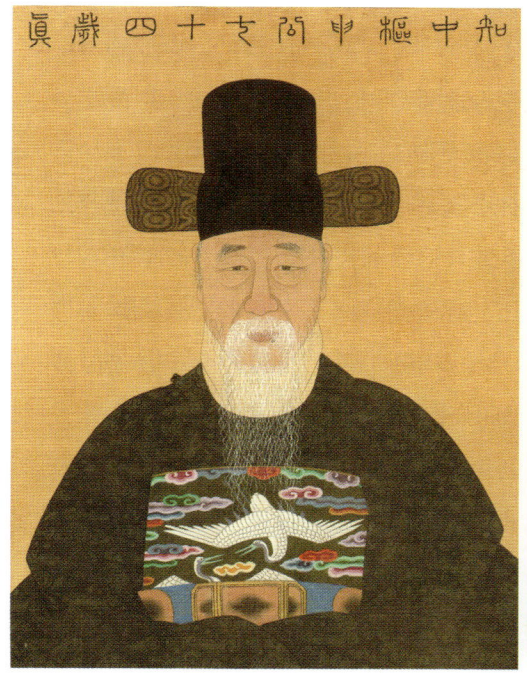
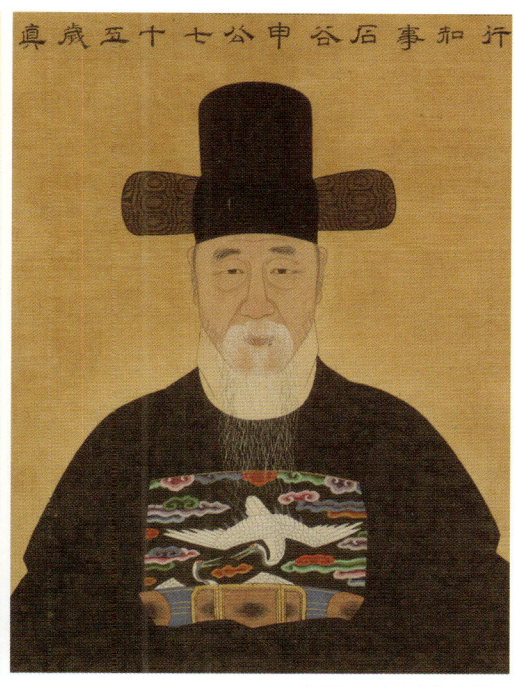

도03-02-09. 신사철 초상, 《기사경회첩》, 국립중앙박물관(덕수6181).

도03-03-09. 신사철 초상, 《기사경회첩》, 국립중앙박물관(본관8196).

《기사경회첩》에 담긴 내용과 특징

제1폭 〈영수각친림도〉

1744년 9월 9일 영조는 세자를 거느리고 창덕궁에 나아가 선원전에 배알하고 기로소에 거둥하여 영수각靈壽閣에서 어첩을 꺼내 친히 어휘를 썼다. 영조가 입소할 당시의 기로소 관우는 숙종 때와는 완전히 달라진 모습으로, 1719년에 새로 지은 영수각과 원래 있던 서루를 개축한 기영관耆英館의 두 구역으로 이루어져 있었다. 숙종의 어첩을 봉안할 당시 기로소 건물은 임진왜란을 겪으며 대부분 훼손되어 서루의 대청과 북쪽 벽의 벽감壁龕만이 온전했다. 어첩을 봉안하기에는 너무 낡고 누추하다는 김창집의 건의를 받아들여 서루의 동편에 새로운 전각을 짓기로 하고 숙종의 어첩은 서루에 임시로 보관했다.¹⁶ 공사는 숙종의 입기로소 의식이 끝난 뒤인 1719년 3월 18일 터를 닦기 시작하여 4월 25일 기둥을 세우고 상량 공사를 마쳤다. 영수각의 신축은 6월 초에 완공된 듯하며 6월 24일에는 숙종의 어첩을 옮겨 봉안할 수 있었다.¹⁷ 그뒤 영수각 서쪽에 있는 서루가 무너져 위태로운 상태에 놓이게 되자 1743년에 기로소의 건의로 고쳐 짓고 기영관이라 편액했다.¹⁸

새로 단장된 기로소 관우가 잘 표현된 〈영수각친림도〉에는 영조가 어첩에 친제하는 모습이 그려져 있다. 도03-02-13, 도03-03-03 이는 숙종 대의 《기사계첩》에는 없는 내용으로 《기사경회첩》에서 가장 핵심적인 부분이다. 오른편의 건물이 새로 지은 영수각이며 왼편의 건물이 보수를 마친 기영관이다.

영수각은 한 칸 건물로 중앙 북벽에 채감彩龕을 만들어 어첩을 봉안했다. 앞면에는 분합分閤을 달았으며 사방에 전퇴前退를 내고 반 칸마다 복함伏檻을 둘렀는데,¹⁹ 그러한 형태가 〈영수각친림도〉에 잘 나타나 있다. 영수각은 사방이 높은 담장으로 에워싸여 있고 그 안쪽으로 나무가 울창하게 자라고 있어서 접근이 제한된 지엄한 공간임을 일깨워준다. 동쪽 퇴退 기둥 안쪽에는 영조의 욕석褥席이 깔려 있고, 기둥 밖 약간 남쪽으로 왕세자의 시위侍位가 보인다. 덧마루 위에는 시임 및 원임대신, 기로신, 예조판서, 예방승지, 사관 등이 북쪽을 향해 앉아 있다. 열려 있는 벽감 앞에는 궤안匱案이 놓여 있으며, 영조의 욕석 앞에 준비된 책안冊案에는 어첩과 연갑硯匣이 펼쳐져 있다. 영조는 먼저 기영관에 설치된 악차幄次에 머물

도03-02-03-01. 〈영수각친림도〉의 영수각 어첩 친제 후 기영관에서 기로신 소견하는 부분, 《기사경회첩》 제1폭, 국립중앙박물관(덕수6181).

도03-03-03-01. 〈영수각친림도〉의 영수각 어첩 친제 후 기영관에서 기로신 소견하는 부분, 《기사경회첩》 제1폭, 국립중앙박물관(본관8196).

렸다가 통례通禮의 인도로 영수각 뜰의 판위版位로 나아가 사배를 마친 뒤 영수각에 올라 어첩에 친제했다.[20] 왕세자도 영조와 같은 동선으로 움직였는데 왕세자의 시위와 판위는 영조의 자리보다 조금 뒤에 물러서 마련되었다. 친제를 마친 어첩을 입시신들의 봉심을 거쳐 궤에 넣어 감실에 다시 봉안한 뒤, 영조는 막차幕次에 임시로 보관해두었던 궤장几杖을 우승지로부터 직접 받았다. 그림에는 영조의 욕석 뒤에 진헌받은 궤장을 받든 내관을 그려서 어첩 친제와 궤장 진헌을 한꺼번에 나타냈다.

숙종이 기로소에 들어갔을 때도 상의원에서 궤장几杖을 만들어 진헌했으며, 이 전례를 따라 영조에게도 궤장을 만들어 올린 것이다. 18세기 전반까지도 조정에서 하사하는 궤장은 옛 제도를 준수한 형태가 아니었으며, 특히 궤는 교의 형태로 제작하고 있었다. 따라서, 숙종에게 궤장을 올릴 때 『주례』와 『후한서』의 규정을 살펴 원래의 궤장 제도를 회복했다. 안석安席은 길이 3척, 높이 1척 1촌 5푼, 넓이 1척 2촌 7푼 크기로 두 끝은 약간 높고 가운데는 약간 들어갔으며 뾰족한 모서리가 없는 답장踏掌 형태로 되살렸다. 지팡이는 아홉 개의 마디가 있는 길이 7척 5촌의 대나무 모양으로 만들었다. 상단에는 비둘기를 새겼으며, 하단에는 짚기 편하게 모가 난 쇠장식을 붙였다.[21]

영수각과 기영관 마당에 깔린 노란색 지의를 따라가면 악차기영관-판위-영수각-삼문三門-기영관으로 이동했던 영조의 동선을 읽을 수 있다. 기영관은 방 두 칸, 헌軒 여섯 칸으로 이루어진 남향 건물이다. 중앙 벽에는 감실을 만들어 기로신의 선생안을 보관했고 네 기둥에는 숙종, 영조, 정조의 어제와 기로신의 갱진시를 걸었다. '기영관'耆英館 '진솔당'眞率堂, '수역'壽域 등의 편액이 걸려 있었다고 하나 그림에서는 확인할 수 없다. 악차로 사용한 기영관에는 휘장을 둘러서 공간을 위호했으며 그 가운데 세자의 악차도 확인된다. 실내에는 일월오봉병과 교의가 놓여 있고, 영수각 어첩 친제를 마치고 입시한 기로신의 모습이 그려져 있다. 도03-02-03-01, 도03-03-03-01

기로소에는 영수각과 기영관 외에도 기로신의 도상첩을 보관하는 봉안각奉安閣과 이에 연접한 서리방書吏房이 있었는데, 기영관 뒤쪽에 'ㄱ'자형으로 꺾인 건물이다. 기영관 남쪽에 남향으로 난 문이 기로소의 대문인데, 여기에서 왕은 연輦에서 내려 여輿로 바꾸어 타고, 다른 관원들도 모두 말에서 내려야 했다.

〈영수각친림도〉는 정면 부감의 전통적인 시각 구성법을 고수하면서도, 영수각의 기둥과 난간, 열려 있는 벽감의 문과 그 앞의 궤안, 기영관 앞의 휘장, 실내에 있는 인물의 대열 등에는 뒤쪽으로 갈수록 좁아지는 표현법을 썼다. 또 영조의 욕석과 그 앞의 책안, 왕세자의 시위, 뜰의 판위는 대각선 방향으로 후퇴하듯 배열하여 초보적이기는 하나 원근과 사실적인 공간 묘사에 관한 관심이 살아 있음을 보여준다.

제2폭 〈숭정전진하전도〉

친제한 어첩을 영수각에 봉안한 이튿날인 9월 10일 오전 9~11시사시에 영조는 숭정전에 친림해서 왕세자가 백관을 거느리고 올리는 하례를 받았다. 왕세자와 백관이 치사를 읽고 선교관이 반교문을 선포하는 순서로 진행되었다. 탄교진하례頒敎陳賀禮가 끝난 후에 기로신들도 감사의 전문을 올려 전날의 경사를 축하했다. 도03-02-04-01, 도03-03-04-01 숙종 때와 마찬가지로 왕이 임어하지 않은 상태에서 기로신 다섯 명만이 참석하여 권정례로 치렀다.

〈숭정전진하전도〉는《기사경회첩》이《기사계첩》을 모본으로 참조했음을 확신케 한다. 도03-02-04, 도03-03-04 《기사경회첩》은《기사계첩》의 체제와 내용을 제작의 기준으로 삼았기 때문에 전체적으로 공통점이 많지만, 유독 이 그림만큼은 밑그림을 그대로 옮겼다고 해도 좋을 만큼 구도와 시점, 건물의 형태와 비례감은 물론 이야기 구성이 서로 동일하다. 다만 화가의 표현력이 반영되기 쉬운 숭정전의 창살무늬, 뜰에 깔린 박석薄石의 형태, 어도의 표현, 채색의 색감에는 차이가 있다. 시대 양식을 가장 크게 느낄 수 있는 부분은 인물 묘사로 뒷모습의 기로신이다. 숙종 대에는 어깨가 좁고 길쭉한 신체 비례와 신발 끝만 살짝 드러날 정도의 긴 단령 표현이 특징이었다면, 영조 대에는 세장한 비례감은 사라지고 소매는 풍성해졌으며 단령 밑에는 발목까지 드러난 흑화가 보인다. 또 양발을 '팔八'자로 벌어지게 묘사한 점도 변화된 표현이다.

제3폭 〈경현당선온도〉

영조는 진하례에 친림한 다음 경현당에서 기로신들을 인견하고 선온했는데, 그 모습을 〈경현당선온도〉에 담았다. 도03-02-05, 도03-03-05 영조는 대왕대비를 모시고 10월 4일에 진

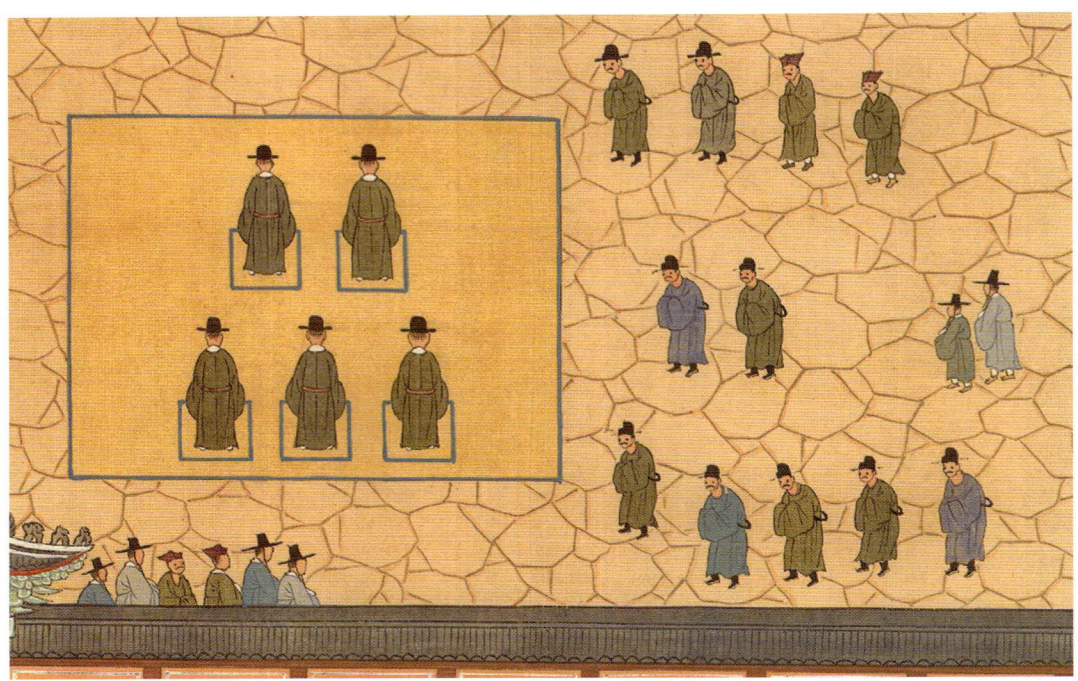

도03-02-04-01. 〈숭정전진하전도〉의 기로신들이 감사의 전문을 올려 전날의 경사를 축하하는 부분, 《기사경회첩》 제2폭, 국립중앙박물관(덕수6181).

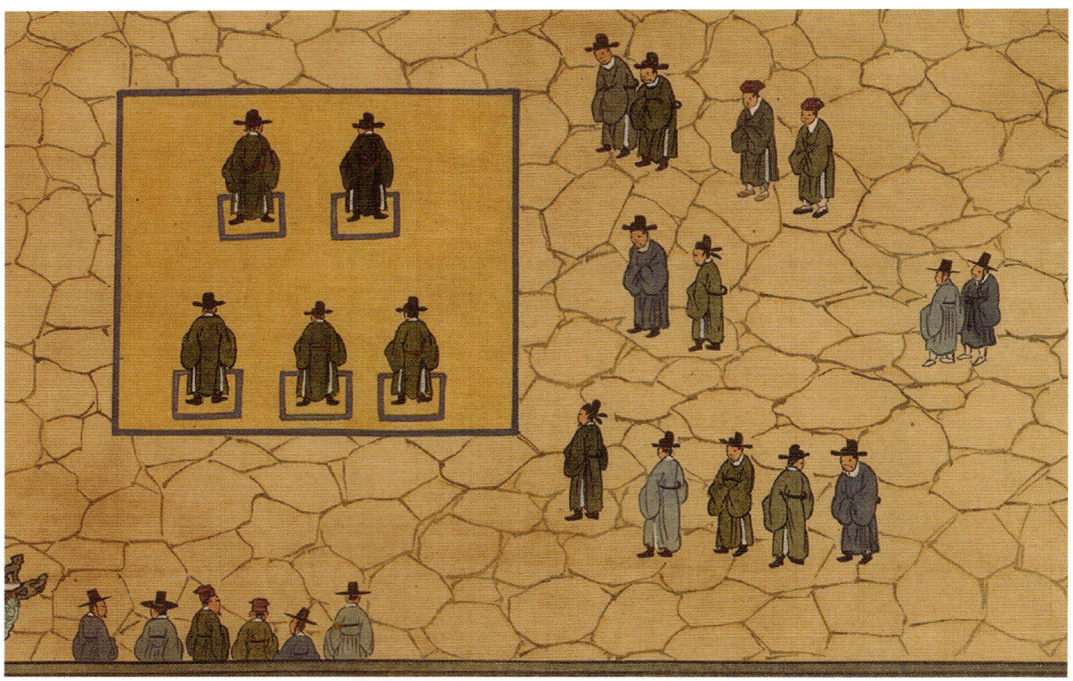

도03-03-04-01. 〈숭정전진하전도〉의 기로신들이 감사의 전문을 올려 전날의 경사를 축하하는 부분, 《기사경회첩》 제2폭, 국립중앙박물관(본관8196).

연을 계획하고 있었으므로 그 이전에 숙종 대의 경현당 석연처럼 성대한 연향을 벌이지 못했다. 그저 군신 간에 술잔을 주고받으며 차분히 담화를 나누는 선온으로 진행했다.

　술이 세 순배 돌자 영조는 이 자리에서 선왕의 고사를 26년 만에 따르게 된 감회를 친히 칠언시 한 구절에 담아 표현했으며 참석자 아홉 명에게 화답하는 연구聯句를 지어올리게 했다. 신하들의 연구는《기사경회첩》의 제6면부터 제9면까지 어제시와 함께 실려 있다. 기로신들이 각자 지은 갱진시의 낭독을 마치자 영조는 은병銀甁을 내리며 기로소에 영구히 보관할 것을 당부했다. 은병의 하사도 숙종이 기로소에 은배를 내렸던 고사를 따른 것이다.[22] 그리고 영조는 어첩의 자서문을 친히 지었다.

　경현당 선온에도 기로신 다섯 명만이 참석했다. 당내의 좌우에 세 개씩 늘어선 촉대들은 날이 어두워졌음을 말해준다. 선온은 오후 3~5시신시에 시작되었으나 때는 바야흐로 해가 짧은 음력 9월이었고 선온 자리가 길어졌으므로 조명이 필요한 시간이 되었다. 경현당 북벽에 영조의 자리가 마련되고 왕을 향해 관원들은 세 줄로 앉아 있다. 맨 앞줄은 영수각 친제부터 줄곧 참여한 기로신 신사철, 윤양래, 이진기, 정수기, 이성룡이다. 그뒤에 혼자 앉은 이는 우승지 조명리趙明履, 1697~1756이며 맨 뒷줄에 붉은 옷을 입은 세 사람은 가주서 현광우玄光宇, 1696~?, 기주관 남언욱南彦彧, 1703~?, 기사관 정원순鄭元淳, 1710~1746 등 승지와 사관이다. 도03-02-05-01, 도03-03-05-01

　《기사경회첩》의〈경현당선온도〉와《기사계첩》의〈경현당석연도〉는 같은 건물에서 치러진 행사로서 건물의 구조와 형태가 비슷하다. 부감, 정면, 측면의 세 가지 시점이 한 화면에 혼용되어 원근의 배려나 공간의 깊이를 전혀 의식하지 않은 채 전통적인 건물 묘사 방식을 따랐다. 단지〈경현당석연도〉에서는 보관이 깔려 있어서 뜰 중앙의 방지方池가 가려진 점이 다를 뿐이다. 한편으로, 건물 지붕에 보이는 치미鴟尾·귀면와鬼面瓦·잡상雜像 형태, 단청의 문양과 색채, 현판 가장자리의 장식, 옥색으로 칠한 담의 색깔 등 경현당과 부속 건물의 표현이 이보다 3년 전인 1741년(영조 17)에 그려진〈경현당갱재첩〉景賢堂賡載帖과 같다. 도03-04, 도03-05 세 그림에 나타난 경현당 표현의 유사성은 궁궐 내의 전각을 그릴 때 참조하고 준수해야 하는 기본 도안이 있었음을 시사한다.《기사경회첩》의〈경현당선온도〉는 가늘고 명료한 필선과 세련된 색감 등 여러 면에서 화원의 정성이 드러난다. 영조의 자리

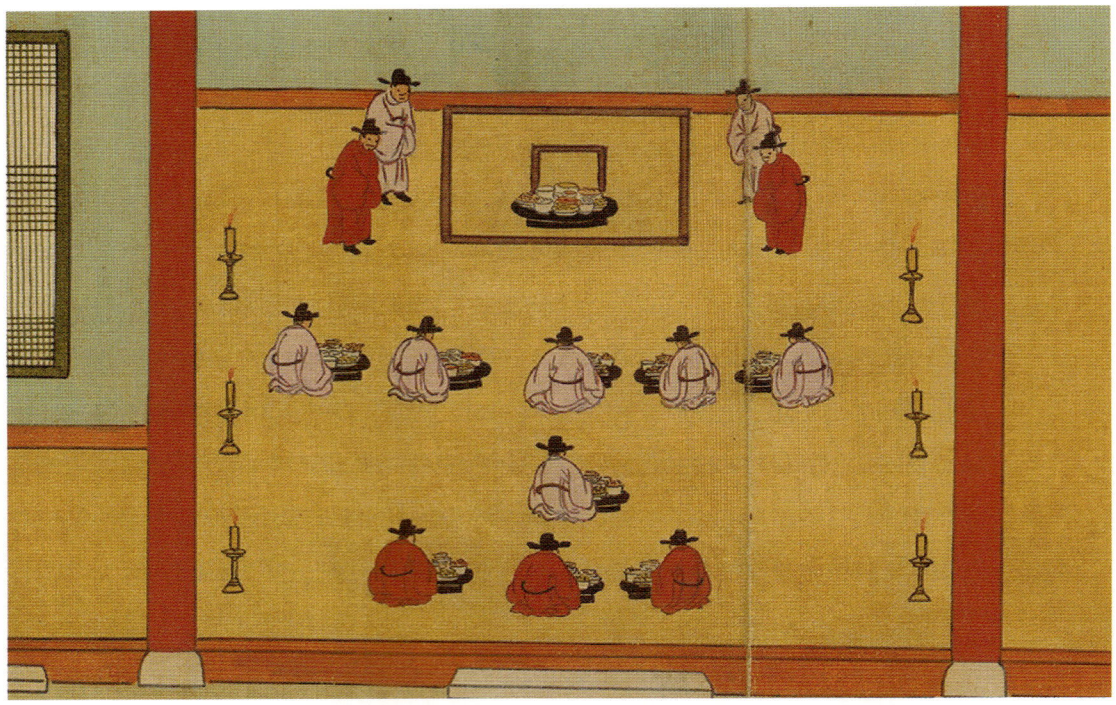

도03-02-05-01. 〈경현당선온도〉의 경현당 선온에 참석한 다섯 명의 기로신 부분, 《기사경회첩》 제3폭, 국립중앙박물관(덕수6181).

도03-03-05-01. 〈경현당선온도〉의 경현당 선온에 참석한 다섯 명의 기로신 부분, 《기사경회첩》 제3폭, 국립중앙박물관(본관8196).

와 어찬안의 위치, 내관의 겹치기 표현, 열좌한 기로신들과 술상의 관계가 서로 긴밀하게 연결되어 있어서 겹치는 표현 없이 기물과 인물을 나열했던 《기사계첩》의 〈경현당석연도〉와 달라졌다. 여전히 거리감에 대한 관심은 미약하지만 공간 안에 인물들이 훨씬 편안하게 자리잡은 느낌이다. 이보다 조금 앞서서 제작된 〈경현당갱재첩〉에서도 사물의 관계는 평면적이어서 〈경현당선온도〉의 표현에는 미치지 못한다. 비슷한 시기에 그려진 유사한 내용의 그림일지라도 주문자의 지위, 그들이 그림 제작에 쏟은 관심의 크기, 공급되는 물력의 규모, 주문을 넣은 화원의 기량은 서로 맞물려 있으며 그에 따라 그림의 회화 수준도 비례했음을 입증한다.

제4폭 〈사악선귀사도〉

〈사악선귀사도〉는 경현당에서 기로신에게 선온한 지 한 달 정도 뒤에 거행된 숭정전 진연 날의 일을 그린 것이다. 도03-02-06, 도03-03-06 숭정전 진연은 나중에 살펴볼 〈숭정전갑자진연도병〉崇政殿甲子進宴圖屛에도 그려져 있다. 도03-04 10월 7일 진연을 마친 자리에서 기로소에 어찬과 전전악殿前樂을 내린 영조는 진연에 참석한 기로신에게 자손들을 이끌고 기로소로 돌아가서 연향을 계속 이어가라고 명했다.[23] 노환으로 참석하지 못한 기로신 이의현에게도 음식 한 소반을 보냈다. 기로신들은 밤이 새도록 즐겁게 마시다가 파했다고 하는데, 모두 숙종 대의 예를 따른 것이다.

영조가 내려준 음악과 음식, 그리고 경현당 선온 자리에서 받은 은병을 받들고 기로소로 향하는 기로신의 행렬을 담은 그림 속 행렬에는 기로신 다섯 명과 새로 가자加資된 조석명趙錫命, 1674~1753 외에 어선御膳을 받들고 따라간 예조판서 이종성李宗城, 1692~1759과 왕명을 받들어 참석한 우승지 조명리가 포함되어 있다.

행렬의 구성은 《기사계첩》의 〈봉배귀사도〉와 유사하지만, 영조 대에는 악대의 수가 많아졌으며, 북을 옮기는 방식이 달라졌다. 악대 뒤에는 음식을 실은 수레 네 개가 보인다. 〈사악선귀사도〉는 화면을 꽉 채우는 짜임새 있는 구성, 거리의 들썩한 분위기 전달, 생동감 있는 세부 묘사 면에서 〈봉배귀사도〉에는 미치지 못한다. 〈봉배귀사도〉는 다소 과장된 듯 휘날리는 처용무동의 옷자락이나 걸을 때 출렁이는 악공의 관복에서 기로소로 향하는

도03-02-06-01. 〈사악선귀사도〉 부분, 《기사경회첩》 제4폭, 국립중앙박물관(덕수6181).

도03-03-06-01. 〈사악선귀사도〉 부분, 《기사경회첩》 제4폭, 국립중앙박물관(본관8196).

사람들의 기대감과 활기가 느껴진다면, 〈사악선귀사도〉의 멈추어 선 듯한 정적인 인물들은 기운이 없어 보인다. 구경꾼들은 공간을 형식적으로 메우고 있다는 인상을 주며, 사이사이에 여백이 많아 긴장감 있는 화면 구성력이 부족해 보인다. 도03-02-06-01, 도03-03-06-01

그러나, 두 그림이 완성된 25년이라는 시대적 간격은 기로신들이 탄 가마의 묘사에서 어쩔 수 없이 드러난다. 대각선 방향으로 비스듬히 표현된 〈사악선귀사도〉의 가마는 평행으로 나란히 그려진 〈봉배귀사도〉의 평면적인 가마보다 공간의 깊이를 의식한 표현이다.

제5폭 〈본소사연도〉

〈본소사연도〉는 10월 7일 숭정전 진연 후에 기로소에서 벌인 연향을 그린 것이다. 도03-02-07, 도03-03-07 이 기로소 사연에는 기로신 외에 화협옹주의 남편 영성위永城尉 신광수申光綏, 이성룡의 아들 전 정언 이형만李衡萬, 1711~?, 윤양래의 아들 용인현령 윤지언尹之彦, 1696~? 등도 참석했다.

그림의 배경은 1743년(영조 19)에 서루를 개수하여 편액한 기영관이다. 덧마루를 넓게 깐 기영관에는 기로신들이 'ㄱ'자형으로 자리잡았고 동쪽 벽 가까이에는 왕이 보낸 어선御膳을 푸짐하게 차려놓은 흑칠 원반들이 붉은색 탁자 위에 펼쳐져 있다. 사선 방향으로 배열된 탁자나 아랫부분이 불룩하게 처진 입체적인 형태의 차일도 숙종 대의 《기사계첩》에서는 시도되지 않은 표현으로 시대적인 변화가 감지되는 부분이다.

덧마루의 설치와 참연자의 자리 배치가 달라지고 기녀가 여러 명 참석한 점, 야연夜宴임을 말해주는 촉대의 설치를 제외하면 처용무의 공연, 악대의 편성, 향령 무동의 참여 등 연회의 성격과 내용은 숙종 대와 비슷하다. 도03-02-07-01, 도03-03-07-01

숙종 대의 《기사계첩》과 영조 대의 《기사경회첩》은 왕이 참여한 유례 없는 행사를 기념한 만큼 어느 궁중행사도보다도 숙련된 화원들이 창의력과 솜씨를 발휘한 그림이다. 밑그림의 필선은 가늘고 탄력 있으며 끝마무리가 명확하다. 채색도 명도 높은 색으로 꼼꼼하게 칠해져 있다. 인물의 이목구비와 수염, 흉배의 문양, 각종 악기와 악공의 복식, 가마의 꾸밈, 지붕의 단청과 치미 등 작은 부분까지도 소홀함 없이 세밀하게 표현되어 완성도가 높다. 굳이 차이점을 보자면, 인물과 부속되는 기물의 표현은 《기사계첩》이 훨씬 사실적이고

도03-02-07-01. 〈본소사연도〉 부분, 《기사경회첩》 제5폭, 국립중앙박물관(덕수6181).

도03-03-07-01. 〈본소사연도〉 부분, 《기사경회첩》 제5폭, 국립중앙박물관(본관8196).

생기가 넘친다. 《기사계첩》은 이야기가 화면에 꽉 차도록 시점을 가깝게 끌어당긴 반면에 《기사경회첩》은 시점을 멀리 두어 좀더 넓은 시야를 확보했다. 《기사경회첩》은 기둥의 주홍색, 벽면의 고운 옥색, 단청에 어우러진 선명한 초록과 분홍의 조화, 실내 바닥의 맑은 황색 등 경쾌하면서도 세련된 색채 감각이 눈길을 끈다. 《기사계첩》보다 중간색을 많이 썼는데 이런 색감은 영조 대 궁중행사도에서만 볼 수 있는 특징이기도 하다.

궁중연향도로 보는 영조의
재위 반세기

어느 왕대보다도 다양하게 펼쳐진 연향

영조 대에 거행된 궁중 예연은 총 10회로 적지 않은 숫자다. 표03-01 영조는 역대 왕 중에서 가장 긴 52년을 왕위에 있었던 데다가 재위 전반기에는 대왕대비를 모시고 있었기 때문에 여러 차례 진연을 거행했다. 또 영조에게 진연을 올리기에 앞서 대왕대비와 왕비에게도 진연하였으므로 실제 이루어진 연향의 횟수는 10회를 훨씬 웃돈다.

영조는 국초에 성립된 전례서에 근거하여 궁중연향의 불필요한 설행 논의가 반복되는 폐단을 없애고자 『국조오례의』에 명시된 오상사五上司, 즉 의정부·돈녕부·의빈부·충훈부·중추부 주관의 진연을 폐지했으며[24] 더 이상 '풍정'의 이름으로 연향을 거행하지 않았다. 이로써 예연이 유연遊宴으로 변질되는 것을 경계했으며 임진왜란 이후 들쑥날쑥하던 궁중연향의 설행 기준과 성격을 '진연'으로 정리했다.

영조 즉위 후 처음 거행된 예연은 1728년(영조 4) 9월 15일 대왕대비에게, 사흘 뒤에 왕대비에게 올린 진연이다. 선왕의 삼년상이 끝난 뒤 지위가 격상된 동조東朝에게 존호를 올리고 진연하는 관례를 따른 것이다. 계획대로라면 1728년 1월에 거행해야 했지만 왕대비 친정 조모의 상사로 인해 9월로 연기했다.

표03-01. 영조 대 설행된 예연 일람표

번호	연도	시기	종류	장소	목적	의궤·형지안·궁중행사도	비고
1	1728년 (영조 4)	9. 15.	대왕대비전 진연		경종의 삼년상 후 동조에 진연하는 관례	형지안(무신진연의궤)	
		9. 18.	왕대비전 진연				
2	1739년 (영조 15)	4. 12.	대왕대비전 진연		대왕대비에 대한 상존호례 축하		
3	1743년 (영조 19)	9. 13.	대왕대비전 진연	창경궁 통명전	영조의 오순	형지안(계해진연의궤)	·헌수는 7작 ·육일무六佾舞 ·예주醴酒 사용
		9. 16.	영조 진연(어연)	창경궁 명정전			
4	1744년 (영조 20)	10. 4.	대왕대비전·중궁전 진연	경덕궁 광명전	영조 망육(51세) 및 입기로소	『갑자진연의궤』 ·〈숭정전갑자진연도병〉 도03-04 ·《영조을유기로연·경현당수작연도》 도03-12	
		10. 7.	영조 진연	경희궁 숭정전			
5	1765년 (영조 41)	10. 11.	영조 수작	경희궁 경현당	영조의 등극 40주년 및 망팔(72세)의 칭경	『을유수작의궤』 ·《영조을유기로연·경현당수작연도》 도03-12	
6	1766년 (영조 42)	8. 27.	영조 외진연	숭정전	왕자로 시연했던 병술년(1706) 진연 계술	〈영조병술년진연도병〉 도03-15	·도감 불설치 ·송절다 사용
		8. 28.	중궁전 내진연	경희궁 광명전			
7	1767년 (영조 43)	12.16.	영조 수소작受小酌	근정전 옛터	태종 대 고사 계술	〈영묘조구궐진작도〉 도03-44, 도03-45	
8	1769년 (영조 45)	2. 25.	영조 외진연	숭정전	영조가 보령 80세를 바라보고 재위 40년이 넘었으며 정순왕후가 입궐한 지 10년	형지안 『기축진연의궤』	·헌수는 9작 ·음악 사용 1년 만에 재개 ·처용무 공연
			중궁전 내진연	광명전			
9	1773년 (영조 49)	윤3.1.	영조 진연	숭정전	영조의 팔순	형지안 『계사진연의궤』	·헌수는 7작 ·처용무 공연
			중궁전 내진연	광명전			
10	1775년 (영조 51)	12.18.	영조 진연	경희궁 집경당	영조의 즉위 50년	형지안 『병신진연의궤』, 1776년 완성	·헌수는 9작

영조는 1728년을 시작으로 총 네 차례 대왕대비께 진연례를 올렸고, 자신은 여섯 차례 진연례와 두 차례 수작례受爵禮의 주인공이 되었다. 대왕대비에 대한 상존호, 영조의 임어臨御 및 보령 기념紀年, 환후평복, 선왕 대의 연향이 거행된 지 일주갑, 선왕이 거행한 연향의 계술, 입기로소 등을 이유로 예연을 허락했다. 실제 행례로 귀결된 연향 외에도 신하들이 제안했으나 영조가 허락지 않은 연향도 많았다. 1754년 영조의 즉위 30주년 및 환갑, 1756년 인원왕후 70세, 1770년 숙종 대 숭정전 진연이 치러진 지 일주갑 등을 맞아 신하

들은 헌수를 간절히 청했지만 영조는 절제의 미덕을 보이며 허락하지 않았다. 조선시대 궁중 예연은 결코 왕의 일방적인 명령으로 설행할 수 없었다. 설행을 결정하기까지 왕실의 어른, 왕, 신료들 사이에 늘 존재하는 이견과 견제를 합당한 명분을 내세워 해소하고 절충해 나가는 과정이 필요했다. 왕은 신료들과의 논의 과정을 통해 연향의 취지를 명확하게 설정하고 그것에 맞는 명칭과 세부 절목을 정해 나갔다.

그런 의미에서 1743년(영조 19) 영조의 50세를 축하하는 진연은 눈여겨볼 만하다. 1710년 숙종의 50세를 칭경한 진연을 따른 것으로 영조의 생일이기도 한 9월 13일에 창경궁 통명전通明殿에서 대왕대비에게 먼저 진연하고 영조에게는 16일 명정전明政殿에서 참연자가 140명이나 되는 큰 규모로 거행했다.[25]

특이점이라 하면 진연을 수락하는 자리에서 영조는 이 연향의 공식적인 명칭을 '어연'御宴으로 명명한 것이다.[26] 『시경』 녹명장鹿鳴章의 뜻을 본받아 옛 신하들을 모아 군신의 정을 펼쳐 보이려는 마음에서였다. 그런데 어연을 준비하던 중 대사헌 오광운吳光運, 1689~1745이 며칠 전 별자리에 이상이 보이고 우박으로 농작물이 재해를 입어 흉년이 걱정되는 상황이므로 어연을 정지하라는 상소를 올렸다. 영조는 대왕대비에 대한 진연도 겸하는 행사였으므로 정지할 수는 없고 양로연으로 이름을 바꾸어 치르기로 했다.[27] 그런데도 신하들이 강하게 거두어들일 것을 청하자 하루 만에 다시 어연으로 바꾸었다.

어연이라는 취지에 맞게 통상적인 진연과는 몇 가지가 다르게 진행되었다. 가장 다른 점은 진작 횟수였다. 보통 진연에서는 9작을 올렸으나 치사할 때 올리는 두 번을 빼고 7작만 올리기로 한 것이다. 선창악장先唱樂章도 삭제했으며 찬품의 그릇 수와 미수味數도 줄이는 등 전체적으로 풍성하게 벌이지 않았다. 음악은 아악雅樂과 속악俗樂을 썼으며 춤은 육일무六佾舞를 공연하고 술은 예주醴酒를 사용했다.

18세기의 궁중연향의 실질적인 모양과 형편에 대해서는 19세기만큼 자세하게 밝히기 쉽지 않다. 의궤만큼 궁중연향을 자세하게 알 수 있는 문헌도 없지만, 아쉽게도 현재 남아 있는 18세기 연향 의궤는 두 건에 불과하며 19세기의 연향의궤만큼 상세하지 않기 때문이다. 더 많은 연향 의궤의 제작에 대한 추정은 1856년에서 1857년 사이에 강화부 외규장각에 봉안되었던 서적의 형지안形止案이 뒷받침해준다.[28] 숙종 대인 1706년과 1710년

의 진연의궤, 경종 대인 1724년의 단의왕후진연의궤端懿王后進宴儀軌가 있었으며 영조 대인 1728년, 1743년, 1769년, 1773년, 1775년에도 진연의궤가 만들어졌다.표03-01

남아 있는 의궤는 적지만, 영조 대에는 진연·친림기로연·수작受爵 등 여러 종류의 연향이 화축·화첩·병풍 등 다양한 형식의 화면에 그려져서 18세기 궁중 예연의 자세한 파악에 대한 갈증을 시각적으로나마 해소해준다. 예연뿐만 아니라 사연이나 사찬賜饌, 선온 같은 비공식적인 작은 술자리를 그린 그림이 여러 점 남아 있는 점도 영조 대 연향도의 특징이다. 이처럼 영조 대 궁중연향도의 제작은 어느 때보다 활발했다. 하지만 주제나 형식의 폭이 넓어진 데 비해 양식적 변화는 두드러지지 않았는데 이는 다음 왕대에 기대해볼 만하다. 양식적 변화에는 회화적 신경향을 추구하는 주문자의 강력한 의지가 필요했으며 새로운 표현을 모색하는 화가 집단의 능력이 뒷받침되어야 했다.

영조의 기로소 입소를 칭경한 진연, 〈숭정전갑자진연도병〉

영조가 51세 되고 즉위 20주년이 되는 1744년(영조 20)은 갑자년으로 숙종의 사적을 계승하여 기로소에 들어간 해다. 영조의 입기로소를 기념한 궁중행사도는 여러 관청에서 다발적으로 제작되었는데 기로소의 계첩인 《기사경회첩》은 앞서 살펴보았다. 영조의 기로소 입소를 축하한 진연은 입소 의례가 완료된 지 한 달이나 지난 10월 7일에 경희궁 숭정전에서 별도로 치러졌는데 이 진연에 대해서는 〈숭정전갑자진연도병〉과29 도03-04 『영조갑자진연의궤』英祖甲子進宴儀軌가 남아 있어 연향의 양상을 비교적 소상하게 들여다볼 수 있다.30 갑자년 진연의 설행 근거는 1743년 계해년 진연과 1710년 경인년(숙종 36) 진연에 두었다. 영조에게 진연하기에 앞서 10월 4일 이른 아침에 경덕궁慶德宮 광명전光明殿에서 대왕대비인원왕후, 1687~1757와 왕비정성왕후, 1693~1757에게도 진연했다. 내연에는 네 번, 외연에는 세 번의 습의를 거쳤다.31

〈숭정전갑자진연도병〉은 진연 장면 세 첩과 좌목 세 첩으로 이루어진 6첩 병풍이다. 제4첩의 좌목은 "갑자구월 진연할 때"甲子九月進宴時로 시작된다. 진연 일시는 10월인데 병풍

도03-04-01.
어좌 부분.

도03-04. 〈숭정전갑자진연도병〉, 1744년, 6첩 병풍, 견본채색, 119.7×334.8, 국립중앙박물관.

도03-04-02. 무동과 악대 부분.

에 9월로 표기되었기 때문에 〈숭정전갑자진연도병〉이 갑자년 10월의 진연을 그린 것이 아니라는 의견도 있으나,[32] 이 진연이 9월의 입기로소를 칭경하는 취지에서 거행되었음을 표시한 것으로 이해되며, 좌목의 명단과 순서도 『영조갑자진연의궤』 및 『승정원일기』의 참석자 명단과 일치한다.[33] 따라서 〈숭정전갑자진연도병〉은 1744년 10월 7일의 진연을 그린 것이 분명하다.

　붉은 선으로 좌목을 상·하단으로 구획하고 상단에는 영중추부사 서명균徐命均, 1680~1745부터 예조참판 윤득화尹得和, 1688~1759에 이르는 참연제신 36명, 하단에는 밀창군密昌君 이직李稙, 1677~1746에서 학릉군鶴陵君 이시李樋, 1698~?까지 종친 36명 등 총 72명의 관직 성명을 썼다.[34] 영조는 갑자년 진연에 70세 이상의 관원이 많이 참여할 수 있도록 그 범위를 어느 때보다도 폭넓게 하명했다. 『영조갑자진연의궤』에 의하면 재신 이하 관원이 87명, 종친 48명, 의빈 4명 등 139명이 참연했다. 이밖에도 보계 위에 올라 시연하지는 못했지만, 불승전자不陞殿者로 분류되어 다른 자리에서 음식상을 받은 관원의 숫자만도 61명이나 되었다.[35] 이중에서 병풍 좌목에는 종2품 이상의 품계를 참연제신과 종친·의빈만 기록된 것을 보면 〈숭정전갑자진연도병〉은 당상관 계병이었다고 여겨진다.

　예연에서 참연자의 좌차는 아주 중요한 사안이다. 화면 오른쪽, 즉 동쪽의 맨 앞줄이 상석上席이며 같은 줄에서는 북쪽을 윗자리로 삼는 것이 기본 원칙이다. 실제로 그림에는 보계 위에서 음식상을 받은 참연자가 기록을 웃도는 238명이나 그려져 있는데 이들의 좌석 배열은 사뭇 복잡해 보인다. 대체로 동쪽에는 종친과 의빈이, 서쪽에는 문무관이 자리하는데 이들 사이에서도 품계와 신분에 따라 줄·방향·간격이 달랐다. 그림에는 그에 따른 구별을 뚜렷하게 표현했다고 보지만 그 차이를 명확하게 짚어내기는 쉽지 않다.

　연향일 전에는 1710년의 예에 따라 진연청에서 진연반차도를 그려 올렸다.[36] 행사장에는 보판補板을 깔아 참연자들이 앉을 자리를 마련했는데 대개의 겨우 장소가 협소하여 보판의 설치 모양과 좌석 배치가 종종 문제 되었다. 따라서 행사 전에 내입되는 진연반차도는 보판의 설치와 좌석의 배치 형태를 나타내는 데에 중점을 두었다. 국립고궁박물관의 〈진연반차도〉나 『국조속오례의서례』의 배반도 〈인정전진연지도〉에서 그 형식을 짐작할 수 있다. 도00-07, 도02-03

영조의 1744년 진연에서 주목되는 점은 기로신들에 대한 존중과 종친 및 의빈에 대한 배려이다. 헌수는 1710년의 진연례에 근거하여 왕세자의 제1작을 시작으로 총 9작을 올렸는데 종친과 의빈이 다섯 명이나 포함되었다.[37] 이중에서 제5작을 올린 효종의 사위 금평위錦平尉 박필성朴弼成, 1652~1747은 93세였으므로 진작할 때 지팡이에 의지하여 숭정전 안에 오를 수 있도록 허락했으며 미수 2상과 과반果盤을 내려 자손들과 함께 즐거움을 나눌 수 있게 했다.[38]

정재는 제3작을 올릴 때 초무, 제4작에서 아박, 제5작에서 향발, 제6작에서 무고, 제7작에서 광수무, 제8작에서 향발, 제9작에서 광수무, 그리고 대선을 올릴 때 처용무를 추었다. 도03-04-01 이들은 모두 향악정재인데 18세기의 외연에서는 향악정재를 사용한 것이 특징이다.[39] 외진연의 이러한 정재 구성과 남악男樂의 사용은 1706년(숙종 32) 숙종의 즉위 30주년을 기념한 진연 때 외연에서는 여악女樂을 쓰지 않는 것을 정식으로 삼은 이후 정례화된 것이다. 악대는 전정헌가殿庭軒架인데, 삭고朔鼓와 응고應鼓, 협률랑과 집박전악, 건고建鼓, 편종, 편경, 어敔, 축柷, 그리고 이름을 정확히 알 수 없는 관현악기를 다루는 열 명의 악공이다. 보계 끝부분에는 다음 차례를 대기 중인 처용 무동이 보인다.

숭정전 북벽에는 일월오봉병 앞에 교의와 고임 음식이 잔뜩 차려진 찬안상饌案床을 설치하고,[40] 동쪽 기둥 옆에는 뒤로 넘어지듯 그려진 왕세자 시연위가, 서쪽 기둥 옆에는 작은 오봉병과 공안이 있다. 찬안상 아래에 깔린 용무늬가 들어간 화문석이 이채롭다. 찬안상 동쪽에는 보안이 있으며 향꽂이香串가 있는 향좌아 한 쌍과 노란색 유촉대鍮燭臺 한 쌍이 놓인 사이에는 진작위가 펼쳐져 있다. 도03-04-02 숭정전 기둥 바깥에는 기둥 근처 서쪽에는 청선·홍양산·금월부가, 동쪽에는 청선·일산·수정장이 서 있고 청화백자로 된 화준花樽 한 쌍이 장식되어 있다. 보계 아래 동쪽 마당에는 왕의 편차가 있는데 이 안에도 병풍이 설치되어 있다. 이러한 모든 배치는 이 진연과 같은 해에 간행된 『국조속오례의서례』의 〈인정전진연지도〉에서 잘 설명된다.

술항아리도 사용자의 신분과 품계에 따라 정해진 위치에 각각 준비되었다. 왕이 마실 주준酒樽이 놓인 주정酒亭과 왕세자의 주탁酒卓 외에도 덧마루 위 양쪽에는 세 군데씩 모두 여섯 개의 술항아리를 더 찾을 수 있다. 그 곁에는 사옹원 관원이 이를 관리하는 모습이다.

참연자는 흑단령을 입고 상 앞에 정좌했다. 이들에게는 남은 음식을 싸갈 기름종이, 격지隔紙, 푸른 보자기, 가는 노끈 등이 각각 지급되었다.⁴¹ 화면에는 진작관이 진작위 앞에 앉아 있고 내관이 술잔을 영조에게 올리는 모습이 그려져 있다. 공연되는 정재는 동발銅鈸의 술이 무동의 양손 끝에 늘어져 있는 것으로 보아 향발로 보인다.

숭정전 안팎의 설비, 참연자의 반차, 의장의 설치 등 연회의 내용은 앞서 살펴본 1710년의 〈숭정전진연도〉와 매우 비슷하다. 도02-04 화면 상단에 배치된 건물, 화면을 구획하는 월랑, 그 직사각형 공간 안에 이야기를 구성하는 방식, 좌우대칭의 구도, 북쪽 월랑 너머의 키 큰 소나무와 작은 활엽수의 설정, 겹치는 묘사를 피한 인물의 평면적인 배열 등은 16세기 이래 연향도의 전통적인 양식적 특징을 크게 벗어나지 않았다.

화면에 나타난 연향은 여유 있고 잘 정돈된 공간 속에서 절도 있고 약간은 엄숙하게 진행되는 듯하다. 그런데 실제로는 현장을 일사불란하게 통제하기가 쉽지 않았다. 크기에 비해 많은 인원을 수용해야 하는 행사장은 혼잡하고 무질서한 경우가 많았다. 보계 바깥의 의장기를 든 관원과 호위군관이 서 있는 공간조차도 협소하여 음식상을 들고 왕래하기가 곤란할 정도였다. 보계 아래 숨어 있다가 함부로 나타나는 사람이 있는가 하면 행사와 무관한 잡인雜人들이 섞여 들어오는 폐단도 골칫거리였다. 더욱이 떠드는 사람들도 많아서 병조에서는 이들을 단속하는 데 애를 먹곤 했다. 그래서 1744년 진연 때는 행사장의 질서 유지를 위해서 참연자의 수행원을 한 사람으로 제한하고 출입문을 엄격하게 단속했으며 소란한 사람을 엄하게 훈계하라는 영조의 명령이 병조에 내려졌다.⁴² 하지만 늘 그렇듯이 그림은 현실과 다르게 차분하게 의례가 진행되는 분위기로 그려졌다.

영조의 종친 우대와 관아 사연,〈종친부사연도〉

영조는 1744년 10월 7일의 숭정전 진연에 종친을 대거 입참시켜 종친 우대의 뜻을 표현했다. 그리고 전교를 내려 진연이 끝난 뒤에도 종친부로 돌아가 계속 연향을 이어갈 수 있도록 지원했다. 종친부에서는 왕이 내린 어찬과 음악을 가지고 사연의 형태로 연향을

베풀었으며 이를 기념해서 종친들은 계병과 계축을 조성했다. 그중의 하나가 서울대학교 박물관 소장 〈종친부사연도〉다.도03-05

　　종친부에서는 계병과 계축을 조성한 뒤 그 제작 경위와 내역을 『갑자년계병등록』甲子年稧屛謄錄으로 상세하게 기록해두었다. 이 등록은 아래와 같이 구성되었다.

① 영조가 숭정전 진연에서 종친부에 내린 두 번의 전교
② 제작 경위
③ 계병 각 첩의 내용
④ 계병과 계축을 만드는 데 소용된 물목과 가격
⑤ 총제작 비용
⑥ 제작 실무자의 명단
⑦ 10월 8일 밀창군 이직선조의 아들 인성군仁城君 이공李珙의 현손이 지은 사은전문
⑧ 홍문관 부제학 원경하元景夏, 1698~1761가 1745년 3월 하순에 쓴 발문

　　〈종친부사연도〉의 제작은 숭정전 진연에서 서평군西平君 이요李橈가 네 번째 술잔을 올렸을 때 영조가 우승지 조명리를 통해 종친부에 내린 전교에서 비롯되었다.43 종친부에서는 영조의 은전에 감읍하여 이튿날 전문을 올려 사은하고 기념화를 제작하기로 했다.

　　전교하시기를 "『서경』에 '구족九族을 친애하라'고 했다. 내가 경험한 바로써 생각해보면 오늘날이 있게 된 것은 오로지 역대 선조들의 음덕에서 연유한 것이다. 이에 선조를 추모하고 종실을 돈독히 하는 것이 우선이니 진연이 끝난 후 오늘의 어찬과 남은 음식을 특별히 종친부에 내릴 것이다. 그곳에 모여 끝까지 즐거움을 다하도록 하라"라고 하셨다. 그리고 또 전교하시기를 "종친부의 연회에 필요한 물자를 이미 내렸으므로 음악을 하사하되 단지 풍악만을 사용하라"고 하셨다. 그날 본부 연회를 파한 후 약간의 본부 저축으로 병풍 네 좌와 족자 36건을 만들었다. 진연에 참석했던 여러 종친과 낭청에게 족자 한 건씩을 나누어주고 병풍은 당상 세 명에게 한 좌씩 올리며 종친부에도 한 좌를 보관했다. 계

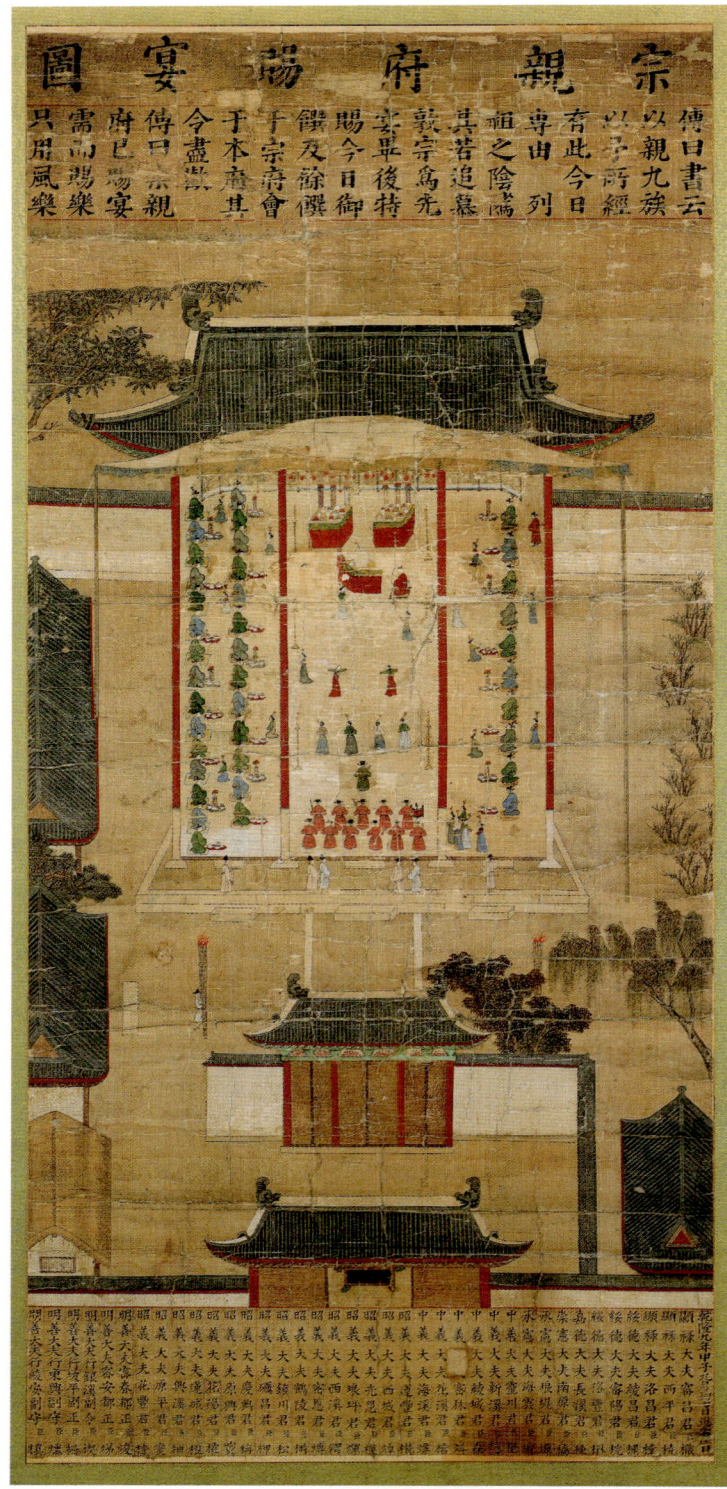

도03-05. 함세휘·노시빈,
〈종친부사연도〉, 1744년,
견본채색, 136.3×63.8,
서울대학교박물관.

▶ 도03-05-01. 〈종친부사연도〉 부분.

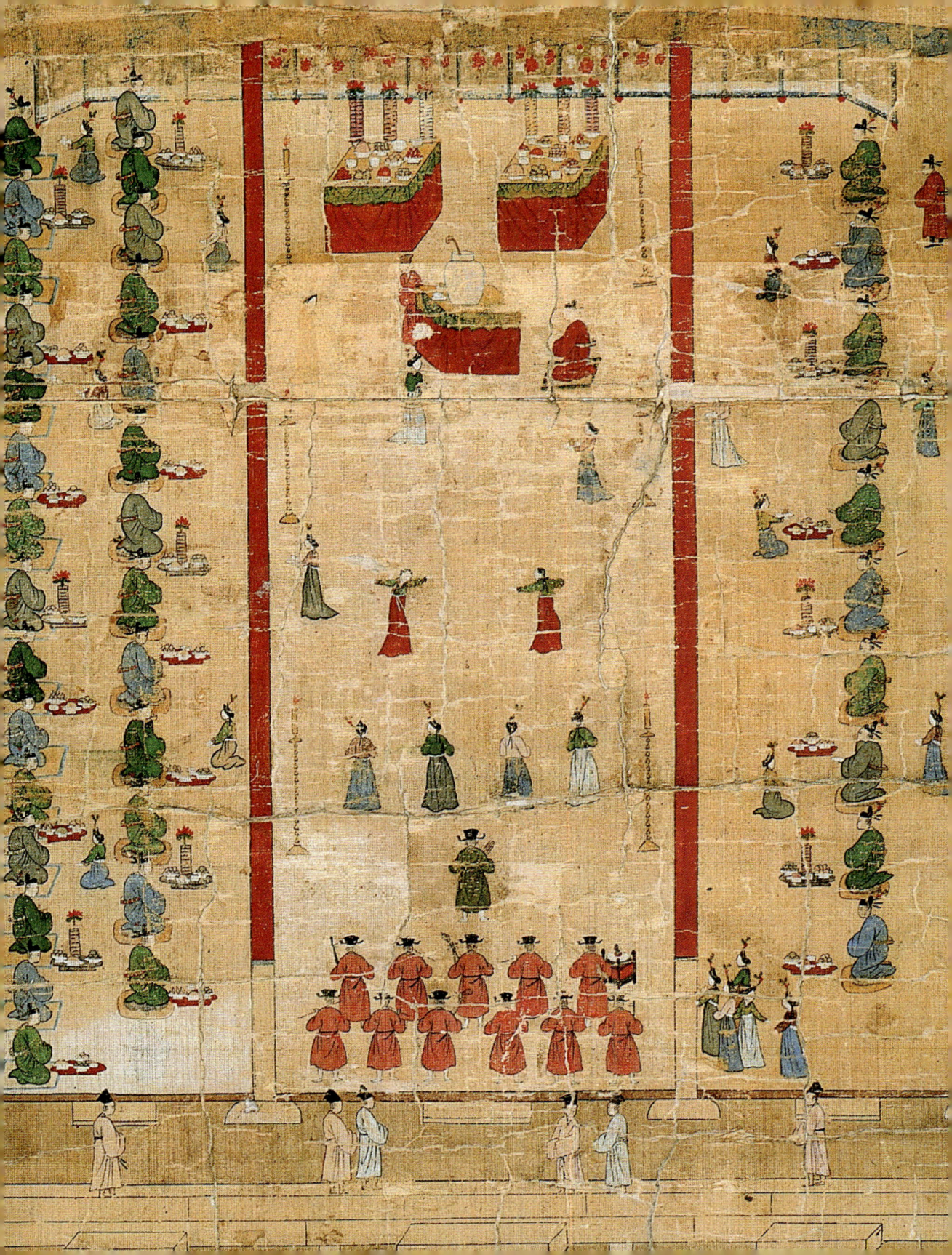

병의 제1첩은 전교, 제2첩은 진연 때의 좌목과 본부 사연 때의 좌목, 제3첩과 4첩은 진연도, 제5첩은 본부사연도本府賜宴圖, 제6첩은 진전도進箋圖, 제7첩은 전문, 제8첩은 발문이다. 족자의 윗부분은 본부사연도이며 아랫부분은 사연 때의 좌목이다. 11월에 병풍과 족자의 물력을 마련하였다.⁴⁴

계병의 제1첩은 전교, 제2첩은 진연에 참여한 종신의 좌목과 사연에 참여한 종신의 좌목, 제3·4첩은 숭정전진연도, 제5첩은 종친부사연도, 제6첩은 전문을 올려 하례하는 진전도, 제7첩은 사은전문, 제8첩은 발문으로 이루어졌다. 본부사연도와 사연에 참여한 종신의 좌목으로 구성된 〈종친부사연도〉의 형태는 『갑자년계병등록』의 기록과 일치하여 1744년에 제작된 36건의 족자 중 하나가 분명해 보인다. 계병과 계축의 두 가지 형식으로 만들어서 당상과 낭청에게 차등을 두어 분배했는데 병풍은 종친부 보관용 외에 당상에게만 올리고 그 아래 낭관 급의 종친에게는 족자를 나누어주었음을 알 수 있다. 품계에 따라 그림의 형식과 규모에 차등을 두는 것은 18세기 이후 계병이 궁중행사도의 주된 형식으로 정착한 이후에 나타난 현상이다. 계병은 당상관의 전유물이 되었는데, 이는 품계를 우대하는 의미도 있었지만, 병풍 조성에 필요한 물력과 공전이 족자에 비해 세 배 이상 들었기 때문이다. 즉, 이때 족자 한 건당 소용된 제작비용은 5냥 9전이었는데 여기에는 재료비 외에 화원 채색 및 공전으로 2냥 5전, 족자 만드는 장인 공전으로 5전이 포함된 가격이었다. 8첩 병풍은 한 좌당 31냥 7전 5푼 들었으므로 경제적인 사정은 좌목의 인물 모두에게 도병을 분아分兒하는 것을 허락하지 않았던 것 같다. 표03-02

당상용 병풍은 8첩으로서 진연도·사연도·진전도의 세 장면을 두 첩 혹은 한 첩에 그렸으며 낭청에게는 병풍의 제5첩에 해당하는 사연도를 그린 족자를 나누어주었다. 또 조성 비용을 개인에게 갹출하지 않고 종친부의 기금으로 물력을 조달했다는 점과 종친부 보관용으로 병풍 한 좌가 비치되지만, 어람이나 내입용은 따로 제작되지 않았다.

이 등록의 마지막에는 화원, 사자관, 병풍장屛風匠 등 실제 제작자가 명시되어 있다. 그림을 그린 화원은 함세위咸世緯와 노시빈盧時彬이었으며 글씨를 쓴 사자관은 김국표金國杓, 병풍장은 김정휘金廷輝와 임세엽林世燁이었다. 계병의 발문이 1745년 3월 하순에 쓰인 것으

표03-02. 1744년(갑자년, 영조 20) 종친부 계병의 제작 내역

대상	인원 수	종류	건 수	1건당 가전	총액
종친부		병풍	1좌	31냥 7전 5푼 : 화원 채색 및 공전(11냥) 병풍장 공전(3냥) 포함	31냥 7전 5푼
당상	3원	병풍	3좌	31냥 7전 5푼 : 화원 채색 및 공전(11냥) 병풍장 공전(3냥) 포함	95냥 2전 5푼
낭청과 종친	36원	족자	36건	5냥 9전 : 화원 채색 및 공전(2냥 5전) 장인 공전(5전) 포함	212냥
				총액	339냥
사자관 서역書役 필채筆債 별하別下					16냥 8전

※『갑자년계병등록』참조.

표03-03. 1759년(영조 35) 종친부 계병의 제작 내역

대상	인원 수	종류	건 수	1건당 가전		총액
종친부		대병	1좌	재료비	23냥 6전 1푼	39냥 6전 1푼
				화원 채색 및 공전	11냥	39냥 6전 1푼
				병풍장 공전	3냥	39냥 6전 1푼
당상	3원	대병	3좌	재료비	23냥 6전 1푼	118냥 8전 3푼
				화원 채색 및 공전	13냥	118냥 8전 3푼
				병풍장 공전	3냥	118냥 8전 3푼
낭청	1원	소병	1좌		10냥	10냥
				총액		168냥 4전 4푼

※『기묘년계병등록』참조.

로 보아 계병 네 좌와 계축 36건을 만드는 데 두 명의 화원이 1744년 11월부터 4개월 남짓 일했음을 알 수 있다.

〈종친부사연도〉는 위로부터 '종친부사연도'라고 쓴 제목, 진연 자리에서 내린 영조의 전교, 그림, 좌목으로 이루어진 계축이다. 하단의 좌목에는 38명의 종친 명단이 적혀 있다. 밀창군 직, 서평군 요, 낙창군 쟁洛昌君 樘, ?~1761, 능창군 숙綾昌君 橚, ?~1768, 밀양군 완密陽君 梡, 낙풍군 무洛豐君 橗, 1722~?, 장계군 병長溪君 棅, 남원군 설產原君 楔, 낭제군 섬琅堤君 燂, 해운군 흡海雲君 熻, 영천군 무靈川君 懋, 신계군 덕新溪君 穗, 능성군 삼綾城君 森, 밀림군 료密林君 杴, 화계군 당花溪君 樘, 해계군 집海溪君 熻, 연풍군 찬蓮豐君 欑, 서성군 작西城君 焯, 광은군 영光恩君 榠, 낭평

영조 시대의 궁중행사도

군 휘琅坪君 煇, 서계군 습西溪君 熠, 밀은군 박密恩君 樸, 학릉군 시鶴陵君 樴, 진천군 송鎭川君 松, 여창군 합礪昌君 柙, 경흥군 전慶興君 栴, ?~1771, 원흥군 후原興君 煦, 화양군 각花陽君 權, 연성군 근蓮城君 槿, 홍계군 유興溪君 柚, 원평군 섭原平君 燮, 화풍군 규花豐君 桂, 밀춘도정 준密春都正 焌, 밀안도정 제密安都正 烆, 은계부령 설銀溪副令 楔, 파평부정 장坡平副正 橗, 동흥부수 훈東興副守 燻, 능안부수 진綾安副守 槇 등이다. 『승정원일기』와 의궤에는 숭정전 진연에 참여한 종신이 모두 48명으로 기록되어 있는데45 종친부에서 행해진 사연에는 이중에서 38명이 참여한 것으로 보인다.

〈종친부사연도〉는 늦은 시각에 벌어진 사연의 모습을 잘 보여준다. 촛불을 밝힌 실내에는 모란병 여러 채를 겹쳐서 북쪽 벽 전체를 장식했다. 각 폭은 청색으로 회장을 두르고 흰색으로 상하 단을 댔으며 붉은색 다리까지 갖춘 꾸밈새는 18세기의 전형적인 병풍 장황 형태이다. 모란병 앞에는 왕이 내린 어찬과 여찬餘饌, 그리고 술항아리를 올린 상을 펼쳐 놓았다. 어찬과 여찬을 모셔둔 상 두 개를 사선 방향으로 그리고 중앙의 주탁은 그와 엇갈리는 반대 방향의 사선으로 묘사했다.

기녀 두 명이 앞으로 나와 마주 보며 춤추고 다른 네 명은 노래를 부르는 듯하다. 또 다른 기녀들은 음식을 나르거나 음식상 앞에서 종신들의 시중을 들고 있다. 초록색 옷을 입은 집박전악을 위시한 악공 11명이 북, 비파, 해금, 횡적橫笛, 종적縱笛 등 악기를 연주하고 있다. 동쪽에 열 명, 서쪽에 28명으로 나누어 앉은 종신 38명은 좌목의 숫자와 일치한다. 기녀와 종신들은 모두 머리에 삽화하여 이날의 축하 분위기를 잘 전달한다.

종친부 건물의 기단은 뒤로 갈수록 좁아지게 표현하여 건물을 안정감 있게 받쳐주지만, 섬돌은 다시 찬안과 같은 방향으로 그려져 다소 어색한 공간감을 자아낸다. 기본적인 시점은 전통적인 정면 부감에 의존했지만, 제작 당시의 진전된 원근과 선투시에 대한 관심이 서투르게 표출된 결과이다. 해서체의 반듯한 글씨, 단정한 필선과 능숙한 형태 윤곽, 화려하지 않은 청·록·적색의 사용은 전체적으로 품위와 격조를 느끼게 한다.

〈종친부사연도〉에 보이는 관우는《숙천제아도》의 제11폭〈종친부〉와 비교해볼 수 있다.46 도03-06《숙천제아도》는 19세기의 경화세족 한필교韓弼敎, 1807~1878가 1837년부터 1878년까지 자신의 사환 이력을 해당 관아의 건물도로 기록한 환력도이다. 한필교는

도03-06. 〈종친부〉, 《숙천제아도》 제11도, 19세기 말, 지본채색, 미국 하버드옌칭도서관.

1865년 8월부터 1867년 봄 김포군수로 발령받기 전까지 종친부에 근무했다. 종친부는 원래 경복궁 동쪽 문인 건춘문建春門 맞은편에 있었는데 사연이 열린 곳은 관대청館大廳이며 정문과의 사이에 중문이 있는 구조이다. 정문의 현판에 글씨는 없지만 《숙천제아도》에 의하면 '종친부'宗親府라는 글씨가 쓰여 있었다고 한다. 지붕만 보이는 왼편의 건물은 군사방軍士房, 서리방書吏房, 창고 등으로 짐작되며 가림벽으로 격리된 오른편의 건물은 신당, 즉 부군당府君堂이다.

〈종친부사연도〉에서 관우의 외형 묘사는 상당히 자세한 편이다. 명암이 가해진 취두鷲頭와 용두龍頭는 울퉁불퉁한 용머리 모양이 뚜렷하고 동그랗거나 네모난 단면의 서까래가 처마 아래 '팔'八자로 뻗어 있다. 공포 부분의 단청, 편액의 알록달록한 장식, 문짝에 달린 고리와 쇠붙이 장식 등 화가는 건축 의장을 세밀하게 표현하는 데에도 신경을 썼다.

종친부에 내리는 사연은 족친族親에 대한 예우로서 조선 초부터 가장 빈번한 사연 가

운데 하나였다. 종친부에는 이를 기념하여 그림을 제작하는 관습이 있었는데,⁴⁷ 『갑자년계병등록』 외에도 또 하나의 종친부 계병 등록인 『기묘년계병등록』이 전한다.표03-03 1759년 11월 6일 영조는 육상궁毓祥宮 전배를 마치고 종친부에 들러 어제어필의 현판을 하사했는데, 이 사실을 기념하여 조성한 종친부 계병에 관한 기록이다. 현판을 봉안할 때 동참한 종친부 당상 세 사람에게는 대병大屛을, 낭청 한 사람에게는 소병小屛을 분하했다. 제1·2첩에는 영조가 지은 어제고부기회御製故府紀懷를 쓰고 제3·4첩에는 친림본부도親臨本府圖, 제5·6첩에는 어제봉안도御製奉安圖를 그렸으며, 제7첩에는 봉안 시 좌목, 제8첩에는 발문을 기록한 8첩 병풍이었다. 그림을 그린 화원은 허감許礛과 한종일韓宗一, 1740~?이며 사자관 최도항崔道恒, 병풍장 임우춘林遇春과 한무진韓戊辰이 일했다. 이때도 종친부의 공금으로 물력을 충당했다.

영조의 잦은 영수각 참배와 기로소의 계첩 제작

영조는 즉위한 지 12년째 되는 1736년(영조 41) 3월 18일 어머니 숙빈최씨의 사당숙빈묘淑嬪廟에 전배하고 돌아오는 길에 기로소를 둘러보았다.⁴⁸ 미리 계획한 일정은 아니었지만, 이것이 영조의 첫 번째 기로소 방문이었다.⁴⁹ 영수각 뜰에서 사배례를 올리고 퇴에 앉아 어첩을 꺼내 본 뒤 기영관으로 다시 자리를 옮겨 숙종 대의 '기해기사경회첩'[기사계첩]과 기로소선생안을 가져다 열람한 영조는 어첩과 계첩에서 부친의 자취를 직접 확인하면서 오랫동안 슬픈 감정에 잠겨있는가 하면 감회의 눈물을 흘렸다. 다음날, 영조는 기로신에게 편전에서 선온할테니 시종신侍從臣을 지낸 아들이 있으면 같이 입시하라고 명했다.⁵⁰ 아마도 기로소 첫 방문은 영조의 마음에 깊은 생각과 감정을 불러왔던 모양이다.

숙종은 기로소에 들어간 이듬해에 승하하여 다시는 기로신과 공식적인 모임을 갖지 못했지만, 영조는 1744년 기로소에 들어간 후에도 32년의 수를 누리는 동안 여러 차례 기로소를 친히 방문하여 영수각에 전배례를 올렸다.⁵¹ 또 기로당상을 따로 불러 보거나 경연에서 소견하는 일도 잦았는데, 그 자리에서 강론하기도 하고 어제시를 내려 갱진케 하곤 했다. 일례로 〈행기로강어공묵합수서〉行耆老講於恭默閤手書는 1758년(영조 34) 창경궁 환경전의

남월랑인 공묵합에서 기로신과 『대학』을 강론한 뒤 내린 어제를 목판에 새겨서 기영관에 걸게 한 것이다.[52] 도03-07 그밖에도 기로소에 선온하고 사악賜樂했으며 특히 60세 이상의 유생이 응시하는 기로과耆老科를 설치하는 등 노인들에 대한 은전을 여러 모로 실시했으며[53] 역대 어느 왕보다도 기로소에 자주 왕래하면서 국가의 원로로서 기로신을 우대했고 그들과 긴밀한 관계를 유지했다.

1752년(영조 28)은 영조가 숙종이 기로소에 들어갔을 때와 같은 59세가 되는 해였으므로 연초부터 영수각에 전배하겠다는 의사를 밝혔다.[54] 2월 11일에 기로당상, 시임대신, 원임대신을 이끌고 영수각에 사배례를 올린 후 어첩을 꺼내서 1744년 입기로소 의식 때 쓴 「어첩자서」 끝에 이날 방문의 개요를 추서追書했다.[55] 이듬해 1753년은 영조 자신이 태조가 기로소에 들어갔을 때와 같은 60세가 되는 해였지만 영수각 전배를 이듬해로 미루었다.[56] 1754년(영조 30)은 태조가 기로소에 들어간 지 여섯 번째 주갑周甲이 되는 해이자 영조가 회갑을 맞은 해라는 명분에, 특별히 1월 1일에 종묘와 영희전에 전알한 뒤 영수각에도 참배했다.[57]

1760년(영조 36) 1월 18일에는 칙사를 전송하러 연향대宴享臺에 가기 전에 영수각에 들러 배례를 올리고 기로신을 소견했으며,[58] 이틀 뒤인 20일에는 명정전 월대에서 기로신과 훈신에게 선찬宣饌했다. 영조는 이날의 모임을 그려서 작첩하고 위쪽에 어제시를 써서 내입하는 외에 기로신과 입시한 신하들에게도 한 벌씩 하사하라고 지시했다.[59] 1월 18일은 바로 영조가 연잉군에 봉작된 것을 사은한 지 60주년이 되는 날이었으므로 영조는 여기에 특별한 의미를 부여했던 것이다. 그림에는 우승지 홍낙성洪樂性, 1718~1798이 제안하여 영조가 기로소에 들어갈 때 진헌받은 궤장이 설치된 모습을 그려넣었다.

1762년(영조 38)에는 모화관에서 치른 당상 무신의 시사試射에 친림하기에 앞서 영수각에 전배했다.[60] 1764년 1월에도 망팔望八을 맞은 영조는 영희전 전알 뒤에 영수각에 나갔다가 저녁에야 환궁했다.[61] 1767년 12월에는 왕세손과 함께 영수각에 행차하여 어첩을 봉심하고 기로신을 인견했다.[62] 1769년 5월 24일에도 육상궁 가는 길에 기로소에 먼저 들러 영수각에 전배했는데,[63] 이날은 태조가 승하한 날이었기 때문이다. 영조는 기로신을 소견한 자리에서 이들을 향산구로香山九老에 비유하는 어제 칠언시 한 구를 내리며 편액을 만

도03-07. 〈행기로강어공묵합수서〉, 1758년, 현판, 목판에 양각, 62×107.8, 국립고궁박물관.

도03-08. 〈전배영수각후서하〉, 1769년, 어제어필, 목판에 양각, 51.5×96.5, 국립고궁박물관.

들어 걸게 했다.^{도03-08} 같은 해 10월에도 인조의 구저舊邸에 갔다가 영수각에 들러 사배례를 올린 후 기로신에게 소학小學을 강의하고 토론했다.[64] 1770년(영조 46) 7월 영조는 왕세손을 이끌고 영수각에 이르러 예를 갖춘 뒤 기영관에서 기로신을 인견하고 오부五部의 90세 이상 백성을 불러 쌀과 비단을 내려주었다.[65] 1771년 9월에도 영조는 기로소에 이르러 영수각에 전배했으며,[66] 1772년 2월 28일에는 영수각 전배 후 기영관에서 왕세손과 기로신의 진찬進饌을 받았는데 사흘 전 덕유당에서 있었던 의정부 진찬에 이은 각사各司 진찬의 일환이었다.[67]

2년 뒤 80세가 된 1773년(영조 49)에도 영조는 잊지 않고 몸소 영수각을 찾았다.[68] 이해 4월 1일 왕세손을 대동하고 영수각에 사배례를 행하고 기영관에서 기로신을 소견한 영조는 승지를 시켜 어제시 세 구를 써서 기로신에게 내리고 이에 차운해서 올리라고 명했다. 같은 해 7월 29일에 또 한 차례 영수각에 행차했을 때는 어첩을 꺼내 봉심한 다음 기영관에 임어했다.[69] 영조가 내린 어제에 입시한 신하들이 갱진했으며 왕세손 이하 대신들은 특별히 허락된 풍악 속에서 영조에게 진작했다.

이처럼 영조는 기로소에 들어가기 전에 한 번, 기로소 입소 후에는 다음에 살펴볼 1763년과 1765년의 행차까지 포함해서 적어도 총 15차례나 영수각에 전배하고 기로신을 소견했다. 특별한 명분이 있을 때는 전 해에 혹은 연초에 미리 하교를 내렸지만, 다른 곳에 거동하는 길에 잠시 방문하는 경우가 많았다. 심지어 전날 밤에 갑자기 선왕에 대한 추모의 정이 일어나 궁궐 밖 행차 시에 먼저 기로소를 경유한 적도 있었다. 또 한 가지 영조의 영수각 전배에서 특기할 만한 사실은 대부분 모친의 사당인 육상궁 전배가 수반되었다는 점이다. 영조의 영수각 전배는 기로소에 들어간 왕으로서 선왕의 업적을 계술하고 기로신을 예우한다는 이유를 내세웠지만, 그보다는 육상궁 전배와 마찬가지로 사친私親에 대한 추모의 정이 깊이 내재된 개인적인 의례로서 더 의미가 컸음을 부인할 수 없다.

칠순을 맞은 새해 첫날 방문한 영수각 전배와 〈기영각시첩〉

기소로에 들어간 후 영조가 영수각에 전배한 사실을 기념한 기로소의 계첩이 세 점 남아 있는데 그중의 하나가 바로 동아대학교석당박물관 소장 〈기영각시첩〉耆英閣詩帖이

다.⁷⁰ 도03-09 영조의 칠순이자 보위에 오른 지 햇수로 40년이 된 1763년(영조 39) 1월 1일에 있었던 영수각 전배의 내용을 담았다.⁷¹ 영조는 상존호와 진연을 올리겠다는 신하들의 청을 물리치고 이날 종묘와 영녕전永寧殿을 배알한 뒤 창덕궁에 들어가 진전眞殿을 봉심하고 환궁하는 길에 기로소에 들른 것이다. 영조는 어첩을 꺼내 살펴보고 친히 먹을 갈아 "옛날 영락永樂 갑신년1404은 곧 우리 태조께서 춘추가 일흔이셨던 때이다. 지금 소자가 겨우 일흔이 되는 새해 첫날에 공경히 영수각에 절하게 되니, 실로 꿈에도 생각하지 않았던 일이다. 두 손 모아 절하고 이 일을 기록하여 성대한 업적을 드날리노라"는 글을 썼다. 이어서 기영관으로 이동하여 기로당상이 입시한 자리에서 "기영각에 나아간 칠순 군신"[耆英閣前七旬君臣] 이라는 어제 한 구를 써서 내리고 운을 맞추어 이를 완성하도록 했다.

영수각 전배를 마친 뒤에 육상궁에서 예를 행하고 경복궁 근정전 구기舊基로 나아가 신하들의 진하를 받고 반사頒赦하는 등 하루 동안 종묘, 기로소, 육상궁, 근정전을 돌아 늦은 밤 경희궁으로 환궁하기까지 그 어느 해보다도 꽉 찬 정월 초하루의 일정을 의욕적으로 소화했다. 70세를 맞은 영조가 최초의 법궁인 경복궁에서 진하례를 거행한 취지에 신하들 모두 공감했던 것 같다. 그래서 이 진하례를 병풍에 그려서 축하한 관아가 십수 군데에 이르렀다고 한다. 홍문관 부제학 서명응徐命膺, 1716~1787도 이조에서 만든 병풍에 '경복궁경하도서'景福宮慶賀圖序를 썼다.⁷²

〈기영각시첩〉에는 행판중추부사 이정보李鼎輔, 1693~1766의 서문[耆英閣詩帖序], 그림 한 폭, 어제 한 구절, 그에 화답한 기로신의 연시聯詩와 찬문, 좌목 등이 차례로 실려 있다.⁷³ 연시를 지어 올린 순서대로 기로신을 적어보면 박치화朴致和, 1680~1767, 유최기兪最基, 1689~1768, 유척기兪拓基, 1691~1767, 이철보李喆輔, 1691~1775, 어유룡魚有龍, 1678~1764, 이정보, 서명빈徐命彬, 1692~1763, 정형복鄭亨復, 1686~1769, 한사득韓師得, 1689~1766, 송창명宋昌明, 1689~?, 김상석金相奭, 1690~1765 등 11명이다. 이정보는 서문에서 이 시첩을 기로소에 보물로 잘 간직해서 후세에 영광을 전할 것이라고 했다.

그림을 보면, 영수각과 기영관을 동등한 비중으로 구성한 화면 구도는 《기사경회첩》의 〈영수각친림도〉에서 만들어진 틀을 그대로 빌려온 것이다. 사실상 같은 장소에서 치러진 유사한 행사였으므로 건물의 표현이나 기로소 안팎의 설치가 거의 같을 수밖에 없다.

20년 전에 성립된 기로소 관우의 도상을 앞선 사례로서 존중하되, 그 안에서 벌어진 이야기만 변화를 주었다. 사실〈기영각시첩〉의 내용은 '시첩'이라는 제목이 시사하듯 영조가 기영관에서 어제를 내린 이야기가 중심이 되어야 할 것 같지만 그림은 영조가 영수각에서 어첩에 친히 글을 쓰는 순서에 초점을 맞추었다. 행사도 제작에는 주문자의 요구와 취향이 전적으로 반영됨을 기억할 필요가 있겠다.

사도세자1735~1762의 죽음으로 1763년에는 왕세자 자리가 공석이었으므로〈영수각친림도〉에 보이는 영수각 내 왕세자의 시위, 뜰의 판위는 설치되지 않았다. 대신〈기영각시첩〉에는 영조가 기영관 문밖에서 바꿔 타고 들어온 가마가 마당에 그려져 있다. 중간 먹의 무딘 윤곽선과 담채에 가까운 설채는 농묵의 단단한 윤곽선 안에 깔끔하게 채색한 그림과 달리 부드러운 느낌을 풍긴다.

이 그림에는 이례적으로 특별한 요소가 한 가지 있는데 바로 목판 기법의 사용이다. 영조 뒤에서 궤장을 들고 있는 네 명의 관원을 제외하면 좌·우 측면의 입상과 좌·우 칠분면으로 부복한 형상을 도장처럼 새겨서 먼저 그려놓은 건물 안팎에 반복해서 찍었다. 영수각 덧마루 위의 부복한 일부 인물은 여백 조절에 실패하여 밖으로 떨어질 것 같거나 서로 중첩된 모습이다. 같은 그림을 대량으로 생산할 때 시간과 노력을 절약하기 위한 방안이었을 테지만, 그렇다고 목판 기법이 이 시기 궁중행사도가 흔하게 취했던 제작 방식은 아니다.

왕세손을 대동한 영수각 전배와〈영수각송〉,〈친림선온도〉

영조의 영수각 전배를 기념한 나머지 두 계첩은 한국학중앙연구원 장서각 소장의〈영수각송〉靈壽閣頌과〈친림선온도〉親臨宣醞圖다. 도03-10, 도03-11 이 계첩도《기사경회첩》의〈영수각친림도〉를 범본으로 활용한 점에서〈기영각시첩〉과 같다. 영조가 등극한 지 40년이 넘었고 망팔72세이 된 1765년(영조 41) 8월 28일에 영수각 전배를 마치고 기영관에서 선온한 사실을 그린 기로소의 계첩이다.[74] 왕이 기로소에 행차하면 먼저 영수각에 전배례를 행하고 기영관에서 기로신을 접견하거나 선온하는 것이 보통이다. 이날 행차의 특이점은 1762년 사도세자 사후 처음으로 왕세손을 거느리고 함께 영수각에 갔다는 점이다.

기영관으로 자리를 옮긴 뒤 왕세손 이하 입시한 기로신, 대신, 국구, 의빈은 차례로 영

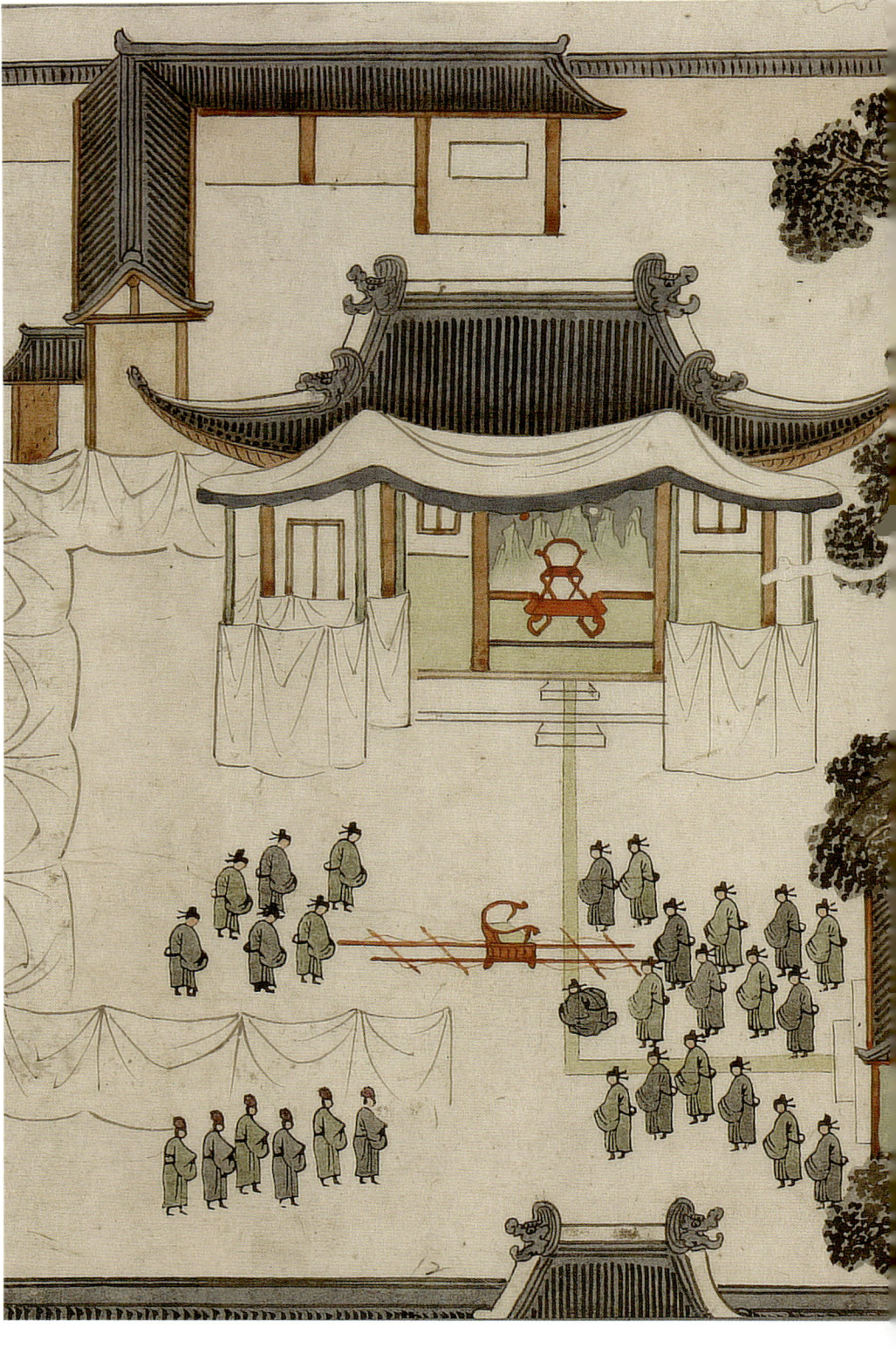

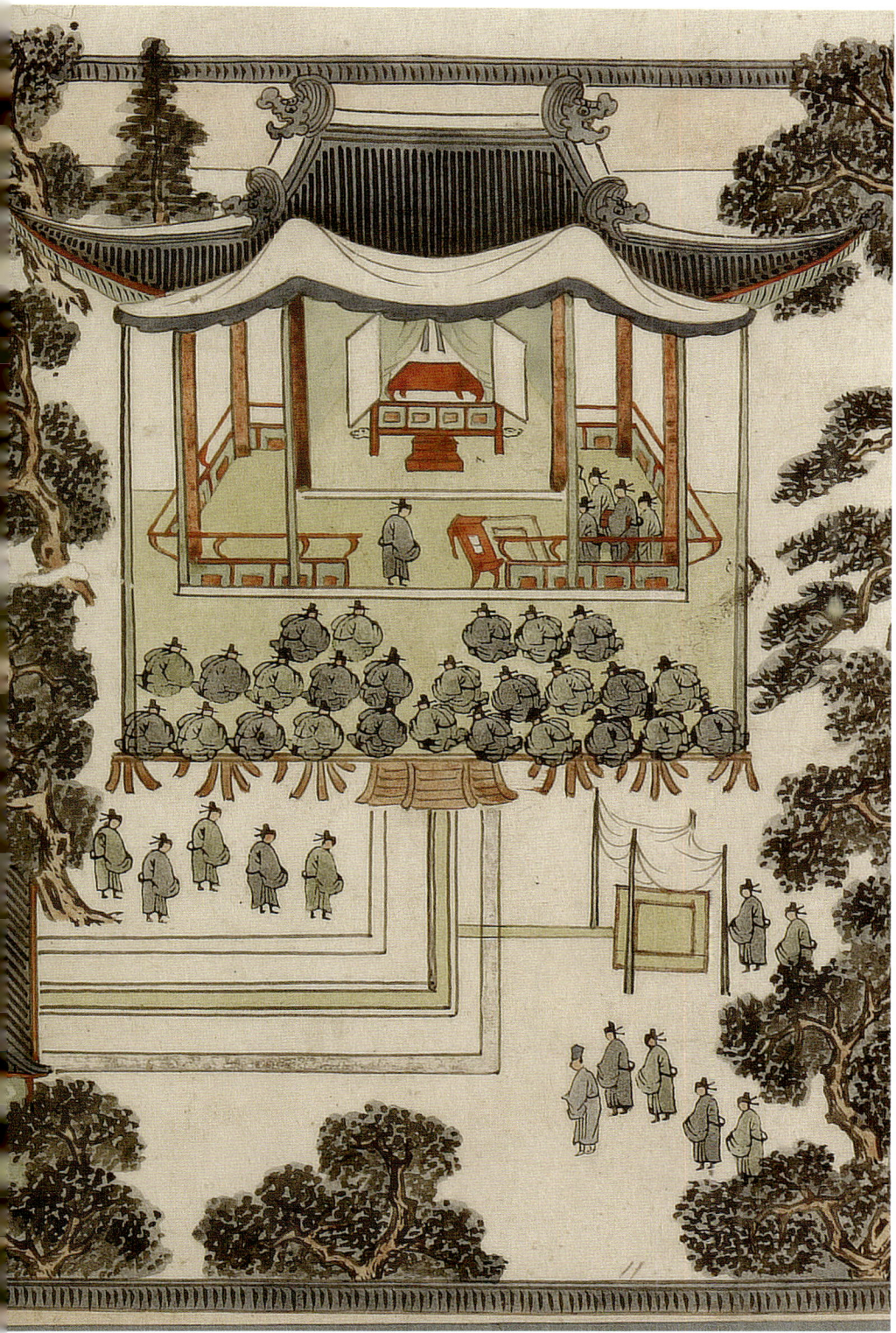

도03-09. 〈기영각시첩〉, 1763년, 지본채색, 35×45, 동아대학교석당박물관.

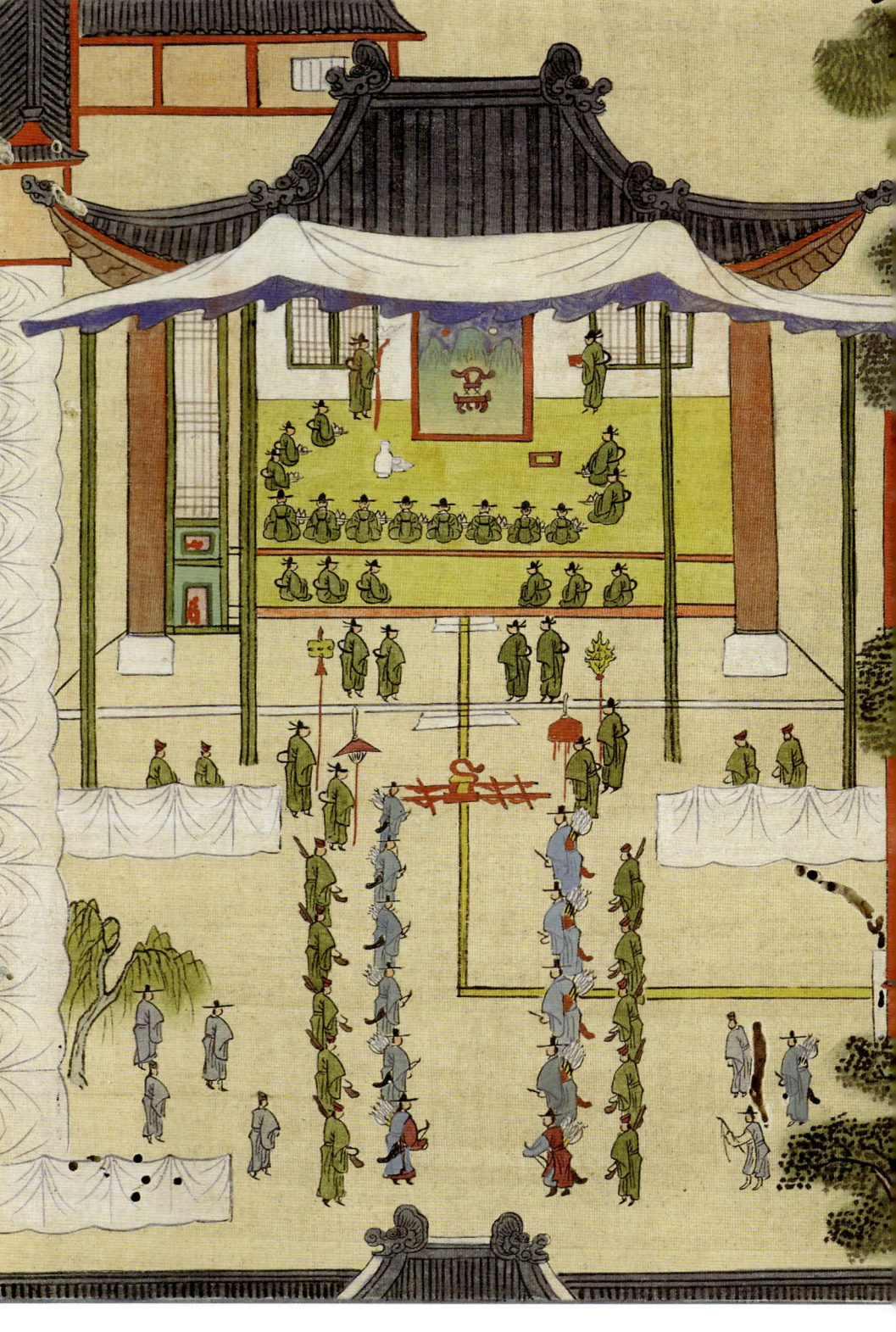

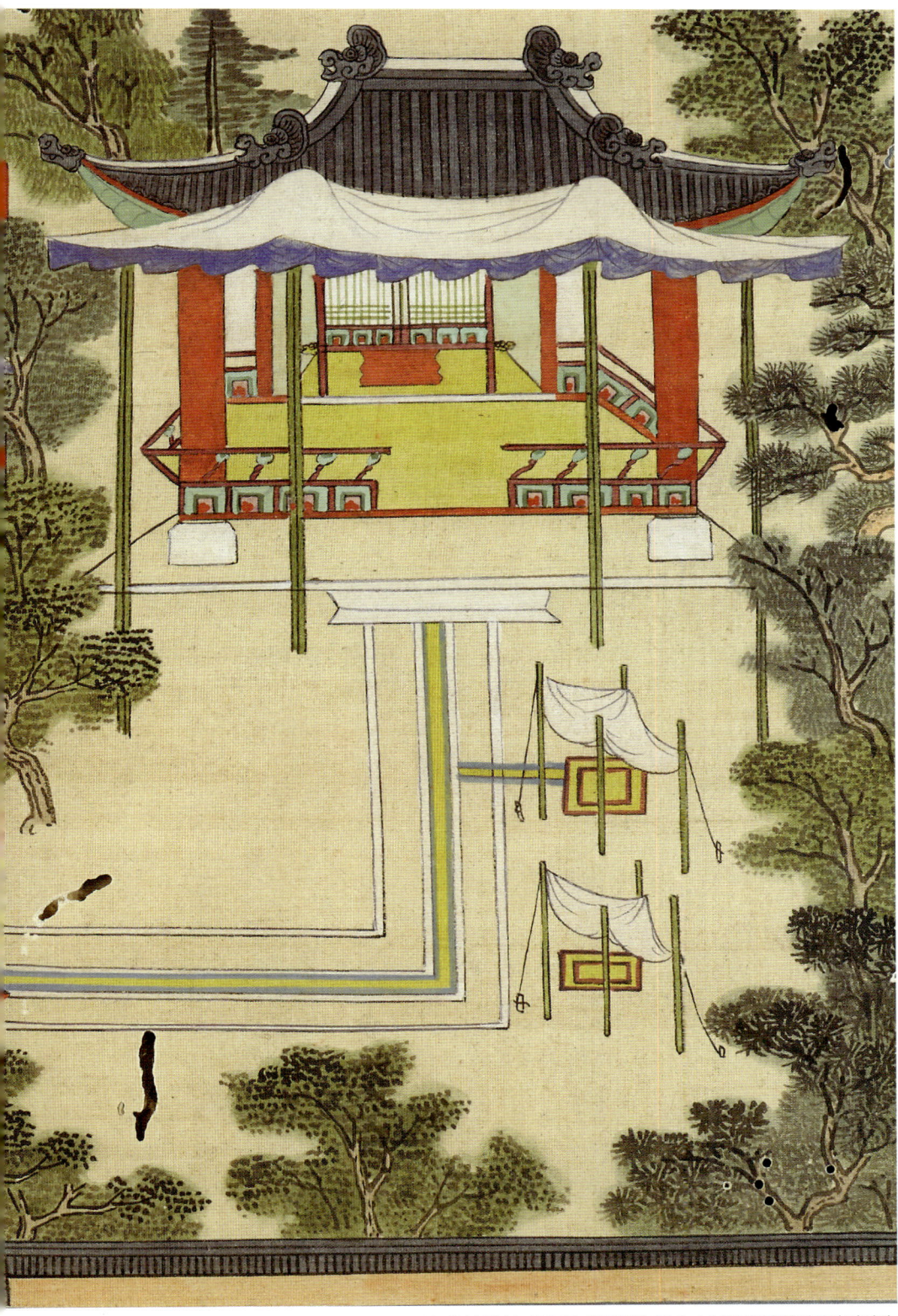

도03-10. 〈영수각송〉, 1765년, 견본채색, 32.9×46, 한국학중앙연구원 장서각.

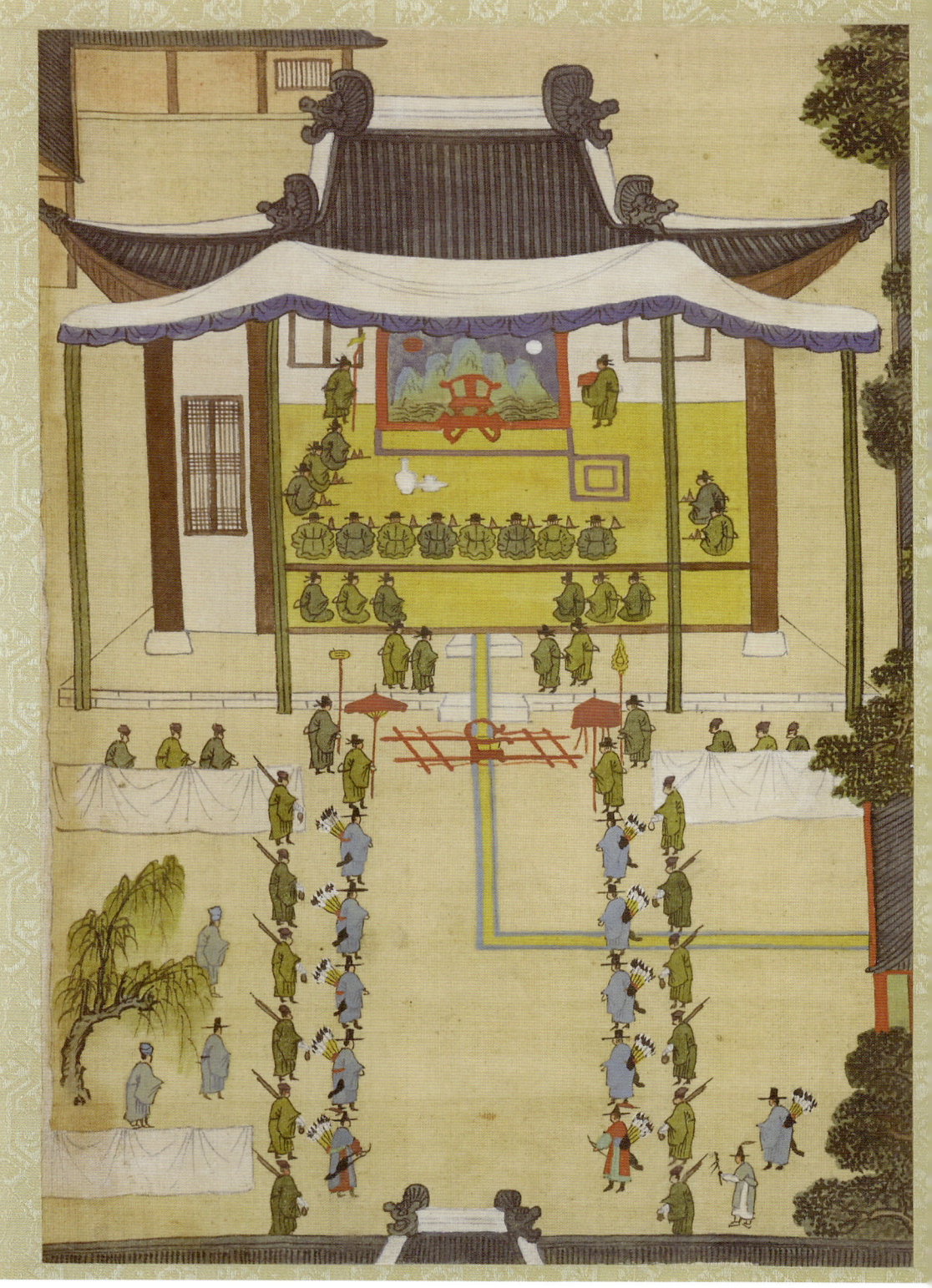

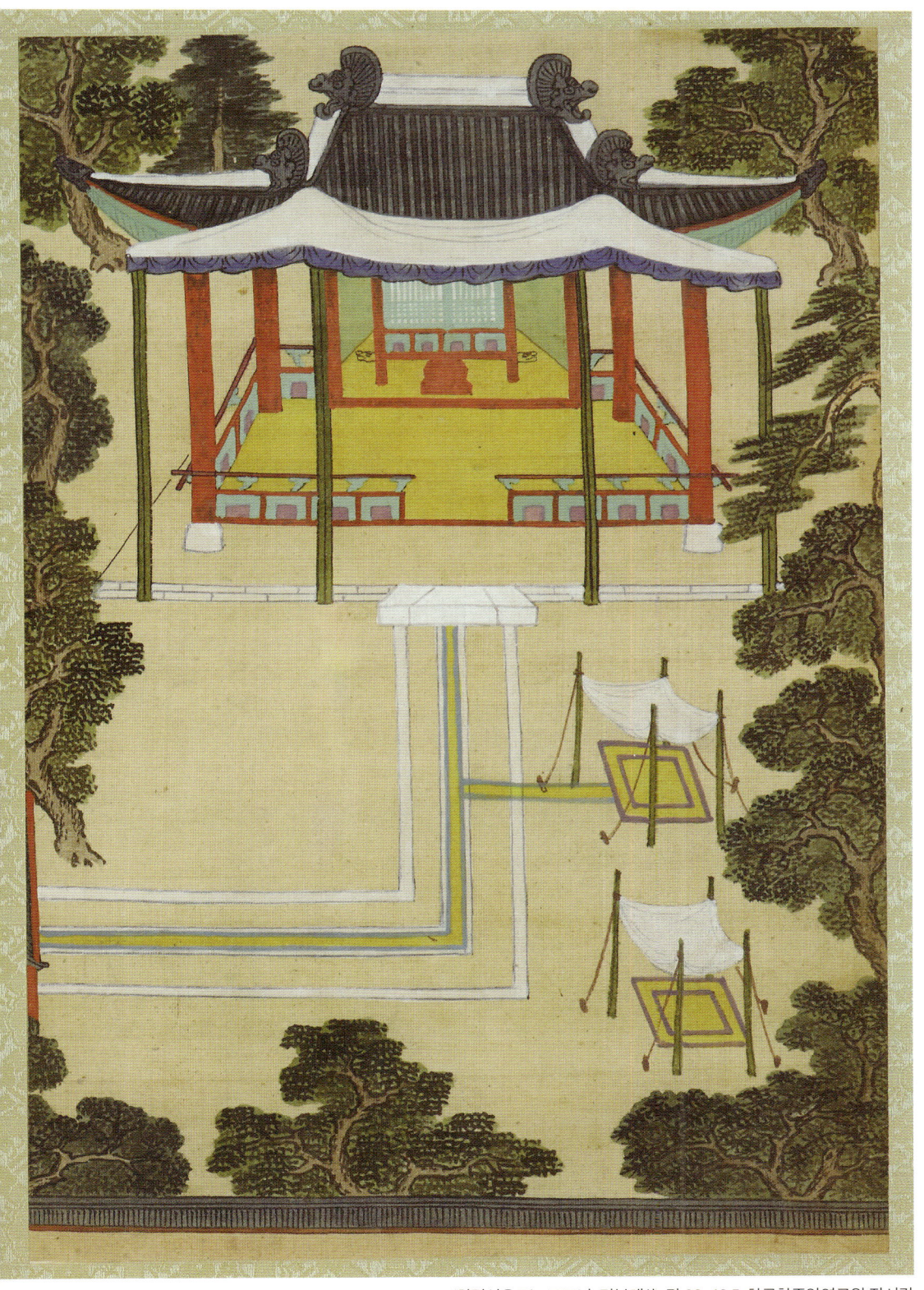

도03-11. 〈친림선온도〉, 1765년, 견본채색, 각 33×19.5, 한국학중앙연구원 장서각.

조에게 무한한 장수를 축원하며 헌수했다. 영조는 "노년에 14살 된 왕세손과 함께 부친의 어첩을 모신 영수각에서 예를 행하고 신하들의 헌수를 받는 일을 천만년인들 꿈에도 생각하기 어려웠으며 나에겐 기이하기까지 하다"라는 소감을 피력했다.[75] 영조는 기영관에 임어했을 때 기로신에게 각자 나이를 말하고 세손에게 하례를 올리도록 했다. 이에 기로신들이 자리에서 일어나 왕세손에게 절을 올렸다. 영수각 전배 후 취한 이 행동에는 영조가 조정 최고의 원로들에게 왕세손의 권위를 세워주고 왕세손의 보필을 당부하는 속뜻이 담겼다고 여겨진다. 또한 왕세손에게 영수각 배례의 상징적 의미를 일깨워서 자신이 숙종의 고사를 계술했듯이 왕세손 대에도 이러한 성사가 계승되기를 바라는 간절한 마음을 나타낸 것이다.

영조는 환궁하여 80세 이상 된 조신에게 음식을 내리고 90세 이상 된 사서인에게 옷감을 지급하는 은혜를 베풀었다. 그리고 이 사실 일체를 기록하여 한 건은 내입하고 동궁과 기로소에도 하나씩 보관하라고 지시했으니, 〈영수각송〉과 〈친림선온도〉는 이때 영조의 명령을 계기로 제작된 것이다. 화첩의 내용은 영조가 기로소에 행차하기 전 당일 아침에 내린 전교, 그림, 판중추부사 이정보의 발문과 시, 입시한 기로신의 좌목으로 꾸며져 있다. 다만 〈친림선온도〉는 개장 과정에서 화면이 둘로 나뉜 상태로 장황되어 있다. 이정보는 2년 전 〈기영각시첩〉에도 서문을 쓴 바 있다.

그림을 보면 전배례가 끝난 영수각은 비어 있고 채감에는 분합문이 내려져 있다. 뜰에는 차일로 해를 가린 영조와 왕세손의 판위가 설치되어 있다. 그림은 기영관에서 벌어진 선온을 중심으로 묘사하여 영조에게 이날의 기로소 방문은 영수각 전배보다는 기로신들과의 선온에 무게중심이 기울어 있었음을 짐작할 수 있다.

기영관에는 일월오봉병 앞에 영조의 교의와 서안이 놓여 있으며 그 양옆에는 기로소에 들어갈 때 진헌받은 구장鳩杖과 안석을 받든 관원이 시립侍立해 있다. 왕세손의 시좌가 동쪽에 펼쳐져 있고 왕이 내린 선온도 백자 술병과 술잔으로 표시되어 있다. 어좌를 바라보고 북향하여 앉은 기로신 여덟 명은 좌목에 나와 있는 대로 유척기, 이철보李喆輔, 1691~1775, 이정보, 정형복, 박치화, 유최기, 이태화, 심성진沈星鎭, 1695~? 등이다. 『승정원일기』에 근거하면 왕세손 뒤편에 앉은 이는 영의정 홍봉한洪鳳漢, 1713~1778과 좌의정 김상복金相福, 1714~1782이

며 맞은편에 앉은 세 명은 정순왕후貞純王后, 1745~1805의 부친, 즉 영조의 장인인 오흥부원군 김한구金漢耈, 1723~1769, 영조의 제10녀 화유옹주和柔翁主의 남편인 창성위昌城尉 황인점?~1802, 학성군鶴城君 이유李楡이다. 기영관 안의 입시를 허락받지 못하고 퇴나 계단 위에 앉은 관원들이 누구인지 알 수 없지만 애초에 경희궁으로부터 2품 이상의 관원들만이 수가했음은 참조가 된다. 기영관 뜰에는 수정장과 홍개紅蓋, 금등金鐙과 홍산紅傘을 든 의장 차비, 영조가 기영관으로 들어올 때 바꿔 타고 온 여輿, 화살집을 멘 호위 군사들이 기다리고 있다.[76]

〈영수각송〉과 〈친림선온도〉를 비교해보면, 붉은 선으로 인찰된 면에 반듯하고 단정한 해서체로 쓴 사자관의 글씨가 상통하고, 화풍이나 사용된 채색의 종류와 색감이 일치해서 두 화첩은 같은 시기에 제작되었다고 보지만 다른 점도 발견된다. 〈친림선온도〉가 개장하는 과정에서 좌목이 결실되고 화면이 둘로 나뉜 상태로 장황된 점이 가장 큰 차이다. 또한 수목의 묘법, 세부의 형태, 표현의 밀도, 필치 등이 달라서 두 화첩이 과연 같은 화본을 사용했을까 하는 점에 의문이 든다. 이미 《기사경회첩》에 범본으로 삼을 만한 그림이 있었으므로 화원 여러 명이 각자 책임지고 한 폭씩 그리는 것은 큰 문제가 아니었을 수 있으며 혹은, 내입용과 분상용의 구별에 기인한 차이라고 볼 수도 있겠다. 그런 면에서 굳이 우열을 따지자면 〈친림선온도〉보다는 〈영수각송〉의 세부 묘사가 훨씬 풍부하고 형태 윤곽도 끝마무리가 깔끔하다.

즉위 40주년을 기념하여 처음 시행한 진작례, 《영조을유기로연·경현당수작연도》

영조는 1765년(영조 41) 등극 40주년과 망팔72세을 칭경하는 연향을 베풀었는데 이 연향과 관련된 그림이 서울역사박물관 소장의 《영조을유기로연·경현당수작연도》英祖乙酉耆老宴·景賢堂受爵宴圖다. 도03-12 1765년 1월 5일 영의정 홍봉한과 종신 장계군 이병 등이 연향을 베풀고 진하하기를 청한 데서 논의가 시작되었다. 이튿날에도 대신과 예조판서의 상소가 이어졌지만 영조는 흉년이 든 것을 이유로 허락하지 않았다. 그 뒤 왕세손이 음식을 전

폐하며 여러 차례 간절히 청한 끝에 영조의 마음을 돌리는 데 성공했다. 1762년 사도세자가 사사되고 왕세손은 대통을 이어갈 후계자로서 도리를 다하려고 어느 때보다도 노력했다.

영조는 1월 15일 경현당에서 하례를 올리되 각 도의 봉진을 없애고 간소하게 치를 것을 허락했다.[77] 그런데 이 허락은 하례에만 해당된 것이지 연향을 허락한 것은 아니었다. 연향의 설행을 허락받기 위해서 8월 28일 영수각 전배를 마친 이튿날부터 능창군 이숙李橚의 상소로부터 신하들의 노력은 다시 시작되었다.[78] 왕세손의 다섯 번째 상소 끝에 영조는 간소하게 치른다는 조건으로 10월 11일에 경현당에서의 연향을 허락했다.[79] 또 중궁전에 대한 연향도 다른 날 거행하지 말고 같은 날 내전에서 설행하도록 했다. 다만 영조는 "이것은 '잔치'[宴]가 아니므로 내연, 외연의 명칭을 가히 논할 바가 아니다"라며 연향을 진연이 아닌 단지 '술잔을 받는 예'[受爵禮]로 규정했다.

《영조을유기로연·경현당수작연도》는 8첩의 기로소 계병이다.[80] 제1첩에는 이정보 발문과 찬시가, 제8첩에는 당시 기로당상의 좌목이 쓰여 있다. 제2첩부터 7첩까지는 시간을 달리한 두 가지의 행사가 순차적으로 그려졌는데, 첫 번째 장면은 8월 28일 기영관 선온의 광경이며 두 번째 장면은 10월 11일 경현당에서 거행된 수작례의 모습이다. 두 행사는 한 달 반가량의 시간적 차이가 있는 데다가 영수각 전배와 연향이라는 목적이 다른 행사라는 점에서 특징적이다. 종류는 달랐지만 두 행사에 모두 참여한 기로당상들은 기로소 계병으로 만들어서 영조의 등극 40주년을 기념했다. 따라서 이 병풍은 앞에서 살펴본 〈영수각송〉, 〈친림선온도〉와 서로 밀접한 관계에 있다.

첫 번째 장면 〈기영관선온도〉는 〈영수각송〉, 〈친림선온도〉와 같은 날의 일을 그린 것으로 기영관 내의 자리 배치와 인물 숫자 등이 같다. 도03-12-01 홍개와 수정장, 홍산과 금월부, 작선雀扇 등 왕을 시위하는 기본 의장이 보이고 삼문 밖에는 교룡기, 영조가 타고 온 어연御輦, 협연군挾輦軍도 그려졌다.

이 그림은 영수각과 기영관 외에 부속 건물까지 기로소의 관우를 가장 자세하게 보여준다. 영수각 월대의 계단에서 기영관으로 통하는 삼문까지 'ㄴ'자형으로 연결된 길에는 박석이 깔려 있다. 기영관 뒤편에는 기로도상첩의 봉안각이 보이고, 봉안각과 지붕으로 연

결된 동향의 서리방, 서리방 서쪽에 담장으로 격리된 부군당도 확인할 수 있다. 그 아래의 수직관의 직소直所가 큼직하게 들어서 있고 그 외에 사령방使令房, 군사방軍士房, 고사庫舍, 주방廚房 등이 있는 건물은 지붕으로만 표시되었다.

기로소에서 특별한 곳이라면, 그림에 초가지붕으로 표현된 젖소를 키웠던 외양간이다. 『기사지』에 '낙우외양소'酪牛喂養所라고 기록된 곳이다. 조선시대에 타락駝酪, 즉 우유는 왕이나 특권층 노인들이 주로 죽으로 쑤어서 먹는 보양식이었다. 기로소에서는 낙죽酪粥 한 그릇을 매년 10월에 하루분씩 기로신들에게 봉진하는 것이 규례였다.[81] 기로신들의 건강을 위해 기로소에서 직접 젖소를 키워 우유를 공급했던 사실이 흥미롭다.

두 번째 장면은 〈경현당수작연도〉다. 도03-12-02 영조가 수작연을 어렵게 허락한 명분은 태종이 개경에서 한양으로 환도하여 신하들의 헌수를 받은 때가 같은 을유년인 1405년(태종 5) 10월이며, 태종이 태조의 거처인 덕수궁에 나아가 헌수했던 1406년은 태조가 72세 된 해였기 때문이다.[82]

진작 횟수는 왕세손, 대신, 국구, 의빈부·종친부·충훈부의 당상, 구경九卿이 각 한 잔씩 일곱 번 올리는 것으로 줄이고 참연자에게는 한 잔만 내리는 것으로 간소화했다. 찬품과 음식 그릇 수도 간략하게 하고 술 대신에 모두 엷은 생강차[淡薑茶]를 사용하라고 지시했다. 영조에게는 은잔銀盞을 쓰고 참연자에게는 사잔砂盞을 사용했다. 참여 인원도 제한했는데 의궤에 기록된 숫자는 총 196명에 이른다.

이 연향에 대한 전모는 『수작의궤』受爵儀軌에 담겨 있다. 의궤의 내제內題가 '경현당 수작시 등록'景賢堂受爵時謄錄인 점에서도 알 수 있듯이 내용이 날짜순으로 정리된 등록에 가까운 체제이다. 진연과 수작은 다르므로 의궤처럼 만들지 않고 등록의 상태로 편집하여 사고와 예조, 장악원 등에 보관했다.[83] 『수작의궤』 외에도 을유년의 수작례와 관련된 책으로 『수작갱운록』受爵賡韻錄과 『광효록』廣孝錄이 있다. 『수작갱운록』은 영조가 1743년의 갱진을 회고하며 연석에서 '심'深자를 운으로 4언시 2구를 짓고 신하들에게 화답하게 한 갱진시를 모아 엮은 것이다. 이 책은 영조의 명에 따라 활자본으로 간행되어 신하들에게 반사되었다. 또 왕세손과 신료들이 올린 상소, 치사, 영조의 전교 등을 모은 『광효록』은 수작 설행의 전후 사정을 알 수 있는 책이다. 이 책은 봉조하 홍계희洪啓禧, 1703~1771의 주관으로 12월 초 무렵

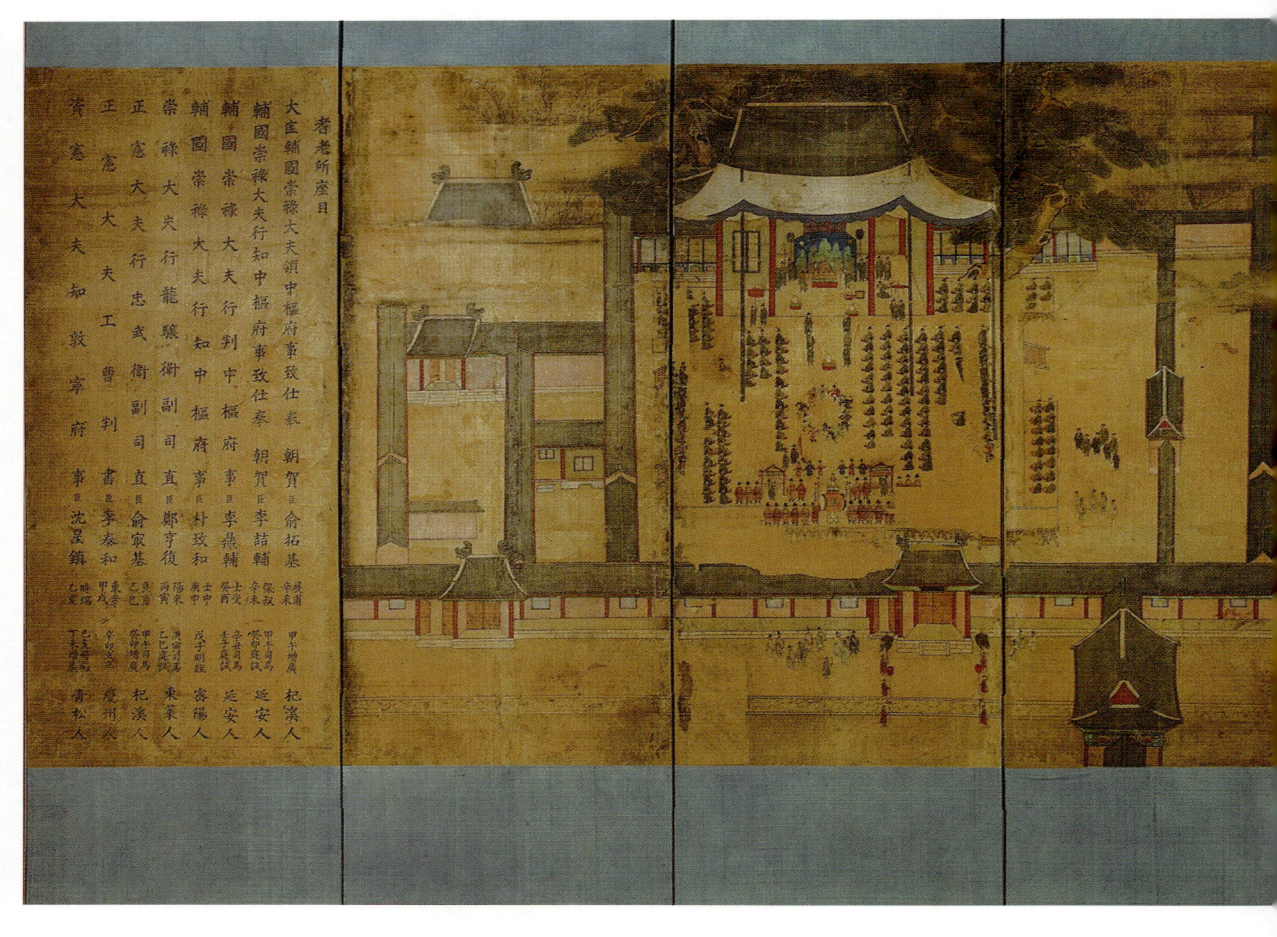

도03-12. 《영조을유기로연·경현당수작연도》, 1765년, 8첩 병풍, 견본채색, 122.5×444.6, 서울역사박물관.

▼ 도03-12-01. 제3첩 〈기영관선온도〉.　▼ 도03-12-02. 제6첩 〈경현당수작연도〉.

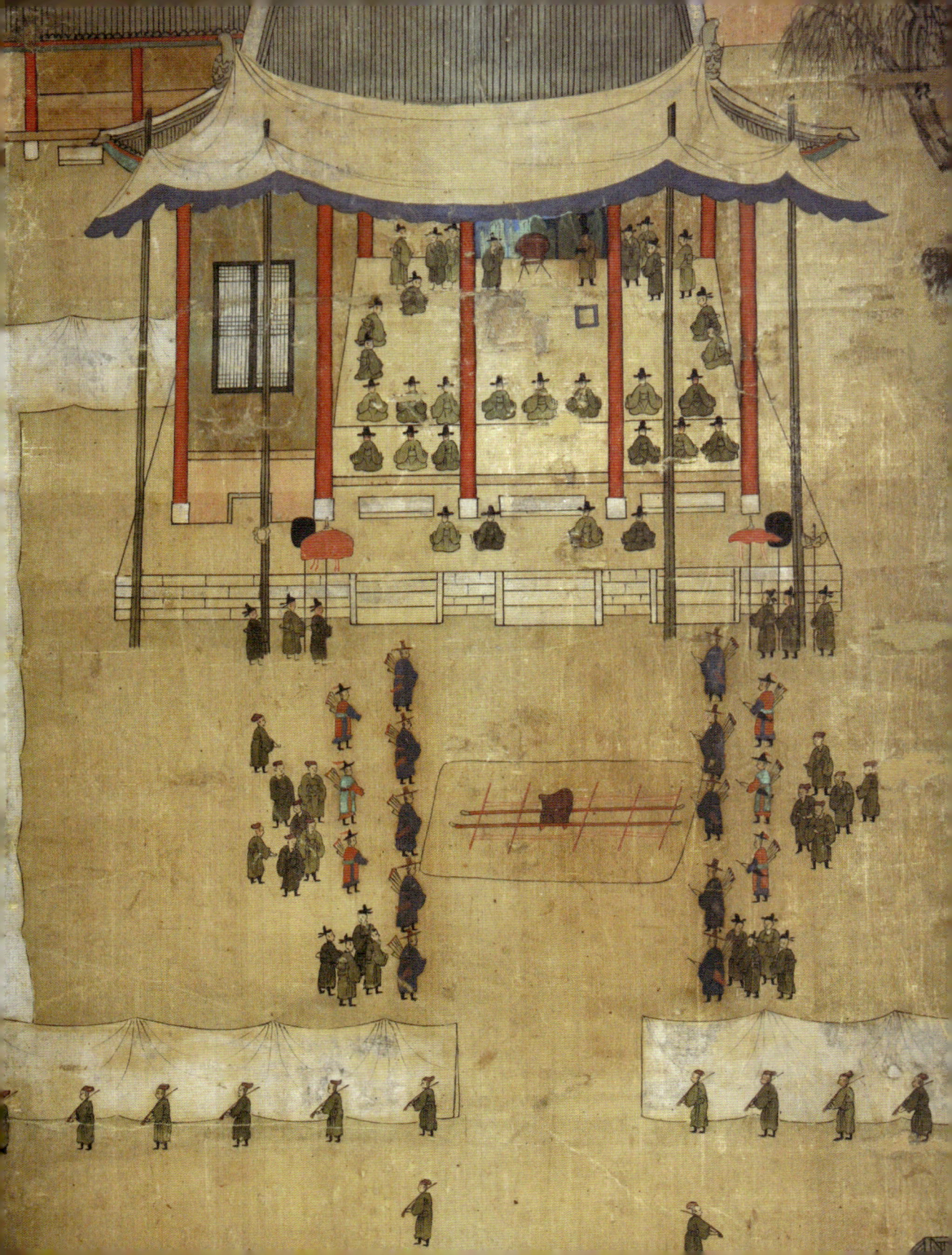

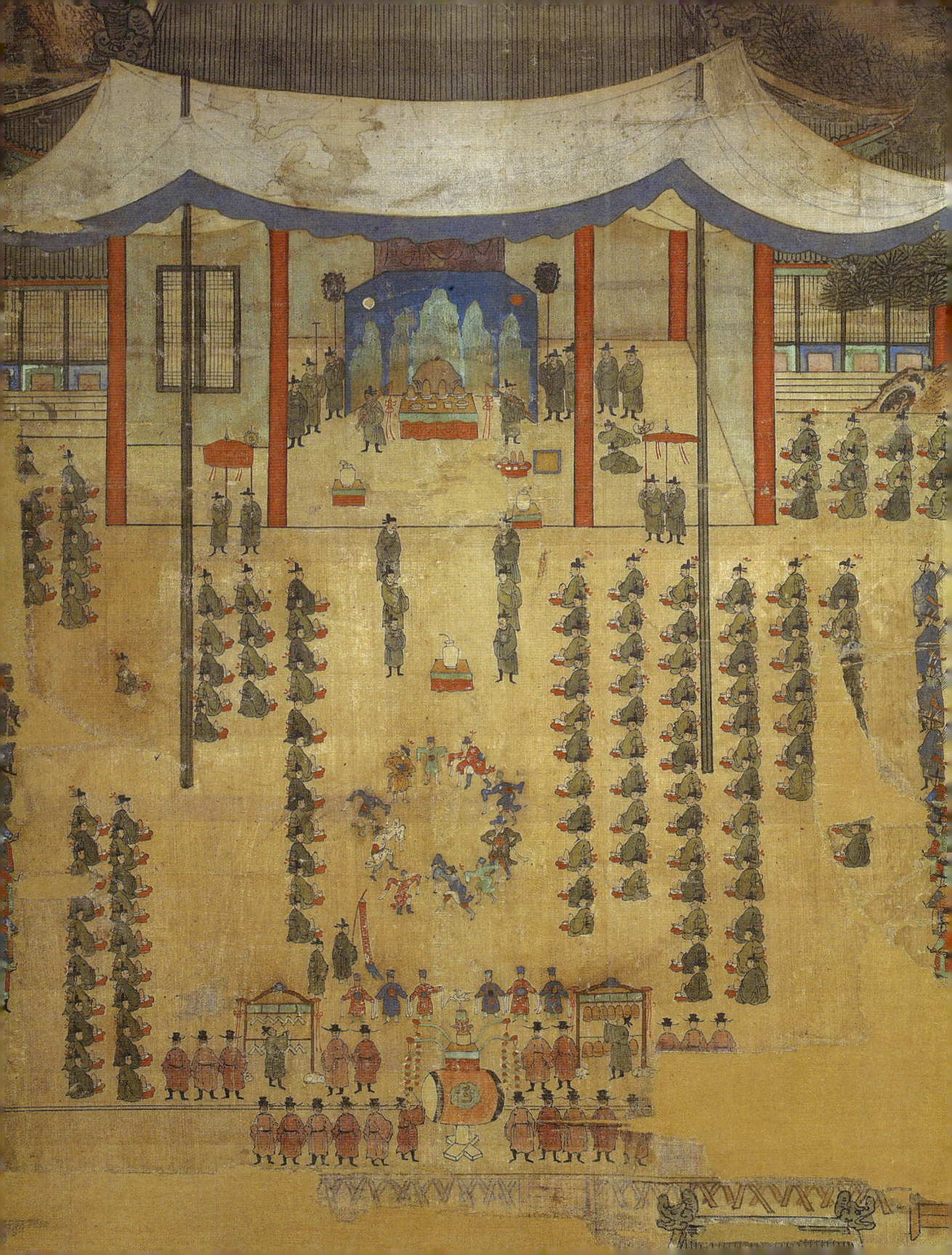

초고의 편찬이 완료되었다.[84]

경현당에는 일월오봉병 앞에 어찬안이 설치되고 운검과 보검이 시위하고 있다. 작선 옆에는 기로소에 들어갈 때 받은 구장도 나와 있어서 이 수작례의 의미를 강조한다. 왕세손의 자리 앞에는 주칠원반朱漆圓盤에 음식이 차려졌으며 왕, 왕세손, 입참한 관원들이 마실 술 항아리는 따로따로 마련되어 있다. 관원들은 신분과 품계에 따라 위치와 줄을 달리해서 정좌했는데, 줄의 길이도 길고 짧은 차이가 있으며 물러앉고 앞으로 나가 앉은 구별도 뚜렷하다. 정재는 처용무가 그려졌다.

이 병풍 외에도 1765년을 칭경하는 의례와 관련된 작품 두 점이 더 있다. 첫 번째는 장서각 소장의 〈경현당칭경하의도〉景賢堂稱慶賀儀圖 화축이다. 도03-13 진하례의 장소가 정전이 아닌 점, 금관조복을 착용한 관원들이 참석한 진하례인 점, 마당에 왕세자혹은 왕세손의 자리가 표현된 점 등을 근거로 이 그림은 1765년 1월 15일 영조가 경현당에서 왕세손과 백관의 하례를 받는 모습을 그린 것일 가능성이 매우 높아 보인다.[85]

경현당 내에 삼각형 구도로 인물을 배열한 점, 오봉병과 어좌 등의 형태, 흑화를 드러낸 복식 표현, 이목구비를 표시한 측면 얼굴 등은 영조 대 궁중행사도의 양식과 상통한다. 당상관을 위한 병풍 그림 외에 아마도 낭관에게 분하할 화축으로 제작된 것의 하나일 것이다. 이 그림은 후대의 모사본이지만 정전이 아닌 편전에서 거행된 진하례의 모습을 알 수 있는 희소한 사례이다. 이 화축의 존재를 통해 어렵게 성사된 칭경진하례 끝에 여러 관청에서 기념화를 제작했음을 짐작할 수 있다.

두 번째는 경현당 수작을 기념한 계병의 일부인 국립중앙박물관 소장의 〈경현당수작연도기〉景賢堂受爵宴圖記다. 도03-14 전교와 발문을 적은 글씨 두 폭인데, 병풍에서 분리된 듯하며 그림은 결실되었다. 한 폭은 1765년 10월 4일 영조가 수작례를 허락하는 전교로 아마 제1폭이었을 것이다. 이 전교에는 영조가 수작을 허락하기까지의 소회所懷, 왕세손의 효성과 성숙한 행동, 그에 대한 할아버지로서의 감복한 마음과 숨길 수 없는 애정이 드러나 있다. 또 '수작'으로 연향의 명칭을 정하고 그것에 맞게 절목을 하나하나 지시하는 내용이 담겨 있다.

다른 한 폭은 좌의정 김상복이 병풍을 만들게 된 경위에 대해 쓴 발문으로서 마지막

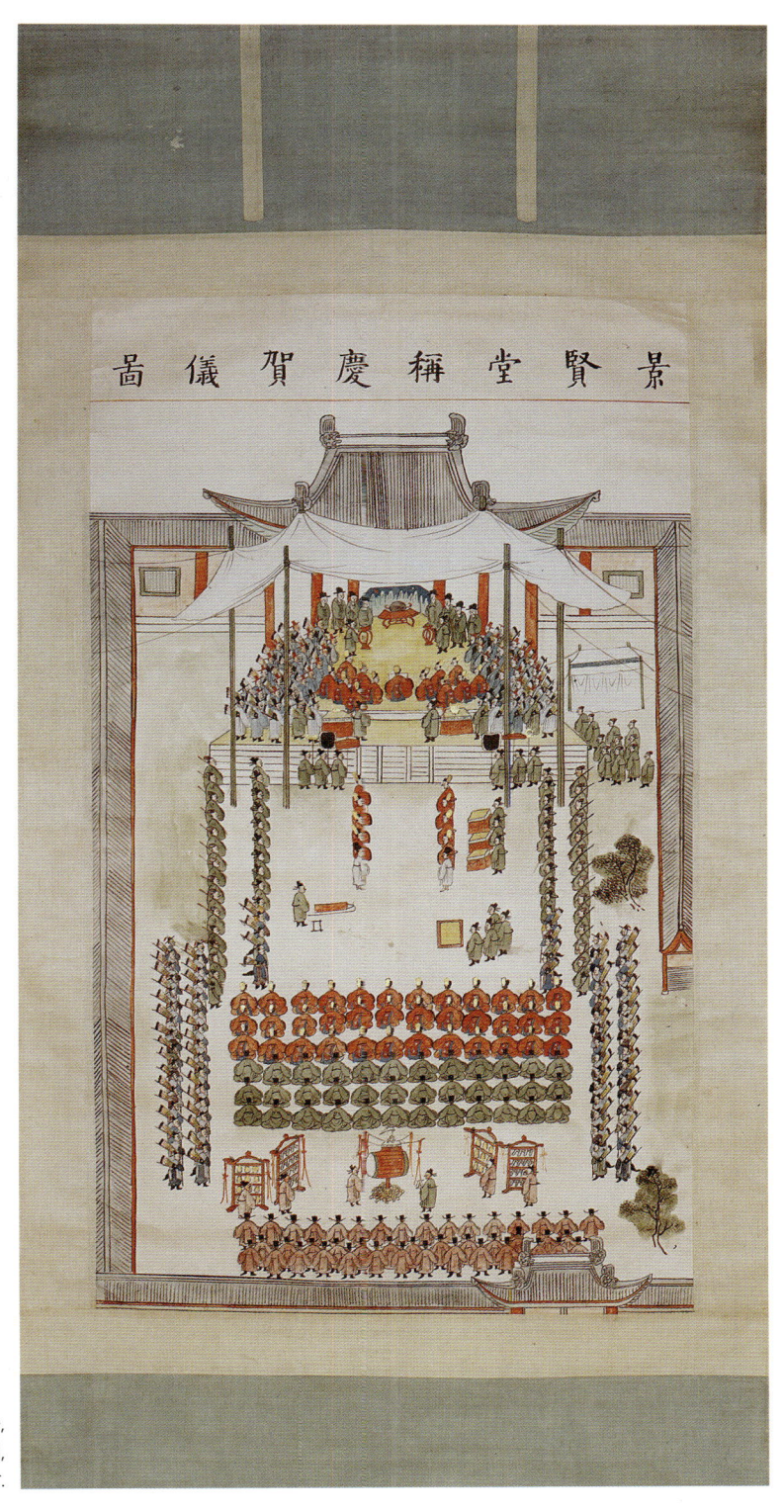

도03-13. 〈경현당칭경하의도〉,
1765년 행사 추정, 후대 모사본, 지본채색,
한국학중앙연구원 장서각.

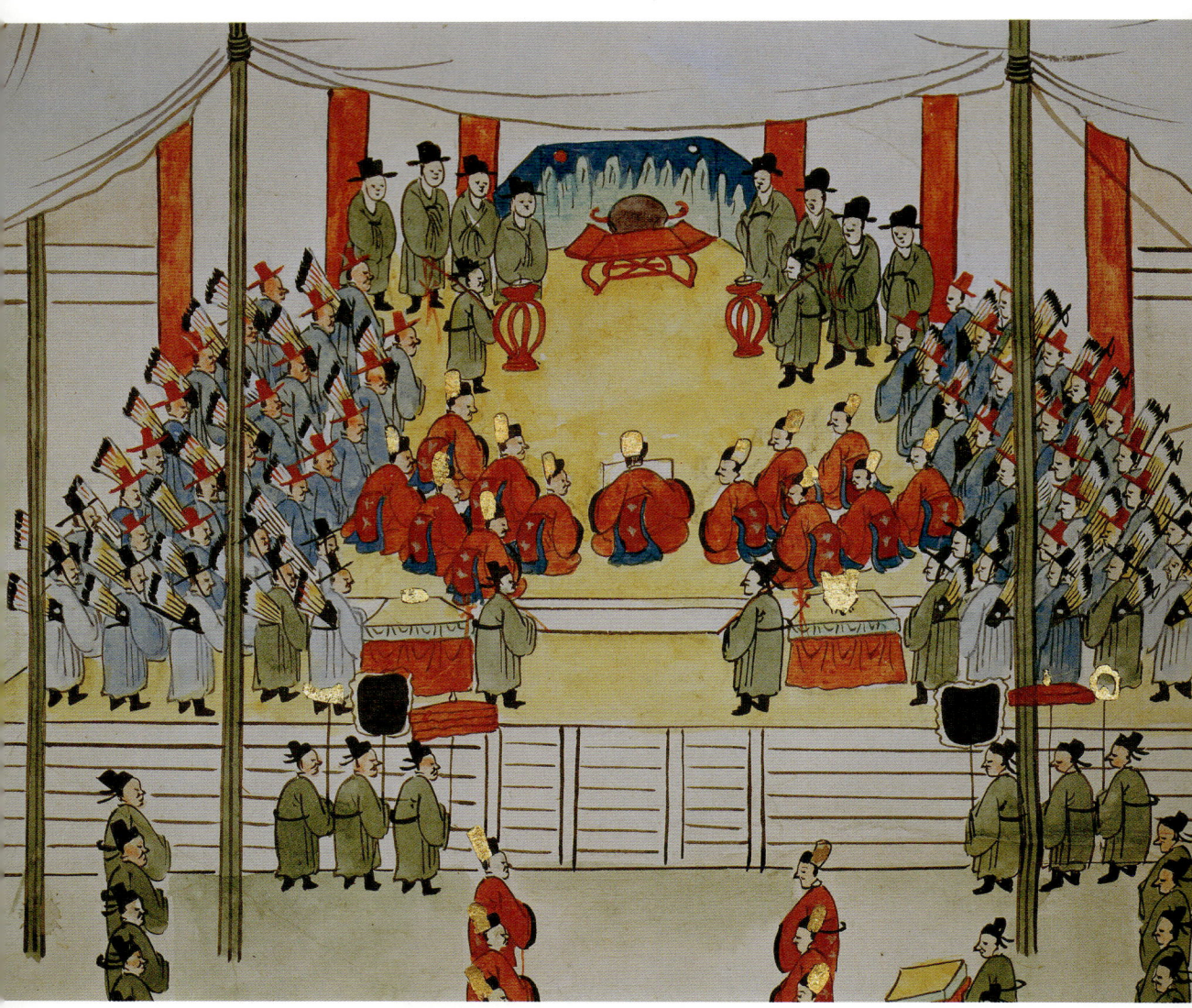

도03-13-01. 〈경현당칭경하의도〉의 어좌 부분, 한국학중앙연구원 장서각.

도03-14. 〈경현당수작연도기〉 전교(우)와 발문(좌), 1765년, 견본수묵, 각 126.5×53, 국립중앙박물관.

첩이었을 것이다. 김상복은 당시 금위영 제조를 겸했는데 금위영 대장이던 부호군 이윤성 李潤成, 1719~?과 상의하여 병풍을 만들어 나누어 가졌다는 것이다. 두 명 모두 경현당 수작에 입참했던 사람들이다.[86] 김상복은 이러한 경위를 간단히 짓고 동생 김상숙金相肅, 1717~1792에게 글씨를 쓰도록 했다. 발문 다음에는 이례적으로 그림을 그린 사람과 병풍에 글씨를 쓴 사람의 성명을 기록해두었다. 글씨를 쓴 사람은 사자관 홍성원洪聖源이며 그림을 그린 화원은 김홍도이다. 김홍도 나이 22세 때로 그가 궁중 화원으로서 남긴 이른 시기의 이력인 셈이다. 발문에 『광효록』이 이미 간행되어 세상에 보급되었다고 한 것을 보면 김홍도가 이 병풍을 완성한 시기는 『광효록』이 간행된 이후인 1765년 12월 하순 무렵이었을 것으로 추정된다.[87] 김상복은 수작례의 시말이 『광효록』에 기록되어 있지만 그림을 그리는 일만이 그날의 성대한 모습을 생생하게 표현하는 것이라고 했다.

간혹 김홍도가 그렸다는 병풍을 바로 《영조을유기로연·경현당수작연도》로 보는 견해도 있으나[88] 별개의 일로 보는 것이 맞다. 좌의정 김상복은 8월 28일 기영관 선온 때 대신의 한 사람으로서 기로신들과 함께 헌수한 바 있다. 그러나 〈경현당수작연도기〉에는 8월 28일의 기영관 선온에 대한 언급이 전혀 없으며 금위영 제조가 앞장서서 만든 계병임을 감안할 때 《영조을유기로연·경현당수작연도》와는 무관한 것이 분명하다. 한 행사에 대해 여러 집단에서 각각 발의하여 계병이나 계첩을 제작했던 관행을 감안하면 김상복은 금위영 제조로서 다른 금위영 관원과 함께 계병을 만들어 나누어 가졌던 것으로 보인다. 몇 명이나 참여한 계병인지 확실치 않으나, 따로 좌목이 없고 발문 안에 대장 이윤성만 언급되어 있어서 둘이 합의하여 만든 계병일 가능성도 배제할 수 없다. 더욱이 병풍을 만든 제작자의 이름을 밝힌 점도 흔치 않은 일이라 금위영 소속 관원 몇몇이 좀더 사적인 차원에서 만들어 나누어 가졌을 여지가 크다.

이처럼 1765년의 연향은 수작의 형식을 빌어 효심을 표방한 행사였다. 『수작의궤』는 물론 『광효록』과 『수작갱운록』을 간행하여 이 행사의 전후 사정을 소상하게 기록으로 남겼고, 행사 그림도 기로소와 금위영 등 여러 관청에서 다발적으로 제작한 것을 보면 국왕이 등극 40주년이자 망팔을 맞은 경사는 조정에 그냥 지나칠 수 없는 분위기를 조성했던 것 같다. 특히 관료들은 왕의 장수, 왕세손의 효심에 주목하여 오래도록 기억할 만한 기념화

를 제작했다고 여겨진다.

60년 만에 같은 날짜, 같은 곳에서 되살린 진연의 기록, 《영조병술년진연도병》

두 가지 내용이 병존하는 과도기적 형태의 계병은 친정계병에 국한되었던 것은 아니며 1766년(영조 42)의 진연을 그린 《영조병술년진연도병》처럼 연향도병에서도 확인된다. 도03-15 사녀도와 연향도가 절충된 이 병풍은 형식적으로도 특별하지만, 영조의 계술 의지가 충실하게 표명된 연향도병으로도 주목된다.

1766년은 숙종의 즉위 30주년을 경축하는 진연이 거행되었던 1706년과 같은 병술년이다. 당시 13세이던 영조는 연잉군 자격으로 시연했는데 자신이 참여했던 병술년의 진연을 60년 만에 같은 날짜, 같은 장소에서 다시 되살린 것이다. 1706년의 진연을 그린 〈인정전진연도첩〉에는 연잉군과 연령군 두 왕자의 모습은 그려져 있지 않지만, 동쪽 보계 위 맨 앞줄이 왕자의 자리였다.[89] 도02-01, 도02-02

영조는 1766년 7월 7일 대신이 입시한 자리에서 처음에는 소작小酌을 베풀겠다고 유시했다.[90] 이에 홍봉한은 영조가 6개월 만에 환후가 평복된 것을 축하할 겸 해서 정식의 진연례로 치를 것을 제안했고 영조는 이를 수락했다. 1706년의 병술년 '내외연의궤'를 참조하여 외연과 내연을 나누어 설행하기로 하고 찬품과 참연자의 범위도 정했다. 외연은 8월 27일에 숭정전에서 진연의 형식을 빌린 '소작례'로 거행했으며 내연은 이튿날 광명전에서 치렀다.[91] 도감을 정식으로 설치할 필요가 없다는 교지가 있었으므로 의궤는 제작하지 않았다.

《영조병술년진연도병》은 제1첩을 상·하 두 칸으로 나누어 발문과 '진연도감 좌목'을 적었고,[92] 제2첩에는 진연 장면을, 나머지 첩에는 궁중사녀도를 그린 8첩 병풍이다. 발문을 쓴 사람은 이름이 지워져 알 수 없다. 좌목을 구성한 11명이 장악제조 김한구, 호조판서 조운규趙雲逵, 1714~1774, 예조판서 이사관李思觀, 1705~1776, 장악원 첨정 정박鄭樸, 호조정랑 홍준한

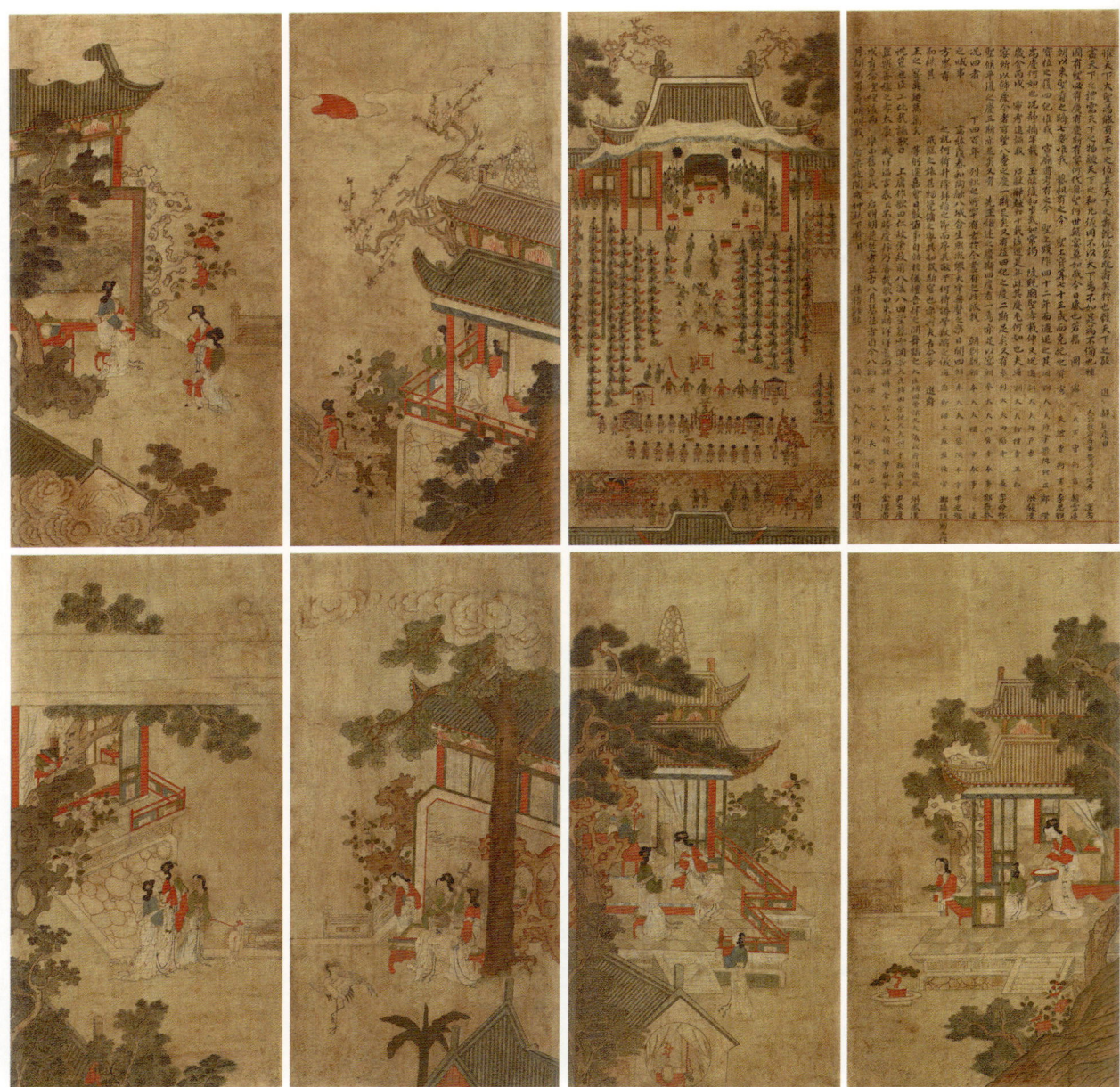

도 03-15. 《영조병술년진연도병》, 1766년 행사, 후대 모사본, 8첩 병풍, 견본채색, 각 99.5×49.8, 국립중앙박물관.

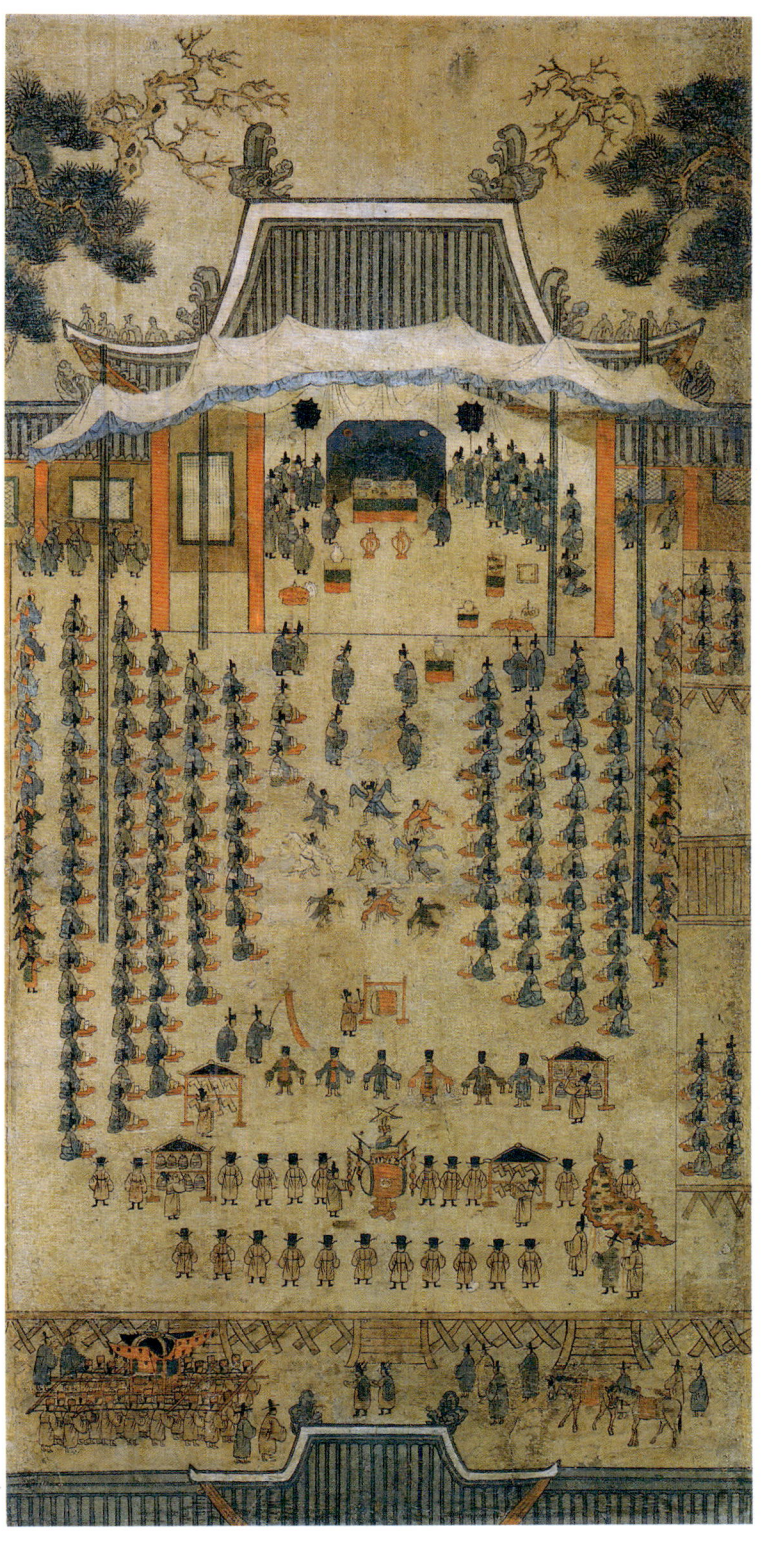

도03-15-01. 제2첩 진연 부분.

洪駿漢, 1731~?, 예조정랑 이급李級, 1721~1790, 내섬시 직장 이명철李命哲, 내자시 봉사 정존양鄭存養, 예빈시 봉사 한후술韓後述, 사옹원 봉사 신광면申光勉, 선공감 감역관 정인환鄭獜煥 등인 것을 보면 이 병풍은 행사의 준비와 진행을 책임졌던 관원들의 계병이었음을 알 수 있다.[93] 좌목 다음에는 시임대신 대표 영의정 홍봉한, 원임대신 대표 영부사 윤동도尹東度, 1707~1768, 국구 대표 영조의 장인 김한구, 종신 대표 장계군 이병, 의빈 대표 영조의 셋째딸 화평옹주의 남편인 금성도위 박명원朴明源, 1725~1790 등 진작관 다섯 명도 쓰여 있다.

외연에서는 술을 대신하여 송절차松節茶를 사용했다.[94] 쓴나물 뿌리를 씹는 뜻을 보이기 위해 송절차를 사용한다고 했지만, 영조는 1766년 2월부터 다리 병의 처방으로 송절차를 마시기 시작해서 치료에 제법 효과를 보고 있었다.[95]

숭정전의 대청 중앙에 어좌가 마련되고 동남쪽에는 왕세손의 시연위가 보인다. 보판을 깔아 마련한 덧마루 위 동쪽에는 종친·의빈 2품 이상이 앉았고 서쪽에는 문무관이 앉았다. 진연청에서는 참연자의 숫자가 많아 장소의 협소함을 우려했으므로 이에 대비하여 '문신과 무신의 자리 배치 도형'[東西班座次圖形]을 미리 그려서 올렸다.[96] 정재는 모든 진작 절차를 마친 다음에 유일하게 처용무를 공연했는데 화면에 그 모습을 그렸다. 《영조병술년진연도병》은 필치와 화풍으로 보아 행사 당시에 그려진 것은 아니며 후대의 모사본으로 판단된다.

신하들에게 내린 빈번한 선온과 사찬

연잉군 시절의 추억과 사옹원에 내린 사찬, 〈영조사옹원사마도〉

영조는 83세까지 장수를 누린 덕에 다른 왕대에는 불가능한 일을 많이 이루었다. 과거의 사적事蹟을 만 60년 만에 되살린 일도 그러한 행위의 한가지였다. 선대에 성사로 거행된 전례 의식을 추술하는 데도 물론 힘썼지만, 개인적인 일을 돌이켜 감회를 표출하곤 했다. 영조가 1770년(영조 46) 7월 4일 오전에 사옹원으로 행차하여 도제조, 제조, 부제조에게 사찬賜饌하고 말을 하사했던 사실도 개인적인 성과와 자취를 말년에 스스로 반추하는 행

위였다. 국립중앙도서관 소장의 〈영조사옹원사마도〉英祖司饔院賜馬圖는 왕의 방문을 기념해서 사옹원 관원들이 만든 행사도 계축이다.[97] 도03-16

영조는 16세이던 1709년(숙종 35) 6월 12일 종친이나 부마가 주로 맡았던 사옹원 도제조에 임명되었다. 6세이던 1669년에 연잉군에 봉작封爵된 후 처음 맡은 공직이었다.[98] 사옹원 도제조 시절 왕에게 올리는 음식과 그릇의 감선監膳에 기울인 노력을 회상하며 만 60년 만에 사옹원을 다시 찾은 영조는 관원들이 입시하자 먼저 '사옹원에 직접 제한 글'[御製題廚院文]을 내렸다. 그리고 사옹원 당상 다섯 명에게 내주內廚에서 마련한 음식을 각각 한 상씩 내리고 그 자리에서 종이와 붓을 가져오게 해서 직접 쓴 글씨 한 편씩을 하사했다. 또 내구마內廐馬 한 필, 구마廐馬 세 필, 숙마熟馬 한 필을 내리는 은혜를 베풀었다.[99] 사옹원 주부 황인렴黃仁廉에게는 수령을 제수한다는 전교를 써서 내렸다. 사찬을 받고 말을 한 필씩 하사받은 사옹원 당상들은 도제조 우의정 김상철金尙喆, 1712~1791, 제조 해운군 연海運君槤·학성군 유鶴城君楡·행판돈녕부사 이익정李益炡, 1699~1782, 부제조 도승지 구윤옥具允鈺, 1720~1792 등이다.

이에 사옹원 당상들은 사흘 후인 7일 이른 아침에 숭정전에 모여 사은전문을 올렸는데 영조는 월대에 친림하여 직접 전문을 받기까지 했다. 이들은 사옹원으로 돌아온 뒤 왕의 이례적인 사옹원 방문에 더하여 음식·말·어필까지 하사받은 은덕을 계축 제작으로 기념하는 데에 합의했다.

상반부에 행사도를 그리고 하반부에는 사옹원 행차를 알리는 7월 3일자 전교,[100] 사옹원에 직접 제한 글, 사옹원 당상의 사은전문, 제조 이익정의 서문, 당상 다섯 명에게 주부 황인렴의 성명관직을 쓴 좌목 등으로 구성된 〈영조사옹원사마도〉는 이익정의 서문이 9월에 쓰인 것으로 보아 그림도 이 무렵에 완성된 것으로 보인다.

사옹원 대청에는 중앙에 교의가 놓여 있고 그 좌우로 여덟 명의 관원이 상을 받은 모습이다. 도03-16-01 담홍색 단령을 입은 다섯 명이 사옹원 당상이고 녹색 단령을 입은 세 명은 영조를 따라와 입시한 승정원의 가주서 이조원李祖源, 1735~1806과 춘추관의 기주관 유한신柳翰申, 1732~?·김치항金致恒, 1728~?이다. 담홍색 단령을 입고 왼편에 따로 앉은 사람은 부제조 구윤옥이다. 그는 도승지를 겸하고 있었기 때문에 다른 승정원 관원들과 같은 쪽에 자리를 잡은 것으로 보인다.

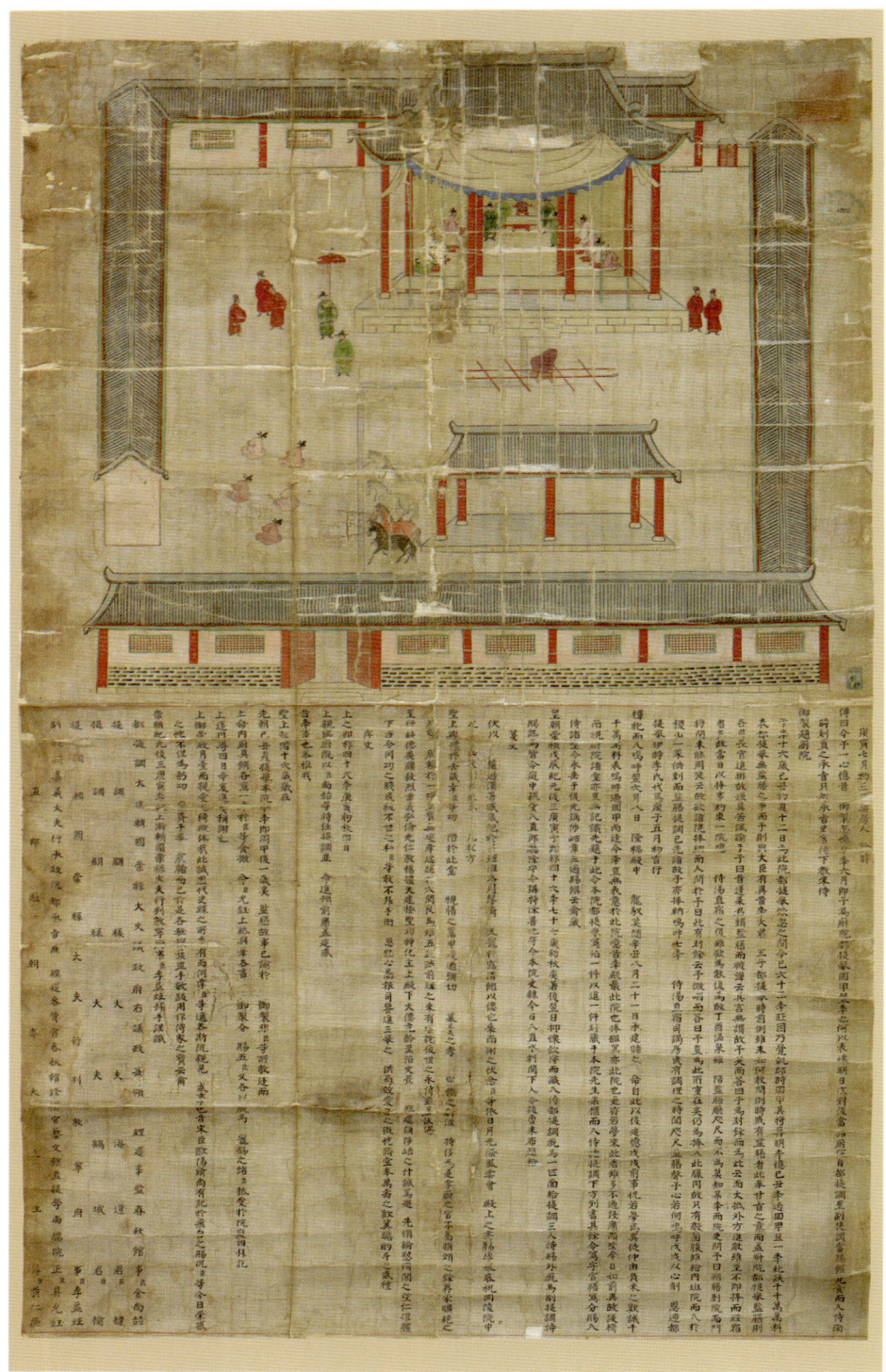

도03-16. 〈영조사옹원사마도〉, 1770년, 견본채색, 140×88.2, 국립중앙도서관.

▶ 도03-16-01. 〈영조사옹원사마도〉 부분.

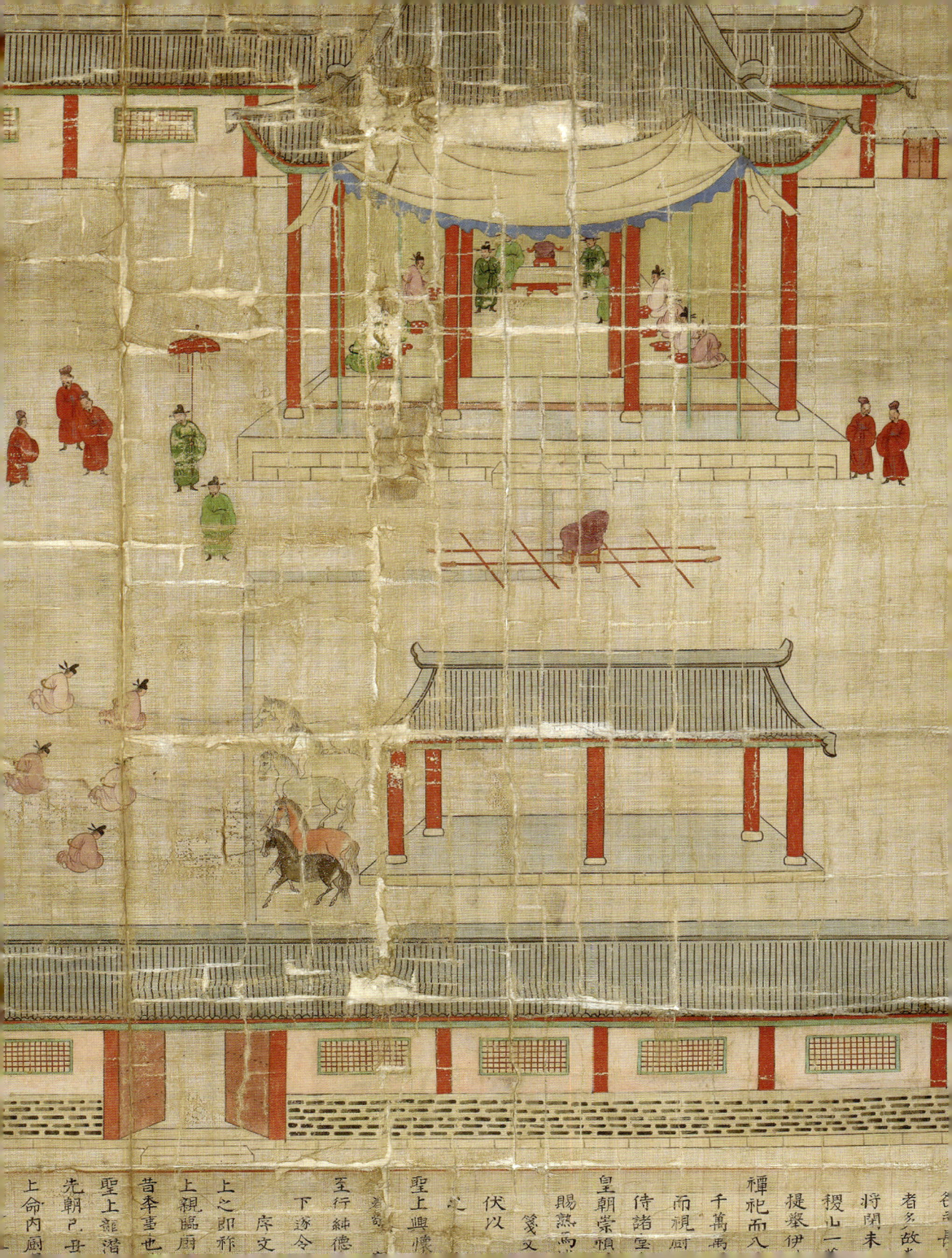

뜰에는 영조가 타고 온 가마와 일산日傘이 기다리고 있다. 말은 다섯 필이 그려져 있는데 색깔을 달리해서 종류를 구별했다. 이 그림의 필치는 무척 섬세하고 표현은 안정되어 있다. 여전히 정면 부감의 시점으로 건물을 바라보았지만, 대청을 투시하는 시각은 매우 깊어서 어좌 뒤로 소실점을 상정할 수 있을 정도이다. 부분적이나마 뚜렷한 원근법을 사용했다.

〈영조사옹원사마도〉는 18세기 후반까지도 계축 형식을 궁중행사도에 사용했음을 보여준다. 궁중행사와 관련된 계축은 앞서 〈서총대친림사연도〉나 〈숭정전진연도〉에서 보았듯이 가로 폭은 보통의 관청계회도보다 넓은 1미터 안팎이다. 이 그림도 가로 폭이 90센티미터가량 되는 큰 규모의 화축이다.

탕평의 훈유와 선온, 〈경현당갱재첩〉

재위 동안 가장 많은 어제와 어필을 남긴 왕은 영조이다. 건물의 편액 글씨도 많이 남겼으며 신하들을 접견하는 자리에서 직접 쓴 어필을 하사하는 일도 매우 잦았다. 때로는 이를 모사하라는 명령을 내리곤 했는데, 참석자들은 어필을 판각하거나 돌에 새겨서 그 탁본을 장첩하여 나누어 가졌다.

영조는 시를 짓는 것에 그치지 않고 신하들에게 운을 맞추어 연구시를 짓거나 갱진시를 지어 화답하도록 했다. 영조의 어제시와 수창시를 모은 시첩은 갱진첩賡進帖, 갱재첩賡載帖, 갱운첩賡韻帖, 갱화첩賡和帖이라는 이름으로 상당수 남아 있다.

이중에서 1764년(영조 40) 2월 재위 두 번째로 거행한 대사례 때 지은 어제시와 신하 32명의 갱진시를 수록한 『대사례갱진첩』, 1764년 12월 창덕궁 양심합養心閤에서 친림 도목정사를 마치고 선온하는 자리에서 내린 어제시와 이비·병비 관원 21명의 갱진시를 모은 『친정일어제갱진첩』, 1767년 2월 친경례 후에 덕유당에서 내린 어제시와 갱진시를 모아 만든 『어제갱진첩』, 또 1770년 6월의 친정 후에 내린 어제시와 갱진시를 모은 『어제친정갱진첩』 등은 현전하는 궁중행사도와 관련해서 관심을 가질 만하다. 이런 굵직한 행사 외에도 영조는 어진을 봉안한 후, 영희전에서 단오제端午祭를 몸소 주관한 뒤, 성균관 유생들을 시취하고 시관들과 모인 자리에서, 공신의 후예를 불러 선온하는 자리에서, 기로신들

을 선찬한 자리에서 수창酬唱하고 갱진첩을 남겼다. 영조의 명령으로 만들기도 하고 신하들이 자발적으로 만들기도 했다. 대부분 선온이나 사찬하는 모임에서 이루어졌으므로 그 광경을 묘사한 그림을 곁들여서 시화첩으로 꾸미기도 했다.

그 대표적인 것이 서울역사박물관과 국립중앙박물관에 소장된 〈경현당갱재첩〉景賢堂賡載帖이다.101 도03-17, 도03-18 1741년(영조 17) 6월 22일 전날 경연에서 『춘추』의 강독을 완료한 영조가 이를 기념해서 경현당에서 승지와 홍문관의 관원들을 소견하고 선온한 사실을 그린 것이다.102

이날의 선온에서 중요한 의미를 부여할 만한 것은 일곱 살 된 왕세자사도세자가 시좌侍坐한 점이다.103 영조는 신하들을 세자에게 소개하고 『동몽선습』을 가져오게 해서 세자에게 강독시켰다. 세자는 오래전에 익혔던 부분도 잊지 않고 청량한 목소리로 읽어내자 모두 세자의 총명함을 칭송했다. 영조는 세자에게 "입시한 신하들이 모두 나를 섬기는 이들이며 그들의 자손 또한 너와 함께 늙어갈 것이니 너는 그 사실을 기억하라"라고 교시했고, 신하들에게는 당습에 빠지지 말고 세자를 잘 섬기도록 당부했다. 선온이 끝날 무렵 영조는 전날 지은 어제시를 내리고 참석자들에게 화답하여 갱진하도록 했다.

〈경현당갱재첩〉에는 이러한 이날의 상황이 잘 담겨 있다. 화첩은 그림, 경현당 선온의 경위, 칠언절구의 어제시, 경현당에 입시했던 승지·사관·홍문관 관원의 갱진시로 이루어져 있다.104 갱진시를 수록한 사람은 도승지 권적權示啇, 1675~1755, 좌승지 김상성金尙星, 1703~1755, 우승지 이도겸李道謙, 1677~?, 좌부승지 오수채吳遂采, 1692~1759, 우부승지 민통수閔通洙, 1696~1742, 동부승지 박사창朴師昌, 1687~1741, 홍문관의 교리 신사건申思建, 1692~?, 부교리 남태제南泰齊, 1699~1776, 춘추관의 수찬 조명경曹命敬, 1699~?, 부수찬 이명곤李命坤, 1701~1758, 가주서 윤광찬尹光纘, 1706~1768, 겸춘추 전명조全命肇, 1690~?, 겸춘추 강봉휴姜鳳休, 1694~? 등 13명이다. 따라서 이 갱진첩은 내입용을 포함하여 적어도 14건이 제작되었을 것으로 생각한다.

서울역사박물관 소장본에는 제2면 하단부에 「신광찬인」臣光纘印이 찍혀 있어서 가주서 윤광찬의 소장품이었던 것으로 추정된다. 또 화첩 말미에는 윤원거尹元擧, 1601~1672의 만장이 실려 있어서 서울역사박물관 소장본은 파평윤씨 집안의 전세품임을 방증한다.

경현당의 지붕은 서까래, 공포의 결구, 창방의 단청 등이 초록색과 분홍색으로 예쁘

도03-17. 〈경현당갱재첩〉, 1741년, 지본채색, 31×41.5, 서울역사박물관.

도03-18. 〈경현당갱재첩〉, 1741년, 지본채색, 32.4×42.3, 국립중앙박물관.

게 설채되어 있다. 일월오봉병 앞에 영조의 자리를 큼직하게 펼쳐놓았고 좌·우에는 내관들이 부복했다. 우측에는 세자의 자리가 조그맣게 그려졌고 한 쌍의 향좌아도 보인다. 입시 관원들은 흑칠원반을 앞에 두고 두 줄로 열좌했는데, 담홍색 옷을 입은 여섯 명은 승지이며 심홍색 옷을 입은 앞줄의 네 명은 교리·부교리·겸춘추이고 뒷줄의 세 명은 수찬·부수찬·가주서인 것으로 판단된다.

다른 궁중행사도에서 경현당 앞뜰의 연지는 보계에 가려지거나 다른 인물 표현에 밀려 생략되기 일쑤였는데 〈경현당갱재첩〉에는 연지의 존재를 분명하게 볼 수 있다. 경현당을 둘러싸고 있는 행각에는 남쪽의 숭현문崇賢門과 서쪽의 청화문清華門도 표현되어 있다. 18세기 그림에서 경현당의 북쪽과 동쪽의 담은 사방연속의 횐점으로 묘사되곤 하는데, 아마도 이곳은 꽃담처럼 특별한 꾸밈새로 장식되었던 것 같다.

훈신 및 기로신 우대와 선찬, 〈어제사기신첩〉

1760년(영조 36) 1월 20일 영조는 명정전 월대에서 기로소 당상과 훈신에게 선찬했다.[105] 영조는 주서에게 종이 몇 장을 가져오라 해서 어제 두 장을 직접 써서 내렸다. 그리고 이날의 모임을 그림으로 그리고 어제를 써서 작첩하라고 명령했다. 그 모습을 담은 화첩이 서울역사박물관 소장의 〈어제사기신첩〉御製賜耆臣帖이다.[도03-19] 그 외에도 국립중앙박물관 소장의 〈사찬첩〉賜饌帖과 〈내사보묵첩〉內賜寶墨帖이 있는데[106] 이 두 화첩의 그림은 〈어제사기신첩〉과 동일하지만 글씨 부분은 1760년 선찬과 관련 없는 다른 시기의 일 두세 가지가 섞여 있다.[도03-20, 도03-21] 다만 세 화첩의 그림만은 내용이 같고 필치, 묘법, 설채 등 화풍이 상통하여 같이 제작된 것으로 판단된다.

세 점 가운데 비교적 온전한 모습으로 남아 있는 〈어제사기신첩〉은 그림, 전교, 어제어필, 좌목으로 이루어져 있다. 전교는 두 가지인데, 창덕궁 양심합에 도승지와 편차인編次人이 입시했을 때 "노인을 공양하는 뜻과 공적을 기억하는 도리는 임금이 제일 먼저 해야 하는 중요한 일이다. 이미 영수각에 전배했으니 기로소와 충훈부 당상에게 20일 명정전 월대에서 선찬하겠다"는 1월 17일의 전교와[107] "어제는 첩으로 만들어 한 건은 내입하고 기로당상과 입시한 모든 신하에게 각 한 건씩 반급하라"는 1월 20일 전교다.[108] 전교는 〈사찬

도03-22. 〈면사기부제구〉, 1760년, 현판, 목판에 양각, 52.7×96.2, 국립고궁박물관.

첩〉에도 실렸는데 20일 자의 전교만 남아 있다.

　이날 영조는 직접 쓴 어제 두 장을 기로당상 이철보에게 읽어보라고 했다. "기로소의 여러 신하들을 월대에서 함께 만나 지난날을 추억하니 내 마음의 감회가 더욱 깊네. 수성壽星이 기로소에 비추니 천년의 아름다운 모임이로다"라는 어제는 판각해서 기로소에 걸고 원본은 이철보에게 가지라고 했다. 기로소에 걸었던 이 현판 〈면사기부제구〉面賜耆府諸耉는 국립고궁박물관에 남아 있다. 도03-22

　다른 하나의 어제는 "해동의 곽공郭公이요 충훈부의 복성福星이니 할아버지와 손자가 자리를 같이한 것은 천년만년 전할 만하네"라는 내용으로 이인좌의 난을 평정하는 데에 공을 세운 분무공신 인평군 이보혁李普爀, 1684~1762에게 주었다. 1760년 당시 분무공신은 77세된 이보혁 한 명만이 살아 있었다. 〈어제사기신첩〉에는 이철보에게 준 어제만 수록되어 있지만 〈사찬첩〉에는 두 장 모두 실려 있다. 이철보에게 준 어제는 편액으로 걸기 위해 판각한 글씨로 보이며 이보혁에게 내린 어제는 석각하여 탑본한 것으로 보인다.

　좌목은 기로당상은 박치원朴致遠, 1680~767, 홍중장·정형복·한사득·송창명·김상석·

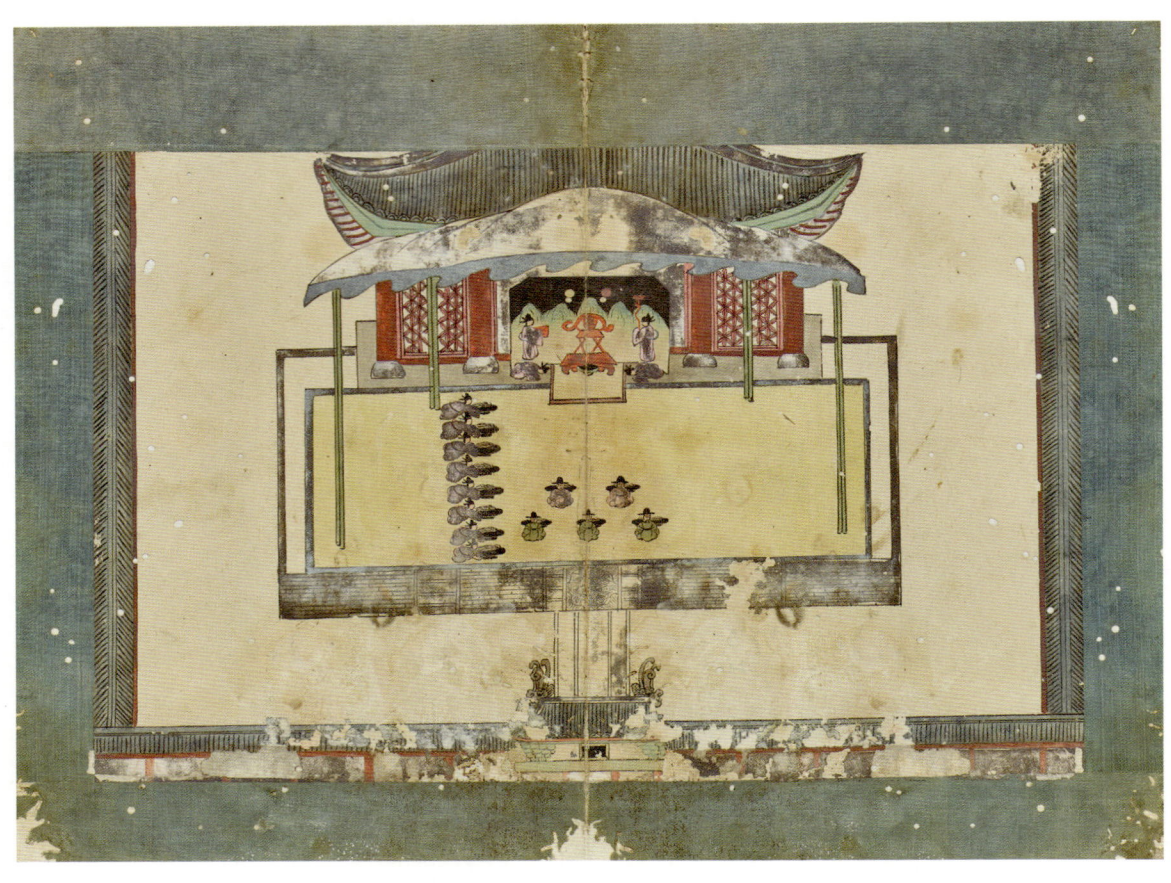

도03-19. 〈어제사기신첩〉, 1760년, 지본채색, 29.5×40.6, 서울역사박물관.

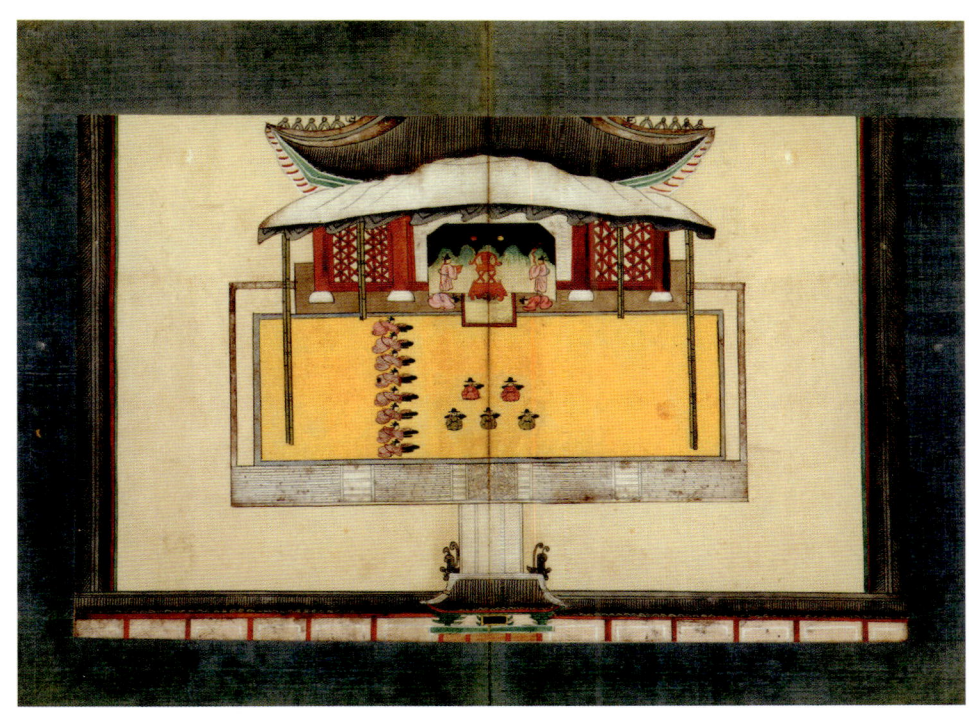

도03-20. 〈사찬첩〉, 1760년, 지본채색, 29.2×44.7, 국립중앙박물관.

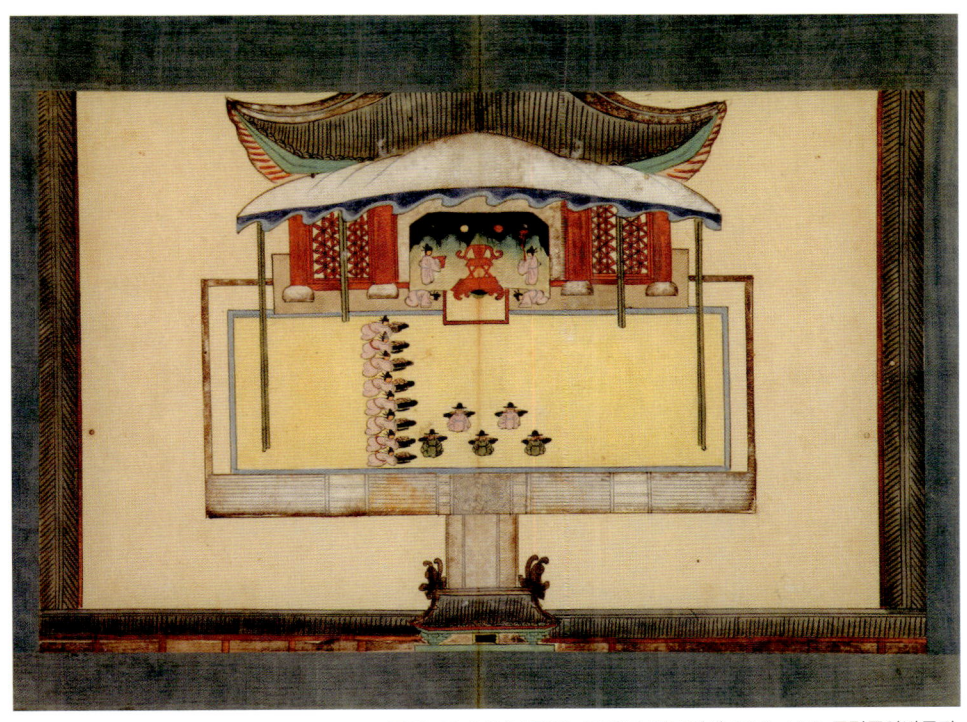

도03-21. 〈내사보묵첩〉, 1760년, 지본채색, 28.9×44.8, 국립중앙박물관.

이철보이며 훈부당상 인평군 이보혁과 우승지 홍낙성, 동부승지 이복원李復源, 1719~1792, 가주서 이재간李在簡, 1733~1789, 기사관 신익빈申益彬, 1740~?, 기사관 김몽화金夢華, 1723~1792 등 13명의 성명관직을 쓴 것이다. 종합하면 원래는 그림, 전교 두 편, 어필 두 장, 좌목으로 구성되었던 화첩이지만 현재 〈어제사기신첩〉에는 이보혁에게 내린 어필은 누락된 상태이다.[109]

　명정전 기둥 밖 월대 위에 일월오봉병을 내다 세우고 교의와 상을 설치했다. 선찬 받은 13명을 그리기 위해 월대를 아주 널찍하게 늘려 그렸다. 왼편에 앉은 여덟 명은 기로당상 일곱 명과 충훈부 당상 이보혁이다. 영조를 향하여 북향하여 앉은 사람은 앞줄의 승정원 당상 두 명과 뒷줄의 낭청 세 명이다. 마침 가주서 이재간이 이보혁의 손자였으므로 "할아버지와 손자가 같은 자리에 있다"라는 어제 구절은 그래서 나온 말이다. 또한 이철보의 손자인 이복원이 승정원의 동부승지로 같이 일한다는 사실을 안 영조는 특별히 이복원도 불러서 선찬에 참여시켰다.

　한편 어좌 좌우에 구장과 안석을 든 내관의 존재는 이날의 선찬과 상관없는 일로 눈에 띈다. 선찬하는 자리에 실제로 궤장을 배치했던 것은 아니며, 홍낙성의 제안으로 화첩에 그림을 그릴 때 특별히 궤장을 그려넣은 것이다. 기로당상에게 선찬했던 이날의 취지를 그림 속에 분명하게 되살리고자 한 의도가 엿보인다.

다양한 방식으로 계속된 친정도의 유행

글씨 병풍 속에 절충된 친정 장면,
〈영조을묘친정후선온계병〉

　행사 장면이 산수나 인물 주제의 계병에 부분적으로 편입되어 본격적인 행사도 계병의 유행을 예고하는 과도기적 양상을 보여준 것이 숙종 연간에 시작된 친정계병이었다. 절충 형식의 친정계병은 18세기 전반 영조 연간까지 계속되었다.

　계병의 가장 다채로운 면모를 보여준 영조 대에는 글씨와 조합된 절충 형식도 시도되었다. 을묘년인 1735년(영조 11), 6월 12일과 13일에 선정전에서 행한 친림도정을 기념한 〈영조을묘친정후선온계병〉英祖乙卯親政後宣醞契屛이 그런 예다. 도03-23 '영조신장연화시도'英祖宸章聯和詩圖라는 이름으로 서울대학교박물관에 소장되어 있다.[110] 이 6월의 도정은 지난 겨울에 열렸어야 했던 대정이 이듬해로 미루어진 것이다.

　친정을 마친 영조는 관례에 따라 마지막 날 선온을 베풀었는데, 술을 세 순배 돌린 후 시 한 구절을 써서 그 자리의 참석자들에게 화답하게 했다. 오후 7~9시술시에 시작한 선온은 오후 11~오전 1시3경가 되어서야 끝났다고 한다. 이 친정계병의 특이점은 왕이 선온한 날 내린 어제시와 그에 화답한 전관銓官의 갱진시에 큰 의미를 두고, 선온 장면을 내용으로

執筆郞書之而西銓兩郞一爲出章一爲記章 成傳于榮登 傳于中官 奉
而詣 　　　　　　　　　　　　　　　天點 下送相與籌劃俄傅注書出于閤外以之謄傳外
欄下受 　　　
間東銓之如之而但一郞官皆出章西書之佳是日乃中庚日烘如火 殿角
無風汗濕衫茵人不堪其熱而 　　　　　　　　　 聖躬不以爲疲玉音善又有明日
刻旱入之 　　　　　　　　　　　　　　　　　　　　　 許依倒退行於政廳而望日政詣召
　　教諸臣告爭乃止仍　　　命依倒退行於政廳旣告詣
　　命燕詣閤門依例引入而東銓郞兩堂上春秋以稱職不與爲及登 殿以秩
次左右序坐承官居茅三三郞官下北面而坐定進卓皆兩中官共擧而分之
工親書詩一句　命諸臣續和去 座者以次聯成八韻
　　　　　　　　　　　　　　　　　　　　　又敎曰汝德壽曾經文
諸臣之前而宣法醞者三巡 　　　　　　　　　衡汝衛萬職上膺茅宜再賦一絶詩成
恭賦一句續成八韻又 　　　　　　　　　　　使女吏書於前旣退夜三秒矣栻是相
　　　　　　特命李德壽李衛萬更賦一絶趙明翼亦製進次韻二絶　　　與言曰此盛事也吾等何幸身親見之盡品云以不忘者遂作屛使畵工模寫而題
　　　　　　　　　　　　　　　　　　　　　其詩栻下乃又列書職姓名俾爲異日之觀覽成屬德壽之德壽稱念我國
　　　　　　　　　　　　　　　　　　　　　黨論之行垂三百年矣父詔子承孫行父論晉未可解昔李孫行父論晉其臣睦
　　　　　　　　　　　　　　　　　　　　　範國論魯末可取曰上下不和夫覩國不於城池甲兵而於朝之睦不睦和不和是論
　　　　　　　　　　　　　　　　　　　　　今我朝諸臣之頌亦爲曰尋戈戟無使二豎而見之其河謂哉旨哉之不可觀也平
上命衛萬進益書於前巳夜深失燎燭煌煌班容濤濤 寶座高拱
宣雍容 　　　　　右臣之相悅勸勸 上下之交勉依然若虞廷賡載之會也阿幸
不俊以執筆之郞蓊忝末席親瞻曠世之盛擧也仍竊伏念我 聖上子公血誠
立於寅協不惟毅之栻 宸章乃 面諭而戒飭之者壓卷也余主在文
之臣就不洗濯憤努精勵一心之仰體春之 聖意亦而況手奉
宸章親承 西諭之諸臣平李仁光序中肌光倫遂以意力以就伊日入侍郞之
以記之而並詩序手自書留作傳家之寶云甫
戊午冬十月　仁谷主人柳萬順　序　張東人侍書也

其相寅協秉心公
恐尺敢忘提耳戒
從知治化惟基此
建極已著敷五福
天恩醉飽歌湛露
有意宸章宣庄夜
箕疇遺範千秋綿
魚水同歡雲漢語

飭勉王言藥石同
尋常靡懈協心功
更祝宸心克有終
為治曾以勵摩工
民物雍熙驗歲豐
無私聖德配高穹
周諼珠恩此夜隆
君心如一千年中

兵曹判書臣趙尚絅
兵曹參判臣李德壽
史曹參議臣曹命教
兵曹參議臣柳篙垕
兵曹正郞臣韓師得
兵曹佐郞臣許逌
記事官臣宋儒式

史曹判書 ...
行都承旨 ... 趙明翼
左副承旨 金浩
... 許逌
記事官 金廷鳳

政大夫兵曹...

通政大夫兵曹參知 臣李渝
通政大夫左副承旨 臣金浩
通訓大夫兵曹正郞 臣柳萬樞
宣務郞兵曹佐郞 臣許逌
朝奉大夫禮曹佐郞 兼春秋館記注官 臣韓德厚
通訓大夫禮曹佐郞 兼 ... 臣盧廷鳳

臣宋儒式 代書
臣李衡萬 篆

我
殿下嗣服以來慨然於積久之弊奮發晶澹然一洗滌之俶廷臣咸歸於大
聖意固甚盛實今又
昭揭天章以賜之銓之臣玉署之
奉承之喜著之篇什實奉而言不能事承於心是猶不奉承也是自欺其心
而自欺其言也夫自欺其心為不誠況
閒之域

今戒
聖上即位十二年乙卯六月十二日
親行都政盛典也都政之一歲再行自是
剏而甲寅冬都政至翌年夏而未行焉稱
親政之舉自出而

李德壽仁老序

淵東有此

선택했다는 점이다.

제1첩은 "모두 서로 공경하고 화합하여 공정한 마음을 가지라[共相寅協秉心公]"라는 어제시와 그에 화답한 참석자 14명의 갱진시로 시작한다.[111] 제2첩 상반부에는 선온 광경을 그리고 그 아래에 좌목을 썼다. 좌목은 병조참의 한사득韓師得, 1689~1766, 참지 이흡李潝, 1684~?, 좌부승지 김호金浩, 1688~?, 병조정랑 유만추柳萬樞, 1678~?, 좌랑 허후許逅, 1686~?, 승정원 주서 한억증韓億增, 1698~?, 기주관記注官 김정봉金廷鳳, 1678~?, 기사관 송유식宋儒式, 1688~1768, 가주서 이형만李衡萬, 1711~? 등 아홉 명이다. 제3첩과 4첩에는 도병을 만들게 된 경위를 적은 병조참판 이덕수李德壽, 1673~1744의 서문이,[112] 제4첩 뒷부분에서 제6첩까지는 도목정사와 선온의 과정을 비교적 소상하게 적은 유만추의 후서가 쓰여 있는데 유만추 후서는 친정 3년 뒤인 1738년 10월 일자이다. 좌목이 병비로만 구성되어 있고 서문과 후서를 쓴 사람이 모두 병조 관원인 것으로 보아 이 병풍은《경종신축친정계병》처럼 병비가 주도하여 만든 계병이라고 판단된다.[113]

좌목에 이비가 빠진 이유는 도목정 과정에서 벌어진 소란 때문으로 여겨진다. 이조좌랑 권혁權爀, 1694~1759이 이양신李亮臣, 1689~1739을 교서관 겸교리 후보자 세 명 중 한 명으로 추천하려 했으나 이조판서 윤유尹游, 1674~1737가 반대하자 붓을 던지고 나가버린 사건이 있었다. 이조판서의 추고가 거론되기도 했으나 무사히 넘어가고 이조좌랑은 이직되어 선온에 참여하지 않았다. 이러한 분위기에서 이비는 계병 제작에 참여하지 않았던 것으로 보인다.[114]

창덕궁의 편전인 선정전의 내부는 당가와 좌탑座榻이 고정적으로 설치된 구조이다. 도03-23-01 그림에도 좌탑, 병풍, 교의로 구성된 왕의 자리와 그 아래에 시립한 중관 두 명이 보인다. 동편에 이조판서 윤유, 이조참판 송진명宋眞明, 1688~1738, 행도승지 조명익趙明翼, 1691~1737, 이조참의 조명교曺命敎, 1687~1753가 앉았고, 서편에는 병조판서 조상경趙尙絅, 1681~1746을 비롯하여 이덕수, 김호, 한사득, 이흡 등 병조 관원이 자리를 잡았다. 유만추, 허후, 송유식, 김정봉, 이형만은 낭관으로서 남측에 어좌를 향해 앉아 있다.[115] 친정에서는 승지의 자리가 왕 가까이로 정해지지만, 선온에서는 품계 순으로 좌석 배치를 바꾸는 관행에 따라 보통 승지는 참판 다음에 앉았다. 이 14명은 13일 저녁 선정전에 입시한 이비·병비의 명단

도03-23-01. 《영조을묘친정후선온계병》 제2첩 그림 부분, 61.6×56, 서울대학교박물관.

과 일치하며 제1첩에 쓰인 갱진시를 지은 관원과도 일치한다.

친정도는 엄격하고 정돈된 분위기의 표출이 특징인데 이는 선온 장면까지 연결된다. 음악과 기녀가 동원되지 않더라도 술 항아리, 촉대, 시중을 드는 사람, 밖에서 대기하는 내관 등 선온에 필요한 부수적인 표현이 따르기 마련인데 일체 정황 묘사가 생략되었다. 왕과 관원들이 흑칠원반 앞에 열 맞추어 앉아 있는 표현이 전부이다. 선온 장면에서도 꼭 필요한 사실만을 함축적으로 표현하여 공정하고 엄정한 친림대정의 원칙을 강조하려는 것으로 보인다.[116]

전체적으로 절제된 묘사에도 불구하고 〈영조을묘친정후선온계병〉에는 다른 그림에서는 좀처럼 찾아볼 수 없는 요소가 발견되어 흥미를 끈다. 바로 두 명의 내관이 어좌 양옆에 바짝 붙어 왕을 향해 부채질하는 모습이다. 대정 당일은 마침 여름 무더위가 절정에 이르는 중복이었다. 유만주의 증언에 따르면 그날은 태양이 불같이 내리쬐고 전각에는 바람 한 점이 없어서 옷과 깔개에 땀과 습기가 차 사람들은 그 열기를 견디기 어려웠다고 한다. 아마 참석자들에게 이날의 대정은 더운 날씨까지 겹쳐 무척 힘든 날로 기억되었던 것 같으며 부채질 표현은 그러한 사정을 나타낸 것으로 해석된다.

청기와를 얹은 푸른 지붕의 선정전, 선정문까지 이어지는 중앙의 복도각, 그 아래의 건물들이 모두 좌우대칭을 이루어 균제미가 돋보이는 화면을 만들었다. 여기에 일정한 굵기의 윤곽선, 고상한 색감, 꼼꼼한 설채가 그림의 품격을 높였다. 주변 묘사를 최대한 줄인 차분하고 위엄있는 분위기는 앞서 본 두 점의 친정계병에서도 연출되었던 점이라 친정계병에서만 나타나는 특징으로 볼 수 있다. 선정전 안의 표현에는 공간의 전후 관계가 드러나지 않았지만 선정전의 기단은 급격히 뒤로 물러나는 모양으로 그려져 안정감이 느껴진다.

한편, 친정도 화축 두 점이 규장각한국학연구원과 개인 소장으로 전한다.[117] 먼저 규장각 소장본인 〈친정·선온도〉를 도03-24 살펴보면, 붉은 선을 써서 3단으로 구획한 화면의 첫 단은 높이 9센티미터가량의 공란으로 《숙종신미친정계병》이나 《경종신축친정계병》처럼 제목을 적으려고 비워둔 것 같다. 중간과 마지막 단의 그림 두 장면은 도상과 참석자의 자리 배치로 미루어볼 때, 같은 장소에서 치른 연결된 행사로서 친정과 관련된 내용임을 한눈에 알아볼 수 있다. 즉 친정과 선온 장면을 긴 화면의 위아래로 함께 배치한 것이다. 그렇

다면 절충 형식의 친정도 병풍에서 분리된 잔폭일 가능성이 크다. 한편으로, 계병은 당상관의 전유물로 출발했기 때문에 낭관에게는 보통 계축을 분배해서 차등을 두었으므로 이 화축을 낭관 분하용의 계축으로 볼 수도 있겠다. 하지만 좌목이 없는 그림은 기록화의 속성상 단독의 계축으로 기능하기 어려우므로 이 〈친정·선온도〉는 병풍에서 분리된 잔폭으로 보는 것이 타당하다.

글자 기록이 전혀 없어서 이 그림의 배경이 되는 친정 일시와 장소를 특정하기란 쉽지 않다. 친정의 장소로는 주로 편전이 사용되었지만 딱히 정해진 장소가 있었던 것은 아니며 그때그때 형편에 따라 달라졌다. 영조 대의 친정은 창덕궁의 선정전·희정당·시민당·내병조·어수당·관풍각, 창경궁의 환경전·숭문당, 경희궁 경현당 등에서 열렸음을 실록 기록에서 확인할 수 있다.

좌탑, 병풍, 교의, 서탁書卓으로 이루어진 어좌 양옆에 중관이 시립했고 어탑 아래에 이비와 병비가 서로 마주보는 대열로 부복했다. 그 아래로 자리한 사람들은 승정원 관리들과 사관임을 그들 앞에 놓인 붓과 벼루가 증명한다. 기둥 밖에 놓인 어보함도 지금 친정이 진행 중임을 말해준다. 부복한 인물 19명도 보통 친정에 참여하는 인원의 범주 안에서 이해되는 숫자이다. 같은 장소에서 치러진 선온 장면도 참석자의 자리만 달라졌을 뿐 그 숫자와 복색에서 변함이 없다. 이 그림은 1770년(영조 46)에 그려진 〈영조사마도〉와 화풍이 유사하고 지붕의 기와골 묘법과 소나무 수지법 등도 영조 대의 기록화에 보이는 화원 화풍과 상통하여 영조 연간의 작품이 분명해 보인다.

개인 소장본인 〈병오친정도〉丙午親政圖는 도03-25 1726년(영조 2) 12월 28일과 29일에 창덕궁 희정당에서 열린 친정을 그렸다. 상반부에 그림을 그리고 글씨 부분은 3단으로 나누어 29일 선온 석상에서 지은 어제시와 갱진시, 갱진시를 지어올린 이비·병비 19명의 명단, 그림의 제작 경위를 쓴 병조참지 조명신趙命臣, 1684~?의 1727년 윤3월자 서문, 좌목 등이 적혀 있다.[118] 병비로만 이루어진 좌목으로 보아 이 계축은 병조에서 만든 친정도임을 알 수 있다. 좌목에 이름이 적힌 병조판서 김흥경金興慶, 1677~1750 이하 열 명에게 모두 이와 같은 친정계축이 분배된 것은 아니며 이 〈병오친정도〉는 낭관에게 분배된 계축이라고 보는 것이 좋겠다. 정황상 당상에게는 〈병오친정도〉가 포함된 절충 형식의 계병이 분상되었을 가능

도03-24. 〈친정·선온도〉, 18세기, 견본채색, 136×49.8, 서울대학교 규장각한국학연구원.

도03-25. 〈병오친정도〉, 1726년, 견본채색, 전체 153×65.4, 그림 62.3×65.4, 개인(한국유교문화진흥원 기탁).

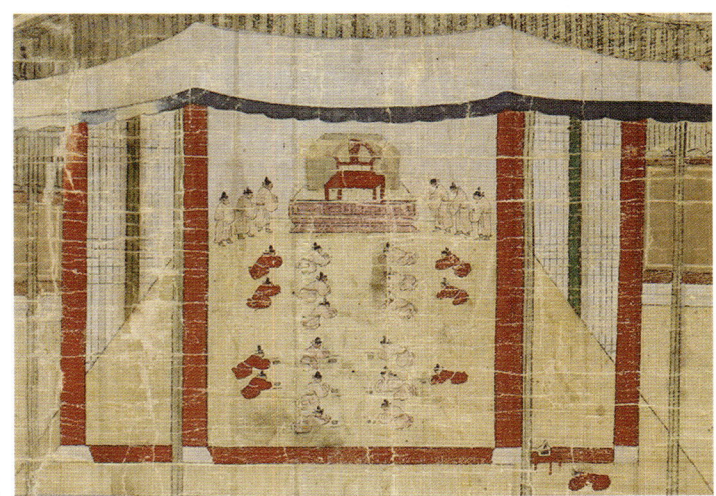

도03-24-01. 〈친정·선온도〉 친정 장면.

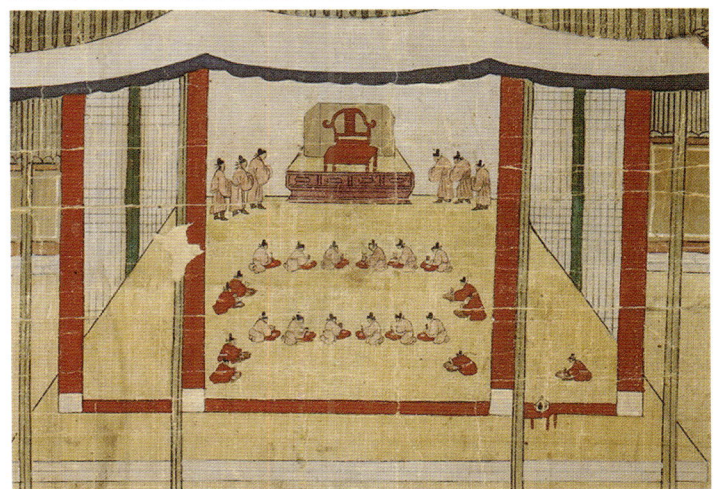

도03-24-02. 〈친정·선온도〉 선온 장면..

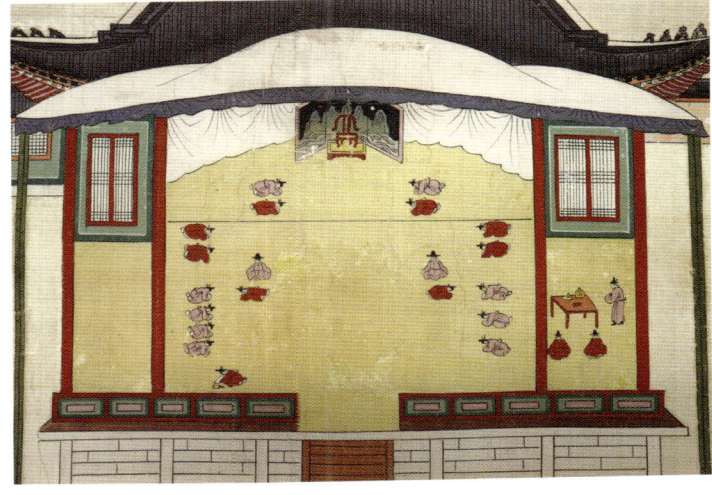

도03-25-01. 〈병오친정도〉 부분.

성에 무게가 실린다.

어좌 제일 가깝게 부복한 중관과 승지, 어좌의 양쪽에 마주한 방향으로 자리한 이비와 병비, 집필낭관과 사관, 낙점받은 명단을 베껴 쓰는 주서, 어보가 놓인 탁자 등 희정당 안의 자리 배치는 다른 친정도와 서로 상통한다.

새롭게 등장한 친정도 화첩

영조 대에는 친정도가 앞선 시기의 관행대로 병풍으로 그려지는 한편 화첩 형식이 새롭게 등장하여 친정계병과 친정계첩이 공존하게 되었다. 도병이나 서병 일부에 친정 혹은 선온 장면을 소극적으로 절충했던 친정계병과 비교하면, 화면의 규모는 작아졌지만 행사 장면만으로 꾸민 본격적인 궁중행사도 화첩이다. 과도기적 양상에서 벗어난 친정도의 변화는 18세기 전반 궁중행사도의 주제와 장황 형식의 수용 범위가 이전에 비해 확대되고 유연해졌음을 의미한다.

화첩의 친정도는 그림 한 폭과 좌목만으로 간단하게 구성된 것이 특징인데, 1728년(영조 4)의 〈무신친정계첩〉戊申親政契帖과 1734년(영조 10)의 〈갑인춘친정계첩〉甲寅春親政圖契帖이 남아 있다. 도03-26, 도03-28 〈무신친정계첩〉은 친정의 일시가 기재되어 있지는 않지만, '이비'와 '병비'로 구성된 좌목의 분석을 통해 추정이 가능하다.[119]

좌목은 이조판서 윤순尹淳, 1680~1741, 참판 송성명宋成明, 1674~?, 참의 윤혜교尹惠敎, 1676~1739, 좌랑 서명빈徐命彬, 1692~1763・서종옥徐宗玉, 1688~1745, 좌승지 이인복李仁復, 1683~1730, 가주서 윤종하尹宗夏, 1687~?, 춘추관 기사관 이기헌李箕獻, 1673~? 등 이비 여덟 명, 병조판서 조문명趙文命, 1680~1732, 참판 남취명南就明, 1661~1741, 참의 정수기, 참지 이중관李重觀, 1674~?, 정랑 권경權熲, 1691~?과 남위로南渭老, 1699~?, 우승지 유수柳綏, 1678~1755, 예문관 대교 이주진李周鎭, 1692~1749, 가주서 권기언權基彦, 1694~? 등 병비 아홉 명으로 이루어져 있다.

윤순과 조문명은 1728년(영조 4) 5월에 각각 이조판서와 병조판서를 제수받았다. 조문명은 이듬해 6월 대제학이 될 때까지 줄곧 병조판서를 지냈으나[120] 윤순은 1728년 8월

에 판윤이 되었다.[121] 두 사람이 각각 이조판서와 병조판서로 재직 중인 1728년 5월에서 8월 사이에는 7월 7일에 창덕궁 후원에 있는 어수당魚水堂에서 친림도정이 거행된 바 있다.[122] 따라서, 이 계첩은 이때 어수당에서 거행된 친정을 기념한 것임을 알 수 있다.

친정은 보통 편전에서 거행했으나, 특별히 어수당을 선택한 데에는 영조 나름대로의 이유가 있었다. 어수당은 인조가 개수하여 신하들을 인견하던 곳이다. 영조는 "명군名君과 현신賢臣이 만나고 왕과 백성이 함께 기뻐한다"는 친밀한 군신관계의 뜻이 깃든 어수당의 장소성을 강조한 것이다.[123] 겉으로는 단순히 인조의 자취를 계술하는 것이라고 했지만 개정開政에 앞서 이비와 병비에게 탕평하라는 뜻을 담은 어제를 내린 점에서 영조의 진짜 의도를 짐작할 수 있다.

〈무신친정계첩〉을 보면 어수당 실내 서쪽으로 교의가 설치되고 그 좌우로 중관과 승지, 조금 간격을 두고 이비와 병비의 당상이 자리하고 그 뒷줄에는 기록을 담당한 낭관과 사관들이 벼루를 곁에 두고 앉았다. 이러한 자리 배치와 복식은 숙종 대부터 영조 대까지 모든 친정도를 관통하는 도상적 특징으로서 변함이 없다. 그림에 따라 심홍색 옷을 입은 낭관의 위치가 조금씩 다르지만 기본적인 좌차에서 크게 벗어나는 것은 아니다.

어수당을 중앙에 놓고 그 주변을 수목으로 빽빽하게 에워쌈으로써 친정이 진행 중인 건물에만 시선을 집중시키는 구도이다. 어수당 서쪽에는 사방에 담장을 두른 연못이 있고, 동쪽 애련지愛蓮池 가에는 사모지붕을 얹은 애련정愛蓮亭이 보인다.[124] 〈동궐도〉와 비교해보면, 〈무신친정계첩〉의 어수당 북쪽에 'ㄱ'자형으로 서 있는 건물 두 채는 폄우사砭愚榭임을 알 수 있다. 도03-27 그림에는 두 건물이 독립되어 있지만 〈동궐도〉가 그려진 19세기 초 순조 연간에는 두 건물이 담장으로 연결되었으며, 어수당 앞의 해시계도 받침돌만 남아 있었음이 확인된다. 또한 실제로는 〈무신친정계첩〉만큼 무성한 소나무 숲이 어수당 둘레를 에워싸고 있지는 않았던 것 같다. 주변의 실제 모습을 반영하는 것이 궁중행사도 제작의 기본 원칙이지만, 이 의도적인 소나무 숲은 친정이 진행중인 존엄한 장소를 호위하는 상징적인 장치로 사용되었다.

솔잎 하나하나를 단호하고 꼿꼿한 필치로 표현하고 단단한 줄기는 비수가 있는 필선으로 세밀하게 윤곽한 뒤 불규칙한 점을 찍어 거친 껍질의 질감을 나타냈다. 전형적인 궁

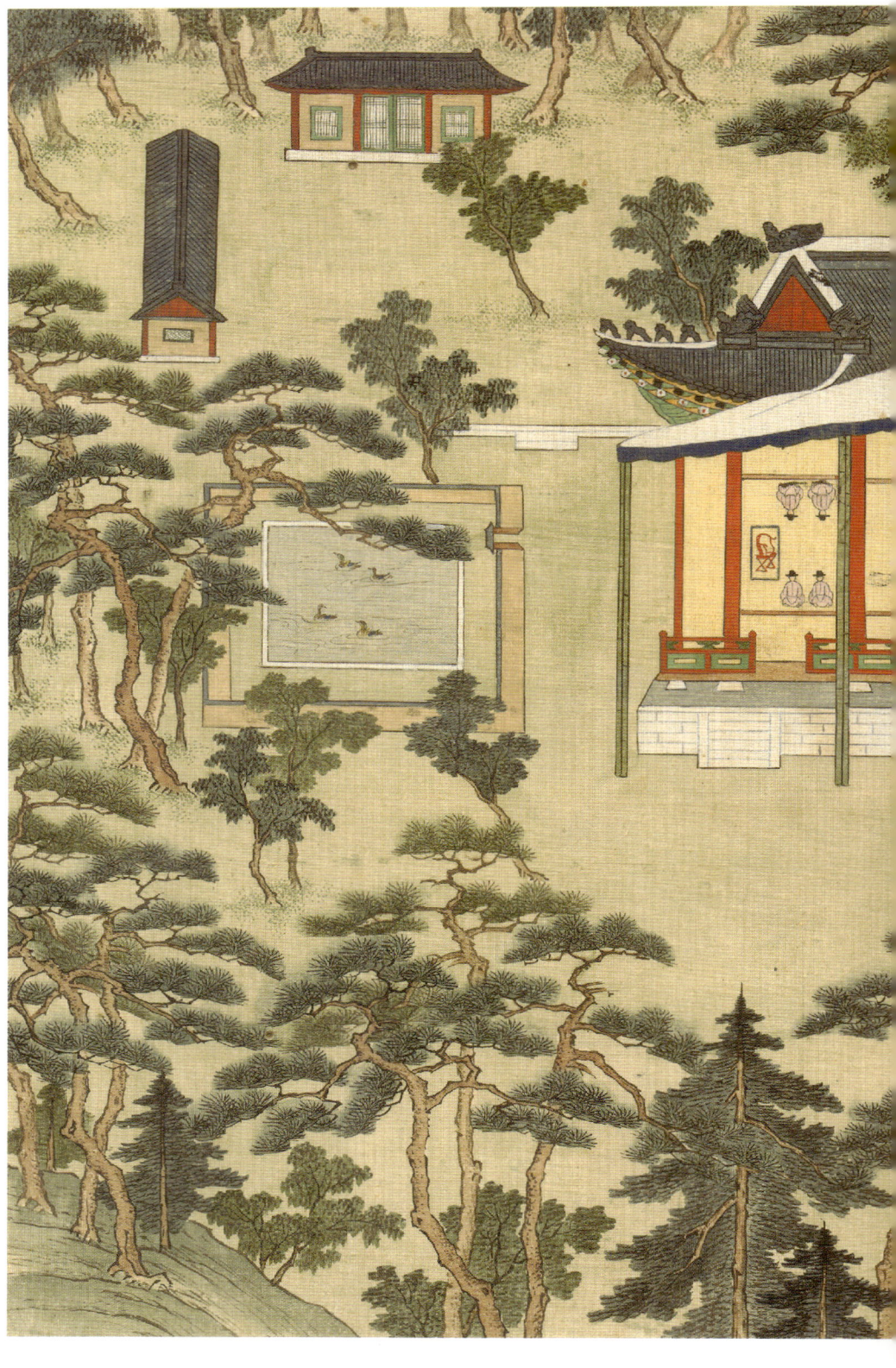

도03-26. 〈무신친정계첩〉, 1727년, 견본채색, 40.5×54.8, 국립중앙박물관.

도03-27. 〈동궐도〉의, 창덕궁 어수당·애련정·폄우사 부분, 1828~1830년경, 견본채색, 273×584, 고려대학교박물관.

중 화풍이지만 소나무 외의 일부 나무에서는 정선鄭敾, 1676~1759 화풍 특유의 수지법도 엿보인다. 유유히 헤엄치는 오리, 오리가 만들어내는 잔물결, 연잎과 연밥 주머니, 해시계, 어수당의 치미와 잡상, 처마의 결구, 땅의 질감 표현 등에 한 필획마다 흐트러짐 없이 정성을 기울인 솜씨가 훌륭하다.

어수당은 정면관이지만 팔작지붕은 좌측에서 비스듬히 바라본 모습이며, 서쪽 연못으로 들어가는 영소문靈沼門은 안으로 넘어진 형태로 그려져서 세 가지의 시점이 한 화면에 혼용된 상태이다. 어수당 안의 인물은 두 개의 시점을 사용하는 의궤반차도 식으로, 중심축을 향해 인물을 대칭으로 배치하여 위쪽의 인물은 거꾸로 누운 것처럼 보인다. 이러한 다시점의 표현은 〈갑인춘친정계첩〉에서도 나타난다.

〈갑인춘친정계첩〉은 도03-28 영조가 1734년(영조 10) 2월 9일과 10일 이틀 동안 창덕궁 희정당에서 행한 친정의 모습을 담고 있다.[125] 〈갑인춘친정계첩〉의 좌목에는 친정에 입시한 이조판서 김재로, 참판 송진명宋眞明, 1688~1738, 참의 서종옥, 승정원 좌승지 조명신趙命臣, 1684~?, 이조정랑 심성희沈聖希, 1684~1747, 이조좌랑 신만申晩, 1703~1765, 승정원 주서 성범석成範錫, 1698~?, 예문관 검열 정이검鄭履儉, 1695~1754 등 이비 여덟 명과 병조판서 윤유尹游, 1674~1737,

참판 박내정朴乃貞, 1664~1735, 참의 조진희趙鎭禧, 1678~1747, 참지 한사득, 승정원 좌부승지 유엄柳儼, 1692~1752, 병조정랑 김수金稼, 1693~?와 이종연李宗延, 1701~?, 좌랑 홍계유洪啓裕, 1695~1742와 박치문朴致文, 1694~?, 승정원 주서 김석일金錫一, 1694~1742, 예문관 검열 이덕중李德重, 1702~? 등 병비 11명의 명단이 차례로 쓰여 있다. 병조정랑과 좌랑이 두 명씩 적혀 있는 것은 9일과 10일에 각각 다른 사람이 입시했기 때문이다. 〈무신친정계첩〉과 마찬가지로 서문 없이 그림과 좌목만으로 꾸며진 것을 보면, 친정도를 화첩으로 꾸밀 때도 일정한 체제가 성립되었던 것으로 보인다.

희정당은 편전의 하나로『궁궐지』宮闕志에는 '시사視事하는 처소'라 했다. 희정당은 1833년(순조 33) 10월 화재로 불탔으나 곧 복구되었다. 따라서 〈갑인춘정계첩〉은 복구되기 전 희정당의 모습을 잘 간직하고 있으며 〈동궐도〉의 희정당 주변 모습과 비교해보면 건축물의 이름을 대체로 확인할 수 있다. 도03-29 차일과 장막이 넓게 설치된 희정당은 돌 기둥 위에 세워져 정면에 놓인 계단을 올라 실내로 들어가게 되어 있다. 희정당을 에워싸고 있는 담장에는 북쪽의 장순문莊順門, 서쪽의 선례문宣禮門, 동쪽의 동인문同仁門이 그려져 있다. 뜰 오른쪽에는 네모난 하월지荷月池가 있고, 희정당보다 높은 곳에 있는 동쪽 담장의 동인문에 접근하기 위해서는 여러 층의 석단을 올라야 하는 형세이다. 남쪽으로는 제정각齊政閣, 성정각誠正閣과 선화문宣化門이 표현되었고 협양문協陽門으로 보이는 화면 근경의 문까지는 서운으로 거리를 축약했다. 희정당과 주변의 건축 표현은 같은 장소에서 벌어진 친정을 그린 〈병오친정도〉와 매우 흡사하다. 도03-25

〈갑인춘친정계첩〉에서 낮게 드리운 서운은 〈무신친정계첩〉의 소나무 숲을 대신한 장치이다. 근경으로 갈수록 넓게 퍼져 전체적으로 좌우대칭의 역삼각형 화면 구도를 만든다. 이 서운은 주변 건물을 자연스럽게 생략함으로써 국가의 중대사가 진행되고 있는 중심 건물에 시선을 모으며, 동시에 거리를 축약하는 역할도 한다. 서운은 소나무보다도 한층 시각적 집중도를 높이며 고요하고 엄숙한 분위기를 자아내는 데 효과적이다. 희정당을 엄호하듯 당당하게 서 있는 두 쌍의 소나무도 서운만큼이나 길상의 상징성을 부여하는 의도적인 설정이다.

어좌는 희정당 실내의 동쪽에 마련되었다.[126] 6첩의 오봉병과 삽병을 이중으로 설치

도03-28. 〈갑인춘친정계첩〉, 1734년, 견본채색, 42.6×55.8, 동아대학교석당박물관.

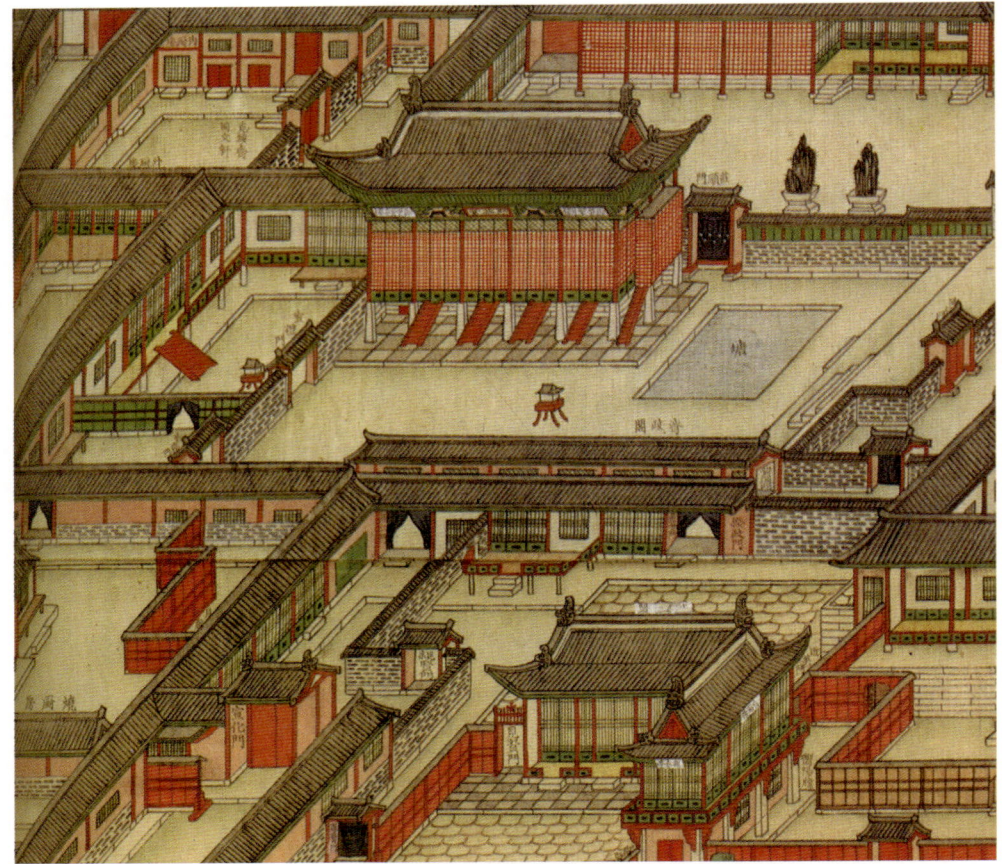

도03-29. 〈동궐도〉의 창덕궁 희정당 부분, 1828~1830년경, 견본채색, 273×584, 고려대학교박물관.

하고 연평상蓮平床 위에 교의와 탁자를 놓아 어좌를 꾸몄다. 어좌 가까이 좌우에 중관과 승지가 엎드려 있다. 심홍색 단령을 입은 전조의 정랑과 좌랑 다음에 담홍색 단령을 입은 당상들이 줄 맞춰 나란히 앉았다. 그들 앞에 나와서 마주 앉은 사람은 주서이며, 사초를 기록하는 예문관 검열은 어좌를 향하여 제일 뒤로 물러나 앉았다. 후보자 이름을 쓰거나, 낙점자의 이름을 쓰거나, 사초의 기록을 담당한 사람 앞에는 붓과 벼루가 놓여 있다.

 인물이나 건물의 묘법, 필선의 운용은 〈무신친정계첩〉과 다르지만 소나무 묘법만큼은 같은 시대의 화원 양식으로 매우 흡사하다. 희정당을 정면에서 부감했지만, 그와 관계없

이 희정당 실내는 다른 시점에서 포착되었다. 그래서 인물들이 독립된 별도의 공간에 부유하는 것 같은 어색함을 자아내지만, 왕을 향해 실내만을 들여다보면 어좌와 인물은 합리적인 형태로 묘사되었다. 이러한 다시점의 적용은 〈무신친정계첩〉에서도 보았던 방식이다.

도목정사는 어느 왕대나 반드시 행해졌지만, 친정도가 어느 시기나 줄곧 그려졌던 것은 아니다. 친정도는 일정한 시기 동안에만 유행한 것으로 볼 수 있겠는데, 기록이나 현전하는 그림으로 보면 17세기 후반 숙종 연간부터 18세기 후반 정조 연간까지 제작되었다. 주로 숙종과 영조 연간에 유행했으며 19세기에는 더 이상 그려지지 않은 것 같다.

친정 뒤에는 반드시 선온이 뒤따랐기 때문에 두 행사를 모두 그리기도 하고 친정, 혹은 선온 한 장면만을 선택하기도 했다. 이비와 병비가 그림 제작에 함께 참여했지만 병비만 따로 기념화를 만든 경우도 적지 않았다. 특징이라면 이비만의 친정도는 아직 발견되지 않았다는 점이다. 화첩의 친정도를 병풍의 친정도와 비교할 때 크게 달라진 점은 없다. 병풍은 병풍대로, 화첩은 화첩대로 친정 의례의 특성을 살린 형식이 만들어졌고 전형이 될 만한 도상이 형성되었다. 공통되는 친정도의 특징은 왕을 따라온 호위군관이나 배종한 신하들, 의장물 등 주변 묘사가 극도로 절제되어 있다는 점이다. 주변을 모두 물리치고 필수 인원만이 모여 국가의 중대사를 처리하는 친림도정 현장의 긴장되고 정숙한 분위기의 설정이 가장 중요한 표현 요소였다.

왕과 신하의 활쏘기 의례를
되살려 시각화한 영조

대사례 절차의 정비와 명문화

　　대사례大射禮란 왕이 성균관에 나아가 석전례釋奠禮를 지낸 뒤 신하들과 활쏘기를 하는 의식이다. 지방관이 행하는 향사례鄕射禮와 함께 중국 주나라 때 크게 성행한 전통적인 천자天子의 의식이다. 활쏘기의 개념과 의미는 『태종실록』과 『연산군일기』에 보이는 다음의 두 기사에 잘 드러나 있다.

> [병조에서 상서하기를] 주나라의 제도를 상고하니 "옛날 천자는 활쏘기로 제후·경대부·사를 뽑았고, 제사를 지내려 할 때는 먼저 활쏘기를 택궁澤宮에서 연습했다"라고 했습니다. 택궁의 '택澤'이란 말은 곧 선택을 의미하는 것으로, 몸을 고르고 바르게 하여 궁시를 견고하게 잡으면 과녁에 맞는 법이니 활쏘기는 덕을 보는 이유가 됩니다. 제후가 해마다 선비를 천거하면 천자가 사궁射宮에서 이들을 시험 보는데, 그 용체容體는 예에 비기고 그 절주節奏는 악에 비겨 많이 맞힌 자를 제사에 참여하게 하는 것입니다.[127]

　　사람의 행동을 살펴보는 데 활쏘기보다 큰 것이 없다. 순임금 때 이미 활쏘기를 밝히는

일이 있었고, 그 제도가 주나라에 이르러 갖추어져 『주례』에 실려 있다. 그러나 반드시 학교에서 익히게 한 것은 그것으로 사람의 착함을 알아내고 선비의 재질을 가려 뽑아 교화 가운데서 심성을 닦는 것이니 어찌 과녁 맞히기만을 주로 하여 힘만 기를 뿐이겠는가.[128]

원래 활쏘기는 신체를 단련시키기 이전에 마음을 닦는 수단으로 제사 의식과 관련이 있었다. 대사례는 단순히 사대부가 갖추어야 하는 육예六藝의 하나로 활쏘는 기량을 시험하는 것이 아니라 그 과정을 통해 드러나는 활쏘는 사람의 덕을 보는 데 의미를 두었다는 것이다.

대사례를 처음 행한 임금은 성종이다. 성종은 1477년(성종 8) 8월 3일 성균관에서 석전례를 행하고 유생을 시취한 뒤 회례연을 베푼 자리에서 대사례를 거행했다.[129] 일찍이 1417년(태종 17)에 예조판서 맹사성孟思誠, 1360~1438이 대사례에 대한 예문과 '대사례도'를 그려 왕에게 올렸다.[130] 오례를 정비하는 과정에서 행한 일이었을 뿐 실제로 의식을 거행했다는 기록은 찾을 수 없다. 태종에게 재가를 받았다는 대사례도는 의주를 도해한 반차도 식의 도식이었을 것이다. 그뒤 성종 대의 구전舊典을 따라 연산군이 1502년과 1505년 두 차례, 중종이 1534년 한 차례 대사례 의식을 시행했으며[131] 임진왜란 이후에는 중단되었다. '대사大射'라는 용어를 정립하고 선대의 예를 계승하되 시의에 맞게 새로 예문을 정비하여 1743년 대사례 의식을 부활시킨 사람이 영조이다. 1743년 200여 년 만에 대사례를 시행했으며, 그뒤에도 1764년(영조 40) 2월 8일에 한 번 더 대사례를 거행했다.[132]

대사례는 오례 중에 군례로 분류되어 있지만, 성균관에서 문묘 의례를 치른 후 거행되는 의식이므로 길례의 연장선상에서 이해되기도 한다.[133] 『세종실록』과 1474년에 완성된 『국조오례의』의 「군례」에는 왕이 친히 활 쏘는 어사御射 및 신하가 두 명씩 짝을 지어 활쏘는 시사侍射 절차인 「사우사단의」射于射壇儀, 왕이 종친과 문무백관의 활쏘기를 관람하는 절차인 「관사우사단의」觀射于射壇儀가 규정되어 있다. 『국조오례의서례』 군례 「사기도설」射器圖說에는 웅후熊侯를 비롯해서 활쏘기에 필요한 여러 기물의 그림을 수록했다. 도03-30 성종·연산군·중종은 대사례를 행할 때 『국조오례의』에 실린 의주를 따랐다.[134]

고제의 회복에는 의주의 신정新定이나 시각적인 도설의 재정비가 꼭 필요했다. 영조

도03-30. 『국조오례의서례』 권4 군례 「사기도설」, 1474년.

도03-31. 『국조속오례의서례』 「군례」 〈대사도〉, 1744년.

는 거의 90년 만에 대사례를 재개하기에 앞서 근래에 행했던 의절을 따르고 싶다며 제일 먼저 『중종실록』을 상고해 오도록 했다.[135] 영조는 제후의 의례에도 대사례가 있으므로 국왕의 활쏘기를 '대사'라는 명칭으로 불러도 문제될 것이 없다고 주장했는데, 이 의견이 수용되어 『국조오례의』의 「사우사단의」는 마침내 「대사의」大射儀로 새롭게 정리되었다.

「대사의」는 『국조속오례의』 「군례」에 실렸다. 『극조속오례의서례』에는 대사례에 필요한 집사관의 종류와 숫자를 명시하고, 사단에 임하는 참가자의 자리와 차례를 도해한 배반도인 〈대사도〉大射圖와 과녁의 모양을 수록했다.[136] 도03-31 또한 행사를 마친 뒤에는 예조참판 오광운吳光運, 1689~1745에게 『대사례의궤』를 편찬해서 예문관, 춘추관, 성균관에 보관하라고 명령했으니 역시 훗날의 대사례에 대비하려는 조처였다.[137]

《대사례도》에 담긴 내용과 특징

《대사례도》는 1743년(영조 19) 윤4월 7일에 시행된 대사례를 기념하여 제작한 화권이다. 현재 연세대학교박물관, 도03-32 국립중앙박물관, 도03-33 고려대학교박물관, 도03-34 이화여자대학교박물관 등에 소장되어 있다. 여느 궁중형사도처럼 각 소장본 간의 내용과 필치는 대동소이하다.

영조는 이날 새벽에 성균관에 나아가 작헌례를 거행한 뒤 명륜당에 행차하여 '희우관덕'喜雨觀德이라는 서제書題를 내서 유생들을 평가했다.[138] 당시 대단히 가물었는데 밤새 비가 내려 그 기쁨을 표시한 시험 문제였다. 아침에 날이 개고 나서 대사례를 거행하기에 앞서, 영조는 대신들의 반대 의견을 물리치고 대사례가 흔치 않은 의례라는 이유로 창덕궁 후원 영화당에서 예행 연습을 지시했다. 이미 '대사'의 명칭을 사용하기로 한 영조는 습의에도 친림하여 악장과 과녁의 제도 등 세부 절목을 강정講定했다.[139] 이처럼 영조는 장차 명문화될 의주의 확정에 세심한 노력을 기울였는데 이는 고례를 완전한 모습으로 회복하려는 의지로 비춰진다.

영조는 이날 화살 네 개가 한 묶음으로 된 승시乘矢를 쏘아 세 차례 과녁을 맞추었다.

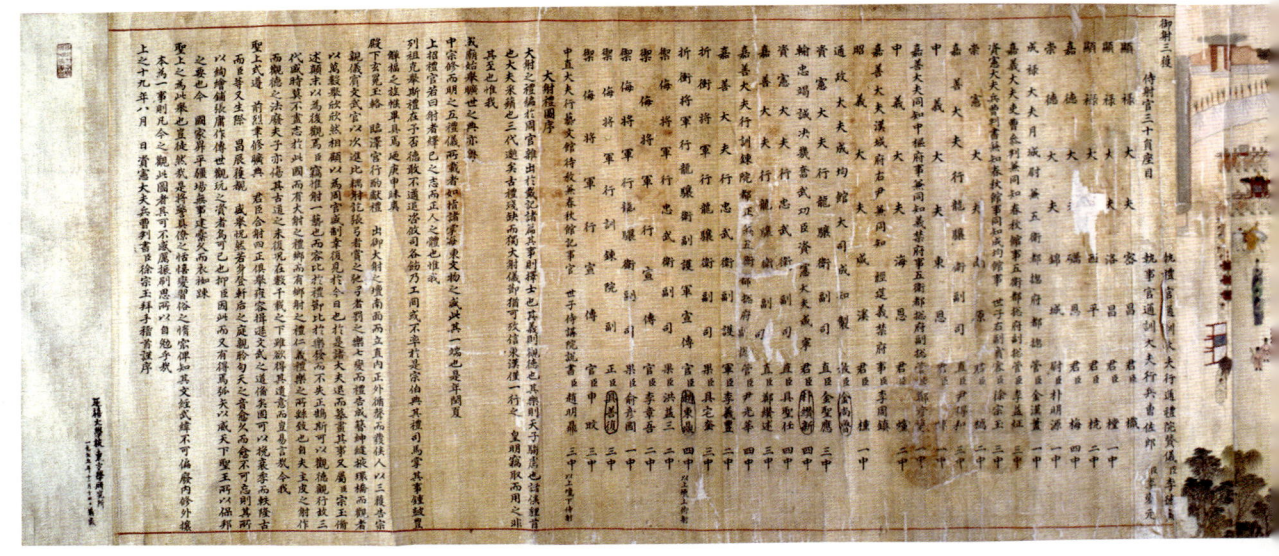

도03-32. 《대사례도》, 1743년, 화권, 견본채색, 60×282, 연세대학교박물관.

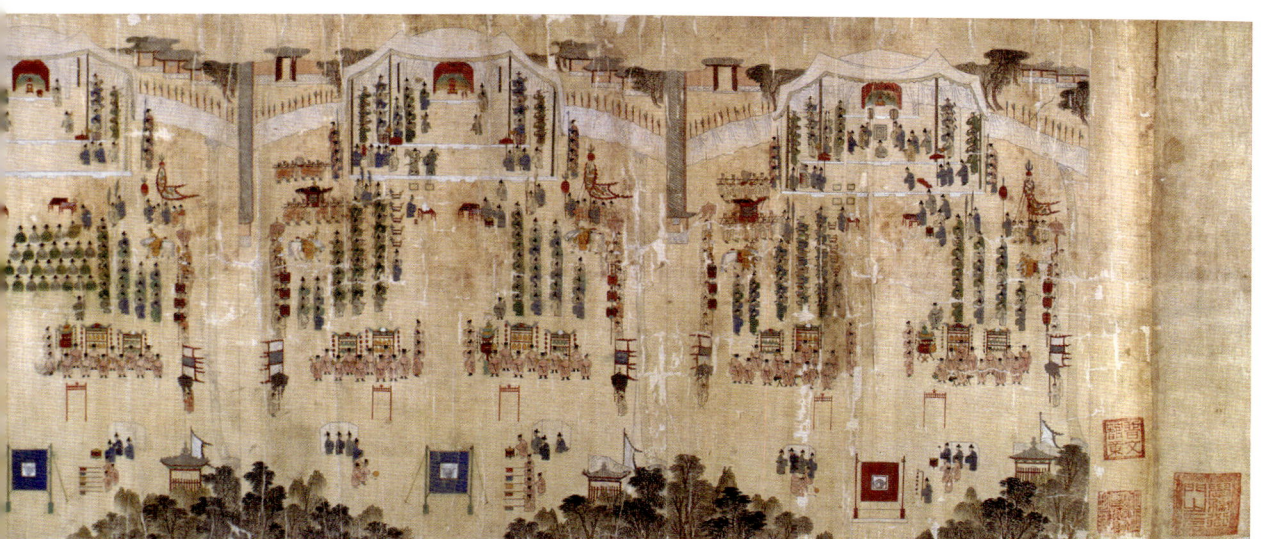

〈시사관상별도〉　　　　〈시사도〉　　　　　　　〈어사도〉

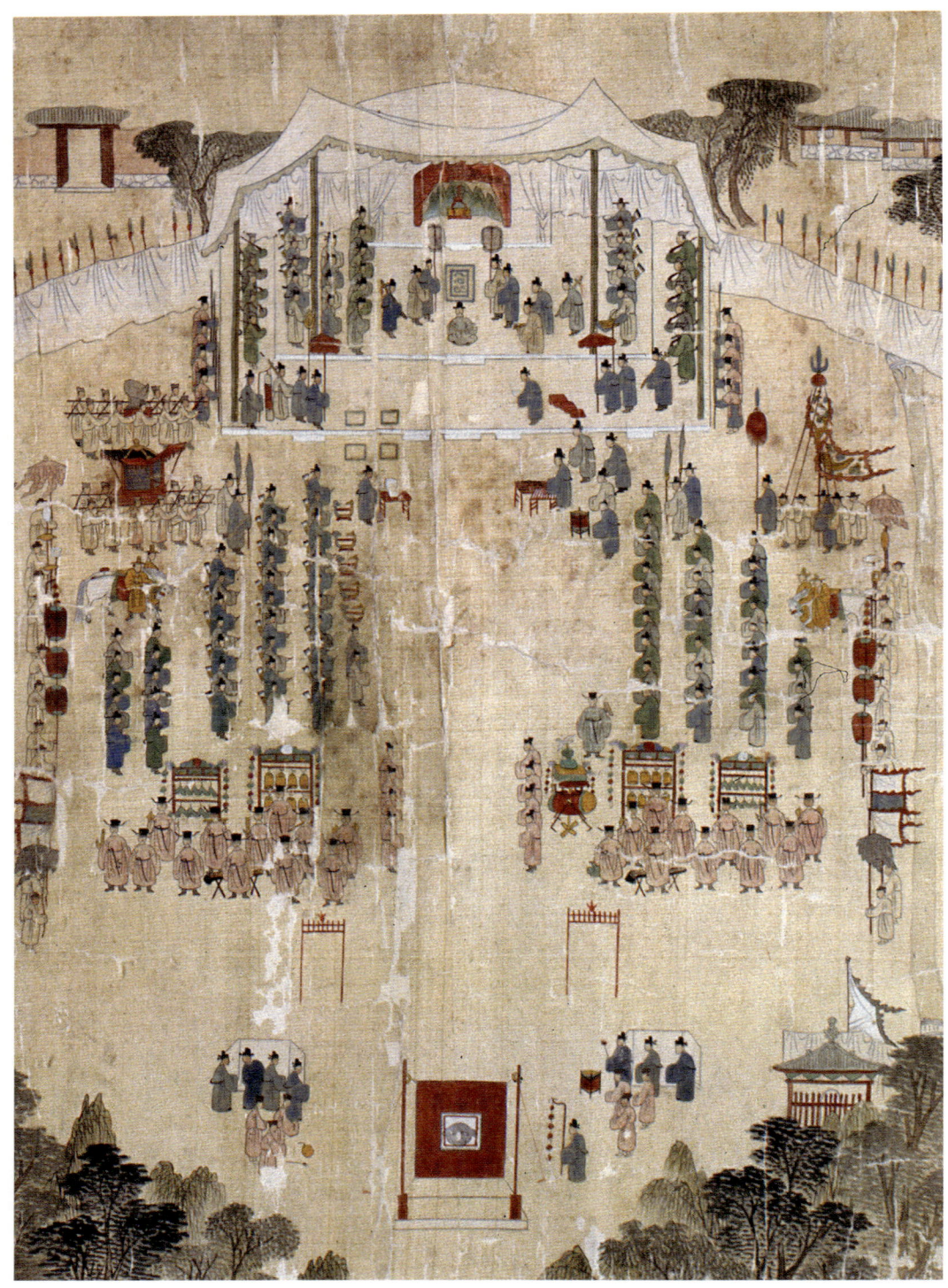

도03-32-01. 〈어사도〉 부분.

도03-32. 《대사례도》, 연세대학교박물관.

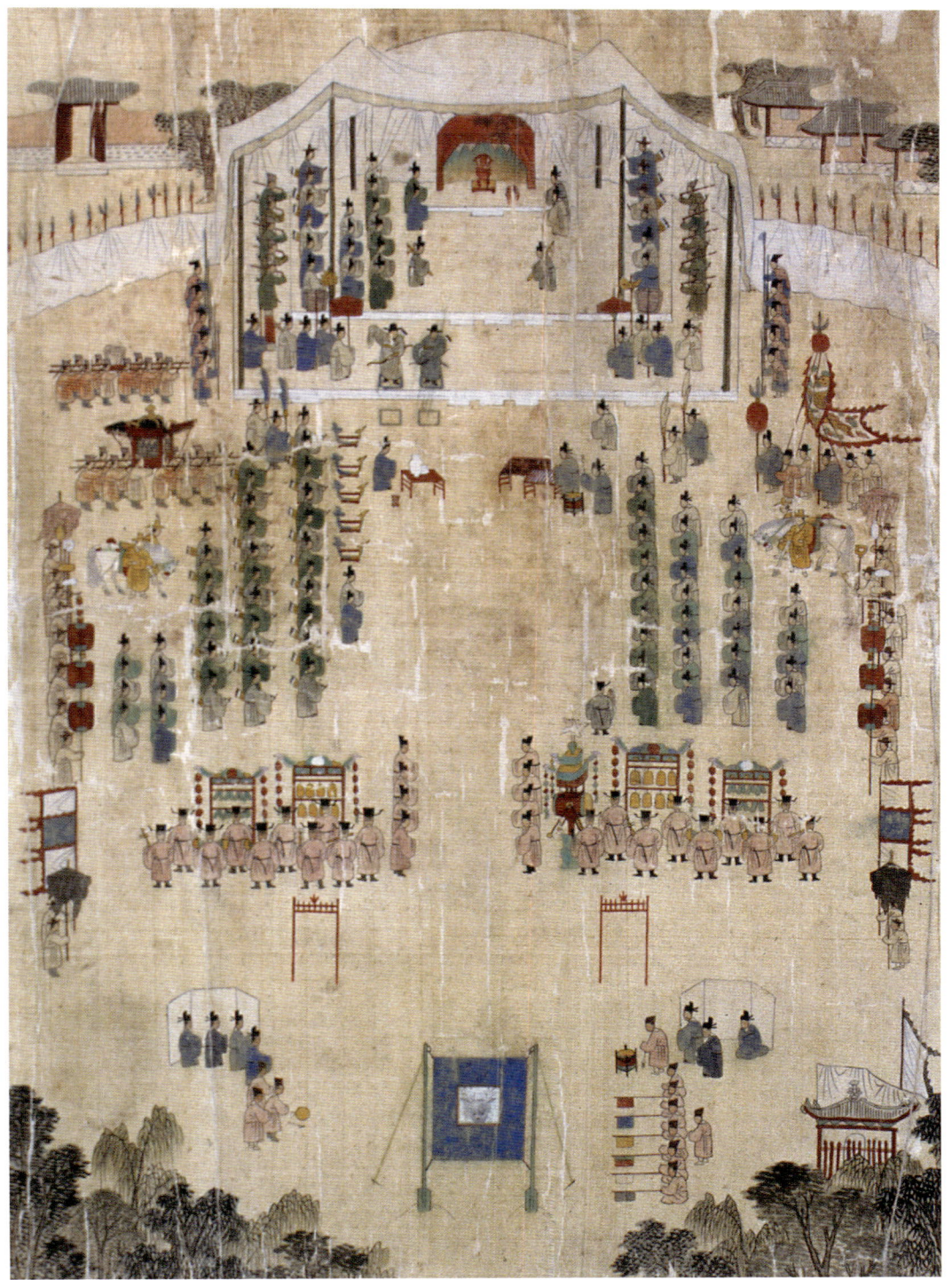

도03-32-02. 〈시사도〉 부분.

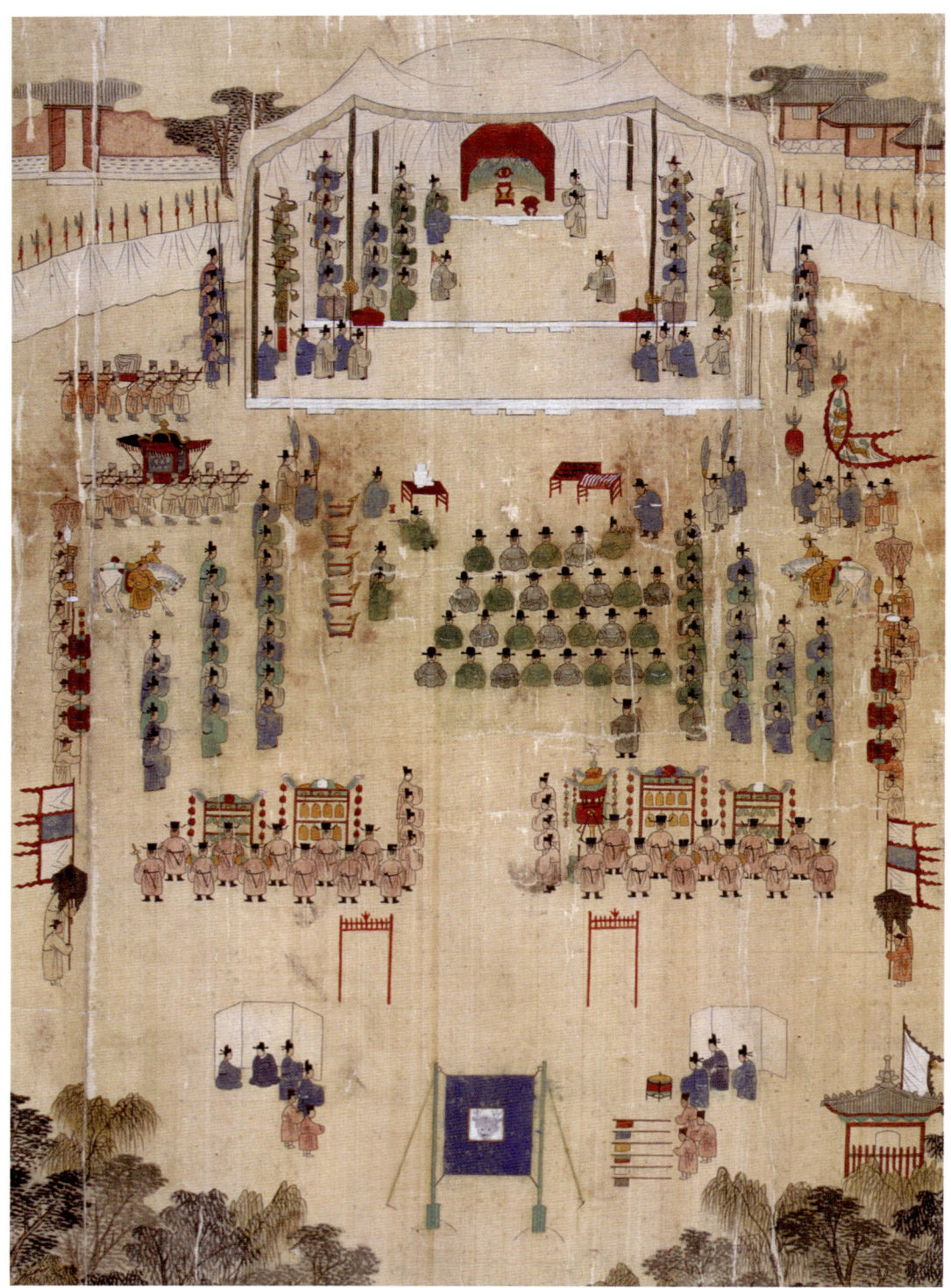

도03-32-03. 〈어사도〉 부분, 《대사례도》, 연세대학교박물관.

시사자는 밀창군密昌君 등 30명이었는데 성적에 따라서 차등 있게 상과 벌을 내렸다. 《대사례도》의 그림은 왕이 활 쏘는 모습을 그린 〈어사도〉御射圖, 도03-32-01 신하들이 두 명씩 짝지어 활 쏘는 모습을 그린 〈시사도〉侍射圖, 도03-32-02 적중 여부에 따라 상벌을 내리는 〈시사관상벌도〉侍射官賞罰圖 도03-32-03 등이다. 의례의 전체 과정을 핵심적인 세 장면으로 요약하여 마치 의주를 시각적으로 설명하는 듯한 구성이다. 같은 장소에 같은 인물들을 반복 등장시키면서 이야기를 시간의 경과에 따라 연속적으로 전개하는 이 방식은 고대 인물화가 즐겨 사용한 것으로 긴 화권에 잘 어울리는 형식이다.

그림 다음에는 '어사삼획'御射三獲이라고 쓴 영조의 성적, '시사관삼십원좌목'侍射官三十員座目, '대사례도서'大射禮圖序가 차례로 이어진다. 좌목에는 종2품 이상의 종친·의빈 열 명, 정1품 이하의 문신 열 명, 정3품 이상 무신 열 명 등 시사자 30명의 관직 성명을 쓰고 성명 아래에는 적중한 화살의 숫자를 기록했다.[140]

긴 화권에 여러 장면을 병렬 배치하는 구성은 1664년(현종 5) 함경도에서 처음 실행한 과시 및 합격자 발표 모습을 그린 《북새선은도》를 생각나게 한다. 도00-08 과거 시험에 동원된 관원과 합격자 명단이 그림에 이어서 길게 쓰여 있는 점도 《대사례도》의 구성과 상통한다. 《대사례도》가 흔치 않은 긴 화권 형식을 선택한 것은 《북새선은도》처럼 과시 주제가 선호하던 화권의 전통이 18세기까지 남아 있었기 때문이다.

시사에도 참여했던 병조판서 서종옥이 쓴 서문의 일자가 8월인 점에서 이 《대사례도》의 완성 시기를 추정할 수 있다. 좌목과 서문의 내용으로 미루어보면 시사자들이 발의하여 만든 기념화로 추정된다.[141]

그림의 배경, 즉 대사의 현장은 반수교泮水橋 서쪽에 왕이 문묘에 들어와 가마에서 내리는 곳인 하연대下輦臺이다. 연세대학교박물관, 국립중앙박물관, 고려대학교박물관 소장 《대사례도》의 〈어사도〉를 보면 하연대의 바닥을 높여 두 단으로 사단射壇을 만들고, 그로부터 90보 떨어진 곳에 과녁을 세운 후단帿壇을 쌓았다. 도03-32-01, 도03-33-01, 도03-34-01 사단 안쪽의 장전에 임시로 왕의 자리를 꾸며놓고 차일과 휘장으로 주위를 막아 엄호했다. 어사위御射位는 장전 앞에 설치하고, 시사자의 활 쏘는 자리는 사단의 서쪽에 마련했는데 정3품 당상관 이상은 사단 위로, 당하관 이하는 사단 아래로 구별했다.[142] 그에 따라 당상관 시사자는 사

도03-35-01. 〈어사도〉, 『대사례의궤』, 1743년, 지본채색, 서울대학교 규장각한국학연구원.

도03-33-01. 〈어사도〉, 《대사례도》, 1743년, 화권, 견본채색, 58.7×257.6, 국립중앙박물관.

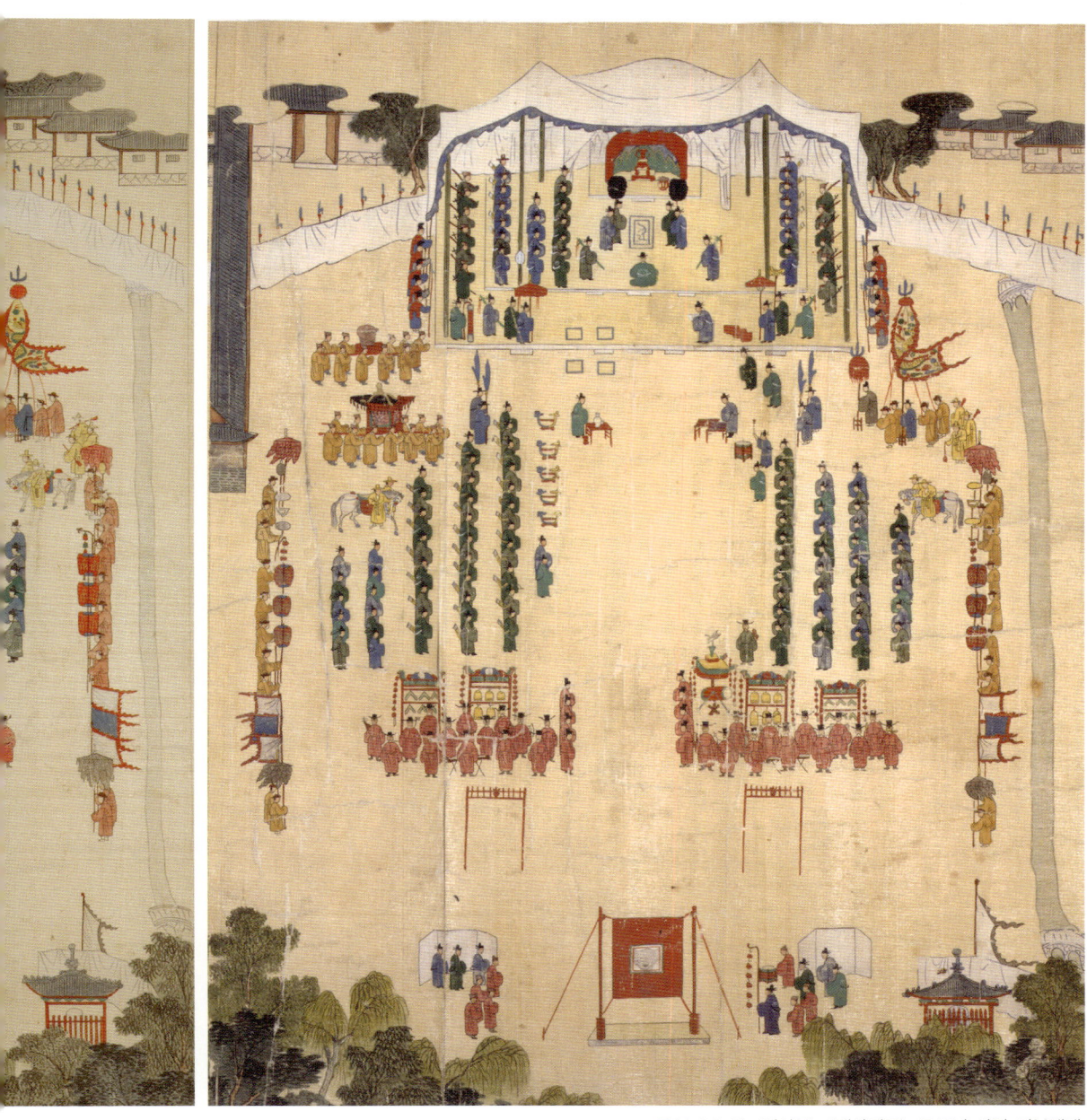

도03-34-01. 〈어사도〉, 《대사례도》, 1743년, 화권, 견본채색, 60.4×266, 고려대학교박물관.

도03-35-02. 〈시사도〉, 『대사례의궤』, 서울대학교 규장각한국학연구원.

도03-33-02. 〈시사도〉, 《대사례도》, 국립중앙박물관.

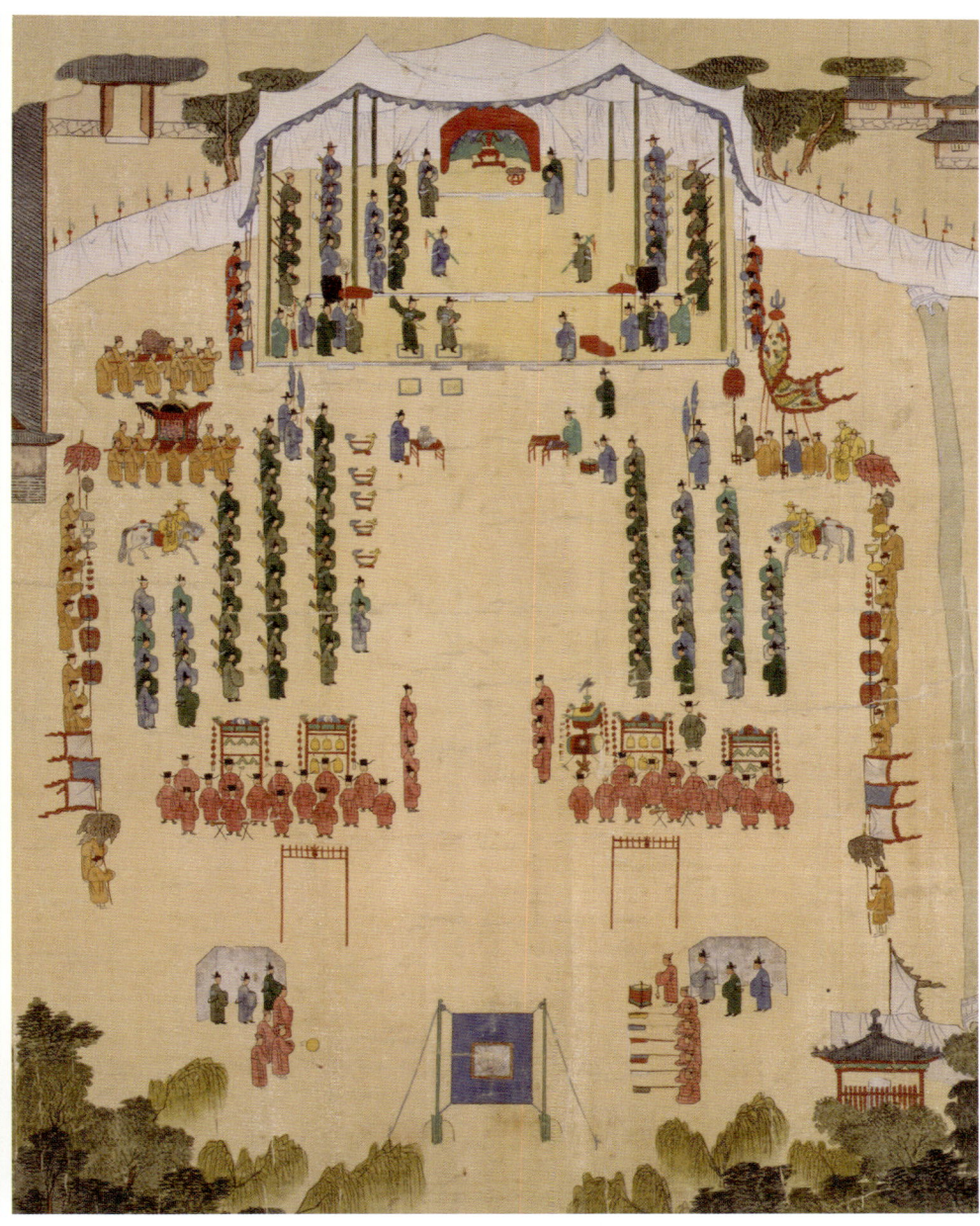

도03-34-02. 〈시사도〉, 《대사례도》, 고려대학교박물관.

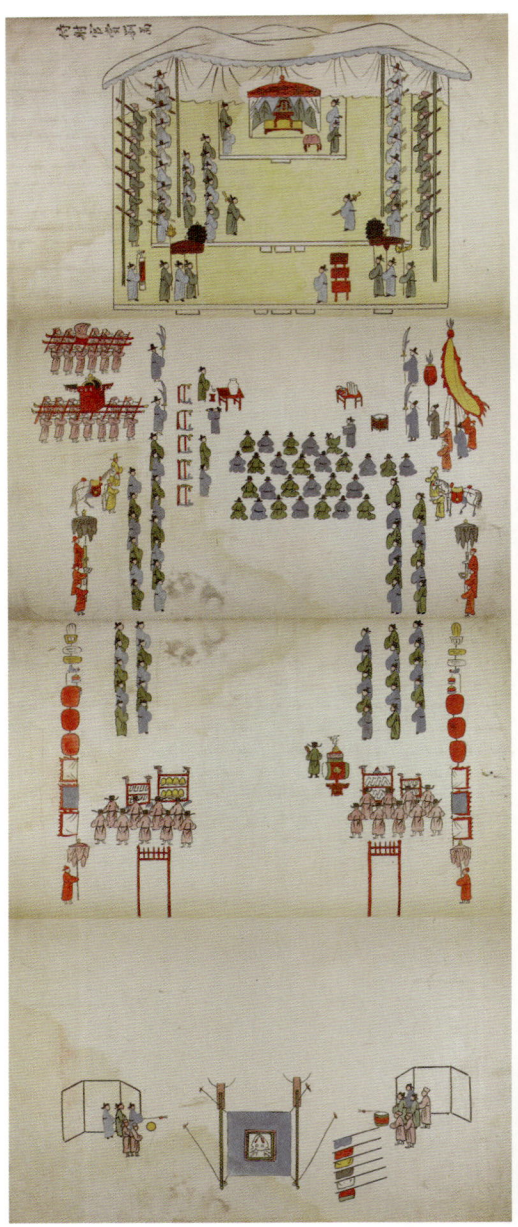

도03-35-03. 〈시사관상벌도〉, 『대사례의궤』, 서울대학교 규장각한국학연구원.

도03-33-03. 〈시사관상벌도〉, 《대사례도》, 제3도, 국립중앙박물관.

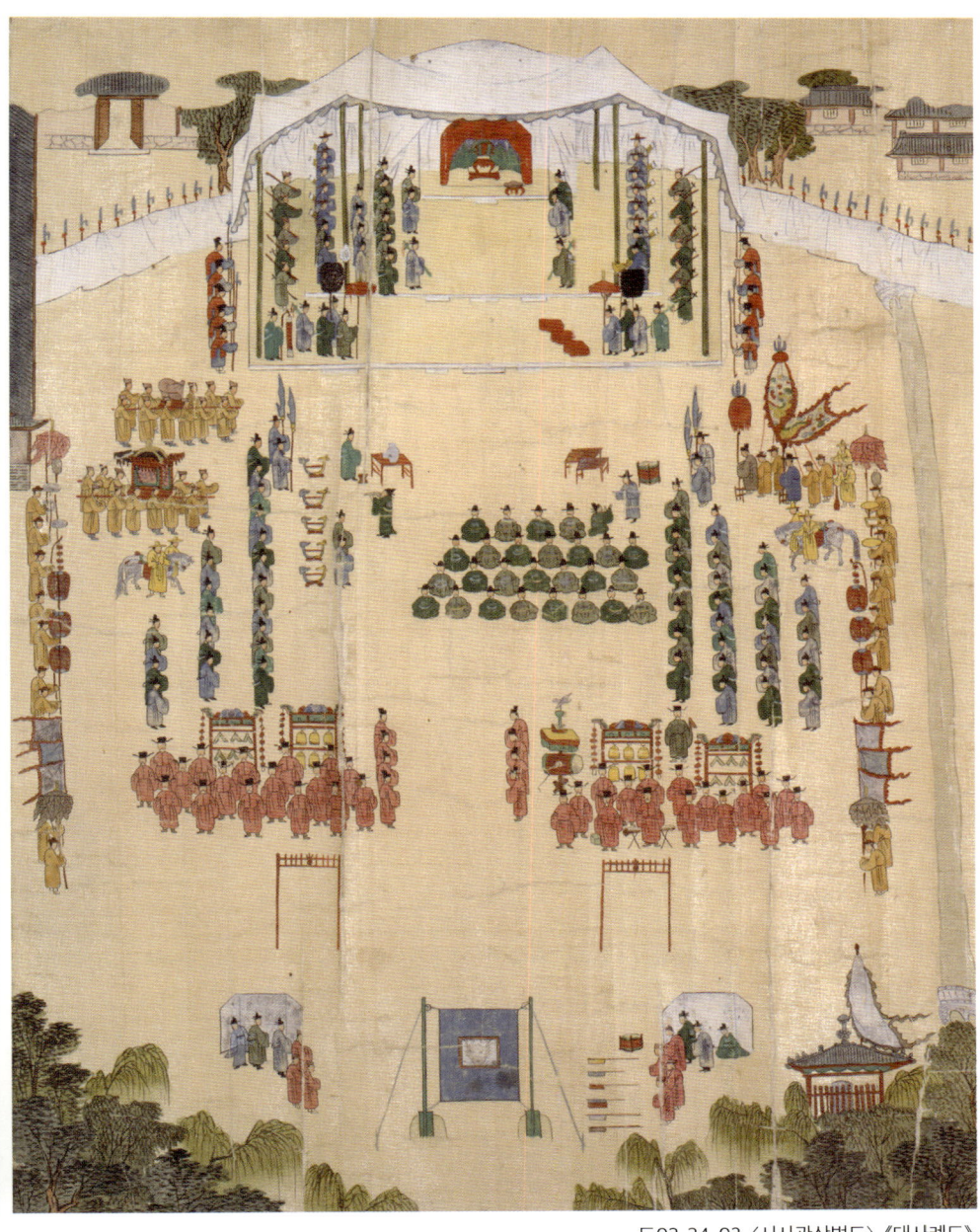

도03-34-03. 〈시사관상벌도〉,《대사례도》, 고려대학교박물관.

단 위 동쪽에 자리하고 당하관 시사자는 사단 아래 서쪽에 동쪽을 향해 여러 줄로 늘어섰다. 모두 상복 차림이며 화살집을 메고 있는 것으로 시사에 참여하지 않은 문관, 종친과 무관도 마주보는 대열을 이루어 늘어서 있다.

아래쪽에는 화살을 피할 수 있게 가운데를 틔운 상태로 헌가가 펼쳐져 있는데, 시사자들이 배례할 때와 화살을 쏠 때 음악을 연주했다. 건고 위쪽에는 집박전악의 모습도 보이며, 사단 위 서쪽 구석에 동쪽을 향해 서 있는 협률랑도 확인된다.

시사자의 앞에는 맞힌 화살을 꼽아 두는 다섯 개의 복福과 벌준罰尊을 올려놓은 벌준탁이, 그 반대편에는 상으로 내릴 표리表裏와 궁시가 있는 상물탁賞物卓이 그려져 있다.[143] 벌준탁 위에는 점坫을 설치하여 쇠뿔로 만든 술잔인 치觶를 올려놓고 탁자의 서쪽에는 술잔을 받치는 풍豐을 두었는데, 모두 공조에서 제작한 것이다. 왕이 사용할 궁시弓矢, 깍지[決], 팔찌[拾]의 제작은 상의원 담당이었는데 이들을 올려둔 붉은 탁자 세 개는 사단 위 동쪽에 나란히 준비되어 있다.도03-30 그 옆에 서 있는 사람은 대사의 집사관인 병조판서이다.

어사에 사용된 웅후熊候는 붉은 바탕에 곰의 머리를 표적으로 그리고 둘레에 주朱·백白·창색蒼色으로 삼정三正을 그리는데, 붉은 대나무와 붉은 줄을 사용하여 후단 위에 설치했다.[144] 웅후로부터 동·서 각 10보 되는 지점에는 화살이 빗나가 계속 달리는 것을 방지하는 화살가림[乏]을 설치하고, 그 위쪽에는 홍살문을 세웠다. 화살을 줍는 획자獲者는 화살가림 안쪽에 서로 마주 보고 있고, 왕이 과녁에 적중시킨 것을 알리는 북을 칠 사람도 대기 중이다.

영조는 의식을 마친 뒤에 대사례 때 사용한 활과 화살 등의 용구를 새로 지은 육일각六一閣에 간직하게 했다.[145] 이외에도 예문관 제학 원경하에게 기문을 지어 명륜당에 걸며, 사단을 헐지 말고 후세에 보여주라고 지시했다. 영조는 후세가 대사례 사실을 기억하고 계승할 수 있도록 크고 작은 여러 방편을 세심하게 마련해두었다.

이러한 행사장의 자리 배치와 순서는 『국조속오례의서례』의 배반도인 〈대사도〉와 비교하면 더 쉽게 파악할 수 있다.도03-31 이 배반도를 시각화한 것이 『대사례의궤』의 〈어사도〉다.도03-35-01 『대사례의궤』는 기존 의궤의 시각 자료가 도식이나 반차도에 머물렀던 것과 달리 처음으로 행사도 형식의 채색화를 실었다는 점에서 큰 의미를 지닌다. 행사도 형식의

의궤 그림은 18세기 말 의궤 제작에 혁신을 불러온 『원행을묘정리의궤』園幸乙卯整理儀軌에 선행하는 사례로서 주목할 만하다. 의궤의 〈어사례도〉는 『국조속오례의서례』의 배반도를 그림으로 도해한 것이고, 의궤의 〈어사례도〉를 범본으로 삼되 여기에 회화적인 요소를 보강한 것이 《대사례도》이다. 꼭 필요한 요소만을 표현한 의궤 그림에 주변 배경을 추가하고 세부를 섬세하게 다듬어 완성했다. 의주, 전례서의 배반도, 의궤도, 궁중행사도가 밀접하게 연결된 유기적 관계는 다음에 살펴볼 〈시사도〉와 〈상벌도〉에도 해당된다.

〈어사도〉에 그려진 순서는 어사에 앞서 왕에게 화살을 올리고 있는 장면이다. 푸른 테두리와 용 문양으로 장식한 큼직한 어사위 좌우에 승지와 사관, 청선青扇이 다가와 있는 것은 왕이 어좌로부터 어사위에 내려와 있다는 증거이다. 그 앞에 녹색 단령 차림으로 앉은 관원의 위치는 『국조속오례의서례』의 〈대사도〉에 의하면 화살을 올리는 자리이다. 따라서, 깍지와 팔찌를 착용하고 어좌에서 내려온 왕이 활 쏘는 자리로 나아가 화살을 받는 순서를 그린 것이다.[146]

한편, 화면 우측에 흐르는 물줄기는 성균관, 즉 반궁泮宮의 삼면을 싸고 흐르는 반수다. 반수와 더불어 반수교, 반수교 옆의 어서비각御書碑閣 등은 성균관이라는 장소성을 명확히 해주는 사실적인 표현이다.[147] 탕평비각蕩平碑閣으로도 불리는 이 비각에 안치된 비석에는 1742년(영조 18) 영조가 성균관 유생들에게 당쟁의 폐풍弊風에서 벗어나 참다운 인재가 되기를 권장하는 뜻에서 내린 어제가 새겨져 있다.[148] 도03-36 대사례가 행해진 하연대의 위치, 성균관을 둥글게 감싸며 흐르는 반수의 형세, 그 위에 세워진 반수교 세 개그림에 표시된 것은 중석교中石橋와 향석교香石橋, 왕이 사용한 궁시를 보관한 육일각과 어서비각의 위치 등 대사례의 현장 주변에 대한 이해는 〈태학계첩〉의 그림이나 도03-37 『태학지』의 관아 도형인 〈반궁도〉가 큰 도움을 준다.[149] 도03-38

〈태학계첩〉은 1747년(영조 23) 17세기 말에 편찬된 『태학성전』을 보완하여 성균관의 법제와 문물을 정비한 속전續典의 완성을 기념한 계첩이다. 성균관 대사성 이정보와 증보 작업에 참여한 아홉 명이 만든 성균관의 계첩으로 그림 외에 진사 신석규辛錫奎, 1683~?의 지문識文과 박익령朴益齡, 1695~?의 발문, 좌목이 곁들여져 있다. 〈태학계첩〉에서는 반수의 형태, 반수교의 위치, 하연대·탕평비각·육일각의 위치를 좀더 명확하게 파악할 수 있다. 『태

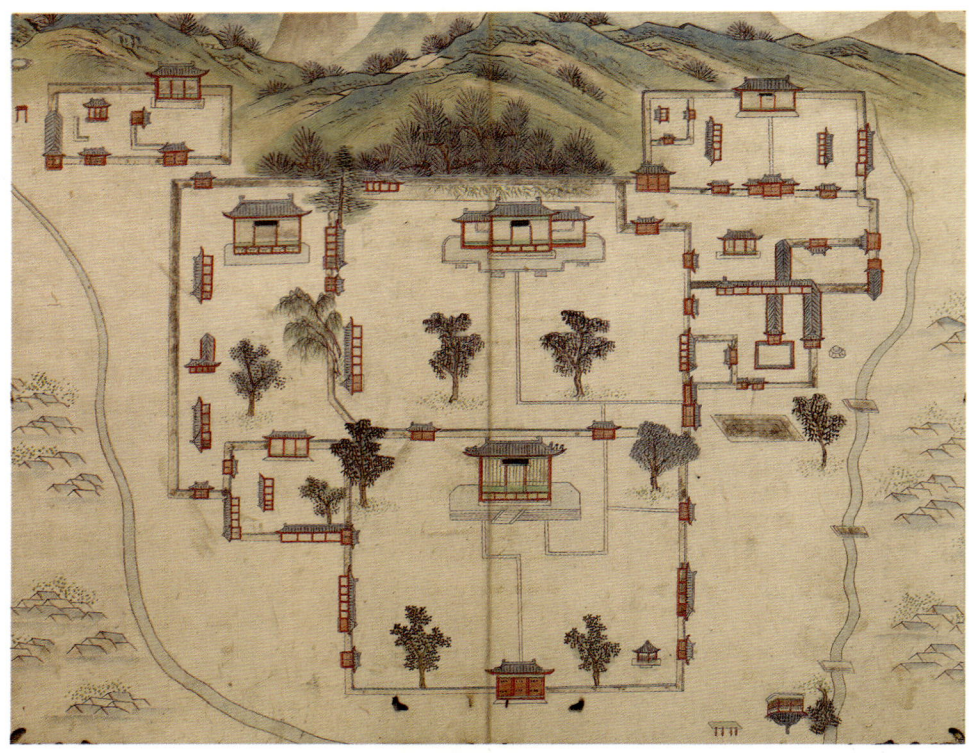

도03-37. 〈태학계첩〉, 1747년, 지본채색, 44.9×27.3, 서울역사박물관.

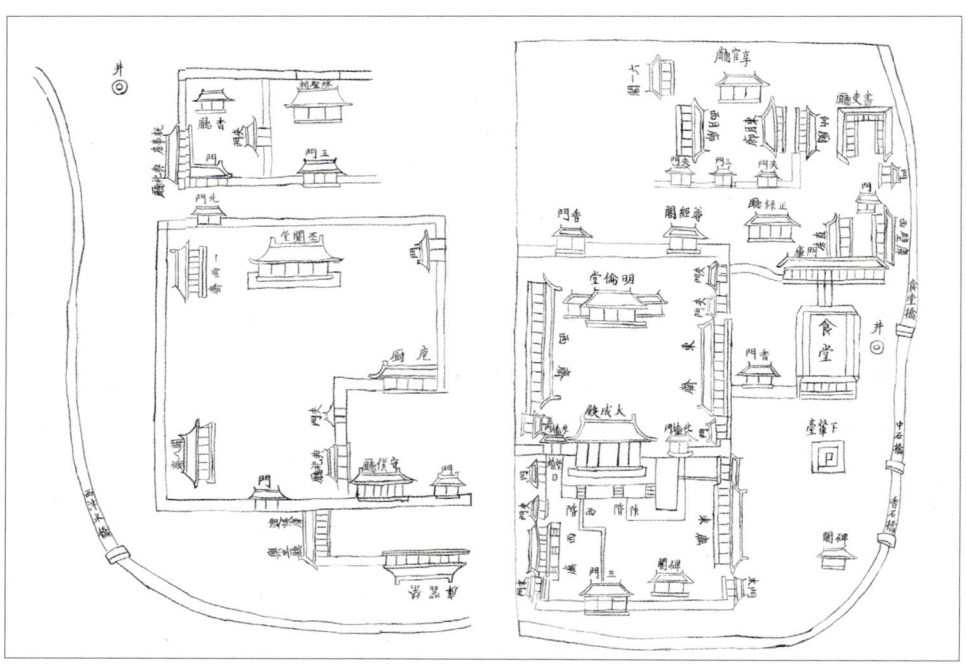

도03-38. 『태학지』 중 〈반궁도〉, 서울대학교 규장각한국학연구원.

학지』는 성균관 대사성 민종현閔鍾顯, 1735~1798이 1785년에 정조의 명을 받아 엮은 것으로 이 책의 첫 부분에 〈반궁도〉가 수록되어 있다. 《대사례도》의 장전 뒤에는 서운을 깔아 배경 건물을 많이 가렸지만, 〈반궁도〉나 〈태학계첩〉과 비교해보면 《대사례도》가 실제의 건물 배치를 성실하게 반영해서 사실 묘사했음을 알 수 있다.

《대사례도》의 세 장면을 각각 구분하는 장치는 건물 지붕이나 하단의 수목군이다. 두 번째 장면 〈시사도〉는 어사에 뒤이은 관원들의 시사 광경을 그린 것이다. 도03-32-02, 도03-33-02, 도03-34-02 시사

도03-36. 〈탕평비〉, 1742년, 탑본, 앞면 140×47(좌), 뒷면 140×58(우), 한신대학교박물관.

례에 맞게 어사위가 제거된 점, 청선과 승지·사관이 제자리로 물러난 점, 시사자가 짝을 지어 활 쏘는 자리에 올라가 있는 점, 과녁이 푸른색의 미후麋侯로 바뀐 점 등을 제외하면 나머지 부분은 앞의 〈어사도〉와 다름이 없다.

미후는 웅후과 차등을 두어 사슴 머리의 둘레에 붉은색과 녹색으로 '이정'二正을 그리고 푸른 대나무와 푸른 줄로 설치했다. 화살의 방향을 알리는 방식은 어사의 경우와 약간 달랐다. 훈련원 군사는 여섯 가지 색의 깃발을 준비하여 화살이 꽂힌 위치를 해당 방색方色의 깃발을 들어 표시했는데, 적중하면 홍색, 윗변에 맞으면 황색, 하변에 맞으면 흑색, 동쪽 변에는 청색, 서쪽 변에는 백색의 깃발을 들었으며 맞추지 못하면 채색기彩色旗를 들었다.

시각적인 신호 외에도 적중하면 북을 치고 그렇지 않으면 금을 쳐서 청각적으로도 점수를 알렸다. 시사는 종친·의빈·문신·무신이 관직 순서에 따라 활을 쏘았는데, 그림에

는 시사자가 사단 위에 올라 있는 것으로 보아 아직 당상관의 차례가 끝나지 않은 것 같다. 계단 위 동쪽에 종이를 들고 서 있는 병조판서는 맞힌 사람의 성명과 맞힌 화살의 수를 기록하고 있다.

마지막 장면은 시사를 마친 후 점수에 따라 시상하는 광경을 그린 〈시사관상벌도〉다. 도03-32-03, 도03-33-03, 도03-34-03 병조정랑이 관직 성명을 외치면 맞힌 사람은 사단 아래 동쪽으로 나아가고, 맞히지 못한 사람은 서쪽으로 나아갔다. 맞힌 사람은 왕이 앉아 있는 장전을 향해 꿇어앉아 군기시軍器寺 관원이 나누어주는 표리와 화살을 상으로 받고, 맞히지 못한 사람은 사옹원 관원이 벌주로 주는 단술[醴]을 마셨다. 화면에는 누군가가 벌주를 마시는 모습이 그려져 있다.

《대사례도》의 특징은 의례에 필요한 설비와 주요 기물이 정해진 위치에 적확하게 자리해 있으며 그 형태 또한 규정과 일치한다는 점이다. 새로 만들어진 배반도와 각종 용구가 그림에 명확하게 반영된 점이《대사례도》의 큰 장점인데, 이는 새로운 의례를 처음 시각화할 때의 긴장감에서 비롯된다. 한편으로는 단정하고 섬세한 윤곽선, 맑고 선명한 채색, 같은 색일지라도 다채로운 색감으로 변화를 준 설채가 돋보이는 작품이기도 하다. 다만 옆모습의 입상, 뒷모습의 좌상 및 입상 등 몇 가지로 제한된 인물 형태가 반복되었기 때문에 전체적으로 형식적이고 틀에 박힌 인상을 피할 수 없다. 화원은『대사례의궤』의 그림을 충실하게 활용했을 뿐 그림을 회화적으로 발전시키는 데는 최소한의 노력만을 기울였다. 의궤의 그림이나 전례서의 배반도가 화원에게는 중요한 표본이 되었지만 한편으로는 자유로운 창작에 얼마나 큰 구속이 되었는지 짐작되는 부분이다. 기록화에서 전통적인 건물 표현법이 시대를 초월하여 조선 말까지 계속되었던 것처럼 인물 표현도 몇 가지의 형태가 오랫동안 지속되었다. 보수성이 강한 궁중행사도에서는 모든 표현 요소가 시간이 흐를수록 다양하고 사실적인 재현으로 진화하고 발전했던 것만은 아니다.

경복궁 옛터를 왕조의
정통성 강화에 활용한 영조

임진왜란 이후 폐허가 된 경복궁에서 거행한 행사

　　영조의 계술 의지와 그 실천은 각종 연향도, 기사경회첩, 대사례도 등 궁중행사도 제작에 두루 닿아 있다. 경복궁의 구기舊基에서 치러진 행사와 그림도 같은 맥락에서 이해된다. 궁중행사도에서 궁궐이 차지하는 비중과 중요성을 고려할 때 건물이 남아 있지 않은 경복궁 옛터를 배경으로 한 그림은 영조 대 궁중행사도 특징의 하나로 볼 수 있다.[150]

　　임진왜란 후 경복궁 중건의 필요성이 지속해서 제기되고 왕들도 왕조 개창의 법궁으로서 그 상징성을 잘 알고 있었음에도, 흥선대원군興宣大院君이 재건하기 전까지 경복궁은 최소한의 관리 속에서 폐허로 남아 있었다. 광해군은 여러 차례 경복궁 옛터를 직접 찾았고 때로는 세자를 동반하기도 했으며 숙종은 경복궁에서 노인연老人宴을 베풀기도 했다. 하지만, 경복궁 구기에 실질적인 관심을 가지고 이를 왕조의 정통성 강화에 적극적으로 활용한 왕은 영조였다.

　　영조가 최초로 경복궁에 행차한 것은 1745년(영조 21) 육상궁에 전배하고 돌아가는 길에 근정전 구기를 둘러본 것이다.[151] 이 자리에서 응교 이창수李昌壽, 1710~?는 '근정'勤政 두 글자는 왕실의 가법이니 지금부터 명분을 돌보고 의리를 생각하여 선왕의 사업 계승을 마

도03-39. 한종유 등, 〈이춘기상〉,《등준시무과도상첩》, 1774년, 견본채색, 47×35.2, 국립중앙박물관.

음에 두기 바란다는 의견을 올렸다. 영조는 이날의 행차를 계기로 경복궁에서 여러 가지 행사를 거행함으로써 '계지술사'의 이념을 표방했다.

영조가 경복궁 구기에서 가장 많이 활용했던 장소는 아무래도 정전이자 너른 공간이 확보된 근정전 옛터다. 1747년(영조 23)을 시작으로 10여 차례 근정전 터에서 각종 과거를 실시했다.¹⁵² 이 해의 정시 문과庭試文科를 기념한 그림은 다음에 살펴볼 병풍으로 남아 있다. 영조가 1466년 (세조 12)의 사적을 계승하여 1774년(영조 50)에 300여 년 만에 부활시킨 문무과 등준시를 치른 장소도 근정전 구기였다. 등준시는 현직에 있는 문무관과 종친을 대상으로 합격자에게 승진의 기회를 주는 별시의 하나이다. 영조는 행사를 마치고 문무과도상첩을 제작하여 한 건은 내입하고 예조에는 문과도상첩을, 병조에는 무과도상첩을 보관하라고 명령했다.¹⁵³ 국립중앙박물관 소장의《등준시무과도상첩》登俊試武科圖像帖은 이때 만들어진 무과 합격자의 도상첩으로 장원 급제한 이춘기李春琦, 1737~?를 포함한 18명의 반신 초상화가 실려 있다.¹⁵⁴ 도03-39

한편, 이 도상첩과는 별도로 기로당상 이익정의 제안으로 승정원에서는 왕이 등준시에 친림한 모습을 화첩으로 만들어 올렸다.¹⁵⁵ 등준시를 처음 치른 1466년이 병술년이었는데, 영조가 숙종 대의 병술년 진연을 계술하여 60년 후인 1766년에 똑같이 숭정전에서 진연을 치르고 그림을 제작했던 일에 착안한 것이다. 말하자면 신하들이 먼저 기념화의 궁중 헌상을 왕에게 발의한 것인데. 이는 영조가 궁중행사도 제작에 관심을 보이며 그림의 대내 보관을 주도해왔음을 신하들이 잘 이해하고 있었다는 증거이다. 그래서 신하들은 병술년 고사와 연결해서 그림 제작의 명분을 제공했다는 인상을 준다.

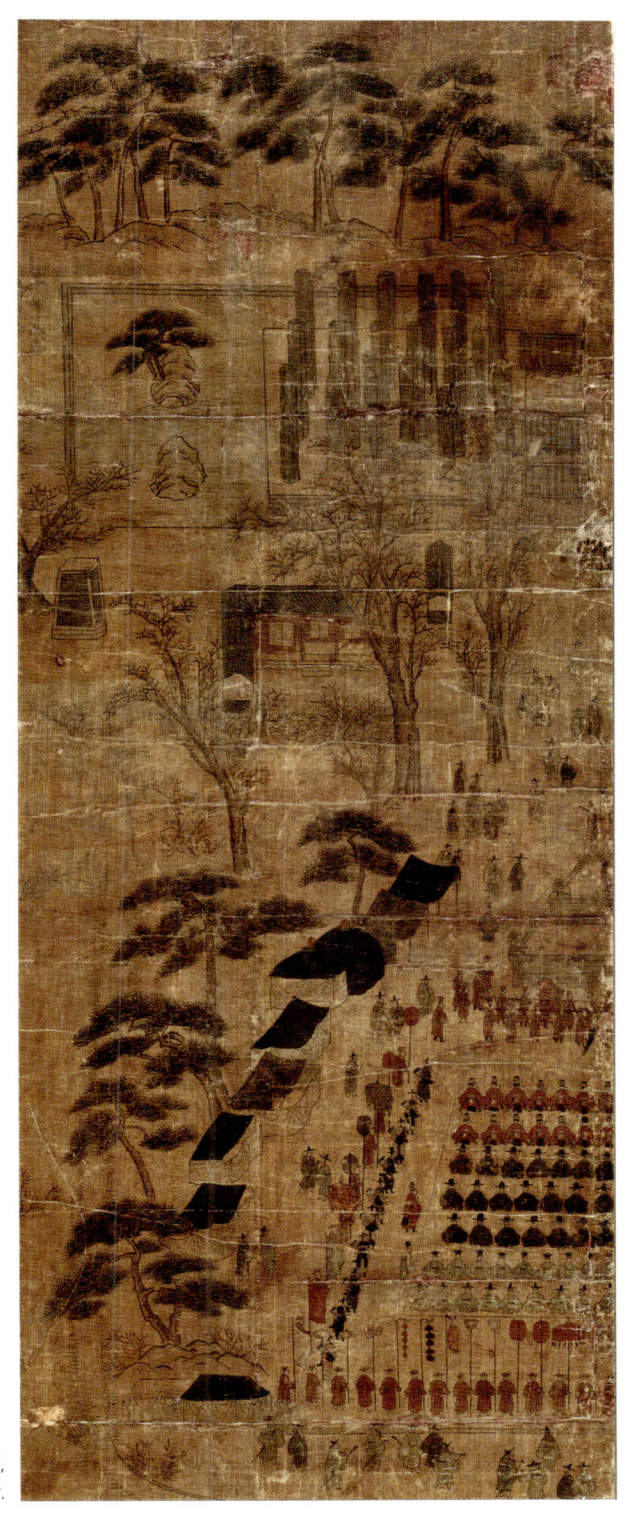

도03-40. 〈경복궁행사도〉, 18세기, 견본채색, 115.7×44.5, 서울역사박물관.

도03-41. 〈문소전구기비〉, 1772년, 탑본, 172.3×66.2, 한국학중앙연구원 장서각.

영조는 근정전 구기에서 1767년 진작례와 1770년과 1772년 두 번의 망배례望拜禮도 거행했으며, 1771년 2회와 1773년 등 세 차례의 조참을 행하고 1763년·1770년·1771년에는 훈유訓諭를 반포했다. 1756년(영조 32) 정초에는 칠순을 맞은 대왕대비 인원왕후에게 인정전에서 존호를 올리고 자신과 왕비는 근정전 구기에 막차를 설치하고 그곳에서 존호를 받았다.156 영조가 칠순을 맞은 해인 1763년(영조 39)에는 정초에 거행하는 진하반교례를 특별히 경복궁 구기에서 거행했으며,157 정순왕후의 친잠례 후에 치른 진하례의 장소도 근정전 구기였다.158

근정전 구기의 행사에는 언제나 특별한 의미가 부여되었으므로 궁중행사도를 제작할 명분은 충분했다. 서울역사박물관 소장의 병풍 잔폭도 그러한 기념화 가운데 하나다. 도03-40 돌기둥만 남은 경회루와 연못, 동물 조각이 남아 있는 기단, 영조가 타고 온 여輿가 보인다. 기단 아래 열지어 앉은 관원들이 금관조복을 착용한 것으로 보아 이 행사는 정초의 망배례이거나 진하례로 여겨진다. 계병의 제작 관행 면에서 생각해보면 망배례보다는 진하례를 그린 것으로 보는 것이 합당할 텐데 과연 언제의 진하례를 그린 것인지는 알기 어렵다.

1767년(영조 43) 정순왕후의 친잠례는 특별히 근정전 후원을 장소로 선택했음은 앞서 살펴보았다. 그밖에도 영조는 경복궁 권역에 있는 문소전文昭殿 터에도 깊은 관심을 가졌다. 문소전은 태조비 신의왕후神懿王后, 1337~1391의 신주를 모신 곳으로 세종이 경복궁 안에 건립한 사당이다. 영조에게 문소전 터 역시 추모의 장소였으며 경복궁 구기에서 행사를 치르기 전에는 먼저 이곳을 찾아 배례를 올리곤 했는데 1772년에는 어필을 내려 비각을 세

웠다. 도03-41

　이처럼 영조는 계술을 표방하고 조종의 권위와 국왕의 정치적 주도권에 대한 명분 확보에 도움이 된다면 경복궁 옛터를 서슴없이 행사의 장소로 삼았다. 여러 종류의 근정전 구기 행사 중에 궁중행사도로 남아 있는 것이 두 점 있는데 바로 〈친림광화문내근정전정시시도〉親臨光化門內勤政殿庭試時圖 병풍과 〈영묘조구궐진작도〉英廟朝舊闕進爵圖다. 도03-42, 도03-44

옛 궁궐 터에서 처음 치른 행사,
〈친림광화문내근정전정시시도〉

　영조가 처음 경복궁을 방문한 이후 치른 첫 번째 행사는 1747년(영조 23) 9월 19일 근정전 터에서 거행한 정시문과庭試文科로 대왕대비인원왕후에 대한 가상존호를 기념한 과거였다.[159] 이유수李惟秀, 1721~1771 등 15명을 선발하고 "창업과 중흥은 만세의 법이요, 청룡과 백호가 걸터앉은 한양성이다"라는 칠언시를 지었다.[160] 〈친림광화문내근정전정시시도〉는 근정전 터의 모습을 제1첩에 그리고 나머지 첩에는 영조의 어제시와 이에 화답한 참석 관원 50명의 연구聯句를 적은 병풍이다.

　이 정시문과에 영조가 친림한 이유는 국초의 법궁 자리에서 처음으로 치르는 행사인 데다가 숙종의 고사를 되살리고자 했기 때문이다. 1695년(숙종 21)에 숙종은 선조宣祖가 착용하던 옥대玉帶를 수리해서 두르고 조참에 나아간 일이 있었다.[161] 이 옥대는 집상전集祥殿에 보관되어 있었는데, 1747년 3월 무렵 대왕대비가 집상전에서 이 옥대를 발견하고 영조에게 전해주었다.[162] 1742년은 선조가 즉위한 해와 같은 정묘년이라는 점에도 의미가 부여되었다. 영조는 옥대명玉帶銘을 친히 짓고, 다음날 선원전에 분향했으며, 이틀 뒤로 예정된 문과 전시에 그 옥대를 두르고 친림했었다. 〈친림광화문내근정전정시시도〉의 배경이 되는 9월 정시에 영조는 다시 한번 선조와 숙종이 착용했던 옥대를 두르고 옛 법궁 터에 친림함으로써 선조와 숙종을 계승했다는 정통성을 확보했음을 행동으로 보여주었다.

　병풍 한 첩에 그려진 그림은 비교적 단순하다. 행사 진행 중의 한 장면보다는 행사 장

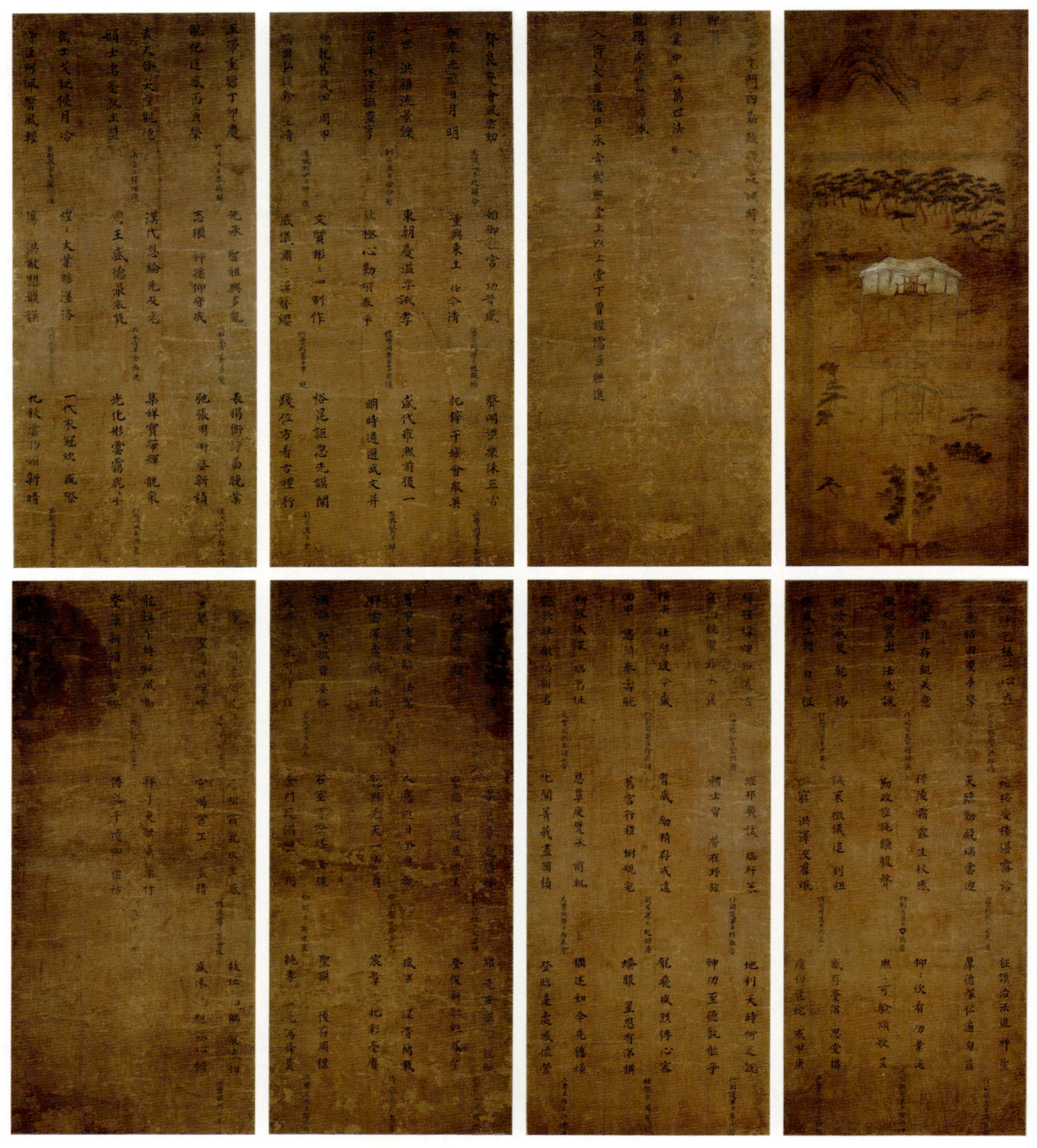

도03-42. 〈친림광화문내근정전정시시도〉, 1747년, 8첩 병풍, 견본채색, 각 135.4×58, 서울역사박물관.

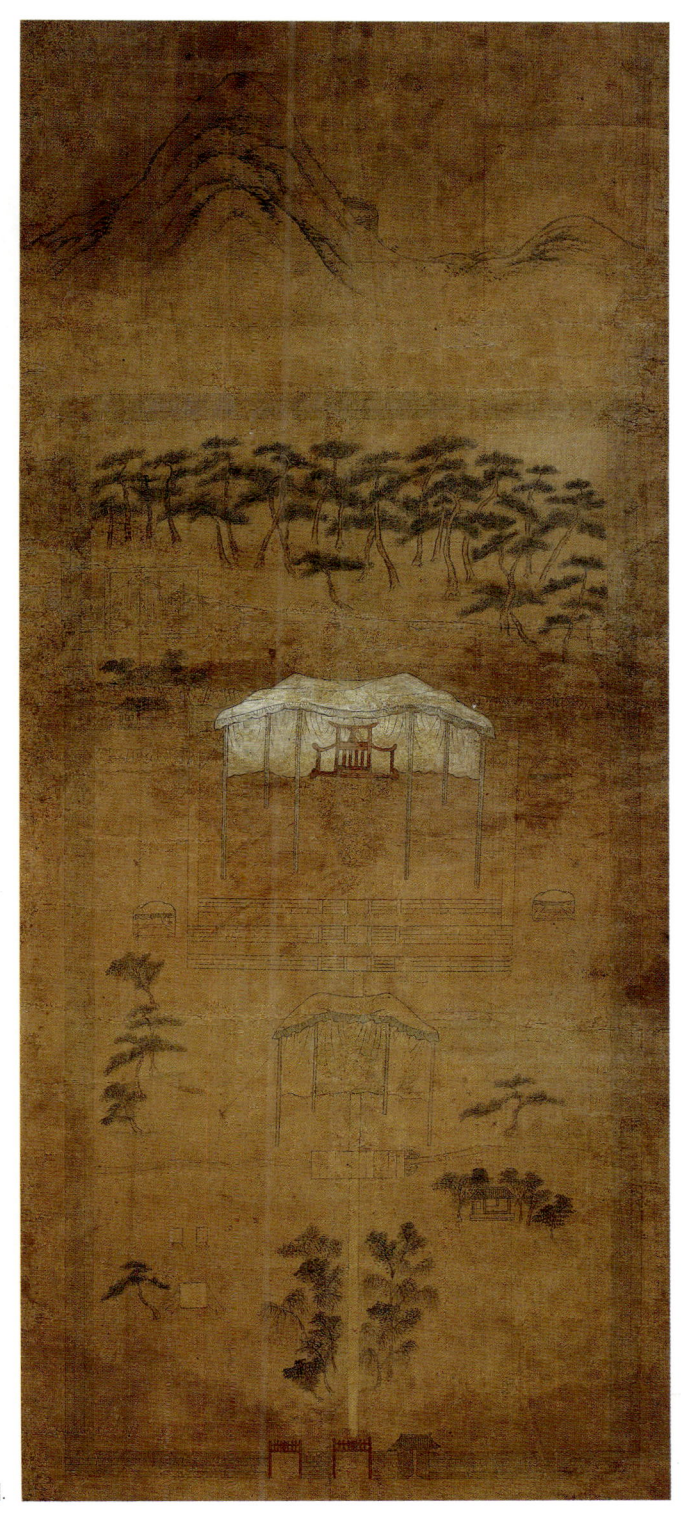

도03-42-01. 〈친림광화문내근정전정시시도〉 제1첩.

도03-43. 정선, 〈경복궁도〉, 견본담채, 18×17, 고려대학교박물관.

소 그 자체를 보여줌으로써 공허한 경복궁 구기가 내포하는 의미를 강조한 듯하다. 우뚝 솟은 백악산, 무성한 소나무 숲, 경회루의 돌기둥, 근정전 기단 위의 장전과 교의, 금천과 그 위에 놓인 영제교永濟橋, 주변을 보호하고 있는 담장 등이 표현되어 있다. 이러한 모습은 정선이 그린 〈경복궁도〉와 매우 유사한데도03-43 특히 근정전 기단 양옆 쪽에 이름을 알 수

없는 건물의 존재도 두 그림이 공통적이다.

〈친림광화문내근정전정시시도〉는 인물 묘사를 완전히 배제했으며 채색을 많이 쓰지 않았지만, 차일과 장전에 쓴 흰색과 교의를 칠한 붉은 색이 근정전 기단에 시선을 모으는 효과를 냈다. 이 병풍은 행사의 시각적 보존보다는 시를 통해 태조의 '창업'을 계승하여 '중흥'을 이루려는 영조의 의지와 여기에 대대적으로 뜻을 모은 관료 집단의 결의를 보여주는 데에 초점이 맞추어져 있다. 글씨 병풍에 한 폭의 행사 장면이 편입된 듯한 구성인 점에서는 〈영조을묘친정후선온계병〉 도03-23과 같은 절충 형식의 행사도 계병으로도 분류할 수 있다.

태종의 고사를 근정전 터에서 되살린 연향, 〈영묘조구궐진작도〉

〈영묘조구궐진작도〉는 1767년(영조 43) 12월 16일 영조가 경복궁 근정전 구기에서 백관으로부터 소작小酌을 받았던 사실을 그린 것이다.[163] 도03-44 이 소작은 1767년과 같은 정해년丁亥年인 1407년(태종 7) 태종의 고사를 되살린 것으로, 행사의 명칭도 『태종실록』에 기록된 것과 같은 '소작'으로 규정했다. 왕에게는 '작은 술자리'이지만 신하들의 처지에서는 술잔을 올리는 진작례進爵禮와 마찬가지이다.

영조는 춘추관에 건국 초기의 정해년 실록, 즉 『태종실록』을 찾아오라는 명령을 내렸다. 그 결과를 보고하는 자리에서 기사관은 실록을 읽어 내려갔는데 영조는 평상시 태종을 잘 만나주지 않던 태조가 덕수궁으로 문안차 찾아온 태종을 접견하고 술까지 권했다는 대목에서 깊은 감정에 휩싸였다.[164] 그리고 태종이 12월 16일에는 편전에서 소작을 베풀었다는 내용에 이르자[165] 마침 1767년 12월 16일이 입춘인 점은 우연일 수 없다며 선왕을 추모하는 간절한 마음을 드러냈다. 영조는 360년 전 고사를 계술하겠다고 결심하고 국초의 법궁인 경복궁 근정전 구기에서 작은 술잔을 받겠다는 뜻을 밝혔다.[166] 바로 전 해에도 병술년인 1706년의 고사를 계술해서 숭정전 진연을 베풀었으니 하물며 정해년인 1407년의 고사를 그냥 지나칠 수 없다는 취지였다.

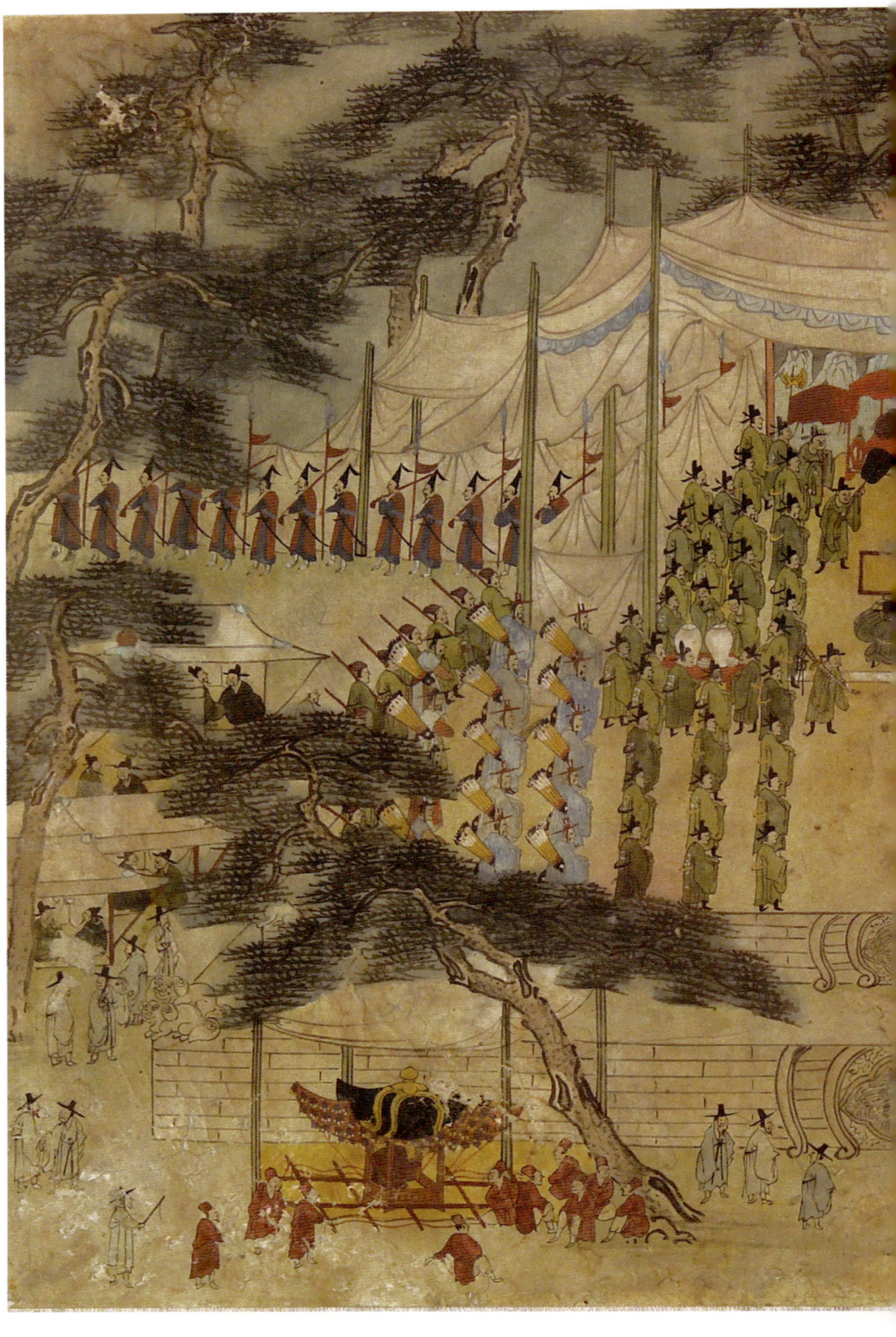

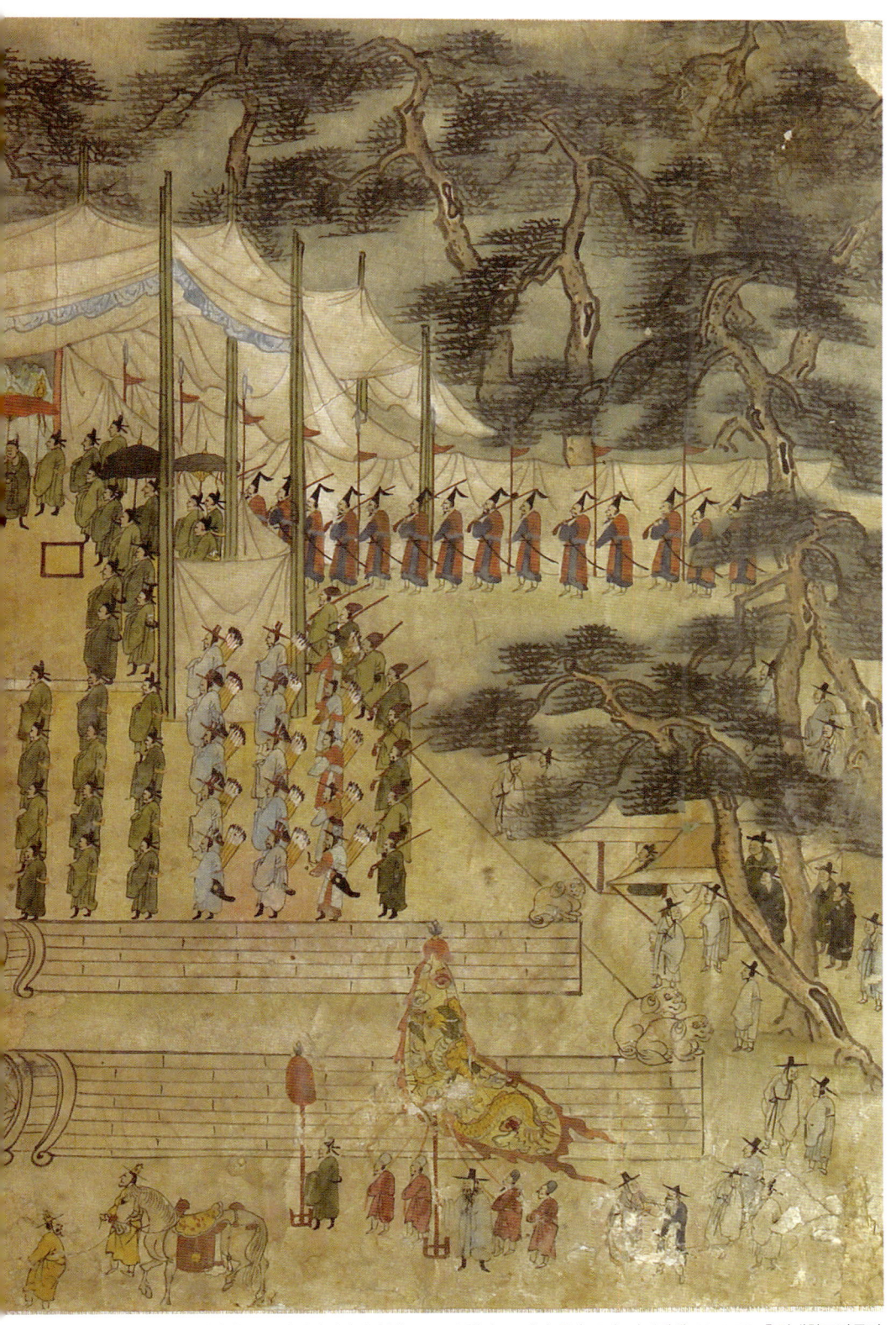

도03-44. 〈영묘조구궐진작도〉, 《의령남씨가전화첩》, 1767년 행사, 18세기 후반 모사, 지본채색, 33.5×50, 홍익대학교박물관.

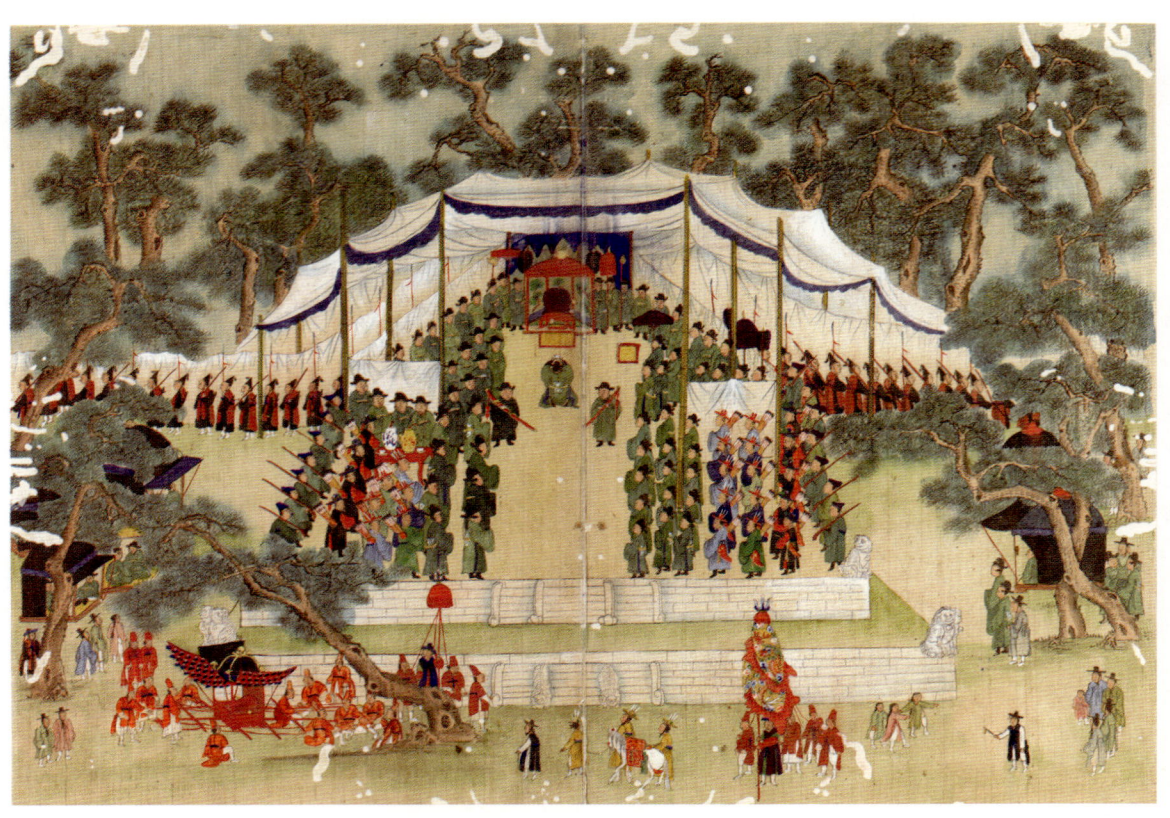

도03-45. 〈영묘조구궐진작도〉, 《경이물훼》, 1767년 행사,
19세기 후반 모사, 견본채색, 42.8×59.2, 국립고궁박물관.　　　　　　　▶도03-45-01. 〈영묘조구궐진작도〉 부분.

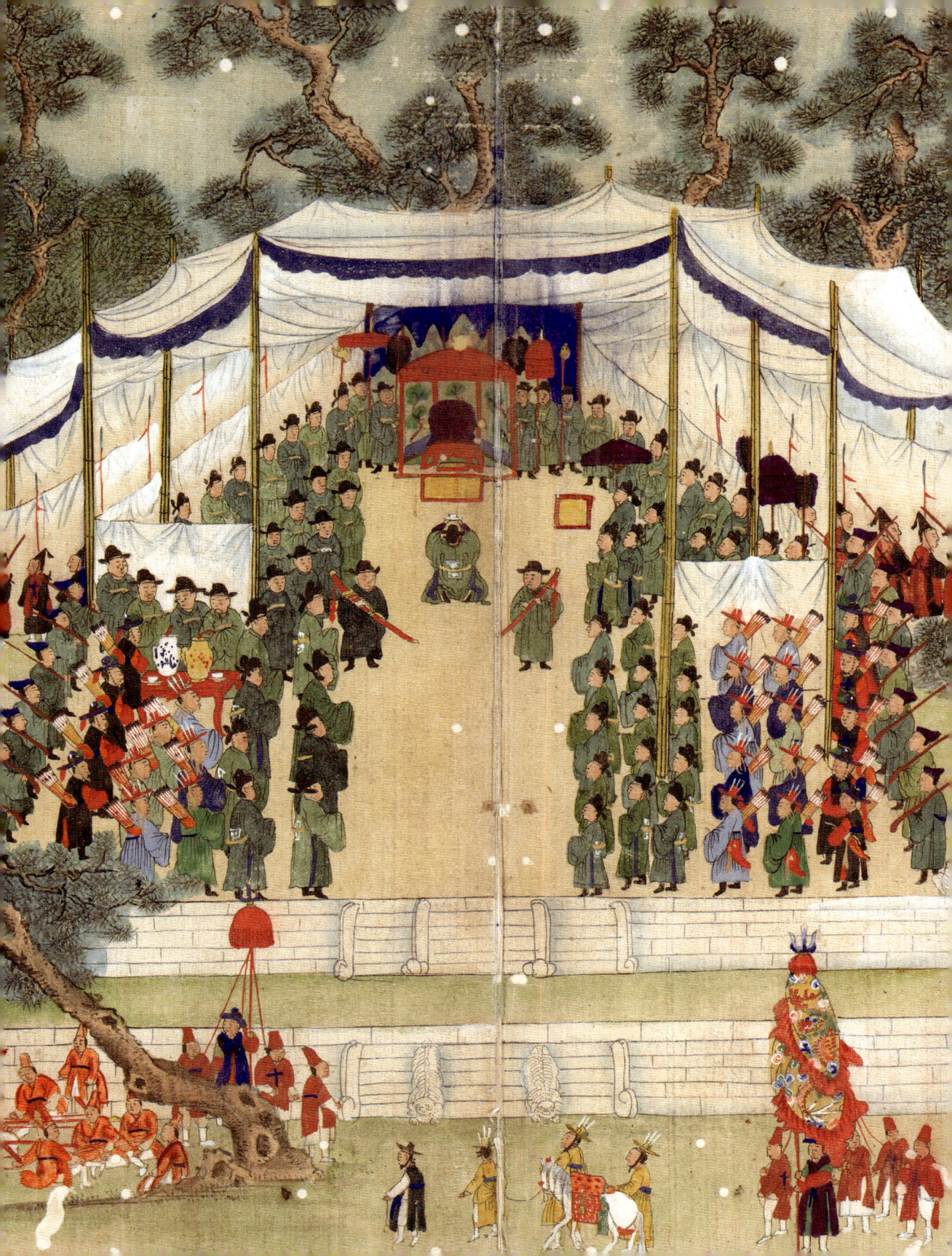

소작은 왕이 궁궐에서 근신들과 편안한 분위기에서 베푸는 비공식적인 작은 연향을 일컫는다. 준비 기간이나 예행 연습이 필요하지 않으며 특별한 명분이 없어도 가능한 연향으로 임진왜란 이전의 실록 기사에는 자주 등장한다. 영조가 태종 대 실록에서 소작의 고사를 알게 된 것이 12월 12일인데 경복궁 구기에서 소작례를 벌인 것은 불과 나흘 뒤인 16일이었던 것에서도 소작의 내용이나 규모가 진연이나 진찬과 큰 차이가 있음을 알 수 있다.

술잔을 받을 때 이례적으로 영조는 어좌에서 내려와 땅에 앉았다. 먼저 왕세손 정조이 예를 행하고 영조의 옆에 앉았다. 진작의 절차는 먼저 진작관이 준탁樽卓 앞에 이르면 사옹원 관원이 술잔에 술을 채우고, 진작관이 이를 받들어 영조 앞에 무릎을 꿇고 바쳤다. 영조는 그 잔을 받아 조금 마신 다음 진작관에게 돌려주면 진작관은 받아서 사옹원 제조에게 건네주고 부복했다. 이어서 사옹원 관원이 진작관에게 특별히 한잔을 채워주면 일어나 받아 엎드려 마시고, 잔을 돌려주고, 일어났다가 엎드려 물러나는 순서를 반복했다. 진작 순서가 모두 끝난 뒤에는 왕명으로 선찬했다. 그림에는 영조가 어좌에서 내려와 진작관이 주는 술잔을 받는 장면이 그려져 있다. 노란색 사각형은 영조가 술잔을 받는 자리와 왕세손의 시좌侍座를 표현한 것이다.

이 그림은 홍익대학교 박물관 소장의《의령남씨가전화첩》宜寧南氏家傳畵帖의 맨 마지막에 수록된 그림이다.[167] 이 그림이 의령남씨 집안에 가전된 것은 우참찬 남태회南泰會, 1706~1770가 진작례에 참여했던 일원이었기 때문이다. 좌목에는 영부사 윤동도尹東度, 1707~1768를 포함한 동반 16명, 영조의 장인 영돈녕 김한구를 포함한 의빈과 종친, 영조의 외손 등 13명이 적혀 있다. 이외에도 도승지 홍명한洪明漢, 1724~1774과 부총관 김효대金孝大, 1721~1781는 영조의 특별 교지를 받고 입참했으므로 총 31명의 진작관이 술잔을 올린 셈이다. 이날의 일을 기술한 서문을 짓고 그림을 제작하는 일을 맡았던 인물은 홍명한인데, 현재 〈영묘조구궐진작도〉의 서문과 좌목은 의령남씨 집안의 후손 남은로南殷老, 1730~1786의 글씨이다. 애초에 〈영묘조구궐진작도〉의 형태와 구성이 어떠했는지 그 원형을 정확하게 알 수는 없지만《의령남씨가전화첩》의 〈영묘조구궐진작도〉는 가전화첩에 수록하기 위해 18세기 후반에 다시 그려진 것이다.

1767년 진작례가 철저히 계술의 취지를 담고 있었음은 근정전 옛터를 행사 장소로

삼은 점 외에도 두 가지가 더 있다. 하나는 태종은 태조를 만난 기쁜 마음에 가까운 신하에게 피리[笛]를 불게 하면서 집으로 돌아왔는데 영조는 그 사실을 되살려서 진작하는 동안 악공 두 명을 불러 피리를 불게 한 점이다. 다른 하나는 사관에게 명하여 '왕이 경복궁에 나아가 여러 신하와 함께 음복飮福하고 선조의 뜻을 계술하여 피리를 불게 하자 왕이 듣고 눈물을 흘렸다'라는 21자를 기록으로 남기게 한 사실이다.[168] 이날의 소작을 '음복'이라 한 것은 사용한 술이 종묘의 망제望祭 때 쓰는 복주福酒였기 때문이기도 하지만 이 소작의 취지가 조선 창업의 상징인 옛 법궁의 현장에서 왕조의 성사를 계승하여 조종의 정통성을 일깨우기 위한 것임을 분명하게 드러내기 위해서이다.

그림을 보면 근정전 기단만 남은 옛터에 장전을 설치하고 일산평상日傘平床에 교의를 놓았다. 두 개의 청선이 어좌 근처가 아닌 노란색 방석 좌우에 머물러 있는 것으로 보아 교의에서 내려온 영조가 진작관이 올리는 술잔을 받고 있는 것이 분명해 보인다. 왼편에는 술항아리가 놓인 준탁이 있고 기단 아래에는 영조가 궁 밖에서 갈아타고 온 연이 그려져 있다. 근정전의 기단 네 모서리의 동물 조각은 현재 근정전 모습과도 잘 비교된다. 악대가 동원되지 않고 정재도 공연되지 않은 진작과 선찬으로만 이루어진 연향이었으므로 그림에 표현된 내용도 비교적 간단한 편이다.

소나무의 표현 양식이나 근정전 기단의 원근 표현에는 18세기 후반의 회화 경향이 잘 반영되어 있다. 도03-45 《의령남씨가전화첩》은 19세기 말에 《경이물훼》敬而勿毀라는 이름으로 모사되었다. 《경이물훼》에 수록된 〈영묘조구궐진작도〉에는 선명한 채색과 양청洋靑이 사용되었고, 차일과 기단, 소나무 줄기에는 명암이 뚜렷하여 제작 시기가 다른 양식의 차이를 느낄 수 있다. 도03-45-01

안민安民의 구현을 위해
공을 들인 준천

만세에 이어질 치적, 개천의 정비 사업

팔순의 사업을 나에게 물으면 내심 민망하니 어떻게 답할까? 첫째는 탕평蕩平, 스스로 두 글자에 부끄럽다. 둘째는 균역均役, 효험이 승려에까지 미쳤다. 셋째는 준천濬川, 만세에 [혜택이] 전해질 것이다. 넷째는 복고復古, 여자 종이 모두 여유로워졌다. 다섯째는 서중敍衆, 유자광 이후에 처음이다. 여섯째 작정昨政, 바로 경국대전 법이다.[169]

이는 영조가 자신이 재위 말년인 1774년(영조 50) 4월 18일 경희궁 집경당集慶堂에서 쓴 『어제문업』의 내용이다.[170] 81세 되던 해에 50여 년 동안 이룩한 자신의 업적을 돌아보며 위의 여섯 가지를 꼽은 것이다. 탕평, 균역, 준천 세 가지를 특히 중요하게 여겼음은 1773년 왕세손을 데리고 광통교에 나아가 준천의 후속 공역으로 새로 조성한 석축을 살펴본 뒤 지은 『어제준천명』서문에서 이미 드러냈다.[171] 영조는 준천이 안민安民의 구현을 위해 꼭 필요한 사업임을 인식하고 남다른 관심과 노력을 기울인 끝에 성공적으로 완수했다. 영조는 준천의 결과에 대해서 매우 만족했으며 그 효력이 오래도록 지속될 것임을 자부했다. 준천에 대한 영조의 애정과 만족감은 준천 공역 완료 후 책임자들을 격려하는 취지로 만들

어진 '준천계첩'에 고스란히 담겨 있다.[172]

준천은 하천의 바닥을 파내어 물의 흐름을 원활히 하는 하천 정비를 말하며 그 현장은 개천開川, 즉 지금의 청계천이다.[173] 원래는 도성 안에 흐르는 크고 작은 줄기의 하천을 '천거'川渠로 불렀으나 1412년(태종 12) 하천의 바닥을 파내고 제방을 쌓는 공사를 실시한 후에는 문자 그대로 '개착된 천거'라는 의미의 개천이 고유명사가 되었다. 개천은 백악산, 타락산駝駱山, 인왕산, 목멱산 등 도성을 품고 있는 내사산內四山의 물이 도성 가운데에서 모여 동쪽으로 흐르는 물줄기이다. 이 물은 오간수문을 통해 도성 밖으로 나가 중랑포中浪浦와 합류하여 한강으로 흘러 들어간다.[174] 개천은 내사산에서 내려오는 물은 물론 많은 민가와 관청에서 나오는 생활하수를 수문 밖으로 내보내는 배수의 기능을 했으므로 원활한 개천의 흐름은 민생에 매우 중요한 요건이었다.

개천의 준설 공사는 일찍이 태종 대와 세종 대에 이루어진 바 있었다.[175] 그러나 세월이 지남에 따라 내사산에서 흘러내리는 모래와 돌이 쌓이고 개천의 바닥은 높아져서 그로 인한 폐해가 점차 심각해졌다. 인구 증가에 따른 배수량의 증가, 땔감 나무의 남벌, 주변 땅의 경지 개간 등도 원인이었다. 비만 오면 물이 넘쳐 인근 주민은 물난리를 겪어야 했고, 오물이 밀려 내려와 수구가 막히면서 악취와 질병의 원인이 되었다. 이러한 상태가 영조 대에 이르러 최고조에 달했으며, 마침내 경진년인 1760년(영조 36)에 역사상 가장 큰 규모의 개천 준설 공사가 시행되었다.

조선 후기 준천의 필요성은 신료들 사이에 이미 오래전부터 제기되어왔으며, 영조 대에는 더이상 미룰 수 없는 중요 사안으로 대두되었다. 1752년(영조 28) 1월 청나라 사신을 접견하고 돌아오는 길에 영조는 친히 광통교에 들러 개천의 문제점을 눈으로 확인하고 천변에 사는 주민들에게 준천에 대한 의견을 직접 물어볼 정도였다.[176] 준천은 주민들의 일상생활과 직결되는 문제였으므로 영조는 그뒤에도 여러 차례 오부五部의 방민坊民에게 준천 시행의 가부를 직접 물어보고 신료들의 의견도 신중하게 수렴했다.[177] 하지만 적지 않은 경비와 많은 노동력이 필요한 큰 공사가 예상되었으므로 국가 형편을 고려할 때 쉽사리 결단을 내릴 수 없었다. 반대 의견이 전혀 없었던 것은 아니지만 다행히도 개천 주변의 방민들과 신하들이 준천에 대해 긍정적인 반응을 보였으므로, 마침내 영조는 1759년 10월 6일

준천의 시역始役을 결정했다.[178]

영조는 곧 준천소濬川所를 설치하고 행사직 홍봉한, 판돈녕 이창의李昌誼, 1704~1772, 호조판서 홍계희를 준천당상에 임명하여 절목을 제정하라고 명령했다.[179] 그리고 한성부 좌윤 구선복具善復, ?~1786에게 준천 현장의 형편을 미리 살피고 형지形址를 그려 올리라고 지시했으므로 다음날인 10월 9일 구선복은 '천거도川渠圖'를 올리며 민심을 보고했다.[180] 평시서平市署에 임시로 준천소가 설치되고 드디어 1760년 2월 18일 도성 밖의 하류 지역부터 공사가 시작되었다. 1751년 5월 홍봉한이 준천의 필요성을 제기한 지 거의 9년 만에 실현된 공사였다. 도성 안팎의 외준천外濬川은 4월 15일 일단락되었으나[181] 궁궐 안의 금천禁川을 준설하는 내준천內濬川이 완료되기까지는 나흘이 더 소요되어 실질적인 공사는 4월 19일까지 총 61일간 이루어졌다. 이 공사에는 연인원 21만 5,380명이 동원되었으며, 3만 5천여 냥과 쌀 2,300여 섬石의 물자가 소용되었다.

준천의 논의 과정과 공역의 시말 및 시상에 관한 사실은 홍계희가 어명을 받들어 편찬한 『준천사실』濬川事實에 상세하게 기록되었다. 준천 공사가 중반에 이르렀을 무렵 홍계희는 그 과정을 담은 책의 편찬을 명령받았다.[182] 개천에 대한 정책, 준설의 방법, 용민用民의 어려움을 후대의 왕에게 알리고 준천 방책의 전범을 참조하게 하며, 또한 공사에 참여한 사람들의 공로가 잊히지 않게 하기 위함이었다. 영조는 직접 '준천사실'이라는 책의 제목을 정해서 내렸으며 서문을 짓겠다는 약속도 했다.[183] 『준천사실』에는 홍계희가 받아적은 어제서, 1759년 10월 6일부터 1760년 4월 29일까지 준천의 준비에서부터 준천소 설치, 책임자 구성, 준천의 당위성, 개천의 발원과 물길, 교량, 공역의 진행 내용, 인력의 운용, 소용된 경비, 공로자에 대한 포상 등이 날짜별로 소상하게 기록되어 있다. 『준천사실』은 4월 25일 인쇄에 들어갔으며 세 건을 내입했다.[184]

공사가 끝난 뒤에는 개천을 감독하고 내사산의 나무를 보호·관리하기 위한 상설기구로서 준천사濬川司를 설치하여 개천의 관리를 제도화했다. 준천사의 역할과 운영은 「준천사절목」濬川司節目으로 제정하여 『준천사실』 끝에 수록했다.[185]

영조 대의 준천은 1760년에 그치지 않았다. 1773년(영조 49)에는 6월부터 두 달간 교량의 양안兩岸을 석축으로 바꾸고 천변에 버드나무를 심는 후속 공사를 했다.[186] 영조는

도03-46. 경진지평(수표), 1760년, 석조, 300×20, 세종대왕박물관.

도03-47. 일제강점기 수표교와 수표 전경, 국립중앙박물관.

두 차례나 현장에 행차하여 석축을 살펴보았으며 1760년 경진년 때와 마찬가지로 어제시 하사와 그에 대한 갱진, 상전의 시행, 일꾼에 대한 호궤犒饋, 준천사 장교에 대한 시사와 선온 등을 베풀었다.

 이로써 준천은 영조 재위 50년 동안의 가장 보람 있고 효력 있는 사업으로 마무리되었다. 국가적으로는 도성 내 치수 사업의 일환이면서 영조에게는 백성이 겪는 일상의 불편을 해소해준 민본사상의 실천이었다. 이후 정조 연간부터 고종 연간까지 주기적으로 시행된 개천의 준설사업은 언제나 영조 대 '경진준천'庚辰濬川의 절목과 지평地平을 기준으로 삼았다. 영조가 준천 공사와 더불어 시행한 『준천사실』의 편찬, 준천사의 설치, 수표교水標橋에 경진지평庚辰地平 마련 등은 민본을 위한 명실상부한 백년대계였다. 도03-46, 도03-47

영조 시대의 궁중행사도

두 가지 유형의 계첩에 담은
준첩 사업의 자초지종

영조는 준천 사업의 자초지종을 『준천사실』과 준천계첩을 통해 후세에 남겼다. 『준천사실』에는 준천계첩 제작이 결정된 날의 정황이 잘 설명되어 있다.

경인일4월 16일에 왕이 춘당대에 임어하여 당상관 이하 패장牌將에 이르기까지 모두 불러 활쏘기 대회를 열었다. 당상관의 화살은 후전帿箭으로 했고 도청과 낭청의 화살은 유엽전柳葉箭으로 했으며 패장은 말을 타고 달리면서 활을 쏘게 했다. 시사가 끝난 후 성적에 따라 상을 내렸다. 왕은 두 편의 글을 지었는데 하나는 준천 공사의 책임자에게 내려 그 노고를 위로하는 내용이고, 다른 하나는 입시한 여러 신하에게 내려 갱진하게 한 것이다. 그리고 패장이나 이예에 이르기까지 음식을 내렸다. 또 [공을 세운 사람들의 명단을 적은] 서계에 근거하여 상을 주거나 차등 있게 품계를 올려주었으니 성대한 행사였다.[187]

같은 날 『승정원일기』의 기록에서는 좀더 구체적인 내용을 알 수 있다.

4월 16일 진시오전 7~9시 영조가 춘당대에 임어했다. (중략) 영조는 특진관 채제공蔡濟恭을 앞으로 나오게 하고 또 여러 신하도 모두 앞으로 나오게 했다. 이어 영조는 자신이 지은 사언시 2장章을 내리며 그것을 채제공에게 읽게 한 뒤, 한 장을 호조판서 홍봉한에게 내리며 "준천당상들은 모본을 만들어 하나씩 소장하고 그 원본은 경홍봉한이 갖도록 하라. 나머지 한 장은 입시한 여러 신하에게 갱운하여 올리게 하라"고 했다. (후략)[188]

위의 내용에서 알 수 있듯이 준천계첩의 제작은 창덕궁 후원 춘당대에서 시사가 있던 날 영조가 신하들과 면대한 자리에서 직접 써서 내린 사언절구의 어제시 두 편이 계기가 되었다. 한 편은 준천소 당상 아홉 명, 즉 제조 여덟 명과 내준천소內濬川所 당상 한 명에게 내린 것이고 다른 한 편은 그날 춘당대 시사에 참석했던 신하들이 운韻을 따라 갱진할 수 있

도03-48. 어제어필, 《준천첩》, 1760년,
탑본, 지본수묵, 국립중앙박물관.

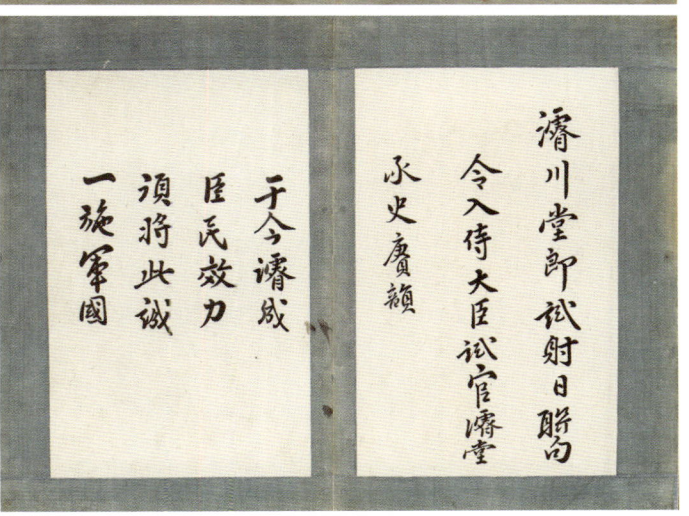

도03-49. 〈준천도첩〉 어제시, 1760년,
지본수묵, 서울역사박물관.

게 내린 시이다. 준천당상에게 내린 시는 다음과 같다.

> 준천 공역을 마친 것은 경 등이 정성을 다했기 때문이다.
> 내가 광무후한의 초대 황제에게 들으니 뜻이 있으면 마침내 이룬다고 했다.
> 면전에서 준천 당상들에게 [이 글을] 내려
> 가상히 여기는 뜻을 보이니 사양하지 말 것을 명한다.[189]

　준천의 완공은 무엇보다 준천소 책임자들의 공로이며, 직접 지은 시를 하사하여 이를 칭찬하고 위로한다는 내용이다. 영조가 모본을 나누어 가지라고 한 명령에 따라 홍봉한은 영조에게서 받은 어제어필을 석각한 뒤 탑본을 만들어 계첩에 실었다.^{도03-48} 이 어제가 실린 준천계첩을 앞으로 '어제준천계첩'御製濬川契帖이라 부르고자 한다.

　춘당대에 입시한 신하들이 차운할 수 있도록 내린 다른 하나의 시는 아래와 같다.^{도03-49} 아래의 시와 신하들의 갱진시가 수록된 준천계첩을 앞으로 '갱진준천계첩'賡進濬川契帖이라 부르고자 한다.

> 준천당랑 시사일에 연구를 내려 입시한 대신, 시관, 준천당상, 승지, 사관들에게 같은 운으로 짓게 하다.
> 지금에야 준천이 완성되니 신민의 효력이 있었네.
> 마땅히 이런 정성을 군무와 국정에도 한결같이 베풀어보자.[190]

　이처럼 영조가 하사한 두 편의 시는 그 목적과 대상이 달랐다. 각각 다른 어제시를 받은 두 집단은 자연히 서로 다른 내용으로 계첩을 만들었다. 준천소 당상들에게는 어제어필의 모본을 만들어 나누어 가지라고 한 점이 주목되는데, 여기에 그림을 집어넣으라는 영조의 구체적인 지시가 더해졌음은 더욱 특기할 만하다.

　왕께서 "도감에서 예로부터 계병을 만들었으나 이번 준천은 굳이 계병을 만들 필요는 없

다. 그러나 친림동문親臨東門, 춘당시사春塘試射, 훈융세초訓戎洗草의 광경을 그려 첩을 만들고, 하나는 내입하고 경들도 한 본씩 갖는 것이 좋겠다"라고 하시니 홍봉한이 "신들도 역시 같은 생각입니다"라고 했다. 홍계희는 "그렇다면 내려주신 어제시를 첫머리에 싣고 그 다음에 그림을 그려 병풍으로 만드는 것이 참으로 좋겠습니다"라고 하니 왕은 "그렇게 하라"고 말씀하셨다.[191]

영조는 국가의 의식이나 행사를 마친 다음 도감에서 관원들이 계병을 만드는 관행을 언급한 뒤 '이번에는 꼭 만들 필요는 없지만'이라고 운을 띄며 그림의 구체적인 내용과 내입의 조건을 지시한 것이다. 특히 홍인문을 거쳐 오간수문에 친림한 일, 춘당대에서 시사를 거행한 일, 연융대에서 세초연을 거행한 일 등 수록할 그림의 내용을 언급한 점이야말로 영조가 궁중행사도 제작에 둔 지대한 관심을 알 수 있는 부분이다. 다만 당상들과 논의했던 대로 계병을 만들지 않고 실제로는 그림 한 장면을 더 추가하여 계첩을 만든 점에서는 차이가 있다. 어제준천계첩이 어제어필 탑본과 행사도 네 폭을 실은 계첩으로 만들어지게 된 것은 결과적으로 준천의 시각적 기록에 관심이 컸던 영조의 직접적인 명령 덕분이다. 갱진준천계첩은 그러한 분위기 속에서 갱진첩 제작의 관행을 따라 그림 한 장을 곁들여 제작되었다. 두 유형의 준천계첩이 서로 다른 집단에 의해 두 경로로 제작되었음은 그림의 구성과 화풍에서 현격한 차이가 있고, 어제와 좌목이 서로 다르며, 비단 바탕과 종이 바탕으로 재료에서 차별화된 점에서도 알 수 있다.

영조의 명으로 이룩한 '어제준천계첩'을 제작한 화원

어제준천계첩 유형은 좌목을 통해 제작 화원을 추정해볼 수 있다. 현장에서 공사의 관리 책임을 담당하는 별간역別看役 네 명 중에 당상군관 김희성金喜誠: 金喜謙, ?~1786 이후의 이름이 좌목에서 발견되므로 자연스럽게 그가 화가로 발탁되었을 확률이 높다고 본다.

1748년(영조 24) 숙종의 어진모사에 동참화사로 일한 김희성은 '변장제수'邊將除授의

도03-50. 김희성, 〈산처치자〉, 지본담채, 29.5×37.2, 간송미술관.

상전을 받았다. 종4품 무관벼슬로 전라북도 부안 검모포 만호黔毛浦萬戶에 제수된 이후[192] 여러 무관직을 역임했다. 1753년에는 종3품직인 황해도 풍천부 초도첨사椒島僉使에 제수되어 적어도 이듬해까지는 임무를 수행한 것으로 보인다.[193] 또 1757년 정성왕후貞聖王后, 1692~1757 국장도감에서 어필전홍御筆塡紅에 참여한 공로로 특별히 가자되어 정3품 절충에서 종2품 가선으로 품계를 올려받았다.[194]

김희성은 회화 업무보다는 주로 간역看役이나 감동監董 같은 군직으로 국가 행사에 참여했던 사실이 확인되는데 1759년에는 인원왕후 부묘, 정순왕후 가례, 왕세손 책례에 모두 관여했다. 이에 영조는 김희성이 1748년 어진도사 이래 줄곧 국역國役에 힘썼음을 기억하고 그의 사람됨을 칭찬하며 특별히 관직의 빈자리가 나기를 기다렸다가 수령으로 삼을 것을 전조에 명령했다.[195]

그러나 김희성은 준천이 시작될 때까지 수령에 임명되지 못한 듯, 준천 당시 당상군관堂上軍官 신분으로 좌목에 이름이 올라 있다. 준천 공역 후에는 그 공로로 사천현감泗川縣監에 제수되었다.[196] 1786년(정조 10)에는 숙종의 어진을 그린 상전으로 초도첨사에 다시 한 번 임명되었다.[197]

김희성이 맡았던 별간역은 주로 현장에서 기술적인 문제를 다루는 직책으로 준천계첩 제작과 직결되는 역할은 아니었다. 그러나 나중에 계첩 제작에 참여했을 여지가 높은 것은 무엇보다 계첩에 나타난 화풍 때문이다. 전형적인 화보풍의 그림으로 구성된 간송미술관 소장의 화첩과 비교해보면, 피마준과 미점을 혼합하여 산의 질감을 부드럽게 표현한 감각과 줄기의 가운데를 희게 남기는 특징적인 수목의 묘법이 어제준천계첩과 많은 공통점이 있다. 도03-50 어제준천계첩의 산수화풍은 정선의 영향을 많이 받은 김희성의 화풍과 상통하여 어제준천계첩에 김희성이 참여했음을 방증한다.[198]

화풍 상의 친밀함 외에, 어제준천계첩 제작에 김희성을 주요한 역할을 한 화가로 보는 이유는 그와 준천소 당상 홍봉한과의 관계 때문이다. 김희성은 어린 시절부터 홍봉한의 집에서 길러졌다.[199] 홍봉한은 영화당에서 어제어필의 모각을 지시 받고 원본을 소장한 인물로 어제준천계첩의 제작을 주도했다고 여겨진다. 그렇다면 당연히 준천 공사에도 참여한 김희성을 화가로 선택했을 가능성이 크다.

김희성 외에 어제준천계첩 제작에 참여한 화원은 조홍우趙興瑀이다. 조홍우가 어떤 직책으로 어떤 일을 했는지는 자세히 알 수 없다. 그런데 준천에 대한 논상이 다 끝난 뒤에 영조는 공로가 많은 화원 조홍우를 특별히 가자하라는 비망기를 내렸다.[200] 두 달 후에 조홍우는 '국역에 수고가 많았을 뿐만 아니라 준천 당시 도화서의 일을 담당한 공로'가 인정되어 모친상을 당한 김유성金有聲을 대신해서 사과司果에 부록付祿되었다.[201] 준천 당시 '도화서의 일을 했다'라는 언급은 무언가 그림 그리는 일을 맡았다는 의미인데, 그렇다면 공역 과정에서 필요한 도면 같은 그림을 담당했다고 여겨진다. 아울러 조홍우도 계첩 제작에 참여했을 가능성을 배제할 수 없다. 조홍우는 영조 재위 전반기에 도감에서 서너 차례 일한 이력이 의궤에서 확인되며[202] 1760년 이후에 경복궁 위장衛將을 지내기도 했다. 조홍우는 1769년(영조 45) 무렵에는 연로하여 더는 관직을 맡을 수 없었다는 것을 보면,[203] 준천 당시에 이미 국가의 회화 업무에 참여했던 경력이 많은 원로 화원이었다고 여겨진다.

어제준천계첩의 내용과 특징

어제준천계첩 유형에 속하는 작품으로는 미국 버클리 캘리포니아대학교 동아시아도서관U.C. Berkeley, East Asian Library의 아사미문고淺見文庫 소장의 《준천계첩》,[204] 도03-51 국립중앙박물관 소장의 《준천첩》, 도03-52 서울대학교 규장각한국학연구원 소장의 《준천시사열무도》, 도03-53 부산광역시립박물관 소장의 《어전준천제명첩》,[205] 도03-54 서울역사박물관 소장의 목판 《준천계첩》, 도03-55 등 다섯 점이 확인된다.[206]

어제준천계첩 유형 중에서 온전하게 내용을 보존하고 있는 것은 아사미 문고와 국립중앙박물관 소장본이다. 표03-04 이 계첩은 ①어제어필, ②그림 네 폭, ③준천소 좌목, ④준천소 제조 중 한 사람인 호조판서 홍봉한의 발문으로 꾸며져 있다. 그림의 바탕은 모두 비단이며 어제는 탑본이고 좌목과 발문은 목판 인쇄한 것이다. 어제어필은 모본을 만들어 나누어 가지라는 명에 따라 어제는 돌에 모각하여 탑본한 것으로 먹과 백분白粉으로 선명하게 보채했다.

표03-04. 어제준천계첩 이본의 내용 구성 비교

표제	소장처	어제 어필 (탑본)	그림				준천소 좌목 (목판)	발문 (목판)
			제1폭	제2폭	제3폭	제4폭		
《준천계첩》	버클리대학교 아사미 문고	4면	〈수문상 친림관역〉 水門上 親臨觀役	〈영화당 친림사선〉 暎花堂 親臨賜膳	〈모화관 친림시재〉 慕華館 親臨試才	〈연융대사연〉 鍊戎臺賜宴	10면	○
《준천첩》	국립중앙 박물관	4면	〈상관역 우동문도〉 上觀役 于東門圖	〈상궤선 우금원도〉 上饋饍 于禁苑圖	〈상시재 우모화관도〉 上試才 于華館圖	〈상명동사제 인연우연융대도〉 上命董事諸人宴 于鍊戎臺圖	10면	○
《준천시사 열무도》	서울대학교 규장각	×	제목 없음	제목 없음	제목 없음	제목 없음	제9~10면 결실	×
《어전준천 제명첩》	부산광역시립 박물관	4면	제목 없음	제목 없음	×	×	제3~10면 결실	×
《준천계첩》 (목판)	서울역사 박물관	4면	〈수문상 친림관역〉 水門上 親臨觀役	〈영화당 친림사선〉 暎花堂 親臨賜膳	〈모화관 친림시재〉 慕華館 親臨試才	〈연융대사연〉 鍊戎臺賜宴	10면	○

※그림의 제목은 각 폭의 글씨를 따른 것임.

 1760년 4월 자의 홍봉한 발문은 계첩에 실린 그림의 내용뿐만 아니라 이전의 궁중 행사도와는 달리 왕명에 의해 계첩이 제작된 배경을 밝혀주는 중요한 부분이다.

 한성의 천거 개척이 지난 세종조에 있었다. 그간의 보수와 관리에 대해서는 상고할 수 없으나 근래에 메워져 막힘에 따라 백성들의 걱정거리가 되었으며 해가 갈수록 더욱 심해져 준천을 하지 않을 수 없는 형편이 되었다. 준천을 하지 않는 폐해는 진실로 말로 하기 어렵지만 준천을 하는 것 또한 쉽지 않았다. (중략) 얼마나 다행인지 왕의 밝으신 계획이 먼저 정해지고, 여러 신하의 계획이 왕의 뜻을 잘 따랐기에 준천의 논의가 마침내 결정되었다. 신 등이 명을 받들어 그 공사를 감독한 것이 거의 60일이었다. 백성들은 앞다투어 일하기를 원하며 뒤처질까 걱정하였고 다행히도 온종일 비가 내리는 일 없이 날씨도 순조로워 하늘이 돕는 것 같았다. 백 년 동안 엄두를 못 냈던 일을 단시일 내에 성취했으니, 만일 우리 성상께서 걱정하고 부지런히 힘쓴 정성이 신명神明에 다다르지 않고, 백성을 편하게 써야 한다는 어진 마음이 백성에게 널리 미치지 않았다면 어찌 날이 개고 화창

했겠는가. (중략) 왕이 친히 동문홍인문에서 공사를 살피시고서 금원에서 음식을 내리시고 모화관에서 시재를 베푸신 일은 매우 성대한 거사였으며, 신 등에게 일을 감동한 사람들을 인솔하여 연융대에서 연회를 베풀도록 명하신 일은 너무나 지극한 은혜이다. 이 어제 사언일장은 신 등이 금원에서 진대했을 때 하사받은 것이다. 생각건대 신 등은 명을 받들어 시행하매 다만 죄가 없었던 것을 다행으로 여길 뿐이며, 어떤 작은 노고라도 있었다고 말할 수 없다. 그러함에도 이렇듯 천고에 없을 은총을 얻게 되었으니 두 손으로 어제시를 받들어 머리를 조아리며 황감할 따름이다. 분수에 넘치는 포상은 감히 감당하기 어렵고 공벽拱璧과 같은 보배는 서로 나누어 완상함이 마땅하기에, 삼가 이것어제시을 돌에 새겨서 인출하였다. 전후 세 번 친림한 성대한 행사와 신 등의 연융대 모임을 그림으로 그리고, 말미에는 여러 신하의 성명을 적어서 첩을 만들어 진상했다. 또 각자 한 본씩 소장했으니 이 또한 왕의 명령을 따른 것이다.[207]

홍봉한은 발문에서 어려운 공사를 백성의 자발적인 참여로 일시에 완수했으며, 여기에는 영조의 높은 관심과 후원이 뒷받침되었음을 강조했다.

「준천소좌목」에는 총책임자로 대신[三公句官] 세 명, 제조 여덟 명, 내준천소 당상 한 명, 도청 여덟 명, 낭청 열 명 등 지휘 본부의 책임자뿐만 아니라 별간역 한 명, 패장 45명 등 현장에서 공역의 지휘 감독과 인력의 편성을 담당했던 사람들, 서리·서원·고직·사령·사환군·문서직 등 말단 실무자인 원역員役 85명, 실질적으로 공사에 직접 참여한 역군役軍의 총수, 별소감동別所監董, 별소패장別所牌將, 별소원역別所員役에 이르기까지 준천에 참가한 인원의 종류와 숫자가 총망라되어 있다. 노동력은 방민의 부역, 모군募軍의 고용, 한성부 방민과 외방 자원군의 지원으로 대부분이 충당되었다.[208]

현전하는 어제준천계첩 중에 서울역사박물관 소장본은 그림이 목판화라는 점에서 큰 차이가 있다. 도03-55 어제어필은 탑본이 아니라 종이에 검은 칠을 하고 호분으로 썼으며 그림은 종이바탕에 목판으로 찍고 간단히 설채했다.[209] 그런데 목판화로 제작된 서울역사박물관 소장본과 관련하여 1760년 5월 10일자의 『승정원일기』 기사가 주목된다.

영조가 "준천도는 지금 다 되었는가" 하고 묻자 홍계희가 "신들은 성명을 나열하여 적었고 호조판서홍봉한가 발문을 지었으나 아직 정서하지는 못했습니다"라고 했다. 이에 영조는 "발문을 가지고 와서 읽어보면 좋겠다"라고 했다. 홍봉한이 발문을 읽자 영조는 좋다고 말했다. 홍계희가 "신 등이 갖고 있는 것은 그렸습니다만, 낭청과 군사들 중에 원종原從으로 기록되었음을 알고서 심지어 값을 내고 얻고자 하는 사람들이 있는데 그려서 주려면 그 인원 수를 이루다 헤아릴 수 없으므로 부득이 그림을 판에 새겨서 인본印本을 지급할 계획입니다"라고 하니 영조가 "인본이면 무난하겠다"라고 했다.[210]

이 기사는 그림이 목판화로 수록된 서울역사박물관 소장본의 존재를 이해하는 데에 중요한 실마리를 제공한다. 영조는 영화당에서 그림 제작을 명령한 지 한 달쯤 지난 5월 10일 이른바 "준천도"의 진행을 하문한 자리에서 홍지희의 보고를 받았다. 홍계희의 의견은 당상 이상은 손으로 그린 그림이 실린 계첩을 소장하겠지만, 계첩 좌목에 자신들의 이름이 들어가 있음을 안 낭청과 패장들의 요구에 따라 그들에게는 목판에 새긴 그림이 실린 계첩을 나누어주겠다는 요지인데, 영조는 이를 승인했다. 애초에 계획보다 분급의 범위가 넓어졌으며 낭청 이하에게는 비용과 편의를 고려하여 그림을 목판화로 대체했음을 알 수 있다. 어제준천계첩 중에 어제를 제외한 글씨 부분이 도두 목판 인쇄된 점도 이 기사를 통해 이해된다. 결국 만들어야 할 계첩의 수가 증가했고 어차피 별도로 목판화도 제작해야 했으므로 좌목과 발문까지 목판 인쇄로 처리했다고 여겨진다.

다만 서울역사박물관 소장본은 목판화 그림에 양청의 사용이 분명히 확인되고 다른 소장본에는 없는 제목이 화면에 한꺼번에 판각된 점으로 미루어 1760년 당시의 목판화는 아니고 19세기 후반 무렵에 다시 제작된 것으로 보인다. 많은 수의 목판화 계첩이 제작되었을 터인데 손으로 그린 그림에 비해 목판화 어제준천계첩이 희귀한 점은 의문을 남긴다.

〈수문상친림관역도〉水門上親臨觀役圖, 〈영화당친림사선도〉暎花堂親臨賜膳圖, 〈모화관친림시재도〉慕華館親臨試才圖, 〈연융대사연도〉鍊戎臺賜宴圖 등 그림 네 폭은 준천 과정에서 영조가 남긴 주요 행적과 공로자들에 대한 사은에 초점이 맞추어져 있다. 제목은 그림 회장 부분이나 화면에 적혀 있는 제자題字를 따른 것인데 소장본마다 다른 점에서도 알 수 있듯이 그

도03-51-01. 제1폭 〈수문상친림관역도〉.

도03-51-02. 제2폭 〈영화당친림사선도〉.

도03-51. 《준천계첩》, 1760년, 견본채색, 27.2×39.5, 미국 버클리 캘리포니아대학교 동아시아도서관 아사미문고.

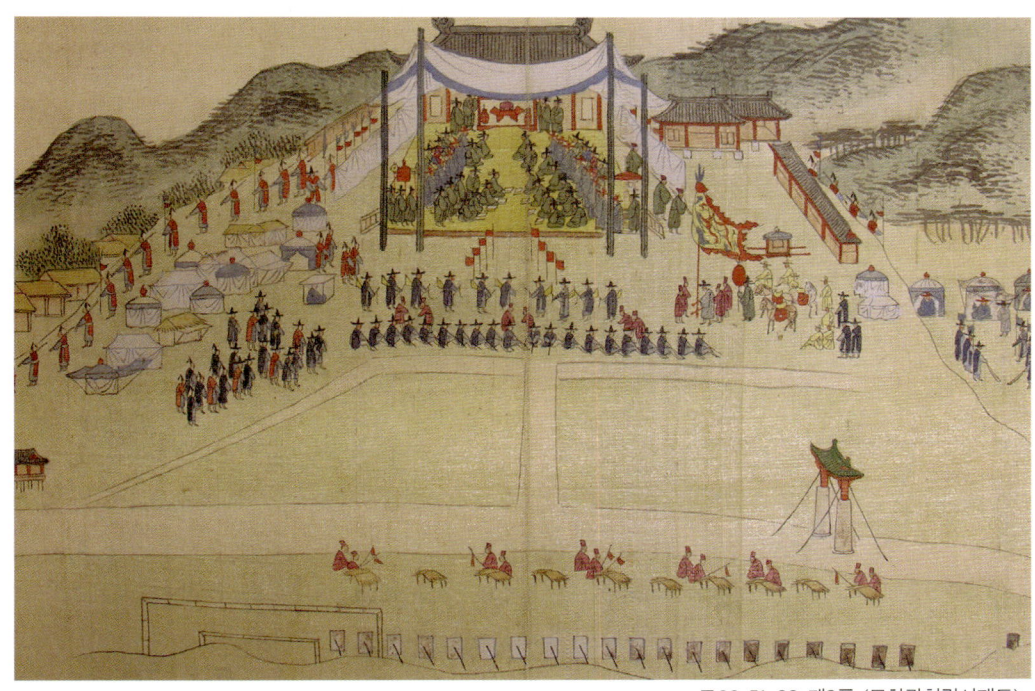

도03-51-03. 제3폭 〈모화관친림시재도〉.

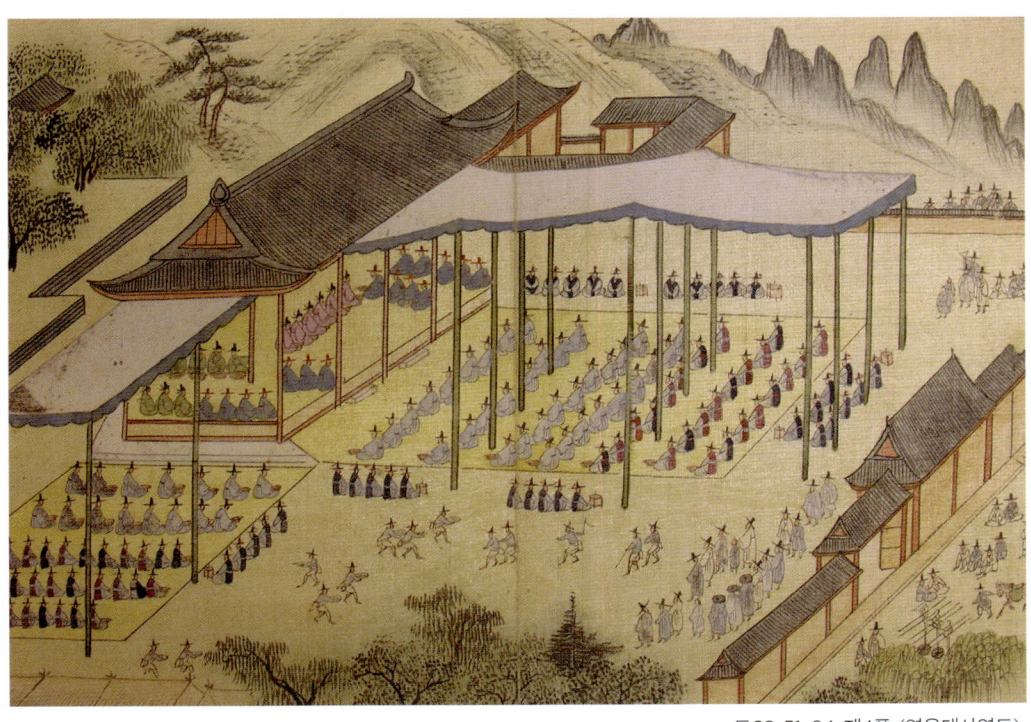

도03-51-04. 제4폭 〈연융대사연도〉.

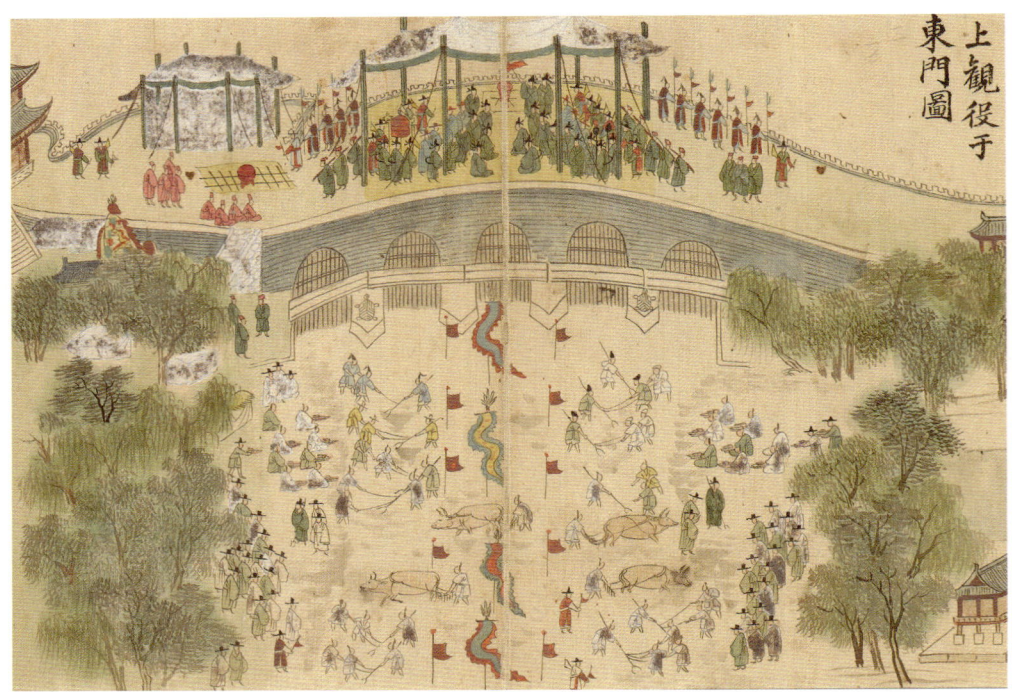

도03-52-01. 제1폭 〈수문상친림관역도〉.

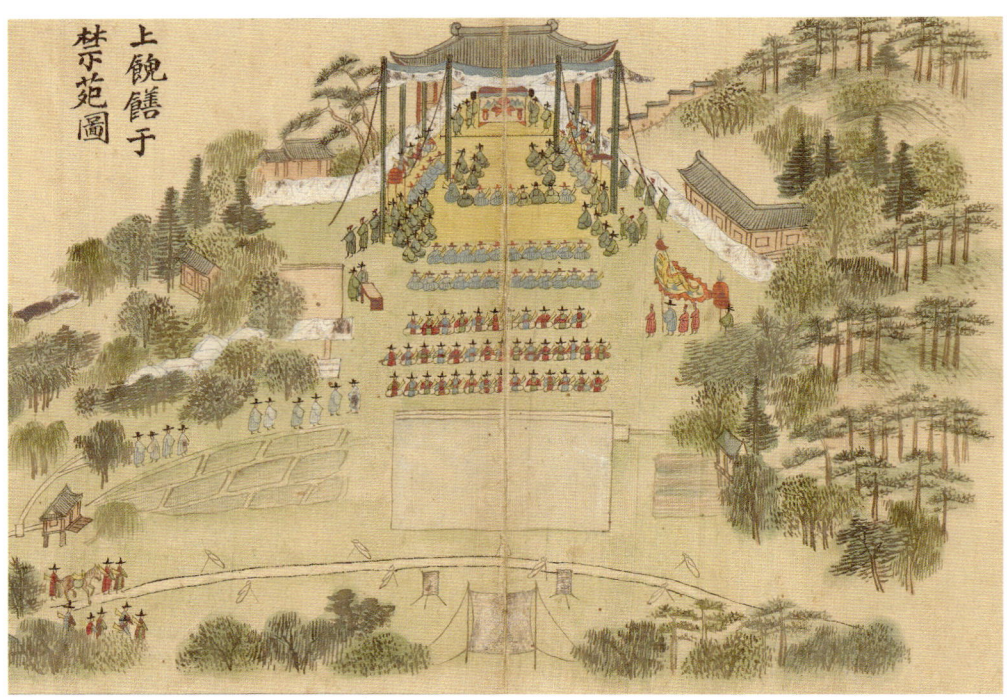

도03-52-02. 제2폭 〈영화당친림사선도〉.

도03-52. 《준천첩》, 1760년, 견본채색, 26.9×38.9, 국립중앙박물관.

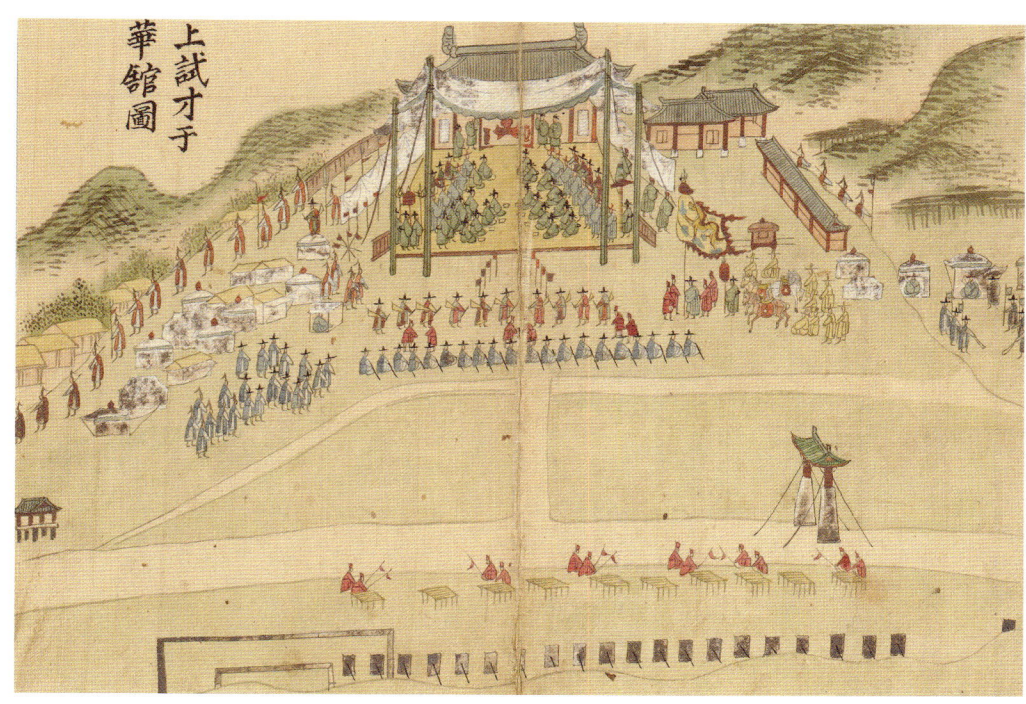

도03-52-03. 제3폭 〈모화관친림시재도〉.

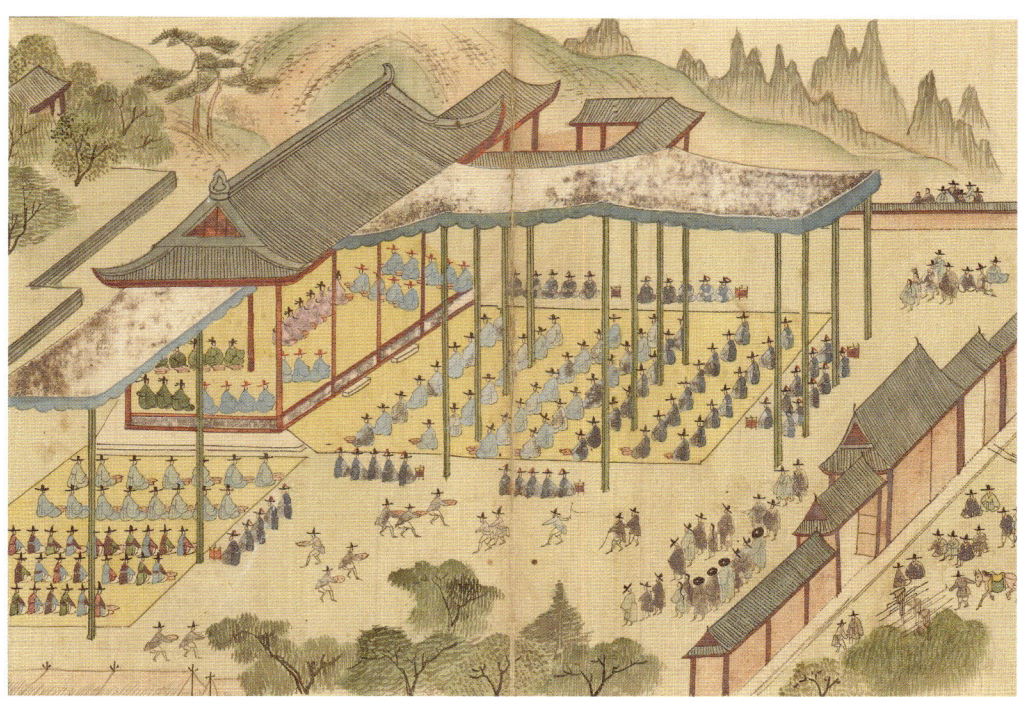

도03-52-04. 제4폭 〈연융대사연도〉.

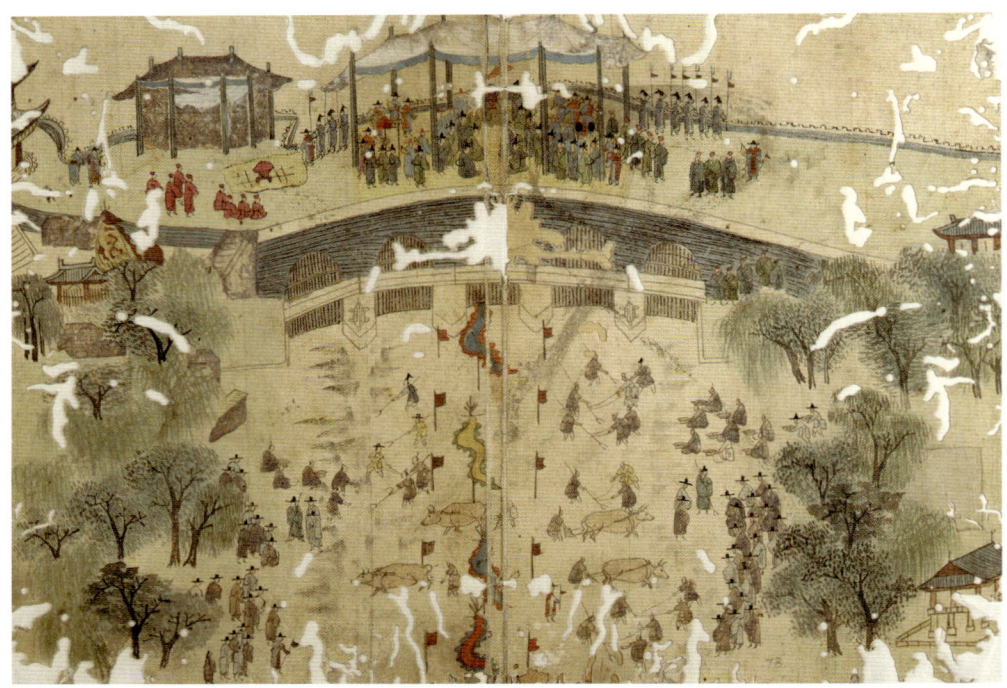

도03-53-01. 제1폭, 〈수문상친림관역도〉, 26.9×38.8.

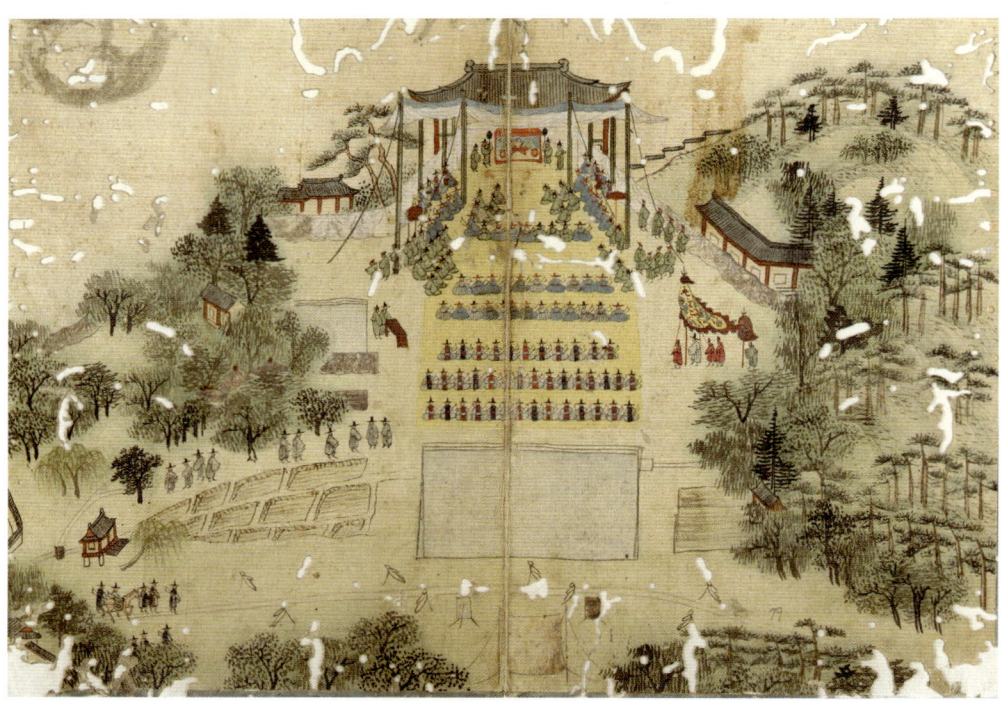

도03-53-02. 제2폭, 〈영화당친림사선도〉, 27.3×39.2.

도03-53. 《준천시사열무도》, 1760년, 견본채색, 서울대학교 규장각한국학연구원.

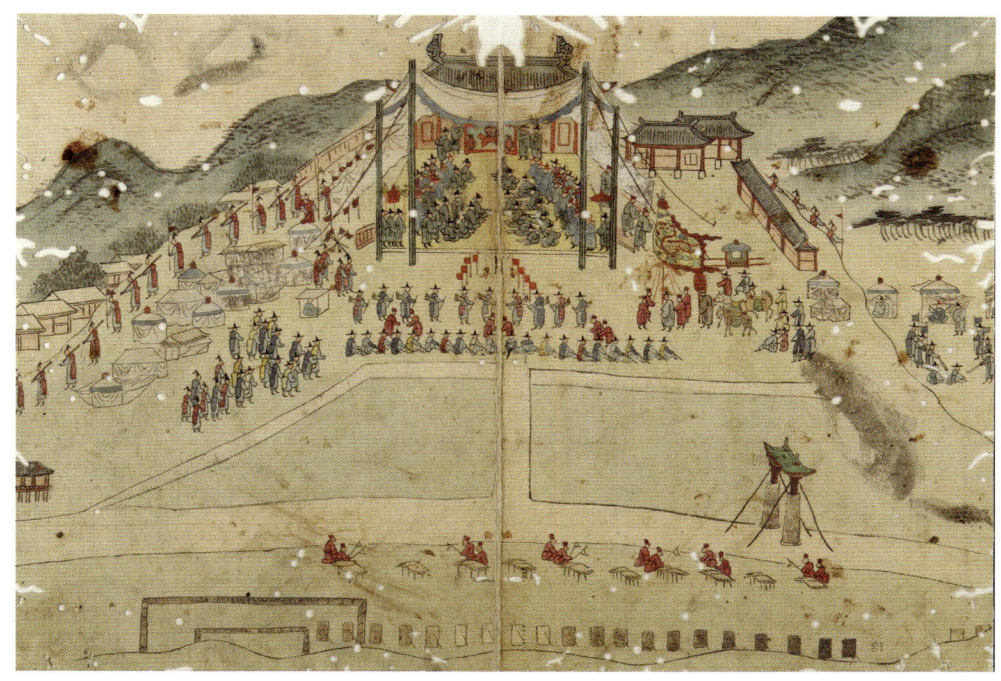

도03-53-03. 제3폭, 〈모화관친림시재도〉, 27.5×39.2.

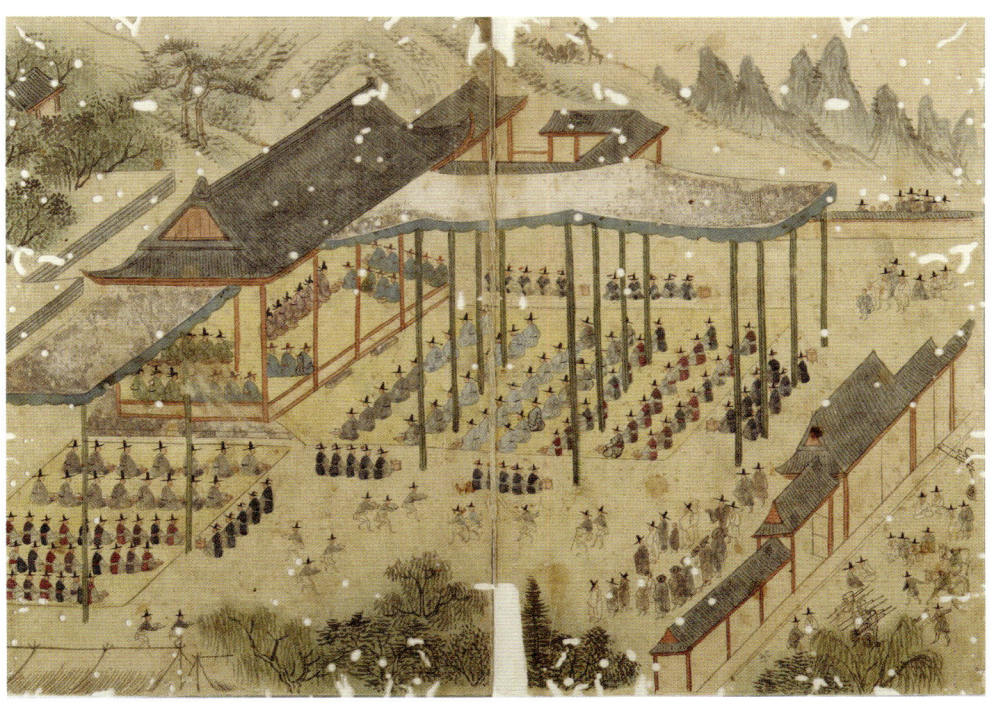

도03-53-04. 제4폭, 〈연융대사연도〉, 27.5×38.6.

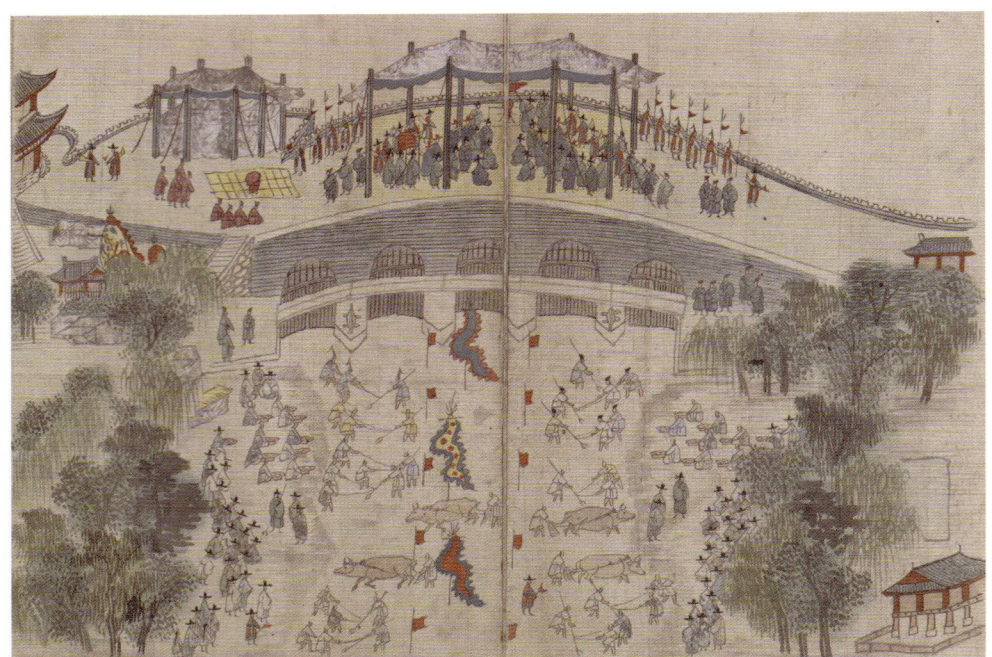

도03-54-01. 제1폭, 〈수문상친림관역도〉, 27.3×41.1.

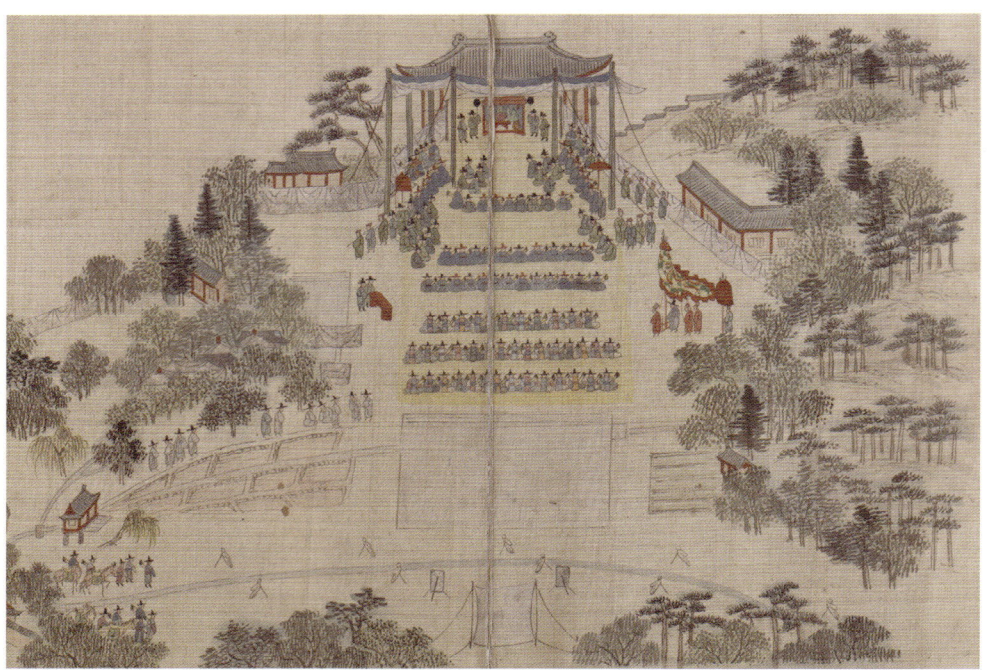

도03-54-02. 제2폭, 〈영화당친림사선도〉, 27.3×40.

도03-54. 《어전준천제명첩》, 1760년, 견본채색, 부산광역시립박물관.　　　▶도03-54-01-01. 제1폭 〈수문상친림관역도〉 부분.

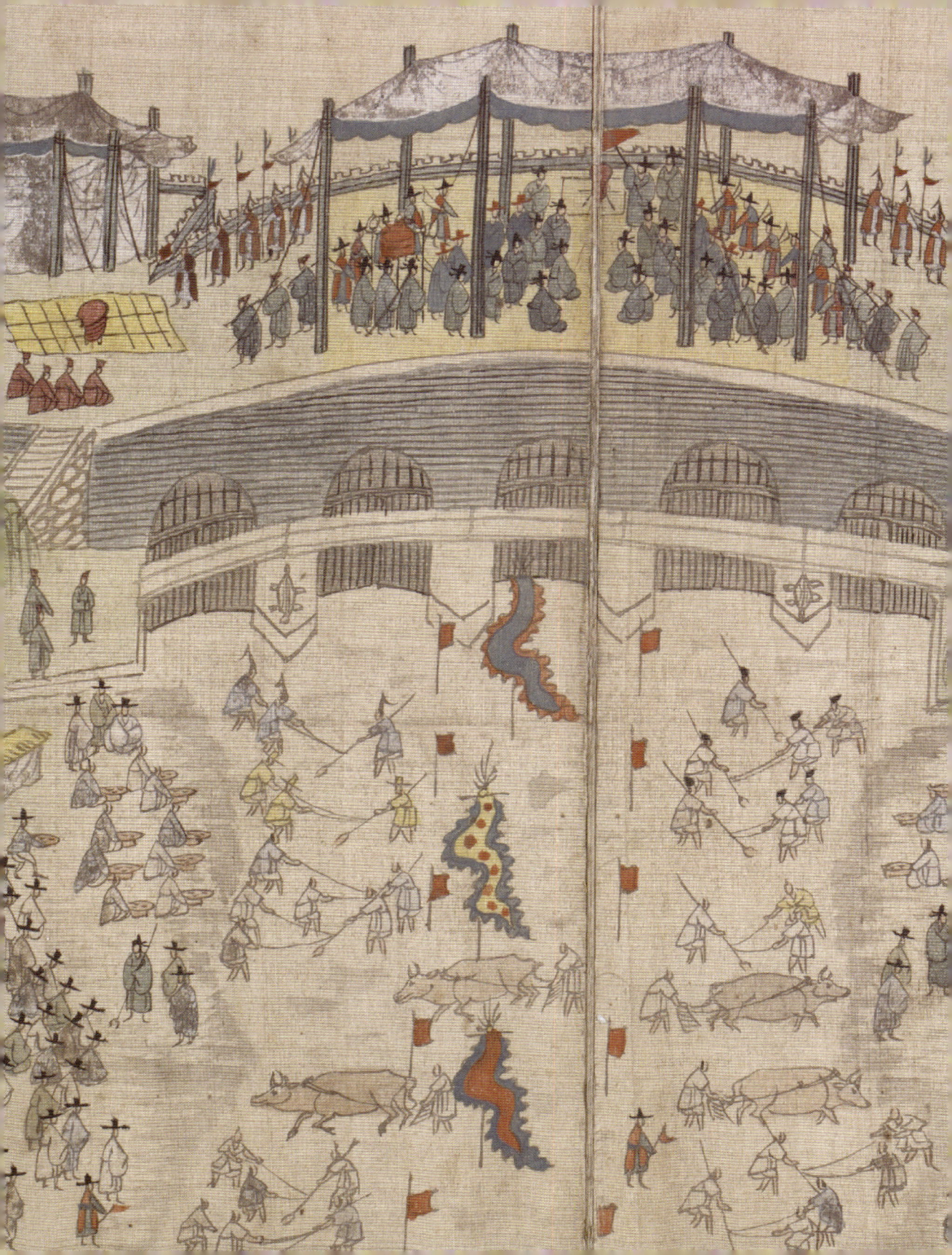

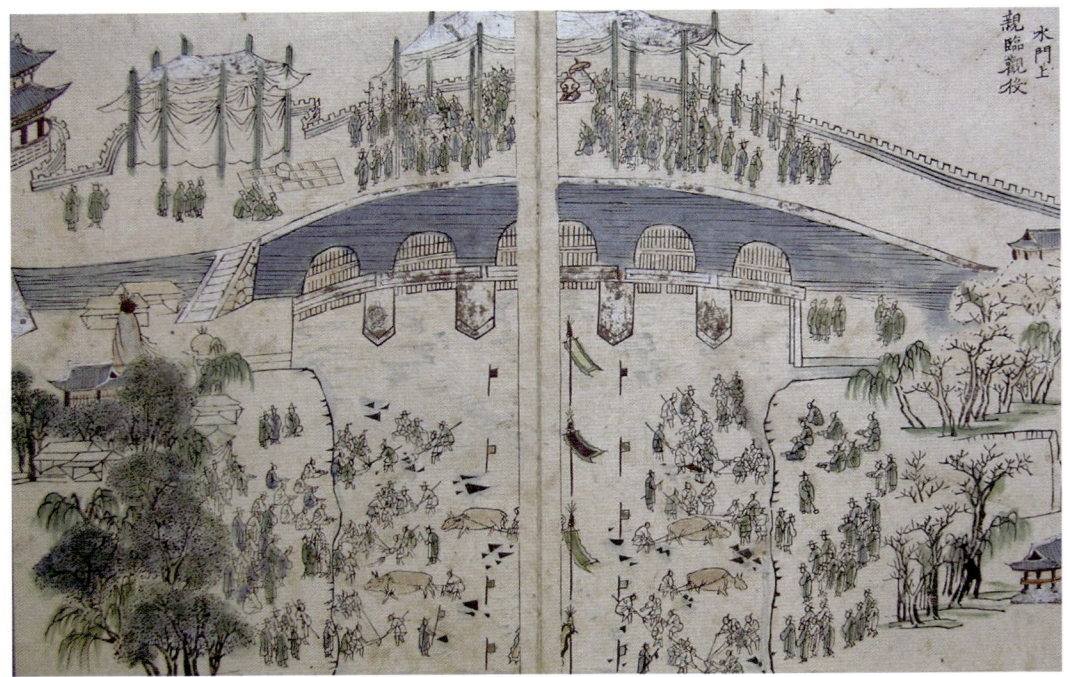

도03-55-01. 제1폭 〈수문상친림관역도〉.

도03-55-02. 제2폭 〈영화당친림사선도〉.

도03-55. 《준천계첩》, 1760년, 목판에 채색, 서울역사박물관.

도03-55-03. 제3폭 〈모화관친림시재도〉.

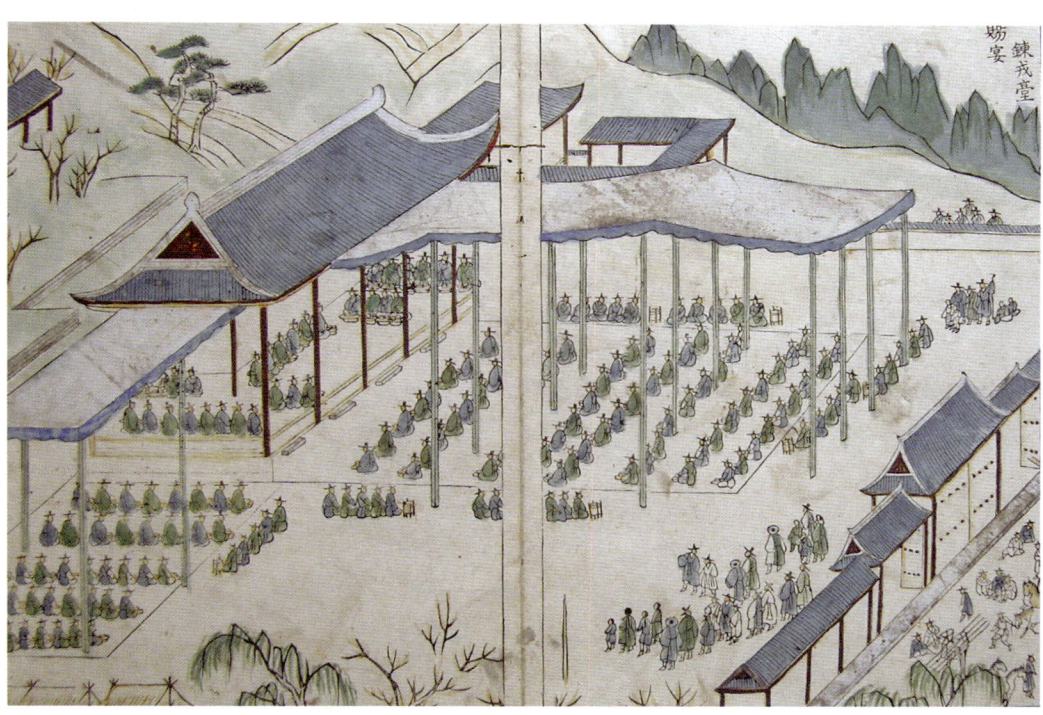

도03-55-04. 제4폭 〈연융대사연도〉.

림 제작 당시에는 써 있지 않았던 것으로 모두 후대에 첨가한 것이다. 이 책에서 해당 그림을 지칭할 때는 아사미 문고본의 제목을 따랐다.

제1폭 〈수문상친림관역도〉

영조는 준천 기간에 여러 차례 공사 현장에 친림하여 역군들을 독려하고 공사가 진행되는 상황을 둘러보았다.[211] 〈수문상친림관역도〉는 영조가 3월 10일 개천에 있는 수문 두 개 중에서 흥인문 남쪽에 있는 오간수문에서 준천 현장을 둘러본 사실을 담은 것이다.[212]
도03-51-01, 도03-52-01, 도03-53-01, 도03-54-01, 도03-55-01

영조는 아침에 육상궁에 전배하고 광통교에 들러 경과를 살펴본 다음 흥인문 밖까지 행차했다. 먼저 관왕묘에 예를 갖추고 영도교永渡橋 위에서 준천을 점검한 뒤 성 아래 길을 통해 흥인문에 올라 오간수문에 이르렀다. 광통교부터 영도교까지 긴 거리를 이동하며 개천 전 구간을 점검한 데다가 당상 이하 역군을 호궤했기 때문에 그림으로 기록할 만한 날의 행차였다.

실제 화면 안에 들어올 만한 거리는 아니지만 화면 왼쪽 끝에 흥인문을 배치한 것은 영조의 동선을 구체적으로 설명하려는 설정이다. 그림에도 영조의 어가는 흥인문 근처에 머물러 있고 영조는 연을 타고 오간수문 위에 임어하여 도성 안쪽의 공사 현장을 지켜보는 광경이 묘사되었다. 그림의 세부는 상당히 사실적이어서 흥인문의 중층 지붕, 돌계단, 옹성, 종각鐘閣 등이 표시되어 있다. 종각은 폐사가 된 흥천사興天寺의 종을 달기 위해 1748년(영조 24)에 건립되었다.[213]

홍산紅傘 밑의 교의는 시위 의장에 둘러싸여 있고 준천당랑들이 입시했다. 도03-54-01-01 굳게 닫힌 다섯 개의 수문 아래에 드러난 개천 바닥에는 삼태기를 뒤에 매단 소의 힘을 빌려 역군들이 흙을 퍼내고 있거나, 세 명이 한 조를 이루어 가래질하고 있다. 준설 작업 때 소 다섯 마리를 동원했다는데 그림에는 네 마리만 그려졌다. 가래질을 하는 사람들은 머리 모양, 모자, 복색 등이 각기 달라서 서로 다른 신분의 역부를 표현한 것이 분명해 보인다. 게다가 소나 역부들의 발목이 모두 진흙 속에 묻혀 있는 표현은 궂은 노동의 현장을 아주 현실감 있게 표현한 부분이다. 개천의 양안에는 점심상을 받은 역군들이 식사 중이며 구경

도03-56. 『조선고적도보』에 실린 청계천 오간수문 사진.

꾼이 모여든 모습도 보인다.

　　오간수문은 개천의 다리 중에서 특이하게도 무지개 모양의 홍예를 이루고 있다. 홍예 앞쪽에는 물흐름의 저항을 줄이기 위한 보호물로 낮은 석축을 돌출시켰는데, 양 가장자리의 석축 위에는 돌거북이 조각되어 있다. 도03-56 화면 오른쪽 아래는 훈련도감이 있던 권역이라고 생각되는데 그렇다면 누대는 18세기에 제작된 〈도성대지도〉에도 표시된 연자루 燕子樓로 보아야 할 것이다.[214]

　　이 시기 대개의 궁중행사도는 왕이 임어한 부분에 화면 비중을 두고 좌우대칭에 가까운 구성을 함으로써 평면적인 감각을 자아내는 것이 보통인데, 이 그림은 왕의 존재보다는 역군들이 개천 바닥을 개착하는 근경에 초점을 맞추었다. 차일을 정점으로 하는 삼각형 구도 안에 왕의 일행을 작고 조밀하게 그리고, 근경의 역군과 소는 한층 크고 성글게 그려서 공간의 깊이와 원근 효과를 강조했다. 18세기 후반 화단에 미친 서양화법을 수용한 결과이다. 차일을 받치고 있는 대나무 기둥의 위치, 기둥 간의 전후 관계, 기둥과 차일 간의 관계, 입체감을 주는 차일 주름의 묘사도 이전의 획일적이고 평면적인 묘사와는 다른 모습이다.

18세기 후반 대부분의 궁중행사도는 명료하고 굳은 윤곽선을 사용하고 바탕이 거의 드러나지 않을 정도로 선명한 채색을 매끈하게 설채하는 것이 보통인데 이 그림은 그런 화법을 사용한 그림과는 사뭇 다른 분위기이다. 윤곽선은 중간먹으로 힘을 뺀 듯 부드럽게 운용되었으며 설채는 그와 어울리는 담채로 가볍게 베풀었다. 스케치풍의 필묘, 수채화 같은 설채, 능숙한 선묘로 간일하게 처리한 인물 등에서 경직되지 않은 자연스러움을 느낄 수 있다. 이는 자칫 도식적이거나 일률적인 묘사가 되기 쉬운 행사도의 약점을 보완해주는 특징으로도 볼 수 있다. 화가의 개성이 많이 가미된 산수의 묘법도 정형화된 청록산수가 아니다. 언덕의 피마준과 작고 불규칙한 미점, 윤곽 없이 다양한 점엽법點葉法으로 표현한 수목군 등은 전형적인 남종화풍이며 당시 유행하던 진경산수 화풍의 영향도 감지된다. 목판에 채색된 서울역사박물관 소장본을 제외하면 나머지 네 점의 어제준천계첩은 기본적으로 밑그림을 공유하여 같은 시기에 제작된 것이라고 여겨진다. 이들은 바탕 비단의 질감, 윤곽선 먹의 농도와 필치, 채색의 색감과 설채 방식, 수지법, 인물 묘법, 흰색의 흑변 양상 등이 서로 일치한다. 행사기록화의 속성상 옷이나 깃발 색깔, 사람의 숫자, 수목 표현 등 세부 차이는 이 계첩에서도 피할 수 없다. 어제준천계첩 유형의 화풍은 화가의 개성과 당대의 산수화풍이 많이 가미된 작품이라 후대에 모사되었을 경우 쉽게 그 차이를 구별할 수 있을 것이다.

제2폭 〈영화당친림사선도〉

두 번째 그림 〈영화당친림사선도〉는 영조가 어제 두 장을 내려 준천계첩 제작의 계기를 마련한 날의 현장 모습을 담고 있다. 도03-51-02, 03-52-02, 03-53-02, 03-54-02, 03-55-02 즉, 영조가 언급했던 '춘당시사'에 해당하는 장면이다. 공식적으로 준천을 완료한 이튿날인 4월 16일 영조는 창덕궁 후원의 춘당대에서 준천소 당상과 낭청 이하 패장을 시사했다. 아울러 이예에 이르기까지 전원에게 음식을 내린 뒤, 친정을 베풀어 공로자들을 가자함으로써 그간의 노고를 치하했다.[215]

원래는 준천에 참여한 인력의 명단을 세초한 뒤 세초연洗草宴을 열어 그들을 위로하기로 예정되어 있었다. 그러나 영조는 준천 공역의 완료를 선포하기 하루 전날 세초연 정도

도03-57. 〈동궐도〉의 영화당·춘당대·권농장 부분, 1828~1830년경, 견본채색, 273×584, 고려대학교박물관.

로 그칠 수 없다고 하며 계획에 없던 시사와 사찬을 명령한 것이다.[216] 생각보다 짧은 기간 안에 무사히 공역이 완료된 것에 대해 영조가 얼마나 감사하고 기뻐했는지 짐작되는 부분이다. 춘당지 아래 난 작은 길을 사이에 두고 설치된 허수아비 표적과 사각형의 과녁은 사찬에 앞서 시사가 시행되었음을 말해준다.

영화당은 1610년(광해군 2)경 처음 세워졌으며, 1692년(숙종 18)에 무너진 곳을 보수하는 중건이 이루어졌다.[217] 영화당 대청에서부터 춘당대까지 널찍하게 황색의 지의를 깔았고, 그 위에 준천소 당랑 및 문무신이 열좌해 있다. 시사에 참여한 관원은 군복을 입고 궁시를 갖추었다.

〈동궐도〉에 그려진 영화당 부근과 비교해보면^{도03-57} 〈영화당친림사선도〉는 상당히 넓은 시야를 확보하고 있다. 영화당과 그 왼쪽의 선춘문宣春門, 방형의 춘당지와 어구御溝를 끼고 마련된 11개의 논[勸農場], 그 왼쪽의 관풍각觀豊閣, 양옆에 과녁을 세운 좁은 길, 높게 쌓아 올린 춘당대와 경사진 주변의 지세를 표현한 점 등은 이야기를 사실적인 배경 속에 전

도03-52-02-01. 〈영화당친림사선도〉의 산수 부분, 국립중앙박물관.

도03-53-02-01. 〈영화당친림사선도〉의 산수 부분, 서울대학교 규장각한국학연구원.

도03-54-02-01. 〈영화당친림사선도〉의 산수 부분, 부산광역시립박물관.

개하려는 노력으로 여겨진다. 특히 영화당 양옆으로 펼쳐진 언덕의 능선은 실제의 모습을 그대로 반영하려 한 듯 비대칭으로 표현된 점이 매우 신선하게 다가온다.

영화당에서부터 연결된 휘장과 열좌한 인물들이 만들어낸 사선으로 인해 그림은 제1폭 〈수문상친림관역도〉와 마찬가지로 전체적으로 삼각형 구도를 이루고 있다. 왕이 임어한 핵심 부분이 춘당지나 과녁에 비해 작은 비중을 차지하게끔 만든 구도 역시 화면에 거리감을 조성하려는 의도로 읽힌다. 건물의 구조적인 연결, 인물과 지면과의 관계 등 합리적이고 유기적인 공간 표현의 문제를 능숙하게 해결하지는 못했으나 원근감이 살아 있는 화면 감각은 이전보다 한층 발전한 모습이다.

대개의 궁중행사도가 왕이 임어한 곳 주위에 서운을 그려넣음으로써 장소의 신성함과 위엄 있는 분위기를 고조시키는 데 반해 이 계첩은 한결같이 서운을 배제한 점이 특징이다. 현실과 동떨어진 서운을 사용하지 않은 것은 영화당 뒤편의 불규칙한 능선과 담장, 나무와 건물의 배치 등 실경을 충분히 반영한 표현과 같은 맥락이다.

제3폭 〈모화관친림시재도〉

영조는 4월 23일부터 26일까지 무려 나흘 동안 모화관에서 각 군문과 준천소 군병들이 시사 혹은 시포試砲하는 자리에 친히 참석했는데[218] 〈모화관친림시재도〉는 그 모습을 그린 것이다. 도03-51-03, 도03-52-03, 도03-53-03, 도03-55-03

정유일[4월 23일]에 왕이 모화관에 친림하시어 개천을 준설하는 데 수고한 장교들을 소집하셨다. 그리고 지난번[4월 16일] 시사에서 누락된 장교와 군졸의 신분으로 스스로 부역한 사람들을 모두 불러서 시사와 시포를 하라고 명령하셨다. 무려 나흘 동안 설행되고 끝이 났는데, 지방에 사는 백성과 승군도 모두 참여했다. 또 [4월 27일에] 왕은 명정전 월대에 친림하여 등급에 따라 상을 내렸으니 한성부의 이서吏胥 무리에서부터 여러 명색名色에 이르기까지 각자의 공로에 맞게 적당한 상을 베풀지 않음이 없었다.[219]

『준천사실』의 기록에서 알 수 있듯이 영조는 책임자들부터 실제로 노동력을 제공한

도 03-52-03-01. 〈동궐도형인〉 부분, 규장각한국학연구원.

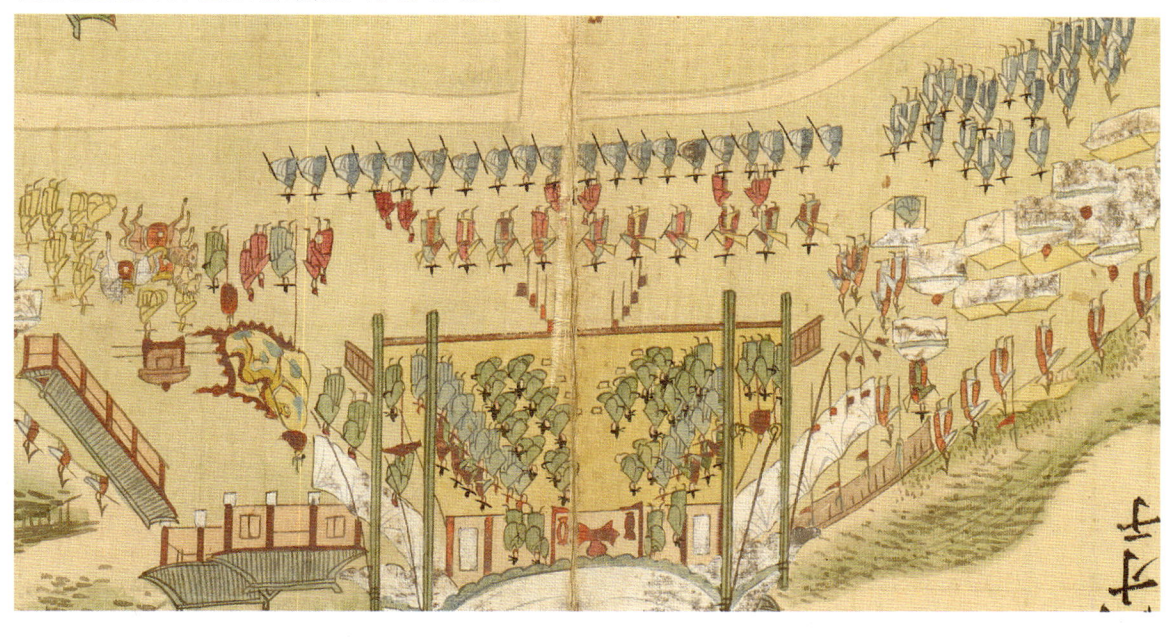

도 03-58. 〈경기감영도〉 이 호철정 부분, 19세기, 12폭 병풍, 지본채색, 135.8×442.2, 삼성미술관.

모든 사람을 똑같이 대기지 않고 공유하기 기이하고, 일시 사원도 패전하이 중 사원이 별도의 이 기를 알려했다. 특히 중조 2,274년의 정원의 번 대비 자원이 중 자원하고 8,705명의 시제 에 제도가 되지 않는 감도를 간부로 하지 않기 계획을 정실 것이 된다고 한다고 있다.²²⁰ 나를 저 같이 가지이 이러하지 않으며 경우 수 있어 배제되지 않는 것이 가장 하이나 있다. 재기가 있으로 나누어 경찰을 대해하더라 끝이 이러지는 자원나 지급 전원에 있으로 자원의 자격 동에도 오전한 경우가 있기 때문에 배계되는 경우 처음는 않았다.²²¹ 고필은이 지기에서 장정이 영기가 공이 정원이 증가에 따라 도가 생긴과 배제의 돋을 시기로 분나가서 광이 할 것을 있다고 보는 대목이다.

고필은은 불기본에 대한 시사용이 있는 주고로든 원래 공제에 찾이 시자 자아 같이 없으 고 사언들 영정하는 것이다. 이나라, 병법대, 광부별, 무기 시행정으로 자주 이동시키고 질정 사원을 영정하는 것이다.²²² 이러한 운용군문(運用軍門)이 있다. 시 운용문에서는 시 에도 구 가문어 있나와 시기로 가지가 영정된 시 그 자유에 이지를 영정하고 나누라 시 기 사원들이 아 양정은 감정으로 배제되고, 과게 때문에 이동이 공이 이동 자유의 기 타난 영이 이 경상에서 있다가 다니거나 어딘 공이 있다. 〈기기[E03-58 영〉을 보면 별 다른 지가 있이 아나라하여 자유을 주고 있정안을 영이되는 것이 있 자가 같이 있이다. 〈포방전찰지가〉를 본 번 보지 그러한 영정을 많고 있는 것이 아니라 그런지 누라 중 안치 신능로 영정하고 있다는 것이 나나나 있다. 원이 수도 있고 그리지 부가 불 수 영정 전원으로 나가는 수가 있다의 이기 후 수로써 효정하는 것으로 보는 것이다.²²³

영기를 이년 무원의 기록이 걷이 사용들의 경자가 영정한기 때문에 고필전 부면이 의갑지 하가가 꼭 비하한다. 〈기기[E03-52-03-01 영〉은 어기 구성상 상실 주우 토요해표(土耰海羽)를 잘못 올 이 다이하다. 그내다 이나 있어 남가지 영이 난는지라 급함된다. 즉시 ·빙증 ·배영증 흔증하자한 등을 공용하는 것으 보이지 않고 영이 개별적으로, 공존만 시사하에 시자이지 않 운동단이 고고생권이 성정되었지 된 시 자지지기 있지이 영지에 공이서 사지가 공이 강장된 자원을 시 각이 감정이기 그 공이 이 사지지가 영도로 시간으로 대기해표를 그어기 원이 원정된 모습모 사랑행다.

〈포병전찰지가〉에서 질문 영현하기 대기해표를 이어 싶지 나라고 있지 원안으로 된다고 고 본이지 비해하다. 경공문 이사지에 시 입지하여 질이 영이지가는 것이 많이 있어 있은 자 들들 이지하게 경공 원사지에, 증 있는 이 관련들이 없기 관련되어 있시 가능아는 중 도 이 드리데, 병영전지에서도 공부수 도구를 영정하고, 공정이 된이이 대정 경정이 이사지을 이나 된 고도 도가 상정한다. 공장이 구가된 두를 영정하지 어린 사안은 공장은 원정을 필요 고 현절 이지가 강증을 느릴 수 있다.

새자료 〈영가대사연도〉

마지막 장면인 〈영가대사연도〉는 4월 29일 공식적 환영 의식 공관에 이르기 까지 조선 영토대의 도로 영접소가 보리포 영접소의 영접과 배를 비롯한 그림 장면이다.224 또 03-51-04, E03-52-04, E03-53-04, E03-55-04 공관에 부착될 공지의 정비, 《해사일기》 등 절차와 의궤류 등 기록화로 남아지지 않았다. 통신사의 최종 목적지인 에도성에서의 연향대사에서 일행이 배를 타고 영가대에 입항하기까지 장면들이다.

영가대는 부산진성과 도로 사이의 사상에 고위의 하지원의 설치로 임관도 해운대 등 강 갖고 영접의 호영하게 되는 곳이다. 1750년(영조 26) 영조는 부산 진장에 홍상이라 진국영과 《海東上》, 《搏事上》 등 이곳으로 올리어진 곳이다. 1754년(영조 30)에는 임금대의 응의 제사가 올라져 영조 이들을 제조한 것이다.225 이후 영가대는 통신사가 도일을 떠나기 전 해신에 제사 지내는 장소가 되었다. 이곳은 바다를 통해 아래들이 이들을 태풍 오기까지 배가 정박하던 장이기도 하다. 이 지역사지 임계의 장소인 19세기 이후 통신사 대치의 성원되지 않지 않았다. 19세기 에 도쿄의 《동래어》의 가운데 〈영가대도〉를 통해 영가대 공관에서 성원상 위상 를 비자아 중요하다, 海事, 軍事官, 土校, 主事 등의 진행물을 확인할 수 있다.E03-59 영가대에 등장하는 진물을 환영 장면인 이 종합이의 정봉물과 유사한 것으로 보인 다. 이 종합이의 정봉은 영가대에서 기장되었다고 추정된다.E03-60

〈영가대사연도〉는 기장게 정박과 등어있는 영가대의 내를 배경으로 정봉의 가장 가운데 대가장 가두기 정박되어 있다. 정봉선의 정봉의 하기의 배리 바리고 처한 큰 정봉은 선택 통해 끝마무리 단별 동일 정봉장들이 동선하기 미리바리고 정직하 해 가운데에 배드가 양으로 들어 오고 있다. 정봉선과 정봉의 자리에 끝단 해의 크기가 이와 같이는 것이다.

대정부는 공관에 진지들이 앉아 있고 한가운데 의자들이 정봉장 의사에 두 곳 이라 나가지 많다. 오시관, 정봉사 의사들이 공동자이와 녹색 장봉으로 싶은 사람, 흉배 응급해 들은 일부 사람, 집편 靑緞 등 곳에 따라 양식을 다 가지고 있어 위치가 드러난 채 모욕 사람들이 있다. 應敎, 경감 공경 등 군사 일종 사람 등 호위 사람들이 과 함, 빙잎, 음앙 등 시중드는 기기까지 마리바리, 총신정의 곳곳 강영상으로 사람 들이 있는 양이다. 당현, 정우에 가끔 가까은 등 가까은 정봉의 총의 뒤 가지 있고 말 모양 나타나는 정봉의 중기이용정서 동기지 동기지 않고 있 것을 알 것이다.

도03-59. 〈삼용도〉, 《동국여도》, 19세기 초, 채색필사, 47×66, 서울대학교 규장각한국학연구원.

도03-60. 『경기고적도보』에 실린 총융청 사진.

에 담았다.

　화면 위쪽의 담 뒤로 사자정獅子頂이 가깝게 다가서 있고 그 너머에는 보현봉普賢峯과 문수봉文殊峯 등 연융대를 둥글게 둘러싸고 있는 산봉의 일부가 바라보인다. 잔잔한 미점과 느슨한 피마준을 사용한 토산, 수직준을 사용한 암산, 부드러운 선염, 침엽수의 표현, 두 개의 세로획으로 이루어진 나무줄기 등 산과 나무의 묘법에서 다른 장면과 마찬가지로 남종화에 기반을 둔 정선의 진경산수 화풍이 강하게 느껴지며 김희성의 화풍과 일치한다.

　이상 살펴본 것처럼 어제준천계첩은 구도, 묘법, 설채, 서양화법 수용 등 여러 면에서 전형적인 화원 화풍과는 달리 현장의 실상을 그대로 옮기는 데 주력한 화가의 개성이 강하게 묻어나는 것이 특징이다. 이렇게 참신한 시도가 전적으로 김희성의 생각이었는지에 대해서 확언할 수 없다. 다만 분명한 것은 영조가 직접 제목까지 지정하여 제작을 지시했던 만큼 어제준천계첩에 보이는 신선한 화풍 구사는 영조가 허용하고 만족했던 범주 내에서 이루어졌을 것이라는 점이다.

　어제준천계첩은 이본이 많은 편에 속한다. 목판화 그림인 서울역사박물관 소장본을 제외하면, 네 점의 어제준천계첩의 그림은 바탕 비단의 재질, 푸른색 비단 회장, 밑그림 필치, 채색의 색감, 담채 같은 얇은 설채법, 진경산수 화풍 등이 서로 공통된다.[226] 게다가 차일과 휘장, 흰옷 등 흰색의 심한 흑변 현상이 나타나는 부위까지 일치한다. 어제준천계첩에 사용되었던 흰색은 아연 성분 때문에 산화되기 쉬운 연분鉛粉이거나 품질에 문제가 있었던 게 아닐까 한다.[227]

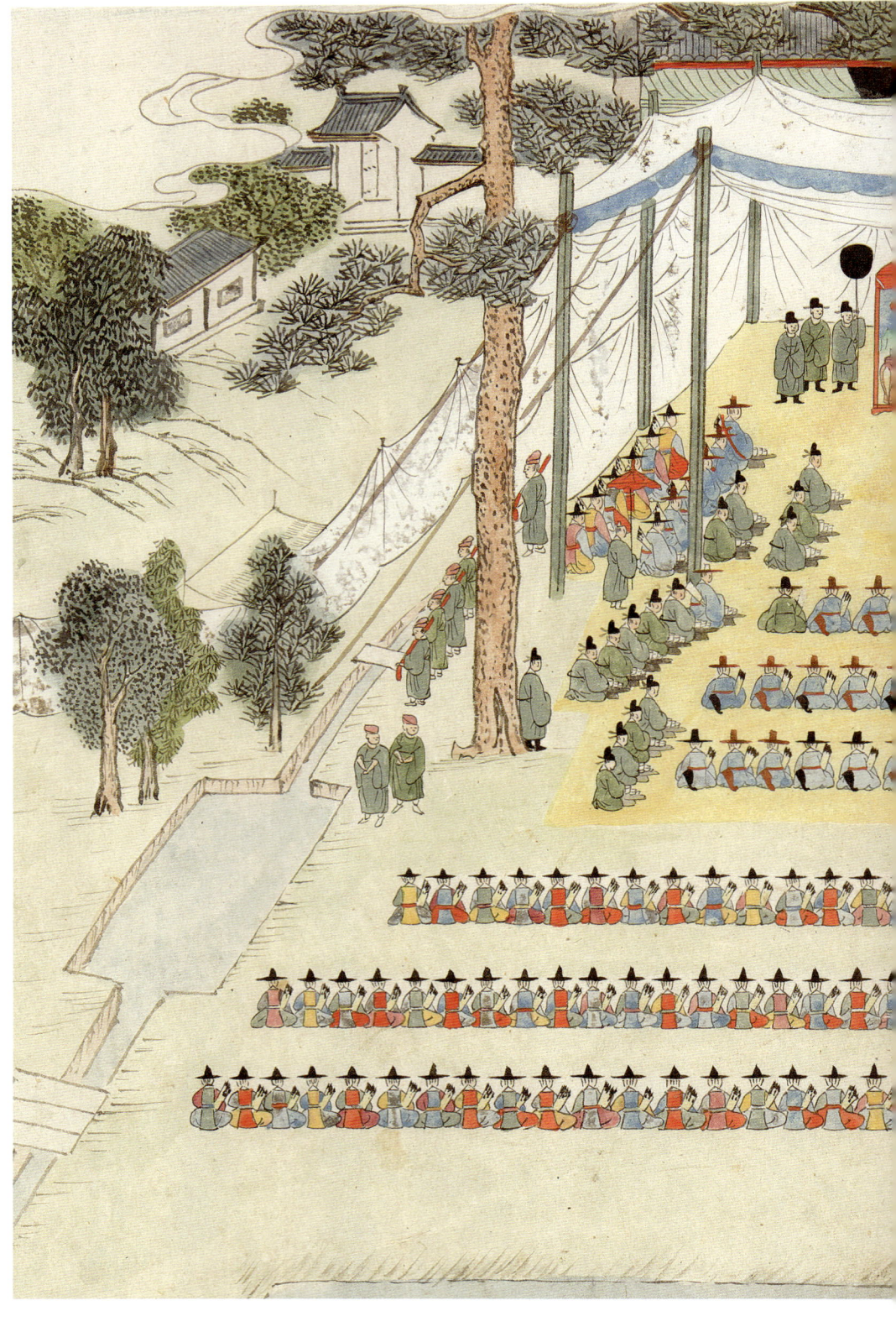

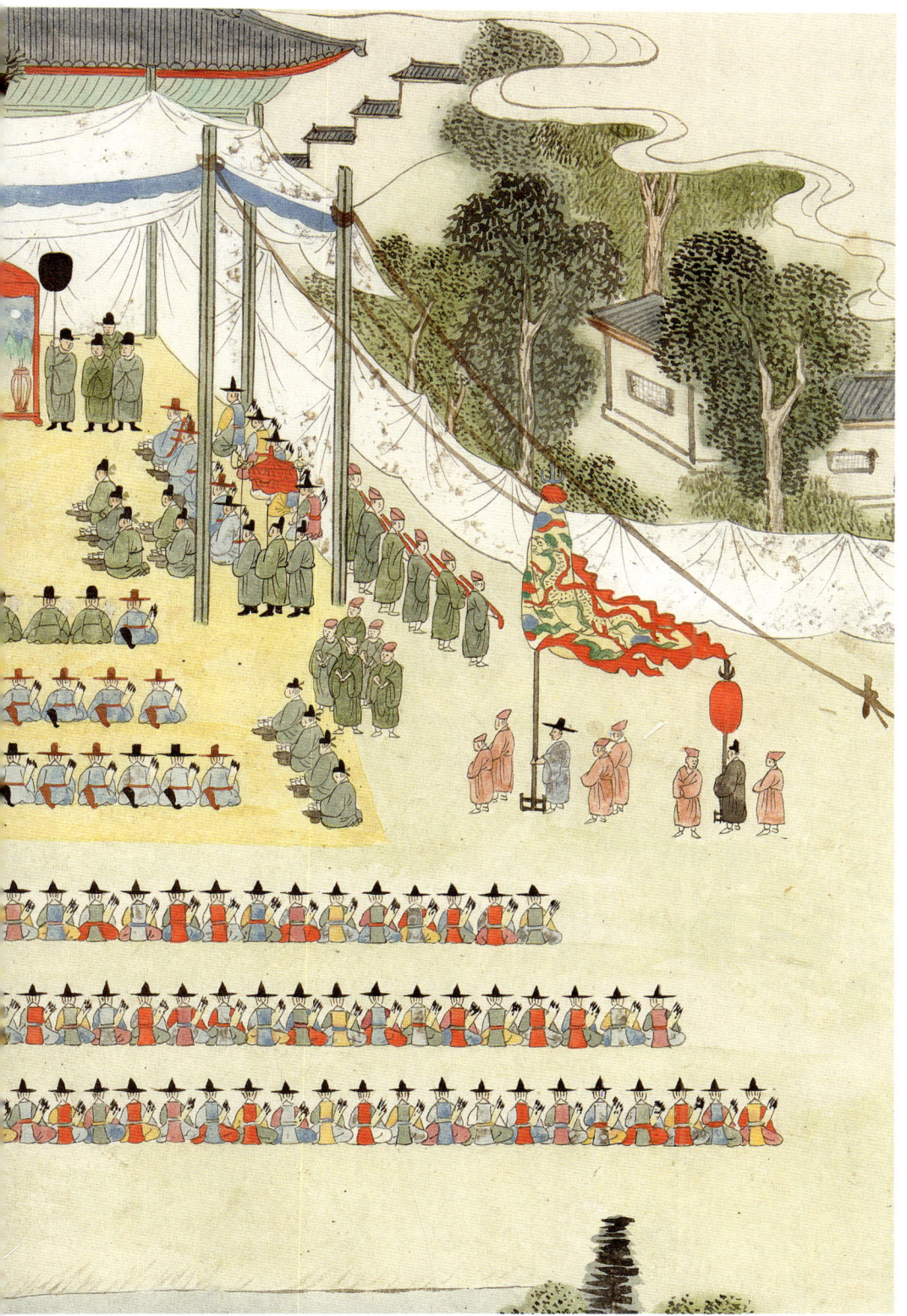

도03-61. 〈영화당친림사선도〉, 《준천당랑시사연구첩》, 1760년, 지본채색, 29.8×40.5, 고려대학교박물관.

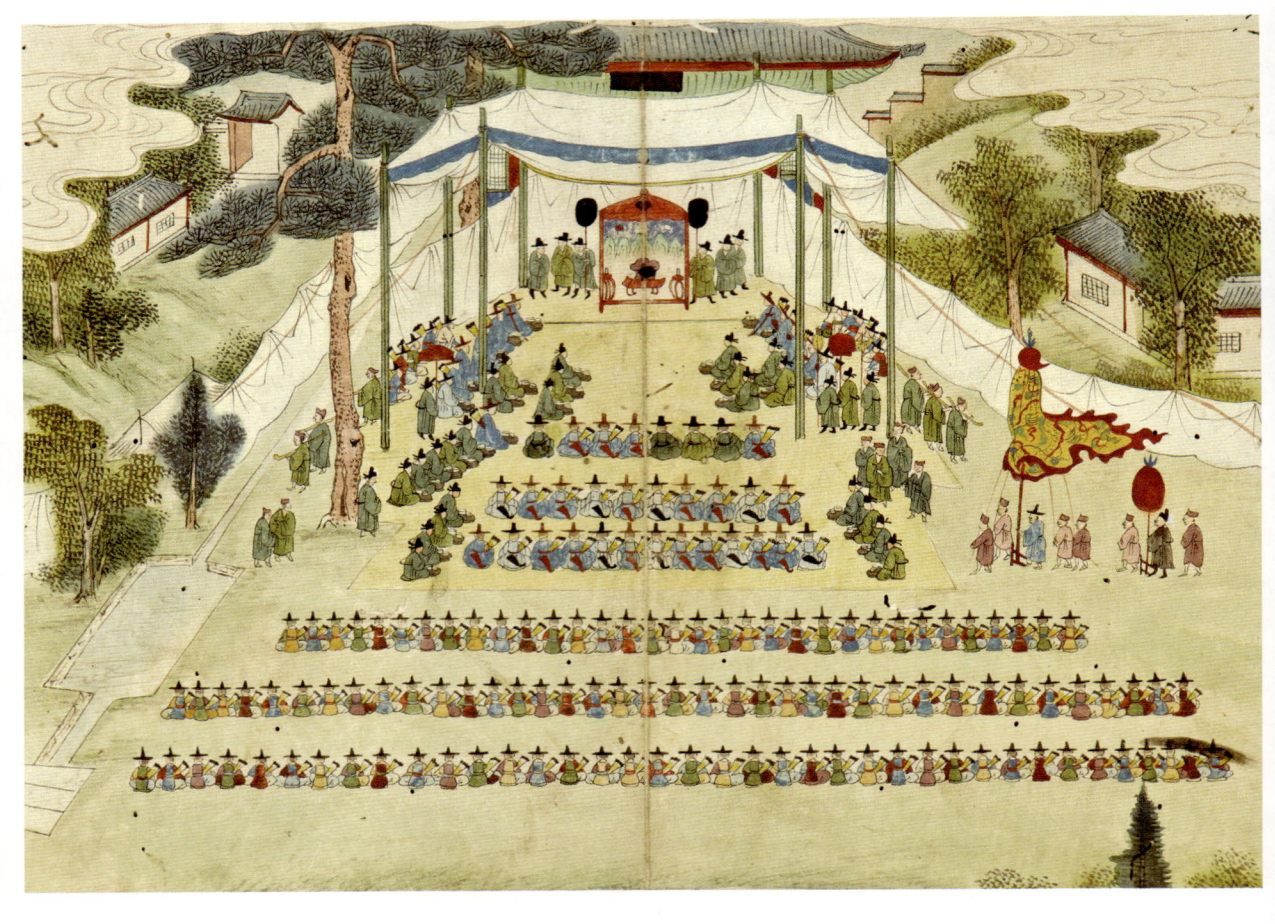

도03-62. 〈영화당친림사선도〉, 《제신제진도첩》, 1760년, 지본채색, 29.8×40.5, 경남대학교박물관(데라우치 문고).

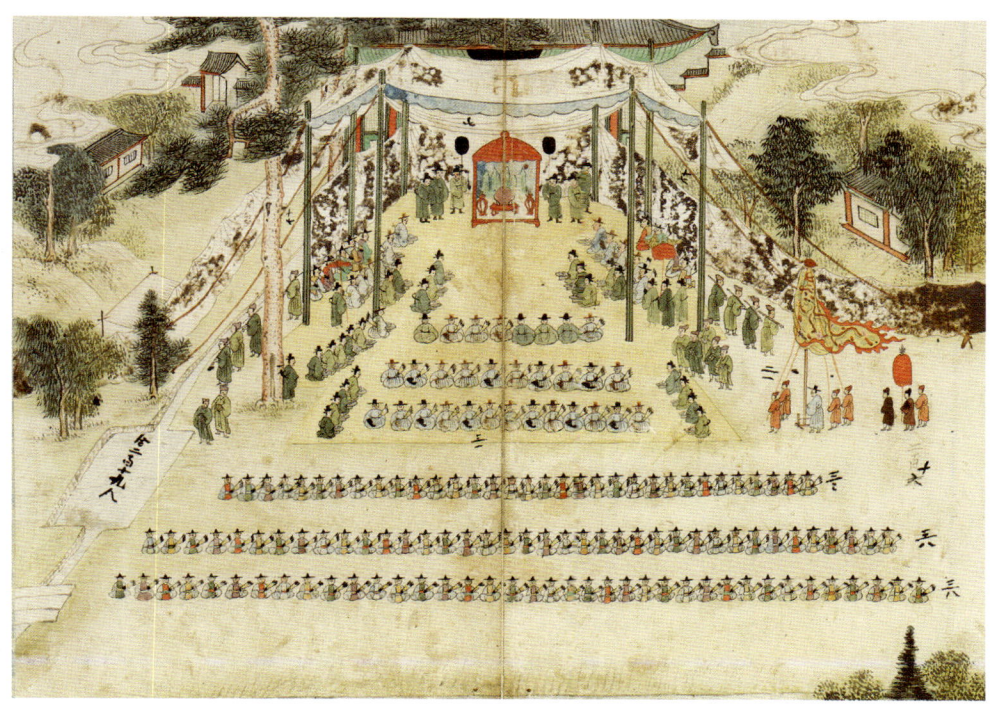

도03-63. 〈영화당친림사선도〉,《어제준천제명첩》, 1760년, 지본채색, 29.5×40.5, 서울역사박물관.

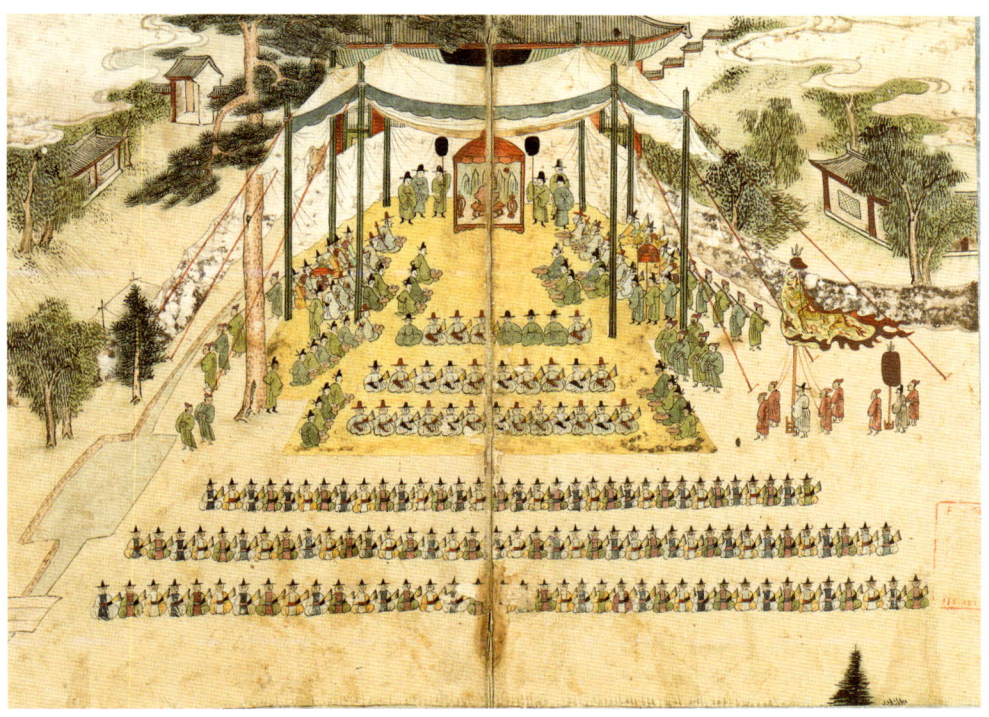

도03-64. 〈영화당친림사선도〉,《준천당랑시사연구첩》, 1760년, 지본채색, 29.6×40.4, 국립농업박물관.

갱진준첩계첩의 내용과 특징

갱진준천계첩에는 고려대학교박물관 소장의 《준천당랑시사연구첩》濬川堂郎試射聯句帖, 도03-61 일본 데라우치 문고에 있다가 반환되어 경남대학교박물관에 소장된 《제신제진도첩》諸臣製進圖帖, 도03-62 서울역사박물관 소장의 《어제준천제명첩》御製濬川題名帖, 도03-63 국립농업박물관 소장본도03-64 등 네 점이 포함된다. 모두 그림 한 폭, 어제시, 대신·시관·준천소 당상·승지·사관 등 입시한 관원의 갱진시 순으로 이루어져 있으며 그림과 글씨가 모두 종이 바탕이다.

표03-05. 갱진준천계첩 이본의 내용 구성 비교

표제	소장처	그림	어제시	갱진시가 실린 입시 관원
《준천당랑시사연구첩》	고려대학교박물관	〈영화당친림사선도〉	2면	25인: 민백상, 김한구, 이창의, 홍계희, 홍봉한, 정휘량, 이창수, 김상복, 구선행, 채제공, ■■■(구선복), 구윤옥, 정상순, 홍인한, 홍양한, 이사관, 홍낙성, 임준, 임희효, 강지환, 정언섬, 윤사국, 윤득맹, 이병태, 이석구
《제신제진도첩》	경남대학교박물관	〈영화당친림사선도〉	2면	27인: 민백상, 김한구, 이창의, 홍계희, 홍봉한, 정휘량, 이창수, 김상복, 구선행, **정여직, 김선행**, 채제공, 구선복, 구윤옥, 정상순, 홍인한, 홍양한, 이사관, 홍낙성, 임준, 임희효, 강지환, 정언섬, 윤사국, 윤득맹, 이병태, 이석구
《어제준천제명첩》	서울역사박물관	〈영화당친림사선도〉	2면	9인: 민백상, 홍계희, 홍봉한, 정휘량, 이창수, 임준, 임희효, 강지환, 정언섬
(판독 불가)	국립농업박물관	〈영화당친림사선도〉	2면	없음

이날 영조가 내린 시에 운을 맞추어 몇 명이 시를 지어올렸는지 문헌상으로 정확히 파악되지는 않는다. 현재 고려대학교박물관 소장본에는 25편, 경남대학교 박물관 소장본에는 27편의 시가 수록되어 있고 서울역사박물관 소장본에는 아홉 편의 시가 수록되어 있다. 표03-05 그렇다면 갱진한 관원은 적어도 27명이며 계첩은 적어도 27건이 제작되었음을 의미한다. 어제시는 관원과 백성이 힘을 합친 보람으로 준천이 이루어졌으니 앞으로도 그

정성을 한결같이 나라 지키는 일에 베풀 것을 당부하는 내용으로서 '방'方과 '국'國의 운을 띠고 있다.

27명의 명단은 우의정 민백상閔百祥, 1711~1761, 영돈령 판부사 김한구, 판돈령부사 이창의, 한성부 판윤 홍계희, 호조판서 홍봉한, 예조판서 정휘량鄭翬良, 1706~1762, 병조판서 이창수李昌壽, 예조참판 김상복, 수지훈련守知訓鍊 구선행具善行, 행부사직 정여직鄭汝稷, 1713~1776, 병조참판 김선행金善行, 1716~?, 부총관 채제공蔡濟恭, 1720~1799, 행훈련원 도정 구선복, 행도승지 구윤옥, 승정원 우승지 정상순鄭尙淳, 1723~1786, 좌부승지 홍인한洪麟漢, 1722~1776, 우부승지 홍양한洪亮漢, 1719~1763, 동부승지 이사관李思觀, 1705~1776, 병조참지 홍낙성, 홍문관 응교 임준任珺, 1718~?, 승정원 주서 임희효任希孝, 1734~?, 가주서 강지환姜趾煥, 1715~?, 예문관 검열 정언섬鄭彦暹, 1720~1783, 윤사국尹師國, 1728~1809, 이조정랑 윤득맹尹得孟, 1715~?, 병조정랑 이동태李東泰, 1718~?, 병조좌랑 이석구李碩九, 1713~? 등이다.

어제준천계첩의 좌목과 갱진준천첩계첩에 수록된 갱진시를 비교해보면 겹치는 인물이 있는데 이들은 두 종류의 계첩을 모두 소장했다고 본다. 이를테면 부산광역시립박물관 소장본의 《어전준천제명첩》에 두 종류 계첩의 내용이 혼재된 것은 두 가지를 모두 소장했던 사람의 유품이 세월이 흐르면서 파첩되어 내용 일부가 산실되었는데 이를 훗날 개장할 때 합쳤기 때문이다. 부산광역시립박물관 소장본에 그림은 두 폭밖에 없지만 두 편의 어제가 모두 들어 있고 갱진시도 16편이 포함되어 있다.

갱진준천계첩의 그림은 어제준천계첩의 제2폭 〈영화당친림사선도〉와 같은 내용을 그린 것이다. 춘당지와 과녁이 늘어선 하반부를 생략하고 영화당과 춘당대에 줄지어 앉은 문무관만을 비중 있게 다루었다. 그래서 영화당 옆 선춘문, 부용정芙蓉亭 연지의 물이 흘러나가는 수로 및 방지, 그 위에 놓인 판석교板石橋가 한층 가깝고 명료하게 묘사되었다. 특히, 교룡기 맞은편에서 관원들 위에 그늘을 드리우고 있는 유난히 키가 큰 소나무는 실제로 영화당 근처에 있던 나무인 듯 눈에 띈다.

갱진준천계첩의 그림은 종이 바탕에 그려졌다. 어제준천계첩의 그림들과 비교하면 화법과 화풍에서 차이가 확연해서 김희성이 가담한 어제준천계첩의 화가 집단과는 전혀 다른 사람들이 그렸음을 알 수 있다. 농묵의 경직된 윤곽선, 선명한 설채, 윤곽이 뚜렷한 나

무줄기 등은 보통의 궁중행사도에서 구사되는 전형적인 화원 양식이다. 갱진준천계첩의 그림에는 측필의 미점은 보이지 않고 대신에 호초점을 찍어 언덕의 양감을 나타냈으며 영화당 지붕 양옆에는 잊지 않고 서운도 배치했다. 주황, 보라, 옥색 등 알록달록하게 변화를 준 복색은 다른 그림에서는 쉽게 찾아볼 수 없는 특징이다.[228]

영조, 조선시대 가장 흥미롭고
역동적인 궁중행사도를 남기다

궁중행사도의 궁중 내입, 제작 관행을 바꾼 영조

　조선시대 궁중행사도 전체를 놓고 볼 때 가장 흥미롭고 역동적인 시기가 영조 연간이라는 데에 많은 사람이 동의할 것이다. 연향이 가장 큰 비중을 차지하던 이전 시기와 비교하면, 시각화되는 궁중행사의 종류가 훨씬 다양해지고 주문자가 선택한 그림 형식의 폭도 넓어졌다. 다종다양한 궁중행사도 제작에 활기를 불어넣은 사람은 바로 국왕 영조이며, 특히 궁중행사도 제작 관행에 새로운 변화를 불러온 사람도 영조였다.

　영조가 추진한 국가 의례의 재정비, 선왕 업적의 계술과 개인적인 행적의 회고, 특별한 날을 기념하고 기억하려는 어제어필의 잦은 하사, 그에 따른 그림 제작의 직접 지시와 궁중 내입의 명령이 아니었다면 18세기에도 여전히 궁중행사도는 이전과 같은 제작 관행을 따랐을 것이며 새로운 변화는 더디게 이루어졌을 것이다.

　영조 대에 궁중행사도로 그려진 많은 의례에는 영조의 계술 의식이 깃들어 있으며, 이는 궁중행사도를 다채롭게 이끈 요인이 되었다. 어느 왕이나 계술을 주요하게 여겼지만, 유독 영조는 선왕의 자취를 이어받고 조상을 추모하는 뜻이 깊었으며 이를 몸소 실천한 뒤에는 반드시 기록으로 남겼다.

이를테면 영조는 1744년 진연 석상에서도 1714년 숙종 재위 40년을 기념한 진연에 배연했던 기억을 추모했다.229 기로소 입소1744년 《기사경회첩》나 병술년 진연1766년 《영조병술년진연도병》처럼 선대의 일을 직접적으로 계승했으며, 근정전 터에서 360년 전 태종 대의 고사를 계술1767년 〈근정전구궐진작도〉한 것처럼 그 범위를 국초까지 확대했다. 혹은 자신의 개인적인 발자취를 회고하여 사옹원을 방문하고 사찬한 일1770년 〈영조사옹원사마도〉도 그림으로 남겼다. 그밖에 임진왜란 이전의 성사를 부활한 대사례나 경복궁 옛터를 적극적으로 활용한 행사를 주제로 한 그림 역시 다른 왕대에는 전혀 볼 수 없는 내용이다.

여기에서 제일 주목할 만한 특징은 영조는 단순히 '계지술사'에 그치지 않고 이를 그림으로 그려서 궁중에 내입하라는 명령을 직접 내린 점이다. 이전까지 궁중행사도의 제작 결정은 행사에 참여한 관료들의 몫이었으며 그림의 소장도 그들의 집이거나 소속 관청이었다. 다만 궁중행사도가 앞선 예를 상고하고 따르는 제작 원칙을 아무리 수백 년 동안 지켜왔다고 해도 왕의 명령은 새로운 전환점으로 작용했다. 영조는 행사를 마친 뒤 기념화를 제작하는 일에 관심이 많았으며, 단지 관심을 두는 데에 그치지 않고 적극적으로 개입했다. 관료 사회 안에서 자발적으로 형성된 궁중행사도의 보수적인 제작 양태는 영조 덕분에 내입 관행이 자리잡는 새로운 전기를 맞았다.

영조 대 이전에도 간혹 왕명에 의해 행사기록화가 내입되는 일이 있었다. 1460년(세조 6) 세조가 예문관에 내린 사연을 그려 진헌하라고 명령한 일이 그것이다.230 이 연회는 왕이 친림한 행사도 아니었으며, 특별히 기념할 만큼 국가적인 차원의 경사도 아니었지만, 예문관 관원들이 대단히 즐거워했다는 소식을 들은 세조는 그 광경을 몹시 궁금해했다. 유교 이념에 입각한 교훈적이고 감계적인 내용도 아닌 사연도를 그려 올리라고 한 지시는 당시로서는 이례적인 일이었다.

국가 행사에 참여한 후 신료들은 동료애의 확인과 관료로서 왕을 보필했다는 자긍심의 발로로 계회도의 제작 정신을 빌려 기념화를 조성해왔던 것이므로, 왕이 그 일에 관여하거나 그림을 내입하게 해서 가까이 소장하는 일은 명분상 어울리지 않았다. 물론 왕은 신하들이 궁중행사를 계축·계첩·계병으로 그려 소장하는 관행을 알고 있었지만, 관청과 소속 관료들 선에서 이루어지는 관례로 여겼을 뿐이다. 그림이 완상의 대상이 되지 않도록

늘 경계하여야 했고 국정 운영을 돕는 기록 매체나 감계의 수단에 그림의 가치를 두었던 왕들은 자신이 참여했던 행사의 모습을 구태여 다시 그림으로 그려 간직할 필요성을 느끼지 못했다.

이를테면 1720년(숙종 46)에 완성된 《기사계첩》도 어람용을 따로 제작하지 않았으며 왕도 《기사계첩》을 열람하려면 기로소에 행차하여 기영관에 소장된 것을 꺼내 보아야 했다. 또 1765년(영조 41) 신료들이 전년부터 미루어온 영조 망팔 축하 진연을 청할 때, 어느 관료 집에 간직되었던 1706년(숙종 32)의 인정전 진연을 그린 장자障子를 증거로 가져다 보이면서 간청한 일이 있었다.[231] 이처럼 왕이 관료들의 행사 기념화를 직접 궐내로 들여와 열람하는 일은 특별한 상황에 해당했다. 사실 영조가 어떻게 궁중행사도 제작에 깊이 관여했는지 보여주는 가장 좋은 사례인 준천계첩의 경우도 영조의 특별 지시가 아니었다면 여느 때와 마찬가지로 준천소 당상들이 계병을 일률적으로 제작했을 것이며 그림의 내용도 현재와 전혀 달라졌을 것이다.

한편 영조가 빈번하게 어제시를 내리고 신하들에게 화답하게 한 행위는 궁중행사도 제작을 촉발한 하나의 매개가 되었다. 〈기영각시첩〉, 〈어제사기신첩〉, 〈경현당갱재첩〉, 〈영조을묘친정후선온계병〉, 〈친림광화문내근정전정시시도〉 등은 모두 어제시에 화답한 신하들의 갱진시가 함께 기록된 궁중행사도다.

영조에게 궁중행사도는 단순한 기념화의 의미를 넘어 교훈을 담은 그림이었다. 자신이 이룩한 성과를 시각적으로 보존하는 효용성에 대해 확실히 인식했고 그러한 그림은 후대에 일종의 권계화로서 지침이 될 것이라는 믿음이 있었다. 영조가 행사도를 궁중내입하는 토대를 만들었던 것도 소유의 개념이 아니라 왕실 후손들에게 계술할 수 있는 근거를 남기고 싶었기 때문이다.

영조 대에 궁중에 내입된 궁중행사도가 축적됨에 따라 왕실에서 이를 열람하는 일도 점차 늘어났다. 정조가 왕세손이었을 때 궁중에 소장되었던 '진연도계병進宴圖禊屛'을 보고 "하늘이 우리나라를 돌보아 성후가 편안하니 축수드리는 법전에 많은 관리가 모였네. 만세 소리 드높은 이날 거리의 노래까지 아우르네. 그림을 남겨 전하면 만세토록 즐거워하리"라는 찬시를 지었던 일도 그러한 사실을 뒷받침해준다.[232] 이 계병은 1766년(영조 42)의 숭정

전 진연을 그린 계병을 말하는데, 정조는 이 진연에 왕세손으로서 시연했다.²³³ 정조가 열람한 그림이 바로 〈영조병술년진연도병〉이라고 확언할 수는 없지만 정조는 궁중에 내입된 진연청의 계병을 감상했던 것만은 분명하다.

궁중행사도의 대표 형식으로 정착한 병풍

영조 대에는 가장 오래된 기록화 형식인 화축이 여전히 제작되었는가 하면, 도03-16 조선시대 궁중행사도에서 그다지 선호되지 않던 화권도 등장했지만, 도03-32, 도03-33, 도03-34 형식상의 가장 큰 변화는 계병이 궁중행사도의 대표 형식으로 정착했다는 점이다. 다만 계병은 주로 당상관에게 분상되는 그림이었으며 하급 관료에게는 여전히 계축이 돌아갔다.

1735년(영조 11) 〈영조을묘친정후선온계병〉의 서문에 "관에서 일이 있으면 반드시 제명한 병풍을 만들어 기록하여 잊지 않게 해야 한다"라는 언급은 18세기 전반 영조 대에 관청 차원에서 조성되는 계병 제작은 어느 정도 정례화된 양상이었음을 말해준다. 아직 병풍 전체를 한 장면으로 구사하는 연폭 활용은 어려운 단계였지만 두세 첩에 한 장면을 그리는 것은 연폭 병풍으로 발전해가는 전 단계로 설명될 수 있다.

이러한 관행이 계속되어 18세기 후반 정조 연간에는 도감에서 계병을 제작하는 일은 업무 마지막 단계의 정해진 순서로서 진행되는 한편, 일반 관청에서도 크고 작은 공적 업무를 기념하는 계병 제작이 당연시될 정도였다. 특히, 국가적 규모의 큰 행사나 경사가 아니더라도 유교적 도리에 따라 왕의 은덕을 입었다고 생각될 때도 계병을 제작하곤 했다.

18세기가 되면 관청의 성격과 형편에 따라 주로 사용하는 형식도 생겼다. 현전하는 그림으로 본다면 화첩을 선호한 기로소를 대표적인 예로 들 수 있다. 1610년(광해 2)에 왕이 중사를 보내 기로소에 선온한 것을 기념한 그림은 병풍이었는데 물론 시기적으로 보아 행사도 계병은 아니었을 것이다. 1706년(숙종 32) 인정전 진연 후에 여러 관청에서 화축과 도병을 조성하는 가운데 기로소에서는 화첩을 만들었다. 《기사계첩》 이후 《기사경회첩》은 물론 〈갑진기사계첩〉, 〈기영각시첩〉, 〈영수각송〉, 〈친림선온도〉 등 기로소에서 만든 모

든 기념화는 화첩 형식이다. 종합해보면 《기사계첩》이 선례로서 참조의 대상이 되어 화첩이 기로소에서 가장 익숙한 형식으로 자리잡는 데에 영향을 미쳤다고 짐작된다. 기로소의 화첩 선호는 왕이 입소할 때 제명한 어첩, 입소한 기로신들의 제명첩, 기로신들의 초상화를 그린 도상첩 등과도 무관하지 않다고 생각한다.

그림으로 확인할 수는 없지만, 정약용은 그가 활동한 18세기 말 19세기 초 홍문관에서는 계병을, 승문원에서는 계첩을 만드는 관습이 있다고 말한 바 있다.[234] 또 19세기에 세자시강원에서 만든 많은 행사도가 모두 화첩인 점도 관청의 성격을 살린 그들만의 선호 형식으로 해석된다. 모든 관청마다 즐겨 사용하는 형식이 있었다고 보지는 않지만, 선례를 존중하는 궁중행사도의 제작 습관은 특정 관청에서 애호하는 형식이 고착되는 데 영향을 끼쳤다.

영조 대 궁중행사도의 회화적 특징

영조 대 궁중행사도의 배경 궁궐은 경희궁이 많은 점이 특징이다. 이는 영조가 조선시대 국왕 중에서 가장 오래 경희궁에 임어한 왕이기 때문이다. 경희궁은 원래 인조의 생부 정원군 원종, 1580~1619의 잠저 자리에 경덕궁 慶德宮이란 이름으로 1620년(광해군 12) 완공되었다. 영조는 1760년(영조 36) 경희궁으로 이름을 바꾼 뒤 1776년 승하할 때까지 대부분을 경희궁에서 상주했다.[235] 52년 재위 기간 중의 19년가량을 경희궁에서 지냈으니 자연히 그곳에서 치른 행사 그림도 상대적으로 많이 남아 있다.

경희궁의 정전인 숭정전과 동궁 구역의 대표 건물인 경현당에서 치른 행사가 많이 그려졌다. 경현당은 세자가 경서를 강독하고 하례를 받는 세자의 정당이지만 영조는 신하들이 모이기 좋은 널찍한 공간을 가진 경현당을 편전처럼 사용했으므로 여기서 신하들을 만나는 일이 많았다. 영조가 기로소에 들어간 1744년은 경희궁에 거주할 때였으므로 《기사경회첩》의 배경은 숭정전 아니면 경현당이다. 그 외에도 1741년의 〈경현당갱재첩〉, 1765년 《영조을유기로연·경현당수작연도》, 1766년 〈영조병술년진연도〉 등의 배경도 모

두 경희궁이다.

　　18세기 전반 영조 대 궁중행사도의 회화 양식은 이전과 별로 달라진 것이 없다. 정면관이 강조된 부감 시점, 건물을 중심으로 한 좌우대칭에 가까운 구도는 16세기에 확립된 궁중행사도의 기본 양식으로서 여전히 유지되고 있었다. 많은 의주가 18세기 들어 다시 정비되었어도 전례서의 도식과 반차도의 기본이 달라지지 않은 이상 궁중행사도를 크게 변화시킬 만한 자극제가 되기 어려웠다. 서양화법의 영향을 받은 원근법과 명암법의 본격적인 수용으로 공간감과 입체감 표현에 변화를 불러오기 전까지는 16세기 이래 궁중행사도의 기본 양식이 계속되었다. 눈에 띄는 변화는 18세기 후반 정조 대에 나타났지만, 영조 대에는 소극적이나마 원근과 공간에 대한 표현이 달라지기 시작했다.

　　건물 표현은 궁중행사도의 전통 양식 중의 하나인 다시점의 공존을 가장 잘 드러내는 부분이며 화면 감각이 평면적인지 입체적인지를 크게 좌우하는 요소이다. 영조 대에는 건축 묘사에 부분적으로 거리감과 공간의 깊이를 표시하기도 했지만, 적극적인 변화를 모색했다고 보기 어렵다. 그러나 삼각형 구도 안에 원근감을 확실히 표현한 어제준천계첩이나 지붕과 기둥, 성곽에 대칭적으로 관념적인 명암을 가한 《심양관도첩》의 〈산해관외도〉는 다음 세대 궁중행사도의 양식적 변화를 예고한다. 서양화법을 잘 사용할 줄 아는 화원들도 보수적인 궁중행사도에 최신의 회화 기법을 적극 활용할 분위기가 아직 조성되지는 않았다.

　　행사 장소가 같으면 배경 건물을 거의 동일한 모습으로 반복하는 경향도 영조 대 궁중행사도에서 확인된다. 《기사계첩》·《기사경회첩》의 〈숭정전진하전도〉에 그려진 숭정전, 〈경현당석연도〉·〈경현당선온도〉·〈경현당갱재첩〉의 경현당, 〈기사사연도〉·〈본소사연도〉·〈갑진기사계첩〉의 기로소를 예로 들 수 있다. 또 《기사경회첩》의 〈영수각친림도〉는 〈기영각시첩〉, 〈영수각송〉, 〈친림선온도〉의 화면 구성에 범본이 되었음을 부인할 수 없다. 앞선 시기의 작품을 상고하고 참조하는 것은 궁중행사도 제작에 최선의 미덕이었다.

　　인물은 몇 가지 동작과 자세 안에서 뒷모습과 옆모습으로 한정되었다. 화가는 인물이나 기물이 정해진 위치에서 맡은 역할이 잘 전달된다면 그것으로 만족하며, 그 자체를 회화적으로 풍부하게 표현하는 데는 아직 관심이 없었다. 건물, 인물, 기물이 서로 불합리한

비례나 관계 속에 놓여 있더라도 내용 설명에 방해되지 않는다면 문제가 되지 않았다. 〈기영각시첩〉의 인물 표현에 인각 기법을 도입한 것을 그 단적인 예로 꼽을 수 있다.

차일의 묘사는 시대적인 변화가 쉽게 감지되는 부분이다. 사각형이나 초승달, 반달에 가까운 납작하고 평면적인 형태에서 벗어나 영조 대에는 실재감을 자아내는 모양으로 바뀌어 갔다. 차일을 받치는 장대로 생긴 처짐과 굴곡이 표현되고 몇 개의 선으로 주름도 가해져서 새가 날개를 활짝 편 자연스러운 형태로 그려졌다. 18세기 후반이 되면 여기에 사실적인 주름이 더욱 풍부하게 가미되어 차일은 입체적이고 부피감 있는 모양으로 변모하게 된다.

배경 산수는 궁중행사도에서 사실상 그리 큰 비중을 차지하지 않는다. 하지만 화가가 개성적인 필치를 제일 드러내기 쉬우며 시대 양식이 가장 잘 반영되는 부분이기도 하다. 궁궐 안에서 치른 행사 그림에는 산수를 완전히 생략하거나 지붕 좌우에 나무 서너 그루를 배치하는 것으로 대신했다. 때로는 서운을 드리워서 분위기 표현에 치중하기도 했다. 산수와 서운은 왕이 임어한 장소를 에워싸서 중요한 장소임을 상기시키고 엄중한 느낌을 조성했다. 지형과 지세를 충분히 반영한 현실감 있는 산수 표현은 어제준천계첩처럼 아무래도 궁궐 밖의 행사 그림에서 두드러지지만, 전반적인 경향으로 확장하지 못했으며 이는 정조 연간에 기대해 볼 만하다.

설채 방식도 윤곽을 하고 꼼꼼히 채색하는 전형적인 궁중채색화의 양식이 계속되었다. 다만 어제준천계첩은 이런 양식과 거리가 있으며 18세기 전반의 진경산수 화풍이 잘 녹아 있는 것이 특징이다. 구도, 인물 묘법, 설채, 산수 화풍 등 여러 면에서 어제준천계첩은 영조 대 궁중행사도 중에서 가장 개성이 넘치는 독보적인 존재라고 할 수 있다. 어떤 화원을 고용하느냐는 결국 주문자의 신분, 취향이나 경제력, 행사의 중요성 등에 의해 결정되었으므로 비슷한 시기의 궁중행사도라도 화풍, 수준, 완성도에서 큰 차이가 났다. 일정한 화원 양식을 구사하더라도 얼마나 밑그림을 존중하여 정성껏 채색하고, 세부 표현을 살려 마무리하느냐에 따라 그림의 완성도가 좌우되었다.

"정조 대 궁중행사도의 눈에 띄는 변화는 풍속화의 본격적인 유행과 건축화의 발달이라는 화단의 경향과 밀접한 연관이 있다. 그 새로운 경향을 촉진한 배경에는 정조가 특별히 운용한 규장각 차비대령화원 제도와 그 안에서 기량을 쌓은 화원들이 있었다. 궁중행사도의 표현 양식에 변화를 불러온 동인은 서양화법의 수용이었다."

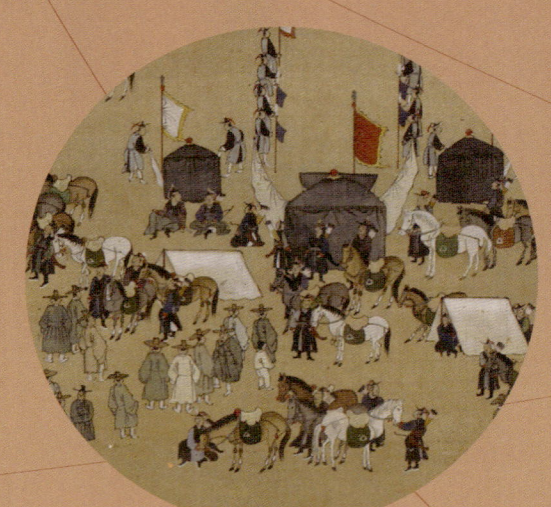

제4장

정조 시대의 궁중행사도

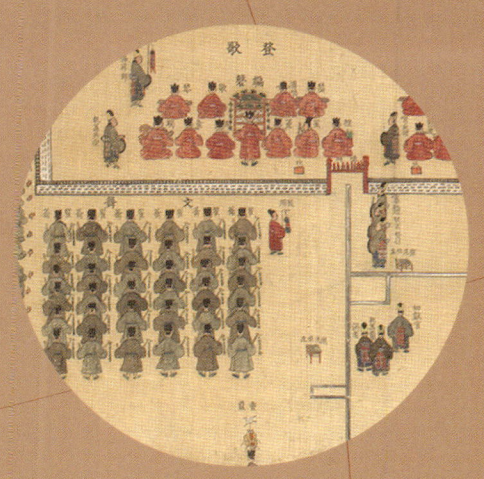

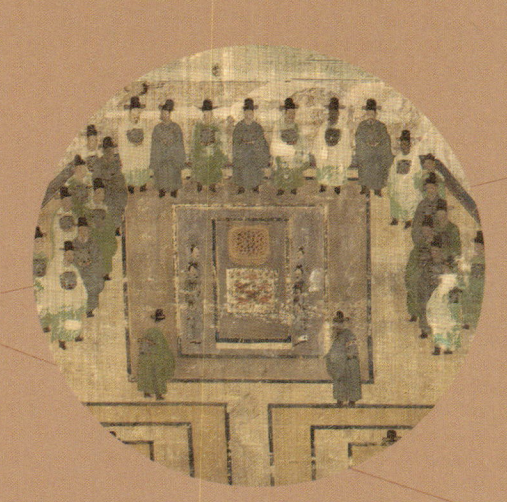

세자의 위상 강화를 위한
노력과 행사기록화

세자를 위한 관청, 세자시강원의 승격

정조의 국왕권 강화를 위한 여러 대책 중에는 왕위를 계승할 왕세자의 위상을 높이기 위해 기반을 다지는 일도 포함되어 있었다. 세자시강원과 세자익위사의 직제와 기능을 재정립하고 창덕궁에 중희당을 신축하여 동궁 권역을 정비한 사실도 이에 속한다. 정조의 이러한 노력을 잘 엿볼 수 있는 그림은 서울대학교 박물관 소장의 《문효세자책례계병》文孝世子冊禮契屛이다. 도04-01 시강원이 주도해서 만든 동궁의례 관련 행사기록화가 정조 대에 처음으로 등장했다는 사실은 주목할 만하며 세자 관련 행사기록화가 19세기에 많이 그려지는 데도 큰 영향을 미쳤다.

왕세자의 교육을 전담하는 세자시강원이 독립된 아문으로 설치된 것은 세조 연간인 1466년(세조 12) 경이다.[01] 세자를 모시고 시위하는 일을 담당하는 세자익위사는 그보다 먼저, 태종에 의해 만들어졌다. 원자를 성균관에 입학시켜 왕실에 유교 교육을 정착시킨 태종은 1418년(태종 18)에 서연을 담당하던 세자관속世子官屬과는 별도로 세자익위사를 두어 세자와 관련된 직무에서 강학과 시위를 제도적으로 분리했다.[02] 세종은 서연관들이 세자의 강학에만 전념할 수 있도록 서연관의 녹관祿官 제도를 만들었는데,[03] 이는 서연의 강화,

서연관의 정치적 역할 증대, 안정적인 왕세자 입지의 확립을 위한 조처였다.

세조는 1457년(세조 3) 예종의 책봉·입학·관례를 행하면서 세자의 교육을 담당할 독립된 기관의 필요성을 절감했으며 1466년 1월 관제 개정을 논의할 때 시강원의 설치를 추진했다.[04] '시강원'이란 명칭이 1466년 6월 2일의 실록 기사에 처음 나타나는 점에서도 설치 시기를 알 수 있다.[05] 세자의 '시강경사'侍講經史와 '규풍도의'規風道義를 책임지는 시강원의 조직과 기능은 세조 대에 근간이 형성되었다. 『경국대전』에 규정된 시강원의 관제는 종3품 아문이다. 영의정이 겸직하는 사師와 좌의정 혹은 우의정이 겸직하는 부傅, 찬성贊成이 겸직하는 이사貳師, 그리고 좌·우빈객左右賓客과 좌·우부빈객左右副賓客 등의 명예직이 업무를 감독했다. 실질적인 업무는 이를 총괄하는 장관으로서 종3품 보덕輔德, 의식에서 내엄內嚴과 외비外備를 아뢰는 예모관禮貌官 역할을 하는 정4품 필선弼善, 문장에 관한 업무를 맡은 정5품 문학文學, 경서의 출납을 담당하는 정6품 사서司書, 사서와 함께 돌아가며 숙직하며 시강원의 큰일을 기록하는 정7품 설서設書가 수행했다.[06] 1746년(영조 22) 출간된 『속대전』을 보면 겸보덕兼輔德, 겸필선兼弼善, 겸문학兼文學, 겸사서兼司書, 겸설서兼設書 등의 겸직이 추가되었으며 정3품의 찬선贊善, 진선進善, 자의諮議 등 과거를 거치지 않은 인사가 등용될 수 있는 산림직山林職도 새로 만들어졌다.[07] 왕세손의 교육을 위한 세손강서원世孫講書院은 그때그때 필요에 따라 설치되었다. 영조는 1759년(영조 35) 정조를 왕세손으로 책봉하기에 앞서 강서원에 전임 관직으로 좌·우유선左右諭善을 추가로 배치했다.[08] 그런데 여기에 정3품에서 종2품에 이르는 관원을 임명하면서 세손강서원은 정3품 아문으로 승격했다.[09]

첫 번째 아들 문효세자文孝世子, 1782~1786가 탄생한 직후부터 후계자의 입지를 강화하는 데 힘쓴 정조는 영조의 이러한 조치를 계승했다. 서자 책봉례를 거행하기 한 달 전인 1784년(정조 8) 7월 2일에 "선조께서 유선을 당상관 자리로 올렸으나 보덕은 아직 품계를 올려 자리를 만들지 않았다. 그러나 선왕께서 1775년(영조 51) 경연에서 하교하신 말씀도 있으니 춘방春坊의 보덕과 겸보덕을 당상관 자리로 만들도록 하라"는 명령을 내렸다.[10] 종3품이던 보덕과 겸보덕을 정3품 당상관으로 승품함으로써 세자시강원은 마침내 삼사三司와 동일한 정3품 아문의 반열에 놓이게 되었다.

정조가 시강원을 제도적으로 안정시키려 했던 사실은 '춘방지'春坊志 즉 『시강원지』의

완성에서도 잘 드러난다. 『시강원지』의 편찬은 정조가 세손 시절부터 계획한 일이었지만 완성을 보지 못했다. 즉위한 후에 세손 시절 시강원 사서를 지냈던 공조참판 유의양에게 책임을 맡겨 1784년 9월에 총 6권으로 완성된 책을 진헌받았다.[11] 이 책은 시강원의 제도, 서연을 중심으로 한 강학, 책봉·입학·관례·가례 등 통과의례, 일상생활 및 공식활동, 원자 및 세손의 교육에 관한 내용 등을 포괄적으로 담고 있다.[12]

왕실에서 세자 책봉 뒤에 따르는 동궁 의례로는 입학례, 관례, 가례가 있었다. 조정에서 세자 책봉에 즈음하여 가장 많이 논의되었던 문제는 관례의 나이, 책봉과 관례 혹은 관례와 입학례 거행의 선후 순서였다.[13] 순회세자順懷世子, 1551~1563처럼 책례, 가례, 관례, 입학례 순서로 예를 치른 경우도 있고 책례, 관례, 가례를 한 해에 다 치르고 오히려 일 년 뒤에 성균관에 입학한 현종의 경우도 있었다. 또 영조의 장남인 효장세자孝章世子, 1719~1728와 순종은 입학, 관례, 가례를 같은 해에 치르기도 했다. 이처럼 예외도 많았지만 대체적으로 동궁 의례는 책례, 입학례, 관례, 가례의 순서로 치러졌다.[14]

동궁 권역 정비와 중희당 건립

정조에게는 창덕궁과 창경궁의 동궁 권역 정비도 왕세자의 위상에 힘을 실어주기 위해 중요한 사안이었다. 창덕궁 중희당은 문효세자가 태어난 해인 1782년(정조 6)에 새로 건립된 세자의 정당이다. 정조가 즉위할 무렵에는 세자가 공부하고 거처할 만한 동궁전이 없었다. 1764년 창경궁 옛 동궁 권역의 이극문貳極門과 저승전儲承殿 일대가 화재로 소실되었고 1780년에는 창덕궁 시민당時敏堂이 화재로 소실되었기 때문이다.[15]

정조는 문효세자가 태어나자 곧 중희당 영건 공사를 시작하여 책봉례 전에 완공했다. 편액은 정조 어필이다. 중희당은 칠분서七分序로 불리는 월랑과 육모정인 삼삼와三三窩로 연결되고 삼삼와는 다시 동남쪽의 소주합루小宙合樓에 이어졌다.[16] 당시로서는 참신하면서도 평범하지 않은 건물 구조와 외관인데 이는 정조의 구상과 기획 덕분이 아닐까 한다. 《문효세자책례계병》은 삼삼와와 소주합루, 그 기단 위에 놓인 괴석들, 중희당 서쪽 행각 너

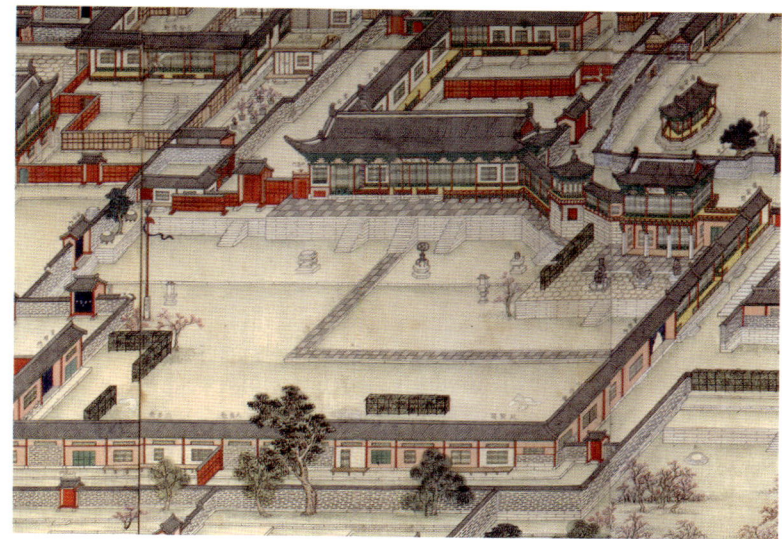

도04-02. ⟨동궐도⟩의
중희당 부분,
1828~1830년경,
견본채색, 273×584,
고려대학교박물관.

머에 있는 누각인 희우루喜雨樓까지 포함했으며 사실적인 건물 배치는 ⟨동궐도⟩를 통해서도 확인된다. 도04-02 또 정조는 화재로 소실된 이후 20년 동안 재건이 추진되지 않았던 창경궁의 이극문 일대도 1784년 문효세자의 책봉례에 맞추어 7월 말경에 중수를 완료했다.[17] '이극'은 왕세자를 뜻하는데 이극문은 중희당을 중심에 둔 창덕궁의 동궁 구역과 시민당 및 세자시강원이 있는 창경궁의 동궁 구역을 연결해주는 지점에 있었다. 책봉례의 현장을 인정전과 중희당으로 정한 뒤 정조는 두 전각을 오고 갈 문로를 이극문으로 정하고 이극문의 중수를 명령했다.[18] 공사를 감독한 당상 구선복과 김화진金華鎭, 1728~1803은 책봉례가 끝난 뒤 책례도감 상전에 올라 대호피大虎皮를 받았다.[19]

정조의 맏아들 세자 책봉을 기념한 ⟪문효세자책례계병⟫

문효세자는 1782년(정조 6) 9월 7일 정조와 의빈성씨宜嬪成氏, ?~1786 사이에서 맏아들로 태어나[20] 11월 27일 원자 정호定號를 받았다.[21] 세 살 때 왕세자에 책봉되었지만 안타깝

게도 다섯 살이 된 1786년 5월 홍역에 걸린 지 일주일 만에 사망했다.[22]

《문효세자책례계병》은 정조가 맏아들을 1784년 8월 2일에 왕세자로 책봉하는 의식을 그린 8첩 병풍이다.[23] 이 병풍은 아마도 세자시강원에서 만든 최초의 행사 기념화가 아닐까 한다. 이전에도 세자 책봉의 성사를 기념한 관원들의 기념물 제작 사례가 없었던 것은 아니다. 1520년(중종 15) 6세 된 인종을 세자로 책봉한 뒤 만든 계축이 있었고[24] 1690년(숙종 16)에는 3세의 경종을 세자로 책봉한 뒤 만든 〈왕세자책례도감계병〉 도01-12이 있었지만[25] 모두 책례도감에서 제작한 것으로 의례 광경과 관계없는 산수화였다. 1800년 세자 책봉을 기념해서 선전관청에서 만든 〈왕세자책례계병〉 도01-14도 서왕모의 요지연을 내용으로 한 계병이다. 왕세자와 가장 밀접한 관계에 있는 시강원에서 18세기 후반이 되어서야 비로소 동궁 의례를 기념해서 행사도 계병을 만들었다는 점은 주목할 만한 사실이다.

문효세자의 책례 문제는 1784년 1월 1일에 대신과 예조당상의 청으로 제기되었다.[26] 그러나 정조는 자신이 8세에 원손에 책봉된 사실을 언급하며 세 살에 세자 책봉은 좀 이르다는 뜻을 비쳤다. 7월 2일에 보양관輔養官들이 상소를 올렸고 영의정 정존겸鄭存謙, 1722~1794이 대신들과 함께 재차 세자 책봉이 적당한 시기임을 아뢰었다.[27] 원자가 왕의 대통을 이을 만큼 의젓하게 성장했고 자전을 기쁘게 할 도리임을 강조하니, 정조는 종묘사직의 대계를 미룰 필요가 없다며 이를 허락했다. 곧이어 책례도감이 설치되고 각방의 업무가 시작되었으며 세자시강원의 사師·부傅 이하 책임자들도 새로 임명되었다. 책봉례와 수책례, 세자가 백관의 하례를 받는 길일은 8월 2일로 정해졌다. 인정전에서 치른 반교진하와 각 전에 대한 진하는 이튿날인 3일로 결정되었다.

《문효세자책례계병》의 제1첩에는 서문이 쓰여 있고 제2첩에서 제4첩까지는 인정전에서 거행된 〈인정전책봉도〉가, 제5첩에서 7첩까지는 〈중희당수책도〉가 그려져 있다. 마지막 제8첩은 세자시강원 관원 25명의 명단이 쓰인 좌목이다. 보덕 일곱 명, 필선 세 명, 문학 다섯 명, 사서 네 명, 설서 여섯 명 등 실제 시강원의 구성원보다 많은 숫자인 이유는 전임과 현임의 시강원 관원들이 모두 참여한 계병이기 때문이다.

좌목은 품계, 전임, 현임, 나이 순으로 배열되어 있다. 25명의 명단 중에서 현직의 시강원 관원으로서 책례 후 상전에 올랐던 인물은 수교명관受敎命官을 맡았던 보덕 이문원李文

源, 1740~1794, 수죽책관受竹冊官을 맡았던 필선 권엄權𣜰, 1729~1801, 예모관을 맡은 문학 이겸빈李謙彬, 1742~?, 세자를 배위陪衛했던 겸보덕 정동준鄭東浚, 1753~1795, 겸필선 이조승李祖承, 1754~1805, 겸문학 서유성徐有成, 1739~?, 사서 임제원林濟遠, 1737~?, 겸사서 이집두李集斗, 1744~1820, 설서 심진현沈晉賢, 1747~?, 겸설서 정동관鄭東觀, 1762~1809 등이다.[28] 책례에서 시강원 관원의 주요 임무는 동궁 처소에서 이루어지는 수책례 때 세자를 대신하여 교명과 죽책을 받는 역할과 의례 절차에 따라 세자를 인도하는 예모관 역할이었다.

왕세자책봉의 전 과정은 다음과 같은 아홉 가지의 의례[九儀]로 치러지는 게 규례였다.[29]

① 길일을 택하여 사직과 종묘에 먼저 고함[告祀稷宗廟]
② 정전에서 책문冊文을 선포함[宣冊]
③ 사은하는 전문을 올림[上謝箋]
④ 중궁전에게 조알[朝王妃]
⑤ 백관이 전문을 올려 진하[百官上箋陳賀]
⑥ 백관이 왕세자에게 하례[百官賀王世子]
⑦ 종묘에 배알[謁宗廟]
⑧ 왕이 백관과 회례[殿下會百官]
⑨ 왕비가 명부들과 회례[王妃會命婦]

국초에는 이 아홉 가지 의례를 모두 실행했으나 점차 대부분의 과정을 권정례로 간소하게 치렀다. 1784년 문효세자 책봉 때에도 원자가 어린 나이였으므로 절차를 줄여서 중궁전 조알례, 백관의 진하례, 백관의 세자 하례 절차는 권정례로 대신했다.[30] 그러나 책문을 선포하는 핵심 절차는 세 차례나 습의를 거쳤으며 마지막 습의 때에는 정조가 중희당에 친림하여 직접 그 과정을 지켜볼 정도로 큰 관심을 나타냈다.[31]

왕세자 책봉례의 핵심은 선책 순서인데 실질적으로는 '왕세자 책봉을 알리는 교명을 선포하는 정전 의례'[冊王世子儀]와 '왕세자가 동궁에서 교명을 받는 의례'[王世子自內受冊儀]의 두 단계로 진행되었다. 책봉례와 수책례를 따로 치르는 것은 왕세자의 나이가 어리면 직접 정

좌목 〈중희당수책도〉

도04-01. 《문효세자책례계병》, 1784년, 8첩 병풍, 견본채색, 각 110×50.8, 서울대학교박물관.

〈인정전책봉도〉　　　　　　　　　　서문

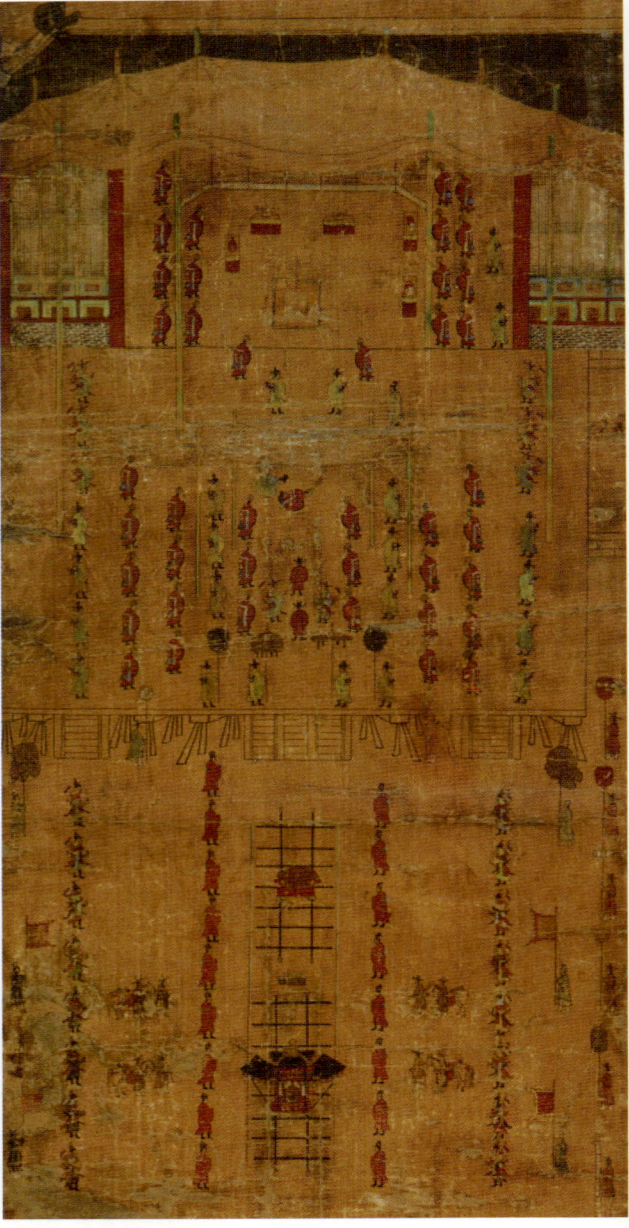

도04-01-01. 〈인정전책봉도〉 부분. 　　　　　　　　도04-01-02. 〈중희당수책도〉 부분.

도04-01. 《문효세자책례계병》, 서울대학교박물관.

전에 나아가기 어려웠기 때문이다. 그래서 정전에서 거행되는 책봉례에서 왕세자 대신 사자使者; 정사와 부사가 교명과 죽책竹冊·옥인玉印을 받아서 왕세자가 거처하는 장소로 가지고 가 그곳에서 왕세자에게 전해주는 식으로 치러졌다. 《문효세자책례계병》은 바로 두 과정을 그린 것으로서 첫 번째 장면은 인정전에서 거행된 책봉례를 담고 있다. 도04-01-01

책봉 의주에서 정전 안팎의 준비와 관원의 반차는 진하 의주와 거의 같았으므로 이 〈인정전책봉도〉는 언뜻 보기에 진하도로 착오를 일으킬 만큼 서로 비슷하다.[32] 그러나 책봉례 때에는 정전 안에 왕세자에게 수여할 교명·죽책·옥인을 각각 올려놓은 교명안敎命案·책안冊案·인안印案이 설치되고, 사자와 책례도감 도제조 이하의 집사관이 참례한다는 점에서 진하 의례와는 차이가 있다. 사자와 도제조 이하의 집사관들은 책봉의 선포가 끝나면 왕의 명을 받들어 교명·죽책·옥인을 받아 왕세자가 기다리는 중희당으로 가서 수책례를 대신 집행했다. 화면에 이들은 전정에 줄지어 서 있는 문신들의 반열 중에 조복을 입고 왕을 향해 엎드려 있는 뒷모습으로 그려져 있다. 도04-01-02

이 위치는 "사자의 수명위受命位는 전정의 길 동쪽에 겹줄로 북향한 자리이며 도감의 도제조 이하 집사관 자리는 사자의 뒤쪽이다"라고 기록된 의주와 일치한다. 이들은 이 자리에서 전교관傳敎官이 전해주는 교명함敎命函·책함冊函·인수印綬를 받게 된다. 화면에 그려진 내용은 사자와 도감의 도제조 이하 집사관들이 고명과 책인을 받고 전교관이 자기 자리로 돌아간 후 사배를 올리는 장면으로 해석된다. 이때의 사자는 정사가 영중추부사 김상철이며 부사는 부사직 김이소金履素, 1735~1798였다.

두 번째 장면은 왕세자가 처소에서 교명과 책인을 받는 '자내수책의'를 그린 〈중희당수책도〉다. 인정전에서 책봉례가 끝나면 교명과 책인을 실은 채여, 왕세자 연, 왕세자 의장, 사자가 포함된 행렬은 세장고취의 인도에 따라 중희당으로 이동했다. 중희당 안에는 교명안, 책안, 인안이 놓이고 두 개의 향안도 마련되었다. 왕세자의 수책위受冊位는 대청 중앙에 펼쳐져 있고 절하는 자리는 덧마루 위에 설치한 작은 차일 아래에 준비되어 있다.

수책위 좌우에 늘어선 사람들은 장의掌儀와 찬의贊儀 등 통례원 관원들과 어린 왕세자를 대신하여 교명과 책인을 받는 보덕·필선·세자익위사의 익찬翊贊 등이다. 뜰 동쪽에는 차일과 흰 휘장으로 둘러싸인 왕세자 소차小次가 있고 그 앞에 지영위祗迎位가 설치되어 있

陳賀時各員自已房在

資憲大夫行龍驤衛副司直兼知
經筵春秋館事同知成均館事
奎章閣提學 合齊鐫
資憲大夫知中樞府事
奎章閣檢校直提學 鄭民始
通政大夫吏曹參議兼
奎章閣檢校直提學知製
教 沈念祖
折衝將軍行龍驤衛副司直
奎章閣直提學春秋館修撰官知製
教 徐有防
通政大夫行承政院左承旨兼
經筵參贊官春秋館修撰官
奎章閣直提學知製教 徐志修
通政大夫行成均館大司成兼
奎章閣檢校直閣知製教 金憙
折衝將軍行龍驤衛副司直
奎章閣檢校直閣知製教 金宇鎭
通政大夫行
奎章閣檢校直閣兼
奎章閣檢校待教知製教 金載瓚
禦侮將軍行龍驤衛副司果
奎章閣檢校待教知製教 鄭東俊
禦侮將軍行龍驤衛副司果
奎章閣檢校待教知製敎別兼春秋 徐龍輔
奉直郎行弘文館檢閣兼
奎章閣待敎校書館正字春秋館記事官知製
敎 洪時濟

元子輔養官眞見禮時陪從大臣閣臣各員史官座目
大匡輔國崇祿大夫議政府左議政兼領
經筵事監春秋館事元子輔養官 金鐘秀
輔國崇祿大夫議政府右議政兼領
經筵事監春秋館事元子輔養官 金憙
大匡輔國崇祿大夫行判中樞府事致仕
奉朝賀 徐命善
大匡輔國崇祿大夫行判中樞府事致仕
奉朝賀 鄭尚淳
大匡輔國崇祿大夫行判中樞府事致仕
奉朝賀 李徽之
輔國崇祿大夫判中樞府事致仕
奉朝賀 鄭弘淳
崇祿大夫判中樞府事 李澤源
輔國崇祿大夫判中樞府事致仕 李潭
崇政大夫行知中樞府事兼弘文館大提學春秋館堂上 李徽之
資憲大夫知中樞府事 李福源
資憲大夫行龍驤衛副司直兼知
經筵春秋館事同知成均館事
奎章閣提學 合齊鐫
資憲大夫知中樞府事
奎章閣檢校直提學 鄭民始
嘉義大夫行承政院都承旨兼
經筵參贊官春秋館修撰官
奎章閣直提學尚衣院提調 鄭好仁
嘉善大夫行承政院左承旨兼
經筵參贊官春秋館修撰官
奎章閣直提學 朴祐源
嘉善大夫行承政院右承旨兼
經筵參贊官春秋館修撰官
奎章閣直提學 洪良浩
嘉義大夫行承政院右承旨兼
經筵參贊官春秋館修撰官
奎章閣直提學 李崇祜
折衝將軍行龍驤衛副司直
奎章閣檢校直閣春秋館記事官知製敎 徐鼎修
資憲大夫工曹判書知經筵事弘文館提學原任
奎章閣檢校提學 徐命膺
通政大夫行承政院同副承旨兼
經筵參贊官春秋館修撰官
奎章閣直提學 鄭昌聖
通訓大夫行藝文館檢閱兼春秋館記事官知製敎 崔秉漢
通訓大夫行藝文館檢閱兼春秋館記事官 李翼晉
上之八年甲辰三月十五日

도04-03. 〈진하계병〉, 1783년, 8첩 병풍, 견본채색, 153×462.4, 국립중앙박물관.

도04-04. 〈문효세자보양청계병〉, 1784년, 8첩 병풍, 견본채색, 각 136.5×57, 국립중앙박물관.

다. 금관조복을 입은 사·부·빈객·궁관은 덧마루 위와 뜰 좌우에 동서로 나누어 서 있다. 정사와 부사는 공복으로 갈아입고 의식에 참여했다. 책봉례에서 사자는 책명冊命을 받을 때는 조복을 입고, 왕세자에게 책명을 전달할 때는 공복으로 갈아입는 것이 규례였다.[33]

소차에서 대기하던 왕세자가 지영위에 나아가면 정사는 교명과 책인을 안案에 놓았다. 이때 사·부와 빈객이 왕세자를 뒤따랐다. 다시 왕세자가 배위로 나아가 사배한 뒤 수책위에 오르면 선책관宣冊官이 책문을 읽었다. 정사가 전해주는 교명·죽책·인수를 보덕·필선·익찬이 각각 왕세자를 대신하여 받는 과정을 마치면 수책례는 끝이 났다. 그림에는 왕세자 배위 앞에서 관원들이 몸을 굽히고 있는 모양으로 보아 왕세자가 수책위로 나가기 전 사배하는 순서가 그려진 것으로 파악된다.

《문효세자책례계병》의 제작 기법에 한 가지 특이점은 일부 인물 표현에 인각 기법을 도입했다는 점이다.[34] 도04-01-03 같은 형태의 인물을 인장처럼 새겨서 반복적으로 찍는 것은 이미 1763년 제작된 〈기영각시첩〉에서 시도되었다. 그러나 정조 연간에도 궁중행사도 제작에서 인각 기법은 널리 확산되지 않았으며 여전히 이례적인 경우에 속했다. 한꺼번에 여러 점을 제작할 때 편의성과 효율성을 도모한 것일 테지만, 의궤의 단순한 행렬반차도보다 아무래도 밀도 있고 다채로운 세부 묘사가 요구되는 행사도 병풍에는 간편하다고 해서 쉽게 사용할 만한 방식은 아니었던 것 같다.

《문효세자책례계병》 외에 문효세자와 관련된 계병으로는 1783년 3월 문효세자의 탄생을 축하하는 상존호례를 기념하여 규장각신들이 만든 계병인 〈진하계병〉과 1784년 1월 문효세자와 보양관의 상견례를 그린 보양청 계병인 〈문효세자보양청계병〉이 있다.[35] 도04-03, 도04-04 규장각과 보양청의 계병은 대여섯 첩에 의례 한 장면을 구성하여 19세기에 유행하는 행사도 연폭 병풍의 선구적인 예시를 보여준다. 이처럼 세 점의 계병은 거의 비슷한 시기에 제작되었지만, 제작을 발의한 주관 관청과 주문을 받은 화원에 따라 의례를 시각화하는 방식과 표현 기법 등에서 차이가 났다.

《문효세자책례계병》은 사·부와 빈객을 제외하고 세자시강원의 업무를 실질적으로 담당했던 보덕 이하의 관원들이 주도한 계병이라는 점에서 중요하다. 전·현직 관원들이 대거 참여한 계병인 점은 분명히 세자시강원이 정3품 당상 아문으로 격상됨으로써 시강원

도04-01-03.
인각 기법 사용의 예.
《문효세자책례계병》,
서울대학교박물관.

의 위상이 제고된 것을 자축하는 의미가 컸다고 생각한다. 더욱이 정조가 습의와 수책례에 친림했을 정도로 깊은 관심을 표명했던 조정의 분위기가 세자시강원의 대대적인 계병 제작을 촉발하는 데 영향을 미쳤을 것으로 보인다.

왕세자 책봉 의례 가운데 가장 중요한 과정을 두 장면에 충실하게 재현한《문효세자책례계병》의 도상은 19세기에 제작된 두 건의《왕세자두후평복진하계병》의 화면 구성에 차용됨으로써 왕세자 관련 계병 제작에 영향을 미쳤다. 도05-42, 도05-43

문효세자를 일찍 잃은 후, 정조는 두번째 세자 순조가 11세 된 1800년(정조 24) 1월에 책례, 관례, 가례를 일시에 거행하여 효율적인 의례의 집행을 꾀했다.[36] 1651년(효종 2) 현종이 세자로 책봉될 때의 예에 근거했다. 정조 자신이 '후손을 편하게 해주기 위함'이라고 말했듯이 정조는 책례, 관례, 가례를 한꺼번에 치러 의식 거행의 낭비를 줄이고 간편함을 도모했다. 정조는 이때 관례를 준비하는 도감을 처음으로 설치했는데 책례도감과 합설하여 이름을 관례책저도감冠禮冊儲都監이라 명했다.[37] 2월 2일에 세자의 책례와 관례를 동시에 거행한 뒤 조금 미루어진 가례를 12월에 거행 예정이었으나 정조가 6월에 갑작스럽게 승하하는 바람에 계획대로 뜻을 이루지는 못했다. 세자의 가례는 2년 뒤에나 치를 수 있었다.

정조 시대의 궁중행사도

제향의 정확한 실행을 위한
향의도병의 정비[38]

전례 의주의 시각화와 활용의 중요성

예문의 고증과 정비는 어느 왕대나 수행되었던 일이다. 영조가 법전과 예전을 수정 증보하고 궐전을 부활하는 방식으로 예제를 바로잡는 성과를 이루었다면, 정조는 선왕이 이룬 업적의 토대 위에 좀더 구체적인 방식으로 예의 질서를 다스렸다. 정조는 첫째, 규정된 예문이 실제 의례 현장에서 착오 없이 준행되어야 한다는 점, 둘째, 이를 위해 예문을 시각적으로 잘 도해한 도식을 적극적으로 활용할 필요가 있다는 점, 셋째, 예의 정확한 준용은 실무자들에게 달렸으며 이를 위해 실무자에 대한 교육이 중요하다는 점을 깊이 인지했다. 그리고 의례 절차의 윤곽이 한눈에 파악되는 잘 짜인 도식 제작에 직접 관여하는 적극성을 보인 점에서 다른 왕들과 달랐다.

정조의 이러한 노력을 잘 말해주는 작품이 국립고궁박물관 소장 《종묘향의도병》宗廟享儀圖屛 두 점이다.[39] 도04-05, 도04-06 왕이 직접 주관하는 종묘의 오향대제五享大祭 절차를 알기 쉽게 그림으로 도해하고, 그 하반부에 해당 의주와 관련 정보를 기록한 8첩 병풍이다. 두 점 모두 고종 대에 제작된 것이지만, 처음 종묘에 의식계병을 비치할 때 고안된 틀을 그대로 계승한 형태이다. 《종묘향의도병》의 제작 배경을 살펴보는 것은 정조가 예문의 정확한

행용을 얼마나 중요하게 여기고 실천했는지를 이해하는 데에 아주 적합하다.

정조는 집권 초기부터 고례를 깊이 연구해서 잘못 시행되고 있는 예문을 시의에 맞게 수정하는 작업을 적극적으로 추진했다. 기존의 전례서 체제를 그대로 따르는 단순한 증보에 머물지 않은 『춘관통고』1788만 보아도 알 수 있다. 정조는 예문의 시대적 변천과 행용 사례를 정리하여 18세기 후반에 가장 적합한 예를 착오 없이 준행할 수 있도록 완성된 형태의 전례서를 의도했다.[40]

정조는 재위 첫해인 1777년 인정전 조하 때 백관의 반차가 문란한 것을 보고 뜰에 품석을 세웠고,[41] 이듬해에는 「조하도식」朝賀圖式을 목판으로 찍어 널리 반포했다.[42] 도04-07 전정에 품계에 따른 자리를 표시하고 준수해야 할 반차도를 정식으로 확정하여 분하했어도 현장에서 질서 있는 배반排班이 잘 이루어지지 않자, 정조는 병조판서를 노부사鹵簿使에 새로 임명하여 노부 의장과 시위 군병의 진열을 책임지게 했다.[43] 기존에 예조판서가 맡은 예의사禮儀使와 공조하여 질서 잡힌 현장에서 체계적으로 의례가 진행되기를 도모한 것이다.[44] 이처럼 예문과 도식이 잘 제정되어 있어도 올바로 적용하지 못하는 폐단을 경계한 정조는 행례 전에는 반드시 반차도를 완성하여 자신의 확인을 받고 이에 맞추어 습의를 거행하도록 했다. 아울러 실무자들이 조금이라도 기강이 해이해져서 의례 진행의 차서가 문란해지면 책임을 엄중하게 물었다.[45]

서운관書雲觀에 천문도병天文圖屛, 장악원에 악기도병, 상의원에 상방도병尙方圖屛, 태복시太僕寺에 팔준도병八駿圖屛, 비변사의 도병 등 각 직무상 필요한 물품을 글과 그림으로 설명한 병풍을 관아에 비치하게 한 것도 실무자들이 업무에 필요한 사항을 익히고 참조할 수 있게 대비한 것이다.[46]

새롭게 시도한 제사 의식 도병, 경모궁향의도병

정조는 국가 제향의 엄격한 설행을 위해 1797년(정조 21) '경모궁향의도병'景慕宮享儀圖屛의 제작을 시작으로[47] 종묘와 사직서에도 반차도와 의주를 실은 향의도병의 마련을 추진

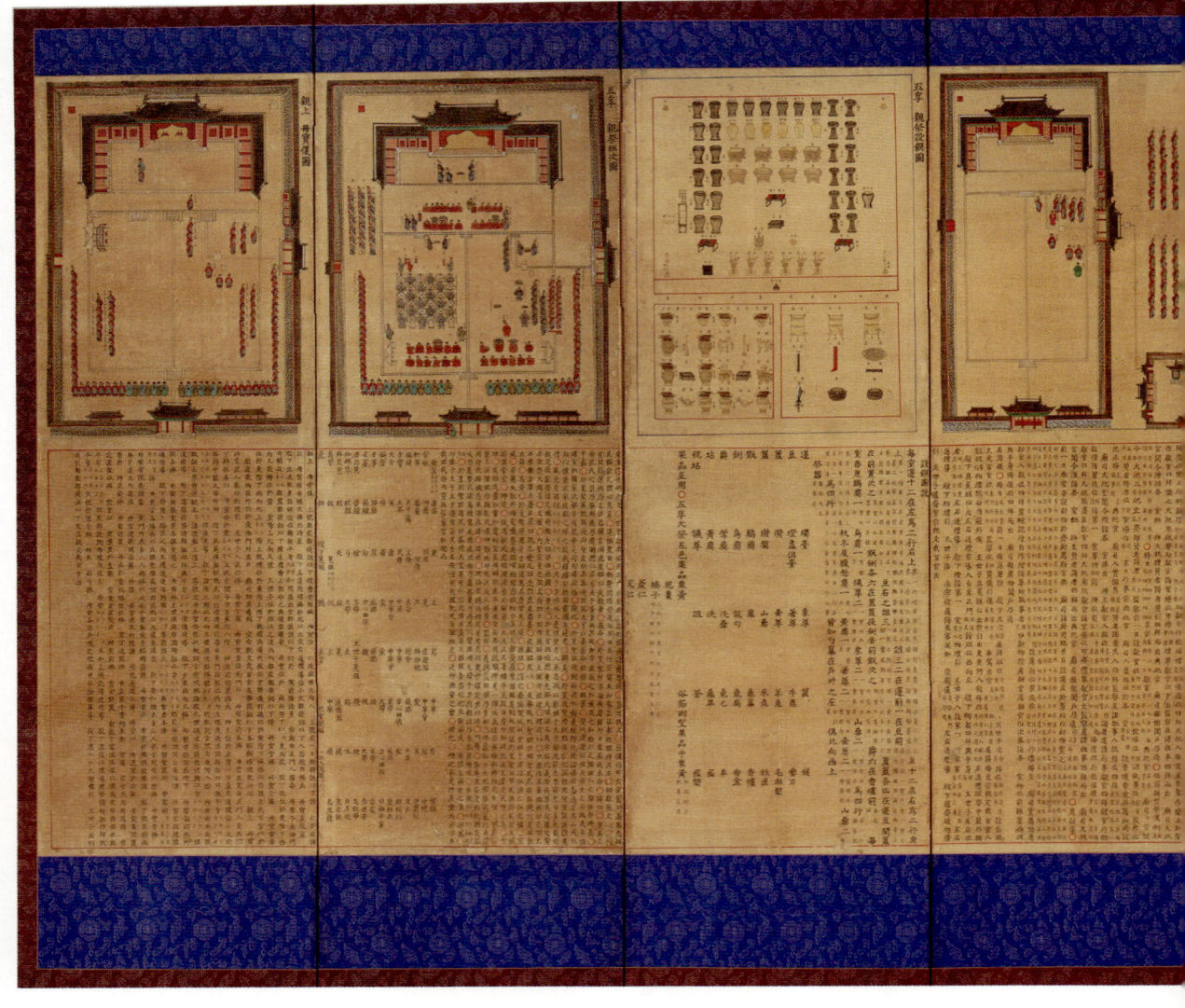

도04-05. 《종묘향의도병》, 1866~1868년경, 8첩 병풍, 견본채색, 141×423.4, 국립고궁박물관(창덕6530).

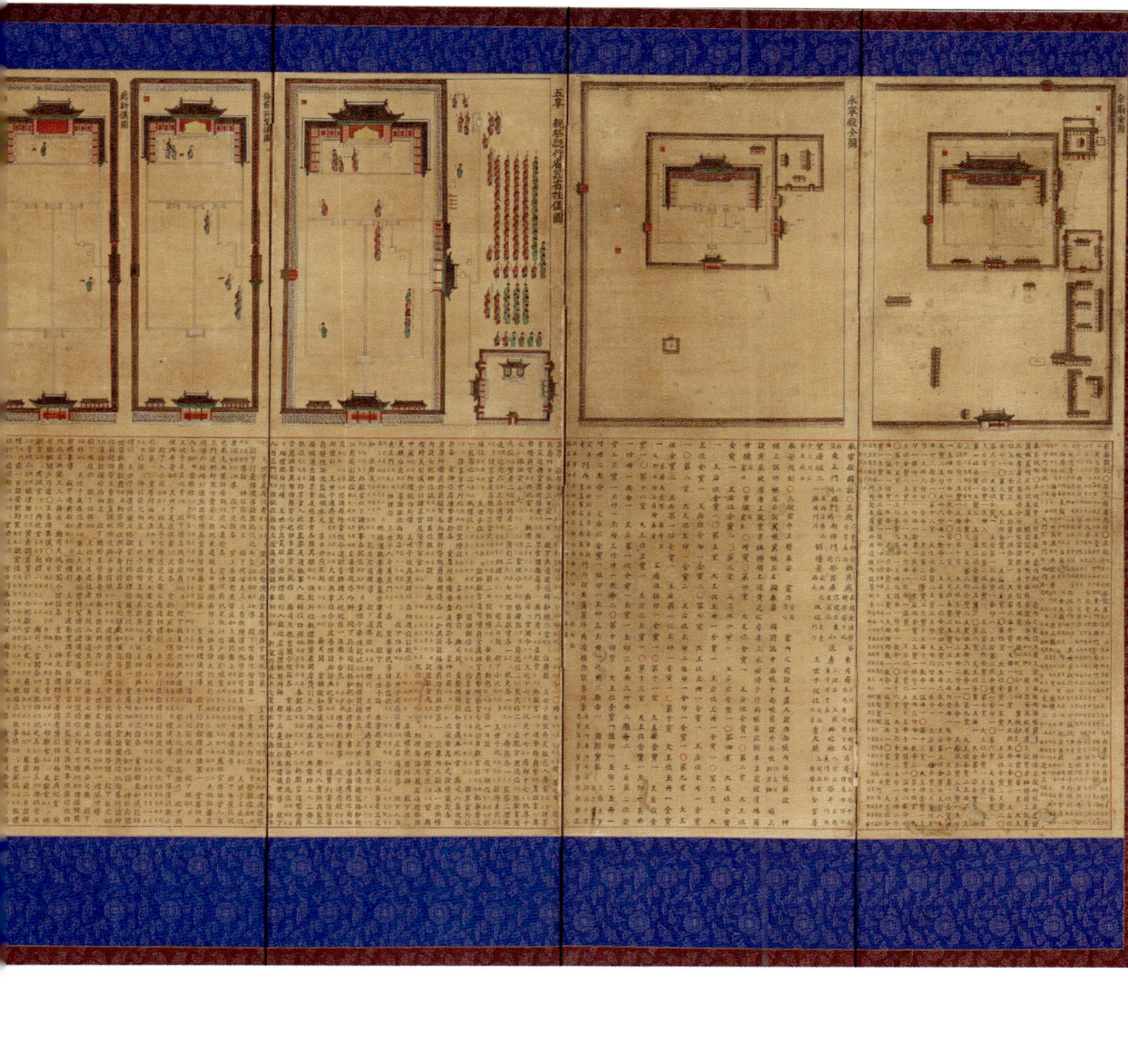

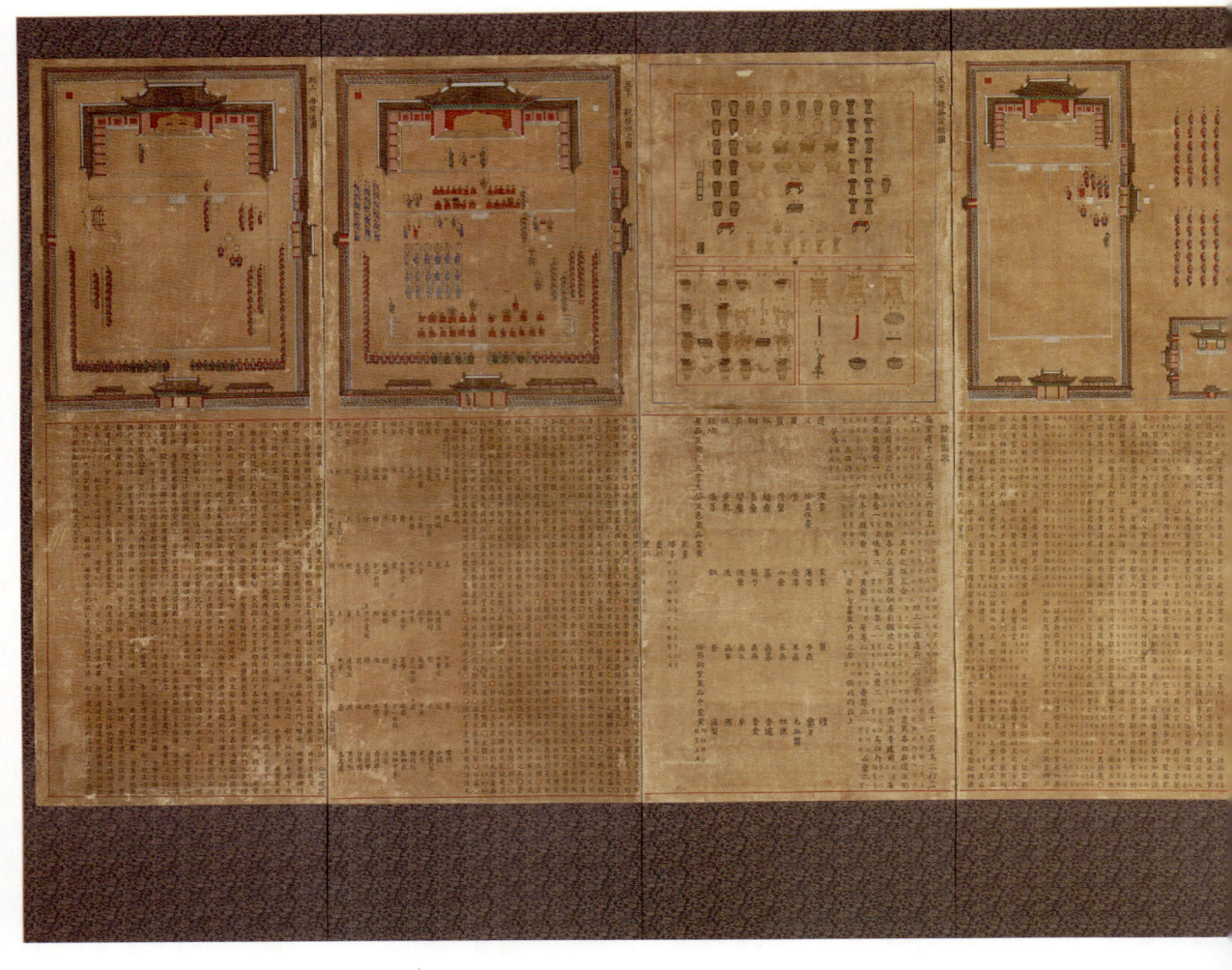

도04-06. 《종묘향의도병》, 1866~1868년경, 8첩 병풍, 견본채색, 125×504.4, 국립고궁박물관(종묘6414).

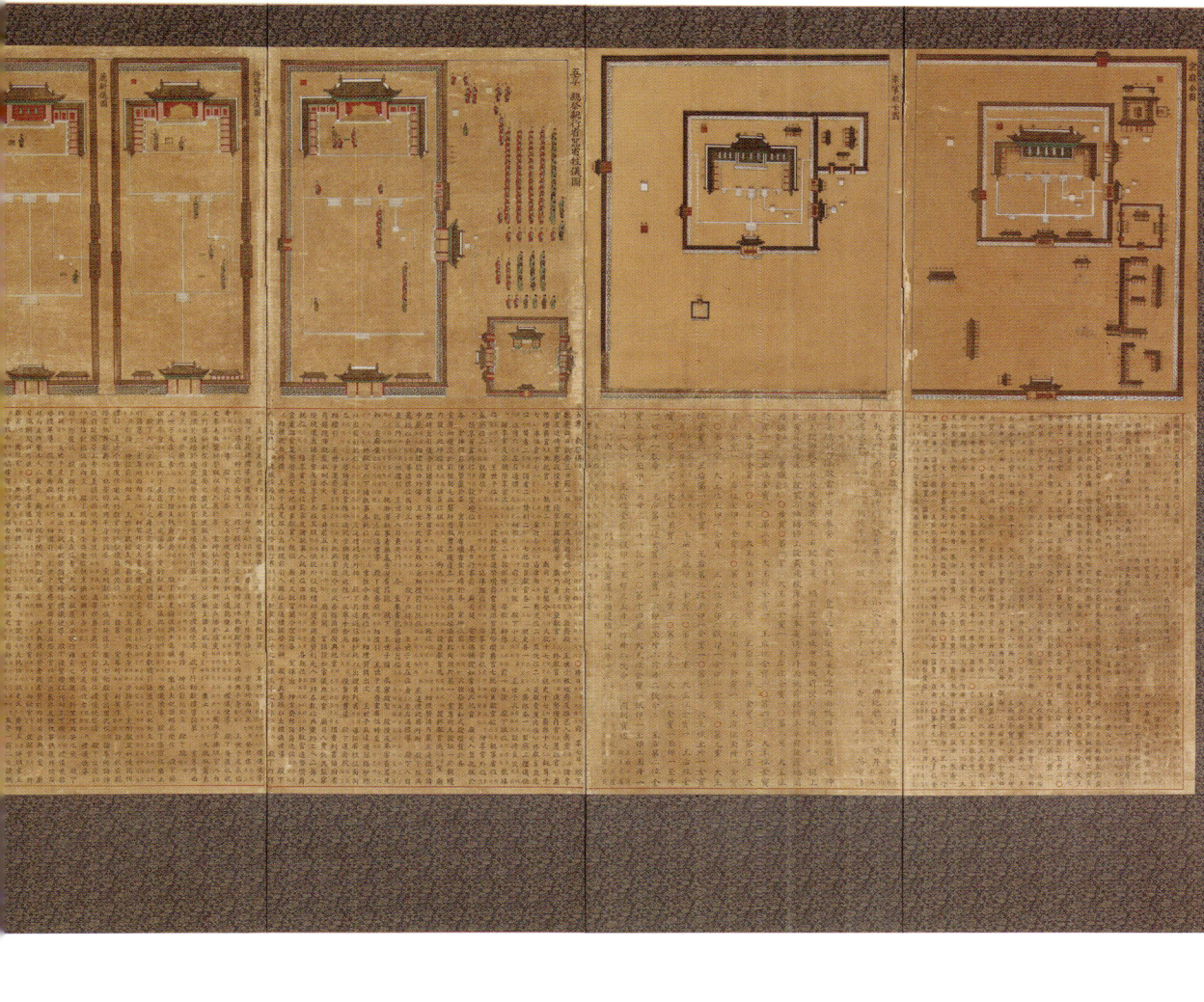

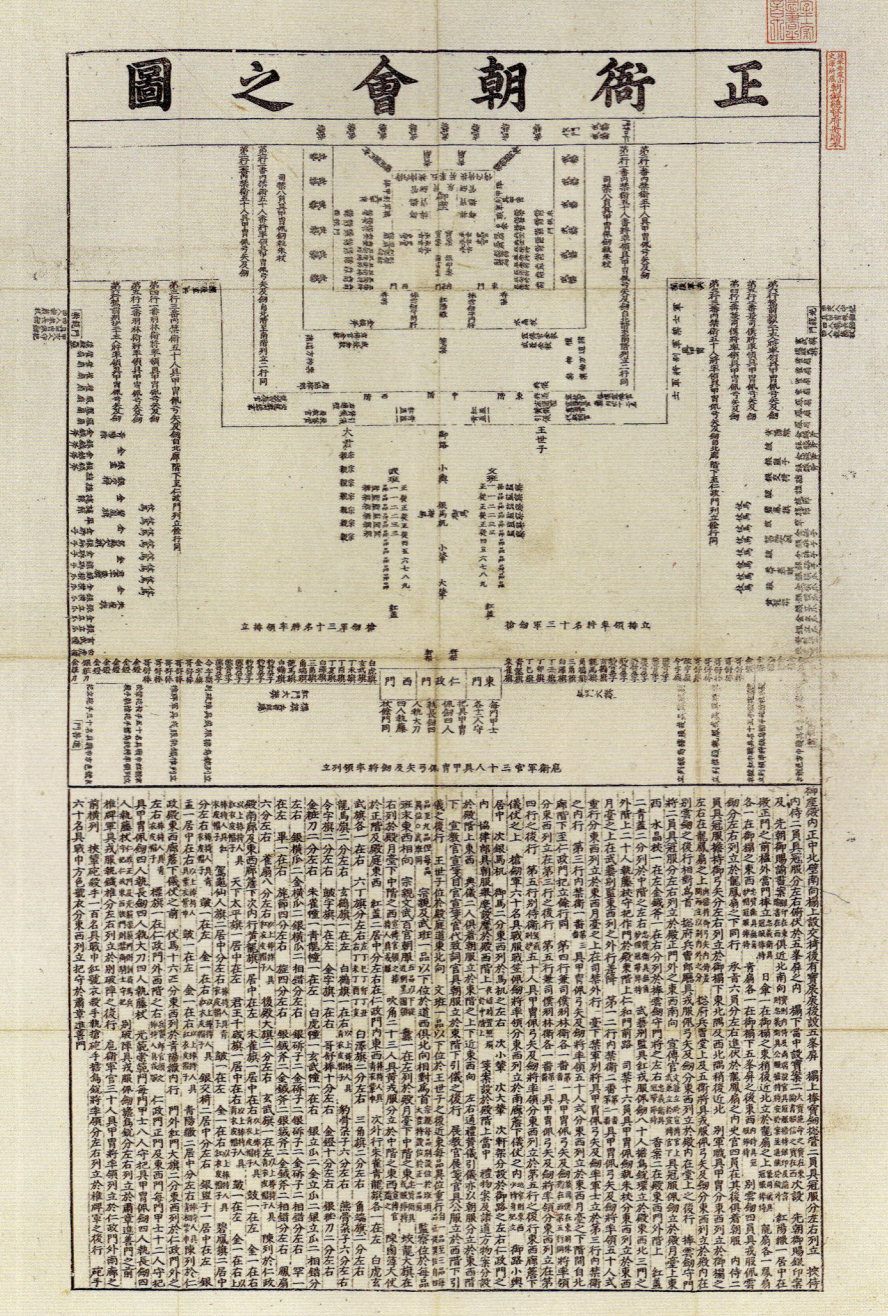

도04-07. 〈정아조회지도〉, 19세기, 1778년 초간, 목판인쇄, 136×90, 한국학중앙연구원 장서각.

했다. 정조는 "의문儀文과 품식品式의 제도를 늘 눈여겨보고 준수하는 데에 나의 지극한 정성과 경의를 기탁한다"라는 말로 경모궁향의도병의 제작 취지를 표명했다. 제향을 주관하는 자로서 예문에 맞게 정확하게 예를 실행하는 것이야말로 성의와 공경하는 마음을 올바르게 표현하는 최선의 방법이라는 것이다.

사도세자의 사당인 경모궁과 묘소인 영우원永祐園에 관해서는 『궁원의』宮園儀, 1779가 있고, 이를 보완한 『경모궁의궤』1783에도 풍부한 도식과 함께 예문이 잘 정비되어 있다.[48] 하지만 경모궁향의도병은 단순히 업무와 관련된 물품의 형태를 그리고 설명을 적은 것이 아니라 의례의 핵심적인 반차를 행사도 형식으로 도해했다는 점에서 큰 차이가 있다. 그래서 경모궁향의도병은 기존에 여러 관청에 비치되어 있던 명물도名物圖 병풍이 아니라 의식도 병풍, 혹은 반차도 병풍의 성격을 띤다. 또 다른 차별점은 실무자들이 업무에 관련된 내용을 평시에 늘 눈으로 보고 익힐 수 있도록 실용성에도 비중을 두고 만들어서 관아 여러 곳에 비치해두었다는 점이다.

정조는 3월 17일 경모궁 전배를 마치고 어재실御齋室로 돌아와 완성된 '경모궁향의도병'을 직접 살펴보았다.[49] 이 자리에는 승지와 궁사宮司 외에 의령현감 홍낙수洪樂綏, 1746~?가 입시하여 병풍에 관해 설명했다. 정조가 1793년부터 2년가량 경모궁 궁사를 지냈던 홍낙수에게 특별히 병풍의 제작을 맡겼기 때문이다. 홍낙수는 의령현감으로 외직 생활을 하던 중에 이 병풍 건으로 부름을 받아 한 달여 전에 서울로 올라와서[50] 예조판서 민종현閔鍾顯, 1735~1798과 함께 초본 제작에 들어갔다. 이들은 8첩 병풍의 초본을 두 가지 형식으로 만들어서 정조의 점검을 받았는데, 매 첩의 상층에 그림을 배치하고 하층에 제식祭式을 쓰는 형식이 채택되었다. 비단 바탕의 병풍 두 좌는 재전齋殿과 재실齋室에 비치했고 종이 바탕에 그린 한 좌는 궁사직소宮司直所에 두었다.

전사청에 둘 종이 바탕의 병풍 한 좌도 만들었는데 제사 음식을 준비하고 물품을 보관하는 전사청의 기능에 맞게 설찬도設饌圖, 제기도, 제복도, 악기도 등 그림의 내용을 다르게 만들었다. 즉, 재전·재실·궁사직소에 비치한 계병은 의주를 행사도 형식으로 도해한 새로운 형식이고, 전사청에 비치한 것은 그 이전부터 있던 명물도 형식이었음을 알 수 있다.

정조는 이 경모궁향의도병에 상당히 만족했던 듯 "도식의 편차와 도사가 극히 정밀

하다"라고 칭찬했다. 이에 병풍 제작을 주관한 홍낙수에게 벼슬을 올려주고, 화원 이종근 李宗根 외 여섯 명과 사자관 석경희石慶禧 등 열 명에게 쌀 세 말, 베와 무명 한 필씩을 주어 노고를 위로했다.

경모궁향의도병은 이후 추진된 종묘와 사직단의 향의도병 제작에 본보기가 되었다. 당시 문헌 기록에 나타난 경모궁향의도병의 완성 형태를 추정해 보면 현전하는《종묘향의도병》의 체제 및 화면 구성과 매우 흡사하다. 경모궁향의도병이 만들어지기 전에는 그림과 의주 혹은 도설이 화면의 상·하에 나란히 배치된 병풍을 찾아보기 어렵기 때문에 이는 경모궁향의도병을 계기로 시도된 새로운 형식이었다.

종묘와 사직단의 향의도병

경모궁향의도병의 제작 과정에서 병풍의 내용과 체제, 화면 구성, 제작 건수, 비치될 장소와 용도 등을 직접 결정한 정조는 완성된 병풍의 형태와 예상되는 기능에 대단히 만족하고, 이 성공적인 제작을 종묘와 사직단으로 이어갔다. 정조는 완성된 경모궁향의도병을 점검한 날 곧바로 '태묘향의도병'과 '사직향의도병'도 새로 제작할 것을 명령했다. 정조는 평시에도 "제사 전례는 선조를 받드는 일의 하나인데 어찌 털끝만큼이라도 경건한 마음과 신중한 절차를 극진히 하지 않을 수 있겠는가"라며 사전祀典을 바로잡는 일을 중요하게 여겼다.[51] 그런데 향사의 근본이라 할 봉상시奉常寺에조차 제향祭享, 제기, 제품祭品을 그린 도식이 없음을 신하들에게 확인했으며, 종묘와 사직서에도 경모궁향의도병 같은 의식도병의 필요성을 절실하게 느낀 것이다.[52]

정조는 종묘서 제조인 예조판서 민종현에게 하향夏享 전까지 '종묘향의도병'을 완성하는 일을 일임했다. 세부적인 일은 종묘서의 사령司令 안명원安命遠에게 맡겼다.[53] 경모궁향의도병을 제작할 때도 실무를 맡았던 옛 관리를 불러 일을 맡긴 것처럼 이 종묘향의도병, 다음에 살펴볼 사직향의도병 제작에도 오히려 일을 가장 잘 아는 하급 관리를 한 명씩 제작에 참여시켰음을 기억해야 한다. 종묘에도 경모궁의 경우처럼 재전, 재실, 묘사 직소, 전사

청에 각 한 좌씩 보관하도록 했다.[54] 또 예조판서에게는 병풍 제작의 자초지종을 적은 '도병사실'圖屛事實을 지어 각 병풍의 뒤에 쓰게 하고, 호조판서에게는 필요한 물력을 보내라는 지시를 내렸다.

　　종묘향의도병 역시 초본을 만들어 먼저 어람을 거친 후 제작에 들어갔다. 예조판서와 종묘 사령은 정조의 명령을 받은 8일 뒤인 1797년 3월 25일에 종묘제향도식과 사직제향도식의 초본을 점검 받기 위해 입시했다.[55] 정조는 이 자리에서 몇 가지를 지적했다. 첫째, 종묘정전도宗廟正殿圖에서 정전은 마땅히 정 가운데에 위치해야 하며 각 칸은 그릴 필요가 없다는 점, 둘째, 여러 줄로 그린 동·서반과 나란히 선 모양으로 그린 문무文舞·무무武舞는 모두 본래의 법식을 잃었다는 점, 셋째, 사직제향도식의 종헌관終獻官이 모두 남향한 것은 예가 아니라는 점이다. 현전하는 《종묘향의도병》을 보면 이러한 정조의 수정 요구가 그대로 반영되었음을 알 수 있다. 또 전사청에 비치할 병풍에는 하단에 의주를 쓰지 말고 단지 제기와 제물을 순서대로 그리고 각 물품 아래에 그것을 채용한 의의를 쓰는 것이 좋겠다고 했다. 제기와 제물을 직접적으로 다루는 전사관典祀官이나 묘관廟官이 늘 보며 익히라는 취지였다.

　　초본의 수정을 논의한 지 2주가 지난 4월 8일, 정조는 종묘와 영녕전 각 실을 봉심하고 재숙한 날 완성된 종묘향의도병을 친히 살펴보았다. 그런데 정조는 제8첩의 '친상책보의'親上冊寶儀에서 시용時用의 등가와 헌가 사용이 빠졌음을 날카롭게 지적했다.[56] 아울러 현장에서 예를 행용하는 실무자들의 역할이 중요함을 격설했다. 정조는 이전부터 수복守僕에게 제향 의주와 진설도陳設圖에 관한 강론을 정기적으로 시행했는데,[57] 종묘향의도병을 간심한 날에도 수복에 대한 교육 상황을 재차 확인했다. 정조는 수복뿐만아니라 묘사廟司들도 의주의 자구字句를 상세하게 이해하고 전체를 통달하기 위해 부지런히 공부해야 한다고 힘주어 말했다.[58] 누구보다도 현장에서 실제로 예를 집행하는 실무자들이 의주를 철저하게 숙지하고 있어야 의례가 착오 없이 시행된다는 뜻이었다. 그런 이유로 병풍은 재실뿐만아니라 수복들이 입번入番하는 직소에도 비치하여 들고 날 때 언제나 업무와 관련된 지식을 보고 익히도록 했다.

　　'사직향의도병'의 제작도 일체 종묘향의도병의 사례를 따랐다. 다만 사직단에는 병

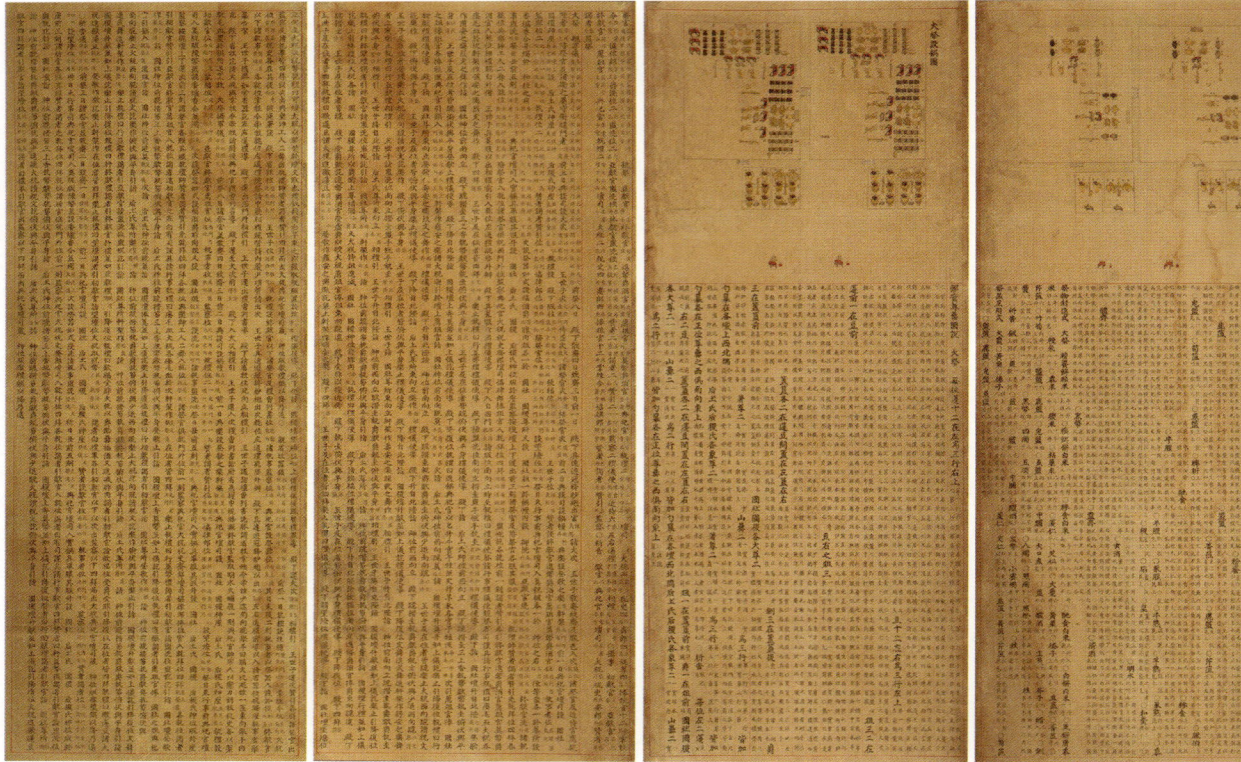

도04-08. 《사직단국왕친향도병》, 19세기, 8첩 병풍, 견본채색, 각 127×50, 국립중앙박물관.

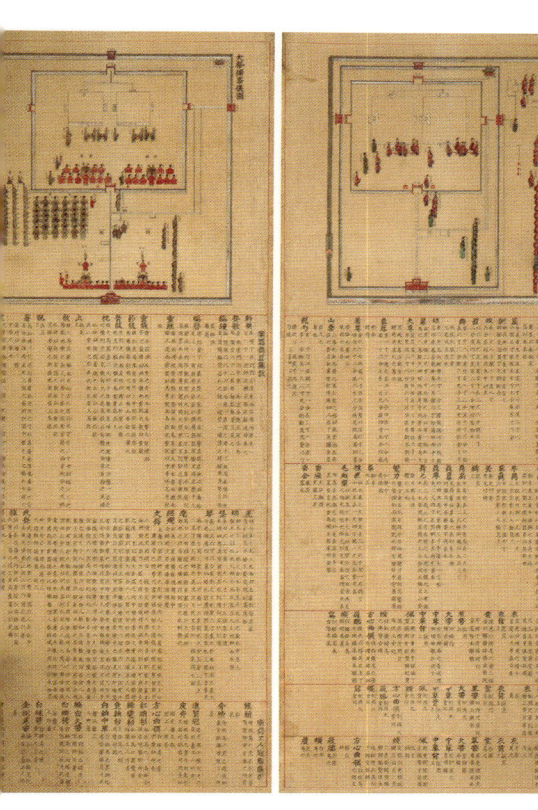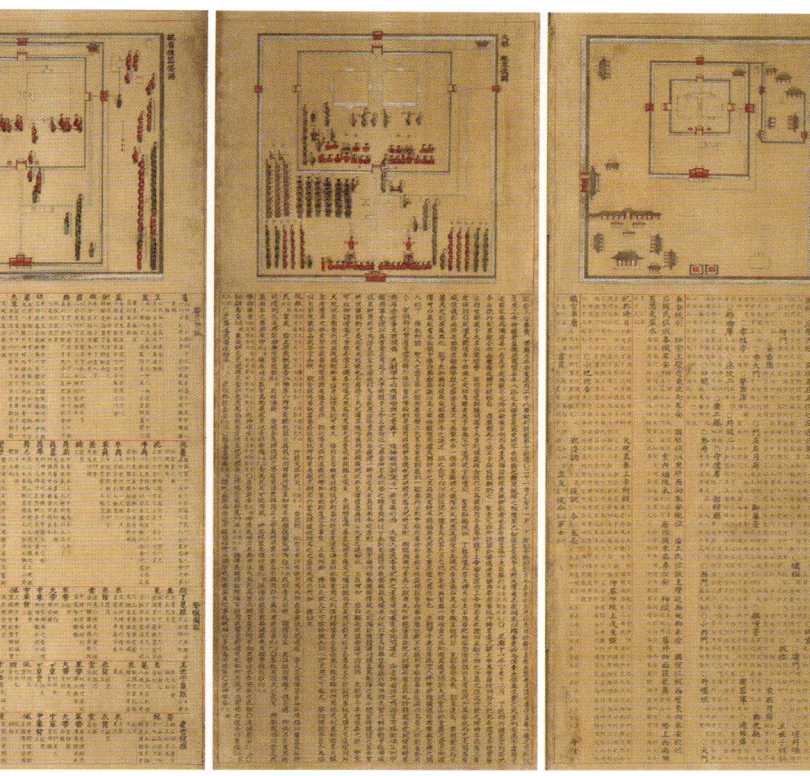

도04-09. 《태상향의도병》 제1첩 부분, 19세기 후반, 4첩 병풍, 각 148.5×57, 국립고궁박물관.

풍 한 좌만을 만들어 전사청에 보관했다. 사직향의도병의 제작은 1783년(정조 7)『사직서의궤』편찬 당시에 사직서령으로서 참여한 이력이 있는 윤광호尹光濩에게 책임을 맡겼다. 사직서에 관한 세부 의절을 잘 아는 윤광호는 1797년 3월 25일 다시 사직서령으로 단부單付되어, 4월 1일 정조를 만났다.59 사직향의도병의 완성 시기는 정확하게 알 수 없지만 윤광호가 윤6월의 인사행정 때에 사직서령으로 또다시 단부된 것을 보면 병풍은 그때까지도 완성되지 않은 듯하다.60 '사직향의도병'의 양상은 국립중앙박물관에 소장된《사직단국왕친향도병》에서 확인할 수 있다. 도04-08 전체적인 형식과 표현 묘법 등이 같은 제작 배경에서 탄생한《종묘향의도병》과 상통한다.

정조는 경모궁·종묘·사직의 향의도병을 차례로 제작하면서 당시 봉상시에 제향, 제기, 제품을 그린 병풍이 없음을 확인했다. 이를 계기로 봉상시에도 태상도병太常圖屛을 바로 제작해서 비치한 듯하며, 그 모습은 국립고궁박물관에 소장된《태상향의도병》太常享儀圖屛에서 짐작할 수 있다.61 도04-09 현재는 4첩 병풍이지만 원래는 8첩이었을 가능성이 아주 크다. 제1첩에는 제기도설祭器圖說, 제품도설祭品圖說, 과품호용대봉지도果品互用代封之圖를 그리고 바로 아래에 설명을 썼으며, 제2첩에는 사향십이월표祀享十二月表를, 제3첩과 제4첩에는 위전位田, 노비奴婢, 제물숙설식祭物熟設式, 제물진설식祭物陳設式 등 향사와 관련된 규례가 적혀 있다. 이러한 내용은『태상지』의 내용이나 도식과 일치하여 이 병풍은 봉상시에 비치되었던 병풍이었음이 분명하다.

《종묘향의도병》의 내용과 제작 시기

종묘의 제사 의식을 도해하고 그 의주와 관련 규정을 기록한 국립고궁박물관 소장의《종묘향의도병》8첩 병풍 두 점A와 B은 화면 크기는 약간 다르지만 모두 비단 바탕에 채색되었으며 내용이 동일하고 화풍과 서풍이 상통하여 비슷한 시기에 제작된 것으로 보인다. 도04-05, 도04-06 차이라면 필치가 다소 다르고 세부 도상에서 약간의 차이가 있는 정도이다. 각 첩의 상층에는 그림을 그리고 하층에 의설儀說을 쓴 구성으로 경모궁향의도병에서 시작한

제식 도병의 형식과 부합한다.

　각 첩의 오른쪽 위의 가장자리 부분에는 그림 내용을 알려주는 표제가 쓰여 있다. 반듯하고 단정하면서도 힘이 있는 해서체의 글씨는 사자관이 정성들여 쓴 것이며, 행간은 붉은색으로 인찰했다. 화면에는 건물명, 인물의 관직명, 기물의 명칭 등이 작은 글씨로 쓰여 있어서 도상 파악에 큰 도움이 된다.

　종묘에는 1909년까지도 이 두 좌의 병풍이 보관되어 있었음을 종묘와 영녕전에 보

표04-01. 국립고궁박물관 소장 고종 대 《종묘향의도병》 각 첩의 내용 구성

순서	상층: 그림	하층: 의설	의설 내용
제1첩	〈종묘전도〉	종묘도설宗廟圖說	종묘 정전 영역의 건물 명칭, 규모와 기능
		봉안규제奉安規制	제1실~제17실의 책보·교명·유서 등의 봉안 현황, 정조 대의 고실故實, 신실의 구조와 설비, 봉심 규례
제2첩	〈영녕전전도〉	영녕전도설永寧殿圖說	영녕전 영역의 건물 명칭, 규모와 기능
		봉안규제	제1실~제14실의 책보·교명의 봉안 현황, 신실의 구조와 설비, 정조 대의 고실, 봉심 규례
제3첩	〈오향친제친행성기성생의도〉	오향친제의五享親祭儀	오향에 앞서 왕이 직접 종묘 제기와 제수를 살펴보는 성기·성생례를 포함한 오향친제의 의주와 시일
제4첩	〈속절삭망의도〉, 〈천신의도〉		
제5첩	〈전알의도〉	오향섭사의五享攝祀儀	왕을 대신해 오향을 모시는 의식의 시일과 의주
		속절삭망제의俗節朔望祭儀	속절와 삭망에 지내는 제향의 의주
		천신의薦新儀	월별로 새로 나오는 곡식, 과실, 축산물, 해산물 등의 품목과 이를 처음 올리는 의식의 의주
		전알의展謁儀	봄과 가을에 왕이 종묘에 친림하여 정전과 영녕전의 각 신실을 봉심하는 의식의 의주
제6첩	〈오향친제설찬도〉	설찬도설設饌圖說	제기 배열 형태와 제수의 내용
		제기祭器	제기의 종류
		오향대제 오색과품 五享大祭五色果品	다섯 가지 색의 과실 품목
제7첩	〈오향친제반차도〉	악장樂章	종묘제례악의 악장 26개
		악기樂器	등가와 헌가의 악기 종류
		일무佾舞	문무와 무무
		면복冕服	왕과 왕세자의 면복 구성
		사관제복祀官祭服	제관의 복식 구성
		공인관복工人冠服	악사와 악공의 복식 구성
제8첩	〈친상책보의도〉	친상책보의親上冊寶儀	왕이 몸소 책보를 올리는 의식의 의주

관된 비품의 수량과 특징을 적은 『종묘영녕전설비보관품성책』宗廟永寧殿設備保管品成冊에서 확인할 수 있다. 병풍 B종묘6414의 제1첩과 제2첩의 그림은 나중에 그려서 덧붙인 보수의 흔적이 있으므로 좀더 상태가 양호하고 필치가 좋은 병풍 A창덕6414를 중심으로 제1첩부터 그 내용과 회화적 특징을 알아보고 병풍 B와의 차이점에 대해서 비교해보겠다. 표04-01

제1첩 〈종묘전도〉

정전, 전사청, 재전, 재실, 향대청, 망묘루, 집사청 등으로 구성된 종묘 권역을 조감한 〈종묘전도〉다. 도04-05-01, 도04-06-01 하층에는 건물의 규모와 기능을 기록한 「종묘도설」과 신실에 봉안된 책보, 교명, 유서의 현황, 신실의 구조와 설비, 봉심 규례를 기록한 「봉안규제」奉安規制를 적었다.

병풍에 그려진 종묘의 관우를 전례서나 『종묘의궤』1706, 『종묘의궤속록』1741의 〈종묘전도〉와 비교하면 건물의 묘법이 약간 다를 뿐 건물의 포치와 구성에 큰 차이는 없다. 도04-10 다만 이 문헌의 〈종묘전도〉에는 신실神室의 칸수가 표시되어 있지만 《종묘향의도병》에는 외주렴外朱簾으로 가려져 있다. 신실의 칸을 드러내지 않은 표현은 처음 '종묘향의도병'을 만들 때 정조가 초도를 검토하는 과정에서 내린 "각 칸은 그릴 필요 없다"라는 명령을 따른 결과이다.

또 한 가지 정조의 수정 요구를 반영한 부분은 『국조오례의서례』 이하 모든 전례서에는 종묘 정전을 화면 좌반부에 배치한 것과 달리 화면의 정중앙에 그리고 그 외의 건물들을 우측에 작게 축소 배치한 점이다. 종묘 정전을 화면의 가운데에 큼직하게 둔 구성은 종묘의 중심 건물로써 정전의 당당한 위용과 중요성을 전달하는 데에 훨씬 적합해 보인다.

신실의 외주렴은 번주홍燔朱紅을 칠한 굵은 대를 청록색 실로 엮어 귀갑문龜甲紋을 만들고 뒤쪽에 홍주紅紬를 댄 형태이다.[62] 여기에 남색 낙영絡纓을 드리우는데, 낙영 끝에는 각각 면령綿鈴을 세 개씩 장식하는 것이 기본이다. 〈종묘전도〉에는 이러한 외주렴의 세부 묘사가 잘 표시되어 있다.

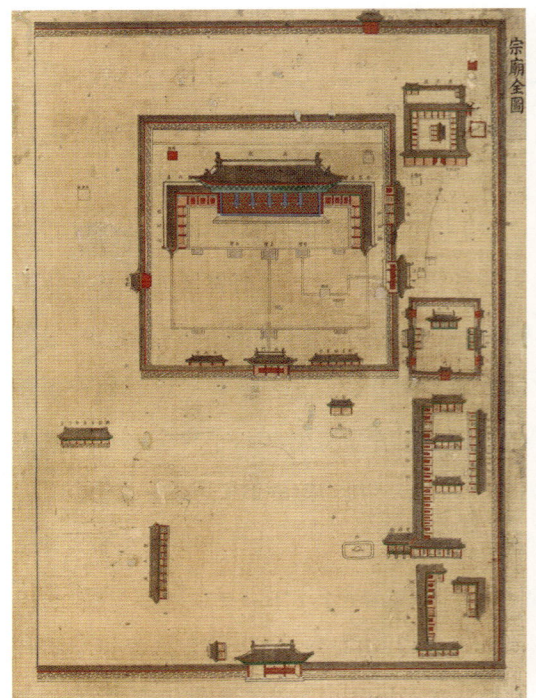
도04-05-01. 제1첩 〈종묘전도〉.

도04-05-02. 제2첩 〈영녕전도〉.

도04-05-03. 제3첩 〈오향친제친행성기성생의도〉.

도04-05-04. 제4첩 〈속절삭망의도〉와 〈천신의도〉.

도04-05. 《종묘향의도병》, 국립고궁박물관(창덕6530).

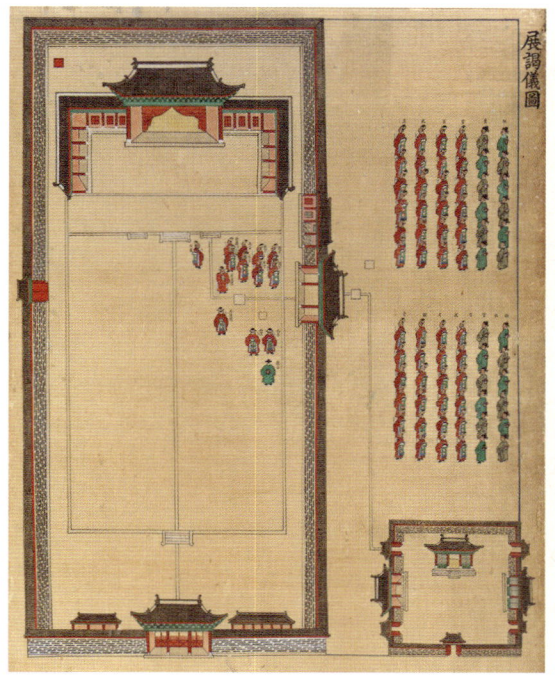

도04-05-05. 제5첩 〈전알의도〉.

도04-05-06. 제6첩 〈오향친제설찬도〉.

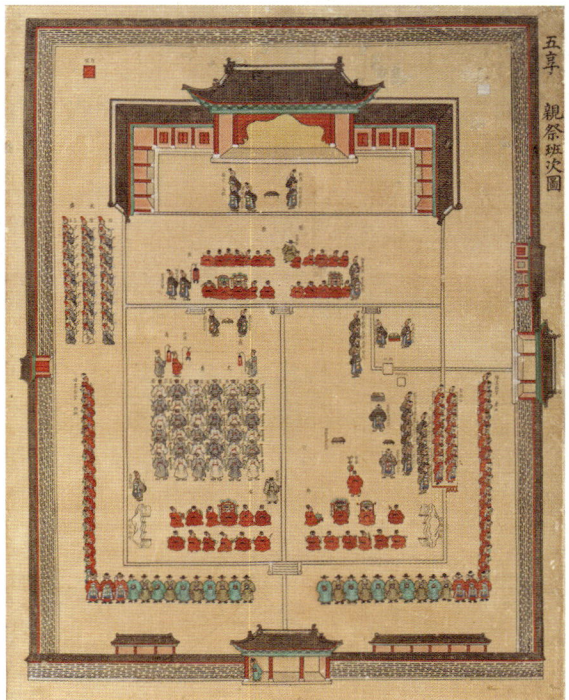

도04-05-07. 제7첩 〈오향친제반차도〉.

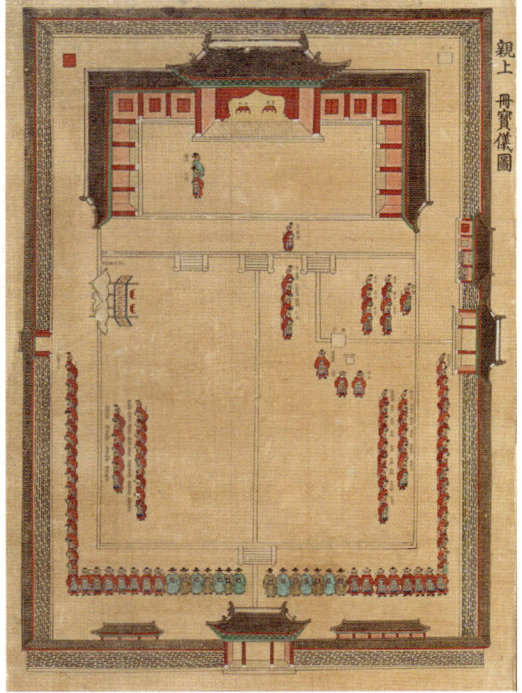

도04-05-08. 제8첩 〈천상책보의도〉.

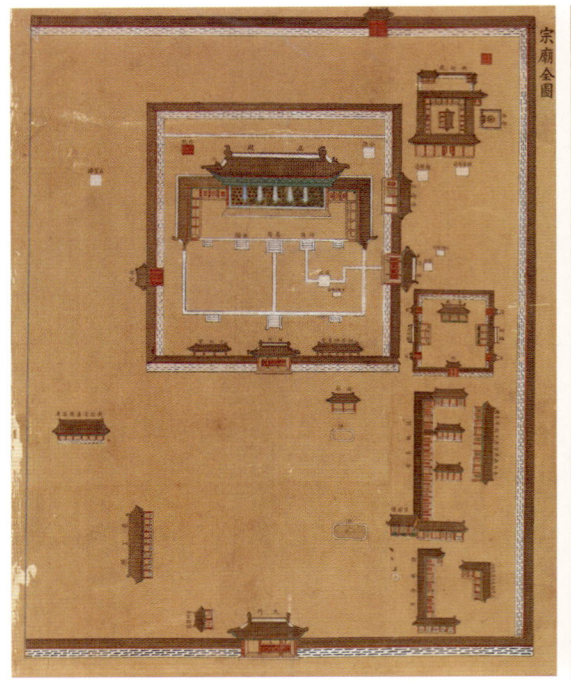
도04-06-01. 제1첩 〈종묘전도〉.

도04-06-02. 제2첩 〈영녕전전도〉.

도04-06-03. 제3첩 〈오향친제친행성기성생의도〉.

도04-06-04. 제4첩 〈속절삭망의도〉와 〈천신의도〉.

도04-06. 《종묘향의도병》, 국립고궁박물관(종묘6414).

도04-06-05. 제5첩 〈전알의도〉.

도04-06-06. 제6첩 〈오향친제설찬도〉.

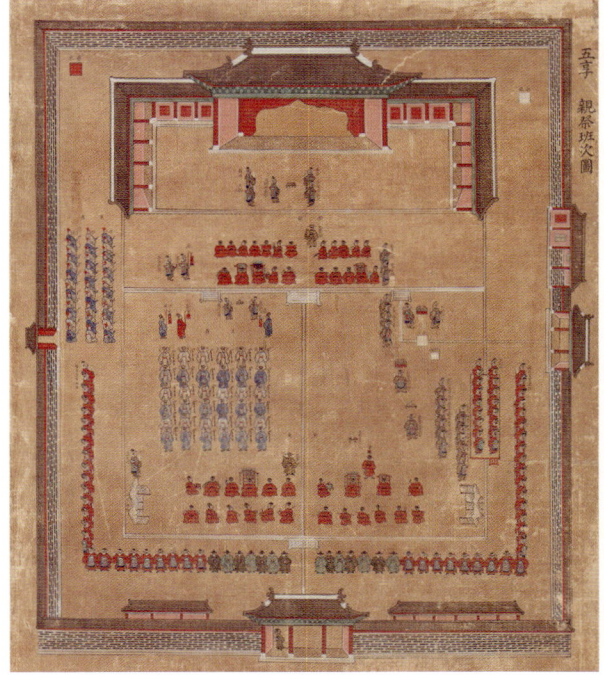

도04-06-07. 제7첩 〈오향친제반차도〉.

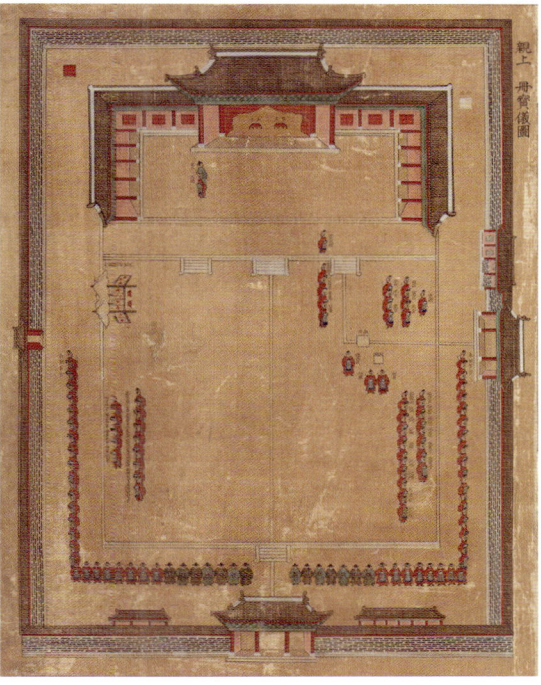

도04-06-08. 제8첩 〈천상책보의도〉.

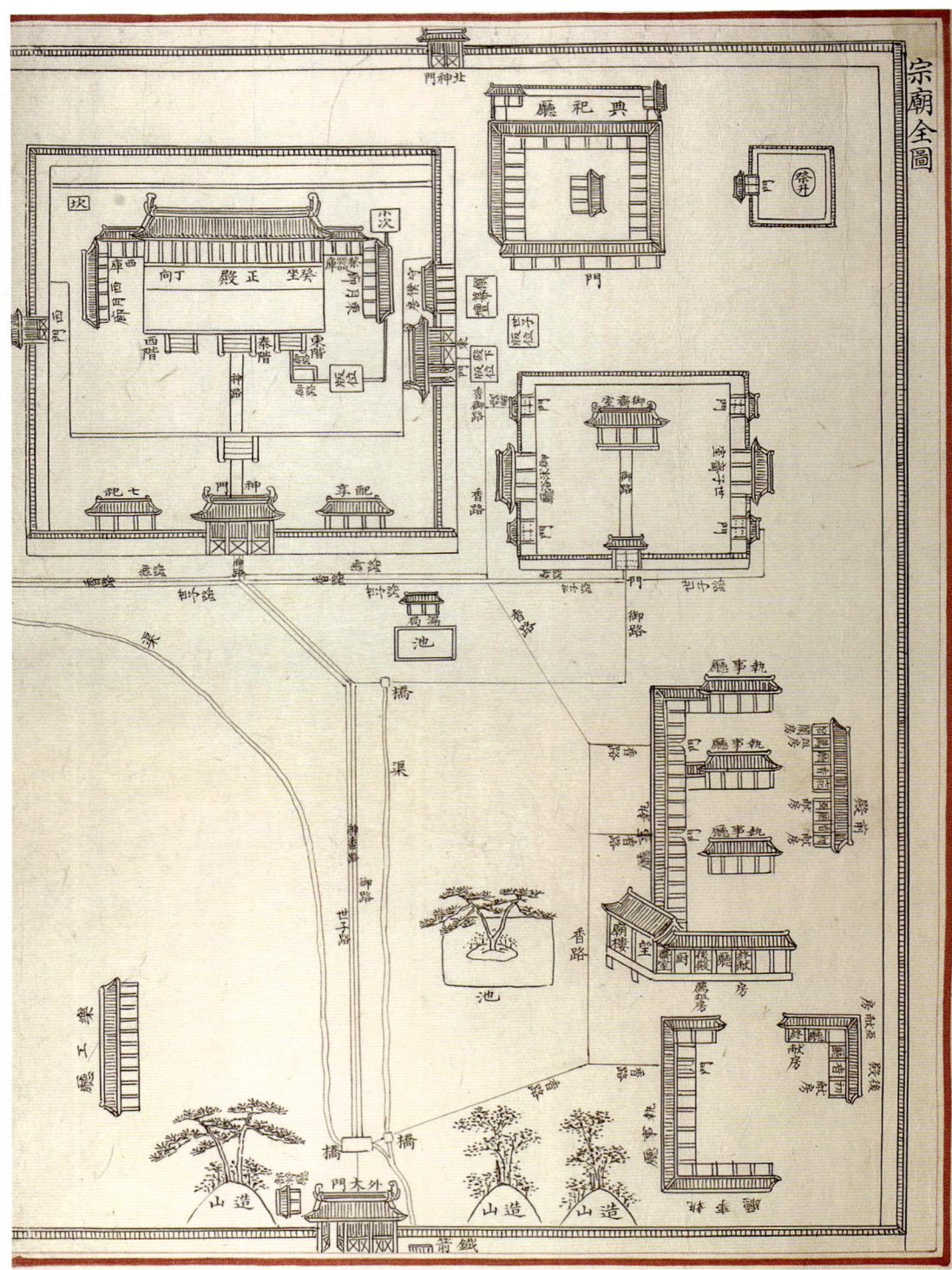

도04-10. 〈종묘전도〉, 『종묘의궤속록』 제1책, 1741년.

제2첩 〈영녕전전도〉

정전의 서쪽에 위치한 영녕전을 그린 〈영녕전전도〉다. 도04-05-02, 도04-06-02 제1첩의 〈종묘전도〉와 같은 구도와 묘법으로 그려졌으며 여기에도 칸을 표시하지 않은 정전은 화면 중앙에 배치되었다. 제1첩과 제2첩의 하층에는 도병 제작 당시 종묘와 영녕전 각 실의 봉안 상황을 기록했으므로 제작 시기를 추정하는 결정적인 단서가 포함되어 있다. 즉 부묘례를 마치면 종묘향의도병은 다시 제작되었다. 제작 시기에 관한 자세한 내용은 다음 항목에서 살펴보기로 하겠다.

제3첩 〈오향친제친행성기성생의도〉

왕이 친행하는 오향五享, 즉 사맹월四孟月: 음력 1·4·7·10월과 납일臘日의 대제에 앞서 왕이 몸소 제기의 상태를 살피는 성기례와 제수의 상태를 살피는 성생례의 모습을 그린 〈오향친제친행성기성생의도〉五享親祭親行省器省牲儀圖다. 63 도04-05-03, 도04-06-03 하층에는 「오향친제의」五享親祭儀, 「오향섭사의」五享攝祀儀, 「속절삭망제의」俗節朔望祭儀, 「천신의」薦新儀, 「전알의」展謁儀 등 의주가 제5첩까지 연속해서 쓰여 있다. 화면 좌반부에 종묘 정전 영역을 길게 늘어서 배치하고 우측 하단에 재전 영역을 그렸다. 성기·성생례 절차를 표현하는 데에 꼭 필요한 정전과 재전을 중심으로 왕의 동선과 관원들의 반차를 표현하는 데에 주력했으므로 전사청을 생략하고, 건물 평면의 왜곡을 감수했다.

성기·성생례는 친제 하루 전날 치러졌다. 먼저 왕은 망전례望奠禮를 치르고, 정전 각 실을 봉심한 후 계단 위에서 성기례를 실시했다. 같은 순서로 영녕전에서도 의식을 치른 후에 일단 재전에 머물렀다가 다시 종묘 정전의 동문 밖에서 성생례를 행했다. 성기례와 성생례의 장소가 다르고 서로 연속되는 의례도 아니었지만, 비슷한 성격의 두 가지 의례를 한 화면에 한꺼번에 그렸다. 동문 밖에 설치된 왕의 성생 판위 좌우에 승지·사관과 각신閣臣이 시립해 있고, 예조판서도 판위 앞에 나가 있으며, 금관조복에 홀을 든 제관과 녹색 단령을 입은 집사관들도 판위를 향해 있는 것으로 보아 성생례가 진행 중임을 알 수 있다.

성생례 묘사에 비중을 둔 것에 비하면 성기례는 정전 계단 위의 반차와 왕의 동선 표시로 간략하게 처리했다. 정전 계단 위에는 하루 전에 미리 준비한 준소상尊所床이 놓여 있

고 동쪽에는 수건으로 덮어 둔 제기가 그려져 있다. 의주에 의하면 준소상 위에 존尊·뢰罍·비篚·멱冪이 진설되며 제기도 완莞:왕골돗자리 위에 준비되어야 하나 그렇게 자세하게 묘사되지는 않았다. 구체적인 상차림의 반차는 제6첩의 〈설찬도〉設饌圖가 보완해준다. 준소상 주변에는 금관조복에 홀을 든 집준執尊, 축사祝史, 재랑齋郞, 대축大祝 등과 녹단령 차림의 묘사廟司가 그려져 있다.

성생례의 반차를 보면, 왕과 왕세자의 성생 판위가 동문 밖 북쪽 가까이에 설치되고 그 남쪽으로 장생령掌牲令, 찬만대饌幔臺, 소·양·돼지의 순서로 생방목牲榜木이 설치되어 있다. 왕과 왕세자가 판위에 남향하여 서면, 장생령이 희생의 살진 상태를 아뢰고 모든 대축관이 희생 하나하나를 살펴보고 손을 들어 충실한 상태임을 고한다. 모두 마치면 왕과 왕세자는 각각 통례와 상례相禮의 인도로 재전과 재실로 들어가면 성생례는 끝난다.

제4첩 〈속절삭망의도〉와 〈천신의도〉

속절정조·한식·단오·추석·동지과 삭망음력 1일과 15일에 지내는 제례를 그린 〈속절삭망의도〉俗節朔望儀圖와 제철에 생산된 곡식과 과실, 축산물과 해산물을 제일 먼저 올리는 의식을 그린 〈천신의도〉薦新儀圖를 한 폭에 나란히 배치했다. 도04-05-04, 도04-06-04

〈속절삭망의도〉는 제복을 입은 헌관獻官 이하 집사관들이 정해진 자리에 나아간 모습이다. 〈천신의도〉는 천물薦物이 진열된 준소樽所에 묘사廟司가 있으며 계단 아래 동쪽에는 천신관이 제자리에 서 있는 모습이다. 이 두 장면은 의례의 어느 한 순서를 그린 것이라기보다 참가한 제관들의 기본적인 취위就位, 즉 반차를 표현한 것으로 보인다. 병풍 B의 〈속절삭망의도〉에는 제복을 입은 묘사, 대축, 재랑, 축사 등의 위치가 다르고 〈천신의도〉에서는 동문으로부터 이어지는 왕의 동선 표시가 다르게 그려졌다.

제5첩 〈전알의도〉

왕이 봄과 가을에 정전과 영녕전의 각 실을 봉심하는 의례를 그린 〈전알의도〉展謁儀圖다. 도04-05-05, 도04-06-05 제3첩과 같이 길게 늘인 정전 건물 안에, 왕이 좌·우통례左右通禮의 인도로 재전으로부터 동문을 통해 내판위에 이르는 반차가 묘사되었다. 왕세자는 그전에 이

미 상례의 인도로 들어와 왕의 내판위 남쪽에 설치된 배위拜位로 나아가 있다.

　왕은 좌·우통례의 인도로 제1실부터 봉심하는데 이때 승지와 사관도 따라 들어간다. 화면에는 승지와 사관을 비롯하여 제관 모두가 동쪽 계단 아래에 서 있는 것으로 보아 각 실을 봉심하기 전 왕이 내판위로 나아가 준비를 가친 상태의 반차를 그린 것임을 알 수 있다. 이는 좌·우통례가 내판위 앞에 마주 보고 선 자세에서도 짐작된다. 동문 밖에는 문무백관이 시립하였는데 동반은 북쪽에, 종친과 서반은 남쪽으로 나뉘어 모두 서쪽을 향해 서 있다. 병풍 A와 B를 비교하면 왕의 내판위 남쪽에 녹색 단령을 입은 묘사의 방향에서 차이가 난다.

제6첩 〈오향친제설찬도〉

　상층에는 〈오향친제설찬도〉를 그리고 하층에는 「설찬도설」, 「제기」, 「과품」을 썼다. 도04-05-06, 도04-06-06 제기에 관해서는 종류만 열거했을 뿐 설명 없이 '도설은 태상도병을 보라'고 쓰여 있다. 정조 대에 봉상시에 '태상도병'을 만들어두었음을 분명히 알 수 있는 대목이다.

　〈오향친제설찬도〉는 각 실에 차려지는 〈설찬도〉, 준소에 차려지는 〈준소제기〉, 전사청에서 사용하는 〈전사청기용〉의 세 부분으로 구획되었다. 〈설찬도〉는 제상 동쪽에 12개의 변籩을 놓고, 서쪽에 12개의 두豆를 놓으며, 그 사이에 대갱大羹을 담는 등登瓦 여섯 개, 화갱和羹을 담는 형鉶 여섯 개, 보簠와 궤簋 각 네 개씩이 설치된다. 그 외에 소·양·돼지의 일곱 부위 생고기를 담은 칠체七體, 폐백을 담은 폐비幣篚, 세 종류의 삶은 고기를 담은 조삼俎三, 희생의 간과 기름을 담은 간료등肝膋甑, 희생의 털과 피를 담은 모혈반毛血槃, 향로와 향합, 술잔[爵], 축문을 올려놓는 받침인 축점祝坫, 촉대燭臺, 등燈, 울창주鬱鬯酒를 붓는 관지통灌地筒 등이 그려져 있다.[64] 원형, 사각형으로 단순하게 위치만을 표시한 『종묘의궤』의 〈설찬도설〉과는 다르게 실제 제상의 차림처럼 상세한 형태의 제기가 사실적으로 표현되었다.

　여기서 눈여겨봐야 할 것은 소의 삶은 내장·위·폐, 양의 삶은 내장·위·폐, 돼지의 삶은 껍질을 함께 담은 조삼俎三이다. 원래는 이 세 종류의 고기를 각각 다른 그릇에 담아 차례로 올렸는데, 1794년(정조 18) 춘향대제春享大祭부터 조삼의 사용을 규례화했다.[65] 정조는 상탁의 협소함을 해소하고, 많은 집사자들이 동원돼야 하는 혼잡을 피하며, 의례 시간

을 줄이는 방안으로 세 종류의 고기를 함께 담는 그릇을 고안한 것이다. 조俎 세 개가 나란히 배치된 『종묘의궤』의 〈설찬도설〉을 보면 달라진 제도를 알 수 있다. 도04-11

〈준소제기〉는 제향 때 정전 기둥 안쪽 준소상에 차리는 제기의 종류와 형태를 보여준다. 제기는 봄·여름과 가을·겨울로 구분되었으며 담는 내용물에 따라 기형과 이름도 다르다. 〈전사청기용〉은 성생을 마친 희생을 전사청에서 삶을 때 사용하는 용구를 그린 것이다. 고기를 삶은 솥[鼎, 釜, 鑊], 솥을 덮는 뚜껑[鼎羃], 솥을 들어 올리는 정경鼎扃, 고깃국을 뜨는 정비鼎匕, 고기를 건져 올리는 정필鼎畢, 희생

도04-11. 〈설찬도설〉, 『종묘의궤』 제1책, 1706년.

을 잡을 때 사용하는 방울 달린 칼[鸞刀] 등이 그려져 있다. 제기의 표현에는 명암이 뚜렷하게 구사되어 있어서 기형의 특징이 잘 드러나 보이게 한다. 또 선염한 것보다 조금 진한 색으로 윤곽선 근처에 덧선을 긋는 이중윤곽 방식으로 부피감을 나타냈다.

제7첩 〈오향친제반차도〉

왕이 친행하는 오향 대제의 반차를 그린 〈오향친제반차도〉다. 도04-05-07, 도04-06-07 하층은 종묘제례의 악무에 쓰이는 「악장」, 「악기」, 「일무」, 「면복」, 「사관제복」祀官祭服, 「공인관복」工人冠服에 대한 설명이다. 그 내용 중에 면복과 공인관복의 그림은 '악원도병'樂院圖屛을 참조하고, 면복의 그림은 '상방도병'尙方圖屛을 참조하라는 언급은 장악원과 상의원에 명물도병이 비치되어 있음을 다시 한번 확인시켜 준다.

그림은 향관과 배향관 이하 집사자, 악공과 무동들이 각자의 신분에 맞는 복식을 갖추고 정해진 자리에 나아가 왕의 입장을 기다리는 순서의 반차를 그린 것이다. 좌통례가 재전에 머물러 있는 왕에게 밖에 모든 준비가 완료되었음을 아뢰면 왕은 동문으로 들어와 규珪를 잡고 판위에 서쪽을 향해 선다. 예의사인 예조판서가 왕에게 청하면 비로소 의례가 시작되었다. 정조는 1797년 초도를 간심할 때 여러 줄로 그린 동·서반과 병립한 형태의 문무·무무의 배치를 지적했는데 도병에는 그 지적사항이 수정되었음을 알 수 있다. 동반과 서반은 한줄로 묘정廟庭을 에워싸듯 ㄴㄴ 형태로 늘어섰으며, 문무만 묘정에 그리고 무무는 순서를 기다리는 듯 한쪽에 치우치게 배치했다.

제8첩 〈친상책보의도〉

마지막 첩은 추상존호 시에 왕이 직접 책보를 올리는 의식을 그린 〈친상책보의도〉親上冊寶儀圖로 하층에는 「친상책보의」가 쓰여 있다. 도04-05-08, 도04-06-08 이 의주는 1772년(영조 48) 영조가 조부모인 현종과 명성왕후明聖王后에게 존호를 추상하는 의식을 친히 종묘에서 거행할 때 처음 제정되어 『상호도감의궤』에 실렸다.[66]

인정전으로부터 모셔온 책보는 정전의 서쪽 계단 아래의 악차 안에 모란병풍이 둘러싼 주칠상 위에 놓여 있다. 상례와 필선이 왕세자 판위를 향해 북향해 있는 것으로 보아 왕세자는 이미 판위에 나아갔음을 알 수 있다. 예의사도 왕의 판위를 향해 북향해 있어서 왕도 예의사의 인도로 판위에 서 있는 상태로 보인다. 다시 말하면 예의사의 인도로 계단에 오른 왕이 몸소 책보를 올리기 전의 반차를 그린 것이다.

제작 시기

《종묘향의도병》의 구체적인 제작 시기에 대한 단서는 제1첩과 제2첩 하층의 「봉안규제」에서 찾을 수 있다. 1395년(태조 4) 신실 일곱 칸과 좌·우 협실 각 두 칸으로 시작된 종묘 정전은 여러 차례 증축을 거쳐 1836년(헌종 2)에 현재와 같은 19칸의 건물이 되었다.[67] 영녕전도 이때 같이 증축되어 오늘날과 같은 총 16칸의 신실이 확보되었다.

제1첩의 종묘 「봉안규제」에는 제17실까지 기록되어 있고 제2첩의 영녕전 「봉안규

도04-12. 〈종묘향의서병〉, 1851~1859년경, 8첩 병풍, 견본수묵, 각 80×62, 국립고궁박물관.

제」에는 제14실까지 기록되어 있다. 종묘의 제18~19실이 비어 있고 제17실에 신주가 봉안될 때 그 신주의 주인공은 철종이다. 이때 영녕전의 동협실에는 제15~16실이 빈 채로 제14실에 진종眞宗, 1719~1728이 모셔져 있었다. 그렇다면 이 도병은 철종이 부묘된 1866년(고종 3) 2월 이후에 제작된 것임이 분명해진다.

이후 고종은 대한제국을 선포한 뒤 천자국을 천명하고 천자칠묘天子七廟 체제를 따랐다. 고종은 장헌세자莊獻世子, 1735~1762: 사도세자를 장조莊祖로 추존하고 1899년(광무 3) 10월 23일양력 11월 25일 제13실에 부묘했다.[68] 자연히 철종의 신주는 한칸 이동하여 제18실에 모셔졌으므로 《종묘향의도병》은 그 이전에 제작된 것이 확실하다. 종합하면 《종묘향의도병》의 제작 시기는 일차적으로 음력 1866년 2월 이후 1899년 10월 이전으로 좁혀진다.

그런데 익종翼宗, 1809~1830: 효명세자을 모신 제15실과 철종을 모신 제17실의 「봉안규제」 기록에 왕비위王妃位가 쓰여 있지 않은 점에 근거하여 제작 시기를 좀더 좁힐 수 있다.[69] 익종비 신정왕후神貞王后, 1808~1890는 1892년 6월에 부묘되었고[70] 철종비 철인왕후哲仁王后, 1837~1878는 1880년 7월에 부묘되었다. 또 병풍의 제3폭 하층 의설에 제향 7일 전에 왕이 직접 서계誓戒를 받는 장소가 인정전이라 규정되어 있는데 고종이 인정전에서 마지막으로 서

표04-02. 『일성록』에 기록된 정조 대 '종묘향의도병'과 현전하는 종묘향의도병 및 서병 각 첩의 내용 구성 비교

순서	정조 대 병풍 각 첩의 그림과 의설(1797년)		철종·고종 대 병풍 각 첩의 그림과 의설	
제1첩	〈종묘전도〉	종묘도설, 봉안규제	〈종묘전도〉	종묘도설, 봉안규제
제2첩	〈영녕전전도〉	영녕전도설, 대향악장大享樂章	〈영녕전전도〉	영녕전 도설, 봉안규제
제3첩	〈오향친제반차도〉	악기, 제복도설	〈오향친제친행성기성생의도〉	오향친제의
제4첩	〈오향친제설찬도〉	설찬도설, 제기도설, 과품	〈속절삭망의도〉, 〈천신의도〉	오향친제의(계속), 오향섭사의
제5첩	〈오향친제친행성기성생의도〉	오향친제의	〈전알의도〉	오향섭사의(계속), 속절삭망제의, 천신의, 전알의
제6첩	〈속절삭망의도〉, 〈천신의도〉	오향친제의(계속), 오향섭사의	〈오향친제설찬도〉	설찬도설, 제기도설, 과품
제7첩	〈전알의도〉	오향섭사의(계속), 속절삭망제의, 천신의, 전알의	〈오향친제반차도〉	악장, 악기, 일무, 제복
제8첩	〈친상책보의도〉	친상책보의	〈친상책보의도〉	친상책보의

계를 받은 것은 1868년 3월의 하향대제였으며,[71] 7월에는 중건이 완료된 경복궁으로 이어 했다. 따라서 이 병풍은 철종이 제17실에 부묘된 1866년 2월 이후 고종이 경복궁으로 거처를 옮긴 1868년 7월 이전에 제작된 것으로 판단된다. 이런 시기 비정은 《종묘향의도병》의 회화적 특징과도 부합한다. 단신인 인체 비례, 이중 윤곽으로 양감이 부여된 기둥, 양록과 금채의 사용 등은 19세기 중엽이라는 제작 시기에 힘을 보태준다.

한편, 국립고궁박물관에는 상층의 그림이 결절된 상태로 하층의 의설로만 이루어진 〈종묘향의서병〉이 소장되어 있다.[72] 도04-12 이 서병 제1첩 종묘의 「봉안규제」는 제16실까지, 제2첩 영녕전의 「봉안규제」는 제14실까지만 내용이 기록되어 있다.[73] 종묘 제16실에는 1851년(철종 2) 8월 19일에 헌종이 부묘되었으므로 이때를 제작 상한 시기로 잡을 수 있다. 제작 하한 시기에 대한 단서는 종묘 제14실에 관한 기록에서 얻을 수 있다. 순조의 비 순원왕후純元王后, 1789~1857가 부묘된 것은 1859년(철종 10) 10월 7일인데[74] 이 서병에 기록된 제14실 조항에는 대왕위大王位에 대해서만 기록되어 있을 뿐 왕후위王后位에 대해서는 아무런 기록이 없기 때문이다. 따라서 이 병풍의 제작 시기는 1851년 8월 이후 1859년 10월 이전 철종 연간으로 좁혀 생각할 수 있다.

철종 대에 제작된 〈종묘향의서병〉은 비록 글씨만 남아 있지만 정조 대 이후 종묘향의도병의 제작 양상을 짐작케 하는 귀한 자료이다. 새로운 왕이 즉위한 뒤 선왕이 부묘되고 세실世室의 구성이 달라지면 그때마다 변화된 양상을 반영한 도병을 새로 제작했음을 증명한다. 정조가 애초에 종묘향의도병을 만들어 종묘에 비치한 것도 의례의 숙지와 정확한 집행, 보관된 책보와 기용의 현황 기록을 위한 것이었다. 왕대마다 다시 병풍을 제작했다면 이는 정조가 의도했던 종묘향의도병의 제작 취지가 잘 이해되고 계승되었음을 말해준다.

그런데 고종 대 제작된 《종묘향의도병》A와 B의 그림 배치 순서는 정조 대에 종묘향의도병이 처음 만들어졌을 때와 다소 달라졌다. 『일성록』의 기록을 통해 재구성해본 정조 대 종묘향의도병과 현전하는 고종 대의 《종묘향의도병》을 비교해보면[75] 표04-01, 표04-02 첩마다 서로 짝을 이룬 상층의 그림과 하층의 의설은 일치한다. 다만 제3첩부터 제7첩까지 다섯 첩의 배열 순서가 다른 것이다. 글씨만 남아 있는 철종 대의 〈종묘향의서병〉은 고종 대의 〈종묘향의도병〉과 내용과 순서가 같다. 〈종묘향의서병〉의 순서가 개장 전의 병풍 모습

을 그대로 간직하고 있는 것이라면 《종묘향의도병》은 순조와 헌종 대를 지나며 각 첩의 순서에 변화를 겪었다고 볼 수 있다.

　　종묘에서 거행되는 제향 중에 규모나 중요도를 생각한다면 종묘의 건축 설명 다음에 '오향친제반차도'를 먼저 배열한 정조 대 '종묘향의도병'의 그림 순서가 여러모로 타당해 보인다. 가장 중요한 오향친제 때의 전체적인 묘정 반차를 제3첩에 내세우고, 각 실 내부에 진설되는 제수의 모습을 바로 이어서 보여주는 것이다. 이에 따라 시간적으로는 오향친제에 앞섬에도 불구하고 친행성기성생의도는 제5첩에 배치되었다. 의설 부분을 보면 건물, 악기, 복식, 제기 등에 대한 설명이 먼저 나오고 의주가 따르는 구성인데 이는 『종묘의궤』의 체제와도 부합한다.

　　그러나 그림과 짝을 이루는 하층의 의설을 위주로 각 첩을 배치한다면 철종·고종 대의 병풍처럼 종묘친제의가 적힌 〈오향친제친행성기성생의도〉를 제3첩에 배치하는 것이 더 합리적이라고 여길 수도 있겠다. 정조 대 이후 병풍 상·하층의 내용에 이렇다 할 변화가 있었던 것은 아니지만, 오랜 기간 동안 병풍이 반복 재생산되는 과정에서 각 첩의 배열 순서는 병풍 제작을 주관하는 사람의 뜻에 따라 조정되었던 것 같다.

　　위에서 살펴본 것처럼, 종묘·사직단·경모궁의 향의를 도해하고 설명을 쓴 병풍을 해당 건물에 비치하게 한 것은 정조였다. 그 이전부터 제작되었던 명물도병과는 다르게 의주의 시각적 도해라는 점에서 새로운 시도였다. 정조의 이러한 노력은 예의 정비도 중요하지만 그것이 실제 현장에서 정확하게 행용되지 않으면 아무런 소용이 없다는 인식에서 비롯했다. 실무자들이 평시에도 의절을 이해하고 실수 없이 시행하려면 그림으로 표현된 의식 도병을 통한 교육이 꽤 효율적인 방법이라고 생각한 조처였다.

정조의 기획력으로 탄생한 궁중행사도의 꽃, 《화성원행도병》

아버지 탄신 60주년, 어머니 회갑을 기념하는
아들의 정성과 철저한 준비

《화성원행도병》華城園幸圖屛은 정조가 을묘년인 1795년(정조 19) 윤2월 9일부터 16일까지 8일간에 걸쳐 화성에 있는 부친 사도세자의 묘소인 현륭원顯隆園에 행행했을 때 거행한 주요 행사를 그린 8첩 병풍이다.[76] 사도세자에 대한 정조의 추모사업과 을묘년 원행의 특별한 취지가 담긴 제작 배경의 역사성,[77] 김득신金得臣, 1754~1822을 위시한 제작 화원의 명성, 최신 회화 양식의 적극적인 도입, 뛰어난 예술성으로 궁중행사도의 꽃이라는 이름에 걸맞은 그림이다. 게다가 『원행을묘정리의궤』이하 『정리의궤』라는 상세한 문헌 기록이 뒷받침되어 궁중행사도 중에서도 연구의 요건이 잘 갖추어진 걸작이다. 정조의 세심한 의도와 탁월한 기획이 중요한 역할을 한 이 병풍은 19세기 궁중행사도 제작에도 적지 않은 영향을 미쳤다.

정조는 재위 기간1777~1800에 사도세자의 탄신일을 전후한 1월 말에서 2월 초에 모두 12번에 걸쳐 현륭원을 찾아가 전배례를 실시했다. 그중에서 을묘년인 1795년의 원행이 계병으로 제작되고 의궤에 상세히 기록될 만큼 중요했던 것은 이 해가 사도세자의 탄신 60

주년이자 그의 부인인 혜경궁 홍씨의 회갑이 되는 해였기 때문이다.[78] 이에 정조는 어머니를 모시고 아버지의 묘소에 참배하고 어머니께는 회갑을 기념하는 진찬례를 베풀어 드리려는 계획을 2년 전부터 구상했다.

이전에는 없었던 대규모 연례의 현장은 화성이었다. 정조는 즉위하자 원래 양주楊州 배봉산에 있던 사도세자의 수은묘垂恩墓를 영우원으로 격상했고, 1789년(정조 13)에는 영우원을 수원의 진산인 화산花山으로 옮기면서 현륭원으로 이름도 바꾸었다.[79] 정조는 그에 대비한 선행 작업으로 수원부의 읍치를 지금의 팔달산 아래로 옮겼다.[80] 그리고 1793년(정조 17)에는 수원부를 유수부留守府로 승격시키고 이름도 수원에서 화성으로 바꾸었다. 여기에 원침園寢을 보호하는 고을로서 위상을 높이고 자신의 잦은 현륭원 행행에 대비하여 화성에 성곽을 쌓고 새로운 도시를 건설했다.[81]

정조는 1793년 1월 시임·원임 각신이 모인 자리에서 을묘년이 '아들로서 천년에나 한번 만날 기회'라고 전제한 뒤, 혜경궁을 배종하는 현륭원 전배와 연례에 대한 자신의 계획을 처음으로 내비쳤다.[82] 아울러 화성행궁에서 혜경궁에게 올릴 헌수례는 진연보다 참가 인원·찬품饌品·경비 등을 줄여서 간략하게 진찬례로 시행할 것을 밝혔다.[83]

진찬이 진연 같은 헌수례의 하나로 거행되기 시작한 것은 영조 대부터이다. 1772년(영조 48) 2월 25일 영조는 팔순을 1년 앞두고 덕유당德遊堂에서 의정부의 진찬을 받았다. 이를 시작으로 28일까지 중추부, 도총부, 기로신들로부터 진찬을 받았는데, 이것을 공식적인 최초의 진찬례로 볼 수 있겠다. "진찬과 진연은 풍약豐約에는 비록 차이가 작지 않으나 의식과 절차에는 특별히 다른 바가 없다"라고 한 1848년(헌종 14) 『무신진찬의궤』의 기록은 진찬과 진연이 기본적인 행례 절차 면에서는 큰 차이가 없음을 말해준다.

혜경궁은 예문과 준비 과정이 절대 장대하거나 번잡하지 않도록 정조를 통해 누차 의견을 하달했으므로 정조는 찬품, 배종 관원, 군병, 노자路資, 음악 등 모든 준비에 예법을 따르되 절약하는 것을 원칙으로 삼았다.

평상시 임금의 온천행이나 능행은 도감을 설치하지 않고 국가의 탁지度支를 맡은 호조에서 관장하는 것이 보통이었다. 호조판서를 정리사整理使에 임명하여 하루 이틀 전에 목적지로 보내서 행궁이나 어재실을 봉심·수리하고 물품을 배설하는 일을 맡겼다. 즉, '정리'

란 호조의 한 분방인 별례방別例房 업무 중의 한 가지로서 왕의 행차에 대비하여 숙소의 수리나 교량의 수치 등 제반사항을 정리 점검하는 일을 말한다.[84] 그러나 을묘년 원행은 여느 원행과는 일의 규모와 체면이 달랐으므로 임시 관청을 설치했는데 그 이름을 정리소整理所라 했고 이를 기록한 의궤도 '원행을묘정리의궤'로 똑 명했다.

수원부가 유수부로 승격된 뒤에는 수원유수가 장용외사壯勇外使와 행궁정리사行宮整理使를 겸임하게 했지만, 을묘년 원행에 대비해서는[85] 정리소를 궁궐 안 장용영에 설치하고, 호조판서 이시수李時秀, 1745~1821, 사복시 제조 서유방徐有防, 1741~1798, 장용사壯勇使 서유대徐有大, 1732~1802, 경기도 관찰사 서용보徐龍輔, 1757~1824, 비변사 부제조 윤행임尹行恁, 1762~1801, 장악원 제조 심이지沈頤之, 1735~? 등 정리당상整理堂上 여섯 명과 낭청 다섯 명을 배속시켰다.[86] 선발된 정리당상은 1794년 12월 11일에 첫 모임을 가졌다. 행사가 임박한 2월 8일에는 당시 화성 성곽 공사를 총괄 지휘하고 있던 우의정 채제공에게 특교를 내려 정리소 총리대신까지 겸하게 했다.

예조는 정리소에서는 임시로 정한 일자를 참조하여 윤2월 초하루에 최종 원행 일정을 다음과 같이 발표했다.[87]

　①9일: 창덕궁 출발→ 용양봉저정龍驤鳳翥亭 주정晝停→ 시흥행궁始興行宮 경숙經宿
　②10일: 시흥행궁 출발→ 사근행궁肆覲行宮 주정→ 화성행궁 도착
　③11일: 화성 성묘 배알→ 정화관丁華觀 시사→ 낙남헌 시예와 방방
　④12일: 현륭원 전배→ 서장대 성조식과 야조식 관람
　⑤13일: 봉수당 진찬
　⑥14일: 신풍루新豊樓 사미賜米→ 낙남헌 양로연→ 득중정 어사와 매화포埋火砲 관람
　⑦15일: 화성행궁 출발→ 시흥행궁에서 경숙
　⑧16일: 시흥행궁 출발→ 용양봉저정에서 주정→ 창덕궁 도착

정조는 연로한 어머니를 모시고 100리 가까운 거리를 왕복해야 하는 개국 이래 처음 시행하는 거둥에 대비하여 매사를 신중하고도 빈틈없이 계획했다. 혜경궁이 화성까지 타

고 갈 가교駕轎와 화성에서 현륭원에 행차할 때 이용할 유옥교有屋轎를 새로 제작했다.[88] 이 밖에도 정조의 두 여동생인 청연군주淸衍郡主, 1754~1821와 청선군주淸璿郡主, 1756~1802가 현륭원에 타고 갈 육인교六人轎 2좌도 새로 만들었다. 정조는 가교 완성에 즈음하여 1794년 11월 20일 직접 가교의 안팎을 간심했고, 원행이 임박한 이듬해 2월 25일에는 가교의 편안함을 시험하기 위해 내원內苑의 산길에서 자궁을 가교에 모시고 예행 연습을 할 정도로 안전에 온 힘을 다했다.[89]

또한, 노량진에 영구히 사용할 배다리[舟橋]를 설치하여 한강을 건너는 한편, 이전까지 과천행궁과 사천행궁沙川行宮을 경유하던 과천로 대신에 길이 넓고 고른 시흥로를 새로 닦아 이 길을 통해 화성으로 이동했다.[90] 과천로는 고갯길이 험준하고 교량이 많아 길을 정비할 때 힘이 많이 들기 때문에, 정조는 백성들의 수고를 조금이라도 덜어주려는 배려를 한 것이다. 이때 임시처소인 시흥행궁과 안양행궁도 새로 설치했다.

을묘년 원행의 모든 것을 기록한
『원행을묘정리의궤』

《화성원행도병》의 역사적 가치와 미술사적 의의를 한층 든든하게 뒷받침하는 것은 을묘년 원행을 주관했던 정리소에서 편찬한 『정리의궤』의 존재 덕분이다. 원행의 준비 과정부터 의궤의 인출까지 모든 사실을 상세히 기록한 총 10권 8책의 『정리의궤』는 《화성원행도병》의 제작 배경과 내용 분석, 도상 해석 등에 없어서는 안 될 기본 문헌이며 이전까지는 알기 어려웠던 계병의 제작 규모와 단가, 담당 화원 등에 대한 정보가 담긴 소중한 자료이다.

정조는 경기감사와 수원 유수에게 원행에 관계된 모든 문서를 그대로 베껴서 정리소에 보고하라는 전교를 내렸으며,[91] 의궤가 '백세문헌'百世文獻이 되어야 한다는 총리대신 채제공의 의견에 더해서 마땅히 후세 사람들에게 보여줄 '믿고 증거할 만한 책'[徵信之書]으로 만들 것을 당부했다.[92]

의궤 제작을 위해 윤2월 28일 정리의궤청이 창덕궁의 주자소에 설치되었고, 좌의정으로 가자된 채제공이 총책임자의 임무를 계속 맡았다. 의궤를 교정할 때 당상이 많을수록 정확을 기할 수 있다고 여긴 정조는 정리소 당상 중에서 장용사 서유대를 제외한 다섯 명을 의궤청 당상에 유임시키고 좌참찬 정민시鄭民始, 1745~1800, 예조판서 민종현, 행호군 이만수李晩秀, 1752~1820를 추가하여 의궤청을 당상 여덟 명과 낭청 두 명으로 구성했다.

의궤의 초기草記는 1795년 당년에 편성되었다. 그러나 의궤청과 관련된 기사를 추가하고 교정하는 기간을 거쳐 1797년 3월 24일에야 인쇄가 시작되었고, 완성된 의궤는 이듬해 4월 10일 진상되었다.[93] 의궤는 혜경궁에게 올린 것 외에 궁중에 31건이 내입되고, 규장각의 서고西庫에 열 건, 화성행궁과 외규장각, 정리소, 다섯 곳의 사고를 비롯하여 원행과 관련 있는 각사各司, 각영各營에 38건이 보관되었다. 또, 총리대신 채제공을 비롯하여 정리당상과 낭청, 의궤당상과 낭청, 외빈外賓 등 31명에게도 한 건씩 분하되어 도합 101건이 인출된 것으로 파악된다.[94] 의궤는 대개 여덟 건 내외를 만드는 것이 보통인데, 이렇게 많은 수의 의궤를 한꺼번에 출간할 수 있었던 것은 기존의 필사하는 방식을 떠나 생생자生生字를 저본으로 삼아 새로 주조한 정리자整理字로 인출했기 때문이다.[95]

『정리의궤』는 인쇄 방식뿐만 아니라 편집 체제도 기존 의궤와는 완전히 다르다. 사실 기존의 의궤 체제로는 원행과 회갑 진찬이라는 전혀 성격이 다른 두 가지의 행사를 상세하게 담아내기에 부족한 점이 많았다. 이에 정조는 을묘년 원행의 의궤는 '도감'의 의궤가 아니므로 반드시 기존의 의궤 격식을 따를 필요가 없다는 명분으로 편집 체제를 이전과는 전혀 다른 모습으로 과감하게 바꾸었다.[96] 기존의 의궤에서 소홀하게 다루어지거나 배제되었던 내용이 세분화한 목차 안에 폭넓게 수용되었고 열람이 한층 편리해진 구성으로 체계화되었다.

본편 앞에 「권수」를 두어 행사 일정, 정리소와 의궤청의 좌목, 각종 도식을 별도로 묶어 편집한 점과 본편이 일방·이방·삼방 등 분방分房 체제에 의한 구성이 아닌 점이 가장 큰 변화였다.[97] 또, 1795년 6월 18일 혜경궁의 실제 회갑일에 창덕궁 연희당延禧堂에서 열린 진표리진찬례進表裏進饌禮에 관한 「탄신경하」, 같은 허 1월 21일 사도세자의 생신날 경도궁에 참배한 사실에 관한 「경모궁전배」, 태조의 아버지인 환조桓祖의 탄신 여덟 번째 회갑을 맞아

영흥본궁에 관리를 보내 작헌례酌獻禮를 올린 일에 관한「영흥본궁제향」永興本宮祭享, 1760년 사도세자가 온양에 갔을 때 심은 괴목이 1795년 큰 나무로 성장한 것을 기념하여 그곳에 영괴대비靈槐臺碑를 세운 사실에 관한「온궁기적」溫宮紀蹟을 본문 뒤에 부편으로 실었다.

『정리의궤』의「도식」에는 화성에서 행한 일련의 행사도, 화성을 왕복하는 행렬반차도, 봉수당 진찬에서 사용된 정재·채화綵花·기용·복식·가교 그림이 목판화로 실려 있다. 특히 행렬반차도 일색이던 의궤도가『대사례의궤』이후 처음으로 본격적인 행사도를 실은 점은 주목할 만하다. 이는 화성에서 환궁한 정조가 일련의 의례 모습을 목판화로 제작해서 의궤의 권수에 싣도록 정리소에 내린 지시를 따른 결과이다.[98] 정조의 치밀한 계획은 작은 부분까지 행사 전반에 두루 미쳤으며 정조는 준비 과정에서도 빈틈없이 자신의 의견을 하달하여 7박 8일의 거사를 성공적으로 이끌었다. 어느 시대의 어느 행사보다도 직접적으로 왕의 역량과 영향력이 크게 발휘되었으며, 이 점은《화성원행도병》과『정리의궤』의 독창성과 우수성을 통해서 그대로 증명되었다.

『정리의궤』의 편집 체제와 인출 방식은 동시에 진행되고 있던 화성 축조에 관한『화성성역의궤』華城城役儀軌(이하『성역의궤』)에도 적용되었다.[99] 1796년 9월 10일 성역이 완료된 후 11월 초에 등본의궤의 완성을 보고 받은 정조는 정리자로 인쇄, 도식의 목판화 제작, 의궤의 내입 건수와 분상처 등에 관한 지시를 내렸다.[100] 다시 말하면『정리의궤』의 범례에 맞추어 편집하고 인쇄하라는 요지였다. 그런데 막상 1797년 3월『정리의궤』가 인출되자 내용 중복 등의 문제가 드러나 수정 중이던『성역의궤』의 원고를 폐기하고 다시 내용을 고칠 수밖에 없었다.[101] 초고를 두 번 바꾼 끝에『성역의궤』는 1800년 5월 28일 인쇄를 시작하여 이듬해 9월 18일에 반사했다.[102] 공식적으로 인쇄된 총건수는 154건이었다. 마침내 같은 시기에 서로 연관된 사업인 원행과 성역의 모든 것을 담은 두 의궤는 정조의 의도대로 같은 체제와 방식으로 완결되었다.

당시 최신의 회화 기법을 적극 활용한『정리의궤』와『성역의궤』의 그림은 상투적으로 답습되어오던 의궤 그림에 새로운 활력을 불어넣었다. 특히 명암법과 투시도법이 사용된『성역의궤』의 그림은 성곽 시설과 기계의 복잡한 세부를 세밀하면서도 적확하게 표현하고, 신도시 화성의 아름다운 면모와 시설물의 기능을 한눈에 효율적으로 전달한 점에서 조선

시대 판화사 흐름에서도 최고 정점에 놓이는 그림이다.

『성역의궤』상전에 오른 화공은 훈련도감 마병馬兵 엄치욱嚴致郁과 한산閑散 최봉수崔鳳守, 김필광金弼光, 강치길姜致吉, 지상달池相達 등 네 명이다.[103] 이들은 도화서 화원은 아니며 성역소城役所에 차출되었던 경기 지역의 방외화사方外畵師로, 의궤의 그림을 그렸다기보다 성역 과정에서 요구되는 건축 관련 도면이나 채색을 다루는 일을 했다고 추정된다. 『성역의궤』의 그림을 그린 화가 명단은 알 수 없지만 『정리의궤』와 함께 규장각 차비대령화원差備待令畵員의 몫으로 돌려야 한다.

19세기에도 가례도감의궤나 책례도감의궤, 존숭도감의궤 등 대부분의 의궤는 18세기와 같은 분방에 의한 편집 체제를 유지했지만, 궁중연향 의궤는 『정리의궤』를 그대로 따랐다. 1902년(광무 6) 11월 『임인진연의궤』를 수정할 때에도 황태자는 '을묘정리의궤의 예에 의거하라'는 영교令敎를 내릴 정도로 『정리의궤』는 대한제국기에 들어서도 변함없이 궁중연향 의궤 제작에 하나의 지표였다.[104] 『정리의궤』의 편찬 방식이 다른 종류의 의궤와는 무관하게 진찬·진연 의궤에만 적용되었던 것은 『정리의궤』의 본편이 화성에서 올린 봉수당진찬에 큰 비중을 둔 체제이기도 하지만, 『정리의궤』와 동일한 편목編目으로 엮어진 부편의 「탄신경하」도 하나의 독립된 진찬의궤로 간주했기 때문이다.

정조의 특별한 주문 제작, 내입도병과 정리소 계병

《화성원행도병》은 궁중에 내입한 '진찬도병'과 원행을 준비한 임시기구인 정리소의 '당랑계병'堂郎稧屛으로 조성되었다. 기념 병풍의 공식적인 제작은 정조의 지시로 분상의 범위가 정해졌으며, 이는 19세기 연향도병 제작에도 기준이 되었다.

『정리의궤』「재용」財用편에 의하면, 정리소에서는 내입도병 외에 총리대신에게 줄 80냥짜리 대병으로부터 기수旗手 72명에게 줄 2냥짜리 족자에 이르기까지 계병과 계축을 두루 분하했다. 표04-03 병풍도 품계에 따라 대·중·소로 크기를 구별했고 같은 족자라도 제작 단가에 차이가 났다. 내입용 대병의 단가가 100냥인데 반해 감관의 중병은 30냥으로 3분

표04-03. 1795년(을묘년, 정조 19) 정리소의 내입도병과 당랑계병 제작 내역

대상	인원 수	종류	건 수	가전	총액
내입진찬도병		대병	3좌	100냥	300냥
		중병	3좌	50냥	150냥
총리대신總理大臣	1원	대병	1좌	80냥	80냥
당상堂上	7원		7좌		560냥
낭청郎廳	5원		5좌		400냥
감관監官	2원	중병	2좌	30냥	60냥
별부료別付料	1명	(소병 추정)	(1)	20냥	20냥
장교將校	11명		(11)		220냥
서리書吏	16명	(중병 추정)	(16)	30냥	480냥
서사書寫	1명	(소병 추정)	(1)	15냥	15냥
고직庫直	3명		(3)		45냥
대령서리待令書吏	2명	(족자 추정)	(2)	5냥	10냥
사령使令	5명		(5)		25냥
문서직文書直	4명	(족자 추정)	(4)	4냥	16냥
사환군使喚軍	9명	(족자 추정)	(9)	2냥	18냥
대청군사大廳軍士	1명		(1)		2냥
대령군사待令軍士	1명		(1)		2냥
기수旗手	72명		(72)		144냥
				총액	2,547냥

※『원행을묘정리의궤』권5「재용」참조.

표04-04. 1796년(병진년, 정조 20) 성역소의 내입도병과 당랑계병 제작 내역

대상	인원 수	종류	내용	건 수	가전	총액
내입도병		대병(견본)	화성전도華城全圖	3좌	150냥	450냥
화성행궁		중병(견본)	화성춘팔경도華城春八景圖	1좌	50냥	100냥
			화성추팔경도華城秋八景圖	1좌		
총리대신	1원	대병(견본)	화성전도	1좌	100냥	100냥
당상	1원			1좌		100냥
낭청	1원			1좌		100냥
책응도청策應都廳	1원			1좌		100냥
전낭청前郞廳	1원			1좌		100냥
잡물도청雜物都廳	1원			1좌		100냥
유수부留守府		대병(견본)	화성전도	1좌	100냥	100냥
		대병(지본)		1좌	30냥	30냥
감동	19원	중족자(지본)	화성전도	19건	5냥	95냥
별간역	2원			2건		10냥
간역	4원			4건		20냥
경감관京監官	5원			5건		25냥
					총액	1,430냥

※『화성성역의궤』권5「재용」참조.

의 1 수준인 것을 보면 바탕 비단, 채색, 장황 등에 필요한 재료에서 큰 차이가 있었다.[105]

도감의 당랑들이 기념화로서 계병을 제작하는 풍습은 오래되었지만 1795년에는 정조의 지극한 관심 속에 분하의 범위가 어느 때보다도 광범위했다. 약 10만 39냥이라는 행사의 총 운영비 중에서 2,550냥이라는 적지 않은 비용이 병풍 제작비로 지출되었는데 전부 정리소의 예산에서 충당되었다.[106]

1744년과 1759년 종친부에서 계병을 만들 때 족자가 5냥 9전 들었고 소병에 10냥이 소용되었으며, 표03-02, 표03-03 화성 완공 후 계병을 제작할 때 '화성전도'華城全圖를 그린 지본의 중족자中簇子가 5냥이었던 것을 감안하면, 표04-04 정리소에서 서리에게는 중병을 분하하고 별부료·장교·서사·고직에게는 소병을 나누어주었던 것 같다. 그리고 대령서리 이하 기수들에게는 족자가 돌아갔을 것으로 짐작된다.

『정리의궤』에는 '내입진찬도병'과 총리대신·당상·낭청에게 분하된 '당랑계병'을 구분해서 언급했지만 병풍의 내용은 같았다고 판단된다.[107] 을묘년 원행에서 가장 중심 행사였던 진찬의 이름을 빌려 '내입진찬도병'이라 부른 것일 뿐, 굳이 그림의 내용을 서로 다르게 할 이유는 찾기 어렵다. 이러한 원칙은 화성 성역 완공 후 제작된 내입도병과 당랑계병이 모두 '화성전도'인 점으로도 설명된다. 원래 계병이란 관료 사회에서 자생하여 널리 유행한 기념화 제작 관행의 산물이며, 기념화의 궁중 내입은 18세기 영조 연간이 되어서야 시작된 습관이다. 명칭을 구별한 것은 관원들끼리 나누어갖는 '계'병의 함의가 궁중에서 열람되고 보관될 '내입'도병에 맞지 않았기 때문이다. 아울러 궁중에 진상되는 병풍의 명칭은 당연히 관원들 사회에서 통용되는 병풍의 명칭과 구별해서 위상을 높일 필요가 있었다. 따라서 현전하는《화성원행도병》은 화격畫格과 장황 상태에 따라 내입진찬도병이 될 수도 있고 당랑계병이 될 수도 있다.

1796년 화성 축조를 완공한 후에도 을묘년의 원행 때처럼 내입도병과 당랑계병을 대병으로 제작했으며, 화성행궁에 배설될 비단 바탕의 중병과 유수부에 올릴 대병도 조성했다. 유수부에 올린 대병 가운데 견본은 100냥이고 지본이 30냥인 점에서 비단 바탕과 종이 바탕의 가격 차이가 상당히 컸던 것으로 드러난다. 하급 관료에게는 지본의 중족자를 배급했는데, 족자도 비단 바탕과 종이 바탕의 구별이 있었으며 크기에 대·중·소의 차이를

두었다. 그러나 그림의 내용은 모두 '화성전도'로 동일하여 신분과 품계에 따른 규모와 제작 단가의 차등이 화제에는 해당하지 않았던 것으로 보인다. 이 화성전도는 『화성성역의궤』에 수록된 〈화성전도〉와 유사한 내용이었을 것으로 추정되며 도04-20-01 현전하는 〈화성전도〉 연폭 병풍을 통해 내입본 혹은 성역소 당상에게 분상되었던 대병의 양상을 유추할 수 있다. 도04-21

 18세기 후반이 되면 관청이나 도감 주도로 생산되는 궁중행사도를 대표하는 형식은 병풍이며, 계축이 단독으로 제작되는 경우는 자취를 감추었다. 계병 선호의 경향으로 인해 족자, 즉 계축은 품계가 낮은 관리에게 분하되는 형식으로 위상이 전락해버린 듯하다.

 계병은 1795년 6월 18일 혜경궁 생신날 연희당에서 거행된 진찬을 마친 뒤에도 몇몇 관료들에 의해 조성되었다.¹⁰⁸ 이날 연희당 진찬에 시연한 혜경궁의 근친 외에도 대신 이하 문안을 올린 신료들과 궐내에 입직한 관원들에게도 널리 연상宴床을 나누어주었다. 그들 중에서 원행 당시 금위대장을 맡았던 신대현申大顯, 1737~1812이 발의하여 그림과 좌목을 갖춘 계병을 완성했다고 한다. 어떤 내용의 병풍이었는지 알 수 없지만, 계병에 발문을 쓴 이민보李敏輔, 1720~1799의 문집 기록에서 확인되는 사실이다. 어느 때보다도 궁궐 안팎으로 이목이 쏠렸던 행사였던 만큼 신대현 외에도 계병의 제작을 모의한 관료들은 더 많았을 것으로 짐작된다.

규장각 차비대령화원에게 맡겨진 병풍 제작

 『정리의궤』에 따르면 내입한 진찬도병을 그린 화원은 최득현崔得賢, 김득신, 이명규李明奎, 장한종張漢宗, 1768~1815, 윤석근尹碩根, 허식許寔, 1762~?, 이인문李寅文, 1745~1821이다. 이들은 모두 당시 최고의 화원으로 인정받는 규장각 차비대령화원이었다.¹⁰⁹ "도감을 설치했을 때 의례적인 서화의 일은 도화서 화원에게 맡기지만, 왕의 지시가 있거나 사체가 긴요한 일은 차비대령화원 중에서 선발하여 사역한다"라는 제도 운용의 규정을 따른 것이다.¹¹⁰ 담당 화원 전체를 차비대령화원으로 차정할 만큼 을묘년 원행을 기념한 내입도병은 정조에게 중요한

일이었다.

　　내입도병을 진상한 뒤 호조에서 최득현·김득신에게는 무명 두 필과 삼베 한 필, 이명규·장한종·윤석근에게는 무명 두 필, 이인문에게는 무명 한 필을 차등있게 나누어주었다. 이와는 별도로 혜경궁은 일곱 명 화원에게 내탕고의 무명 한 필씩을 내렸다.[111] 대개 일의 중요도와 기여도에 따라 등급이 나누어짐을 고려할 때 최득현과 김득신이 내입도병을 그리는 데 주도적인 역할을 했다고 추정된다.

　　『정리의궤』에는 혜경궁이 탈 가교를 새로 만드는 데 동원된 화원 최득현, 변광복卞光復, 윤석근의 이름도 밝혀져 있다. 이들은 무명 두 필과 삼베 한 필을 상으로 받았다.[112] 가교를 만드는 데는 화원 두 명이 합쳐서 40일, 유옥교를 만드는 데는 화원 두 명이 총 열흘, 육인교에는 화원 두 명이 총 닷새를 일했다. 가교·유옥교·육인교를 만드는 데 화원이 맡았던 임무는 왜주홍倭朱紅과 당주홍唐朱紅을 써서 외관을 칠하는 비교적 단순한 일이었다.

　　한편, 정조는 구전하교를 내려 전 현감 김홍도에게 임시로 군직을 주어서 의궤청에 나와 근무하도록 했다.[113] 행사를 모두 마친 뒤인 윤2월 28일의 하교이므로 의궤 제작에 참여하라는 지시였다. 아마도 김홍도는 의궤 도식의 밑그림 제작과 교정 과정에서 비중 있는 역할을 했을 것이다. 의궤 도식과 《화성원행도병》에 김홍도 화풍이 농후하고 구도나 기법에 새로운 경향이 과감하게 투입된 것을 보면 김홍도가 적지 않은 영향력을 행사했던 것만은 분명하다. 다만 김홍도를 그림의 기본 방향과 형식을 제시한 조언자, 혹은 제작 과정을 지휘한 비공식적인 책임자 정도로 보아야지 현전하는 『정리의궤』의 도식과 《화성원행도병》을 김홍도의 작품으로 보는 것은 곤란하다.

　　내입도병을 최득현 외 여섯 명이 그렸다면 계속해서 당랑계병도 동일한 화원 집단에 의해 제작되었을 것이다. 다만, 대병 13좌와 중병 두 좌 등 작업량이 많았으므로 의궤에 이름이 기록된 일곱 명 외에도 다수의 화원이 동원되었음이 틀림없다. 그런 추정은 현전하는 《화성원행도병》의 회화적 수준과 완성도가 저마다 차이가 있는 점으로도 증명된다.

　　의궤에 이름을 올린 일곱 명의 화원 중에서 가장 주목되는 인물은 최득현이다.[114] 최득현은 도감 의궤와 『내각일력』에 기록된 활동 시기로 미루어 김득신과 비슷하거나 약간 높은 연배였다. 궁중기록화를 그린 화원들이 의례의 현장에 참여하여 그 광경을 목도하고

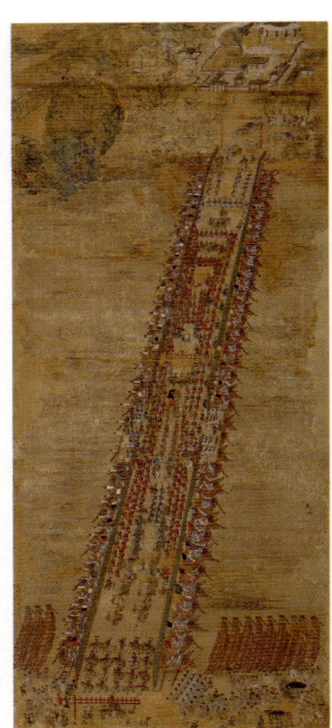
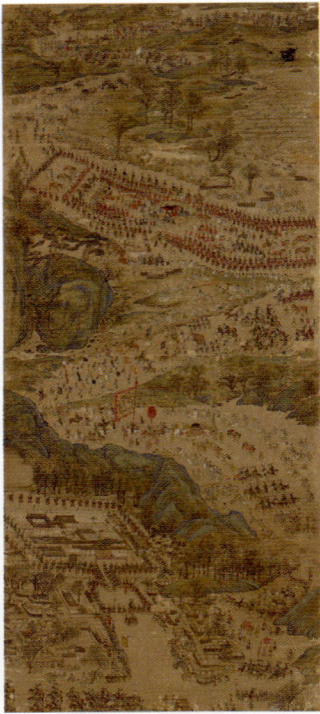
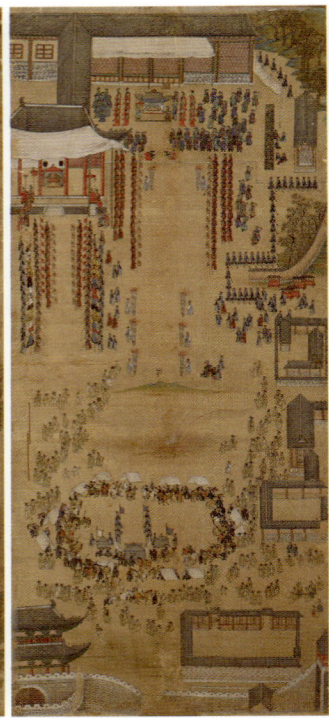
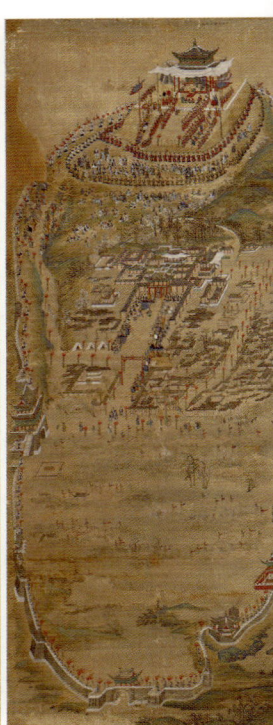

〈한강주교환어도〉　　〈환어행렬도〉　　〈득중정어사도〉　　〈서장대야조도〉

도04-13. 《화성원행도병》, 1795년 행사, 1796년 완성, 8첩 병풍, 견본채색, 각 151.2×65.7, 국립중앙박물관.

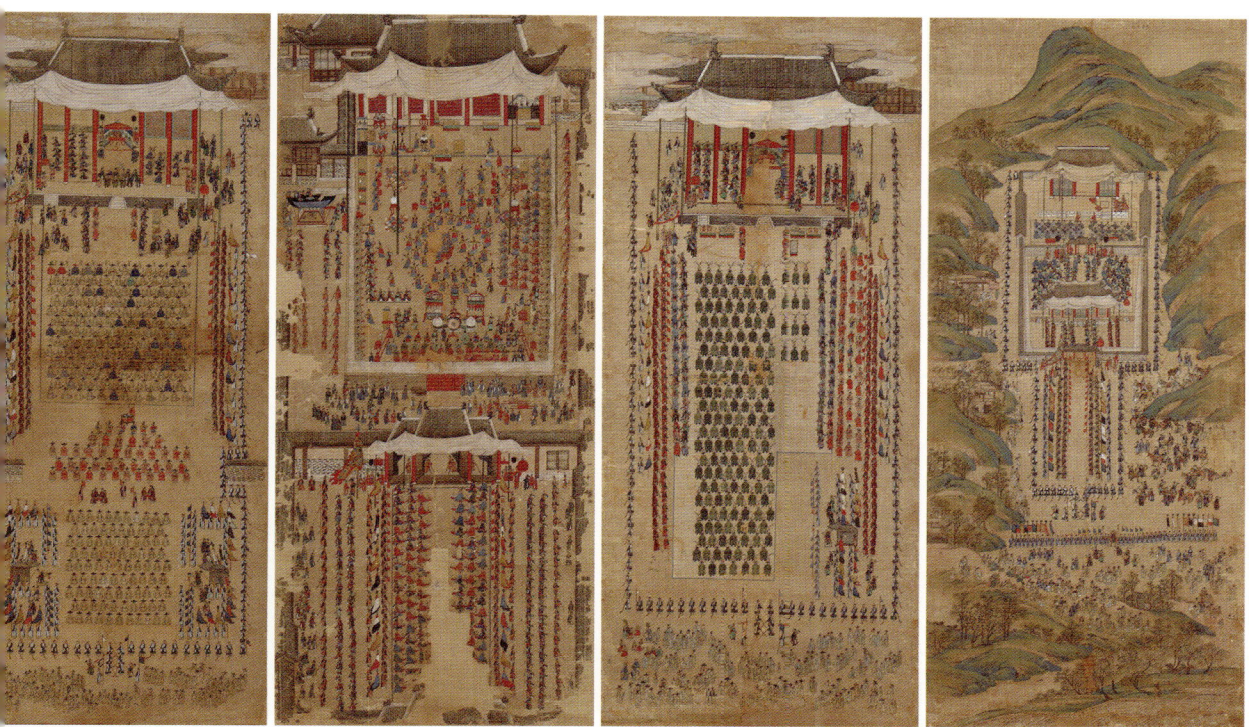

〈낙남헌양로연도〉　　　〈봉수당진찬도〉　　　〈낙남헌방방도〉　　　〈화성성묘전배도〉

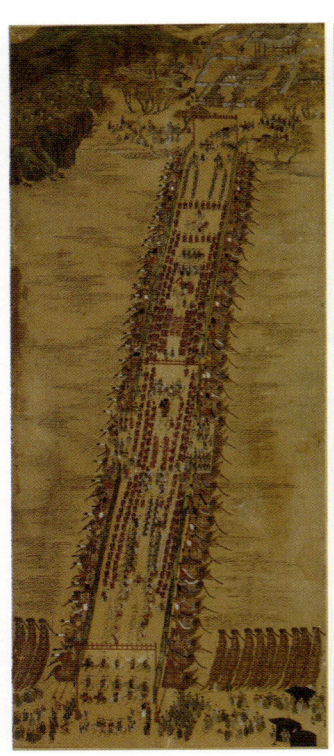 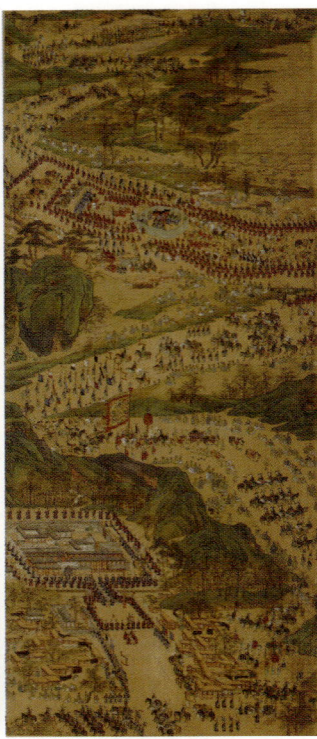 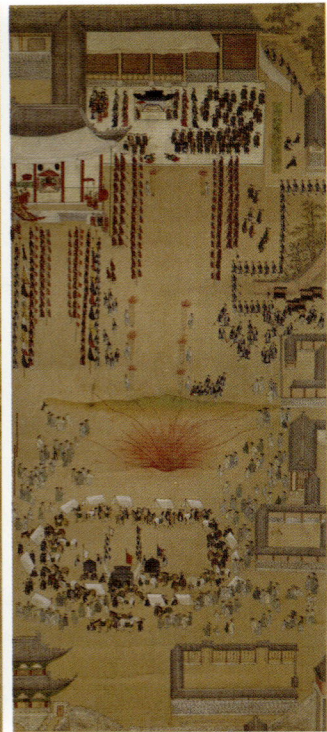 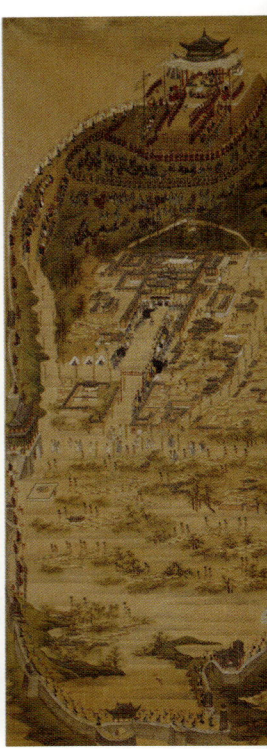

〈한강주교환어도〉 〈환어행렬도〉 〈득중정어사도〉 〈서장대야조도〉

도04-14. 《화성원행도병》, 1795년 행사, 1796년 완성, 8첩 병풍, 견본채색, 각 147×62.3, 개인.

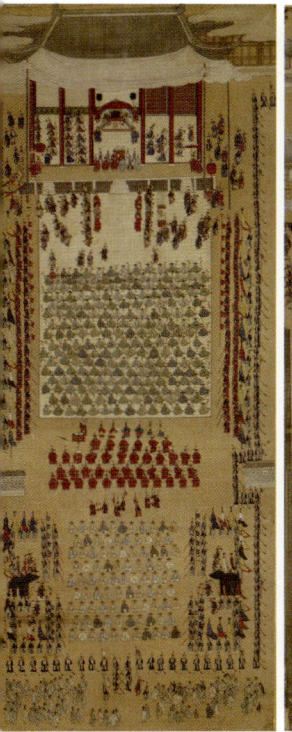 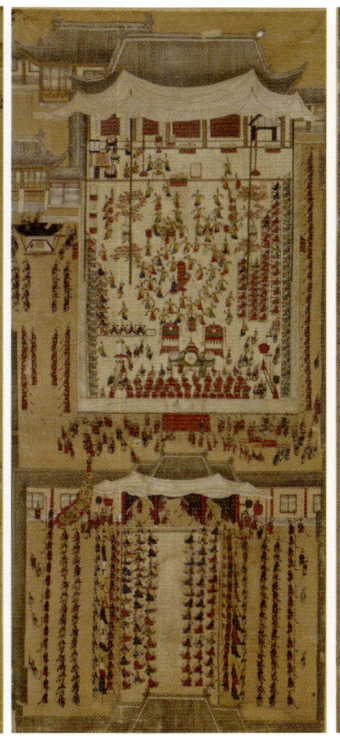 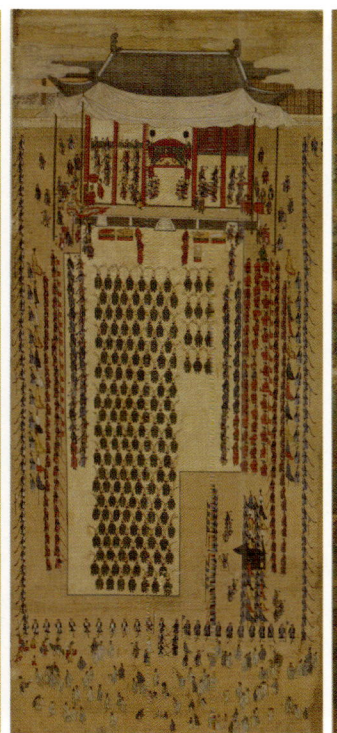 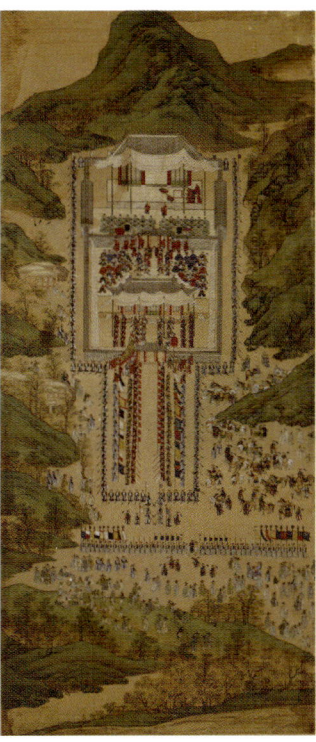

〈낙남헌양로연도〉　　　〈봉수당진찬도〉　　　〈낙남헌방방도〉　　　〈화성성묘전배도〉

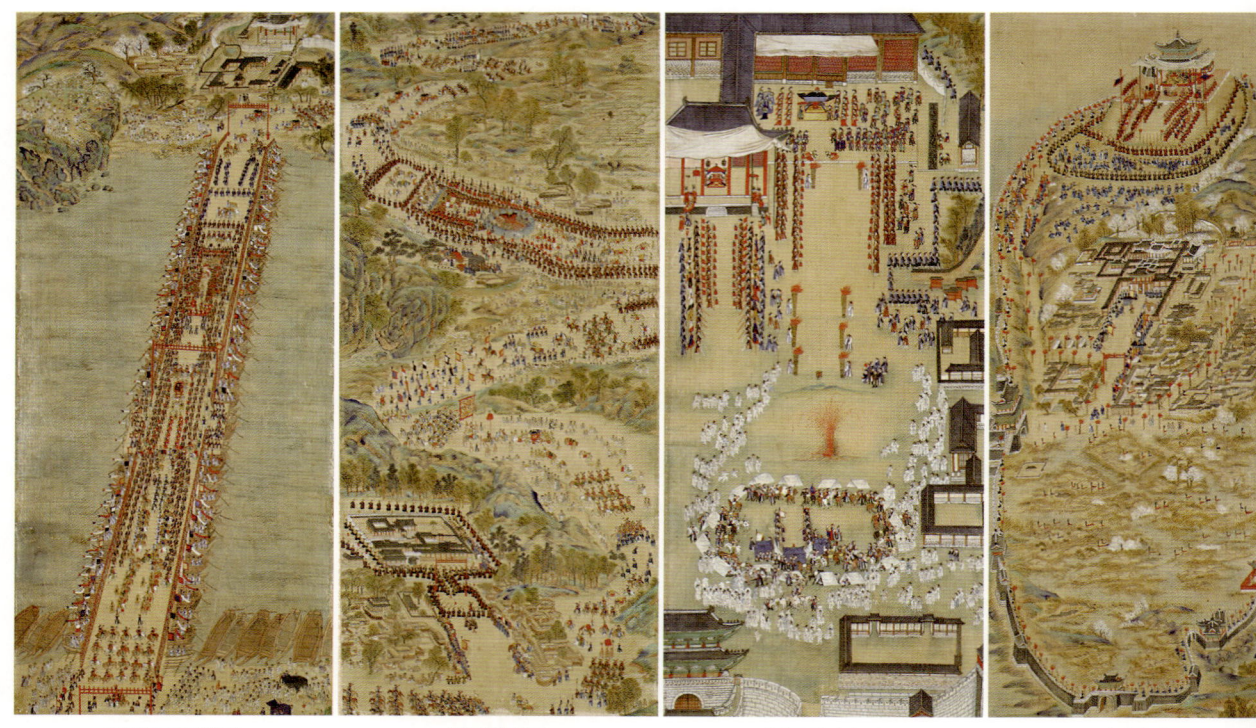

〈한강주교환어도〉　　〈환어행렬도〉　　〈득중정어사도〉　　〈서장대야조도〉

도04-15. 《화성원행도병》, 1795년 행사, 19세기 후반 모사, 8첩 병풍, 견본채색, 각 149.8×64.5, 국립고궁박물관.

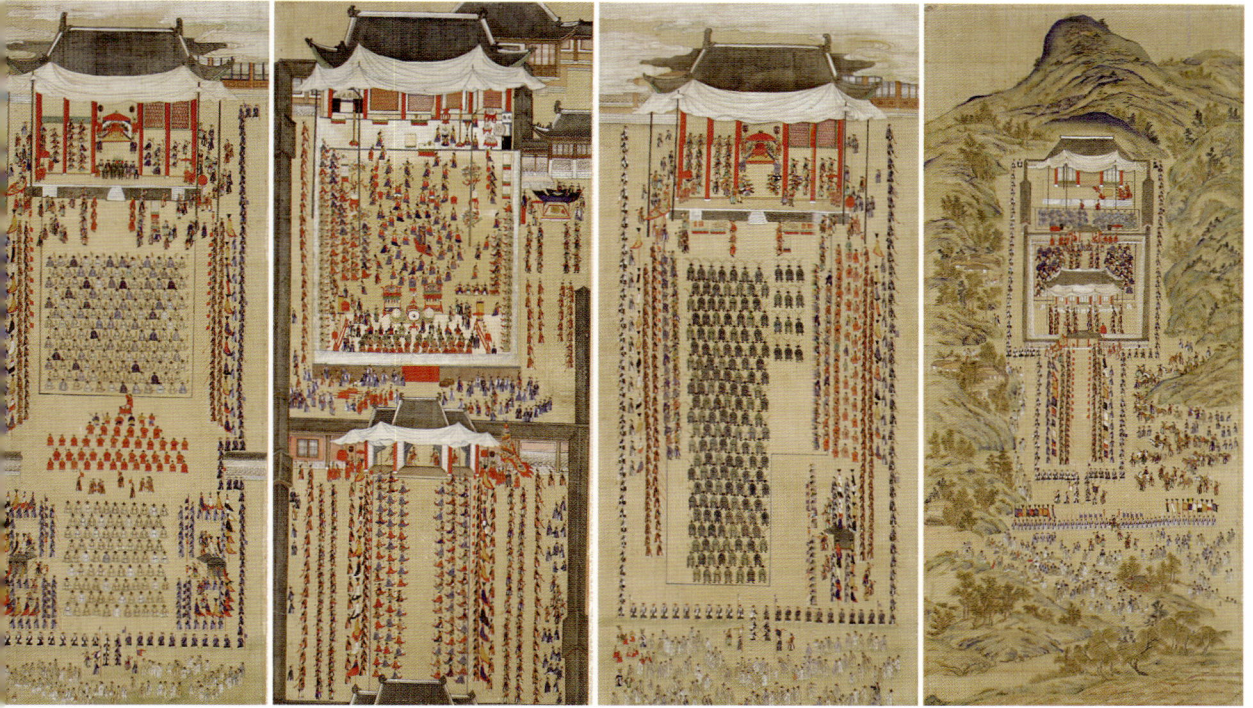

〈낙남헌양로연도〉　　　〈봉수당진찬도〉　　　〈낙남헌방방도〉　　　〈화성성묘전배도〉

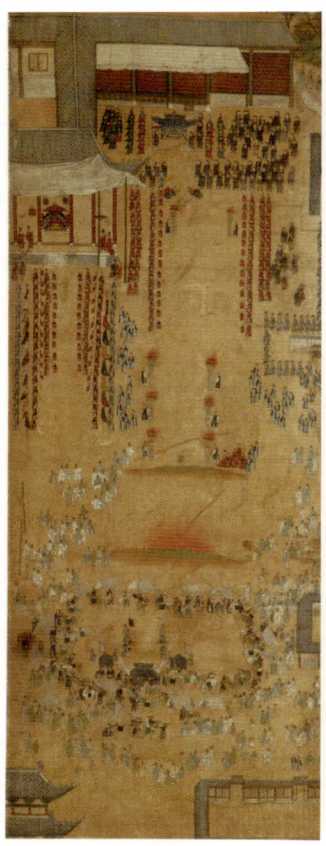 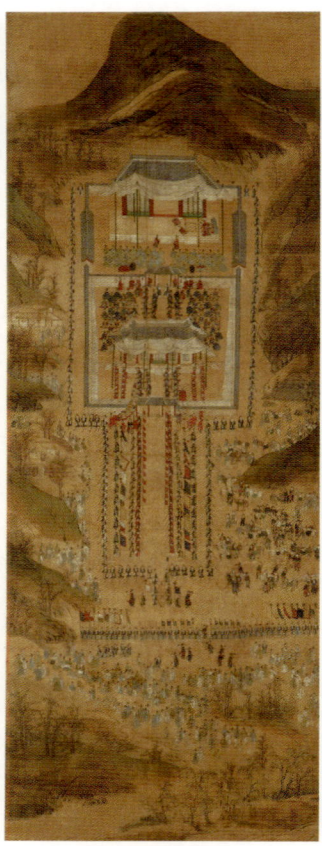 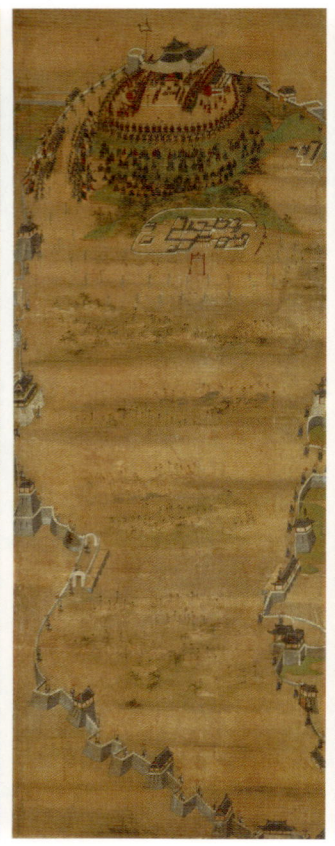 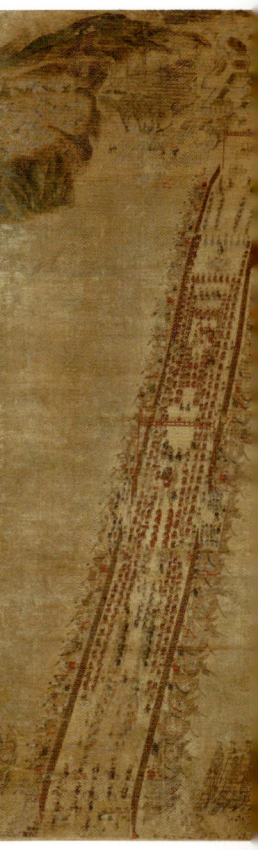

〈득중정어사도〉　　　〈화성성묘전배도〉　　　〈서장대야조도〉　　　〈한강주교환어도〉

도04-16. 《화성원행도병》, 1795년 행사, 19세기 후반 모사, 8첩 병풍, 견본채색, 각 145.7×54, 개인(구 우학문화재단).

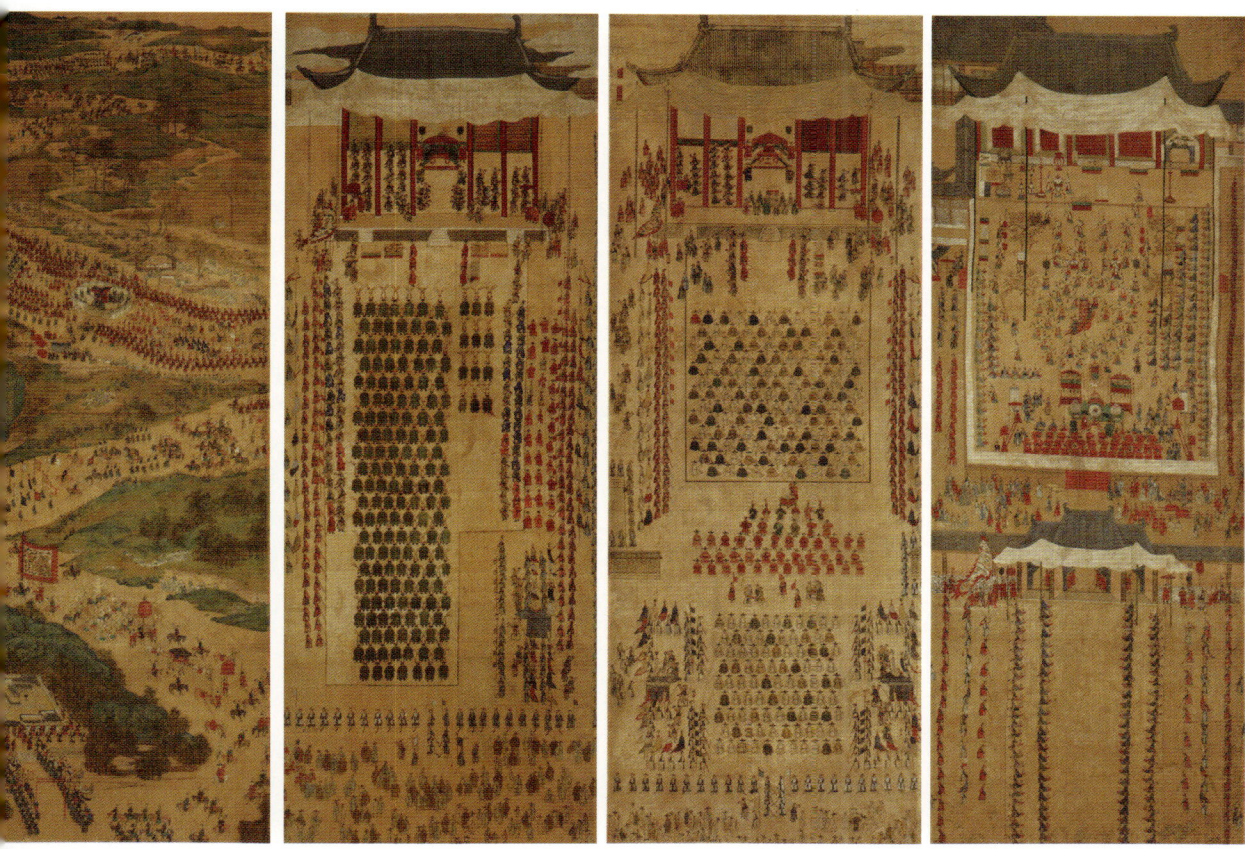

〈환어행렬도〉　　〈낙남헌방방도〉　　〈낙남헌양로연도〉　　〈봉수당진찬도〉

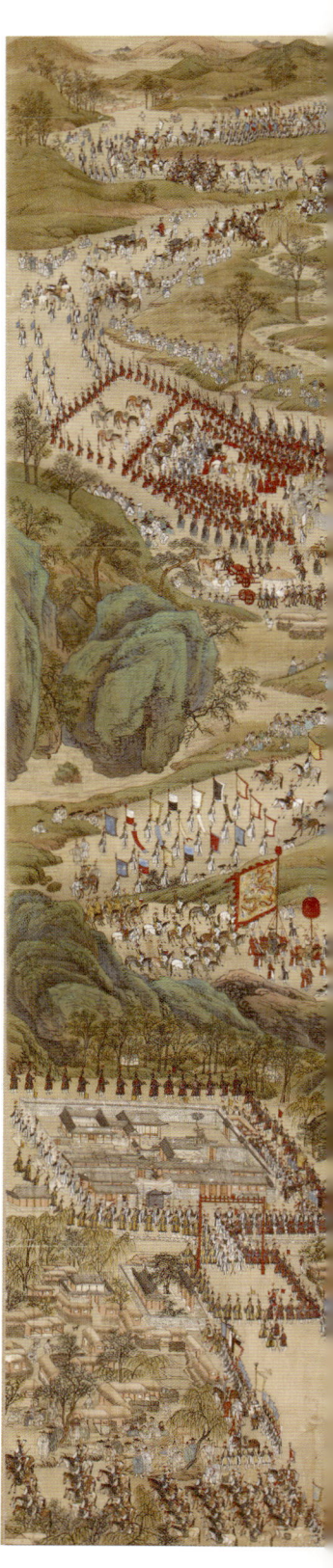

도04-17.
〈봉수당진찬도〉,
1795~1796년,
견본채색,
동국대학교박물관.

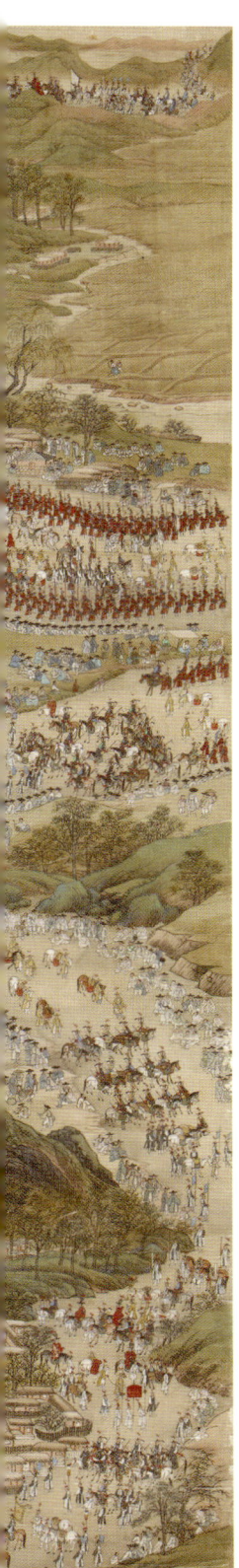

도04-18.
〈환어행렬도〉,
1795~1796년,
견본채색,
156.5×65.3,
리움미술관.

도04-19.
〈득중정어사도〉,
1795~1796년,
견본채색,
157.8×64.9,
일본 도쿄
예술대학교.

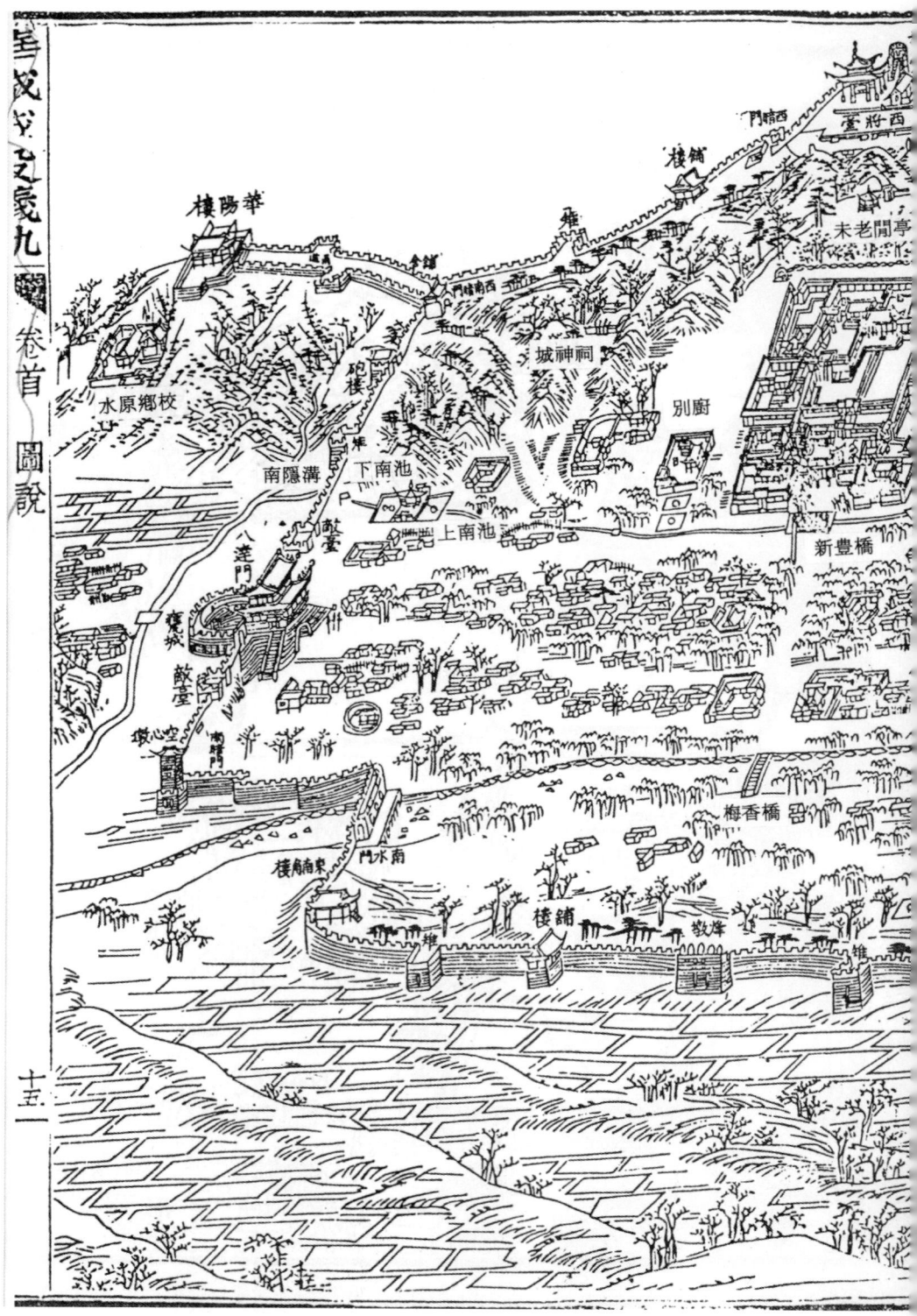

도04-20. 『화성성역의궤』 권수 「도설」, 1796년, 목판인쇄, 서울대학교 규장각한국학연구원.

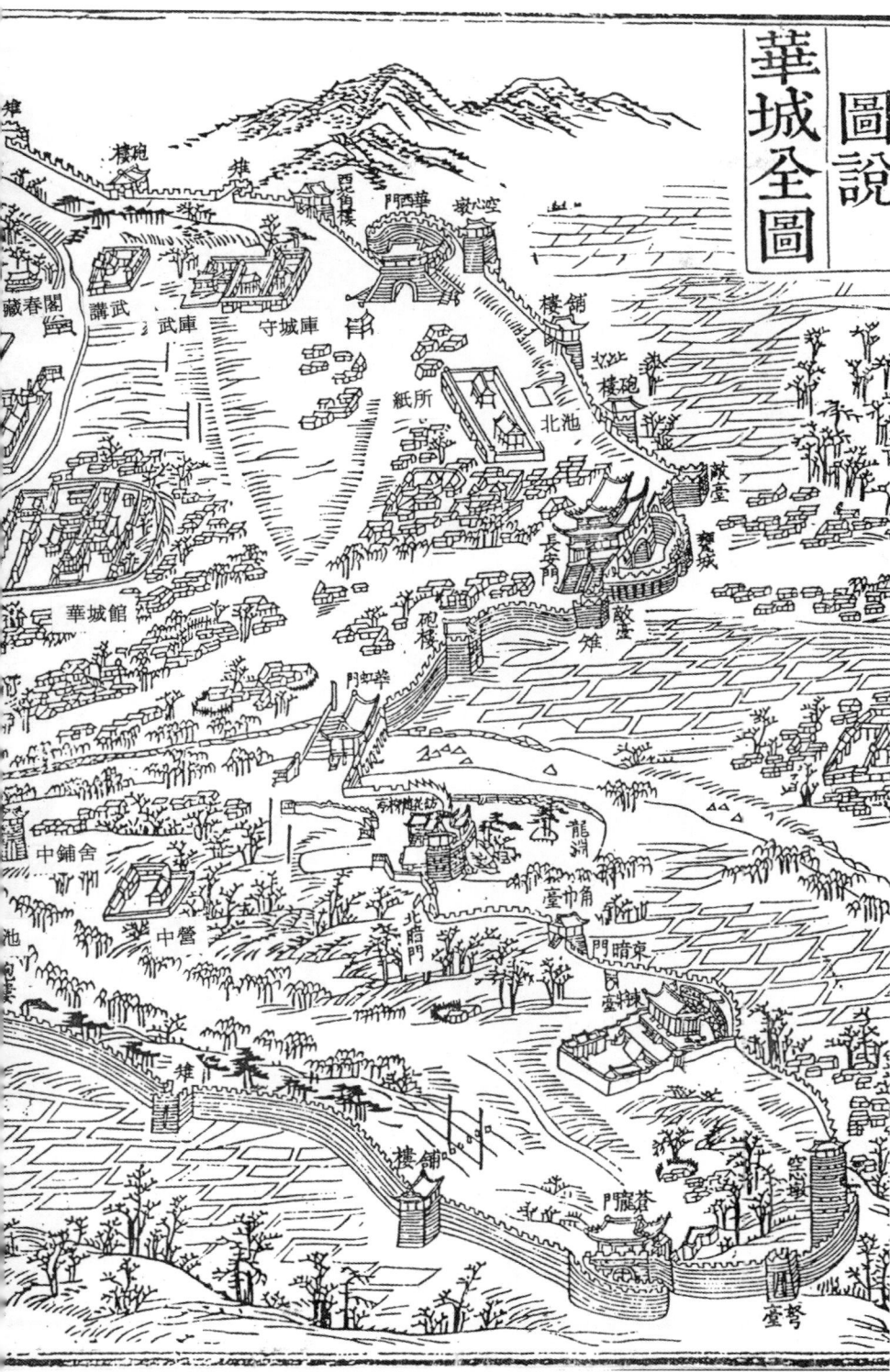

도04-20-01. 〈화성전도〉.

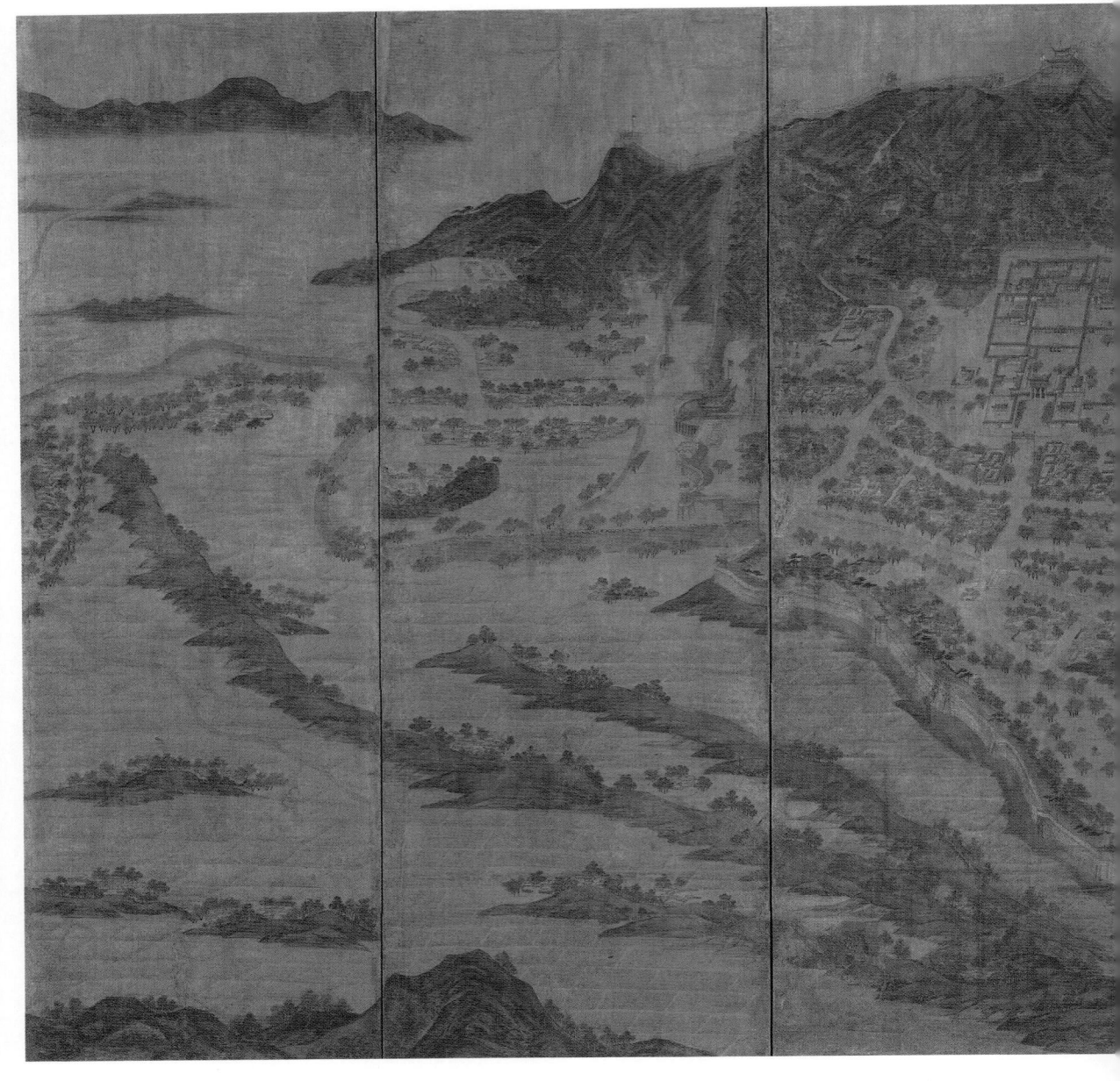

도04-21. 〈화성전도〉, 6첩 병풍, 견본채색, 178.8×376.4, 국립중앙박물관.

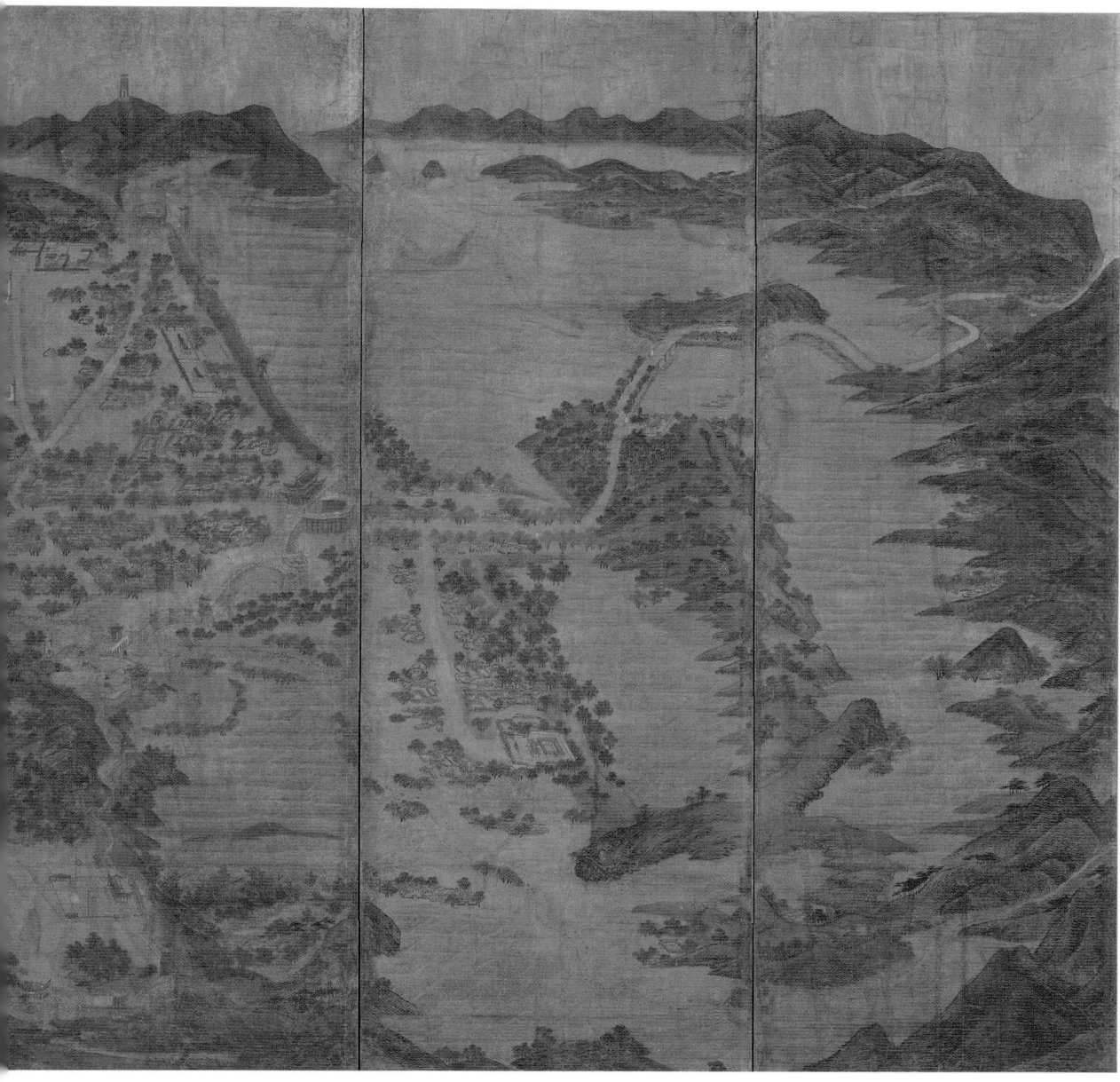

스케치했는지에 관한 증거자료는 찾기 어렵다. 의례의 규모나 내용에 따라 차이가 있겠지만, 을묘년 원행의 경우 화원이 수가隨駕하지 않았다면 그림 제작은 불가능하지 않았을까 한다.

최득현의 원행 당시 신분은 장용영 소속 화원이었다. 그는 사자관 이명예李命藝와 함께 장용영 내영內營의 대장을 모시고 화성까지 어가를 따라간 인물이다.[115] 내입도병 제작 외에도 혜경궁 가교 제작에도 차출된 것을 보면 원행의 그림 관련 업무에서 가장 중심적인 위치에 있었다고 파악된다. 최득현은 1776년(영조 52)부터 1789년까지 적어도 여덟 차례 도감에서 일한 경력이 의궤 기록에 나타난다.[116] 도감에서의 구체적인 역할을 모두 확인하기 어렵지만, 1776년 영조의 국장에서는 표석表石의 전홍塡紅을 담당했으며,[117] 1779년 정조의 후궁 인숙원빈 홍씨仁淑元嬪洪氏, 1766~1779의 장례 때는 표석과 시책諡冊의 전홍, 애책哀冊의 전금塡金 업무를 담당한 공로로 자급을 올려받았다.[118] 또 1789년에는 사도세자의 영우원을 천봉할 때 명정銘旌의 전자篆字를 1차로 보획補劃하는 일을 했으며,[119] 1790년 진안대군鎭安大君의 묘에 비석을 세우는 공역에도 참여하여 쌀과 삼베를 상으로 받았다.[120]

1779년에는 국역에 공로가 많은 점을 인정하여 화원 장시흥張時興과 함께 영구히 정6품 사과司果 벼슬을 주어 녹봉을 받도록 했으며,[121] 1796년 7월에는 황해도 감영의 비장裨將에 임명했다.[122] 최득현은 1797년 10월경 병이 생겨서 차비대령화원을 그만두었는데 그의 자리를 대신해서 장한종이 녹봉을 받는 벼슬자리를 얻게 되었다.[123] 그 이후 차비대령화원 녹취재 명단이나 의궤에 이름이 나타나지 않은 것으로 보아 1797년 10월 이후 더는 활동하지 못한 것 같다.

최득현의 단독 작품은 남아 있는 것이 없지만 공동 작품으로 1774년(영조 50) 등준시 무과 합격자 18명의 초상을 그린 《등준시무과도상첩》이 있다. 도03-39 최득현은 감동관 한종유韓宗裕, 1737~?를 비롯하여 화원 한종일, 신한창申漢昌, 장굉張紘, 김종린金宗獜, 한정철韓廷喆 등과 함께 초상 제작에 참여했다.

최득현은 1788년(정조 12)부터 1796년까지 차비대령화원 녹취재에 다른 화문畵門보다 인물문에 가장 많은 열 차례나 응시했고 성적도 좋았다.[124] 아무래도 초상화나 인물화에 특기가 있는 화원이었던 것 같다. 현전하는 작품이 희소하여 상대적으로 작품을 많이 남긴

김득신이나 이인문 같은 동료의 그늘에 가려졌지만, 국가의 각종 회화 업무에 누구보다 기여한 바가 많았으며 을묘년 당시 원행에 필요한 그림 제작에도 중심 역할을 했던 인물은 다름 아닌 최득현이었음을 기억할 필요가 있다.

당시 내입도병의 진상 시점에 대한 정확한 기록은 없다. 다만 내입도병 제작이 당랑계병에 우선하여 착수되었던 것만은 분명하므로 내입도병이 연내에 완성되었을 가능성은 열려 있다.[125] 그러나 당랑계병은 원행 이듬해인 1796년 병진년에 완성되었다.[126] 홍석주洪奭周, 1774~1842의 '관화도정리소계병'觀華圖整理所稧屛 발문이 1796년 12월 중순에 쓰였으므로 당랑계병 여덟 좌의 완성도 그즈음이었다고 여겨진다.

《화성원행도병》의 여러 소장본과 그림 순서

《화성원행도병》은 가장 일찍부터 연구자들에게 주목받았던 궁중행사도로 1968년 이홍렬李洪烈 박사의 연구로 학계에 처음 알려졌다.[127] 1974년에는 이동주 박사가 일본 도쿄예술대학교 박물관의 〈득중정어사도〉를 소개하면서부터 《화성원행도병》이 해외에도 소장되어 있다는 사실이 알려졌다.[128]

《화성원행도병》은 이본이 많이 남아 있는 궁중행사도 중의 하나이다. 현재 국립중앙박물관,도04-13 개인,도04-14 국립고궁박물관,도04-15 개인(구 우학문화재단)도04-16 등에 소장되어 있으며, 동국대학교박물관의 〈봉수당진찬도〉奉壽堂進饌圖,[129] 도04-17 리움미술관의 〈환어행렬도〉還御行列圖,도04-18 일본 교토대학 문학부 박물관의 〈봉수당진찬도〉·〈낙남헌방방도〉落南軒放榜圖·〈득중정어사도〉得中亭御射圖·〈환어행렬도〉·〈한강주교환어도〉漢江舟橋還御圖, 도쿄예술대학교의 〈득중정어사도〉도04-19 등이 낱폭으로 남아 있다.[130]

원행의 취지나 행사의 중요도를 고려하고 『정리의궤』의 도식 순서를 참작하면 《화성원행도병》의 각 첩은 〈봉수당진찬도〉, 〈낙남헌양로연도〉落南軒養老宴圖, 〈화성성묘전배도〉華城聖廟展拜圖, 〈낙남헌방방도〉, 〈서장대야조도〉西將臺夜操圖, 〈득중정어사도〉, 〈환어행렬도〉, 〈한강주교환어도〉의 순서가 타당하다. 개인 소장본은 앞의 네 첩 순서가 언젠가 개장하는 과정에서 흐트러진 것으로, 제작 당시의 장황이 보존된 상태가 아니다. 각 첩이 낱장으로 전하던 국립중앙박물관 소장본은 두 번의 개장 끝에 개인 소장본 순서를 따랐다. 19세기

표04-05. 현전하는 화성원행 관련 그림 일람표

현상	소장처	제작 시기	내용과 그림 순서	비고
병풍	국립중앙박물관	1796년경	〈화성성묘전배도〉, 〈낙남헌방방도〉, 〈봉수당진찬도〉, 〈낙남헌양로연도〉, 〈서장대야조도〉, 〈득중정어사도〉, 〈환어행렬도〉, 〈한강주교환어도〉	
	개인	1796년경	위와 같음	
	국립고궁박물관	19세기 후반	위와 같음	
	개인 (구 우학문화재단)	19세기 후반	〈봉수당진찬도〉, 〈낙남헌양로연도〉, 〈낙남헌방방도〉, 〈환어행렬도〉, 〈한강주교환어도〉, 〈서장대야조도〉, 〈화성성묘전배도〉, 〈득중정어사도〉	
낱폭	동국대학교박물관	1796년	〈봉수당진찬도〉	같은 내입도병에서 분리된 것으로 추정됨
	리움미술관	1796년	〈환어행렬도〉	
	도쿄예술대학교	1796년경	〈득중정어사도〉	
	교토대학교 문학부 박물관	1796년경	〈봉수당진찬도〉, 〈낙남헌방방도〉, 〈득중정어사도〉, 〈환어행렬도〉, 〈한강주교환어도〉	

후반의 모사본인 국립고궁박물관 소장본은 원래의 순서를 잘 간직하고 있었지만 이 역시 최근 개인 소장본 순서로 개장되었다. 2005년 보물로 지정된 개인 소장본을 원장原裝으로 잘못 인식한 까닭이다.

《화성원행도병》의 각 첩 배열은 행사를 실시한 순서보다 행사의 중요도에 초점을 두고 제작되었다. 그래서 제1첩에 봉수당진찬이 배치된 병풍을 당시 사람들은 '관화도정리소계병'으로 부르기도 했던 것이다. 무엇보다『정리의궤』의 도식과 정리소의 계병 제작은 서로 긴밀한 관계 속에서 같은 화원들 손에 의해 이루어졌으므로 의궤 도식의 순서를 무시할 수 없다.

궁중행사도에서《화성원행도병》만큼 각 소장본마다 수준과 필치가 각양각색인 작품도 많지 않을 것이다. 19세기 후반 모사본인 국립고궁박물관 소장본과 개인(구 우학문화재단) 소장본을 제외하고, 국립중앙박물관 소장본과 개인 소장본은 화면의 크기, 밑그림, 설채, 필치 등 전반적으로 차이를 보인다. 그 이유는 내입용과 당랑계병의 구분, 다량 생산, 공동 작업 같은 궁중기록화의 제작 체제 때문이다. 더욱이 완성된 초본을 놓고 정본正本을 만들 때 화원들의 분업은 폭마다 동일하게 역할을 나누는 것이 아니라 한두 명이 한 작품을 책임지는 방식이었다고 생각되므로 각 첩에는 상당히 복합적인 회화적 특징이 섞여 있다.

밑그림이 조금씩 다른 이유도 같은 초본을 사용하였어도 워낙 세부의 밀도가 높았기 때문에 화가의 재량과 편의에 따른 가감이 많이 가해졌던 것 같다. 구경꾼 무리, 밀집된 민가, 배경 산수처럼 주제의 핵심에서 벗어난 부분일수록 그러한 경향이 강하다.

한편, 내입도병과 당랑계병의 차이는 과연 어느 정도일까. 이 궁금증은 동국대학교 박물관 소장의 〈봉수당진찬도〉와 리움미술관 소장의 〈환어행렬도〉가 해소해준다. 이 두 첩은 하나의 병풍에서 분리될 때 상회장上回裝 일부가 완전히 제거되지 않은 채로 각각 화축으로 꾸며졌다. 두 첩 상단에 남아 있는 비단의 종류, 색감, 문양이 서로 같아서 원래 같은 병풍의 그림이었음이 분명해 보인다. 무엇보다도 다른 소장본에 비해 탁월한 회화성과 완성도는 내입도병에서 분리된 낱폭 그림임에 의심의 여지가 없다.

을묘년 원행 후에 널리 반사된 『정리의궤』와 원행 병풍·족자 그림들은 왕실은 물론 사가私家에 적지 않은 시각적인 파급력을 미쳤다. 도합 101건이 인출된 『정리의궤』 중에서 31건은 내입되어 화성에 가지 못한 왕실 인사들에게 배포되었다. 『정리의궤』 권수의 「도식」은 별도의 책자로 만들어져 왕실에서 열람되었으며 고종 연간까지도 『정리의궤』의 원행반차도는 왕이 궁 밖으로 행차할 때 필요한 반차도의 범본으로써 수정, 재생산되었다.[131] 도04-22, 도04-23, 도04-25 의궤의 원행반차도가 실용적인 쓰임에서 후대의 수요를 충족시켜주었다면, 기념화로서 《화성원행도병》은 당시 '초유의 경사'를 직접 경험하지 못하고 말로만 전해들은 19세기 왕실 인사들 중심으로 수요가 있었다. 예컨대 19세기 후반 궁중 화원이 모사한 작품으로 보이는 국립고궁박물관의 《화성원행도병》은 그러한 왕실 주문에 의한 산물로 궁중 안을 장식했던 그림이다.

《화성원행도병》에 대한 사가에서의 수요도 같은 맥락에서 설명할 수 있다. 워낙 볼거리가 가득했던 행사를 실감나게 재현한 대병이 13조나 사가로 나갔으며 이전과 달리 처음으로 의궤가 사가에 폭넓게 배포되었으므로, 상상으로만 그리던 왕의 행차를 사실적으로 재현된 그림을 본 사람들의 시각적 경이로움은 대단했을 것으로 생각되며 이를 소장하고픈 욕구를 자극했을 것이다. 사람들은 왕의 행차를 그림으로 생생하게 확인했으며 그러한 기억을 《화성원행도병》이나 『정리의궤』의 원행반차도의 모사본에 담아 후대에 전하기를 희망했다.

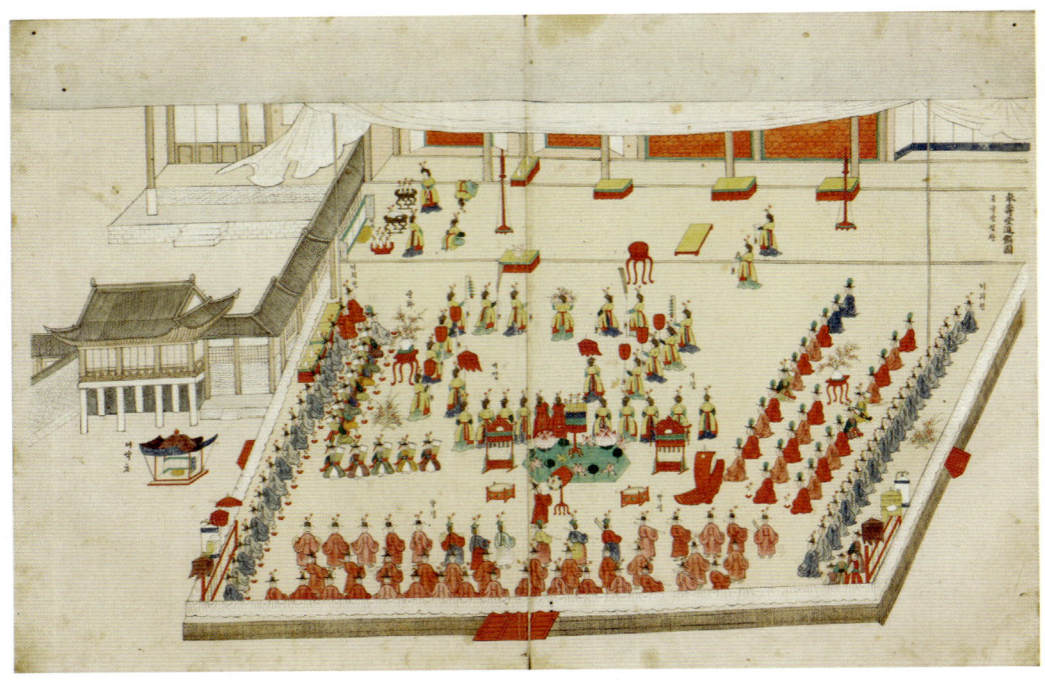

도04-22-01. 〈봉수당진찬도〉.

도04-22-02. 〈주교도〉.

도04-22. 《원행정리의궤도》, 19세기, 지본채색, 62.2×47.3, 국립중앙박물관.

도04-22-03. 〈가교도〉의 유목교, 자궁가교, 가교분도.

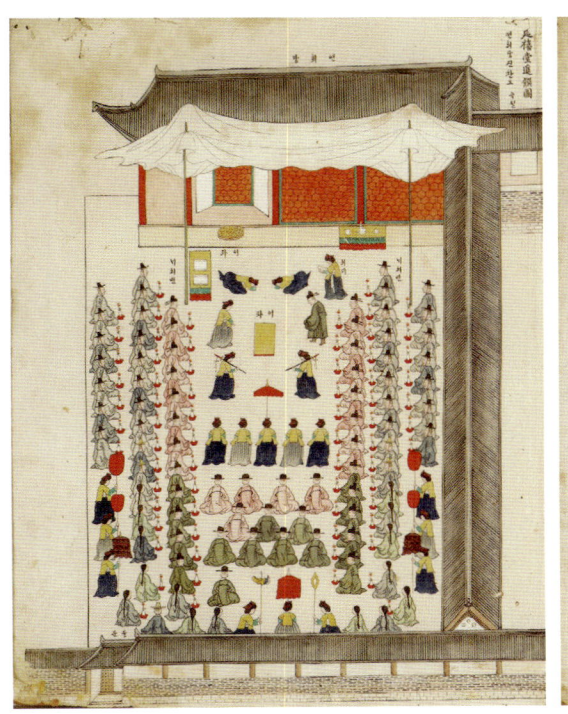

도04-22-04. 〈연희당진찬도〉.

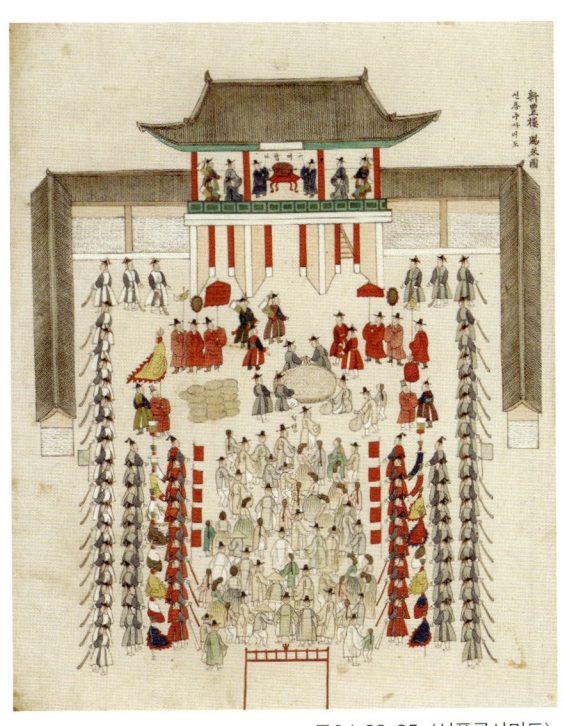

도04-22-05. 〈신풍루사미도〉.

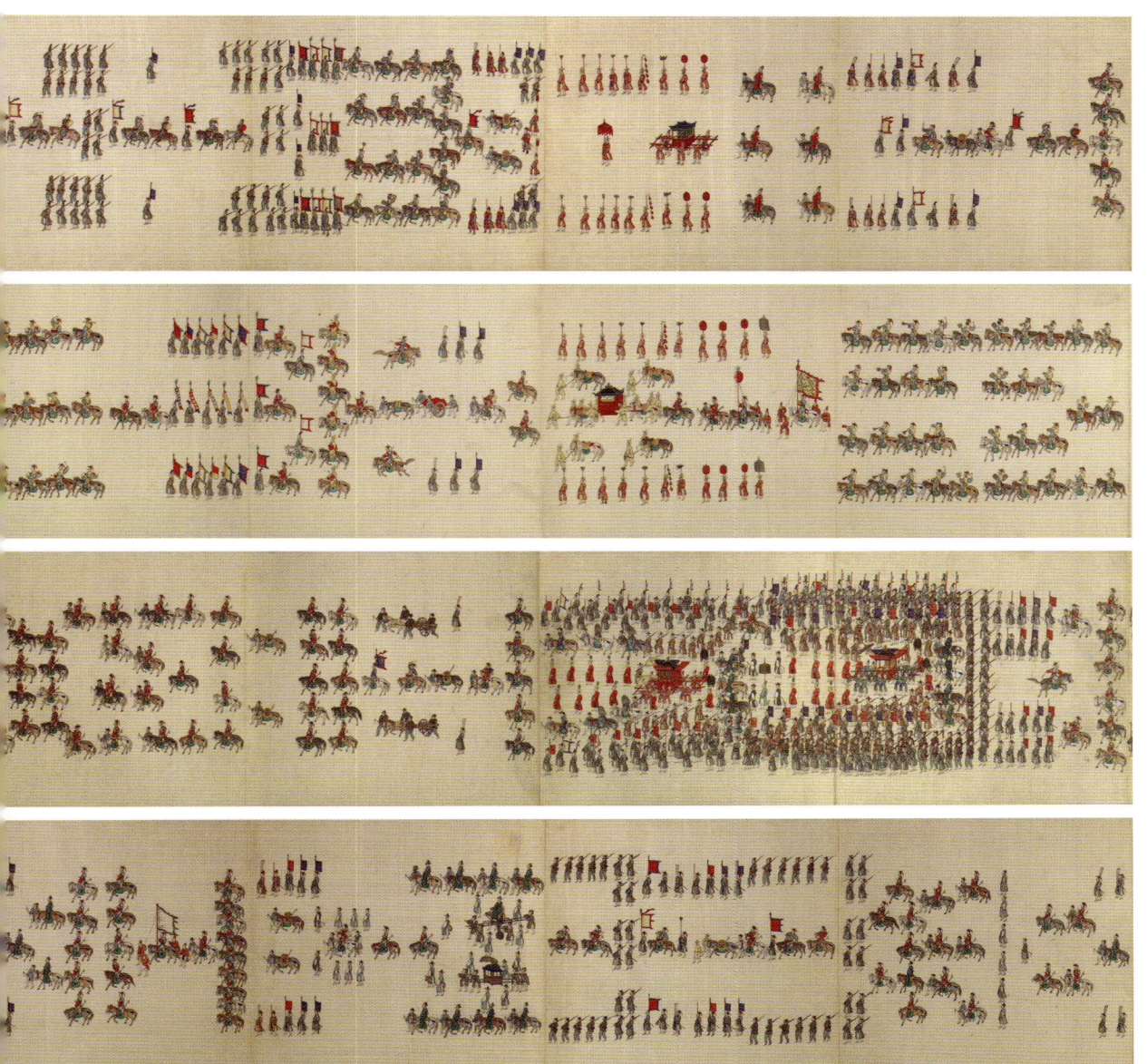

도04-23. 〈동가반차도〉, 19세기 후반, 견본채색, 31×996, 리움미술관.

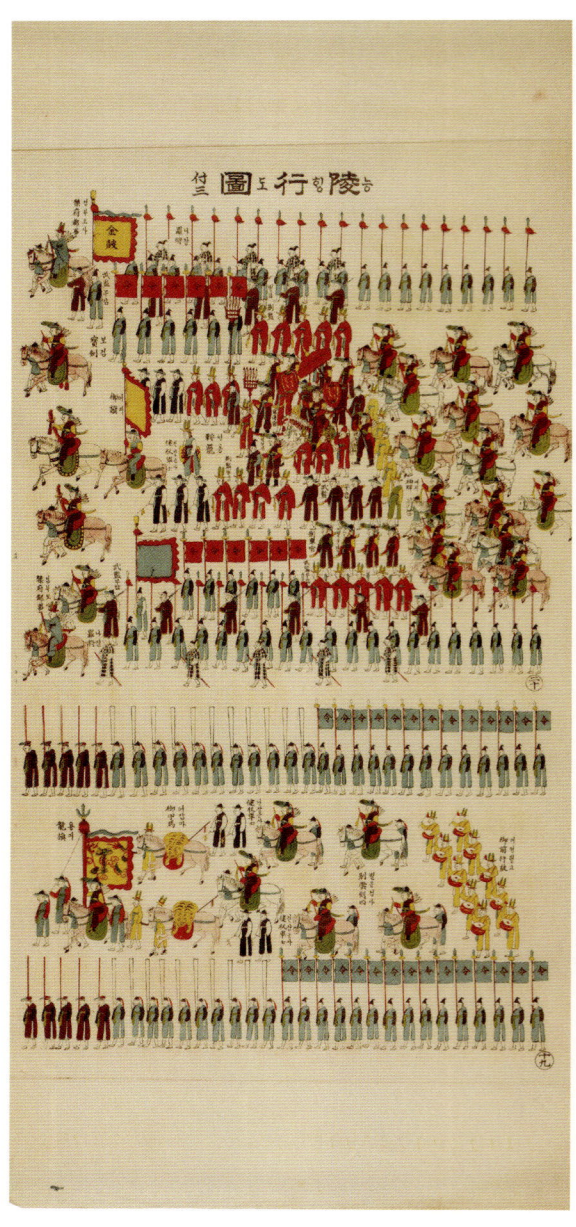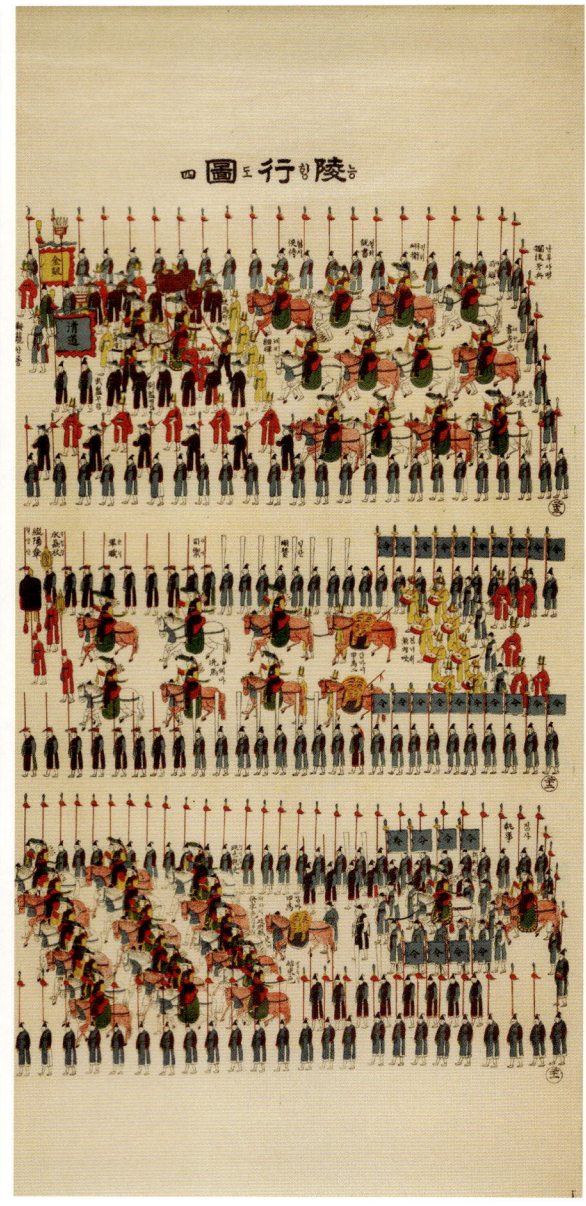

도 04-24. 김석태金錫泰, 〈조선열성조능행도〉 제4·5첩 부분, 1926년, 10첩 병풍, 목판채색, 각 62.4×36.7, 캐나다 로얄온타리오박물관.

이런 면에서 개인(구 우학문화재단) 소장본은 완성도나 화격이 다른 소장본에 미치지는 못하지만 19세기 후반 사가의 모사본으로서 가치가 있다.《화성원행도병》에는 좌목이 없기 때문에 누구나 모사하여 소유할 가능성은 열려 있으며 그런 의미에서《화성능행도병》을 순수하게 감상화로 향유했던 또 다른 수요층을 생각해볼 수 있다. 19세기 말 20세기 초가 되면 원행반차도를 목판에 새겨서 채색한 병풍감을 시중에서 구입할 수 있었던 것처럼 왕이 능행하는 장대한 행렬도는 누구나 시각적 화려함을 즐길 만한 감상화로 인기를 얻었다.132 도04-24

18세기 후반의 회화 역량이 집약된《화성원행도병》

혜경궁의 회갑 기념 연향,〈봉수당진찬도〉

을묘년의 현륭원행에서 가장 중요한 행사는 혜경궁 홍씨의 탄신 일주갑이 되는 해를 기념하는 진찬이었다.133 그래서 많은 어려움이 예상됨에도 불구하고 혜경궁을 모시고 배원倍園한 것이다. 진찬례는 화성행궁에 도착한 지 사흘째 되는 윤2월 13일에 봉수당에서 거행되었다. 봉수당은 원래 수원부의 읍치를 팔달산 아래로 옮기기 전까지 관아 건물로 사용하던 곳이다. 1789년 읍치를 현재의 자리로 옮긴 이후 처음 행궁의 정당으로 사용하면서 정조가 어필로 장남헌壯南軒이라 편액했는데, 을묘년 진찬에 대비하여 혜경궁의 만수무강을 기리는 뜻을 담아 봉수당으로 이름을 바꾸었다.134 편액 글씨는 전 참판 조윤형曹允亨, 1725~1799이 썼다.

봉수당 진찬에 공식적으로 초대된 친인척은 혜경궁의 8촌 이내 동성同姓과 6촌 이내 이성異姓을 합쳐서 총 82명이었다.135 내연에는 본래 옹실 가족과 명부만 시연해왔지만, 이때 처음으로 의빈과 척신이 내연에 참석했다. 이에 따라 남녀의 공간을 분리하기 위한 행사장의 주렴과 휘장 설치도 이때부터 시작되었다.136 어가를 호위하며 따라온 배종백관에게는 특별히 중양문中陽門 밖에 선찬위宣饌位를 마련해주었는데 그림에는 융복 차림으로 서로 마주 보는 대열로 줄 맞추어 앉은 사람들이다.

화면은 봉수당으로부터 중앙문을 지나 하단의 좌익문左翼門을 연결하는 행각行閣과 담장으로 구획되었다. 봉수당 대청에서 마당까지 임시로 보계를 설치하고 3면에 백목장白木帳을 둘러 공간을 위호했으며, 그 위에 대형 차일을 쳤다. 마치 갈매기가 날개를 활짝 편 것 같은 차일의 형태는 그 기본형이 18세기 중엽경에 확립된 것인데, 여기에 세부 주름과 굴곡을 표현하여 한층 자연스럽고 입체적인 모습이다. 보계 밖 평상 위에 놓인 유옥교는 정조가 막차로 사용했던 것으로 병풍, 서안, 표피방석이 구비되어 있다.

봉수당에 마련된 혜경궁과 군주 두 명, 명부의 자리는 주렴이 내려져 있어서 보이지 않는다. 보계의 왼편 전퇴前退에는 병풍을 두르고 연평상에 용문단석과 표피방석을 깔아 정조의 시연위를 설치했는데, 의궤에 기록된 십장생 병풍이 아닌 《화성원행도병》각 소장본에는 화조, 화훼, 산수도 병풍으로 다르게 그려졌다.[137] 세 개의 상으로 구성된 찬안에는 높낮이를 달리한 각색의 고임 음식들이 가득하다.

보계 위에는 융복 차림의 의빈과 척신들이 상화床花로 장식한 홍칠원반 앞에 좌우로 나뉘어 자리잡았다. 그 중앙에는 정조가 헌수할 때 공연된 헌선도獻仙桃, 제3작을 올릴 때 공연된 쌍무고雙舞鼓, 향발, 아박, 진찬 습의에서 공연된 선유락船遊樂이 묘사되었다.[138] 헌선도는 장수를 축원하는 상징을 담은 무용으로 주로 동조에게 올리는 내연에서 제일 처음에 공연되었다. 화면에는 죽간자竹竿子 두 명, 협무挾舞 두 명과 함께 선도仙桃 세 개를 담은 은반銀盤을 올리는 선모仙母 여령이 보인다. 가장 많은 여령이 동원되어 화려한 시각 효과를 내기 좋은 선유락은 《화성원행도병》 이후 연향도병에는 반드시 그려지는 정재이다.[139] 그 외에도 보계에는 두 개의 포구문抛毬門, 학무鶴舞·연화대무蓮花臺舞에 쓸 지당판池塘板, 검무劍舞에 필요한 무구를 그려서 화면에 담지는 못했지만 이날 공연된 정재의 종류를 암시했다.

내연의 진찬례를 돕기 위해 임명된 시위 차비는 주렴 안쪽에서 일하는 여관女官과 주렴 밖에서 일을 돕는 여령女伶으로 크게 구분된다.[140] 이들의 복식은 달랐는데 여령 복식은 청색 치마와 초록 저고리 위에 홍초상紅綃裳을 두르고 황초단삼黃綃單衫을 입은 뒤 허리에 수대繡帶를 묶는 것이었다. 착의 상태를 가장 정확하고 치밀하게 표현한 것은 내입도병의 그림인 동국대학교박물관 소장본이다. 도04-17

진찬례는 혜경궁에게 휘건揮巾과 찬안, 꽃을 올리는 것으로부터 시작된다. 그다음 정

▶ 도04-17-01. 〈봉수당진찬도〉 부분, 동국대학교박물관.

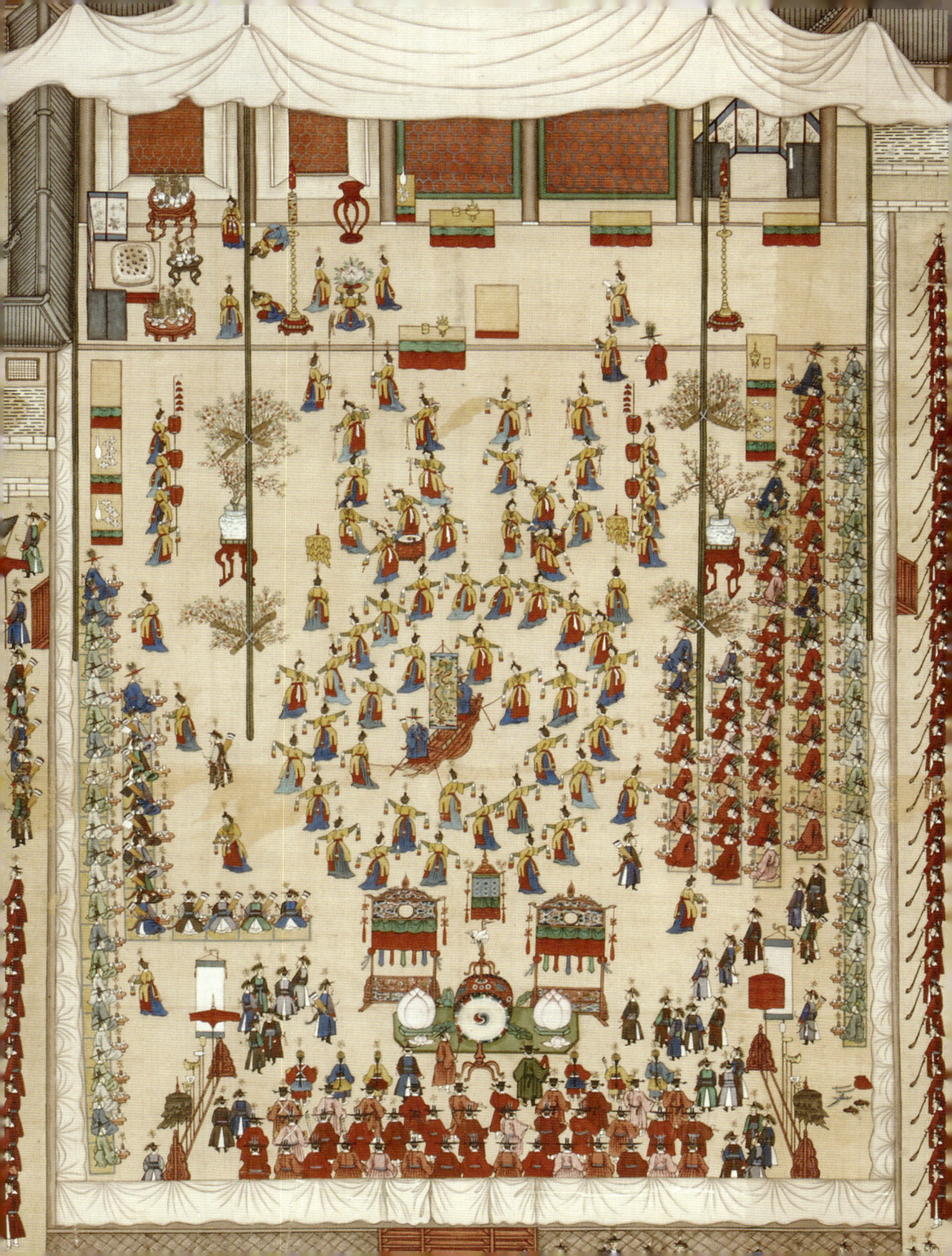

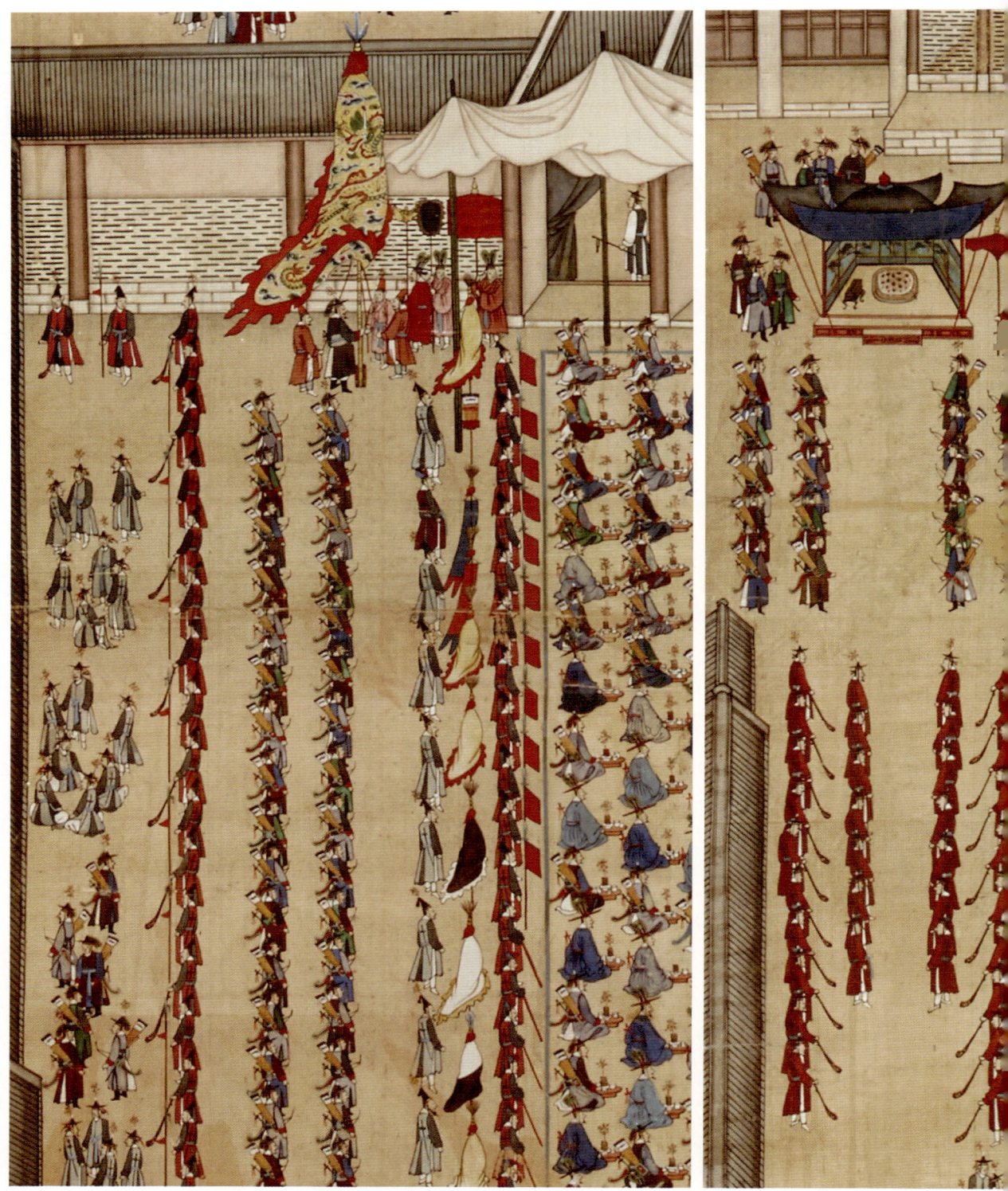

도04-17-02. 〈봉수당진찬도〉 부분, 동국대학교박물관.

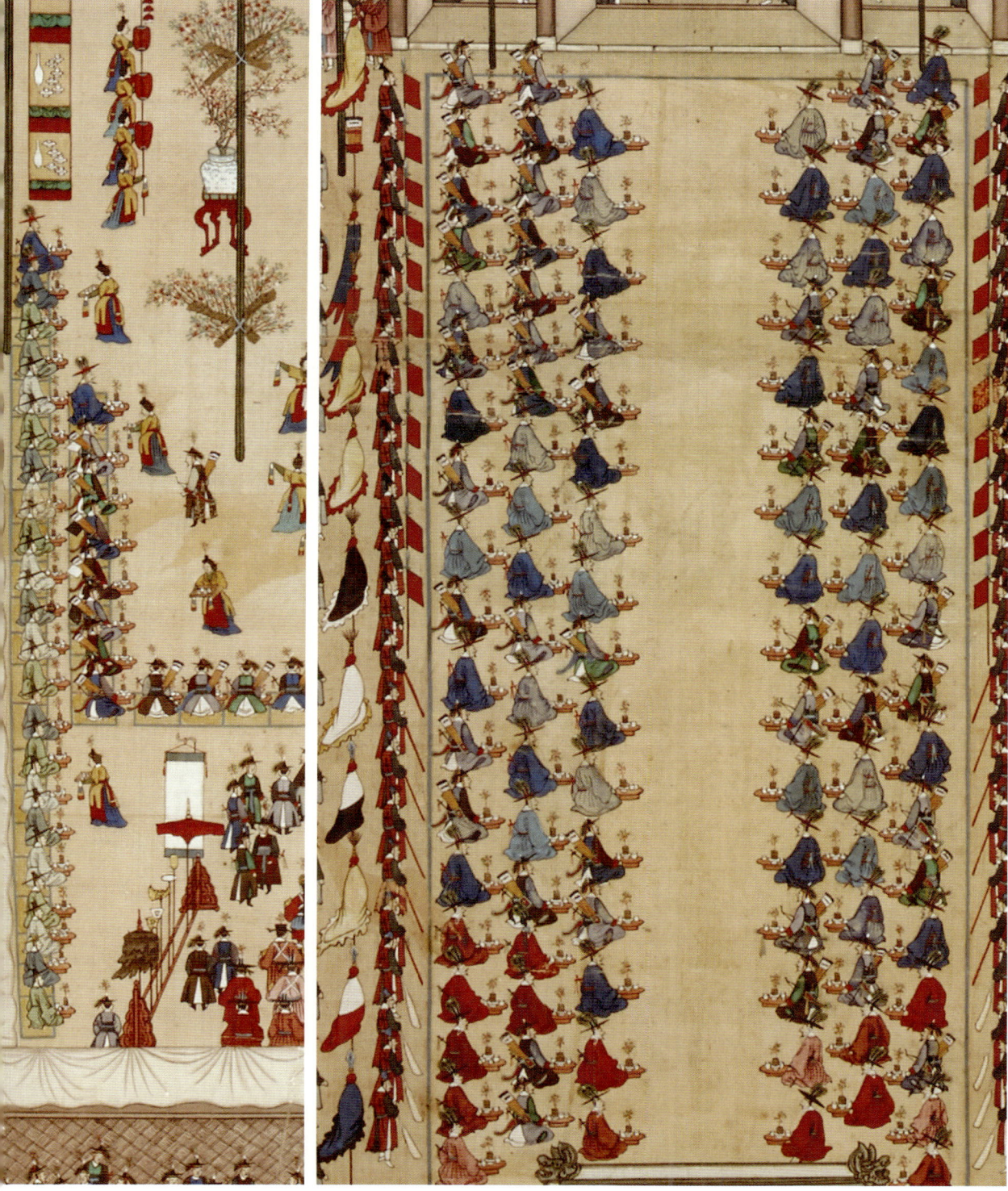

도04-25-01. 〈봉수당진찬도〉. 도04-25. 『원행을묘정리의궤』 권수 「도식」, 1795년, 목판인쇄, 서울대학교 규장각한국학연구원.

조가 친히 수주壽酒를 올리고 대치사관代致詞官이 치사를 낭독하고 나면 이어 정조에게도 휘건과 찬안, 꽃을 올렸다. 그다음 내외빈과 배종백관에게도 꽃과 찬안을 마련해주었다. 이날 진찬에는 혜경궁에게 모두 일곱 번 술잔을 올렸는데 제1작은 정조가, 제2작은 진작 명부가, 제3작부터 제7작까지는 명부와 의빈, 척신 중에서 혜경궁의 지명을 받은 자가 차례로 올렸다. 술잔을 올릴 때마다 정조와 내외빈에게도 술을 돌렸고, 그때마다 각각 다른 정재와 음악이 연주되었다.[141] 봉수당 진찬은 내연임에도 처음으로 남자 악공이 음악을 연주했다는 특징이 있다. 보계 위에는 건고 뒤로 장용영의 아세악수兒細樂手, 복두幞頭를 쓴 악공, 전립을 쓴 세악수의 대열이 보인다.[142]

『정리의궤』의 〈봉수당진찬도〉에는 헌선도 정재만을 대표적으로 그리고, 선유락에 사용되는 채선彩船, 무고에 사용되는 북, 포구문, 지당판 등의 무구를 표현했다.[143] 도04-25-01 의궤의 다른 그림과 달리 두 면에 걸쳐 보계 영역만 집중적으로 다루었으며 정면관이 아닌 오

른쪽에서 비스듬히 부감한 시점에서 그렸다. 평행사선부감도법은 1809년(순조 9)에 제작된 『기사진표리진찬의궤』의 〈진찬도〉, 〈진표리도〉進表裏圖로 이어졌다.

《화성원행도병》 각 소장본 간의 차이는 곳곳에서 발견되며 〈봉수당진찬도〉 역시 예외는 아니다. 예컨대 국립중앙박물관 소장본에는 어좌를 향해 엎드린 두 명의 명부命婦가 마치 색종이를 오려 붙인 것처럼 아래위로 나란히 어색하게 그려진 데 반해, 개인 소장본과 동국대학교박물관 소장본의 명부는 훨씬 입체적인 형태로 그려졌다. 특히, 동국대학교박물관 소장본에는 위에서 내려다보았을 때의 축약된 병풍 형태와 인물의 동작이 실감나게 표현되어 있어 내입도병다운 표현력을 보여준다.

회갑 진찬의 취지를 담은 노인연, 〈낙남헌양로연도〉

양로연은 혜경궁에게 올린 진찬례의 취지와 연계된 행사였다. 양로연은 진찬례를 치른 다음날인 윤2월 14일 오후에 정조의 친림 의례로 낙남헌에서 베풀어졌다. 진찬 이튿날 양로연을 베푸는 것은 1773년(영조 49)의 예에 근거한 것이다.[144] 정조는 화성행궁의 정문인 신풍루에 거둥하여 백성들에게 쌀을 나누어준 뒤 양로연에 참석했다. 도04-22-04 이 양로연에는 61세이거나 70세 이상으로서 서울에서부터 수가한 관원, 수원부의 관원, 61세이거나 80세 이상 된 수원부 거주의 사서노인士庶老人을 합하여 399명이 초대받았다.[145]

낙남헌 중앙에 임시로 마련된 정조 자리는 일산평상에 오봉병을 두르고 교의와 용상龍床으로 꾸며졌다. 도04-14-01 어좌를 중심으로 2품 이상의 노인 관원들과 승지·사관·규장각 신·정리당상 등 입시 관원들이 융복 차림으로 음식상을 앞에 놓고 열좌했다. 낙남헌 월대 중앙에 두 줄로 북향하여 선 사람들은 거문고琴瑟, 생황笙, 퉁소簫 등의 악공과 가자歌者이다. 가자는 민간의 가객 중에서 초빙되어 순우리말 악장을 불렀는데 반주자 금슬과 함께 외연에만 포함되는 공연이다.[146] 영조 대의 외연은 물론 이후 1892년과 1901년, 1902년의 외연에서도 나타나는 순서이다. 이들은 정조에게 진작하고 노인들에게 본격적으로 술을 돌리기 전에 전악典樂의 인솔로 계단 위에 올라 음악을 연주했다.

뜰에는 수원부 노인들이 낙남헌을 향해 앉았는데 관직에 있는 사람은 융복을 입고 서민들은 상시복常時服을 입었다. 비록 뒷모습이지만 그림에서도 복식을 구별할 수 있다.

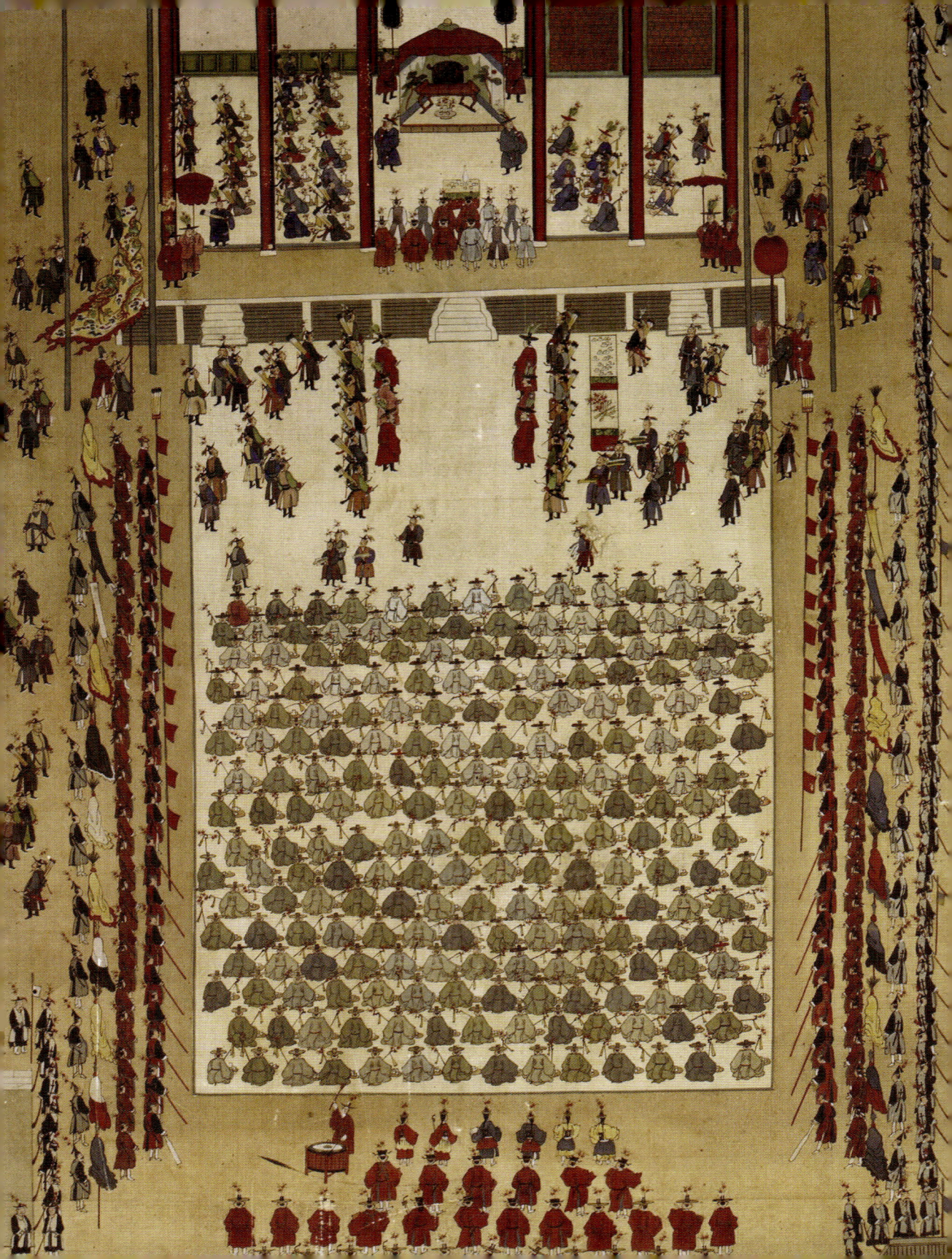

뜰 남쪽 행궁 담장에 병풍처럼 덧붙여진 부련跋聯 근처에는 고鼓, 아세악수, 악공, 세악수의 대열이 보인다. 악대 뒤쪽에 앉은 사람들은 노인을 모시고 온 자제들이다.

정조는 어좌에 올라 우선 노인들에게 황주건黃紬巾을 하사하여 구장鳩杖 머리에 묶게 하고 비단 한 단段씩을 나누어주게 한 뒤 연회의 시작을 명령했다.147 먼저 정조에게 진선進饍하고 진화進花한 다음 노인들에게도 음식상을 마련해주고 꽃을 나누어주었다. 정조에게는 술잔을 세 번 올렸는데, 그때마다 행사의 진행을 맡은 집사자는 노인들에게도 군로주群老酒를 돌렸다.148

도04-25-02. 〈낙남헌양로연도〉, 『원행을묘정리의궤』 권수 「도식」.

화면에는 낙남헌 마당 오른쪽으로부터 집사자 세 명이 비단을 한아름씩 들고 노인들을 향해 걸어오고, 노인들의 구장 머리에는 노란 수건과 꽃이 묶여 있다. 어전에는 술잔이 올려졌고 악공과 가자가 섬돌 위에 올라가 있는 것으로 보아 정조에게 첫 번째 술잔을 올리는 순서를 묘사한 것이라 여겨진다. 『정리의궤』의 〈낙남헌양로연도〉에는 뜰 아래쪽의 고악鼓樂이 설치된 곳까지를 담았으며, 인물의 수를 줄이고 꼭 필요한 요소만을 선택적으로 간략하게 표현했다. 도04-25-02

낙남헌을 포함한 행사장 주위는 호위군관들에 의해 삼면이 둘러싸여 있다. 이는 장용영 내사內使와 외사가 기고旗鼓를 인솔하여 환위작문環衛作門함으로써 외부인의 출입을 단속하라는 전교에 의한 것이다.149 환위작문의 대열로 정조가 머문 곳을 호위하는 모습은 〈화성성묘전배도〉, 〈낙남헌방방도〉, 〈득중정어사도〉는 물론 어가가 이동하는 〈환어행렬도〉 등에서도 찾아볼 수 있다.

▶ 도04-14-01. 〈낙남헌양로연도〉 부분, 《화성원행도병》, 개인.

작문 밖에는 먼 지방으로부터 왕을 보러 온 자가 이루 헤아릴 수 없이 많았다고 한다.[150] 왕의 행렬을 보기 위해 도로변에 모여든 인파를 실록에서는 '관광민인觀光民人'이라 불렀는데[151] 그들의 모습이 〈낙남헌양로연도〉 하단에 상당히 생동감 있게 묘사되어 있다. 어린이부터 부녀자까지 남녀노소의 다양한 행태를 풍속적으로 그린 것은 이전까지의 궁중행사도에서는 보기 어려운 《화성원행도병》만의 특징 중 하나이다. 특히 싸움 난 사람과 이를 말리는 사람들의 소란스러운 모습은 잔칫날의 고조된 분위기를 여과 없이 보여주는 광경이다. 이처럼 경사스러운 행사를 맞아 백성들이 운집한 모습을 비중 있게 포치한 것은 태평한 시절 군주의 성덕을 나타내려는 뜻으로 읽힌다.

문선왕묘 참배, 〈화성성묘전배도〉

화성 문선왕묘文宣王廟에서의 알성의謁聖儀는 화성행궁에 도착하여 가장 먼저 치른 의례였다. 화성 성묘는 수원 성곽 남쪽에서 3리쯤 되는 지점에 남향하여 세워졌는데, 북쪽의 대성전, 남쪽의 명륜당으로 이루어졌고, 이 두 건물은 행각과 담장으로 연결되어 있다. 그림에 나타난 성묘는 1795년의 원행 뒤에 새로 단장된 모습이다.[152] 1795년 성묘 전배를 마치고 신하들이 입시했을 때 정조는 성묘의 건물이 조잡하고 단청도 흐리며 시설이 모양새를 갖추지 못함을 지적하고 곧 수리할 것을 지시했다.[153] 화성 성묘는 3개월 뒤인 5월에 옛 건물을 모두 헐고 그 자리에 터를 다지기 시작하여 8월에 공사를 완료했다.

정조의 판위는 대성전 월대 동쪽 가까이에 설치되고, 도04-14-02-01 조복을 갖춘 승지와 사관이 시위했다. 정조의 판위 앞에는 좌·우통례가 부복하고 찬의와 인의는 계단 아래에 서 있다. 대성전 뜰에는 청금복青衿服을 입은 유생들이 참석했고 신문神門 밖에는 정조를 수가한 배종백관이 융복 차림 그대로 동·서로 나누어 앉았다. 명륜당과 외신문外神門 주변의 담장에는 흰 휘장이 둘려 있어서 정조가 대성전에 나아가기 전에 면류관과 조복으로 갈아입기 위한 대차大次로 사용되었음을 나타낸다.[154] 대차에서 조복으로 갈아입은 정조가 동쪽 협문으로 들어가 동쪽 계단을 통해 미리 설치된 판위에 서면 좌통례의 계청에 의해 배례를 올리는데 화면에는 이 장면이 그려져 있는 것으로 보인다. 반면에 『정리의궤』의 〈알성도〉에는 배례 후에 성묘 안으로 들어가 봉심하는 순서가 그려져 있다. 도04-25-03

▶ 도04-14-02-01. 대성전 정조의 판위와 명륜당 부분, 〈화성성묘전배도〉, 《화성원행도병》, 개인.

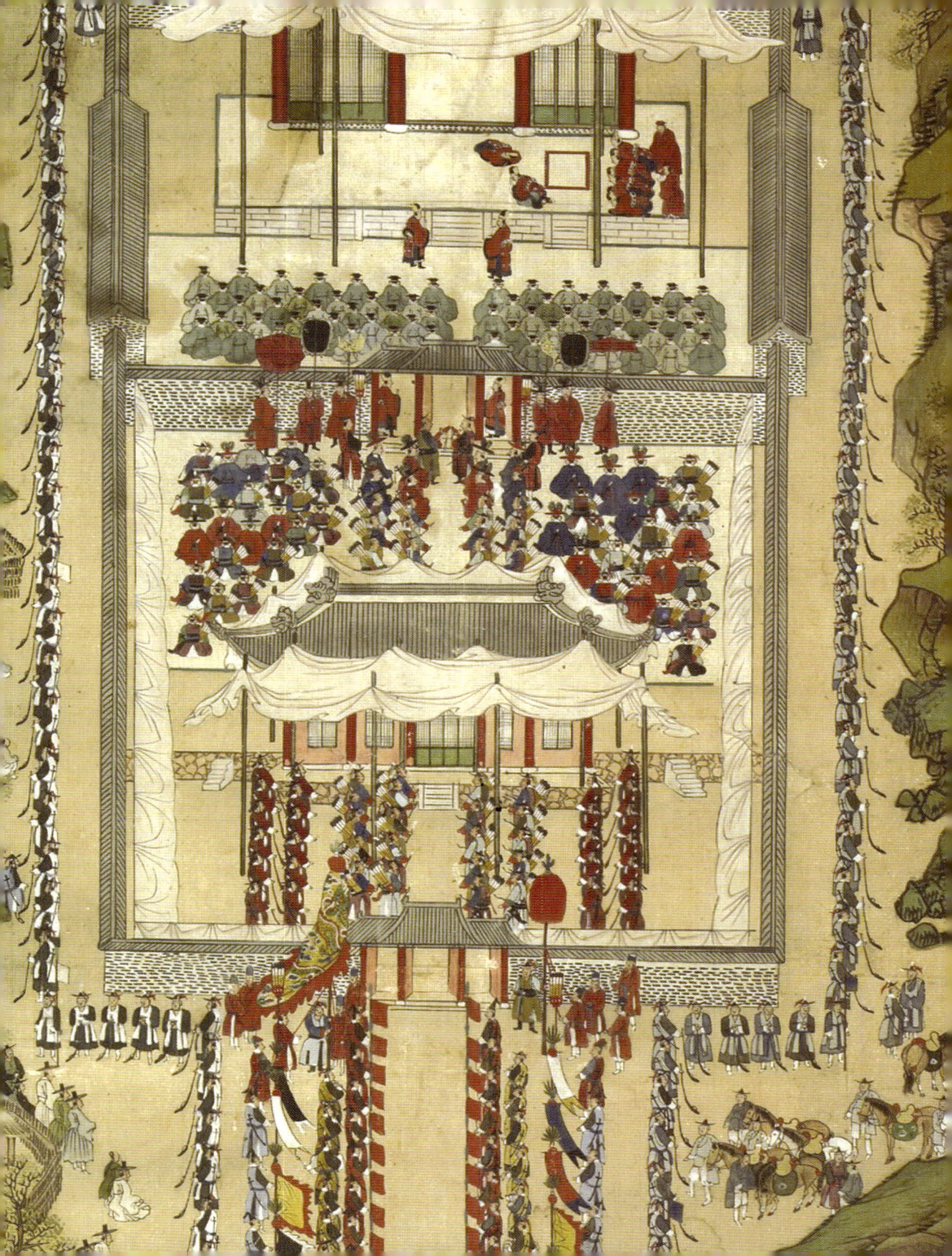

도04-14-02-02. 산수 부분.

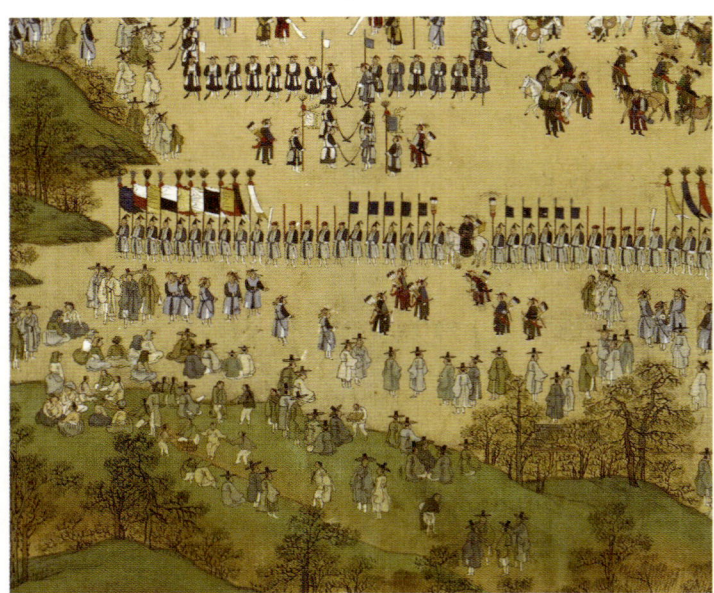

도04-14-02-03. 관광민인 부분.

도04-14-02. 〈화성성묘전배도〉, 《화성원행도병》, 개인.

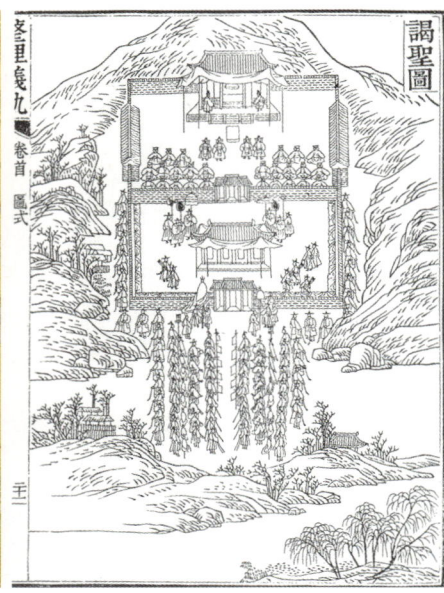

도04-25-03. 〈알성도〉,
『원행을묘정리의궤』 권수 「도식」.

성묘 둘레에 도열해 있는 호위군병과 의장의 긴장되고 딱딱한 모습과 구경 나온 백성들의 자유로운 분위기가 매우 대조적이다. 이 행사는 화성행궁 밖에서 치러졌기 때문인지 성묘 주변의 산수를 행사 장면과 대등한 비중으로 다루었다. 산으로 성묘를 둥글게 에워싸고 그 안에 행사 내용을 전개하는 안정감 있는 구도는 『정리의궤』의 〈알성도〉에도 사용되었다. 대성전 뒤 제일 높은 주산主山, 화면 아래를 향해 'Z'자형으로 이어진 길, 기와집과 초가집의 위치, 수목의 배치, 특히 화면 하단 우측이 유난히 많이 자라고 있는 버드나무의 모습에서 의궤와 병풍의 밀접한 상관 관계를 짐작할 수 있다.

주산의 산수 처리를 살펴보면 유연한 피마준으로 산의 주름을 표시한 위에 동글동글한 호초점을 군데군데 집단적으로 찍어 부드럽고 둥근 토산의 질감을 표현했으며, 수목은 김홍도풍의 수지법으로 처리했다. 『정리의궤』의 〈알성도〉에도 한 방향으로 나란히 계속된 짧은 선들은 병풍과 같은 산수 양식으로 부드러운 토산의 모습을 나타낸 것이다. 그런데, 개인 소장본의 산수 표현은 기본적으로 피마준을 쓴 청록산수인 점은 같지만 불규칙하게 각이 진 바위가 많고 윤곽선 부근에 가로로 긴 미점을 찍어 일견 다른 화풍을 구사하였다. 산의 굴곡진 부분 및 지면과 맞닿는 부분에 몰려 있는 각진 돌과 바위의 표현은 개인 소장본의 다른 장면에서도 나타나는 산 처리의 특징이다. 도04-14-02-02, 도04-14-02-03

화성과 인근 지역의 인재 선발, 〈낙남헌방방도〉

정조는 성묘 전배를 마치고 유생들을 시취한 뒤 낙남헌에서 거행된 방방에도 친림했다.[155] 이날 시행된 과거는 문무과 정시별시庭試別試로 화성을 비롯한 광주, 시흥, 과천 등 네 읍의 유생들에게 자격이 주어졌다.[156] 그 결과 문과에서는 갑과甲科의 최지성崔之成 등 다섯 명, 무과에서는 갑과의 김관金寬 등 56명이 선발되었다.[157]

그림을 보면 배경은 완전히 배제되고 중앙 상단에 배치된 낙남헌을 중심으로 산선시위繖扇侍衛와 승지·사관·규장각신·정리당상 등 입시 관원들이 시립해 있다. 도04-13-01-01 급제자의 이름을 호명하는 방방관放榜官, 치사를 대신 낭독하는 대치사관, 시험 감독을 했던 이조정랑과 병조정랑 등이 계단 아래의 정해진 자리에 서 있다. 또, 합격증서인 홍패가 놓인 홍패안紅牌案, 임금이 하사한 어사화가 놓인 어사화안御賜花案, 술과 안주가 마련된 주탁이

도04-13-01-01. 낙남헌과 급제자 부분.

도04-13-01-02. 재인과 관광민인 부분.

도04-13-01. 〈낙남헌방방도〉, 《화성원행도병》, 국립중앙박물관

문·무과마다 따로 준비되었다. 뜰에는 공복 차림의 급제자들이 각각 좌우로 나누어 섰는데 머리에 모두 어사화를 꽂았다. 길 동쪽에는 1품 이하의 문관이, 서쪽에는 종친과 1품 이하의 무관이 융복에 삽우한 모습으로 급제자를 향해 서 있으며, 문관 뒤에는 감찰과 취타吹打가 서열해 있다.158

방방절차는 이름을 호명한 급제자들이 뜰에 마련한 자리로 나가 서면 이들에게 홍패, 어사화, 술과 안주, 개蓋를 차례로 나누어주고 치사하는 순으로 진행되었다.159 화면에는 어사화를 하사받은 뒤의 모습이 그려진 것으로 생각된다.

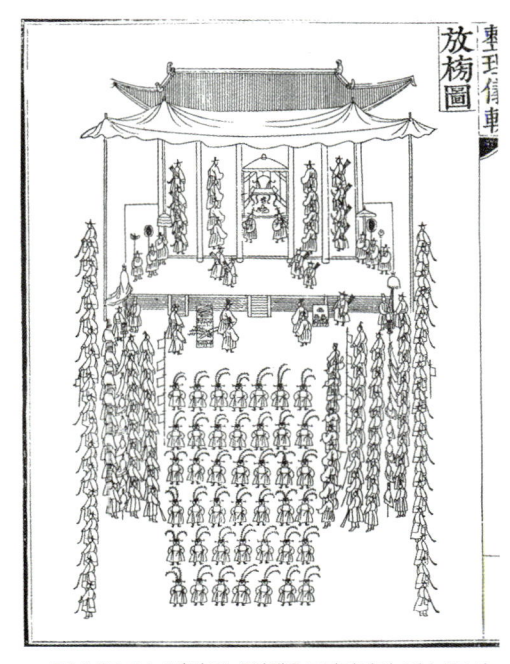

도04-25-04. 〈방방도〉, 『원행을묘정리의궤』 권수 「도식」.

〈낙남헌방방도〉에서도 어좌 주변의 엄중한 분위기와 경삿날을 맞은 일반 군중의 어수선하고 들떠 있는 모습을 잘 조화시켰다. 도04-13-01-02 특히 작문 밖의 관광민인 중에 풍속적인 표현이 많은 편이다. 갓을 쓴 사람도 많지만 소과에 합격한 유생임을 나타낸 유건을 쓴 노인들도 많다. 한삼汗衫을 낀 기녀, 악사, 손에 부채를 든 재인才人 등은 방방의례가 끝나면 급제자들을 인도하여 유가遊街를 시작할 사람들이다.

'방방도'는 화성부에서 거행된 초시初試 방방 때에도 정조의 명령을 따라 그려졌다. 초시는 2월 10일에 시행되었는데 정조가 합격자 방목어 90세 된 중신이 회방回榜을 맞은 희귀한 사례가 있는 것을 알고 이를 매우 기이하게 여겼기 때문이다.160 그림은 남아 있지 않지만 특이한 사례를 그림으로 그려 오래 기억하그 싶었던 정조의 뜻을 짐작할 수 있다.

신도시 화성에서 야간 군사 조련, 〈서장대야조도〉

현륭원 전배를 마치고 돌아오는 길에 정조는 화성 성곽의 서장대에서 군사를 조련하

는 성조식城操式을 관람하고 저녁 식사 후에는 야조식夜操式에도 참석했다. 정조는 1793년 친위부대인 장용영의 외영을 화성에 두고 5천 명의 군사를 주둔시켰으므로 당연히 그들을 직접 조련하는 순서를 가진 것이다. 병풍에는 해가 진 뒤 거행한 야조식의 광경을 그렸다. 『정리의궤』에도 제목은 〈서장대성조도〉로 되어 있지만, 성곽을 따라 교졸校卒들이 들고 있는 것이 횃불로 파악되므로 역시 야조식을 표현한 것으로 보인다.

　　서장대는 화성 성곽에서 가장 높고 가파르며 사방을 훤히 조망할 수 있는 최적지인 팔달산 정상에 있다. 원래 화성 성곽은 남북으로 약간 긴 버들잎 모양이지만[161] 세로로 긴 화면에 맞추어 상단에 배치된 서장대를 중심으로 길이 2만 7,600척의 화성 성곽을 긴 타원형으로 단순하게 처리했다. 미로한정未老閒亭을 포함하여 화성행궁의 전모를 비교적 크게 배치하고, 그 아래로 새로 조성된 화성의 시가지 모습을 펼쳤다. 도04-13-02-01, 도04-13-02-02, 도04-13-02-03

　　서장대 안에는 여느 때와 같이 관원들이 입시했고 병조판서, 장용외사, 영의정, 좌의정, 영돈령, 판부사도 노구를 이끌고 참석했다. 왕을 보호하는 별운검사別雲劍使와 대신들은 갑옷과 투구를 갖추었으며, 그 밖에는 모두 융복을 입었다. 이 군사 조련은 3천여 명의 교졸과 1천여 명에 달하는 각 영營의 군병이 참여했고, 약 400필의 말이 동원되는 큰 규모였다. 교졸들은 서장대 주변과 성곽을 에워싸고 있으며, 화성행궁의 정문인 신풍루新豊樓 주위에도 도열했다.

　　야조식은 밤에 거행되므로 낮에 치러지는 조련과는 다르게 다음과 같은 순서로 진행되었다.[162]

　　① 성에 오르는 등성登城
　　② 복로병伏路兵이 발포하는 발복로發伏路
　　③ 성문을 닫는 폐성문閉城門
　　④ 횃불을 밝히는 연거演炬
　　⑤ 기를 내리는 낙기落旗
　　⑥ 성내에 등을 다는 현등懸燈

⑦ 시간을 알리는 전경傳更
⑧ 등을 내리는 낙등落燈
⑨ 성문을 여는 개성문開城門
⑩ 복로병이 철수하는 수복로收伏路
⑪ 성에서 내려오는 하성下城

화면에 묘사된 광경은 신풍루 문이 닫혀 있으며, 성곽 안쪽을 따라 횃불이 밝혀져 있고, 성내 민가에 설치된 등에도 불이 켜져 있는 것으로 미루어 현등 후 전경 전까지의 휴식 시간을 묘사한 것으로 생각된다. 대오를 헤치고 자유롭게 앉아 쉬거나 음식을 날라다 먹는 교졸들의 모습이 이러한 추정을 뒷받침해준다. 야조식 절차 중에서도 현등은 화려함이 절정을 이루는 순서이기 때문에 변화 있는 화면 전개를 계산에 넣은 화가라면 주저 없이 선택한 광경이었을 것이다. 더구나 정조가 심혈을 기울여 추진한 신도시 화성의 위용과 건축의 아름다움, 화성행궁의 전모를 적나라하게 드러낼 수 있으므로 더없이 좋은 소재였다고 생각한다.

화성행궁 주변의 산수는 〈화성성묘전배도〉와 같이 녹색을 부분적으로 설채한 위에 짧은 피마준으로 부드러운 흙의 질감을 표현했고, 초봄임을 여실히 말해주는 분홍 꽃나무와 담묵의 버드나무로 변화를 주었다. 개인 소장본은 산과 토파에 녹색을 골고루 설채하여 지세가 뚜렷하게 드러나 보이는데, 큰 주름을 중심으로 음영을 가해 굴곡진 덩어리의 양감이 잘 느껴진다. 반면에, 꽃나무의 표현이 없고 횃불의 불꽃이 미약하게 표시된 점은 국립중앙박물관 소장본과 다르다.

화성의 역사는 1794년 1월 7일에 부석浮石을 시작으로 34개월 만인 1796년 8월 18일에 공식적인 필역畢役을 발표했고, 10월 16일에는 낙성연落成宴을 거행했다. ^{도04-20-02} 1795년 윤2월 원행 당시에는 우선 정조의 행차가 지나가는 곳만을 서둘러 마친 단계였다. 한양에서 화성으로 들어올 때 통과하는 북문인 장안문, 서장대, 화성에서 경관이 가장 아름답다는 방화수류정과 여기서 굽어보는 용연龍淵, 화성을 가로지르는 유천柳川이 흘러나가는 수문인 화홍문, 현륭원 행차시에 지나는 남문인 팔달문과 그 주변의 성곽만이 완성된 상태

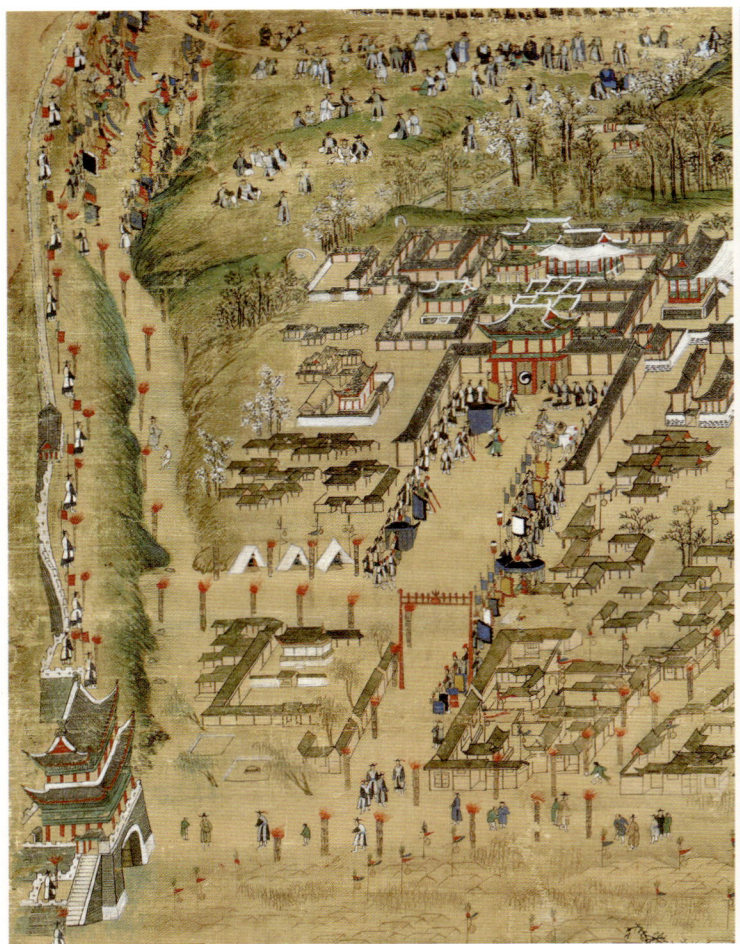

도04-13-02-01. 화성행궁과 시가지 부분.

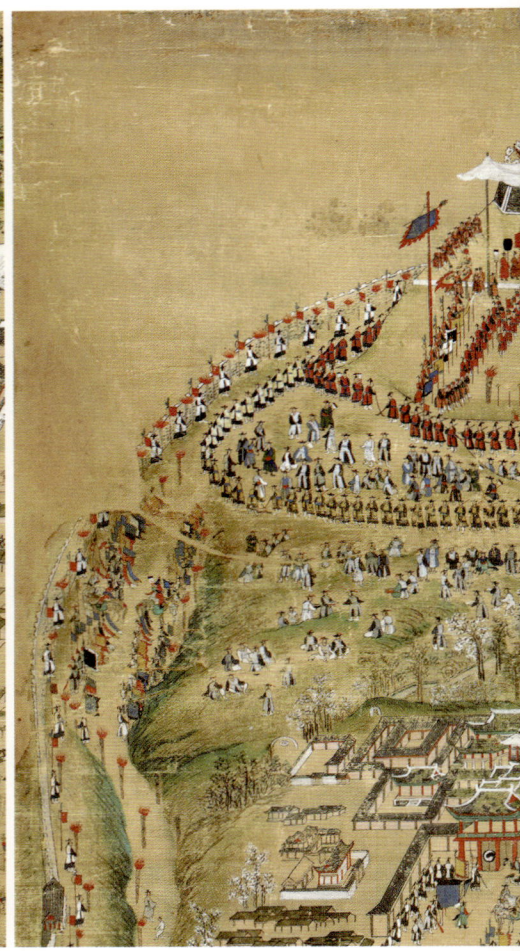

도04-13-02-02. 서장대 부분.

도04-13-02. 〈서장대야조도〉, 《화성원행도병》, 국립중앙박물관.

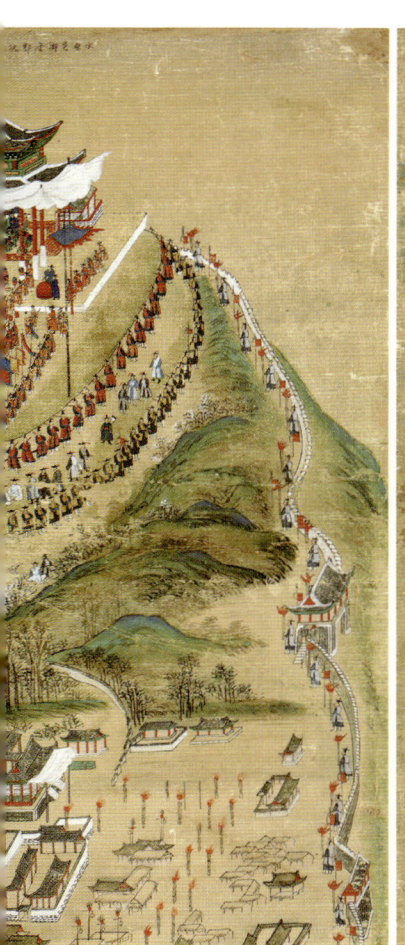

도04-13-02-03. 방화수류정과 창룡문 부분.

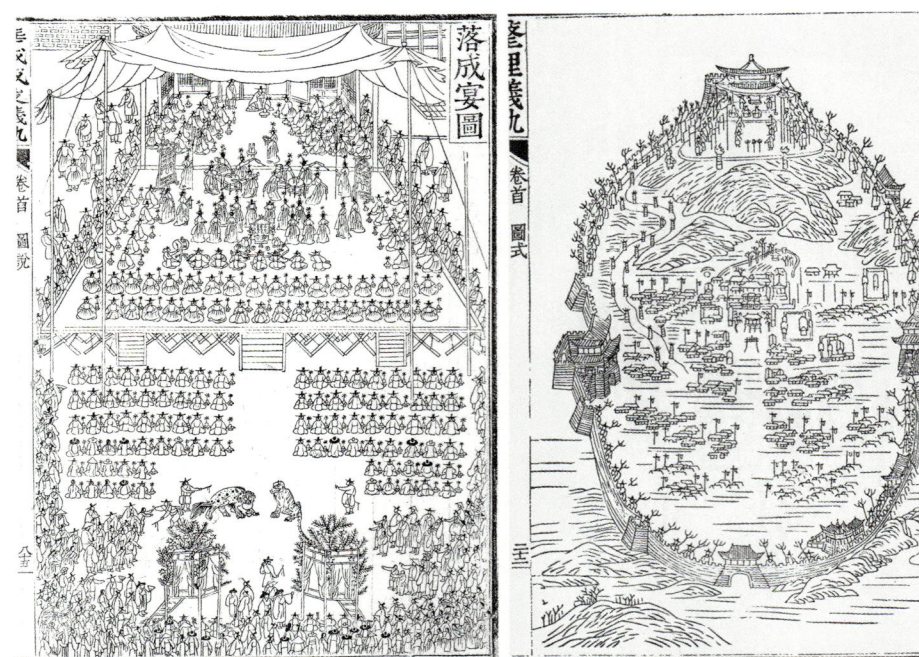

도04-20-02. 〈낙성연도〉, 『화성성역의궤』 권수 「도설」 도04-25-05. 〈서장대성조도〉, 『원행을묘정리의궤』 권수 「도식」

였다. 화성의 동문인 창룡문과 서문인 화서문은 아직 기초공사도 시작되지 않았다.

　국립중앙박물관 소장본에는 창룡문과 화서문의 옹성이 없는 상태이고, 창룡문과 팔달문 사이에 동일포루東一舖樓와 동이포루東二舖樓가 표현되어 있어서 이 병풍의 완성 시기는 행사가 치러진 이듬해인 1796년 1월 이후에서 8월 이전으로 좁혀 생각할 수 있겠다.[163] 『정리의궤』의 〈서장대성조도〉에도 창룡문의 옹성은 그려지지 않았다. 도04-25-05 그러나 개인 소장본에는 창룡문의 옹성이 표시되어 있으며, 창룡문과 팔달문 옆에 국립중앙박물관 소장본에는 없는 남공심돈南空心墩과 동북공심돈東北空心墩이 그려져 있다. 남공심돈은 1795년 10월 18일에 완성되었고, 동북공심돈은 1796년 7월 19일에 완성되었으니 이에 근거하여 각 병풍의 완성 시기를 짐작할 수 있다.

활쏘기와 매화포 관람, 〈득중정어사도〉

정조는 14일 양로연을 끝내고 오후 3~5시신시에 어사대御射臺가 있는 득중정에 임어하여 활을 쏘고 불꽃놀이를 즐겼는데, 이 불꽃놀이의 광경을 그린 것이 바로 〈득중정어사도〉이다. 정조는 능행 중에 숙소나 산성에서 종종 군사훈련을 실시했고, 수시로 활쏘기 시합을 벌여 수행한 관원들의 무예를 시험하곤 했다.

득중정이라는 명칭은 현륭원을 천봉遷封한 후 첫 번째 맞는 사도세자의 탄신일에 수원부로 행차하여 어사하고 그 사정을 득중정이라 이름한 데서 비롯되었다. 1794년 가을에 이 득중정을 노래당老來堂 서쪽으로 옮기고, 그 자리를 넓게 닦아

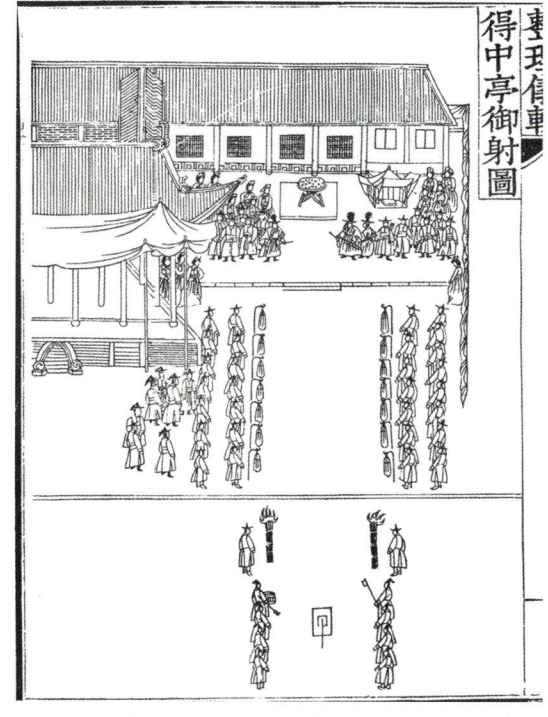

도04-25-06. 〈득중정어사도〉, 『원행을묘정리의궤』 권수 「도식」.

낙남헌을 세웠다.[164] 따라서, 그림에 보이는 득중정은 서로 옮긴 곳에 세운 건물이다.

이날 어사에는 모두 19명의 신하가 정조를 모시고 활을 쏘았다.[165] 기대 이상으로 좋은 성적을 거둔 정조는 신하들에게 날이 저문 뒤에 한 번 더 활쏘기할 것을 선언했다. 야사夜射에서 돌아가며 두 차례 활을 쏜 결과 다섯 발을 맞춘 정조는 수원유수 조심태趙心泰, 1740~1799에게 매화포埋火砲 시방試放을 명했다.

야사의 광경을 묘사한 『정리의궤』의 〈득중정어사도〉에는 낮은 평상 위의 표피 깔린 정조 교의, 유옥교, 활 쏘는 자리로 나아간 시사자 두 명, 횃불, 소적小的 등이 표현되었다.[166] 도04-25-06 『정리의궤』 그림의 사실적인 세부를 한 가지 짚고 넘어가자면, 낙남헌 계단의 소맷돌 문양이 실제로 남아 있는 낙남헌의 소맷돌과 일치하는 점이다. 반면에 병풍 그

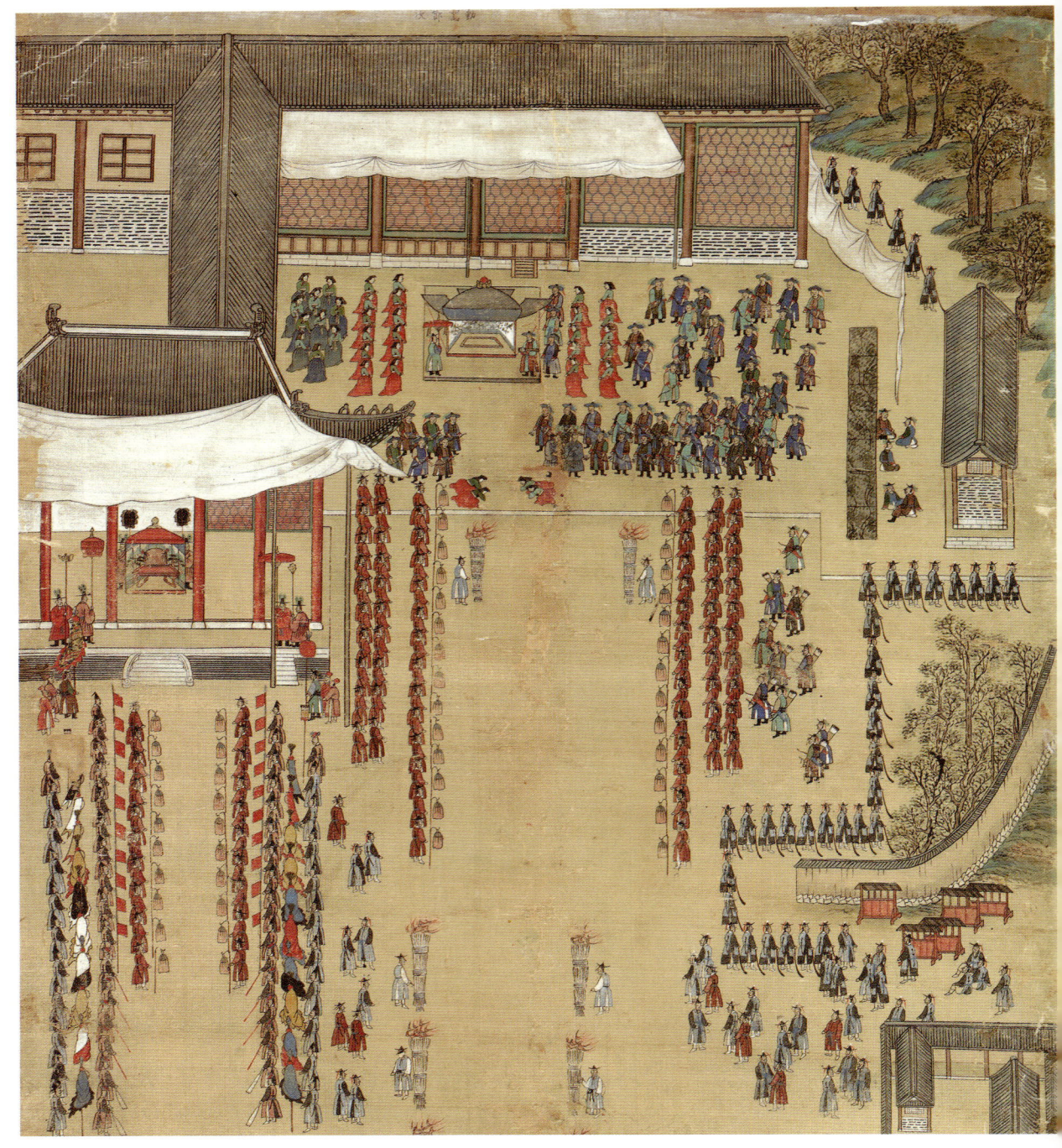

도04-13-03-01. 낙남헌과 혜경궁 유옥교 부분.

도04-13-03. 〈득중정어사도〉, 《화성원행도병》, 국립중앙박물관.

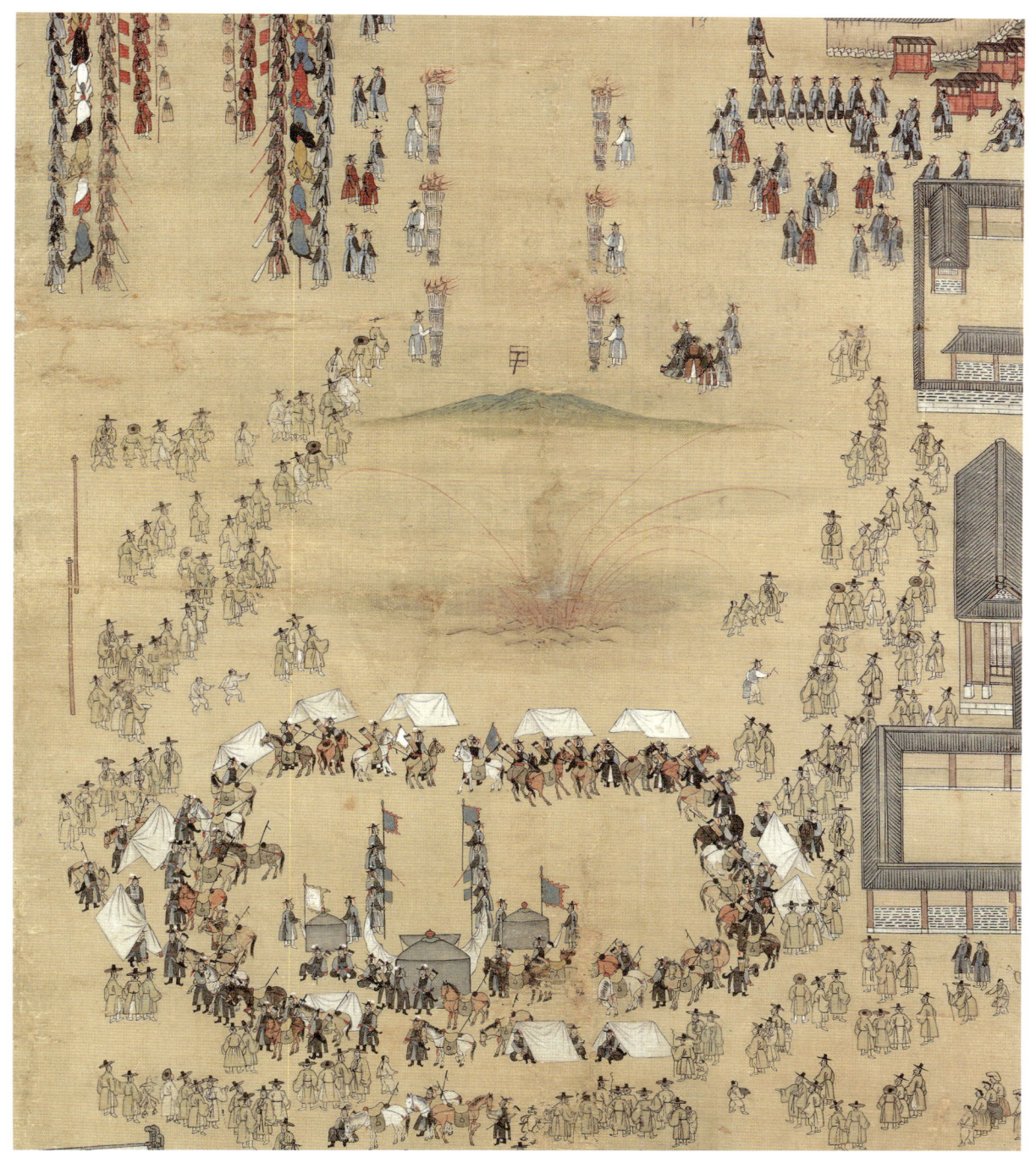

도04-13-03-02. 매화포와 근병 부분.

림은 매화포 시방을 관람하는 모습을 위주로 그렸지만 화살받이[垜], 소적 등을 남겨 두어 이전에 활쏘기가 실시되었음을 넌지시 전달한다.

화면을 보면 차일이 드리워진 낙남헌 뒤로 노래당의 용마루가 이어지고 거기서 다시 우측으로 꺾인 곳에 있는 득중정에도 사각형의 흰 차일이 설치되어 있다. 도04-13-03-01 그 아래의 어사대에 혜경궁의 유옥교가 모셔져 있고 그 좌우에 명부들이 시립한 것으로 보아 혜경궁도 불꽃놀이에 구경 나왔음을 알 수 있다. 깜깜한 밤에 굉음과 함께 땅에 묻은 화포가 터지면서 만들어내는 불꽃의 화려함과 현란스러움, 그 모습을 놀라움과 신기함으로 바라보는 구경꾼들, 날뛰는 군마 등 떠들썩한 분위기가 화면 하반부에 잘 표현되어 있다.[167] 도04-13-03-02

어사대 우측에는 취병翠屏을 경계로 장춘각藏春閣이 서 있고, 그 아래에 화성행궁의 서쪽 담장이 조금 보인다. 화면 아래로 행궁 밖에 있는 강무당講武堂, 무고武庫와 수성고修城庫, 지소紙所 등 몇 채의 건물이 일렬로 배치되어 있다. 하단에는 화성의 성벽으로 마감되었는데, 그 왼편 구석에 보이는 옹성이 있는 문루는 장안문이라고 생각된다. 이렇게 〈득중정어사도〉에는 득중정으로부터 낙남헌을 지나 장안문까지 매우 넓은 시야가 확보되어 있다.

장대한 어가 행렬의 위엄, 〈환어행렬도〉

《화성원행도병》 중에서도 백미로 꼽히는 〈환어행렬도〉는 윤2월 15일 화성에서 모든 행사를 마치고 창덕궁으로 돌아오는 어가 행렬을 그린 장면이다.[168] 행렬은 하룻밤을 지내기 위해 목적지인 시흥행궁을 향하고 있다. 『정리의궤』에는 6,200여 명에 달하는 의장차비儀仗差備·배종백관·호위군병과 1,400여 필의 말이 동원된 동가 행렬을 반차도 형식으로 그렸지만, 도04-25-07 병풍에는 그 규모의 장대함을 한눈에 담을 수 있는 지그재그형 구도 안에 행렬을 담았다.[169]

원행 일정 가운데 정조와 혜경궁이 모두 움직인 동가 행렬은 창덕궁에서 화성행궁, 화성행궁에서 현륭원까지의 왕복 노정에서만 볼 수 있는 점, 배종백관 및 호위군병들은 융복에 삽우·패검한 점, 순서가 병풍의 일곱 번째 폭에 배치된 점 등은 이 광경이 한강을 건너기 전의 모습임을 뒷받침한다.[170]

화면 윗부분에 있는 정조의 어마와 혜경궁의 가교는 정지 상태이며, 그 주위에는 푸

른 포장布帳이 둘러 있고 행렬 속의 인물들은 모두 화면의 위쪽을 향해 돌아서 있는 상태다. 행렬 왼쪽 바깥으로 혜경궁이 먹을 음식을 실은 수라가자水刺架子가 나와 있고, 그 곁에는 음식을 만들기 위한 임시 막차도 설치되어 있다. 이러한 정황으로 볼 때, 이 그림은 여정 중간에 주정하여 정조가 혜경궁에게 문후問候하고 미음과 다반茶飯을 친히 올리는 장면이 묘사된 것으로 파악된다.[171] 그중에서 이 그림의 배경이 되는 지점은 시흥행궁에 도착하기 전에 잠시 쉬어가던 안양교安養橋 앞길이 아닐까 한다.[172]

지그재그 모양으로 배치된 행렬, 실제의 지세를 많이 고려한 듯한 주변의 산수, 도로변에 모여든 관광민인의 표현에는 거리에 따라 크기를 달리하고 농담을 조절했다. 도04-13-04 원근법이 화면을 지배하는 기본 요소로 사용되었지만, 시흥행궁과 사방을 에워싼 장졸들의 비례, 혹은 사람과 민가의 비례 등은 여전히 현실적인 관계는 아니다. 근경에 크게 배치된 시흥 행궁이 보는 이의 시선을 가장 먼저 유도하는 점을 감수하면서도 정조와 혜경궁을 화면 상반부에 멀리 배치한 점은 궁중행사도 화면 구성의 오래된 기본 원칙을 지키려는 보수성으로 비친다. 수많은 밑그림과 엄청난 공력이 요구되었을 이 〈환어행렬도〉는 어느 궁중행사도보다도 화가의 뛰어난 구성 능력과 치밀한 묘사력을 보여준다.

〈환어행렬도〉는 《화성원행도병》에서 가장 산수가 큰 비중을 차지한다. 이 병풍 제작에 참여한 일곱 명의 화원 중에서 화풍이 알려진 사람은 김득신, 장한종, 이인문 정도인데, 김홍도의 영향을 많이 받은 이들 세 명 중에서 〈환어행렬도〉의 산수는 남종화와 북종화를 혼합한 화풍으로 일가를 이룬 이인문의 화풍과 유사하다. 특히 불규칙하게 각진 사각형으로 울퉁불퉁한 표면을 묘사하는 방식은 김홍도 그림에서도 자주 보이는 특징이지만 이인문의 〈강산무진도〉 화권과 비교해보면 상당히 친연성이 깊어 보인다. 도04-26

배다리를 이용한 도강, 〈한강주교환어도〉

마지막 첩인 〈한강주교환어도〉는 16일 노량진에 설치된 배다리, 즉 주교舟橋로 한강을 건너 창덕궁으로 돌아가는 어가 행렬을 묘사한 것이다. 주교는 정조가 1789년(정조 13) 10월 사도세자의 묘소를 현륭원으로 옮길 때 처음으로 사용했다.[173] 이전에는 뚝섬 나루에 주교를 설치했는데, 매년 현륭원에 행차하려면 항구적인 주교의 설치가 절실히 필요했으

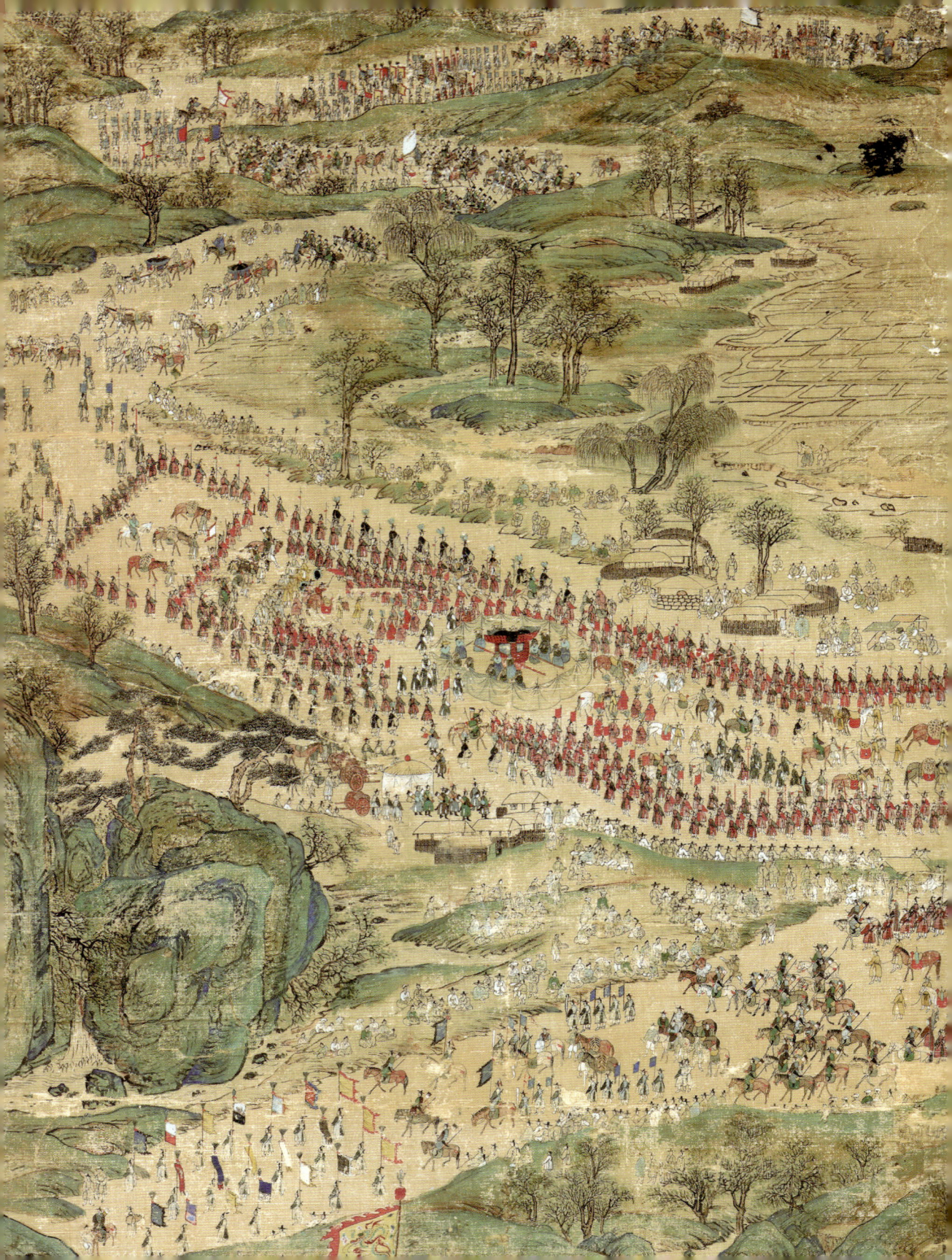

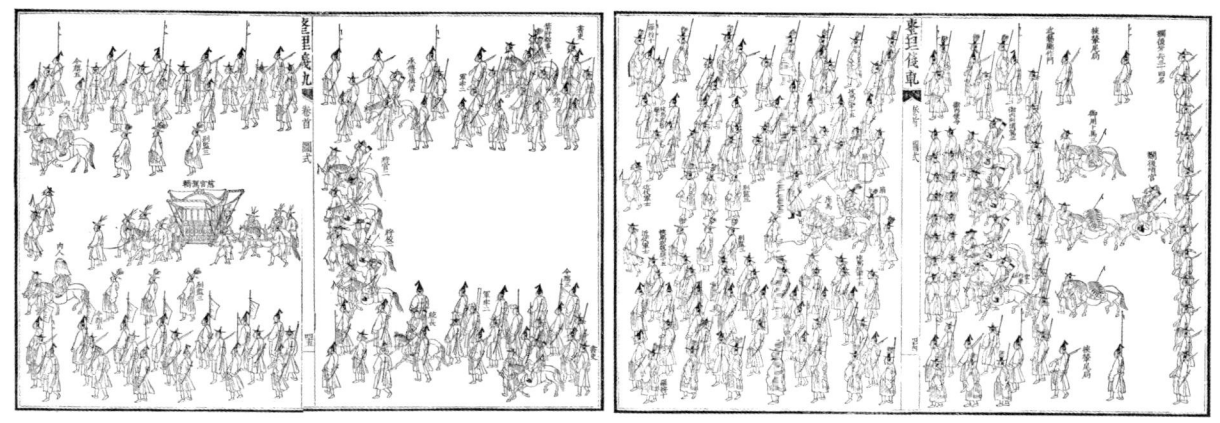

도04-25-07. 〈반차도〉의 혜경궁 가교와 어마 부분, 『원행을묘정리의궤』 권수 「도식」

도04-26. 이인문, 〈강산무진도〉 부분, 견본채색, 43.8×856, 국립중앙박물관.

◀ 도04-13-04. 〈환어행렬도〉의 혜경궁 가교와 정조 어마 부분, 《화성원행도병》, 국립중앙박물관.

므로 정조는 같은 해 12월에 주교사舟橋司를 설립하고 실질적인 운영은 비변사에서 선출한 주교당상舟橋堂上에게 일임했다.[174]

주교의 설치와 운영에 대해서는 1793년(정조 17) 주교사에서 개정한 『주교절목』 36개 조항 속에 상세히 규정되어 있다.[175] 주교의 설치 장소는 비교적 물결이 잔잔하고 나루의 도로 형상이 편하게 생긴 노량진으로 정해졌다. 먼저 강 양쪽 기슭에 배 높이의 선창을 석축으로 영구히 만들고, 교배선橋排船 36척을 중앙에서부터 크기와 높이에 따라 차례로 연결하여 무지개 모양이 되게 한 뒤 그 위에 바닥을 깔고 240쌍의 난간을 세웠다.[176] 홍살문 세 개를 설치하고 가운데 홍살문에는 물과 중앙을 상징하는 흑색과 황색의 깃발을 달았다. 교배선에도 방위와 대오에 따라 색깔과 글씨를 달리한 군기를 세우고, 바람의 방향을 점칠 수 있는 상풍기相風旗를 한 개씩 세웠으며, 주교 좌우에는 주교를 보호하는 위호선衛護船 12척을 연결시켰다. 이러한 주교의 설치 양상은 『정리의궤』의 〈주교도〉에서 아주 상세하게 알 수 있다. 도04-25-08

화면 상단 우측에 흰 장막이 설치된 용양봉저정龍驤鳳翥亭이 보이고, 그 아래에 대각선 방향으로 주교가 시원스럽게 걸려 있다.[177] 1791년(정조 15)에 완공된 용양봉저정은 노량진 남쪽 언덕에 있는 행궁으로 왕이 도강할 때 잠시 쉬어가는 주정소로 사용했다. 이때부터 이곳에 주교사를 두었으며 동가할 때마다 주사대장舟師大將 한 명을 차출하여 어가를 영접하는 일을 맡도록 했다. 그림에는 가운데 홍살문 아래를 혜경궁의 가교가 통과 중이고 어마를 탄 정조가 호위군병에게 몇 겹으로 싸인 채 그 뒤를 따르고 있다. 도04-14-03-01 오른쪽에서 비스듬히 조감된 주교는 원근법에 따라 멀어질수록 좁게 표현되었고, 인물의 간격도 촘촘하게 그려졌다. 인물과 말, 가교 등은 위에서 내려다본 모양으로 그려졌는데, 단축법이 적용되어 어색함이 덜하다.

화면 위편 커다란 바위와 선창 주변에 몰려든 구경꾼들은 현장감을 높이고 어가 행렬의 위용과 장대함을 극대화시킨다. 도04-14-03-02 강물은 담청색으로 가볍게 처리하고 약간의 농담 변화를 주었다. 가는 파상선을 반복적으로 겹쳐 그린 고식적인 물결 표현으로 평온하고 잔잔하게 흐르는 강물의 느낌을 잘 전달한다.

이렇게 《화성원행도병》은 전반부의 네 첩과 후반부의 네 첩이 화면 구성면에서 뚜렷

▶ 도04-14-03-01. 〈한강주교환어도〉의 정조 어마와 혜경궁 가교 부분, 《화성원행도병》, 개인.

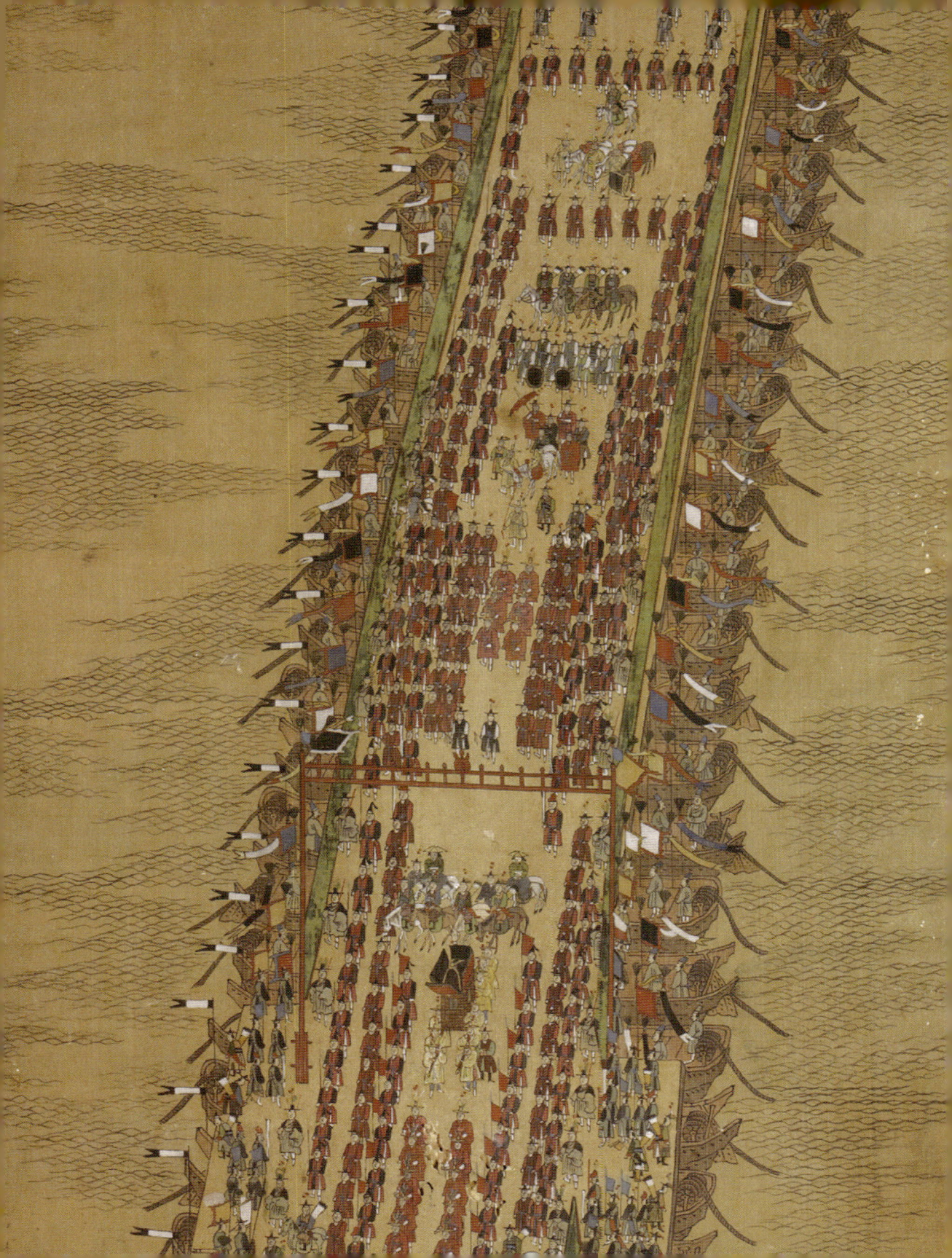

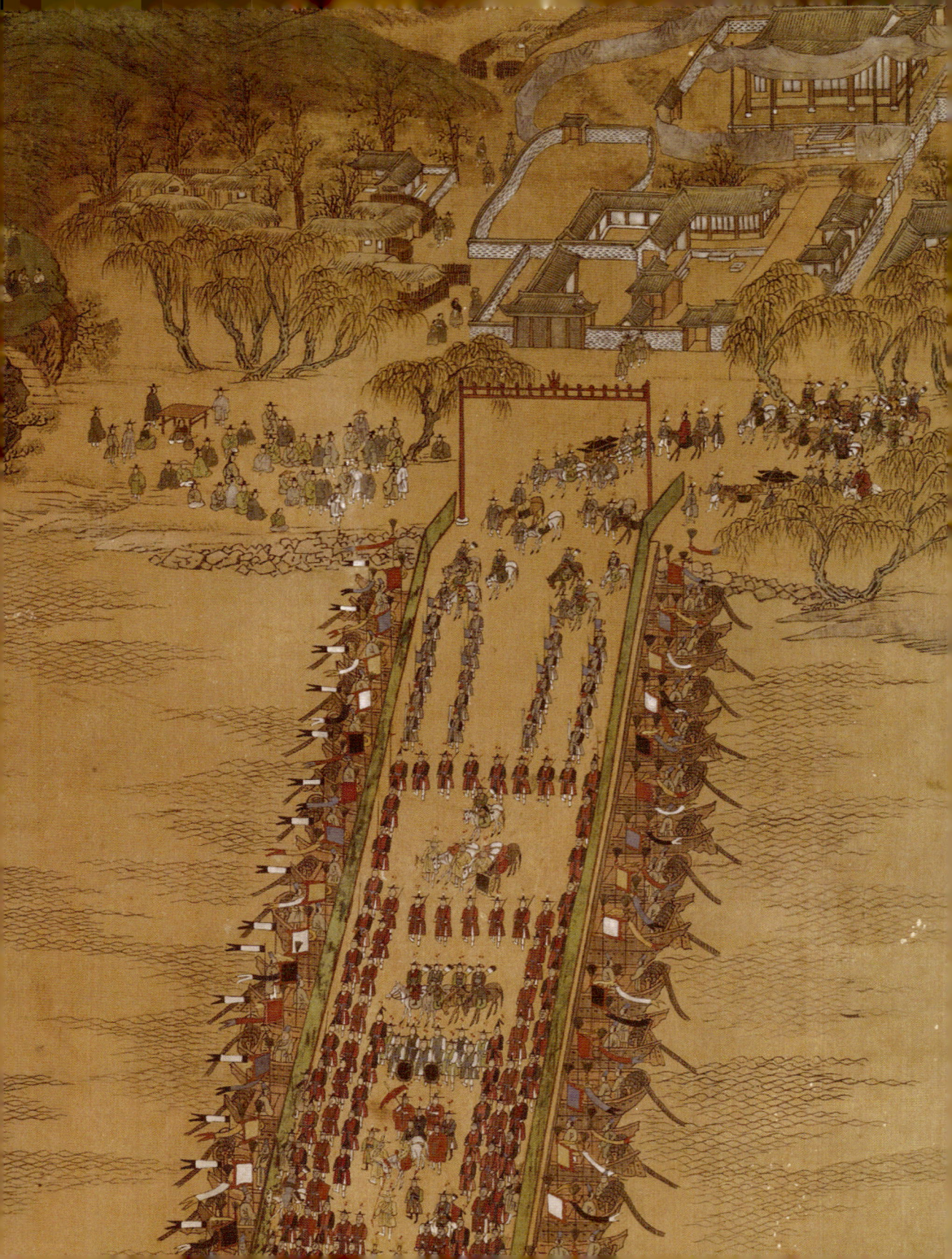

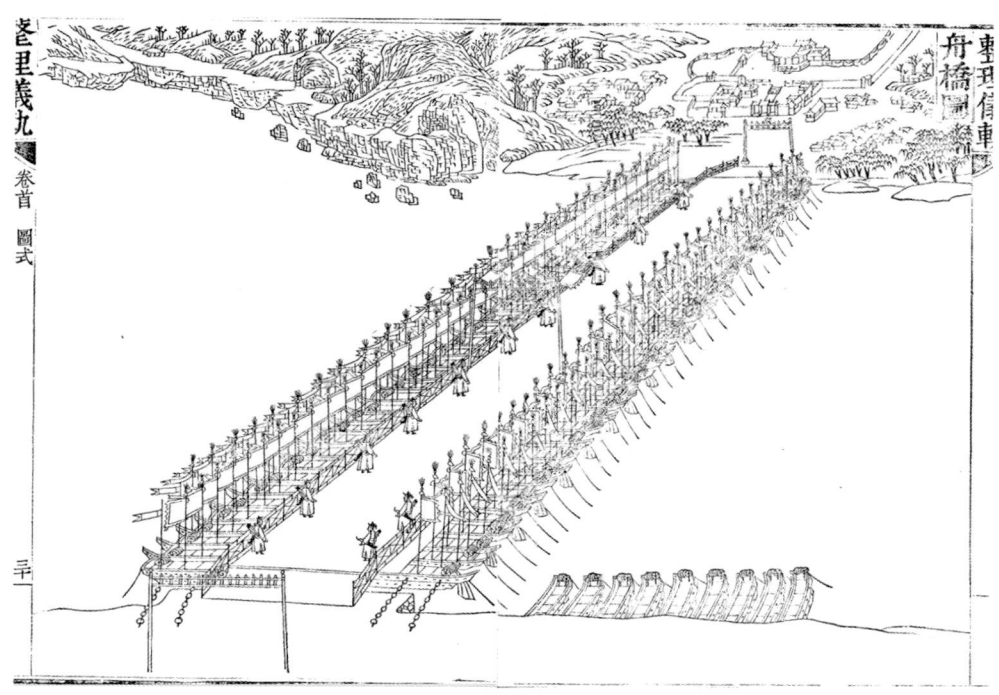

도04-25-08. 〈주교도〉, 『원행을묘정리의궤』 권수 「도식」

하게 대비된다. 전자는 화성 성묘나 행궁 안에서 치러진 행사로서 정면 부감에 의한 좌우대칭의 구도를 취했다. 전통적인 구도와 시점을 사용했지만 인물과 사물의 표현에는 부분적으로 단축법이 적용되기도 해서 입체적인 공간 속에 편안하게 존재하는 느낌을 준다. 반면에, 나머지 네 장면에는 이전의 궁중행사도에서 볼 수 없던 자유로운 구성 능력이 발휘되었다. 시점을 멀리 두어 넓은 시야를 확보하고 그에 적합한 원형 구도, 대각선 구도나 지그재그형 구도를 과감하게 사용하여 국왕 행차의 장대함을 최대한 효과적으로 표출했다. 특히 명암법이나 대기원근법의 사용은 앞으로 전개될 궁중행사도에 뚜렷한 양식 변화를 예고하는 듯하여 신선하게 다가온다.

◀ 도04-14-03-02. 〈한강주교환어도〉의 용양봉저정 부분, 《화성원행도병》, 개인.

정조 연간 궁중행사도에
등장한 새로운 변화

화원 그림의 도약, 연폭 병풍의 자유로운 활용

정조 대 궁중행사도의 눈에 띄는 변화는 풍속화의 본격적인 유행과 건축화의 발달이라는 화단의 경향과 밀접한 연관이 있다. 그 새로운 경향을 촉진한 배경에는 정조가 특별히 운용한 규장각 차비대령화원 제도와 그 안에서 기량을 쌓은 화원들이 있었다.

조선시대에는 궁궐, 사찰, 대저택 등의 건축물을 중심 제재로 다루는 계화가 하나의 화문으로 정착·발전하지 못했으며 계화에 특기를 가진 화가도 배출되지 않았다. 도화서의 화원 취재取才는 대나무·산수·인물·영모·화초 등 다섯 화문 안에서 운영되었으므로, 건축 그림은 산수화의 부분적인 소재나 인물화의 배경으로만 취급되었다. 자연히 건축 그림의 두드러진 성장을 기대하기 어려운 환경이 계속되었다.

그런데 정조가 차비대령화원 녹취재의 여덟 개 화문 중에 속화俗畵와 누각樓閣을 신설함에 따라 풍속화와 건축화가 급속도로 진보했다.[178] 속화 분야에서는 서민층의 평범한 일상사뿐만 아니라 양반사대부의 생활, 관청의 공적인 업무, 궁중 의례까지 폭넓은 소재가 다루어졌다. 정조 연간에는 규장각의 도서 교정[內閣校書], 북영의 활쏘기[北營射帳], 홍문관의 학 키우기[玉堂調鶴], 배다리의 깃발 구경[舟橋瞻旄], 과거 합격자 발표[唱榜] 같은 관청의 업무를 주

제로 한 문제가 출제되었다.

　　순조 연간이 되면 세마평의 활쏘기 시험[洗馬平射藝], 활터의 활쏘기 시합[射亭較藝], 이조의 관리 고과[吏曹參謁], 예조의 과거 시험[禮曹試士], 공조의 건축 공사[工曹營作], 병조의 군사훈련[兵曹戎點], 송시열이 어수당에서 왕을 뵘[本朝宋時烈入侍魚水堂], 조준이 사신으로 명나라 서울에 들어감[本朝趙浚爲使入皇京], 홍문관의 관리 선발 기록[弘文館館錄], 훈련도감의 진 치는 법[訓局布陳程式], 통영의 합동 군사 조련[統營合操], 장악원의 매월 26일 주악 연습[梨園二六習樂], 희정당의 관리 선발[熙政堂都目政], 왕의 처소로 올라가 술잔을 올림[躋彼公堂稱彼兕觥], 경회루의 술자리[慶會樓酌會], 규장각의 관리 평가[內閣褒貶], 연병장의 군사 훈련[敎場閱武] 등 좀더 다양한 관청의 업무가 폭넓게 출제되었다.

　　헌종 연간에는 파주 객관에서 사신을 영접함[坡館迎接], 용양봉저정에 군사들이 줄지어 늘어섬[龍驤鳳翥亭軍兵排立], 왕의 행차 전날 밤 신시에 집결한 군사들[幸行前日申時聚軍], 동장대의 야간 군사 조련[東將臺夜操] 등이 시험문제로 출제되었다.[179] 이중에서 주교첨모, 창방, 용양봉저정군병배립, 동장대야조 등은 화성행행도병과도 관련 깊은 화제이며 희정당도목정은 친정 광경을 그린 궁중행사도를 직접적으로 연상시킨다. 관청 이름, 특정 인물이나 장소가 노출된 시험문제는 헌종 연간을 지나며 줄어들어 철종·고종 연간에는 거의 나타나지 않는다.

　　정조 대의 누각 화문에는 '안개비 속에 서려 있는 많은 누각'[多少樓臺煉雨中]이 발견되고, 순조·헌종 대에는 '구중궁궐의 봄 경치'[九重春色醉仙槎], '신선이 산다는 벽성의 열두 굽이 난간'[碧城十二曲欄干]같이 크고 작은 전각이 즐비한 장대한 궁궐 경관을 연상시키는 화제가 출제되었다. 이외에도 평양의 부벽루浮碧樓와 연광정練光亭, 성천의 강선루降仙樓, 금강산의 헐성루歇惺樓, 진주의 촉석루矗石樓 등 조선의 명소가 많이 출제된 것도 특징이다.

　　궁중과 관청의 행사도에는 건축의 비중이 큰 편이다. 규장각 차비대령화원의 실력 향상을 위한 시험과목 중에 이러한 화제가 채택된 것은 궁중 행사나 관청의 공무를 주제로 한 그림의 수요가 많아졌으며, 18세기 후반 이후 궁중과 관청의 행사를 도회하는 것이 화원의 소임 중에서 중요한 비중을 차지하게 되었음을 의미한다.

　　궁궐의 설계와 시공 과정에서 소용되었던 실용적인 건축도는 궁궐 신축과 개수의 기록인 영건도감의궤의 도식에서 살필 수 있다. 공역 기간에 사용되었던 건물도가 의궤에 처

도04-20-03. 〈영화정도〉, 『화성성역의궤』 권수 「도설」. 도04-20-04. 〈영화역도〉, 『화성성역의궤』 권수 「도설」.

음 수록된 것은 1752년(영조 28) 『의소묘영건청의궤』이며,[180] 1789년(정조 13) 『문희묘영건청등록』부터 해당 권역의 건물 배치를 그린 평면도를 수록하기 시작했다. 정조 연간 의궤는 건물도를 체계적으로 관리하는 양상을 보이는데, 이는 건물도가 참조나 부속의 기능에 그치지 않고 그 자체로 다루어져야 한다는 태도이다. 정조 연간에 건물도의 종류가 다변화하고 표현 양식이 진일보했음은 『정리의궤』나 『성역의궤』의 「도식」에서 한눈에 확인할 수 있다. 예컨대 『성역의궤』의 〈영화정도〉나 〈영화역도〉는 외관은 물론 건물의 성격과 기능, 주변의 경관 속에 위치한 장소성까지 분명히 전달한다. 도04-20-03, 도04-20-04 그럼에도 평면적인 도식이 아닌, 마치 한 폭의 산수화 같은 회화적 조형미를 잃지 않은 점은 정조 대 건물도의 백미라 할 만하다.

정조 대 궁중행사도에는 의례의 현장으로서 전각의 비중이 늘어났으며 그에 비례해서 사실적인 재현도 중요시되었다. 1783년(정조 7)의 〈진하계병〉은 의례가 진행되는 중심

도04-20-05. 〈행궁전도〉, 『화성성역의궤』 권수 「도설」.

도04-25-09. 〈화성행궁도〉, 『원행을묘정리의궤』 권수 「도식」.

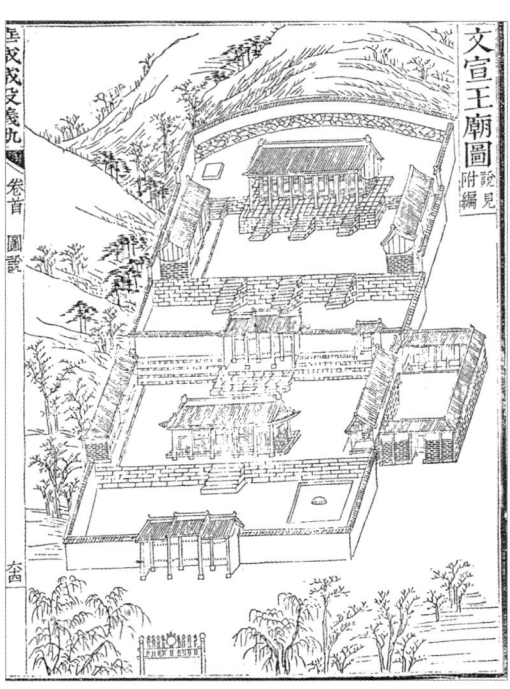

도04-20-06. 〈문선왕묘도〉, 『화성성역의궤』 권수 「도설」.

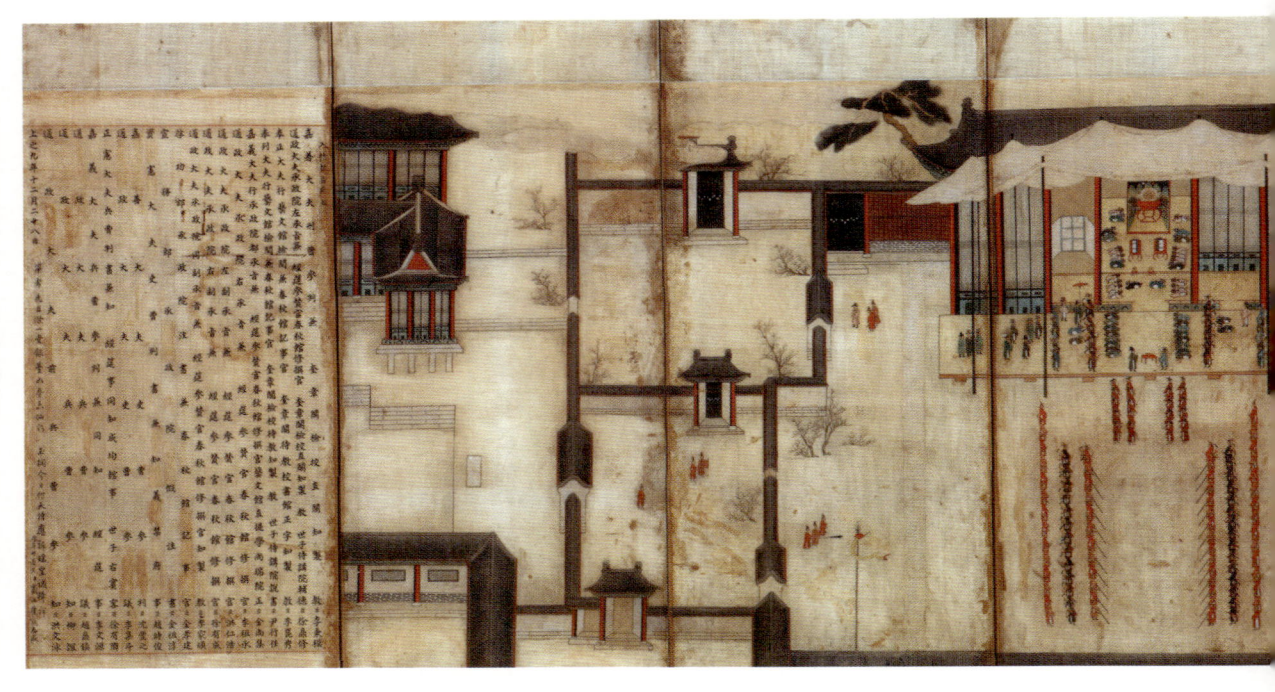

도 04-27. 〈을사친정계병〉, 1785년, 8첩 병풍, 견본채색, 각 118×47.8, 국립중앙박물관.

도04-27-01. 제5첩 부분.

건물에 연결된 주변의 전각을 화면 가득 의도적으로 포함시켰으며 도04-03 1785년(정조 9)의 〈을사친정계병〉은 건물의 비중이 의례 부분보다 크게 할당되어 동궁 영역을 나타내는 데에 주력한 모습이다. 도04-27 1784년(정조 8)의 〈문효세자보양청계병〉은 포착된 시야가 넓지는 않지만, 담의 구조, 출입문의 위치, 창호의 모양과 개수 등 실제 건축 의장을 충실히 그리려고 노력했다. 도04-04 이 궁중행사도 세 점은 모두 병풍 제5첩과 제6첩에 한 장면을 그리는 연폭 형식으로, 대형 화면에 건축 계화를 다루는 화원 기량의 성숙과 자신감을 반영한다.

이러한 성취는 넓은 공간에 빽빽하게 들어선 건물을 평행사선부감도법으로 표현한 〈화성전도〉 연폭 병풍을 도04-21 비롯하여 『정리의궤』의 〈화성행궁도〉, 도04-25-09 《화성원행도병》의 〈서장대야조도〉, 도04-13-02 『성역의궤』의 〈화성전도〉와 도04-20-01 〈행궁전도〉 도04-20-05 등에서도 엿볼 수 있다.

정조 연간 궁중행사도에 나타난 건축 표현의 특징은 궁궐 전각의 비중이 의례 장면과 대등하게 늘어나고, 중심 전각 양옆으로 이어지는 건물은 공간 확대를 지향하며, 실제 건물을 있는 그대로 대하는 사실적 재현 등으로 설명된다. 이는 왕이 임어하는 장소를 연속된 대형 화면에 장대하고 시원하게 전개하는 연출은 차비대령화원에 의해 달성되었다.

1795년의 원행과 1796년 완공된 화성 성곽 축조를 마치고 규장각 차비대령화원들은 의궤 도식과 계병 제작에 앞서 많은 연구와 준비를 했을 것이다. 이 두 차례의 대형 프로젝트는 궁궐 계화에 대한 표현 양식을 정립하고 그에 대한 자신감을 키우는 경험이었다. 또한 넓은 지역의 건물군을 실재하는 느낌으로 밀도 있게 화면에 재현하는 데에는 평행사선부감도법이 가장 적당하다는 것을 터득하는 계기도 되었다고 본다.

궁궐도와 계화의 발전에는 정조의 화원 육성 외에 외적인 동인도 있었다. 청 강희제 때 편찬된 『고금도서집성』 같은 청대 궁정판화의 유입이다.[181] 『고금도서집성』古今圖書集成의 「산천전」山川典이나 「고공전」考工典에 실린 중국의 명승 장면에는 다양한 건축물이 평행사선부감도법으로 산수 배경 속에 배치되어 있다. 『성역의궤』의 〈사직단〉, 〈영화역도〉, 도04-20-04 〈문선왕묘도〉 도04-20-06 등이 보여주는 양식이다. 중국에서 들어온 판화집은 정조와 화원들의 건물도에 대한 안목과 묘법을 향상시키는 데에 일정 부분 기여했다. 정조 연간에 시작된 책가도 역시 화면에 일관된 시점을 부여하고 통일된 공간 표현을 달성해야 한다는 측면에

서 궁궐 계화와 상통한다.

서양화법의 수용과 사실적 표현의 성취

18세기 초까지 이렇다 할 변화를 드러내지 않던 궁중행사도의 표현 양식은 영조 연간에 서양화법의 수용으로 조금씩 바뀌기 시작했다.[182] 전체적인 구도나 시점의 통일과 상관없이 기물 묘사에 부분적으로 나타나는 초보적인 양상이었으며, 여전히 여러 개의 시점이 공존하는 전통적인 시각 구성법이 화면을 지배했다. 정조 대에는 공간의 넓이와 깊이에 대한 이해, 양감에 대한 표현 욕구가 증대되었으며, 선투시법·대기원근법·명암법 등 당시로는 가장 진전된 서양화법을 적극적으로 구사했다. 이 새로운 경향은 《화성원행도병》에 집약되어 있다.

선투시도법의 개념을 적용하여 원근 효과를 극대화한 그림은 〈한강주교환어도〉이다. 화면을 대각선 방향으로 가로지르며 시원스럽게 놓인 주교, 위에서 내려다본 시점에서 적당히 축약된 주교 위의 인물들, 강 건너 원경에 작게 그려진 관광민인과 용양봉저정 등은 현실감 있는 공간 표현에 한층 다가서 있다.

거리에 따라 크기와 농담을 조절하는 대기원근법은 개인 소장 〈환어행렬도〉에서 최고 수준으로 구현되었다. 도04-14-04 거리감 표현에 용이한 지그재그형 구도를 사용하여 화면을 근·중·원경의 삼단으로 뚜렷이 나누고 근경은 가깝게 당기되 원경은 평원적으로 아스라이 멀어지는 느낌을 최대한 살렸다. 멀어질수록 밀도 있게 크기를 줄여나가고 색감을 흐리게 조절했다. 이와 비슷한 구도와 표현은 18세기 후반의 〈태조망우령가행도〉에서도 볼 수 있다. 도04-28, 도04-29

18세기 후반 궁중행사도에 나타난 새로운 공간처리법은 서양의 선투시를 전제로 한 것이지만, 하나의 소실점을 향하는 거리와 크기의 엄격한 축약이라고는 할 수 없으며, 화면 전체에 일관성 있게 미치는 통일감도 부족하다. 서양의 과학적인 일점투시법을 전면적으로 구사하는 것은 당시 화원들에게 상당히 어려운 일이었으며 모든 화원이 골고루 습득했

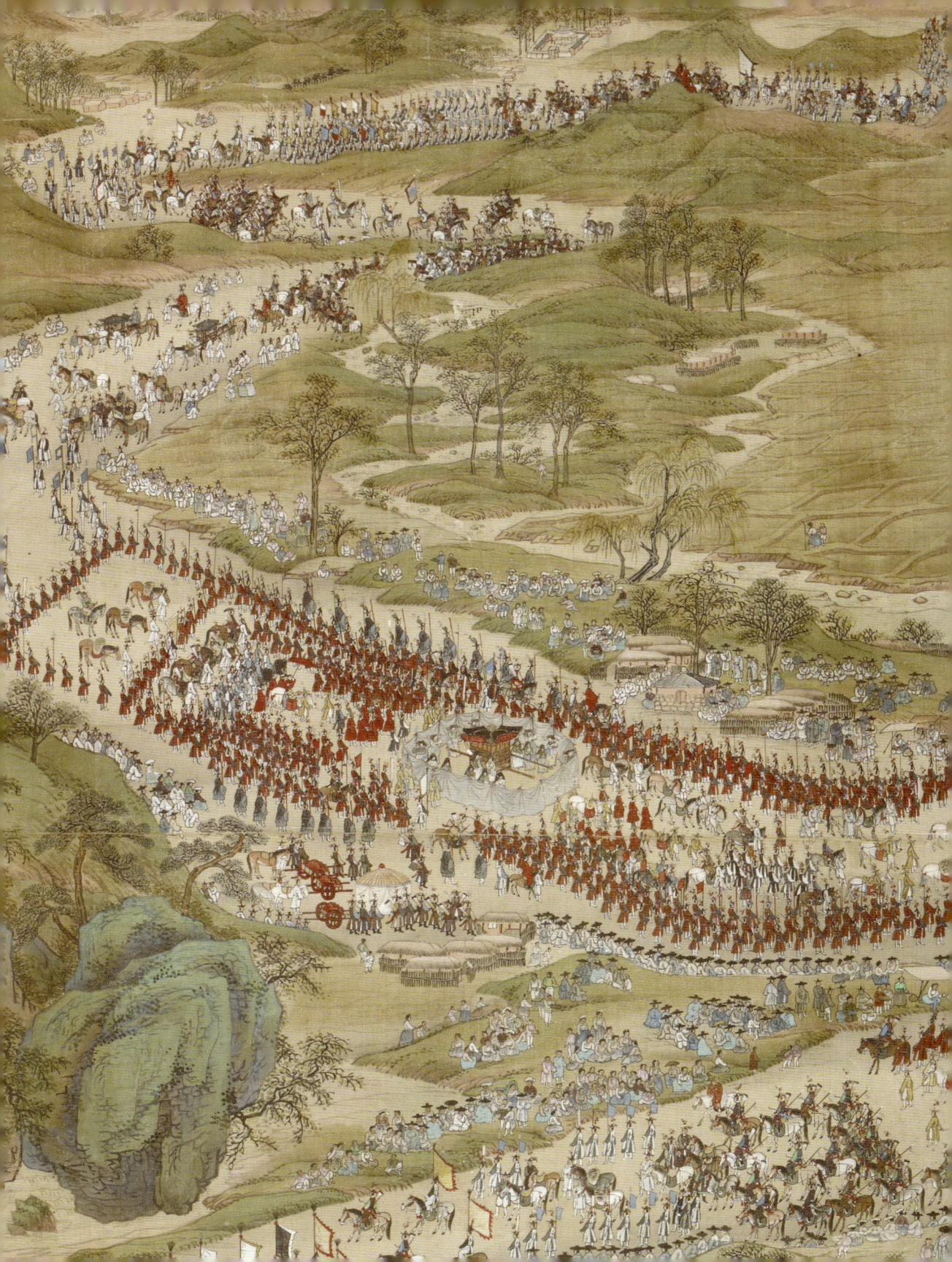

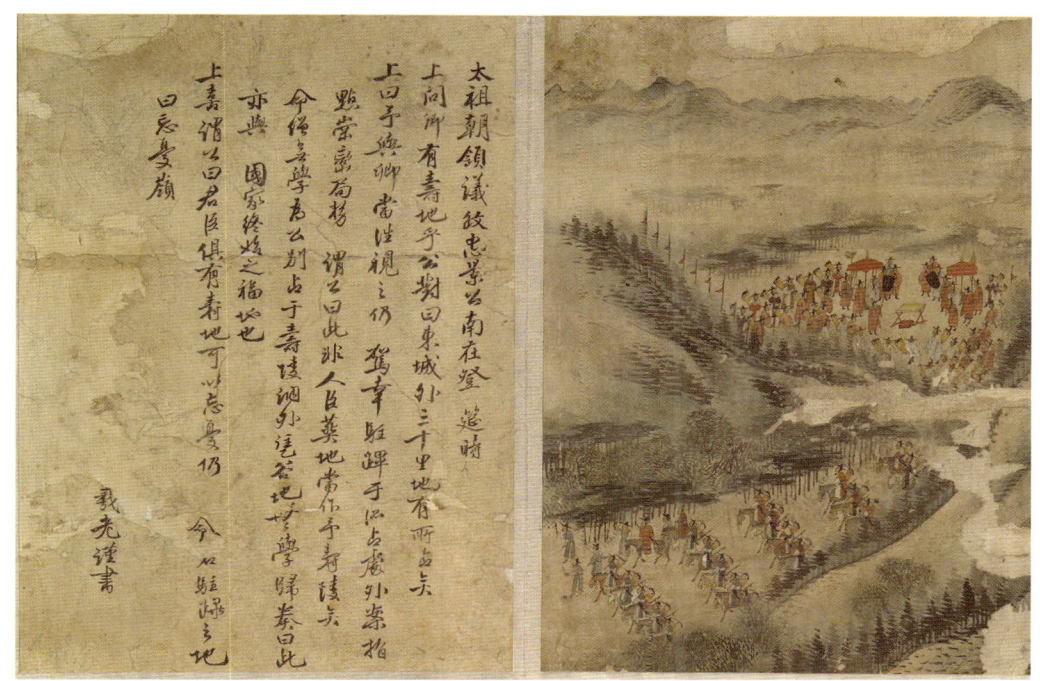

도04-28. 〈태조망우령가행도〉, 18세기 후반, 지본채색, 33×46.5, 홍익대학교박물관.

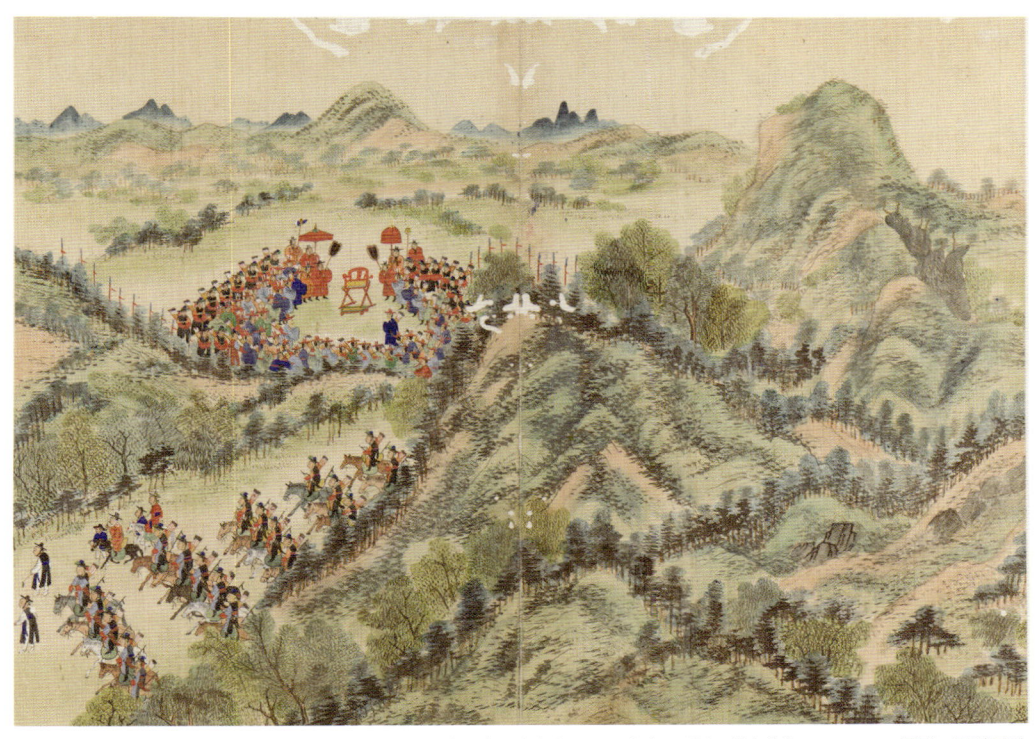

도04-29. 〈태조망우령가행도〉, 19세기 모사본, 지본채색, 33.3×48.2, 국립고궁박물관.

◀ 도04-14-04. 〈환어행렬도〉 부분, 《화성원행도병》, 개인.

던 기법도 아니었던 것 같다. 어쩌면 이야기의 전개를 위해서 궁중행사도에는 일점 투시의 입체적인 구도보다 공간 확보가 쉬운 평면적인 구도가 더 적합하다고 판단했을지 모른다. 가장 앞서는 서양화법을 구사할 줄 알았던 《화성원행도병》을 그린 차비대령화원들조차도 일부 장면에서는 전통적인 궁중행사도의 구도와 시각 구성을 버리지 않았다. 그럼에도 정조 대 화원들은 공간의 현실감과 사물의 입체감을 위해 부분적으로 혹은 절충적으로 서양화 기법을 적용하여 이전에는 느낄 수 없는 진전된 공간 표현과 입체감을 달성할 수 있었다. 정조 대 화가들은 서양화법에 기반한 사실적인 재현이라는 과제를 전통 양식과 절충하여 한국적인 회화 양식을 만들어내는 것으로 해결했다.

궁중행사도에서도 명암법은 선투시법이나 원근법에 비해 늦게 정착되었다. 명암법은 인물화나 동물화에서 먼저 시작되었는데 운염법暈染法에 의한 굴곡 표현이나 세필을 반복하여 어두운 면을 만드는 방식이 사용되었다.[183] 필선 위주로 사물을 형상화하는 전통에 익숙해 있던 조선의 화가들에게 면으로 입체를 분석하여 명암을 넣는 일은 쉽게 터득하기 힘든 방식이었다. 명암법은 18세기 후반에도 서양화법에 관심 있는 일부 화가들만이 제대로 사용할 줄 아는 기법이었으며 19세기 중엽이 되어서야 보편화되었다.[184]

외래의 선진 문물을 쉽게 접할 수 있는 관상감에 봉직하던 강희언姜熙彦, 1738~1784 이전의 경우, 선원근법과 대기원근법이 강조된 〈북궐조무도〉와 도04-30 〈결성범주도〉結城活舟圖를 그렸고, 《사인삼경도》에서는 바위나 나뭇등걸, 건물 기둥에 명암법을 통해 실제적인 양감을 나타냈다.[185] 도04-31 김홍도는 34세1778에 그린 〈서원아집도〉에서 건물 지붕·기둥·담장과 지면에 명암을 표현했고, 1804년 작인 〈기로세련계회도〉에서 도면 계단의 한쪽 면을 어둡게 선염하고 지면에도 명암을 가해서 굴곡과 질감을 나타냈다. 도04-32 또, 김두량의 조카이며 규장각의 차비대령화원이었던 김덕성金德成, 1729~1797도 명암법에 상당한 솜씨를 가지고 있었던 듯한데, 그의 〈풍우신도〉나 도04-33 〈뇌공도〉를 도04-33 보면 얼굴 굴곡과 옷주름에 서양화식 명암법이 베풀어져 있다.

궁중행사도에서 명암이 가장 두드러지게 표현되는 부분은 건물 지붕, 기둥과 난간, 계단, 벽과 담장 등 건축 부재이다. 《화성원행도병》을 보면 화면 중심축을 기준으로 왼쪽 기둥은 왼쪽 부분을, 오른쪽 기둥은 오른쪽 부분을 어둡게 붓질했다. 좌우대칭의 균제미는

도04-30. 강희언, 〈북궐조무도〉, 지본담채, 50×39.7, 국립중앙박물관.

도04-31. 강희언, 〈사인휘호도〉, 《사인삼경도》, 지본담채, 26×21, 개인.

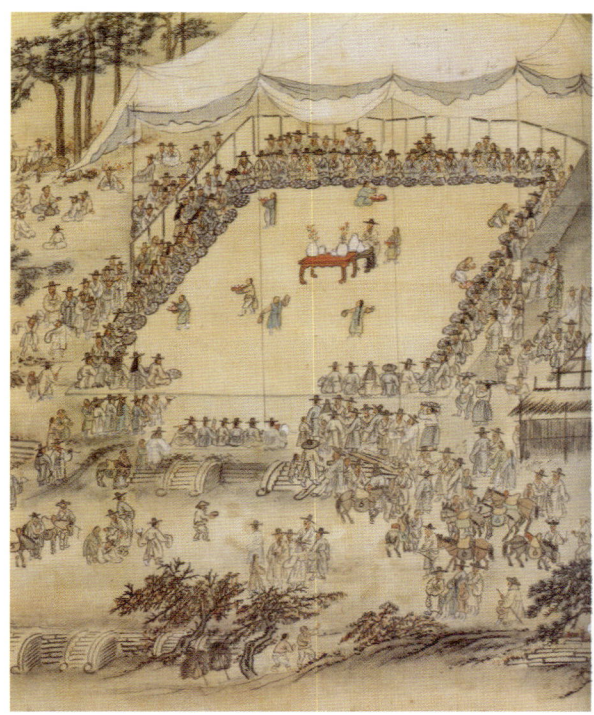
도04-32. 김홍도, 〈기로세련계회도〉 부분, 1804년, 견본담채, 137×53.3, 개인.

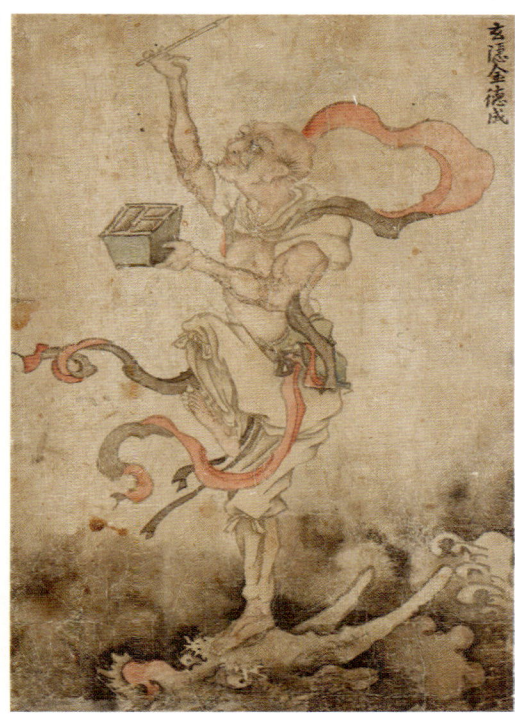
도04-33. 김덕성, 〈뇌공도〉, 지본채색, 113.6×58.2, 국립중앙박물관.

도04-20-07. 〈동북공심돈이도〉, 『화성성역의궤』 권수 「도설」.

도04-20-08. 〈축〉, 『화성성역의궤』 권수 「도설」.

궁중행사도에서 화가가 우선으로 염두에 두는 요소였는데, 그러한 규범성이 관념적인 명암 표현으로 되풀이되었다. 어람용으로 판단되는 동국대학교박물관 소장 〈봉수당진찬도〉의 건축에도 보계 계단, 정조의 찬안상과 기용器用, 지붕의 아랫면 등에 명암이 뚜렷하며 기둥에는 양쪽으로 명암이 베풀어졌다. 『화성성역의궤』에는 신축 건물은 물론 성곽 구조물이나 공사 장비 도설에 투시도법과 명암법이 강하게 베풀어져 있어서 차비대령화원들의 서양화법 구사 능력을 짐작할 수 있다. 도04-20-07, 도04-20-08, 도04-20-09, 도04-20-10

이전에는 건축물은 지붕 윤곽선과 기왓골을 단순히 선묘로 표시하는 것이 기본이었다. 혹은, 기왓골마다 번갈아가며 농담에 변화를 주거나 지붕의 아랫부분을 진한 색으로 넓게 선염하여 어두운 면을 만드는 방식이 전부였다. 《화성원행도병》도 지붕면에는 3분의 1가량을 어둡게 선염하는 기존의 방법을 썼다. 이러한 묘법은 물체의 중량감이나 입체감과는 상관없이 표현에 변화를 주기 위해 가한 초보적인 음영이다. 이 시기 화원들은 빛과 그림자의 관계를 개념적으로는 이해하고 있었지만, 화면상에 통일된 광원과 그림자의 원리를 체계적으로 표현하는 데는 별로 노력을 기울이지 않은 것 같다.

그에 비하면 기둥의 입체감 표현에는 적극적인 편이었는데 앞서 언급한 기둥의 좌우 대칭적인 명암 외에, 1785년(정조 9)의 〈을사친정계병〉에는 눈에 띄는 묘법이 발견된다. 도

도04-20-09. 〈륜〉, 『화성성역의궤』 권수 「도설」 도04-20-10. 〈복토〉, 『화성성역의궤』 권수 「도설」

04-27-01 〈을사친정계병〉에는 명암 표현이 거의 없지만, 유독 모든 기둥에는 기본적인 설채 위에 어두운 면을 붓질로 설정하고 마지막에 두꺼운 먹선으로 가장 어두운 부분을 강조했다. 무척 형식적이면서도 대비가 강한 명암 효과를 자아낸다. 이러한 기둥 묘법이 널리 사용되지는 않았으나 19세기 되면 〈곽분양행락도〉나 〈한궁도〉 같은 궁중장식화에서 종종 발견되며, 〈경기감영도〉처럼 건축 표현뿐만 아니라 수지법에도 응용되었다.

설채와 관련된 명암법은 약간 변형된 모습으로 인물 묘사에서 나타난다. 기존에는 먹선이 설정하는 윤곽 안을 단일 색조로 칠하는 설채 방식이 줄곧 사용되었다. 따라서, 채색이 두껍거나 채도가 낮은 경우는 밑의 먹선을 가릴 때가 많았다. 그런데《화성원행도병》에서는 먹으로 밑그림을 그리고 농채를 한 뒤 다시 한번 윤곽선을 가하는 방법을 인물과 기물 등에 사용했다. 두 번째의 윤곽은 설채한 색보다 약간 진하거나 어두운색으로 하되 기존의 윤곽선이 보이도록 그 안쪽에 더하는 것이다. 이렇게 윤곽선을 따라 덧선을 보태는 이중윤곽법은 형체를 한층 또렷하게 살리며, 일종의 명암 효과를 내서 중량감을 나타내는 데 매우 효과적이다. 특히 작은 인물이나 기물, 좁은 기둥이나 난간 등 섬세한 필선이 요구되는 곳에 확고한 양감 부여로 명암 효과를 대신했다. 신윤복申潤福, 1758?~1813 이후은《혜원전신첩》에서 인물의 옷을 표현할 때 풍성한 한복의 부피감이나 굴곡이 심한 주름의 자연스러

도04-27-01. 〈을사친정계병〉 부분, 1785년, 견본채색, 각 118×47.8, 국립중앙박물관.

도04-34. 신윤복, 〈청금상련도〉 부분, 《혜원전신첩》, 지본담채, 28.2×35.2, 간송미술관.

운 꺾임, 그로 인해 그늘진 곳을 사실적으로 나타내기 위해 이 방법을 주로 썼다.^{도04-34} 이 묘법은 19세기에 화원이나 직업화가에게 폭넓게 확산되었다.

한편, 설채에서 보이는 다른 한 가지 특징은 금채金彩의 사용이다. 현재 확인되는 바로는 1784년(정조 8)의 《문효세자책례계병》에서 조복을 입은 관원이 착용한 금관에 희미하게 금칠의 흔적이 남아 있다.^{도04-01} 그 이전의 그림에서는 금채 대신에 이와 가장 비슷한 진노랑색을 내는 석자황石紫黃을 칠하는 것이 보통이었다. 18세기 후반이 되면 금박金箔을 아교에 녹여서 만드는 이금泥金으로 채색했는데, 대개 중국에서 구매한 것을 사용했다고 한다.[186] 《화성원행도병》에도 금채를 사용했으며, 그 이후의 궁중행사도 병풍 그림에는 예외 없이 금관, 조복 후수後綬의 문양, 향로, 기용, 의장물, 악기 등 금제金製 혹은 기물의 금속 부분에는 선명한 금색을 칠했다.

이처럼 보수적이기만 하던 궁중행사도의 표현 양식에 변화를 불러온 동인은 서양화법의 수용이었다. 궁중행사도의 형식, 구도와 설채에서 새롭게 간취되는 특징들은 모두 서양화법에 자극받아 새롭게 시도된 표현법이다. 《화성원행도병》의 역동적인 구도, 원근을 살린 대기 표현, 깊이 있는 공간 해석, 중량감을 위한 건축물의 명암 등은 최신의 흐름을 선도하던 김홍도의 화풍과 밀접한 관련을 보인다.[187] 아무래도 서양화법은 사대부 화가들보다 채색을 주로 다루는 도화서 화원, 그중에서도 규장각 차비대령화원이 주도하면서 폭넓게 확산되었다고 여겨진다.

다만, 정조 연간 화원들은 궁중행사도를 그릴 때, 시각 효과를 위해 서양화법을 다분히 선택적으로 받아들였다. 특히 건축물에 주로 사용한 명암법은 관념적인 표현에 머무른 경향이 있다. 중국을 통해 간접적으로 서양화법을 배운 화원들은 서양화법의 원리를 과학적으로 이해해서 정교하고 통일감 있게 구사하기보다 상황에 따라 한국적으로 해석하고 변용했다. 궁중행사도에서 서양화법은 전체적인 구도나 건물 묘사에 제한적으로 사용되었고, 공간감·원근감·입체감·중량감에 대한 새로운 접근은 언제나 오랜 시간 궁중행사도를 지배해온 기본 양식과 절충되었다. 이같이 서양화법을 구사할 때 기존의 전통 양식과 절충하는 경향은 한국적인 특징으로 볼 수 있겠다.

"순조 대는 18세기의 연향 패턴이 역동적으로 변화한 시기이다. 효명세자의 의욕적인 방향 모색을 통해 연향마다 새로운 시도가 이루어졌다. 또한 19세기는 궁중연향도의 전성기였다. 이 당시의 궁중연향도는 전통적인 양식을 유지하면서도 한편으로 서양화법을 적극적으로 수용하여 이전 시기에는 볼 수 없던 새로운 시각적 변화를 꾀했다."

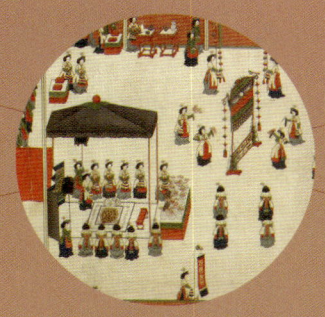

제5장

순조~고종 시대의 궁중행사도

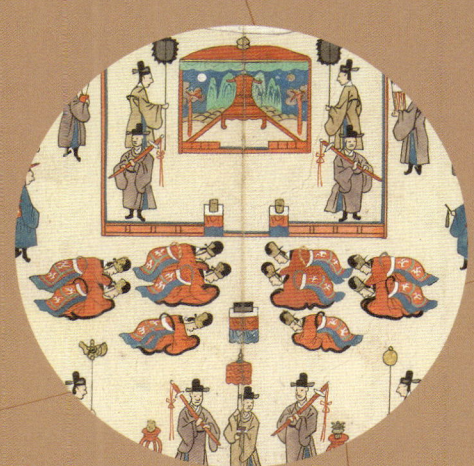

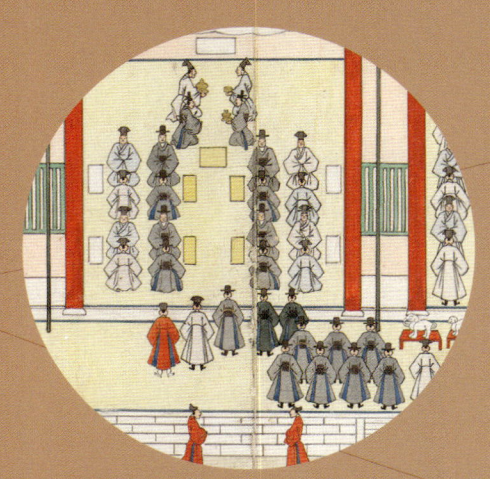

궁궐 건축화의 완성, 〈동궐도〉

궁궐 건축화의 전성기, 그 정점을 찍은 〈동궐도〉

19세기 들어 전성기를 맞은 궁궐 건축화의 정점에 있는 그림이 바로 창경궁과 창덕궁의 전경을 담은 〈동궐도〉다. 〈동궐도〉가 비록 궁중행사도는 아니지만 궁궐 건축화는 넓은 의미에서 기록화 범주에 포함될 뿐만 아니라 19세기 궁중행사도에 미친 영향이 적지 않다.[01]

조선시대 도성 내에 실재하던 궁궐을 그림으로 그려 감상하거나 보존했다는 기록은 매우 드물다. 1555년(명종 10) 명종의 명령으로 '한양궁궐도' 병풍을 제작했다는 기록은 있으나 건물 하나하나를 사실적으로 재현했다기보다는 도성 내 궁궐 전각의 포치와 주변 산천 형세와의 조화를 풍수적으로 설명하는 그림이었다고 풀이된다.[02] 궁궐 그림은 조선의 궁궐보다 진나라 때 시황제가 지은 아방궁阿房宮, 한나라의 장락궁長樂宮, 당나라의 구성궁九成宮 등 대표적인 중국 궁궐 열 곳을 일컫는 십궁十宮 위주로 그려졌다.[03] 상상 속의 궁궐이므로 중국에서 전래된 일정한 도상에 의존하여 제작되었을 것으로 생각한다. 이처럼 궁궐 계화 자체의 발달이 더디었던 조선시대 회화 흐름에서 〈동궐도〉는 매우 특별한 존재이자 여러 면에서 주목할 만한 가치를 지녔다.

도05-01. 〈동궐도〉 표지, 1828~1830년경, 견본채색, 각 45.7×36.3, 고려대학교박물관.

〈동궐도〉의 특징은 16개의 절첩식 화첩이 한 세트를 이루는 독특한 형식, 이를 모두 연결했을 때 펼쳐지는 장대한 화면 규모, 상상이 아닌 실재하는 궁궐의 치밀한 재현, 꼼꼼한 필치와 높은 완성도로 요약된다.04 〈동궐도〉는 화면 크기와 장황 형식으로 볼 때 전체를 한꺼번에 펼쳐놓고 감상하기 위한 목적에서 제작된 것이 아니다. 가보지 않고도 앉아서 궁궐의 구석을 자세하게 파악할 수 있으며, 보고 싶은 곳이 있으면 해당 부분의 화첩을 꺼내 필요한 만큼씩만 펼쳐 볼 수 있는 구조다. 열람의 실용성과 보존의 편의성을 동시에 충족시키는 〈동궐도〉는 이전에 없던 매우 창의적인 형식으로 제작되었다.

현재 〈동궐도〉는 원형을 유지하고 있는 고려대학교박물관 소장본과 16개 화첩을 펼쳐서 하나의 병풍으로 개장한 동아대학교석당박물관 소장본이 있다. 도05-02, 도05-03 고려대학교박물관 소장본 각 첩의 표지에 '인'人자가 적혀 있어서 천·지·인으로 구분된 세 점이 제작되었다고 추정된다. 도05-01

〈동궐도〉의 제작 시기와 화원

〈동궐도〉를 보고 있으면 가장 먼저 떠오르는 궁금증은 이 그림을 누가 언제 어떻게 그렸을까 하는 기본적인 사실이다. 지금도 명확하게 결론이 나지 않았지만 그 제작 시기는 화재로 인한 전각의 소실, 화면에 그려진 건물의 존재 여부, 그리고 건물 현판의 명칭 등에

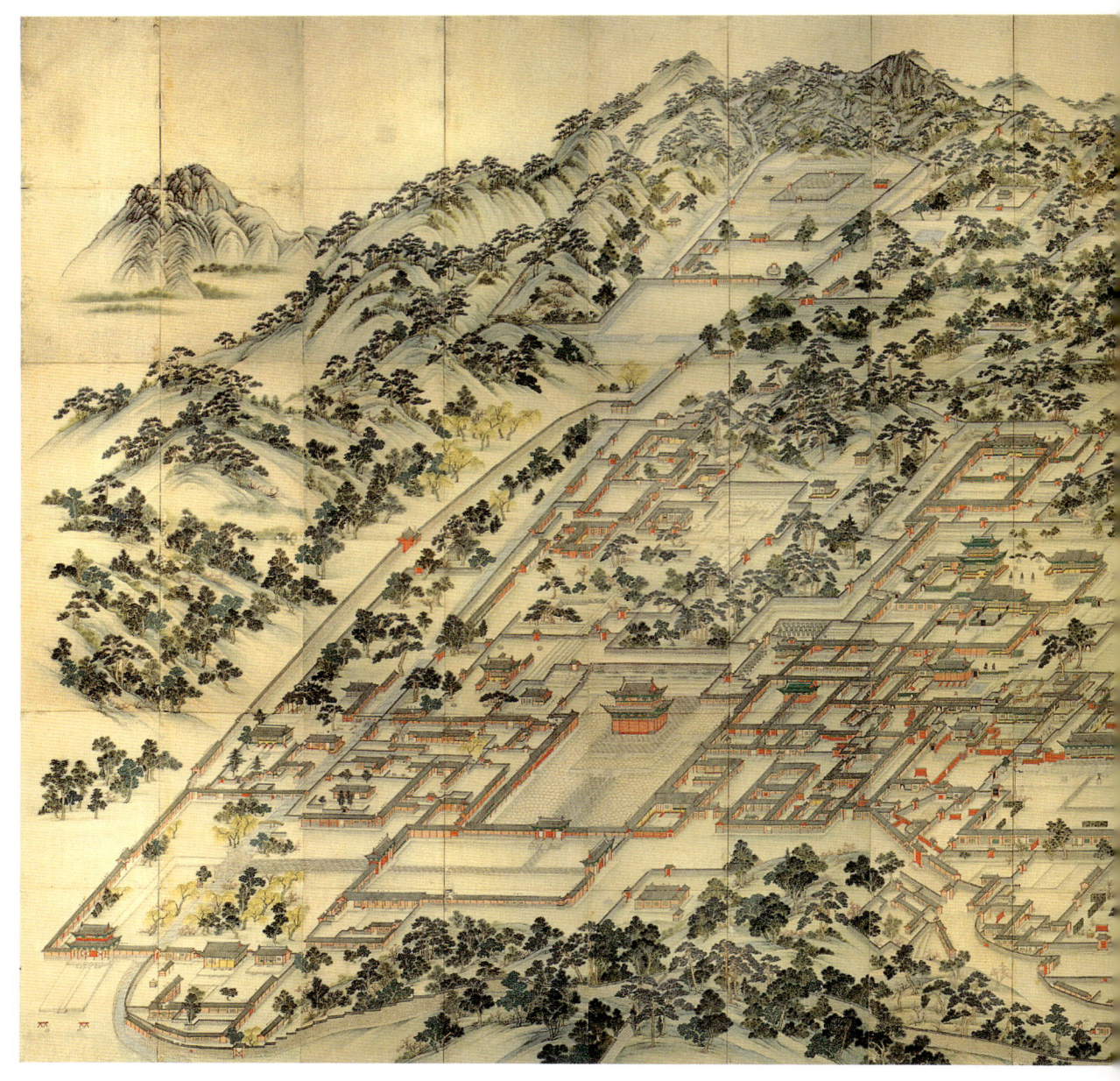

도05-02. 〈동궐도〉, 1828~1830년경, 견본채색, 273×584, 고려대학교박물관.

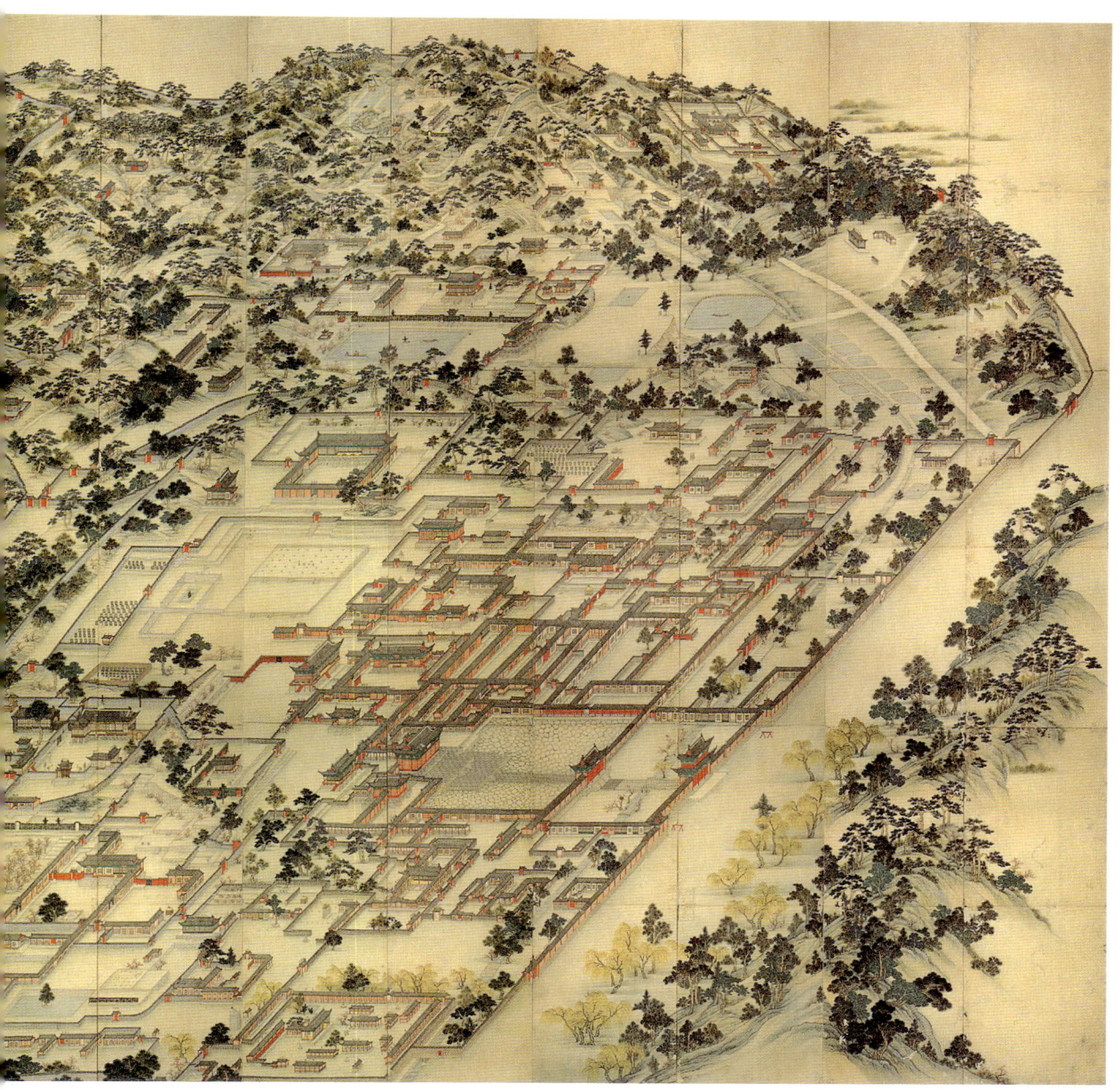

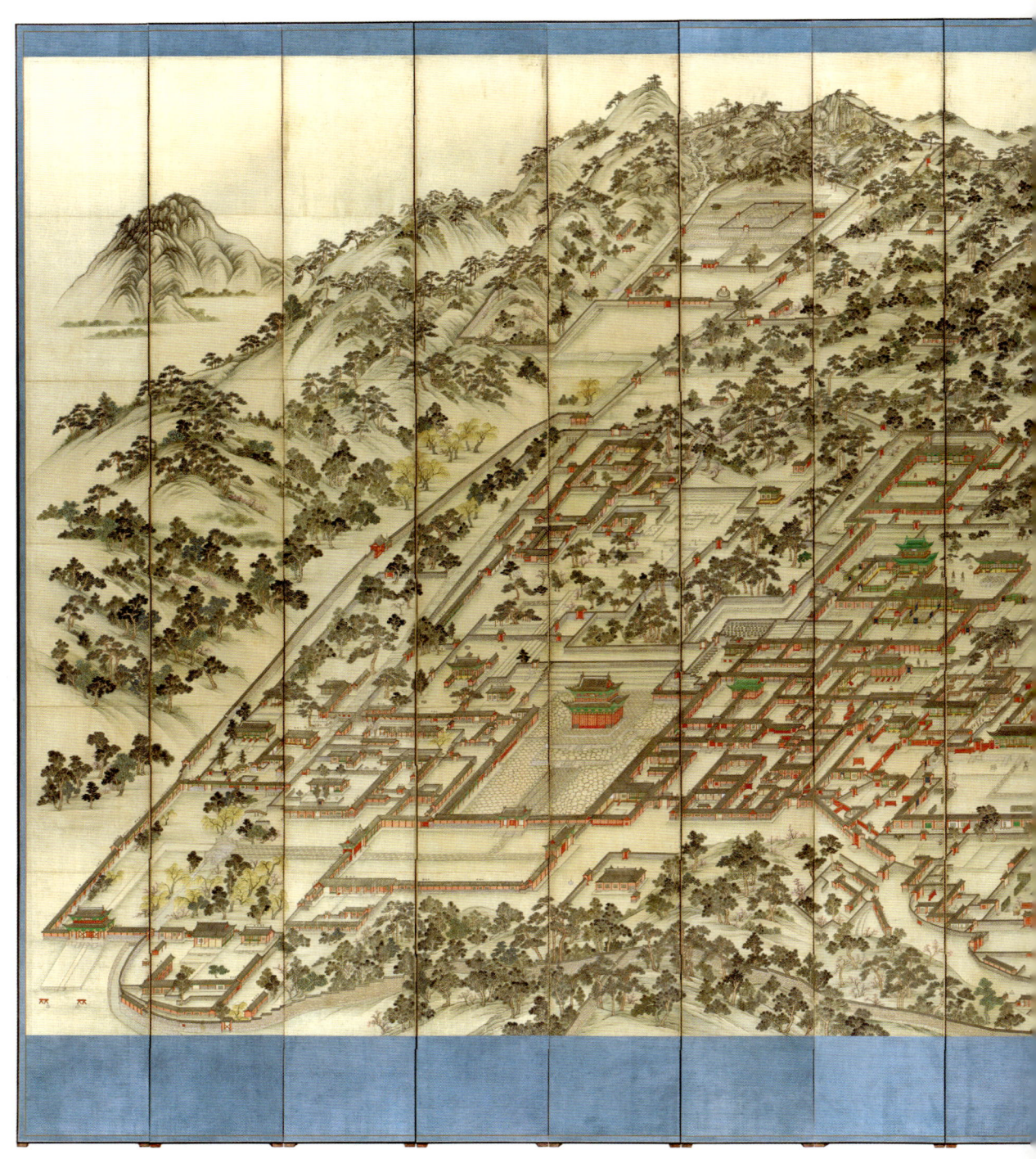

도05-03. 〈동궐도〉, 1828~1830년경, 견본채색, 274×578.2, 동아대학교석당박물관.

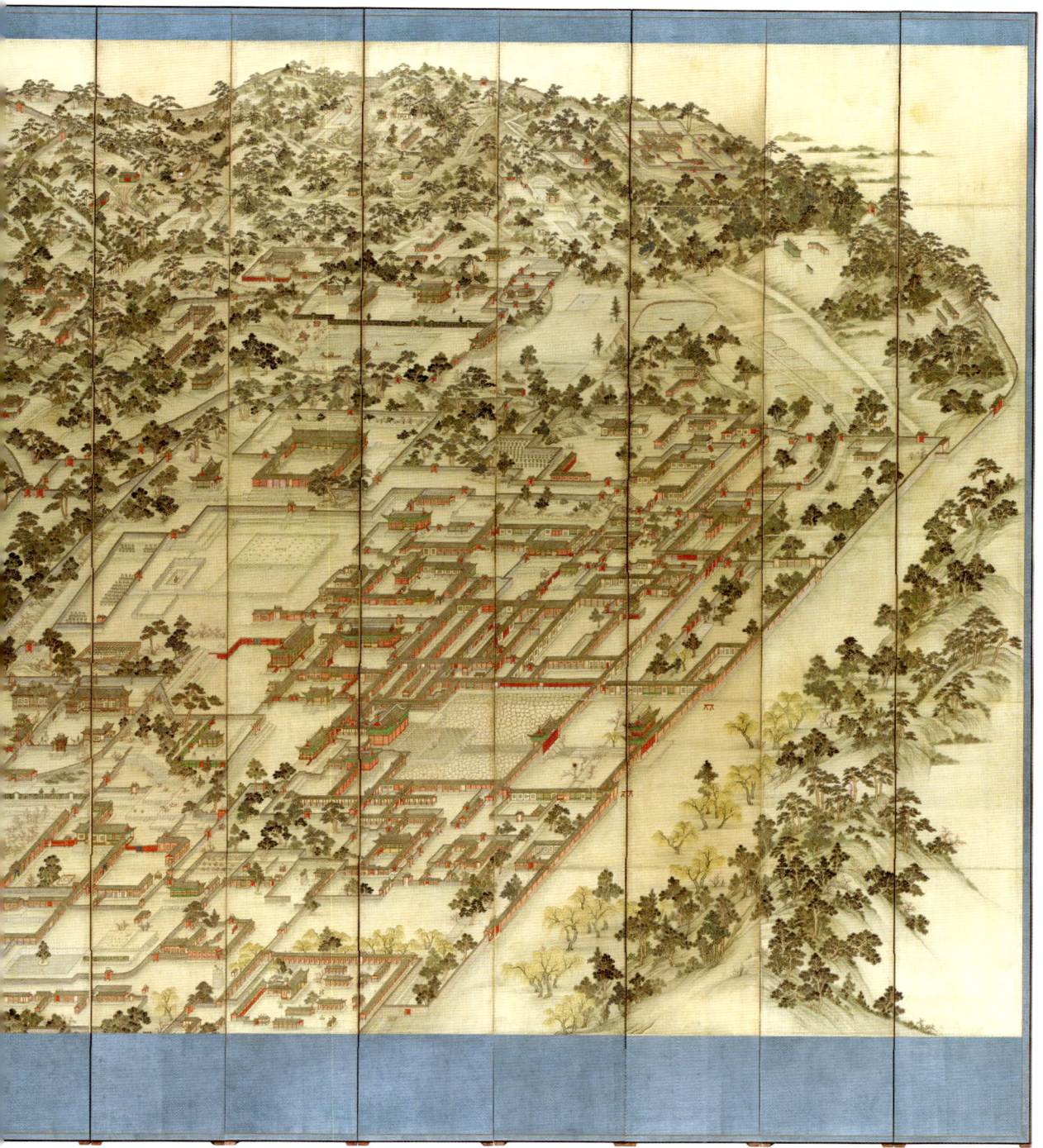

근거하여 순조의 재위 연간 1801~1830으로 보며, 1827년 3월부터 대리청정을 시작한 효명세자 孝明世子, 1809~1830가 그림 제작을 기획한 주체로 보는 데에 무게가 실리는 추세이다.[05]

대체로 〈동궐도〉의 제작 시기는 창경궁 통명전通明殿이 터만 그려진 점을 토대로 통명전이 화재로 소실된 1830년 8월 이후, 재건된 1833년 이전을 그림 완성의 하한 시점으로 보고 있다. 그러나 그림의 화본 작성에서 완성까지 꽤 오랜 시간이 소요되었을 것을 생각하면 제작 시기의 상한 시점을 구체화할 필요가 있다. 이 시점에는 여러 이견이 있지만,[06] 1828년 순원왕후 사순을 기념한 『무자진작의궤』戊子進爵儀軌 도식의 창덕궁 연경당演慶堂 모습이 〈동궐도〉와 똑같은 점에 근거하여 신축된 연경당에서 제1차 진작 습의習儀를 치른 1828년 1월 20일 이후로 좁힐 수 있겠다. 도05-04, 도05-02-01 다시 말하면, 〈동궐도〉의 화본은 적어도 1828년 1월 이후에 제작된 것으로 보인다.

『한경지략』漢京識略의 기록대로 1827년 순조와 순원왕후에 대한 상호례上號禮가 연경당 건립의 계기가 되었다는 점에는 동의한다. 그러나 1827년 9월 9일에 치러진 상호례 때 이미 연경당이 완성되었다기보다 상호례 이후 연경당 건립의 필요성이 대두되어 공사를 시작했고, 이듬해 1828년 1월경 건물이 완공되자 일단 시범적으로 진작례의 첫 번째 예행 연습을 새로운 연경당에서 시행한 것으로 파악된다.[07] 효명세자는 대리청정을 시작한 후 1827년 하반기에 동궐의 여러 전각을 개축 혹은 증축하는 공사를 추진했는데, 이 일련의 공사를 마친 후 정비된 동궐의 모습을 보존하기 위해 〈동궐도〉의 제작을 기획했던 것 같다. 다만, 효명세자는 1830년 5월 6일 사망했으므로 완성된 〈동궐도〉를 직접 보지는 못했을 것 같아 아쉽다.

국가의 중요 회화 사업으로 추진된 〈동궐도〉에는 화원들의 계화를 그리는 회화적 역량이 집약되어 있다. 파노라마로 펼쳐지는 장대한 궁궐의 전경을 통일된 시점으로 재현해야 하는 건축화는 아무래도 다른 화목에 비해 훈련과 경험이 필요한 분야이다. 그래서 〈동궐도〉는 전적으로 서양화법과 건축화에 연습을 많이 해본 규장각 차비대령화원의 참여로 이루어졌다고 판단된다.[08]

1830년을 전후한 시기에 녹취재에 응시했던 규장각 차비대령화원은 김건종金建鍾, 1781~1841, 김명원金命遠, 김은종金殷鍾, 김하종金夏鍾, 1793~1875 이후, 박기준朴基駿, 박인수朴仁秀, 박

도05-04. 〈연경당도〉, 『무자진작의궤』, 1827년 행사, 1849년 인쇄, 서울대학교 규장각한국학연구원.

도05-02-01. 〈동궐도〉의 연경당 부분, 고려대학교박물관.

종환朴鍾煥, 박희서朴禧瑞, 박희영朴禧英, 변용규卞容圭, 이명유李命儒, 이수민李壽民, 1783~1839, 이윤민李潤民, 1774~1832 이후, 이인담李仁聃, 이인식李寅植, 이정주李鼎周, 이택무李宅懋, 이호관李浩觀, 이효빈李孝彬, 장준량張駿良, 1802~1870, 전재성全在晟, 조평趙坪, 최효달崔孝達, 허굉許宏, 1764~1835 이후 등이다.[09] 이 24명 중에서 몇 명이 차출되었는지 알 수 없고 딱히 누구를 지목할 만한 근거도 빈약하다. 아무래도 응시한 시기를 고려할 때 1824년부터 1832년 사이에 녹취재의 누각 부문에 응시한 김명원, 김은종, 김하종, 박인수, 박종환, 박희서, 변용규, 이수민, 이인담, 이인식, 이호관, 이효빈, 장준량, 조평 등이 참여 가능성이 높아 보인다.[10]

1787년부터 1831년까지 차비대령화원으로 일한 박인수는 1789년부터 지속적으로 누각 부문에 참여한 것으로 나타난다. 그의 아들 박희서도 순조 연간 누각 부분에 두 차례 응시했음이 주목된다. 이수민은 1811년 차비대령화원으로 차정된 이후 1835년까지 총 64회 녹취재에 참여하는 동안 누각 부문에 네 번 응시하여 1819년과 1825년에 두 번이나 1등을 차지했다. 백분율로 환산하면 나쁘지 않은 점수이다. 이인담은 누각 부분에 응시한 초창기인 1831년과 1834년 두 번이나 1등을 했다.

47년 동안이나 녹취재에 참여한 김하종은 13번 누각 부문에 응시하여 높은 비율을 보이지만 1817년 1회, 1820년 2회를 제외하면 대부분 1830~40년대에 치우쳐 있다. 반면에 김건종은 차비대령화원으로 활동한 45년 동안 총 75회나 녹취재에 참여했으나 단 1회 누각 부문에 응시했고 점수도 최하위였다. 순조 대 녹취재 누각 부문에서 좋은 성적을 낸 박인수, 변용규, 이수민, 이인담, 이호관, 이효빈 등은 작품을 많이 남기지 않아서 이들의 회화 경향을 알기 어려운 점은 매우 아쉽다.

이처럼 녹취재에서 누각 부문에 응시한 화원을 중심으로 〈동궐도〉 제작에 참여한 화원을 추정해볼 수는 있겠지만 이들의 화풍을 모두 파악하기 어렵다. 또 공동으로 작업했던 체제를 고려하면 〈동궐도〉의 산수화풍을 특정 화가 개인의 특징으로 비정하기보다는 19세기 초 도화서에서 공유된 채색공필화의 시대양식으로 보아야 할 것이다.

19세기 전반 순조 대 도화서 화원의 기량은 전반적으로 최고 수준에 올라 있었다는 생각이다. 정조 대에 이름을 날린 김홍도는 1805년까지, 신한평申漢枰 1726~1809 이후은 1809년까지, 변광복은 1812년까지, 장한종은 1815년까지, 이인문은 1821년까지, 김득신은

1822년까지, 이명규는 1829년까지 차비대령화원이었다. 이들은 모두 정조로부터 인정받은 당대 최고의 화원들로서 신한평을 제외하면《화성원행도병》제작에도 발탁된 사람들이다. 이들의 성숙된 기량과 화풍은 순조 대 차비대령화원들에게 전수되었다. 정조 대에 잘 훈련된 이들의 존재는 순조 대 궁중회화가 여러 화목에서 만개할 수 있는 기반이 되었다고 본다.

두 점 〈동궐도〉의 같은 점, 다른 점

동아대본과 고려대본은 같은 화본을 바탕으로 제작되었음이 분명하다. 밑그림의 먹선은 건물 꾸밈의 아주 작은 세부까지 대부분 일치하며 밑그림의 변용이 쉬운 산의 준법, 수지법, 수파묘 등에 사용된 두 소장본의 회화 양식도 같다. 밑그림에서 확인되는 두 소장본의 차이라면 벽체나 담장의 돌 형태, 기단의 방전方甎이나 박석의 모양, 계단의 층수, 통명전의 주춧돌 개수, 건물 출입문의 모양 등 아주 사소한 건축 세부이다. 혹은 염고鹽庫나 수라간의 장독대 개수, 건물명을 쓴 묵서의 위치 등 그다지 중요치 않은 부분에서 다른 점이 발견된다. 대형 화면은 16개로 나뉘는 데다가 일관된 시각 구성과 필묘법을 유지해야 하는 계화의 특성상 다른 기록화보다 화본에 충실하여 오차의 범위를 최소한으로 줄여야 했다.

두 소장본의 가장 큰 차이점은 채색과 설채다. 도05-02-02, 도05-03-01 전체적으로 고려대본은 채색이 진하고 강한 편이며 건물 지붕, 지면, 못, 계곡의 물 등에 어두운 청색조가 많이 쓰였다. 그에 비하면 동아대본은 설채가 옅고 가벼우며 사용된 채색의 종류가 단순하다. 산수는 어두운 녹색이나 녹갈색을 위주로 쓰되 농담에 변화를 주는 정도이며, 고려대본처럼 활엽수 잎에 청록색, 밝은 청색, 진한 녹색을 많이 쓰지 않았다. 버드나무를 제외하면 노란색도 고려대본보다 많이 사용하지 않았으며 꽃나무에 쓰인 분홍색도 옅은 편이다. 고려대본에 비해 색을 강하게 쓰지 않은 동아대본은 담담하고 깔끔한 인상을 준다.

두 번째 차이는 산수 묘사에서 발견되는 수종의 불일치다. 두 소장본의 기본적인 수

도05-02-02. 〈동궐도〉의 주합루 부분, 고려대학교박물관.

도05-03-01. 〈동궐도〉의 주합루 부분, 동아대학교석당박물관.

지법은 점엽법點葉法이며, 활엽수 표현에는 화보풍의 협엽착색법夾葉着色法이 사용되었다. 그루터기로 따져보면 나무가 서 있는 위치와 가지가 뻗어나간 모양은 같아도 가지 위의 이파리를 활엽수로 할 것인지, 침엽수로 할 것인지, 어떤 종류의 점묘를 선택할 것인지는 채색 과정에서 화가의 자의대로 결정되었다. 도05-02-03, 도05-03-02 즉 수목의 밑그림은 〈서궐도안〉西闕圖案에서 보듯이 가지와 이파리의 바깥 윤곽만을 표시하는 것이다. 도05-05 화가는 나무의 풍성한 느낌을 만들기 위해 윤곽 안쪽을 엷게 밑칠한 위에 원하는 대로 수종과 수지법을 선택했다. 따라서 〈동궐도〉 두 소장본의 수목은 위치와 형태, 그루 수 등은 대체로 일치하나 수종과 묘법, 채색은 다르다.

원산의 윤곽을 따라서 자라는 작은 소나무의 표현에서는 두 소장본의 필치 차이가 뚜렷하다. 침엽의 벌어진 각도와 길이, 담채의 색깔 등이 서로 다른 화가의 솜씨임을 한눈에 말해준다. 즉 고려대본이 칫솔모 같은 모양이라면 동아대본은 작은 왕관 같은 모양이다.

두 소장본 모두 담장을 따라 지면을 선염 처리했는데 동아대본은 가볍게 선염한 위에 동글동글한 연녹색의 점을 적극적으로 베풀었다. 그리고 산과 바위, 언덕에는 긴 피마준이나 굽슬굽슬한 선으로 질감을 살렸다. 그에 비하면 고려대본은 지면에 엷은 적갈색, 녹색, 어두운 청색을 써서 변화를 주었는데 어두운 청삭이 사용된 부분은 의도치 않게 명암의 효과가 나기도 한다.

〈동궐도〉의 화면은 16개로 분리되어 있음에도 전체를 펼쳤을 때 평행사선부감도법은 일그러짐이 없이 통일된 작도를 보여준다. 큰 화면을 다루다보면 자칫 역원근법이 나타나기 쉬우나 고식적인 역원근법은 대보단大報壇 영역에서만 확인되는데 이것이 의도적인 연출인지는 좀더 생각해볼 문제이다. 동궐을 에워싸고 있는 산세는 화면 위로 갈수록 거리를 좁히며 오므라들고 후원 영역의 건물과 나무는 작고 촘촘하게 그려졌으므로 원경으로 갈수록 높고 경사진 지세의 느낌과 거리감이 뚜렷하게 표현되었다. 평행사선부감도법과 원근법을 미묘하게 절충하여 현실적인 공간감을 조성하는 방식은 19세기 초 비슷한 시기의 작품이라고 생각되는 국립중앙박물관 소장의 〈태평성시도〉太平城市圖나 리움미술관 소장의 〈경기감영도〉에서도 도03-58 볼 수 있다.

〈동궐도〉의 각 전각은 대략적인 크기 비례를 따랐지만, 실제 크기에 비해 유난히 크

도05-02-03. 〈동궐도〉의 산수 표현.
고려대학교박물관.

도05-03-02. 〈동궐도〉의 산수 표현.
동아대학교석당박물관.

게 그려진 부분이 있다. 화면에는 '황단'皇壇이라고 표시된 명나라 황제를 제사 지내던 대보단, 대표적인 내전의 건물인 통명전 터, 정조가 혜경궁을 위해 지은 이래 대비가 거처하던 자경전, 정치 권력의 상징적 공간인 규장각, 그리고 동궁 영역의 중희당이다. 또 효명세자의 대리청정 기간에 완성된 연경당은 비교적 작게 그려진 후원의 다른 건물들과는 달리 상대적으로 눈에 잘 띈다. 실제로 가장 큰 정전을 제외하면 기획자의 의도가 다분히 녹아 있는 크기 설정이라고 해석된다. 또 한 가지 특이점은 북서쪽 공간에 경복궁의 진산鎭山인 북악산을 의도적으로 배치한 점이다. 동궐과 무관하고 화면에 그려진 만큼 시야에 크게 포착되지도 않지만, 조선시대 법궁인 경복궁의 존재와 위치를 시사하고 도성의 주산으로서의 상징성을 부각했다.

〈동궐도〉 제작에는 현장 답사를 통해 축적한 건물 및 조경의 기초 도면이 엄청난 양으로 선생되었을 것이다. 원형 혹은 사각형으로 구별한 주춧돌 모양이나 눈에 잘 띄지 않을 정도로 아주 사소한 담장의 사각형 구멍 등의 세부 이외에도 창경궁 숭문당崇文堂 서편의 계단식 축대와 지세같이 실제로 가보지 않고서는 도저히 알 수 없는 장소의 사실적인 묘사가 부분의 묘사가 곳곳에 살아 있다. 〈동궐도〉는 화가의 치밀한 작업 설계와 여러 차례의 수정 작업을 거듭하여 완성된 노력의 결과이지만 궁궐의 구석구석을 잘 아는 각 분야에서 전문지식을 가진 사람들의 도움과 협력이 없었다면 불가능했을 것이다.

19세기, 대형 궁궐 건축화가 유행한 시기

〈동궐도〉의 양식과 화풍은 비슷한 시기에 제작된 〈서궐도안〉과 〈궁궐도〉, 〈경우궁도〉 등의 계화와 비교해볼 만하다. 이 세 궁궐 계화는 모두 큰 대규모라는 점에서 19세기 궁궐 건축화의 경향을 반영한다.

〈동궐도〉에 비견되는 그림은 경희궁의 전경을 담은 고려대학교박물관 소장의 〈서궐도안〉이다. 도05-05, 도05-05-01, 도05-05-02 1829년 10월 경희궁이 불 타기 이전의 모습을 담고 있는 〈서궐도안〉은 〈동궐도〉와 비슷한 시기에 제작된 것으로 보이며 양식적으로도 매우 가

깝다.¹¹ 이 그림은 정본正本을 위한 종이 바탕의 밑그림으로서 궁궐 건축화의 제작 과정을 추정하는 데 참고가 된다.

고려대학교박물관 소장의 〈궁궐도〉는 도05-06 나지막한 산을 화면 상단에 배치한 구성이나 평행사선부감도법이 〈동궐도〉나 〈서궐도안〉과 상통한다.¹² 누대, 정자와 모정茅亭, 취병翠屛, 어구御溝와 판교板橋, 방지方池와 가산假山, 화계花階를 연상시키는 계단, 우물 등 〈동궐도〉에서 익히 볼 수 있는 궁궐의 조경 요소들을 두루 갖추었다. 다만 정본에 대비한 밑그림이라고 하기에는 세부 표현이 정세하지 못하고, 가지런하고 일관된 작도에도 부족함이 드러난다. 또한 건물의 유기적 연결이 허술하고 불합리한 건물 구조와 어색한 건축 의장이 자주 눈에 띈다. 〈궁궐도〉는 다양한 궁궐 전각을 표현하기 위한 연습 그림이었다고 생각되는데 작지 않은 화면의 크기를 감안하면 〈동궐도〉 같은 대형 작품을 위한 습작이었지도 모르겠다.

국립고궁박물관 소장의 〈경우궁도〉는 순조의 생모인 수빈박씨綏嬪朴氏, 1770~1822의 사묘私廟, 즉 현사궁별묘顯思宮別廟를 그린 것이다. 도05-07 현사궁별묘는 1824년 6월에 완성되었으며 이후 경우궁으로 개칭되었다. 『현사궁별묘영건청의궤』顯思宮別廟營建廳儀軌에 의하면 공역 기간에 '별묘전도'別廟全圖와 '정당초도형'正堂草圖形이 제작되었는데, 〈경우궁도〉가 바로 별묘전도라고 연구된 바 있다.¹³ 별묘전도는 어람을 거친 후에 경우궁에 보관되었다.

〈경우궁도〉의 특징은 실제 지형이 십분 반영된 경우궁 권역만은 평행사선부감도법으로 그리고 유일하게 정당正堂만은 정면부감도법으로 확대해서 그렸다는 점이다. 여기서 공역 기간 중에 '정당초도형'이 따로 제작되었던 이유가 설명된다. 한 화면에 두 가지의 도법을 혼용한 것은 각 도법에 함의된 기능이 조금 달랐음을 말해준다. 화원들은 일정한 영역 안의 건물 배치를 나타낼 때는 평행사선부감도법이 훨씬 효과적이며, 건물의 향좌·구조·외형을 가장 명료하게 보여주는 것은 정면부감도법임을 인지하고 있었다. 사실적인 지세 안에 경우궁의 권역을 한눈에 포착할 수 있는 가장 적합한 방법을 모색한 결과 절충적인 형식을 취했던 것 같다.

〈동궐도〉는 1828~1830년경의 창덕궁과 창경궁 전체를 당시의 모습 그대로 온전하게 재현해낸 궁궐 건축화의 대표작이다. 아마도 〈동궐도〉 이전에 이 같은 양식의 대규모

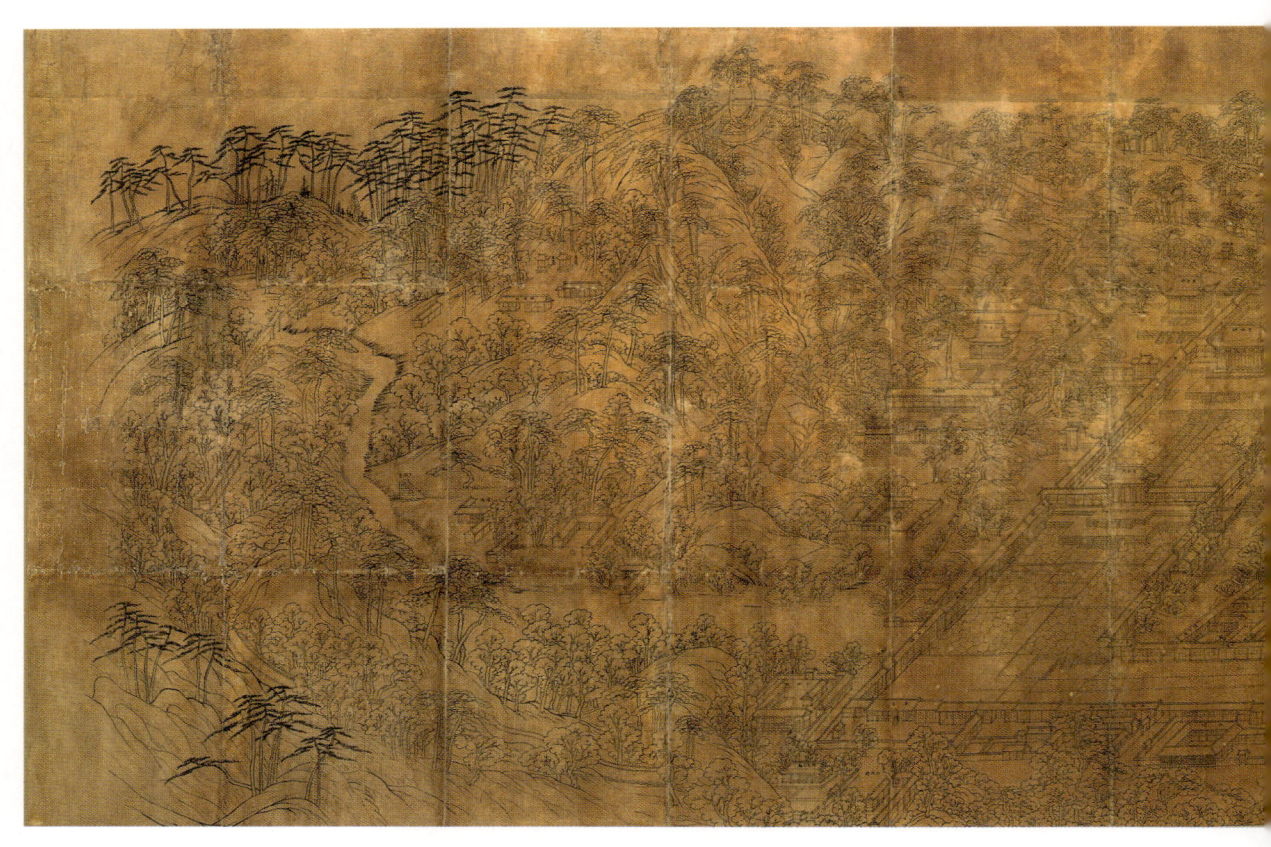

도05-05. 〈서궐도안〉, 19세기 초(1829년 이전), 지본수묵, 127.3×401.8, 고려대학교박물관.

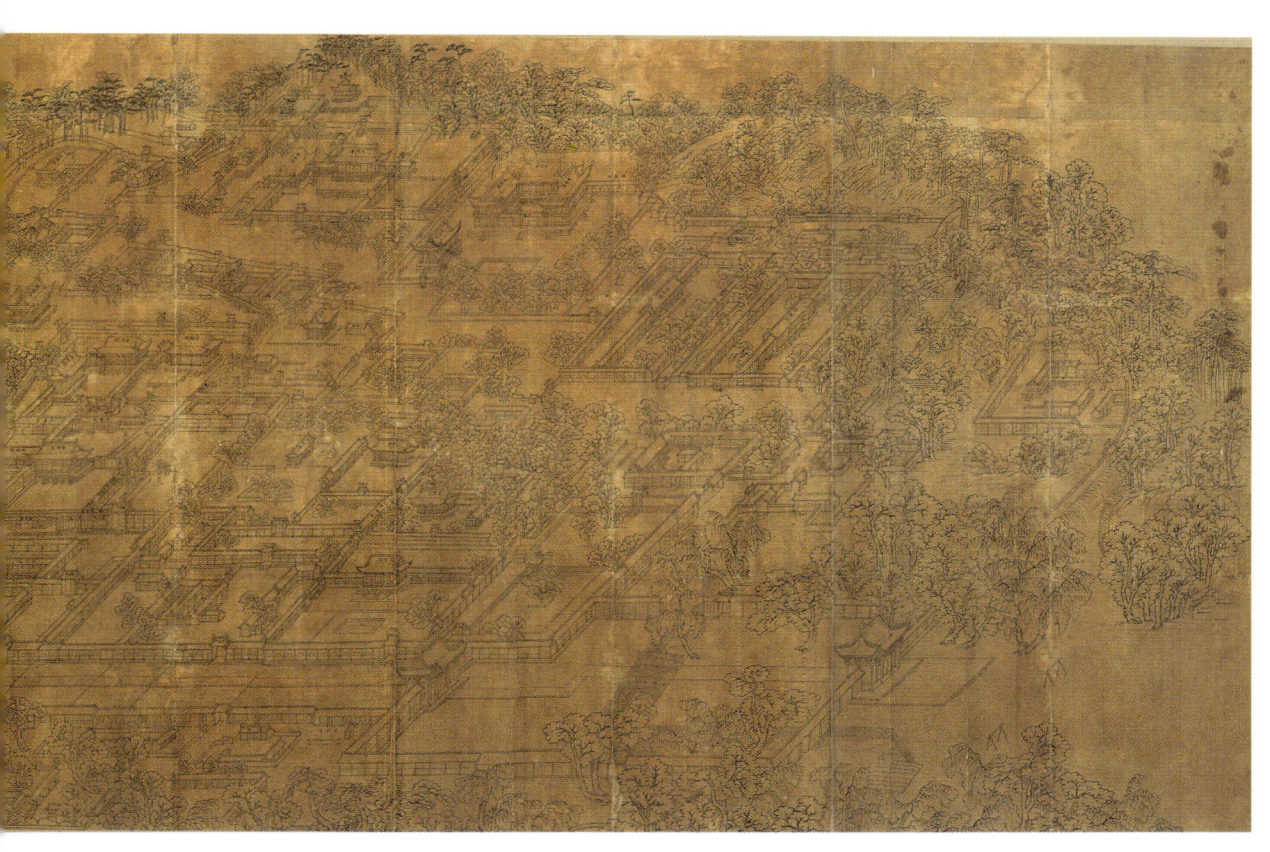

▶ 도05-05-01. 숭정전 일대.　▶▶ 도05-05-02. 경현당 일대.

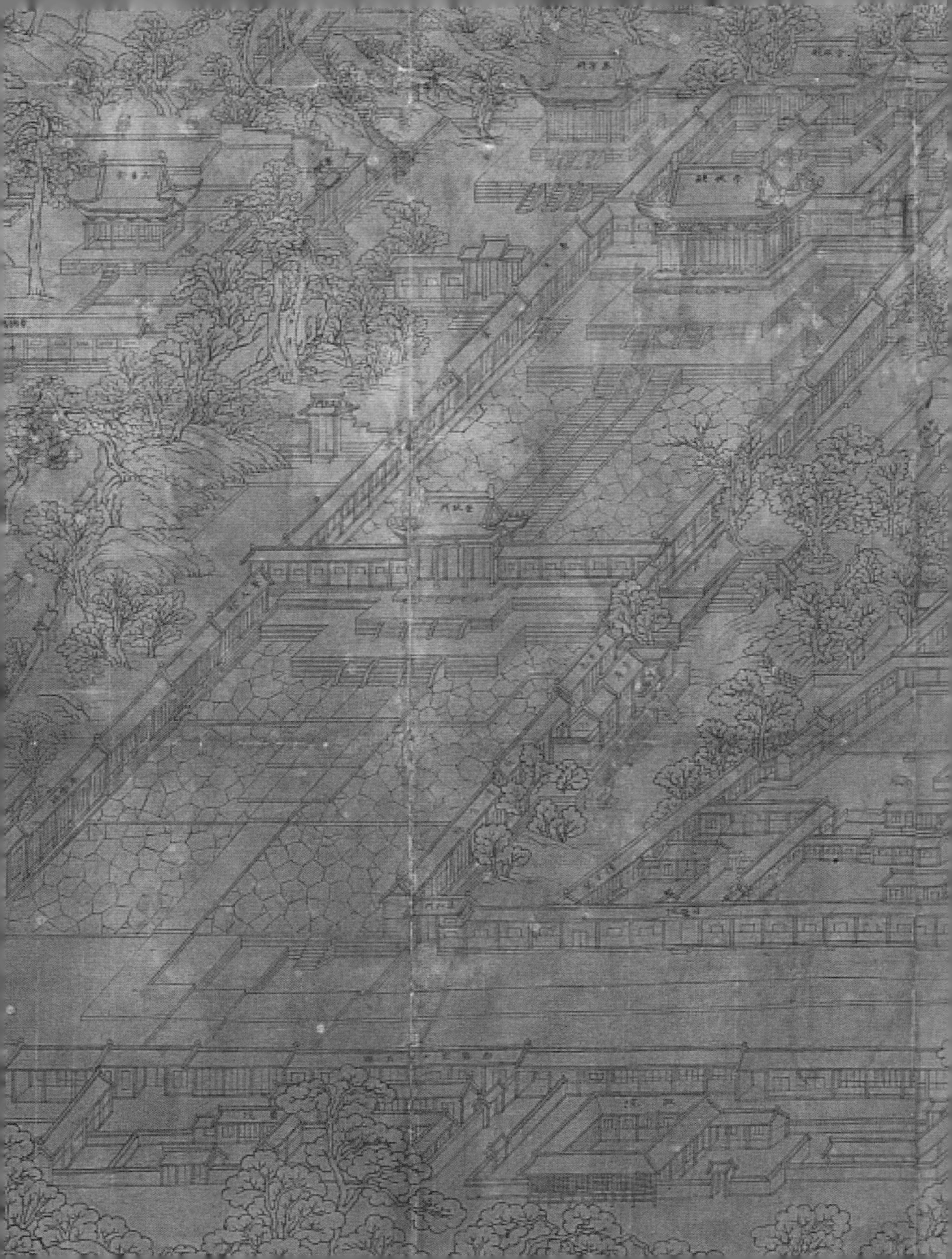

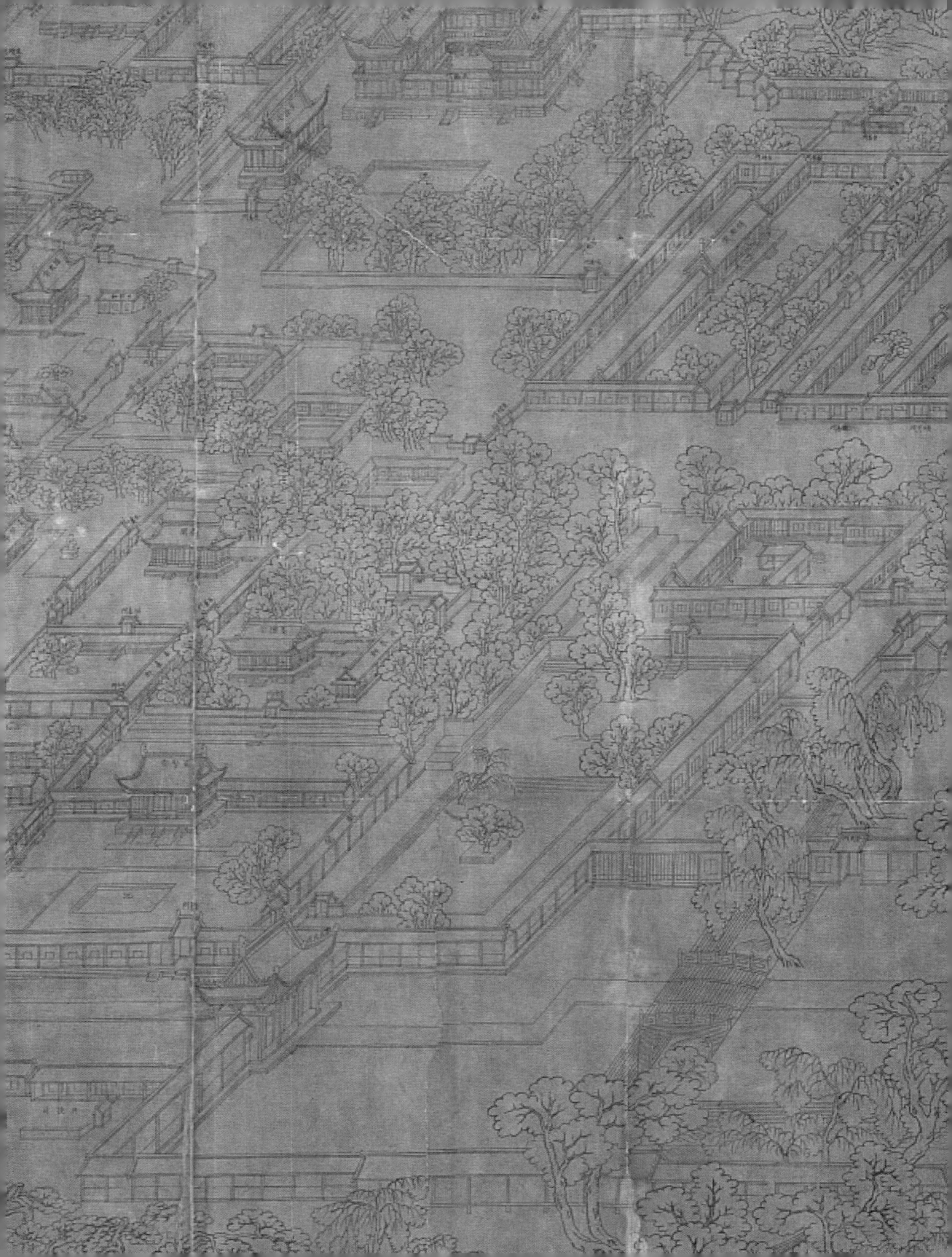

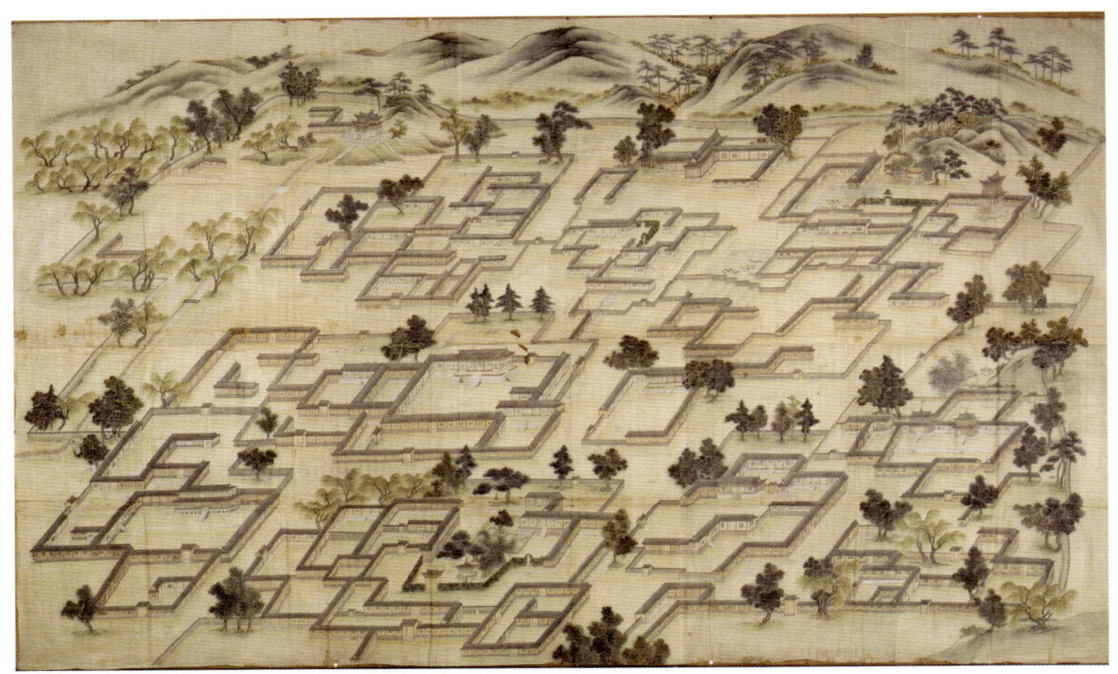

도05-06. 〈궁궐도〉, 19세기, 지본채색, 210.5×352.5, 고려대학교박물관.

도05-07. 〈경우궁도〉, 1824년경, 지본채색, 218.5×326, 국립고궁박물관.

궁궐도는 존재하기 어려웠을 것 같다. 작품이 완성되기까지 투여된 물력物力과 화원이 들인 공력도 대단했겠지만, 무엇보다 주문자의 요구를 감당할 만한 화원들의 경험과 회화적 성취가 전제되어야 했기 때문이다.

〈동궐도〉의 제작을 기획한 것은 효명세자의 뜻과 의지였지만, 그 이전에 도화서 운용의 제도적 보완을 통해 화원화의 수준을 상승시킨 정조의 노력이 없었다면 불가능한 일이었다. 규장각 차비대령화원 제도에서 누각 화문의 독립은 화원의 계화 기법, 즉 궁궐 건축화의 발전에 기여한 절대적인 요소였다. 정조 대 화원들의 수준은 순조 대에 더욱 무르익었고 〈동궐도〉에서 집약적으로 잘 발휘되었다. 순조 대에 입증된 궁궐 건축화의 저력은 그 이후의 궁궐 계화가 다양한 화목에서 비중 있는 요소로 구현되는 데에 밑거름이 되었다. 〈동궐도〉에서 이룩된 궁궐 건축화의 성취는 19세기에 유행한 대형의 진연·진찬도 병풍, 진하도 병풍의 구도와 형식을 변화시키고 결정짓는 데 중요한 역할을 했다.

세자시강원의 동궁 의례 시각화

효명세자의 성균관 입학 의례,《왕세자입학도첩》

조선시대 왕세자는 한 나라의 근본으로서 그가 배우고 배우지 않는 데 따라 치란治亂이 결정된다고 여겨졌다. 왕세자는 원자 시절부터 보양청과 강학청에서 글을 익혔으며 책봉된 이후에는 사·부와 상견례를 한 뒤 서연을 통해 독서를 계속했다. 『소학』과 『주자가례』를 배울 수 있는 8세가 되면 문묘에 알현한 뒤 박사博士 앞에 나아가 배우기를 청함으로써 성균관에 입학했다. 왕세자가 학생복을 입고 국가 최고의 교육기관인 성균관에서 강학에 임하는 의례를 치르는 것은 유교 교육에 충실히 임하여 유교적 이상 정치를 구현하겠다는 의지를 보여주는 상징적인 의례였다.

《왕세자입학도첩》王世子入學圖帖은 1817년(순조 17) 효명세자의 성균관 입학 의례를 마친 후에 세자시강원 관원들이 만든 계첩이다.14 효명세자는 순조와 순원왕후의 아들로 태어나 네 살 되던 해인 1812년 7월 6일 왕세자에 책봉되고 아홉 살 때 입학례를 치렀다. 관례를 치른 후 1819년 10월에는 뒤에 신정왕후가 된 조만영趙萬永, 1776~1846의 딸을 부인으로 맞이했고,15 19살 때 1827부터는 순조의 명으로 대리청정하며 왕권 회복을 위해 노력했지만 3년 만인 22살의 나이에 아깝게 세상을 떠났다.

도05-08. 《왕세자입학도첩》 표지, 1817년, 37.4×24.3, 국립고궁박물관(구 국립문화유산연구원).

도05-09. 《왕세자입학도첩》 표지, 1817년, 38.8×25.5, 국립고궁박물관.

도05-10. 《왕세자입학도첩》 표지, 1817년, 36.5×25.3, 경남대학교박물관(데라우치 문고).

화첩의 제1면부터 제6면에까지는 행례 절차에 따라 출궁의出宮儀, 작헌의酌獻儀, 왕복의往復儀와 수폐의脩幣儀를 포함한 입학의入學儀, 수하의受賀儀로 나뉜 입학 의주가 기록되어 있고,[16] 이 의주에 부합하는 행사도 여섯 폭이 순서대로 실려 있다. 좌목 대신 제19면부터 제27면까지는 시강원 관원 13명이 세자의 입학을 축하하여 지은 찬시로 꾸며졌다. 이로써 《왕세자입학도첩》은 시강원 관원들의 계첩임이 드러난다. 마지막 제28면은 대제학으로서 박사 임무를 맡았던 남공철南公轍, 1760~1840의 발문인데 이 화첩의 제작 경위를 말해준다. 입학례를 무사히 치른 시강원 관원들이 비록 궁관宮官으로서의 직임은 끝났으나 이 성사를 후세에 보여주기 위해 그림으로 남길 것을 결의하여 만들었다는 내용이다.

1816년 윤6월 좌의정 한용귀韓龍龜, 1747~1828는 처음으로 8세가 된 효명세자의 입학례를 건의했는데 그는 세자부世子傅를 겸직하고 있었다.[17] 순조는 입학례를 이듬해로 미룰 것을 지시했고 해가 바뀌자 정월 초하루에 좌의정과 우의정 김사목金思穆, 1740~1829이 다시 요청한 끝에 허락받았다.[18] 입학례는 3월 11일 오전 11~3시에 거행되었다.[19] 원래 6일에 문묘작헌례와 입학례의 첫 연습을 시행할 예정이었으나 집사자의 차출이 늦어지는 바람에 결국 시행하지 못하고 10일에 두 차례의 예행 연습을 한꺼번에 실시했다.

남공철은 발문과 함께 오언율시 한 수를 지어 나머지 관원들에게 차운하게 했다. 시문을 남긴 시강원 관원은 좌빈객 이만수, 우빈객 남공철, 좌부빈객 김희순金義淳, 1757~1821, 우부빈객 김이교金履喬, 1764~1832, 보덕 서정보徐鼎輔, 예모관을 담당한 겸보덕 이헌기李憲琦, 1774~1842, 필선 이종목李鍾穆, 1761~?, 겸필선 홍경모洪敬謨, 1774~1841, 문학 김병구金炳球, 1782~?, 겸문학 윤응대尹應大, 1769~?, 사서 김재원金在元, 1768~?, 겸사서 이규현李奎鉉, 1777~?, 설서 남이무南履懋, 1780~? 등이다. 이들은 입학례 이튿날 전교에 의해 익위사 관원, 집사자로 참여한 유생들과 함께 시상받았다.[20]

《왕세자입학도첩》은 화첩에 시문을 남긴 시강원 관원 13명, 시강원 보관용과 동궁 내입용까지 합치면 적어도 15점이 제작되었다고 추정된다. 현재 국립고궁박물관에 두 점, 도05-08, 도05-09 국립중앙도서관, 연세대학교박물관, 고려대학교박물관, 경남대학교박물관도05-10 등에 소장되어 있다.

제1장면 〈출궁도〉

효명세자가 입학례 장소인 문묘文廟로 가기 위해 궁궐을 나오는 반차를 그린 것이다. 도05-08-01, 도05-09-01, 도05-10-01 이날의 출궁과 환궁 절차는 1761년(영조 37) 정조가 입학할 때의 규례를 따랐다.[21] 효명세자는 동궁 처소로부터 중화문重華門을 나와 이극문을 지나서 창경궁의 정문인 홍화문弘化門에 도착했으며,[22] 홍화문의 동쪽 협문을 통해 나온 뒤 여에서 연으로 바꾸어 타고 지금의 창경궁과 성균관대 사이의 고갯길인 관현館峴을 거쳐 문묘의 동문 밖에 이르렀다.[23]

〈동궐도〉와 비교해보면 이 장면이 얼마나 사실에 기반을 두고 묘사되었는지를 알 수 있다. 도05-02-04 〈출궁도〉에는 창덕궁 동궁 처소에서 출발한 왕세자의 여가 화면 위쪽의 중화문을 통과했고 인印을 짊어진 세자익위사의 익찬翊贊이 중화문 남서쪽의 이극문을 빠져나오려는 모습이 그려졌다.[24] 인을 짊어지고 가는 차비는 원래 익찬이었으나 이때 익찬 이달모李達模가 아파서 위솔衛率 이헌승李憲承이 대행했다. 이극문에서 남동쪽으로 꺾인 담장을 따라 위치한 장방長房과 이극문 동쪽 건너편에 난 공거문拱居門, 화면 우측 절반을 차지하고 있는 건물군의 구조 등은 〈동궐도〉의 내용과 잘 부합한다. 행렬을 선도하는 왕세자 의장은

장방 앞을 지나 창경궁의 남단을 따라 홍화문을 향해 동쪽으로 진행 중이다.

양쪽으로 나누어 선 왕세자 의장은 기린기麒麟旗 2, 백택기白澤旗 2, 현학기玄鶴旗 1, 백학기白鶴旗 1, 가구선인기駕龜仙人旗 2, 표골타자豹骨朶子 1, 웅골타자熊骨朶子 1, 영자기令字旗 2, 금등金鐙 1, 은등銀鐙 1, 금장도金粧刀 1, 은장도銀粧刀 1, 금립과金立瓜 1, 은립과銀立瓜 1, 모절旄節 2, 정旌 2, 작선雀扇 4, 안장을 갖춘 궐달마闕闥馬 2필, 고鼓 1, 금金 1, 청개靑蓋 2, 청양산靑陽繖 1 등으로 구성되어 있다.[25]

그 뒤에서 양옆으로 나뉘어 걸어가고 있는 사람들은 조건皁巾을 쓴 별감別監, 오장烏杖을 든 사벽司辟, 상복 차림의 충찬위관忠贊衛官, 공복을 입은 시강원 관원, 군복을 입은 익위사 관원들이다. 행렬 선두 중앙에는 두 명의 익위사 서리가 끄는 인마印馬가 있는데 홍화문 밖에서 왕세자가 연에 갈아타면 익찬이 지고 있던 인을 이 인마에 옮겨 싣게 된다. 왕세자의 여 주변에는 협여군挾輿軍 외에 산선繖扇, 궁시를 찬 사어와 운검을 찬 익위翊衛 등 왕세자 배위陪衛를 담당한 시종관侍從官, 사복시 관원, 보덕 이하 세자시강원 관원들이 단령 차림으로 배종하고 있다.

화가는 왕이나 왕세자를 북쪽 가까이 남향하는 위치에 두는 전통적인 화면 구성을 따르면서도 이극문을 통과하여 궁궐 동쪽의 홍화문에 이르렀던 이동 경로와 왕세자 의장의 구성을 효과적으로 보여주기 위해 좌우대칭적 구도나 단순한 행렬반차도 같은 형식을 따르지 않았다. 18세기 말 《화성원행도병》의 〈환어행렬도〉처럼 행렬의 주체가 화면 상단에 비교적 작은 비중으로 축소되는 것을 감수하더라도 현장감과 사실 전달에 중점을 둔 것이다. 또 꽃피는 음력 3월의 계절감도 궁궐 담장을 따라 핀 화사한 분홍 꽃나무의 배치로 충분히 표현되었다.

제2장면 〈작헌도〉

〈작헌도〉는 왕세자가 문묘의 대성전에서 공자의 신위에 술잔을 올리는 의식을 그린 것이다. 도05-08-02, 도05-09-02, 도05-10-02 성균관의 동삼문東三門 앞에서 연을 내려 편차에서 학생복으로 갈아입은 왕세자는 대성전에 입장했다.[26] 먼저 황색 사각형으로 표시된 배위에서 사배례하고 관세盥洗한 다음 대성전의 동쪽 계단을 올라 공자의 신위 앞에 북향하여 작헌

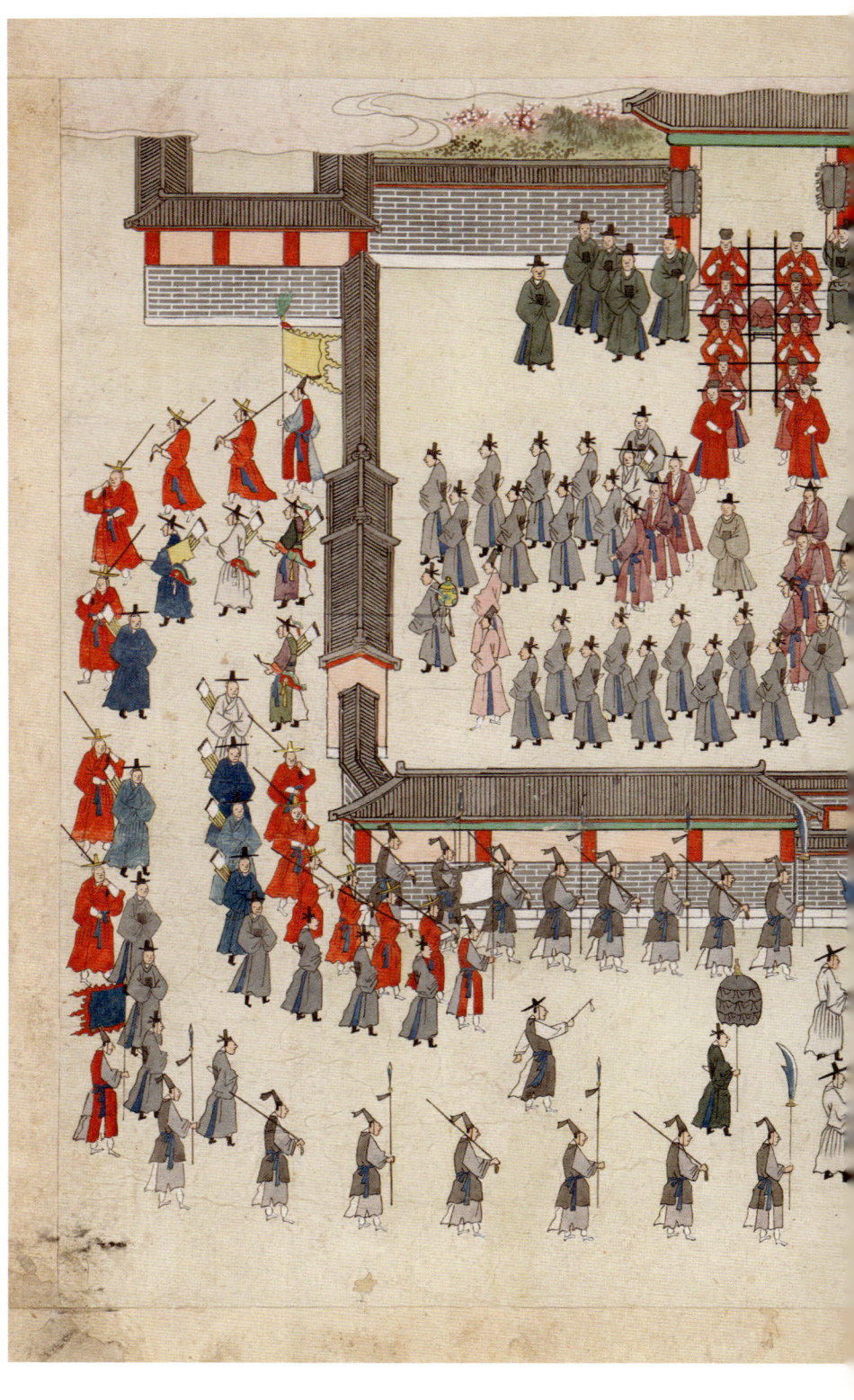

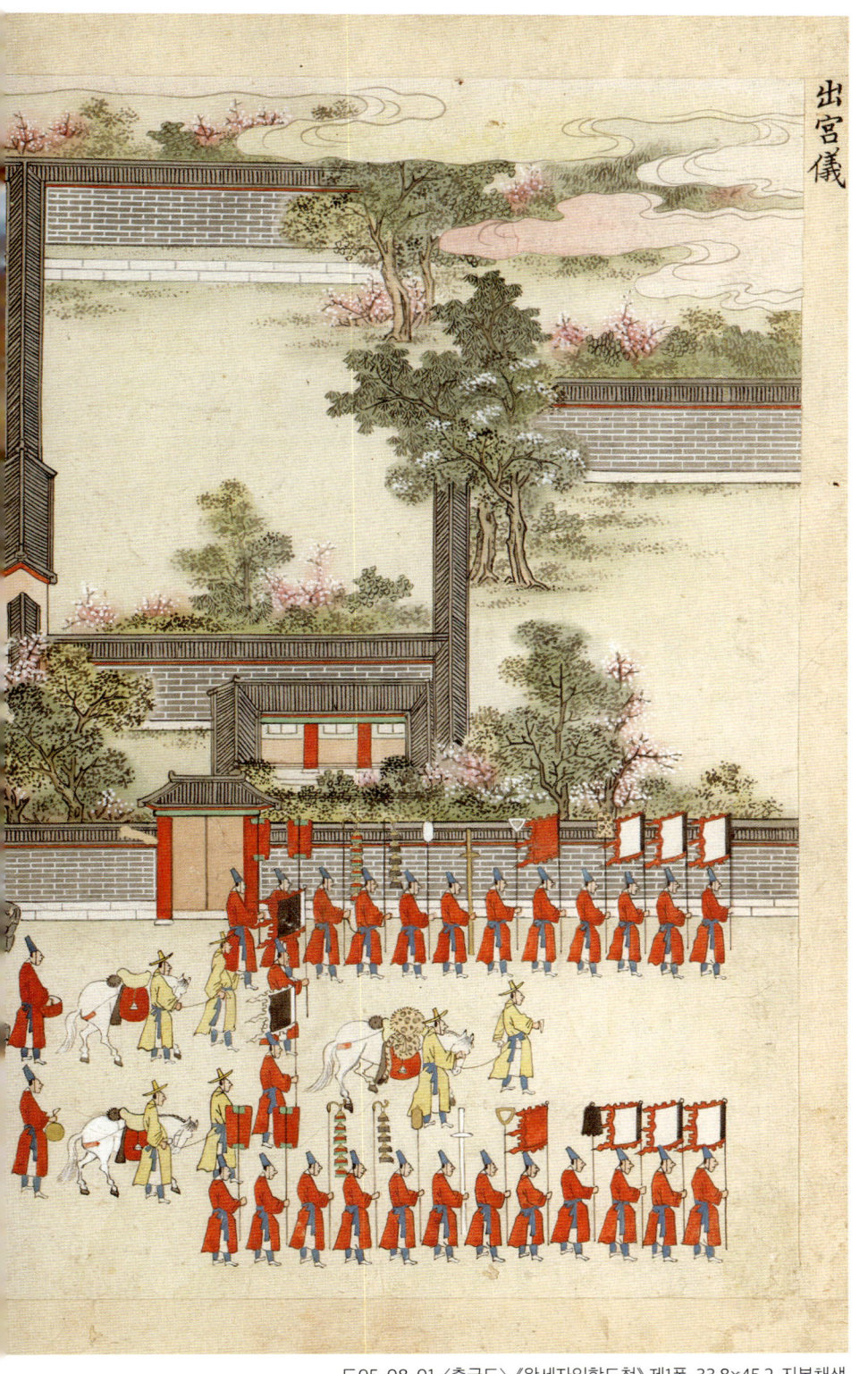

도05-08-01. 〈출궁도〉, 《왕세자입학도첩》 제1폭, 33.8×45.2, 지본채색, 국립고궁박물관(구 국립문화유산연구원).

도05-09-01. 〈출궁도〉,《왕세자입학도첩》제1폭, 지본채색, 34.3×47.1, 국립고궁박물관.

도05-02-04. 〈동궐도〉의 이극문 부분, 고려대학교박물관.

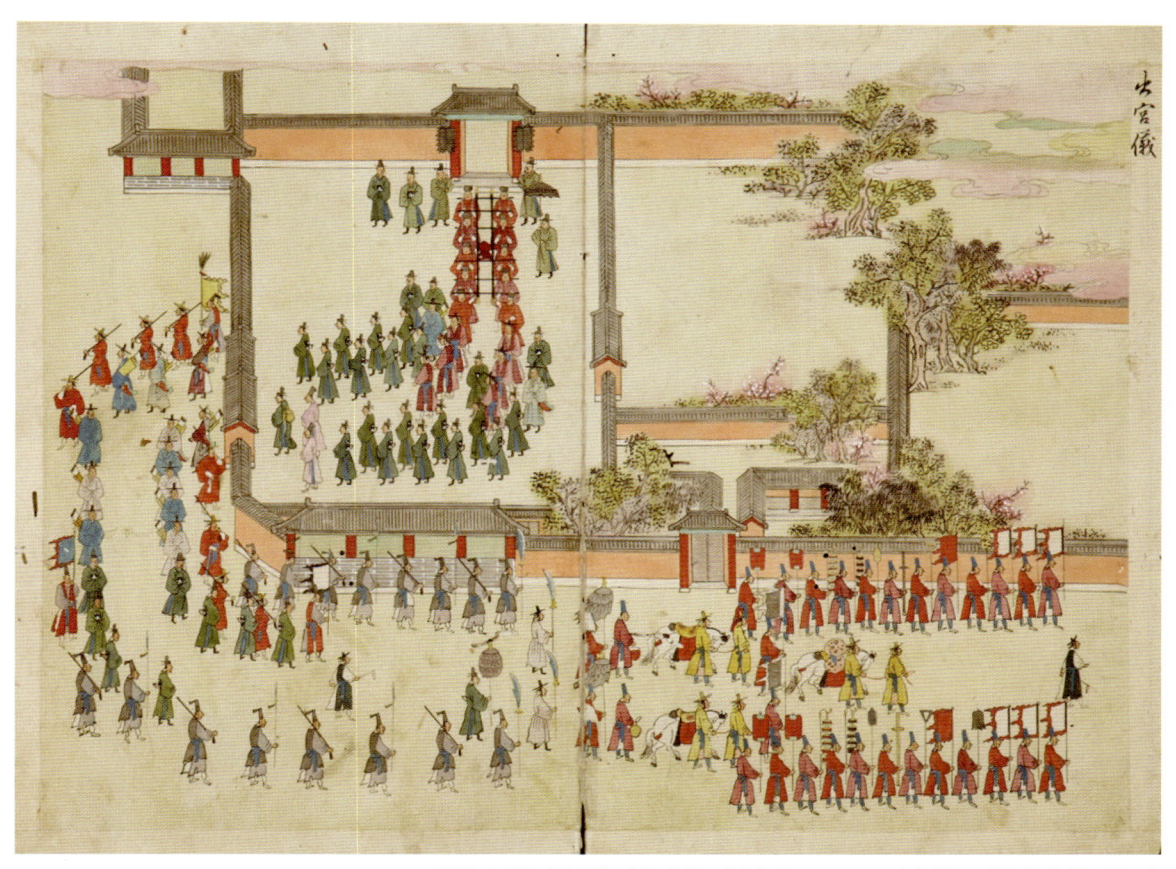

도05-10-01. 〈출궁도〉, 《왕세자입학도첩》 제1폭, 지본채색, 34.4×47.3, 경남대학교박물관(데라우치 문고).

례를 행했다. 왕세자는 청색 가장자리를 두른 황색 지의를 따라 이동했는데 화면에서도 그 동선을 읽을 수 있다.

〈작헌도〉는 왕세자가 공자 신위 앞에서 헌작獻爵하는 순서가 그려진 것으로 파악된다. 대성전 안 중앙 북벽 가까이에 표시된 흰색 사각형은 공자의 신위를 나타내며 그 남쪽에는 향로와 향합을 든 집사자, 겸문학서쪽과 작을 받쳐 든 겸필선동쪽이 마주 보고 있다. 왕세자의 헌작위는 황색 사각형으로 그려져 있다. 좌우의 흰색 사각형은 복성공復聖公: 안자, 종성공宗聖公: 증자, 술성공述聖公: 자사, 아성공亞聖公: 맹자 등 네 성인의 신위를, 황색 사각형은 왕세자가 성인의 신위에 헌작하는 자리를 표시한 것이다. 성인의 신위 앞에 꿇어앉은 네 명은 한 조가 되어 왕세자의 헌작을 돕는 집사자들이다. 그밖에도 대성전 동전東殿·서전西殿의 종향신위從享神位와 동무東廡·서무西廡의 종향신위 앞에도 집사자들이 자리를 지키고 있다. 대성전의 구조와 성현의 배향 위치는 19세기 후반에 그려진 〈문묘향사배열도〉에서 자세하게 살필 수 있다. 도05-11

계단 위의 준소尊所에는 술을 담은 희준犧尊과 대준大尊 등의 제기가 준비되어 있으며 붉은색 관세탁盥洗卓에는 물을 담은 뢰罍와 수건을 담은 비篚가 놓여 있다. 산선과 배위는 동문 밖에서 기다리고 뜰에는 청금복을 입은 유생들이 헌작 과정을 지켜보고 있다. 화면 하단에는 대성전 정문인 신삼문神三門이 큼직하게 그려지고 우측에는 문묘의 연혁을 기록한 비석을 보호하는 묘정비각廟庭碑閣도 보인다.[27]

제3장면 〈왕복도〉

제3장면부터 제5장면까지는 문묘의 명륜당에서 치르는 입학례의 핵심 과정을 그린 것이다. 도05-08-03, 도05-09-03, 도05-10-03 입학의를 한 장면에 압축하지 않고 박사에게 수업을 청하여 허락받는 '왕복', 왕세자가 박사에게 폐물을 올리는 '수폐', 박사에게 수업받는 '입학'으로 나누어 그렸다.[28]

작헌례를 마친 왕세자는 여를 타고 명륜당 대문인 동정문東正門에 이르러 편차로 들어갔다. 동정문 밖에 왕세자의 편차와 여가 보이고 박사의 수락을 기다리는 왕세자의 자리인 황색의 사각형도 보인다.

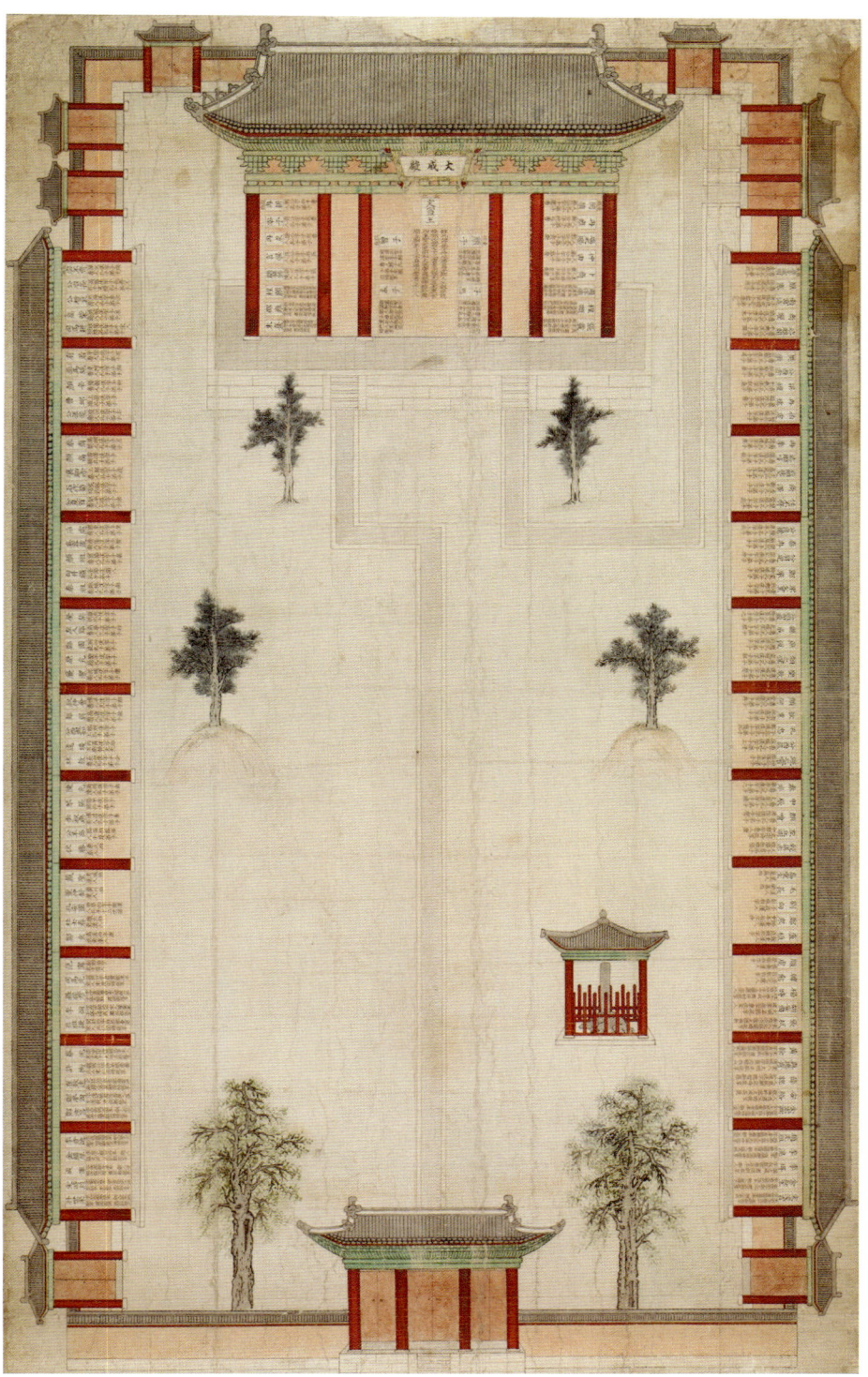

도05-11. 〈문묘향사배열도〉, 1883년 이전, 지본채색, 156×93.8, 성균관대학교박물관.

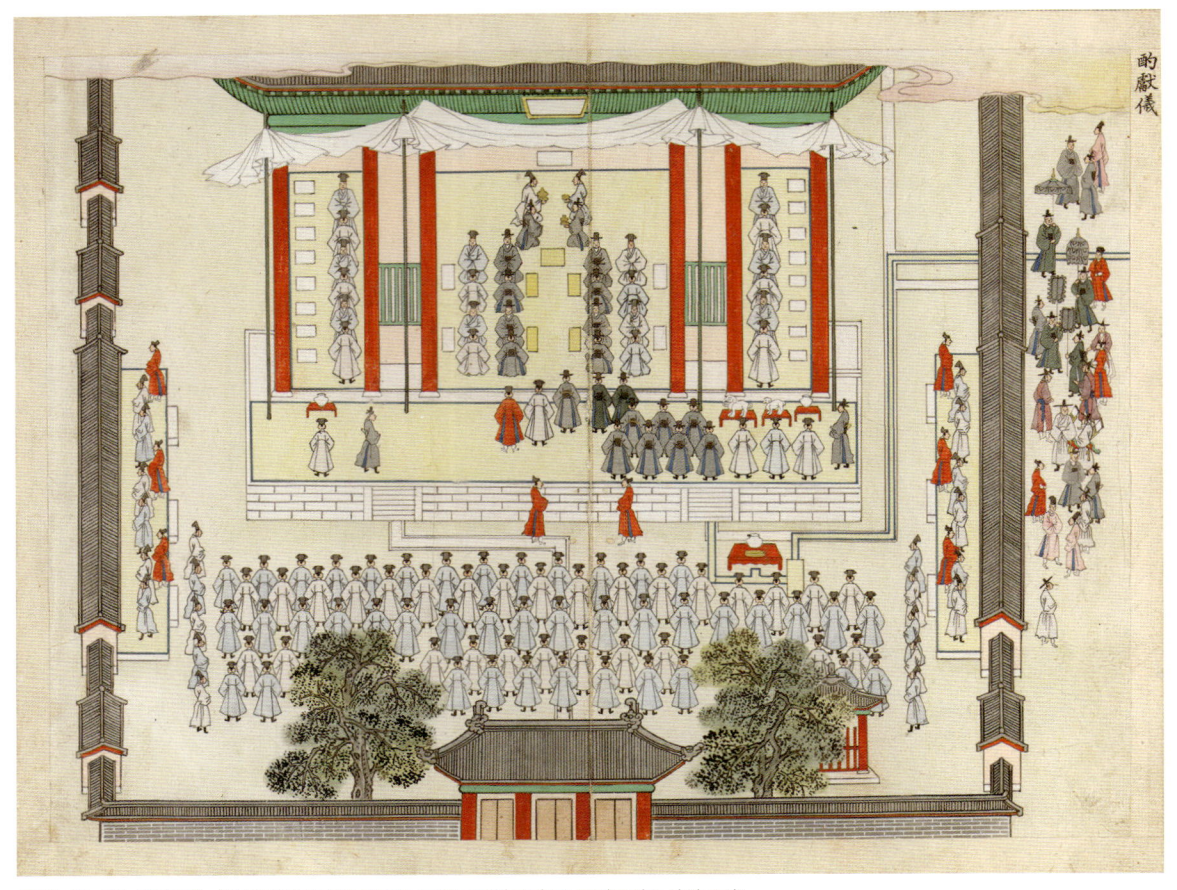

도05-08-02. 〈작헌도〉, 《왕세자입학도첩》 제2폭, 국립고궁박물관(구 국립문화유산연구원).

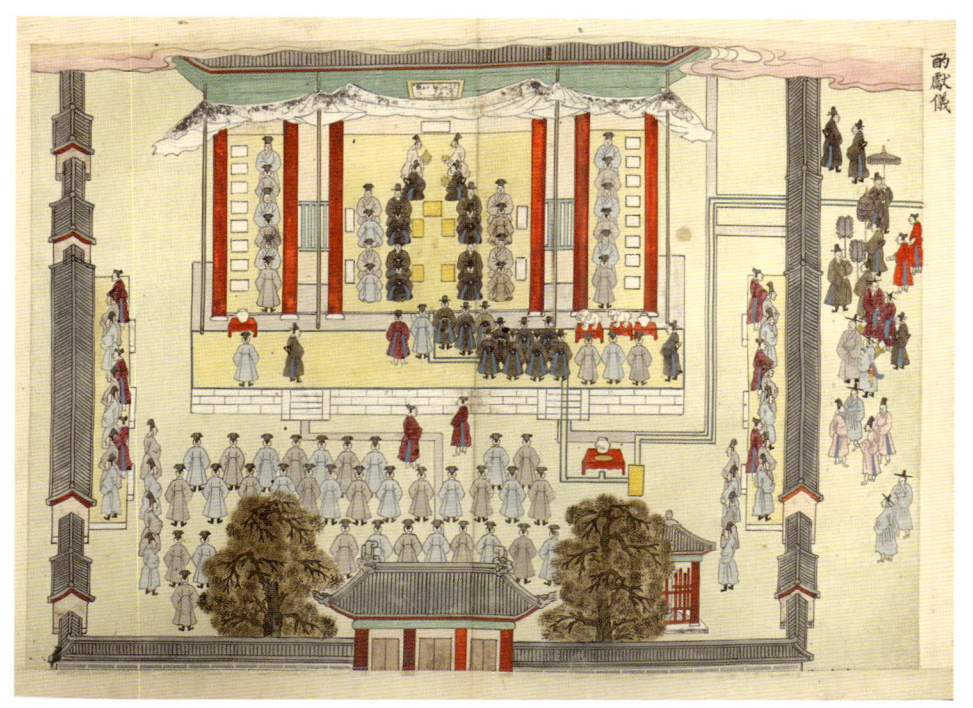

도05-09-02. 〈초헌도〉, 《왕세자입학도첩》 제2폭, 국립고궁박물관.

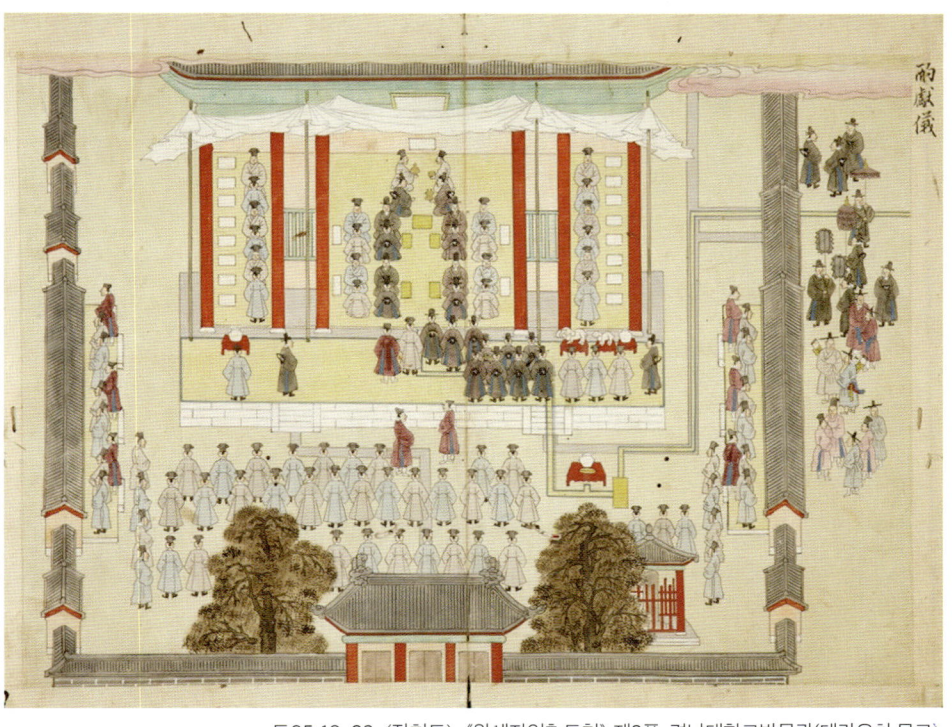

도05-10-02. 〈작헌도〉, 《왕세자입학도첩》 제2폭, 경남대학교박물관(데라우치 문고).

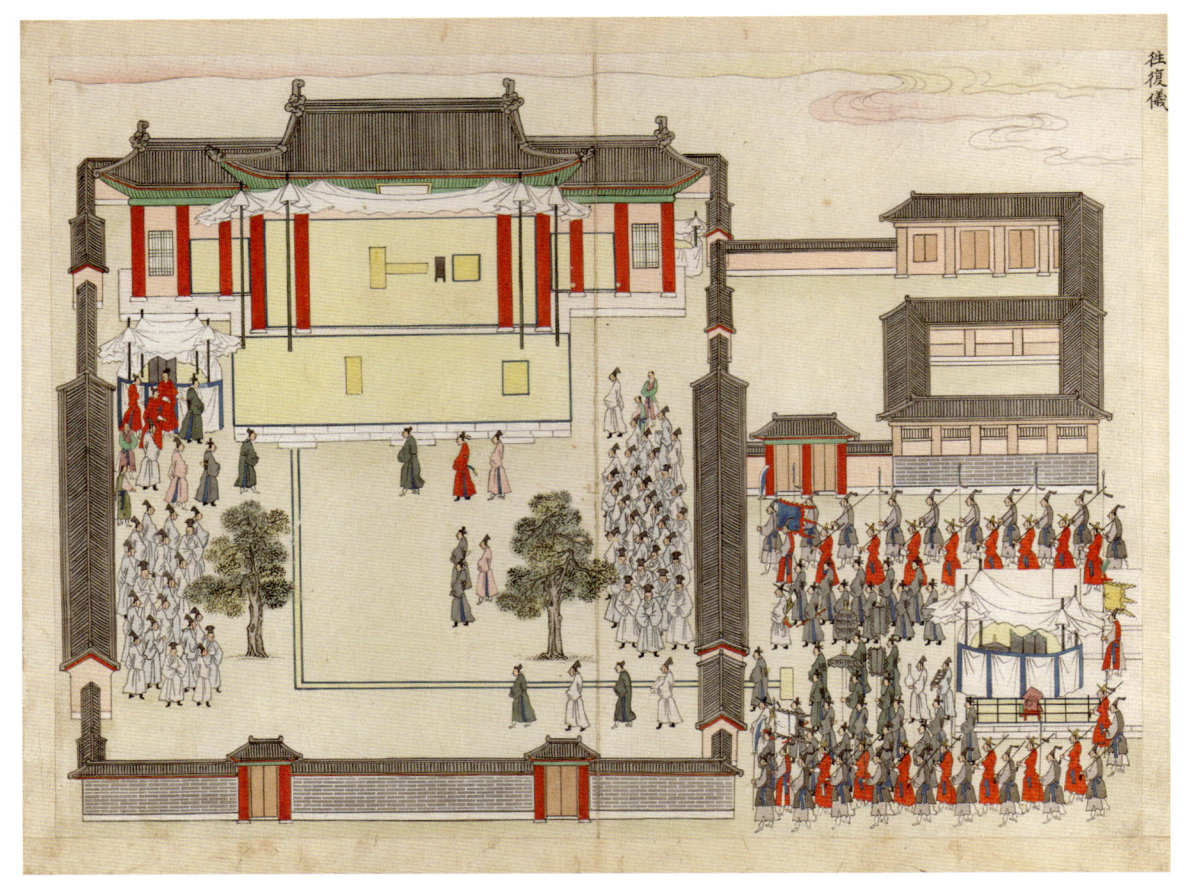

도05-08-03. 〈왕복도〉, 《왕세자입학도첩》 제3폭, 국립고궁박물관(구 국립문화유산연구원).

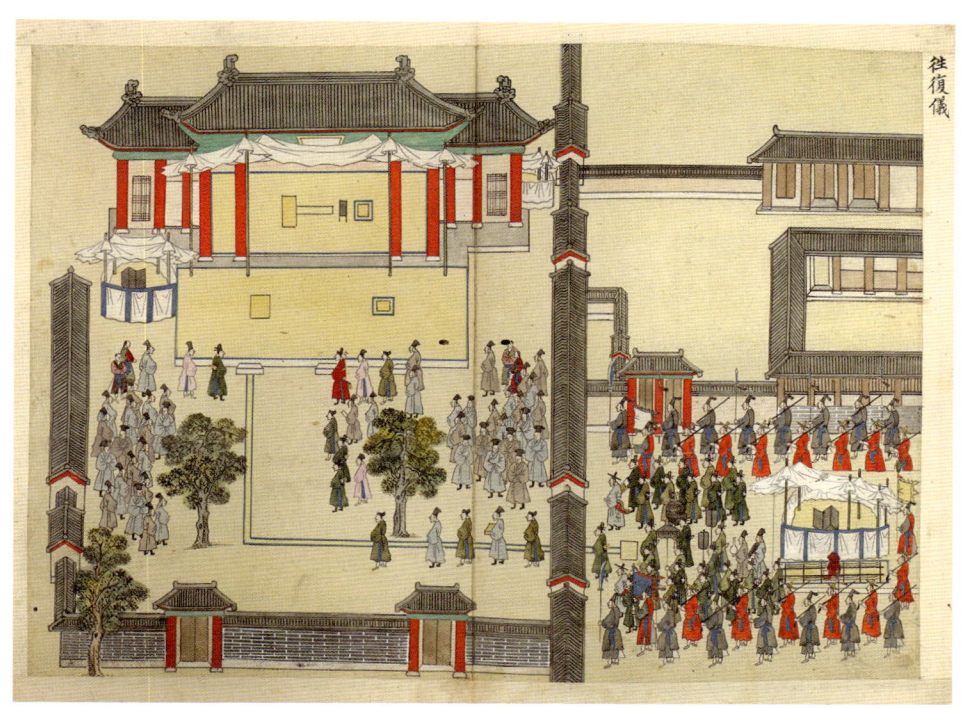

도05-09-03. 〈왕복도〉, 《왕세자입학도첩》 제3폭, 국립고궁박물관.

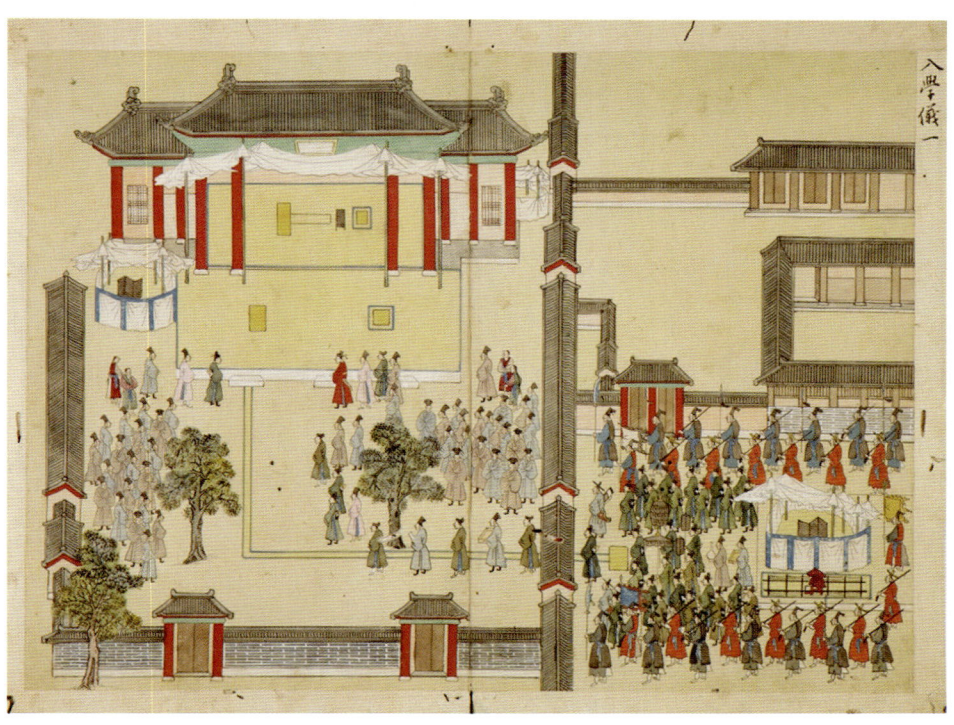

도05-10-03. 〈왕복도〉, 《왕세자입학도첩》 제3폭, 경남대학교박물관(데라우치 문고).

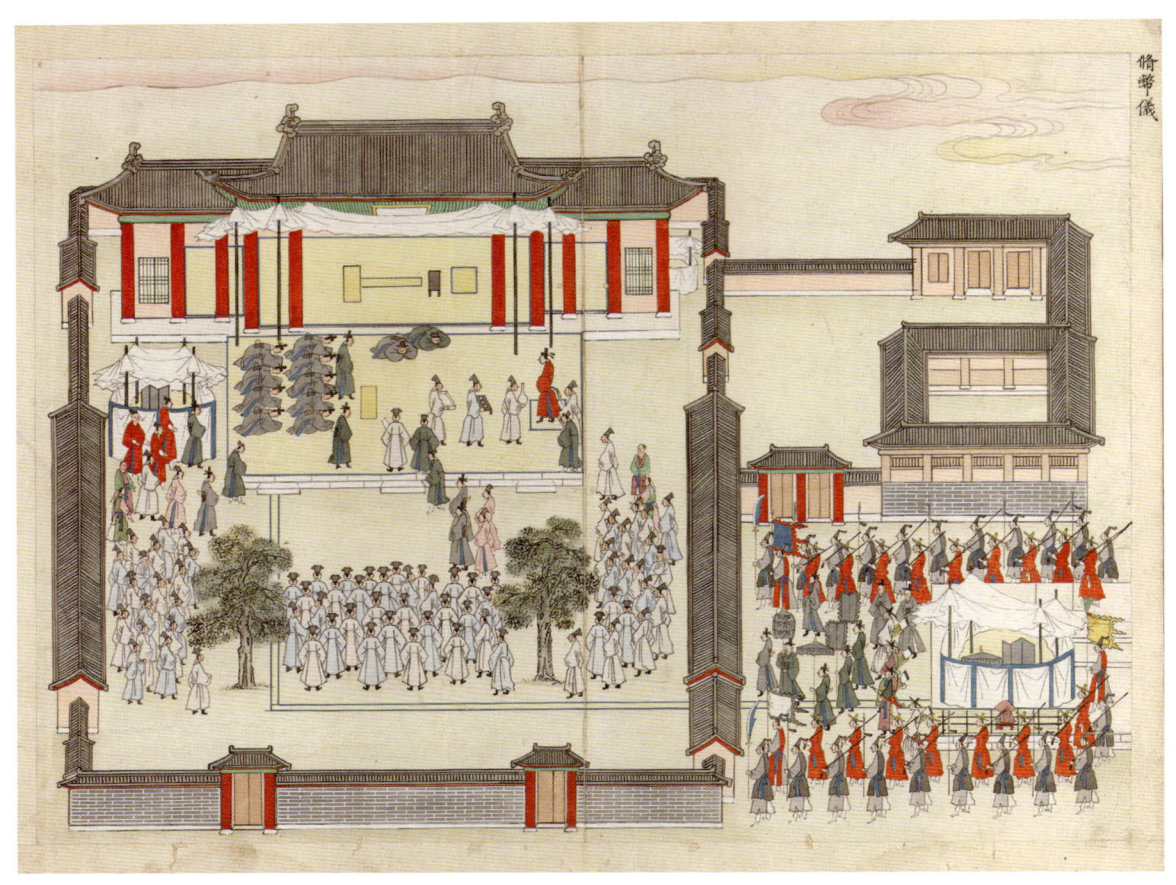

도05-08-04. 〈수폐도〉, 《왕세자입학도첩》 제4폭, 국립고궁박물관(구 국립문화유산연구원).

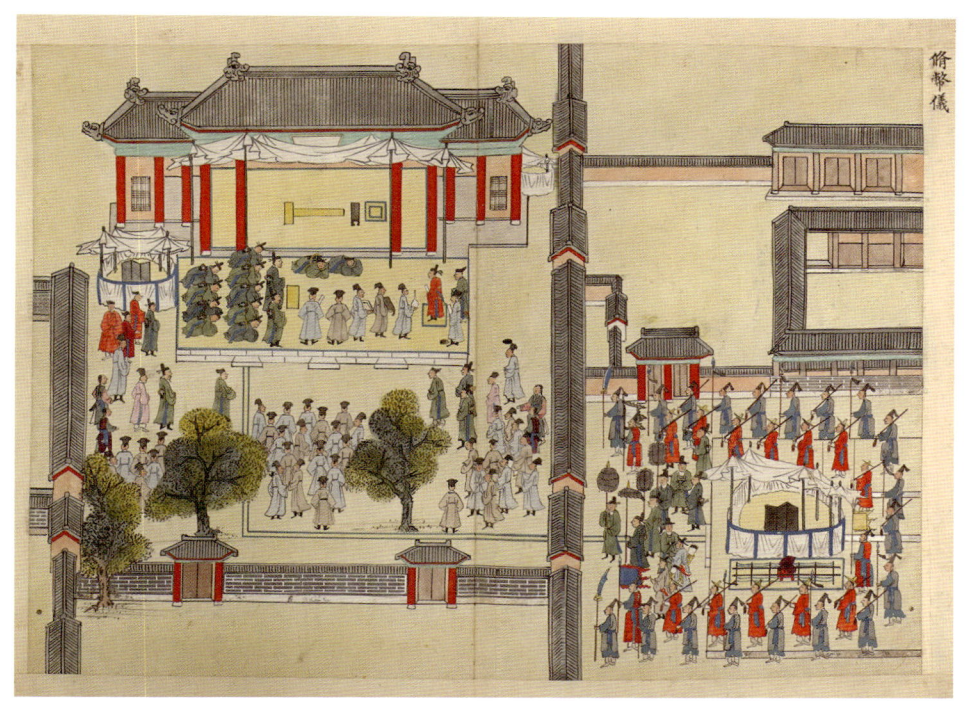

도05-09-04. 〈수폐도〉, 《왕세자입학도첩》 제4폭, 국립고궁박물관.

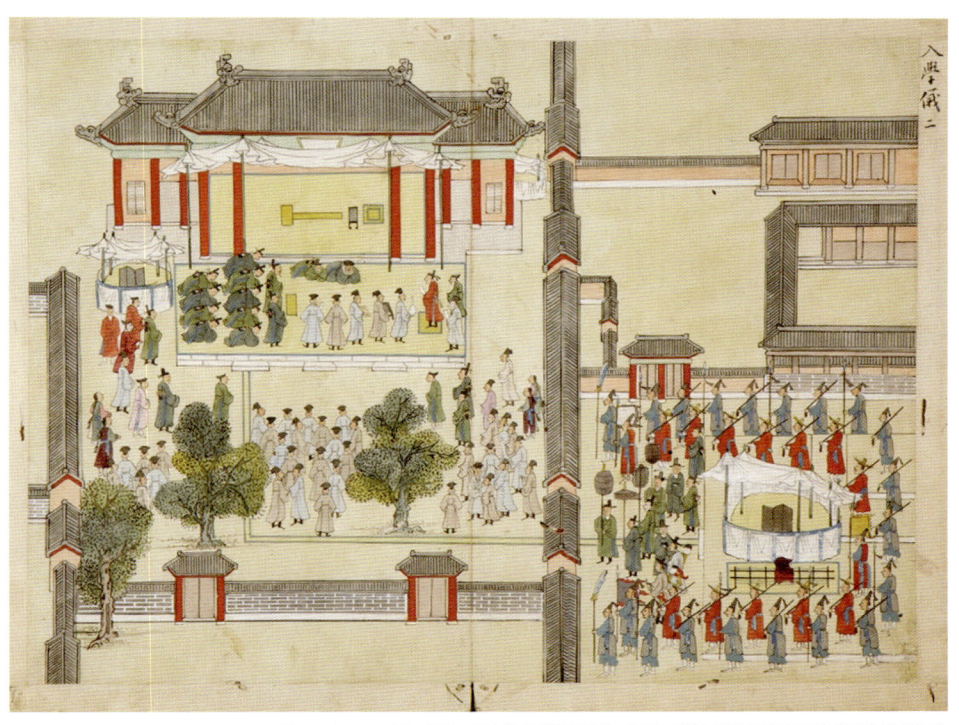

도05-10-04. 〈수폐도〉, 《왕세자입학도첩》 제4폭, 경남대학교박물관(데라우치 문고).

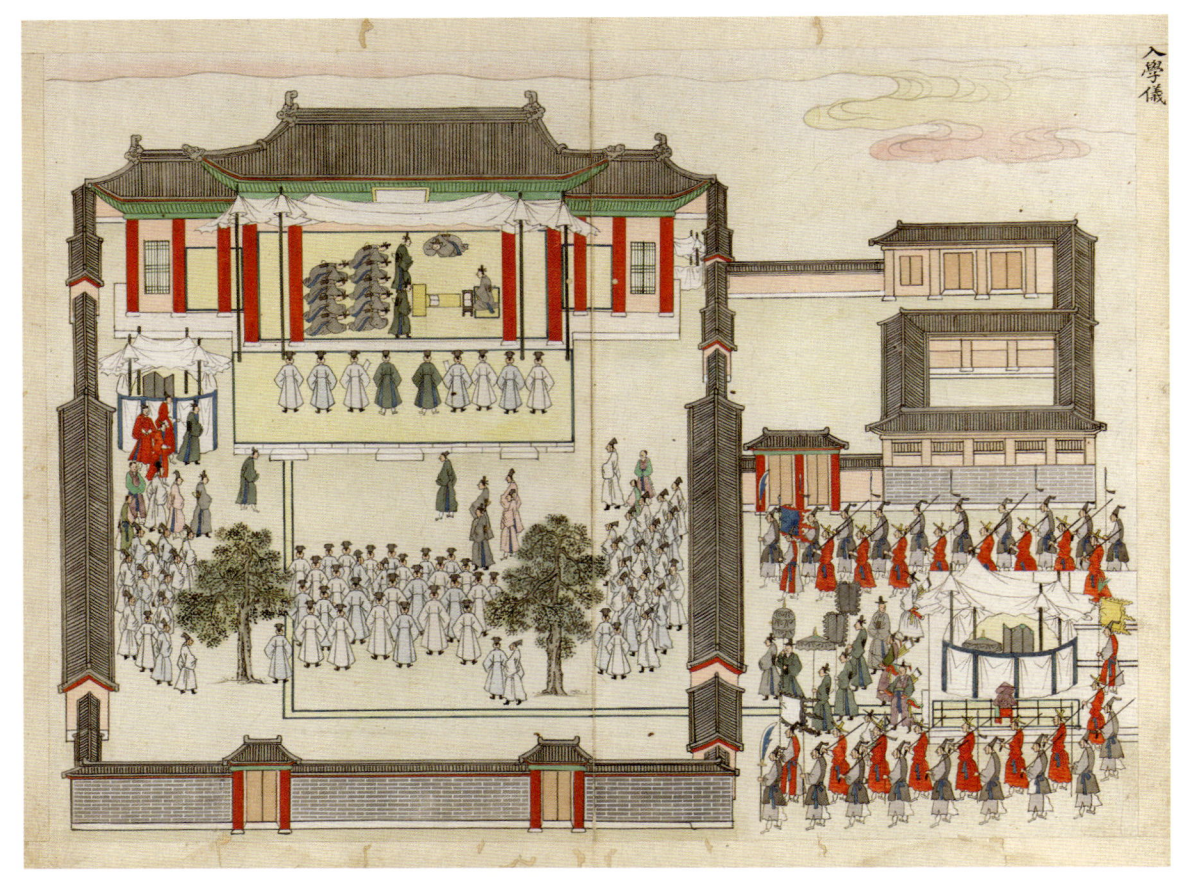

도05-08-05. 〈입학도〉, 《왕세자입학도첩》 제5폭, 국립고궁박물관(구 국립문화유산연구원).

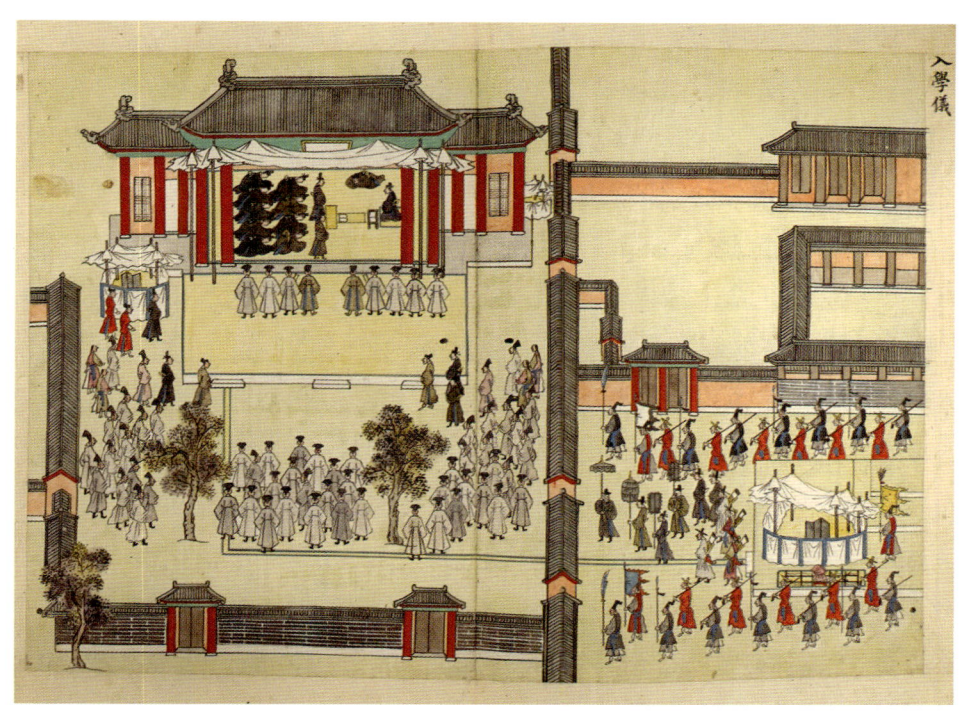

도05-09-05. 〈입학도〉, 《왕세자입학도첩》 제5폭, 국립고궁박물관.

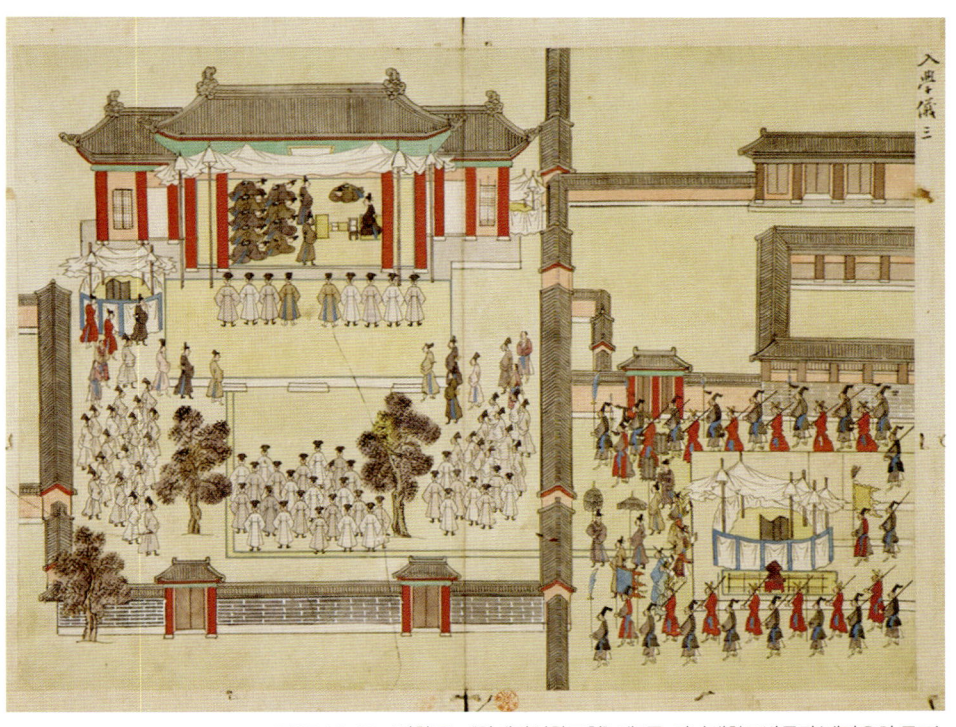

도05-10-05. 〈입학도〉, 《왕세자입학도첩》 제5폭, 경남대학교박물관(데라우치 문고).

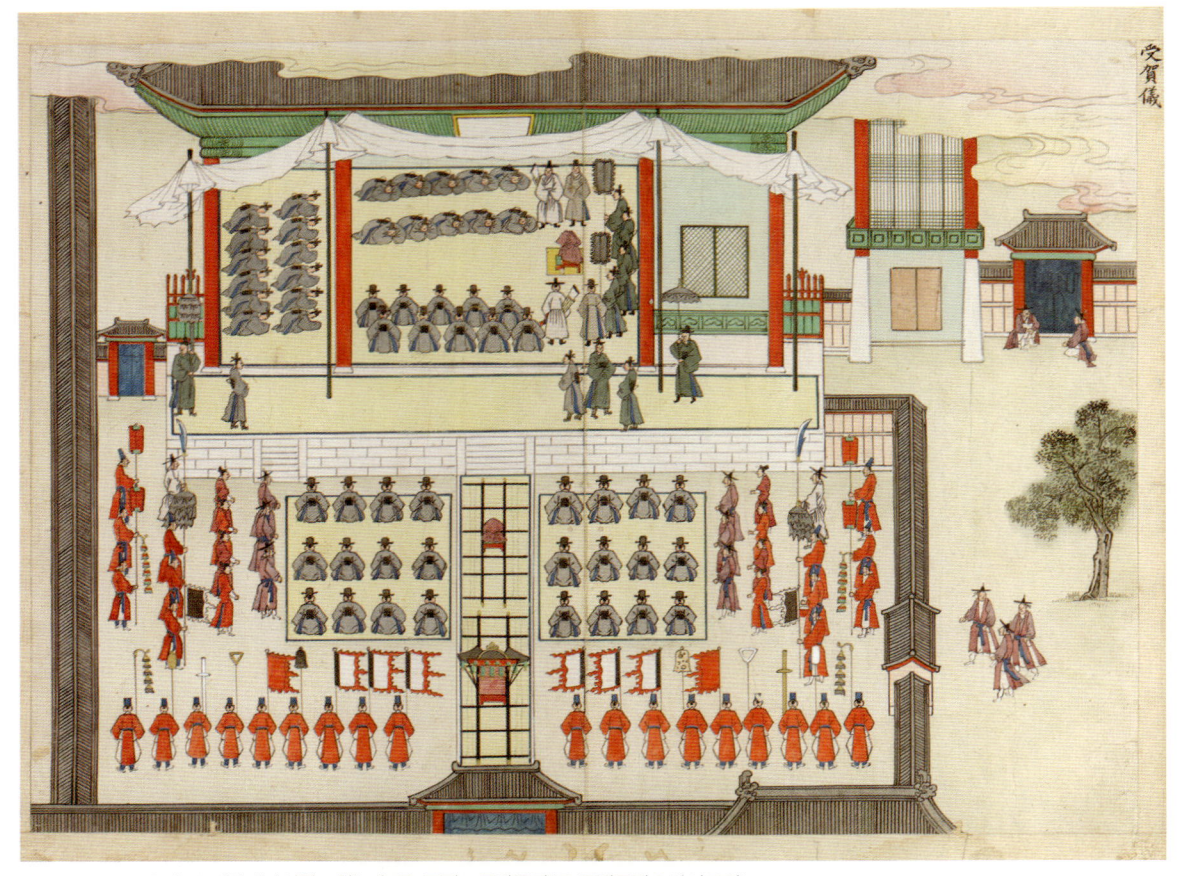

도05-08-06. 〈수하도〉, 《왕세자입학도첩》 제6폭, 국립고궁박물관(구 국립문화유산연구원).

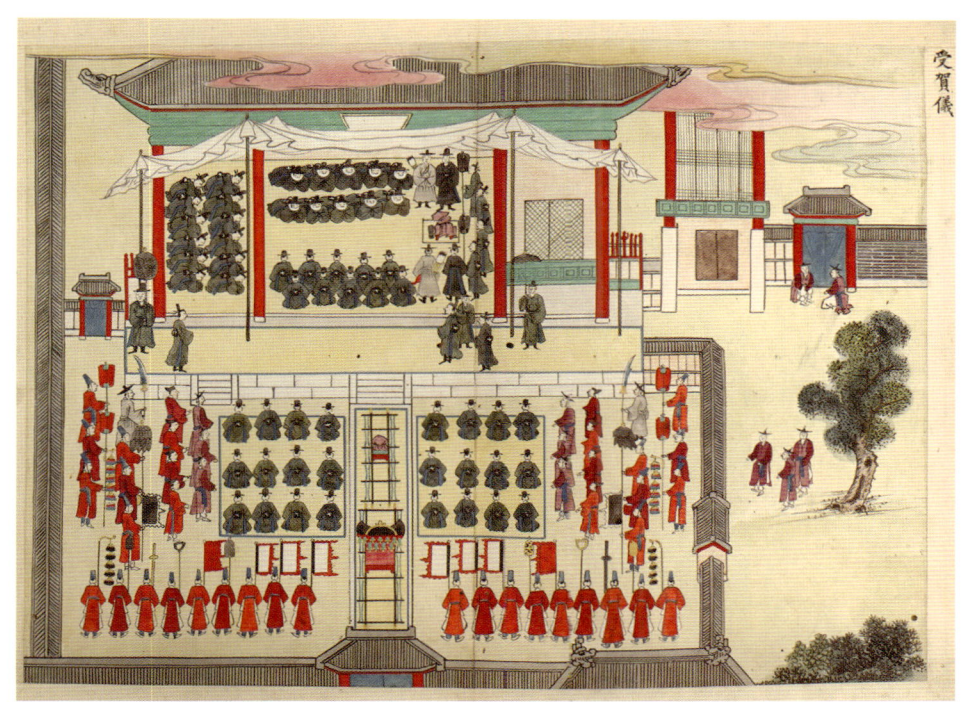

도05-09-06. 〈수하도〉,《왕세자입학도첩》제6폭, 국립고궁박물관.

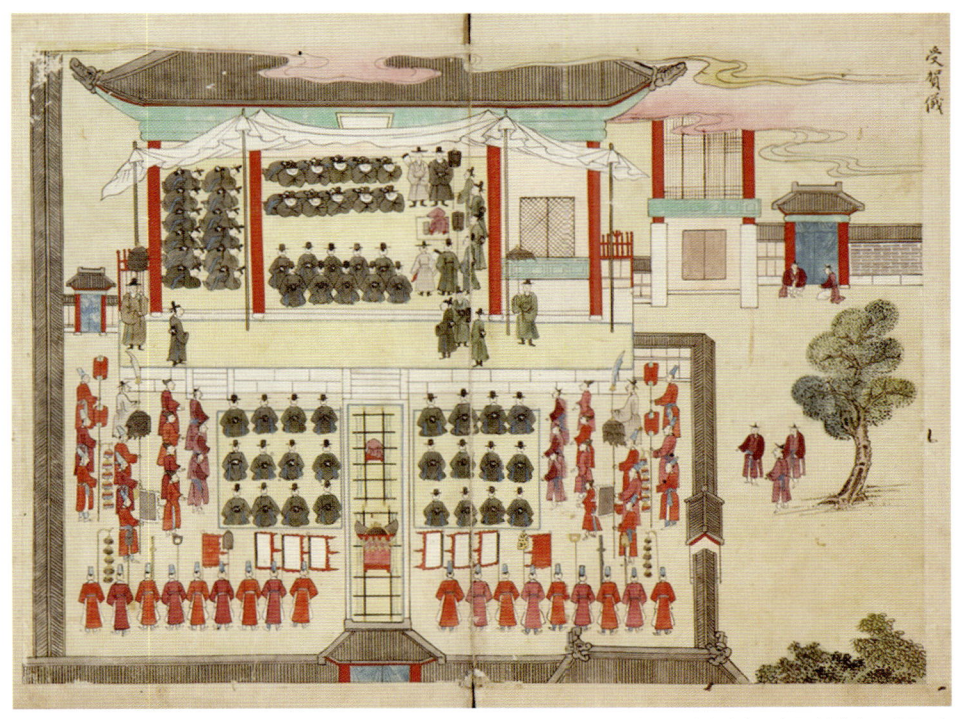

도05-10-06. 〈수하도〉,《왕세자입학도첩》제6폭, 경남대학교박물관(데라우치 문고).

왕세자는 박사에게 수업받기를 세 차례 청한 끝에 입학을 허락받았다. 왕세자는 "선생께 수업하기를 원합니다"라며 승낙을 구하면 박사는 "부덕하여 왕세자를 욕되게 할 수 없습니다"라는 겸양의 태도로 이를 정중하게 거절했다. 왕세자와 박사 사이를 왕복하며 말을 전달하는 사람은 장명자將命者이다. 두 차례 더 왕세자가 요청한 끝에 박사는 "사양해도 명을 받지 못했으니 어찌 감히 명을 따르지 않겠습니까"라며 수락 의사를 밝히고 계단 아래로 내려와 서쪽을 향해 섰다.

그림에는 붉은색 공복을 입은 박사는 명륜당 마당에 서향하여 서 있다. 또 모시 세 필을 담은 광주리를 든 집비자執篚者가 동문을 이미 통과했고 그 뒤에 녹색 공복을 입은 보덕, 술 두 말을 담은 항아리와 말린 고기 다섯 포를 올린 상을 든 집사자가 동문을 향해 걸어가고 있는 모습을 볼 때, 〈왕복도〉는 왕세자가 수업을 승낙받았음을 나타낸 것으로 해석된다. 아직 왕세자는 동문으로 들어가기 전이다.

명륜당의 건물 형태, 동재東齋와 서재西齋, 동정문, 남쪽 담장에 난 서장문西墻門과 북장문北墻門, 동재 북측에 있는 두 개의 협문 묘사는 〈작헌도〉에서와 마찬가지로 『태학지』의 〈반궁도〉와 완전히 일치한다. 도03-38 또 동재와 연결된 담장에 난 향문香門, 그 동편의 식당, 북쪽의 문고門庫 등의 위치와 구조도 〈반궁도〉와 잘 비교된다.

제4장면 〈수폐도〉

수폐의는 왕세자가 박사에게 모시, 술, 말린 고기를 예물로 올리는 장면이다. 도05-08-04, 도05-09-04, 도05-10-04 왕세자는 명륜당 서계를 따라올라가 노란색 사각형으로 표시된 자리에 서고 박사는 동계로 올라가 서향하여 섰다. 왕세자 뒤에는 시강원 관원들이 엎드려 있다. 왕세자는 두 번 절한 뒤 무릎을 꿇고 백비帛篚를 박사에게 바치면 주호酒壺와 수안脩案을 든 집사자가 뒤따라와 박사 앞에 놓았다. 폐물을 든 집사자들이 차례로 박사 앞에 서 있는 모습은 예물을 올리는 절차를 모두 마친 뒤 집사자들이 이를 가지고 물러나려는 순서를 그린 것으로 보인다. 이제 왕세자는 계단 서쪽에 설치된 편차에서 기다렸다가 명륜당 안으로 들어가 수업을 받을 차례이다.

제5장면 〈입학도〉

왕세자가 명륜당 실내에서 박사로부터 강서講書와 석의釋義 수업을 받는 장면을 그린 것이다. 도05-08-05, 도05-09-05, 도05-10-05 박사는 흑단령으로 갈아입고 명륜당 동벽에 마련된 자리로 나아가고 보덕은 왕세자를 인도하여 서쪽 계단으로부터 올라와 박사 앞에 이른다. 박사는 서안을 앞에 두고 세 겹으로 마련한 자리에 앉았으며 왕세자는 규례에 따라 홑겹 자리에 서안도 없이 바닥에 책을 놓고 수업했다.

왕세자가 수업받을 때 서안 설치 여부는 1625년(인조 3) 소현세자가 입학할 때 제기된 사안이며 이때 서안을 두지 않는 것으로 결정되었다.[29] 이렇게 차등을 둔 것은 왕세자일지라도 '수경受經은 스승과 학생의 예를 따라야 한다'라는 옛 제도를 지킨 것이다. 효명세자가 입학할 때 수업한 책은 시강원에서 논의한 대로 『소학』이었다.[30] 박사가 『소학』의 제사題辭를 읽으면 세자가 따라 읽고 박사가 그 뜻을 해석하는 것으로 입학례는 끝이 났다.

제6장면 〈수하도〉

입학례를 치른 이튿날인 3월 12일 순조는 인정전에서 백관의 진하를 받고 교서를 반포했다.[31] 이때 반포한 교서는 입학례의 박사였던 남공철이 지었다. 백관이 왕세자에게 올리는 칭경진하稱慶陳賀도 같은 날 있었는데 예정대로 권정례로 치러졌다. 화첩에는 왕세자가 문무백관의 하례를 받는 수하 의주가 적혀 있고 그림도 백관의 하례를 받는 장면이 그려졌지만 이는 사실과 어긋난다. 도05-08-06, 도05-09-06, 도05-10-06 이날 진하에는 보덕 서정보, 겸보덕 이헌기, 필선 이종목, 겸필선 홍경모, 문학 김병구, 겸문학 윤응대, 사서 김재원, 겸사서 이규현, 설서 남이무 등만이 참여하여 간략하게 치렀다.[32]

장소는 중희당에서 가까운 성정각誠正閣이었다. 성정각은 1813년(순조 13) 관물헌觀物軒을 왕세자의 서연 장소로 정하기 전까지 왕세자의 서연이 주로 베풀어졌던 곳이다.[33] 이 장면에서도 성정각 서편의 인현문引賢門, 그 동편에 서향으로 앉은 누각 건물인 희우루喜雨樓, 상현문尚賢門, 남쪽의 영현문迎賢門 등 건물 묘사는 사실과 잘 부합한다.

왕세자의 눈높이에 맞춘 착실한 의주의 시각화

《왕세자입학도첩》은 궁중 행사를 기념한 보통의 계첩과는 다른 특징이 있다. 유일하게 의주 전문을 수록했으며 그림은 각 단계의 의주를 아주 충실하게 시각화했다는 점이다. 표리 관계에 있는 의주와 그림은 서로 보완적인 역할을 하며 의례 절차를 쉽게 이해시킨다. 행사 과정을 시간 순서에 따라 여러 장면에 나누어 그리는 구성은 《대사례도》와 같은 방식이다. 같은 배경 안에서 인물을 반복 등장시키면서 이야기를 설명해나가는 기법은 화첩이나 긴 화권에 잘 어울린다.

동궁 처소를 출발하여 성균관에 이르러 입학례를 치르고 백관의 하례를 받기까지 전체 과정을 여섯 장면으로 구성한 착상은 입학 의주에 기초한 시강원 관원들의 구상이다. 시강원 관원들은 어린 왕세자의 눈높이에 맞추어 열람하기 편한 화첩 형식을 선택했고 절차를 쉽게 이해할 수 있는 방식으로 그림을 그려 세자를 배려했다. 다시 말하면 시강원 관원들은 효명세자의 입학례에 맞추어 의주를 시각화한 화첩을 새로 만들었고 이를 입학례를 기념한 자신들의 계첩 제작에 그대로 활용했다고 여겨진다. 다음에 살펴볼 회강 의주를 도해한 《회강반차도》나 관례 의주를 도해한 《수교도첩》의 존재를 고려하면 의주를 시각화한 화첩은 세자 교육용으로 시강원에 미리 갖추어져 있었음을 알 수 있다.

인물의 숫자와 동선을 고려하여 중심 건물의 크기와 위치를 융통성 있게 조절한 점은 같은 장소에서 연속적으로 치러지는 행사를 그릴 때 흔히 사용되는 방식이다. 보기 좋은 신체 비례를 가진 인물 유형은 『정리의궤』와 유사한데 그보다도 한 단계 더 진전된 모습이다. 김홍도 화풍의 잔영이 느껴지는 둥근 얼굴, 코와 입의 굴곡이 뚜렷한 측면 얼굴 모습, 높은 콧대의 인상, 엎드린 인물의 자연스러운 표현은 18세기 후반 《화성원행도병》 이후에 나타나는 양식이다.

차별화된 동궁 내입본

현재 전하는 소장본들은 모두 행사 당시에 제작된 것이라고 판단되지만 한꺼번에 여러 점을 제작해야 했던 행사기록화의 속성상 꼭 같이 일치하지는 않는다.[34] 허리가 잘록하고 당당한 자세의 인물 유형, 안정감 있게 땅을 딛고 있는 두 발의 위치, 분홍과 노란빛의

서운 배치, 과장되게 굴곡진 가지와 점엽법의 수목 표현, 질서정연한 벽돌담의 묘법, 진한 붉은색과 담채에 가까운 채색의 적절한 조화, 기둥·처마·현판에 사용된 색감 등은 《왕세자입학도첩》 여섯 점이 공유하는 특징이다. 밑그림과 세부 표현에서 근소한 차이가 있고 서로 같은 점과 다른 점을 교차적으로 간직하고 있지만, 모두 동일한 화가 집단에서 제작되었다고 여겨지며 한 소장본에 두어 명의 화가 솜씨가 확인된다.

《왕세자입학도첩》 여섯 점 중에서 특별히 눈에 띄는 소장본은 국립문화유산연구원에서 국립고궁박물관으로 이관된 본이다. 이 소장본만은 나머지 다섯 점과 밑그림이 다르며 표현과 완성도 면에서 월등히 우수하여 동궁 내입본으로 확정지을 만하다. 건축 표현을 포함하여 인물의 숫자, 위치, 수목의 성김과 빽빽함 등에서 부분적으로 밑그림이 다르다. 또 왕세자 의장과 가마, 창살·기왓골·서까래·난간·벽돌담·계단 등 건축물 등을 보면 꼿꼿한 윤곽선은 흐트러짐이 없으며 세부 묘사와 설채에 각별히 정성을 쏟았음을 느낄 수 있다. 의주의 충실한 도해, 도상의 정확한 표현, 밀도 있고 치밀한 장식 묘사, 금칠의 사용, 단정한 사자관의 글씨 등 나무랄 데 없이 완성도가 좋다.

일례로 이 소장본의 〈출궁도〉에서 세자시강원 관원의 복식은 의주의 규정대로 흑단령黑團領으로서 녹색 공복公服을 입은 다른 관원들과 뚜렷하게 구별된다.^{도05-08-01} 나머지 다섯 점의 소장본에는 녹색 혹은 갈색 한 가지로 설채되어서 구별이 불가능하다. 또한 이 소장본의 〈출궁도〉는 중화문을 통과한 왕세자 여輿가 시각적으로 두드러지도록 다른 인물과 겹치지 않게 그려지고 이를 선도하는 보덕의 존재도 쉽게 알아볼 수 있게끔 그려졌다. 나머지 장면에서도 역할과 품계에 따라 약간 앞서고 뒤로 물러선 인물의 위치 등이 세심하게 고려되어 있어서 많은 인물이 등장함에도 일정한 질서와 계통이 세워져 있음을 알아볼 수 있다. 또한 인물 각자의 정해진 위치와 대열의 형태가 명료하여 다른 소장본보다 그 역할을 가늠하기가 쉽다. 그러나 다른 소장본은 복색, 인물의 위치 등에서 애매하게 처리된 부분이 많다.

같은 맥락에서 이 소장본의 각 장면의 수목 표현은 연녹색과 진녹색으로 담채한 위에 잔잔한 점을 찍고 나무 아래 지면에도 녹색점을 얌전하게 찍는 묘법이 한결같지만, 다른 다섯 점의 소장본은 갈색조로 밑칠한 나무가 많고 나뭇잎을 묘사한 점묘는 상대적으로 거칠다.

또한, 〈작헌도〉의 뜰에 북향한 유생의 숫자도 다른 다섯 점의 소장본보다 두 배 많다. 도05-08-02 고대본 37명, 경남대본 34명, 연대본 39명, 국립도서관본 34명 등 세 줄로 서립한 35명 내외의 유생이 적당히 공간을 채우는 정도로 그려졌으나 구 문화유산연구원 소장본은 다섯 줄로 늘어선 유생이 무려 68명이나 빽빽하게 들어서 있다. 이러한 현상은 나머지 장면에서도 똑같이 발견된다. 내입본과 여타의 분하용은 장황뿐만 아니라 회화 수준에서도 한눈에 차별화됨은 동국대학교박물관 소장의 〈봉수당진찬도〉와 도04-17 리움미술관 소장의 〈환어행렬도〉 도04-18 사례에서 이미 확인한 바 있다.

구 문화유산연구원 소장본이 동궁 내입본이었을 가능성은 이 화첩이 1911년에 완공한 이왕직도서실李王職圖書室의 도서를 4년 후 창경궁 안에 새로 지은 장서각藏書閣으로 이관할 때 포함되었던 점에서도 짐작된다. 장서각의 서적은 규장각의 봉모당奉謨堂 자료를 기본으로 적상산 사고, 궁내부宮內府, 칠궁七宮, 낙선재樂善齋, 종묘, 각릉재실各陵齋室, 창덕궁 등에서 수집한 자료가 합쳐진 것으로서 왕실 관련 자료가 중심을 이룬다.[35] 특히 장서각에는 《왕세자입학도첩》 외에도 《시민당도첩》, 《수교도첩》 등 왕세자 관련 회화 자료가 많았으며 「춘방장春坊藏」이란 인장이 찍힌 동궁 관련 전적도 주목되어왔다.[36] 이는 동궁에 보관되어 있던 다수의 전적이 장서각에 이관되었음을 시사한다.

한편 경남대학교박물관 소장본에는 다른 소장본에 없는 겸필선 홍경모의 서문이 의주 앞에 다른 필체로 들어가 있어서 홍경모가 소장했던 계첩이 분명해 보인다. 그는 서문 말미에 "의례를 마치고 시강원 관원들은 이 일을 그림으로 그려서 영구히 증명하기로 의견을 모아 그림 다음에 근체시 한편을 이미 지었는데 또 이 서문을 쓴다"라고 했다.[37] 홍경모의 서문은 계첩 제작 당시부터 공식적으로 수록된 서문이 아니라 나중에 자신이 소장하게 된 화첩에 개인적으로 추가한 글이다.

최근 입수된 국립고궁박물관 소장본은 파평윤씨 집안에 가전되어온 소장본으로 원래의 장황을 간직하고 있으며 상태도 좋다. 무늬 없는 푸른색 비단으로 싸고 붉은 비단으로 가장자리를 돌린 흰 비단 제첨에 "왕세자입학도"라고 표제를 썼다.[38] 시문을 쓴 인물 중에 포함된 겸문학 윤응대가 받아서 간직했던 소장본으로 파악된다.

효명세자의 교육 평가 의례, 《회강반차도첩》

왕세자가 학생 신분으로 성균관에 들어가는 입학례는 상징적인 의례였고 실질적인 교육은 시강원에서 강론하는 서연을 통해 이루어졌다. 시강원의 교육은 매일 정규적으로 시행하는 법강法講이 있고 시간에 구애받지 않는 소대召對와 야대夜對가 있었다. 그 외에 한 달에 한두 번씩 열리는 회강會講은 세자의 서연에만 있는 과정으로 사·부 이하 시강원과 익위사의 관원 전원이 참석한 가운데 세자가 그간 공부한 내용을 확인받는 자리이다. 회강은 학문 습득의 목적 외에도 세자가 연석筵席에 오르내리고 읍揖하는 겸양의 예절을 익히며, 스승을 높이고 어른을 공경하는 마음을 나타내는 자리라는 속뜻이 있다.[39]

회강 의주를 시각화한 화첩은 국립고궁박물관과 규장각에 한 점씩 전한다. 먼저 국립고궁박물관 소장의 《서연회강의》書筵會講儀는 《왕세자입학도첩》과 함께 파평윤씨 집안에 가전되었던 화첩이다. 도05-12 나중에 붙인 듯한 제첨에는 '임오내하 춘방구저'壬午內下春坊舊儲라는 글씨가 있어 이 화첩은 1822년(순조 22)에 시행된 효명세자의 회강례를 그린 것으로 추정된다. 대나무칼로 칸을 긋고 글씨를 쓴 방식, 글씨의 서풍, 인물 표현 양식, 서운의 표현 등이 《왕세자입학도첩》과 상통하여 《서연회강의》의 제작 시기는 1822년으로 보아도 좋겠다. 「서연회강」 의주를 쓰고[40] 이 길지 않은 의주를 〈예합습강도〉詣閤習講圖, 〈춘계방양사선입정배례도〉春桂坊兩司先入庭拜禮圖, 〈강계영상사부도〉降階迎上師傅圖, 〈사부빈객배례도〉師傅賓客拜禮圖, 〈회강도〉會講圖 등 다섯 폭에 차례로 도해했다.

글씨 없이 다섯 장의 그림으로만 구성된 규장각 소장의 《회강반차도》會講班次圖는 팔보문八寶文과 운문雲文이 섞인 감색 비단으로 표지를 싸고 자주색 가장자리를 두른 흰 비단 제첨에 반듯한 해서체로 '회강반차도'라고 쓴 형식이 왕실 문헌의 장황과 상통한다.[41] 도05-13 표제에 '반차도'라 한 것은 이 화첩이 회화성보다는 회강 의주를 순서대로 시각화하는 데 목적을 두었음을 시사한다.

《서연회강의》와 《회강반차도》 두 점의 그림 내용은 서연 장소, 참여 관원의 숫자와 위치는 물론 서운의 모양까지 일치한다. 차이라면 《서연회강의》 각 폭의 회장에 제목을 쓰고 인물 옆에는 직함을 써두었다는 점과 인물의 묘법이다.

도05-12. 《서연회강의》 표지, 1822년, 40.1×24.8, 국립고궁박물관.

도05-13. 《회강반차도》 표지, 41.1×26.5, 서울대학교 규장각한국학연구원.

　첫 번째 장면 〈예합습강도〉는 회강일에 습강習講하는 광경을 그린 것이다.⁴² ^{도05-12-01, 도05-13-01} 습강이란 회강 시작 전에 당번인 상·하번 서연관과 입대한 신하들이 모여 당일 진강할 내용을 미리 확인하는 것이다. 습강은 보통 회강이 시작되기 약 30분 전에 회강 장소의 합문 밖에서 이루어졌다. 회강 장소가 화면 윗부분에 배치되고 합문 밖에 설치된 차일 아래에 시강원 관원들은 각자 정해진 자리에 상복흑단령을 입고 열좌했다. 왼쪽 가장 상석에 앉은 두 사람이 사·부이며 조금 뒤로 물러앉은 네 명은 빈객賓客인데 이들 앞에는 강독할 책이 놓인 서안이 준비되어 있다. 보덕 이하 시강원 관원과 익위 이하 익위사 관원은 모두 북향하여 앉았다. 화면에는 보덕, 즉 이날의 상·하번 강관講官이 사 앞에 나아가 왕세자가 당일에 배울 부분을 읽는 순서가 그려졌다.

　두 번째 장면 〈춘계방양사선입정배례도〉는 시강원과 익위사의 관원이 먼저 뜰에나아가 배례하는 순서를 그린 것이다.⁴³ ^{도05-12-02, 도05-13-02} 실내에는 왕세자의 자리가 동쪽 벽

에 서쪽을 향해 설치되었는데 교의와 답장으로 준비되었다. 상복을 입은 사·부 이하의 시강원과 익위사 관원들이 왕세자를 향해 북향하여 겹줄로 열좌했다. 마지막 줄의 네 명은 인의이다. 왕세자는 익선관에 곤룡포를 갖추고 교의에 앉게 된다.

　　세 번째 〈강계영상사부도〉는 왕세자가 계단 아래로 내려와 사·부를 맞이하는 순서를 보여준다. 도05-12-03, 도05-13-03 입학의에서도 그랬지만 강론하는 자리에 사·부가 입참할 때는 왕세자가 반드시 계단을 내려와 사·부를 실내로 맞아들이고 먼저 재배하는 것이 규례였다.[44] 앞 장면에서 북향하여 앉았던 관원들은 동·서로 나뉘어 마주 보고 섰다. 화면에는 왕세자가 동쪽 계단으로 내려와 서쪽을 향해 서면, 사·부와 빈객이 서쪽 계단의 아래로 나아간 순서가 그려졌다. 실내에 들어갈 때는 사·부가 먼저 오르고 빈객은 왕세자가 오르기를 기다려 마지막으로 들어갔다.

　　네 번째 〈사부빈객배례도〉는 당 안의 정해진 자리로 나아간 사·부와 빈객 네 명이 왕세자의 재배를 받은 뒤 답배하는 모습이 그려졌다. 도05-12-04, 도05-13-04 좌차는 사·부가 북쪽을 상위로 하고 빈객은 약간 뒤로 물러서 나란히 자리잡았다. 보덕 이하 춘방과 계방의 관원들은 그대로 뜰에 남아 대열을 유지했다.

　　왕세자, 사·부, 빈객이 모두 서안 앞에 앉으면 보덕 이하 시강원 관원은 당 안의 자리로 나아가 동쪽을 상위로 하여 자리잡았다. 익위사의 익위 이하는 월대의 동쪽과 서쪽에 서게 된다. 왕세자가 먼저 전날 수업한 것을 암송하고 해석하면, 사·부가 강론을 펼치는데 마지막 그림 〈회강도〉는 이 순서를 그린 것이다. 도05-12-05, 도05-13-05 진강進講 순서는 강관이 새로 배울 부분의 음을 읽으면 왕세자가 따라 읽고, 강관이 이를 해석하면 왕세자도 한번 해석한 뒤 마지막으로 왕세자가 한 번 더 읽고 해석하는 것으로 마무리되었다.[45]

　　《서연회강의》와 《회강반차도》는 의식 절차를 순서에 따라 도해한 점, 같은 건축 배경을 반복적으로 사용한 점에서 《왕세자입학도첩》과 상통한다. 인물의 묘법, 특히 얼굴 옆모습, 계단·처마·현관 등의 건물 표현 양식, 차일의 형태와 주름, 황색과 분홍색의 서운, 전체적인 색감, 그리고 명암이 베풀어지지 않은 점도 《왕세자입학도첩》과 대단히 유사하다.[46] 그러나 《서연회강의》와 《회강반차도》는 복색이나 필선의 운용이 달라서 시대 양식을 공유한 서로 다른 화가의 작품이라고 판단된다. 《회강반차도》의 필선이 한층 경직되고

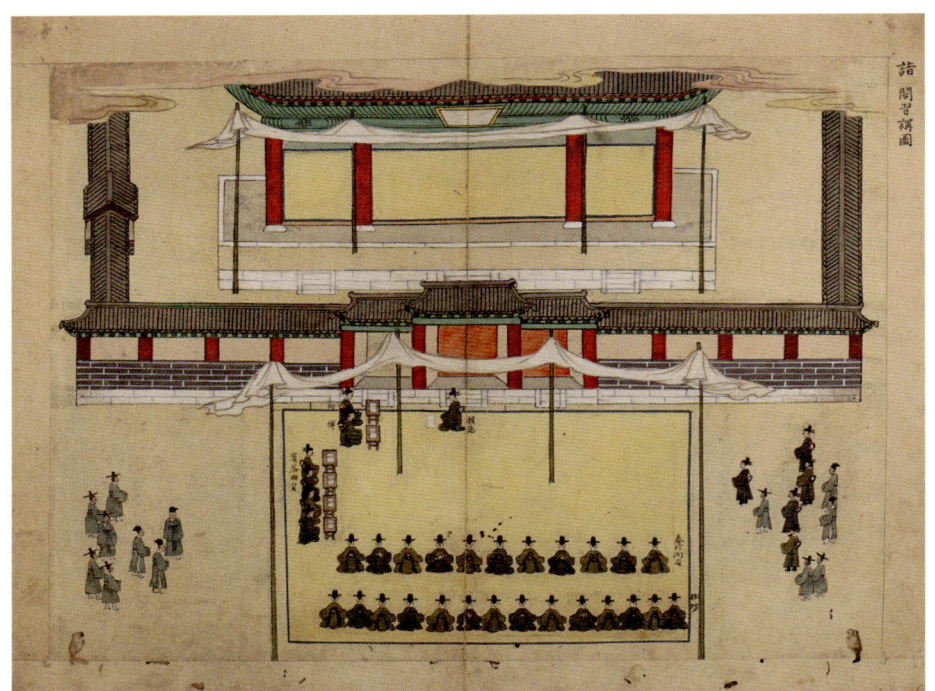

도05-12-01. 제1폭
〈예합습강도〉.

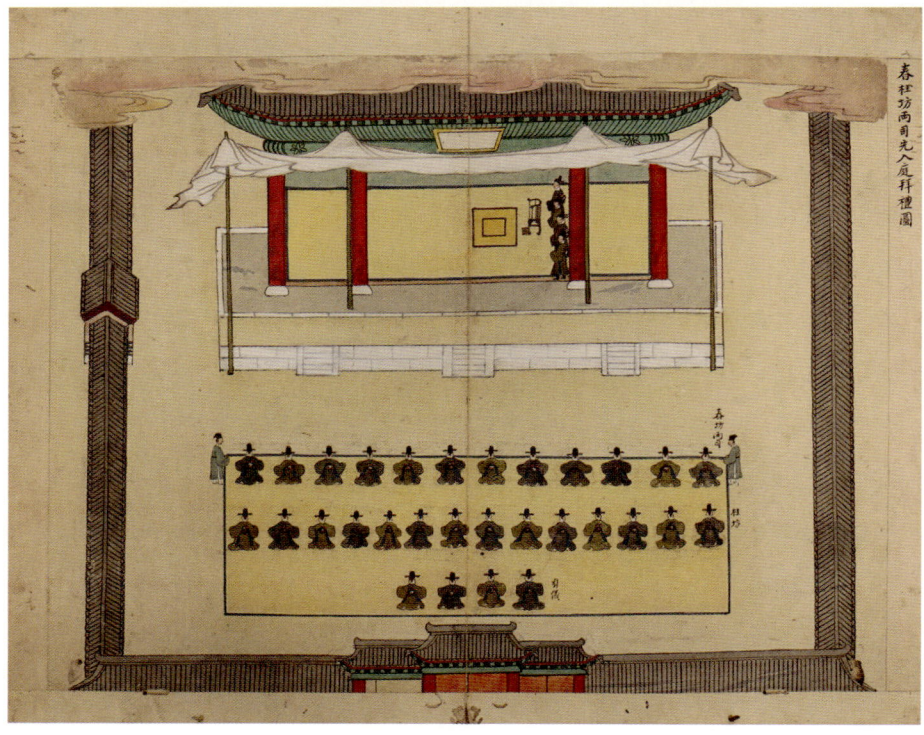

도05-12-02. 제2폭
〈춘계방양사선입정배례도〉.

도05-12. 《서연회강의》, 지본채색, 34×45.1, 국립고궁박물관.

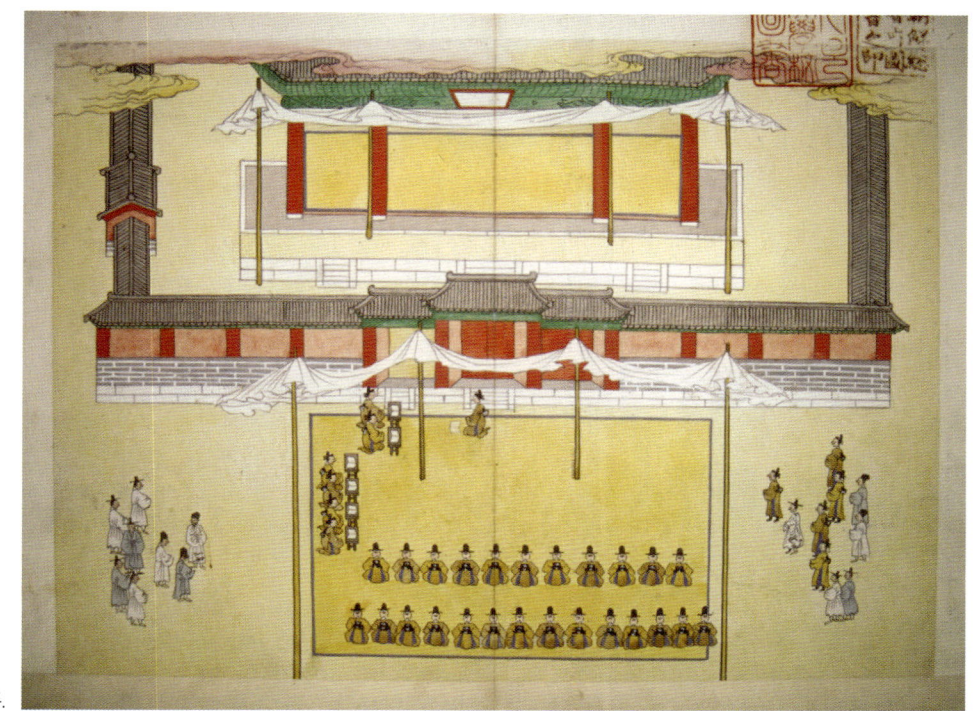

도05-13-01. 제1폭.

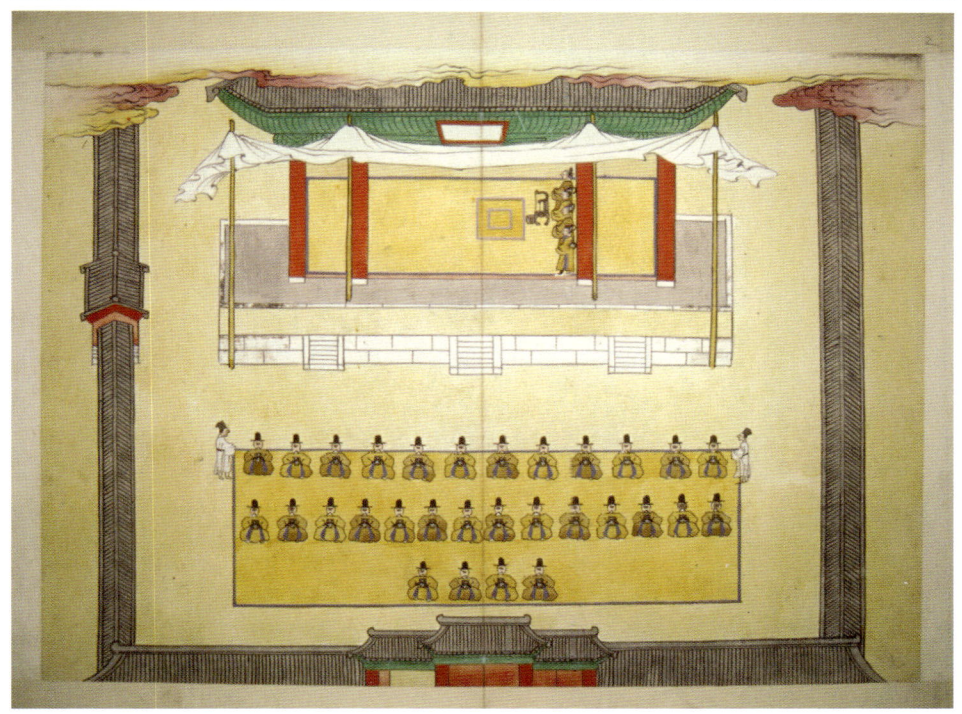

도05-13-02. 제2폭.

도05-13. 《회강반차도》, 지본채색, 서울대학교 규장각한국학연구원.

도05-12-03. 제3폭
〈강계영상사부도〉.

도05-12-04. 제4폭
〈사부빈객배례도〉.

도05-12. 《서연회강의》, 국립고궁박물관.

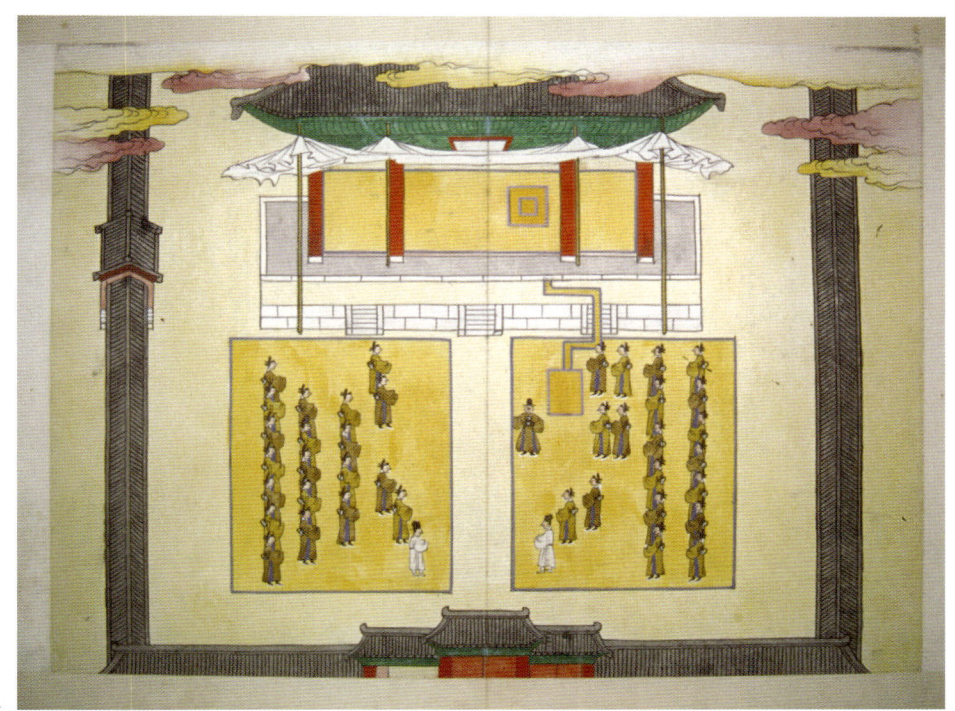

도05-13-03. 제3폭.

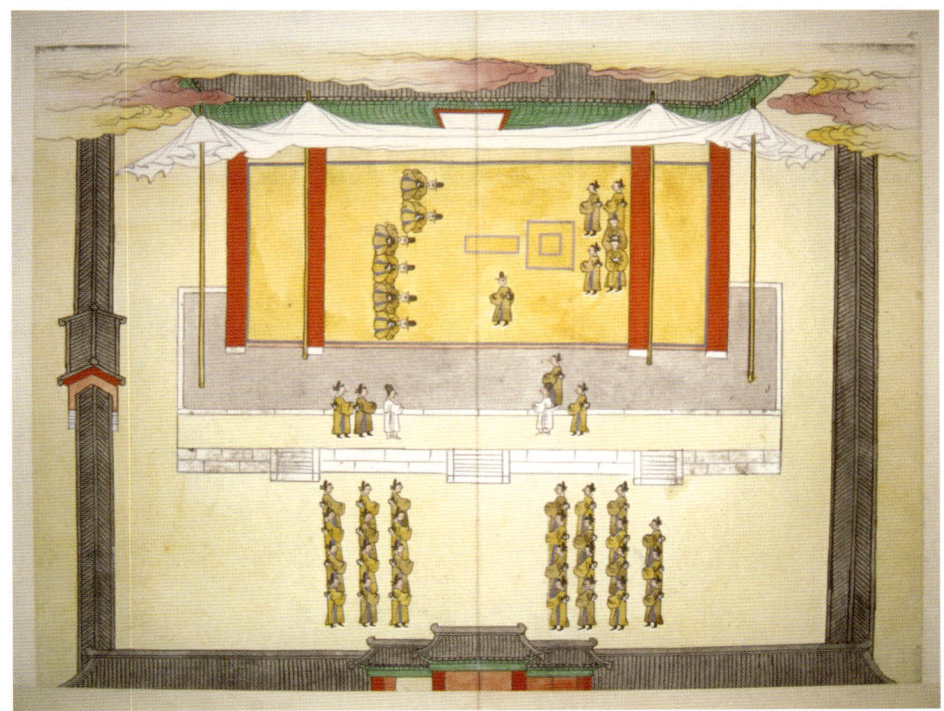

도05-13-04. 제4폭.

도05-13. 《회강반차도》, 서울대학교 규장각한국학연구원.

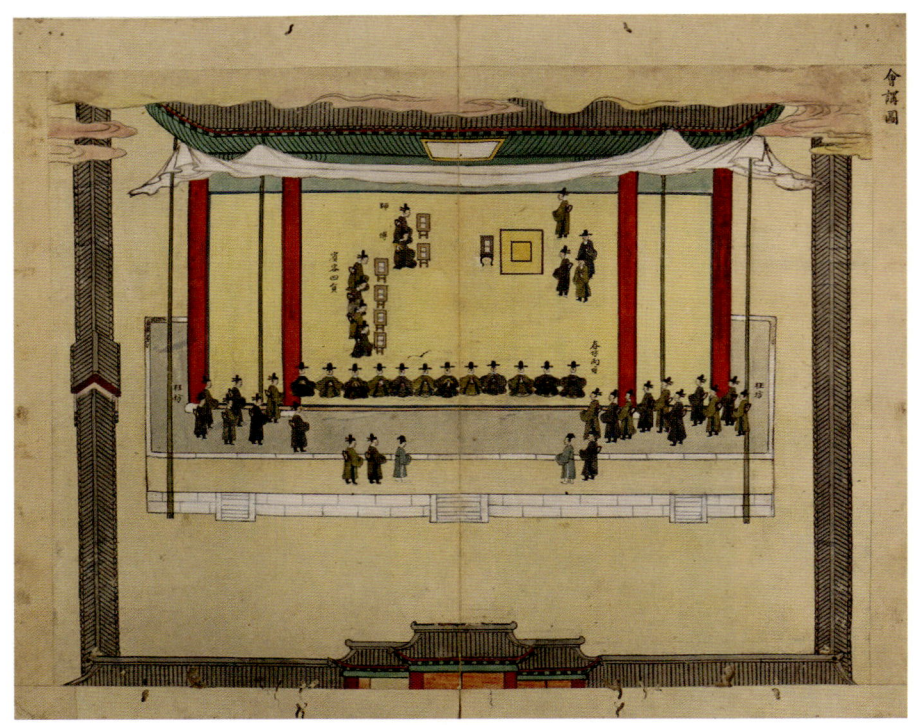

도05-12-05. 제5폭 〈회강도〉,《서연회강의》, 국립고궁박물관.

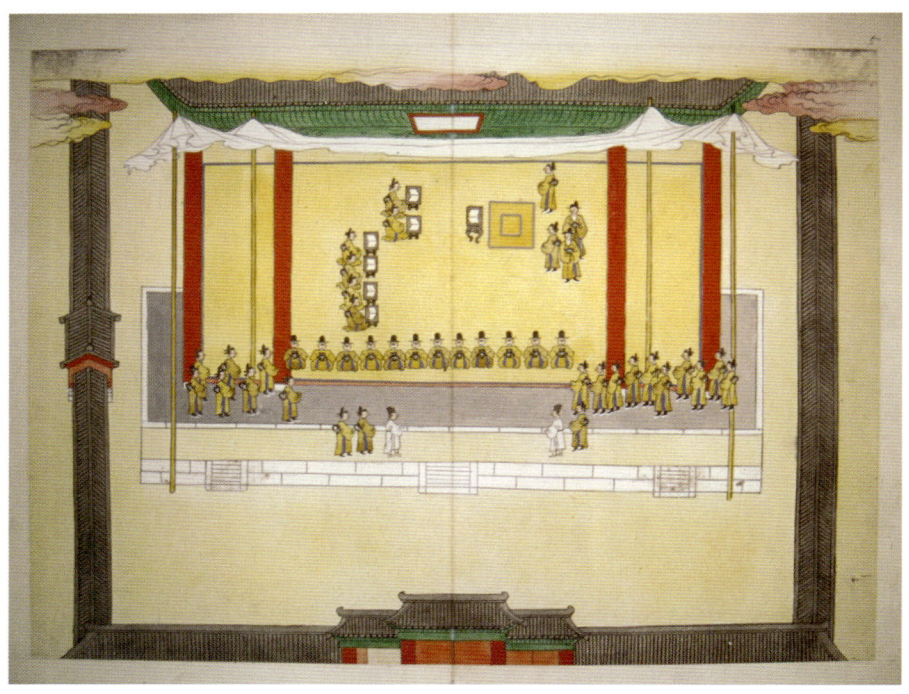

도05-13-05. 제5폭,《회강반차도》, 서울대학교 규장각한국학연구원.

일률적이며 채색도 엷게 베풀어져 있다.

《서연회강의》와 《회강반차도》는 계첩이라기보다 시강원에서 세자에게 회강의 절차를 숙지시키기 위해 만들어올렸던 의주의 도해로서 처음부터 실용적인 목적으로 그려진 일종의 '반차도'였다. 그래서 《왕세자입학도》만큼 배경의 설정이나 세부 묘사가 많지 않으며 세자의 위치와 동선, 시강원과 익위사 관원의 위차位次 같은 의주의 핵심만을 회화적으로 나타내는 데 주력했다. 의주를 도해하는 방식이나 궁극적인 그림의 기능 면에서 보면 《서연회강의》나 《회강반차도》는 《종묘향의도병》과 같다. 도04-05, 도04-06

도05-14. 《수교도첩》 표지, 19세기 전반, 45.6×30.8, 국립고궁박물관.

왕세자 관례 의식의 도해, 《수교도첩》

《수교도첩》은 13폭의 그림만으로 이루어진 국립고궁박물관 소장의 화첩이다. 도05-14 왕으로부터 교지를 받는 의례이면서 남성이 주인공인 전례는 책례와 관례로 범위가 좁혀짐에 따라 이 화첩은 왕세자의 관례 의식을 그린 것임을 알 수 있다.[47] 『국조오례의』 가례에는 「왕세자관의」가 다음과 같이 5단계로 규정되어 있다.

① 종묘에 경사를 아룀
② 왕이 정전에 임하여 빈찬에게 관례를 명함
③ 왕의 명령을 받은 빈찬이 동궁에서 관례를 집행함
④ 주인이 빈객에게 연회를 베풂
⑤ 왕에게 하례를 올림

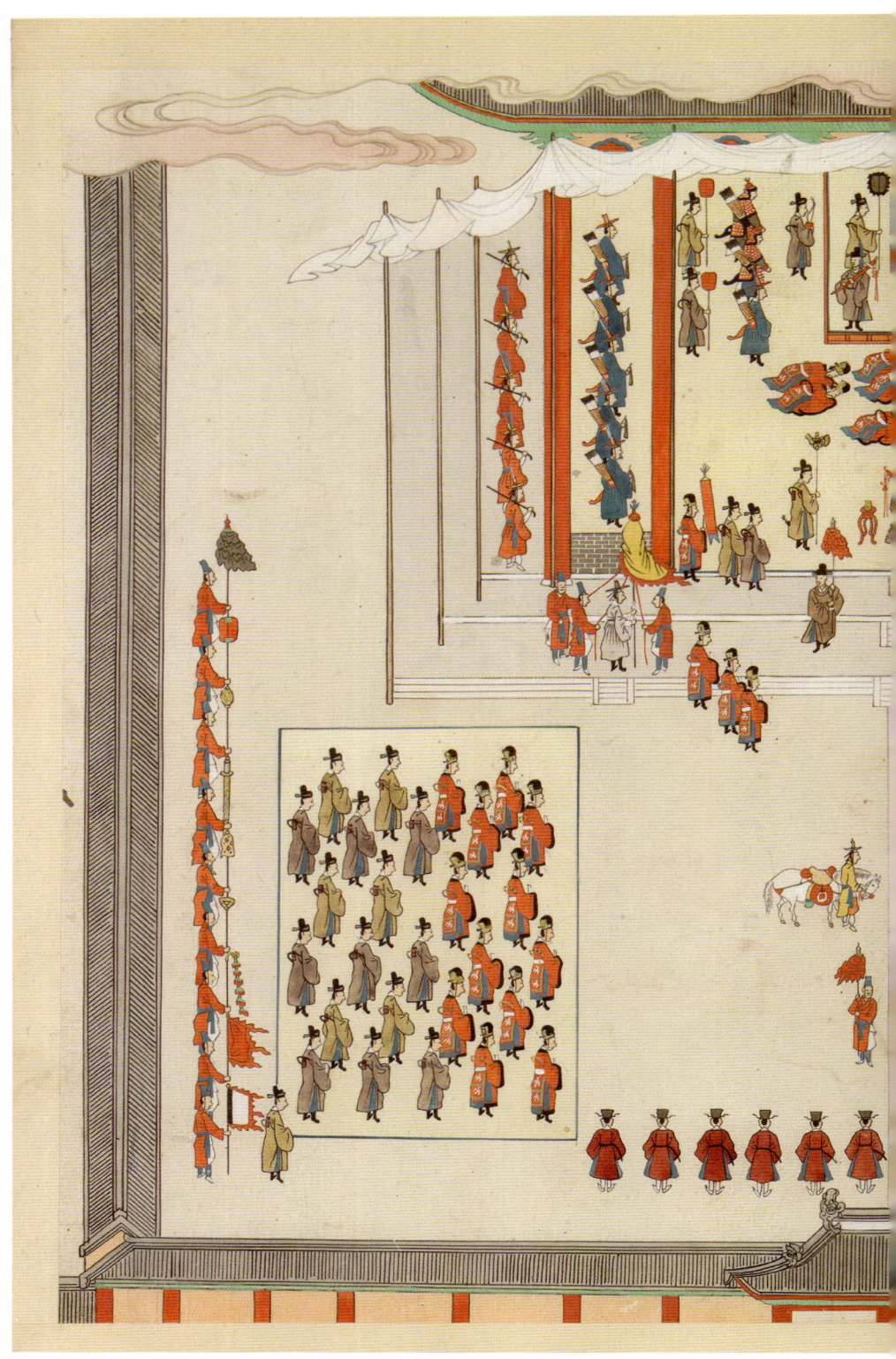

도05-14.《수교도첩》, 19세기 전반, 지본채색, 42.3 ×57.7, 국립고궁박물관.

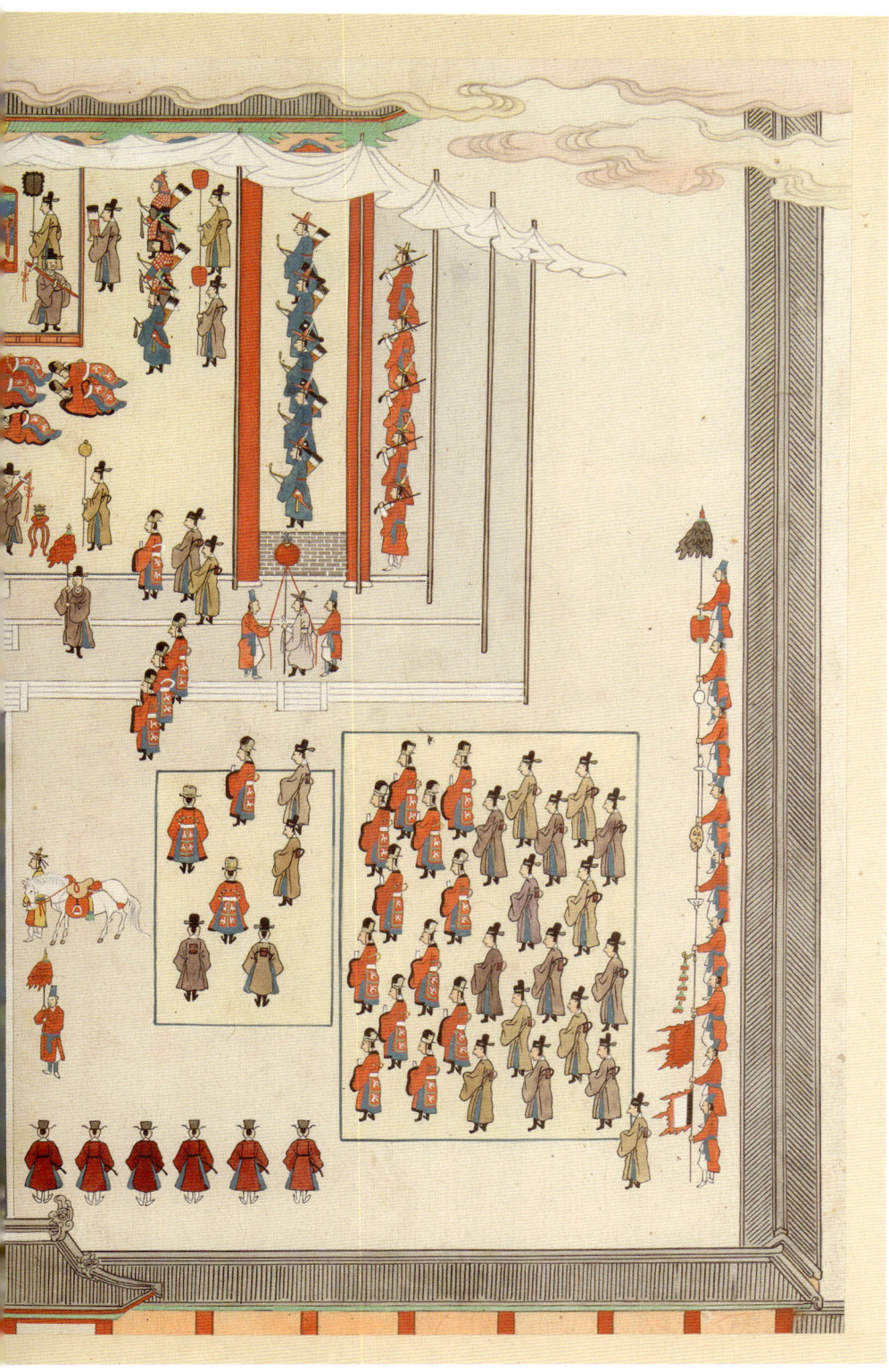

도05-14-01. 제1폭 〈왕이 빈·찬에게 관례를 명함〉.

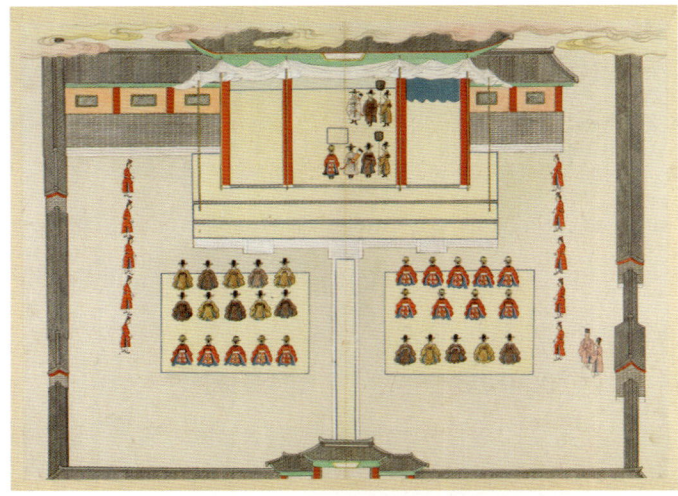

도05-14-02. 제2폭
〈궁관 및 집사의 배례〉.

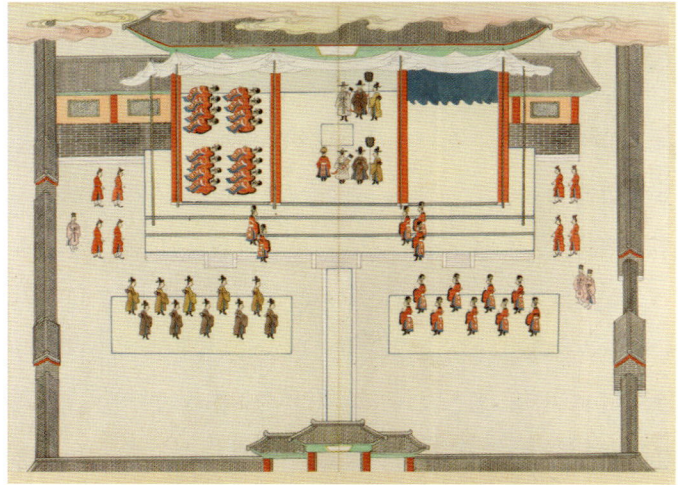

도05-14-03. 제3폭
〈종친 및 2품 이상 관원의 배례〉.

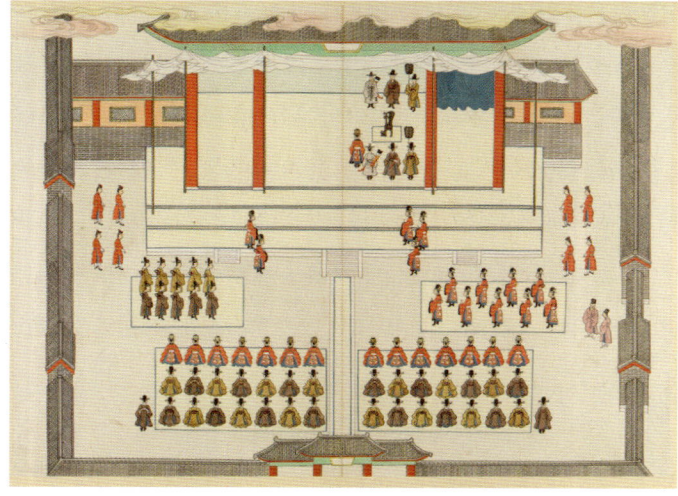

도05-14-04. 제4폭
〈3품 이하 관원의 배례〉.

도05-14. 《수교도첩》, 국립고궁박물관.

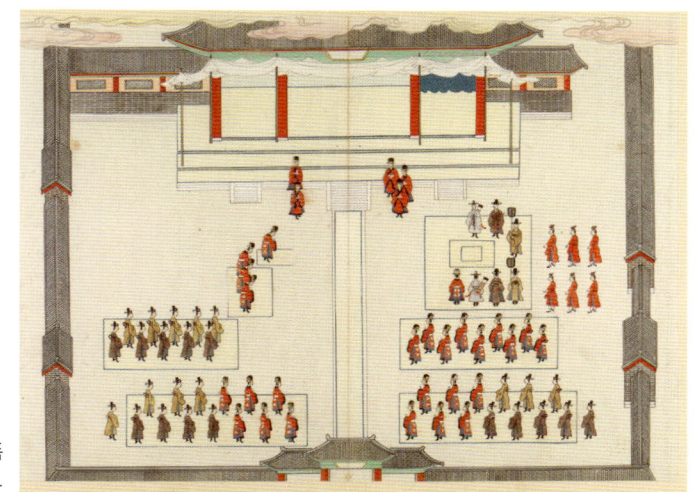

도05-14-05. 제5폭
〈왕세자가 사·부·빈객을 맞이함〉.

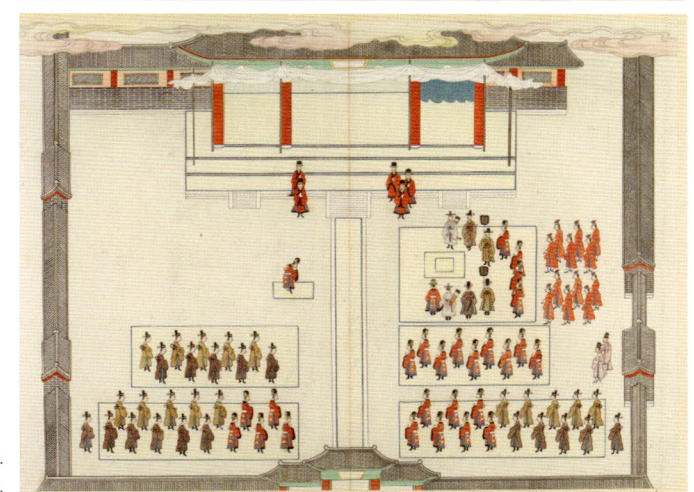

도05-14-06.
제6폭 〈왕세자와 주인의 답배〉.

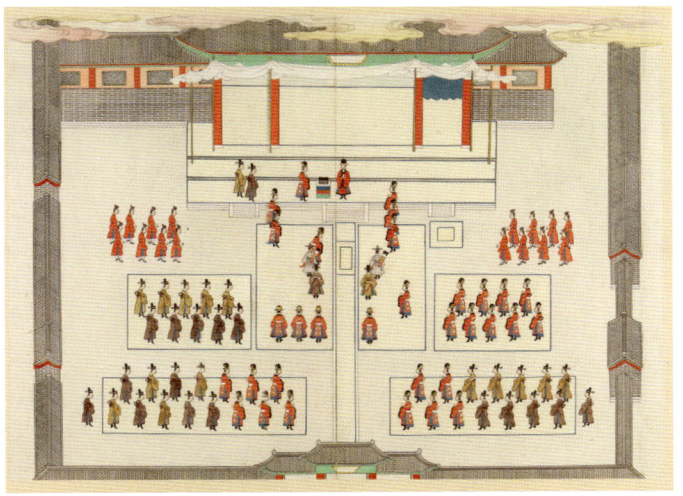

도05-14-07. 제7폭
〈왕세자가 교서를 받음〉.

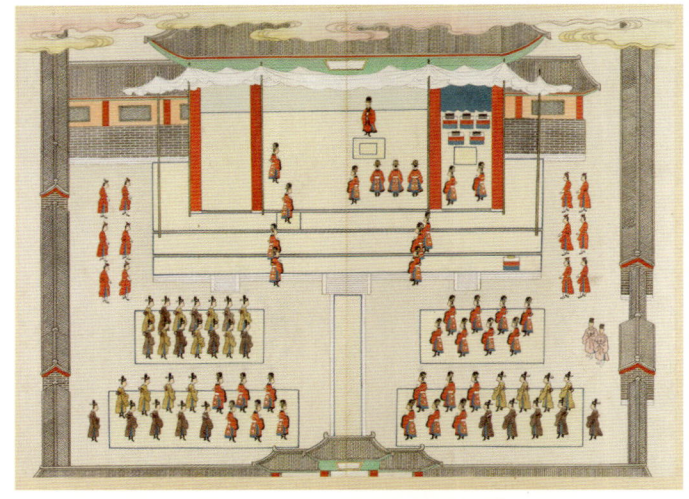

도05-14-08. 제8폭
〈왕세자가 동서에 들어감〉.

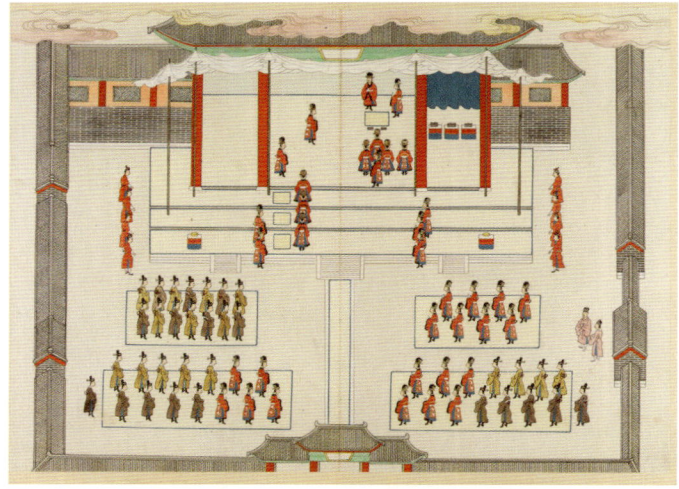

도05-14-09. 제9폭
〈왕세자에게 초가관·재가관·삼가관을 씌움〉.

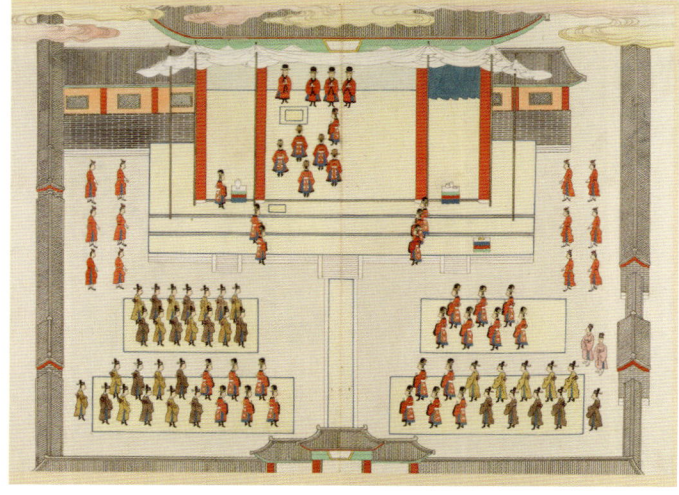

도05-14-10. 제10폭
〈왕세자가 감주를 받음〉.

도05-14. 《수교도첩》, 국립고궁박물관.

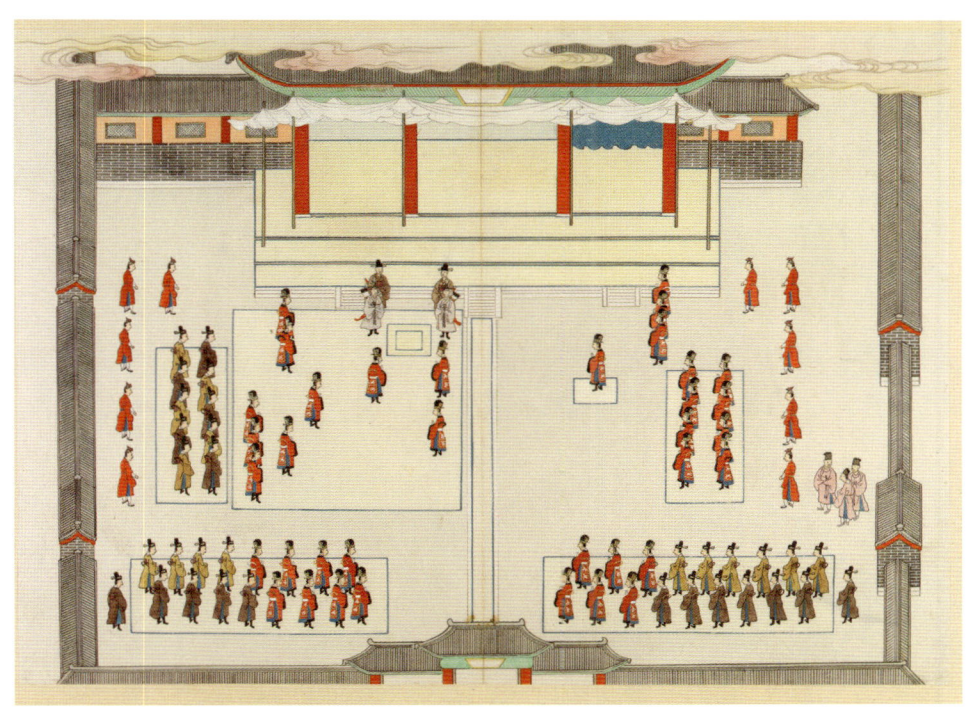

도05-14-11. 제11폭 〈빈이 왕세자에게 자를 지어줌〉.

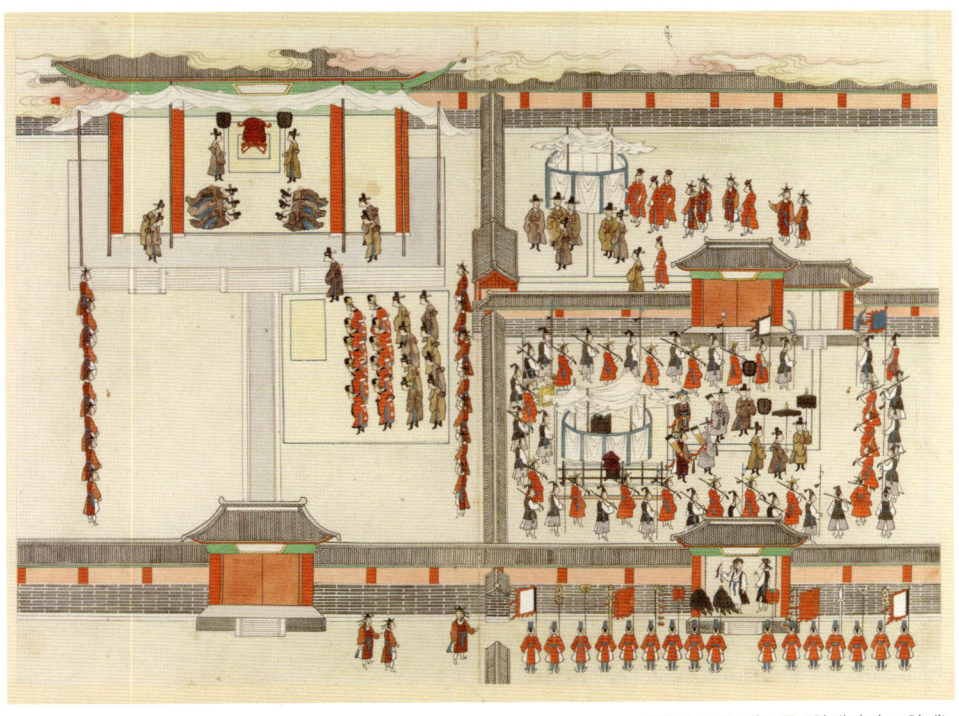

도05-14-12. 제12폭 〈왕세자의 조알례〉.

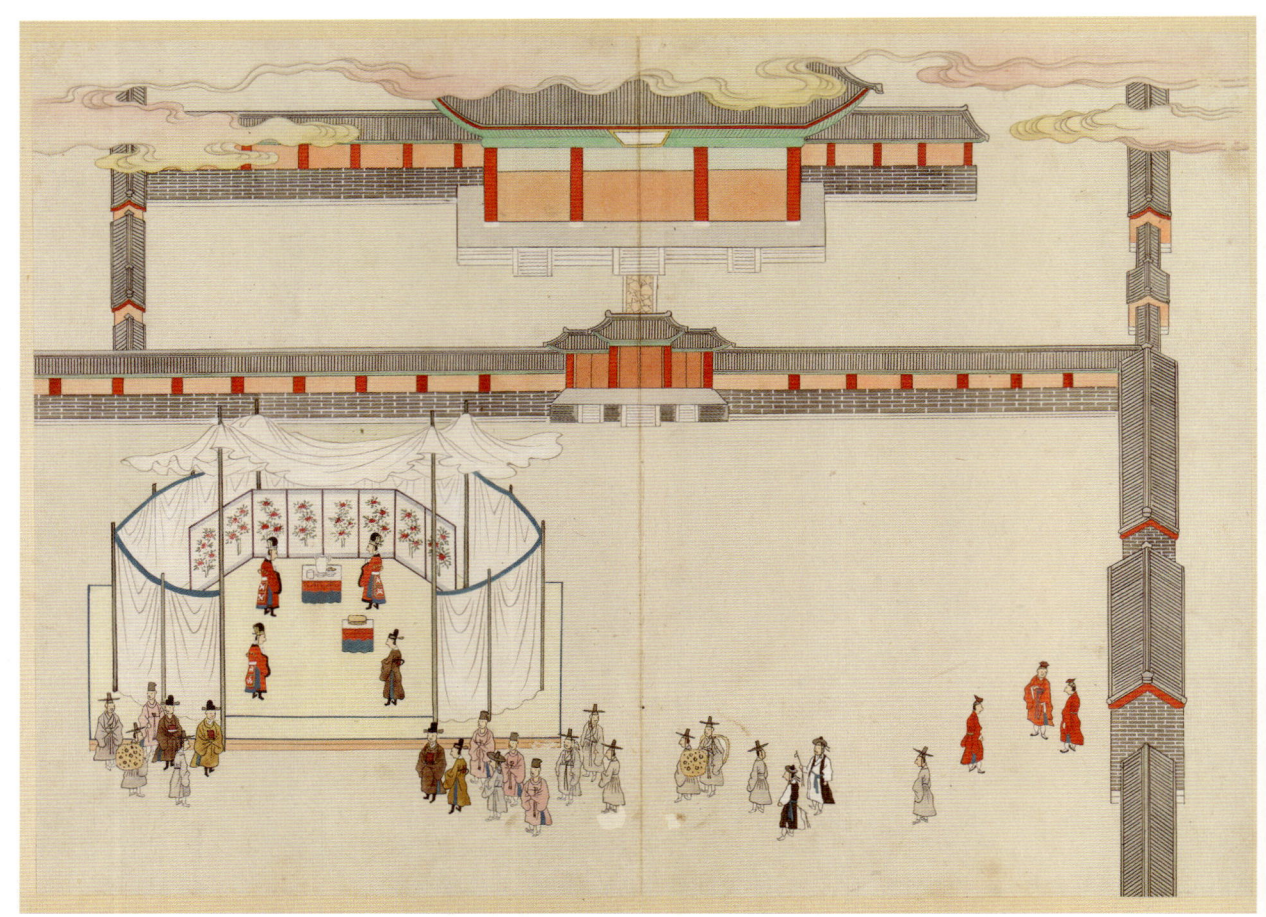

도05-14-13. 제13폭 〈주인이 빈객에게 회례를 행함〉.

도05-14. 《수교도첩》, 국립고궁박물관.

《수교도첩》은 관례 전에 종묘에 아뢰는 순서를 제외하고 나머지 과정을 13장면에 나누어 도해했는데 왕이 정전에서 빈賓·찬贊에게 왕세자의 관례를 행할 것을 명령하는 장면으로부터 시작된다. 도05-14-01 교지를 전교관傳敎官이 선포하고 빈이 교서함을 받는 것이 이 순서의 핵심이다. 빈과 찬은 교서를 받들고 동궁으로 가서 세자 앞에서 이를 선포하는 중요한 역할을 했다.

정전 대청의 중앙에 설치된 어탑에는 당가 및 어좌가 있고 이 주위를 보검과 청선이 시위하고 있다.[48] 어탑 아래에는 승지·사관이 부복했고 이 의식이 교지 선포의 자리임을 말해주는 교서함이 준비되어 있다. 일산·운검·향로·향합·수정장·금월부·홍양산을 비롯하여 휘를 들고 있는 협률랑, 교룡기와 둑, 어도의 소여小輿와 대연大輦, 그 좌우의 어마, 뜰 남쪽에 펼쳐진 장악원의 헌현軒懸, 동·서쪽의 노부 등은 왕이 친림한 정전 의식에서 기본적으로 배설되는 의장 및 의물이다.

종친과 문무백관이 전정 동쪽과 서쪽에 나누어 자리했고 빈·찬, 전교관, 교서안을 드는 집사관의 자리는 어도 동쪽 문관 반열의 서쪽에 따로 마련되었다. 이때 문관은 조복, 집사자는 공복을 착용했다. 정전에서 받은 교서를 동궁으로 가지고 가서 선포하는 절차와 반차는 《문효세자책례계병》의 첫 번째 장면인 〈인정전책봉도〉와 밀접한 관련이 있다. 도04-01

두 번째 장면부터는 관의冠儀에 관한 내용으로 장소가 동궁으로 바뀌었다. 이 장면은 왕세자가 궁관시강원 및 익위사 관원과 의식을 진행하는 집사자로부터 절을 받는 순서를 담은 것이다. 도05-14-02 당 안 가운데에는 서쪽을 향해 왕세자의 자리가 사각형으로 표시되어 있고 뜰 동쪽에는 시강원 관원과 집사관이, 서쪽에는 익위사 관원이 왕세자를 향해 앉아 있다. 왕세자 자리 앞의 조복을 입은 인물은 왕세자가 취할 동작을 알리고 보좌하는 필선인데, 필선은 왕세자를 가장 가까운 곳에서 시위하는 익위·사어·선 등과 함께 왕세자의 동선에 맞추어 함께 움직이게 된다.

세 번째 장면은 왕세자가 종친과 2품 이상 관원의 절을 받고 답배答拜하는 모습이다. 도05-14-03 인의가 종친과 2품 이상의 문무관을 인도하여 당 안으로 들어오면 종친과 문관은 북쪽, 무관은 남쪽의 배위로 나아가 두 번 절을 올린다. 왕세자도 이에 답하여 재배했다.

계단 위에 조복을 입고 서 있는 사람은 인의와 찬의이다. 뜰에는 배례를 마친 시강원과 익위사 관원들이 겹줄로 서로 마주 보고 있는데 이들은 관례가 끝날 때까지 이 대열을 유지하게 된다.

네 번째 장면은 왕세자가 3품 이하 관원들의 절을 받는 순서를 그린 것이다. 도05-14-04 왕세자의 자리는 당 안의 중앙에서 동쪽으로 옮겨지고 의자가 놓인 점이 달라졌다. 시강원과 익위사 관원들 남쪽에 동·서로 나뉘어 앉아 있는 사람들은 절을 올릴 3품 이하의 문무관이다. 이들의 배위는 2품 이상의 관원과 차등을 두어 뜰에 자리가 정해졌고 여기에서 두 번 절했다.

다섯 번째 장면은 궁관과 집사관, 종친과 문무관의 배례를 받은 왕세자가 계단 아래로 내려와 사·부·빈객을 맞이한 뒤 재배하고 또 답배를 받는 모습이다. 도05-14-05 왕세자의 배위는 뜰 동쪽에 서향하여 설치되었고 당 안에서 왕세자를 보호하던 장위仗衛와 필선도 따라 내려와 같은 대열로 늘어섰다. 길 서쪽에는 사·부가, 그 남쪽의 조금 뒤로 물러선 자리에 빈객이 국궁했다. 길 동쪽에는 시강원 관원과 문관, 서쪽에는 익위사 관원과 무관들이 마주 향한 대열로 늘어서 있다.

여섯 번째 장면은 세자와 의례를 주관하는 주인主人이 절을 주고받는 모습을 그린 것이다. 도05-14-06 사·부와 빈객이 왕세자의 뒤에 가서 서면 인의는 주인을 인도하고 들어와 뜰 서쪽의 배위로 나아간다. 왕세자가 재배하면 주인도 답하여 재배했다.

일곱 번째 장면은 왕세자가 교서를 받는 장면이다. 왕세자가 교서를 받는 자리는 뜰 중앙의 길 위에 북향하여 사각형으로 표시된 지점이다. 도05-14-07 그 좌우를 장위와 찬선이 시위하고 있는 것으로 보아 왕세자가 수교위受敎位에 서 있음을 짐작할 수 있다. 남쪽 문으로부터 들어온 교서함과 교서안이 계단 위에 모셔져 있고 빈賓도 따라 들어와 그 옆에 남쪽을 향해 섰다. 교서안 서쪽에 동향하여 서 있는 사람은 찬贊이다. 빈이 "교서가 있다"라고 말하면 왕세자가 꿇어앉고 빈은 교서를 읽게 된다.

여덟 번째 장면은 교서를 받은 왕세자가 계단을 올라 동쪽 협실로 들어가 다음 순서를 기다리는 광경이다. 도05-14-08 동쪽 협실에 쳐진 청색 휘장은 유악帷幄을 표현한 것이다. 상의원에서 준비해놓은 삼가三加 복식, 즉 곤룡포袞龍袍, 강사포絳紗袍, 면복冕服이 담긴 상자

가 탁자 위에 놓여 있고 왕세자가 옷을 갈아입는 자리가 사각형으로 표시되어 있다. 서쪽을 향해 서 있는 주인찬관主人贊冠과 빈찬관賓贊冠도 보인다. 당 안에는 왕세자에게 관을 씌우는 관석冠席이 설치되고 그 주변으로 북쪽에는 사師가, 남쪽에는 빈객 세 명이, 서쪽을 향해 주인이 자리했다. 계단 위 서쪽에는 왕세자에게 관을 씌울 빈이 사각형으로 표시된 자리에 대기하고, 동쪽 계단 끝에는 왕세자의 머리를 빗기고 머리 싸개를 씌울 빈찬관이 손을 씻을 관세탁盥洗卓이 마련되어 있다.

아홉 번째 장면은 왕세자에게 초가관初加冠·재가관再加冠·삼가관三加冠을 씌우는 삼가三加 순서로 관례의 가장 중요한 부분이다. 도05-14-09 주인찬관이 동협실로부터 곤룡포를 착용한 왕세자를 인도해서 관석에 이르면 빈찬관이 머리 싸개와 빗 상자를 가지고 나와 빗질을 하고 머리를 싸맨다. 초가관을 든 사람이 서쪽 계단으로 올라가면 빈은 이것을 받아 왕세자에게 씌운다. 다시 주인찬관의 인도로 협실에서 강사포를 갈아입고 나온 왕세자는 관석에 서향하여 앉아 재가관을 쓴다. 마지막으로 면복을 갈아입고 나와 삼가관을 쓴다.

열 번째 장면은 왕세자가 면복 차림으로 당 안의 예석醴席에서 감주를 받아 마시는 장면이다. 도05-14-10 계단 위 서쪽에는 예준醴樽과 이를 관리하는 사옹원 제조가 있고 동쪽에는 찬탁이 보인다. 왕세자는 주인찬관의 인도로 나와서 예석에 앉았다. 빈찬관은 사옹원 제조가 떠준 감주를 작爵에 받아서 예석의 서남쪽에서 북쪽을 향해 왕세자에게 올렸다. 찬饌을 올리고 치우는 일, 술잔을 받아 점坫에 놓는 일 등은 모두 빈찬관의 소임이었다.

11번째 장면은 빈이 왕세자에게 자字를 내리는 순서를 보여준다. 도05-14-11 세자는 서쪽 계단 아래에 남쪽을 향해 서면 빈이 조금 앞으로 나아가 교지를 받들어 자를 읽어준다. 주인은 뜰 동쪽에 서향하여 서 있고 사·부·빈객도 그 뒤에서 이 광경을 지켜보고 있다.

12번째 장면은 관례 이튿날 편전에서 왕세자가 왕에게 하례를 올리는 조알의朝謁儀 광경이다. 도05-14-12 화면 왼편은 조알례의 모습을 그리고 오른편은 왕세자의 막차와 호위 의장을 그렸다. 건물 안에는 어좌와 부복한 근시가 보이고 길 동쪽에는 북쪽을 향해 펼쳐 있는 왕세자의 배위, 금관조복을 입고 몸을 굽힌 시강원 관원, 공복을 입은 익위사 관원들이 있다. 막차와 그 안에 설치된 병풍의 형태, 차일의 주름, 왕세자가 타고 온 여, 노부 의장의 묘법, 인물 유형 등이 《왕세자입학도》와 매우 흡사하다.

왕세자 관례의 마지막 순서는 주인이 빈객에게 회례會禮를 베푸는 광경이다. 도05-14-13 『국조오례의』에 규정된 순서대로라면 조알례에 앞서는 과정이지만 여기에서는 맨 마지막 장면으로 배치되어 있다. 장소를 특정할 수 없지만, 주인과 빈객이 만나는 의례는 관례가 치러진 건물의 문밖인 것만은 분명하다. 흰색 휘장과 차일로 둥글게 공간을 만들고 그 안에 모란병풍과 주찬酒饌이 놓인 탁자를 설치해놓았다. 그 동쪽에 주인이, 서쪽에 빈·찬이 서로 마주해 있는데 이들은 두 번씩 절한 뒤 술을 마셨다. 회례가 끝나면 주인은 속백束帛이 든 상자를 빈·찬에게 전달했다.[49] 그림에도 속백 상자를 짊어지고 있는 종자從者들을 발견할 수 있다.

오랜 전통을 지닌 왕세자 관례 절차의 시각화

왕세자와 관련된 의례의 절차를 시간 순서에 따라 알기 쉽게 시각적으로 도해하는 것은 오래된 전통이다. 그러한 사실을 뒷받침해주는 작품이 장서각 소장의 《시민당도첩》時敏堂圖帖이다.[50] 《시민당도첩》은 도05-15 관례 의식의 현장이던 창경궁 시민당의 건물도, 의례 절차를 시각화한 그림 15폭, 좌목으로 구성되어 있다. 총 34명의 좌목은 관례의 주재자인 주인 낙선군樂善君 이숙李潚,?~1695을 비롯하여 세자사 정태화, 세자부 허적許積, 1610~1680 등 시강원 관원 18명과 익위사 관원 14명, 그리고 작례관酌禮官을 맡았던 사옹원 부제조 창성도정昌城都正 이필李佖이다. 《시민당도첩》에 좌목이 있다는 점은 이 화첩이 계첩으로 만들어졌음을 의미하며 1670년 3월 9일 당시 10세이던 세자 이돈李焞, 1661~1720, 즉 숙종의 관례를 기념한 것임을 말해준다.

그림은 종이 바탕에 먹으로 건물 윤곽을 그리고 건물명, 기물 종류, 참석자 관직을 해당 위치에 써넣은 문반차도, 혹은 배반도 형식이다. 글씨를 읽을 때 유념할 것은 역할 비중에 따라 글씨 크기에 차등을 둔 점과 글씨의 시작점이 참석자의 방향과 상위上位를 나타냈다는 점이다.

관례 절차를 처음 문반차도로 만든 사람은 1625년 2월 소현세자昭顯世子, 1612~1645의 관례에 빈객으로 참여했던 정경세鄭經世, 1563~1633이다. 시강원에서는 세자의 관례에 앞서 관행대로 『국조오례의』의 의주를 써서 올렸으나 절목이 상당히 복잡하여 이를 어려워한 세자의

도05-15-01. 제1폭 〈시민당도〉.

도05-15. 《시민당도첩》, 1670년, 지본수묵, 39×62, 한국학중앙연구원 장서각.

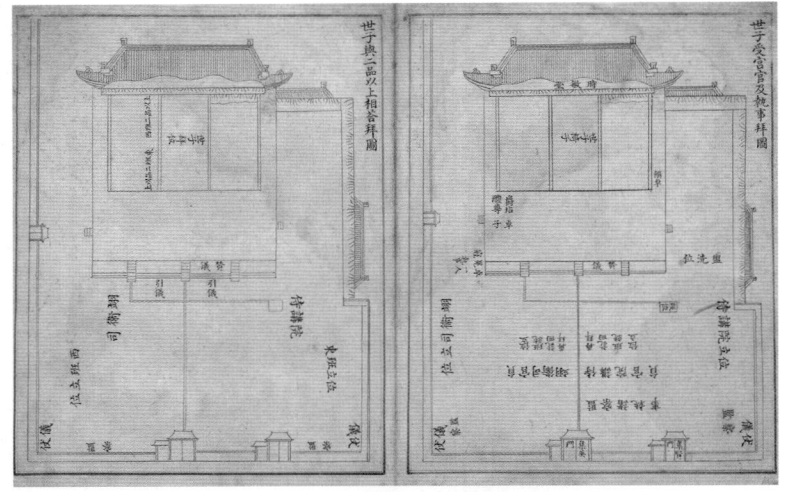

도05-15-02, 도05-15-03. 제2·3폭 〈궁관 및 집사의 배례〉와 〈종친 및 2품 이상 관원의 배례〉.

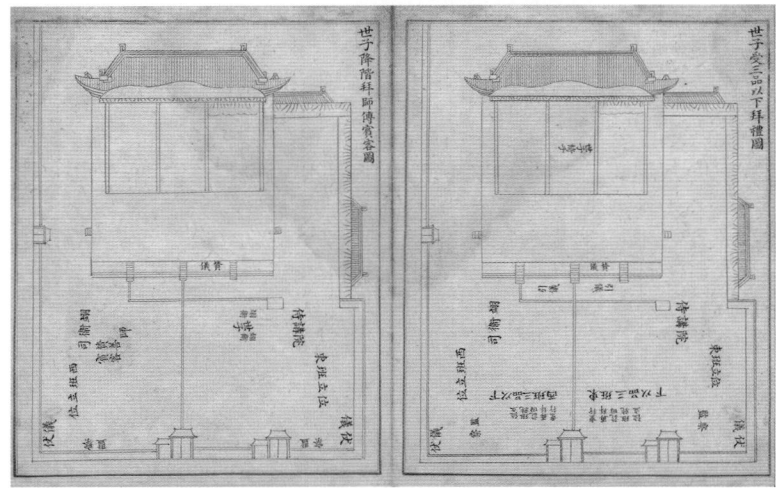

도05-15-04, 도05-15-05. 제4·5폭 〈3품 이하 관원의 배례〉와 〈왕세자가 사·부·빈객을 맞이함〉.

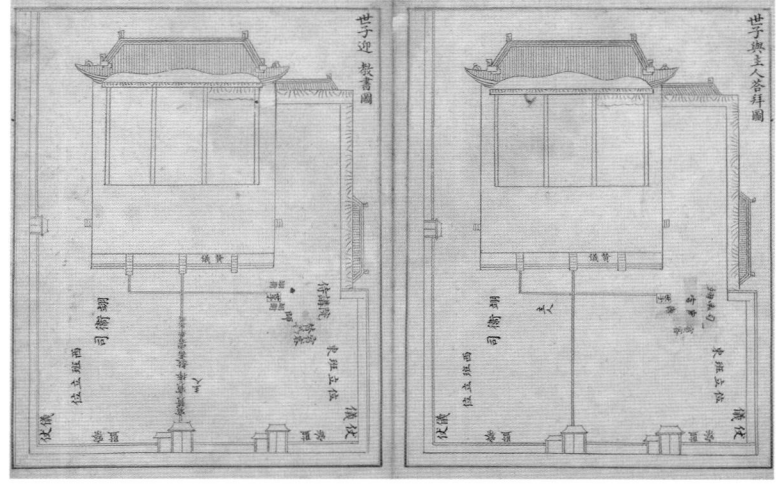

도05-15-06, 도05-15-07. 제6·7폭 〈왕세자와 주인의 답배〉와 〈왕세자가 교서를 맞이함〉.

도05-15. 《시민당도첩》, 각 38.8×30.3, 한국학중앙연구원 장서각.

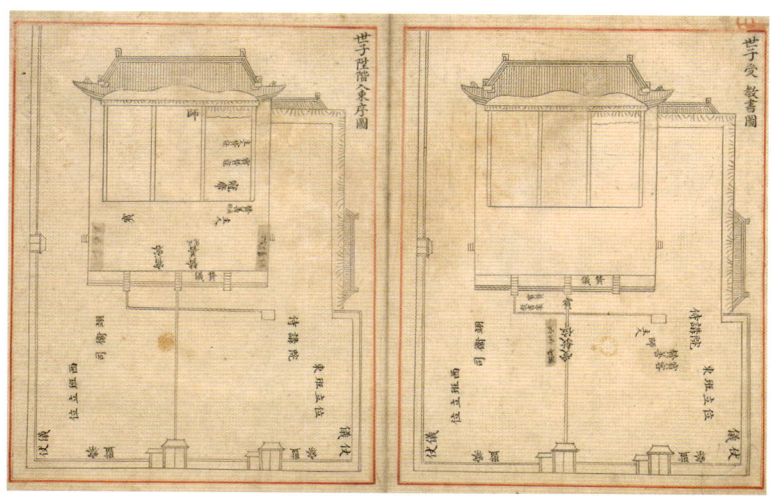

도05-15-08, 도05-15-09. 제8·9폭 〈왕세자가 교서를 받음〉과 〈왕세자가 동서에 들어감〉.

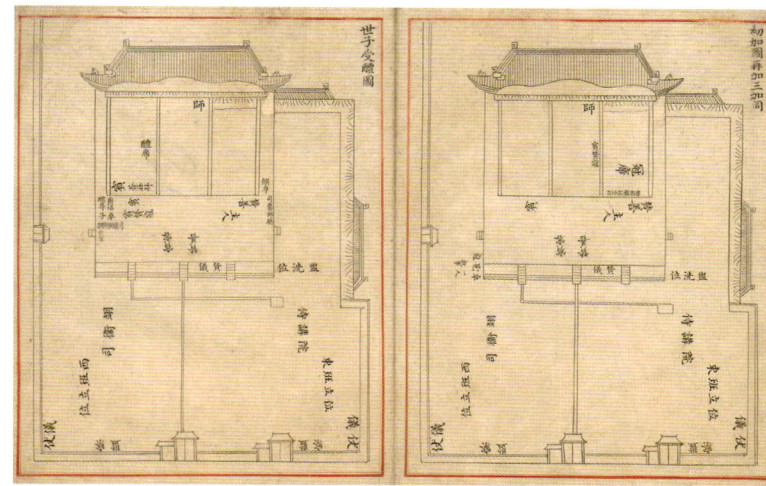

도05-15-10, 도05-15-11. 제10·11폭 〈왕세자에게 초가관·재가관·삼가관을 씌움〉과 〈왕세자가 감주를 받음〉.

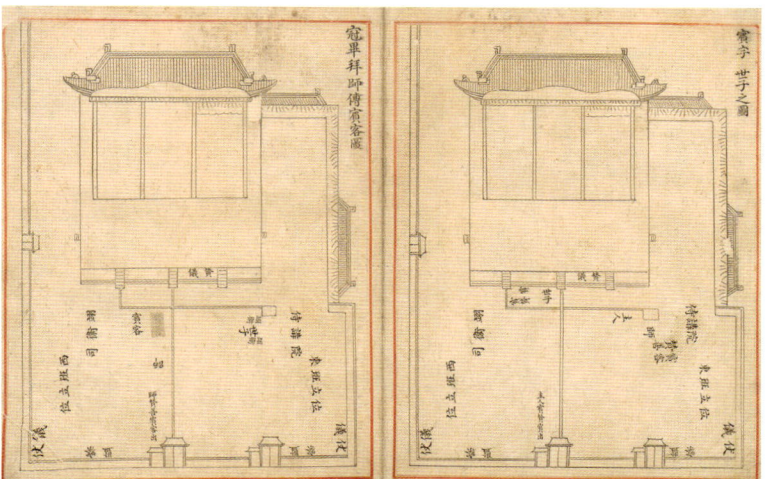

도05-15-12, 도05-15-13. 제12·13폭 〈빈이 왕세자에게 자를 지어줌〉과 〈관례 후 사부빈객배례〉.

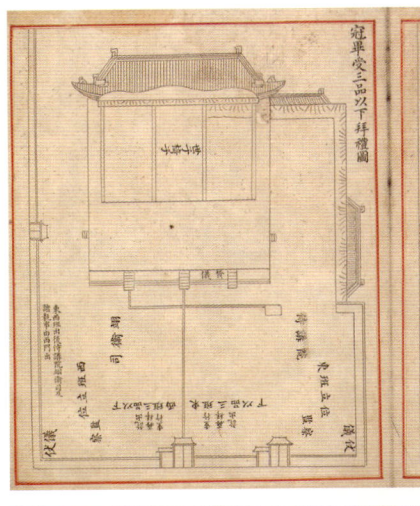
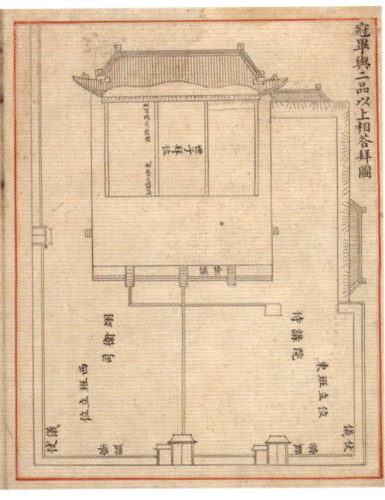

도05-15-14, 도05-15-15. 제14·15폭
〈관례 후 2품 이상 관원과 절을 주고받음〉과
〈관례 후 3품 이하 배례를 받음〉.

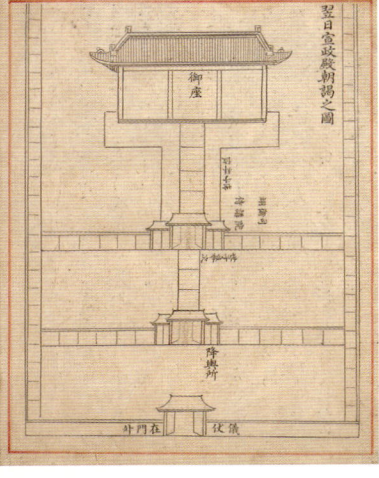

도05-15-16, 도05-15-17. 제16·17폭
〈왕세자의 조알례〉와 좌목.

도05-15-18. 제18·19폭
좌목.

도05-15. 《시민당도첩》, 한국학중앙연구원 장서각.

질문이 많았던 모양이다. 그래서 정경세는 절차의 쉬운 이해를 돕기 위해 의주를 17절로 나누어 작도作圖해서 올렸고, 이 내용을 미리 숙지한 왕세자는 관례를 순조롭게 마쳤다.[51] 그런데 정경세는 '명빈찬'命賓贊과 '회빈찬'會賓贊은 왕세자가 관여되지 않는 부분이므로 작도에서 제외했다. 따라서 정경세가 작도했다는 15절의 구성은《시민당도첩》과 일치한다.

소현세자 관례 이후 왕세자가 의례 절차를 쉽게 이해할 수 있도록 관례에 앞서 정경세가 만든 관례도를 올리는 관행이 유지되었으며, 때로는《시민당도첩》처럼 행사를 기념하는 계첩으로도 활용되었다. 아마도 18세기 후반 이후에는《수교도첩》처럼 문자를 사실적인 형태의 기물이나 인물로 변환한 행사도 형식으로 발전했다고 여겨진다.[52]《회강반차도》나《수교도첩》이 그림으로만 이루어진 이유가 설명된다. 왕세자는 화첩의 생생한 그림으로 의례 현장과 동선을 상상하며 복잡한 의례 절차를 쉽게 숙지할 수 있었을 것이다.

《수교도첩》의 주인공과 제작 시기

아무런 기록이 없는《수교도첩》의 제작 시기 추정은 유사한 작품과의 양식적 비교에 의지할 수밖에 없다.《수교도첩》은 깔끔하고 단정한 윤곽선과 선명한 설채가 돋보이는 화첩이다. 인물 양식, 즉 인체 비례·얼굴 묘법·옷주름 등은 1817년《왕세자입학도첩》, 1819년〈익종관례진하계병〉翼宗冠禮進賀契屛 등 19세기 전반의 기록화와 매우 밀접하다.[도05-41] 인물 묘법의 특징이 드러나기 쉬운 것은 정면이나 뒷면보다는 측면상이며, 입상보다는 좌상이나 엎드린 자세이다.《수교도첩》의 조복이나 공복을 입은 뒷모습의 좌상, 엎드린 측면상의 인물 형태와 옷주름 묘사는〈익종관례진하계병〉과 특히나 유사하다. 또《수교도첩》제1장면에서 어탑·당가·오봉병·어좌의 양태, 익위·사어·선 등 장위의 구성, 대청 안의 인물과 의물 배치 등도〈익종관례진하계병〉과 거의 일치한다.

《수교도첩》과〈익종관례진하계병〉의 양식적 친연성은 18세기 후반의《문효세자책례계병》이나[도04-01] 19세기 후반의《왕세자두후평복진하계병》王世子痘候平復陳賀契屛와 비교하면 분명해진다.[도05-42, 도05-43, 도05-44] 정조나 고종 연간의 그림보다는 1847년(헌종 13)의〈조대비사순칭경진하계병〉趙大妃四旬稱慶陳賀契屛과[도05-41] 양식적 유사성이 발견되어《수교도첩》은 19세기 전반의 작품일 가능성에 더욱 힘이 실린다.《수교도첩》의 회화 양식을 19세기

전반 것으로 본다면 이 시기 관례를 치른 사람은 순조, 익종, 헌종, 철종이다. 먼저 1800년에 책례를 합설해서 치른 순조의 관례 의식과는 거리가 있다. 헌종은 1834년(순조 34) 순조가 승하하자 당시 왕세손인 상태에서 왕위에 오르기 위해 국상 중에 관례를 치렀다. 철종도 19살 된 1849년(헌종 15) 덕완군德完君에 봉해지고 6월에 급하게 관례를 치르고 왕위에 올랐다. 이런 정황은 화첩의 내용과 맞지 않거나 화첩을 제작할 만한 여건을 충족시키기엔 부족하다.

그렇다면 이 《수교도첩》의 주인공으로 가장 유력한 인물은 1819년에 관례를 치른 효명세자이다. 《왕세자입학도첩》과 《수교도첩》, 〈익종관례진하계병〉의 화풍이 매우 유사하다는 점도 이러한 가능성을 강력하게 뒷받침한다.

제작 배경을 설명하는 아무런 기록이 없는 이 《수교도첩》은 애초에 계첩으로 제작되었을 가능성은 미약해 보인다. 그보다는 왕세자를 보필하고 계몽할 책임이 있는 시강원에서 행례에 참고하기 위해 평시에 비치해둔 것이거나, 세자가 복잡한 의례 절차를 잘 이해하도록 행사 전에 그려 올린 것으로 짐작된다. 교지를 받는다는 뜻의 '수교도'라는 표제가 왕세자의 관점에서 붙여진 제목인 점, 금칠의 사용이나 높은 화격을 간직하고 있는 점에서 보면, 《수교도첩》은 《회강반차도첩》처럼 의주를 성실하게 시각화하여 1819년 관례를 앞둔 세자에게 올린 관례도였다는 결론에 이르게 된다.

왕권 강화와 효명세자 관련 행사기록화의 성행

왕세자가 주인공인 동궁 의례를 그린 궁중행사도는 많지 않은 편이다. 특징이라면 현전하는 작품이 대개 정조, 순조, 고종 연간에 집중되어 있으며 모두 왕권을 강화하려는 노력이 여러모로 부단히 이루어진 시기라는 점이다.

정조 연간에는 문효세자의 탄생을 축하하는 상존호례, 세자 책봉례, 보양관과의 상견례를 기념하는 계병이 행사도로 조성되었다. 도04-03, 도04-04 순조 연간에는 1809년 원자가 태어날 때 산실청에서 일한 관원들이 1812년 원자가 세자에 책봉되자 요지연도를 계병으

로 제작하여 세자의 만수무강을 기원했다. 1817년 성균관 입학을 기념한 시강원의 계첩과 ^{도05-08} 1819년 관례를 축하하는 승정원의 계병이 행사도로 제작되었고, ^{도05-40} 시강원에서는 관례와 회강에 대비하여 의주를 정성스럽게 시각화한 화첩을 올림으로써 세자 보필을 빈틈없이 수행했다. ^{도05-12, 도05-14} 앞으로 살펴보겠지만 효명세자는 대리청정 중인 1827년에서 1829년까지 세 차례의 궁중연향을 성대하게 벌이면서 왕실의 위상 제고에 노력했고, 그가 꿈꾸었던 정치 공간인 궁궐의 상세한 모습을 〈동궐도〉와 〈서궐도안〉으로 만들어 보존했다. ^{도05-02, 도05-03, 도05-05} 효명세자를 보좌하던 시강원의 행사기록화가 유달리 많이 제작된 것은 세자의 위상과 권위를 세우려는 당시 조정의 분위기를 시사한다.

　　효명세자는 19세기 왕권 강화와 왕조의 중흥을 위해 남다른 노력을 기울였던 인물이다. 왕권 강화는 왕세자의 위상 제고와 밀접한 관련이 있으며 시강원의 위상 강화나 서연관의 정치적 역할 증대가 뒷받침되었다. 궁중행사도 제작이 관청 단위로 관료들에 의해 주도되었던 만큼 그 배경에는 조직의 변화나 위상의 변동 같은 정치적인 기류가 민감하게 반영되는 것이 사실이다. 세자의 권위를 강하게 세우려는 왕의 뜻과 대리청정하는 세자의 강력한 정치력이 순조 연간에 행사기록화의 제작을 촉발하는 데에 기여했다고 생각한다.

19세기는 궁중연향도의 전성기

왕실 어른의 장수와 잦은 궁중예연

19세기 왕실에는 사도세자의 빈 혜경궁1735~1816, 순조의 정비 순원왕후1789~1857, 효명세자의 빈 신정왕후1808~1890, 헌종의 계비 효정왕후1831~1903: 明憲太后, 헌종의 간택 후궁 경빈 김씨1832~1907: 順和宮, 철종의 정비 철인왕후1837~1878 등 장수한 동조가 여러 명 존재했다. 그래서 왕대비나 대왕대비의 육순·회갑·칠순·팔순을 기념하여 존호를 올린 뒤에 연향을 베풀었으며, 왕의 40세·50세 생신과 등극 30년을 축하하는 연향도 거행했다. 이 시기 궁중예연은 순조 연간에 두 번의 진작례를 제외하면 모두 진찬례로 치러졌으며 연향마다 의궤가 만들어져서 행사의 전모를 자세하게 알 수 있다.[53]

19세기에 예연을 거의 진찬례로 설행한 것은 1795년 봄 화성행궁에서 혜경궁에게 올린 회갑 기념 예연과 여름에 연희당에서 올린 탄신 축하 예연이 모두 진찬례였기 때문에, 그 이후 동조들은 진찬보다 격상된 진연을 받을 명분을 세우기가 어려웠다. 순조 연간 처음 시행된 1809년 혜경궁의 관례주갑을 축하하는 연향 역시 연희당 진찬에 근거를 두고 진찬례로 치렀으며, 이후 왕대비·대왕대비를 위한 예연은 언제나 진찬 의절을 준용하게 되었다.

왕실의 어른들은 자신을 위한 연향에 큰 비용과 노력이 들어가는 것을 염려하여 여러 차례 이를 사양하는 겸양과 검약의 미덕을 보이곤 했다. 게다가 흉년, 가뭄, 기근, 기상이변, 중신의 죽음 등을 이유로 궁중의 연향 계획은 자주 정지되었다. 왕실 가족, 조정의 신료, 백성들이 모두 평안하고 풍년이 들어 경제적 어려움이 없을 때 비로소 궁중 예연은 순탄하게 성사되었다.

진찬은 진연과 비교할 때 규모와 물자에서 차등을 둔 것이지 행례 절차에서는 큰 차이가 없었다. 그 절차란 주인공이 자리로 나아가 사배례를 받으면, 찬안·휘건[식사 때 무릎 위에 치는 모시수건]·소선小膳·별행과를 올리고 진작자의 헌수·치사 낭독·정재 공연을 골자로 했다. 마지막으로 대선을 올리고 배례를 마치면 모든 순서는 끝이 났다.

궁중 예연에서 가장 중요한 순서는 헌수, 즉 진작이다. 진연은 아홉 번 술잔을 올리고 진찬은 일곱 번 올리는 것을 기본으로 했으며 진작자의 선정은 행사 준비 과정에서 미리 왕의 낙점을 받았다. 왕에게 올리는 연향일 때 제1작은 왕세자가, 제2작은 문무백관의 반수班首가 올리고, 제3작부터는 나머지 재신宰臣 중에서 서열에 따라 정했다. 동조, 예를 들어 대왕대비를 위한 진찬일 때는 왕대비, 왕, 왕비, 왕세자, 왕세자빈, 좌명부左命婦 반수, 우명부右命婦 반수가 차례로 헌수하는 것이 보통이었다.

조선시대의 예연은 왕이 주인공이 되어 왕세자와 문무백관을 초대하는 외연과 왕비·왕대비·대왕대비가 주인공이 되어 왕세자빈과 좌·우명부가 시연하는 내연으로 구별하며 각각 따로 실시되었다. 남녀 간에 내외를 위한 배려였으므로 외연과 내연은 행사장의 설비부터가 달랐으며, 행사 진행을 돕는 차비差備, 무용수, 악기 연주자 등에도 남녀의 차이를 두었다.[54] 외연에서는 행사를 이끌어가는 집사와 차비들이 남자이고 정재도 무동이 담당하지만, 내연에서는 명부 중에서 차출된 여관과 여집사들이 맡고 정재는 여령이 공연했다.

남녀의 자리를 엄격하게 구별해야 하는 내연에서 행사 공간의 설비는 주렴으로 해결했다. 내연 장소의 공간은 주인공의 시점에서 여성 왕실 가족과 내빈[좌·우명부]의 자리가 있는 주렴 안[簾內], 왕의 시연위와 공연 무대가 되는 주렴 밖[簾外], 등가 악공이 있는 보계 위[階上], 헌가 악공이 자리한 보계 아래[階下]로 구분된다. 주렴 안은 다시 주인공과 왕실 가족이 앉는 기둥 안[楹內]과 내빈이 시연하는 기둥 바깥[楹外]으로 구별된다. 이러한 용어는 의주를 읽

는 데에 요긴하며 모든 기물의 설치와 참석자의 자리 배치는 이러한 공간 구분을 기준으로 정해졌다.

궁중연향에서 공연되는 정재의 종류와 순서, 횟수에는 일정한 규정이 세워져 있던 것은 아니다. 왕이 도감에서 올린 후보 정재 목록을 보고 낙점함으로써 공연 종목이 결정되었으므로 연향마다 조금씩 다른 정재가 무대에 올려졌다. 따라서 19세기 궁중연향의 정재 공연에는 연향 주인공의 취향을 고려한 왕실의 기호가 반영되었다고 볼 수 있다.

행사에 앞서 진찬소·진연청에서는 행사장의 기본 배설을 도해한 반차도배반도, 의식 절차를 적은 의주, 각 정재의 순서와 동작 등을 적은 무도홀기舞圖笏記 등을 행사에 참여할 왕실 가족에게 미리 배부하여[55] 복잡한 연향의 절차를 익히고 연속되는 정재 공연을 감상하는 데 대비하도록 했다. 고종 연간에는 상에 올리는 음식의 이름과 수량을 적은 찬품단자饌品單子, 그 배열 위치를 그린 찬품배설도饌品排設圖, 내외빈에게 꽃을 나누어줄 때 쓰는 명단인 반화창명기頒花唱名記, 악장창사홀기樂章唱詞笏記 등도 행사 전에 미리 내입되었다. 이런 문서는 진서眞書로 썼지만 왕실 여성에게는 언서諺書로 쓴 문서가 내입되었다.

순조 연간의 궁중연향도

순조 대에는 진작과 진찬이 각 두 번씩 총 네 번의 궁중연향이 거행되었다. 이중에서 세 번은 효명세자가 대리청정하는 동안에 주관했던 연향이다. 의궤는 매번 만들어졌지만 계병은 진찬소가 설치된 1829년의 기축진찬 때만 조성되었다.

순조 대는 외연과 내연으로 치러지는 18세기의 연향 패턴이 역동적으로 변화한 시기이다. 효명세자의 의욕적인 방향 모색을 통해 연향마다 새로운 시도가 이루어졌다. 당일 밤에는 주인공을 모시고 야연夜宴을 거행했고, 이튿날에는 행사를 준비한 임시 관청의 당랑과 행사 진행을 도운 명부들의 노고를 위로하는 의미에서 군신회례연君臣會禮宴과 같은 성격의 익일회작翌日會酌을 베풀었다. 이런 변화의 양상은 의궤에 소상하게 기록되어 있다.

연향 설행의 정치적 배경이 어떻든 연향을 다양한 모습으로 바꾸려 시도하고, 빠짐

없이 기록을 남긴 순조 대 효명세자의 노력이 없었더라면 현재 19세기 연향의궤와 계병의 독특한 면모는 존재하지 않았을지도 모른다.

혜경궁의 관례 주갑과 진표리진찬례

1809년(순조 9)은 혜경궁이 관례를 치른 지 만 60년이 되는 해이다. 이를 기념해서 순조가 직접 전문·치사·표리를 올리는 의례가 1월 22일 창경궁 경춘전景春殿에서 열렸으며, 2월 27일에는 같은 곳에서 진찬례가 거행되었다. 원래 왕비의 정침으로 썼던 경춘전은 정조가 탄생한 곳이기도 해서 1783년(정조 7) 정조는 이곳을 수리하고 '탄생전'誕生殿이라는 편액을 걸었다.[56] 자경전에 거처하던 혜경궁은 순조가 즉위한 후 경춘전으로 옮겨 살다가 이곳에서 승하했다.

경춘전 진찬의 전모를 기록한 의궤가 바로 영국도서관 소장의 『기사진표리진찬의궤』다.[57] 도05-16 이 의궤는 『정리의궤』 이후에 처음으로 제작된 궁중연향 관련 의궤로서 19세기 연향 의궤의 방향을 결정했다는 점에서 중요하다. 게다가 채색필사로 그려진 화려한 의궤도는 진찬의 양상을 생생하게 전달해준다.

진찬의 준비는 진찬소 설치나 당랑의 차출 없이 예조에서 전담했다. 진찬례는 내전에서 의빈·척신과 좌·우 명부만을 초대하여 정재를 시연하지 않고 '자내행례'로 비교적 간단하게 진행되었다.[58] 진찬 당일 영부사는 "자내행례여서 물러나 있으려니 황송하여 시임대신들이 행례 처소 가까운 곳까지 삼가 나갔다가 명정전 뜰에서 문안드리고 돌아왔다"라고 말했듯이[59] 조신은 참연 범위에서 제외되는 자내행례의 성격을 알 수 있다. 진찬례에는 정조의 비 효의왕후孝懿王后, 1753~1821가 왕대비 자격으로 시연하여 제1작을 올렸다. 헌수는 왕대비에 이어 순조와 순원왕후, 좌명부 반수, 우명브 반수, 의빈, 척신 등이 제7작까지 올렸다.

18세기의 『기해진연의궤』나 『갑자진연의궤』는 소장업무에 따라 1방·2방·3방으로 분방하는 의궤의 전형적인 편집 체제를 따랐다. 그러나 19세기의 진작·진찬·진연의궤만은 이전의 체제를 버리고 『정리의궤』를 따랐으며 그 출발은 『기사진표리진찬의궤』이다. 1795년 연희당 진찬 이후 처음 처러진 이 기사년의 진찬은 시행 절목에서부터 상전에 이

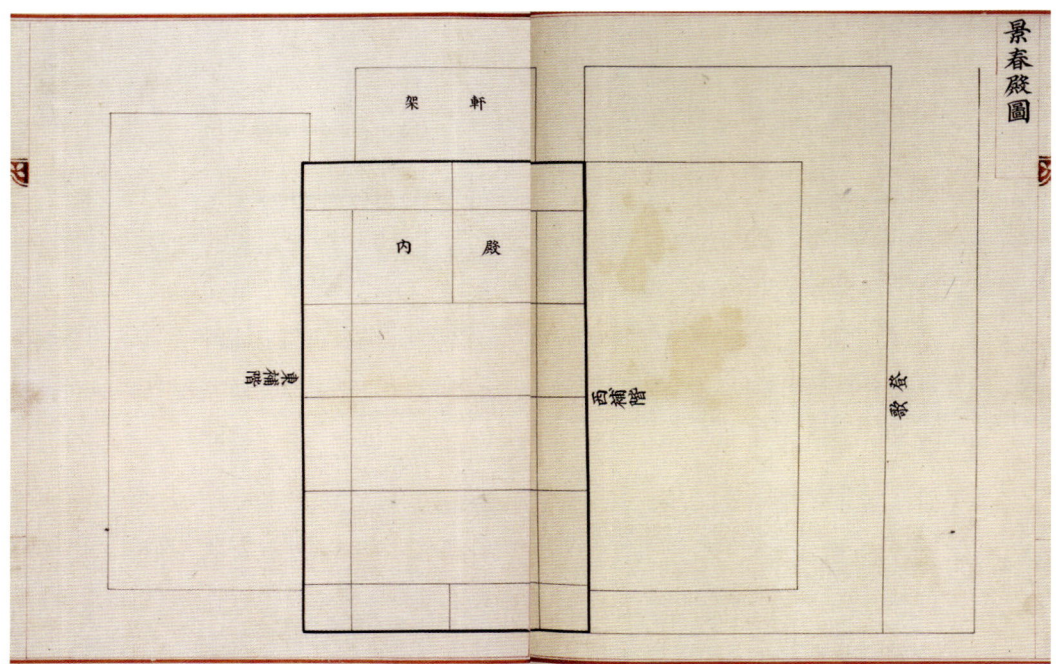

도05-16-01. 〈경춘전도〉.

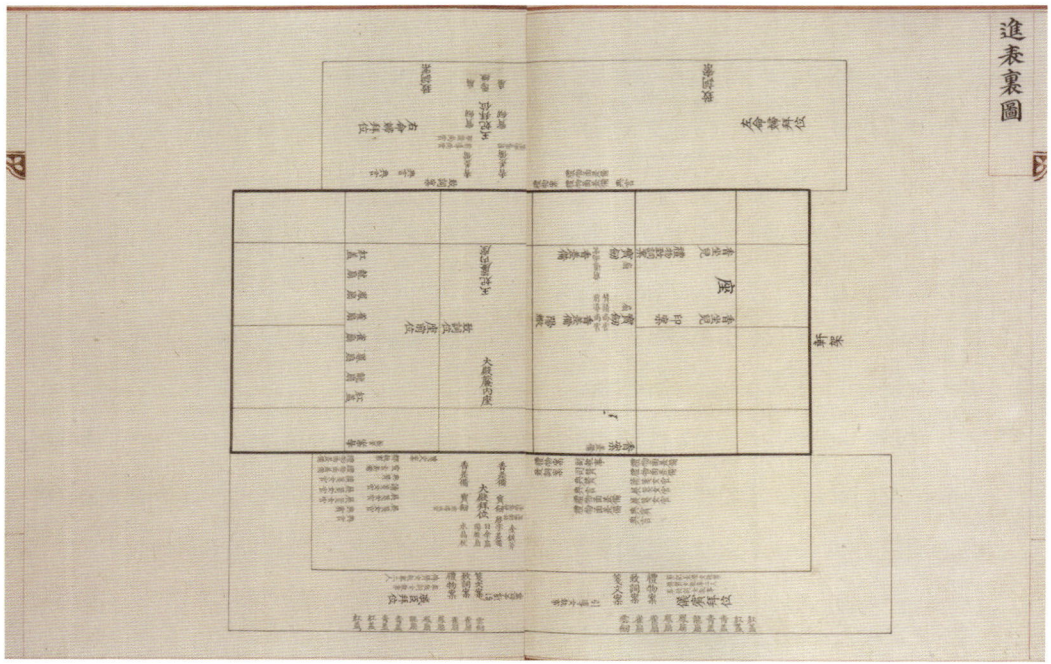

도05-16-02. 〈진표리도〉.

도05-16. 『기사진표리진찬의궤』 권수 「도식」, 1809년, 지본채색, 영국도서관.

도05-16-03. 〈서보계도〉.

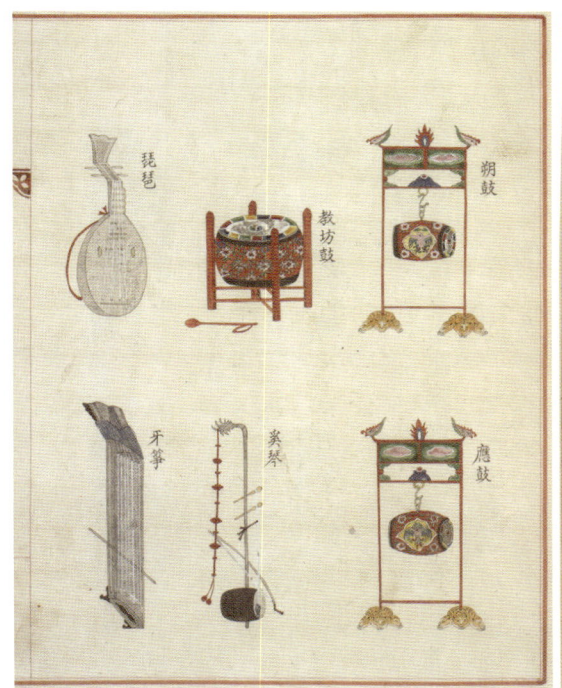
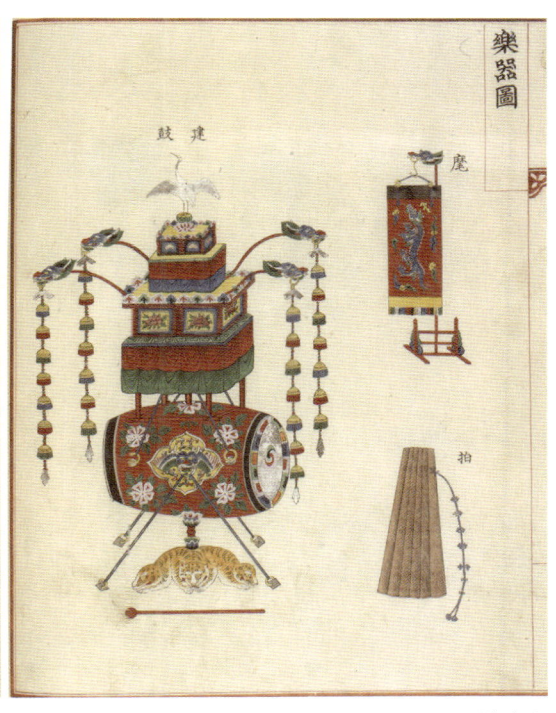

도05-16-04, 도05-16-05. 〈악기도〉.

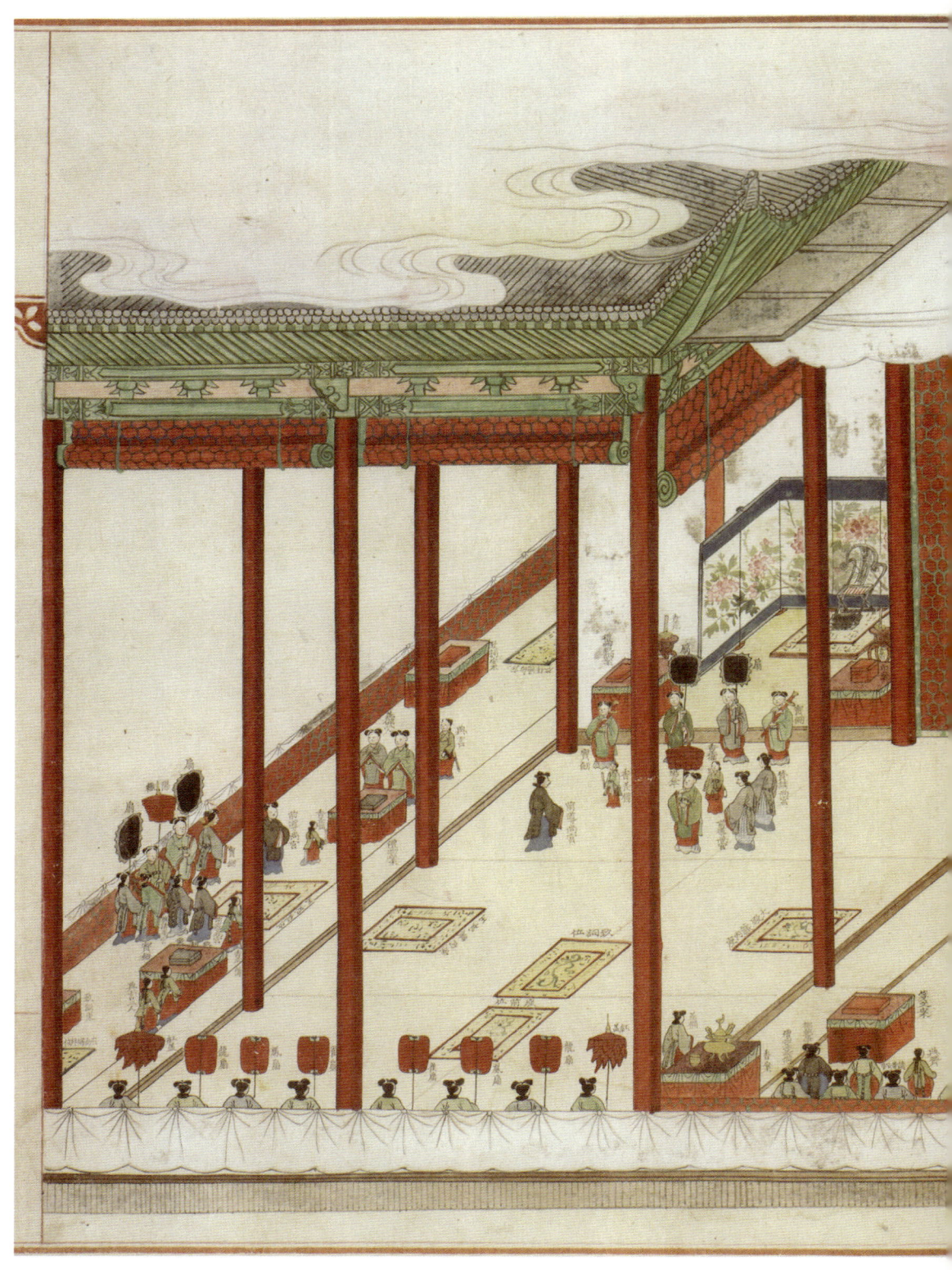

도05-16. 『기사진표리진찬의궤』 권수 「도식」, 영국도서관.

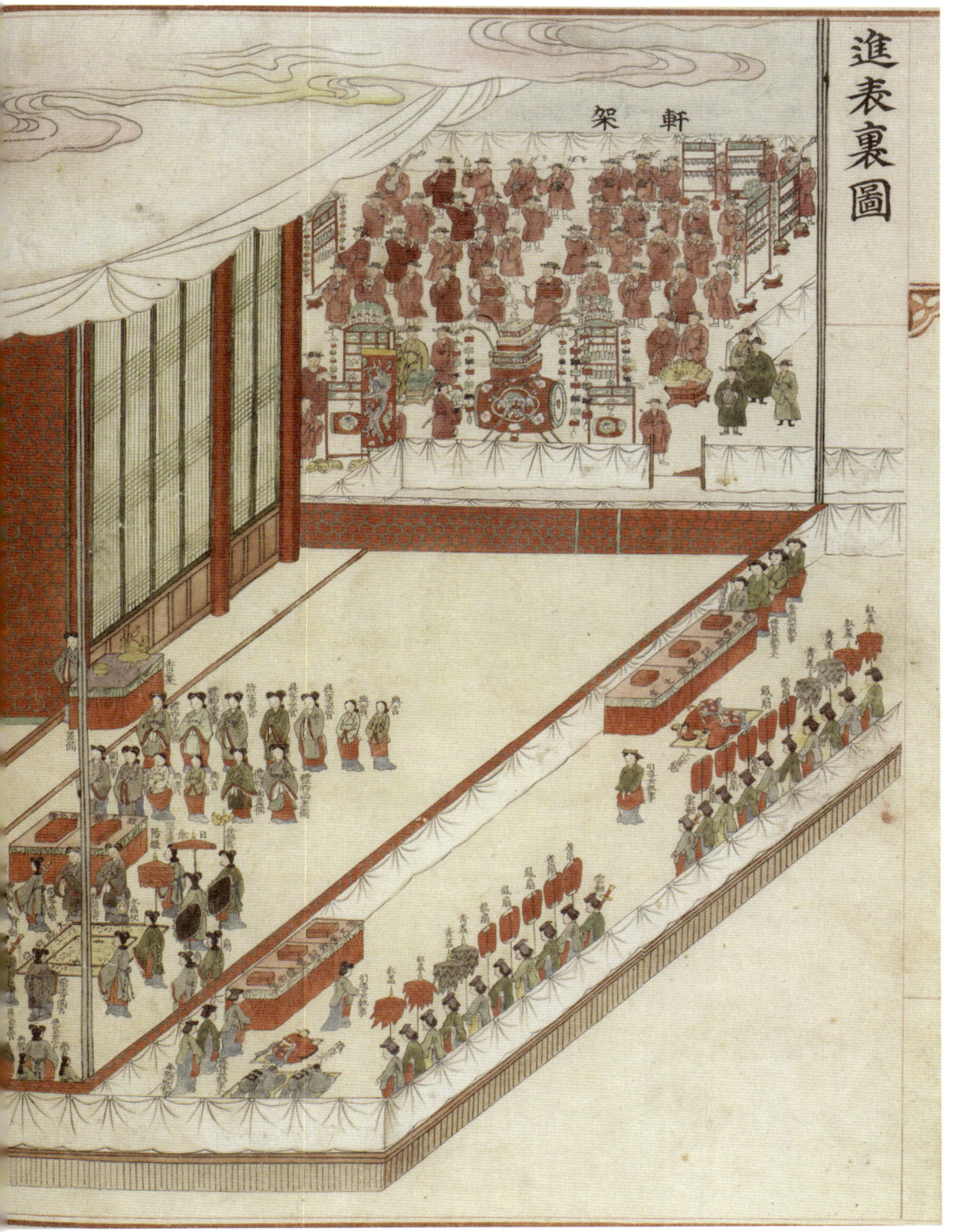

도05-16-06. 〈진표리도〉.

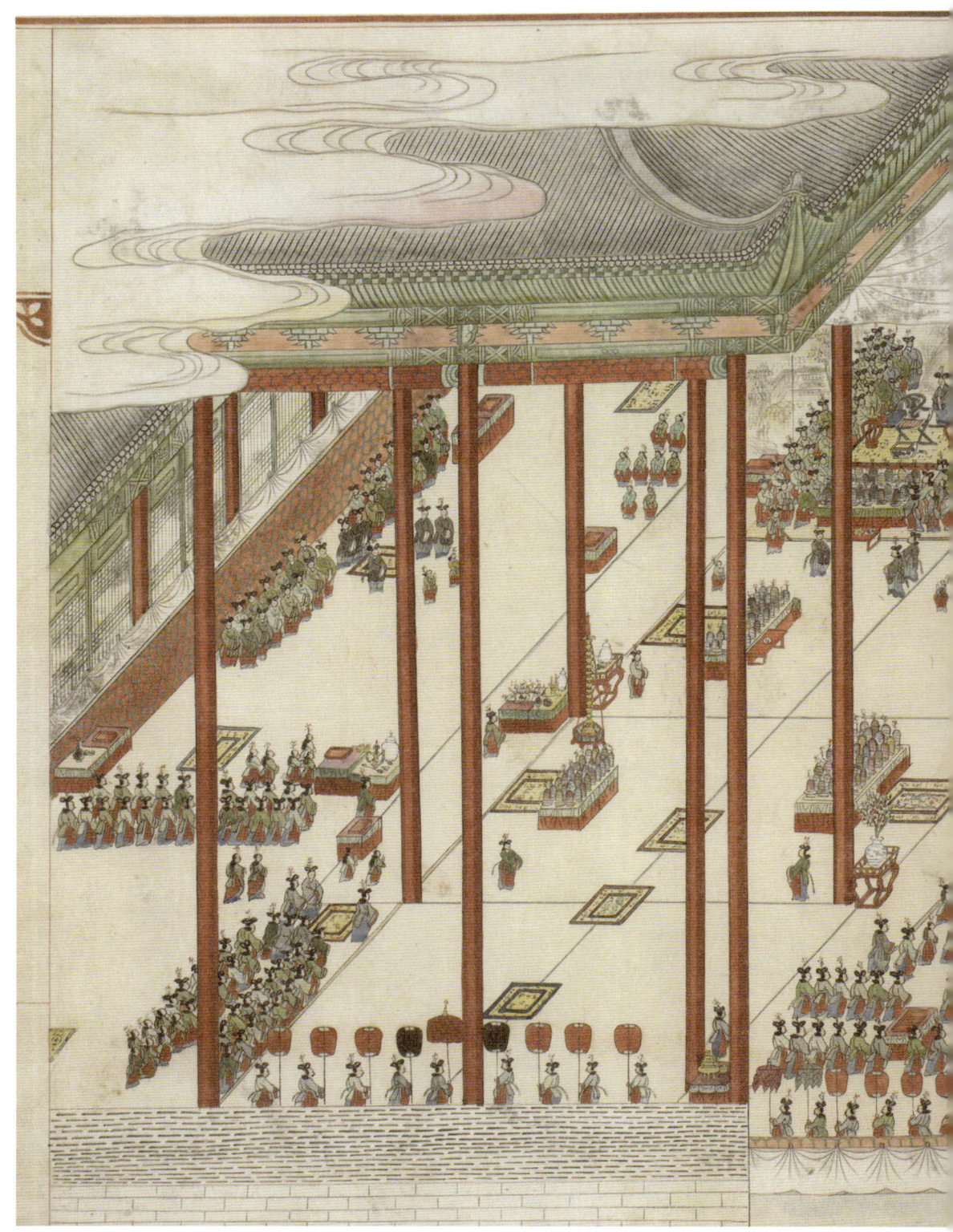

도05-16. 『기사진표리진찬의궤』 권수 「도식」 영국도서관.

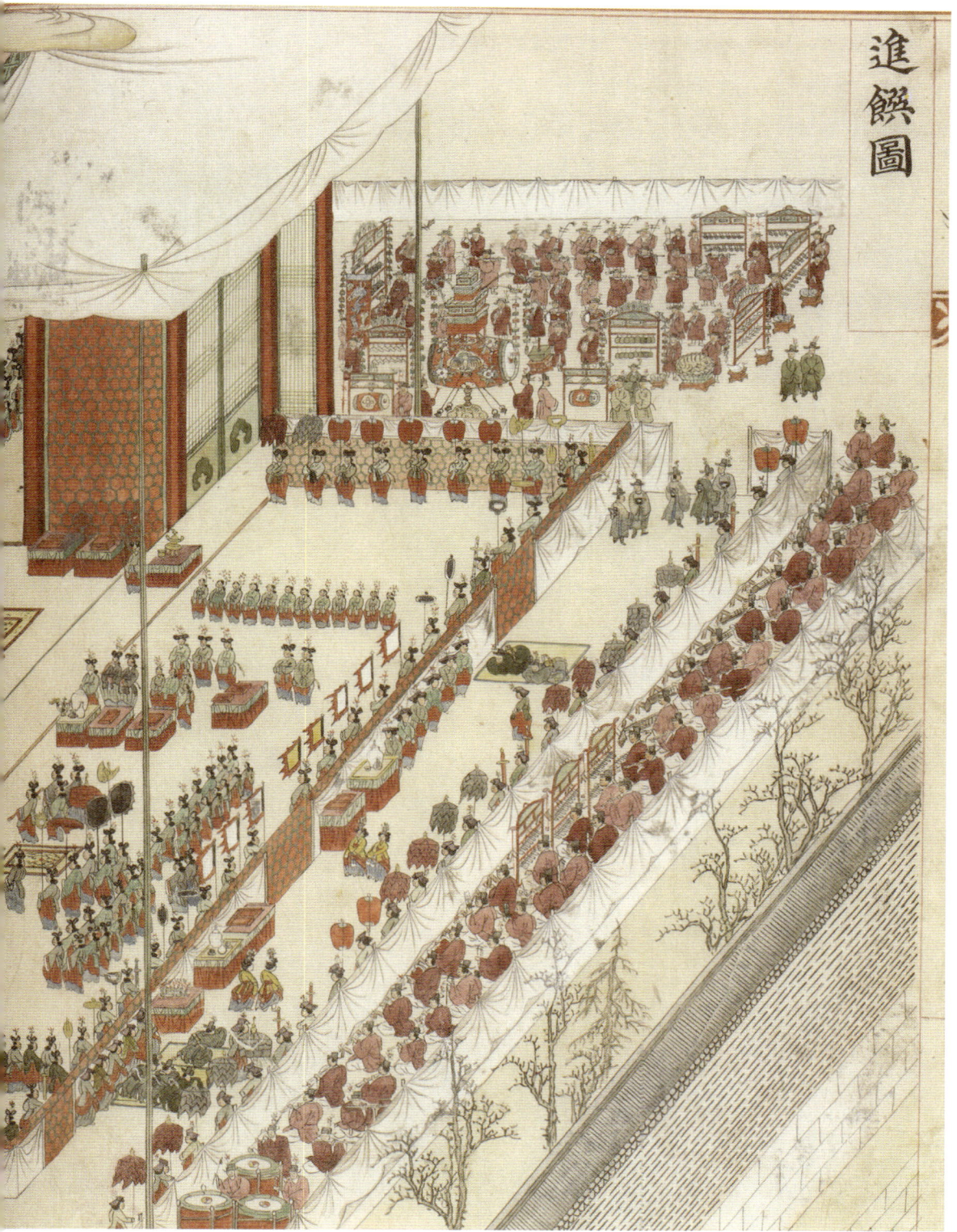

도05-16-07. 〈진찬도〉.

르기까지 연희당 진찬을 기준으로 삼았으며 의궤의 목차 편집도 『정리의궤』 부편 「탄신경하」를 따랐다.⁶⁰ 19세기 연향 의궤의 전형적인 목차는 『기사진표리진찬의궤』에서 마련된 셈이다. 의궤는 세 건만 만들어 한 건은 혜경궁에게 올리고, 한 건은 내입했으며, 한 건은 규장각에 보관했다. 그래서 모든 그림을 손으로 필사할 수 있었다.

『기사진표리진찬의궤』「도식」에서 눈여겨볼 특징은 문반차도와 그에 상응하는 그림을 함께 실었다는 점과 행사장의 전체도와 부분도를 적절하게 활용한 점이다. 문반차도는 경춘전 공간을 어떻게 구획해서 활용했는지를 보여주는 평면도 성격의 〈경춘전도〉를 제일 앞에 제시한 다음, 도05-16-01 〈진표리도〉, 도05-16-02 진찬례가 벌어지는 경춘전 안을 그린 〈진찬전내도〉, 순조와 의빈·척신의 배위가 있는 구역을 그린 〈서보계도〉西補階圖, 도05-16-03 순원왕후 및 좌·우 명부의 배위가 있는 구역을 그린 〈동보계도〉, 서보계 뒤쪽의 〈등가도〉, 경춘전 남쪽의 〈헌가도〉를 실었다. 각 영역의 자리 배치와 기물의 설치를 문자로 먼저 보여주고, 이 문반차도를 채색화로 번안한 행사도를 그 뒤에 실었다. 진찬도 한 장으로 담아내기 부족했던 경춘전 전체 상황을 여러 장의 부분도로 쪼개서 상세하게 수록한 것은 훗날의 참조를 위해 의궤도의 한계를 보완하는 효과적인 시각적 보완책이다.

행사도로 그린 〈진표리도〉와 〈진찬도〉는 도05-16-06, 도05-16-07 『정리의궤』의 〈봉수당진찬도〉가 도04-25-01 봉수당의 덧마루까지를 평행사선부감으로 조망한 구도를 계승했다. 경춘전은 남북으로 긴 동향의 건물이므로 동쪽과 서쪽에 보계를 설치해서 등가를 서보계에 두고 헌가는 남쪽 뜰에 배치했다. 혜경궁의 자리는 경춘전의 남면 가까이에 북향하여 설치되었으며 순조의 자리는 서쪽에, 순원왕후의 자리는 동쪽에 마련되었다.⁶¹

『기사진표리진찬의궤』의 그림은 어람용 의궤답게 더할 나위 없이 정교한 필치가 구사되었으며 인물과 기물마다 일일이 신분과 명칭을 썼기 때문에 상세한 내용 파악이 가능하다. 윤곽선은 가늘고 정확하며 채색은 기본 오방색 외에 곱고 화사한 중간색을 적절하게 사용하여 세련된 느낌을 준다. 〈진표리도〉의 경춘전 기둥과 기용도, 악기도, 의장도에는 명암이 베풀어졌다. 걷어올린 주렴, 반쯤 가려진 혜경궁 은교의 銀交倚, 줄지어 있는 인물들의 겹치는 표현 등이 상당히 자연스럽다.

도감을 세우지 않았으므로 의궤의 제작은 규장각에서 전담했다. '기사진표리진찬의

궤'라는 제목이 3월 17일 결정되고 3월 22일에 내입되었다.[62] 용정龍亭에 봉안한 의궤는 세 의장과 고취가 인도하고 감동監董을 맡은 검교직각 홍석주를 비롯한 규장각신들이 배종해서 합문 밖에서 승전색承傳色을 통해 올렸다. 의궤를 받은 혜경궁은 규장각신들에게 사찬하고 비단을 상으로 내렸다. 이튿날에는 규장각에서 올린 별단에 대해 등급을 나누어 상전을 내렸는데 여기에서 의궤 그림을 그린 화가를 알 수 있다.

정치한 세부 묘사에 대한 자신감을 드러낸 도식에서 짐작했듯이 의궤는 규장각 차비대령화원 아홉 명의 손에서 이루어졌다.[63] 순조는 즉위 후 할머니의 관례주갑 진찬을 처음 시행하면서 이를 '국가의 긴중한 일'로 규정하고 의궤의 그림을 도화서 화원이 아닌 차비대령화원에게 맡겼다. 그림을 그린 화원 아홉 명에 대한 상전 내역을 보면, 박인수 등 세 명에게는 쌀 한 섬과 목면 세 필씩을, 이윤민에게는 쌀 한 섬과 목면 한 필씩을, 이명규 등 두 명에게는 쌀 한 섬씩을, 김득신에게는 목면 두 필을, 허용許容에게는 목면 한 필과 삼베 한 필을, 김건종에게는 목면 한 필을 나누어주었다. 이밖에도 의궤에는 치사·전문·의주·홀기의 인찰을 위해 화원 세 명이 일했으며, 진찬 시에도 두 명의 화원이 차출되었다고 한다. 개개인의 이름을 알기는 어렵지만 상전에 오른 화원 중 일부였을 것이다.

원손 탄생과 정해년 자경전 진작례

정해년인 1827년(순조 27) 9월 10일 효명세자는 자경전에서 순조와 순원왕후에게 진작례를 올렸다. 효명세자와 세자빈 조씨 사이에 원손헌종이 탄생했으므로 이를 축하하여 대리청정을 시작한 후 처음으로 순조와 순원왕후에게 존호를 올리는 존숭례를 거행하고 이튿날 진작례를 거행한 것이다.

준비를 위해 8월 5일 공조에 진작정례소進爵整禮所가 세워지고 예조판서와 호조판서가 당상으로 선발되었다. 의궤의 수정과 인출은 교서관校書館에 마련된 의궤소에서 담당했는데, 『정리의궤』와 같은 판자板字를 이용하여 정리자로 간인했다. 완성된 한문본과 한글본 의궤는 이듬해인 1828년 5월 10일에야 진상되었다.[64] 내입용 여섯 건, 서고 보관용 한 건, 내각 분상용 세 건을 인출하고, 별도로 언서諺書 세 건을 베껴서 중궁전과 세자궁에 올리고 한 건을 내입했다.[65]

도05-17. 『자경전진작정례의궤』 권수 「도식」, 1827년, 서울대학교 규장각한국학연구원. 　　　도05-17-01. 〈자경전도〉·〈환취정도〉.

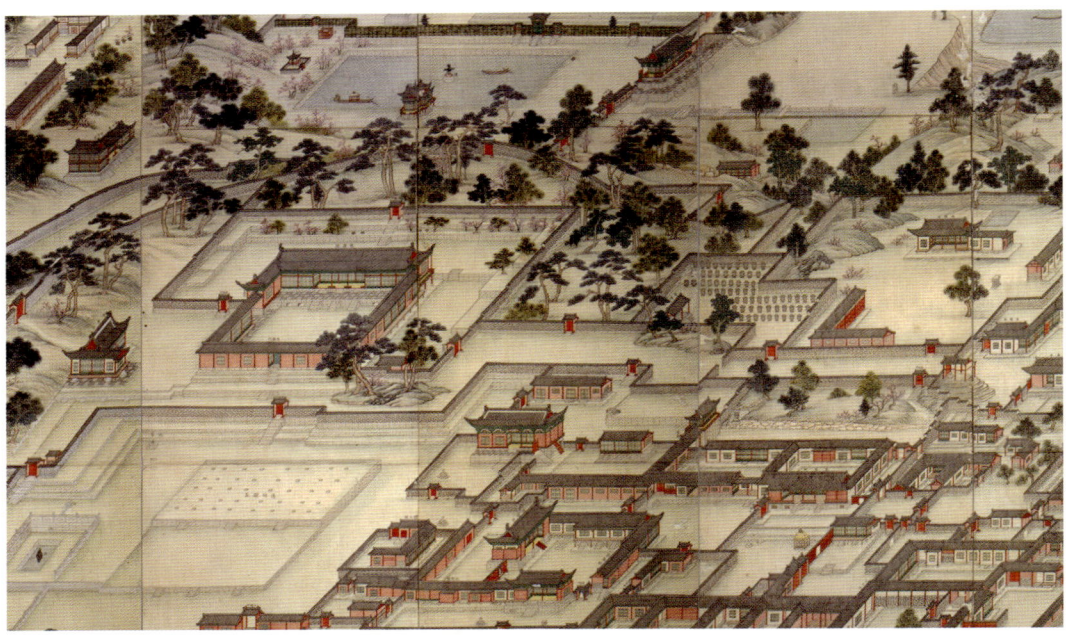

도05-02-04. 〈동궐도〉의 환취정·자경전·건례당 부분, 고려대학교박물관.

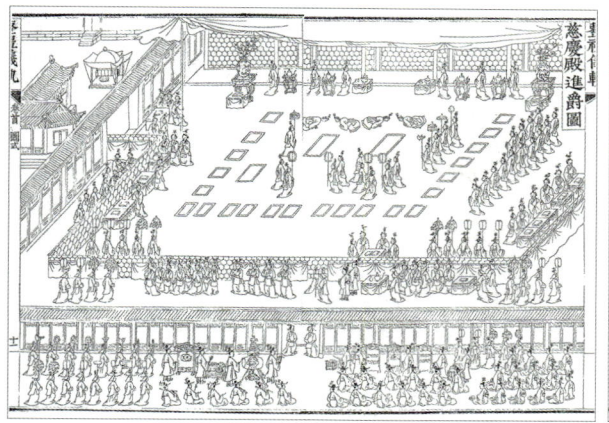

도05-17-02. 〈자경전진작도〉. 도05-17-03. 〈전내도〉.

　　1827년 10월 2일 시역을 위해 응행절목이 마련되고 10월 5일 도식 기화를 위한 선수화원善手畵員 차정을 요청하는 공문이 도화서에 발송되었다.66 의궤의 초출初出은 12월 20일에 시작되었지만 "교정과 인출이 극히 힘들고 번잡하여 올해 안에 끝낼 수 없다"라는 보고가 올라온 것을 보면 이전과 대폭 달라진 의궤의 편차와 내용을 다 수용하여 의궤를 수정하기란 쉽지 않았던 것 같다.67

　　『자경전진작정례의궤』의「권수」도식은『기사긴표리진찬의궤』와 같은 체제와 도법으로 제작되었다.도05-17 문반차도에 이어 〈자경전도〉·〈환취정도〉環翠亭圖,도05-17-01 〈자경전진작도〉,도05-17-02 〈전내도〉,도05-17-03 〈동보계도〉, 〈서보계도〉, 〈외보계등가도〉外補階登歌圖, 〈외보계헌가도〉, 〈채화도〉, 〈기용도〉, 〈의장도〉, 〈악기도〉, 〈복식도〉 등의 그림이 목판화로 수록되어 있다.68 자경전 바로 옆 건물인 환취정은 효명세자의 편차가 설치된 곳이며 동쪽 뜰에는 군막을 두어 소차로 사용했는데 〈환취정도〉에 잘 표현되어 있다.

　　이 진작례도 1809년 기사년 때의 진찬처럼 나 전에서 좌·우명부와 종친, 의빈, 척신만이 참여하는 '자내진작'으로 거행했으므로 외연과 내연을 구분하지 않고 왕과 왕비가 한자리에서 예를 거행했다. 순조의 어좌와 순원왕후의 보좌寶座를 나란히 남쪽을 향해놓고 동쪽에는 효명세자 시연위를, 서쪽에 왕세자빈과 효명세자 동생 명온공주明溫公主, 1810~1832의 시연위를 마련했다. 의주도「왕세자자내진작행례의」를 새롭게 만들어 사용했다.69 〈자경

전진작도〉의 건물 내부는 주렴이 내려져 있어서 들여다보이지 않지만, 그 궁금증은 〈전내도〉가 해소해준다. 진작은 왕세자, 왕세자빈, 공주가 제3작까지 행했는데 정재는 기사년 때와 마찬가지로 공연되지 않았다.

화원은 진작에 사용된 각종 의장·악기·복식·기물에 그림을 그리는 일, 악장·치사 등을 정서할 때 인찰하는 일, 그리고 의궤도의 밑그림을 그리는 일 등을 맡았다. 진작을 마친 이튿날인 9월 11일에 효명세자가 내린 상전에 의하면 화원 이명건 李命建, 백준환 白俊煥 등이 고품부료 高品付料되었음을 알 수 있다.[70] 이명건은 인찰을 담당했다고 생각되며, 백준환은 상의원의 일을 도왔던 것으로 보인다. 또 의궤가 궁중에 내입된 다음에는 안영상 安永祥, 박희영, 박희서 등 화원 세 명이 변장 邊將 제수의 상전을 받았다. 이들은 목판화로 제작된 의궤도의 밑그림을 그린 것으로 추정된다.[71]

이처럼 19세기 연향의궤 편찬의 독자성은 행사의 전모를 온전하게 담기 위해 의궤 편차의 쇄신을 이룩한 『정리의궤』, 이 체제를 계승한 순조의 첫 진찬의궤 편찬, 같은 판자를 써서 정리자로 간인한 효명세자의 계승 노력으로 달성되었다.

순원왕후 사순과 무자년 자경전 진작례

무자년인 1828년(순조 28) 효명세자는 순원왕후의 사순 四旬을 경축하여 2월 12일 이른 아침에 자경전에서 순조와 순원왕후에게 진작례를 올렸다. 또 순원왕후의 생신날인 5월 15일에는 친히 치사와 표리를 올렸으며, 6월 1일 아침에는 연경당에서 한 번 더 진작례를 올렸다. 1827년의 진작보다 간소하게 하라는 세자의 명을 따라 행사의 진행은 도감의 설치 없이 호조와 예조가 맡았다. 예행 연습은 여섯 번이나 실시했다.

특이점이라면 2월 12일 진작례를 치른 날 오후 9~11시에 자경전에서 야진별반과례 夜進別盤果禮를 거행하고 이튿날 아침에는 같은 곳에서 왕세자가 회작례를 주관했다. 효명세자가 야연과 이튿날의 회작 신설을 주도한 사실은 의주의 제정을 예조에 맡기지 않고 자신이 직접 자내서하 自內書下한 점에서도 명백하게 드러난다.[72] 야연과 익일회작은 19세기 궁중연향의 양상을 변화시킨 변곡점이 되었으며 연향도병의 형식을 결정짓는 데도 영향을 미쳤다. 이제 한번 연향이 기획되면 이틀에 걸쳐 세 차례의 연향이 계속해서 열리게 되었

다. 효명세자는 행사의 준비·진행에 수고한 명부와 진찬소 당랑을 위로하는 자리로 익일회작을 마련한다고 했지만 연향의 주관자로서 헌수받는 형식을 통해 왕을 대신한 통치권자로서의 위상을 드러내고 왕실의 건재함을 나타내고자 했다.

『무자진작의궤』는 도05-18 『정리의궤』를 계승한 『기사진표리진찬의궤』의 체제를 따라 권수 「도식」에 문반차도와 목판화를 실었고 권수 「부편」에는 생신 진작과 관련된 〈연경당도〉, 〈연경당진작도〉, 〈왕세자소차도〉 등의 목판화를 수록했다. 『무자진작의궤』의 그림은 『자경전진작정례의궤』와 달라진 점이 있다. 평행사선부감도법이 아닌 모두 정면부감도법으로 그려졌으며 전체도를 구역별로 나눈 부분도를 추가하는 방식은 사라졌다.

무자년 의궤의 수정과 인출은 순조롭게 진행되지 못했다. 『자경전진작정례의궤』가 완성된 1828년 5월은 이미 2월의 무자진작이 끝나고도 3개월이 지난 후였으니 자연히 『무자진작의궤』의 완성은 지연되었다. 결국 『무자진작의궤』의 수정은 이듬해 『기축진찬의궤』와 함께 완료되었으며 인쇄는 17년 후 『무신진찬의궤』와 한꺼번에 이루어졌다.

『무자진작의궤』의 〈자경전진작도〉를 보면 자내진작이었으므로 자리 배치는 1827년의 자경전진작정례 때와 같다. 도05-18-02 〈자경전야진별반과도〉는 어둠을 밝히기 위해 현등懸燈과 사롱등紗籠燈이 걸리고 곳곳에 촉대가 설치되었으며, 어좌와 보좌는 동쪽 벽으로 위치를 옮기고 왕세자 자리는 그 맞은편에 설치했다. 도05-18-03 〈자경전익일회작도〉에는 왕세자의 예좌睿座가 동쪽에 놓이고, 공주와 명부의 배연위陪宴位는 주렴 안쪽에서 예좌의 좌·우로 서로 마주보게 설치되었다. 도05-18-04

무자년의 진작례에는 매번 열 번 이상의 많은 정재가 공연되었다. 효명세자는 연례의주의 보완을 통해 예악의 이념을 확실히 구현하고자 노력한 인물이다. 새로운 정재의 창안에 의욕적이었으며, 궁중예연을 주재하면서 새로 만든 정재를 무대에 올리곤 했다. 2월 자경전 진작은 기존의 정재로 구성했지만, 6월 연경당 진작에는 망선문望仙門, 경풍도慶豐圖, 만수무萬壽舞, 헌천화獻天花, 춘대옥촉春臺玉燭, 보상무寶相舞, 영지무影池舞, 박접무撲蝶舞, 춘앵전春鶯囀, 첩승무疊勝舞, 무산향舞山香, 침향춘沈香春, 연화무蓮花舞, 춘광호春光好, 최화무催花舞, 가인전목단佳人剪牧丹, 고구려高句麗 등 자신이 창제한 정재를 시험적으로 무대에 올린 점이 주목된다.[73] 새로 창안된 정재는 모두 무동의 공연이었으므로 보계의 중간에 주렴을 설치하

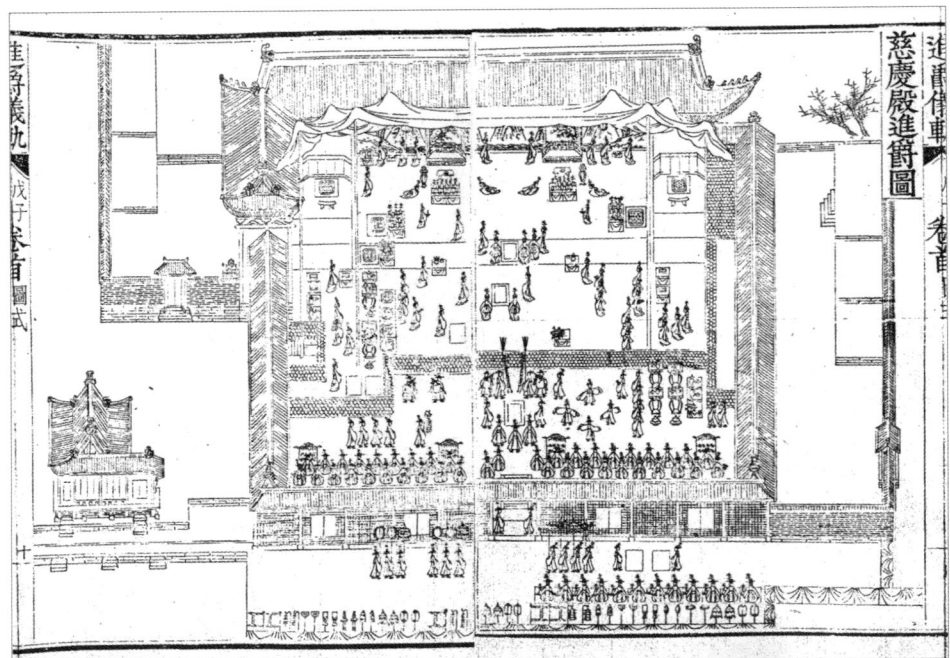

도05-18-02. 〈자경전진작도〉.

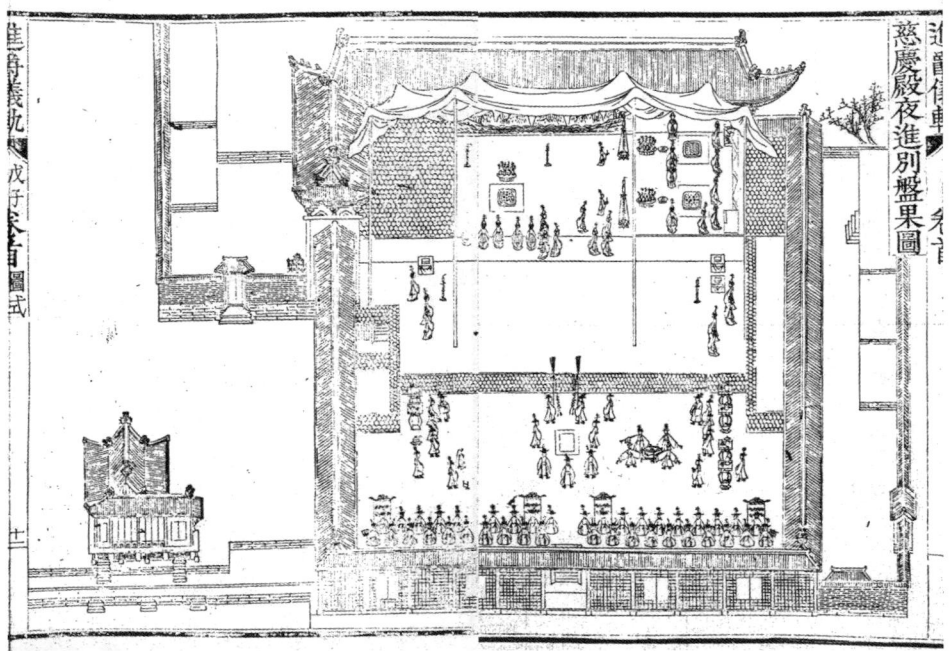

도05-18-03. 〈자경전야진별반과도〉.

도05-18. 『무자진작의궤』 권수 「도식」, 1828년 행사, 1849년 인쇄, 서울대학교 규장각한국학연구원.

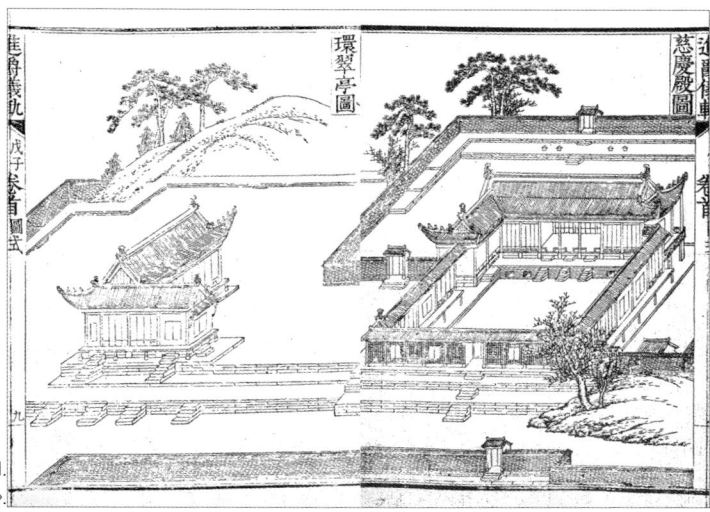

도05-18-01.
〈자경전도〉·〈환취정도〉.

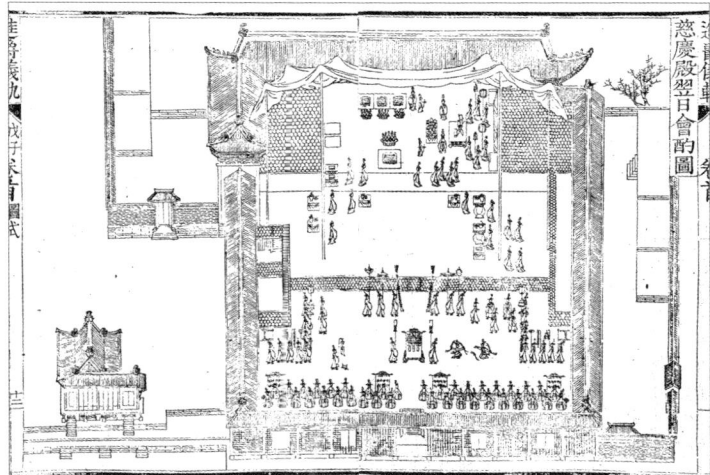

도05-18-04.
〈자경전익일회작도〉.

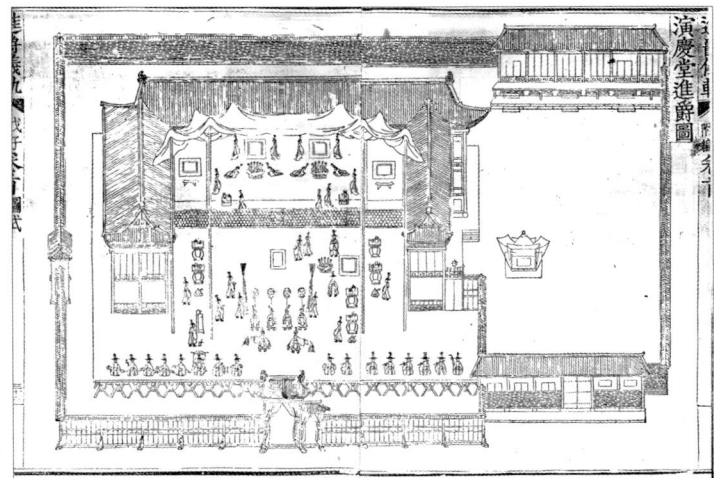

도05-18-05.
〈연경당진작도〉.

도05-18-06. 〈공작삽병〉, 『무자진작의궤』 권수 「도식」, 서울대학교 규장각한국학연구원.

도05-19. 〈공작도〉, 19세기 지본채색, 156.2×54.8, 미국 필라델피아미술관.

여 시연위나 배연위가 있는 전내와 정재가 공연되는 무대를 격리했다. ^{도05-18-05} 효명세자가 1828년과 1829년의 연향에서 창제한 정재는 이후 19세기 연향의 내용에 영향을 미쳤다.

무자년 진작에서 특이한 행사장의 배설은 왕세자 배위가 있고 정재가 공연되는 주렴 밖의 보계 위에 희죽戱竹 차비를 좌우에 한 명씩 늘 세워둔다는 점이다. 의궤의「악기도」에 그려진 희죽은 정재의장의 하나인 죽간자竹竿子와 같은 모습이다.『무자진작의궤』의「정재도」를 보면 죽간자가 하나도 그려져 있지 않아 희죽의 배설과 관련된 것으로 추정된다.

또 한 가지 특이점은 자경전 순원왕후의 보좌 뒤에 공작삽병孔雀揷屛을 설치했다는 의궤기록이다. ^{도05-18-06} 조선시대에 공작은 즐겨 다루어진 화조화의 소재는 아니지만 궁중에서는 공작 그림을 장식화로 사용했다. 삽병에 그려진 공작 도상은 현전하는 유일한 〈공작도〉와 상통하는 면이 있다. ^{도05-19}

자경전과 환취정의 외관은『자경전진작정례의궤』와『무자진작의궤』그림이 약간 다르다. ^{도05-17-01, 도05-18-01} 이 두 그림을 비교해보면『무자진작의궤』의 자경전은 서쪽에서 남쪽으로 꺾이며 두 칸이 늘어났고, 그에 맞추어 뒤뜰의 서쪽 담장도 남쪽으로 확장되었다. 남쪽 행각으로 난 자경문慈慶門 밖에는 계단을 만들어 출입하도록 했고, 환취정의 주변도 바뀌었다. 그런데 〈동궐도〉의 해당 부분과^{도05-02-04}『무자진작의궤』를 비교해보면 자경전과 환취정의 구조와 형태는 마치 한 사람의 솜씨라는 생각이 들 정도로 출입문의 위치, 근처 지형, 나무의 자리까지 완전히 일치한다. 1827년 6월 자경전에서 진작을 치른 이후 1828년 2월에 순원왕후 사순 진작을 거행하기 전의 기간에 자경전을 증축되고 일대 환경을 개선했던 것 같다. 앞서 살펴보았듯이『무자진작의궤』와 〈동궐도〉의 연경당 모습이 완전히 일치하는 점과 같은 맥락이다. ^{도05-04, 도05-02-01}

순조의 등극 30년 칭경과 《순조기축진찬도병》

19세기 궁중연향도병의 전형이 헌종 대에 성립되기 전, 18세기 연향도병의 특징을 보유한 과도기적 성격의 연향도병이 바로《순조기축진찬도병》純祖己丑進饌契屛이다. ^{도05-20, 도05-21, 도05-22} 기축년인 1829년(순조 29) 2월 순조의 즉위 30년을 경축하여 효명세자가 올린 예연을 기념한 진찬소의 도병이다. 1828년 11월 왕세자가 두 차례의 상소를 올려 진하와

좌목 〈자경전내진찬도〉

도05-20. 《순조기축진찬도병》, 1829년, 8첩 병풍, 견본채색, 150.2×420.7, 국립중앙박물관(덕1665).

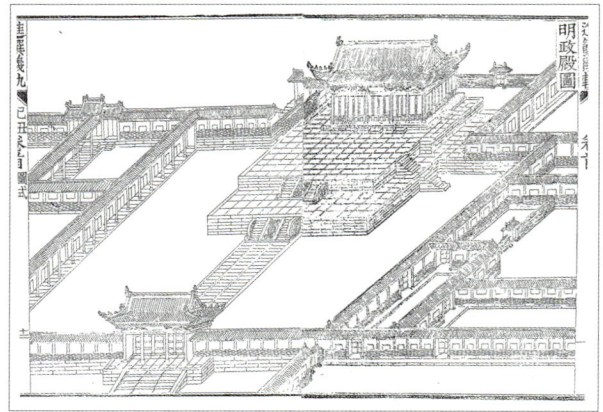

도05-23-01. 〈명정전도〉.

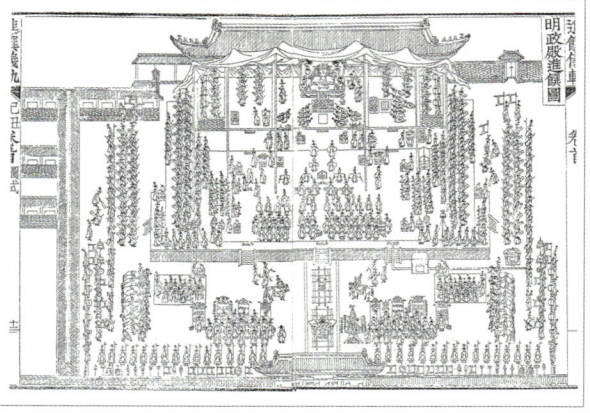

도05-23-02. 〈명정전진찬도〉.

도05-23. 『기축진찬의궤』 권수 「도식」, 1829년 행사, 1849년 인쇄, 목판화, 서울대학교 규장각한국학연구원.

〈명정전외진찬도〉 　　　　　　　　　　　　　　　서문

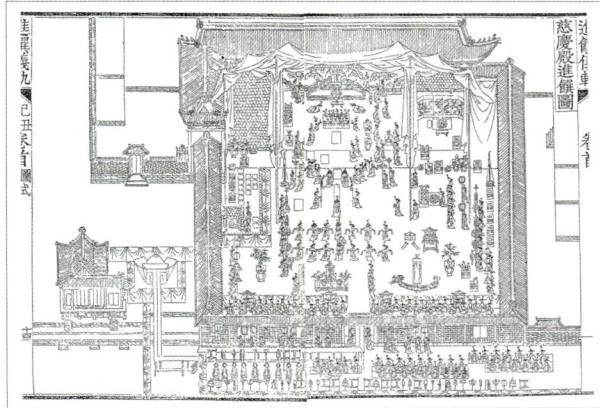

도05-23-03. 〈자경전진찬도〉.

▼ 도05-20-01. 〈자경전내진찬도〉 부분.　▼ 도05-20-02. 〈명정전외진찬도〉 부분.

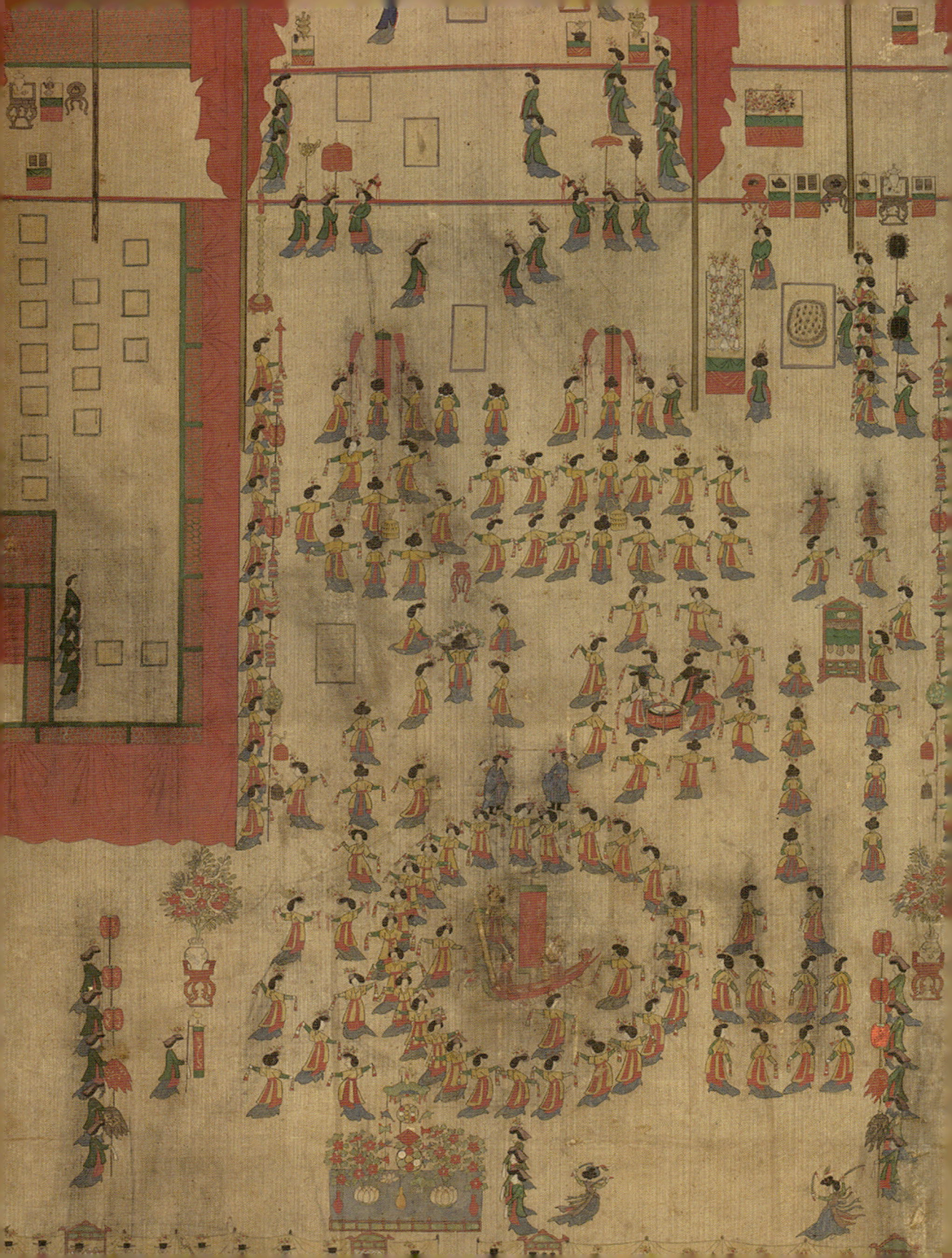

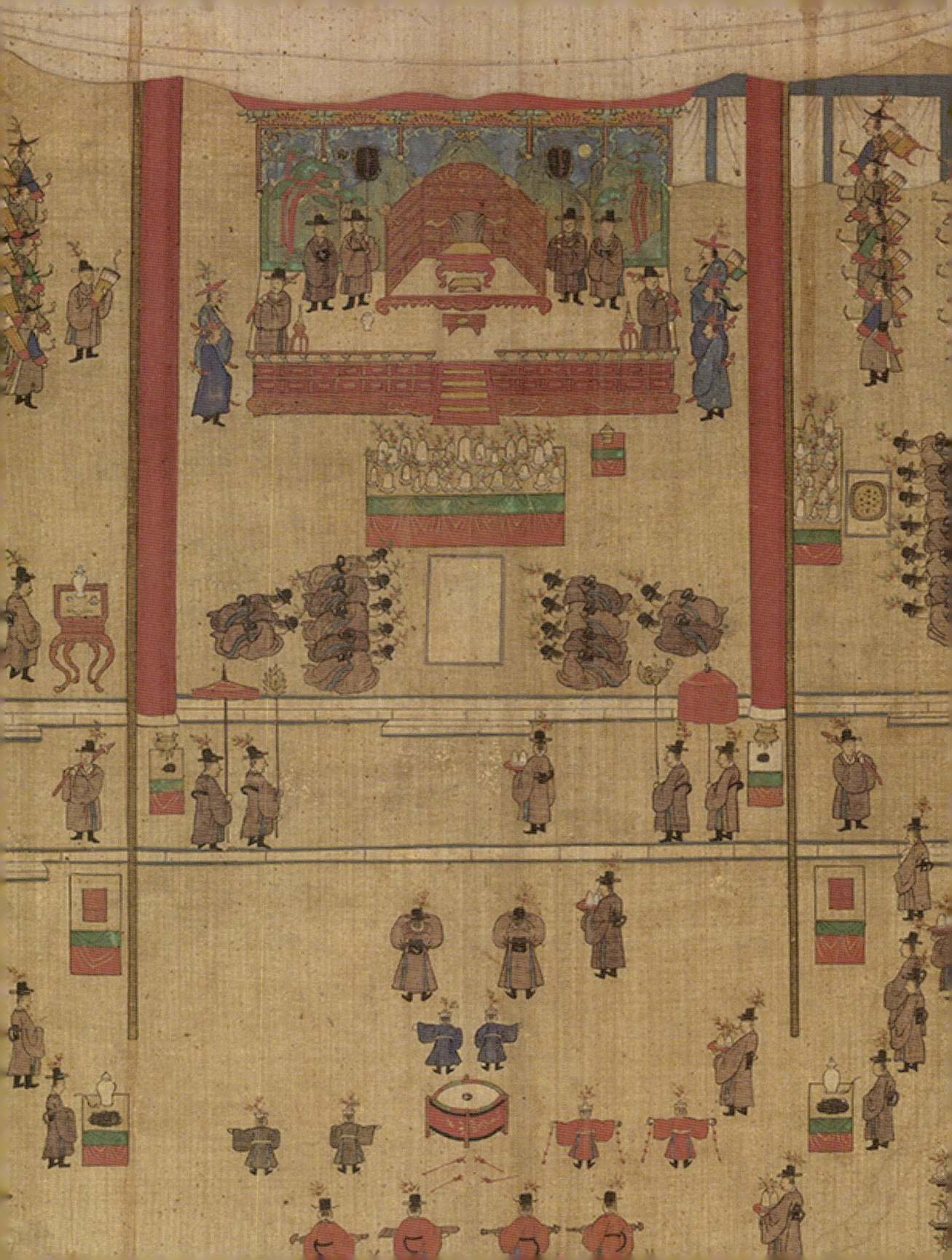

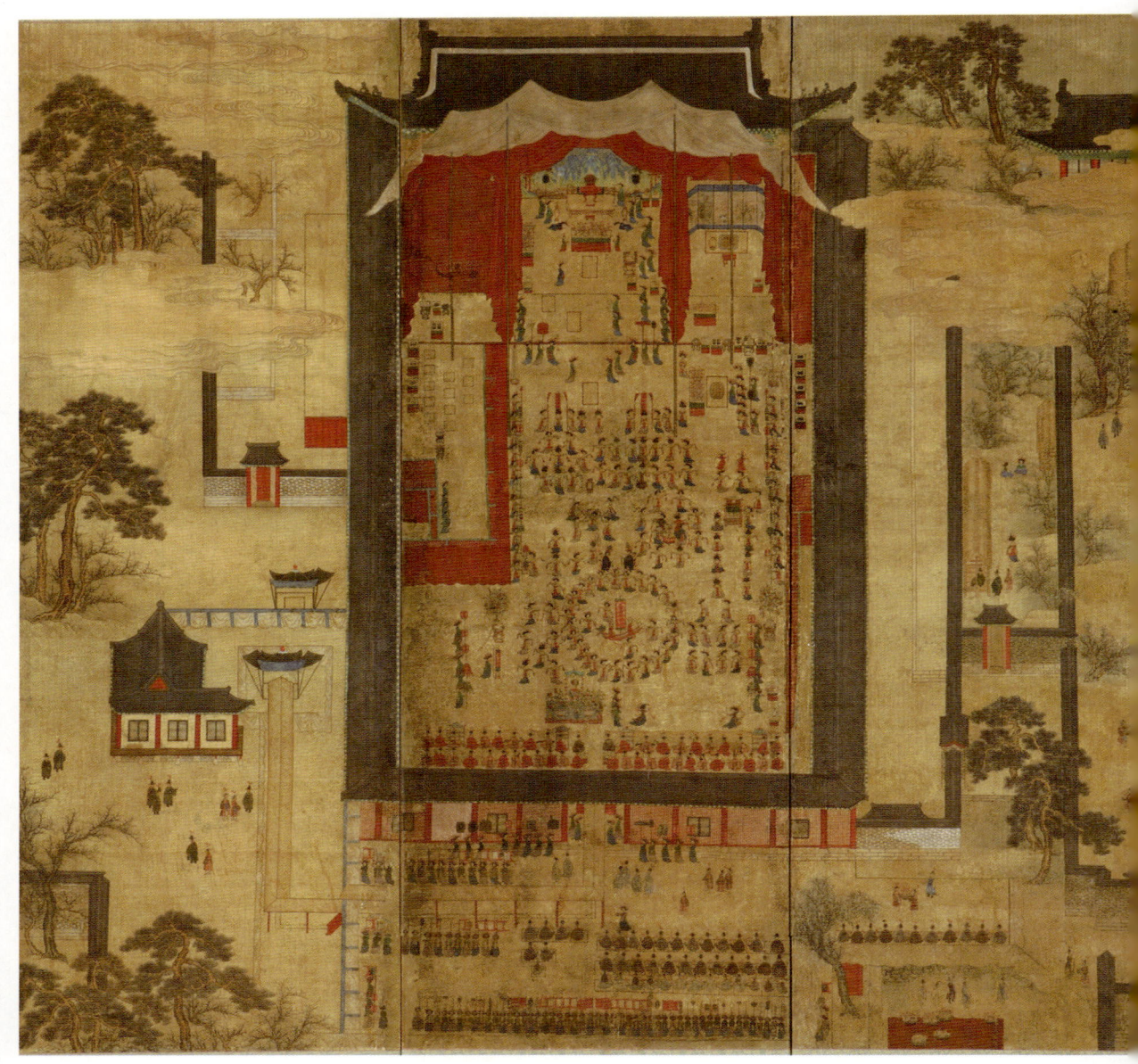

〈자경전내진찬도〉

도05-21. 《순조기축진찬도병》 제2~7첩 그림 부분, 1829년, 8첩 병풍, 견본채색, 각 150.2×54, 국립중앙박물관(근230).

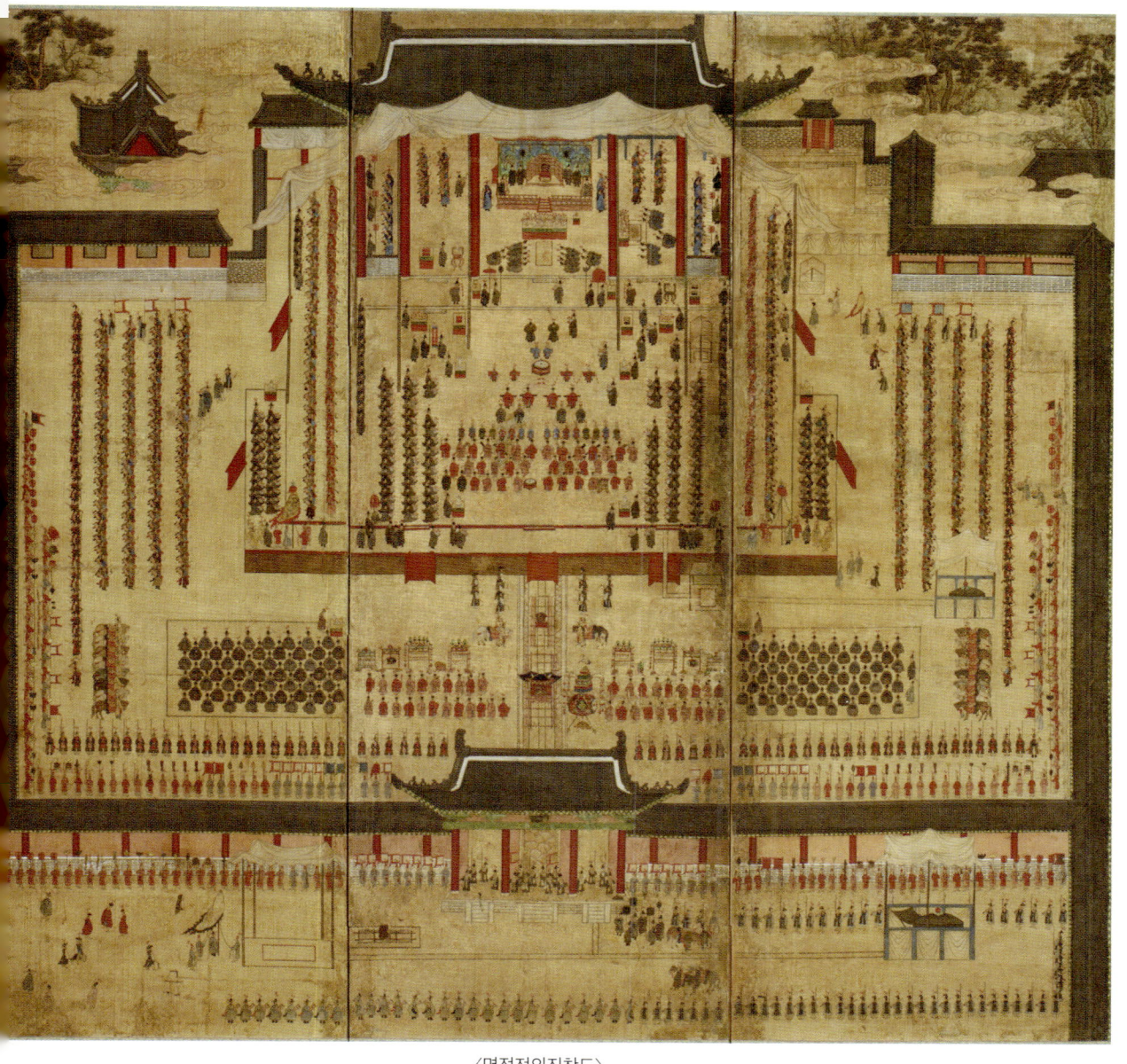

〈명정전외진찬도〉

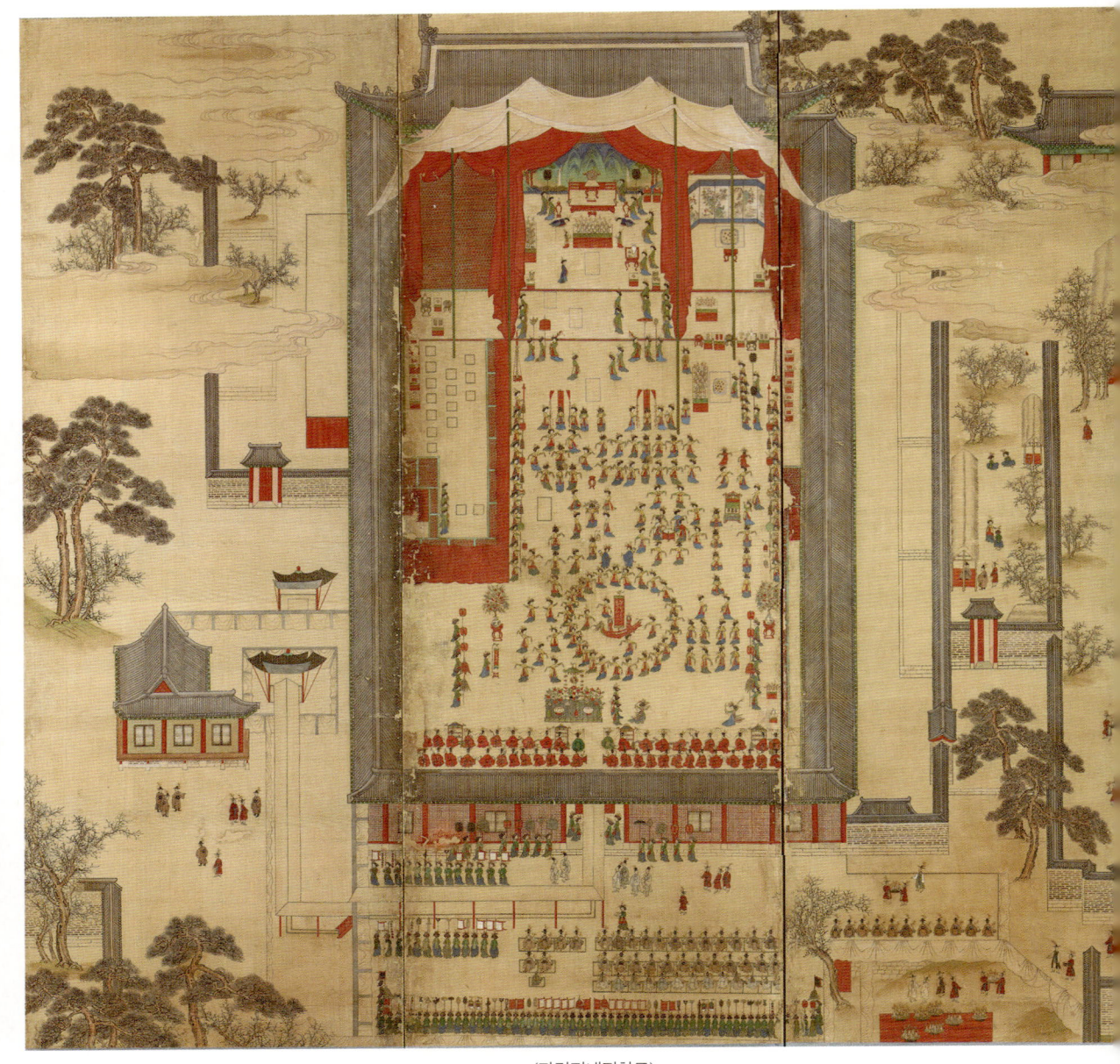

〈자경전내진찬도〉

도05-22.《순조기축진찬도병》제2~7첩 그림 부분, 1829년, 견본채색, 149.5×415, 리움미술관.

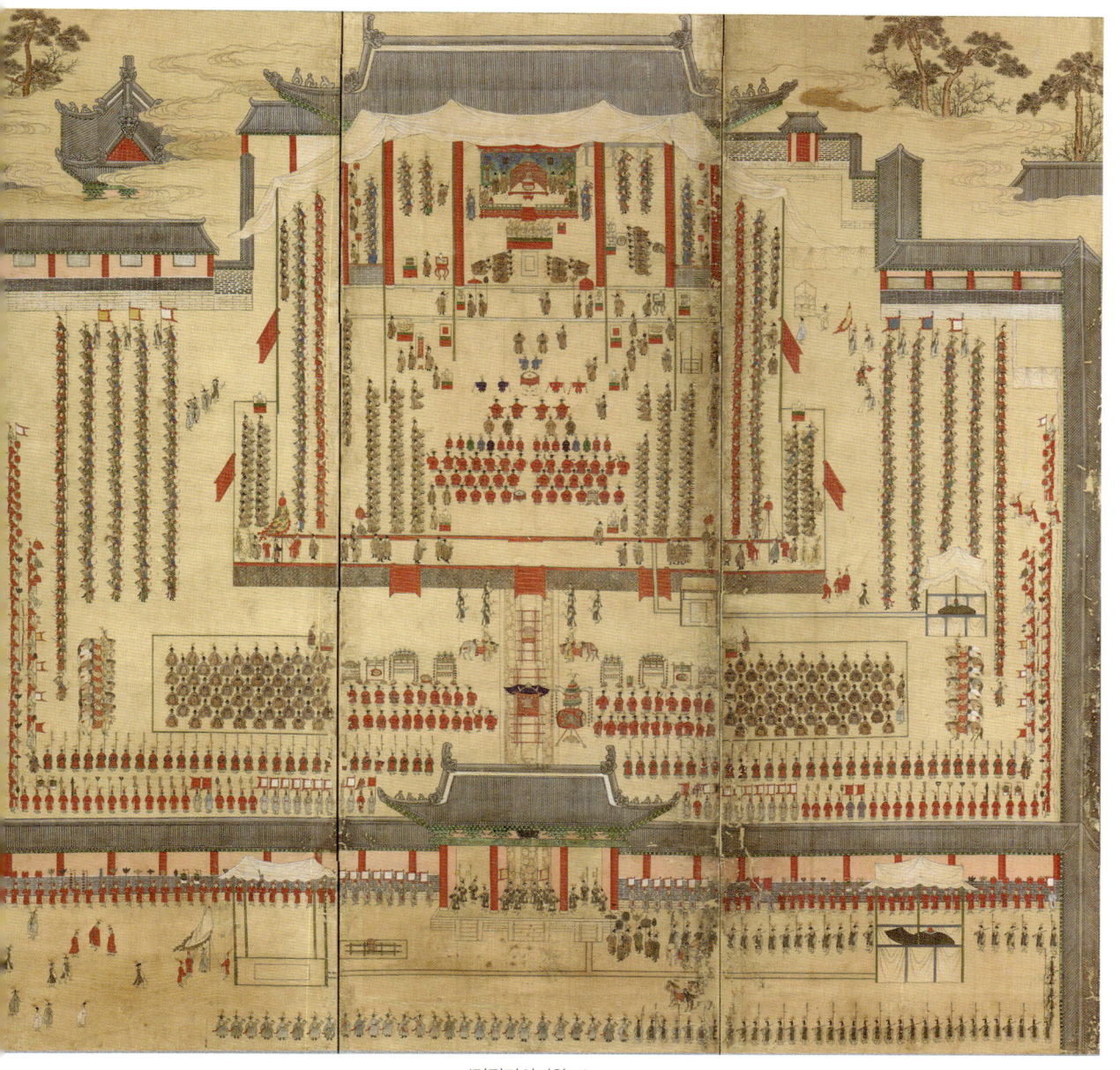

〈명정전외진찬도〉

진찬을 청한 끝에,⁷⁴ 모든 의물과 물품을 간략하게 줄여서 검소하게 치른다는 조건으로 순조의 허락을 받았다. 즉위 30년 혹은 40년을 칭경하는 연향은 숙종·영조 때의 사례가 있었다.

1829년 1월 1일에 인정전에서 칭경진하례를 시행했고 외진찬례는 2월 9일에 창경궁 명정전에서, 내진찬례는 12일에 자경전에서 거행했다. 내진찬이 있던 날 저녁 자경전 야진찬이 있었고, 다음날인 13일에는 왕세자 회작이 설행되었는데 계병에는 그려지지 않았다. 또, 마침 사순을 맞은 순조의 탄신일인 6월 19일에도 1828년 순원왕후의 사순 때처럼 자경전에서 진찬과 야진찬을 한 번 더 거행했다. 이와 관련된 사실은 『기축진찬의궤』의 「부편」에 별도로 기록되어 있다.

《순조기축진찬도병》은 국립중앙박물관에 두 좌가 전하고 리움미술관에도 한 좌가 소장되어 있다. 제1첩에는 왕세자가 익일회작 때에 내린 예제睿製와 진찬소 당랑, 사옹원 제조, 장악원 제조가 답해 올린 연구가 쓰여 있고,⁷⁵ 제2첩에서 제4첩까지〈명정전외진찬도〉가, 제5첩에서 7첩까지는〈자경전내진찬도〉가 그려졌다. 마지막 첩은 진찬소의 당상과 낭청 각각 여섯 명의 좌목이다.⁷⁶ 당상 명단은 병조판서 박종훈朴宗薰, 1773~1841, 공조판서 김교근金敎根, 1766~?, 호조판서 김로金鏴, 1783~?, 예조판서 서준보徐俊輔, 1770~1856, 도승지 서희순徐憙淳, 1793~1857, 용양위 호군 박기수朴岐壽, 1792~1847이며 낭청은 용양위 부사과 이겸수李謙秀, 1776~?·정성우鄭性愚, 1779~?, 충찬위 부사과 조제만趙濟晩, 1775~?·홍희석洪羲錫, 1787~?, 호조정랑 이규헌李圭憲, 익위사 사어 홍기주洪耆周, 1787~? 등이다. 좌목의 구성은 진찬소 당상과 낭청을 위한 중병을 6좌씩 만들었다는 의궤의 기록과도 일치한다.⁷⁷ 표05-01 같은 중병이지만 당상 병풍의 제작비는 50냥, 낭청 병풍은 40냥으로 재료와 장황에서 차이를 두었다.

1829년 기축진찬은 50여 년 만에 설행된 외연이라는 점에서 의미가 크다. 외연은 이후 60여 년이 지난 1892년《고종임진진찬도병》에서나 다시 볼 수 있게 된다. 먼저〈명정전외진찬도〉의 명정전 내부 배설을 살펴보면, 어좌는 일월오봉병을 두른 어탑, 곡병, 용평상, 용교의, 답장으로 구성되었다. 도05-20-01, 도05-21-01, 도05-22-01 교의 앞에는 술잔을 올려놓는 진작탁이 있다. 어탑 위에는 한 쌍의 청선靑扇과 시위가 왕 가장 가까이에 서고 양 모서리에는 운검이 지키고 있으며 향좌아도 보인다. 어탑 바로 바깥에는 융복 차림의 별운검別

표05-01. 1829년(기축년, 순조 29) 진찬소의 내입도병과 당랑계병 제작 내역

대상	인원 수	종류	건 수	가전	총액
내입		대병	4좌	100냥	400냥
당상	6원	중병	6좌	50냥	300냥
장악원 제조	1원		1좌		50냥
낭청	6원	중병	6좌	40냥	240냥
별간역	2원			20냥	40냥
패장牌將	10인				100냥
녹사錄事	1인				10냥
계사計士	4인				40냥
서리書吏	12인			10냥	120냥
의주색儀註色 서리	1인				10냥
서사書寫	2인				20냥
고직庫直	1명				10냥
사령使令	13명			2냥	26냥
군사軍士	5명			1냥	5냥
관사환官使喚	5명			1냥	5냥
			총 경비 19,372냥 중에서		1,376냥

※『기축진찬의궤』「재용」 참조.

雲劍 두 명과 오른쪽의 병조판서가 서 있다. 그 외에 도총부, 병조, 오위의 별군직 군관들이 왕을 향해 좌우에서 지키고 있다.

　　기둥 밖에는 일산과 수정장, 홍양산과 금월부, 한 쌍의 운검과 노연상爐煙床 등 기본 의장이 늘어서 있다. 어탑 아래에는 어찬안과 보안, 진작관이 술잔을 올리는 진작위가 설치되고, 왕이 마실 술을 담은 수주정과 사옹원 제조는 왼쪽 첫 번째 기둥 근처에 그려졌다. 숙종과 영조 대보다도 훨씬 위엄 있고 격식을 갖춘 어좌 구성이 정립된 모습이며, 이는 정조 연간을 지나며 정전 어탑의 배설에 체계가 잡히고 의장·시위의 제도가 정비되었음을 의미한다.

　　왕세자 시연위는 어좌의 동남쪽에 찬안과 표둔豹紋 방석으로 상징되었으며, 그 뒤의 왕세자를 보좌하는 인물들은 시강원 관원이다. 왕서자 주정과 진치사탁進致詞卓은 오른쪽 기둥 밖에 그려져 있다. 진연에서 승지와 사관의 자리는 영조 대까지도 전 내의 서남 모퉁

도05-20-01. 〈명정전외진찬도〉 어좌 부분,
《순조기축진찬도병》, 국립중앙박물관(덕1665).

도05-21-01. 〈명정전 외진찬도〉 어좌 부분,
《순조기축진찬도병》. 국립중앙박물관(근230).

도05-22-01. 〈명정전 외진찬도〉 어좌 부분,
《순조기축진찬도병》, 리움미술관.

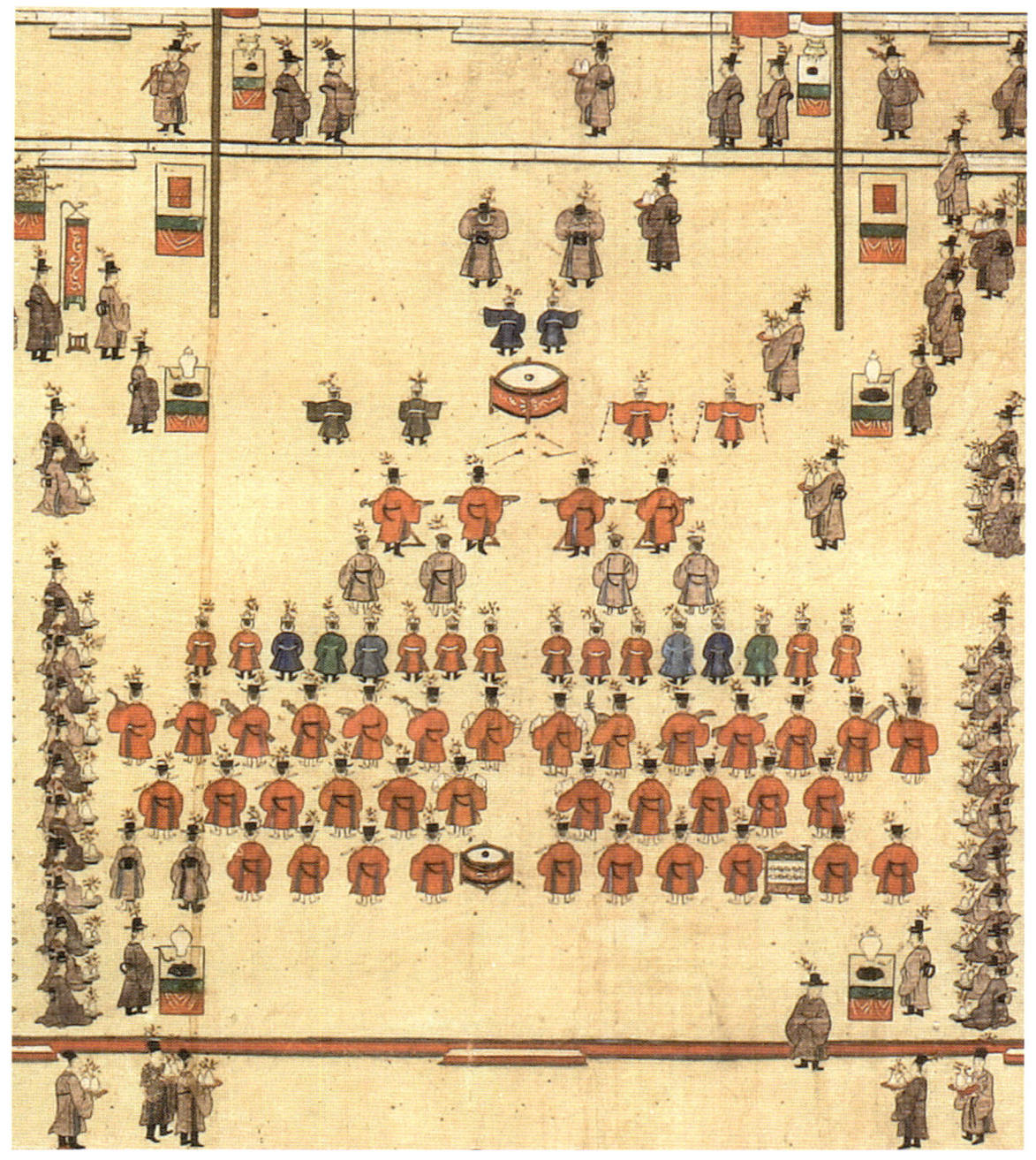

도05-20-02. 〈명정전외진찬도〉 정재 무동과 전상악 부분 《순조기축진찬도병》, 국립중앙박물관(덕1665).

도05-20-03. 〈자경전내진찬도〉 보좌 및 대차 부분, 《순조기축진찬도병》, 국립중앙박물관(덕1665).

도05-21-02. 〈자경전내진찬도〉 보좌 및 대차 부분, 《순조기축진찬도병》, 국립중앙박물관(근230).

도05-22-02. 〈자경전 내진찬도〉 보좌 및 대차 부분, 《순조기축진찬도병》, 리움미술관.

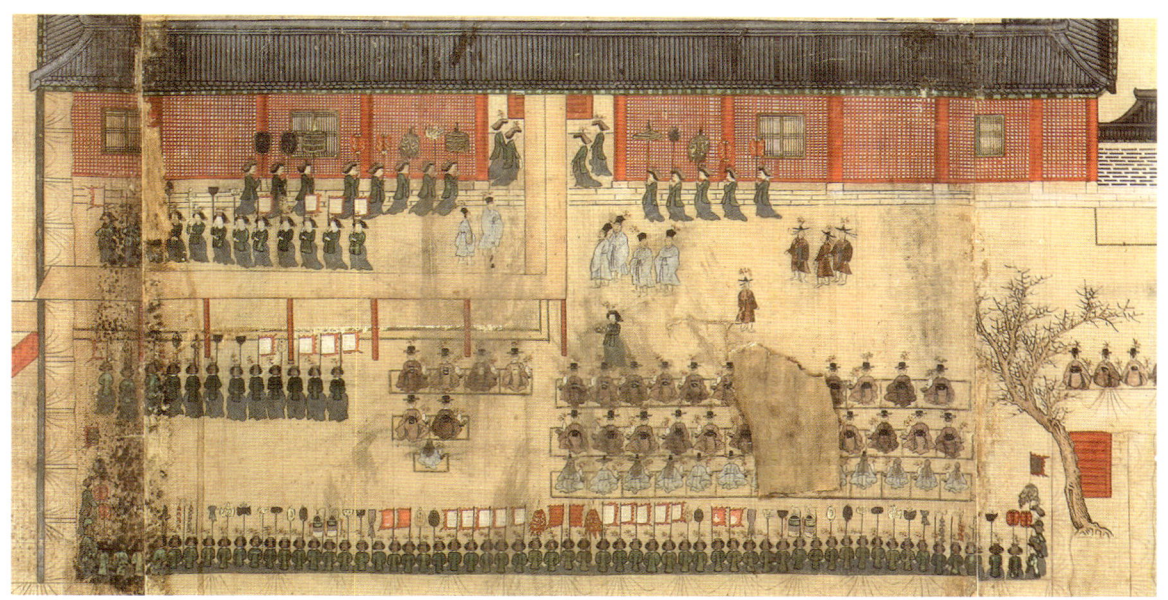

도05-20-04. 〈자경전내진찬도〉 자경문 밖 참연자 부분, 《순조기축진찬도병》, 국립중앙박물관(덕1665).

도05-20-05. 〈자경전내진찬도〉 대차의 영모도 병풍, 《순조기축진찬도병》, 국립중앙박물관(덕1665).

이였는데,[78] 당시에 준용되는 위치는 어좌의 남쪽으로 바뀌어 진작위 좌우에 마주하여 부복해 있다.[79] 왕이 임어하는 행사장에 기본적으로 설치되는 각종 기용과 의장의 구체적인 모습은 『기축진찬의궤』 도식에 실린 문반차도 및 그림을 통해 자세히 파악할 수 있다. 도05-23

　　명정전의 공간은 보계의 설치로 확장된 계상과 그 아래의 전정인 계하로 나뉜다. 보계에 동·서로 나누어 앉은 자들은 종친, 의빈, 문·음·무文陰武 2품 이상, 승지, 사관, 각신, 육조의 장관, 홍문관과 세자시강원의 당상이다. 그 남쪽 하층보계의 양 모서리에는 교룡기와 둑이 설치되었으며, 그 뒤에는 황색 옷을 입은 내취가 대령했다. 불승전자로 분류된 진찬소 낭청, 사옹원 숙설소熟設所 낭청, 세자익위사 관원, 통례원의 통례와 인의, 종친부 낭청, 상서원관尙書院官, 대령의관待令醫官, 차비관, 시위병侍衛兵 등은 하층보계에서 참연했다.[80] 그 나머지 문·무관들은 마당에서 선온을 받았는데 헌가 바깥쪽으로 줄 맞춰 모여 앉은 사람들이다.

　　헌수는 왕세자의 제1작을 시작으로 제9작까지 올렸다.[81] 그때마다 공연된 정재는 초무, 아박, 향발, 무고, 광수무, 첨수무尖袖舞 등 여섯 종류였다.[82] 이들은 모두 향악 정재로서 마지막의 첨수무만 제외하면 숙종과 영조 때부터 줄곧 외연을 장식했던 정재이다. 화면에는 선창전악先唱典樂이 있고 무고舞鼓에 쓰이는 북 주위에 청색북쪽, 흑색서쪽, 적색동쪽 옷을 입은 무동이 두 명씩 서 있다. 도05-20-02 청색 옷을 입은 사람은 초무 무동이며, 박을 들고 흑색 옷을 입은 사람은 아박 무동, 소매자락에 술이 길게 늘어진 사람은 향발 무동이다.[83] 그 뒤에는 제2작 다음에 외연에서만 등장하는 가자와 금슬이 보인다.

　　마당 동쪽에는 왕세자 소차가 설치되었고 이곳에서 배위로 연결되는 지의가 깔려 있다. 소차와 배위는 차일과 휘장으로 보호되어 있는데 다른 병풍에서는 볼 수 없는 상세한 표현이다. 명정문 밖에도 왕세자가 여輿에서 내리는 자리와 소차보다 훨씬 큰 군막 형태의 편차를 확인할 수 있다. 왕세자는 명정문 밖에 도착하면 편차에 잠시 머물다가 명정문 동쪽 계단을 따라 소차로 나아갔는데 그 동선 역시 잘 살필 수 있다.

　　19세기 연향도에서 행사장 주변의 정황을 담아낸 그림은 1829년의 《기축진찬계병》이 유일하며 그런 면에서도 〈자경전내진찬도〉는 눈길을 끈다. 도05-21-02, 도05-22-02 1829년 자경전 내진찬에 순원왕후는 참석하지 못했다. 1828년 8월 모친상을 당했기 때문에 처소에

서 찬안饌案만 진헌받았으며 자경전에는 순조만이 참석했다.

순원왕후는 불참했지만 내진찬으로 기획된 것이므로 집사관이 모두 여관으로 대체되었다. 커다란 흰 무명 대차일이 설치된 자경전은 악공과 종친·의빈·척신 등 남성 참연자의 공간과 분리하기 위해 대주렴大朱簾과 홍색 명주 겹휘장[紅紬甲帳]으로 실내를 차단하는 장치가 추가되었다. 〈봉수당진찬도〉에서는 전면에 대주렴을 모두 내려 봉수당 안을 들여다볼 수 없었지만, 〈자경전진찬도〉에서는 대청과 동행각 온돌방의 대주렴을 말아올리고 홍주겹휘장도 놋쇠로 만든 휘장걸이에 걸쳐놓아 안이 훤히 드러났다. 왕세자의 시연위가 보계 위에 설치되었기 때문에 내빈외명부의 배위와 시연위가 있는 서쪽 보계는 주렴과 홍주겹휘장으로 구획하고 등가 악공의 앞에는 황색무명 휘장[黃木帳]을 설치해서 시선을 차단했다.

자경전 진찬에 참연한 외빈들, 즉 종친·의빈·척신은 자경문 밖에 세 줄로 위차를 달리하여 앉았다. 도05-20-04 복식으로 보아 흑색 단령을 입은 사람은 관직에 나아간 자들이며 흑립을 쓴 사람은 벼슬에 나가지 않은 유학幼學, 혹은 서얼로서 유학을 공부하는 업유業儒이다.[84] 복건을 쓴 어린이 동몽童蒙들도 열의 맨 마지막에 초대되었다. 참연자들의 나이나 신분을 표시하는 이러한 묘사는 다른 19세기 연향도병에서는 찾아볼 수 없는《순조기축진찬도병》만의 섬세한 시각이다.

자경전은 명정전과 실제 크기를 대비시키려는 듯 3분의 1 크기로 작게 표현하는 대신 효명세자가 편차로 사용한 환취정과 군막 형태의 소차까지 비중 있게 포함했다. 효명세자 편차 위쪽의 홍경문興慶門 아래쪽으로 그려진 또 하나의 군막은 왕세자빈의 편차이다.[85] 왕세자가 소차에서 자경전으로 들어오는 길 위에는 임시로 지붕이 가설되었음을 알 수 있다.

순원왕후의 자리 뒤에는 파란 하늘, 녹색과 황갈색으로 설채된 다섯 산봉우리, 폭포와 파도가 선명하게 표현된 일월오봉병을 설치하고 대차에는 영모도 중병을 둘렀다. 도05-20-05 순원왕후 자리의 오봉병은 '10첩 대병'으로 227냥 1전을 들여 새로 만든 것이다.[86] 보통 진찬소에서 내입하는 대병이 100냥이었던 것을 감안하면 재료와 공전이 훨씬 많이 들었음을 알 수 있다. 화본을 만드는 데 길이 5척 2촌약 157센티미터, 폭 1척 8촌약 33센티미터의 백초白綃 열 폭이 필요했으므로 오봉병 화면의 세로 길이를 140센티미터 남짓으로 생각할 수 있겠다.[87]

표05-02. 19세기 궁중연향도병에 그려진 정재 일람표

제목·연도	시기	연회 종류	장소	그림에 그려진 정재
순조기축진찬도병	1829. 2. 9.	외진찬	창경궁 명정전	가자와 금슬, 무고 준비, 초무, 아박, 향발
	1829. 2. 12.	내진찬	경복궁 자경전	무고, 몽금척, 검기무, 헌선도, 선유락, 포구락, 하황은
헌종무신진찬계병	1848. 3. 17.	내진찬	창경궁 통명전	무고, 몽금척, 포구락, 헌선도, 처용무, 향발
		야진찬		아박, 검기무, 하황은, 보상무, 관동무
	1848. 3. 19.	익일회작		선유락, 향령, 춘앵전, 가인전목단, 장생보연지무
무진진찬계병	1868. 12. 6.	내진찬	경복궁 강녕전	헌선도, 몽금척, 포구락, 무고, 검기무
	1868. 12. 11.	익일회작		하황은, 가인전목단, 선유락, 보상무, 향령무
정해진찬계병	1887. 1. 27.	내진찬	경복궁 만경전	몽금척, 아박, 장생보연지무, 보상무, 향발, 무산향
		야진찬		춘앵전, 하황은, 포구락, 선유락, 오양선
	1887. 1. 28.	익일회작		무고, 첨수무, 헌선도, 수연장, 향발
	1887. 1. 29.	익일야연		검기무, 연화대무, 가인전목단, 학무, 연백복지무
임인진찬계병	1892. 9. 24.	외진찬	경복궁 근정전	가자와 금슬, 제수창
	1892. 9. 25.	내진찬	경복궁 강녕전	장생보연지무, 몽금척, 수연장, 향령
		야진찬		무산향, 경풍도, 오양선, 포구락, 최화무, 검기무
	1892. 9. 26.	익일회작		선유락, 만수무, 연백복지무

 자경전 진찬에는 모두 일곱 번 진작하는 동안 장생보연지무長生寶宴之舞, 헌선도, 향발, 아박, 포구락, 수연장壽延長, 하황은荷皇恩 순으로 정재가 연출되었다. 이중에서 〈자경전내진찬도〉에는 헌선도, 포구락, 하황은과 왕세자 익일회작 때 공연된 선유락, 무고, 몽금척, 검기무 등 일곱 종류의 정재가 공간의 여유 없이 빽빽하게 그려졌다.[88] 화가가 임의적으로 선택한 정재를 화면이 허락하는 대로 배열했으므로 의주에 기록된 실제 공연 내용과 반드시 부합하지는 않는다.

 외연에서 공연하는 무동은 11~13세의 소년으로 악공 중에서 선발된 사람들이거나 각 관청의 노비였다.[89] 이날 자경전 내연에 동원된 정재여령의 숫자는 총 67명이며, 이들은 경기京妓와 향기鄕妓로 충당되었다.[90] 경기는 내의원과 혜민서 소속의 의녀와 공조와 상의원 소속의 침선비였으며 향기는 지방에서 뽑아올린 기녀였다.[91] 의녀와 침선비가 내연의 정재에 동원된 것은 18세기 후반부터 시작된 일이다. 이들은 평소에는 의술과 바느질이라는 원래 직무에 임하다가 필요한 경우에 연습 과정을 거쳐 내연 무대에 섰다. 이들은 한 사

람이 한 가지 정재만 참여하지 않고 능력에 따라 여러 정재에 참여했다. 또 일부 여령은 춤만 추었던 것이 아니라 보계 위에서 의장을 들거나 연향의 진행을 돕기도 했다.[92]

『기축진찬의궤』의〈명정전진찬도〉와〈자경전진찬도〉는 계병의 장면과 구도, 시점, 확보된 시야 등이 비슷하다.[93] 도05-23-02, 도05-23-03 기물과 인물의 배치나 묘법 또한 유사하여 의궤 도식과 계병의 밑그림을 그린 화원이 같은 사람이었음을 방증한다.『기축진찬의궤』의 도식은 1828년『무자진작의궤』와 같은 정면부감 구도로 그렸으며 행사장을 부분도로 나누어 그리는 체제는 사용하지 않았다.

내입 진찬도병은 네 좌가 만들어졌는데 그 공로로 이수민을 포함한 화원 13명이 무명 두 필을 하사받았다.[94] 5월 25일에 진찬소에서 내입진찬계병을 제작한 장인들에게 상으로 나누어줄 무명과 삼베의 수송을 호조에 요청한 것을 보면 내입도병은 5월 하순경에 완성되었다고 보아도 좋겠다.[95] 그 외에도 악기 풍물風物의 조성에 참여한 조광벽趙光璧 등 다섯 명도 무명 두 필을 받았으며 역할을 분명히 알 수는 없지만 별대령화원別待令畫員 박희서는 가자되었다.

《순조기축진찬도병》에는 18세기 궁중연향도의 특징이 곳곳에 남아 있다. 첫째, 한 행사를 세 첩에 걸쳐 그렸다는 점인데 1744년의〈숭정전갑자진연도병〉과 도03-04 1784년의《문효세자책례계병》처럼 도04-01 18세기 궁중행사도 계병이 즐겨 사용했던 화면 구성이다. 제1첩의 왕세자 예제처럼 연향 석상에서 생성된 시문이나 서·발문을 배치하는 점도 18세기 연향도병에서 종종 보이는 특징이지만 순조 연간 이후로는 사라졌다.

두 번째는 야진찬과 익일회작이 거행되었으나 외진찬과 내진찬 두 장면만으로 병풍을 구성한 점이다. 월랑으로 경계를 지으며 화면을 사각형으로 마감하고, 아래쪽으로는 정문 밖의 모습까지 화면에 담았다. 이후의 연향도병은 보계 위를 집중적으로 부각시키고 건물 묘사를 최소한으로 줄인 것과는 차이가 있다. 여러 개의 시점을 혼용한 정면부감의 구도를 사용하여 평면적인 화면 감각을 낸 점도 다음에 살펴볼 19세기의 전형적인 연향도병보다는 18세기의 연향도에 가까운 특징이다.

세 번째는 의례 절차의 시각적 도해에만 집중하지 않고 행사장 주변의 인물들이 엮어내는 풍속적인 소재를 가미하여 연향의 정황을 현장감 있게 살린 점이다. 풍속적인 요소

가 완전히 사라지는 헌종 대의 연향도병과 비교하면, 18세기의 《기사계첩》이나 《화성원행도병》에 가까운 과도기적 면모이다.

〈명정전외진찬도〉에는 보계 위에서 참석자들에게 연상宴床을 나르는 차비들이 곳곳에 보이고 〈자경전내진찬도〉에는 음식을 만들고 준비하는 장소가 그려졌다. 자경전 동편에는 서운에 가려진 건물과 그 앞의 임시 건물[假家]들이 있는데, 이 건물은 내숙설소內熟設所가 설치되었던 건례당建禮堂이다.[96] 〈동궐도〉에도 건례당 앞에는 염고鹽庫와 장독대가 즐비하여 내숙설소로서 적격임을 짐작할 수 있다. 도05-02-04 자경전 남쪽 행각 가까이에는 백목 휘장으로 보호된 장소에 음식상들이 준비되어 있는데 중배설청中排設廳을 표현한 것이다. 건례당에서 준비한 연상을 중배설청으로 옮기거나 중배설청으로부터 종친과 척신들에게 반사할 연상을 마주잡고 분주하게 종종걸음치는 일꾼들이 묘사되어 있다.

원근법 사용 없이 정면부감도법으로 그려진 《순조기축진찬도병》은 공간의 깊이가 결여된 평면적인 화면 감각을 자아내지만, 오히려 진찬 현장의 여러 양태를 담기 수월한 공간 확보에는 도움이 되었다. 반면에 명암에 대한 관심은 《화성원행도병》보다 강하게 나타났다. 건물 기둥 한쪽에 붓질을 더하여 어두운 면을 설정하고 지붕의 기왓골에도 일일이 명암을 넣었다. 아직 용마루 아래 양성바름[樑上塗灰]한 곳과 기왓골이 만나는 어두운 구석을 삼각형 진한 먹으로 표현하지는 않았지만, 양성바름 아래를 어두운 먹으로 수평의 붓질을 가해서 견고함과 중량감을 나타냈다. 그 외의 건물·회랑·담장 위의 지붕에도 모두 기왓골에는 명암이 있으며, 합각·계단·홍주갑장 등에도 이중윤곽을 가해 입체적인 느낌을 살렸다.

헌종 연간에 확립된 19세기 연향도병의 전형, 《헌종무신진찬도병》

《순조기축진찬도병》에 19세기 연향도병의 전형이 확립되기 이전 과도기적 특징이 남아 있다면, 약 20년 후에 제작된 《헌종무신진찬도병》憲宗戊申進饌圖屛은 일변한 형태로 하나의 전형을 제시했다. 이 도병은 대왕대비 순원왕후 김씨의 육순과 왕대비 신정왕후 조씨의 망

오望五, 41세가 되는 1848년(헌종 14), 무신년에 설행된 진찬례를 8첩 병풍에 그린 것이다.[97] 도 05-24, 도05-25, 도05-26

헌종은 이 무신년을 '천년에 한 번 만날 수 있는 경사스런 해'라고 하며, 정월 초하루에 친히 표리·치사·전문을 대왕대비전과 왕대비전에게 올렸다. 3월 15일에는 순조과 익종의 존호를 먼저 종묘에 올렸다. 이튿날에는 통명전에서 양 자전에 친히 존호를 올리는 의례를 거행하고 인정전에서 진하례를 받았다. 무신진찬은 이 존숭 의례를 축하하는 것으로[98] 3월 17일에 대왕대비전 내진찬과 야진찬이 통명전에서 열렸고, 이틀 뒤인 19일에는 헌종의 익일회작翌日會酌과 익일야연翌日夜讌 역시 통명전에서 벌어졌다. 익일야연은 이 무신년 진찬에서 처음 시행된 것이다.

병풍에는 3월 16일 인정전에서 거행된 진하례, 이튿날의 통명전 내진찬과 야진찬, 19일의 헌종의 회작 등 네 장면을 그리고 마지막 첩에 진찬소 당상과 낭청의 좌목을 적었다.[99] 《헌종무신진찬도병》에 나타난 새로운 양상은 제1·2첩에 상존호례를 축하하는 진하례를 배치함으로써 진찬 설행의 동기와 경축의 의미를 강조한 것이다. 좌목 이외에는 글씨를 배제하고 더 많은 의례 장면을 포함함으로써 연향의 성대함을 과시했다. 진하도, 연향도외연, 내연, 야연, 익일회작, 좌목 순으로 이어지는 화면 구성은 이후 조선 말까지 변함없이 유지되었다.

〈인정전진하도〉를 보면 대청 중앙에 설치된 어탑 아래 금관조복 차림으로 부복한 승지가 있고 그 사이로 대치사관이 치사를 낭독하고 있는데 이 모습은 19세기 진하도의 전형적인 도상을 따른 것이다. 도05-24-01 전정의 동·서쪽에 앉아 있는 문무백관4품 이상은 금관조복을, 5품 이하는 흑단령을 착용, 어도에 설치된 어마와 연·여, 뜰에 펼쳐진 장마와 노부의장 및 군사, 근정문의 수문장 등도 정전 의식에서나 볼 수 있는 의장이다.

무신년 진찬은 통명전 회작을 제외하면 모두 내연으로 거행되었기 때문에 기본적인 전각 안팎의 설비는 장면마다 거의 같다. 〈통명전진찬도〉를 보면 홍주갑장은 그려지지 않았다. 도05-24-02 대신 사람 키를 훨씬 넘는 높이의 주렴이 보계 위에 설치되어 공간을 구분했다. 그 바깥에는 다시 백색과 황색의 무명 휘장을 둘러서 보계 위를 이중으로 차단했다.

실내에는 대왕대비의 보좌를 중심으로 그 동쪽에는 헌종 계비 효정왕후, 왼쪽에는

좌목 〈통명전익일회작도〉 〈통명전야진찬도〉

도05-53. 『무신진찬의궤』의 〈통명전야진찬도〉(좌)와 〈통명전진찬도〉(우).

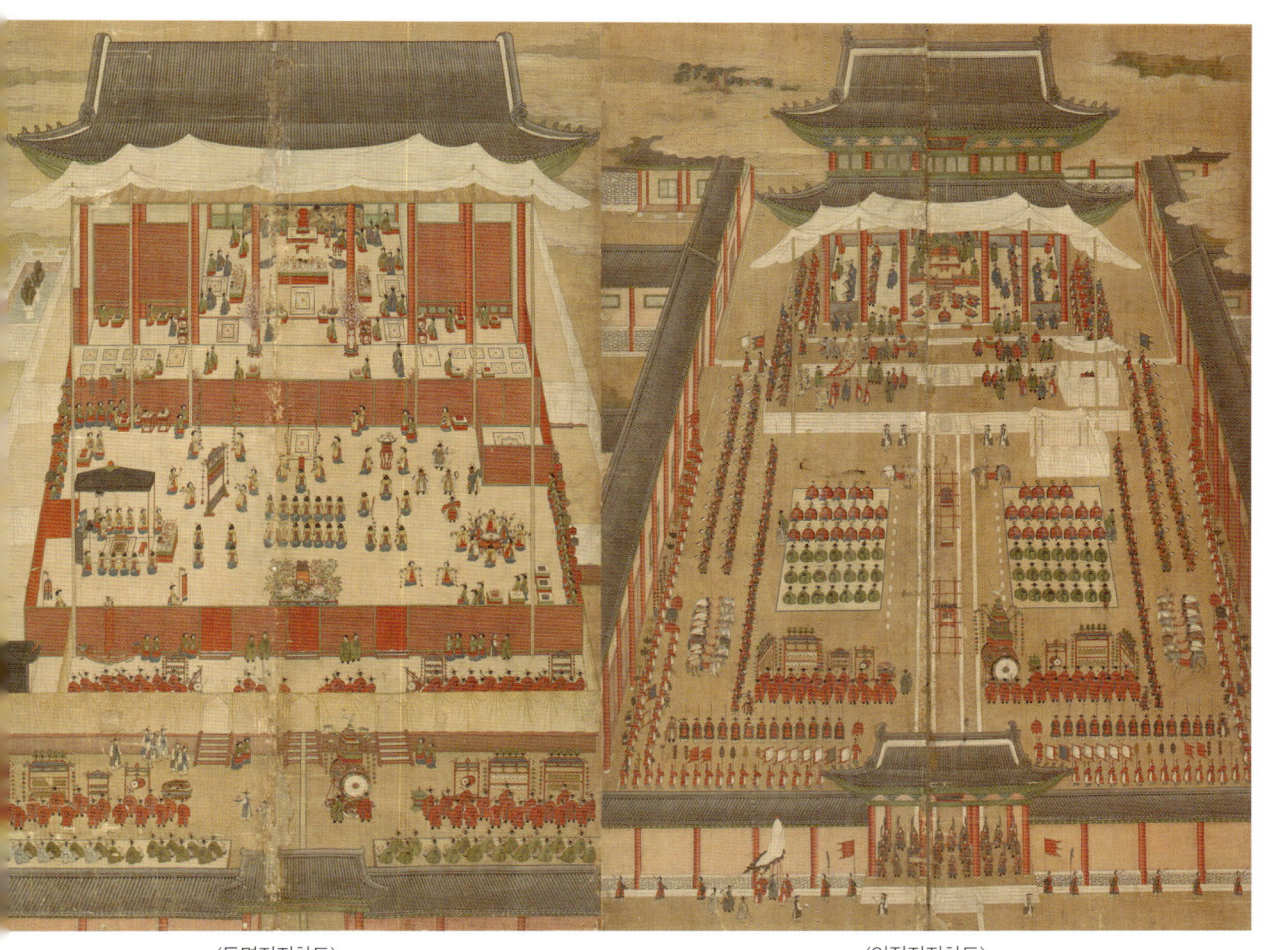

〈통명전진찬도〉　　　　　　　　　　　〈인정전진하도〉

도05-24. 《헌종무신진찬도병》, 1848년, 8첩 병풍, 견본채색, 139×384, 국립중앙박물관(본13243).

▼ 도05-24-01. 〈인정전진하도〉 부분.　▼ 도05-24-02. 〈통명전진찬도〉 부분.
▼▼ 도05-24-03. 〈통명전야진찬도〉 부분.　▼▼ 도05-24-04. 〈통명전익일회작도〉 부분.

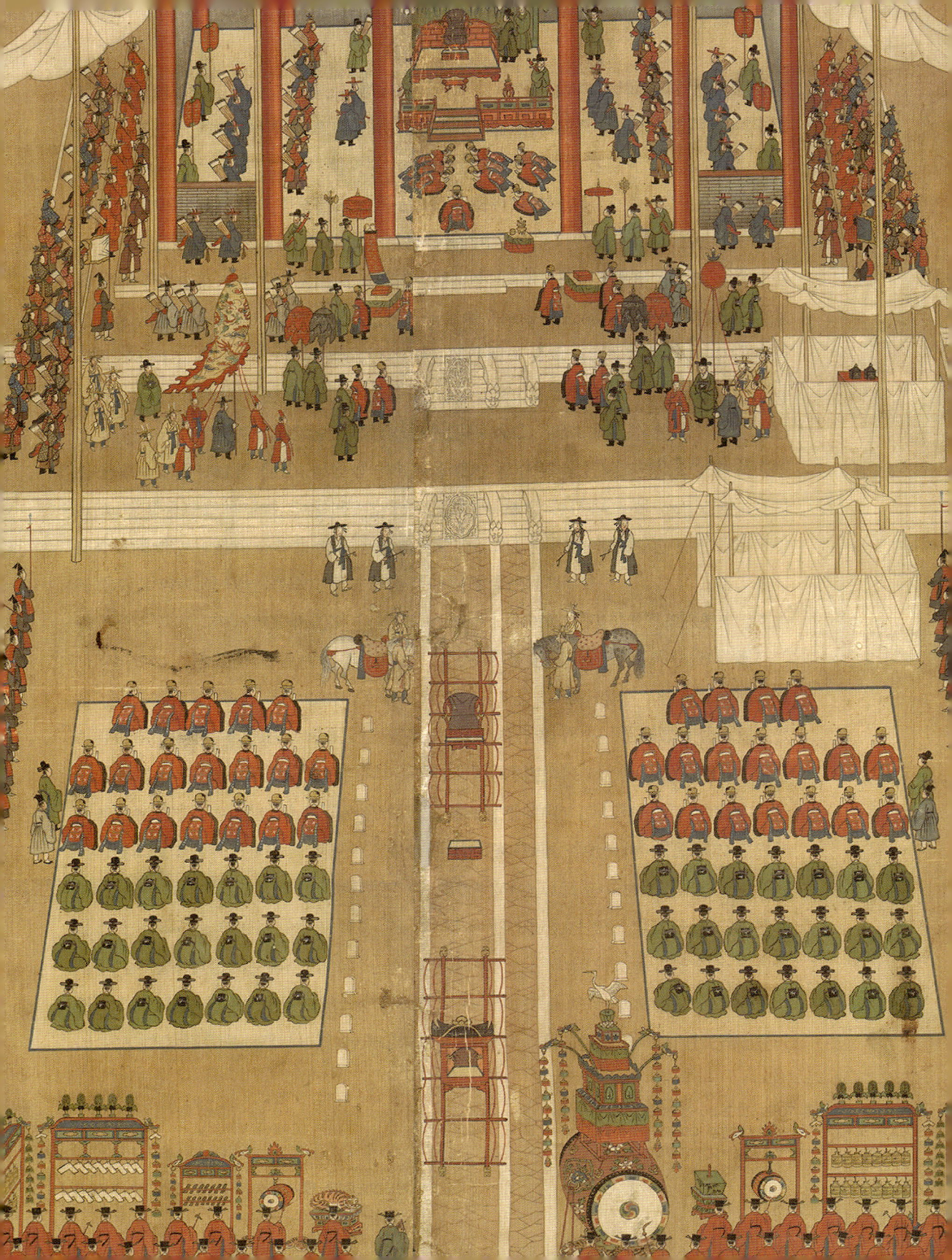

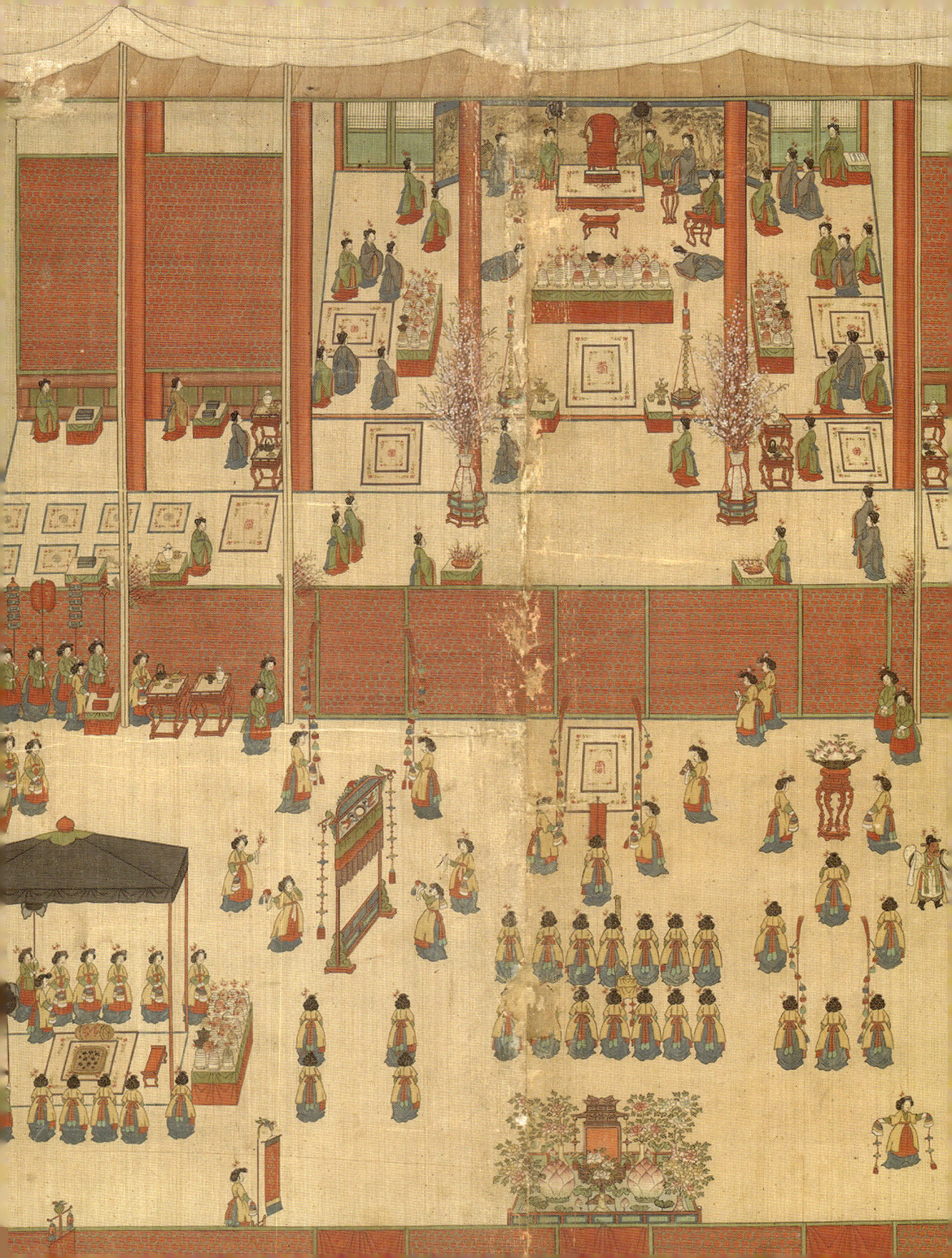

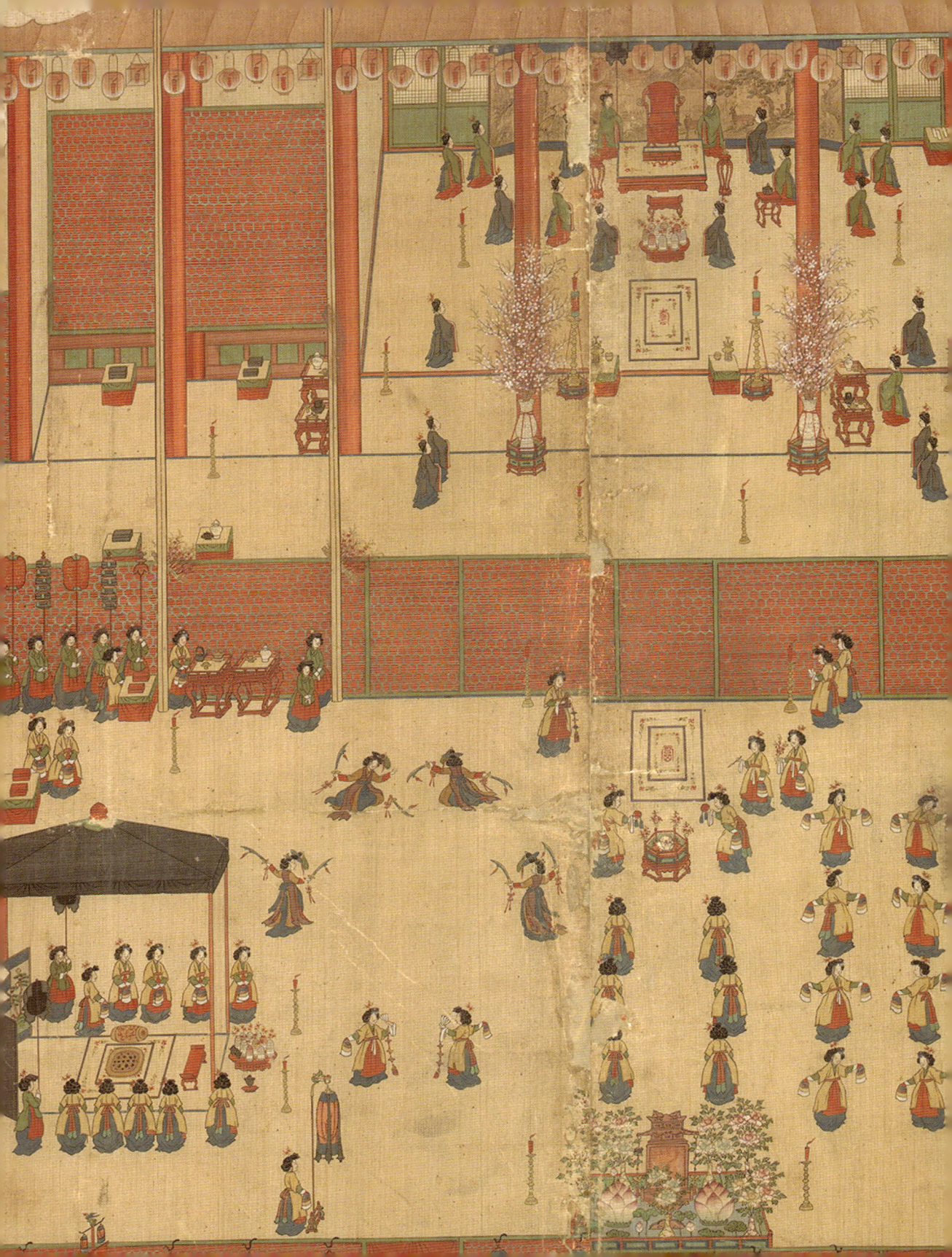

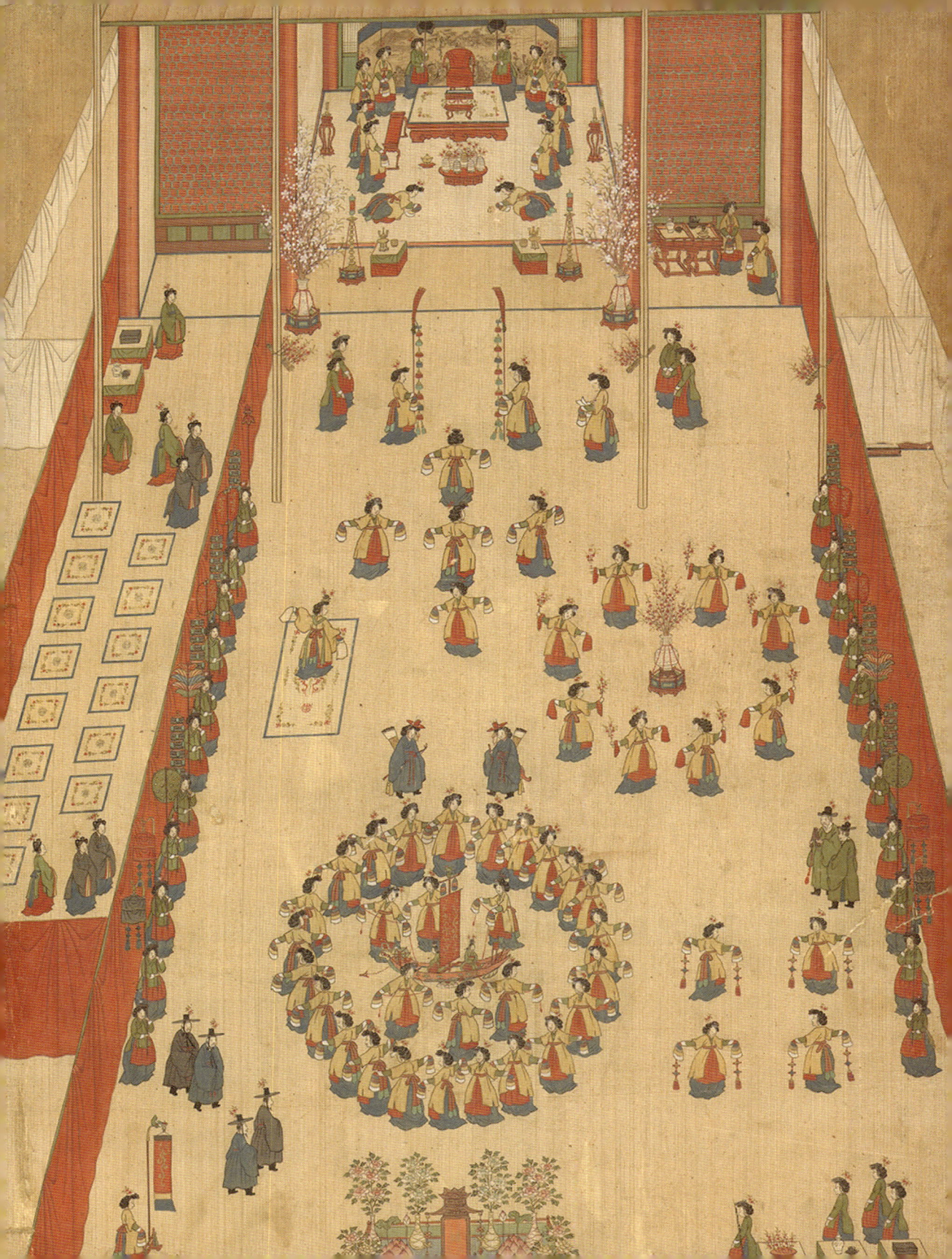

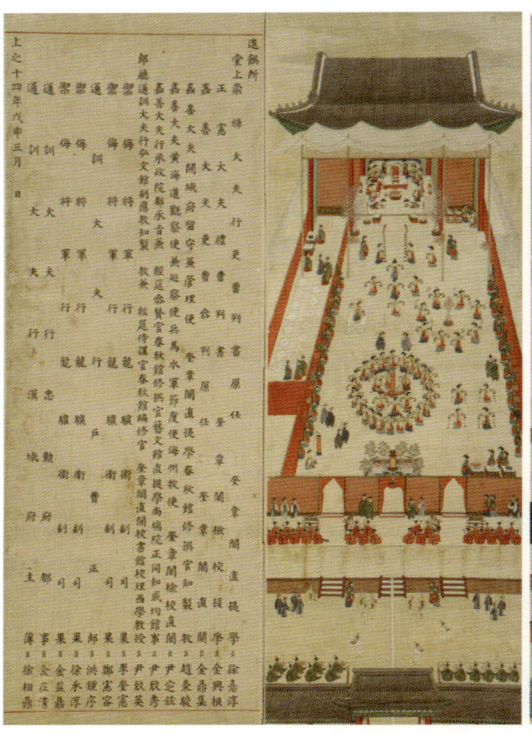 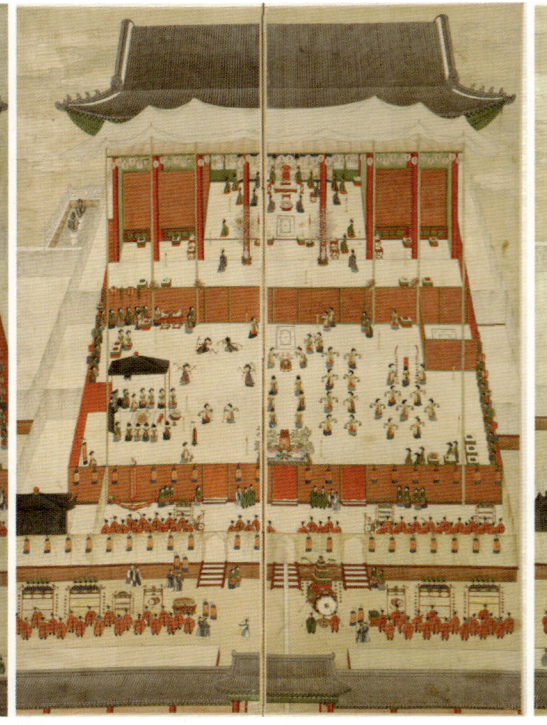

좌목　　　〈통명전익일회작도〉　　　〈통명전야진찬도〉

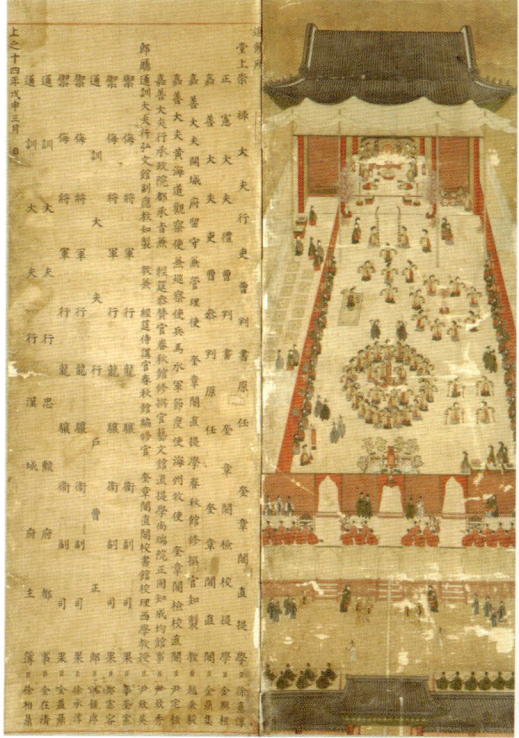 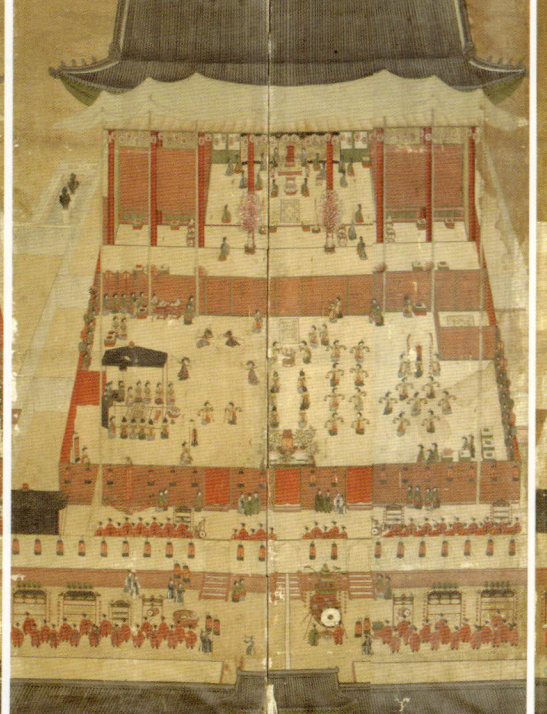

좌목　　　〈통명전익일회작도〉　　　〈통명전야진찬도〉

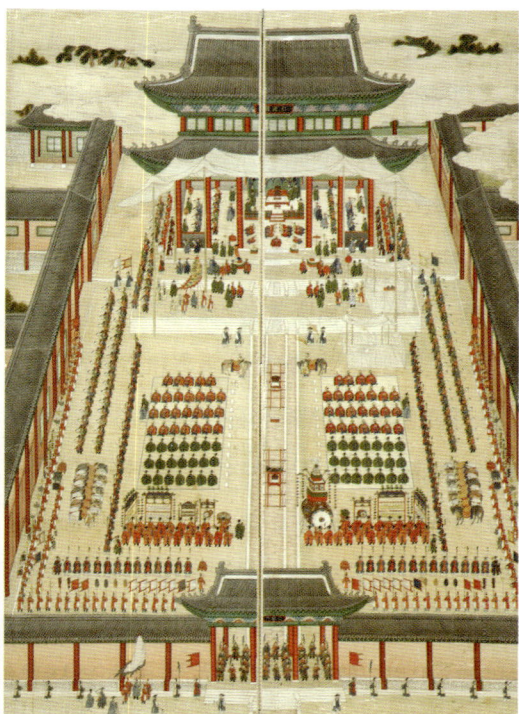

도05-25. 《헌종무신진찬도병》, 1848년, 8첩 병풍, 견본채색, 각 136.1×47.6, 국립중앙박물관(덕1663).

〈통명전진찬도〉 〈인정전진하도〉

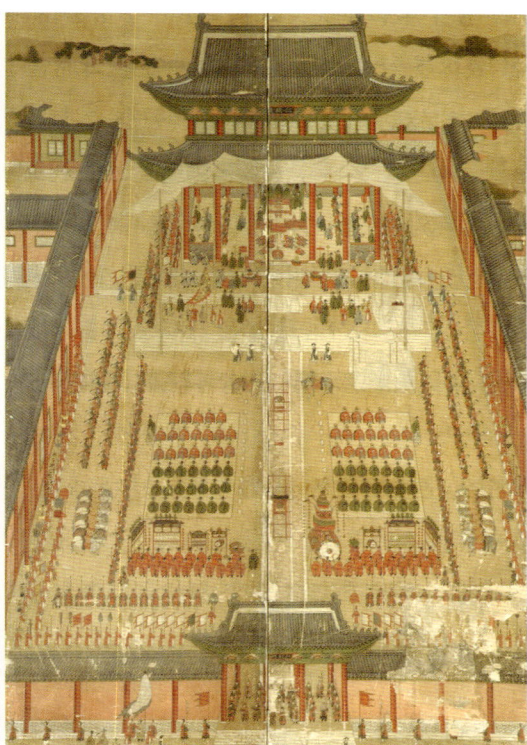

도05-26. 《헌종무신진찬도병》, 1848년, 8첩 병풍, 견본채색, 135×368.8, 국립중앙박물관(M220).

〈통명전진찬도〉 〈인정전진하도〉

경빈김씨의 시연위가 마련되어 있다. 대왕대비의 자리에는 십장생 병풍을 배경으로 용평상과 용교의, 답장이 설치되었으며, 그 앞에 진작탁과 찬안이 마련된 것은 외연 때 왕의 자리 배설과 비슷하다. 황색 무명 휘장을 설치한 보계 남면에는 세 개의 계단과 문을 만들어 전정에서 계상으로 오르는 통로를 만들었다. 또 주렴 남면에도 무대 위로 진입할 수 있는 문 세 개를 냈다. 등가 악공은 이 보계 위 황목장과 주렴 사이에 자리잡고 헌가는 보계 아래에 두며 그 남쪽은 진찬소 당랑과 종친·의빈·척신의 참연위로 정해졌다. 내연을 치르는 행사장의 이러한 공간 구획은 이후 거의 바뀌지 않았다.

헌종의 시연위는 보계 서쪽에 동향한 자리이다. 앙차군막仰遮軍幕 아래 오봉병을 치고 지의·만화방석滿花方席·표피방석豹皮方席을 깔고, 앞에 용문안식龍紋案息, 진작탁, 찬안 등을 놓았다.[100]

정재 여령은 모두 66명이 동원되었으며, 이 내진찬에는 무려 13가지의 정재가 봉헌되었다.[101] 헌수는 헌종과 효정왕후, 경빈이 올리는 것으로 축소했지만, 정재 공연은 기축년 진찬과 차이가 있었다. 정재는 헌수할 때마다 한 가지씩 연출되던 관행을 깨고 술을 준비할 때, 대왕대비전에 꽃을 올릴 때, 왕·효정왕후·경빈이 각각 거음擧飮하고 탕湯을 받을 때, 별행과를 올릴 때, 좌·우명부와 종친들에게 술을 돌릴 때도 정재가 공연되었다. 〈통명전진찬도〉에는 13가지 정재 중에서 무고, 몽금척, 포구락, 헌선도, 처용무, 향발 등이 그려졌다.

〈통명전진찬도〉에서 눈길을 끄는 정재는 야진찬과 익일야연에서 공연된 처용무이다. 각 방위에 해당하는 상의上衣를 입은 여령 다섯 명이 공연했지만 수공화首拱花를 꽂은 사모에 가면을 써서 남자처럼 보인다. 숙종 대 이래 궁중연향에서는 반드시 무대에 올려졌으며, 주로 공연의 제일 마지막을 장식하는 정재였다. 그러나, 1868년(고종 5)부터 1902년(광무 6)까지의 의궤에는 처용무에 관한 기록이 전혀 나타나지 않아, 처용무는 1848년의 무신년 진찬을 끝으로 더는 궁중 예연에서 시연되지 않은 것 같다.

화면에 나타난 전정헌가는 39명의 악공과 지휘자인 집박전악으로 구성되었는데, 이 숫자는 의궤에 기록된 숫자와 일치한다. 왼쪽에 편경, 편종, 방향方響, 삭고朔鼓, 어가 그려지고, 오른쪽에 건고, 축, 응고, 편경, 편종이 그려졌다. 황목장과 주렴 사이에 두 줄로 열좌한

등가는 50명인데, 이 숫자 역시 의궤의 기록과 같다. 의궤의 기록과 실제 도병의 인물 숫자는 대부분 일치하지 않기 때문에 이런 면에서《무신진찬도병》은 특별하다.

　　통명전 야진찬에서는 헌종만 헌수했으므로 그 절차는 비교적 간략했다. 도05-24-03 시연자는 헌종 한 사람이므로 대청의 다른 시연위는 철거되고, 헌종의 자리만 남았다. 대왕대비의 음식도 둥근 대원반大圓盤에 간단하게 차려졌다. 야진찬의 설비가 내진찬 때와 다른 점이 있다면 조명의 설치이다. 용촉龍燭이 꽂힌 대촉대大燭臺 한 쌍을 세웠으며, 작은 촉대를 전내와 보계 곳곳에 세웠다. 붉게 칠한 만전차일滿箭遮日 밑에 유리화등琉璃花燈과 양각등洋角燈을 두 줄로 매달고, 주렴과 황목장의 남면에는 사롱등을 일정한 간격으로 걸었다. 협률랑의 휘 옆에는 조촉등照燭燈을 든 차비를 추가로 배치했다.

　　익일회작은 한 첩에 그려지는 것이 보통이다. 도05-24-04 헌종이 주관하는 익일회작에는 명부와 진찬소 당랑이 참연했는데, 명부의 시연위는 주렴으로 구획된 서쪽 보계 위에, 진찬소 당랑의 자리는 보계 아래로 정해졌다. 정재는 가장 많은 숫자인 35명이 동원된 선유락 외에도 향령, 춘앵전春鶯囀, 가인전목단, 장생보연지무가 그려졌다. 선유락은 내진찬과 야진찬에 공연되었으며 회작에도 맨 마지막 순서로 무대에 올려졌다. 선유락은 채선을 가운데 놓고 40명 내외의 여령이 두 겹의 원을 만들며 도는 춤으로 시각적 화려함 때문인지 19세기에 들어와 연향의 말미를 장식하는 정재로 선호되었으며 병풍에는 늘 마지막 장면에 그려졌다. 여령집사女姈執事 두 명, 집노執櫓 두 명, 거범擧帆 한 명, 거정擧碇 한 명, 예선曳船 여섯 명, 실제로 춤을 추는 여령 23명 등 화면에 그려진 선유락의 여령 숫자도 의궤의 기록과 일치한다.

　　선유락의 반주는 순조 연간부터 내취內吹가 담당했다. 내취는 원래 조선 후기에 왕명을 전달하는 선전관청에 소속된 악인으로서 장악원의 고취鼓吹가 하는 일을 나누어 맡았다. 보계 아래에 황색 철릭帖裏,天翼과 초립을 착용하고 자유로운 자세로 서 있는 징 한 명, 호적, 나각·자바라 각 두 명씩 모두 일곱 명의 인물이 바로 내취이다.

　　진찬 행사가 모두 끝난 뒤 새로 구성된 의궤청 당랑은 4월 6일 별군직청別軍職廳에서 처음 모였다. 의궤 인출이 지체됨에 따라 의궤청 장소는 주자소, 관상감으로 옮겨졌다가 인출에 앞서 1849년 윤4월 12일에 다시 주자소로 바뀌었다. 무신년 의궤청의 업무는 다

표05-03. 1848년(무신년, 헌종 14) 진찬소의 내입도병과 당랑계병 제작 내역

대상	인원 수	종류	건 수	가전	총액
내입		대병	5좌	100냥	500냥
당상	6원	대병	6좌	50냥	300냥
낭청	8원	대병	8좌	40냥	320냥
별간역	4원	중병	4좌	20냥	80냥
패장	35인	소병	35좌	10냥	350냥
계사	2인	소병	2좌	10냥	20냥
녹사	1인	소병	1좌	10냥	10냥
서리	13인	소병	13좌	10냥	130냥
서사	1인	소병	1좌	10냥	10냥
고직	6명			5냥	30냥
사령	15명			3냥	45냥
문서직	2명			2냥	4냥
군사	4명			2냥	8냥
				총액	1,807냥

※ 『무신진찬의궤』 「재용」 참조.

른 때와 달랐다. 헌종의 전교를 따라 무신년 의궤의 수정·인출과 함께 오랫동안 미루어 두었던 무자·기축년 의궤의 인출까지 완료해야 했기 때문이다.[102]

 이유는 정확하게 밝혀져 있지 않지만 『무자진작의궤』의 수정은 행사 후 종결되지 않았으며 『기축진찬의궤』를 수정할 때 함께 진행되었다. 그러나 수정된 두 종류 의궤는 바로 인쇄로 이어지지 못했다. 1830년 6월 16일에 기축의궤 감인청監印廳에서는 무자도식 59판, 기축도식 68판, 무자의궤 초본 두 권과 도식초견圖式初見 한 권, 기축의궤 초본 다섯 권과 도식초견 한 권을 포장해서 호조의 창고로 보냈다.[103] 당시 『무자진작의궤』와 『기축진찬의궤』의 본문 편집은 거의 완료되어 의궤 본문과 도식의 초견본初見本을 인출해놓은 상태였다. 두 의궤가 정본 인출을 앞두고 한창 마무리 작업이 진행되던 6월 25일에 공교롭게도 효명세자가 사망하는 바람에 일이 잠정적으로 중단되었으며[104] 이후 인출에 드는 비용이 원활하게 조달되지 못한 상태에서 작업이 재개되지 못했을 것으로 짐작된다.

 『무자진작의궤』와 『기축진찬의궤』는 18년을 더 기다린 후에야 인출이 재개되었다. 『무신진찬의궤』의 도식과 내입진찬도병의 기화는 1848년 4월 16일부터 한꺼번에 진행되

었으며, 내입진찬도병 다섯 좌가 먼저 완성되어 4개월 뒤인 8월 13일에 진상되었다.[105] 의궤 도식의 각역刻役은 목판을 소금물에 쪄내는 과정에서 시간이 오래 걸린 듯 각수 여덟 명이 이듬해 2월 하순이 되어서야 비로소 작업에 들어갔다.[106] 마침내 『무신진찬의궤』의 인쇄는 『무자진작의궤』·『기축진찬의궤』와 함께 1849년 윤4월 12일에 시작되었다.[107]

무신년 의궤청의 당랑은 공식적으로 무자년과 기축년 의궤의 감인 당랑을 겸했다.[108] 의궤 인출의 감독을 맡은 별간역과 현장에서 일꾼을 거느린 패장을 살펴보면, 별간역은 평산부사平山府使 강이오姜彛五, 1788~?, 전 현감 안시혁安時赫, 장연현감長淵縣監 신의긍申義恆이 맡았으며, 패장에는 홍양감목관興陽監牧官 이한철李漢喆, 1808~?, 절충 박기준朴基駿, 금위영 별무사別武士 김정규金定圭 등 세 명이 일했다.[109] 의궤청의 패장을 화원으로 선발하는 이유는 의궤 도식의 기화와 인출뿐만 아니라 진찬도병의 제작도 그들의 연속된 업무였기 때문이다.[110]

1848년에는 제때 출간되지 못한 무자년과 기축년의 의궤가 함께 출간되었지만 의궤 도식의 양식에 서로의 긴밀한 연관성은 적어 보인다. 두 의궤의 도식은 1848년에 새로 제작한 것이 아니라 이미 판각이 완성된 것을 인출만 한 것이었기 때문이다. 그래서 무자년과 기축년 의궤 도식의 양식은 서로 비슷하지만 1848년 무신년의 의궤 도식과는 다르다. 계병도 《순조기축진찬도병》과 《헌종무신진찬도병》은 양식상 큰 차이가 있다.

의궤 상전을 보면 의궤청 패장으로 일했던 이한철, 박기준, 김정규가 백은배白殷培, 1820~? 등 화원 일곱 명을 거느리고 계속해서 진찬도병 제작에 참여했음을 알 수 있다.[111] 《헌종무신진찬도병》이 전거의 대상으로 삼은 것은 1829년의 《순조기축진찬도병》이었다. 그러나 바로 앞선 예는 참고의 대상이었을 뿐 화원들은 내용 구성, 시점, 구도 등 여러 면에서 새로운 선택을 했다. 이들은 진하와 연향을 한 병풍 안에서 조합했고 원근감을 강하게 살린 구도를 사용했으며 두 첩에 한 장면씩을 반복하는 강한 시각 효과를 불러왔다.

양식의 차이는 인물 유형에서 한눈에 느낄 수 있다. 기축년의 의궤나 도병의 인물과 비교할 때 무신년의 인물은 풍성한 의복과 함께 부드럽고 통통한 느낌의 실루엣으로 묘사되었다. 기축년처럼 치마 밑단이 뒤로 길게 끌리거나 옆으로 퍼지지 않고 중간쯤에서 한껏 부풀다가 밑단에서 가지런하게 오므라드는 형태는 길고 늘씬한 기축년 인물과는 다르다. 무신년에는 여령들이 손에 끼는 오색한삼五色汗衫도 비교적 짧고 부피감 있게 그려져서 좁

고 길쭉하게 묘사된 기축년의 한삼과 차이가 난다. 또 기축년 도병의 기물은 납작하고 평면적으로 표현되었으나 무신년 도병에는 화면 중심축을 따라 존재하는 가상의 소실점이 기물과 건축물 형태를 입체감 있게 유도함으로써 화면에 깊이 있는 공간감을 조성했다. 특히 무신년에는 지붕이나 기둥에 뚜렷한 명암이 베풀어져 있어서 묵직하고 견고한 중량감을 느낄 수 있다.

고종 연간의 궁중연향도

고종 연간에는 대왕대비 신정왕후가 83세, 왕대비 효정왕후가 73세로 장수했기 때문에 동조를 위한 궁중연향이 여러 차례 거행되었다. 효명세자의 부인이자 헌종의 모친인 신정왕후는 1834년(순조 34) 아들 헌종이 즉위하고 남편이 익종으로 추존되자 왕대비가 되었으며 1857년(철종 8) 시어머니 순원왕후가 사망하자 대왕대비에 올랐다. 1864년(고종 1) 익종의 대통을 잇게 하여 고종을 왕위에 올린 뒤 1866년 2월까지 수렴청정하며 왕실의 결정권을 가졌고 승하할 때까지 왕실의 웃어른으로서 정치력을 발휘했다. 헌종의 계비 효정왕후는 1849년 철종이 즉위하자 대비가 되었으며 1857년에는 왕대비가 되었다.

고종은 1873년(고종 10) 친정을 시작한 후부터는 왕권의 회복을 위해 여러 가지 노력을 기울였다. 세도정치 기간에 약화되었던 경연의 정치적 기능을 회복하고, 형식적으로 열렸던 국가와 왕실의 행사를 국왕 주도하에 집중적으로 개최하면서 자신의 역량을 발휘하고자 했다.[112] 고종이 대왕대비를 위해 불가피하게 연향을 설행한 외에도 자신이나 왕세자를 위한 여러 차례의 연향을 수락했던 것은 강력한 왕권과 종친부의 위상 강화를 겨냥한 것이었음을 부인할 수 없다.

고종 연간에는 1868년 신정왕후의 회갑 진찬을 시작으로 여덟 차례 궁중연향이 베풀어졌다. 표05-04 신정왕후는 왕대비에 오른 지 햇수로 40년이 된 1873년 이를 기념한 연향을 치른 뒤에도 83세의 수를 누리는 동안 1877년 칠순과 1887년 팔순 진찬을 받아 고종대에 네 번이나 궁중연향의 주인공이 된 인물이다.

표05-04. 고종 연간에 설행된 궁중연향

시기	연향 종류	주인공	설행 동기	의궤·계병
1868. 12.(고종 5)	진찬	대왕대비 (신정왕후)	회갑	『무진진찬의궤』《고종무진진찬도병》
1873. 4.(고종 10)	진작		왕대비가 된 지 40년	『계유진작의궤』
1877. 12.(고종 14)	진찬		칠순	『정축진찬의궤』 도병 제작한 기록 있음
1887. 1.(고종 24)	진찬		팔순	『정해진찬의궤』《고종정해진찬도병》
1892. 9.(고종 29)	진찬	고종	고종 망오(41세) 및 즉위 30년	『임진진찬의궤』《고종임진진찬도병》
1893. 3.(고종 30)	양로연	왕세자(순종)	왕세자 20세	'양로연의궤' 제작 기록 있음
1893. 10.(고종 30)	진찬	고종	선조 회란 5주갑	
1894. 2.(고종 31)	진연, 회연	왕세자(순종)	왕세자 망삼(21세)	'진연회연의궤' 제작 기록 있음

 1892년(고종 29)에는 고종의 망오와 등극 30년을 축하하는 진찬이 거행되었다. 1893년에는 두 번의 궁중연향이 있었는데 하나는 3월에 세자가 20세가 된 것을 계기로 거행한 양로연이다.[113] 외연과 내연이 따로 치러졌으며 한 달 후에는 회작의 성격을 가진 회례연도 베풀었다.[114] 진찬의궤를 제작하는 관행을 본받아 양로연의궤養老宴儀軌를 편찬했다고 하나 전하지는 않는다.[115] 두 번째는 10월에 거행한 '선조대왕회란오회갑진찬'宣祖大王回鑾五回甲進饌이다.[116] 1893년은 난을 피해 한양을 떠났던 선조가 용만龍彎: 의주에서 경운궁慶運宮으로 돌아온 지 다섯 번째 주갑을 맞은 계사년으로써 영조가 같은 계사년인 1773년에 경운궁에 행차하여 하례를 받고 진찬을 베풀었던 사실을 계승했다.[117] 또 갑오년인 1894년 왕세자가 망삼望三: 21세이 된 것을 칭경하여 2월 7일에는 외진연, 내진연, 야연을 하루에 거행하고 8일에는 회연會宴: 외회연, 내회연, 야회연, 왕세자회연을 베풀었다.[118] 이 진연과 회연에 대해서도 의궤를 만들었다는 기록이 있다. 세자의 생일을 축하하는 진연은 처음 있는 일이며 '회연'이라는 연향의 명칭도 생소하다. 왕세자 회연도 아홉 번 술잔을 올리는 등 진연과 같은 절차로 진행되었다. 이처럼 고종은 양로연을 부활했으며, 왕세자가 주인공인 연향을 처음 독립적으로 거행했고, 선조의 회란을 왕조의 존위에 중요한 사건으로 인지하고 이를 크게 부각시켰다.

 여덟 번의 연향 중에서 1868년 무진진찬, 1887년 정해진찬, 1892년 임진진찬은 진

찬소의 계병이 남아 있으므로 이를 통해 고종 대 궁중연향의 양상을 살펴보기로 하겠다.

대왕대비의 회갑 진찬과 《고종무진진찬도병》

미국 로스엔젤레스 카운티 미술관Los Angeles County Museum of Arts: LACMA에 소장된 《고종무진진찬도병》高宗戊辰進饌圖屛은 1868년(고종 5) 대왕대비 신정왕후 조씨의 보령 61세, 혼인한 지 50년이 된 것을 칭경하는 진찬례를 그린 8첩 병풍이다. 119 도05-27

진찬에 대한 논의는 전년도 동짓날 고종이 대신들을 소견한 자리에서 가상존호례와 진찬례의 시행을 제안하는 것으로 시작했다. 고종은 1월 1일 인정전에서 친히 치사·전문·표리를 올리고 백관의 진하를 받았으며 대사령을 내리는 교서를 반포했다. 대왕대비에게 존호·옥책·금보를 올리는 가상존호례와 이를 축하하는 진하례는 12월 6일 경복궁 근정전에서 거행되었으며 진찬례는 같은 날 오후 1~3시미시에 강녕전康寧殿에서 치러졌다. 고종의 회작은 닷새 후인 11일 오전 5~7시묘시에 강녕전에서 열렸다. 《고종무진진찬도병》에 그려진 세 장면은 바로 이 근정전 진하, 강녕전 내진찬, 강녕전 익일회작이다.

무진년 진찬도 내전에서 자내행례로 이루어졌다. 120 진찬소는 종친부에 설치되고 당상 3명은 흥선대원군의 형 이최응李最應, 1815~1882, 고종의 종형 이재원李載元, 1831~1891, 고종의 형 이재면李載冕, 1845~1912으로 모두 종친으로 구성되었다. 비용의 대부분을 흥선대원군과 종친부가 지출한 것만 보아도 무진년 진찬은 행사의 준비와 진행을 포함하여 종친부에서 주도 했음을 짐작할 수 있다. 일반적인 진찬에서는 일곱 번 진작하는 것이 보통이나 자내거행된 무진년에는 고종과 왕비가 진작하는 것에 그쳤다.

무진년 진찬에서 특기할 만한 점은 경복궁이라는 행사 장소이다. 1865년(고종 2) 시작된 경복궁의 중건은 1867년 11월 거의 끝난 상태였으며 고종과 대왕대비신정왕후·왕대비헌종계비 효정왕후·대비철종비 철인왕후·왕비 등은 공사가 완료되기 전인 1868년 7월 2일 모두 거처를 경복궁으로 옮겼다. 그 뒤에도 마무리 공사는 계속되었으며 영건도감은 1872년 9월에야 폐지되었다. 121 신정왕후가 나라에 큰 공사가 진행 중이라는 이유를 들어 가상존호례와 진찬례를 선뜻 허락하지 않다가 영건도감이 폐지되고 나서야 승인한 것도 새로운 거처에서 의식을 행하려는 의도가 있었다.

진찬은 자내거행이었지만 고종의 하교에 따라 내입진찬도병과 당랑계병이 대병으로 제작되었다. 내입도병 두 좌, 운현궁에 들어갈 한 좌, 진찬소 당상을 위한 계병 세 좌, 종친부에 올릴 한 좌 등 총 일곱 좌가 만들어졌는데 비용은 각 155냥씩 1,085냥이 소용되었다.[122] 표05-05 내입도병만큼은 차별화된 고급 재료를 사용하여 단가가 높아지는 것이 보통인데, 진찬소 당상이 모두 종친이었으므로 당상계병도 내입도병과 차이를 두지 않고 똑같이 만들었다. 의궤도식과 진찬도병의 제작은 1869년 2월 초순 무렵부터 동시에 진행되었다.[123] 내입 진찬계병이 9월 24일에 진상되었으므로 나머지 계병도 이후 가까운 시일 내에 완성되었을 것이다.

표05-05. 1868년(무진년, 고종 5) 진찬소의 내입도병과 당랑계병제작 내역

대상	인원 수	종류	건 수	가전	총액
내입		대병	2좌	155냥	310냥
운현궁雲峴宮			1좌		155냥
당상	3원		3좌		465냥
종친부宗親府			1좌		155냥
				총액	1,085냥

※『무진진찬의궤』「재용」참조.

『무진진찬의궤戊辰進饌儀軌』「상전」에는 김제순金濟淳, 1839~?, 서순표徐淳杓, 유경룡劉慶龍, 전학문全學文, 유연호劉淵祜, 조재흥趙在興, 백은배, 유숙, 장동혁張東爀, 이한철 등 화원 열 명의 이름이 올라 있다.[124] 김제순과 서순표는 실관 자리가 나기를 기다려 등용하고 나머지 화원은 높은 급료를 주는 자리에 임명하라는 포상을 받았다. 이들은 내입도병 제작 외에도 의궤 도식 기화, 진찬 이틀 전에 내입된 의주와 홀기, 진찬 당일 사용된 치사와 전문의 인찰을 한 공로로 사자관 및 서사書寫와 함께 포상된 것으로 보인다.[125]

《고종무진진찬도병》의 첫 번째 장면인 〈근정전진하도〉는 12월 6일에 근정전에서 대왕대비에게 가상존호를 올린 뒤 백관이 치사와 전문을 올려 이를 칭경하는 진하례 광경을 그린 것이다. 도05-27-01 20년 전에 제작된 《헌종무신진찬도병》의 〈인정전진하도〉와 매우 흡사하다. 새로 완성된 근정전의 건축과 진하례의 내용은 『무진진찬의궤』의 〈근정전도〉

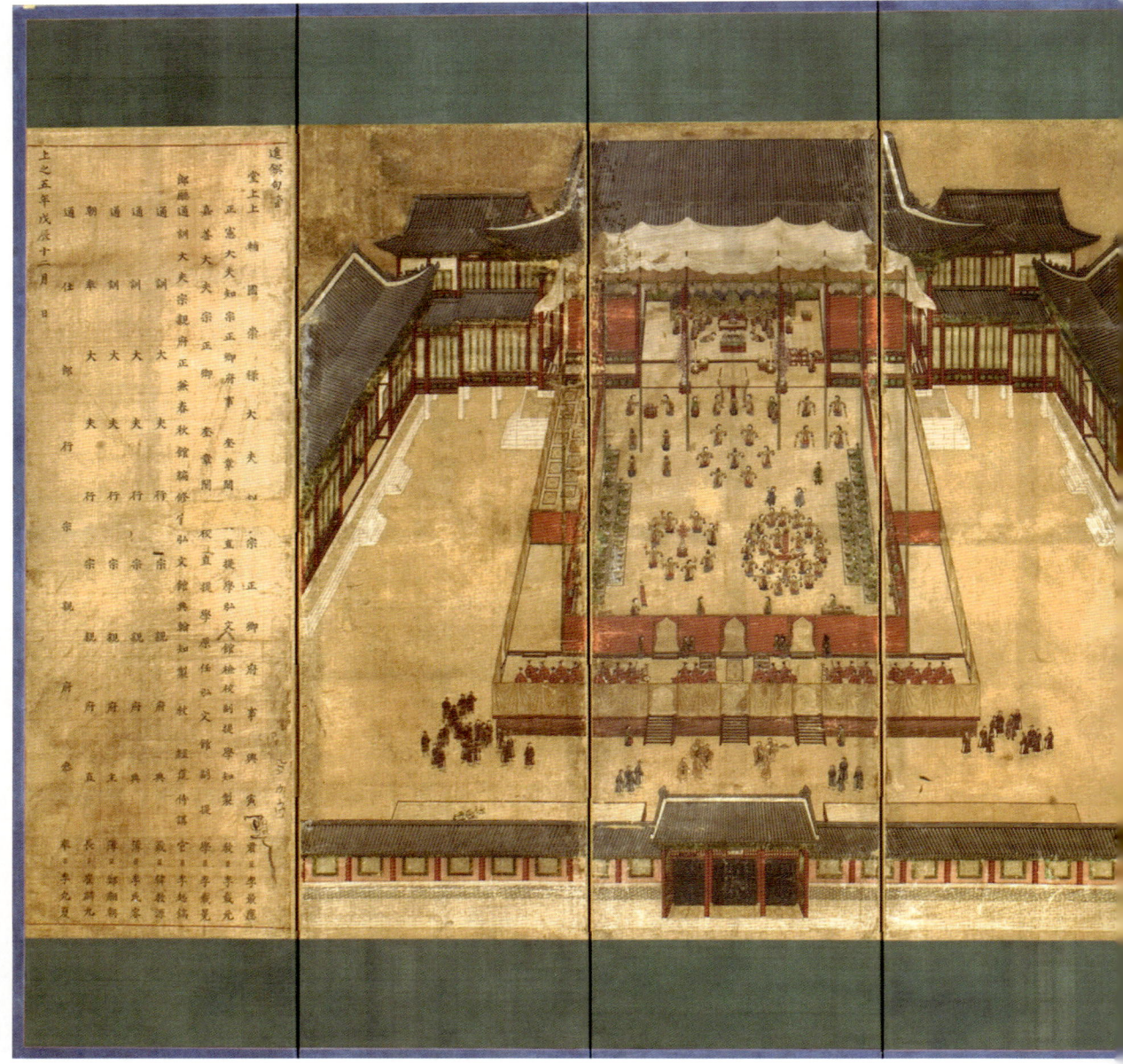

좌목　　　　　　　　　　　〈강녕전익일회작도〉

도05-27. 《고종무진진찬도병》, 1868년 행사, 1869년 완성, 8첩 병풍, 견본채색, 179.1×375.9, 미국 로스앤젤레스카운티 미술관(LACMA).

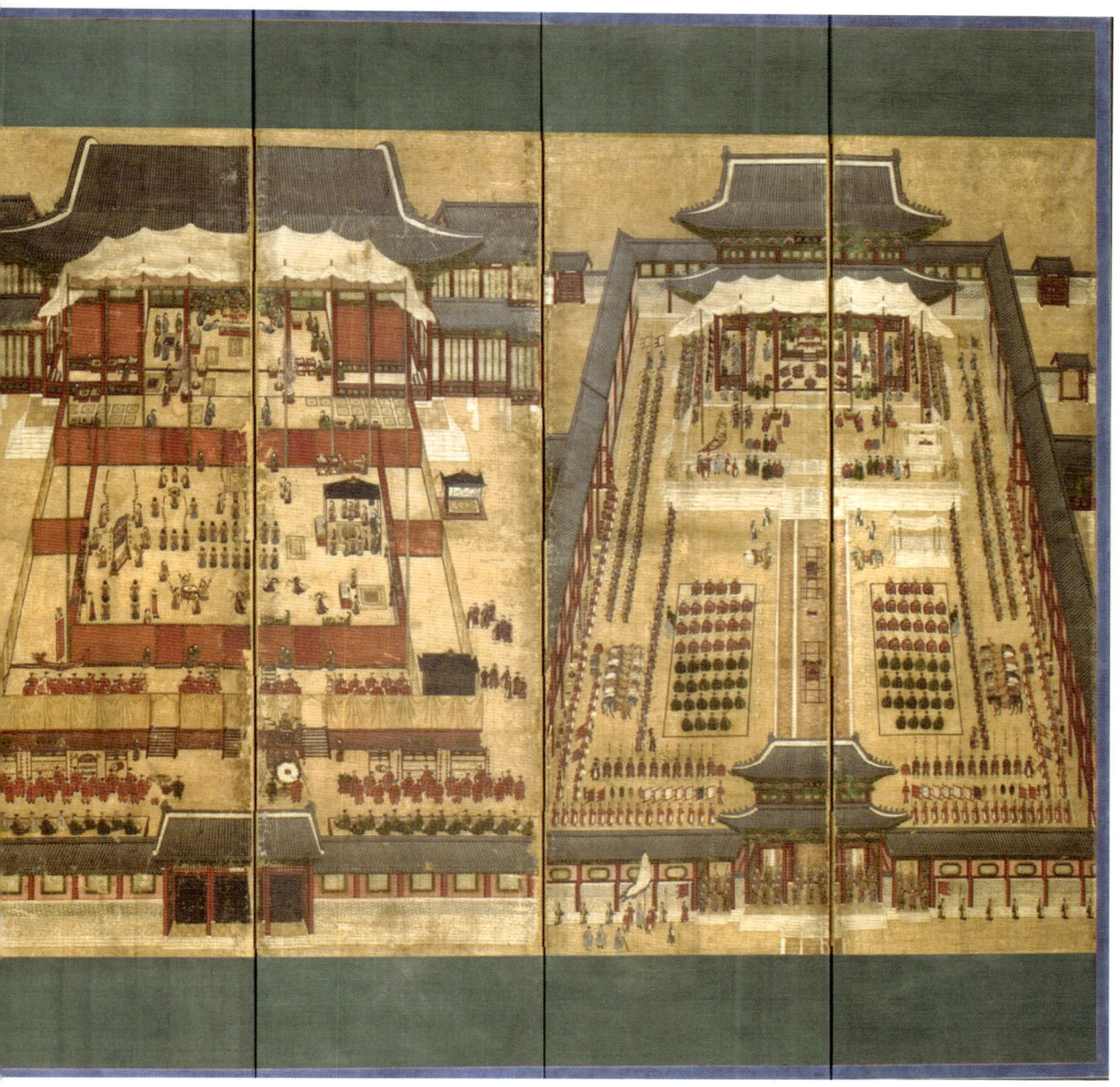

〈강녕전내진찬도〉　　　　　　　〈근정전진하도〉

▼도05-27-01. 〈근정전진하도〉 부분.　　▼도05-27-02. 〈강녕전내진찬도〉 부분.　　▼도05-27-03. 〈강녕전익일회작도〉 부분.

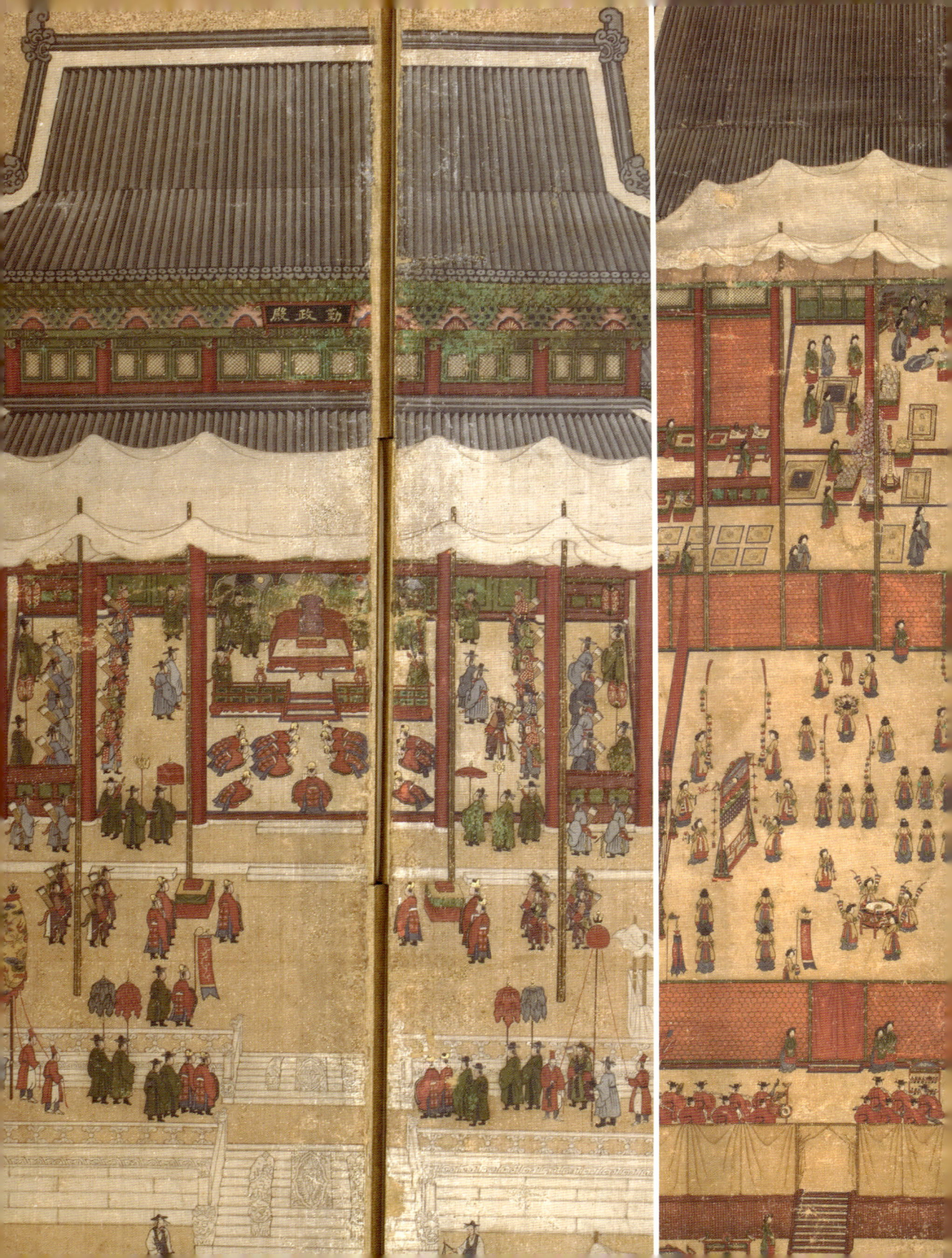

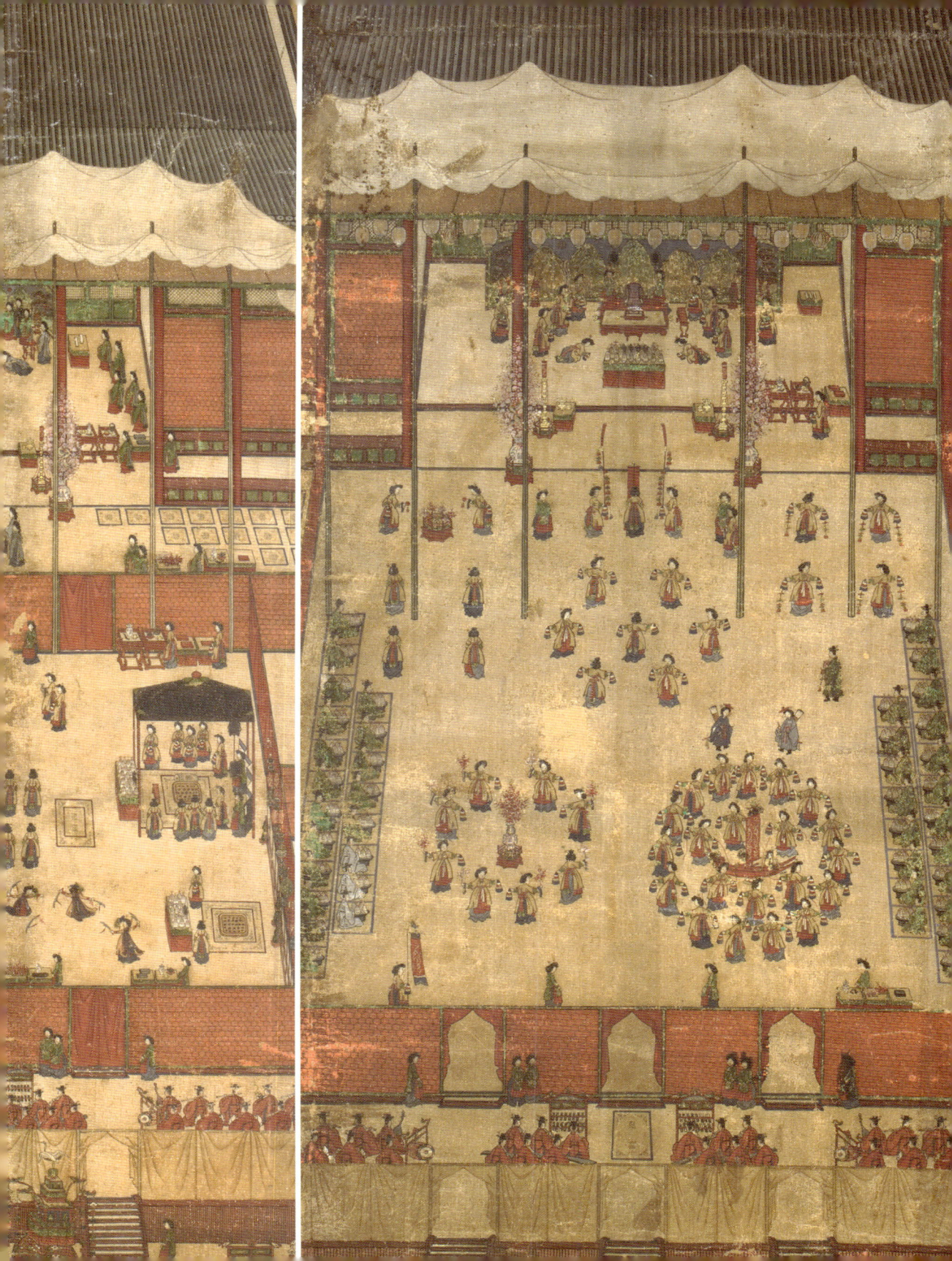

및 〈근정전진하도〉가 참조된다. 도05-28-01, 도05-28-03

두 번째 장면은 〈강녕전내진찬도〉다. 도05-27-02 이 내진찬에서 흥선대원군興宣大院君이 고종 옆에 따로 자리를 만들어 시연하고 여흥부대부인驪興府大夫人이 왕비 옆자리에서 시연한 것은 무진년 진찬에서 눈여겨볼 만한 부분이다. 대원군은 1848년 무신년 진찬에도 참연했으나 이때는 다른 종친과 함께 마당에서 연상을 받았으며, 부대부인은 상을 당해서 실제로 참연하지는 못했지만 다른 내빈과 함께 자리는 마련해두었다.

강녕전 대청에는 일월오봉병을 두른 대왕대비 보좌 서쪽에 왕비와 부대부인의 자리가 설치되고 그 앞에는 배위가 보인다.[126] 기둥 밖에는 내빈으로 참연한 좌·우 명부의 자리와 배위가 보인다. 배위 맞은편으로는 대왕대비를 위한 수주정과 다정茶亭, 휘건함揮巾函이 준비되어 있고, 왕비의 주정·다정·진화함進花函·치사함致詞函, 부대부인의 주탁·화함탁花函卓, 명부의 주탁·반화반탁頒花盤卓 등은 서쪽 기둥 바깥 쪽에 마련되어 있다.

보계 위 주렴으로 3면을 차단한 공간에는 고종과 대원군의 시연위가 있으며 정재가 공연중이다. 그 바깥쪽으로 황목장을 두른 공간 안에는 전상악 악공이 음악을 연주하고 동편의 모퉁이에는 고종의 소차로 사용된 군막이 설치되어 있다. 대원군의 군막은 보계 동편 마당에 보이는데 소나무 아래 사슴이 노니는 장생도 병풍을 치고 채화지의彩花地衣 위에 채화등매彩花登每를 깔고 안식案息을 준비해두었다.[127] 보계의 아래 향오문嚮五門 안쪽에는 헌가 악공이 있고 종친·의빈·척신들이 동·서로 나뉘어 앉아 있다. 이 장면은 구도, 시점, 내외의 배설 등이 『무신진찬의궤』의 〈강녕전내진찬도〉와 아주 흡사하다. 도05-28-04

강녕전 내진찬과 익일회작은 해가 진 뒤에 연장되어 삼경까지 이어졌다. 공식적으로 야연을 계획하지 않았으나 비공식적으로 야연을 베풀게 된 셈이다. 준비 단계부터 야연과 익일야연을 계획했다면 의주도 제정되고 의궤 도식에도 그 장면이 실렸겠지만 무진년에는 그렇지 않았다. 다만 『무진진찬의궤』와 《고종무진찬도병》의 〈강녕전익일회작도〉를 야연 광경으로 그려서 변화를 주었다. 도05-27-03, 도05-28-05 보통 익일회작이나 익일야연에서 종친·의빈·척신과 진찬소 당상이 참연하는 자리는 보계 아래인데, 무진년에는 보계 위에 마련된 점에서도 종친부가 주관한 행사 성격을 짐작할 수 있다. 익일야연에 명부는 참연하지 않았지만 명부의 시연위가 서쪽 보계 위 주렴으로 차단한 공간 안에 설치되었다. 마지막

첩에 진찬소 당상과 낭청의 좌목을 써야 했으므로 익일회작 장면은 세 첩에 걸쳐 그려졌는데 화면이 넓어진 덕분에 강녕전의 건축이 한층 자세하게 묘사되었다.

일월오봉병, 용평상과 용교의, 답장으로 이루어진 고종의 자리가 대청 중앙에 설치되고 상층 보계를 구획하던 주렴은 제거되었다. 종친·의빈·척신과 진찬소 당상이 보계의 좌우에 자리를 잡았으며 명부의 자리는 서쪽에 별도로 구획된 공간 안에 채화방석이 펼쳐져 있다. 헌가는 철거되고 보계 위에 전상악만 남았다. 익일 회작에서도 이전과 달라진 점은 보계 아래 마당에 앉아야 할 종친·의빈·척신과 진찬소 당상이 보계 위에서 시연했다는 점이다.

무진진찬에 공연된 열 가지 정재 중에서 〈강녕전내진찬도〉에는 헌선도·몽금척·포구락·무고·검기무 등 다섯 가지 정재가 그려지고 나머지 하황은·가인전목단·선유락·보상무·향령무 정재는 세 번째 장면인 〈강녕전익일회작도〉에 그려졌다.[128] 선유락의 반주를 맡은 황색 옷을 입은 내취 일곱 명도 보계 아래에 보인다.

《고종무진진찬도병》의 보존처리 과정에서 명백하게 드러난 배채법背彩法의 사용은 초상화나 불화의 전유물로만 여겨지던 배채법에 대한 시야를 넓혀준다. 언제부터 배채법이 궁중기록화에 전면적으로 사용되었는지 명확하게 알기 어렵지만 1784년 《문효세자보양청계병》에서 확인된 것처럼 정조 연간 이래 궁중회화에서 지속적으로 사용했음을 짐작할 수 있다. 1848년 《헌종무신진찬도병》에도 배채법 사용이 확실히 나타난다. 이후 궁중연향도병에는 줄곧 배채법을 사용하였으며 지붕과 기둥 등 건축 표현에는 명암법을 더욱 선명하게 베풀었다. 무신년 진찬소에서 일한 백은배와 이한철이 무진년에도 참여한 것을 전적인 이유로 볼 수는 없겠지만, 1848년 무신년과 1868년 무진년 의궤 도식의 인물이나 기물 표현은 거의 흡사하여 양식상의 긴밀한 관계를 부인할 수 없다. 특히 《고종무진진찬도병》의 인물 표현은 1848년의 무신년 계병과 무척 유사하다.

무진 진찬은 경복궁의 중건에 맞추어 근정전을 장소로 잡은 점, 흥선대원군과 여흥부대부인이 고종, 왕비와 같은 공간에서 시연한 점, 종친부에서 전담한 행사라는 점, 자내 진찬임에도 야연까지 확대하고 전례없이 내입도병뿐만 아니라 당상계병까지 만든 점, 익일회작을 세 첩에 걸쳐 가장 비중 있게 다룬 점 등은 다른 진찬도병과 다른 점이다. 고종 재

도05-28-01. 〈근정전도〉.

도05-28-02. 〈강녕전도〉.

도05-28-03. 〈근정전진하도〉.

도05-28. 『무진진찬의궤』 권수 「도식」, 1868년 행사, 1869년 인쇄, 목판화, 서울대학교 규장각한국학연구원.

도05-28-04. 〈강녕전내진찬도〉.

도05-28-05. 〈강녕전익일회작도〉.

위 초반에 권세를 떨친 신정왕후와 흥선대원군의 밀착된 관계를 시사할 뿐만 아니라 흥선대원군이 종친의 위상을 강화하려는 의지를 엿볼 수 있다. 아울러 《고종무진진찬도병》은 1848년 《헌종무신진찬도병》의 형식을 따름으로써 이후 진찬·진연도병의 형식을 고착시키는 데 힘을 보탰다.

대왕대비의 팔순 진찬과 《고종정해진찬도병》

《고종정해진찬도병》은 1887년(고종 24) 1월 대왕대비 신정왕후 조씨의 팔순을 기념한 진찬을 그린 10첩 병풍이다. 도05-29 병풍은 1월 1일의 근정전 진하, 1월 27일의 내진찬, 같은 날의 야진찬, 28일의 고종 익일회작, 29일의 왕세자 재익일회작, 진찬소 당랑의 좌목으로 이루어져 있다.[129] 고종 회작과 왕세자 회작 당일의 저녁에 야연夜讌을 설행했지만 계병에 포함되지는 않았다.

모든 절차는 정축년인 1877년의 예에 따라 마련했지만 고종은 익일회작 다음 날에 1882년 9세에 가례를 치른 왕세자도 회작을 베풀도록 하라는 전교를 내렸다.[130] 왕세자 재익일회작은 이 정해년 진찬에서 처음 시행되었으며 그 광경을 계병에도 포함시킨 점이 《고종정해진찬도병》의 차별점이다.

진찬 장소는 모두 경복궁 만경전萬慶殿이었다. 만경전은 경복궁을 중건할 때 자경전 북쪽에 침전으로 세운 건물이다. 경복궁 중건 당시 왕실에는 동조가 여러 명 생존해 있었으므로 대비전을 새로 지을 필요가 있었다.

만경전의 내외설비는 《헌종무신진찬도병》의 통명전과 거의 같다. 시연자가 달라졌으므로 자리 배치에서 차이가 발견된다. 〈만경전내진찬도〉를 보면 대청 서쪽에 왕비와 왕세자빈의 시연위가 나란히 설치되고 좌·우명부는 기둥 밖 주렴 안쪽에 자리가 정해졌다. 도05-29-02 고종과 왕세자의 시연위는 주렴 밖 보계 위 동편에 펼쳐져 있는데 무신년인 1848년 진찬 이래 앙차군막 형태로 설치하던 왕의 시연위는 여러 겹의 지의·욕석·방석만 남기고 군막을 걷어냈다. 종친·의빈·척신 및 진찬소 당랑은 대유문大有門 밖에서 참연했다.[131] 소차의 위치도 달라졌다. 이전에는 그려지지 않던 왕비의 소차는 주렴 내의 서쪽 모퉁이에 표현되고, 왕과 왕세자의 소차는 보계 위 동편의 각각 북쪽과 남쪽에 군막 형태로 설치되어 있다.

만경전 야진찬에는 고종과 왕세자만 시연했으므로 대청의 왕비와 왕세자빈 시연위는 철거되었다. 도05-29-03 고종의 익일회작에는 진찬소 당랑과 좌·우명부가 시연했다. 도05-29-04 내외명부 시연위와 배위는 무신년과 같은 보계 서편에 주렴으로 구획한 지점이지만 진찬소 당랑은 보계 아래가 아닌 문밖에 자리가 정해졌다. 왕세자 재익일회작 시에 왕세자의 예좌는 동쪽 벽 가까이로 옮겼다. 도05-29-05, 도05-30-01

정해년 진찬에는 왕, 왕비, 세자, 세자빈, 좌명부 반수가 진작했다. 21종의 정재가 공연되었는데 〈만경전내진찬도〉에는 장생보연지무·보상무·향발·몽금척·아박·무산향이, 〈만경전야진찬도〉에는 춘앵전·선유락·오양선·하황은·포구락이, 〈만경전고종익일회작도〉에는 수연장·무고·첨수무·향발·헌선도가, 〈만경전왕세자재익일회작도〉에는 연백복지무·연화대무·검기무·학무·가인전목단이 그려졌다.[132]

표05-06. 19세기 연향 의궤의 도식과 궁중연향도병의 제작 화원 및 시상 내역

행사명	시기	역할	이름	시상 내역
기축진찬	1829년	화원	이수민 등 13인	목면 2필
무신진찬	1848년	의궤청 패장	이한철, 박기준, 김정규	내하장궁內下長弓 1장張
		화원	백은배 등 7인	목면 2필
무진진찬	1868년	화원	김제순, 서순표	실관대과조용實官待窠調用
			유경룡, 전학문, 유연호, 조재흥, 백은배, 유숙, 장동혁, 이한철	고품부료高品付料
정축진찬	1877년	의궤청 패장	이한철, 백은배	선지변장 대가차송 善地邊將待窠差送
		의궤감인청 패장	박용기, 조신화	
정해진찬	1887년	의궤청 간역	박용기, 조신화	
		화원	조석진, 박용훈, 전수둑, 서원희, 정홍구, 김기락, 이기성, 박정현	
임진진찬	1892년	의궤청 패장	박용기, 조재흥	내하장궁 1장
		화원	박용훈 등 7인	목면 2필

《고종정해진찬도병》은 《헌종무신진찬도병》이나 《고종무진진찬도병》에 비해 필선이 느슨하고 윤곽의 명료함이나 세부 묘사의 치밀함은 부족한 편이다. 그러나 채색의 선명함은 살아 있으며 명암도 잘 베풀어져 있다. 이 《고종정해진찬도병》이 사가에서 노모의 수

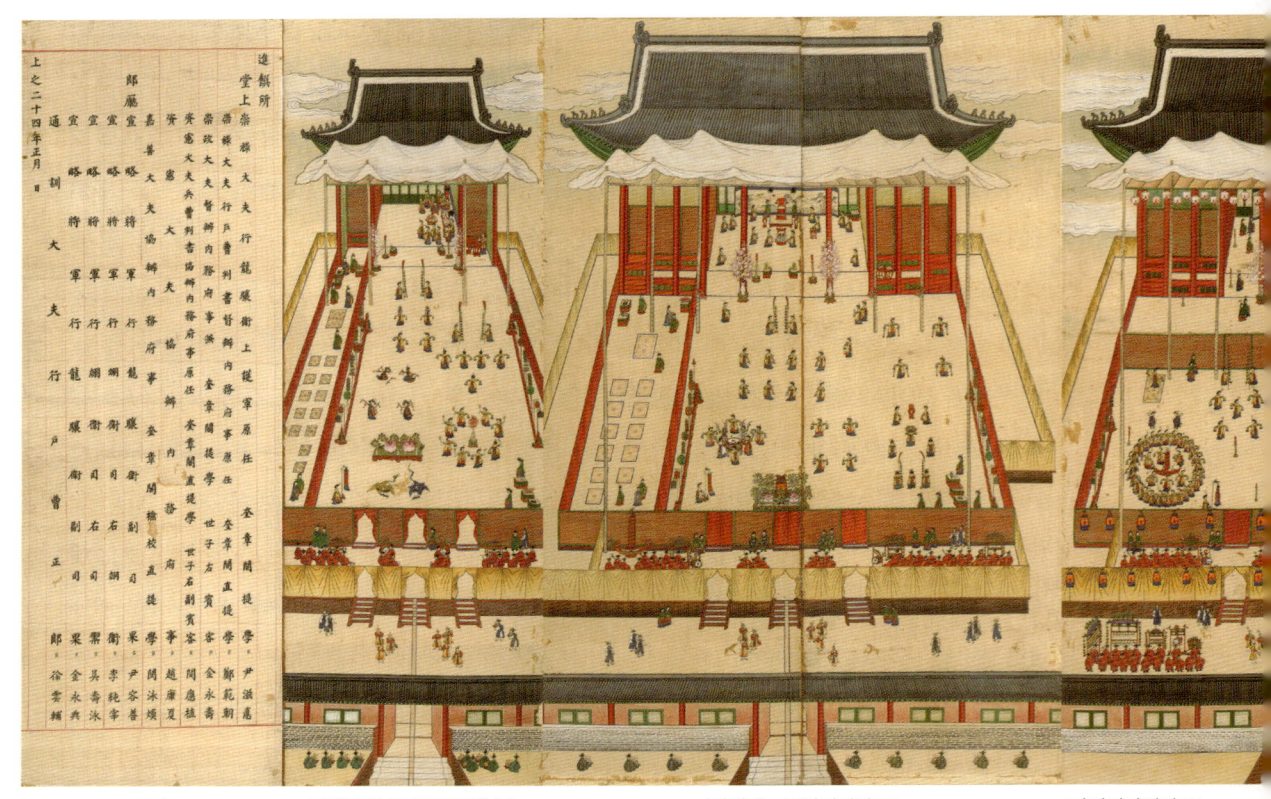

도05-29. 《고종정해진찬도병》, 10첩 병풍, 1887년 행사, 1888년 완성, 견본채색, 각 147×48.5, 국립중앙박물관.

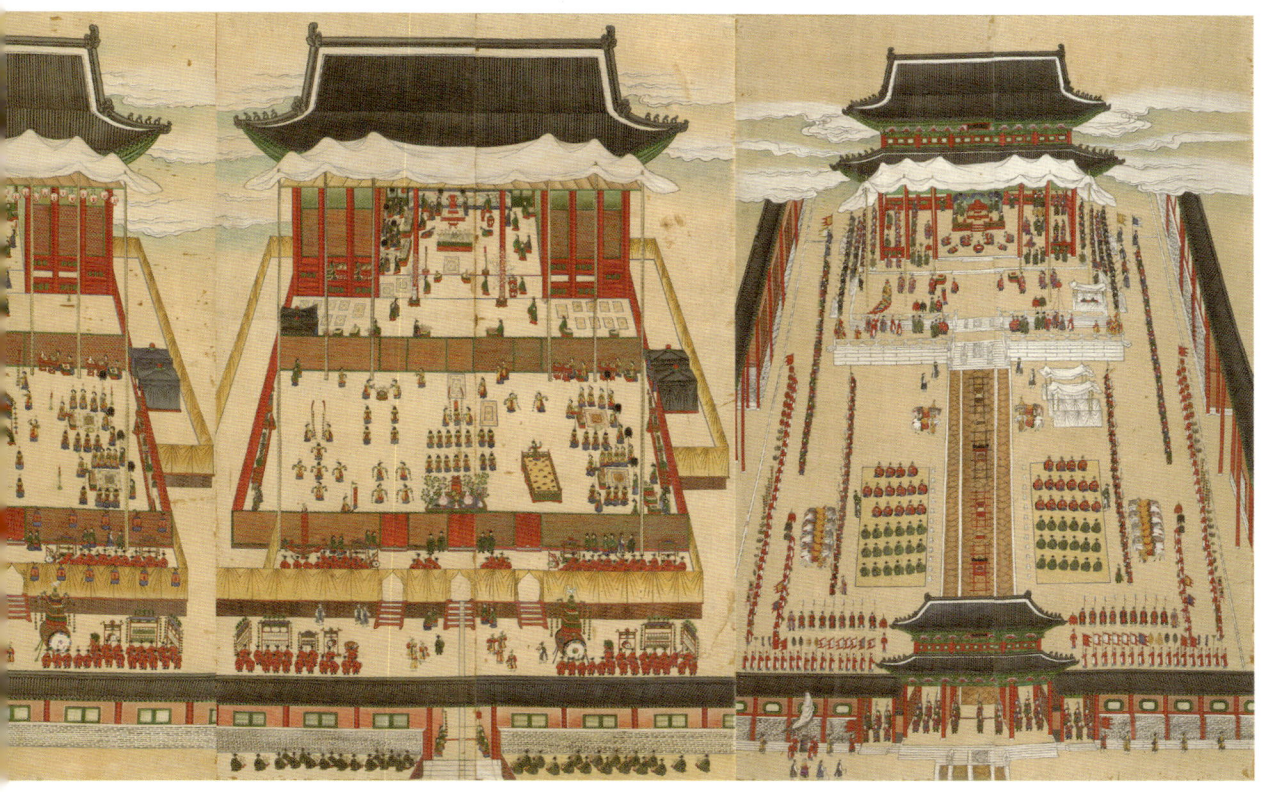

〈만경전내진찬도〉 〈근정전진하도〉

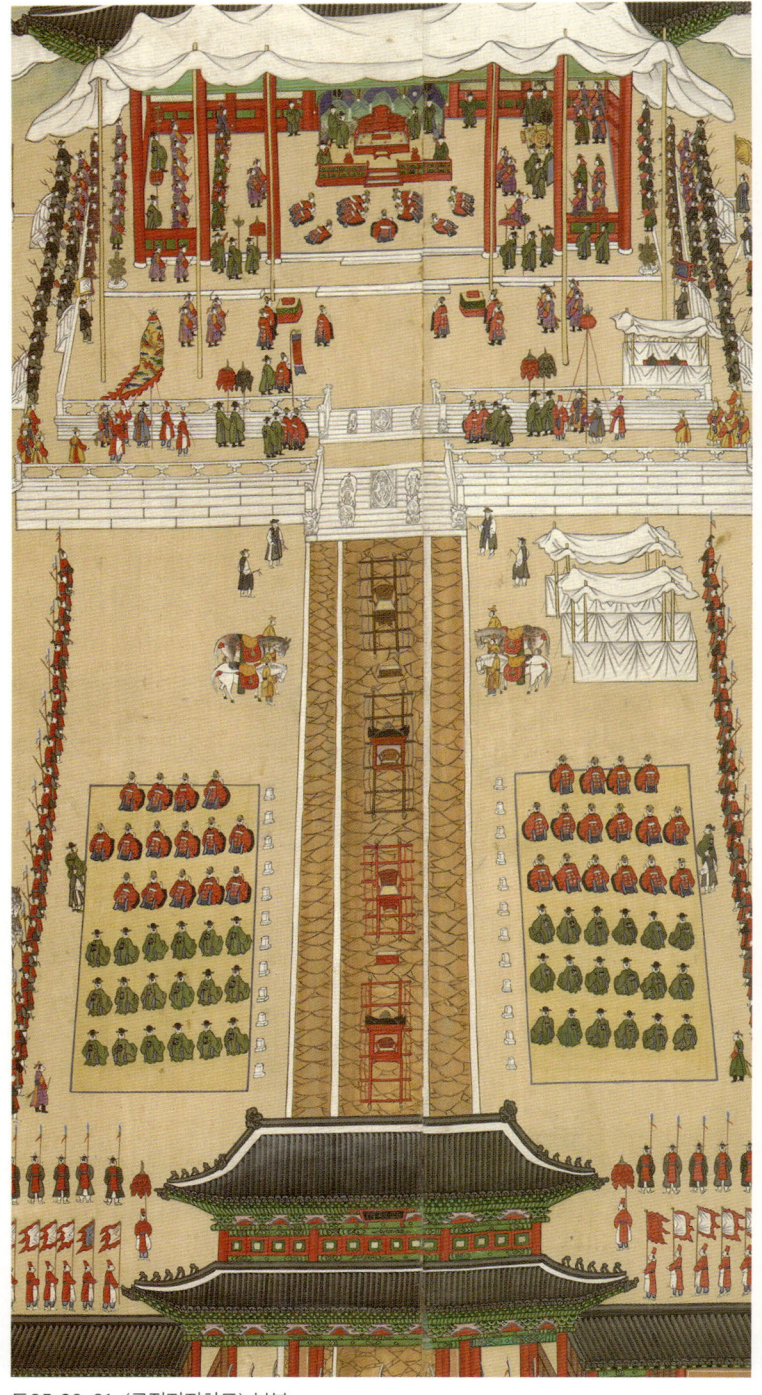

도05-29-01. 〈근정전진하도〉 부분.

도05-29-02. 〈만경전내진찬도〉 부분.

도05-29. 《고종정해진찬도병》, 국립중앙박물관.

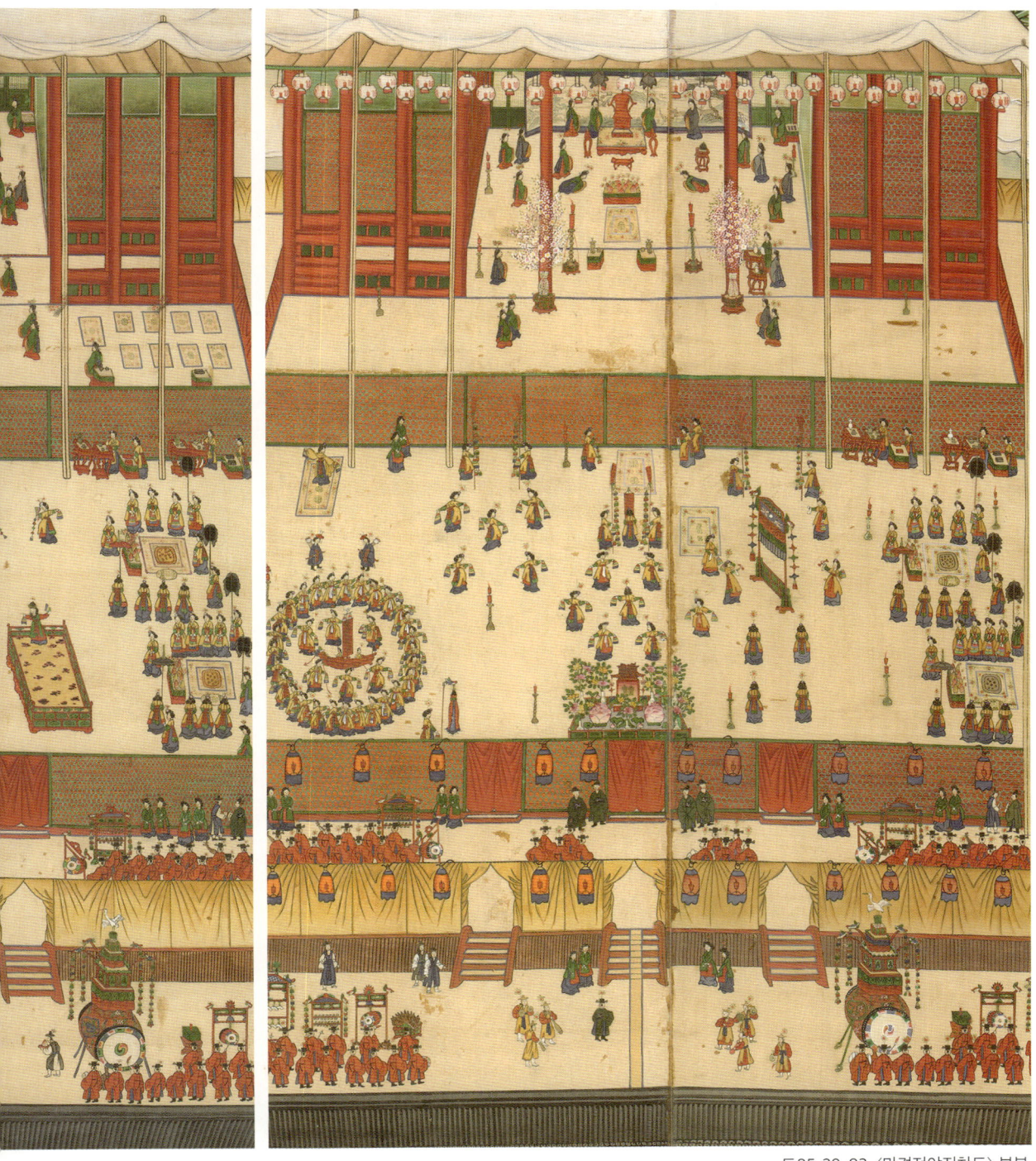

도05-29-03. 〈만경전야진찬도〉 부분.

▼ 도05-29-04. 〈만경전고종익일회작도〉 부분. ▼ 도05-29-05. 〈만경전왕세자익일회작도〉 부분.

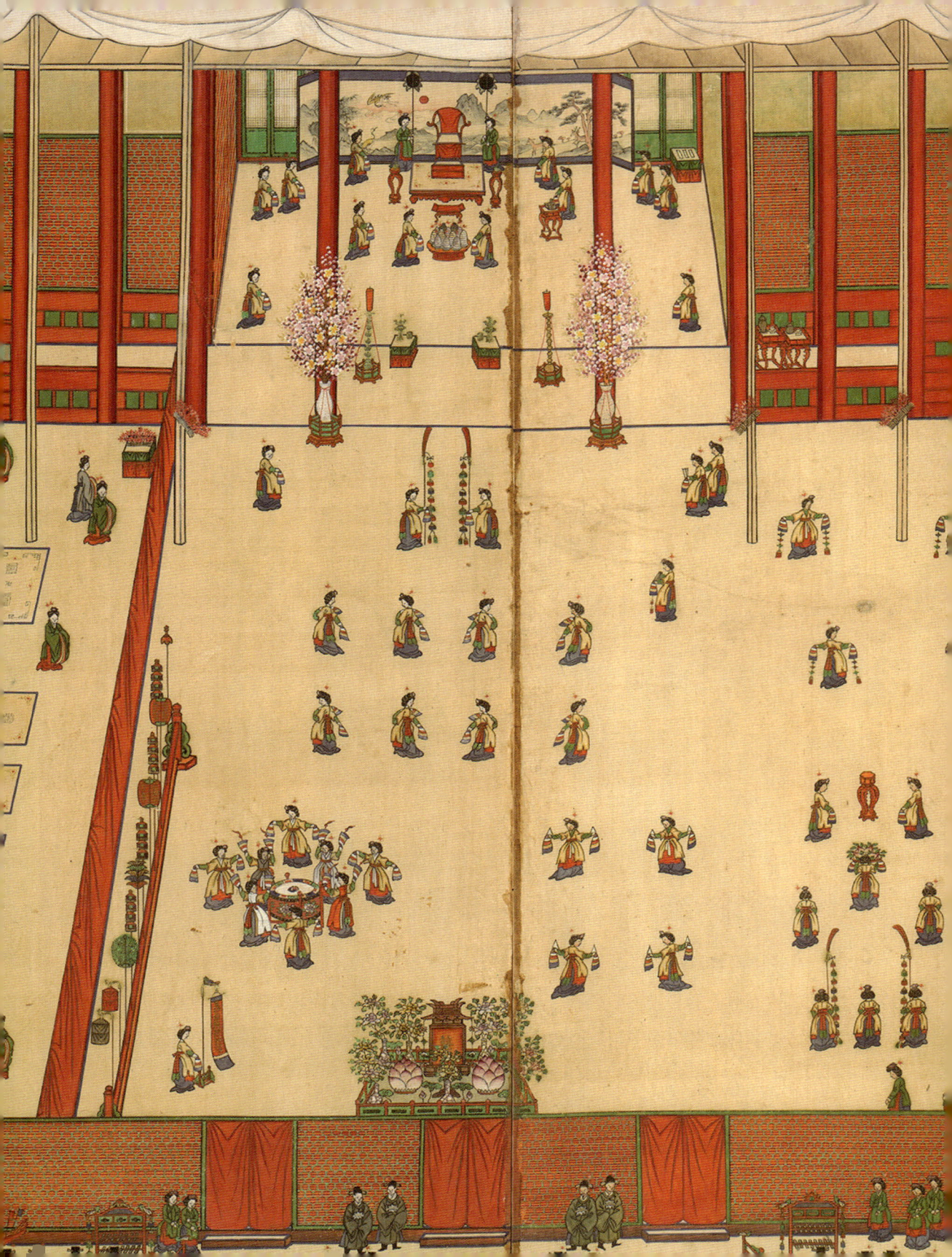

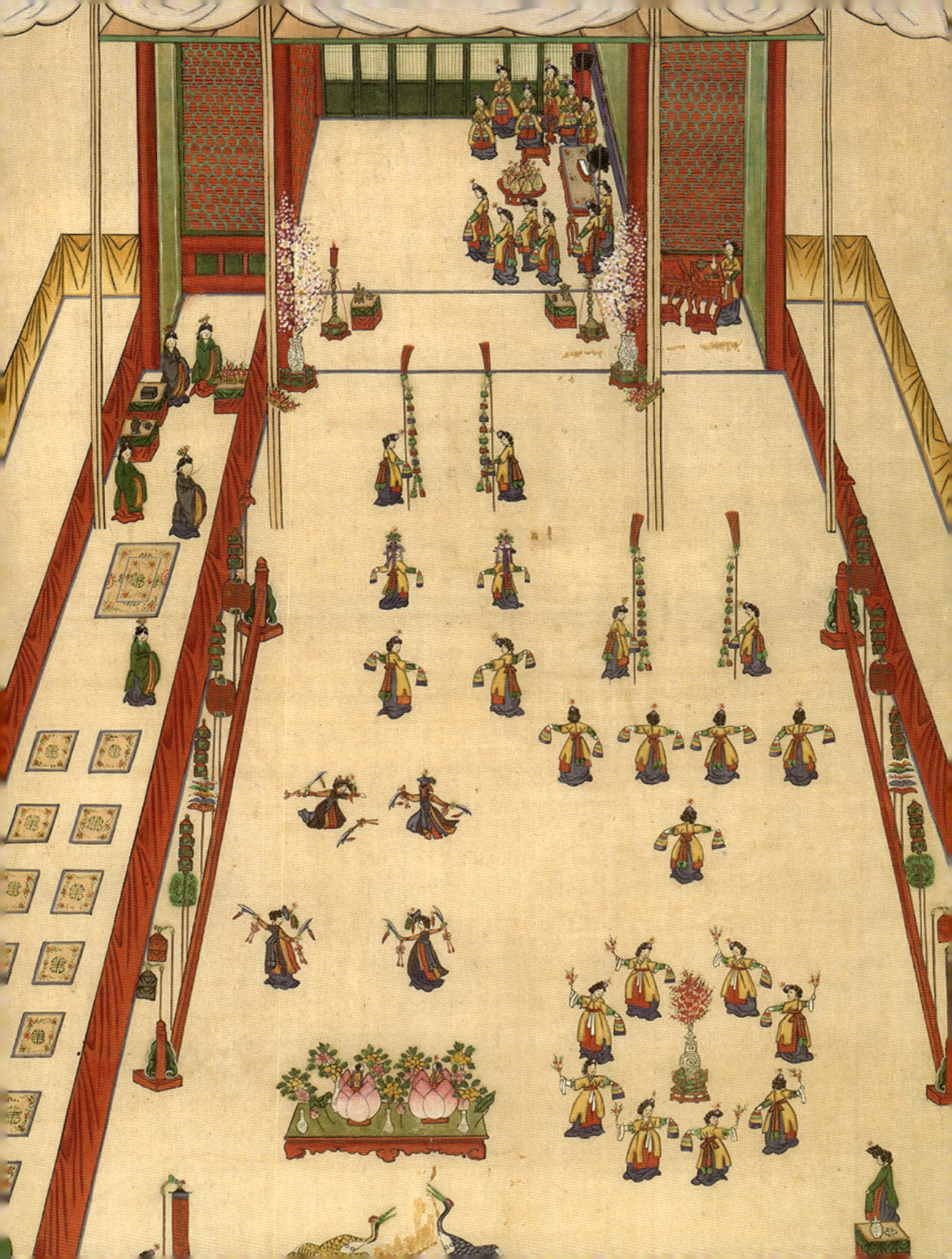

도05-30-01. 〈만경전익일회작도〉.

도05-30-02. 〈만경전재익일회작도〉.

도05-30. 『정해진찬의궤』 권수 「도식」 1887년 행사, 1890년 인쇄, 목판화, 서울대학교 규장각한국학연구원.

연에 치례 병풍으로 사용되었음을 보여주는 사진이 있다.^{도01-15} 정해년에 진찬소 당랑이었던 인물 중의 한 사람 집안인 듯한데 장수를 상징하는 장식 병풍 대신에 진찬계병을 사용했다. 진찬계병이 장생도나 화조도 병풍을 대체할 만큼 화려한 이유도 있었겠지만, 진찬계병은 단순히 기록과 기념의 의미를 넘어 입신양명을 최고의 효도로 여긴 사대부들의 가치관을 담은 병풍으로 활용되었음을 보여준다.

『정해진찬의궤』 도식의 제작을 현장에서 감독한 패장은 사근찰방沙斤察訪 박용기朴鏞夔, 1837~1907 이전와 삼례찰방參禮察訪 조신화趙信和가 차정되었다.[133] 그 밑에서 일한 화원은 조석진趙錫晋, 1853~1920, 박용훈朴鏞薰, 1841~?, 전수묵全修默, 1858~?, 서원희徐元熙, 1862~?, 정홍구鄭鴻求, 김기락金基洛, 1857~?, 이기성李基成, 박정현朴定鉉 등 여덟 명이며 사자관은 이희규李熙圭와 이두혁李斗赫이었다.[134] 행사가 완료된 뒤, 의궤 도식과 내입도병을 기화한 화원 외에도 백은배 등 세 명이 목면 두 필과 삼베 한 필을, 송병화宋秉華 등 세 명은 목면 한 필과 삼베 한 필을 받았으며, 윤대식尹大植 등 두 명이 목면 한 필을 받았다.[135] 이들은 전문의 안보安寶, 치사·전문·의주·홀기의 인찰, 반차도와 찬품배설도의 제작으로 포상받았다고 짐작된다.[136] 궁중연향 당일에 앞서 의례의 절차와 내용에 도움이 되는 여러 종류의 문서가 내입되는데 여기에 인찰하는 일은 화원에게 아주 중요한 임무였다.

의궤도식과 내입도병의 기화는 행사 이듬해인 1888년 2월 2일에 함께 시작되었다. 계병의 완성 시점을 자세히 알기는 어렵지만 의궤는 기화를 시작한 지 2년이 더 지난 1890년 3월 24일에야 인출이 개시되었다.[137] 『정해진찬의궤』를 인출할 때 당시 미출간 상태로 남아 있던 1877년 신정왕후의 칠순 진찬을 기록한 『정축진찬의궤』의 인쇄도 함께 진행되었다. 고종은 두 종류 의궤 각 한 건을 대왕대비에게 올리고 29건을 내입하며 서고 세 건, 규장각·시강원·춘추관·4처 사고·예조에 각 한 건을 보관하라고 지시했다. 또 진찬당랑과 의궤낭청 이근교李根敎, 1842~?에게도 두 종류 의궤를 반사하라고 명령했다.[138]

내입 진찬도병과 계병 제작에 대해서는 의궤「재용」편에 구체적인 내용이 기록되지 않았지만 고종은 정축년의 예를 따라 계병을 만들되 진찬소 외에 춘방, 계방의 책임자에도 분상하라고 지시했다.[139]

고종의 망오와 《고종임진진찬도병》

1892년(고종 29) 9월에 거행된 임진 진찬은 1829년 순조의 보령 40세와 등극 30년을 축하하는 명정전 진찬 이후 60여 년 만에 다시 치러진 외연이다. 신정왕후의 부묘를 마친 엿새 뒤에 왕세자와 대신들은 고종이 망오가 되고 등극한 지 30년이 되는 경사를 맞아 존호를 올리고 연향을 베풀 것을 여러 차례 아뢰었다.[140] 마침내 9월 24일에 근정전에서 외진찬을 올리고 25일에는 강녕전에서 내진찬을 올렸으며 그날 밤 2경에는 야진찬도 거행했다. 왕세자 익일회작과 익일야연은 26일에 강녕전에서 치러졌다. 8월 하순부터 외진찬의 예행연습은 세 번, 내진찬은 여섯 번이나 실시했다.

도병 제작은 하교를 받들어 1829년 기축년의 예를 좇았다.[141] 보통 바로 직전 연향의 계병을 따르라는 명령을 내리곤 했지만 외진찬이었던 만큼 순조의 등극 30년을 기념한 외진찬을 본보기로 삼았다.

《고종임진진찬도병》은 진하례를 첫 번째 장면으로 배치했던 이전의 진찬도병과는 달리 외진연, 내진연, 야연, 익일회작과 좌목으로 계병을 구성했다. 도05-31 〈근정전외진연도〉를 보면, 근정전 대청 중앙에 고종이 자리한 어탑이 있고 왕세자의 시연위는 그 동쪽에 설치되었다. 도05-31-01 보계 위에는 휘를 든 협률랑, 가자와 금슬, 제수창, 등가 악공이 그려졌으며 동남쪽 모퉁이에는 군막 형태의 왕세자 편차도 보인다. 상층 보계 남쪽으로 좁게 설치된 하층 보계 위에는 교룡기와 둑, 내취가 있으며 전에 오르지 못한 사람들이 동·서로 나뉘어 상을 받았다. 보계 아래에는 소여, 은마궤銀馬机, 대연이 차례로 늘어선 어도를 중심으로 양옆으로 어마와 장마가 준비되고 3품 이하의 백관이 자리잡았다. 외진찬의 배설과 위의, 의장은 1829년의 《순조기축진찬도병》의 〈명정전외진찬도〉와 잘 비교된다. 도05-20-02

임진년의 외진찬에서 총 18종의 정재가 공연되고 내진찬에서 20종의 정재가 29회, 야진찬에서 19회 공연된 것에서도 알 수 있듯이 정재 공연의 횟수가 눈에 띄게 증가하는 것은 1892년의 임진 진찬부터이다.[142] 증가 원인은 예전처럼 외연에서는 진작할 때 한 가지의 정재가 규칙적으로 수반되었던 것과는 달리 다른 순서에서도 정재가 계속 공연되었기 때문이다.

〈강녕전내진찬도〉를 보면 자경전 대청에는 고종의 어좌동쪽와 찬안, 명성왕후의 보좌

서쪽와 찬안이 나란히 배치되고 그 아래쪽에 왕세자빈의 시연위가 보인다. 도05-31-02 기둥 안쪽으로 왕세자·빈궁의 진작위와 왕세자빈의 배위가 보이고 기둥 바깥쪽으로는 명부 반수의 진작위, 좌·우명부의 배위와 시위侍位가 사각형의 채화석彩花席으로 그려져 있다. 주렴과 갑장으로 구획된 보계 위 중앙에는 왕세자 배위가 있고 시연위는 동쪽에 설치되어 있다. 보계 위 주렴 바깥쪽에 그려진 군막은 왕세자의 소차다.

강녕전 야진찬에는 왕세자빈의 시연위와 좌·우명부의 시위가 철거되고 곳곳에 다양한 조명 기구가 설치되

도05-32. 19세기 진찬의궤에 나타난 각종 조명등.

었다. 도05-31-03 의궤 기록에 의하면 목화룡촉대木畵龍燭臺 한 쌍, 양각등 40쌍, 유리화등 20쌍, 사화등紗畵燈 10쌍, 두석대촉대豆錫大燭臺 여덟 쌍, 소촉대小燭臺 네 쌍, 사등롱紗燈籠 50쌍 등이 소용되었다고 하는데[143] 그림에는 그 많은 숫자를 모두 표현하지는 못했다. 도05-32 보계 위에 그려진 정재는 무산향, 경풍도, 오양선, 포구락, 최화무, 검기무가 표현되었으며 휘를 대신한 조촉이 그려져 있다.

〈강녕전익일회작도〉에는 늘 연향도병의 마지막 폭을 장식해온 선유락을 비롯하여 만수무와 연백복지무가 그려졌다. 도05-31-04 십장생도 병풍 앞에는 채화단석彩花單席을 간 연평상蓮平床 위에 청색 담요를 덮은 평교의와 답장으로 구성된 왕세자 예좌, 진작탁, 찬안이 설치되어 있다. 양옆의 향좌아, 인안印案 외에 동쪽 구석에는 치사를 봉해둔 상도 보인다. 기둥 밖에는 노연상, 화룡촉대, 준화가 한 쌍 배치되고 나누어줄 꽃을 담은 함을 모신 탁자, 주정과 다정 등이 자리를 잡았다. 보계 위 서쪽에는 주렴으로 구획된 공간에 명부의 치사함을 놓은 상, 주탁, 나누어줄 꽃을 올려놓은 반탁盤卓, 배위와 배연위를 묘사했다. 원래 의주에 정해

좌목 〈강녕전익일회작도〉 〈강녕전야진찬도〉

도05-31. 《고종임진진찬도병》, 1892년 행사, 1893년 완성, 8첩 병풍, 견본채색, 각 161×51, 국립중앙박물관.

〈강녕전내진찬도〉　　　　　　〈근정전외진연도〉

▼ 도05-31-01. 〈근정전외진연도〉 부분.

표05-07. 1892년(임진년, 고종 29) 진찬소의 내입도병과 당랑계병제작 내역

대상	인원 수	종류	건 수	가전	총액
내입		대병	4좌	100냥	400냥
당상	3원	대병	3좌	50냥	150냥
낭청	8원	대병	8좌	40냥	320냥
별간역	8원	중병	8좌	20냥	160냥
패장	45인	소병	45좌	10냥	450냥
계사	2인	소병	2좌	10냥	20냥
녹사	1인	소병	1좌	10냥	10냥
서리	18인	소병	18좌	10냥	180냥
의주색 서리	2인	소병	2좌	10냥	20냥
서사	2인	소병	2좌	10냥	20냥
고직	6명			5냥	30냥
사령	16명			3냥	48냥
문서직	8명			2냥	16냥
사환군使喚軍	17명			2냥	34냥
총액					1,858냥

※『임진진찬의궤』「재용」참조.

진 대로라면 명부의 배연위는 기둥 안쪽의 대청 서쪽 방에 마련되어 보이지 않겠지만 그림에는 배위 아래쪽에 두 줄로 그려져 있다.

《고종임진진찬도병》은 진하례 장면을 포함하지 않은 점을 빼면 별다른 특이점 없이 이전의 진찬계병과 같은 양식과 필묘법으로 제작되었다. 진찬도병을 내입한 뒤 상전에 오르는 사람은 별간역에 안산군수安山郡守 강건姜漣·전 현감 최학규崔鶴圭·부호군 김신묵金信黙·전 현감 이용준李容俊, 패장에 전 찰방 박용기·부사과 조재홍, 화원은 박용훈 등 일곱 명이다. 별간역은 내하동개內下筒箇를, 패장은 내하장궁內下長弓을 하나씩 받았다. 별간역과 패장은 의궤청 실무 감독관으로 의궤도식과 함께 진찬·진연계병의 기화도 의궤청에서 주관했음을 재차 확인할 수 있다.

의궤는『정리의궤』를 따라 만들며 대전과 중궁전에 한 건씩 봉입하고 26건을 내입하며, 서고 세 건, 규장각·시강원·춘추관·4처 사고·예조에 한 건씩 보관하라고 지시했다.[144] 의궤청 패장을 차정해서 보낸 것이 11월 초이며,[145] 의궤 인출의 길일이 1893년 3월

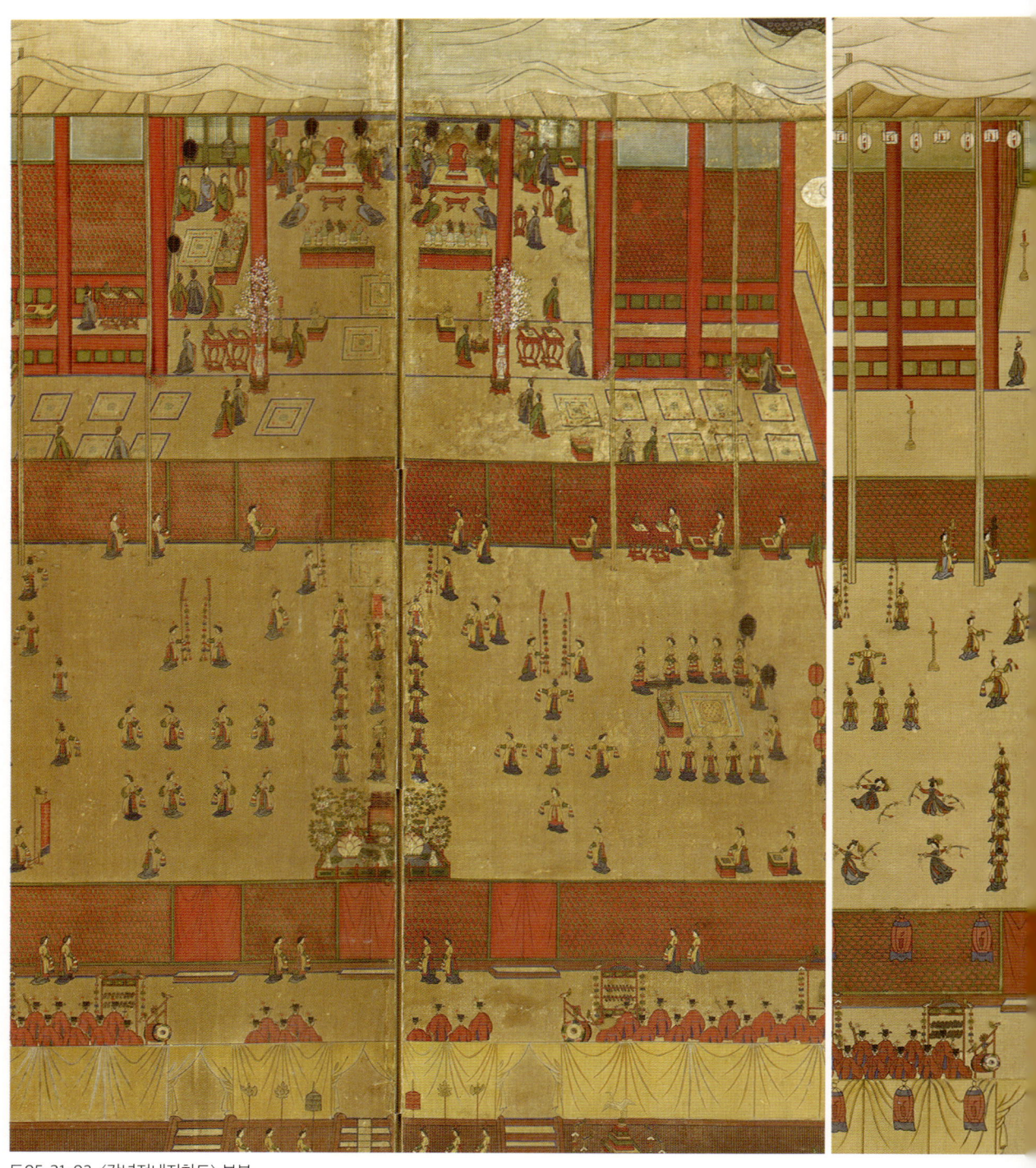

도05-31-02. 〈강녕전내진찬도〉 부분.

도05-31. 《고종임진진찬도병》, 국립중앙박물관.

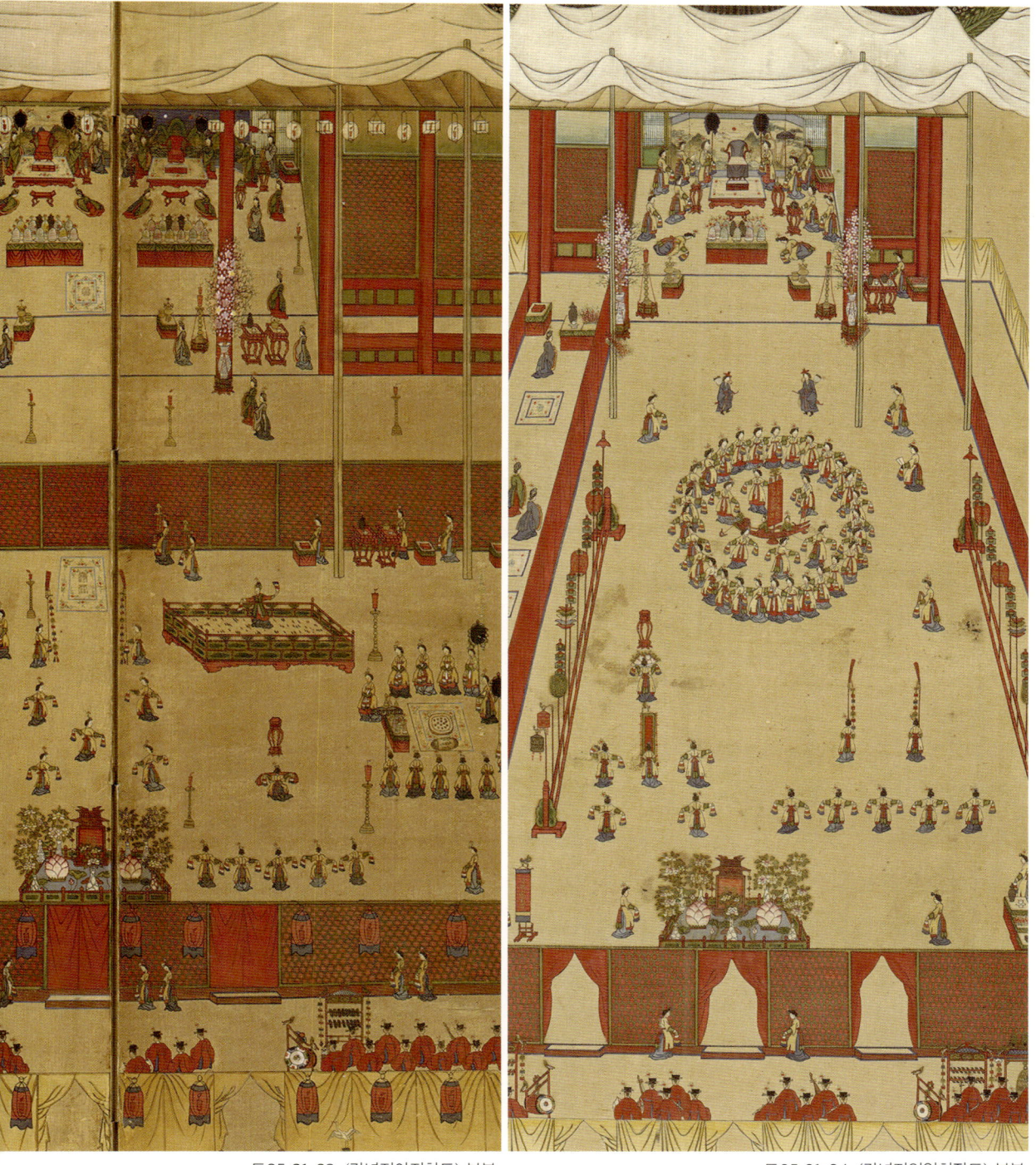

도05-31-03. 〈강녕전야진찬도〉 부분.　　　　　　　도05-31-04. 〈강녕전익일회작도〉 부분.

15일로 잡힌 것 보면¹⁴⁶ 계병과 의궤 출간은 많이 지체되지 않고 비교적 순조롭게 진행되었던 것 같다.

다각적 모색으로 확립한 19세기 연향도병의 특징

19세기 궁중행사도의 가장 큰 특징은 규격화된 제작, 형식화가 강화된 표현 양식으로 요약할 수 있다. 18세기 후반 이후 정착된 관청의 궁중행사도 계병은 일반 화제의 계병과 공존하면서 19세기에도 계속되었다. 특히 궁중 예연 후에 진찬소에서 공식적으로 내입도병과 당랑계병을 조성하는 규칙은 완전히 정착하였다.

진찬소는 도감에 상응하는 행사 준비기관이다. 19세기 이전에는 도감·청·소에서 일괄적으로 비용을 부담하여 만드는 계병에 궁중행사를 그렸다는 확실한 사례를 찾기 어렵다. 도감에서 주관하는 일이 모두 행사 장면을 그대로 담기에 적합한 내용이 아니었기 때문일 것이다. 대개 도감에서는 길상적이고 이상적인 주제로 계병을 꾸몄으며, 궁중행사도는 일반 관청의 계병으로 만들어졌다. 19세기 진찬소의 계병이 행사 자체를 내용으로 삼게 된 선행 본보기는 1795년 을묘년 현륭원행을 기념하여 정조가 추진한 정리소 계병이다. 1829년 기축진찬 후 대리청정하던 효명세자는 이 정리소의 계병 제작을 충실하게 계승했고, 이후의 왕들도 직접 전교를 내릴 정도로 진찬소의 계병 제작은 행사 마무리의 당연한 순서로 정례화되었다.¹⁴⁷

1795년 6월 18일 혜경궁의 회갑 당일에 올린 연희당 진찬과 1809년 혜경궁의 관례 주갑을 기념한 경춘전 진찬을 마치고 내입도병과 당랑계병이 공식적으로 제작되지 않은 것은 두 연향이 모두 도감 설치 없이 예조 주관의 자내행례로 치러졌으므로 을묘년의 예에 따라 내입도병과 당랑계병을 만들 명분과 근거가 부족했기 때문이다.

1827년과 1828년 진작의 전모를 기록한 『자경전진작정례의궤』와 『무자진작의궤』에도 내입도병이나 당랑계병에 관한 기록은 찾을 수 없다. 진작으로 규모를 줄인 두 연향의 준비·진행은 1827년에는 진작정례소에서, 1828년에는 호조와 예조에서 담당했으며

모두 자경전에서 자내거행되었으므로, 이때도 역시 명분상 을묘년의 봉수당 진찬에 준하는 공식적인 내입도병과 당랑계병의 제작을 실행할 수 없었다. 1873년(고종 10) 고종에 대한 상존호 축하연향을 진작례로 치른 후에도 계병을 제작하지 않았다. 이처럼 을묘년 봉수당 진찬과 비교하여 그에 부합하는 명분과 조건이 충족될 때만 행사 주관처에서 공식적으로 내입도병과 당랑계병을 조성했다. 앞선 예를 상고하고 명분을 중시하는 태도가 19세기 궁중연향도의 제작 관행도 형식적인 양상에 머물게 한 한 가지 이유였다.

계병의 배급 범위와 수량은 행사의 규모와 책임자 수에 따라 약간의 가감은 있었지만, 항상 앞선 예를 기준으로 삼는 것이 원칙이었으므로 1795년 현륭원행의 경우와 크게 다르지 않았다. 대체로 네 좌에서 여덟 좌의 내입도병과 진찬소 당랑계병이 대병으로 만들어지고, 현장 감독관인 별간역에게는 중병이, 공장을 거느리고 직접 공역을 지휘했던 패장 이하 서리직계사·녹사·서제·의주색고원·서사에게는 소병이 돌아갔다. 그리고 고직·사령·사환·문서직·군사 등에게도 1냥에서 5냥 정도의 족자를 만들어주었다.

내입도병을 여러 좌 만드는 것은 연향의 주인공과 시연했던 왕가족이 거처하는 각 전과 궁에 한 좌씩 올렸기 때문이다. 같은 대병이라도 내입도병은 100냥, 당상계병은 50냥, 낭청계병은 40냥이라는 제작 단가는 19세기 내내 변함이 없었다. 내입도병과 당랑계병은 모두 대병으로서 그림의 내용에는 차별을 두지 않았다고 판단되므로, 현재 남아 있는 진찬·진연계병은 내입용이었거나 당상·낭청의 계병 중 하나로 여겨진다.

19세기의 궁중연향도병은 한눈에 진찬도병임을 알 수 있을 정도로 한 가지 유형으로 조성되었다. 그 전형은 헌종 연간에 확립되었다. 맨 앞에 진하도가 오고 이어서 내연외연, 야연, 익일회작, 좌목으로 구성되는 8첩 병풍이 기본인데, 1887년 정해년처럼 재익일회작이 포함되어 10첩으로 늘어나거나 1892년 임진년처럼 진하도 없이 연향도로만 구성된 예외도 있다. 맨 끝에 붙는 좌목으로 인해 마지막 연향 장면은 언제나 한 첩에 축소되었다. 화면 양옆에 서문과 좌목이 붙어 좌우대칭적이고 안정감 있는 모양새를 형성하는 일반적인 계병과 비교하면, 마지막 첩의 좌목은 병풍의 균형을 깨는 요소처럼 보이기도 하나, 이러한 화면 구성은 19세기 연향도병만의 특징이자 다른 시기와 쉽게 구별되는 요소이다.

《헌종무신진찬도병》부터는 행사 진행에 꼭 필요한 의물과 집사관만을 정해진 자리

에 그림으로써 질서정연한 의례 공간의 표출에만 주력했다. 예법의 재현을 가장 중시하면서도 그와는 대조적인 자유롭고 일상적인 주변 묘사를 가미하는 절충적 태도는 1829년의 《순조기축진찬도병》 이후 완전히 배제되었다. 18세기의 궁중연향도가 엄격함과 여유, 긴장감과 생동감을 자연스럽게 조화했던 유연성은 찾아보기 어렵다.

19세기 궁중연향도에서 산수가 차지하는 비중은 점차 줄어들었다. 지붕 뒤에 형식적으로 배치하던 나무마저도 1829년 《순조기축진찬도병》 이후로는 완전히 사라져버리고 지붕 뒤에는 서운만 감돌게 된다. 배경 묘사 없이 서운만이 흐르는 적막한 공간에 규칙적으로 반복되는 궁궐 전각은 위엄 있고 웅장하면서도 비현실적인 분위기를 자아낸다.

반면에 인물과 기물의 묘사는 작은 부분까지 좀더 균일하고 정교한 붓놀림으로 묘사의 폭을 넓혀 갔다. 인물은 여러 각도에서 본 다양한 형태로 그려지고, 옷자락의 주름은 자연스럽게 접히거나 나부끼며, 발의 위치와 방향은 현실감 있게 땅을 딛고 있다. 대차일의 늘어진 주름과 받침대와의 관계도 합리적으로 표현되어 외형적 실재감과 묵직한 부피감 전달이 향상되었다. 다만 이전 시기보다 표현은 훨씬 명료하고 상세하지만, 다양한 표현을 더 이상 모색하지 않고 어느 수준에서 일률적인 모방과 반복에 만족한 점이 19세기의 특징이다. 이는 공동 작업과 다량 생산이라는 작업 과정에서는 불가피했던 양상이라고 이해한다.

양식적인 변화가 거의 없었던 궁중행사도는 서양화법의 적극적인 수용으로 일변하는데 이러한 변화를 설명하는 데 가장 적합한 그림이 19세기의 궁중연향도이다. 이는 1829년 《순조기축진찬도병》과 1848년 《헌종무신진찬도병》의 비교로 한눈에 설명된다. 서양화법을 건축과 기물에 부분적이고 개별적으로 적용했던 이전의 소극적 양태와 비교하면 20년 사이의 변화는 엄청난 진전이다. 두 첩에 한 장면을 배치하되 각 장면의 중심축에 교차하는 가상의 소실점들을 따라 건물의 골격을 잡았다. 선원근법을 적용하여 건물을 정면에서 부감했지만 건물의 지붕, 차일, 벽체, 계단, 시연위, 상탁 등을 내려다보는 눈높이는 편의에 따라 임의로 변경했다. 그래서 월랑이나 휘장, 주렴, 각종 기물이 만드는 사선이 중심축과 만나는 지점은 불규칙하며 통일된 시점 아래 하나의 점으로 모이지 않는다. 선원근법과 투시법의 섬세한 적용에는 미치지 못하지만, 부감한 건물이 한 도병 안에서 규칙적으로 반복되는 깊은 공간감의 연출은 압도적이며 공간을 구획하는 선명한 붉은색의 주렴은

강렬한 시각효과를 고조시킨다. 결과적으로 19세기 궁중연향도는 18세기의 그림과는 전혀 다른 살아 있는 거리감과 장대한 공간감을 표출하는 데 성공했다.

　19세기 궁중연향도가 수용한 서양화법은 선원근법 외에 명암법의 전면적인 확대가 특징이다. 명암법의 사용은 1829년《순조기축진찬도병》까지는 정조 연간처럼 부분적이고 소극적이다가 1848년《헌종무신진찬도병》부터 눈에 띄게 두드러졌다. 지붕 기왓골에는 빠짐없이 그림자를 정연하게 표시하고, 용마루와 기왓골이 만나는 가장 어두운 구석을 삼각형 농묵으로 표현하는 기법이 애용되었다. 이러한 기왓골의 표현은 1848년 이후 연향도병에서 빠짐없이 나타나서 이렇게 형식화된 지붕의 입체감 표현이 등장하면 19세기 중엽 이후의 작품으로 보아도 좋을 정도이다.

　기둥의 명암 표현도 정조 연간보다 진전되었다. 어두운 부분을 한 번의 붓질로 끝내지 않고 점차로 폭을 좁히며 차츰 어둡게 두세 차례 덧칠해 나가는 방식인데 기둥의 둥근 맛과 튼실하고 육중한 무게감 전달이 향상되었다. 명암은 화면 가운데를 기준으로 두 방향의 광원을 전제한 것처럼 여전히 좌우대칭으로 표시되므로 명암법도 과학적인 명암의 개념과는 거리가 있으며, 기왓골의 명암처럼 판에 박힌 듯 형식화된 양상이다.

　19세기의 가장 진전된 명암 구사는 신광현申光絢, 1813~?의 〈초구도〉招拘圖에서 잘 드러난다. 도05-33 화면의 깊이를 더해주는 대각선 구도와 부감의 시점, 그에 따른 인물과 건물의 축도 등이 자연스럽다. 아이의 옷주름, 울퉁불퉁한 나뭇등걸, 건물의 기둥과 지붕의 곡면, 처마 밑의 그늘, 땅바닥에 진 그림자 등에 먹의 농담만으로 구체적이고 사실적인 명암을 나타냈다. 또, 작자 미상의 〈맹견도〉는 주름 잡힌 개의 옆구리와 앞다리의 양감, 배와 귀의 하이라이트 표현에서 명암법의 거의 완성된 단계를 보여준다.148 도05-34 바닥의 그늘, 개가 묶여 있는 쇠사슬과 건물 표현까지도 가장 어두운 부분, 중간 단계의 부분, 가장 밝은 부분을 구분하여 사실적으로 채색했다.

　건축물의 입체 표현에 사용된 명암법 외에 인물에는 이중의 윤곽 처리가 이전 시기보다 적극 활용되었다. 얼굴 묘사에서는 이마, 턱, 볼과 귓불 언저리에 엷은 적갈색으로 붓질을 더해서 화색이 도는 얼굴의 둥근 입체감을 살렸다. 신체 표현에는 이중윤곽으로 옷주름의 굴곡에 따른 양감을 살렸다.

도05-33. 신광현, 〈초구도〉,
지본담채, 35.3×29.5,
국립중앙박물관.

도05-34.
〈맹견도〉 부분,
지본채색,
44.2×98.5,
국립중앙박물관.

이중의 윤곽 처리는 김홍도나 신윤복이 인물의 의습선에 사용하여 옷주름으로 생긴 부피감과 이리저리 꺾인 형태를 사실적으로 돋보이게 했는데, 19세기에는 이러한 양식이 화원과 직업화가의 그림에 보편적으로 나타났다. 전 김홍도의《풍속화첩》, 전 유숙劉淑, 1827~1873의〈대쾌도〉大快圖, 작자 미상의〈신관도임축연도〉新官到任祝宴圖, 19세기 말 활동한 김준근金俊根의《기산풍속화첩》처럼 윤곽선과 나란히 반복되는 이중의 채색 선은 더욱 도식화되었다. 도05-35, 도05-36, 도05-37

또한, 신윤복의〈연당야유〉蓮塘野遊를 비롯하여 18세기 후반 풍속화에 등장하는 여인의 볼륨감 있는 머리 표현은 19세기가 되면〈미인화장〉처럼 부분과 부분의 경계를 희게 남기는 방식으로 형식화되었다. 도05-38 이러한 묘법은 19세기 궁중연향도의 여관이나 여령의 머리 표현뿐만 아니라 남자의 사모와 각종 상탁에도 사용되었다. 물체의 겹친 부분이나 각진 부분을 가는 선으로 하얗게 남겨두어 그 형태를 명료하게 드러냄과 동시에 입체감을 부여하는 방식이다. 작고 세밀한 부분의 묘사에 적합한 때문인지 19세기 궁중행사도의 인물과 기물 묘사에 일률적으로 사용되었다.

19세기 궁중행사도의 설채에 나타나는 특징은 같은 시기 불화에서도 발견된다.[149] 19세기의 불화는 18세기와는 달리 청색의 사용이 늘어나며, 설채에 있어서도 비슷한 색을 여러 번 붓질하는 방식과 윤곽선을 한 번 더 가하는 방법이 등장하고, 금채가 증가한다. 화원과 화승은 궁궐이나 관청 건물의 단청 작업 등 국가의 큰일에 함께 참여하여 서로의 영역을 도와 일했기 때문에 채색을 다루고 설채하는 방식에 있어서 영향을 주고받았을 개연성은 충분하다.

19세기 궁중연향도 설채에서 전달되는 화면 감각은 이전의 궁중행사도에서는 느낄 수 없는 특별함이 있다. 깊고 은은한 발색, 선명하면서도 묵직하고 차분한 색조, 자연스럽게 배어 나오는 물체의 견고한 느낌인데, 이는 전적으로 배채법에 기인한 특징이다. 초상화나 불화의 전유물로만 여겨진 배채법이 19세기, 그것도 궁중연향도 병풍에서 유독 나타나는 현상은 주목할 만한 사실이다. 궁중행사도에서 배채법의 사용은 지금까지 알려진 바로는 1784년《문효세자보양청계병》이 처음인데 도04-04 일견 뛰어난 회화 수준이 느껴지는 이 병풍은 건물, 인물, 구름 등 거의 대부분을 바탕 뒷면에서 일차적으로 채색했다.[150] 정조

도05-35. 전 유숙, 〈대쾌도〉 부분, 1846년, 지본채색, 104.7×2.5, 서울대학교박물관.

도05-36. 〈신관도임축연도〉 부분, 지본채색, 103.5×142, 고려대학교박물관.

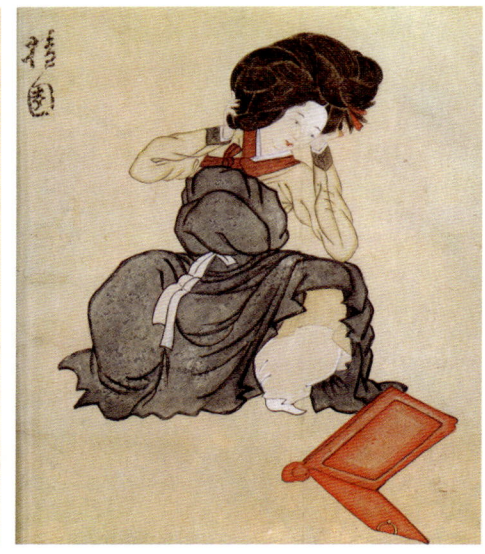

도05-37. 김준근, 〈줄광대〉, 《기산풍속화첩》, 지본담채, 18×25.5, 독일 함부르크인류학박물관.

도05-38. 〈미인화장〉 부분, 지본담채, 24.2×26.3, 서울대학교박물관.

가 맏아들 문효세자와 관련 있는 의례에 쏟은 관심과 정성을 생각하면 화원들이 이 병풍 제작에 투여한 공력을 예상할 수 있다. 아무래도 배채법은 새로운 시도가 많이 이루어진 정조 대에 차비대령화원을 중심으로 중요한 회화 임무에서 시작된 것으로 짐작되며, 19세기 궁중연향도가 제작의 본보기를 정조 대에 두면서 배채법도 궁중연향도에 자연스럽게 계승되어 활기를 띠게 되었다.

19세기 궁중행사도에 나타나는 또 다른 설채의 특징은 서양 안료의 사용이다. 서양 안료는 서학西學의 전래와 함께 선교사들에 의해 중국에 소개되었고 양홍洋紅, 양황洋黃, 양청洋靑, 양록洋綠 등의 새로운 이름으로 불리며 전통 안료와 구별되었다. 중국에서는 명나라 말기의 화가 증경曾鯨, 1568~1650이 1582년 초상화를 그리는 데 처음으로 양홍을 사용했다고 알려져 있다. 1851년경까지 중국에서 사용된 서양의 화학 안료는 대부분 독일산이었는데,[151] 우리나라에서 이전부터 안료의 많은 부분을 중국에서 사다 썼던 것을 감안하면 서양 안료도 중국을 통해 유입되었을 것이다. 19세기 후반에는 서양 안료가 상당히 유행하고 있었음은 1874년(고종 11)에 고종은 "양홍과 양청은 서양 물품에 관계되고 색깔도 몹시 바르지 않으니 엄하게 금지하는 것이 좋겠다"라는 하교를 내린 사실에서도 알 수 있다.[152] 하지만 그런 명령에도 아랑곳하지 않고 서양 안료의 사용은 줄어들지 않았다.

1895년(고종 32) 명성황후의 빈전殯殿·혼전魂殿으로 사용된 경운궁 경효전景孝殿을 설치하면서 소용된 비용을 종목별로 적은 장부를 보면 양록과 양청의 단가가 쓰여 있다.[153] 회화 작품이 아닌 당가와 신탑神榻을 장식하는 채색으로 쓰인 것이지만 고종의 서양 안료 사용 금지에도 불구하고 궁중에서 양채는 여전히 사용되고 있었다. 서양 안료는 전통 채색보다 가격이 저렴하고 사용이 편리했으며, 기존의 채색보다 훨씬 농염하고 뚜렷한 발색 효과를 냈기 때문에 점점 수요가 증가할 수밖에 없었다.

서양 안료 중에서는 양록과 양청이 양홍이나 양황보다 많이 쓰였으며, 이는 궁중행사도에 나타난 발색만 보아도 알 수 있다. 서양 안토에 대한 기록은 조선 말의 관청 회계장부나 1900년대의 의궤에 등장한다. 다른 서양 채색은 언급되지 않아도 양록과 양청의 단가가 항상 기록된 점은 양록과 양청의 수요가 증가했던 사실과 무관하지 않다. 전통 채색은 석록石碌과 이청二靑·삼청三靑 같은 석청石靑류가 가장 비싸고 편연지片臙脂, 동황同黃, 황

단黃丹 등은 비교적 저렴했다. 전통 채색의 단가는 채색의 질이나 시세에 따라 변동이 있었지만, 채색 종류 간의 상대적인 가격 비교치는 어느 정도 일관성을 보여준다. 이를테면, 1829년 진찬 시에 정재 악기를 장식한 채색은 무게 1냥에 대해 삼청이 5냥으로 가장 비쌌고, 이청이 4냥, 석록이 8전 7푼이었다. 이에 비해 동황은 7전 5푼, 당황단唐黃丹은 6전 2푼, 편연지는 1전이었다.[154] 따라서 값비싼 채색을 대체하기 위해서도 양록과 양청에 대한 수요가 높았으며 양록이 양청보다는 약간 더 비쌌던 것으로 파악된다.[155]

 19세기의 궁중연향도는 여전히 전통적인 양식을 유지하면서도 한편으로는 서양화법을 적극적으로 수용하여 이전 시기에는 볼 수 없던 새로운 시각적 변화를 꾀했다. 아무리 보수적인 궁중행사도라도 새로운 자극이 계속 유입되는 시대의 변화를 완전히 거스를 수는 없었다. 그러나 관행의 답습을 요구받는 화원은 다양성을 크게 발휘하지 못하고 결국 시대 양식 안에서 비슷비슷한 그림들을 양산한 한계를 완전히 벗어나지는 못했다. 더욱이 17·18세기의 궁중행사도 제작 이면에 깔려 있던 진지한 제작 동기가 퇴화되고 계병이라는 표면적인 제작 관행만을 쫓다보니, 새로운 형식이나 양식의 창출은 한걸음 뒷전으로 물러나게 된 면이 있다.

왕조의 권위를 표상하는
전정 의례, 진하도

진하례 절차의 변천과 도상의 특징

진하례陳賀禮는 국가의 경사가 있을 때 왕세자 및 백관이 조정에 나아가 글을 올려 왕에게 축하하고 기쁨을 표시하는 대표적인 정전 의식이다. 국왕이 조정에 나아가 신하들의 경하를 받는 의식을 조하朝賀라고 할 때, 조하는 1년 중 정해진 날에 정례적으로 거행하는 조의朝儀와 특별한 일을 축하하는 하의賀儀로 나뉜다. 조하는 삼국시대부터 시작된 오래된 의례로서 시대에 따라 용어도 달라지고 의주도 변화했다.[156]

조의 중에 정월 초하루, 동지, 중국 황제의 생일인 성절에 올리는 것을 3대 조의라 했으며,[157] 왕에게 문안드리는 조회의 의미가 들어 있는 조참朝參·상참常參·윤대輪對 외에도 망궐례와 사은숙배謝恩肅拜까지 조의에 포함했다. 『국조오례의』에는 정초와 동지, 성절에 왕세자·백관·왕세자빈·명부가 왕과 왕비에게 조하하는 의식이 여덟 가지로 구별되어 있다.[158]

이에 반해서 하의는 특별하게 경하할 일이 있을 때 거행되었으며 정기적인 의식은 아니었다. 고려시대에는 왕의 즉위일, 탄일, 원자 탄생, 왕태자 관례 같은 왕실의 경축일은 물론 왕이 환궁했을 때, 첫눈이 내리거나 수성壽星이 나타나는 등의 상서로운 징후에 대해서 백관이 정전에 모여 하례를 올렸다. 고려의 유습을 이어받아 『세종실록』 오례에는 큰 경

사가 있거나 상서로운 조짐이 나타났을 때, 출병하여 승전했을 때 올리는 「하상서의」賀祥瑞儀가 규정되어 있다. 실록에는 감로甘露가 내렸다거나 백치白雉, 백작白鵲 같은 길조가 잡혔을 때, 왕이 온천·종묘·환구단에 행차했다가 환궁할 때, 친경과 친잠 등의 행사를 마친 후에 하례를 올린 기사를 쉽게 찾을 수 있다.

하의는 시대가 내려갈수록 왕과 동조의 탄일, 어극御極, 모임母臨, 원자의 탄생, 상존호, 관례, 책봉, 가례, 부묘, 환후평복, 관례나 가례의 주갑일, 궁궐 정전의 중건, 왕세자 입학 등 왕실과 국가의 경사를 경축하는 것으로 범위가 축소되었다. 상서가 나타났을 때, 혹은 왕이 도성 밖으로 나갔다가 환궁할 때 하례하는 일은 사라졌다.

영조 대에 이르면 『국조오례의』에 규정된 「하의」와 「교서반강의」는 이미 구례가 되어 모순점이 드러나게 되었다. 이에 시의를 따라 조의나 하의와 관계없이 사배, 왕세자의 치사, 종친·문무백관의 치사, 교지 선포, 왕세자의 전문 올림, 문무백관의 전문 올림을 골자로 하는 「친림반교진하의」親臨頒敎陳賀儀 하나로 통합했다. 또 영조 재위 시 생존해 있던 대왕대비 숙종 계비 인원왕후 김씨를 위해 정월 초하루에 왕이 몸소 행하는 하례가 필요했으므로 「대왕대비정조진하친전치사표리의」大王大妃正朝陳賀親傳致詞表裏儀를 제정하여 「친림반교진하의」와 함께 『국조속오례의』에 실었다. 이 의주는 동조에게 옷감의 겉감과 안감을 예물로 올리는 진표리 순서가 추가된 것으로서 영조는 1743년(영조 19) 1월 1일에 처음 시행했다. 이 의주는 대왕대비의 탄신일에도 적용했으며 첫 시행은 1744년에 이루어졌다.[159]

정조 대 『춘관통고』 '금의'에는 「칭경진하반교의」稱慶陳賀頒敎儀 외에도 왕세자·왕세손·왕세자빈·백관이 왕과 왕비에게 올리는 하례가 여러 형태로 세분되어 새로 제정되었다. 예컨대 칭경 진하 반교할 때 왕세손이 입참하는 의식[稱慶陳賀領敎時王世孫入參儀], 중궁전에 진하할 때 왕세손의 행례 의식[中宮殿陳賀時王世孫行禮儀], 칭경 진하할 때 백관이 왕세손에게 하례하는 의식[稱慶陳賀時百官賀王世孫儀]처럼 왕세손의 참례에 대비한 의주가 새로 만들어졌다. 또 진하 반교할 때 왕세손과 백관이 권정례로 행례하는 의식[陳賀頒敎時王世孫百官權停例儀]이나 정초·동지에 진하할 때 왕세손과 백관이 권정례를 행하는 의식[正至陳賀時王世孫及百官權停例行禮儀]처럼 권정례 의주도 별도로 제정해두었다.[160]

이처럼 조선 후기에는 조의와 하의의 용례가 모호해져서 동짓날과 정월 초하루의 조

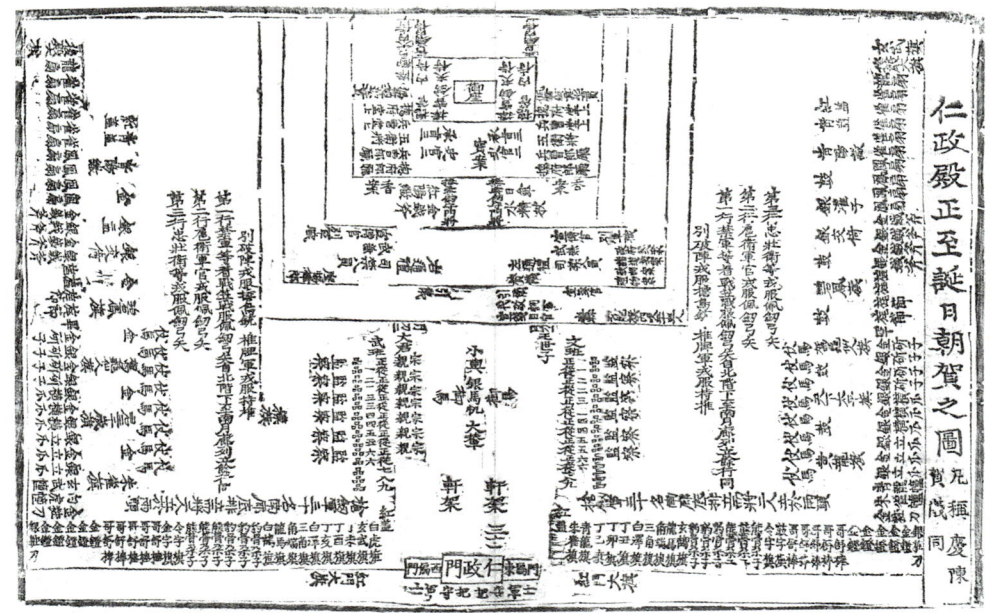

도05-39. 〈인정전정지탄일조하지도〉, 『국조속오례의서례』 「가례」.

의까지 모두 진하라고 통칭하는 경향이 있었다. 그래서 1794년(정조 18) 예조에서는 정지 正至의 조의는 『국조오례의』의 절목을 따라 원래 용어인 '조하'로 바꾸자는 의견을 올리고 허락까지 받았으나, 엄격하게 지켜지지는 않았다.[161]

또 눈에 띄는 변화는 '경사를 맞음' 혹은 '경사를 드러낸다'는 뜻의 용어 '칭경稱慶'이 추가되었다는 점이다. 하례를 계획할 때는 먼저 '칭경'으로 규정할 것인지의 여부를 결정한 뒤 그에 합당한 의례로서 진하례를 시작으로 존숭례와 연례를 순차적으로 거행했다. 이를 묶어서 하호연례賀號宴禮라 했는데 칭경 의례에 늘 따르는 세 가지 의식이다. 주로 숙종 대 이후 즉위 주년, 왕과 동조의 보령 50·60·70세, 환후 회복 등의 경사를 칭경했다. 그러나 칭경진하라고 해서 의주에 큰 변화가 있었던 것은 아니다.

현재 남아 있는 조선시대 진하도는 전부 영조 대 이후의 작품으로서 국가와 왕실의 특별한 경사가 있을 때 거행된 하의를 내용으로 한다. 『국조속오례의』의 「친림반교진하의」와 『춘관통고』의 「칭경진하반교의」를 통해 의례의 기본절차와 정전 내외의 배설과 위차를

설명할 수 있다. 반차도로는 『국조속오례의서례』의 배반도인 〈인정전정지탄일조하지도〉와 정조 대 반포된 〈정아조회지도〉가 참조된다. 도05-39, 도04-07

　　진하례가 거행되는 장소는 근정전, 인정전, 명정전, 숭정전, 중화전 같은 궁궐의 정전이다. 대청에 설치된 어좌의 좌우에는 보검이 왕과 가장 가깝게 서고 각종 산선, 별운검, 시위 군관이 시립하며 근시承旨 세 명과 사관 두 명는 어좌 앞에 좌우로 나뉘어 부복한다. 보안, 향좌아, 노연상, 교서안이 어좌 남쪽에 놓이며 일산과 수정장, 홍양산과 금월부를 비롯하여 전안箋案, 예물안禮物案, 각 도에서 올라온 방물안方物案은 계단 위에 마련된다. 선전관도 계단 위 동쪽과 서쪽에 위치하며 황색 철릭을 입은 내취도 나누어 선다.

　　의식의 진행은 좌우통례左右通禮, 전의典儀, 찬의贊儀, 인의引儀 등 통례원通禮院 관원이 담당하는데, 주인공의 신분에 따라 명칭과 품계가 달라졌다. 표05-08 이 밖에도 치사를 대독하는 대치사관을 비롯하여, 교지 선포에 필요한 전교관傳敎官·전교관展敎官·선교관宣敎官, 전문을 읽는 데 필요한 전전관展箋官·선전관宣箋官·선전목관宣箋目官 등이 차비로 선발되었다. 이들의 자리는 계단 아래의 동쪽과 서쪽이다.

표05-08. 통례원 차비의 종류와 역할

명칭		인원 수	품계	하는 일
우통례右通禮		1원	정3품	왕의 전도前導
좌통례左通禮		1원	정3품	왕의 전도와 행례 시의 모든 계청啓請
상례相禮		1원	종3품	왕세자의 전도와 행례 시의 찬청贊請
익례翊禮		1원	종3품	왕세손의 전도와 행례 시의 찬청
찬의贊儀		1원	정5품	모든 대소의 조의와 계상階上의 찬홀贊笏을 관장
인의引儀	전의典儀	1원	종6품	계하階下의 찬홀을 관장. 큰 조의朝儀에만 진참
	장의掌儀	1원	종6품	왕세자의 조의와 행례를 관장
	사의司儀	1원	종6품	왕세손의 조의와 행례를 관장
	도의導儀	1원	종6품	백관의 조의와 행례를 관장
	어전창御前唱	2원	종6품	
겸인의兼引儀		1원	종9품	대군大君의 전도와 행례 시의 찬청

※『육전조례』 권6 예전 「통례원」조의 및 차비 참조.

　　장악원은 의식의 음악에 필요한 헌가를 전정에 늘어놓고 협률랑이 휘를 드는 자리는

서쪽 계단 위에 마련한다. 사복시정司僕寺正은 소여, 은마궤, 대연을 어도에 설치하고, 어마는 길 좌우에, 장마仗馬는 문무관과 의장 사이에 벌여 놓는다. 문관은 길 동쪽에, 종친과 무관은 길 서쪽에 서는데, 4품 이상은 조복을 착용하고 5품 이하는 상복을 착용한다. 감찰監察은 문무관의 각 반열 끝에 서로 마주 향하도록 서서 규찰을 담당한다.

병조는 융복에 조총鳥銃을 멘 별파진別破陣, 융복에 추椎를 든 추패군椎牌軍, 전복戰服을 입고 검劍과 궁시弓矢를 착용한 금군禁軍을 전정 동쪽과 서쪽에 북쪽 계단 아래로부터 남쪽 월랑에 이르기까지 세 줄로 세운다. 그 뒤에는 융복을 착용한 호위 군관과 충장위忠壯衛를 줄을 다르게 해서 세운다. 헌가 양옆 쪽으로 창검군사槍劍軍士 20명을 동서로 길게 늘어놓고 동·남·서쪽의 월랑을 따라 노부 의장을 배치한다. 이러한 군관과 노부 의장을 의주나 반차도에 규정된 그대로 표현한 진하도는 찾기 어렵다. 화면에 허락된 여백이 충분하지 않았으므로 종류와 숫자는 화가의 재량에 맡겨졌다.

진하례의 택일은 예조의 초기草記에 의해 결정되며 때로 왕의 특교에 의해 날짜가 잡혔다.[162] 행례 순서는 다음과 같았다.

① 왕의 편전 임어
② 왕이 정전에 입장하여 어좌에 오름
③ 왕세자가 정해진 자리에 나아가 사배하고 치사함
④ 종친·문무백관이 정해진 자리에 나아가 사배하고 치사함
⑤ 교지 선포와 사배
⑥ 왕세자의 전문 낭독
⑦ 백관의 전목箋目과 최고관最高官의 전문 낭독
⑧ 예물을 유사有司에 맡기기를 아룀
⑨ 왕의 퇴장

치사는 대치사관이 어좌 앞에서 대신 낭독하며, 교서는 전교관傳敎官과 전교관展敎官의 도움을 받아 선교관이 선포한다. 주로 승지가 임명되는 전교관傳敎官은 어좌 앞에 나아가

왕에게 선교 순서가 되었음을 알린 뒤 전교관展敎官 2명이 맞들고 들어온 교서를 선교관에게 전한다. 선교관이 교서를 전교관展敎官에게 주면, 전교관展敎官은 선교관이 교지를 반포하는 동안 양쪽에서 이를 펼쳐 드는 일을 맡는다.

이어서 전전관이 전안을 들고 들어와 어좌 앞에 놓으면, 선전관宣箋官이 전안 남쪽에서 왕세자의 전문, 백관의 전문 목록인 전목, 최고관의 전문을 차례로 낭독한다. 치사와 전문을 낭독하는 자리는 어좌 바로 남쪽이지만, 교지를 읽는 위치는 계단 위 동쪽으로 치우친 곳이다.

19세기 진하도의 두 가지 경향

현재 남아 있는 진하도는 두 가지 종류로 나뉜다. 하나는 진하례 한 장면으로 구성된 독립된 계병이고, 다른 하나는 진찬·진연계병의 첫 번째 장면으로 배치되는 진하도이다. 단독의 진하계병은 처음과 마지막에 각각 서문과 좌목이 붙고 그 중간에 진하도가 그려지는 8첩 이상의 병풍이라는 공통점을 지닌다. 진하례가 거행되는 정전을 화면 중심에 배치하고 좌우로 연결된 전각을 마치 궁궐도의 일부를 옮겨놓은 것같이 연속해서 전개하는 형식이다. 행사 장면과 장대한 궁궐도의 결합은 단독의 진하계병에서만 볼 수 있는 특징이다.

궁중연향도 병풍에 진하도 장면이 포함된 예는 1848년《헌종무신진찬도병》의 인정전 진하, 도05-24-01 1868년《고종무진진찬도병》과 1887년《고종정해진찬도병》의 근정전 진하, 도05-27-01, 도05-29-01 1901년 5월《고종신축진찬도병》과 7월《고종신축진연도병》의 중화전 진하, 도06-01, 도06-02 1902년 4월《고종임인사월진연도병》의 중화전 진하 도06-06 등이다. 궁중연향도 병풍의 첫 장면에 진하례를 배치한 것은 진찬·진연 설행의 명분이 대부분 국가와 왕실의 칭경의례였으므로, 하호연례의 첫 번째인 진하례를 배치하여 경축의 배경과 그 의미를 명백하게 드러낸 것이다.

연향도에 하례 내용을 포함시키는 병풍의 연원을 거슬러 올라가보면 영조 연간에 이른다. 1744년 종친부에서 만든 '갑자진연계병'에는 두 폭의 연향도 다음에 전문을 올려 하례하는 '진전도'를 그렸다. 진전은 왕의 은덕을 입은 신하들이 사은의 의미로 대궐에 모여 전문을 올리는 일종의 진하 의식으로서 진하례 절차에도 진전 과정이 포함되어 있다. 신하

들이 글을 올려 하례하는 의식이 연향도와 같이 어우러졌다는 점에서 '갑자진연계병'은 19세기 진하도 유행의 앞선 예로 볼 수 있다. 또, 연향도 병풍은 아니지만 1719년의 《기사계첩》과 도02-05-03 1744년 《기사경회첩》에도 〈숭정전진하전도〉가 포함되었다. 도03-02-04

19세기 진하도 계병은 시각 구성의 측면에서 두 가지로 크게 나뉜다. 첫 번째 유형은 행사장을 정면에서 부감하는 전통적인 구도를 취한 것으로 〈익종관례진하계병〉, 〈조대비사순칭경진하계병〉, 《왕세자두후평복진하계병》 등을 꼽을 수 있다. 두 번째 유형은 시점이 한쪽으로 치우친 평행사선부감도법을 사용하여 한층 현실감 있는 공간을 만들어 내는 방식으로 〈헌종가례진하계병〉憲宗嘉禮陳賀契屛과 〈왕세자탄강진하계병〉王世子誕降陳賀契屛 등이 이에 속한다. 이 두 가지 유형은 행사의 종류나 시기적 변천과는 상관없이 주문자의 선택을 따라 결정되었던 것 같다.

행사장을 정면에서 내려다보는 정면부감도법의 진하도 병풍

효명세자의 관례와 〈익종관례진하계병〉

〈익종관례진하계병〉은 1819년(순조 19) 3월 21일 효명세자의 관례가 실시된 이튿날에 순조가 숭정전에서 백관의 하례를 받고 반교하는 장면을 그린 병풍이다.[163] 도05-40 하루 전날인 3월 20일 순조는 숭정전에서 빈과 찬에게 왕세자의 관례를 명하고 빈과 찬은 왕명을 받들어 경현당으로 나아가 관례를 행했다.[164]

병풍의 마지막 첩인 좌목에는 관례 일자와 함께 승정원의 승지 여섯 명의 직함과 성명이 기재되어 있다. 도승지 윤정렬尹鼎烈, 1774~?을 비롯하여 좌승지 이면승李勉昇, 1766~1835, 우승지 김학순金學淳, 1767~1845, 좌부승지 정원용鄭元容, 1783~1873, 우부승지 이지연李止淵, 1777~1841, 동부승지 이재수李在秀, 1770~1822가 그들이다. 이로써 이 병풍은 승정원 당상관들의 계병임을 알 수 있다. 진하례가 끝난 뒤에는 전교관傳敎官을 맡았던 윤정렬과 근시로 참여한 이지연은 가선대부로 가자되고, 사옹원 부제조를 겸직한 이유로 관례에서 작례관酌禮官을 맡았던

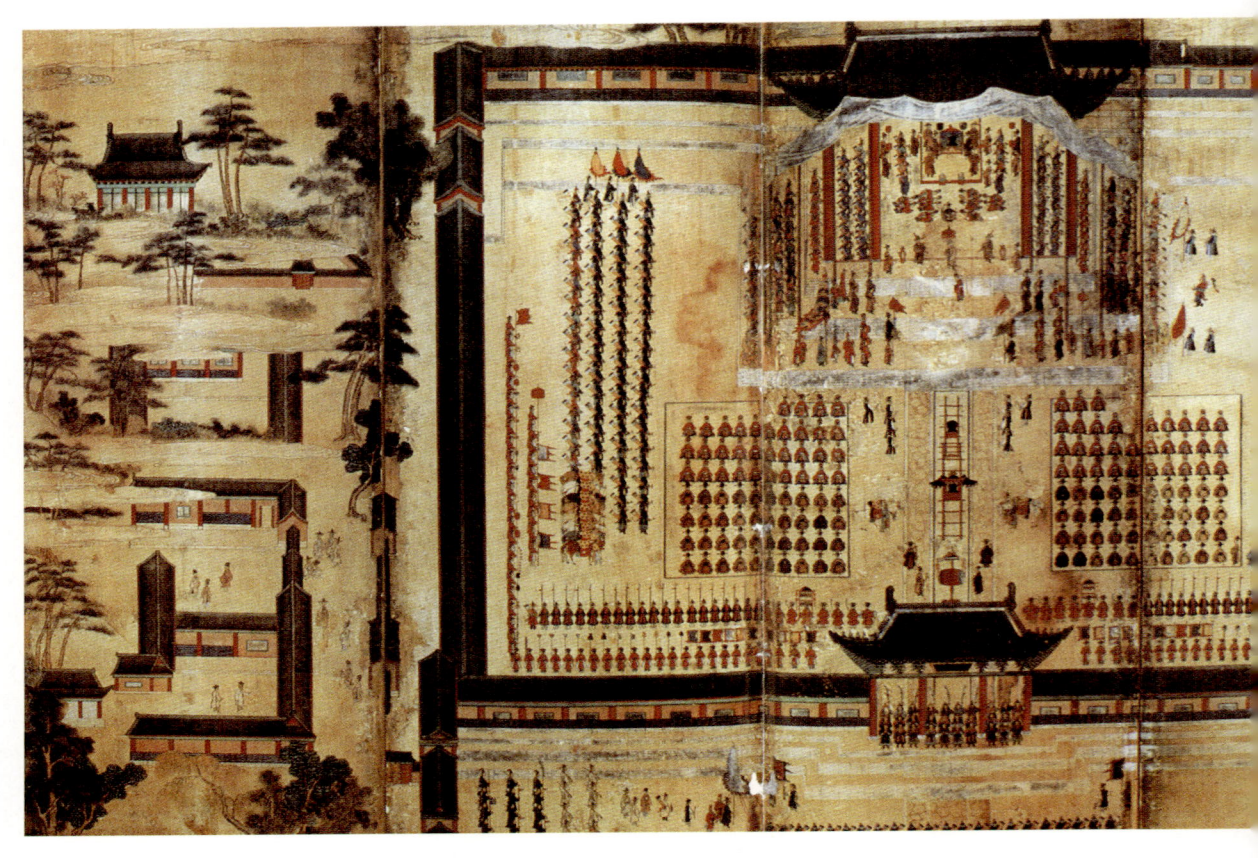

도05-40. 〈익종관례진하계병〉 제1~7첩, 1819년, 8첩 병풍, 지본채색, 119×481, 금곡박물관 구장.

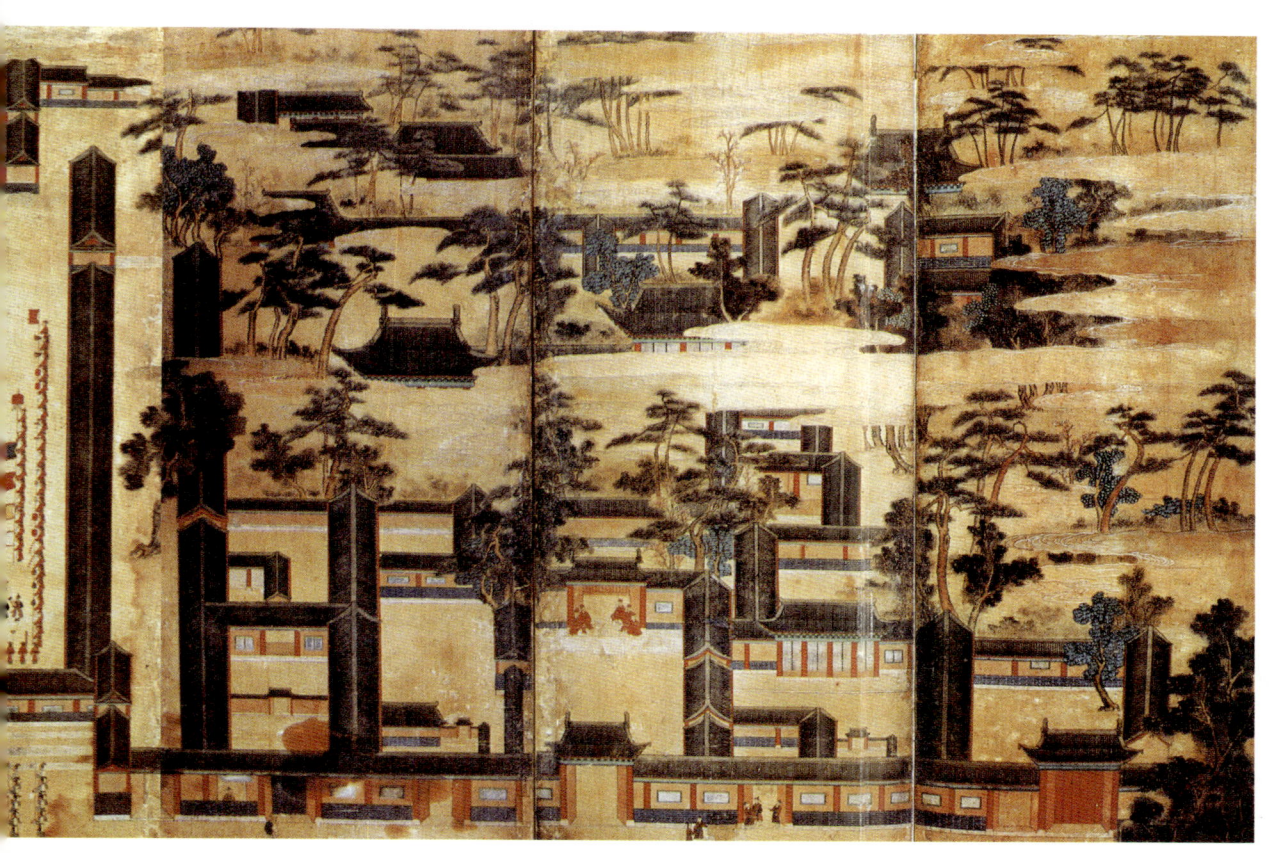
▼ 도05-40-01. 숭정전 어좌 부분.

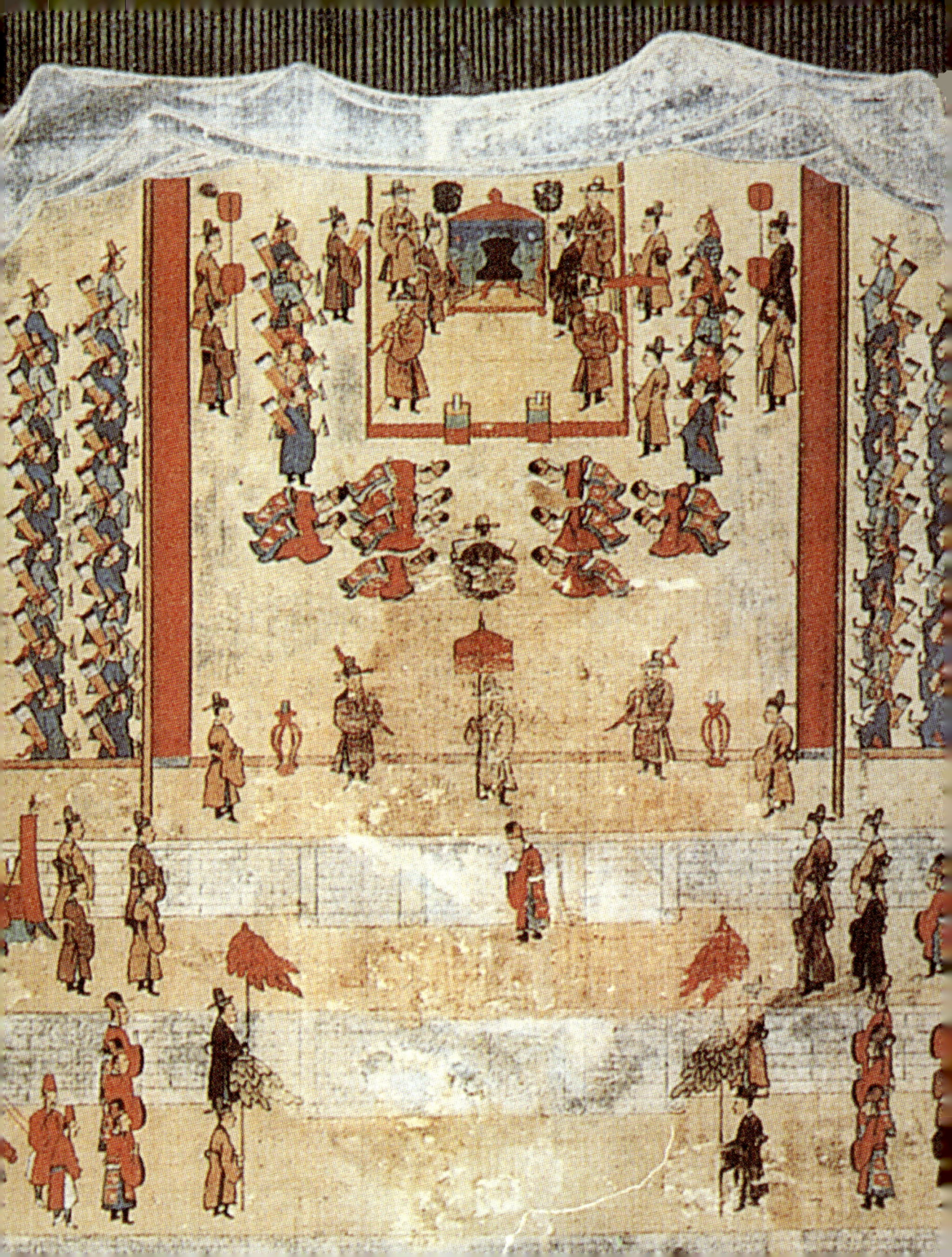

이재수는 숙마 한 필을 상으로 받았다.[165]

그림의 배경은 경희궁이다. 제4·5·6첩은 숭정전과 숭정문을 연결하는 사각형 월랑으로 구획되고 그 공간에 진하례 광경이 그려져 있다. 어탑 위에는 보검, 도총관都摠管, 청선靑扇, 내관 등이 왕을 사방에서 시위하고, 어탑 아래 앞편에는 궁시를 멘 시위 무관들이 왕을 향해 열지어 서 있다.[166] 기둥 밖에는 중앙의 홍양산과 운검을 지닌 수문장 두 명이 남쪽을 향해 서 있다. 그 아래 계단 서쪽에는 홍개·청개·교룡기·협률랑, 동쪽에는 홍개·청개·둑이 설치되어 있다. 도05-40-01

어좌 남쪽에는 금관조복을 입은 근시가 두 줄로 서로 마주 향한 채 부복했고, 가운데 흑단령을 입은 자가 왕을 향해 꿇어앉아 흰 종이를 펴들고 있다. 어도 양편에 북향하여 있는 종친 문무백관들은 모두 꿇어앉아 있다. 이 부분이 진하례 절차 중에서 대치사관이 치사를 읽는 순서를 묘사한 것임을 입증한다. 이 장면을 교서나 전문을 낭독하는 모습으로 볼 수 없는 이유는 교서와 전문은 각 두 명의 전교관展敎官과 전전관展箋官이 마주 펴들고 있어야 하며, 선교하는 자리는 전내가 아니라 계단 위 동쪽이기 때문이다. 진찬·진연계병의 진하장면을 포함해서 19세기의 모든 진하계병에는 치사하는 순서가 그려져 있다. 대치사관의 치사 낭독이 언제부터 시작된 도상인지 확실치 않으나, 19세기 진하도를 대표하는 도상으로 정착한 것만은 확실하다.

〈익종관례진하계병〉의 나머지 첩에는 숭정전 주위의 경희궁 모습이 전개되어 있다. 숭정전과 홍화문興化門을 잇는 사각형 월랑의 규모에 비해 주변의 부속 전각과 회랑은 매우 작게 그려졌다. 화면 중반부까지 짙은 구름을 낮게 드리워 건물의 모습을 완전히 드러내지 않았지만, 〈서궐도안〉과의 비교를 통해 숭정전의 위치와 숭정전 좌·우편으로 펼쳐진 건물의 모습을 짐작할 수 있다. 도05-05

군데군데 자라고 있는 나무들은 화면을 부감한 시각과는 상관없이 모두 정면관으로 그려져 유난히 키가 큰 나무들이 되었다. 전체적으로 합리적이고 일관된 비례감이 부족하여 진하 장면과 주변이 자연스럽게 연결되지 못하고 각각 분리된 장면처럼 동떨어져 보인다. 반면에, 한 그루 한 그루 정성을 다해 그린 나무는 뒤로 갈수록 작고 흐리게 표현했다. 화가가 적어도 나무 묘사에 한해서는 원근을 의식했음이 분명하다. 화면의 상반부에는 서

운 사이로 건물의 지붕들만 드러나게 그려서 뒤로 물러나는 공간의 깊이를 미약하나마 표시했다.

그밖의 묘사에서는 공간감에 대한 고려가 전혀 느껴지지 않는다. 특히 인물과 비교해 너무 작게 그려진 반듯한 사각형의 어탑과 어좌, 길이가 똑같은 네 개의 기둥, 대청과 평행하게 사각형으로 묘사된 월대의 계단 등 수직선과 수평선의 구획이 두드러진 숭정전은 철저하게 평면적이다. 더구나 건물 바닥을 시사하는 아무런 장치가 없어서 계단 위에서 어좌까지 후퇴하는 공간의 전후 관계나 깊이가 전달되지 않는다. 인물들은 건물이 만드는 수직·수평선을 따라 그와 평행하게 늘어서 있으므로 칠분면보다는 정면·측면·후면관이 주류를 이룬다. 그래도 1784년의 《문효세자책례계병》에 도04-01 그려진 승지와 사관과 비교하면 엎드린 형태의 인형이 차곡차곡 쌓여 있는 것 같은 어색한 표현은 사라지고 두 손을 바닥에 짚고 엎드려 있는 자세는 한결 자연스럽다.

〈익종관례진하계병〉을 지배하는 색조는 갈색과 적색이지만 다른 어느 그림보다 색감이 선명하고 화려하다. 그 이유는 다른 그림에서는 보기 어려운 밝은 옥색과 명도가 높은 고운 청색이 녹색을 대신하여 활엽수, 행각의 담, 복식, 일월오봉병 등에 폭넓게 설채되었는데, 이것이 주홍색과 함께 시선을 끄는 대비를 이루기 때문이다.

신정왕후의 사순과 〈조대비사순칭경진하계병〉

〈익종관례진하계병〉과 같은 구도로 그려졌지만, 세부 묘사가 훨씬 진전된 그림이 동아대학교석당박물관 소장의 〈조대비사순칭경진하계병〉이다. 도05-41 조대비는 〈익종관례진하계병〉의 주인공 효명세자와 혼인한 신정왕후 조씨이며, 《정해진찬계병》에서 팔순 기념 진찬을 받았던 주인공이기도 하다.

이 병풍의 내용과 제작 시기는 "왕대비전이 40세를 맞은 경사를 축하하는 진하도"[王大妃殿寶齡四旬稱慶陳賀圖]라고 쓴 좌목 시작 부분에서 단서를 얻을 수 있다. 당시 왕대비였던 신정왕후가 1847년 헌종 13에 40세가 된 것을 경축하는 칭경진하반교례를 그린 것이다.[167] 헌종은 그해 1월 1일에 인정전에 나아가 친히 치사, 전문, 표리를 올렸으며 백관의 진하를 받고 교서를 반포했다.[168] 헌종은 1828년(순조 28) 순원왕후 사순 때의 예를 따라 마땅히 진작

례를 거행하려고 했지만, 왕대비는 부친인 풍은부원군 조만영이 1846년 10월 14일에 세상을 떠났으므로 이때 상중에 있었다.[169] 신정왕후는 의절을 크게 벌이는 것을 사양하여 진작례를 받아들이지 않았다.

좌목이 오위도총부五衛都摠府 도총관 조기영趙冀永, 1781~?·이노병李魯秉, 1780~?, 부총관 홍학연洪學淵, 1777~1852·이희조李羲肇, 1776~?·서염순徐念淳, 1800~?·성수묵成遂默, 1792~1850·김기만金箕晩, 1793~?·김정집金鼎集, 1808~1859·오취선吳取善, 1804~?의 아홉 명으로 이루어져 있어서 오위도총부의 당상관 계병임을 알 수 있다. 오위도총부는 오위의 군사 업무를 총괄하는 군령기관으로 정2품 도총관과 종2품 부총관 총 열 명은 주로 종친, 부마, 삼공이 겸직하는 명예직 자리였다.[170]

동지성균관사同知成均館事를 맡고 있던 조기영은 조대비와 같은 풍양조씨로 도총관을 겸직했다. 또, 조기영, 이노병, 서염순, 김정집 등 네 경은 진하례 때 보검 역할도 맡았다고 좌목 끝에 부기되어 있는데, 도총관 두 명과 보검 두 명은 어탑 위에 올라 교의 바로 곁에서 왕을 시위하는 일을 했다. 그 이름을 특별히 좌목에 적은 것에서 진하례에 보검으로 참여했던 영광과 자부심을 진하게 느낄 수 있다.

그림을 보면 진하례 장면을 제3·4·5첩에 그리고, 그 양옆으로 인정전 주위의 전각을 전개해서 인정전이 화면 중심에 포치되는 집중적인 구성이다. 〈익종관례진하계병〉과 비교해보면, 평행의 수직·수평선으로 구성된 인정전 대청과 월대의 평면적인 묘사는 동일하지만 몇 가지 달라진 표현이 발견된다. 일월오봉병을 배경으로 청선·도총관·시위가 편안하게 서 있을 만큼 넉넉한 크기로 그려진 어탑에는 난간과 계단을 표현했고, 용평상은 원근감을 살려 뒤가 좁아지게 그렸기 때문에 우뚝한 높이를 가진 어탑은 입체감을 자아낸다.도05-41-01 용평상이 만드는 사선을 따라 어탑 위 인물도 사선 방향으로 시립했고, 전내의 북벽과 지면의 구분이 표시되어 한층 공간의 깊이가 살아 있다. 또, 전내에서 월대의 계단으로 이어지는 댓돌도 뒤가 좁아지는 형태로 그려졌다.

어탑 아래 승지와 사관이 부복했고 대치사관이 치사를 낭독하고 있다. 어탑 양옆에는 갑옷을 입은 별군직을 비롯한 시위 군사가 어탑을 향해 마주 보고 있다. 기둥 밖에는 서쪽의 수정장과 일산, 동쪽의 홍양산과 금월부를 든 차비가 서 있고, 별운검도 보인다.

도05-41. 〈조대비사순칭경진하계병〉, 1847년, 8첩 병풍, 견본채색, 각 140×56, 동아대학교석당박물관.

▼ 도05-41-01. 제3~5첩, 인정전 진하례 부분.
▼▼ 도05-41-02. 제1·2첩, 선정전과 궐내각사 부분.　▼▼ 도05-41-03. 제6·7첩, 선원전과 이문원 부분.

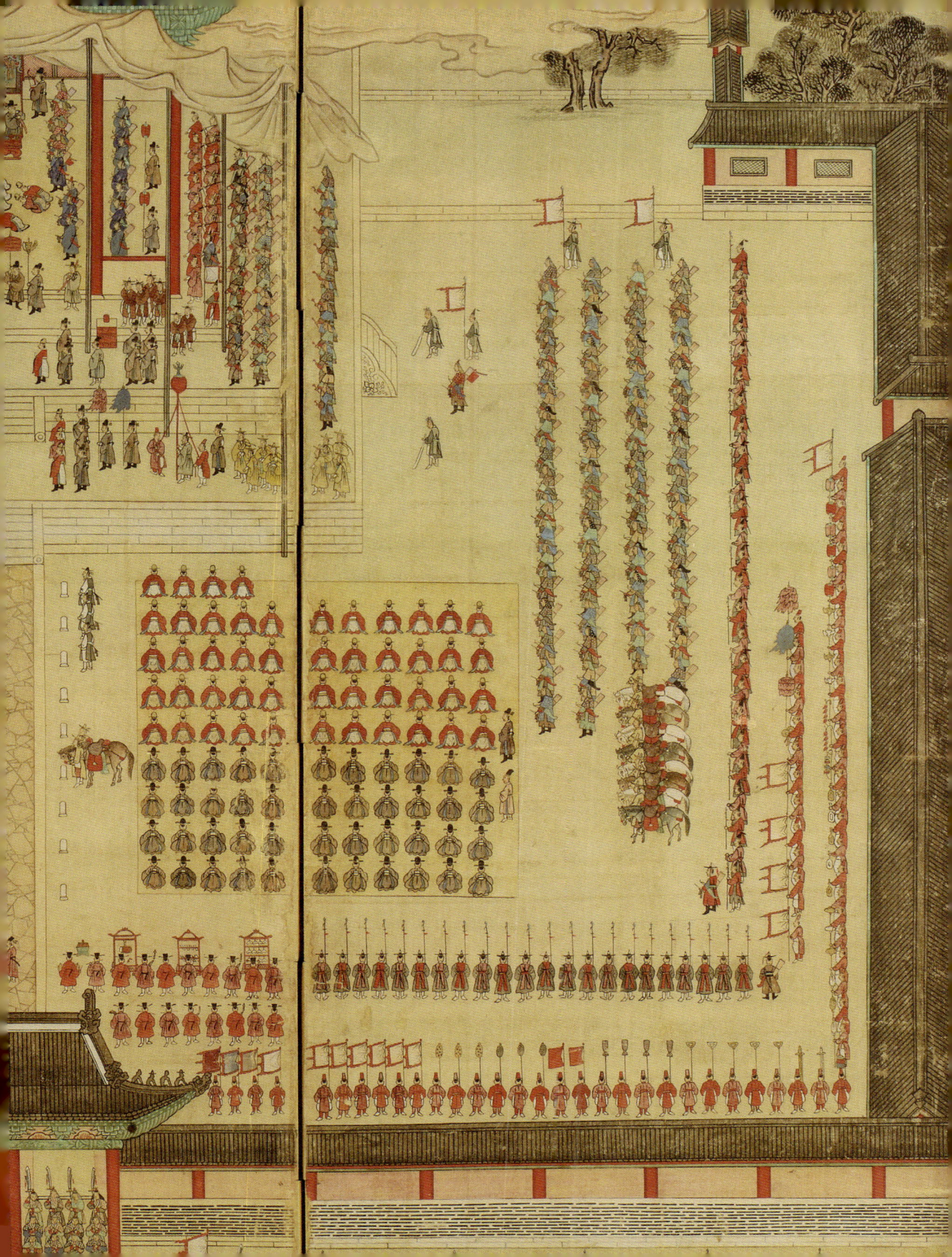

1783년 정조 대 규장각신들이 조성한 〈진하계병〉처럼 도04-03 원래는 어탑 아래 실내에 놓여야 하는 유서안諭書案과 은인안銀印案이 이 그림에서는 상층 월대에서 발견된다. 그 외에도 상층 월대에는 협률랑의 휘와 선전관들이 서 있고, 하층 월대에는 황색 철릭을 입은 내취·교룡기·둑이 올라가 있다. 경직된 자세로 서 있는 호위군병이나 집사자들과는 달리 내취들은 항상 자유로운 자세와 대열로 모여 있는 모습으로 그려진다. 월대 위에 금관조복을 입은 사람들은 통례원 관원과 대치사代致詞·선전宣箋·선교宣敎 절차에 필요한 차비들이다.

인정문에는 갑옷을 입은 군사와 월도月刀를 든 군사들이 출입을 엄금하고 있다. 문 양옆에는 왕을 상징하는 의장기인 홍문대기紅門大旗 한 쌍과 표기標旗를 배치하여 왕의 행차를 시사한다. 인물은 얼굴에 이목구비가 표시되고 약간의 태세가 있는 의습선의 운용은 자신감 있으며 능란하다. 1820년대의 세장하고 날렵한 인물과는 달리 둥근 얼굴과 굵은 허리를 가진 통통한 몸매의 인물 유형은 같은 시기의《무신진찬계병》과 상통한다.

제1·2첩에는 선정전과 궐내 각사 영역을 그렸다. 청기와를 올린 선정전에서 선정문과 선전관청 사이는 짙게 드리운 서운으로 모습을 감췄고 그 아래로 서쪽에는 우사右史·당후堂后, 문서고文書庫, 상서성尙書省, 은대銀臺, 대청臺廳이 들어선 건물이 그려졌다. 도05-41-02 대청 마당에는 취병翠屛으로 둘러싼 대 위에는 분홍 꽃나무와 측우기까지 그려져 있어 이를 〈동궐도〉와 비교하면, 꽤 사실을 바탕으로 묘사된 것임을 알 수 있다. 연영문延英門을 사이에 두고 동쪽의 건물군은 이에 비하면 다소 모호하게 그려진 감이 있다. 그런데 선정문과 담장을 공유한 선정전의 차비문인 신우문神佑門, 화면 하단에 선휘문宣暉門이 그려진 것으로 보아 장방長房, 궁방弓房 등이 있는 구역을 축소하고 내반원內班院, 대은원戴恩院, 등촉방燈燭房, 수라간水剌間, 누상고樓上庫 등이 있는 구역을 간단하게 표현한 것 같다. 주로 궁궐의 살림살이를 맡은 부서가 들어선 곳답게 건물 사이에는 물을 길어 나르거나 광주리에 물건을 잔뜩 이고 소소한 일상을 영위하는 인물들을 표현했다.

제6첩은 위쪽의 선원전을 구름으로 가려놓고 그 아래로 약방藥房과 등영루登瀛樓를 사이에 둔 홍문관을 대표적으로 묘사함으로써 실제보다 간단하게 처리했다. 제6첩과 제7첩의 경계를 따라 흐르는 금천禁川을 건너면 제7첩은 규장각의 부속 건물을 위주로 그렸다. 위쪽부터 규장각 검서관들이 근무하던 'ㄱ'자형 건물 소유재小酉齋, 규장각신들이 행정 업무

를 보는 사무 청사로 1781년 옛 오위도총부 자리에 지은 이문원摛文院, 왕이 재숙하던 대유재大酉齋가 그려졌다. 이문원 대청에는 의자와 투호投壺가 있고 마당에는 측우기가 두 개나 묘사된 점이 흥미롭다. 도05-41-03

정면부감도법의 진하례 계병 도상은 〈진하계병〉에서 기본 틀이 만들어졌다. 이문원을 눈에 잘 띄도록 비중 있게 묘사했는데, 이처럼 정면부감도법의 진하도 병풍이 포함하는 인정전 좌우의 범주와 그중에서 중요하게 다루어지는 대표 건물의 선정은 정조 대에 성립되었으며 그 도상이 〈조대비사순칭경진하계병〉에서 알 수 있듯이 19세기까지 그대로 이어졌다.

질서정연하게 늘어선 인물의 대열과 건물 지붕이 만들어내는 수직 수평의 선들은 화면에 안정된 분위기를 자아내지만, 성대한 의식에서 기대할 만한 생동감은 상대적으로 부족하다. 〈익종관례진하계병〉에서는 지붕 아랫부분에 전체적으로 어둡게 선염을 가하는 정도에서 소극적으로 베풀어졌던 명암이 〈조대비사순칭경진하계병〉의 기둥에는 윤곽선 근처를 어두운 색으로 한두 번 더 덧칠하는 기법이 적극적으로 사용되었다. 물론 명암법은 계단, 문짝, 장막 등 건물 부속물까지 확대되었다. 또, 조복의 금관, 가마의 장식, 향로, 의장기에는 금칠이 선명하게 남아 있다.

입체감에 관한 관심은 차일의 표현에서도 잘 드러난다. 관념적이고 고식적인 느낌은 완전히 사라지고 차일의 굴곡과 주름은 부드럽고 자연스러우며, 받침대 때문에 불룩 솟은 부분과 아래로 처지면서 드러난 차일의 이면까지 사실적으로 표현되었다. 특히 윤곽선 한쪽에 엷게 그늘을 만들고 다른 한쪽에는 흰 선을 덧그어 하이라이트 같은 효과를 냈다. 이와 같은 이중 윤곽은 차일의 입체감을 살리고 주름의 깊이감을 표현하는 데에 유효하며, 이후의 그림에서는 기물과 인물 등에 폭넓게 사용되었다.

순종의 천연두 회복과《왕세자두후평복진하계병》

1879년(고종 16) 12월 12일 왕세자순종, 1874~1926가 천연두에 걸렸음이 판명되자 곧 의약청議藥廳이 설치되고 내의원內醫院 도제조와 제조가 당직을 서기 시작했다. 다행히 경과가 좋아서 21일에는 발진이 가라앉고 딱지도 떨어졌으므로 의약청을 해산하기에 이르렀

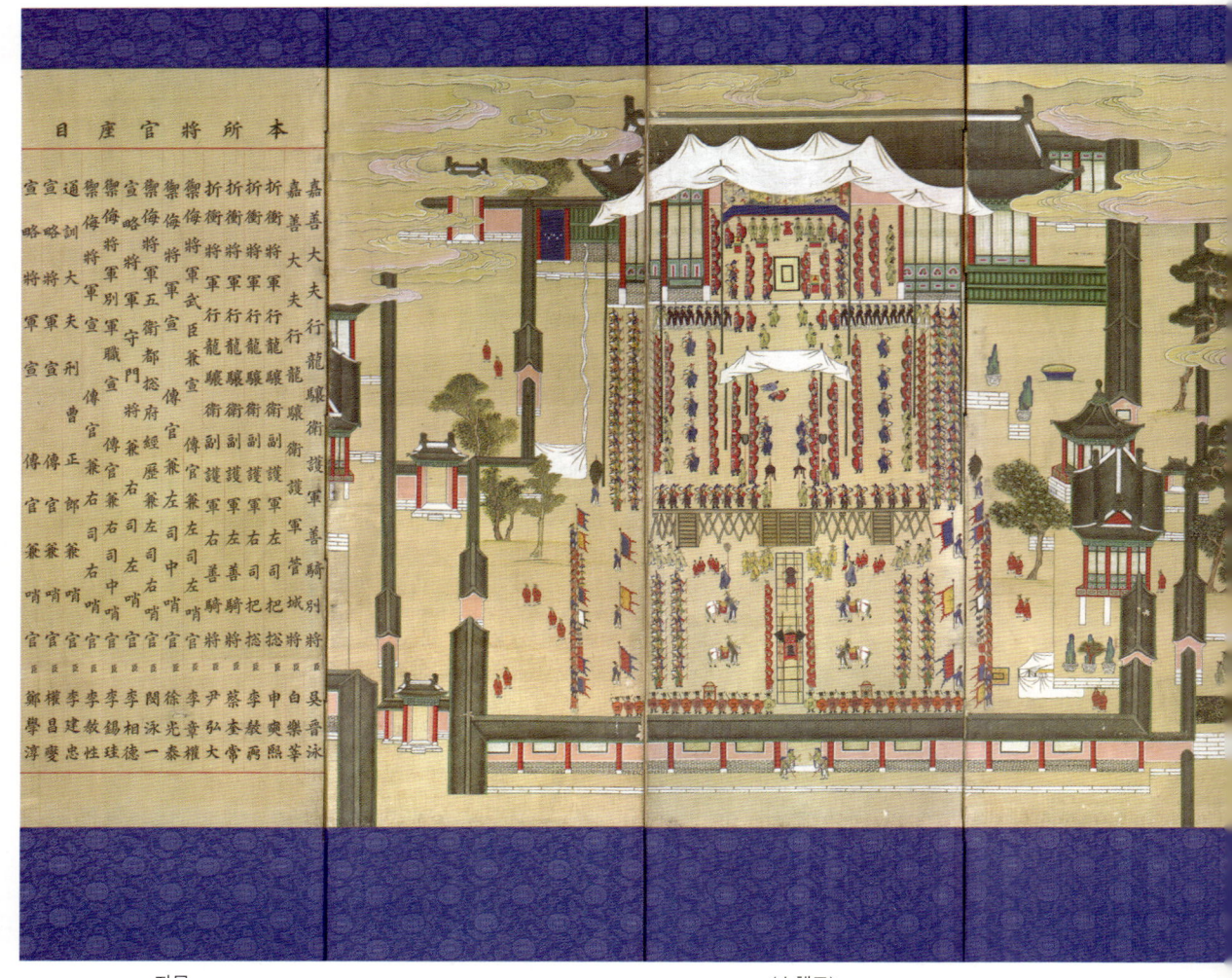

좌목 〈수책도〉

도05-42. 《왕세자두후평복진하계병》, 1879년, 10첩 병풍, 지본채색, 136.9×436.6, 국립고궁박물관.

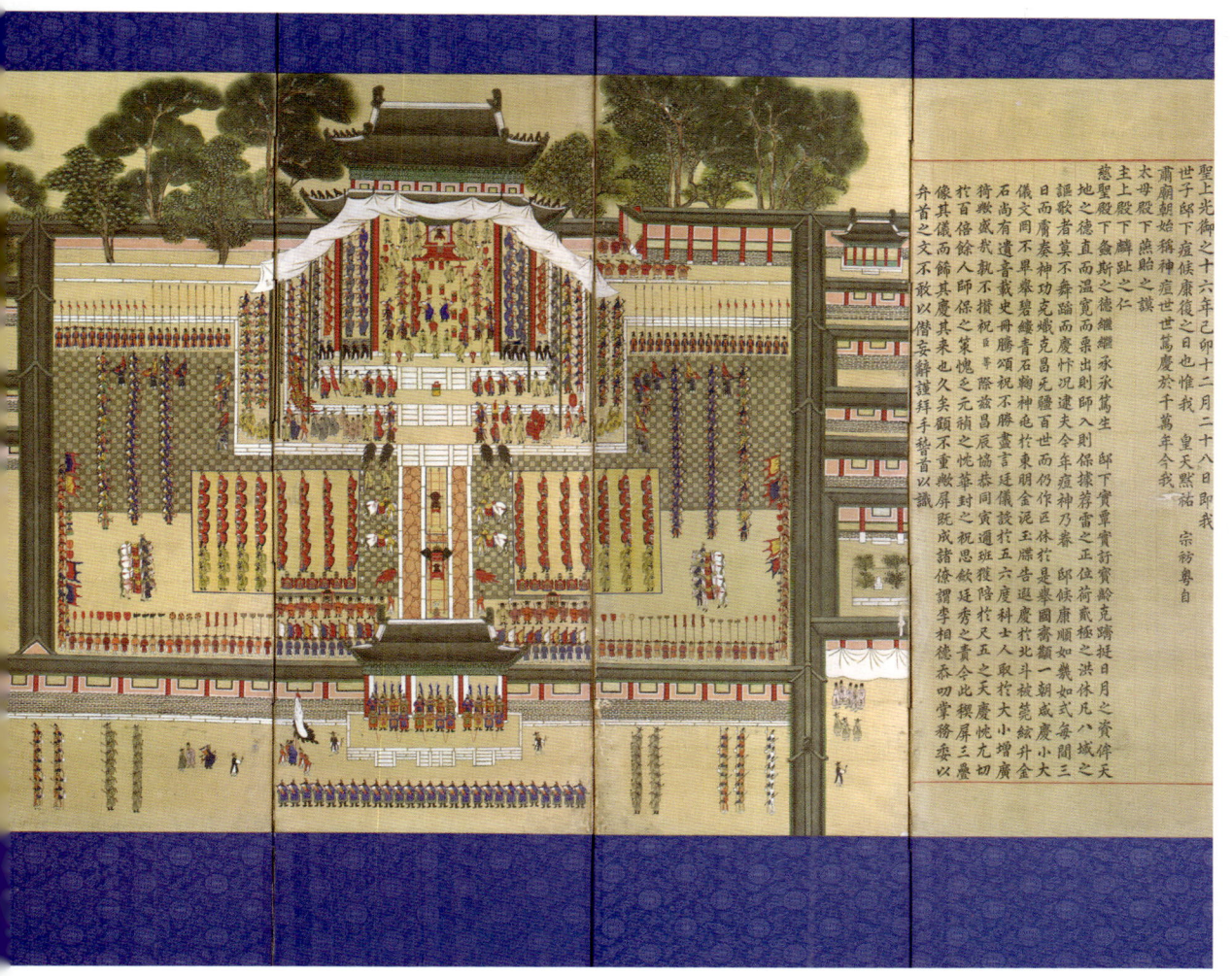

〈책봉도〉 서문

좌목 〈수책도〉

좌목 〈진하도〉

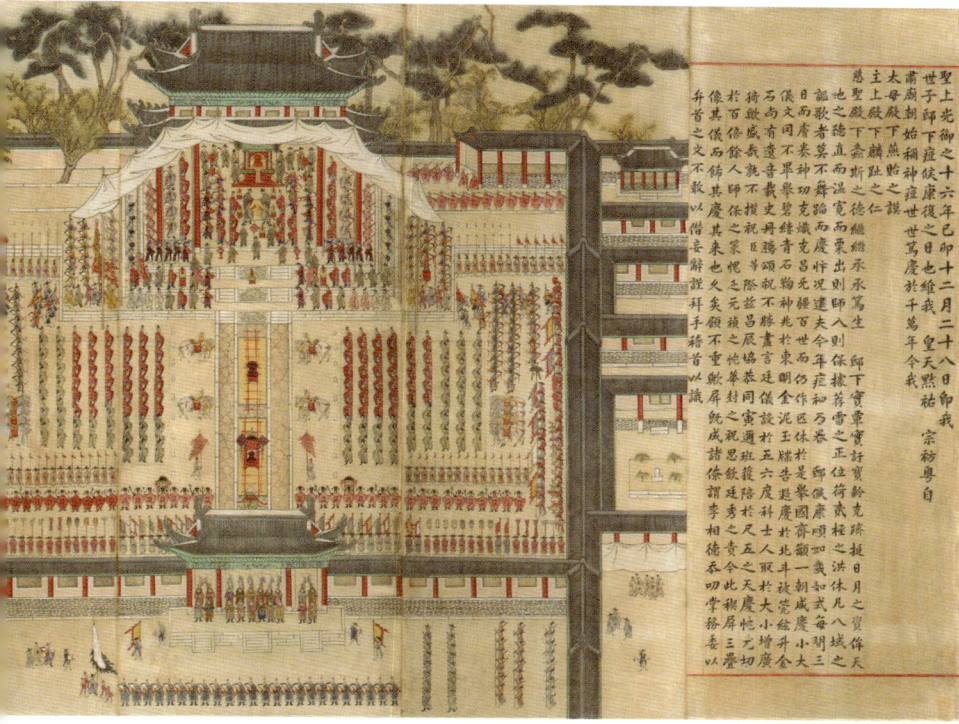

〈책봉도〉 　　　　　　　　　　　　　서문

도05-43.
《왕세자두후평복진하계병》,
1879년, 10첩 병풍,
견본채색, 각 125.2×385.8,
국립중앙박물관(본9657).

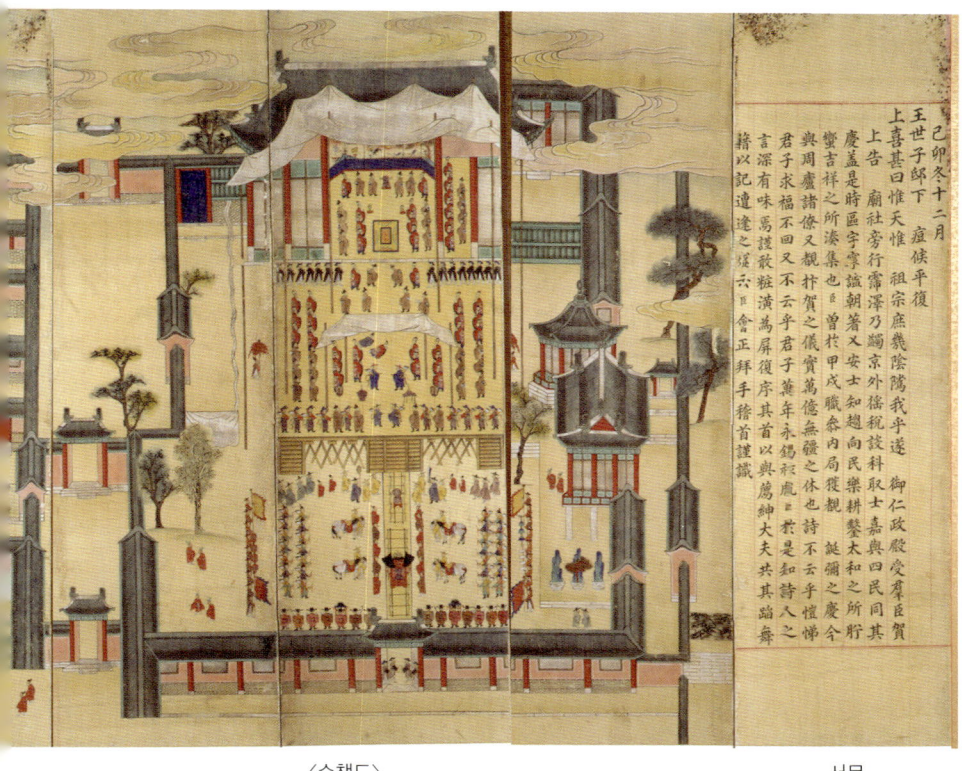

〈수책도〉 　　　　　　　　　　　　　서문

도05-44.
《왕세자두후평복진하계병》,
1879년, 10첩 병풍,
지본채색, 각 127×35.5,
고려대학교박물관.

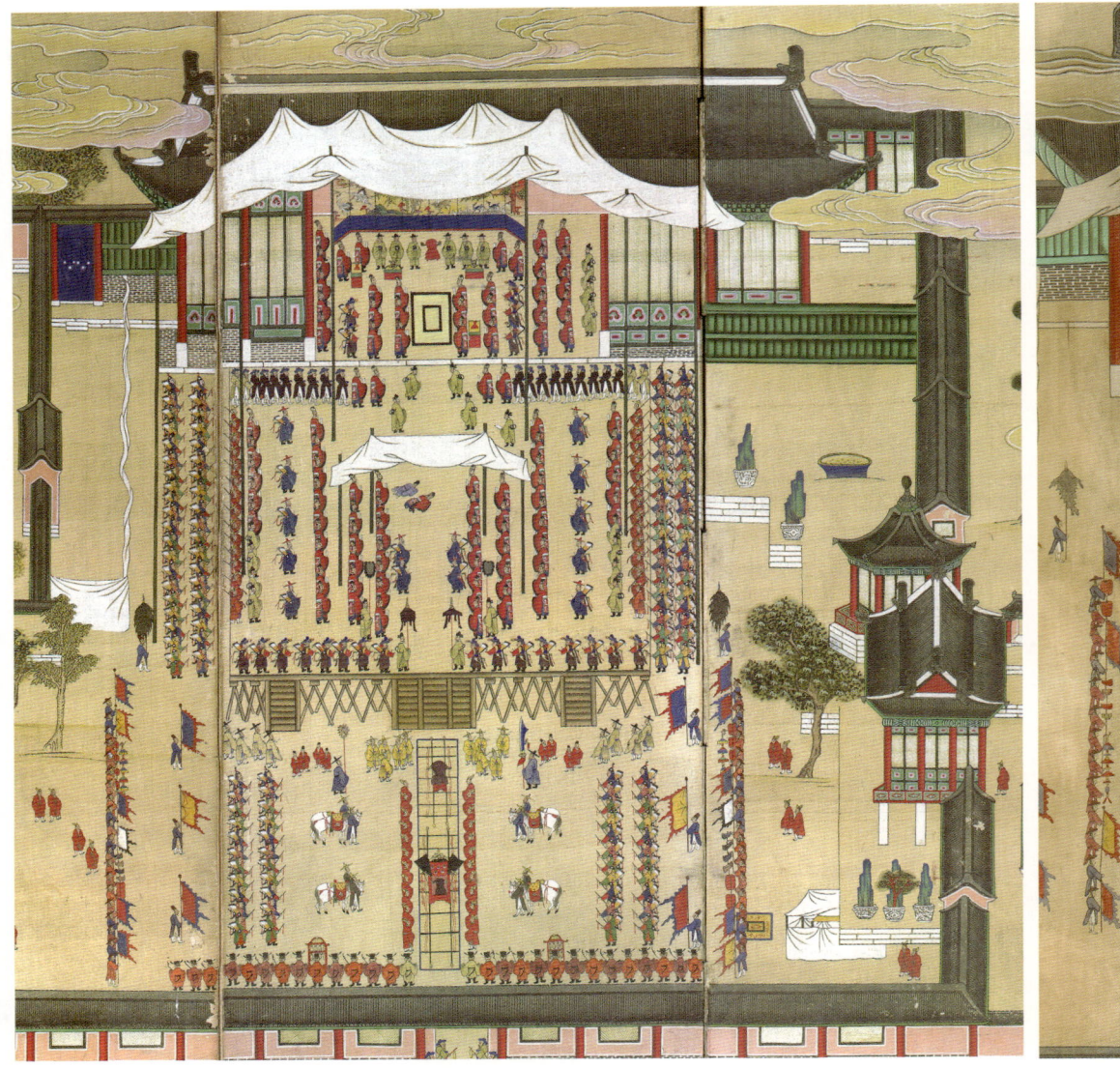

도05-42-01. 〈수책도〉 부분, 《왕세자두후평복진하계병》, 국립고궁박물관.

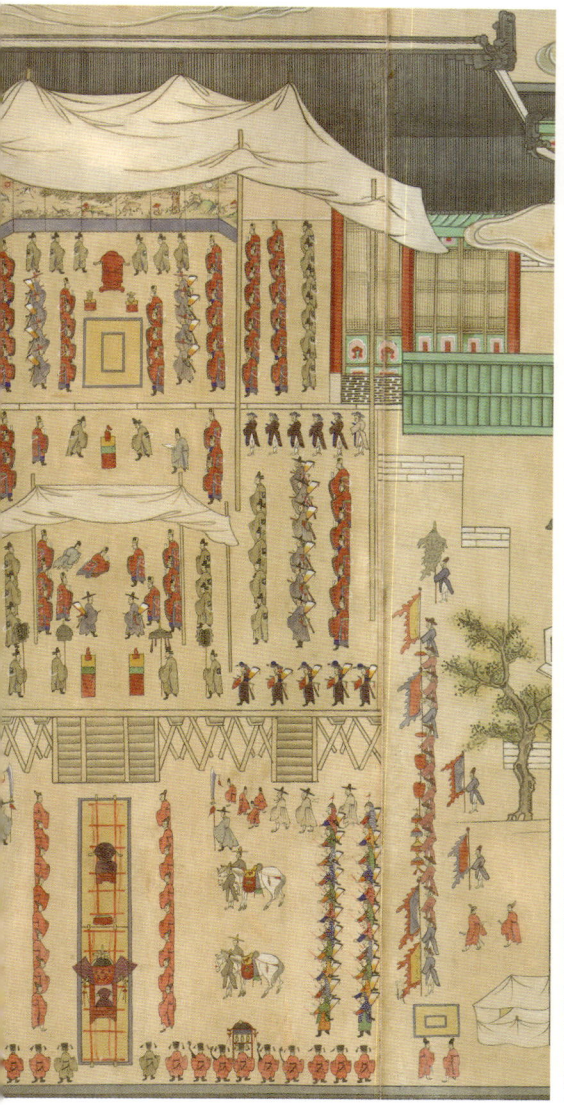

도05-43-01.〈수책도〉부분,
《왕세자두후평복진하계병》, 국립중앙박물관.

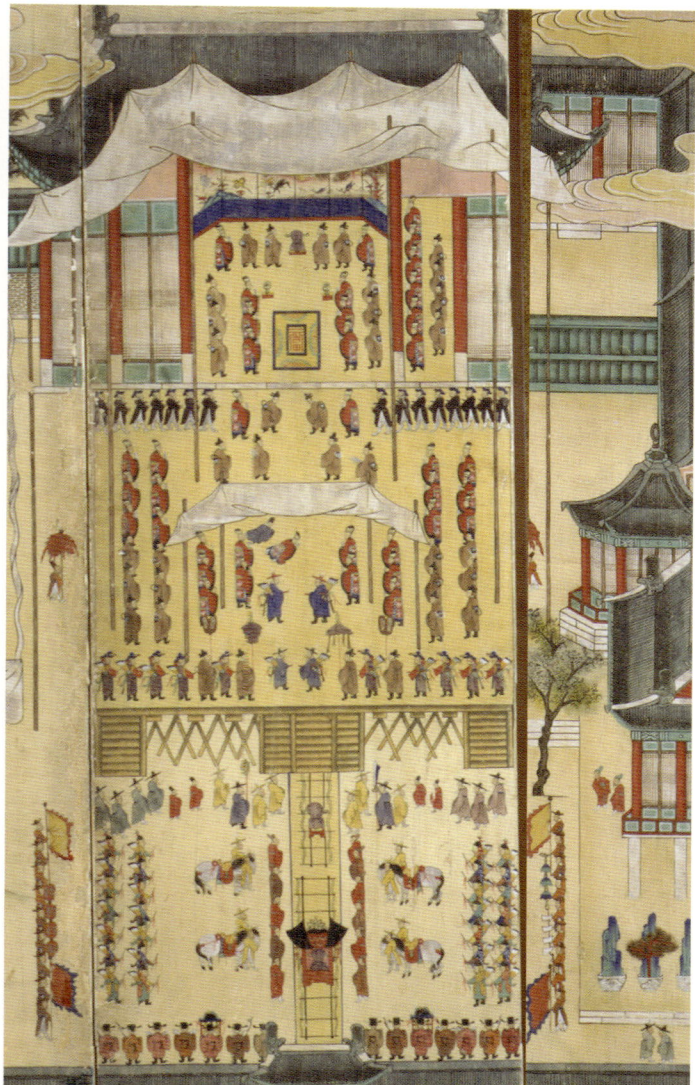

도05-44-01.〈수책도〉부분,
《왕세자두후평복진하계병》, 고려대학교박물관.

다.¹⁷¹ 같은 날 도제조 이하 의약청 관원, 사·부·빈객, 시강원과 익위사 관원, 종친부 관원, 궐내 각사에서 입직했던 관원들에게 차등 있게 시상했다. 또 예조에서는 이 경사를 종묘에 고하고 진하반교할 것을 청하여 고종은 28일에 인정전에서 진하례를 거행하고 교서와 대사령을 반포했다.¹⁷² 고려대학교박물관 소장의 《왕세자두후평복진하계병》은 바로 세자의 천연두 회복을 경축하는 것으로, 도05-44 좌목은 다르지만 같은 내용과 형식의 그림이 국립고궁박물관과 국립중앙박물관에도 소장되어 있다. 도05-42, 도05-43

왕이나 왕대비, 대왕대비 등이 병을 앓다가 건강이 회복되면 이를 '종묘와 사직의 큰 경사이자 신민의 지극한 행복'으로 여겨 그 사실을 백성에게 널리 알리고 백관의 진하를 받는 관행이 오래전부터 내려왔다. 그러나, 왕세자 병환의 회복을 축하하여 백관이 진하한 사례는 없었다. 1699년(숙종 25)에 시강원 관원들이 처음으로 '문자'文字로 세자에게 진하하여 송축의 뜻을 전한 일이 있었지만,¹⁷³ 이 경우는 백관이 조정에 모이는 진하례와는 사체가 달랐으므로 1879년 12월 28일의 진하례는 왕세자의 건강 쾌유를 송축하는 정전 하례를 처음으로 시작했다는 의미가 크다.

《왕세자두후평복진하계병》세 좌에 그려진 도상은 약간 다르며 서문과 좌목도 상이하여 제작 주체자가 다른 작품임을 알 수 있다. 좌목을 통해 고려대학교박물관 소장본은 정헌대부정2품와 가선대부종2품의 품계를 지닌 오위도총부의 당상 계병임이 드러난다. 명단은 오위도총부 도총관 이회정李會正, 1818~1883, 부총관 신환申桓, 1823~? · 정완묵鄭完默, 1831~1912 · 신재검申在儉, 1789~? · 조희일趙熙一, 1838~? · 서상악徐相岳, 1821~1883 · 홍순형洪淳馨, 1858~? · 박정양朴定陽, 1841~1904 · 민영익閔泳翊, 1860~1914 등 아홉 명이다.

국립고궁박물관과 국립중앙박물관 소장본에는 "본소장관좌목"本所將官座目 아래에 용양위龍驤衛 호군護軍 오진영吳晉泳, 1824~? · 백낙신白樂莘, 용양위 부호군 신석희申奭熙 · 이교필李敎弼, 1833~? · 채규상蔡奎常 · 윤홍대尹弘大, 1833~?, 선전관 이장권李章權, 1835~? · 서광태徐光泰, 오위도총부 경력經歷 민영일閔泳一, 수문장 이상덕李相德, 1839~?, 선전관 이석규李錫珪 · 이교성李敎性, 1842~?, 형조정랑 이건충李建忠, 1833~?, 선전관 권창섭權昌燮, 1834~? · 정학순鄭學淳 등 종2품에서 종4품의 품계를 가진 무관 15명의 직함과 이름이 적혀 있다. 좌목 첫머리에 쓰인 '본소'라고 하는 것은 궁궐의 숙위를 위해 설치된 다섯 곳의 위장소衛將所를 가리키며, '장관'이라 함

은 이곳에서 교대로 숙직하며 순찰의 임무를 다했던 오위장五衛將을 의미한다.[174] 이 계병은 왕세자가 병중에 있는 동안 궐내의 야간 순찰을 돌며 궁궐을 호위했던 오위장 15명이 발의하여 제작한 것이다.

고려대학교박물관 소장본의 서문을 보면, 이회정은 왕세자의 천연두 증세가 회복된 것을 축하하는 진하 및 일련의 행사를 언급하고 갑술년인 1874년에 자신은 내의원의 직책을 맡아 세자의 탄생을 지켜보았는데, 다시 이같은 경사를 여러 관료들와 함께 겪게 되었으니 더할 수 없는 기쁨이므로 병풍을 만들고 그 뜻을 적는다고 했다.[175]

수문장 겸 초관哨官이던 이상덕이 쓴 국립고궁박물관 소장본의 서문도 12월 28일 인정전에서 거행된 진하반교례를 서두에 언급하며 그 의식을 계병에 형상화한다고 썼다.[176] 서문의 내용만으로 볼 때는 두 계병은 진하례를 그린 병풍임에 의심의 여지가 없다. 그러나, 그림 내용과 도상은 전형적인 진하도와는 차이가 있으며,《문효세자책례계병》에 묘사된 인정전의 책봉례와 중희당의 수책례와 깊은 관련이 있음을 발견하게 된다. 도04-01 왕세자의 두후 평복을 경축하는 계병인데도 진하례를 그리지 않고 왕세자 책례의 도상을 빌려온 것이다.

국립고궁박물관과 국립중앙박물관 소장본을《문효세자책례계병》과 비교해보면,《문효세자책례계병》의 왕세자 책봉과 수책 장면을 그대로 수용했음을 알 수 있다. 우선 서문과 좌목의 배치, 세 첩에 한 장면을 그린 점, 책봉례와 수책례 순서로 그림을 배열한 순서, 인정전과 중희당의 건물 구조, 서운의 배치 등 전체적인 구성이 서로 같다. 세부적인 도상을 비교해보더라도 인물의 반차와 기물의 위치가 거의 일치하며 책봉과 수책을 상징하는 핵심에서 벗어나지 않는다. 두 그림은 100년 가까운 시간적 간격이 있음에도 인정전과 중희당의 형태, 배경 수목의 위치에서도 별 차이가 발견되지 않아《왕세자두후평복진하계병》은《문효세자책례계병》을 모본으로 해서 그린 것임에 의심의 여지가 없다.

순종은 1875년(고종 12) 2월 18일 왕세자로 책봉되었으며 진하반교례는 그 이튿날에 거행되었다.[177] 책봉례의 장소는 문효세자 때와 마찬가지로 인정전이었지만 수책례는 희정당에서 치러졌기 때문에《왕세자두후평복진하계병》은 순종의 세자책봉 당시의 의례를 시각화했다고 볼 수 없다. 도05-42-01, 도05-43-01, 도05-44-01 이 계병을 주문한 관료들이나 화원

들은 정조 연간에 그려진《문효세자책례계병》을 분명히 알고 있었던 것 같다. 순종이 왕세자로 책봉된 지 4년밖에 되지 않았고, 천연두로 인해 자칫 왕조의 계승자를 잃을 수도 있었던 위중한 상황이었으므로 기존의 왕세자 책봉 도상을 차용하여 오히려 책봉의 의미를 한 번 더 되새기고 싶었는지 모르겠다. 당시의 실제 모습을 담은 새로운 도상을 시도하지 않고 전해오는 그림을 그대로 답습한 행위는 19세기 계병 제작다운 형식적인 일면이기도 하다. 국가 의식의 시각적인 재현과 전승이라는 궁중행사도의 기본 취지보다 기념물로서 계병 제작 자체에만 의미를 둔 결과다.

한편, 고려대학교박물관 소장본은《문효세자책례계병》을 무조건 따르지 않고 내용을 약간 수정했다. 첫 번째 장면에는 중희당의 수책의를 그렸지만, 두 번째 장면은 책봉례를 모두 마친 뒤의 인정전 진하례를 그린 것이다. 그 근거는 의식의 설행 순서에 따라 두 번째에 진하도를 배치했으며, 인정전 안의 의물 배치 및 왕을 향해 일제히 앉아 있는 전정의 문무관들이 앞에서 살펴본 책봉례의 도상에 위배되기 때문이다. 다만 이 진하례가 순종의 책봉을 기념하는 진하례를 의도한 것인지, 1879년 두후 평복을 축하하는 진하례를 염두에 둔 것인지는 확실히 알 수 없다.

두 유형의《왕세자두후평복진하계병》은 복색이라든가 의장의 숫자, 인물의 위치, 수목의 표현 등에서 사소한 차이점이 곳곳에서 발견된다. 반면에 어탑, 어좌, 차일의 표현, 인물의 묘법, 연과 여의 묘사, 어도의 박석薄石 표시 등은 밑그림이 같은 화가의 솜씨라고 생각될 정도로 양식과 화풍은 상통하는 점이 많다. 두 계병의 제작을 맡은 화가 집단은 같았지만 제작을 발의한 사람들이 서로 달랐으므로 이 둘을 구별하기 위해 그림의 내용에 차이를 두었던 것이 아닐까 한다.

《왕세자두후평복진하계병》은 청색과 녹색을 서양 안료로 많이 대체했다. 양청과 양록의 색감은 어좌 뒤의 오봉병, 호위 군관의 군복, 행각 문에 드리워진 휘장, 선정전의 지붕 등에 사용된 잉크 빛의 선명한 청색과 건물 지붕의 단청, 건고·편종·편경의 목조틀 등에 칠해진 녹색이 그것이다. 물론 청록산수 부분도 양청과 양록을 사용했다.

한편, 순종의 천연두 증세 회복을 축하하는 계병은 위의 세 좌 외에도 다른 작례가 있었음을 말해주는 세 통의 편지가 있다. 승정원의 도승지 등 다섯 명, 규장각의 1794년 검

교직제학檢校直提學 김병시金炳始, 1832~1898 · 정범조鄭範朝, 1833~1898 등 여섯 명, 예문관제학 이원명李源命, 1807~1887과 별겸춘추別兼春秋 등 12명이 보낸 편지로 모두 1880년 1월에 발송되었으며 수신인은 증산현령甑山縣令 이헌기李憲基, 1819~?이다 세 통의 편지 내용은 거의 같은데 그중에서 1월 12일 자로 예문관에서 보낸 편지의 전문은 다음과 같다.

> 하늘의 도움으로 세자의 천연두 증세가 완쾌되어 엄격한 의식을 크게 거행하게 되었으니 경사스럽고 기쁘기 한량없습니다. 요즈음 당신의 건강은 괜찮으시리라 생각됩니다. 우리는 임금을 가까이서 모시는 직책에 있기에 성대한 행사를 볼 수 있어서 다행스럽고 영광스럽기 그지없습니다. 계병을 만드는 것은 예로부터 경사를 축하하기 위해 행해 왔던 일입니다. 게다가 임금의 말씀을 받들어 함께 경사스러워해야 함을 알려 드리오니 기꺼이 병풍을 만드는 데 도움을 주시리라 생각됩니다. 이만 줄입니다. 경진1880년 1월 12일. 계병 만드는 데 쓰이는 물력전物力錢 15냥을 먼저 저리처邸吏處에 납부했습니다.[178]

이 계병이 왕의 명령을 받고 제작되는 것이며, 행사에 참여하지 않은 평안도의 증산현령에게 의뢰하는 것을 보면 고종의 특별한 요구에 따라 증산 지방의 특산물로 만든 특별한 방식의 병풍을 주문했던 것으로 보인다. 증산현은 견사絹絲의 산지로 유명하며, 19세기 말에는 평안도 지방의 자수병풍이 내입되어 궁중을 장식하는 일이 많았던 점을 생각하면 이들은 자수 병풍을 의뢰했을 것으로 짐작된다. 계병을 만들기 위한 비용으로 예문관에서 15냥, 규장각에서 10냥, 승정원도 비슷한 액수의 물력전을 서울에 머물던 경저리京邸吏에게 납부했다. 당시 내입도병을 만드는 데 100냥가량의 돈이 들었던 것을 고려하면 세 관청 외의 다른 곳에도 비용을 충당하는 데 경제적인 부담을 지웠을 것으로 보인다. 19세기에 국가 행사를 기념하는 계병이 다양한 경로를 통해 여러 형태로 제작되었음을 방증하는 사례다.

행사장을 한쪽에서 비스듬히 내려다보는
평행사선부감도법의 진하도 병풍

헌종의 계비 책봉과 〈헌종가례진하계병〉

〈헌종가례진하계병〉은 〈조대비사순칭경진하계병〉과 4년의 차이를 두고 비슷한 시기에 그려졌다. 완전히 다른 양식으로 그려진 두 계병은 19세기에 두 가지 계화 구도의 진하도가 병립해나갔음을 증명한다. 〈헌종가례진하계병〉은 보물로 지정된 동아대학교석당박물관과 경기도박물관 외에 국립중앙박물관에도 한 좌가 소장되어 있다. 도05-45, 도05-46, 도05-47

헌종은 1843년 효현왕후가 세상을 뜨자 1844년(헌종 10) 10월 18일 숭정전에서 익풍부원군 홍재룡洪在龍, 1794~1863의 딸 효정왕후, 1828~1903을 계비로 책봉했다.[179] 21일 오전에 어의동於義洞 본궁에서 친영례親迎禮를 치르고 정오에는 경희궁 광명전光明殿에서 동뢰연同牢宴을 거행했다. 헌종은 이튿날 숭정전에서 교서를 반포하고 진하를 받았는데,[180] 〈헌종가례진하계병〉은 이 광경을 8첩 병풍에 그린 것이다.

제1첩에는 예문관 제학 조병귀趙秉龜, 1801~1845가 지은 "가례 뒤에 진하할 때 반포한 교서[嘉禮後陳賀頒敎時頒敎文]"가 적혀 있다. 제8첩은 25명의 선전관 명단을 적은 "선전관청좌목"이다. 이로써 〈헌종가례진하계병〉은 정3품 절충장군折衝將軍에서 정9품 효력부위效力副尉에 이르는 선전관의 계병이었음을 알 수 있다.[181]

효정왕후의 책봉, 가례, 진하 의례는 모두 경희궁에서 거행되었다. 여기서 짚고 넘어갈 문제는 〈헌종가례진하계병〉의 배경은 실제 행례 장소와 다르게 창덕궁 인정전이라는 사실이다. 전각의 구조와 배치가 〈조대비사순칭경진하계병〉이나 다음에 살펴볼 1874년(고종 11) 〈왕세자탄강진하계병〉과 일치하여 이 그림의 배경이 인정전이라는 점은 쉽게 확인된다. 말하자면 〈헌종가례진하계병〉은 행사의 실상과 관계없이 진하 도상만을 계병의 주제로 선택했다. 왕세자의 천연두 회복을 기념하는 병풍 제작에 문효세자 책봉 의례의 도상을 차용한 《왕세자두후평복진하계병》도 결국 같은 맥락이다. 사실과 달라도 계병 제작의 목적에 부합하는 비슷한 도상이면 편의적으로 받아들인 것인데, 형식적인 관행만을 쫓아 비슷비슷한 계병을 양산했던 19세기 형식화된 계병 제작의 한 단면이다. 아울러 '인정전' 진

하가 19세기에 유행한 진하도 병풍의 대표적인 주제로 수요가 많았음을 짐작할 수 있다.

〈헌종가례진하계병〉은 왕과 국체를 상징하는 의장이 총동원되고 문무백관이 집결하는 진하례가 평행사선 구도 안에서 위엄 있고 장대하게 연출되었다. 제2첩에서 제7첩에 걸쳐 확보된 시야는 인정전을 중심으로 그 남쪽의 인정문, 진선문進善門과 숙장문肅章門, 서쪽으로는 제7첩에 일부분이 그려진 이문원과 하단 모서리의 금호문金虎門이다. 제6첩에는 홍문관과 약방이 그려졌으나 〈조대비사순칭경진하계병〉과 비교하면 묘사는 간단한 편이다. 제7첩에 부분적으로 그려진 건물을 이문원으로 보는 이유는 금천 서쪽에 인접해 있으며, 두 개의 문을 지나야 진입할 수 있는 누각 구조의 건물로 그 모습이 〈동궐도〉에 규장각의 별칭인 내각內閣으로 명기된 건물과 일치하기 때문이다. 인정전 동쪽으로는 선정전과 희정당을 지나 창경궁과의 경계 부근까지를 포함했다.

금호문을 들어서서 금천에 놓인 금천교錦川橋를 건너 박석이 깔린 어도를 따라가다 마주치게 되는 문이 진선문이다. 이 문을 들어서면 장방형의 뜰이 나오는데, 맞은편에 숙장문이 보이며 왼쪽에는 어도와 연결된 인정문이 나타난다. 인정문에서 인정전에 이르는 어도를 따라가면 월대에 이른다. 상하 중층의 월대에는 세 폭으로 나누어진 계단이 있으며 중앙 답도踏道의 용판석龍板石에는 봉황을 장식하여 왕이 지나가는 곳임을 상징한다.

인정전과 전정은 월랑으로 둘러싸여 있는데, 이곳에는 대궐의 설비, 의식의 거행, 궁궐의 수비 등과 관련된 관청이 자리잡고 있다. 제4첩에는 푸른 기와를 얹은 창덕궁의 대표 편전인 선정전이 보인다. 선정전은 왕이 일상 업무를 보는 곳이며 정전 의식에 임하기 전에 잠시 머무르는 장소이다. 선정전에서 선정문까지는 맞배지붕을 얹은 복도가 있고 주위는 장방형의 행랑으로 둘러싸여 있다.

그 아래 공간은 제3첩 하단에 나무로 가려진 연영문을 중심으로 동·서 두 부분으로 나누어지는데, 각각 일자형日字形을 이루고 있다. 서쪽 행각에는 위로부터 우사·당후·상서성·은대·대청이, 동쪽 행각에는 장방·궁방·주원·공상청으로 추정된다. 선정전 오른쪽으로는 서운이 희정당을 반쯤 가렸으며, 나머지 부분은 서운과 청록산수를 사용하여 〈조대비사순칭경진하계병〉보다 생략적으로 처리했다. 대신 돌로 만든 불로문과 적전籍田을 상징적으로 표시하여 멀리 후원의 존재까지 장대한 궁궐 영역을 간접적으로 나타냈다.

도05-45. 〈헌종가례진하계병〉, 1844년, 8첩 병풍, 견본채색, 각 115×51, 동아대학교석당박물관.

도05-46. 〈헌종가례진하계병〉, 1844년, 8첩 병풍, 견본채색, 각 114.2×51.5, 국립중앙박물관.

도05-47. 〈헌종가례진하계병〉, 1844년, 8첩 병풍, 견본채색, 각 115.5×46.5, 경기도박물관.

(Illustrated manuscript page with two panels depicting palace scenes with accompanying Chinese/Korean classical text. Text too small and low-resolution to transcribe reliably.)

세 좌의 소장본은 19세기의 다른 궁중행사도 병풍과 비교할 때 얼굴에 이목구비의 표현이 없으며 윤곽에 사용된 필선은 다소 뭉툭하고 굵기에 변화가 있다. 청록산수기법의 산수는 청색보다 녹색을 많이 쓰고 짧막한 선으로 산의 질감을 처리했다. 나무는 엷게 선염한 위에 점묘 위주로 이파리를 표현하는 19세기 궁중 채색화의 수지법 양식을 사용했다.

같은 화본을 바탕으로 삼았으나 부분 묘사까지 완전히 일치하지는 않는다. 다른 궁중행사도에서도 보았듯이 의장기, 인물의 숫자, 복식의 종류, 옷주름 같은 세부에서 차이가 있으며, 설채도 복색에서 특히 많은 차이가 난다. 이를테면 동아대학교 소장본에는 제일 하층 월대에 국립중앙박물관 소장본에 없는 청개와 홍개가 한 쌍씩 있으며 상층 월대에는 협률랑도 그려져 있다. 또한 국립중앙박물관 소장본의 대청에 부복한 근시 중 두 명은 공복 차림이다.

차이는 더 있다. 국립중앙박물관 소장본은 선정전 지붕, 금관, 의장기, 향로, 어가 등에 반짝거릴 정도로 금칠이 뚜렷하게 남아 있으며, 19세기 중엽의 궁중행사도에 양채가 흔히 나타나듯 여기서도 밝고 선명하게 채색된 녹색은 양록洋綠으로 짐작된다. 이에 비해 동아대학교 소장본은 양청洋靑으로 보이는 청색이 호위병의 철릭에서 확인된다.

〈조대비사순칭경진하계병〉과 마찬가지로 기둥에는 양쪽을 진하게 칠해서 육중하고 둥근 맛을 살리는 명암법을 일관성 있게 사용했으며, 어탑 위에 드리워진 붉은 휘장에는 조금 진한 색으로 한 번 더 윤곽선을 강조하는 이중 윤곽법을 썼다. 그러나 기둥 외의 다른 곳, 이를테면 지붕의 기왓골이나 담장 같은 곳에는 명암의 흔적이 보이지 않는다. 어도 양옆에 꿇어앉은 종친과 문무백관은 뒷모습이 아니라 어좌를 향한 4분의 3 자세로 그려졌으며, 손에는 홀笏을 잡고 있다. 또, 앞뒤로 겹쳐 있는 인물은 층층이 규칙적으로 배열된 〈조대비사순칭경진하계병〉보다는 한층 자연스럽게 표현되었다.

전정 헌가는 건고 꼭대기의 안탑雁塔, 편종, 편경, 악공의 일부만 보일 뿐 나머지는 인정문에 가려 보이지 않는다. 소여와 대연은 대기 중인 가마꾼과 함께 인정문을 향해 놓여있다. 마당 가장자리에는 적선赤扇, 금횡과金橫瓜, 금립과金立瓜, 금등자金鐙子, 정鉦, 백색기白色旗, 모절旄節, 금작자金斫子, 금장도金粧刀, 웅골타자熊骨朶子, 홍개紅蓋 등이 늘어서 있다.[182]

순종의 탄생과 〈왕세자탄강진하계병〉

〈왕세자탄강진하계병〉은 국립중앙박물관과 국립고궁박물관에 한 좌씩 소장되어 있다. 도05-48, 도05-49 행사의 설행 동기나 일시를 알려주는 단서 없이, 좌목에는 도제조 이유원李裕元, 1814~1888: 영의정, 제조 박제인朴齊寅, 1818~1884: 예조판서, 부제조 이회정李會正, 1818~1883: 도승지을 비롯하여 무공랑務功郎 신일영申一永, 1845~?: 주서, 계공랑啓功郎 김영철金永哲, 1841~1923: 예문관 검열, 수의首醫 이경계李慶季: 지중추부사, 대령의관待令醫官 홍현보洪顯普, 1815~?: 삭령군수 · 이한경李漢慶, 1811~?: 내의원정 · 박시영朴時永: 음죽현감 · 전동혁全東爀: 나주감목관, 별장무관別掌務官 변응익邊應翼, 1827~?: 울산감목관 등 총 11명의 관직 성명이 적혀 있다. 관직명으로 볼 때 이들은 내의원 관원과 멀리 경기도 삭녕, 충청도 음죽, 전라도 나주, 경상도 울산 등 각 지방에서 대령한 의관으로 구성되었음을 알 수 있다. 신일영과 김영철은 의빈의 자격으로 포함되었다.

이러한 좌목의 구성은 1809년 효명세자가 탄생했을 때 설치된 산실청의 계병 좌목과 유사하다. 한편 이회정은 1876년 《왕세자두후평복진하계병》의 서문에서 이전에 내의원의 직책을 맡은 적이 있다고 술회한 바 있다. 따라서, 이 병풍은 1874년(고종 11) 2월 8일 창덕궁 관물헌觀物軒에서 고종과 명성왕후의 둘째 아들순종, 1874~1926이 탄생했을 때 산실청에 종사했던 관원들의 계병임을 알 수 있다.[183]

원자 탄생을 축하하는 진하례는 1874년 2월 14일에 인정전에서 거행되었다.[184] 30년의 시차를 두고 제작되었는데도 〈왕세자탄강진하계병〉에는 〈헌종가례진하계병〉과 같은 범주의 창덕궁 전각이 유사한 형태로 펼쳐져 있다.[185] 인정전의 중층으로 된 월대는 단층으로 축소되고 마당에 차일을 고정시키는 방식이 달라졌다. 인정전 대청 안의 엎드린 승지와 사관의 숫자가 여섯 명이며 치사를 읽는 대치사관은 그려지지 않았다. 또 홍문관 뜰의 측우기가 있던 곳에는 소나무 한 그루만이 자라고 있어 시대의 간격을 말해준다. 보통 황색 철릭 차림의 내취는 하층 월대 양쪽 끝에 위치했지만, 이 그림에는 어도 왼편에 가마를 향해 한 줄로 늘어서 있어서 차이를 드러낸다. 그 밖의 시위관이나 전정의 호위군사도 대폭 줄여 묘사했으며 건물 표현도 단순해져서 19세기 말의 형식화가 더욱 진전되고 긴장감이 결여된 양태를 보여준다. 행각의 지붕과 담장의 평행선이 일정하게 작도되지 못한 허술함은 곳곳에 나타나는데 특히 인정전 마당이 뒤로 갈수록 넓어지는 역원근법적 표현이

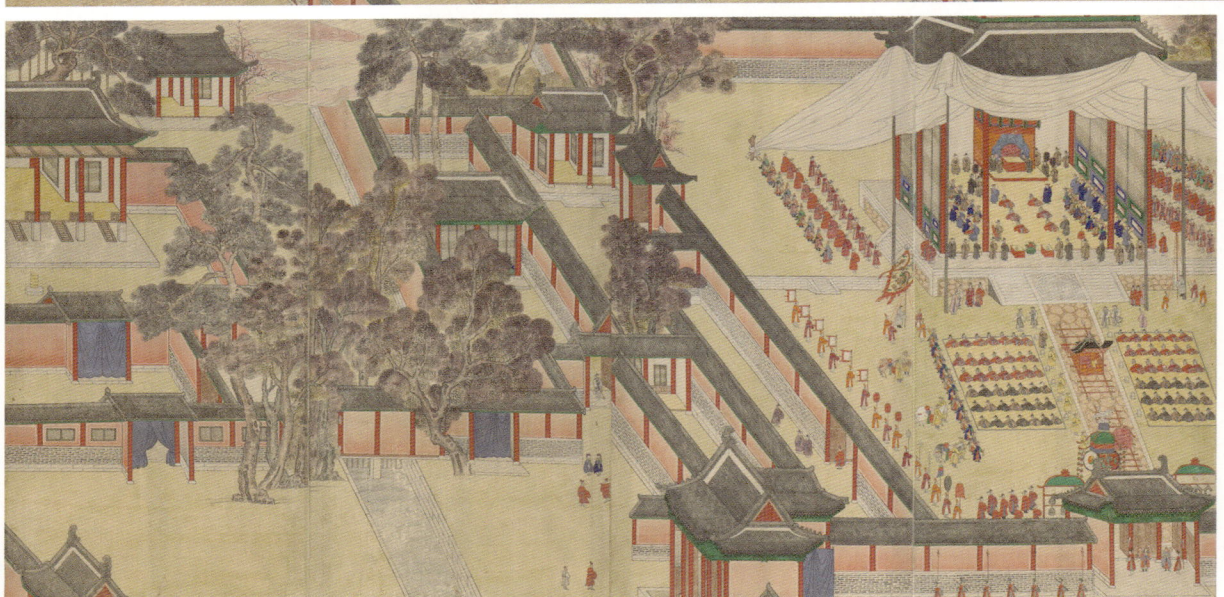

도05-48-01. 인정전과 홍문관 부분.

도05-48. 〈왕세자탄강진하계병〉, 1874년, 10첩 병풍, 견본채색, 132×416.8, 국립중앙박물관.

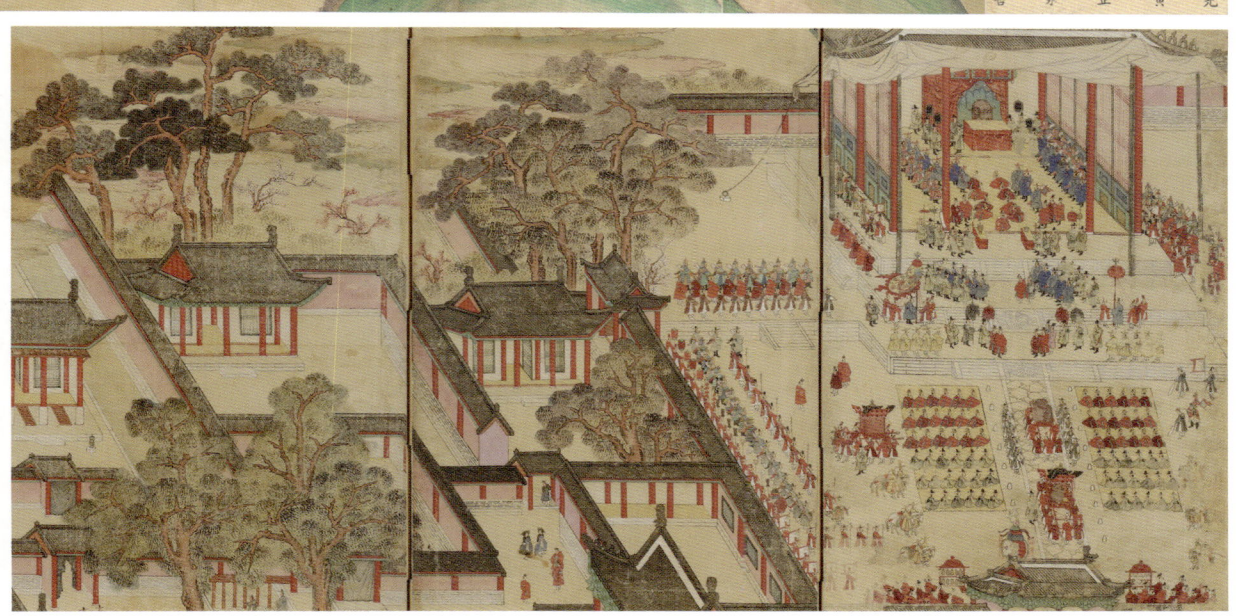

도05-45-01. 〈헌종가례진하계병〉의 인정전과 홍문관 부분, 동아대학교석당박물관.

도05-49. 〈왕세자탄강진하계병〉, 1874년, 10첩 병풍, 견본채색, 각 133.5×37.5, 국립고궁박물관.

都提調大匡輔國崇祿大夫議政府領議政兼領　經筵弘文館藝文館春秋館觀象監事　李裕元
提調　正憲大夫禮曹判書　朴齊寅
副提調資憲大夫知宗正卿府事兼承政院都承旨　經筵參贊官春秋館兼撰官弘文館直提學尚瑞院正　李會正
落幅郎承政院注書兼春秋館記事官　申一永
啓功郎行藝文館檢閱兼春秋館記事官　金永晳

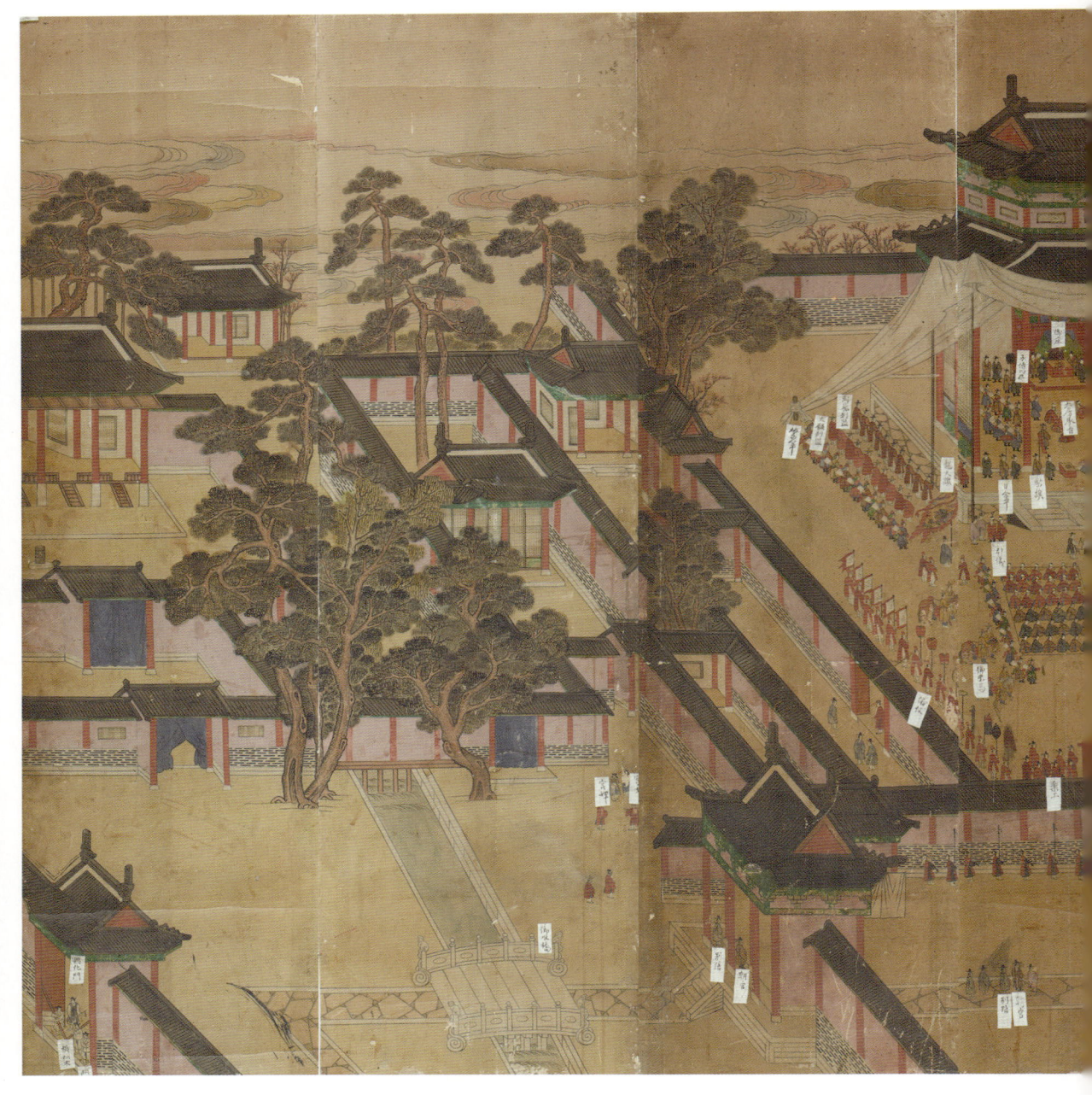

도05-50. 〈인정전진하도〉, 10폭 중 7폭, 지본채색, 각 130.3×37.9, 국립중앙박물관(덕수 5576).

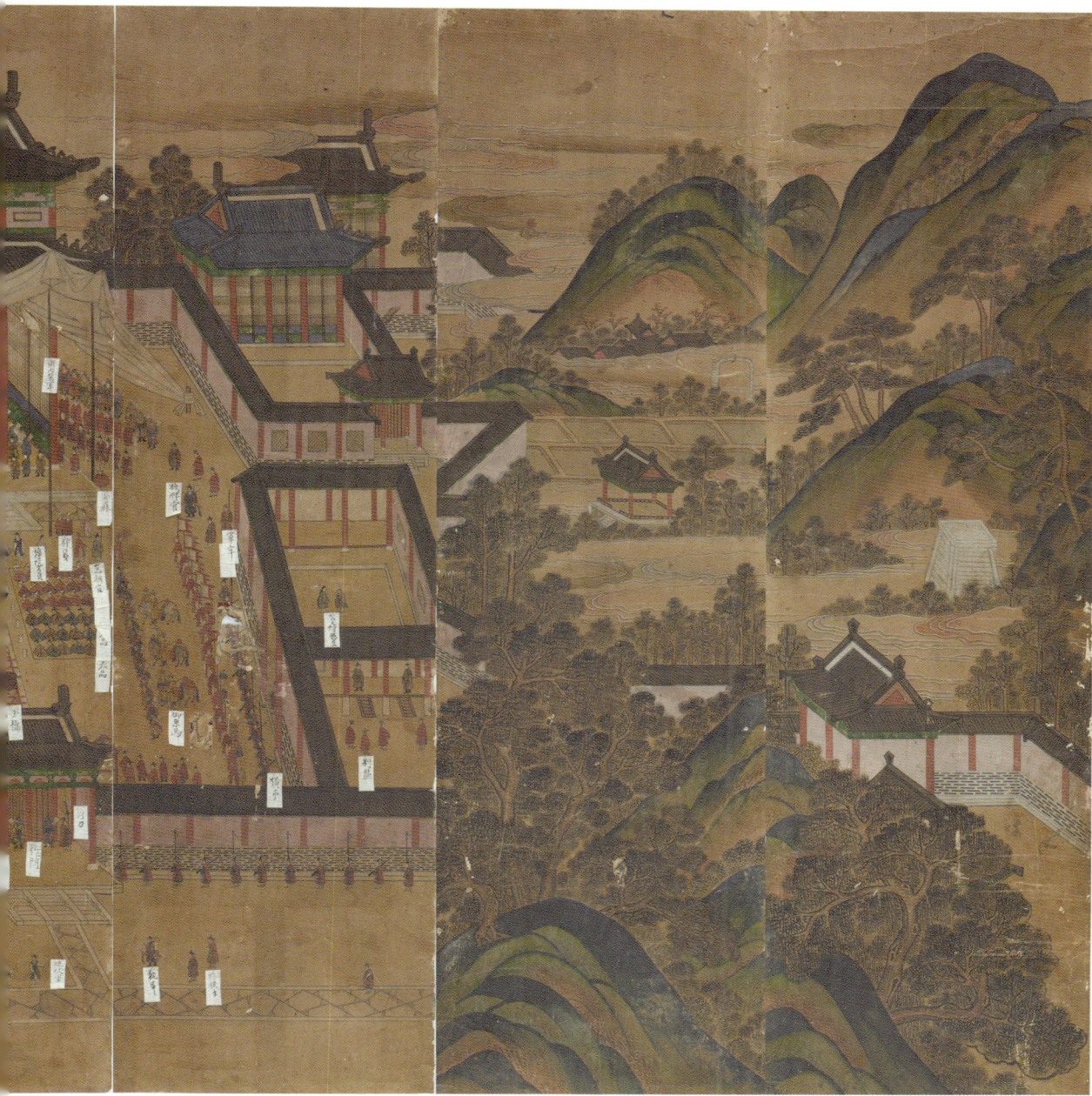

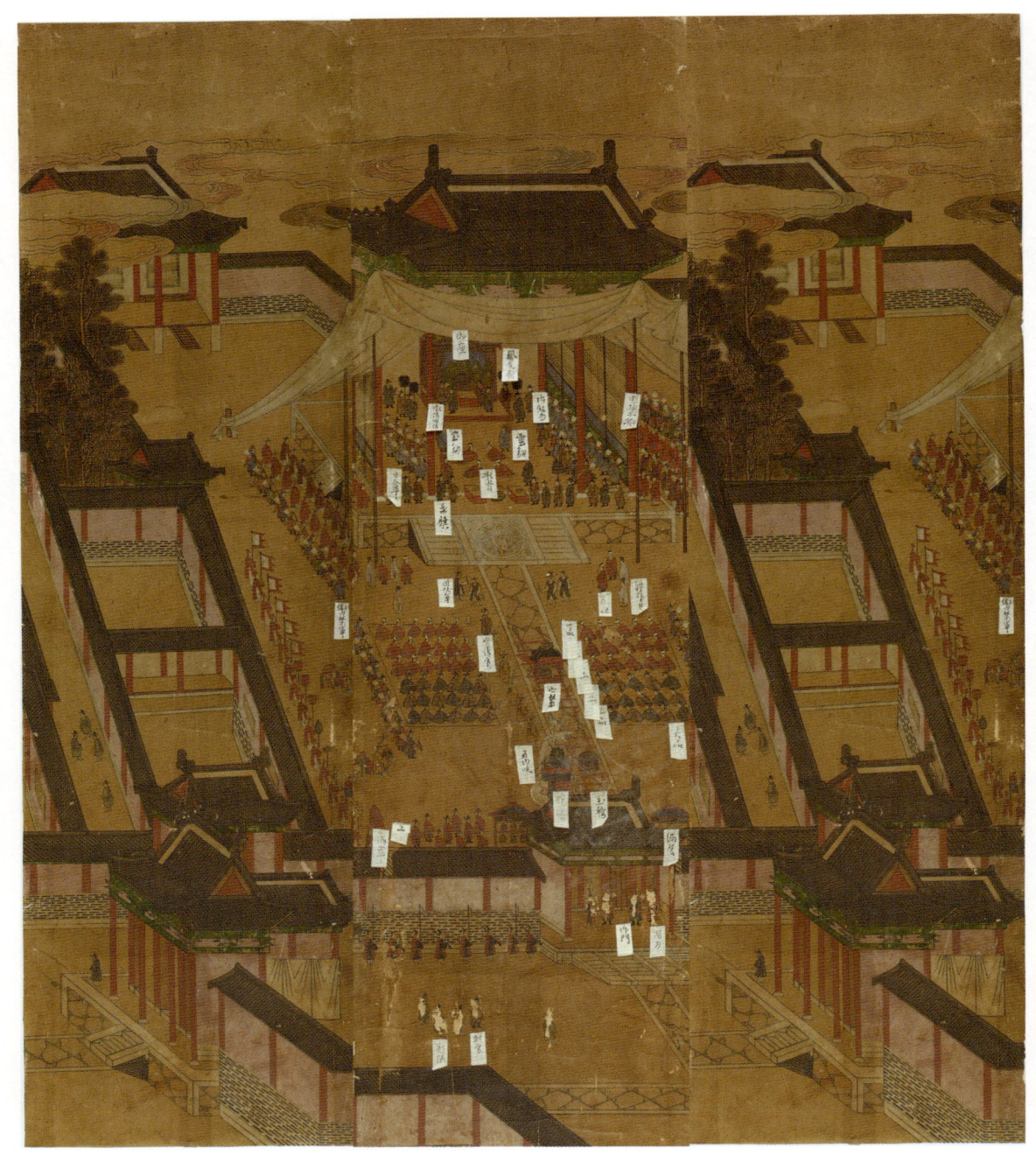

도05-51. 〈진하도〉, 3폭만 유존, 견본채색, 각 130.3×37.9, 국립중앙박물관(덕수5576).

심해졌다. 인물이나 산수 표현도 이전보다 치밀하고 못하고 필선의 운용도 느슨한데, 이런 양상은 같은 도상을 틀에 박힌 태도로 오랜 기간 반복적으로 사용할 때 나타나는 폐단이다. 19세기 말 타성에 젖은 인전정 진하 도상의 사용 양상으로 이해된다.

〈왕세자탄강진하계병〉에는 양청이 선정전의 지붕 외에도 각 문에 설치된 장막이나 복색에 두루 사용되었다. 선명한 양청은 화면을 전체적으로 지배하는 황색과 적색의 색조와 강한 대비를 이룬다.

산실청의 계병으로는 앞에서 언급한 1809년(순조 9) 효명세자가 탄생했을 때의 〈왕세자탄강계병〉이 있다. 병풍 뒤쪽의 좌목 서두에 "왕세자탄강계병"王世子誕降稧屛이라고 쓴 기록을 근거로 1812년경에 제작한 것으로 추정한다.186 1812년 원자가 왕세자로 책봉되자 원자 탄생 당시 산실청에 근무했던 관원들이 당시의 일을 기념하고 왕세자의 건강과 행복을 축원하는 의미에서 만들었다. 주제는 진하가 아니라 서왕모의 요지연인데, 세자 탄생 당시에 그린 것이 아니라 과거의 동료들이 나중에 뜻을 모아 조성한 것이어서 실제 의식 장면을 그리지 않고 길상적인 내용을 담은 것으로 보인다. 산실청의 왕세자탄강계병이 신선도로 제작된 전례前例가 있음에도 1874년에 진하도가 그려진 것은 19세기 진하도 계병이 크게 유행했음을 입증한다.

한편, 국립중앙박물관에는 '진하도'라는 제목으로 열 폭의 낱폭 그림이 소장되어 있다. 두 점의 진하도 병풍에서 분리된 것 같은데 그중에서 일곱 개의 폭을 조합해보면 제1폭과 제10폭의 글씨, 그리고 제4폭이 결실된 〈인정전진하도병〉임을 알 수 있다. 도05-50 일견 1874년의 〈왕세자탄강진하계병〉과 거의 흡사하지만 〈인정전진하도병〉은 종이 바탕의 그림이며 명암이 전혀 베풀어지지 않았고, 같은 그림으로 보기에는 밑그림에서 다른 부분이 적지 않다. 또 채색의 색감도 다르고 건물과 나무를 그린 필묘법과 필치에도 차이가 있어서 1874년과 비슷한 시기이거나 그보다 조금 늦은 시기의 다른 진하례를 그린 것으로 판단된다.187

나머지 세 폭도 건축 구조로 보아 인정전 진하례를 그린 것은 분명해 보인다. 도05-51 종이 바탕인 점이나 화풍은 일곱 첩만 남은 〈인정전진하도병〉과 비슷하다. 다만 인정전이 단층으로 그려졌다는 결정적 차이는 〈인정전진하도병〉과 같은 행사를 그린 것이라고 말하

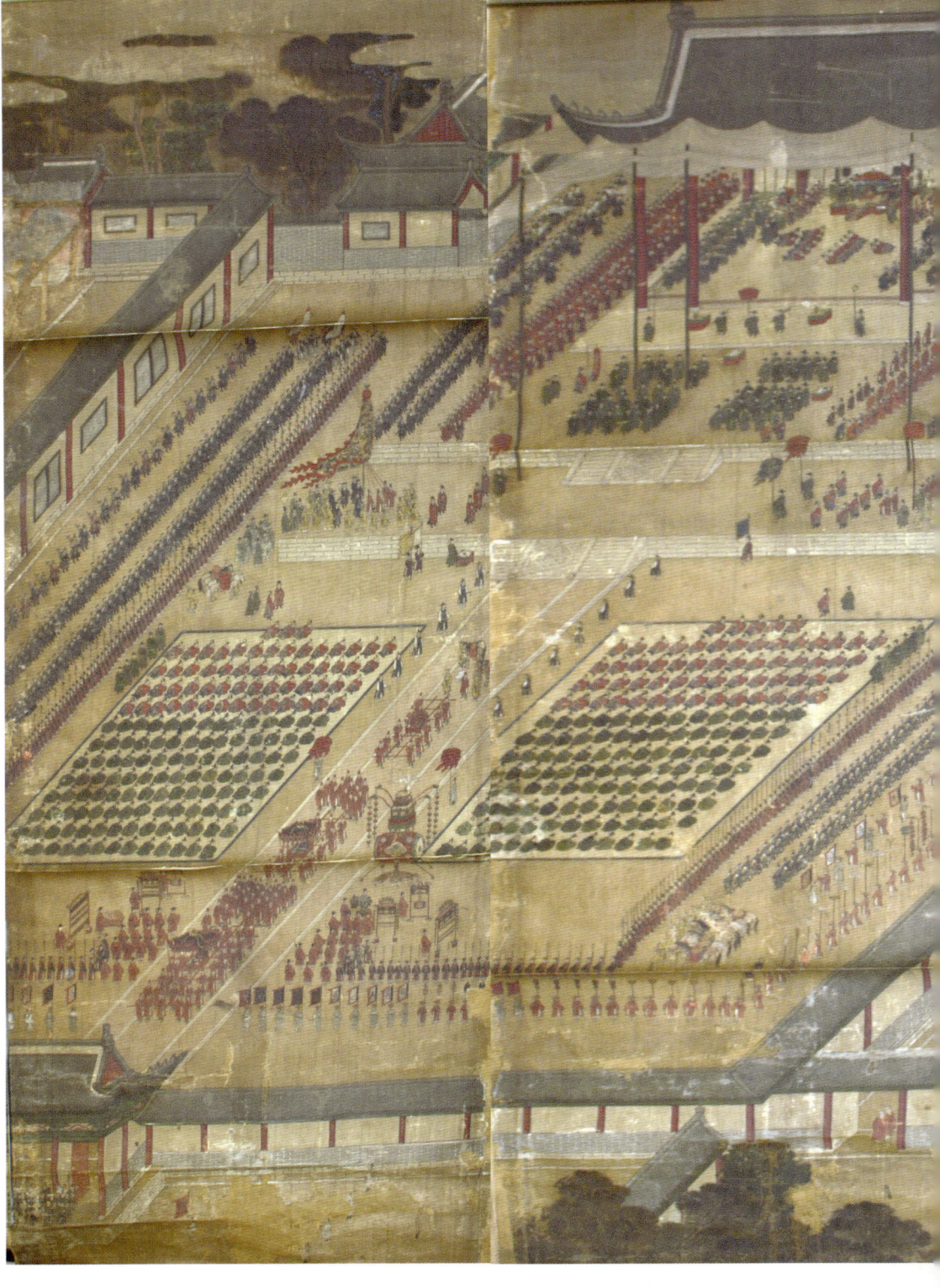

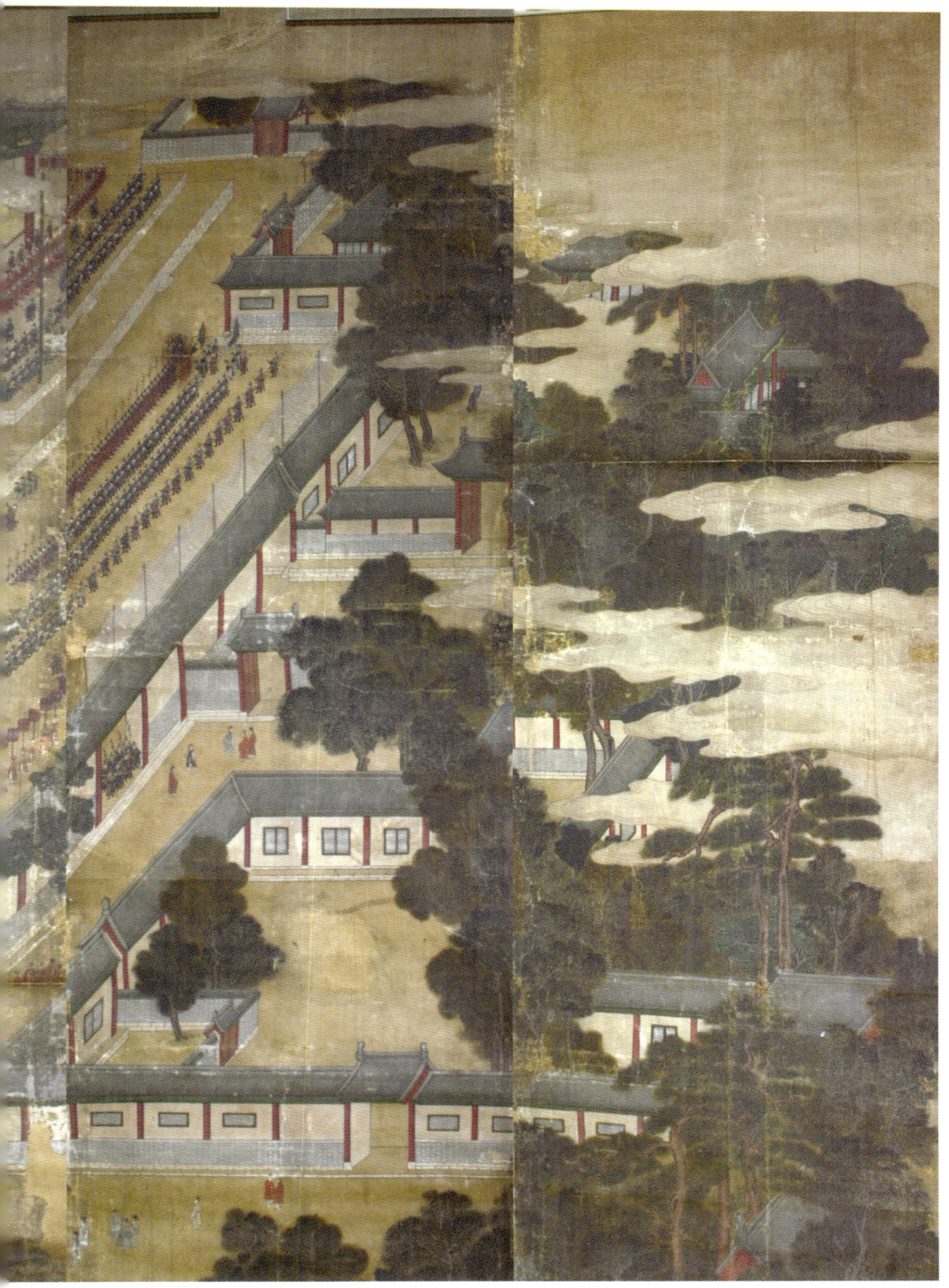

도05-52. 〈궁정조하도〉, 4첩만 유존, 견본채색, 각 152.6×53.4, 일본 에이세이분코永靑文庫.

기도 어렵다. 종이 바탕이고 회화 수준이 다소 떨어지는 양상은 하급 관료들의 계병이었을 가능성이 있다. 아무튼 19세기 후반에는 종이 바탕의 10첩 진하도 병풍까지 제작된 것을 보면 인정전 진하도가 가장 선호된 계병의 주제였던 것 같다.

한편 인정전 외에도 명정전 진하례를 그린 것으로 추정되는 〈궁정조하도〉 병풍 잔폭이 도쿄 에이세이분코永淸文庫에 전한다. 도05-52 에이세이분코는 가토加藤 집안에 이어 오랫동안 구마모토번雄本藩을 지배한 호소카와細川 집안의 전승 문화재를 보존하기 위해 1950년 제16대 당주 호소카와 모리타츠細川護立, 1883~1970에 의해 설립되었다.[188]

원래는 마지막 첩에 좌목을 가진 8첩의 병풍 그림이었을 것으로 생각되나 현재는 낱장으로 분리되어 있으며 제1첩, 제3첩, 제4첩, 제5첩을 이루던 네 첩만이 전한다. 단층의 정전과 정문, 널찍한 중층의 월대, 주변 전각의 배치와 형태로 보아 그림 속 진하례의 장소는 창경궁 명정전임이 확실하다. 『기축진찬의궤』의 〈명정전도〉와 비교하면 쉽게 이해된다. 도05-23-01 제5폭에 문정전을 끼고 있으며 멀리 제1폭의 건물은 환경전을 그린 것으로 짐작되는데 어좌, 어도에 늘어선 소여·소연·대연, 어마의 안장 꾸밈, 전정의 헌가 악기, 의장기, 교룡기, 금관조복과 갑옷 등 세부 묘사는 어느 궁중행사도보다 명료하고 치밀해서 최고의 지위에 있던 집단이 최고의 실력을 가진 화가들에게 주문한 것으로 보인다.

'명정전'의 진하도 병풍으로는 현재까지 유일하게 알려진 사례로, 평행사선구도의 진하도 대부분은 좌측에서 부감하는 시점으로 그렸는데 이 그림은 이례적으로 우측에서 부감했다. 다른 그림에 비해 시점을 멀리서 높이 잡았고, 여러 줄로 도열한 인물들도 어느 진하도보다 아주 촘촘하고 꼼꼼하게 많은 수를 그려 넣었기 때문에 훨씬 장대한 공간의 느낌이 살아 있다. 서양 안료의 사용이 보이지 않고, 명암은 기둥에만 있으며 지붕에는 전혀 베풀어지지 않았다. 또 이목구비가 일일이 표시된 인물 묘사는 판에 박힌 듯한 형식화된 경향이 약하다. 이런 특징으로 비추어볼 때 이 그림의 제작 시기는 헌종 대를 넘지 않는다고 판단되며 명정전에서 진하 의식을 여러 차례 거행한 19세기의 왕이 순조인 점을 참작하면 이 그림은 순조 대에 그려졌을 가능성이 크다. 순조 대의 《기축진찬계병》이나 〈익종관례진하계병〉과는 전혀 다른 양식이지만, 〈헌종가례진하계병〉 같은 진하례도 전형이 만들어지기까지 그 중간 단계에서 진하도의 다양한 양식을 모색하는 과정에서 창출된 진하례도

라고 판단된다. 특히 일관된 평행사선부감도법으로 단일 주제를 연폭 병풍에 설계하는 것은 〈동궐도〉 제작에 투여된 경험이 큰 역할을 했다고 생각한다.

　　진하는 19세기에 가장 애호된 관청 계병의 주제였으며, 그중에서도 인정전 진하도가 제일 주문자의 인기를 끌었다. 희소하기는 해도 〈익종관례진하계병〉의 숭정전 진하례 외에 명정전 진하례도 제작되었음을 알 수 있는 귀중한 사례다.

"고종은 1897년 10월 대한제국 수립을 선포하고 황제에 올랐다. 이후로 대한제국기에는 1901년 고종의 오순 기념 진연, 1902년 고종의 기로소 입소를 경축하는 진연 등 모두 네 차례의 공식적인 연향이 베풀어졌다. 이 시기 이루어진 궁중 예연의 거행과 계병의 제작은 19세기에 확립된 전통을 그대로 계승했다."

제6장

대한제국 시기의 궁중행사도

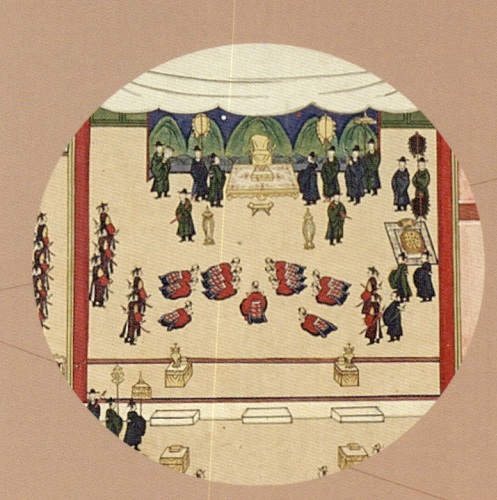

1897년, 대한제국 수립 이후 황실의 연향도

고종은 1897년 10월 대한제국 수립을 선포하고 황제에 올랐으며 연호를 광무光武라 했다. 고종은 광무개혁 중에 갑오개혁 이후 축소되었던 황실 의례의 회복과 황실의 권한 강화, 황제의 위상 제고를 위해 여러 사업을 추진했다. 1899년 왕통계 및 혈통계 4대조의 황제 추존, 1900년 의왕義王·영왕英王 책봉을 통한 친왕제親王制의 도입, 경복궁과 창덕궁의 선원전 증건, 영희전 이건, 태조 어진의 모사, 1901년 태조 및 칠조七祖 영정의 모사, 경운궁 선원전과 개성의 목청전 중건, 조경단·준경묘·영경묘 등 선조 묘역의 정비, 중화전 신축 시작, 경운궁의 대대적인 증축, 1902년 3월 기로소 입사, 5월에 종료된 어진 및 예진 도사, 10월에 시작된 입기로소 기념 어진 도사, 1902년 서경西京의 건설 등은 모두 황실을 존숭하고 대내외적으로 국가의 위상을 높이기 위한 일이었다.[01]

대한제국기에 칭경을 명분으로 설행한 일련의 연향의 이러한 맥락에서 이해된다. 신축년인 1901년(광무 5)에는 5월에 명헌태후明憲太后, 1831~1903의 망팔 축하 진찬과 7월에 고종의 오순 기념 진연이 있었고, 1902년 4월에는 고종의 기로소 입소를 경축하는 진연, 11월에는 고종의 망육과 어극 40년을 칭경하는 진연 등 대한제국기에는 네 차례의 공식적인 연향이 베풀어졌다.[02] 대한제국기의 궁중 예연의 거행과 계병의 제작은 19세기에 확립된 전통을 그대로 계승했다.[03]

헌종의 계비, 명헌태후의 망팔과
《고종신축진찬도병》

대한제국 시기 유일한 진찬례의 준비

 1901년(광무 5) 5월의 예연은 헌종의 계비였던 명헌태후가 대왕대비로서 71세가 된 것을 축하받는 진찬이었다.[04] 이때 제작된《고종신축진찬도병》은 대한제국으로 국가체제가 바뀐 뒤에 제작한 유일한 진찬도병이면서 조선시대 마지막 진찬도병이다. 도06-01, 도06-02

 효정왕후로 더 많이 알려진 명헌태후는 철종이 즉위한 1849년(헌종 15) 대비로 진호 進號되었고 1857년 순원왕후가 사망하자 왕대비가 되었으며 1890년 신정왕후 조씨가 승하한 뒤에는 대왕대비에 올랐다. '명헌'은 1851년(철종 2) 순원왕후에게 추상존호하고 신정왕후에게 가상존호할 때 처음으로 받은 존호이며, 그 이후로 1902년까지 13번의 존숭 의례를 통해 총 26글자의 존호를 갖게 되었다.[05] 1897년 고종이 대한제국을 선포한 이후에는 '태후' 칭호를 받았다.[06]

 명헌태후는 1849년 대비에 오른 이후 승하할 때까지 반세기 이상 왕실의 일원으로서 자리를 지켰다. 순조가 승하한 1834년(순조 34)부터 1852년까지 수렴청정을 했던 순원왕후와 1864년(고종 1)부터 1866년까지 수렴청정을 했던 신정왕후를 왕대비와 대왕대비로 모시며 왕실에 덕행의 모범을 보였다고 평가받는 인물이다. 명헌태후는 정순왕후, 순원

〈좌목〉　　　　　〈경운당재익일회작도〉　　　〈경운당익일회작도〉　　　〈경운당야진찬도〉

도06-01. 《고종신축진찬도병》, 1901년, 10첩 병풍, 견본채색, 216×483.3, 국립중앙박물관.

〈경운당내진찬도〉　　　　　　〈중화전진하도〉

좌목　　　〈경운당재익일회작도〉　　　〈경운당익일회작도〉

도06-02. 《고종신축진찬도병》, 1901년, 10첩 병풍, 견본채색, 각 149.5×47.8, 국립고궁박물관.

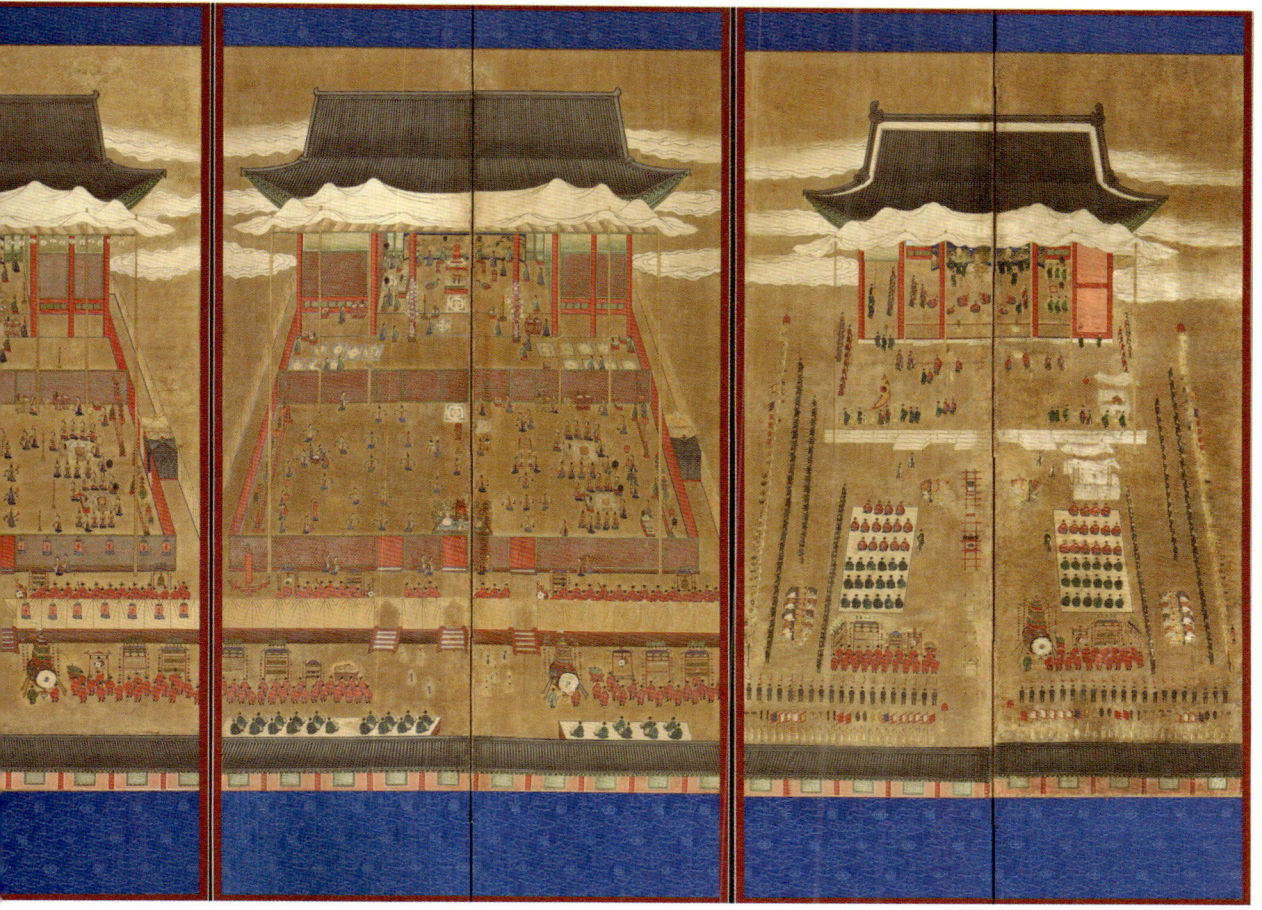

〈경운당야진찬도〉 〈경운당내진찬도〉 〈중화전진하도〉

왕후, 신정왕후, 명성황후처럼 19세기의 국정을 주도했던 여걸은 아니었으나 겸손한 품성과 선조를 받드는 효성으로 왕실의 존경을 받았다.

원래 고종은 명헌태후가 칠순이 되는 1900년에 진찬을 계획했다.[07] 왕조의 규례를 따라 명헌태후에게 가상존호례를 올렸지만[08] 명헌태후가 나라와 백성의 어려운 형편을 이유로 연향은 원치 않는다는 의사를 밝혔으므로 고종은 이 뜻을 존중하여 진찬 일자를 미루었다.[09] 1900년 연말에 고종은 진찬에 대한 논의를 재개하여 1901년 정월 초하루에 경운궁 중화전中和殿에서 명헌태후의 망팔을 축하하는 진하례를 베풀었다. 내진찬은 5월 13일 오전 9시에 경운당에서 거행되었고, 야진찬은 같은 날 오후 9~11시해시에 있었다. 5월 16일에는 고종의 익일회작과 야연, 이틀 뒤인 18일에는 황태자의 재익일회작과 야연을 내진찬과 같은 시각, 같은 장소에서 치렀다. 이를 위해 4월 19일부터 5월 2일까지 경운당에서 내진찬만 다섯 번의 예행 연습을 했다.[10]

진찬례 의절은 신정왕후의 팔순을 기념한 1887년정해년 진찬을 따랐으며 명헌태후의 의장 구성과 배열, 사권화絲圈花 제작, 명헌태후에게 탕·만두·차 등을 올리는 절목 등은 선조대왕회란오회갑을 기념한 1893년계사년 진찬에 기준을 두었다.[11]

『신축진찬의궤』에 의하면 진찬 장소는 모두 경운당이다. 그런데 이 경운당이 과연 경운궁의 어느 건물이었는가 하는 점은 구체적으로 검토할 필요가 있겠다. 결론적으로 이야기하면, 첫 번째 장면인 〈중화전진하도〉의 건물은 1902년 중화전이 완공되기 전까지 중화전으로 불리며 정전 대신 사용되었던 즉조당卽祚堂이며, 나머지 진찬과 회작의 장소는 즉조당 옆의 건물, 즉 경운궁 중건 후의 준명당浚明堂으로 파악된다.[12]

고종이 1896년 러시아 공사관으로 피신한 뒤 경복궁은 폐궁되었다. 1897년 고종이 환어를 준비할 때 경운궁은 작은 별궁 상태 그대로였다. 신축진찬이 거행된 1901년 5월 당시는 경운궁의 정전인 중화전이 완공되기 이전이며, 아직 궁궐 체제가 자리잡지 않은 상태로 전각의 쓰임새와 명칭도 확립되지 않았던 시절이다. 고종은 인조가 즉위했던 즉조당을 중화전이라고 이름만 바꾸어 정전 대신 사용하고 있었으며 새로운 중화전은 1901년 8월에 시작하여 1902년 9월에 중층 형태로 완공되었다.

『신축진찬의궤』의 〈경운당도〉를 보면 두 채의 건물이 담을 사이에 두고 나란히 그려

도06-03. 〈경운당도〉, 『신축진찬의궤』, 1901년, 목판화, 서울대학교 규장각한국학연구원.

도06-04. 〈즉조당〉 및 〈준명당〉, 『경운궁중건도감의궤』, 1906년, 목판화, 서울대학교 규장각한국학연구원.

져 있다.도06-03 이 건물 두 채를 1904년 화재로 소실된 경운궁의 재건 기록인『경운궁중건도감의궤』1906의 즉조당 및 준명당 그림과 비교해보면 각각 정면 일곱 칸과 정면 여섯 칸의 모습, 한쪽은 누하주樓下柱가 받치는 형식이 서로 일치해서 신축진찬의 장소인 경운당은 나중에 준명당이 된 건물임을 알 수 있다.도06-04 적어도 1902년 새로운 중화전이 완성되기 전까지는 즉조당 옆 건물을 경운당이라 명명하여 자전慈殿으로 사용했던 듯하고, 이 경운당은 1902년 경운궁 완공 이후 준명당이 된 건물로 여겨진다.

대한제국 시기에도 계속된 내입도병과 당랑계병의 제작

3월 23일 진찬소 당상에 장례원경 민영휘閔泳徽, 1852~1935, 명헌태후궁대부明憲太后宮大夫 홍순형洪淳馨, 1858~?, 궁내부 서리대신署理大臣 윤정구尹定求, 1841~1903를 임명했다. 홍순형은 명헌태후의 부친 홍재룡의 손자이자 명헌태후의 조카다. 낭청에는 상의사 주사 이응식李膺稙, 태복사 주사 이호집李鎬潗, 농상공부 주사 박희양朴熙陽, 1867~1932, 탁지부 주사 신유선申有善을 차정했다. 이들 진찬소 당랑 일곱 명의 명단은 제10첩에 쓰인 좌목과 일치한다. 진찬 준비와 진행 업무를 궁내부 장례원에 전담시키되 명헌태후궁대부가 일체를 관장하도록 했다. 진찬소는 교방사敎坊司에 설치되고 이들은 이곳에서 3월 27일 첫 모임을 했다.[13]

『신축진찬의궤』의 제작을 담당한 의궤청도 진찬소에 이어 교방사에 세워졌으며 의궤 당상과 낭청은 이호집을 제외하고 진찬소의 책임자들이 그대로 임명되었다. 의궤의 인출은 수정을 거쳐 1902년 2월 10일부터 시작되었다. 명헌태후전에 한 건, 내입 28건, 서고 세 건, 그 외에도 규장각·시강원·비서원·장례원, 네 곳의 사고에 보관되었다.[14]

의궤청 별간역에 장례원주사 박용기와 육품六品 조재홍이 차정되었다.[15] 이들은 내입도병 제작의 간역도 겸했는데 박용훈 등 화원 일곱 명을 이끌고 내입도병을 완성한 공로로 목면 두 필씩을 하사받았다.[16] 도병은 구전하교에 의해 1887년 정해년의 예를 따라 조성되었다.[17]

내입도병은 대병으로 네 좌를 제작하고 진찬소의 당랑 일곱 명에게도 대병을 분상했다. 표06-01 별간역에게는 중병을, 패장 이하 서제·의주색 고원·서사에게는 소병을 만들어 나누어주었다. 고직·사령·사환에게는 5냥에서 2냥이라는 가전이 소용된 것으로 보아 화축을 준 것 같다.[18] 1,504냥이라는 비용을 들여 최고 책임자 당상부터 가장 말직인 사환까지 진찬소를 구성하던 97명 전원에게 두루 기념화를 주었다.

표06-01. 1901년(신축년, 고종 38) 5월 진찬소의 내입도병과 당랑계병 제작 내역

대상	인원 수	종류	건 수	가전	총액
내입		대병	4조	100냥	400냥
당상	3원	대병	3좌	50냥	150냥
낭청	4원	대병	4좌	40냥	160냥
별간역	6원	중병	6좌	20냥	120냥
패장	49인	소병	49좌	10냥	490냥
서제	8인	소병	8좌	10냥	80냥
의주색 고원	2인	소병	2좌	10냥	20냥
서사	2인	소병	2좌	10냥	20냥
고직	3명			5냥	15냥
사령	9명			3냥	27냥
사환	11명			2냥	22냥
				총액	1,504냥

※『신축진찬의궤』「재용」참조.

《고종신축진찬도병》의 내용과 특징

국립고궁박물관과 국립중앙박물관 소장의 《고종신축진찬도병》은 1901년 1월 1일 경운궁 중화전 진하,[19] 5월 13일의 내진찬, 같은 날의 야진찬, 16일 고종황제의 익일 회작, 18일 황태자의 재익일 회작, 좌목을 내용으로 하는 10첩 병풍이다.

제1장면 〈중화전진하도〉를 보면, 중화전 대청에 일월오봉병을 배경으로 고종의 어좌가 마련되고 향좌아와 노연상이 설치되었다. 동쪽에는 여러 겹의 채화석彩花席 위에 놓인 표피방석과 안석으로 꾸민 황태자의 자리가 보인다. 어좌를 향해 앉은 대치사관이 치사문

을 낭독하고 있다.

　　예전 같으면 교룡기가 서 있을 서쪽 계단 위에는 태극기가 대신 설치되고, 마당 가운데에는 태복사太僕司에서 설치해놓은 황태자의 소여와 대연, 고종의 소여와 대연이 북쪽에서부터 나란히 문밖을 향해 준비되었다. 고종의 대차는 뜰 동쪽에, 황태자의 소차는 조금 뒤로 물러서 흰 차일과 휘장으로 만들었다. 대한제국기 이전의 진하례와 비교해 볼 때 의물의 배치, 헌가 악대, 참석자의 위치, 노부의장과 시위군병의 배열 등 기본적인 배설은 크게 달라지지 않았다. 그러나 대한제국기 이전에는 실내에 두었던 고종의 보안이 계단 위 동편에 설치된 휘장 안에 황태자 보안과 나란히 모셔져 있다.

　　경운당 내외의 배설은 도병 제작에 본보기로 삼았던 《고종정해진찬도병》과 매우 비슷하다. 제2장면 〈경운당내진찬도〉를 보면, 대청의 중앙에 십장생도 병풍을 배경으로 명헌태후의 보좌, 진작탁, 찬안이 설치되고 그 아래로 채화석이 깔린 진작위와 황태자비의 배위가 보인다. 도병에 그려진 명헌태후 보좌는 채화단석彩花單席을 간 연평상蓮平床 위에 홍전紅氈을 덮은 납교의鑞交椅와 답장으로 구성되었다. 보좌 양옆에는 선차비扇差備와 시위를 맡은 여관이 두 명씩 시립했다.

　　대청 서쪽에는 황태자비의 시연위가 있다. 1895년 을미사변으로 황후 자리가 공석이었으므로 황태자비만이 시연했다. 기둥 밖 동·서편에 두 줄로 깔린 채화석은 군부인 및 좌·우명부의 시위와 배위이다. 고종의 배위는 염외簾外의 북쪽 중앙에 설치되고 황태자의 것은 그 뒤에 동쪽으로 약간 치우쳐 펼쳐져 있다. 진찬소 당랑과 척신의 자리는 헌가 뒤 동편에 평보계平補階로 마련되었으며 종친과 의빈은 서쪽에 자리잡았다.

　　경운당 동쪽 온돌방은 명헌태후의 대차로 사용되고 고종과 황태자의 소차는 보계 위 동편 주렴과 황목장 사이에 나란히 배치되었다. 고종의 소차는 황색, 황태자의 소차는 검은색이며 서쪽 보계 위의 황태자비 편차의 표현은 생략되었다.

　　한 쌍의 향좌아, 보록寶盝이 놓인 보안, 노연상·화준·화룡촉 각 한 쌍은 국가 전례 의식에서 대청에 언제나 설치되는 의물이다. 군부인·좌우명부·종친·척신 들이 올린 치사문을 놓아두는 치사봉치안은 대청 동쪽 구석에 사각형의 상으로 그려져 있다. 향좌아에 놓인 표피 방석과 향꽂이, 노연상 위의 향로와 향합 등은 금분으로 설채되었다.

진찬례는 명헌태후 이하 참석자가 각자의 자리로 나아가면 명헌태후에게 휘건揮巾·시접匙楪·찬안·꽃을 차례로 올린 뒤, 고종이 명헌태후에게 첫 번째로 헌수하고 염수·소선·탕·대선大膳·만두饅頭를 올리는 순서로 진행되었다. 황태자가 두 번째 술잔을 올리고 난 뒤에 차를 올렸다. 제3작은 황태자비, 제4작은 연원군부인延原郡夫人, 1880~1964: 의친왕비, 제5작은 명부 반수가 차례로 올렸다.

고종과 황태자의 시연위가 있는 렴외의 공간은 정재가 공연되는 무대이기도 하다. 내진찬에는 여성 차비가 많이 등장한다. 진찬례의 진행을 돕기 위해 임시로 임명된 시위차비侍衛差備는 주렴 안쪽에서 일을 거행하는 여관, 주렴 밖의 보계에서 일을 거행하는 여령, 문밖의 뜰에서 받드는 비자婢子로 구분되며 이들의 복식과 색깔은 모두 달랐다. 이렇게 내연의 시위차비에 여관, 여령, 비자의 구별을 두기 시작한 것은 1848년(헌종 14) 무신년 진찬 때부터이다.[20]

《고종신축진찬도병》의 염내에 그려진 여관의 복식은 두 종류로 구별된다. 치마와 원삼을 모두 청색으로 입은 여성은 계청상궁啓請尙宮·전도상궁前導尙宮과 여관들이며,[21] 홍색 치마에 초록 원삼을 입은 여성은 시위상궁侍衛尙宮·찬청상궁贊請尙宮 등과 여관들이다.[22] 한편 여령차비女伶差備의 단삼은 이전에는 녹색이었는데 황색으로 대치되었다.

진찬·진연계병에서 정재의 표현은 큰 비중을 차지한다. 〈경운당내진찬도〉에는 무고, 사선무, 헌선도, 장생보연지무 등 네 종의 정재가 그려져 있다. 장생보연지무는 명헌태후가 대차에서 나와 보좌에 오르면 차비가 향을 피우고 경운당 대청의 주렴을 걷어 올리는 과정에서 맨 처음에 공연된 정재였다. 정재여령의 기본 복식은 염외의 여령차비의 복식과 동일하다.[23] 가인전목단, 무고, 육화대, 선유락, 첨수무, 검기무, 춘앵전, 연화대무, 학무 등 일부 여령의 특수한 꾸밈새에서 차이가 있을 뿐이다. 정재의장은 모두 의장기儀仗機에 꽂아서 보계의 동쪽과 서쪽에 나누어 배열했다. 이렇게 의장을 의장기에 꽂아놓는 것은 1868년 무진진찬 때부터이며 그 이전에는 정재여령이 직접 들고 있었다.[24]

이 신축년 진찬에서 전상악공은 악공 47명, 악사 네 명, 전악 네 명, 서기 두 명, 담지擔持 다섯 명 등 54명으로 의궤에 기록되어 있다.[25] 내취는 정수鉦手 한 명, 호적수號笛手 네 명, 나각수螺角手 두 명, 자바라수啫哼鑼手 두 명으로 구성되었다. 헌가악공은 악사, 전악, 서

기, 담지 각 두 명, 악공 36명으로 이루어져 있다. 이와 같은 의궤의 기록이 계병에서는 쉽게 구별되지는 않는다. 다만 헌가 악대 중에 건고 옆에 박을 들고 서 있는 사람은 녹초삼綠綃衫에 야대也帶를 착용한 것으로 보아 집박전악임이 분명하다.

제3장면〈경운당야진찬도〉를 보면 경운당의 공간 구획과 기용의 배설은 내진찬 때와 동일하다. 야진찬에는 고종과 황태자만이 시연했으므로 황태자비·군부인·좌우명부의 시연위와 배위가 모두 철거되었다. 진찬소 당랑과 종친·척신도 보이지 않는다. 유리원화등琉璃圓畵燈 20쌍, 두석대촉대 여덟 쌍과 소촉대 다섯 쌍, 홍사등롱紅紗燈籠 40쌍을 설치하여 조명을 대신했다.[26] 물론 음악의 시작과 마침을 알리는 휘도 조촉으로 바뀌었다. 유리원화등에 사용된 양초[洋燭]는 내하품이었으며 여러 색깔 초를 진찬소에서 준비했다. 나머지 촉대와 등롱에는 밀랍으로 만든 초[黃燭]를 사용했다.

정재는 학무, 연화대무, 춘앵전, 선유락, 육화대, 아박무, 가인전목단이 순서대로 공연되었는데 계병에는 가인전목단, 학무, 춘앵전, 연화대무, 육화대가 묘사되었다. 연향도에서 꼭 그려지는 것 중의 하나는 무대의 남쪽 중앙의 지당판池塘板이다. 지당판은 학무를 출 때 사용되는 일종의 무구로 규모가 큰 무구는 행사 당일 교방사에서 미리 진열해두는 것이 보통이다. 지당판은 채색한 침상寢床에 연꽃과 연잎을 꽂고 모란꽃 화병 여덟 개를 설치하며 가운데에는 옥방등屋方燈을 세우고 좌우에 커다란 연화통蓮花筒을 놓는 형태이다. 마치 연꽃이 만발한 연못처럼 보이도록 하는 것이다.[27] 화면에는 연화통 속에 앉아 있는 동기가 보인다. 또 선유락에 사용되는 채선彩船도 즐겨 그려지는데《고종신축진찬도병》에도 전상 악공들이 앉아 있는 보계 서쪽 끝에 그려져 있다.

제4장면〈경운당익일회작도〉에는 고종이 연향의 주체다. 참연자는 명부와 진찬소 당랑뿐이었으므로 행사장 설비는 비교적 간단한 편이나 내진찬이나 야진찬 때의 경운당 배설과는 차이가 있다. 염내와 염외를 구분하던 주렴은 철거되고 서쪽 보계 부분을 황목장으로 가려 그 공간 안에 명부의 배위와 시연위를 마련했다.[28] 배위는 별문단석別紋單席, 시연위는 별문방석別紋方席이라는 차이가 있으나 별문석이라는 공통점 때문인지 같은 형태로 표현되었다. 그 외에 주탁, 반화반탁頒花盤卓, 치사함탁致詞函卓이 보이며 대치사 차비 등 5명의 여관이 서립해 있다.

황룡문단석黃龍紋單席을 깐 용평상 위에 황전黃氈을 덮은 용교의와 답장으로 꾸민 고종의 어좌는 명헌태후의 보좌와 색깔만 다를 뿐 큰 차이가 없어 보인다. 황제의 위상에 맞게 모든 기용器容, 욕속褥屬, 보속褓屬은 붉은색에서 자황색紫黃色으로 바뀌었으며 평상과 교의 등을 황홍전黃紅氈으로 덮었다. 이로써 대한제국기 때에 제작된 궁중행사도는 쉽게 구별이 된다. 어좌의 시위는 선차비扇差備 두 명, 양옆의 진어찬차비進御饌差備를 겸하는 시위 여섯 명, 달자차비達字差備 한 명, 주청차비奏請差備 한 명, 전도前導 두 명으로 구성되었는데 경운당 진찬에서 고종 시연위를 구성했던 차비와 거의 일치한다.

익일회작 때에 고종을 시위한 차비는 경운당 내진찬과 야진찬 때 염외에서 고종을 시위했던 여령차비와 같은 사람들로 정재여령과 같은 복식을 입었다.[29] 이 여령차비들은 모두 지방에서 뽑아올린 기녀이거나 의녀 혹은 침선비이다. 이처럼 19세기 이래 궁중연향에서 여령은 정재와 시위를 모두 담당했으며 두 가지를 겸한 여령은 1868년(고종 5) 무진진찬 때부터 크게 증가하기 시작했다.[30] 익일회작 때에는 봉래의·무고·헌선도·몽금척·육화대·아박무·장생보연지무·검기무·선유락 등 아홉 종의 정재가 올려졌지만, 도병에는 그중에서 몽금척·선유락·봉래의·아박무가 그려졌다.

마지막 장면은 〈경운당재익일회작도〉이다. 황태자 재익일회작의 공간 구획, 대청의 기물과 차비 배설은 익일회작과 크게 다르지 않다. 다만 황태자가 연향의 주관자였으므로 모든 상보와 탁보, 방석의 색깔이 붉은색이다. 황태자 예좌는 채화단석을 깐 연평상 위에 평교의를 놓은 것이었으며 뒤에는 십장생병풍을 쳤다. 예좌의 좌우를 둘러싼 차비는 경운당내진찬 때 황태자 시연위를 위호했던 구성과 같다.

황태자의 재익일 회작에 공연된 정재는 수연장, 포구락, 헌선도, 몽금척, 장생보연지무, 보상무, 향령, 검기무, 선유락 등 고종 회작과 마찬가지로 아홉 종이었다. 계병에는 수연장, 검기무, 보상무가 그려졌다. 그런데 제4장면 〈경운당익일회작도〉와 비교하면 진찬소 당상과 낭청의 시연위 자리의 좌우가 바뀐 것을 알 수 있다. 의주가 달라지지 않았으므로 이는 화원의 실수로 볼 수밖에 없겠다.

황제가 된 고종의 오순 칭경과
《고종신축진연도병》

　　1901년 신축 진연은 황제가 된 고종의 오순을 칭경하기 위해 황태자가 올린 예연으로 고종의 탄신기념일인 음력 7월 25일에 맞추어 거행되었다. 1897년에 고종황제의 탄신일인 만수성절萬壽聖節은 국가경축일로 제정되었다. 외진연은 7월 26일, 내진연과 야진연은 27일, 황태자 회작과 야연은 29일에 모두 경운궁 함녕전咸寧殿에서 거행되었다.[31] 함녕전은 1897년 고종이 러시아공사관에서 경운궁으로 환궁에 대비해서 중화전 동북쪽에 짓기 시작한 침전으로 환궁 후 6~8월경에는 완공된 것으로 보인다.[32]

　　《고종신축진연도병》은 외진연, 내진연, 야진연, 황태자 익일회작, 좌목으로 이루어져 있다. 도06-05 《고종임진진찬도병》에서 예시되었듯이 외진연으로 거행되는 연향일 경우의 계병은 진하도를 생략했다. 좌목에는 궁내부 특진관特進官 민영휘 등 진연청 당상 세 명과 탁지부 주사 이규백李圭白, 1863~? 등 낭청 여덟 명의 관직 성명이 기록되어 있다.[33]

　　제1장면 〈함녕전외진연도〉는 고종이 주체가 된 외연으로서 주렴, 황주갑장, 황목장으로 행사장을 구획할 필요 없이 하나의 개방된 공간으로 연출되었다. 도06-05-01 황태자의 시연위가 전내의 동쪽에 보이고 비서원秘書院의 비서승秘書丞과 비서랑秘書郎은 전내의 진작위 양쪽으로 부복해 있다. 보계 위에는 재신과 진작관 아홉 명이 동서로 나누어 앉았고 재신의 뒷줄에는 시신侍臣이 참연했다. 상층보계에 오르지 못한 불승전자는 하층보계 동·서

쪽에 앉아 있으며 보계 아래 줄지어 앉은 사람들은 선온을 받은 백관들이다.[34] 상층, 하층 보계에서 참연을 허락받은 사람 명단이 730명에 이르렀으므로 그림에는 위차를 표시하는 선에서 대폭 줄여서 표현했다.

보계 위에 늘어선 등가 악공만 빼면 소여와 대연, 어마와 장마를 전정에 벌여 놓은 점, 노부의장과 호위군관의 도열, 태극기·둑·편차의 위치 등은 정전에서 거행되는 진하례와 매우 닮았다.[35] 향좌아, 노연상, 화준, 산화탁散花卓의 배치, 군막 형태의 고종 편차 등은 색깔만 황색으로 바뀌었을 뿐 여전하다. 어좌 주변 황제의 위의에 맞게 달라진 시위 의장이 모두 표현되지는 않았지만, 기둥 밖 동·서편에는 화려하게 금채로 표현된 수병水甁, 향로香爐, 향합香盒, 불진佛塵, 타호唾壺·중대中臺·부상跗床, 관분盥盆·중대·부상, 교의交椅가 각 한 쌍씩 배치되어 있다. 동편에는 황태자 치사안致詞案과 반수 치사안도 보인다. 하층보계 왼쪽 구석에는 태극기가 높게 세워지고, 치중문致中門을 지키고 있는 군졸은 신식 군복을 입었다. 외진연에서 17종류의 정재가 공연되었지만 계병에는 가자와 금슬 외에 만수무만 그려졌다. 가자는 자적두건紫的頭巾에 녹단령綠團領을 입고 자적광대紫的廣帶를 착용했으며 금슬은 악공과 같은 옷을 입었다.

함녕전내진연咸寧殿內進宴 때에도 황후가 공석이었으므로 고종 황제가 연향을 주관했다. 도06-05-02 대청 서쪽에서 황태자비가, 렴내의 동·서쪽에는 좌·우명부와 군부인郡夫人이 시연했다. 주렴 밖 동쪽에는 황태자와 영친왕 이은李垠, 1897~1970이 북쪽을 상위로 하여 앉아 있고, 진찬소 당랑과 종친·척신은 보계 아래 치중문 안쪽 뜰에 동서로 나뉘어 자리잡았다. 야연에는 황태자만 참여했다.

〈함녕전야진연도〉와 〈함녕전익일회작도〉에도 인물과 사물을 그려내는 능숙한 필치 뒤에는 일률적인 형식미를 숨길 수는 없지만 명료한 윤곽선과 곁에 부여된 덧선, 여관과 여령 머리장식과 복식의 꼼꼼한 묘사, 악기나 의장물의 세밀한 문양 표현, 건축물에 가해진 적당한 명암 등이 화려한 설채와 잘 어우러져 있다. 도06-05-03, 도06-05-04

『신축진연의궤』의 인출은 1902년 3월 15일이 길일로 잡혔다.[36] 계병 제작은 고종의 하교를 받들어 1892년임진년의 예에 의거하여 추진되었으며 장례원 주사 박용기와 육품 조석진의 감독 아래 화원 박용훈 등 일곱 명이 작업했다. 표06-02 이들은 1887년《고종정해진

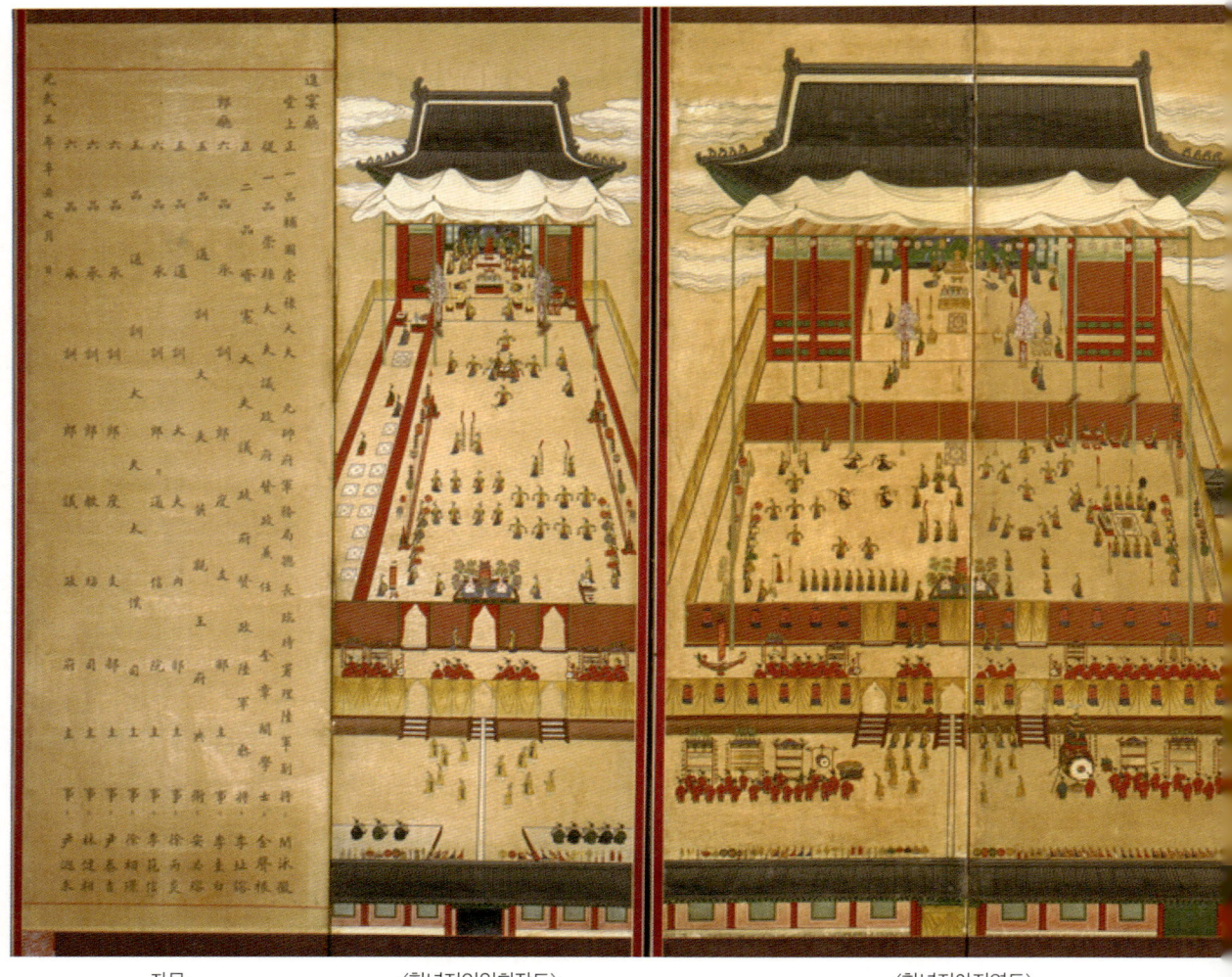

좌목　　　　　〈함녕전익일회작도〉　　　　　〈함녕전야진연도〉

도06-05.《고종신축진연도병》, 1901년, 8첩 병풍, 견본채색, 각 149.5×48.5, 연세대학교박물관.

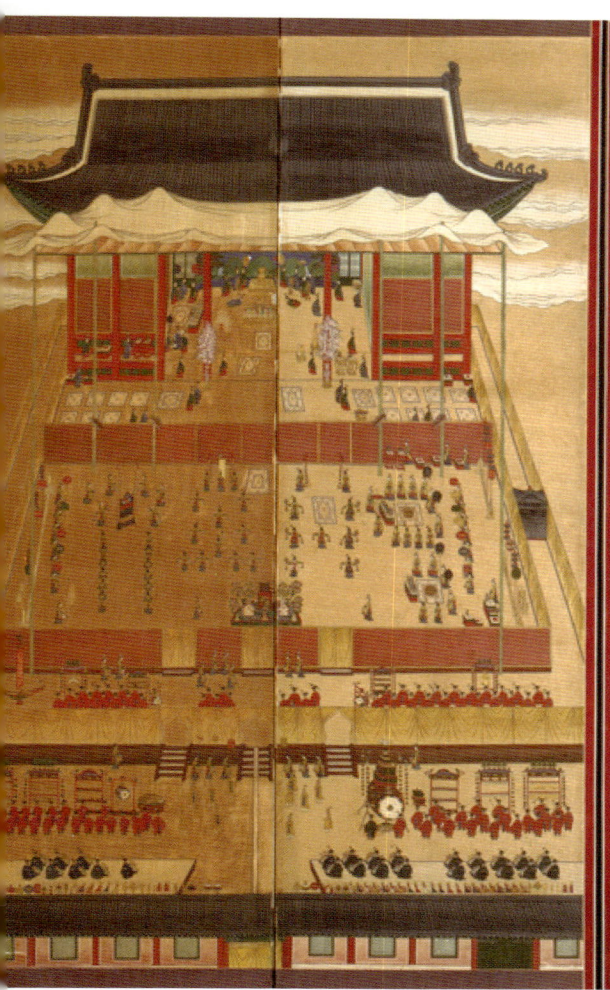
〈함녕전내진연도〉

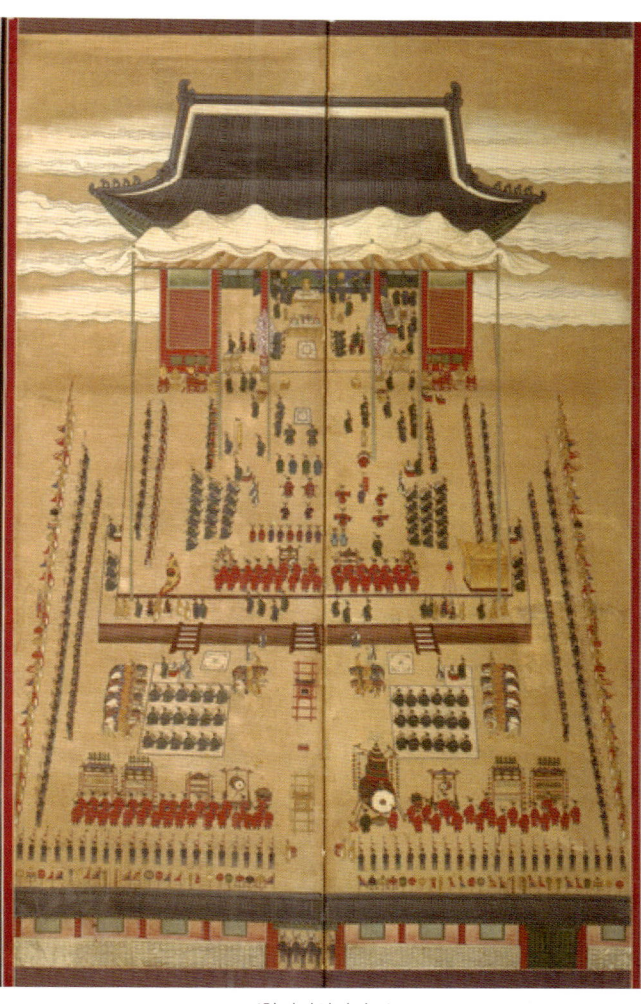
〈함녕전외진연도〉

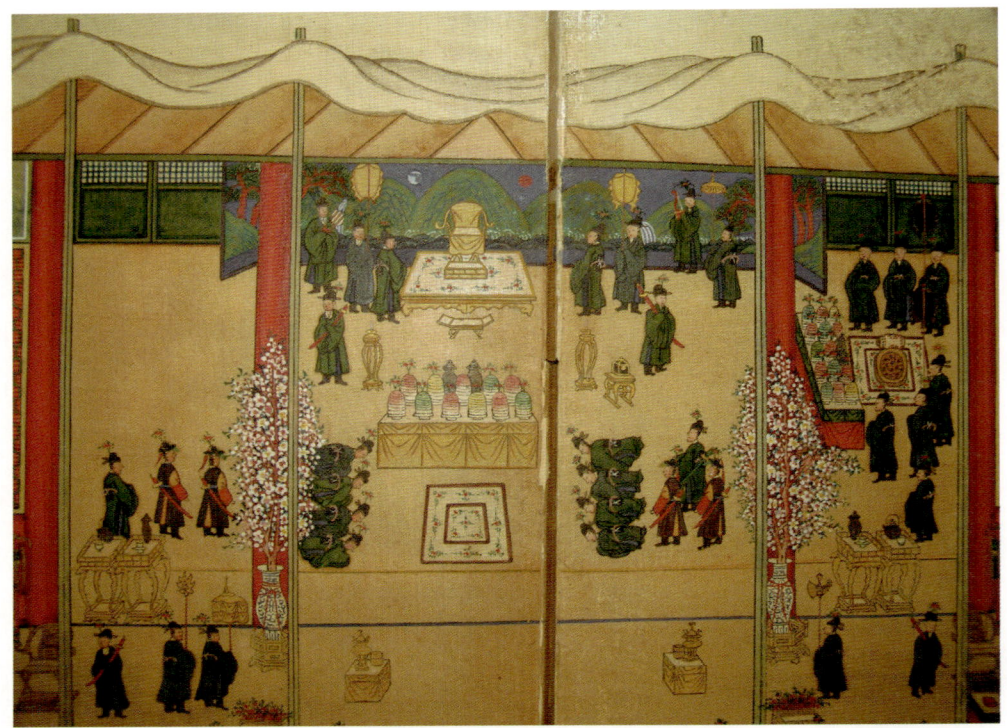

도06-05-01.
〈함녕전외진연도〉
부분.

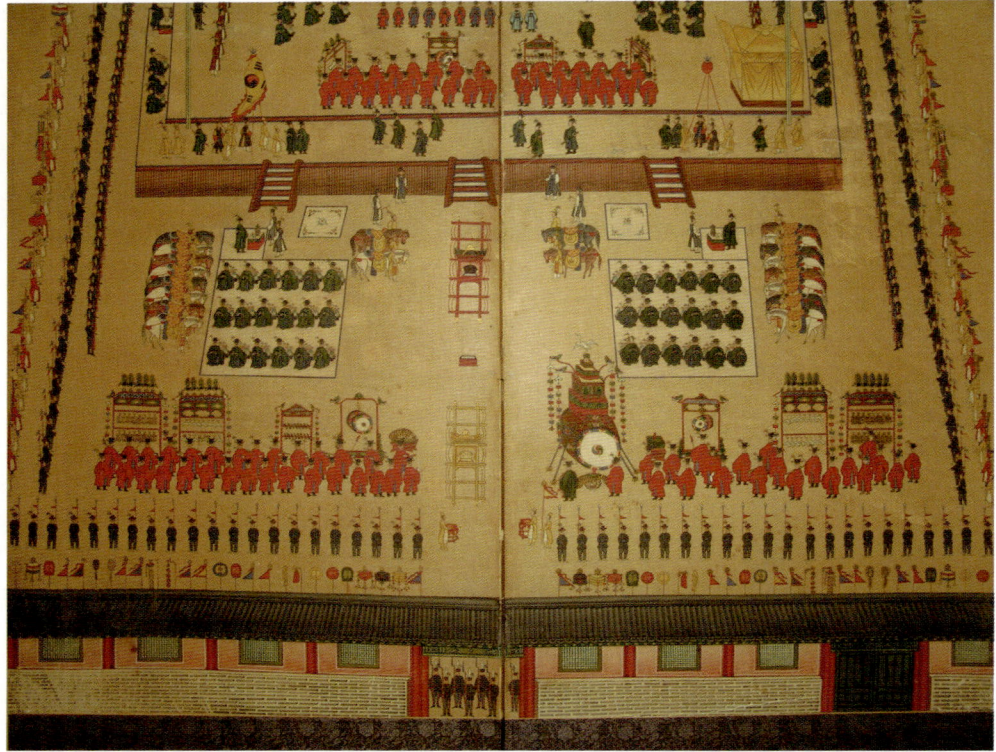

도06-05-02.
〈함녕전내진연도〉
부분.

도06-05. 《고종신축진연도병》, 연세대학교박물관.

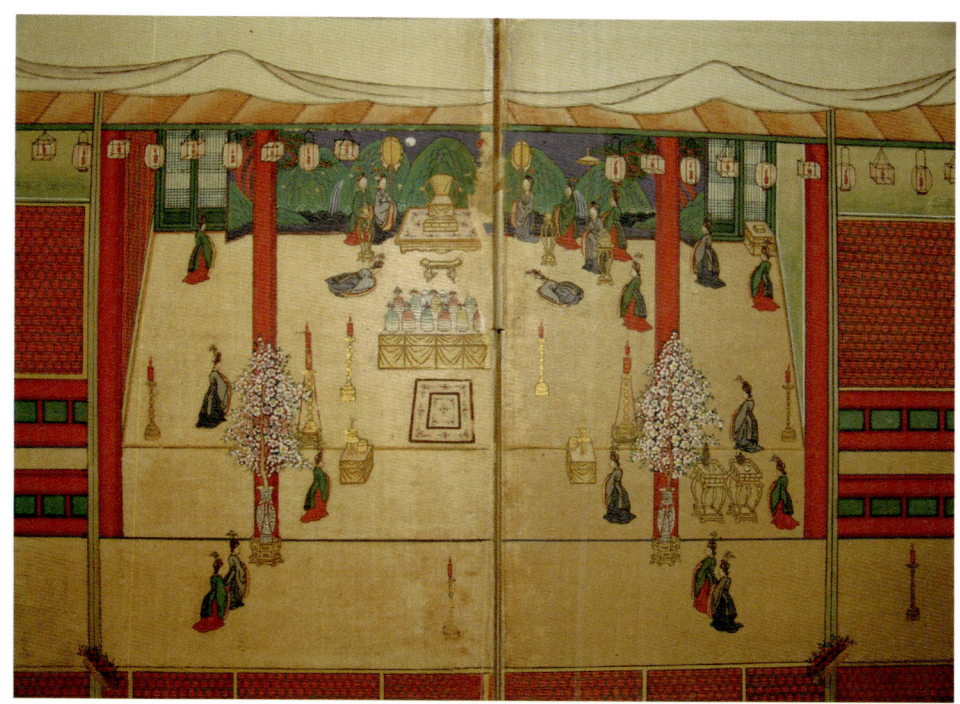

도06-05-03.
〈함녕전야진연도〉 부분.

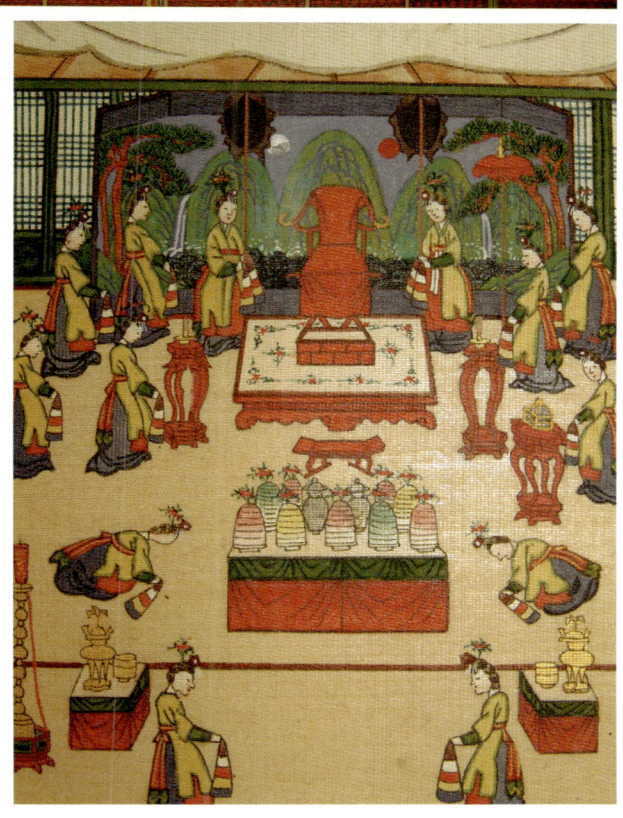

도06-05-04.
〈함녕전익일회작도〉 부분.

표06-02. 1901년(신축년, 고종 38) 7월 진찬소의 내입도병과 당랑계병 제작 내역

대상	인원 수	종류	건 수	가전	총액
내입		대병	6좌	100냥	600냥
당상	3원	대병	3좌	50냥	150냥
낭청	8원	대병	8좌	40냥	320냥
별간역	9원	중병	9좌	20냥	180냥
패장	56인	소병	56좌	10냥	560냥
서제	17인	소병	17좌	10냥	170냥
의주색 고원	2인	소병	2좌	10냥	20냥
서사	2인	소병	2좌	10냥	20냥
고직	4명			5냥	20냥
사령	10명			3냥	30냥
사환	10명			2냥	20냥
				총액	1,090냥

※『신축진연의궤』「재용」참조.

찬도병〉을 그린 이래 1902년 11월의 진연까지 연속해서 진찬·진연도병을 기화하는 일을 맡았다.[37] 박용기를 필두로 한 구성에 거의 변화가 없는 화원 집단이 제작한 점도 1887년 이후의 진찬·진연도병이 거의 비슷한 양상으로 제작된 한 가지 이유가 된다.

고종 황제의 기로소 입소를 기념한
《고종임인사월진연도병》

진연의 준비와 도병 제작

1902년(광무 6), 임인년은 고종이 51세가 됨과 동시에 등극한 지 40년째 되는 해로서 여러 가지 국가적 차원의 기념 행사들이 거행되었다. 황태자는 1월에 고종에게 존호를 올리고 고종은 3월에 영조의 뒤를 이어 기로소에 들어갔으며 4월에는 문무백관들이 이를 축하하는 진연을 올렸다.

서울역사박물관과 국립국악원 소장의《고종임인사월진연도병》高宗壬寅進宴圖屛은 고종의 기로소 입소 의례와 이를 경축하는 진연의 두 가지 행사로 구성되었다. 어첩 친제, 진궤장進几杖, 친림 사찬, 진하례, 친림 기로연 등 입기로소 관련 의례와 외진연, 내진연, 야진연, 황태자 회작 등 연향 의례가 설행 순서에 따라 그려졌다. 한 첩에 한 장면씩 그려진 10첩 병풍이다.[38] 도06-06, 도06-07 마지막 첩 좌목은 의정부 참정參政 김성근金聲根, 1835~1919, 찬정贊政 윤정구尹定求, 1841~1903, 지돈녕원사 김학수金鶴洙, 1849~? 등 진연청 당상 세 명과 법부 주사 김남제金南齊, 탁지부 주사 신유선申有善, 태복사 주사 윤기섭尹蘷燮, 농상공부 주사 박희양朴熙陽, 1867~1932, 교방사 주사 이원하李爰夏, 군부 주사 조설하趙卨夏, 1872~?, 내부 주사 서인순徐寅淳, 1854~?, 농상공부 주사 서상면徐相勉, 1867~1920 등 낭청 여덟 명이 기록되었다.

좌목 〈함녕전익일회작도〉 〈함녕전야진연도〉 〈함녕전내진연도〉 〈함녕전외진연도〉

도06-06-10. 좌목의 인장 부분.

도06-06. 《고종임인사월진연도병》, 1902년, 10첩 병풍, 견본채색, 각 159×58, 서울역사박물관.

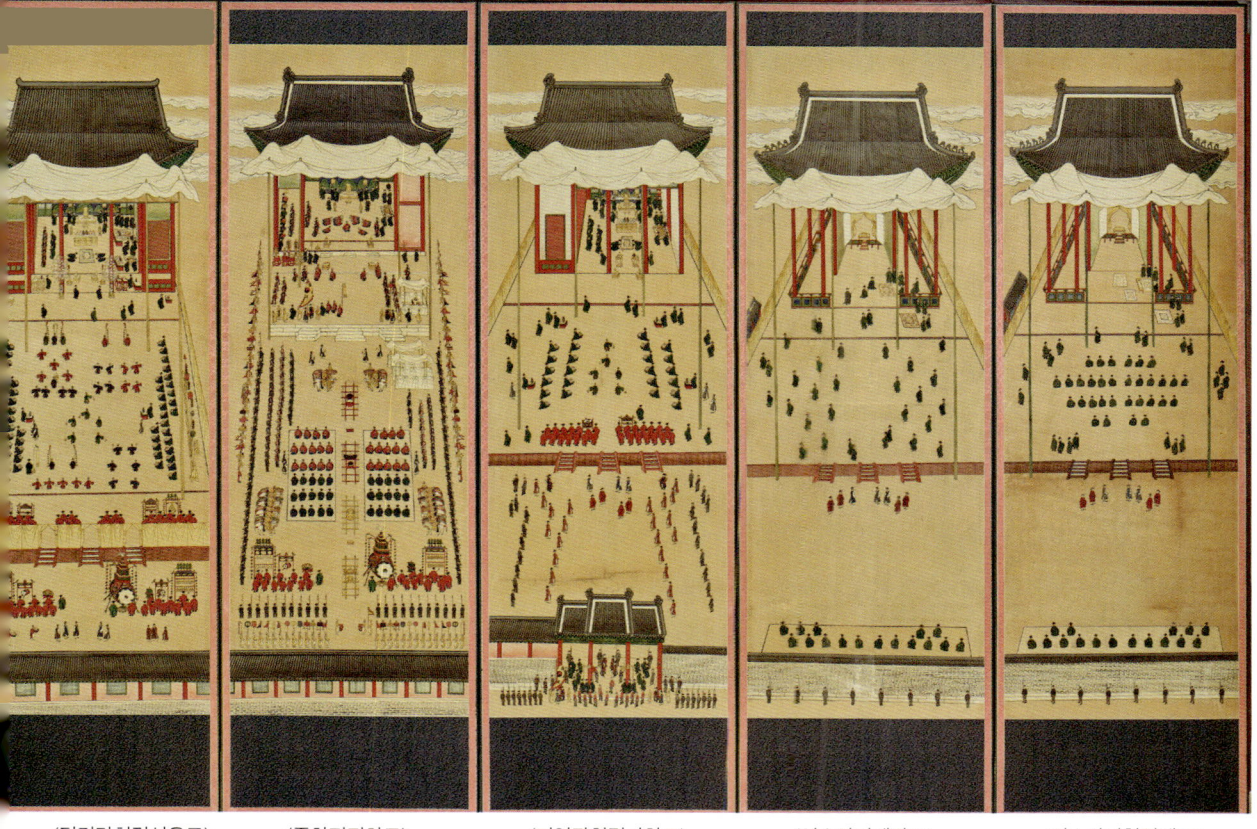

〈덕경당친림선온도〉　　〈중화전진하도〉　　〈기영관친림사찬도〉　　〈영수각진궤장도〉　　〈영수각어첩친제도〉

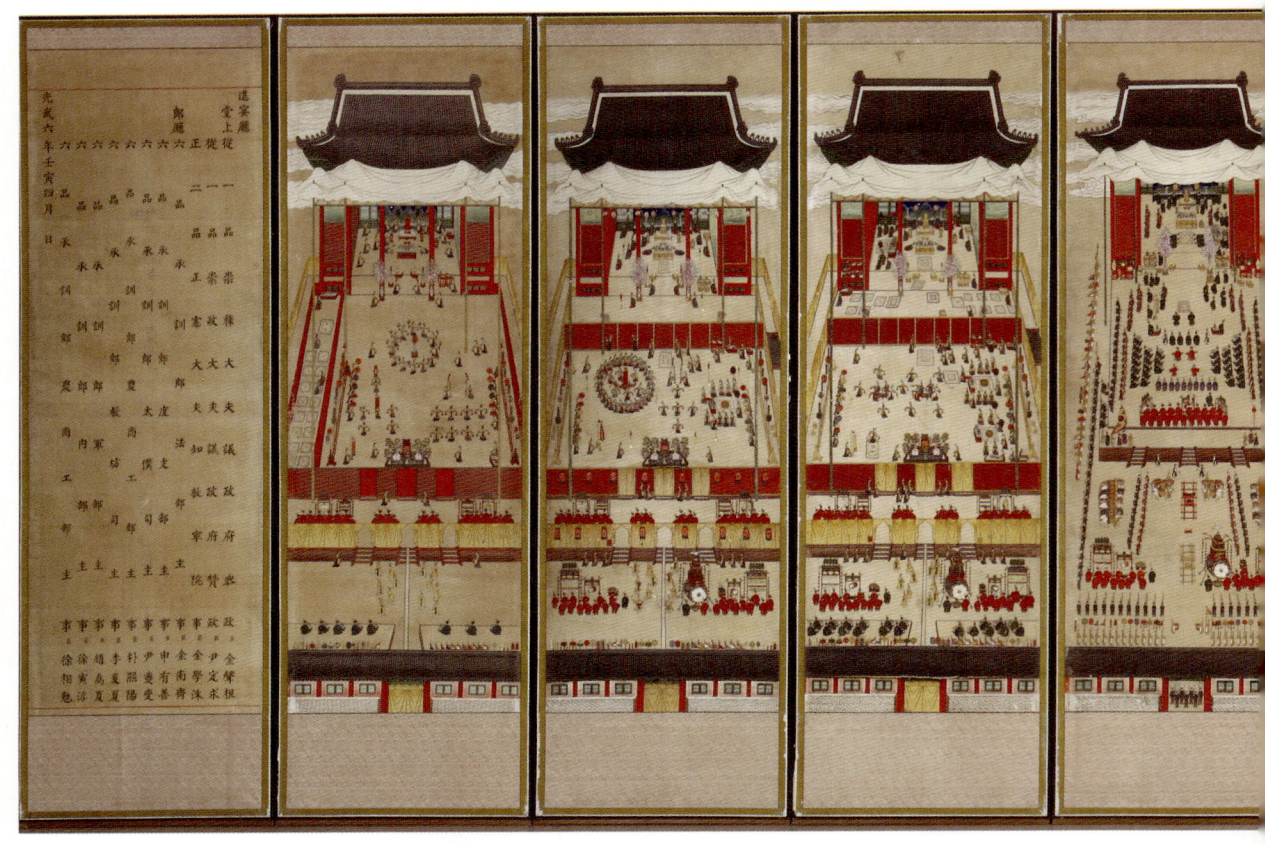

좌목　　　〈함녕전익일회작도〉　　　〈함녕전야진연도〉　　　〈함녕전내진연도〉　　　〈함녕전외진연도〉

도06-07.《고종임인사월진연도병》, 1902년, 10첩 병풍, 견본채색, 각 162.3×59.8, 국립국악원.

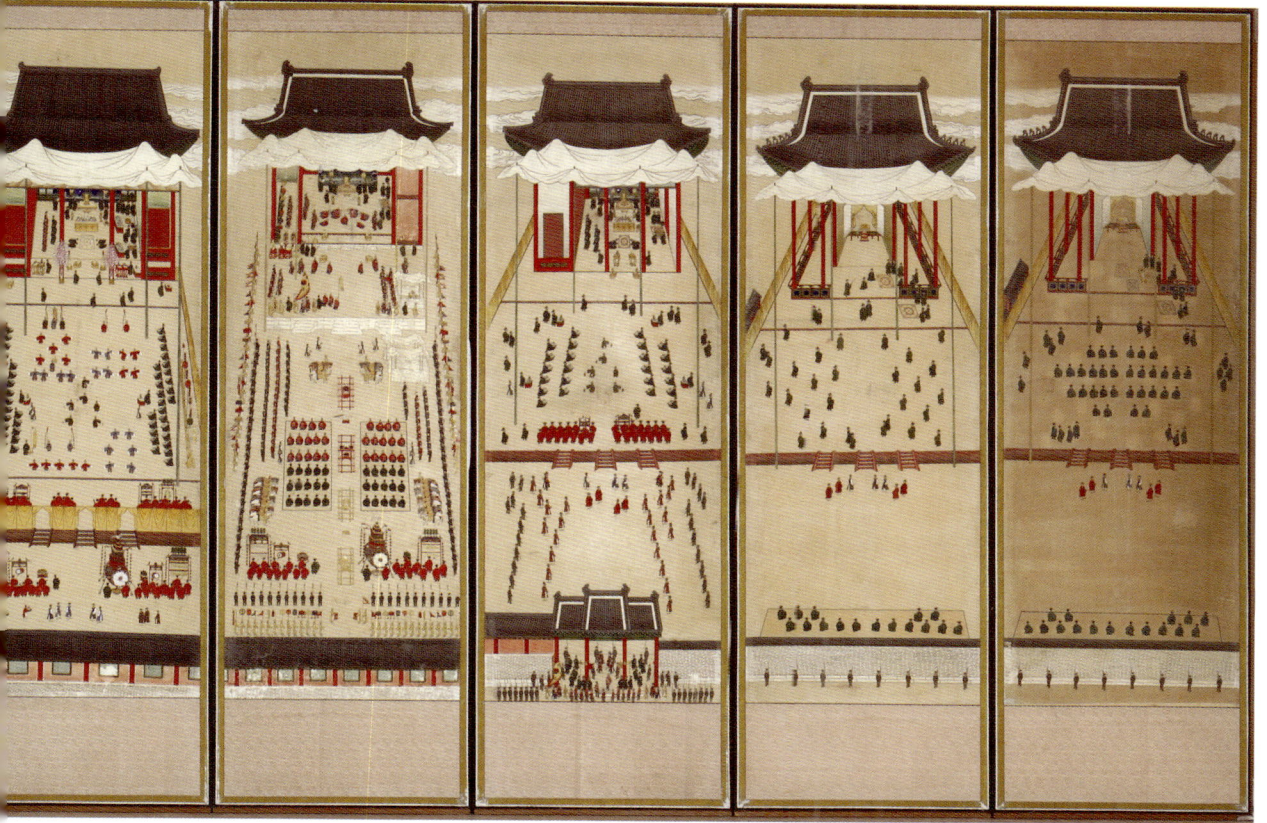

〈덕경당친림선온도〉　〈중화전진하도〉　〈기영관친림사찬도〉　〈영수각진궤장도〉　〈영수각어첩친제도〉

표06-03. 1901년(임인년, 고종 39) 7월 진찬소의 내입도병과 당랑계병 제작 내역

대상	인원 수	종류	건 수	가전	총액
내입		대병	8좌	100냥	800냥
당상	3원	대병	3좌	50냥	150냥
낭청	8원	대병	8좌	40냥	320냥
별간역	6원	중병	6좌	20냥	120냥
패장	10인	소병	10좌	10냥	100냥
서제	13인	소병	13좌	10냥	130냥
의주소의註所 고원	2인	소병	2좌	10냥	20냥
서사	2인	소병	2좌	10냥	20냥
고직	4명			5냥	20냥
사령	10명			3냥	30냥
사환	10명			2냥	20냥
				총액	1,730냥

※『임인진연의궤』「재용」참조.

입기로소 행사가 계병 내용의 절반을 차지하고 있지만 좌목이 진연청 당랑이므로 이 계병은 진연청의 계병임은 분명하다. 숙종과 영조 대에는 기로소의 계첩이 별도로 만들어졌고 입기로소를 경축하는 연향을 마친 뒤에는 여러 관청에서 기념화를 제작했지만 고종 임인년에는 두 종류 행사를 한 병풍에 연출했다는 점에서 특별하다. 또 여러 의례를 다 포괄하려다보니 한 첩에 한 장면씩을 배치한 점도 이전에 없던 새로운 양상이다.

진연을 치르는 데에는 총 182만 3,189냥의 비용이 탁지부, 전선사, 내탕고에서 충당되었는데 내입도병과 당랑계병의 제작에는 총 1,730냥의 비용이 들었다. 궁중에 진헌된 여덟 좌, 진연청의 당상관에게 줄 세 좌, 진연청의 낭청에게 나누어줄 여덟 좌는 모두 대병으로 제작비용은 각각 100냥, 50냥, 40냥으로 차별되었다.39 표06-03 내입본 여덟 건 중에는 운현궁도 포함되었던 것 같은데, 서울역사박물관 소장본의 좌목 마지막 줄 옆에는 "운현궁인"雲峴宮印이라는 인장이 찍혀 있어서 원 소장처를 알려준다. 도06-06-10

《고종임인사월진연도병》은 1901년 신축년 진연의 예를 본보기로 삼아 제작되었으며『임인진연의궤』의 편찬을 위해 설치된 의궤청에서 주관했다. 장례원에 설치된 의궤청에서 박용기와 조석진의 감독 아래 박용훈을 포함한 일곱 명의 화원이 병풍과 의궤 도식을 함께 기화했다.40『임인진연의궤』는 행사 이듬해인 1903년 2월 10일 인출하기 시작했다.41

조선의 왕으로는 네 번째이자 마지막으로
기로소에 들어가는 의례를 그린 행사도

고종은 영조의 고사를 따라 51세가 되는 1902년 3월 27일에 왕으로서 네 번째이자 마지막으로 기로소에 들어갔다. 고종은 등극 40년을 칭경하는 의례로 1월 18일에 덕경당에서 황태자가 직접 올리는 가상존호책보를 받았으며[42] 26일에는 중화전에서 진하를 받았다.[43] 고종 입기로소 논의는 2월 20일 완평군完平君 이승응李昇應, ?~1909이 51세에 기로소에 들어간 영조의 규례를 마땅히 고종도 계승해야 한다고 제의한 것에서 비롯되었다.[44] 고종은 대신과 황태자의 잇따른 청을 받아들여 2월 24일에 입기로소를 결정했다.[45] 진연례는 줄곧 사양하다가 3월 6일에야 나라 형편을 감안하여 검약하게 마련하는 범위에서 허락했다.[46]

모든 입기로소 절차와 부수되는 의식은 영조 대의 규례를 참고로 했다. 고종은 황제로서 천자의 의식에 기준을 두어야 하겠지만 우선 『대전통편』대로 시행하되 어첩에는 응당 황제라고 쓰고 황색으로 장황할 것을 논의했다. 그리고 3월 19일 시의를 참작하여 새로 제정한 『기로소관제』를 반포하고 원수부元帥府 기록국총장記錄局總長 이지용李址鎔, 1870~?에게 기로소 비서장을 겸임시켰다.[47]

입기로소와 관련된 도병 전반부 다섯 첩의 구성은 영조 대의 《기사경회첩》과 상통한다.[48] 고종은 3월 27일 선원전과 명성황후의 신위를 모신 경효전敬孝殿에 참배한 다음 기로소에 가서 영수각을 돌아보고 어첩에 친제했다.[49] 어첩을 봉안한 뒤, 상의사에서 만든 궤장을 올렸는데 제1첩과 제2첩에 바로 이 모습이 그려졌다.[50]

제1첩 〈영수각어첩친제도〉靈壽閣御帖親題圖를 보면 영수각 북벽의 벽감이 열려 있고 서안 위에는 벽감에서 꺼낸 어첩이 펼쳐져 있으며 어첩 옆에는 벼루와 붓도 준비되어 있다.^{도 06-06-01} 중앙에는 고종의 배위와 황태자의 배위가 벽감을 향해 펼쳐지고 영수각 기둥 바깥 덧마루 위에는 황태자 순종의 시좌가 있다. 고종과 함께 기로소에 들어간 기로신 16명과 대신들은 덧마루에 겹줄로 앉아 이 광경을 지켜보고 있다.

영조 대 《기사경회첩》의 〈영수각친림도〉를 그대로 긴 병풍 화폭에 옮겨다놓은 모습이다.^{도03-02-03} 지붕의 치미와 잡상, 대청 북벽의 벽감, 왼편의 삼문, 벽을 따라 설치된 휘장

도06-06-01. 제1첩 〈영수각어첩친제도〉 부분.

도06-06-02. 제2첩 〈영수각진궤장도〉 부분.

도06-06. 《고종임인사월진연도병》, 서울역사박물관.

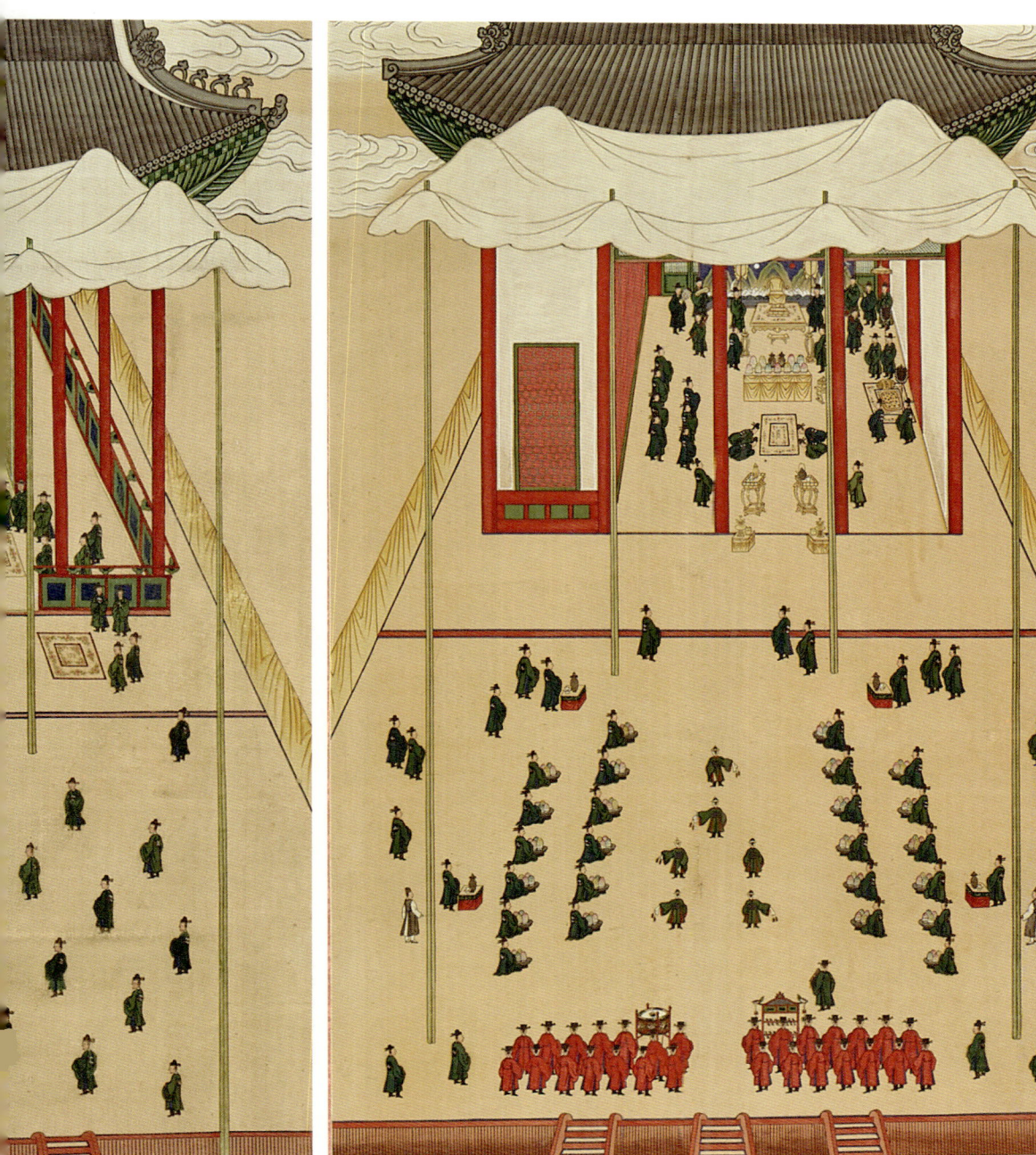

도06-06-03. 제3첩 〈기영관친림사찬도〉 부분.

▼ 도06-06-04. 제4첩 〈중화전진하도〉 부분. ▼ 도06-06-05. 제5첩 〈덕경당친림선온도〉 부분. ▼ 도06-06-06. 제6첩 〈함녕전외진연도〉 부분.
▼▼ 도06-06-07. 제7첩 〈함녕전내진연도〉 부분. ▼▼ 도06-06-08. 제8첩 〈함녕전야진연도〉 부분. ▼▼ 도06-06-09. 제9첩 〈함녕전익일회작도〉 부분.

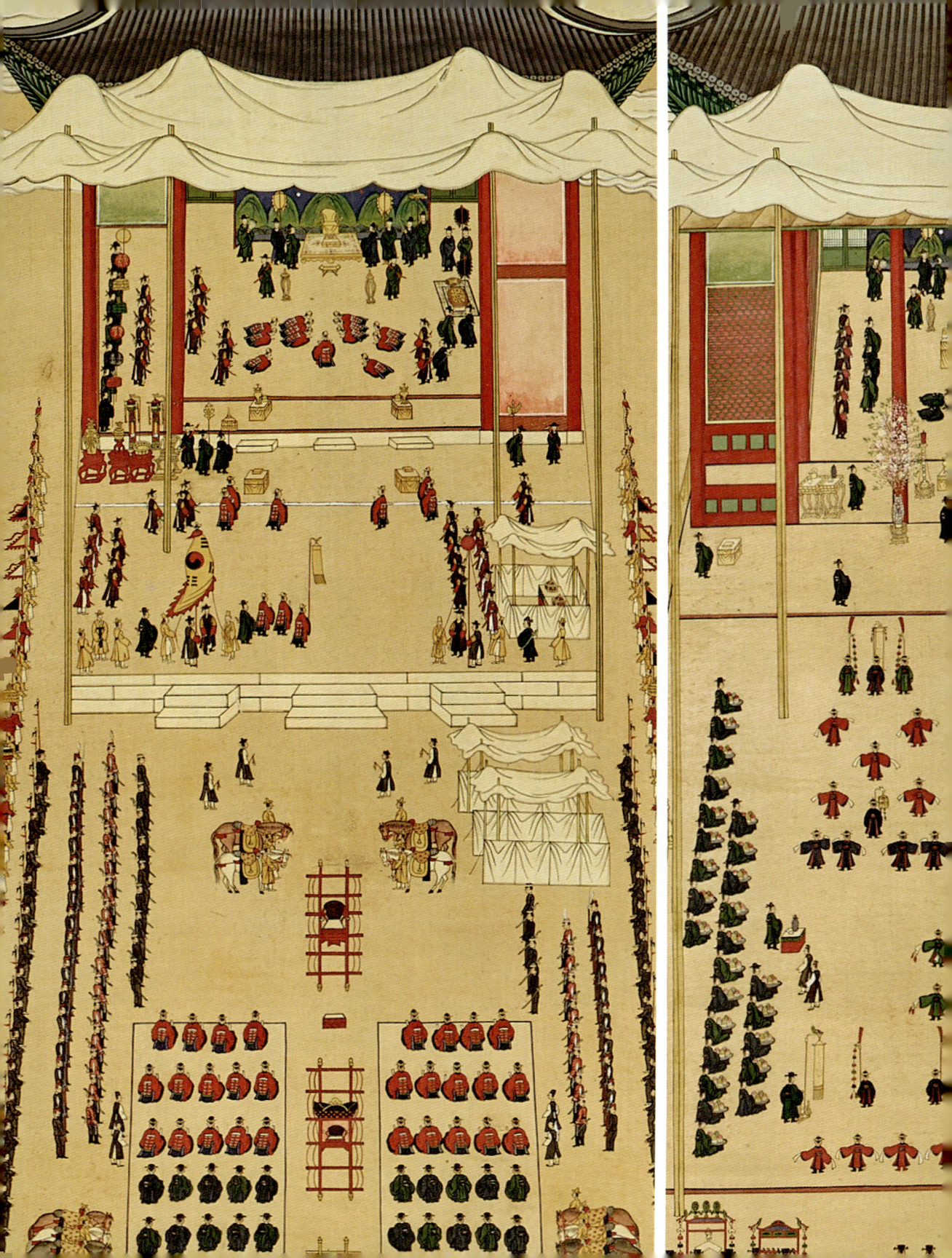

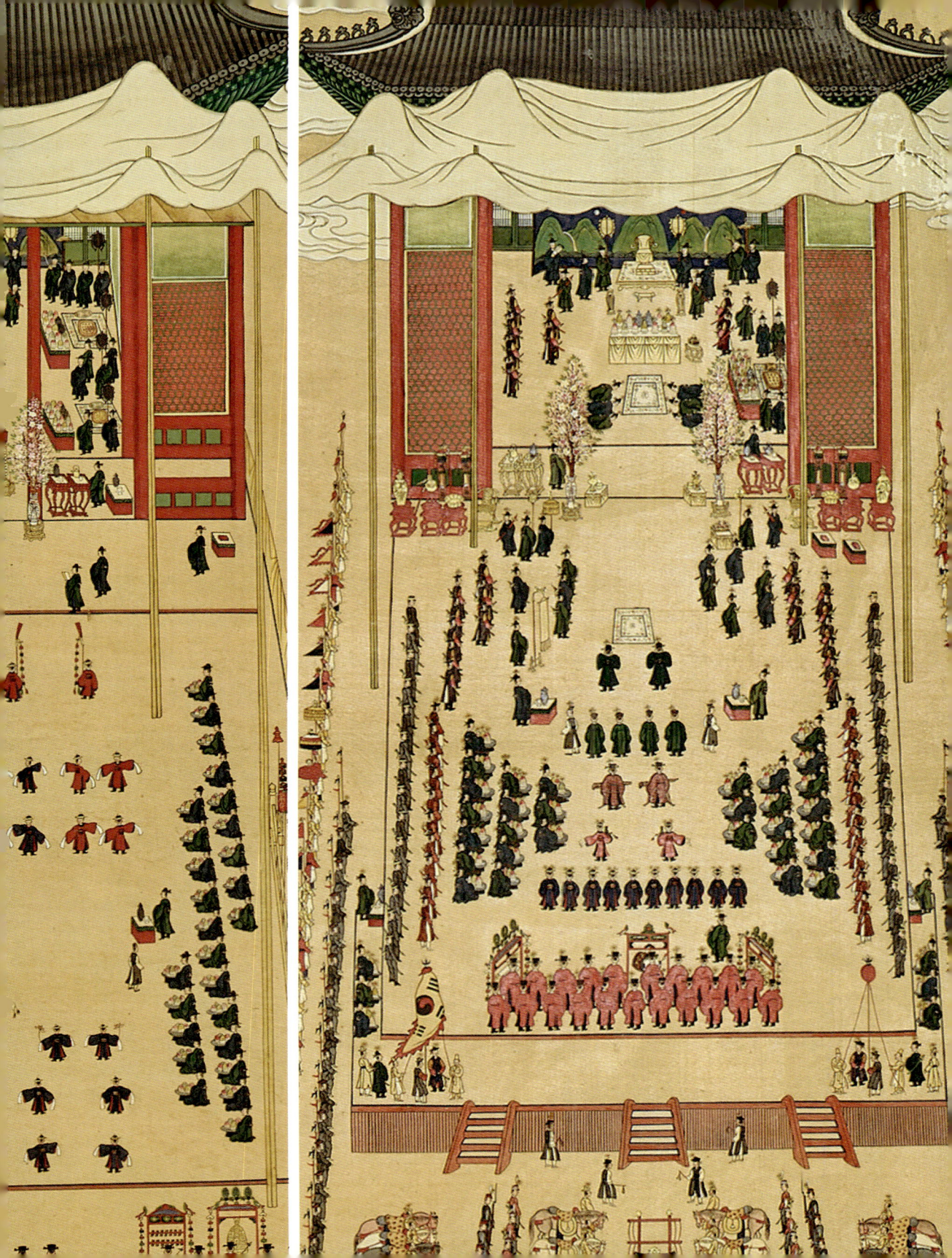

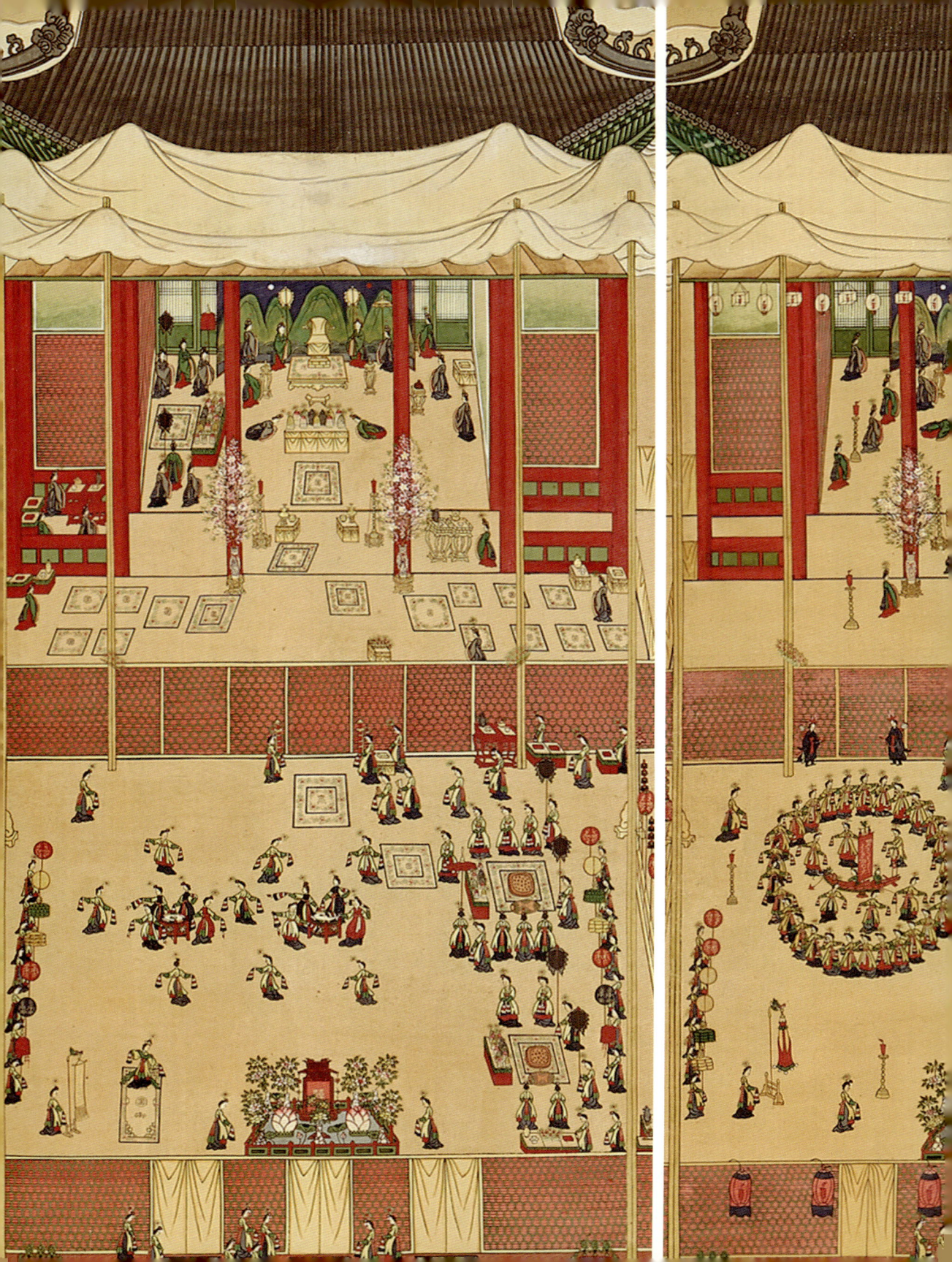

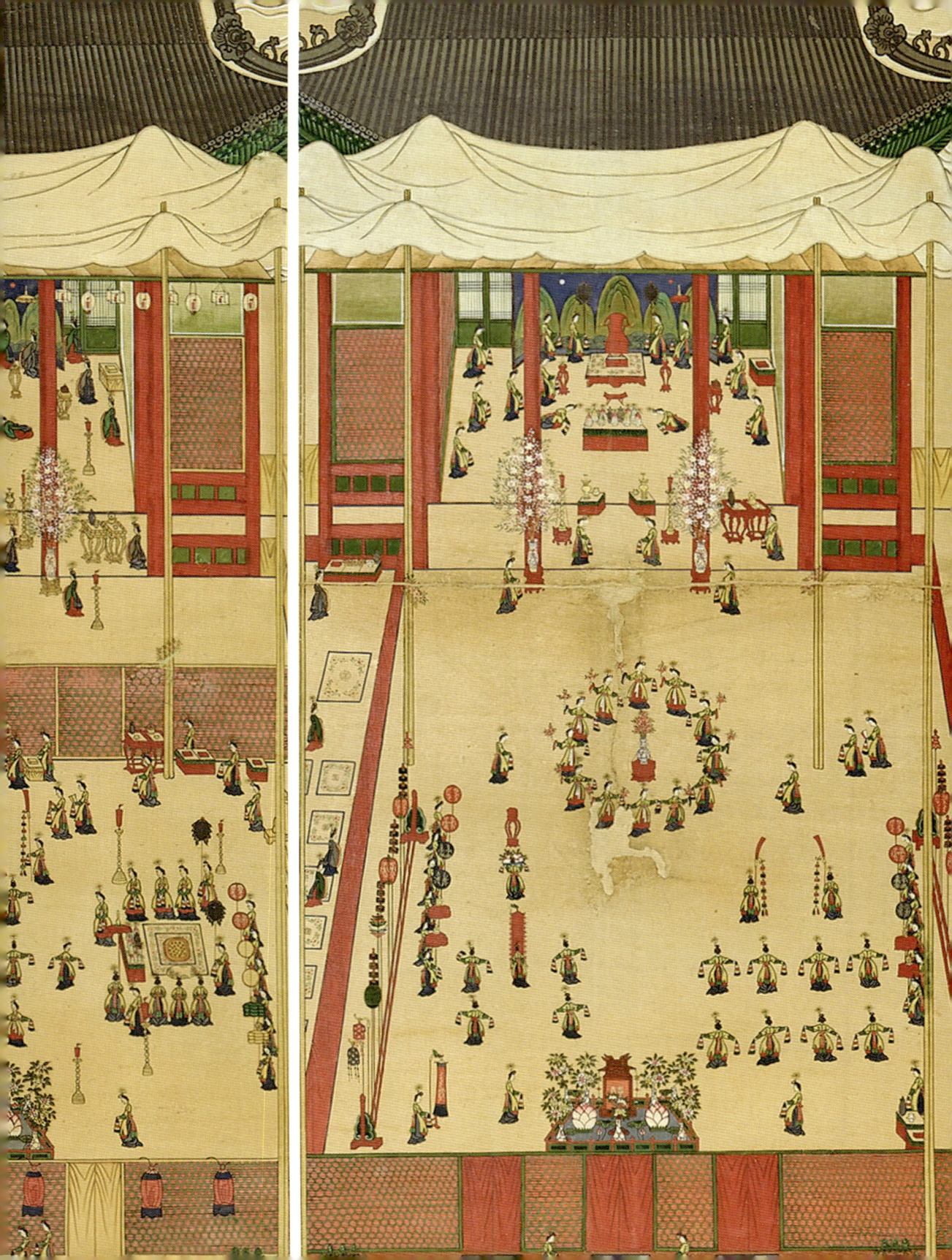

등 건물과 주변 설비는 변함이 없다. 벽감의 장막과 담장의 휘장, 벽감 앞의 궤안几案, 고종의 자리 앞의 서안 등이 붉은색이 아닌 황색으로 바뀌었을 뿐이다. 그런데 이날 순종뿐만 아니라 영친왕도 고종을 따라 영수각에 와서 황태자 옆자리 앉아 친제 의식에 참여했으나 그림에는 표현되지 않았다. 의례에서 중요한 인물의 존재가 생략된 점은 의아하지만 《기사경회첩》의 〈영수각친림도〉 도상을 충실히 답습했기 때문이 아닐까 추정한다.

제2첩 〈영수각진궤장도〉靈壽閣進几杖圖는 상의사 제조 이지용이 안석과 지팡이를 올리는 장면이다. 도06-06-02 벽감 안의 궤안에는 먼저 친제를 마친 어첩궤가 봉안되어 있다. 고종의 자리 앞에는 안석을 받든 자가 무릎 꿇고 봉시奉侍에게 전해주면 봉시가 고종을 대신해서 안석을 받으려는 모습이 보이며, 그 뒤에는 지팡이를 받든 자가 순서를 기다리고 있다. 왕이 기로소에 들어갈 때 궤장을 올리는 것은 숙종 이래의 관례로 영조도 궤장을 진헌받았다. 〈어첩친제도〉에서도 그랬지만 보계 위의 기로신들과 관원들이 대칭으로 배열되어 있는 점이 흥미롭다.

제3첩 〈기영관친림사찬도〉耆英館親臨賜饌圖는 영수각에서 입소 의례를 마친 고종이 기영각으로 자리를 옮겨 기로소 당상들에게 사찬한 광경을 그린 것이다. 도06-06-03 실내에는 고종의 어좌와 찬안을 중심으로 동쪽에 황태자의 시연위가 펼쳐져 있다. 덧마루 위에 좌우로 나누어 앉은 기로당상들은 등가 악공의 연주에 맞추어 무동이 공연하는 향령을 보고 있다.

제4첩 〈중화전진하도〉는 고종이 기로소에 들어간 이튿날인 3월 28일 중화전즉조당에서 백관이 올린 진하례를 그린 것이다.[51] 도06-06-04

제5첩 〈덕경당친림선온도〉는 같은 날 덕경당德慶堂에 임어하여 기로신들에게 선온하고 직접 지은 연구시를 내려준 사실을 그린 것이다.[52] 도06-06-05 고종은 영수각에서 친제 의례를 끝내고 내일 덕경당에서 자내 선온할 테니 기로신들은 와서 참석하라는 명령을 내린 바 있다.

영조가 기로소에 들어갔을 때 경현당에서 기로신들에게 선온했고 그 사실은 《기사경회첩》에 〈경현당선온도〉로 실려 있다. 도03-02-05 숙종 대의 《기사계첩》에는 양로연 형식에 준한 친림기로연을 그린 〈경현당석연도〉가 포함되었다. 도02-05-04 실제로 1902년에도 4월 20일 함녕전에서 고종이 기로소 당상에게 석연을 베푼 사실이 있지만,[53] 《기사경회첩》을

범본으로 삼은 1902년에는 그에 부합하는 덕경당의 선온을 선택했다고 풀이된다. 또 함녕전 석연이 끝난 뒤 고종은 기로당상을 입시하게 해서, 숙종과 영조 대의 규례를 지키라고 지시했다. 다름이 아니라, 음식을 내릴 테니 처용무동과 고취가 앞에서 인도하고 비서원승祕書院丞이 장례원경과 기로신들을 통솔하는 대열을 만들어 기로소로 가서 연회를 베풀라는 것이다. 고종은 《기사계첩》이나 《기사경회첩》을 열람한 것이 분명하며 선왕의 행적을 그대로 계술하려 했음을 알 수 있다.

덕경당 선온에는 황태자 외에 영친왕이 시연했는데, 어좌의 오른쪽에 이들의 시연위가 나란히 보인다. 보계 위에는 기로소의 당상들과 대신들이 품계에 따라 줄을 달리하여 앉았고, 중앙에는 무동들이 춤을 추고 있다. 이날 연회에는 궁중 내의 음식과 그릇을 관장하는 전선사 제조 이지용을 비롯해 일곱 차례 술잔을 올렸으며 총 18회의 무동 정재가 공연되었다. 병풍에는 그중에서 찬안을 올릴 때 제일 처음으로 춘 제수창을 비롯해 수연장, 연백복지무, 향령무, 사선무가 그려졌다.

기로소 입소를 경축하는 연향도

황태자가 진연 거행을 청하는 첫 번째 상소를 올린 것이 2월 24일이며 3월 6일 이를 수락하는 고종의 답을 받았다. 바로 그날로 당상 세 명과 낭청 여덟 명으로 진연청을 구성하여 연향의 준비를 시작했다. 고종의 입기로소 준비와 이를 축하하는 진연 준비가 같이 진행되어 한 달 간격으로 두 가지 행사가 거행되었다.

고종의 입기로소를 축하하는 진연은 4월 23일 외진연, 24일의 내진연과 야진연, 25일의 황태자 익일회작과 익일야연 등 다섯 차례의 연향이 사흘 동안 낮과 밤으로 계속되었다. 《고종임인사월진연도병》의 제6첩부터 제9첩까지는 황태자의 익일야연을 제외한 연향이 차례로 그려졌다.[54] 장소는 모두 함녕전이었다. 한 첩에 그려진 점이 다를 뿐 내용 구성은 19세기 이래 진찬·진연계병과 상통한다. 3월 30일부터 외진연은 세 차례, 내진연은 여섯 차례나 예행 연습이 있었던 것을 보면 정재와 음악의 공연 절차가 매우 복잡했으며 무용

수의 동원과 훈련이 쉽지 않았음을 짐작할 수 있다.

제6첩은 고종을 중심으로 황태자와 문무백관이 참여한 외연을 그린 〈함녕전외진연도〉이다. 도06-06-06 황태자와 미리 순서가 정해진 여덟 명의 고위 관원들이 차례로 헌수했다. 외연을 그린 연향도라는 점에서 1892년 《고종임진진찬도병》이나 1901년 11월의 《고종신축진연도병》의 외진연 장면과 비교된다.

제7첩은 〈함녕전내진연도〉이다. 도06-06-07 내진연이지만 명성황후의 공석으로 고종이 혼자 연회를 주관했다. 고종의 자리 왼편에는 황태자비의 자리가 설치되고 방석으로 표시된 명부들의 자리가 그려져 있다. 정재가 공연되는 공간 우측에는 황태자와 영친왕의 음식상과 자리가 보인다. 황제의 교의를 비롯하여 상보, 탁보, 출입문의 휘장 등 모든 기물은 황제의 위의에 걸맞은 황색이다. 한 가지 눈에 띄는 특징은 무고가 쌍무고로 공연되었다는 점이다. 이는 1795년 봉수당진찬에서 시도된 바 있는데 100여 년 만에 부활한 것이다. 포구락과 검기무이 쌍포구락과 쌍검무로 공연된 것도 같은 경우이다.

제8첩인 〈함녕전야진연도〉 역시 함녕전의 공간 설비는 같다. 도06-06-08 다만 오후 9~11시해시에 거행되었으므로 실내에는 촛대를 설치했으며 유리등과 양각등, 사롱등으로 조명을 한 점이 다르다. 야진연에는 황태자만 참가했으므로 나머지 참연자들의 방석은 모두 철거되었다.

마지막 장면은 황태자가 주관하는 회작의 모습을 그린 〈함녕전익일회작도〉이다. 도06-06-09 황태자가 주인공이므로 의자를 비롯하여 음악의 시작을 알리는 휘, 모든 집기의 장식 색깔이 적색으로 바뀌었다. 회작은 연회의 진행을 돕고 행사를 준비한 명부와 진연청의 당상을 위로하는 자리였으므로 참가자들도 단순하다.

1902년 4월의 『임인진연의궤』 정재도에 그려진 인물 유형과 《고종임인사월진연도병》의 인물 유형은 서로 상통한다. 얼굴은 비교적 갸름하며 어깨가 가파르게 좁고 수대繡帶를 맨 허리가 잘록한 데다가 치마의 주름이 한쪽으로 길게 끌리게 묘사된 여령은 전체적으로 세장한 느낌을 준다. 이러한 특징은 대한제국기 연향도병의 공통된 특징이며 둥글고 원만한 얼굴과 항아리처럼 통통하게 부푼 치마모양이 특징적인 1848년, 1868년, 1887년 의궤의 인물 유형과는 구별된다.

고종 즉위 40년을 축하하는
《고종임인십일월진연도병》

1902년 11월에 거행된 진연을 그린 아모레퍼시픽미술관 소장의《고종임인십일월진연도병》은 고종의 왕위에 오른지 햇수로 40년이 되는 것을 축하하기 위해 황태자가 올린 진연을 도회한 것이다. 도06-08

고종은 정리를 이기지 못하고 마지못해 진연을 수락하는 형식을 취했지만 1901년 7월부터 1년 반 동안 세 차례의 진연을 연이어 거행할 수 있었던 것은 황실 행사가 모두 황권과 밀접한 관련이 있고 황제의 정치적 역량과도 직결된다는 것을 보여준다. 두 차례 일자를 연기한 끝에 11월 4일에 경운궁 중화전에서 외진연을, 8일에는 관명전觀明殿에서 내진연과 야진연을 거행했고, 다음날 9일에는 황태자가 회작과 야연을 치름으로써 행사를 마무리했다.

이 행사를 준비함에 모든 의절과 세부 사항은 1901년 5월과 1902년 4월의 진연을 참작했다. 황태자는『정리의궤』에 의거하여 의궤를 수정하라고 지시했는데『정리의궤』가 대한제국기까지 연향 의궤 제작에 미친 막대한 영향력을 다시 한번 환기시킨다.[55]

1902년 11월의 진연은 외연이었으므로 1892년《고종임진진찬도병》이나 도05-31 1901년《고종신축진연도병》처럼 도06-05 진하도 없이 외연, 내연, 야연, 익일회작으로 이루어진 8첩 병풍으로 만들어졌다.[56] 행사장의 내외 배설과 참가한 인물의 위치는《고종신축

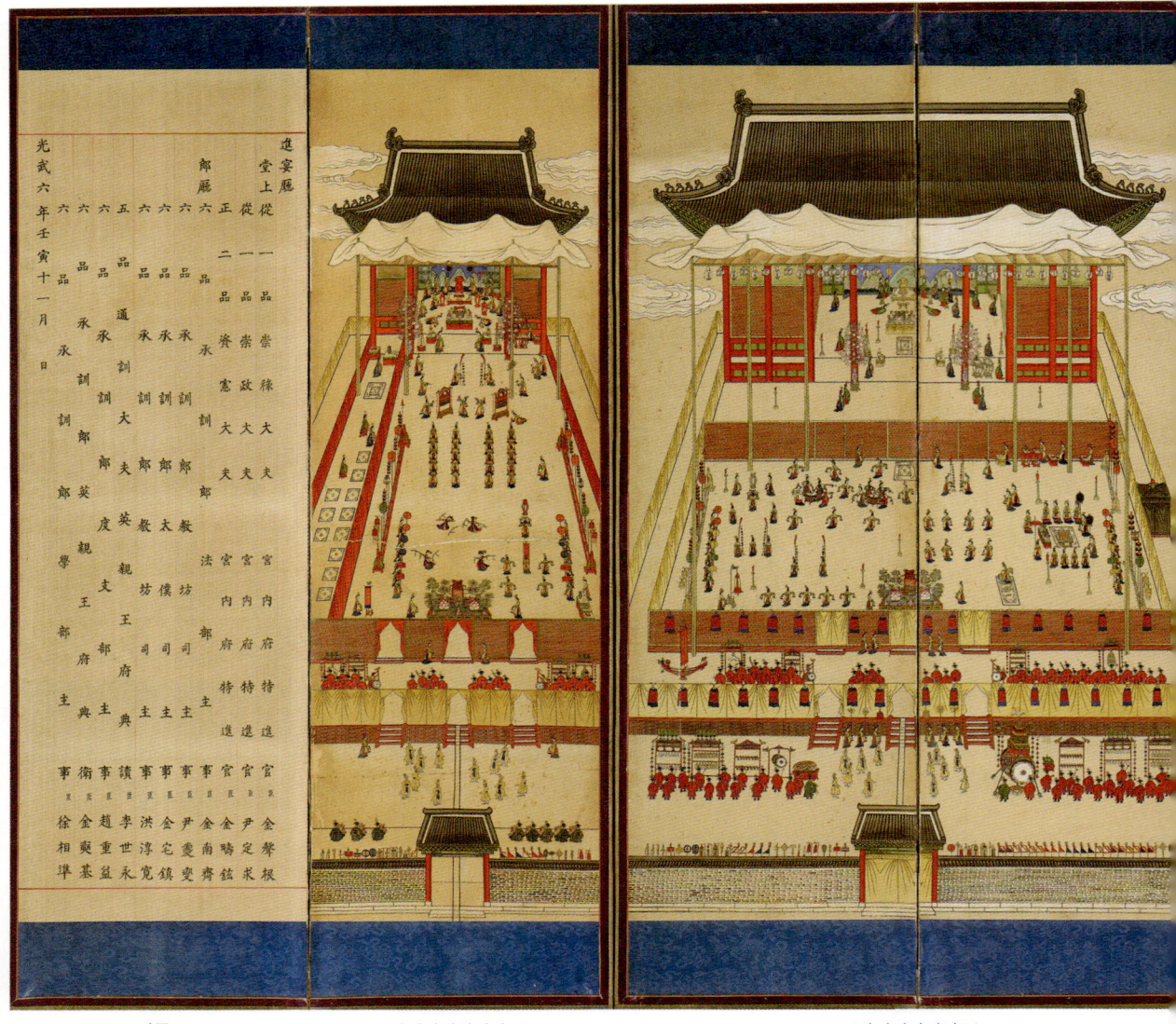

좌목　　　　　〈관명전익일회작도〉　　　　　〈관명전야진연도〉

도06-08. 《고종임인십일월진연도병》, 1902년, 8폭 병풍, 견본채색, 177×410.5, 아모레퍼시픽미술관.

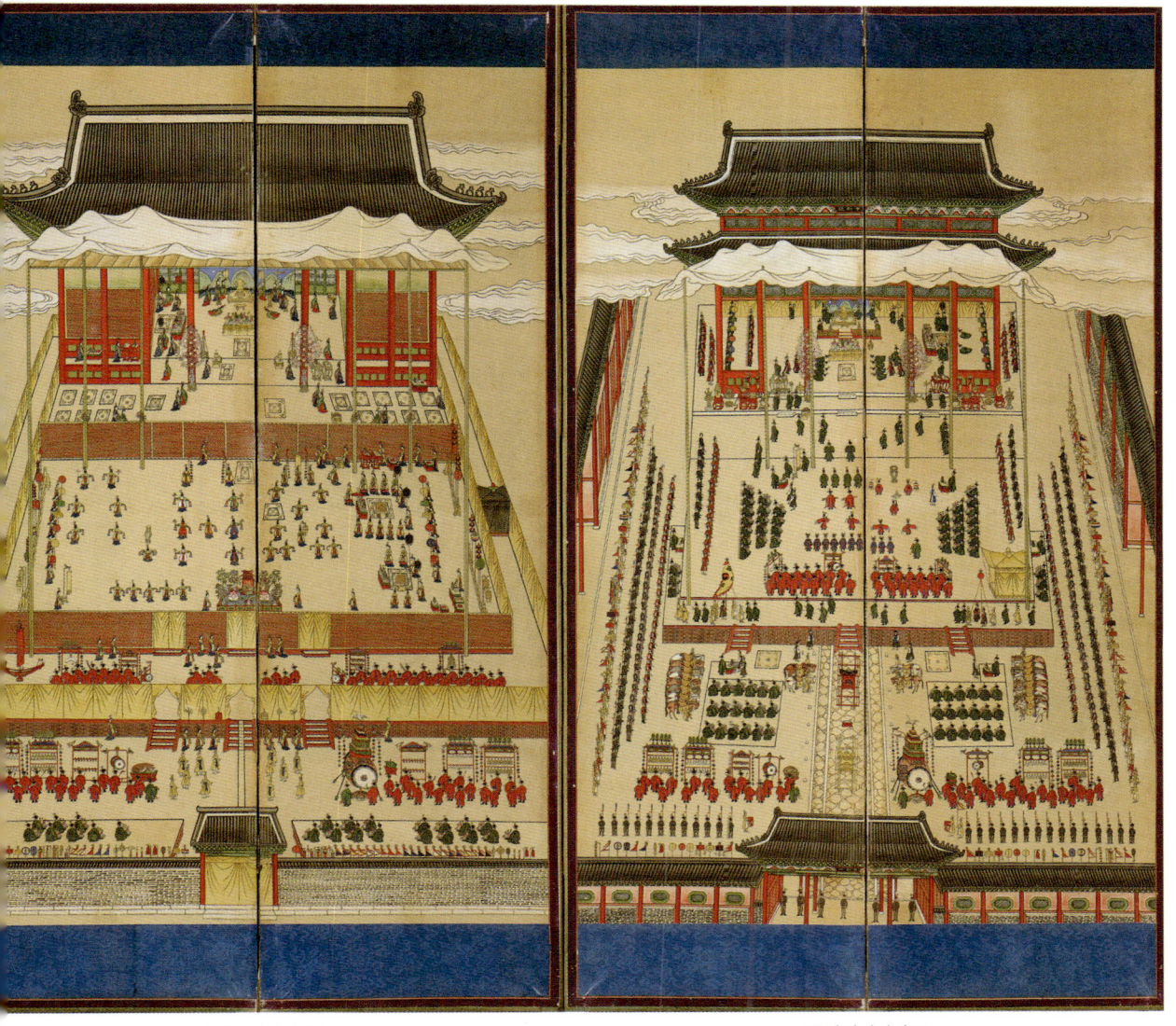

〈관명전내진연도〉　　　　　　　　　　　〈중화전외진연도〉

▼ 도06-08-01. 제1첩 〈중화전외진연도〉 부분.

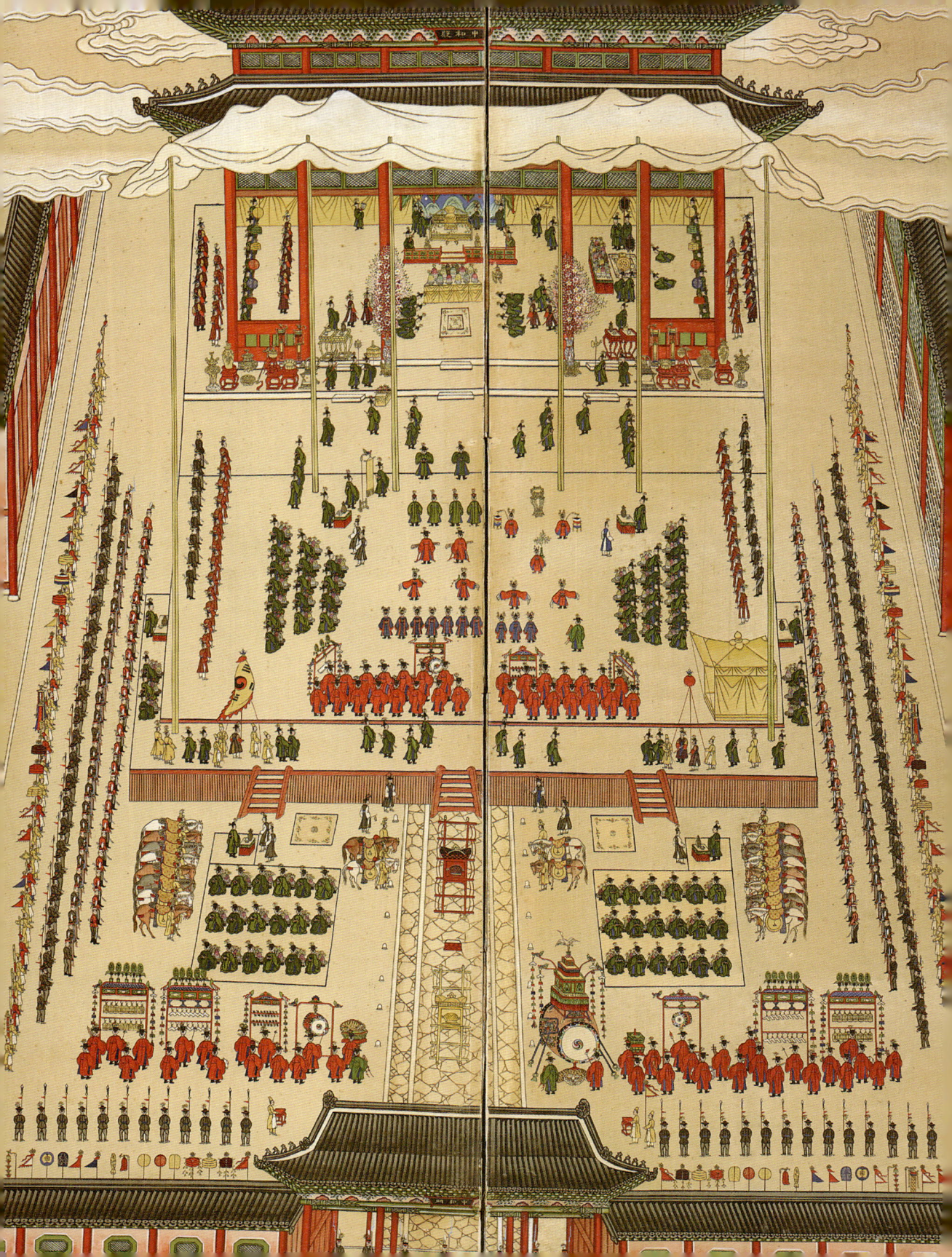

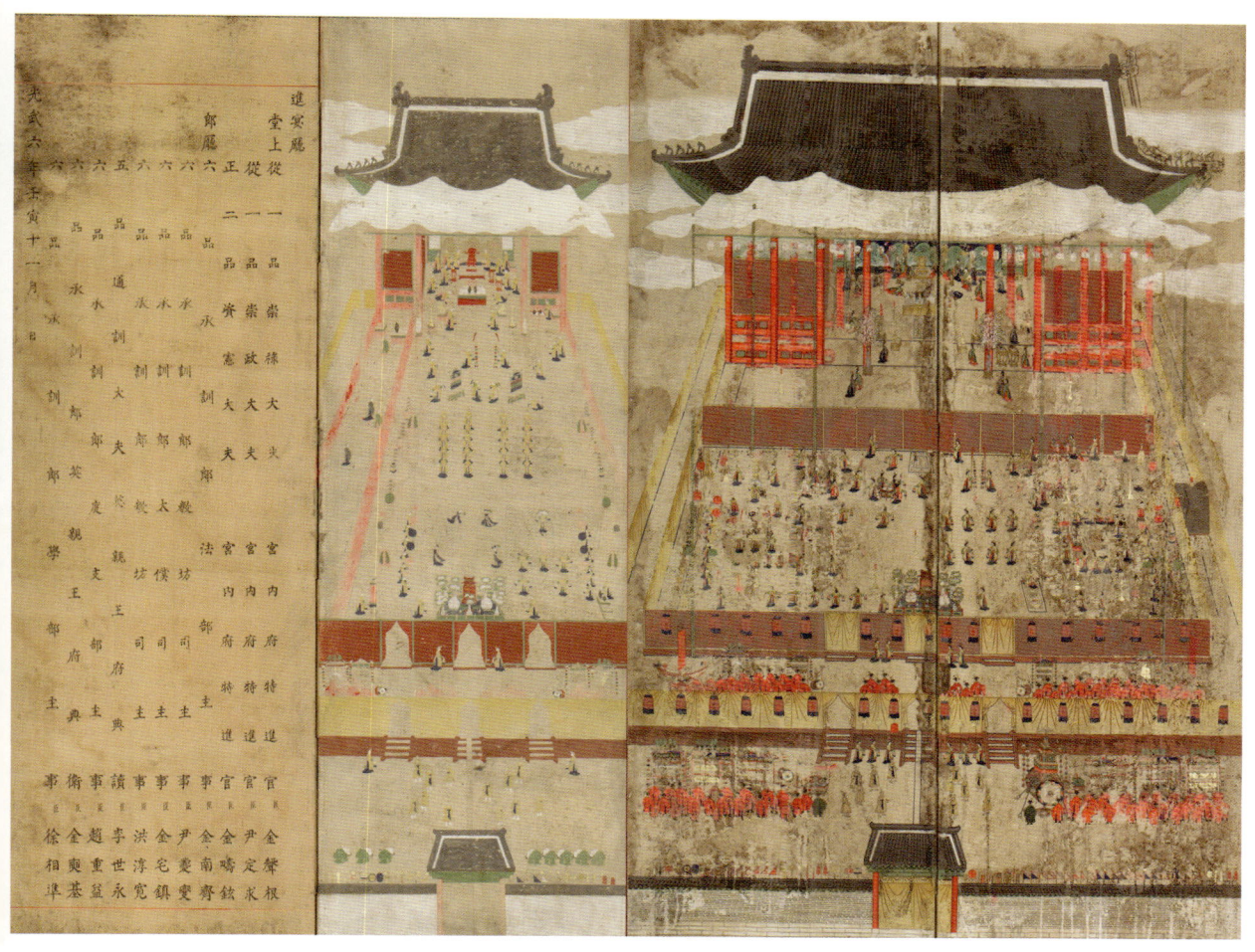

도06-09. 《고종임인십일월진연도병》, 제5~8첩, 1902년, 견본채색, 각 148×48, 국립고궁박물관.

표06-04. 1901년(임인년, 고종 39) 7월 진찬소의 내입도병과 당랑계병 제작 내역

대상	인원 수	종류	건 수	가전	총액
내입		대병	7좌	100냥	700냥
당상	3원	대병	3좌	50냥	150냥
낭청	8원	대병	8좌	40냥	320냥
별간역	6원	중병	6좌	20냥	120냥
패장	56인	소병	56좌	10냥	560냥
서제	18인	소병	18좌	10냥	180냥
의주소 고원	2인	소병	2좌	10냥	20냥
서사	5인	소병	5좌	10냥	50냥
고직	4명			5냥	20냥
사령	15명			3냥	45냥
사환	10명			2냥	20냥
				총액	2,185냥

※ 『임인진연의궤』「재용」 참조.

진연도병》과 큰 차이가 없다. 하지만 9월에 중화전 중건이 완료되었으므로 〈중화전외진연도〉를 보면 신축된 중층의 중화전에는 고정된 어탑이 설치되었으며 개방된 기둥 사이로 황제의 시위 의장이 보이며 고종의 연과 황태자의 연은 박석이 깔린 어도에 놓여 있다. 호위 군병은 신식 군복을 입었고 의장도 황제 노부의장으로 바뀌었다. 도06-08-01 나머지 장면은 묘사된 정재의 종류만 다를 뿐 1901년 7월의 《고종신축진연도병》과 거의 유사하다.

국립고궁박물관에는 관명전 야진연과 익일회작, 좌목만이 남은 결본이 한 좌 남아 있는데 보존 상태가 양호한 편은 아니다.[57] 도06-09 바탕 비단이 떨어져 나가기도 하고 채색이 벗겨지거나 윤곽선마저 없어진 부분이 적지 않다. 그런데 채색이 탈락되고 드러난 비단 올과 배접지 사이에는 바탕 비단 뒤에서 설채한 채색이 잘 남아 있다. 탈락된 채색 덕분에 겉에서 육안으로도 배채법이 전면적으로 사용되었음을 알아볼 수 있다. 대한제국기까지 연향도 병풍에 배채법이 사용된 것은 제작 관행뿐만 아니라 기법까지 계속 답습되었음을 말해준다.

대한제국 시기 궁중연향도병의 특징

19세기의 형식과 방법을 계승한
연향의 준비와 시행

　대한제국기에 거행된 네 차례의 진찬·진연의 내용과 형식은 19세기의 궁중연향을 계승한 것이었다. 고종은 1897년 독립제국에 상응하는 전례를 재정비하기 위해 사례소史禮所를 두어 『대한예전』을 편찬한 바 있다. 하지만 『대한예전』은 정식으로 반포되지 못했다. 그래서 실록이나 관련 의궤에는 『대한예전』에 대한 언급이 전혀 없으며, 각 연향의 전거를 언제나 19세기의 진찬이나 진연에 두고 의궤를 참조했다. 황태자는 영교令敎를 내려 1901년신축년 진찬은 1887년정해년 진찬 및 1893년계사년 10월의 선조대왕 회란오회갑 기념 진찬을, 1901년신축년 진연은 1892년임진년 진연을, 1902년임인년 4월과 11월의 진연은 1901년 진연을 참조하여 의절을 마련하도록 했다.

　연향이 외연으로 거행되는 경우 내연이 반드시 수반되는 원칙에 따라 황후 자리가 공석이던 대한제국기에도 외연과 내연은 언제나 병설되었다. 군부인과 좌·우명부의 참연과 그들의 헌수를 위서라도 내연을 생략할 수는 없었다.

　연향의 설행 시각은 외진연을 묘시인 오전 5~7시에 먼저 거행하고 내진연은 그보다

늦은 진시인 오전 7~9시에 시작했다. 1901년 명헌태후에게 올린 진찬은 오전 9시손시에 거행했다. 야진찬 및 야진연, 익일 및 재익일 야연夜讌은 비교적 늦은 시간인 오후 9~11시에 치렀다.

대한제국기 진찬·진연이 거행되었던 경운궁은 원래 정궁으로 건축된 궁궐이 아니었으므로 경복궁이나 창덕궁같이 체계적인 전각 체제를 갖춘 구조가 아니었다. 고종은 정전이 없는 상태에서 즉조당을 대신 사용하다가 1901년 7월에 중화전 영건을 시작하여 이듬해 9월에 완공했다. 1902년 11월에 가서야 비로소 외진연을 중층의 법전으로 신축된 중화전에서 거행할 수 있었다.

신축년 진찬이 거행된 경운당은 즉조당의 옆 건물로 추정되며 1904년 시작된 경운궁 영건 후에는 준명당이라고 명명된 외빈접대소 건물로 여겨진다. 함녕전은 1897년 고종이 러시아공사관에서 경운궁으로 환어하기 앞서 경운궁을 수리할 때 개건되었으며 1901년과 1902년의 진연은 이 고쳐 지은 함녕전에서 치른 것이다.[58]

1901년 중화전을 건축할 때 기존의 덕경당을 증축하여 관명전이라 개명했는데 1902년 11월의 내진연은 이곳에서 거행했다.[59] 경운궁은 1904년 4월 화재로 인해 거의 모든 건물이 타는 불운을 겪고 곧바로 중건에 들어가 1906년 완성되었다. 따라서 당시 의궤나 도병에 그려진 1901년과 1902년의 경운당, 함녕전, 중화전, 관명전 등은 현재의 건물 모습과 많은 차이가 있다.

공식적인 예연은 습의가 반드시 선행되었다. 행사 약 20일 전부터 예행 연습에 들어갔는데, 1901년 진찬은 다섯 차례의 습의가 있었고 나머지 진연에서는 외진연의 경우 세 차례, 내진연의 경우 그 두 배에 달하는 무려 여섯 차례의 습의가 있었다. 이 습의의 숫자도 19세기 후반 내연과 외연의 경우를 그대로 따른 것이다. 정해진 습의의 순서는 없었으나 외진연의 습의를 먼저 완료하고 내진연의 연습에 들어갔다. 습의의 장소는 외진연의 초도습의初度習儀와 재도습의再度習儀를 진연청에서 실시한 것을 제외하면 나머지는 본 연향이 치러질 장소에서 실시했다.

진찬소혹은 진연청의 당상은 세 명이 임명되었으며 낭청은 진찬의 경우 세 명, 진연의 경우 여덟 명이 차정되었다. 이들은 당랑에 임명된 지 일주일 이내에 첫 모임을 했고 그 자리

에서 진찬사목 혹은 진연사목을 결정하여 본격적인 준비를 시작했다. 첫 회동에서 연향 당일까지 적어도 한 달 반가량의 준비 기간이 필요했으며 1902년 11월의 진연은 석 달이 소요되기도 했다.

의궤 제작과 도식의 기화

도병에 표현된 도상과 내용을 면밀하게 분석할 수 있는 것은 전적으로 의궤 기록에 의지하는 부분이 크며, 때론 의궤의 모호한 설명을 겨병이 시각적으로 명쾌하게 해결해준다. 따라서 의궤와 도병의 공존은 조선시대 궁중연향의 전모를 밝히는데 더없이 귀중한 길잡이다.

의궤청에서는 의궤 편집·수정과 인출이 본업이지만 의궤도식 기화의 임무를 띠고 차정된 화원들은 도병 제작까지 담당했다. 장소는 진찬소나 진연청이 설치되었던 관아를 계속해서 썼기 때문에 1901년 진찬 때는 교방사에, 그 이후 세 차례의 진연 때는 장례원에 설치되었다. 의궤청의 당랑은 진찬소 혹은 진연청의 구성원이 대부분 그대로 계승되었으며 의궤 인출현장에서 감독 업무를 수행한 별간역과 간역은 각각 네 명과 두 명으로 일정했다.

19세기에는 진찬 의궤청에 실무를 감독했던 별간역과 패장을 두었는데 대한제국기 1901년과 1902년의 의궤청에는 별간역과 간역을 임명했다. 간역은 곧 대한제국기 이전의 패장을 말하는데 패장보다는 격상된 직함으로 임명한 것이다. 패장이 모두 화원이었던 것처럼 간역도 모두 화원을 차정했다. 패장의 차정은 왕이 구전하교로 직접 지명하는 것이 19세기의 관행이었으며 1901년과 1902년에도 이러한 전통은 계속되어 고종은 매번 두 명의 간역을 구전하교로 거명했다.[60]

행사 후 의궤 인출이 시작되기까지는 거의 8개월에서 10개월 정도가 소요되었다. 예를 들어『신축진찬의궤』의 인출은 해를 넘겨 2월 10일에 시작되었으며 인출의 길일시는 3월 15일 오전 9시로 추택된 점에서 짐작할 수 있다.[61] 의궤 본문은 두 번의 수정을 거쳐 세 번째 단계에서 정서되었으며 의궤도식 역시 동일한 과정을 거쳤다. 이는 의궤 본편의 초초

도06-05-05. 〈함녕전야진연도〉의 특경이 편성된 등가 부분, 《고종신축진연도병》, 연세대학교박물관.

初草·중초中草·정초正草의 출초出草에 사용할 백지白紙, 도식 기화의 초초·중초를 위한 백유지白油紙, 정초를 위한 죽청지竹淸紙 등의 구매를 재가하는 의궤의 기사를 통해 알 수 있다.[62] 도식의 기화가 끝나면 이를 배나무로 만든 도식판에 각수가 판각을 했다.

 인출도 단번에 끝내지 않고 세 번 시험 인쇄를 거쳐 네 번째에 최종적으로 인출했다. 초·재·삼·정 네 번의 인출에 필요한 종이는 모두 백지를 썼다. 책지冊紙는 진상건은 별대장지別大壯紙, 분상건은 초주지草注紙, 반사건頒賜件은 백지로 차등을 두었다. 이런 의궤 수정과 인출 과정은 19세기의 진찬·진연의궤와 같은 것이다.

 완성된 의궤를 내입하고 분상 혹은 반사하는 범위와 건수는 1901년과 1902년의 진찬·진연의궤 네 건이 거의 동일했다. 규장각·시강원·비서원·장례원 등 관련 관청과 정족산·태백산·오대산·적상산 등 4처 사고에 분상하는 여덟 건 외에 서고에도 세 건을 보

관했다.[63] 내입의 경우, 세 종류의 진연의궤는 고종에게 한 건을 봉입하고 27건을 내입했으며 신축년『진찬의궤』는 명헌태후전에 대한 한 건이 더해졌으므로 총 29건을 내입했다.[64] 필사본으로 출간되었던 다른 종류의 도감 의궤는 대한제국기에도 2~4건만 내입한 점과 비교하면 28~29건의 내입용 의궤는 19세기보다도 대폭 늘어난 숫자이다.

의궤「도식」의 내용 구성은 대한제국기 네 건의 의궤가 거의 같다. 19세기 의궤에는 보이지 않던 특종特鐘과 특경特磬이 2~4건만 내입한 점과 비교하면 28~29건의 내입용 의궤는 19세기보다도 대폭 늘어난 숫자이다.

의궤「도식」의 내용 구성은 대한제국기 네 건의 의궤가 거의 같다. 19세기 의궤에는 보이지 않던 특종特鐘과 특경特磬이 등가登歌에 편성된 것은 이전과 달라진 변화이다. 도06-05--05 선유락 정재의 반주를 담당했던 내취는 기축년인 1829년 진찬부터 편성되었는데 의궤에 내취악기도內吹樂器圖가 별도로 그려지기 시작한 것은 1892년 만들어진『임진진찬의궤』가 처음이며 1901년과 1902년의 의궤가 이를 계승했다.

복식도는 1901년의『진찬의궤』와 나머지 세 건의 의궤가 약간 다른 부분이 발견된다. 1901년 진찬에서는 외연이 거행되지 않았기 때문에 1892년 의궤에도 그려졌던 무동과 가자의 복식이 그려지지 않았다. 1901년『진찬의궤』가 다른 의궤들과 가장 큰 차이는 의장도에서 발견된다. 단 한 면에 그려진 1901년『진찬의궤』의 의장도는 1848년무신년『진찬의궤』와 일치하지만 나머지 세 건의 의궤에는 23면에 걸쳐 각종 의장이 그려져 있다. 외연이 없었던 1901년 진찬의 의장은 간단했지만, 나머지 진연에서는 황제의 위의에 맞게 격상된 시위의장이나 노부의장이 전내와 전정에 배설되었기 때문이다.[65]

황제국의 위상에 맞는 의물과 의장, 정재의 변화

대한제국기에는 개편된 직제에 따라 좌목의 관직명도 전혀 달라지고 황제국의 위의에 맞게 의물·의장의 명칭과 형식도 달라졌다. 그 변화는 도병에 그대로 반영되었다. 행례의 절목은 예조가 아닌 궁내부 장례원에서 책임졌으며 진찬소 당상은 의정부, 궁내부, 원수

도06-05-06. 〈함녕전외진연도〉의 헌가, 3품이상 백관, 황제 의장 부분, 《고종신축진연도병》, 연세대학교박물관.

부元帥府 등에서 임명되고 낭청은 영친왕부英親王府, 전선사典膳司, 교방사, 상의사, 태복사, 탁지부, 학부, 법부, 농상공부 등에서 차정되었다.

　　황제가 주인공인 연향 장면에서는 모든 상보와 탁보가 황색으로 바뀌었다. 태극기, 신식 군복을 착용한 군병, 황제 노부 의장의 등장은 대한제국기에 제작된 궁중행사도임을 말해주는 지표가 된다. 특히 황제의 노부 의장은 규모와 형식면에서 많은 차이가 드러난다.

　　일례로 19세기 진찬의궤에 그려진 산선繖扇, 양산陽繖, 일산日傘, 홍개紅蓋 외에도 황개黃蓋를 비롯하여 네 종의 개蓋와 세 종의 산이 새로 등장했다.[66] 또 대한제국기 이전에는 두세 종의 선이 사용되었지만 대한제국기에는 일곱 종의 선이 의궤에 나타나며, 다양한 당幢, 정旌 외에도 72종의 각종 기旗가 그려져 있다. 특히 단선團扇의 동그란 형태나 공작선孔雀扇과 같은 마름모 형태, 자지개紫之蓋처럼 곡병曲柄이 달린 형태, 적방산赤方繖 같은 사각형의 의장들은 명나라의 황제 의장과 잘 비교되며 이전의 조선시대에서는 볼 수 없었던 형태이

다. 도06-05-06

황제국이 되었다고 해서 국가 전례의 의주가 크게 바뀐 것은 아니었으므로 대한제국기 연향도병의 각 장면의 구성과 내용이 19세기의 것과 달라진 점은 미약하다. 두 첩에 연이어 한 장면을 구성하는 방식, 마지막 한 첩에 좌목을 둔 점, 행사장 건물에서 정문까지 포함한 시야, 좌우대칭적 화면 구성, 원근법이 강조된 부감의 시각, 그로 인해 연출되는 장대한 공간의 효과, 배경 산수의 완전 배제, 화려함과 긴장감이 공존하는 분위기 조성 등은 1848년 《헌종무신진찬도병》이래 계속된 특징이다.

연향도병에서 정재가 차지하는 비중은 상당히 큰 편이다. 1901년과 1902년에도 고종의 조칙詔勅 1901년 진찬이나 황태자의 하령나머지 진연에 따라 정재의 종류가 최종적으로 결정되었다. 정재 공연의 종류와 순서는 일정한 기준에 근거하지 않고 고종이나 황태자에 의해 결정되었다. 또한 정재의 공연 횟수가 일정한 규칙성을 찾아내기 어려울 정도로 연향마다 다른 점도 공연 목록이 결정되는 경로에 기인하는 것 같다.

대한제국기 예연에 나타난 정재 공연의 특징은 다음 몇 가지로 요약할 수 있다. 가장 큰 특징은 19세기에 비해 정재 공연의 횟수가 심하게 증가한 점이다. 1892년부터 눈에 띄게 증가하기 시작한 정재 공연이 1902년 4월의 내진연에서는 23종의 정재가 32회나 공연되었다. 이 같은 증가는 같은 정재가 시간상으로 간격을 두긴 하지만 연속적으로 2회 공연된 이유도 있다.[67] 물론 진찬보다는 진연에서 월등히 많은 정재가 무대에 올려졌다. 내연의 예행 연습 횟수가 외연보다 두 배나 많았던 점에서도 짐작되듯이 외연보다는 내연에서 공연된 정재 횟수가 더 많고 성대했다.

18세기까지 외연에서 정재의 공연은 규칙성을 띠었다. 제3작부터 제9작을 올릴 때까지 초무, 아박, 향발, 무고, 광수무, 향발, 광수무가 차례로 공연되고 맨 마지막에 대선을 올릴 때 처용무가 공연되는 것이 정해진 순서였다. 외연에서 이러한 정재 구성과 순서는 선조 이후 100년 가깝게 기악妓樂을 정지하고 무동을 씀에 따라 정착된 제도였다.[68]

19세기인 1829년기축년의 명정전 외진찬에서도 제1작부터 제9작까지 헌수할 때 초무, 아박, 향발, 무고, 광수, 첨수무, 아박, 향발, 무고가 순서대로 무대에 올려졌다. 제1작과 2작을 올릴 때에도 정재를 시연한 점과 공연 목록에 첨수무가 추가된 점을 제외하면 19세

기 전반까지도 외진연의 정재 구성과 횟수, 공연 시점 등은 18세기와 크게 달라지지 않았다. 특히 18·19세기에는 대부분 연향에서 공연되었던 향발이 대한제국기에는 1902년 11월의 진연에서 오직 한 번 공연된 것은 눈에 띄는 특징이다. 또 대한제국기까지도 외연에서 한 번도 무대에 올려지지 않은 정재가 있었는데 바로 검기무, 선유락, 연화대무, 학무이다. 결국 이들은 내연에서만 공연된 정재로 남게 되었다. 반대로 광수무와 초무는 대한제국기까지도 외연에서만 공연되었다. 표06-05

표06-05. 대한제국기 궁중연향도병에 그려진 정재 일람표

제목	시기	연회 종류	장소	도병에 그려진 정재
고종신축진찬도병	1901. 5. 13.	내진찬	경운궁 경운당	무고, 사선무, 헌선도, 장생보연지무
		야진찬		가인전목단, 연화대무, 학무, 춘앵전, 육화대
	1901. 5. 16.	고종익일회작		몽금척, 선유락, 봉래의, 아박무
	1901. 5. 18.	황태자재익일회작		검기무, 수연장, 보상무
고종신축진연도병	1901. 7. 26.	외진연	경운궁 함녕전	만수무
	1901. 7. 27.	내진연		포구락, 제수창, 육화대
		야진연		검기무, 헌선도, 장생보연지무, 무애무, 보상화, 첩승
	1901. 7. 29.	황태자익일회작		무고, 수연장, 봉래의
고종임인사월진연도병	1902. 3. 27.	어첩 친제	기로소 영수각	(정재 없음)
		진궤장		(정재 없음)
		친림 사찬	기로소 기영각	향령
	1902. 3. 28.	진하	경운궁 중화전	(정재 없음)
		친림 기로연	경운궁 덕경당	제수창, 수연장, 향령, 사선무, 연백복지무
	1902. 4. 23.	외진연	경운궁 함녕전	가자와 금슬, 무애무
	1902. 4. 24.	내진연		쌍무고, 춘양전
		야진연		선유락, 장생보연지무
	1902. 4. 25.	황태자익일회작		가인전목단, 만수무, 봉래의
고종임인십일월진연도병	1902. 11. 4.	외진연	경운궁 중화전	가자, 금슬 헌천화, 무애무
	1902. 11. 8.	내진연	경운궁 관명전	사선무, 경풍도, 육화대, 제수창
		야진연		수연장, 쌍무고, 춘앵전, 연백목지무, 헌선도
	1902. 11. 9.	황태자익일회작		쌍포구락, 만수무

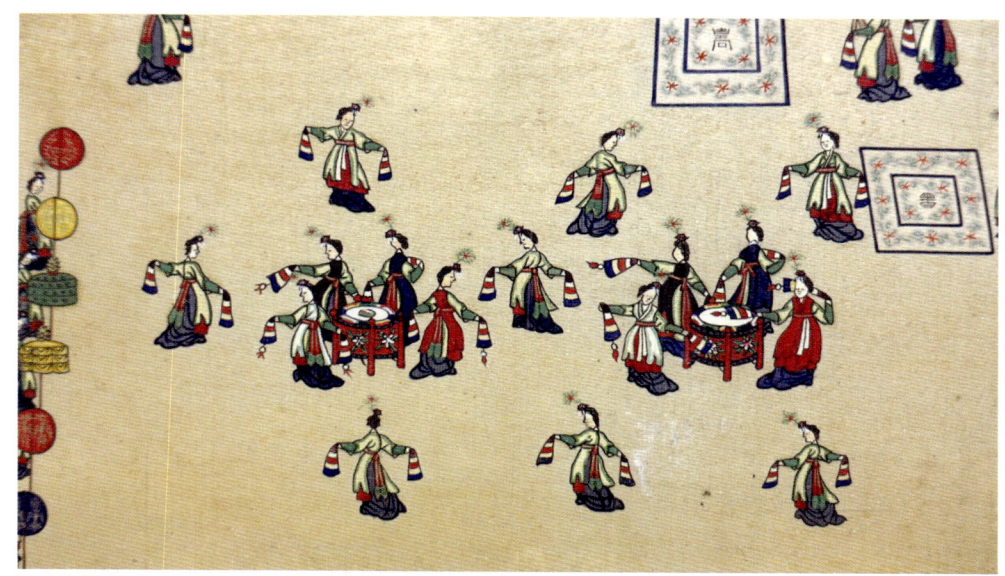

도06-06-07-01. 〈함녕전내진연도〉의 쌍무고 부분, 《고종임인사월진연도병》, 서울역사박물관.

 공연되는 정재의 종류와 순서에 일정한 규칙이 없었다고 해도 시대에 따라 선호된 정재와 인기가 별로 없던 정재가 자연히 드러날 수밖에 없다. 우선 1901년과 1902년의 네 차례의 진찬 및 진연에서 줄곧 공연된 인기 정재는 가인전목단, 몽금척, 무고, 봉래의, 사선무, 선유락, 수연장, 육화대, 장생보연지무, 포구락, 향령, 헌선도 등 12종류였다.[69] 이외에도 경풍도, 보상무, 만수무, 연백복지무, 제수창 등도 1901년과 1902년의 연향에서 한두 차례 빼고 공연되었으니 선호되었던 정재라고 할 수 있다. 보상무를 제외한 나머지 네 종 정재의 공통점은 효명세자가 1828년 혹은 1829년에 창안한 정재인데, 그 이후 공연되지 않다가 고종 연간에 부활하여 계속 공연되었다.[70] 종합해보면 위에서 언급한 17종의 정재가 대한제국기에 왕실에서 선호했던 정재였다고 할 수 있겠다.

 마지막으로 눈에 띄는 특징은 1795년 봉수당 진찬에서 처음 시도되었던 쌍무고와 쌍검기무, 쌍포구락이 1902년 4월 진연에서 100여 년 만에 부활하여 11월의 진연에도 계속되었다는 점이다. 도06-06-07-01

 1901년과 1902년의 연향 의궤에 나타난 정재도는 일견 서로 같은 도식판圖式版을 사

용했다고 생각될 정도로 매우 유사하다. 인물의 유형 및 크기, 구성의 조밀, 의습의 세부 묘사, 기물의 묘법, 선의 성격이 거의 일치함을 발견할 수 있다. 그러나 수록된 정재의 순서가 완전히 일치하지 않으므로 같은 도식판을 사용해서 인출한 것은 아니며 같은 초본을 사용해서 판각했을 가능성이 크다. 한편, 신축년과 임인년 의궤의 정재도는 1892년 임진년 『진찬의궤』의 것과도 거의 같은데 이는 의궤청 간역에 같은 화원이 동원된 결과, 각각의 특징을 발견하기 어려울 정도의 공통된 요소를 지니게 되었다고 해석된다.

　1901년과 1902년 의궤의 정재도는 서로 매우 유사한 데 반해 의궤와 도병의 정재도는 서로 차이가 있다. 일례로 《고종신축진연도병》의 〈함녕전내진연도〉의 육화대와 의궤의 육화대를 비교해보면 전체적인 대열과 인원 구성이 육화대 도상의 특징을 가지고 있지만 좌우 세 명씩 나누어 선 여령이 꽃을 든 방향이 의궤에서는 모두 오른손이지만 도병에서는 각각 바깥쪽 손에 꽃을 들고 있다.[71] 그런데 바깥쪽 손에 꽃을 들고 있는 도병의 도상은 《고종신축진찬도병》을 따른 것이다. 이러한 사실은 의궤 「도식」과 도병의 제작에 같은 화원이 참여한다고 하지만 의궤는 의궤대로 도병은 도병대로 각각의 제작 계통과 작업 방식을 가지고 있었기 때문으로 여겨진다.

　그럼에도 불구하고 1901년과 1902년 진찬·진연의궤 정재도에 그려진 인물 유형과 계병의 인물 유형은 서로 상통한다. 정재 여령을 놓고 볼 때 비교적 작은 얼굴은 길고 갸름하며 어깨가 가파르게 좁고 수대繡帶를 맨 허리가 잘록한 데다가 치마의 주름이 한쪽으로 끌리게 묘사되어 전체적으로 세장한 느낌이다. 이러한 특징은 둥글고 원만한 얼굴과 항아리처럼 통통하게 부푼 치마 모양이 특징적인 1848년 《헌종무신진찬도병》,[도05-24] 1868년 《고종무진진찬도병》,[도05-27] 1887년 《고종정해진찬도병》의[도05-29] 정재 여령과는 구별되며 1829년의 《순조기축진찬도병》의[도05-20] 여령과 중간쯤에 위치하는 유형이다.

의궤와 도병의 구도와 시점

　대한제국기 진찬·진연의궤 「도식」의 행사도는 외연과 나머지 연향이 서로 다른 시

점에 의해 그려졌다. 외연 장면은 정면부감의 시점에 의해 표현되었지만, 그 밖의 내연·야연·익일회작·익일야연은 모두 오른쪽 위에서 건물을 비스듬히 부감한 시각에 의해 평행사선구도로 그려졌다.

　　외연과 내연이 서로 다른 구도를 사용한 것은 화가의 선택이나 형식의 다양성 문제가 아니라 제작상의 관행 존중과 전통의 유지를 보여주는 부분이다. 즉, 19세기 의궤 편찬의 기본 방침이 앞선 예를 상고하며 특히『정리의궤』에 의거하여 수정되었다는 데에 기인한다.『정리의궤』의〈봉수당진찬도〉가 도04-25-01 바로 평행사선구도를 사용하여 두 면에 걸쳐 진찬 장면을 그리는 형식을 시작한 데 반해, 1829년『기축진찬의궤』의〈명정전외진찬도〉는 정면 부감으로 그렸으며 1892년『임진진찬의궤』〈근정전외진찬도〉는 무려 60여 년 전의 기축년 작례를 되살렸다. 다만 대한제국기에는 정면 부감도법을 사용했지만 약간의 원근감이 가미된 작도를 보여준다.

　　이렇게 의궤의「도식」에는 두 가지 시점을 사용했지만 계병은 세로가 긴 화면의 특성상 모두 정면 부감의 좌우대칭적인 구도를 취할 수밖에 없었다. 계병의 제작 시기가 근접하고 화원이 매번 바뀌지 않았기 때문에 어좌가 있는 건물의 대청을 투시하는 각도나 깊이, 전내·보계·전정 등을 분할하는 비율, 건물과 인물의 크기 비례 등은 차이를 느낄 수 없을 정도이다. 또한 대차일이 설치된 모양, 서운, 주렴의 문양, 황목장의 주름, 보계의 계단 등을 묘사하는 방식도 거의 동일하다. 다만 설행 장소에 따라 달라진 건물의 지붕, 회랑, 출입문의 모양이나 그 유무에서 차이가 발견될 뿐이다. 물론 인물과 의장, 기물의 개별적인 표현을 포함한 전반적인 필치는 의궤「도식」의 그림과 상통한다.

참여 화원의 역할

　　진찬과 진연의 준비 과정에서 화원의 역할은 인찰, 악기·풍물·정재의장의 장식, 복식의 문양 기화, 의례 공간을 꾸밀 병풍의 기화, 의궤 도식과 계병 제작 등으로 크게 나눌 수 있다.

　　인찰은 어람용 및 예람용을 포함한 내입용 문서에 글씨를 쓰기 위해 주선을 긋는 일을 말한다. 인찰은 단순한 작업이지만 내입되는 물건과 관련된 일이므로 매우 중요하게 취

급되었으며 이에 참여한 화원은 비교적 높은 등급으로 상전에 올랐다.

　　진찬소·진연청에서는 복잡한 의식 절차를 정서하여 이를 행사 전에 미리 내입하고 진찬소·진연청의 당랑, 주요 관련 관청, 실질적으로 행사의 진행을 맡은 남여 집사자, 일부 여령과 차비에 이르기까지 폭넓게 배포했다. 의주, 홀기, 치사, 반화창명기를 비롯하여 소홀기, 무도홀기, 악장, 창사홀기 등의 문건이 이에 속했다. 그중에서 소홀기, 무도홀기, 악장, 창사홀기 등은 습의에 쓸 것을 따로 만들었다. 이 가운데 어람용과 예람용은 물론 동조와 비빈에게 올리는 문서에는 반드시 인찰을 했다. 또 찬품배설도와 찬품단자도 미리 내입되었는데 이 그림과 인찰도 화원이 했다.

　　이외에도 행사 하루 전에는 어람반차도와 예람반차도를 올렸다. 이것은 의주와 홀기를 시각화한 것으로 의궤의 「도식」에 'ㅇㅇㅇ반차도'라고 실려 있는 것과 같이 행사장의 공간 구획과 설비, 의물의 위치와 종류, 참석자의 정해진 자리와 순서, 공연될 정재의 종류 등을 한눈에 알 수 있는 내용이었다.

　　화원 혹은 화사는 정재 공연에 필요한 악기, 정재의장, 풍물 등을 장식하는 일을 했다.[72] 이들은 건고 비롯한 각종 악기, 초, 산繖·선扇·기旗·휘·조족 등의 정재의장, 포구락의 포구문, 선유락의 채선, 지당판 같은 무구를 채색으로 장식하는 일을 담당했다. 일례로 1902년 4월의 진연에 사용된 포구문을 기화하는 데에 화원 두 사람이 각 이틀씩 일했는데 매일 3냥씩을 공전으로 받았다.

　　경풍도, 만수무, 제수창 등의 정재에는 족자가 사용되는데 이 족자에 그림을 그리는 일도 화원이 업무였다.[73] 경풍도는 1828년순조 28 효명세자가 풍년을 축하하는 내용을 담아 창안한 정재로서 두 명의 봉탁무동奉卓舞童, 혹은 여령이 헌도탁獻圖卓을 설치하면 한 사람이 보자기에 싼 경풍도를 받들고 나아가 올리고 뒤에서 다섯 명의 협무가 춤을 추는 형식이다. 경풍도 족자의 그림은 물론 풍년을 경하하는 내용이었을 것이다.

　　화원이 악공이나 여령 복식의 기화에 참여했음은 「상전」에서 상의사 소속으로 상을 받은 화원들을 통해 확인된다. 대개 한 번의 연향에는 수백 명에 달하는 여령과 무동, 그리고 악공이 참여했는데 이들의 옷과 모자에 화려한 장식 문양을 그리는 일은 화원의 몫이었다. 악공이 썼던 화화복두畵花幞頭, 무동·동기·여령의 화관과 수대繡帶 등이 그 대상이었다.

표06-06. 의궤에 나타난 대한제국기 진찬·진연 도병 제작 화원

행사명	시기	역할	이름	시상 내역
신축진찬	1901. 5.	의궤청 간역	박용기(중추원의관), 조재흥(육품)	목면 2필
		화원	박용훈 등 7인	
신축진연	1901. 7.	의궤청 간역	박용기(증추원의관), 조석진(육품)	목면 2필
		화원	박용훈 등 7인	
임인사월진연	1902. 4.	의궤청 간역	박용기(중추원의관), 조석진(장례원주사)	목면 2필
		화원	박용훈 등 7인	
임인십일월진연	1902. 11.	의궤청 간역	박용기(중추원의관), 조석진(영춘군수)	목면 1필, 삼베 1필
		화원	박용훈 등 7인	

　　왕과 왕가족이 참여하는 모든 궁중 의식에는 그들의 자리를 꾸미는 데에 여러 종류의 병풍이 소용되기 마련이다.[74] 어좌·보좌·예좌의 뒤에는 물론 대차·소차·편차 등의 임시 대기소에도 언제나 병풍을 설치했는데 예를 들어 1901년 진찬에는 모두 서병書屛으로 꾸몄다. 그러나 1901년 진연 때부터는 황태자 소차에는 문방도병文房圖屛, 황태자·황태자비의 편차에는 백자동병百子童屛을 준비하여 신분에 어울리는 내용을 고려했다. 이러한 병풍들을 보수해서 사용하기도 하고 새로 만들어 사용하기도 했는데 그 일은 전적으로 화원의 몫이었음은 자명한 일이다.

　　1901년 진연의 계병은 1892년 진찬의 예에 의거하여 만들고,[75] 1902년 5월과 11월 진연의 계병은 바로 전해인 1901년 진연의 예에 의거했다.[76] 대한제국기 진찬·진연계병의 형식과 회화적 특징에 변화가 없는 것은 앞선 예를 본보기로 삼은 데다가 책임자와 담당 화원이 매번 바뀌지 않았던 데에서 가장 큰 이유를 찾을 수 있다.

　　대한제국기 네 건의 진찬·진연의궤의 「상전」에서 찾을 수 있는 화원의 이름은 총 52명이며 화사는 악기 풍물 제작에 참여한 최성구崔聖九, 박군현朴君賢 두 명이다. 그중에서 박용기, 박용훈, 조석진, 전수묵, 서원희, 조재흥, 박창수 등 일곱 명만이 도화서 출신으로서 궁내부의 도화주사圖畫主事가 된 사람들이다. 표06-06 나머지 사람들은 모두 일회적으로 여러 기관에서 차출되어 진찬소나 진연청에서 일했으며 다른 의궤에서는 이름이 발견되지 않는다. 갑오개혁 이후 도화서가 폐지됨에 따라 국가와 궁중의 회사를 담당할 화원들을 공식적

으로 선발하고 교육하는 제도가 사실상 없어져버렸다. 그러나 도화서의 주요 업무는 갑오개혁 때 관제 개혁에 따라 궁내부에 흡수되어 그 산하의 규장각, 규장원奎章院, 장례원, 예식원禮式院, 다시 장례원에 차례로 이속되었다.[77] 갑오개혁 이후 지속해서 화원을 충원하지 못했으므로 위의 화원 일곱 명을 포함한 소수의 화가들에게 갑오개혁 이후 대한제국기까지 도감의 주요 회사가 집중적으로 맡겨졌다.[78]

　박용기·박용훈 형제는 대한제국기에 가장 두드러진 활동을 한 화원이다.[79] 박용기는 20세부터 도감에서 일하기 시작하여 일생을 국가의 회화 업무에 종사했다. 1895년 갑오개혁의 관제개혁 때 규장각 도화주사가 되었으며 1901년 가을에 품계가 정3품으로 승자되어 중추원의관中樞院議官에 임명되었다. 동생 박용훈도 17세부터 1908년까지 줄곧 도감에서 일한 경력을 보면 대한제국기에 가장 대표적인 도화주사, 즉 화원으로 기억할 만하다.

　박창수는 1873년에 처음 의궤에 이름이 나타나 27회나 도감에서 일한 경험이 있는 화원이다. 그는 원래 도화서 화원이었으나 대한제국기에 도화주사를 역임하지는 않았다. 1900년 당시 9품 화원이었던 박창수는 1902년 2월경에는 6품이었는데 진연청에서 일한 뒤에 정3품으로 또 한번 승자되었다. 아마도 다른 부서에 적을 두고 일하는 과정에서 거듭 품계가 올랐으며 아울러 국가에서 필요로 할 때에는 그림 그리는 일에도 계속 참여했던 것 같다.

조선시대 궁중기록화는 유교적 예의 규범 안에서 그려지고, 왕과 왕실 구성원이 가장 큰 소비자라는 제약으로 인해 매우 독특한 조형과 미감이 창출되었다. 거의 대부분 도화서 화원들에 의해 공동 작업의 형태로, 채색화로 그려진 궁중기록화는 조선시대 관료사회에서 성행한 계의 결성과 계원들의 기념화 제작 습관이 확대되어 탄생한 매우 특별한 장르이다. 일정한 도상이 반복되는 중에도 그림 안에 담긴 수많은 인물이 만들어내는 이야기와 풍부한 세부는 언제 보아도 즐겁고 새로운 것이 궁중기록화의 매력이다.

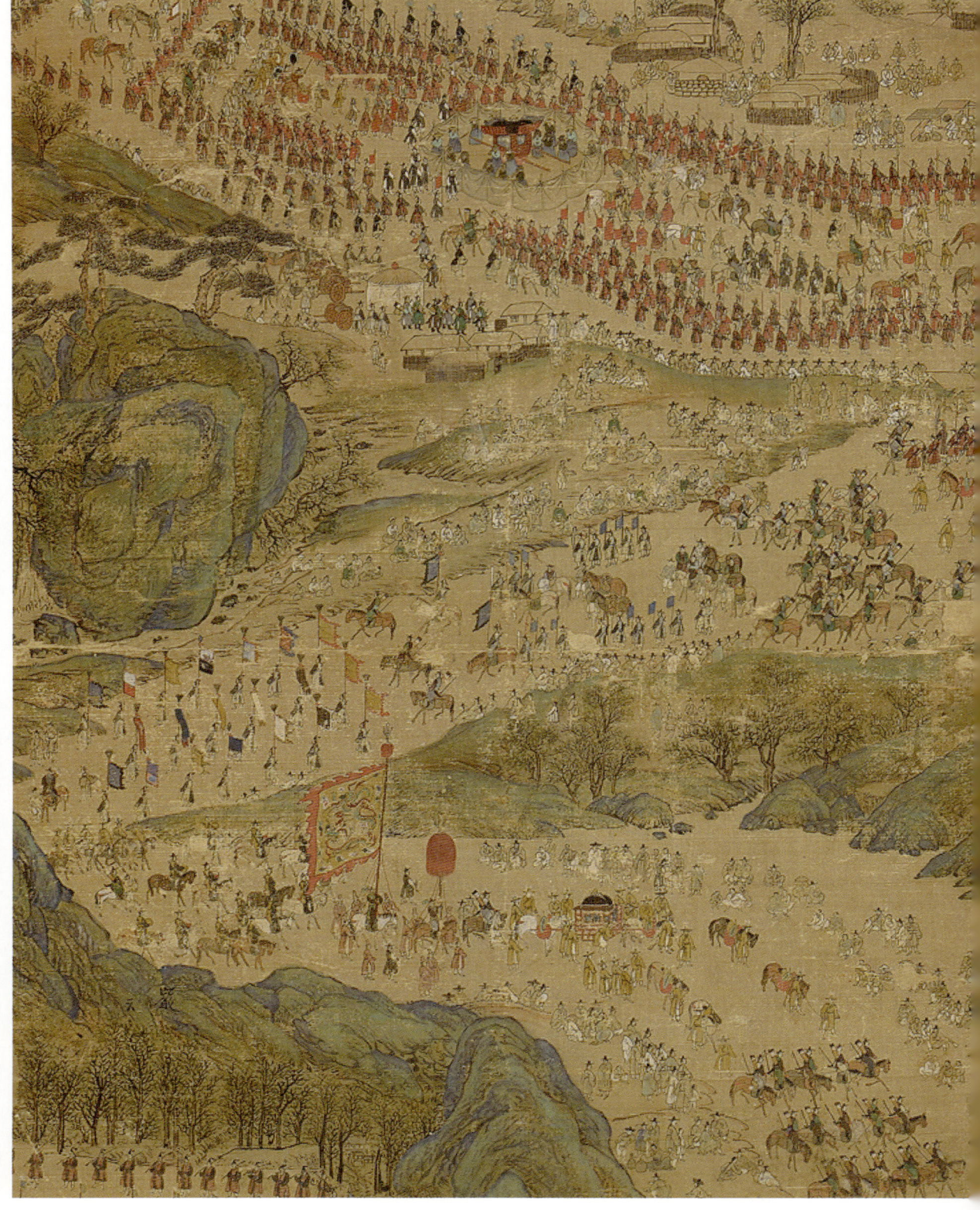

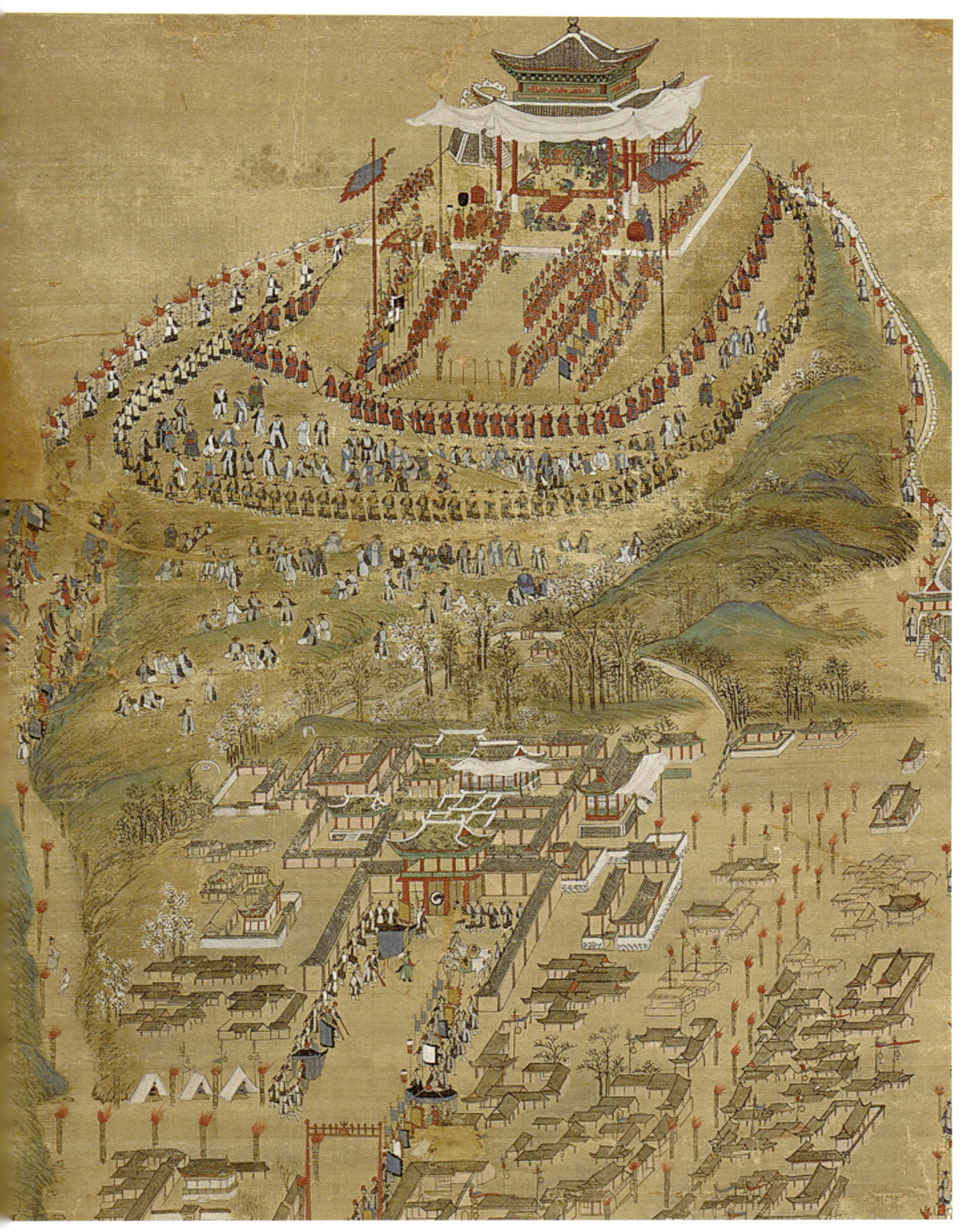

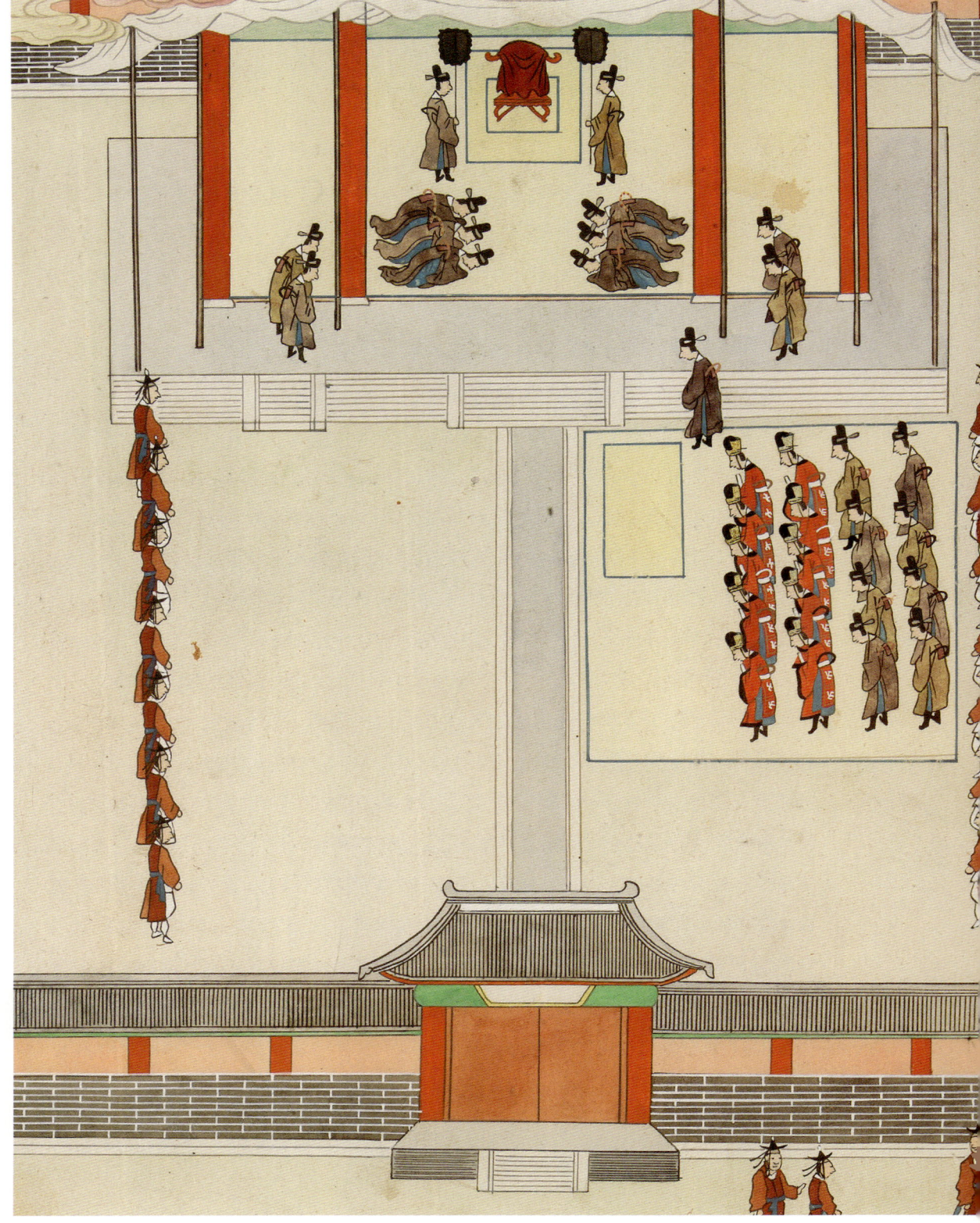

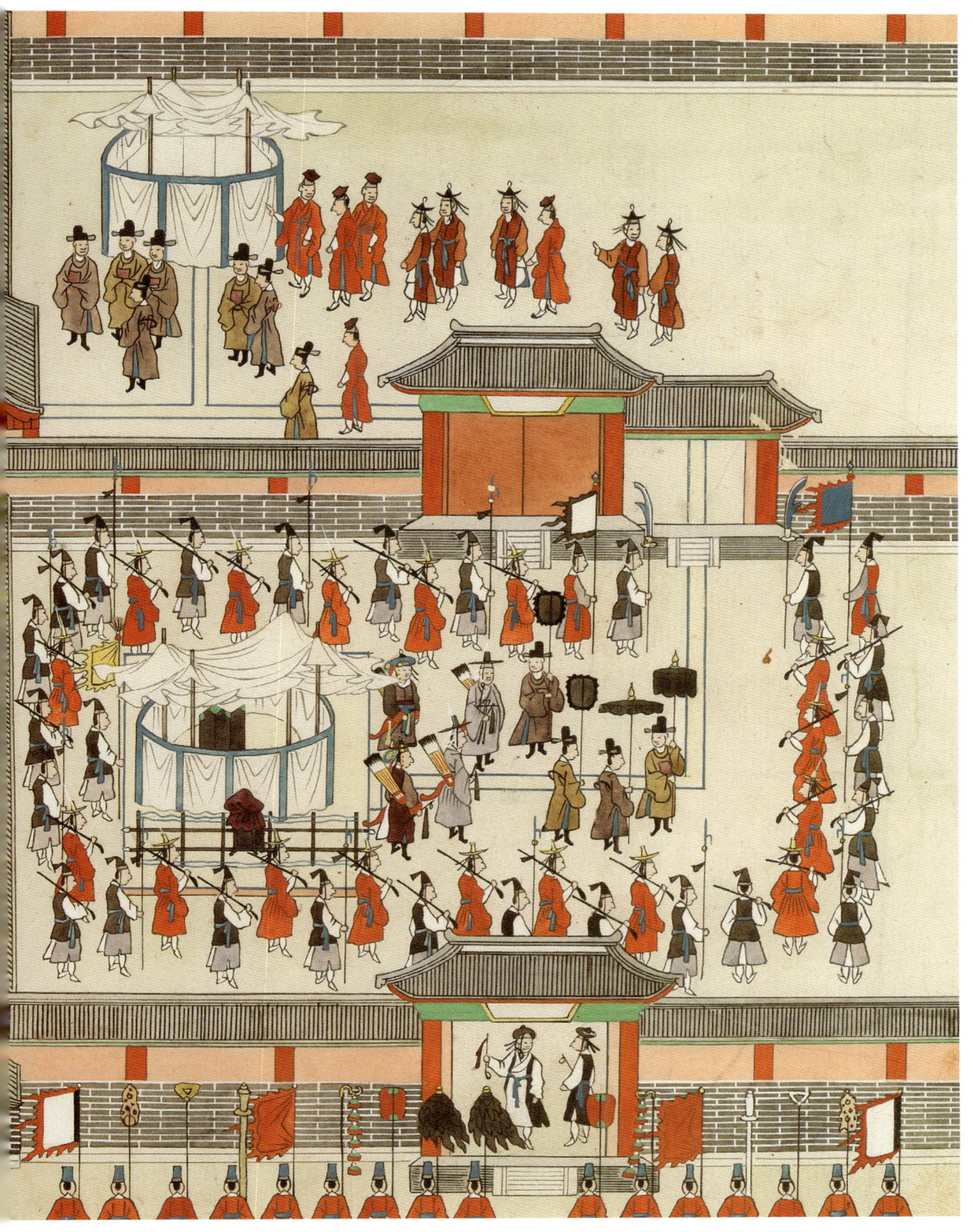

부록

· 주
· 자료
· 참고문헌
· 찾아보기

주

서장. 궁중기록화 이해의 첫걸음

01 '궁중행사도'라는 용어는 안휘준 교수가 「조선왕조실록 소재 회화 관계 기록의 성격」, 『조선왕조실록의 서화사료』(한국정신문화연구원, 1983), p. 8에서 처음 사용했다.

02 의궤의 행렬반차도에 대한 종합적인 고찰은 제송희, 「조선시대 의례반차도 연구」(한국학중앙연구원 한국학대학원 미술사학 전공 박사학위논문, 2013); Yi Song Mi, *Recording State Rites in Words and Images: Uigwe of Joseon Korea*(New Jersey: Princeton University Press, 2023)가 유용한 참고가 된다.

03 유홍준 교수에 의해 지도와 초상화를 제외한 범위에서 조선시대 기록화와 실용화에 대한 유형 분류가 시도되었으나 그 개념과 분류의 기준이 다소 모호한 점이 있다. 유홍준, 「조선시대 기록화·실용화의 유형과 내용」, 『예술논문집』 24(예술원, 1985), pp 73~100 참조. 이 글에서는 기록화를 궁중·관아의 기록화와 사대부들의 기록화로 이분한 뒤, 전자를 다시 ①궁중의궤도, ②의궤도 형식의 기념화, ③일반 기념화, ④기로·기영회도로, 후자를 ①관직과 관련된 기념화, ②계회도, ③아집·시회·시사도, ④연회도로 나누었다.

04 안휘준 교수는 문인계회도와 궁중행사도를 기록적인 성격을 강하게 띤 풍속화로 언급한 바 있으며, 저자는 궁중행사도의 내용이 역사적 사실이나 사건이라는 면에서 역사화에 포함하여 논의한 바 있다. 안휘준, 「한국풍속화의 발달」, 『풍속화』(중앙일보 계간미술, 1985), pp. 172~173; 박정혜, 「조선시대 역사화」, 『조형』 20(서울대학교 미술대학 조형연구소, 1998), pp. 8~36 참조.

05 유교적인 의례 절차에 따라 진행되는 행사의 광경을 사실적으로 묘사한 그림을 행사기록화라고 한다면, 궁중이 아닌 사가(私家)에서 개인적으로 기념할 만한 행사를 그린 기록화도 여기에 포함된다. 사가기록화에 대해서는 박정혜, 『조선시대 사가기록화, 옛 그림에 담긴 조선 양반가의 특별한 순간들』(혜화1117, 2022) 참조.

06 『조의사속도전(朝儀士俗圖展): 개교 67주년 기념』(고려대학교박물관, 1972).

07 안휘준, 「연방동년일시조사계회도 소고」, 『역사학보』 65(역사학회, 1975a), pp. 117~123; 동저, 「십육세기 중엽의 계회도를 통해 본 조선왕조시대 회화양식의 변천」, 『미술자료』 18(국립중앙박물관, 1975b), pp. 36~42; 동저, 「16세기 조선왕조의 회화와 단선점준」, 『진단학보』 46·47(진단학회, 1979), pp. 219~239; 동저, 「고려 및 조선왕조의 문인계회와 계회도」, 『고문화』 20(한국대학박물관협회, 1982), pp. 3~13; 동저, 「한국의 문인계회와 계회도」, 『한국회화의 전통』(문예출판사, 1988b), pp. 368~392 참조.

08 『국보』 회화 편(예경, 1984); 『한국의 미』 풍속화(중앙일보 계간미술, 1985) 참조.

09 안휘준, 「규장각 소장 회화의 내용과 성격」, 『한국문화』 10(서울대학교 한국문화연구소, 1989), pp. 309~392; 안휘준·변영섭 편저, 『장서각소장회화자료』(한국정신문화연구원, 1991) 참조.

10 『궁·릉소장유물목록』(문화재관리국, 1985).

11 『18세기의 한국미술』(국립중앙박물관, 1993); Hongnam Kim ed. *Korean Arts of the Eighteenth Century: Splendor & Simplicity* (New York: The Asia Society Galleries, 1993).

12 안휘준, 「한국의 궁궐도」, 『동궐도』(문화부 문화재관리국, 1991), pp. 21~62; 동저, 『옛 궁궐 그림』(대원사, 1997) 참조.

13 안휘준, 「한국의 고지도와 회화」, 『해동지도』 권3(서울대학교 규장각, 1994);『고서와 고지도로 보는 북한』(서울대학교 도서관, 1991);『고지도와 고서로 본 서울』(서울대학교 규장각, 1994) 참조.

14 회화사적인 측면에서 의궤를 다룬 이른 시기의 논고로는 정병모, 「『원행을묘정리의궤』의 판화사적 연구」, 『문화재』 22(국립문화재연구소, 1989), pp. 96~121; 유송옥, 『조선왕조 궁중의궤 복식』(수학사, 1991); 박정혜, 「조선시대 책례도감의궤의 회화사적 연구」, 『한국문화』 14(서울대학교 한국문화연구소, 1993), pp. 521~551; 박은순, 「조선시대 왕세자책례의궤반차도 연구」, 『한국문화』 14(1993), pp. 553~612; 이성미, 「장서각 소장 조선왕조 가례도감의궤의 미술사적 고찰」, 『장서각소장 가례도감의궤』(한국정신문화연구원, 1994), pp. 33~115; 박은순, 「조선후기 진찬의궤와 진찬의궤도」, 『민족음악학』(서울대학교 동양음악연구소, 1995), pp. 175~209; 박정혜, 「의궤를 통해서 본 조선시대의 화원」, 『미술사연구』 9(미술사연구회, 1995), pp. 203~290; 이성미, 「조선왕조 어진관계 도감의궤」, 『조선시대 어진관계 도감의궤』(한국정신문화연구원, 1997), pp. 1~136 등이 있다.

15 조선시대 판화 관련 전시에 의궤도가 포함되고, 단독으로 의궤만을 모은 전시가 열리기도 했으며, 서울대학교 규장각 소장의 종류별 주요 의궤가 영인 출판되어 의궤의 풍부한 내용에 대한 여러 분야의 수요와 욕구를 충족시켜 주었다. 『조선시대 판화전』(홍익대학교 박물관, 1991);『조선왕조의 의궤』(서울대학교 규장각, 1993) 참조.

16 종교적인 예에서 세속적인 예가 분화됨에 따라 예의 개념도 사회 의례 혹은 질서의 뜻으로 발전하게 되었다. 공자(孔子, BC 551~479)가 활동하던 시기에 예는 일상생활에서 인간의 욕구를 조절하고 행동규범을 관장하는 개인적 윤리 기능이 두드러졌고, 아울러 국가의 질서를 바로잡는 정치적인 면에서도 효용성을 갖게 되어 나라를 다스리는 방편, 즉 정치의 원리가 되었다. 예의 개념과 변천에 관해서는 이을호, 「예 개념의 변천과정」, 『대동문화연구』 4(성균관대학교 대동문화연구소, 1967), pp. 181~197; 전병재, 「예의 사회적 기능」, 『인문과학』 43(연세대학교 인문과학연구소, 1980), pp. 113~147 참조.

17 이재룡, 『조선 예의 사상에서 법의 통치까지』(예문서원, 1995), pp. 69~70 참조.

18 『고려사』, 「세가」(世家) 권2 태조 26년(943) 4월;『고려사절요』 권1 태조신성대왕(太祖神聖大王) 26년(943) 4월.

19 "行釋敎者 修身之本 行儒敎者 理國之源" 『고려사절요』 권2 성종문의대왕(成宗文懿大王) 원년(982) 6월.

20 『주례』는 『의례』(儀禮), 『예기』(禮記)와 함께 유교 통치 이념의 근거가 되는 세 경전[三禮]으로 불린다. 『의례』는 가정과 사회 등 일상생활에서의 행위 규율을 다룬 책이고, 『예기』는 예를 개괄하고 그 철학적 근거를 설명한 책이다. 『주례』가 국가의 조직체제·직제·의식 등 예의 정치적인 면을 규정했다면 『의례』는 예의 윤리·도덕적인 면을 집성한 것이다.

21 오례의 분류는 고대의 종합적인 문화가 정치, 경제, 외교, 군사, 제사, 윤리·도덕 등으로 분화하는 과정에서 나온 것이라는 견해가 있다. 황원구, 「근세 한중의 학술교류와 예론에 관한 제문제」(연세대학교대학원 사학과 박사학위논문, 1983), p. 28 참조.

22 『주례』의 체제와 내용 가운데 후세에 가장 크게 영향을 미친 것은 법률과 행정에서 이상적인 모범으로 여겨져 온 육전(六典: 治典, 敎典, 禮典, 政典, 刑典, 祀典)과 왕실 전례의 기준이 된 오례였다. 육전 체제의 채택은 고

려 말 조선 초기 문물제도 정비에 크게 영향을 주었던『주관육익(周官六翊)』에서 보이며, 정도전(鄭道傳, 1342-1398)의『조선경국전(朝鮮經國典)』과『경국대전(經國大典)』에도 그대로 이어졌다. 고영진,『조선중기 예학사상사』(한길사, 1995), pp. 29~30 참조.

23 고려시대의 예제의 정비와 내용에 대해서는 이범직,「고려 시기의 오례」,『한국중세예사상연구』(일조각, 1991), pp. 6~170 참조.

24 『고려사』권59 지13「예지(禮志)」서.

25 『고려사』의 편찬은 태조 1년에 시작되어 4년에 완료되었다.『태조실록』권2 1년(1392) 10월 13일;『태조실록』권7 4년(1395) 1월 25일 참조.

26 최승희,「유교 정치의 진전」,『한국사』22(국사편찬위원회, 1995), pp. 63~74 참조.

27 『고려사』「예지」에도 각 의식의 서술 내용에 서례가 포함되어 있다.

28 『두씨통전』의 인용은 중국 전통 유교문화의 집대성이라 할 수 있는『대당개원례』의 인용을 의미한다. 결국『국조오례의』는 한국과 중국의 거의 모든 전례서를 참고했다고 볼 수 있다.『국조오례의』권수 서(序); 이범직,「중국 사서에 나타난 오례」, 앞의 책(1991), pp. 407~421 참조.

29 『국조오례의』의 성격과 편찬에 관해서는 지두환,「국조오례의 편찬과정(1): 길례 종묘·사직제의를 중심으로」,『부산사학』9(부산사학회, 1985), pp. 145~180; 이범직,「국조오례의의 성립에 대한 일고찰」,『역사학보』122(역사학회, 1989), pp. 1~27 참조.

30 『숙종실록』권11 7년(1681) 1월 3일.

31 『영조실록』권53 17년(1741) 6월 5일;『영조실록』권60 20년(1744) 8월 27일.

32 "(전략) 而但世代浸久 古禮頹弛 非制度之弗美 是末俗之弗遵 今若勉飭群工 捨此奚先 雖然其中或有古今之弗同者 名目之差異者 此正思政宣政勤政仁政之類 是也 爰命宗佰之臣 纂輯成書 而名曰續五禮儀 此乃尊舊文之意也 (후략)"『국조속오례의』권수「어제속오례의서(御製續五禮儀序)」참조.

33 『영조실록』권59 20년(1744) 6월 1일.『춘관지』의 항목은 오례에 의한 분류가 아니며, 삼사(三司)로 구분된 예조의 분장에 따라 제사(稽制司), 전향사(典享司), 전객사(典客司)로 나뉘어 있다.

34 『춘관통고』는 정식으로 간행되지 못했으며 현재 규장각, 장서각, 국립중앙도서관 등에 등사본 4종이 전한다. 국립중앙도서관 소장본을 영인한『춘관통고』상·중·하(영인본: 성균관대학교 대동문화연구소, 1975)가 있다.

35 유의양 사후, 편찬에 같이 참여했던 이지영(李祉永, 1730~?)은 미완성의『국조오례통편』을 보완하여 그 초본 16책을 1810년(순조 10)에 진상했다.『순조실록』권13 10년(1810) 6월 24일; 천혜봉,「춘관통고 해제」,『춘관통고』상 참조.

36 "以嘉禮親萬民 以食飮之禮 親宗族兄弟 以婚冠之禮 親成男女 以賓射之禮 親故舊朋友 以饗燕之禮 親四方之賓客 以脹膰之禮 親兄弟之國 以賀慶之禮 親異姓之國"『주례』권18「춘관종백」.

37 이범직, 앞의 책(1991), pp. 133~135 참조.

38 "嘉善也 所以因人心所善著而爲之制" 정현(鄭玄),『동암주례정의(東巖周禮訂義)』권30 참조.

39 길·흉·군·빈례는 방국(邦國)에 한정시켜 설명했으나 가례에서만 만민을 언급한 것이다. 이범직, 앞의 책(1991), p. 133 참조.

40 주희(朱熹),『시경집전(詩經集傳)』권9「소아(小雅)」녹명지십(鹿鳴之什);『정조실록』권53 24년(1800) 2월 22일.

41 『세종실록』「오례」의 편찬과정, 구성, 내용에 대해서는 이범직, 앞의 책(1991), pp. 282~376 참조.

42　성종 대 신권의 강화에 관해서는 최이교, 『조선중기 사림정치구조 연구』(일조각, 1994), pp. 9~63 참조.

43　조선시대 궁중미술의 특징에 대해서는 김홍남, 「18세기의 궁중회화」, 『18세기의 한국미술』(국립중앙박물관, 1993) pp. 43~46; Hongnam Kim, "Exploring Eighteenth-Century Court Arts," *Korean Arts of the Eighteenth Century*, pp. 35~57 참조.

44　회화의 공리적 가치관에 대해서는 홍선표, 「조선전기 회화의 사상적 기반」, 『한국사상사대계』 4(한국정신문화연구원, 1991), pp. 540~543 참조.

45　"明鏡所以察形 往古者所以知今" 『공자가어(孔子家語)』 권3 「관주(觀周)」 제11.

46　이밖에도 왕연수(王延壽)는 노나라 영광전(靈光殿)의 벽화를 보고 "악으로 세상을 경계하고 선으로 후세에 보여준다"라고 했고, 조식(曹植, 192~232)은 "감계를 보존하는 것이 그림"이라고 결론지었다. 장언원(張彦遠, 815~875)도 "그림이란 선한 것을 본받고 어리석은 것을 경계함으로써 교화를 이룩하고 인륜을 돕는 공능(功能)적인 것"으로 파악하고, 이를 육경(六經)의 역할과 같다고 했다. 갈로(葛路) 저, 강관식 역, 『중국회화이론사』(미진사, 1989), pp. 35~138 참조.

47　홍선표, 「고려시대 회화론 소고」, 『예술논문집』 20(대한민국 예술원, 1981), pp. 135~137.

48　"丹靑之興 比雅頌之述作 美大業之馨香 宣物莫大於言 存形莫善於畵" 유곤(劉崑) 편저, 『중국화론유편(中國畵論類編)』 제1편 범론(泛論) 「사형논화(士衡論畫)」; 장언원(張彦遠), 『역대명화기(歷代名畵記)』 권1 「서화지원류(書畵之源流)」.

49　"蓋以一藝名 雖君子所恥 然亦有國者 不可無也" 『고려사』 권122 「열전」 권35 방기(方技) 참조.

50　성종의 회화 애호와 관련하여 도화서가 존폐 위기에 놓였을 때 신하들이 올린 진언(進言)과 성종의 답변을 보면 군주의 회화에 대한 태도와 궁중에서 회화가 지니는 가치를 읽을 수 있다. 『성종실록』 권95 9년(1478) 8월 4일 및 10일 참조.

51　조영석(趙榮祏), 『관아재고(觀我齋稿)』 권3 「잡저(雜著)」 책제(策題)(영인본: 한국정신문화연구원, 1984), pp. 157~161. 번역문은 유홍준·안영길, 「한 사대부 화가의 진보적 회화관」, 『가나아트』 23(가나아트갤러리, 1992), pp. 183~185; 『가나아트』 24(가나아트갤러리, 1992), pp. 159~161 참조.

52　이규상(李奎象), 『일몽고(一夢稿)』 「화주록(畫廚錄)」; 유홍준, 「이규상 〈일몽고〉의 화론사적 의의」, 『미술사학』 4(학연문화사, 1992), pp. 31~36 참조.

53　감계적인 고사인물도 외에도 성리학적 정보를 담은 그림들, 민본사상에 입각한 무일도(無逸圖)·빈풍도(豳風圖)·경직도(耕織圖) 등도 빈번하게 그려졌다. 이태호, 「영조의 요청으로 그린 〈장주묘암도〉에 대한 고찰」, 『조선후기 그림과 글씨』(학고재, 1992), pp. 109~121; 오주석, 「김홍도의 〈주부자시의도〉」, 『미술자료』 56(국립중앙박물관, 1995), pp. 49~80 참조. 이러한 양상은 서화를 애호하고 수집에도 열의를 보였던 숙종이 치찬하고 의견을 피력한 그림 대부분은 공리적인 의미를 담은 그림들이었다. 진준현, 「숙종의 서화취미」, 『서울대학교박물관연보』 7(서울대학교박물관, 1995), pp. 3~37 참조. 숙종은 송시열(宋時烈, 1607~1689)의 제안에 따라 이황(李滉, 1501~1570)이 지은 「성학십도(聖學十圖)」를 병풍으로 만들어 어전에 비치하고 동시에 예람에도 대비한 바 있다. 『숙종실록』 권10 6년(1680) 10월 14일.

54　『태종실록』 권3 2년(1402) 4월 23일; 『세종실록』 권93 23년(1441) 9월 29일; 『성종실록』 권61 6년(1475) 11월 9일 및 27일; 『성종실록』 권71 7년(1476) 9월 8일 및 13일 참조.

55　『명종실록』 권1 즉위년(1545) 7월 21일.

56　『숙종실록』 권23 17년(1691) 11월 12일.

57 『세종실록』 권59 15년(1433) 3월 25일.

58 7월에 그림을 받은 세조는 8월에 후원에서 신하들에게 이 그림을 보여주며 시를 지어 올리게 했다. 서거정(徐居正), 『사가집(四佳集)』 권8 시류(詩類) 「기묘춘삼월(己卯春三月)」; 『세조실록』 권17 5년(1459) 8월 2일.

59 어진 제작에 관한 종합적인 연구는 이성미, 「조선왕조 어진관계 도감의궤」, 앞의 책(1997), pp. 1~136 참조. 공신 초상과 기로신 초상에 대해서는 조선미, 『한국 초상화 연구』(열화당, 1983), pp. 183~269 참조.

60 화원의 외교적 회화 활동에 대해서는 정은주, 「연행 및 칙사 영접에서 화원의 역할」, 『명청사연구』 30(명청사학회, 2008), pp. 1~36; 동저, 『조선시대 사행기록화』(사회평론, 2012), pp. 320~349 참조.

61 『승정원일기』 제42책 인조 12년(1634) 3월 28일; 진홍섭 편저, 『한국미술사 자료집성(4)』(일지사, 1996), p. 850.

62 『승정원일기』 제100책 인조 26년(1648) 3월 9일.

63 『인종실록』 권1 원년(1545) 3월 3일; 안휘준 편저, 『조선왕조실록의 서화사료』(한국정신문화연구원, 1983), p. 136.

64 『승정원일기』 제268책 숙종 5년(1679) 2월 14일; 『승정원일기』 제282책 숙종 7년(1681) 4월 5일.

65 통신사와 동행하여 일본에서 활동한 화원의 역할과 활동에 대해서는 홍선표, 「조선후기 통신사 수행화원의 파견과 역할」, 『미술사학연구』 205(한국미술사학회, 1995), pp. 5~19; 동저, 「조선후기 한·일간 화적의 교류」, 『미술사연구』 11(미술사연구회, 1997), pp. 3~22 참조.

66 해청 그림은 『세종실록』 권35 9년(1427) 2월 21일; 『세종실록』 권45 11년(1429) 7월 23일; 『세종실록』 권58 14년(1432) 11월 17일 등 참조. 고신도는 『세종실록』 권87 21년(1439) 10월 17일; 옥의 형제를 그린 그림은 『세종실록』 권93 23년(1441) 6월 27일 참조.

67 회화적 측면에서 본 조선시대 지도에 대해서는 안휘준, 「한국의 고지도와 회화」, 『해동지도』(서울대학교 규장각, 1995), pp. 48~59 참조.

68 안휘준, 「조선왕조실록 소재 회화 관계 기록의 성격」, 앞의 책(1983), pp. 8~9; 진홍섭 편저, 앞의 책(1996), pp. 772~818 참조.

69 『중종실록』 권105 39년(1544) 11월 25일; 진홍섭 편저, 위의 책(1996). pp. 811~817 참조. 이 외에도 산릉도에 대한 기록은 『조선왕조실록』과 『승정원일기』에서 쉽게 찾을 수 있다.

70 『선조실록』 권158 36년(1603) 1월 13일; 『선조실록』 권200 39년(1606) 6월 17일.

71 『세종실록』 권41 10년(1428) 8월 23일; 『선조실록』 권80 29년(1596) 9월 29일; 『선조실록』 권81 29년(1596) 10월 2일; 『선조실록』 권201 39년(1606) 7월 12일 참조.

72 『광해군일기』 권130 10년(1618) 7월 1일.

73 《목장지도》에는 허목의 「목장지도후서(牧場地圖後序)」, 도별 목자(牧子)의 숫자, 가축 숫자, 폐지된 목장과 존속 목장의 구분에 대한 기록이 있다. 허목은 이후에도 〈목장도 병(牧場圖屛)〉과 「목장도기(牧場圖記)」를 만들어 진헌했다. 『숙종실록』 권7 4년(1678) 8월 1일 및 9월 14일 참조.

74 『고려사』 「세가」 권14 예종 11년(1116) 12월 23일.

75 의장은 천자나 왕공 등 신분이 높은 자를 시위(侍衛)할 때 격소과 위엄을 드러내는 기치와 칼·창 등의 병장기(兵仗器)를 말하며, 노부는 이러한 의장을 갖춘 왕의 행렬을 의미한다.

76 『세종실록』 권53 13년(1431) 7월 19일.

77 일례로 『승정원일기』 제107책 효종 즉위년(1649) 8월 20일 참조.

78 임금이 반차도의 내용을 보고 예법에 어긋난다고 생각하여 의문을 제기한 기사는 『승정원일기』제400책 숙종 27년(1701) 10월 26일 참조.

79 박정혜, 「장서각 소장 일제강점기 의궤의 미술사적 연구」, 『미술사학연구』 259(한국미술사학회, 2008), pp. 117~124.

80 왕비 의장도를 정비한 내용의 기사는 『세종실록』 권88 22년(1440) 2월 22일.

81 『세종실록』 권119 30년(1448) 3월 5일; 안휘준 편저, 앞의 책(1983), pp. 49~50.

82 『경종세자수책시책례도감의궤(景宗世子受冊時冊禮都監儀軌)』「계사(啓辭)」 경오(1690) 6월 초2일.

83 조경(趙絅), 『용주유고(龍洲遺稿)』 권18 「우복정선생신도비명(愚伏鄭先生神道碑銘)」; 정경세(鄭經世), 『우복집(愚伏集)』 권15 「서춘궁관례도후(書春宮冠禮圖後)」 참조.

84 진홍섭 편저, 『한국미술사 자료집성(6)』(일지사, 1998), pp. 770~771 참조.

85 『세종실록』 권64 16년(1434) 6월 8일 및 7월 11일.

86 『연산군일기』 권54 10년(1504) 6월 3일.

87 『선조실록』 권145 35년(1602) 1월 21일; 『선조실록』 권182 37년(1604) 12월 16일.

88 『명종실록』 권30 19년(1564) 6월 11일.

89 23명의 재신 명단은 김계휘(金繼輝), 『황강선생실기(黃岡先生實記)』 권1 연보략(年譜略) 「갑자가정사십삼년(甲子嘉靖四十三年)」 참조. 이 가운데 홍섬(洪暹, 1504~1585)이 문과전시도에 대해 지은 시는 그의 문집인 『인재집(忍齋集)』 권1 「문무전시도 응제(文科殿試圖應製)」 참조.

90 《북새선은도》에 관해서는 이태호, 「한시각의 북새선은도와 북관실경도」, 『정신문화연구』 34(한국정신문화연구원, 1988), pp. 207~235; 이경화, 「북새선은도 연구」, 『미술사학연구』 254(한국미술사학회, 2007), pp. 41~70 참조.

제1장. 궁중행사도의 시작

01 조선시대에 '계'의 한자는 禊, 稧, 契 등이 혼용되었다. 이른 시기의 문헌일수록 '契'를 많이 사용했으나 시대가 내려갈수록 '稧'의 사용이 일반화되어 조선 후기 이후에는 거의 습관적으로 '稧'를 쓰고 있다. 사대부들의 모임을 契라고 명명하게 된 것은 왕희지(王羲之, 307~365)의 『난정첩(蘭亭帖)』에 있는 "난정수계사야(蘭亭修稧事也)"라는 구절에서 비롯된 것이다. 원래 '禊' 자는 하늘에 지내는 제사를 의미하는 글자로서 몸을 깨끗이 하고 제사를 지낸다는 '결(潔)' 자에서 유래했다. 즉, '禊'는 '契'의 옛 글자라는 것이다. 그러나 민간에 나도는 왕희지 『난정첩』의 방본에 '禊'자를 '稧'자로 잘못 쓴 것이 답습되어 언제부터인가 '稧'를 많이 쓰게 되었다는 것이다. 즉 '稧'는 본래 없는 글자이며 '禊'의 오류가 널리 퍼져 생긴 속자(俗字)이니, 이를 고쳐 '契' 자를 쓰는 것이 옳다는 요지이다. 이 책에서는 이 의견을 따라 계축, 계첩, 계병을 보통명사로 사용할 때는 '契' 자를 써서 표기하고자 한다. 계의 유래와 정의, 용어의 사용에 대해서는 조선 후기의 기록인 정동유(鄭東愈, 1744~1808)의 『주영편(晝永編)』(서울대학교 고전간행회, 1971)과 정약용(丁若鏞, 1762~1836), 『여유당전서(與猶堂全書)』 제1집 잡찬집(雜纂集) 「아언각비(雅言覺非)」 참조.

02 계는 어떤 목적을 달성하기 위해 구성원들 사이의 자발적인 참여와 합의에 의해 의도적으로 만들어진 비교적 지속적이고 조직적인 모임으로 정의된다. 김필동, 『한국사회조직사연구』(일조각, 1992), p. 89. 이전까지는 계를

03 고려와 조선시대의 계회도에 대해서는 안휘준, 앞의 논문(1975b); 동저, 앞의 논문(1979); 동저, 앞의 논문(1982); 동저, 앞의 논문(1988b); 허영환, 「조선왕조 전기 계회도고」, 『공간』 213(공간사, 1985), pp. 76~83 ; 하영아, 「조선시대 계회도 연구: 16·17세기 작품을 중심으로」(이화여자대학교 대학원 미술사학과 석사학위논문, 1993) 참조.

04 해동기로회와 유자량의 결계에 대해서는 안휘준, 위의 논문(1988b), pp. 370~376 참조.

05 정구복, 「쌍매당 이첨의 역사서술」, 『동아연구』 17(서강대학교 동아연구소, 1989), pp. 281~311.

06 이 여덟 건의 계문의 전문은 『쌍매당협장집(雙梅堂篋藏集)』 권23 잡저(雜著) 참조.

07 김필동, 앞의 책, pp. 318~351 참조.

08 "今之朝官 文臣則有同年筮仕 久則有同官或作契 以堅交情" 『성종실록』 권276 24년(1493) 4월 8일.

09 "古說同官是爲僚 況復同遊聖明朝 晨昏治事坐促膝 衙罷歸來又連鑣 把臂論懷非一日 每因休暇共逍遙 交情漸篤 不自覺 久久還如漆投膠 (중략) 升沈榮辱肩一節 終始愼無忘舊要 言出於口入於耳 神明在上臨昭昭" 이승소(李承召), 『삼탄집(三灘集)』 권6 「제동관계축(題同官契軸)」.

10 "今吾儕輩若干人 相與有雅而罔爲 王臣 則有兄弟之義 不待要約 已同心也" 이첨, 『쌍매당선생협장문집』 권23 잡저 「충신계문(忠信契文)」; "古稱同僚有兄弟之義 契許之密 至於世講而勿替 其篤厚之風如此 末世之知此道者盖寡" 이은상(李殷相), 『동리집(東里集)』 권12 「추조계병서(秋曹契屛序)」.

11 남용익(南龍翼), 『호곡집(壺谷集)』 권15 「산릉도감계병서(山陵都監稧屛序)」 참조.

12 "凡以官遇者 率驟合而亟離 離之久而終至於寢忘 此所以會又圖之 以存其迹 雖相離而不相忘 厚之道他" 김상헌(金尙憲), 『청음집(淸陰集)』 권38 「호조낭관계회도시서(戶曹郎官契會圖詩序)」.

13 "凡爲同僚 有兄弟之義 古人重之 舊有分軸 如今詩軸之制 只記姓名而已 中間遂作障子 猶謂契軸 蓋亦有存羊之意 焉 近時乃以絹絹爲屛 彩畵山水 濫觴甚矣 至於臺評禁斷而不止 極是無謂 然其契好之義 漸不如古何也" 이수광(李睟光), 『지봉유설(芝峰類說)』 권17 「고실(故實)」.

14 일반적으로 계를 결성할 때, 그 배경을 설명하고 계원을 결속시키기 위한 규약을 담은 문서를 만들었다. 계 성립의 취지와 목적을 담은 서문, 운영방식을 정한 절목(節目), 계의 규모와 계원의 신상정보를 말해주는 좌목을 포함하는 것이 보통이다.

15 최립(崔岦), 『간이집(簡易集)』 권3 「재령군시원제명도지(載寧郡試院題名圖識)」 참조.

16 "東人凡與衆會飮 皆謂之禊 同庚曰甲禊 同年曰榜禊 同官曰僚禊 玉堂修禊屛 槐院裝禊帖 此風相傳 鄕村釀錢者 亦 皆名禊耳" 정약용, 『여유당전서』 제1집 잡찬집 「아언각비」.

17 "我東國六曹等諸衙門 自前俱各有郎官契軸 而堂上則不與 今此題名 不於契軸而用冊子 堂上郎寮竝題於一冊子 蓋 出於亂後萃合堂寮一心之義 而其爲他日分席後相思之面目者 亦一契軸而已矣 平時則須以生絹爲質 繪畵於上面 其下乃書名姓而職官具焉 今旣蕩敗之餘 猝難辦此 若諉以難辦而莫爲之所 則不幾於侯河之淸者乎 此冊子之所由 起 而其情亦可悲矣" 윤근수(尹根壽), 『월정집(月汀集)』 권5 「금오계회도(金吾契會圖)」 참조.

18 성균관대학교 박물관 소장 〈대사간계회도(大司諫契會圖)〉도 대사간 황섬(黃暹, 1544~1616), 사간 이호의(李好義, 1560~?), 헌납 유성(柳惺, 1572~1616), 정언 민덕남(閔德男, 1564~1659: 閔馨男의 초명)이 모인 사간원의 계회도이다. 4인의 이름이 적힌 좌목과 산수 비중이 큰 계회도가 한 장에 연결되어 있다. 원래는 16세기 초엽 경에 화첩으로 제작된 것을 후대에 개모하여 다시 장황한 것으로 보인다.

19 최이돈, 「중종조 사림의 낭관 정치력 강화과정」, 『조선중기 사림정치구조 연구』(일조각, 1994), pp. 130~172 참조.

20 낭관계가 얼마나 성행했는지는 여러 문집에 전하는 낭관계회도에 대한 찬시의 숫자만 보아도 짐작할 수 있다. 이른 시기의 예를 몇 가지 열거하면 서거정, 『사가집』 시집 권13 제11 「호조제랑계음도(戶曹諸郎契飮圖)」; 권21 제14 「예조육랑장어동계음도(禮曹六郎藏魚洞契飮圖)」; 권50 제24 「공조낭청연회도(工曹郎廳宴會圖)」; 김종직(金宗直), 『점필재집(佔畢齋集)』 시집 권18 「도총부낭청계축(都摠府郎廳契軸)」; 홍귀달(洪貴達), 『허백당집(虛白堂集)』 권1 「금오낭청계축(金吾郎廳契軸)」; 속집 권1 「한성부낭청계축(漢城府郎廳契軸)」; 박상(朴祥), 『눌재집(訥齋集)』 권1 「선전관계축(宣傳官契軸)」; 신광한(申光漢), 『기재집(企齋集)』 권5 「오부낭관계회도(五部郎官契會圖)」; 정사룡(鄭士龍), 『호음유고(湖陰遺稿)』 권31 「서군적낭청계축(書軍籍郎廳契軸)」 등을 들 수 있다.

21 16세기 제작된 〈선전관계회도〉는 『호림박물관 명품선집』(호림박물관, 1999), pp. 58~59 참조. 사정들의 계회는 권벌(權橃), 『습재집(習齋集)』 권2 「제명사정계회도(題名司正契會圖)」 참조.

22 윤근수, 『월정집』 권5 「기로소계병서(耆老所契屛序)」 및 「제상방계병서(題尙方契屛序)」; 이정귀(李廷龜), 『월사집(月沙集)』 권167 「기로소계병위해평윤월정작(耆老所稧屛爲海平尹月汀作)」; 장유, 『계곡집(谿谷集)』 권31 「제태복계병(題太僕契屛)」; 정백창(鄭百昌), 『현곡집(玄谷集)』 시집 권4 「제은대계병후(題銀臺稧屛後)」; 이민구(李敏求), 『동주집(東洲集)』 권2 「은대계병서(銀臺稧屛序)」; 이은상(李殷相), 『동리집(東里集)』 권12 「추조계병서(秋曹契屛序)」 참조.

23 허영환, 앞의 논문, p. 78.

24 이행(李荇), 『용재집(容齋集)』 권9 산문(散文) 「제책례도감계회도(題冊禮都監契會圖)」.

25 "議藥廳題名之屛旣成 諸醫官謁余爲序曰 題名而不記其事 所以題名之意不彰 (중략) 被修稧者有叙 讌集者有圖 特以一時朋遊之勝 猶欲其久傳于後 況今之同憂共喜者 關國家之運 其可無識乎" 이이명(李頤命), 『소재집(疎齋集)』 권10 서 「의약청제명병서(議藥廳題名屛序)」.

26 "而合集京師 同事一局 觀比盛擧 此非人力乃天也" 이옥(李沃), 『박천집(博川集)』 권5 「왕세자책례도감계병서(王世子冊禮都監稧屛序)」.

27 "諸君咸曰 斯擧也 大慶也隆禮也高選也 而吾儕得與焉 其不謂之盛際乎 其圖而紀之 不亦昌乎 不然 吾恐久而或忘也 且後來何徵矣 此契軸之所以作 而非直取一時觀美然也" 이식(李植), 『택당집(澤堂集)』 권9 서 「제동궁양례배종원료계회도서(題東宮兩禮陪從院僚契會圖序)」.

28 강희안(姜希顔), 『인재집(仁齋集)』 권1 「국장도감계축(國葬都監契軸)」·「조묘도감계축(造墓都監契軸)」·「부묘도감계회도(祔廟都監契會圖)」; 서거정, 『사가집』 시집 권50 제23 「제동궁가례도감낭청계음도(題東宮嘉禮都監郎廳契飮圖)」; 신용개(申用漑), 『이요정집(二樂亭集)』 권5 시 「제추쇄도감계축(題推刷都監契軸)」; 김종직, 『점필재집』 시집 권1 「제영접도감서호음주도(題迎接都監西湖飮酒圖)」; 신광한, 『기재집』 별집 권1 「이성실록청계회도(二聖實錄廳契會圖)」·「중종대왕국장도감계축(中宗大王國葬都監契軸)」; 정유길(鄭惟吉), 『임당유고(林塘遺稿)』 권상 「천릉도감계축(遷陵都監契軸)」; 최립, 『간이집』 권3 「평난도감계첩(平難都監契帖)」; 이항복(李恒福), 『백사집(白沙集)』 권3 「제녹훈도감연회도(題錄勳都監宴會圖)」; 이식, 『택당집』 권9 「병기도감계회도(兵器都監契會圖)」; 유계(兪棨), 『시남집(市南集)』 권21 「실록청계병발(實錄廳稧屛跋)」; 남용익(南龍翼), 『호곡집(壺谷集)』 권15 「영정모사도감계병서(影幀模寫都監稧屛序)」; 이옥, 『박천집』 권5 「왕세자책례도감계병서」 등이 그러한 예에 속한다. 여기에서도 계첩과 계병은 17세기 이후에 나타남을 알 수 있다.

29 〈연산군일기세초지도〉와 〈산릉도감제명록〉은 보물로 지정된 권벌 종손가 소장 고문서 중에 포함되어 있다. 전자에는 연산군일기의 수찬전후관(修撰前後官) 67명의 좌목이, 후자에는 도제조(都提調) 박순(朴淳,

30 『광해군일기』 권27 2년(1610) 윤3월 12일.

31 일례로 1677년(숙종 3) 태조의 어진을 이모할 때 설치된 영정모사도감의 계병을 만들 때도 도감의 물자가 쓰였다. "同事諸君子合辭言 慶莫大於此擧 勞莫重於斯役 不可不記實示後 於是各損本衙如干錢布 造成短屛" 남용익, 『호곡집』 권15 「영정모사도감계병서」.

32 『광해군일기』 권90 7년(1615) 5월 10일.

33 "凡國有事而設都監 董事之臣例題名 爲屛若障 爲志同事 以毋忘於後耳" 김진규(金鎭圭), 『죽천집(竹泉集)』 권10 서 「복위부묘도감제명계병서(復位祔廟都監題名稧屛序)」. 이 계병은 1698년(숙종 24) 10월에 노산대군(魯山大君)을 단종으로, 부인을 정순왕후(定順王后)로 추복(追復)하고 종묘에 신주를 모셨을 때 부묘도감에서 제작한 것이다.

34 남몽뢰(南夢賚), 『이계집(伊溪集)』 권5 「서온천호가시화병제명기후(書溫泉扈駕時畫屛題名記後)」.

35 이은상, 『동리집』 권12 「추조계병서」 참조.

36 이 그림은 충재(冲齋) 권벌(權橃, 1478~1548) 종손가에 소장되어 왔으며, 첫 번째 첩에 쓰여있는 서문은 이옥, 『박천집』 권5 「왕세자책례도감계병서」에도 실려 있다.

37 유준영, 「송인명서 온릉도감계병 무이구곡도의 조형분석」, 『단경왕후 무이구곡도와 조선시대 지식인의 유토피아』(영남대학교 박물관, 1996), pp. 28~35; 윤진영, 「조선시대 구곡도의 수용과 전개」, 『미술사학연구』 217·218(한국미술사학회, 1988), pp. 61~91 참조.

38 〈왕세자책례도감계병〉에는 도제조 권대운(權大運, 1612~1699) 등 19명의 좌목이 적혀 있다. 〈온릉봉릉도감계병〉의 서문과 좌목은 병풍 뒷면에 쓰여 있는데 좌목은 도제조 송인명(宋寅明, 1689~1746) 등 23명이다.

39 이 두 계병에 대한 자세한 내용은 박은순, 「순묘조〈왕세자탄강계병〉에 대한 도상적 고찰」, 『고고미술』 174(한국미술사학회, 1987), pp. 40~75; 동저, 「정묘조〈왕세자책례계병〉: 신선도계병의 한가지 예」, 『미술사연구』 4(미술사연구회, 1990), pp. 102~112 참조.

40 "而況一時同事之蹟 尤不可無籍 俾之泯沒也 判書公旣命工書粧異 悉書同事人官職姓名 加之繪畫"라는 구절은 그림보다 관직성명을 기록하는 데에 더 중요한 의미를 부여하고 있음을 말해준다. 유계(兪棨), 『시남집(市南集)』 권21 「실록청계병발(實錄廳稧屛跋)」『실록청계병발(實錄廳稧屛跋)』 참조. 유사한 경우를 이이명, 『소재집』 권10 「의약청제명병서」에서도 볼 수 있다.

41 예컨대, 홍섬(洪暹)이 〈서총대친림사연도(瑞葱臺親臨賜宴圖)〉의 후서에 쓴 "諸公因與謀曰 遭際之盛 感戴之深 必待圖畫 然後可以久於其傳 遂以繪事"과 같은 내용이다. 홍섬, 『인재집』 권4 「서총대인견도서」.

42 "其不謂之盛際乎 其圖而紀之 不亦昌乎 不然 吾恐久而或忘也 且後來何徵矣 此契軸之所以作 而非直取一時觀美然也" 이식, 『택당집』 권9 「제동궁양례배종원료계회도서」.

43 "繪而求其象 文以備其意" 김안로(金安老), 『희락당고(希樂堂稿)』 권5 「제서연관사연도(題書筵官賜宴圖)」; "有非言語可能模 曷若托諸丹靑 以昭永久者哉" 김안로, 『희락당고』 권5 「제경연관사연도(題經筵官賜宴圖)」; "會寵咸謂 殊卷不敢忘 盛集不可泯 憑玆繪事 以圖久遠 軸成 復大會而分之" 송인(宋寅), 『이암유고(頤庵遺稿)』 권8 「종빈연회도서(宗賓宴會圖序)」.

44 "今慈康福之慶 寔由於我邸下至誠孝 (중략) 昧 我邸下時其憂也 而臣等敢同其憂焉 及夫稱觴上壽 舞蹈伸情 我邸下

時其喜也 而臣等敢同其喜焉 一憂一喜 卽我邸下孝誠之所著 而同憂共喜 亦臣等之相率而勉焉者也 此稧屛之所以作而諸僚之所欲書者 盖以識 宗國慶也 述我邸下喜也 而臣等之榮 亦並見焉" 신정하(申靖夏), 『서암집(恕庵集)』 권10 「춘방진연도계병서(春坊進宴圖稧屛序)」.

45 "將使千百世之後亦得以仰 寧考繩武之烈" 임방(任埅), 《기사계첩(耆社契帖)》 서문.

46 "歲壬申春 上御德游堂 召內臣 宣賜酒帛 盖獎其小心恪謹也 諸內臣 嘲恩感戢 不知死所 謀托繪事 以圖不朽 要余一言鋪張之 余以兩朝伎倆 最承恩渥 每遇禁中 情面相熟 今其請 寧敢以不文辭 謹綴蕪語 侈上之嘉云爾" 윤신지(尹新之), 『현주집(玄洲集)』 권5 「지명록(知命錄)」.

47 "感恩之不足則誇耀之 誇耀之不足則圖畫之 自今以往 掛諸壁寓諸目 尋常對越 何莫非忠孝之念所由激乎 此圖畫之不能已他" 홍섬, 『인재집』 권4 「서총대인건도서」. 해당 그림이 국립중앙박물관의 〈서총대친림사연도〉와 모사본 4점에 쓰인 홍섬의 서문에는 모두 '충효'가 '충애(忠愛)'로 쓰여 있다.

48 "人士訟於家 王制之省方覲侯 述職奏績 亦如此而已 吾曹可不思所以歌詠其休 表識其績 以爲永遠傳後 尋常寓慕之圖乎" 이옥(李沃), 『박천집(博泉集)』 권4 「온천계병후서(溫泉契屛後序)」.

49 문벌 사상과 가계 기록과의 관계에 대해서는 송준호, 「씨족」, 『조선사회사연구』(일조각, 1987), pp. 68~115 참조.

50 이해준, 「향촌사회의 변모」, 『한국사』 34(국사편찬위원회, 1995), pp. 161~183 참조.

51 현재 알려진 가전화첩은 의령남씨(宜寧南氏), 대구서씨(大邱徐氏), 동복오씨(同福吳氏) 집안의 것이 있다. 홍익대학교박물관의 《의령남씨가전화첩》, 고려대학교박물관의 《남씨가전경완(南氏家傳敬翫)》, 국립고궁박물관의 《경이물훼(敬而勿毁)》는 의령남씨 집안의 유물이다. 서울대학교 규장각의 《참의공사연도(參議公賜宴圖)》와 국립중앙도서관의 《경람도(敬覽圖)》는 대구서씨 집안의 유물이다. 가전화첩에 대해서는 박정혜, 「조선시대 의령남씨 가전화첩」, 『미술사연구』 2(미술사연구회, 1988), pp. 1~49; 동저, 앞의 책(2022), pp. 454~463 참조.

52 『고려사』 공민왕 11년(1362) 8월 16일(무자); 이색(李穡), 『목은집(牧隱集)』 목은시고(牧隱詩藁) 권28 「곡성부원군 명공 작원암연집도 추모현릉야(曲城府院君命工作元巖讌集圖追慕玄陵也)」; 목은문고 권9 「원암연집창화시서(元巖讌集唱和詩序)」 참조.

53 궁중연향에는 채붕나례(綵棚儺禮), 회례연(會禮宴), 진풍정(進豊呈), 진연(進宴), 진찬(進饌), 진작(進爵) 등과 같이 예제로 규정된 엄격한 절차를 따르는 국가적인 차원의 공식적인 예연이 있는가 하면, 곡연(曲宴), 소작(小酌), 친림사연(親臨賜宴) 등과 같이 일정한 의식 절차에 구애받지 않는 비공식적인 소규모의 연향이 있다. 이 중에서 곡연은 보통 왕이 내원에서 신하들에게 내리는 연회를 말한다. '곡'은 작다는 의미로 대연(大宴)에 대비되는 뜻이다. 주로 명절, 왕가의 기념일, 관료의 사기 진작과 공로 치하를 위해 열렸으며 왕이 자전을 위해 곡연을 설행하는 경우도 많았다. 곡연에 관한 실록의 기록은 15·16세기 연산군, 중종, 명종 연간에 집중적으로 나타난다. 궁중예연의 종류와 시대에 따른 개념의 변천에 대해서는 Jeonghye Park, Jeong-hye, "The Court Music and Dance in the Royal Banquet Paintings of the Choson Dynasty," *Korea Journal*, vol. 37 no. 3(Seoul: UNESCO, Autumn 1997), pp. 123~144 참조.

54 『세조실록』 권21 6년(1460) 8월 9일; 최항(崔恒), 『태허정집(太虛亭集)』 문집 권1 「사사연예문관서(謝賜宴藝文館序)」 참조.

55 『명종실록』 권26 15년(1560) 4월 12일 및 7월 22일 참조. 종친과 부마에게 내린 사연을 그린 다른 예는 송인, 『이암유고』 권8 「종빈연회도서」 및 「종실연회도서(宗室宴會圖序)」 참조. '종빈연회도'는 1559년(명종 14) 왕자, 부마, 종실 근속에게 내린 경회루 사연에 대해 종빈이 감사의 뜻으로 훈련원에서 베푼 연회를 그린 것이며, '종실연회도'는 인순왕후(仁順王后)가 부묘된 해인 1577년(선조 10) 윤8월 25일에 종친부에서 베푼 연회를 기념한 것이

56 '희우정야연도'는 서거정, 『사가집』 시집 권2 「희우정야연도시용제공운(喜雨亭夜宴圖詩用諸公韻)」; '경연관사연도'는 김안로, 『희락당고』 권5 「제경연관사연도」; '금직야회도'는 임억령(林億齡), 『석천시집(石川詩集)』 권2 「금직야회도」; '금직유회맹도'는 고부천(高傅川), 『월봉집(月峯集)』 권9 연보; '분향연도'는 차천락(車天輅), 『오산집(五山集)』 권5 「분향연도서」; 실록 봉안 연회는 유근(柳根), 『서경집(西坰集)』 권3 칠언율시하(七言律詩下) "我國之制 先王實錄 輒藏諸春秋館".

57 "裵博士益哉出示畫簇一軸 篆額曰群臣題名 蓋其先大夫 郎儀曹時 所作侍宴圖也 其下方列名處 經兵亂 破裂不可識。可識者惟圖耳 亦不知爲何宴儀也 博士補而藏之 要余記一語 余記頃者侍今上動臣會盟宴 三公以下至二品位東西 六承旨位南 左右史伏楹外 堂下官在庭 將士殿上下夾陪 伎工庭奏 略與此圖同 嘗聞宣廟尙儉 君臣無大宴會 惟進大號宴 群臣方一大擧 又許用妓樂 殆是光國受號時事矣 不然 不應如是備也 自兵革以來 君臣禮宴盆罕 後進學士 不習典章儀注 朝廷有擧動 只憑吏胥口頤 或推移疏缺 安知更數十年 不尤舛訛也哉 裵氏 文獻世家 此圖之藏 豈但彷彿昇平文物之盛 以聲後來耳目 他日司禮氏有所考 太史氏有所採 亦將於是乎在矣 裵大夫諱應裴 仕當宣廟朝 官至牧使 博士名尙益 戊辰二月念 德水李植識" 이식, 『택당별집(澤堂別集)』 권5 「배박사가장화족발(裵博士家藏畫簇跋)」.

58 안휘준, 『옛 궁궐 그림』(대원사, 1997), pp. 32~61에서 조선시대 궁궐도를 정면부감 구도계와 평행사선 구도계의 두 가지 유형으로 나눈 분류를 참조했다.

59 서정보(徐鼎輔), 「서연관사연도기(書筵官賜宴圖記)」, 『참의공사연도(參議公賜宴圖)』 참조. 이 그림의 자세한 내용은 박정혜, 앞의 논문(1988), pp. 27~28; 박정혜, 앞의 책(2022), pp. 455~476 참조. 한편, 유미나, 「조선시대 궁중행사의 회화적 재현과 전승: 국립문화재연구소 소장 경이물훼 화첩의 분석」, 『조선왕조 행사기록화』(국립문화재연구소, 2011), pp. 115~117에서는 〈중묘조서연관사연도〉의 행사를 1534년으로 보고 있다.

60 "自五齡始講學入心 了積以懸勤 不多歲 盡奧乎經傳 卓詣光明之域 歲甲午 乃以麟經講訖 聞上嘉其敏而喜乎成也 命召前後講官于殿庭 侈酒樂以慶之" 김안로, 『희락당고』 권5 「제서연관사연도」 참조.

61 강관식 「조선시대 후기 화원화의 시각적 사실성」, 『간송문화』 49(한국민족미술연구소, 1995), pp. 54~57 참조.

62 이 그림은 미야자키 이치사다(宮崎市定), 「선조시대의 과거은영연도에 대하여」, 『조선학보』 29(조선학회, 1963), pp. 1~24에 소개된 바 있다.

63 『고려사절요』 충숙왕 7년(1320) 9월 참조. 조선시대 은영연의 설행은 『경국대전』 「예전」에 성문화되었다. 은영연은 태종 대에 의정부서사제(議政府署事制)가 폐지되고 육조직계(六曹直啓) 체제로 바뀌면서 다른 연회와 마찬가지로 예조에서 거행되었으나, 1438년에 의정부서사제가 부활하여 다시 의정부에서 주관하게 되었다. 『세종실록』 권81 20년(1438) 4월 25일 참조.

64 『선조수정실록』 권14 13년(1580) 2월 1일 참조.

65 〈알성시은영연도〉의 좌목에는 6명의 시관을 비롯하여 문과의 갑과 1명(黃致誠, 1543~1623), 을과 3명, 병과 8명과 무과의 갑과 1명(張應箕, 1556~1630), 을과 6명, 병과 31명 등 총 56명에 대한 정보가 쓰여 있다.

66 〈궁중숭불도〉 및 문헌 기록에 나타난 조선시대 궁궐도에 대해서는 안휘준, 『옛 궁궐 그림』(대원사, 1997), pp. 18~51 참조. 궁궐의 건물 배치와 주변 경관을 그린 지도류의 그림은 조선 초기부터 그려졌으며, 이중에서 주목되는 것은 1555년(명종 10) 명종의 명에 의해 '한양성곽궁궐지상(漢陽城郭宮闕之狀)'을 그린 병풍이다. 그림이 완성되자 1560년 홍섬이 기문을 작성했다. 홍섬의 글을 보면 경복궁에서 창덕궁과 창경궁까지 도성의 성곽과 그 안의 궁궐을 산수 배경과 함께 한눈에 파악할 수 있는 그림이었다고 짐작된다. 이 그림이 〈궁중숭불

도〉식의 구도에 의한 것이었는지는 확실하지 않지만, 장대한 경관을 조감할 수 있는 화면 구성을 가진 궁궐도가 조선 초기부터 시도되고 있었음을 알 수 있다. 홍섬, 『인재집』 권4 「한양궁궐도기(漢陽宮闕圖記)」; 정사룡, 『호음시고』 권4 「한양궁궐도(漢陽宮闕圖)」 참조.

67　국립중앙박물관 소장본의 좌목 시작 부분에 적힌 제목을 따라 이 책에서는 이 그림들을 '서총대친림사연도'라 부르겠다.

68　1505년(연산군 11) 조성하기 시작한 서총대는 높이가 수십 길이었으며, 그 높이에 걸맞게 1000여 명이 앉을 만큼 넓게 축조되었다. 서총대는 1507년 중종이 즉위한 후 철거되었으며, 그 후에는 춘당대(春塘臺)라는 이름으로 더 많이 불렀다. 춘당대는 주로 시재(試才), 관무재(觀武才), 사연(賜宴)의 장소로 즐겨 사용되었다.

69　『명종실록』 권26 15년(1560) 9월 18일 및 19일 참조.

70　이상 행사의 내용은 홍섬이 쓴 서문을 통해 알 수 있다. 서문은 홍섬, 『인재집(忍齋集)』 권4 「서총대인견도서(瑞葱臺引見圖序)」; 상진(尙震), 『범허정집(泛虛亭集)』 권9 부록 「서총대시연도첩후서(瑞葱臺侍宴圖帖後敍)」 참조. 『범허정집』에는 「서총대사연좌목(瑞葱臺賜宴座目)」도 실려 있다. 그런데 여기에는 연회의 일자가 9월 17일로 기록되어 있다.

71　이때 올린 사은전문(謝恩箋文)은 당시 영의정이던 상진이 지었다. 그 전문은 『명종실록』 권26 15년(1560) 9월 20일; 상진, 『범허정집』 권4 「상사서총대사연전(上謝瑞葱臺賜宴箋)」에 수록되어 있다.

72　심정진(沈定鎭), 『제헌집(霽軒集)』 권2 「서총대시연도개장기(瑞葱臺侍宴圖改粧記)」.

73　그런데 상진의 『범허정집』에는 홍섬의 서문이 '서총대시연도첩후서(瑞葱臺侍宴圖帖後敍)'라는 제목으로 실려 있다. 고려대학교 박물관, 연세대학교 학술문화처 도서관, 녹우당종가 소장본은 화첩으로 전하고 있어서 화첩이 원형이었을 가능성에 대한 의문을 남긴다.

74　국립중앙박물관 소장본의 상단에는 감색 비단으로 가장자리를 둘렀던 흔적이 남아 있어서 원래 제목이 없었거나 후대에 개장했을 가능성이 있다. 현재 소수박물관 소장본에는 상·하단에 감색 종이로 덧댄 선(縇)이 남아 있다.

75　유희경, 『한국복식사연구』(이화여자대학교 출판부, 1975), pp. 317~328; 이은주, 「조선시대 백관의 시복과 상복 제도 변천」, 『복식』 55-6(한국복식학회, 2005), pp. 38~50 참조.

76　한국문화상징사전 편집위원회 편, 『한국문화 상징사전』(동아출판사, 1992), pp. 66~71 참조.

제2장. 숙종 시대의 궁중행사도

01　『선조실록』 권48 27년(1594) 2월 14일; 『선조실록』 권60 28년(1595) 2월 2일.

02　임진왜란 후 예제의 재정비에 대해서는 정홍준, 「임진왜란 직후 통치체제의 정비 과정: 성리학적 질서의 강화를 중심으로」, 『규장각』 11(서울대학교 규장각 한국학연구원, 1988), pp. 31~47; 고영진, 『조선중기예학사상사』(한길사, 1995), pp. 171~195 참조.

03　『광해군일기』 권24 2년(1610) 1월 19일.

04　『광해군일기』 권33 2년(1610) 9월 19일; 『[의인왕후존호대비전상존호중궁전책례왕세자책례관례시]책례도감의궤([懿仁王后尊號大妃殿上尊號中宮殿冊禮王世子冊禮冠禮時]冊禮都監儀軌)』 「의궤」 경술 5월 12일.

05 『광해군일기』 권35 2년(1610) 11월 20일 및 22일; 『광해군일기』 권113 9년(1617) 3월 11일.

06 풍정에 관한 기록은 1630년(인조 8) 3월 20일 대왕대비전에 올린 풍정의 전모를 담은 『풍정도감의궤(豊呈都監儀軌)』가 국립중앙박물관(외규장각 의궤)에 유일본으로 남아 있다. 이 풍정은 1611년과 1624년의 풍정등록을 참작하고 『국조오례의』의 「중궁정지명부회의(中宮正至命婦會儀)」를 참고하여 거행되었다.

07 풍정의 개념 변천에 대해서는 송혜진, 「조선조 진풍정에 대한 연구」, 『국악원논문집』 24(국립국악원, 1990), pp. 79~102 참조.

08 『경국대전』 권3 예전 「연향」에는 단오·추석·행행·강무 후 의정부와 육조에서 진연하며, 충훈부에서 일 년에 4번, 종친부와 의빈부에서 2번, 충익부에서 1번 진연한다고 규정되어 있다. 그 밖에는 정조와 동지에 왕과 왕비가 따로 설행하는 회례연(會禮宴)이 있다. 그러나, 『세종실록』「오례」나 『국조오례의』「가례」에 진연에 관한 의주는 없고, 회례연의 의주로서 '정지회의(正至會儀)'와 '중궁정지회명부의(中宮正至會命婦儀)' 정해져 있다.

09 『중종실록』 권36 14년(1519) 8월 4일; 『중종실록』 권55 20년(1525) 8월 11일.

10 『효종실록』 권19 8년(1657) 10월 5일 및 8일; 『수연등록(壽宴謄錄)』 정유 10월 초5일 및 초7일.

11 숙종은 1682년부터 두 자전을 위해 풍정을 준비시켰으나 낭비를 줄인다는 취지로 진연으로 줄여서 시행하기로 했다. 그런데 재이(災異)의 발생과 왕대비가 승하로 진연은 중지되었다. 결국 연향은 왕대비의 부묘 후에 풍정으로 치러졌다. 『숙종실록』 권13 8년(1682) 7월 21일; 『숙종실록』 권17 12년(1686) 2월 19일 및 윤4월 7일.

12 『영조실록』 권81 30년(1754) 6월 12일.

13 『중종실록』 권79 30년(1535) 4월 11일.

14 『중종실록』 권79 30년(1535) 4월 11일.

15 『숙종실록』 권6 3년(1677) 11월 16일 및 19일.

16 주 제2장 11번 참조.

17 『숙종실록』 권38 29년(1703) 1월 10일.

18 『숙종실록』 권41 31년(1705) 2월 6일.

19 『숙종실록』 권42 31년(1705) 2월 21일; 2월 27일; 7월 8일; 8월 3일.

20 『숙종실록』 권43 32년(1706) 7월 9일.

21 『숙종실록』 권44 32년(1706) 8월 27일의 참연제신 명단 참조.

22 "政府以下諸司 各爲屛簇繪畫歌詠 以徵於永久 耆老所爲帖子 鳳余題其後 錫鼎曾爲政府圖屛序 備載事折儀式 及陳戒頌禱之詞覽者 宜有以參攷" 최석정(崔錫鼎), 〈진연도첩〉 후서. 최석정이 〈인정전진연도첩〉 후서 외에 썼다는 '의정부계병'의 서문은 그의 문집에 전문이 실려 있다. 최석정, 『명곡집(明谷集)』 권8 「진연도병서(進宴圖屛序)」 참조.

23 『숙종실록』 권44 32년(1706) 8월 25일 참조.

24 공안은 소선(小膳)과 대선(大膳)을 올리기 위한 것으로 보는 견해가 있다. 이성미, 「조선 인조~영조 년간의 궁중연향과 미술」, 『조선후기 궁중연향문화』(민속원, 2003), pp. 106~107.

25 『숙종실록』 권44 32년(1706) 8월 27일.

26 세종 연간 여악의 폐단이 지적되면서 외연에서 잠시 남악(男樂)을 쓰기도 했으나 정착되지는 못했다. 임진왜란 중에 여악이 폐지되었지만 1610년(광해군 2) 왕대비나 1624년(인조 2) 대왕대비에게 올린 진풍정에는 어쩔

27	수 없이 여악이 부활하곤 했다. 김종수,「조선전기 여악 연구: 여악 폐지론과 관련하여」,『국악원논문집』5(국립국악원, 1993), pp. 50~60; 동저,「조선조 17·18세기 여악과 남악」,『한국음악사학보』11(한국음악사학회, 1993), pp. 229~252 참조.
27	『악학궤범』에는 광수무가 8명이 추는 정재로 설명되어 있으며, 1829년(순조 29)의『기축진찬의궤』권수에 실린 광수무의 도상은 두 명이 추는 것이어서 약간의 의문이 남는다.
28	악공은 붉은색 두루마기를 입는 것이 일반적인데, 〈인정전진연도첩〉에는 붉은 옷과 검은 옷을 입은 사람을 교대로 그려놓았다.
29	『숙종실록』권48 36년(1710) 4월 25일.
30	『숙종실록』권48 36년(1710) 2월 25일.
31	이날 진연 의주와 참석자 공식 명단은『승정원일기』제453책 숙종 36년(1710) 4월 25일 참조.
32	『승정원일기』제453책 숙종 36년(1710) 4월 20일.
33	신정하(申靖夏),『서암집(恕菴集)』권10 서(序)「춘방진연도계병서(春坊進宴圖禊屛序)」및「한원진연도계병서(翰苑進宴圖禊屛序)」참조.
34	『숙종실록』권55 40년(1714) 9월 19일;『승정원일기』제485책 숙종 40년 9월 18일.
35	『숙종실록』권64 45년(1719) 9월 28일. 경현당진연에 관해서는『기해진연의궤(己亥進宴儀軌)』참조.
36	이이명,『소재집』권10「의약청제명병서」참조.
37	이이명,『소재집』권10「내국제명병서(內局題名屛序)」참조.
38	『속대전』에 기록된 정식 명칭은 기로소이며『조선왕조실록』에도 현종 연간(1660~1674)까지는 이 명칭을 쓰고 있다. 숙종 연간부터는 기로소와 기사라는 이름이 같은 비중으로 혼용되며,『국조오례의』와『증보문헌비고(增補文獻備考)』등에도 두 이름이 함께 사용되었다. 기사라는 명칭은 임진란 이후에 기로소의 별칭으로 불리기 시작하면서 많이 쓰이게 된 것 같다.
39	기로소의 체제와 왕의 입소에 관한 경위를 체계적으로 정리한 책으로는 정조 때 서명응(徐命膺, 1716~1787)이 지은『기사경회력(耆社慶會曆)』과 헌종 때 홍경모(洪敬謨, 1774~1851)가 편찬한 총 14책의『기사지(耆社志)』가 유용하다.
40	구로회는 처음에는 백거이를 중심으로 7명의 치사자들이 조직한 칠로회(七老會)에서 출발했다. 그 후 같은 고을의 노인 2명이 추가로 가입하여 구로회가 되었다.『대동야승(大東野乘)』권13「견한잡록(遣閑雜錄)」참조.
41	박상환,「조선시대 기로소 연구」,『변태섭박사화갑기념사학논총』(변태섭박사 화갑기념사학논총 간행위원회, 1985), pp. 242~251; 동저,『조선시대 기로정책 연구』(혜안, 2000), pp. 111~133 참조.
42	『세종실록』권39 10년(1428) 2월 10일.
43	『기사지』권1 갑편(甲編)「건치(建置)」참조.
44	권근(權近),『양촌집(陽村集)』권19 서류(序類)「후기영회도서(後耆英會圖序)」.
45	윤근수,『월정집』권5 서「기로소계병서」.
46	김유(金楺),《기사계첩》「어첩발(御帖跋)」; 심희수,『일송집(一松集)』권4 칠언율시「기영회시병서(耆英會詩竝序)」; 이원익,『오리집(梧里集)』부록 권4「사궤장연창수시집(賜几杖宴唱酬詩集)」진원부원군(晋原府院君) 유근; 김육,『잠곡속고(潛谷續稿)』기(記)「기로소제명기」참조.

47 "太祖三年甲戌春秋六十 移都漢陽 仍入耆老所 寫御諱于西楹壁上 護以紗窓 宴耆英群臣 特以御筆 賜土田臧獲鹽盆 等物以贍之."

48 전란으로 산실된 선생안은 연릉부원군(延陵府院君) 이호민(李好閔, 1553~1634)이 기로소에 입소한 뒤 자신이 보고 들은 것을 수습하여 선생안 한 질을 만들었다. 그의 아들 이경엄(李景嚴, 1579~1652)이 이 선생안을 받아서 보관했는데 온전하게 보존되지는 못했다고 한다. 나중에 김육이 그 책을 얻어 제명록 한 편을 만들었으며, 이를 숙종 때 서문중(徐文重, 1634~1709)이 교정을 하고, 1738년 영즈 때 이의현(李宜顯, 1669~1745)이 재편집했다. 지금『기사제명록(耆社題名錄)』이라는 이름으로 전하는 기로신들의 명단은 바로 이의현이 편집한 것이다.

49 『신증동국여지승람』권2「경도(京都)」하(下) 문직공서(文職公署) 참조.

50 1765년(영조 41)에는 향실(香室)의 예(例)에 따라 수직관(守直官) 2명을 두어 낭청이라 하고 번갈아 입직하게 했다. 그리고 1840년(헌종 6)에는 유사당상(有司堂上) 1명을 두어 이전에 신입 기로가 맡았던 공적인 사무를 일임시켰다. 이 밖에 약방(藥房) 1명, 녹사(錄事) 1명, 서리 3명, 고즈(庫直) 1명. 사령 4명, 군사 2명의 자리도 신설했다.『기사지』권1 갑편(甲編)「직관(職官)」참조. 1861년(철종 12)에는 유사당상을 그 이전처럼 하위당상(下位堂上)이 맡으라고 명했다.『철종실록』권13 12년 10월 29일 참조.

51 『고종실록』권42 1902년 3월 19일(양력 4월 26일) 참조.

52 『증보문헌비고』권250 직관고(職官考) 2「기사(耆社)」참조.

53 숙종의 입기로소와 관련된 일에 관해서는 당시 일의 경위를 날짜순으로 엮은『기해춘기사일기(己亥春耆社日記)』가 가장 자세하다.

54 『숙종실록』권63 45년(1719) 1월 10일.

55 『숙종실록』권63 45년(1719) 1월 12일.

56 『기해춘기사일기』기해 정월 13일.

57 『숙종실록』권63 45년(1719) 1월 22일·24일·26일.

58 『기해춘기사일기』기해 정월 27일.

59 임방은 당시 나이가 80세였지만 관직은 정3품 도승지였다. 숙종은 80세까지 수를 누리는 일을 드물게 여겨 임방을 지중추부사에 제수했다.『기사지』권3「기신사안(耆臣社案)」숙종 45년 기해 3월.

60 이화여자대학교박물관 소장본은 전체 내용이『기사계첩』 박물관 특별전 도록 5(이화여자대학교박물관, 1976)으로 출판되었다. 이 책에서는 국립중앙박물관 소장 송성문 기증본(증3469)을 중심으로 계첩의 내용과 특징을 살펴보겠다.

61 박정혜,「18세기 궁중기록화의 대표작, 풍산홍씨 가전『기사계첩』의 특징과 의의」,『전가보장: 집안의 보물, 후세에 전하다』(온양민속박물관, 2022), pp. 80~88.

62 『조선왕실의 현판 II』(국립고궁박물관, 2021), pp. 310~311 참조.

63 이의방의 생몰년은『선원속보(璿源續譜)』도조대왕자손록(度祖大王子孫錄) 완창대군파(完昌大君派) 참조.

64 진준현,「숙종대의 어진도사와 화가들」,『고문화』46(한국학물관협회, 1995), pp. 89~119.

65 조선미,『어진, 왕의 초상화』(한국학중앙연구원 출판부, 2019), pp. 141~149.

66 『기해춘기사일기』기해 2월 11일.

67 고취는 생황 2, 피리 2, 해금 2, 당비파 1, 대금 1. 장고 1. 북 1로 구성되어 있으나 북을 양쪽에서 맞잡고 걸어가

	는 악공을 합하면 모두 12명이다.
68	《기사계첩》 제4면 「어첩봉안시(御帖奉安時)」;『기해춘기사일기』 기해 정월 30일 "책자봉진급봉안시응행절목(冊子奉進及奉安時應行節目)" 참조.
69	이태호,『풍속화(하나)』(대원사, 1995), pp. 15~26 참조.
70	『숙종실록』 권63 45년(1719) 2월 12일;『승정원일기』 제513책 숙종 45년(1719) 2월 12일.
71	『숙종실록』 권63 45년(1719) 4월 18일. 이때 행해진 의주가 바로『국조속오례의』 권2 가례에 실린 「기로연친림의(耆老宴親臨儀)」이다.
72	『숙종실록』 권63 45년(1719) 4월 18일;『기해춘기사일기』 기해 4월 18일.
73	이때 기로소에 내린 음악은 일등악(一等樂)이었다.『악학궤범』 권2에 의하면 사악은 악사(樂師), 여기(女妓), 악공(樂工)으로 구성되는데 등급에 따라 규모가 달랐다. 1등 사악은 악사 1, 여기 20, 악공 10으로 규정되어 있다.
74	《기사계첩》 제4면 「당상자제(堂上子弟)」 참조.
75	『기사지』 권6 「담로은례(湛露恩禮)」 숙종 45년 기사제신연우본소(耆社諸臣宴于本所) 참조.
76	『경종실록』 권14 4년(1724) 5월 1일 참조.
77	『경종실록』 권13 3년(1723) 9월 19일; 10월 20일; 12월 12일.
78	『영조실록』 권41 영조 12년(1736) 3월 18일.
79	『기사지』 권9 우로성전(優老盛典)「도상(圖像)」 참조.
80	위와 같음.
81	문동수,「옥애 김진여(1675~1760)와 18세기 전반 초상화의 일면」,『미술자료』 81(국립중앙박물관, 2012), pp. 113~137 참조.
82	"然則屛之所畵者 必形其迎送奔走之狀 然後方可謂已然之實跡 而今吾禊屛之所以畵者 或山川平遠之趣 或松竹禽鳥之樂 煙霞吐納之狀 風月淸閑之景 皆山家野居之所宜" 이명한(李明漢),『백주집(白洲集)』 권16「망천수묵도계병서(輞川水墨圖禊屛序)」. 이 그림은 1626년(인조 4) 중국에서 온 두 명의 조사(詔使)를 영접한 관원들의 계병으로 망천도를 내용으로 했다. 17세기 계병의 양상에 대해서는 박정혜,「《현종정미온행계병》과 17세기 산수화 계병」,『미술사논단』 29(한국미술연구소, 2009), pp. 97~128 참조.
83	주 제1장 36번과 같음.
84	이 계병은 원본이 그려졌던 17세기 후반의 화풍과 개모된 당시의 화풍이 섞여 있는 후대의 모사본이다.
85	《현종정미온행계병》의 내용과 특징에 대해서는 박정혜, 앞의 논문(2009), pp. 103~114 참조.
86	주 제1장 37번과 같음.
87	주 제1장 39번과 같음.
88	"辛酉冬十二月 玉候水痘 翌瘳 八域欣忭 留侯韓公作契屛 分于僚屬 盖識曠前之慶也 韓公及余得神禹治水圖 摠制得花卉翎毛 州判願爲三公不換圖 各取其好也 圖旣成 遂題仲長氏樂志論 取其語之副於圖 (후략)". 정양모 책임감수,『단원 김홍도』(중앙일보 계간미술, 1985), p. 231 참조. 〈삼공불환도〉에 대해서는 조지윤,「단원 김홍도 필〈삼공불환도〉연구」,『미술사학연구』 275・276(한국미술사학회, 2012), pp. 149~175 참조.
89	『현종실록』 권8 5년(1664) 4월 11일.

90　현종의 귓병이 차도를 보이자 1663년 9월에 왕대비는 현종을 진료했던 내의원의 도제조·제조·부제조 이하 어의(御醫), 내의(內醫), 침약관(鍼藥官) 등을 창경궁 동조의 뜰에 불러 선온하고 비단과 침구(枕具)를 나누어주었다. '춘당대도병'과는 별개로 내의원 관원들도 저간의 경위를 쓰고 그림을 그려 계병을 만들었다. 그러나 어떤 내용의 그림이었는지는 알 수 없다. 이경석, 『백헌집』 권13 「제약원경사병(題藥院慶賜屛)」 참조.

91　"遂相與之謀作爲一屛 模其形容而繪之於首 叙其名位而錄之於尾 空其中四幅 摭古昔帝王宴會之最勝者 兼采其詩歌詞賦 以備四時之景 又屬于龍翼曰 圖已成矣" 남용익, 『호곡집』 권15 「춘당대도병서(春塘臺圖屛序)」.

92　친정계병이라는 명칭은 1721년(경종 1) 친정을 마친 뒤에 제작한 도병 서문 도입부의 '친정계병(親政禊屛)'이라는 단어에서 빌린 것이다.

93　『김홍도와 궁중화가』, 호암미술관 소장품 테마전 4(호암미술관, 1999), pl. 41 참조.

94　도목정(都目政), 도정(都政), 전주(銓注), 전선(銓選)이라고도 한다.

95　권신들이 전횡하던 고려시대 말에는 도목정이 일시 없어졌다가 1399년(정종 1)에 문하부(門下府) 낭사(郎舍: 사간원의 전신)에서 올린 상소로 부활했다. 『정종실록』 권2 1년(1399) 12월 1일; 이성무, 『조선 양반사회 연구』(일조각, 1995), pp. 90~91 참조.

96　『세종실록』 권16 4년(1422) 4월 16일.

97　문·무반은 양도목(兩都目)을 고수했으나 잡직, 즉 취재(取才) 아문에서는 1년에 사도목(四都目)을 실시했다.

98　『세종실록』 권54 13년(1431) 11월 5일. 한국법제연구원 편, 「전선법(銓選法)과 전랑(銓郎)의 통청(通淸)」, 『대전회통연구』 권수 「이전」편(한국법제연구원, 1993), pp. 320~362 참조.

99　주서의 유고 시에는 가주서가 그 역할을 대신했다.

100　『세종실록』 권78 19년(1437) 8월 7일 및 8일.

101　『연려실기술』 별집 권6 「관직전고」 이조 참조.

102　오도일(吳道一), 『서파집(西坡集)』 권17 「친정계병서(親政契屛序)」 참조. 서문은 왕의 전선이 공정하고 편파적이지 않았으며, 군신 간에 정의가 통해 여러 신들은 감격했다는 요지이다.

103　『숙종실록』 권23 17년(1691) 12월 21일. 이 도병은 김원길, 「치촌종택소장 홍정당친정도·선온도 화병」, 『안동문화연구』 2(안동문화연구회, 1987), pp. 3~21에 처음 소개되었다.

104　이 기문은 이현일(李玄逸), 『갈암집(葛庵集)』 권20 「홍정당친정시화병기(興政堂親政時畫屛記)」에도 실려 있다. 진홍섭 편저, 앞의 책(1998), pp. 222~223 참조.

105　이현일의 기문이 적힌 뒷면도 앞면과 같이 옥색과 자주색의 비단으로 가장자리를 둘렀으며, 전체적인 장황모습이 매우 고식적인 상태이다. 1844년에 김희수가 기문을 적을 때 개장된 것이 아니라면 원래 비어 있던 뒷면에 김희수가 글을 써넣은 것으로 추정된다.

106　"遂鳩財造屛" 이현석(李玄錫), 『유재집(遊齋集)』 권15 「종반경회도서」; "與宴諸臣 各辦物力 作爲契屛" 최석정, 『명곡집』 권8 「진연도병서」 참조.

107　〈서궐도안(西闕圖案)〉에 의하면, 홍정당의 동쪽에는 행랑을 겸하여 석음각(惜陰閣), 존현각(尊賢閣), 주합루(宙合樓), 관문루(觀文樓) 등 여러 누각이 있는데, 계병의 그림에는 오른편 행각에 그러한 표시가 없다. 『증보문헌비고』 비고편 동국여지비고 권1 「궁전」 경희궁 참조.

108　〈서궐도안〉에 홍정당은 정면 4칸, 측면 3칸으로 그려져 있으나 이 계병에는 정면 3칸으로 표현되었다.

109　원문의 해석은 진준현, 「〈영조신장연화시도〉 육첩병풍에 대하여」, 『서울대학교박물관 연보』 5(서울대학교 박물

110 이 그림은 1658년(효종 9) 10월 27일 창경궁의 동궁 서연 장소인 시민당에서 당시 세자시강원 찬선(贊善) 송시열(宋時烈, 1607~1689)과 송준길(宋浚吉, 1606~1672), 필선(弼善) 유계(兪棨, 1607~1664), 사서(司書) 조귀석(趙龜錫, 1615~1665) 등이 야대했던 사실을 5년 후인 1663년 9월에 회고하며, 옛일을 기념하여 제작한 계축이다. 송병준(宋秉璿, 1836~1905), 『연재집(淵齋集)』 권28 「서시민당야대도후(書時敏堂夜對圖後)」에 의하면, 원래 좌목의 인원수대로 네 점이 그려졌는데, 세 점이 소실되어 유계의 후손인 황식(黃植, 1739~?)이 소장하고 있던 그림을 1898년(광무 2)에 모사하여 족자로 만들었다고 한다. 서울대박물관 소장의 이 그림이 언제 그려진 것인지 확언할 수 없으며 같은 내용의 그림이 〈시민당서연야대지도(侍敏堂書筵夜對之圖)〉라는 제목으로 국립중앙박물관에도 소장되어 있는데 모두 후대의 모사본으로 보인다.

111 《심양관도첩》에 대해서는 박은순, 「조선후기 『심양관도』 화첩과 서양화법」, 『미술자료』 58(국립중앙박물관, 1997), pp. 25~55; 정은주, 「1760년 경진동지연행과 《심양관도첩》」, 『명청사연구』 25(명청사학회, 2006), pp. 97~138 참조.

112 "相與謀曰 國家盛擧 於身親見 而共霑恩波 榮莫大焉 盍爲圖以傳之 圖旣成 屬不佞以識 噫 使聖上勵政圖治之意 昭示後人 卽此圖足矣" 이관명(李觀命), 『병산집(屛山集)』 권8 「친정계병서(親政契屛序)」.

113 『경종실록』 권3 1년(1721) 1월 6일·7일·10일; 『승정원일기』 제529책 경종 원년(1721) 1월 6일 및 7일.

114 계병에는 '윤각' 두 글자가 먹으로 지워져 알아볼 수 없다.

115 서문은 최석항(崔錫恒), 『손와유고(損窩遺稿)』 권12 서 「친정계병서(親政契屛序)」에도 실려 있다.

116 일월오봉병의 도상 의미에 대해서는 이성미, 「조선왕조 어진관계 도감의궤」, 앞의 책(1997), pp. 103~108 참조. 일반적으로 일월오봉병의 도상은 『시경(詩經)』 「소아(小雅)」 천보시(天保詩)에 언급된 천보구여(天保九如)와 연관지어 해석하고 있다. 천보시는 신하들이 왕에게 드리는 칭송의 시이며, 구여(九如) 중에는 소나무가 포함되어 있다.

제3장. 영조 시대의 궁중행사도

01 "夫孝者 善繼人之志 善述人之事者也" 『중용』 제19장.

02 『영조실록』 권48 15년(1739) 1월 18일 및 27일.

03 『승정원일기』 제885책 영조 15년(1739) 2월 2일; 『승정원일기』 제886책 영조 15년(1739) 2월 21일; 『승정원일기』 제891책 영조 15년(1739) 5월 27일.

04 『친경의궤』 「전교」 정해 1월 10일; 『승정원일기』 제1226책 40년(1764) 1월 8일.

05 『승정원일기』 제1485책 정조 5년(1781) 윤5월 5일.

06 『영조실록』 권114 46년(1770) 1월 9일.

07 『영조실록』 권57 19년(1743) 1월 11일.

08 『영조실록』 권59 20년(1744) 7월 29일 참조. 당나라 때 낙양구로회에는 70세가 되지 않은 적겸모가 참여했고, 송나라 문언박이 만든 기영회에도 사마광은 64세였으나 입회가 허락된 바 있다. 신하가 그러한데 하물며 임금의 경우는 두말할 나위가 없다는 명분이 성립된 것이다. 『기사지』 권13 서루문조(西樓文藻) 「기영각연회시

첩서(耆英閣宴會詩帖序)」 참조.

09 『영조실록』 권60 20년(1744) 8월 16일.
10 『영조실록』 권60 20년(1744) 8월 11일.
11 『영조실록』 권60 20년(1744) 8월 26일.
12 『영조실록』 권60 20년(1744) 8월 29일; 박정혜, 앞의 책(2013), p. 66.
13 『기사지』 권2 영수옥첩(靈壽玉帖) 「어제어첩자서(御製御帖自序)」; 『기사지』 권13 서루문조 「기영각연회시첩서」 참조.
14 진준현, 「영조, 정조대 어진도사와 화가들」, 『서울대학교박물관 연보』 6(서울대학교박물관, 1994), pp. 19~72 참조.
15 『선원속보(璿源續譜)』 도조대왕자손록(度祖大王子孫錄) 완창대군파(完昌大君派) 참조. 이의방과 이최방의 조부 이익신(李翊臣, 1631~1711)은 여덟 아들을 두었는데 이의방은 맏아들 군석(君錫, 1654~1710)의 아들이고 이최방은 막내아들 무석(武錫, 1672~1732)의 아들이다.
16 기로소는 여염 가운데 있어서 대지가 매우 좁고 낮았지만 다른 곳으로 이전하지 않고 주변의 땅을 싼값에 사서 종부시(宗簿寺)의 선원각(璿源閣)처럼 별도로 건물[閣] 한 채를 짓기로 한 것이다. 『숙종실록』 45년(1719) 2월 11일; 『기사경회력(耆社慶會歷)』 권1 원편(元編) 기부문조(耆府文藻) 「영수각상량문(靈壽閣上樑文)」 참조.
17 『기해춘기사일기』 기해 3월 16일; 『승정원일기』 제516책 숙종 45년(1719) 6월 9일; 『기사지』 권1 갑편 「관우」 참조. 건물의 명칭은 홍문관에서 의정한 영수각, 만년각(萬年閣), 승휴각(承休閣)의 삼망(三望)을 올렸는데 영수각이 낙점되었다. 편액은 의정부 우참찬 신임이 썼다.
18 『기사경회력(耆社慶會歷)』 권1 원편 기부문조 「중수기영관상량문(重修耆英館上樑文)」 참조.
19 『기사지』 권1 갑편 「관우」 참조.
20 어첩에 친제하는 의례 절차는 『국조속오례의』 권1 가례 「영수각어첩친제의(靈壽閣御帖親題儀)」 참조.
21 『기해춘기사일기』 기해 2월 2일 및 11일 참조.
22 『영조실록』 권60 20년(1744) 9월 10일.
23 『영조실록』 권60 20년(1744) 10월 7일.
24 『영조실록』 권81 30년(1754) 6월 12일.
25 정월 초하루 예조판서 정석오(鄭錫五, 1691~1748)의 청으로 시작된 진연 논의는 7개월을 끌다가 대왕대비의 유시(諭示)가 내려지자 영조는 대왕대비의 뜻을 받들어 진연의 개최를 마침내 수락했다.
26 『영조실록』 권58 19년(1743) 7월 17일.
27 『영조실록』 권58 19년(1743) 7월 27일.
28 『[병진]외규장각형지안(丙辰外奎章閣形止案)』(규9165의2) 참조.
29 〈숭정전갑자진연도병〉에 대해서는 박정혜, 앞의 책(2013), pp. 37~47 참조.
30 송방송·고방자 공역, 『국역 영조갑자진연의궤』(민속원, 1998). 원래 총 3책으로 구성된 이 의궤는 서울대학교 규장각에 2책만 남아 있다. 의주와 의장을 담당했던 삼방(三房), 별공작, 내자시, 내섬시, 예빈시, 사축서의 업무를 기록한 제3책이 결질된 상태이다.
31 『영조갑자진연의궤』 권1 「시일」 참조.
32 이성미, 앞의 논문(2003), p. 118.

33 『승정원일기』제978책 영조 20년(1744) 10월 7일.

34 좌목의 입참제신 36명의 명단을 순서대로 열거해 보면 영중추부사 서명균(徐命均), 행판중추부사 김흥경(金興慶), 영의정 김재로(金在魯), 좌의정 송인명(宋寅明), 우의정 조현명(趙顯命), 지중추부사 신사철(申思喆), 강화유수 이병상(李秉常), 행부사직 정석오(鄭錫五)·윤양래(尹陽來), 좌참찬 조상경(趙尙絅), 경기감사 이기진(李箕鎭), 우참찬 조관빈(趙觀彬), 호조판서 김약로(金若魯), 예조판서 이종성(李宗城), 지중추부사 이진기(李震期)·정수기(鄭壽期), 공조판서 이성룡(李聖龍), 행부사직 김성응(金聖應), 병조판서 서종옥(徐宗玉), 행부사직 구성임(具聖任), 지중추부사 이춘제(李春躋), 형조판서 조석명(趙錫命), 행동지돈녕부사 이세환(李世瑍), 공조참판 유엄(柳儼), 동지중추부사 홍호인(洪好人), 행부사직 권혁(權爀), 행부호군 이승원(李承源), 지중추부사 이세진(李世璡), 연원군 이명희(李命熙), 동지중추부사 이형좌(李衡佐), 행부호군 홍원익(洪元益)·김상두(金相斗), 부총관 원필규(元弼揆), 평해군 신만(申漫), 병조참판 정래주(鄭來周), 예조참판 윤득화(尹得和) 등이다.

35 전체 명단은 『영조갑자진연의궤』권1 「계사질(啓辭秩)」 갑자 10월 초6일 진연청별단(進宴廳別單) 참조.

36 『영조갑자진연의궤』권1 「계사질」 갑자 9월 23일 및 10월 초3일 참조.

37 제1작부터 9작까지 진작자를 순서대로 적어보면 왕세자, 영의정 김재로, 판중추부사 김흥경, 서평군 이요, 금평위 박필성, 월성위 김한신, 금성위 박명원, 호조판서 김약로, 영성위 신광수였다.

38 연향의 절차가 끝나고 대탁(大卓)을 거두자 영조는 옛날 성왕이 양로하고 걸언(乞言)했던 예를 따라 기로신들의 의견을 듣기도 했다. 『영조실록』권60 20년(1744) 10월 7일.

39 김영운, 「조선후기 국연의 악무 연구」, 『조선후기 궁중연향문화』권1(한국정신문화연구원, 2003), pp. 18~64

40 숭정전 내외의 배설에 대해서는 이성미, 앞의 논문(2003), pp. 118~122 참조.

41 『영조갑자진연의궤』권2 「이방의궤(二房儀軌)」 감결질(甘結秩) 갑자 10월 초5일.

42 『영조갑자진연의궤』권1 「계사질」 갑자 10월 초3일; 『영조갑자진연의궤』권2 「이방의궤」 품목질(稟目秩) 갑자 9월 27일.

43 전교의 내용은 『승정원일기』제978책 영조 20년(1744) 10월 7일에서 확인할 수 있다.

44 "甲子十月初七日 崇政殿進宴時稧屛謄錄 傳曰 書云以親九族 以子所經 有此今日 專由列祖之陰騭 其若追慕敦宗 爲先宴畢後 特賜今日 御饌及餘饌于宗府 會于本府 其令盡歡 傳曰 宗親府已賜宴需 而賜樂只用風樂 卽日本府宴罷後 若干府儲屛風肆座及簇子參十陸件造成 進宴時進參諸宗及郎廳 簇子各一件分兒 屛風則堂上三員各一坐 府上一坐貢 稧屛第一貼傳敎 第二貼進宴時座目 本府賜宴時座目 第三貼四進宴圖 第五貼本府賜宴圖 第六貼進錢圖 第七貼箋文 第八貼跋文 簇子上層本府賜宴圖 下層賜宴時座目" 종친부 편, 『갑자년계병등록』.

45 『승정원일기』제978책 영조 20년(1744) 10월 7일. 종친 48명 중에서 42명이 군(君: 2품 이상)이고 나머지는 도정(都正: 3품 당상) 2명, 부령(副令: 종5품) 1명, 부정(副正: 3품 당하) 1명, 부수(副守: 종4품) 2명이다. 종친부 사연에 참여하지 않은 종친 10명은 여은군 매(礪恩君梅), 안흥군 숙(安興君埱), 익흥군 온(益興君榲), 광원군 적(光原君𣛙), 학성군 유(鶴城君楡), 평원군 표(平原君標), 함계군 훈(咸溪君櫄), 하릉군 적(夏綾君𣞙), 한양군 영(韓陽君欞), 창성군 유(昌星君濡) 등이다.

46 박정혜, 「19세기 경화세족의 사환기록과 『숙천제아도』」, 『숙천제아도』(민속원, 2012), pp. 100~121.

47 송인(宋寅), 『이암집(頤庵集)』권8 「종실연회도서(宗室宴會圖序)」 및 「종빈연회도서(宗賓宴會圖序)」; 『낙전당집(樂全堂集)』권6 「종의연회선온계병서(宗儀讌會宣醞契屛序)」; 이현석(李玄錫), 『유재집(游齋集)』권15 「종반경회도서(宗班慶會圖序)」 참조.

48 『영조실록』권41 12년(1736) 3월 18일.

49 영조의 영수각 전배에 대해서는 박정혜, 「영조의 기로소 행차와 기로소 계첩: 〈영수각송〉과 〈친림선온도〉의 특징과 의의」, 『영수각송과 친림선온도』(한국학중앙연구원 장서각, 2008), pp. 33~45.

50 『영조실록』권41 12년(1736) 3월 19일.

51 영조의 영수각 전배 사실은 『영조실록』, 『춘관통고』권64 가례 기사(耆社) 「영수각어첩(靈壽閣御帖)」, 『기사지』 권2 을편(乙編) 「어제어첩자서(御製御帖自序)」에 근거하여 정리한 것이며 각주에는 『영조실록』의 일자를 기재했다.

52 『영조실록』권92 34년(1758) 11월 10일.

53 『영조실록』권88 32년(1756) 7월 9일.

54 『영조실록』권75 28년(1752) 1월 2일.

55 『영조실록』권75 28년(1752) 2월 11일.

56 『영조실록』권80 29년(1753) 7월 13일.

57 『영조실록』권81 30년(1754) 1월 1일. 이날 영수각의 어첩에 소지(小識)를 써서 추모의 뜻을 덧붙였으며 이어 육상궁에도 전배했다.

58 『영조실록』권99 36년(1760) 1월 18일.

59 『영조실록』권99 36년(1760) 1월 20일; 『승정원일기』제1177책 36년 1월 20일.

60 『영조실록』권99 38년(1762) 2월 22일.

61 『영조실록』권103 40년(1764) 1월 20일.

62 『영조실록』권109 43년(1767) 12월 18일.

63 『영조실록』권112 45년(1769) 5월 24일.

64 『영조실록』권113 45년(1769) 10월 21일.

65 『영조실록』권115 46년(1770) 7월 28일.

66 『영조실록』권117 47년(1771) 9월 17일.

67 『영조실록』권118 48년(1772) 2월 28일.

68 『영조실록』권120 49년(1773) 4월 1일.

69 『영조실록』권120 49년(1773) 7월 29일.

70 자세한 내용은 박정혜, 앞의 논문(2008), pp. 40~41 참조.

71 『영조실록』권101 39년(1763) 1월 1일; 『승정원일기』제1214책 영조 39년(1763) 1월 1일.

72 『기사지』권13 기편(己編) 4 서루문조 「경복궁경하도서(景福宮慶賀圖序)」; 서명응, 『보만재집(保晚齋集)』권7 서 「경복궁경하도서」참조.

73 이정보의 서문 전문은 『기사지』권13 기편 4 서루문조 「기영각시첩서(耆英閣詩帖序) 참조.

74 〈영수각송〉과 〈친림선온도〉에 대해서는 박정혜, 앞의 논문(2008), pp. 33~45; 동저, 앞의 책(2013), pp. 81~88 참조.

75 『승정원일기』제1246책 영조 41년(1765) 8월 28일.

76	영조는 기로소로 출발하기 전 아침에 내린 전교에서 전후의 상군(廂軍)은 외영(外營)에 입직한 군사 1초(哨)와 입직한 마군(馬軍)과 금군(禁軍)으로 하라고 지시했다. 화면에는 이 모든 숫자의 인원이 다 그려지지 않고 간략하게 묘사되었다.
77	『영조실록』 권105 41년(1765) 1월 9일.
78	『영조실록』 권105 41년(1765) 8월 29일, 9월 13일·14일·28일.
79	왕세손은 9월 28일의 상소를 시작으로 10월 1일·2일·3일·4일에 연이어 음식을 폐하며 진연을 청했으며 빈청에서도 하루에 두 번씩 계속해서 일곱 번이나 진연을 청했다. 『영조실록』 권106 41년(1765) 10월 4일.
80	이 병풍에 대해서는 김양균, 「영조을유년기로연·경현당수작연도병의 제작배경과 작가」, 『문화재보존연구』 4(서울역사박물관, 2007), pp. 44~69; 박정혜, 앞의 논문(2008), pp. 43~44 참조.
81	『육전조례(六典條例)』 권6 「예전」 기로소 봉용(奉用) 당상각양예봉(堂上各樣例封) 참조.
82	『태종실록』 권11 6년(1406) 5월 3일; 『태종실록』 권10 5년(1405) 10월 20일.
83	『수작의궤(受爵儀軌)』 「계사」 을유 10월 초10일.
84	『영조실록』 권106 41년(1765) 11월 13일.
85	『영조실록』 권104 41년(1765) 1월 15일.
86	『수작의궤』 「계사」 을유 10월 초8일 「수작시응참인원별단(受爵時應參人員別單)」 참조.
87	『승정원일기』 제1250책 영조 41년(1765) 12월 2일.
88	김양균, 앞의 논문, pp. 56~65.
89	이성미, 앞의 논문(2003), pp. 104~106 참조.
90	『영조실록』 권107 42년(1766) 7월 7일.
91	『영조실록』 권107 42년(1766) 8월 27일.
92	진연에는 통상적으로 도감이 아닌 청이 설치되는 것이 맞다. 『영조실록』에는 진연청이 설치되었다고 기록되어 있지만 도병에는 '진연도감좌목'이라 쓰여 있다. 1766년에는 정식으로 도감(청)을 설치하지 않았으므로 오히려 혼동을 초래했던 것 같다.
93	《영조병술년진연도병》의 글씨는 지워지거나 가필에 오류가 있어서 정확하지 않은 부분이 많다. 좌목과 진작관은 『승정원일기』 등을 토대로 관직과 이름을 바로잡았다. 『승정원일기』 영조 42년(1766) 7월 9일 및 7월 13일. 《영조병술년진연도병》 외에도 승정원 등에서 행사도를 그려 내입한 사실을 『승정원일기』 제1347책 영조 50년(1774) 1월 28일 기록에서 찾을 수 있다.
94	『승정원일기』 제1258책 영조 42년(1766) 8월 16일.
95	박해모·정지훈, 「『승정원일기』를 통해 살펴본 영조의 송절차 복용에 관한 연구」, 『한국의사학회지』 34-2(한국의사학회, 2021), pp. 117~126.
96	『승정원일기』 1258책 영조 42년(1766) 8월 23일.
97	원래 소장처에 등록된 제목은 '영조사마도(英祖賜馬圖)'이다. 장서각 특별전 도록에 '사옹원선온사마도'로 제목이 수정되었으나 엄밀히 말하면 영조는 사찬했지 선온하지 않았으므로 행사의 내용을 정확하게 담은 제목이 아니다. 이 책에서는 〈영조사옹원사마도〉라는 제목을 제안한다. 이 그림에 대해서는 박정혜, 앞의 책(2013), pp. 142~147 참조.

98 영조가 연잉군에 봉해진 것은 6세이던 1699년 12월 24일이다. 그러나 영조는 재위 시절 옛일 회상할 때 자신이 7세에 봉작되었다고 줄곧 말했다. 아마 신년을 일주일을 앞둔 연말에 봉작되었기 때문에 기억에 혼동이 있었던 것 같다. 사옹원 시절을 회상하면서도 자신이 7세에 봉작되었다고 언급하고 있다.

99 『승정원일기』 제1307책 영조 46년(1770) 7월 4일.

100 "上命書傳敎曰 今予一心憶昔 忽憶今年六月 卽予爲廚院都提擧回曰翌年也何以表懷 明日次侍後 當詣廚院 自都提調至副提調賜饌 見食而入 侍衛時刻置之承旨只都承旨 史宣待下敎來待"『승정원일기』 제1307책 영조 46년(1770) 7월 3일.

101 국립중앙박물관 소장본의 제목은 "경현당갱재첩"이지만 서울역사박물관 소장본은 "경현당어제어필화재첩(景賢堂御製御筆和載帖)"이다. 국립중앙박물관 소장본은 일찍이 『김홍도와 궁중화가』, 호암미술관 소장품 테마전 4(호암미술관, 1999), 도판 39에 소개된 바 있다.

102 〈경현당갱재첩〉에 대해서는 박정혜, 앞의 책(2013), pp. 122~125; 허문행, 「1741년 작 〈경현당갱재첩〉 연구」, 『미술자료』 102(국립중앙박물관, 2022), pp. 98~121 참조.

103 『영조실록』 권53 17년(1741) 6월 22일; 『승정원일기』 제932책 영조 17년(1741) 6월 22일.

104 서울역사박물관 소장본에는 13명의 갱진시 이외에도 이들 중 9명의 창화시가 추가로 실려 있는데, 국립중앙박물관 소장본에는 9명의 창화시가 없다.

105 『영조실록』 권95 36년(1760) 1월 20일.

106 〈사찬첩〉과 〈내사보묵첩〉에 대한 소개와 설명은 민길홍, 「도관해설」, 『조선시대 궁중행사도』II(국립중앙박물관, 2011), pp. 159~163 참조.

107 "上曰 承旨書之 養老之意 念功之道 人君之先務也 旣拜靈壽閣 耆社諸臣 盟府滯礪勳臣 二十日明政月臺當宣饌 以此分付"『승정원일기』 제1177책 영조 36년(1760) 1월 17일.

108 "御製作帖 一件內入 今日入侍耆堂及入侍諸臣 各一件賜給事"『승정원일기』 제1177책 영조 36년(1760) 1월 20일.

109 〈내사보묵첩〉은 선찬 및 어제어필 하사와 관련된 1754년, 1755년, 1760년의 내용이 섞여 있다. 첫 번째는 1755년(영조 31) 11월 26일에 "성의를 다하여 찬수했으니 공(功)은 의(義)를 밝히는 데 있다. 16자로 철권(鐵券)을 대신한다"라는 내용의 어제어필첩을 당시 찬수청 당상으로 일한 예조판서 이정보(李鼎輔, 1693~1766)에게 하사하는 내사기(內賜記)이다. 두 번째는 1754년 6월 2일 영조가 창경궁 숭문당(崇文堂)에서 훈신들에게 선온한 자리에서 즉석으로 읊은 가사(歌詞)를 쓴 어필이다. 영조는 분무공신 이보혁을 비롯하여, 이미 사망한 분무공신들의 자손인 오숙(吳璹)과 홍명한(洪明漢) 등을 소견한 뒤 사찬하고 관직을 제수하거나 가자했다. 훈신들이 쇠락한 것을 안타까워하면서 이들에게 은혜를 베푼 것이다. 영조는 사찬을 끝내고 친히 가사를 짓고 승지와 사관에게 화답하고 호조로 하여금 작첩(作帖)하여 바치도록 명했다. 〈내사보묵첩〉에 실린 어제어필은 바로 1760년 사찬 석상에서 지은 글이다. 〈사찬첩〉의 내용 중 그림, 제2면의 전교, 제3~6면의 어제어필 2장은 〈어제사기신첩〉과 같은 내용이다. 제1면과 제7·8면은 1760년 10월 7일 영조가 홍문관에서 내린 어제어필을 간인하여 호조와 홍문관에 보관하고 호조판서·편차인·승지·시위 등에게 하사하며, 별도로 서울에 있는 여섯 유신에게는 경현당에서 사찬한다는 내용이다.

110 이 병풍의 내용과 원문 해석은 진준현, 앞의 논문(1993), pp. 37~57에 자세하게 분석되어 있다. 다만 진준현은 좌목에 이조의 관원들이 빠져있는 점을 들어 〈영조을묘친정후선계병〉의 제1첩과 제2첩 사이에 연화시 일부와 좌목 일부가 쓰인 두 첩이 결실되었다고 보았다. 그러나 그림에 그려진 인물 숫자와 갱진시의 편수가 일치하고 『승정원일기』의 선온 당일의 입시관원 명단도 이를 뒷받침하므로 이 병풍은 결실된 첩이 없는 것으로

111 송유식의 시 다음에 있는 "어수동환운한어(魚水同歡雲漢語)"라는 구절은 작자가 공란으로 남아 있는데, 이는 송유식이 칠언절구의 시를 두 구절 지은 것으로 보아야 할 것이다.

112 이덕수의 서문은 그의 문집인 『서당사재(西堂私載)』 권3 서 「선정갱운도서(宣政賡韻圖序)」에서도 확인된다.

113 좌목의 부기(附記)에 의하면 한억증은 친정에만 참여했으며, 송유식과 이형만은 선온에만 참여했다. 선온에 참여한 전관(銓官) 중에서 병조의 계병이라고 생각되는 한편으론 병조판서와 병조참판도 좌목에 이름이 빠진 점에는 의문이 든다.

114 『영조실록』 권40 11년(1735) 6월 13일 참조.

115 "而翌日政訖卽 命竝詣閤門 依昨日例引入 而東銓郎兩堂后一春秋 以移職不與焉及登殿以株次左右序坐 承宣居第三 而郞官以下北面而坐" 유만추(柳萬樞), 〈영조신장연화시도(英祖宸章聯和詩圖)〉 서문.

116 박정혜, 앞의 책(2013), pp. 120~121.

117 이 족자의 뒷면 제첨에 '공신교서부도(功臣敎書附圖)'라고 쓰여 있어서 지금까지 1728년(영조 4)경 영조가 분무공신에게 교서를 나누어준 뒤 술과 어제를 내리는 장면으로 소개되었다. 『조선의 공신』(한국학중앙연구원 장서각, 2012), pp. 216~217. 그러나 제첨의 글씨는 후대에 적은 것이며 그림도 개장된 것이다.

118 이 계축에 적힌 기록의 탈초와 석문은 『탕탕평평: 글과 그림의 힘』(국립중앙박물관, 2024), pp. 228~229 참조.

119 이 화첩은 국립중앙박물관 소장품(본7865)으로 표지에 붙은 제목은 "기로서회합첩(耆老署會合帖)"이지만 그림의 내용과 이비·병비로 이루어진 좌목을 통해 친정계첩으로 확증되었다.

120 『영조실록』 권18 4년(1728) 5월 6일 및 25일; 『영조실록』 권22 5년(1729) 6월 1일.

121 『영조실록』 권19 4년(1728) 8월 28일. 이날 이조판서에는 김동필(金東弼, 1678~1737)이 임명되었다.

122 『영조실록』 권18 4년(1728) 7월 7일.

123 『영조실록』 권82 30년(1754) 8월 8일.

124 서쪽 연못에는 동편 담장에 영소문(靈沼門)이 있는데, 이런 모습은 『궁궐지』의 기록과 일치한다. 그러나 〈동궐도〉에는 이 문이 있는 담장 일부가 그려져 있지 않다. 이는 두 그림이 제작된 시대적 간격을 반영하는 것으로 해석된다.

125 『영조실록』 권37 10년(1734) 2월 9일 및 10일.

126 대개 궁궐의 전각은 남향집이 많고 왕의 자리 역시 남향으로 설치하는 것이 보통이지만, 어수당의 어좌는 동향으로, 희정당의 어좌는 서향으로 배치된 점이 특이하다.

127 『태종실록』 권21 11년(1411) 3월 10일.

128 『연산군일기』 권43 8년(1502) 3월 2일.

129 『성종실록』 권83 8년(1477) 8월 3일.

130 『태종실록』 권33 17년(1417) 1월 27일.

131 『연산군일기』 권43 8년(1502) 1월 26일, 2월 28일, 3월 1일; 『연산군일기』 권59 11년(1505) 9월 13일; 『중중실록』 권77 29년(1534) 윤2월 6일, 7월 21일·23일·27일, 8월 5일·16일·17일.

132 『영조실록』 권57 19년(1743) 윤4월 7일; 『영조실록』 권103 40년(1764) 2월 8일.

133 지두환, 『조선전기 의례연구』(서울대학교출판부, 1994), pp. 149~157 참조.

134 『국조오례의』에 수록된 의주와 동일한 의주가 『성종실록』 권83 8년(1477) 8월 3일 조에도 실려 있다. 이를 『세종실록』 권133 오례 군례 「사우사단의(射于射壇儀)」 및 「관사우사단의(觀射于射壇儀)」와 비교해보면 세부 절목에 약간의 차이가 발견된다.

135 『영조실록』 권57 19년(1743) 3월 27일.

136 『국조속오례의서례』 군례 「집사관(執事官)」, 「대사도설(大射圖說)」, 「대사도(大射圖)」 참조.

137 『영조실록』 권57 19년(1743) 윤4월 17일.

138 『영조실록』 권57 19년(1743) 윤4월 7일.

139 『영조실록』 권57 19년(1743) 4월 30일.

140 『춘관통고』 권75 군례 「대사(大射)」 참조. 이 책에는 차출된 차비의 종류와 그들의 소속 관아가 명시되어 있다.

141 "而禮告成 簪紳縫掖環橋 而觀者以萬數擧欣欣然 相願以爲周官盛制 幸復見於今日也 於是諸大夫退 而摹畫其事 又屬臣宗玉 備述顚末 以爲後觀焉" 서종옥, 《대사례도》 「대사례도서」.

142 사단 위의 시사자는 24명이었으며 사단 아래의 시사자는 6명이었다.

143 『국조오례의서례』 권4 군례 「사기도설(射器圖說)」와 『대사례의궤』 「대사례시소용제구(大射禮時所用諸具)」에서 그 형태를 자세하게 볼 수 있다.

144 웅후와 미후의 도설과 제도는 『국조속오례의서례』 권4 군례 「대사도설」 참조. 『국조오례의』에 규정된 웅후의 제도에는 삼정이 없다. 삼정은 영조가 대사례 습의 때 강정한 사항 중의 하나이다.

145 『영조실록』 권57 19년(1743) 윤4월 7일.

146 이상 대사례 의주는 『국조속오례의』 권4 군례 「대사의」 참조.

147 '제후의 학궁(學宮)은 반궁(泮宮)'이라는 의미에서 즈선시대 성균관은 반궁 제도에 따라 정비되었다. 반수는 사람들의 접근을 제한하는 금천의 역할을 했으며 세종 때 처음 조성된 반수는 1478년(성종 9) 7월 24일에 고쳐 짓는 공사가 완료되었다. 이성무, 『한국 과거제도사』(민음사, 1997), pp. 465~468 참조.

148 『영조실록』 권55 18년 3월 26일; 『동국여지비고(東國輿地備考)』 권1 경도(京都) 문직공서(文職公署) 「성균관」 참조.

149 성균관의 건치 연혁과 건물의 명칭과 기능에 대해서는 『태학지』 권1 「건치(建置)」 및 「묘우(廟宇)」 참조.

150 경복궁 구기의 상징성과 의례에 대해서는 윤정, 「18세기 경복궁 구지의 행사와 의례: 영조대를 중심으로」, 『서울학연구』 25(서울시립대학교 서울학연구소, 2005), pp. 192~225; 동저, 「국왕 영조, 경복궁 빈터에서 당습을 억제하다」, 『선비문화』 11(남명학연구원, 2007), pp. 17~23 참조.

151 『영조실록』 권62 영조 21년(1745) 9월 13일.

152 윤정, 앞의 논문(2005), pp. 199~208.

153 『영조실록』 권122 50년(1774) 1월 15일 및 28일.

154 장진아, 「《등준시무과도상첩》의 공신도상적 성격」, 『미술자료』 78(국립중앙박물관, 2009), pp. 61~93.

155 『영조실록』 권122 50년(1774) 1월 28일.

156 『영조실록』 권87 영조 32년(1756) 1월 1일.

157 『승정원일기』 제1214책, 영조 39년(1763) 1월 1일.

158 『영조실록』 권108 영조 43년(1767) 3월 10일.

159	『영조실록』 권66 영조 23년(1747) 9월 19일; 『승정원일기』 제1021책 영조 23년(1747) 9월 19일.
160	"創業中興萬世法 龍蹲虎踞漢陽城"
161	『영조실록』 권127 부록 행장 영조 23년 3월.
162	『영조실록』 권65 23년(1747) 3월 14일.
163	〈영묘조구궐진작도〉에 대해서는 박정혜, 앞의 논문(1988), pp. 34~36; 동저, 앞의 책(2013), pp. 54~61 참조.
164	『태종실록』 14권 7년(1407) 9월 20일.
165	『태종실록』 14권 7년(1407) 12월 16일.
166	『영조실록』 권109 43년(1767) 12월 12일.
167	의령남씨가전화첩에 대해서는 유미나, 「조선왕조 궁중행사의 회화적 재현과 전승: 국립문화재연구소 소장 경이물훼 화첩의 분석」, 『조선왕조 행사기록화』(국립문화재연구소, 2011), pp. 115~116; 박정혜, 앞의 책(2022), pp. 454~463 참조.
168	"上詣景福宮與諸臣飮福述先志令吹笛上聞隨涕下" 『영조실록』 권109 43년(1767) 12월 16일.
169	"八旬事業 若問於予 心窃覵然 其何以答 一則蕩平 自恧二字 二則均役 效流緇徒 三則濬川 可垂萬歲 四則復古 婢類皆閑 五則鈒衆 子光後初 六則昨政 卽大典法." 『어제문업(御製問業)』, 1774년, 한국학중앙연구원 장서각(K4-2225).
170	영조의 『어제문업』은 『영조대왕』(한국학중앙연구원 장서각, 2011), pp. 140~161 참조.
171	석축 조성은 1773년 6월 10일부터 8월 6일까지 이루어졌다. 영조는 공역 마지막 날 광통교에 나가 현장을 돌아본 자리에서 「준천명(濬川銘)」과 「소서(小序)」를 지어서 석축 완성을 기념했다.
172	준천계첩에 대해서는 박정혜, 「영조년간의 궁중기록화 제작과 준천계첩」, 『도시역사문화』 2(서울역사박물관, 2004), pp. 77~102; 동저, 「영조대 준천계첩 이본 연구」, 『준천: 영조와 백성을 잇다』(청계천박물관, 2017), pp. 112~127 참조.
173	청계천이란 명칭은 근래에 붙여진 이름이며 조선시대에 불려진 명칭은 아니다. 준천에 관해서는 한성국, 「개천고」, 『향토 서울』 24(서울특별시사편찬위원회, 1965), pp. 15~17; 손정목, 「준천」, 『서울 육백년사』 II(서울시사편찬위원회, 1977), pp. 211~223; 염정섭, 「조선후기 한성부 준천의 시행」, 『서울학연구』 11(서울시립대학교 서울학연구소, 1998), pp. 83~111; 유승희, 「조선후기 청계천의 실태와 준천작업의 시행」, 『도시역사문화』 제3호(서울역사박물관, 2005), pp. 127~159; 강문식, 「영조대 준천 시행과 그 의의」, 『영조의 국가정책과 정치이념』(한국학중앙연구원출판부, 2012), pp. 187~253; 신병주, 『영조의 청계천 준설』(한국학중앙연구원출판부, 2013) 참조.
174	『동국여지비고』 권2 「한성부」 산천(山川) 개천; 『신증동국여지승람』 권3 「한성부」 형승(形勝) 개천 참조.
175	1406년(태종 6), 1412년(태종 12), 1421년(세종 3), 1422년(세종 4)에 시행된 개천 준설공사의 현황과 과정에 대해서는 한성국, 앞의 논문, pp. 17~38에 상세히 기록되어 있다. 영조 대에 준천을 시행하기 전까지 개천의 관리는 한성부와 공조가 담당했다.
176	『영조실록』 권75 28년(1752) 1월 27일.
177	『영조실록』 권81 30년(1754) 3월 22일 및 25일.
178	『영조실록』 권94 35년(1759) 10월 6일.
179	위와 같음.

180 『영조실록』에는 '준천도(濬川圖)'라고 기록되어 있으나 『승정원일기』에는 '천거도'라고 기록되어 있다. 『영조실록』 권94 35년(1759) 10월 9일; 『승정원일기』 제1174책 영조 35년(1759) 10월 9일.

181 영도교부터 오간수문까지 도성 밖의 공역은 3월 4일 종료되었다.

182 『승정원일기』 영조 36년(1760) 3월 16일.

183 『준천사실』에 대해서는 『국역 준천사실·주교지남』(서울특별시사편찬위원회, 2001), pp. 1~54; 강문식, 앞의 논문, pp. 228~229 참조.

184 『승정원일기』 제1180책 영조 36년(1760) 4월 25일.

185 『영조실록』 권95 36년(1760) 3월 16일. 25개의 항목으로 구성된 「준천사절목」은 조직과 인신(印信), 금송(禁松) 규정, 세 구역으로 나눈 대천(大川)과 세천(細川)의 관리와 보수, 준천사의 재정, 개천 부근의 공터·제방·교량 관리 문제에 관한 내용으로 구성되어 있다.

186 주 제3장 171번 참조. 『영조실록』 권120 49년(1773) 6월 10일; 『영조실록』 권121 49년(1773) 8월 6일.

187 "庚寅 上御春塘臺 召諸堂上以下至牌將試射 堂上帳箭 都廳郎廳柳葉箭 牌將騎芻射 訖頒賞 下御製二篇 一則賜濬川諸臣獎其勞 一則使入侍諸臣賡進 旣又餽饌下及於牌將吏隸 又用書啓 賜賚或晉秩有差 甚盛擧也"『국역 준천사실·주교지남』(서울특별시사편찬위원회, 2001), pp. 38~39.

18 『승정원일기』 제1180책, 영조 36년(1760) 4월 16일.

189 "濬川功訖 卿等竭誠 予聞光武 有志意成 面賜濬川 諸堂以示 嘉尙仍命 勿謝"

190 "濬川堂郎試射日聯句 令入侍大臣試官濬堂承史賡韻 于今濬成 臣民效力 須將此誠 一施軍國"

191 "上曰 都監自有契屛 今番濬川 則不必有稧屛 而親臨東門 春塘試射 訓戎洗草 圖畵作帖 一則內入 而卿等各持一本 似好矣 鳳漢曰 臣等亦有此意矣 啓禧曰 然則以製下御製韻 爲芧弁 其下 圖畵諸節爲屛 誠好矣 上曰 依爲之"『승정원일기』 제1180책, 영조 36년(1760) 4월 21일.

192 『승정원일기』 제1026책 영조 24년(1748) 2월 14일.

193 『승정원일기』 제1093책 영조 29년(1753) 4월 28일 및 6월 1일.

194 『승정원일기』 제1146책 영조 33년(1757) 7월 15일.

195 『승정원일기』 제1171책 영조 35년(1759) 7월 2일.

196 김희성은 4월 16일 준천소 관원들을 치하하는 자리에서 사천현감을 제수받고 5월 27일 하직했음이 확인된다. 『승정원일기』 제1180책 영조 36년(1760) 4월 16일; 제1181책 영조 36년(1760) 5월 27일 참조.

197 『승정원일기』 제1598책 정조 10년(1786) 4월 3일. 따라서 김희성의 몰년은 1786년 이후로 비정된다.

198 김희성의 이력과 화풍에 대해서는 권윤경, 「조선후기『불염재주인진적첩』고찰」, 『호암미술관 연구논문집』 4(삼성문화재단, 1999), pp. 118~136; 김수진, 「불염재 김희성의 산수화 연구」, 『미술사학연구』 258(한국미술사학회, 2008), pp. 141~170 참조.

199 『승정원일기』 제1071책 영조 27년(1751) 7월 11일.

200 『승정원일기』 제1180책 영조 36년(1760) 4월 28일.

201 『승정원일기』 제1182책 영조 36년(1760) 6월 25일.

202 박정혜, 앞의 논문(1995), p. 286.

203 『승정원일기』 제1299책 영조 45년(1769) 12월 18일.

204 아사미문고는 일본의 아사미 린타로(淺見倫太郞, 1869~1943)가 1918년 일본으로 귀국하기 전까지 경성에서 판사로 근무하며 수집한 고서 컬렉션이다. 아사미 사후 미즈이(三井) 재단에서 이 문고를 사들였으며 1950년에 버클리대학교에서 미쯔이 재단의 문고를 일괄 구입할 때 함께 미국으로 건너가게 되었다. 버클리대학의 아사미문고 입수 경위와 보관에 대해서는 오용섭, 「버클리대학 아사미문고의 선본」, 『서지학보』 30(한국서지학회, 2006), pp. 279~308 참조.

205 준천계첩에 관한 최초 연구는 부산박물관 소장본을 중심으로 한 이미야, 「『어전준천제명첩』에 대하여」, 『연보』 5(부산직할시립박물관, 1982), pp. 73~77 참조.

206 규장각 소장본은 완전히 파첩된 상태이다. 회장이 잘려 나간 상태로 화면만 남은 그림 4폭(古4206-20)과 준천소좌목(濬川所座目, 古4206-21)은 각각 낱장으로 전한다. 부산박물관본은 기본적으로 어제준천계첩 유형이나, 두 유형의 계첩이 혼재된 상태이며 탑본된 어제는 순서가 바뀐 채로 장첩되어 있다. 이에 대해서는 박정혜, 앞의 책(2000), 283~286쪽 참조. 이 외에도 고려대학교 도서관에는 〈서총대첩〉이라는 제목으로 영화당친림사선도 한 폭과 좌목이 있는 어제준천계첩 유형이 있다.

207 "京都川渠之開 奧在英廟世 中間修治 無可攷 而挽近以來 塡塞爲民患者 歲益甚焉 其勢不得不濬 不濬之害 固難言 而濬亦未可易 (중략) 何幸睿算先定 僉謨克從 潘川之議逐決 臣等受命董其役 凡六十日 民有爭趨之願而惟恐後焉 天無竟日之雨而若相助焉 使百年未遑者 一朝成就 倘非我聖上憂勤之誠 格于神明 逸使之仁 浹于黎庶 其何以日賜而賜 (중략) 上觀役于東門 餽膳于禁苑 試才于華館 甚盛擧也 命臣等 率董事諸人 宴于鍊戎臺 恩至渥也 而惟此御製四言一章 臣等實受賜於禁苑晉對之時 自念 臣等奉令承敎 只幸其無罪 有何寸勞之可言 而乃獲此千古曠絶之恩寵 雙擎雲翰 聚首惺惺 踰衷之褒 非敢承當 而供璧之珍 寔宜分玩 謹玆摹石而印之 又繪前後三盛擧 及臣等鍊臺之會 列書諸臣姓名於其末 作帖以進 又各藏一本 此亦承上命也 庚辰四月日 行戶曹判書臣洪鳳漢奉敎謹跋"《준천계첩》, 『서울학사료총서』 6 규장각편 II(서울학연구소, 1995), pp. 385~386 참조.

208 방민 32,932명, 각 군문의 장교군병 50,102명, 각 사(司)의 원역 23,556명, 각 전(廛)의 시민 11,346명, 각 공인(貢人) 4,008명, 각색 장인 2,769명, 승군 2,274명, 방민추별자원(坊民追別自願) 16,388명, 외방의 자원군 8,705명, 모군 63,300여 명 등이다.

209 서울역사박물관 소장본에 대해서는 이해철 편저, 『청계천을 가꾸다: 《준천계첩》 연구 국역 그리고 청계천의 역사』(열화당, 2004) 참조.

210 "上曰 濬川圖 今已爲之耶 啓禧曰 臣等姓名當列書 而戶判又製跋文 而未及正書矣 上曰 跋文若持來, 則讀之可矣 鳳漢讀之 上曰 好矣 啓禧曰 臣等所持者 則畫之 而郞廳與軍士輩 知以原從錄 至有納價欲得之人 而欲以畫給 則不可勝數 故不得已入梓刻畫 以爲印本以給之計矣 上曰 印本則似無難矣" 『승정원일기』 제1181책 영조 36년(1760) 5월 10일.

211 『준천사실』에 의하면 영조는 공사가 시작된 지 3일째 되는 날인 2월 20일에도 오간수문에 임어하여 수문 내외를 직접 관람하고 역부들에게 음식을 나누어준 일이 있었으며, 4월 9일에도 초교(初橋)와 이교(二橋)의 준천 상황을 점검하고 광희문(光熙門)에 이르러 준천당상을 호궤했다.

212 『승정원일기』 제1179책 영조 36년(1760) 3월 10일.

213 『증보문헌비고』 권3 「상위고(象緯考)」 3 의상(儀象) 2 부신혼대종(附晨昏大鐘) 본조(本朝); 『한경지략(漢京識略)』 권1 궁실 「종각(鐘閣)」; 손정목, 「시가와 종각」, 『서울육백년사』 II(서울특별시사편찬위원회, 1977), pp. 58~160., pp. 58~160.

214 『일성록』 정조 20년(1796) 5월 12일; 정조 21년(1797) 12월 13일.

215 『영조실록』 권95 36년(1760) 4월 16일.

216 "戊子 上下敎曰 濬川旣已畢役 內外濬川所堂郞以下書啓 己丑又敎 敎曰其雖爲民 幾年經營用心 諸堂以下竭心 衆民竭力 濬川功訖是 誰之賜陞降攸 賜旣視其勤 豈可洗草鍊戎而止 先是命濬川諸臣待事畢 依洗草例 率董事諸人 一日會於鍊戎臺 故有是敎 明日當試射賜饌"『준천사실』.

217 『광해군일기』 권25 2년(1610) 2월 13일; 『숙종실록』 권24 18년(1692) 5월 12일.

218 『영조실록』 권95 36년(1760) 4월 23일.

219 "丁酉 上親臨慕華館 命集將校之有勞濬川 而見漏試射者 及軍卒之身自赴役者 試射試砲 凡四日而止 鄕民僧徒亦與焉 又親臨明政殿月臺 分等頒賞 府吏胥徒以至諸名色 亦靡不酬勞各從其宜"『준천사실』.

220 승군은 경기도의 승려들이었다.

221 『승정원일기』 제1180책 영조 36년(1760) 4월 27일.

222 모화관, 영은문, 연향대에 대해서는 『한경지략』 권1 궁실 「모화관(慕華館)」 참조.

223 『승정원일기』 제825책 영조 12년(1736) 5월 2일.

224 『영조실록』 권95 36년(1760) 4월 16일.

225 『영조실록』 권82 30년(1754) 9월 2일. 1506년(연산군 12)에 지어진 탕춘대는 삼각산과 백운산 두 산 사이에 있어 물과 돌이 좋기로 이름난 곳이다. 역대 왕들은 이곳에서 신하들의 시사를 거행하곤 했다.

226 아사미문고본의 경우, 다른 소장본들과 색감이 다른 채색을 사용했고 흰색의 산화도 거의 없는 상태이며 필치에서도 다소 엉성한 부분이 눈에 띈다. 또한 화면을 두른 호장 비단도 재질과 색감이 달라서 제작 시기에 약간의 의문이 드는 것은 사실이다. 그러나 이러한 차이는 제작 시기를 달리 볼만큼 절대적인 정도는 아니다. 따라서 현재로서는 19세기에 제작되었다고 생각되는 목판본을 제외한 4점의 어제준천계첩은 모두 같은 시기에 제작된 것으로 보고 싶다.

227 흰색의 흑변은 연분, 즉 당분(唐粉)을 사용했을 때 주로 나타난다. 흔히 백색 안료를 호분(胡粉)으로 통칭하지만 호분은 당분을 의미한다. 궁중행사도를 포함한 궁중 소용 그림의 백색이 잘 변색되지 않은 것을 보면 화원은 주로 조개껍질을 주원료로 하는 진분(眞粉)을 사용했던 것 같다. 진분은 잘 변색되지 않으며 시간이 지날수록 더욱 하얗게 되고 불투명해지는 특성이 있다고 한다.

228 고대박물관 소장본의 채색과 필치에 약간의 의심이 들기도 하지만 잠정적으로 모두 같은 시기에 제작된 것으로 보고자 한다.

229 "上曰 予之今日之事 非爲樂也 (중략) 追惟甲午陪宴 今者之擧 上承慈旨 奉歡長樂之意 坐于此殿 追惟甲午 此懷如何 王者之道 繼述爲大 于今此宴 專由耆社"『승정원일기』 제977책 영조 20년(1744) 10월 7일.

230 이 책 p.72. 참조.

231 『영조실록』 권105 41년(1765) 4월 11일. 1706년 인정전 진연 당시 어람을 위한 그림은 제작되지 않았다. 그러나, 진연 후에 관료들은 계축·계첩·계병 등 여러 형식의 궁중행사도를 만들어 개인적으로 소장하거나 관아에 보관했다는 기록을 앞서 〈표01-01〉에서 살펴보았다. 1765년 신하들이 영조에게 올린 그림은 관료들이 소장했던 그림 중의 하나였다고 생각한다.

232 "天眷吾東聖候安 稱觴法殿會千官 嵩呼是日衢歌並 繪畵畱傳萬世歡"『홍재전서(弘齋全書)』 권1 춘저록(春邸錄) 시(詩) 「서진연도계병(書進宴圖禊屛)」 병술(丙戌).

233 『영조실록』 권107 42년(1766) 7월 7일 및 27일.

234 이 책 p. 50. 참조.
235 윤정, 「영조의 경희궁 개호와 이어의 정치사적 의미」, 『서울학연구』(서울시립대학교 서울학연구소, 2009), pp. 31~59.

제4장. 정조 시대의 궁중행사도

01 『시강원지(侍講院志)』 권1 「관직구제(官職舊制)」. 세자시강원의 설치와 직제의 변천, 운영에 관해서는 이석규, 「조선 초기 서연에 대하여」(한양대학교대학원 사학과 석사학위논문, 1985), pp. 4~26; 이기순, 「조선시대 시강원에 관한 일연구」, 『홍익사학』 3(홍익대학교 사학회, 1986), pp. 109~141; 육수화, 「조선시대 세자시강원의 교육과정」, 『장서각』 11(한국정신문화연구원, 2004), pp. 131~147 참조.
02 『태종실록』 권5 3년(1403) 4월 8일; 『태종실록』 권35 18년(1418) 6월 7일.
03 『세종실록』 권54 13년(1431) 10월 29일.
04 『세조실록』 권38 12년(1466) 1월 4일.
05 『세조실록』 권39 12년(1466) 6월 2일.
06 『경국대전』 「이전」 권1 경관직(京官職) 종3품아문 세자시강원 참조.
07 산림직은 1646년(인조 24) 1월에 좌의정 김상헌(金尙憲, 1570~1652)의 제안으로 신설되었으며 찬선에 김집(金集, 1574~1656), 진선에 송시열(宋時烈; 1607~1689), 자의에 이유태(李惟泰, 1607~1684)가 처음으로 임명되었다. 『시강원지』 권1 「관직금제」 및 「겸관(兼官)」; 우경섭, 「『시강원지』 해제」, 『시강원지』 상(영인본: 서울대학교 규장각, 2003), pp. 11~13 참조.
08 『영조실록』 권93 35년(1759) 2월 19일.
09 『영조실록』 권93 35년(1759) 3월 7일.
10 『정조실록』 권18 8년(1784) 7월 2일.
11 『정조실록』 권18 8년(1784) 9월 10일.
12 『시강원지』의 편찬 경위와 의미에 대해서는 우경섭, 앞의 논문, pp. 14~17 참조.
13 성종 대에 왕세자의 관례 나이에 대한 논의가 있었고, 중종과 인조 대에는 관례와 책례의 실행 순서에 대한 논의가 있었으며 현종 대에는 입학과 관례의 시기에 대한 논의가 있었다. 김문식·김정호, 『조선의 왕세자 교육』(김영사, 2003), pp. 116~118.
14 박정혜, 앞의 논문(2005), p. 15의 〈표 1. 조선시대 왕의 책봉·입학·관례 연도 비교 일람표〉 참조.
15 『영조실록』 권104 40년(1764) 12월 18일; 이민아, 「영조 대 이후 궁궐 내 세자공간 운용과 변화의 정치적 의미」, 『조선시대사학보』 103(조선시대사학회, 2022), pp. 437~471.
16 '삼삼와'는 헌종 연간에 편찬된 『궁궐지(宮闕志)』에 기록된 명칭이듯이 일반적으로 알려진 이름이다. 그런데 〈동궐도〉에는 건물 위에 '이이와(貳貳窩)'라고 쓰여 있어서 정조 연간 이후의 명칭 변화에 대한 고찰이 필요하다.
17 『승정원일기』 제1563책 정조 8년(1784) 7월 21일. 책임자 구선복은 7월 21일 시점에서 하루 이틀 안에 공사가 완료될 것으로 내다보았으므로 7월 말에는 완공되었다고 추정된다.

18 『승정원일기』 제1562책 정조 8년(1784) 7월 13일.

19 『정조실록』 권18 8년(1784) 8월 2일; 『[문효세자수책시]책례도감의궤(文孝世子受冊時冊禮都監儀軌)』「상전」 참조.

20 『정조실록』 권14 6년(1782) 9월 7일.

21 『정조실록』 권14 6년(1782) 11월 27일; 『시강원지』 권5 「책봉」 당저(當宁) 참조.

22 『정조실록』 권21 10년(1786) 5월 11일.

23 《문효세자책례계병》에 대해서는 유재빈, 「정조의 세자 위상 강화와 〈문효세자책례계병〉(1784)」, 『미술사와 시각문화』 17(미술사와 시각문화학회, 2016), pp. 90~117의 상세한 연구가 있다.

24 이행, 『용재집』 권9 산문(散文) 「제책례도감계회도(題冊禮都監契會圖)」.

25 이옥, 『박천집』 권5 서 「왕세자책례도감계병서(王世子冊禮都監稧屏序)」.

26 『정조실록』 권17 8년(1784) 1월 1일.

27 『정조실록』 권19 8년(1784) 7월 2일.

28 『[문효세자수책시]책례도감의궤』「상전」 좌목에 기록된 나머지 관원은 보덕은 조상진(趙尙鎭, 1740~1820)·김우진(金宇鎭, 1754~?)·조정진(趙鼎鎭, 1732~1792), 겸보덕은 김재찬(金載瓚, 1746~1827)·서용보(徐龍輔, 1757~1824), 필선은 송전(宋銓, 1741~1814), 문학은 이이상(李頤祥, 1732~?)·서형수(徐瀅修, 1749~1824)·서미수(徐美修, 1752~1809), 사서는 성종인(成種仁, 1751~?)·김계락(金啓洛, 1753~1815)·, 설서는 신복(申馥, 1753~?)·이경오(李敬五, 1740~?), 겸설서는 이곤수(李崑秀, 1762~1788)·윤행임(尹行任, 1762~1801) 등 15명이다.

29 『정조실록』 권18 8년(1784) 7월 27일; 『국조오례의』 권4 가례 「책왕세자의(冊王世子儀)」.

30 『정조실록』 권18 8년(1784) 7월 3일; 『[문효세자수책시]책례도감의궤』「전교」 7월 27일; 「예관」 7월 5일 참조.

31 『[문효세자수책시]책례도감의궤』「전교」 시일; 7월 22일; 7월 24일; 8월 1일 참조.

32 왕세자 책봉 의주와 수책 의주는 『국조오례의』 권4 가례 「책왕세자의」; 『[문효세자수책시]책례도감의궤』 의주 「책왕세자의」 및 「왕세자자내수책의」 참조.

33 『정조실록』 권18 8년(1784) 7월 16일. 정사와 부사의 복식에 관한 논의는 『[문효세자수책시]책례도감의궤』「계사」 7월 17일 참조.

34 제송희, 「18세기 행렬반차도 연구」, 『미술사학연구』 273(한국미술사학회, 2012), pp. 120~123.

35 두 병풍에 대해서는 민길홍, 「〈문효세자 보양청계병〉: 1784년 문효세자와 보양관의 상견례 행사」, 『미술자료』 80(국립중앙박물관, 2011), pp. 97~114; 유재빈, 「국립중앙박물관 소장 〈진하도〉의 정치적 성격과 의미」, 『동악미술사학』 13(동악미술사학회, 2012), pp. 181~200; 동저, 「정조대 왕위 계승의 상징적 재현: 〈문효세자보양청계병〉(1784)」, 『미술사학연구』 293(한국미술사학회, 2017), pp. 5~31 참조.

36 『정조실록』 권53 24년(1800) 1월 1일.

37 위와 같음.

38 이 항목의 글은 강제훈 외 8인, 『종묘, 조선의 정신을 담다』(국립고궁박물관, 2014), pp. 105~148에 실린 박정혜, 「종묘제례를 그리고 기록해 후일의 지침으로 삼다」를 수정한 것이다.

39 이 병풍은 '종묘친제규제도설'이라는 이름으로 알려져 왔지만, 이 책에서는 처음 병풍을 만들었을 때 사용했던 명칭이면서도 병풍의 내용을 잘 담고 있는 '종묘향의도병'을 사용하고자 한다.

40 김지영,「18세기 후반 국가전례의 정비와『춘관통고』」,『한국학보』114(일지사, 2004), pp. 95~131; 송지원,「정조대 의례 정비와『춘관통고』편찬」,『규장각』38(규장각 한국학연구소, 2011), p. 107.

41 『정조실록』권4 1년(1777) 9월 6일.

42 『정조실록』권5 2년(1778) 4월 7일;『승정원일기』제1418책 정조 2년(1778) 4월 17일 및 20일.

43 『정조실록』권5 2년(1778) 4월 12일.

44 박정혜,「삼성미술관 Leeum 소장 〈동가반차도〉 소고」,『화원』(삼성미술관 Leeum, 2011), pp. 219~221.

45 『일성록』정조 4년(1780) 9월 2일;『일성록』정조 11년(1787) 5월 1일.

46 『일성록』정조 21년(1797) 3월 17일;『승정원일기』제1774책 정조 21년(1797) 3월 21일.

47 당시 문헌기록에 '경모궁향의도병', '경모궁제식도병풍', '궁의도병', '제의도병' 등 여러 명칭으로 지칭되었던 것을 보면 정해진 이름은 없었던 것 같다.

48 『승정원일기』제1389책 정조 즉위년(1776) 9월 27일.

49 『승정원일기』제1774책 정조 21년(1797) 3월 17일;『일성록』정조 21년(1797) 3월 17일.

50 『승정원일기』제1773책 정조 21년(1797) 2월 8일.

51 『정조실록』권38 17년(1793) 8월 18일.

52 『일성록』정조 21년(1797) 3월 17일.

53 『승정원일기』제1774책 정조 21년 3월 21일. 종묘에는 1909년까지도 병풍 2좌가 보관되어 있었음을 장서각 소장의『종묘영녕전설비보관품성책(宗廟永寧殿設備保管品成冊)』에서 확인할 수 있다.

54 『사직서의궤(社稷署儀軌)』권5 고사(故事) 전교 정조 21년(1797) 정사 3월.

55 『승정원일기』제1774책 정조 21년(1797) 3월 25일.

56 국조보감을 친히 올릴 때 책보를 올리는 순서에서 시용의 등가 및 헌가의 사용은 정상순(鄭尙淳, 1723~1786)이 예조판서일 당시 이미 정식으로 삼은 것인데 이 병풍에 그 용악 절차를 싣지 않았다는 것이다.『일성록』정조 21년(1797) 4월 8일;『승정원일기』제1775책 정조 21년 4월 8일 참조.

57 이욱,「조선후기 종묘 증축과 제향의 변화」,『조선시대사학보』61(조선시대사학회, 2012), pp. 185~188.

58 『일성록』정조 21년(1797) 4월 8일 참조.

59 『승정원일기』제1775책 정조 21년(1797) 3월 17일 및 25일.

60 『승정원일기』제1778책 정조 21년(1797) 윤6월 8일.

61 이 병풍에 대해서는 손명희,「《태상향의도병》연구」,『고궁문화』7(국립고궁박물관, 2014), pp. 60~146 참조.

62 『경모궁의궤(景慕宮儀軌)』권수 도설「외주렴도설(外朱簾圖說)」참조.

63 종묘에 친향할 때 성기·성생 의례는 1745년(영조 21)에 처음 거행되었으며, 그 의주는『국조속오례의보』(1751년) 권1 길례「친향종묘시성생기의(親享宗廟時省牲器儀)」로 수록되었다.

64 『국조오례의서례』나『종묘의궤』의「종묘오향대제설찬도설」을 보면 모혈반은 제상의 북쪽 끝의 신위 앞에 위치해 있지만 이 도병에는 제상의 서쪽의 조삽 근처에 놓여 있다. 또『국조오례의서례』에는 향합이 없다. 유의양은『춘관통고』를 편찬하면서 이 점을 지적하고 원의(原儀)대로 바로잡을 것을 정조에게 제안했지만 실행되지는 않은 듯하다.『정조실록』권24 11년(1787) 7월 3일.

65 이욱, 앞의 논문, pp. 171~172.

66 『[현종추존호영조사존호]상호도감의궤(顯宗追尊號英祖四尊號上號都監儀軌)』권1 의주 「태실추상존호친상책보의(太室追上尊號親上冊寶儀)」;『국조오례통편』권2 길례(吉禮) 「종묘추상존호친상책보의(宗廟追上尊號親上冊寶儀)」참조.

67 김동욱,「조선시대 종묘 정전 및 영녕전의 건물 규모의 변천」,『문화재』24(국립문화재연구소, 1988), pp. 1~14.

68 『고종실록』권39 광무3년(1899) 11월 25일(양력).

69 효명세자의 아들인 헌종은 즉위하자 1834년 아버지를 왕으로 추존하여 익종이라 했고, 고종은 1899년(광무 3)에 익종을 문조익황제(文祖翼皇帝)로 추존했다.『[문조]추숭도감의궤(文祖追崇都監儀軌)』와『[태조장조정조순조]추존시의궤(太祖莊祖正祖純祖追尊時儀軌)』는 각각 익종과 둔조익황제로 추존할 때의 의궤이다.

70 『고종실록』권29 29년(1892) 6월 10일.

71 『고종실록』권5 5년(1868) 3월 24일.

72 소장처에는 '종묘친제규제도설병풍'과 같은 이름으로 낡아 있지만 이 책에서는 〈종묘향의서병〉으로 구별해서 부르고자 한다. 현재 남아 있는 병풍의 바탕 세로 길이가《종묘향의도병》A·B의 하층 길이와 비슷한 80.0센티미터인 점에서도 상층 부분이 결실된 것으로 보인다.

73 도병과 서병의 다른 점이라면《종묘향의도병》A·B는 보인, 책, 교명의 순서로 기록되어 있지만 〈종묘향의서병〉은 교명, 책, 보인의 순서로 기록된 점이다.

74 『철종실록』권11 10년(1859) 10월 7일.

75 『일성록』정조 21년(1797) 4월 8일 참조.

76 〈화성원행도병〉은 원래 '수원능행도'라는 이름으로 알려져 왔다. 정조의 행차는 새로 조성된 고을 '화성'에서 이루어졌으므로 행사의 의미를 제대로 전달하기 위허 박정혜,『조선시대 궁중기록화 연구』(일지사, 2000)에서는 '화성능행도'라고 불렀다. 그후 이 병풍의 주요 소장처 중 하나인 국립중앙박물관에서 2012년『서화유물도록』제20집을 펴낼 때, '능행'이 아닌 '원행'이었던 사실을 반영하여 '화성원행도병'으로 제목을 수정했다. 이 수정된 명칭은 지금까지 이견 없이 사용되고 있다.

77 1795년의 화성 행차의 배경과 행사 내용에 대해서는 한영우,『정조의 화성행차 그 8일』(효형출판, 1998) 참조.

78 사도세자는 1735년(영조 11) 1월 21일생이다. 폐세인으로 죽임을 당했으나 곧 위호(位號)가 복구되었고, 사도라는 시호가 내려졌으며, 1776년 정조 즉위 후에는 장헌세자(莊獻世子)로 추존되었고 1899년(광무 3)에는 장조(莊祖)로 추존되었다. 혜경궁 홍씨는 6월 18일생으로 사도세자가 세상을 뜬 후 혜빈(惠嬪)의 작위를 받았다. 1776년 궁호(宮號)가 혜경(惠慶)에 올랐고, 1899년 경의왕후(敬懿王后)에 추존되었다. 사도세자의 명예 회복을 위해 정조가 추진한 일련의 사업에 대해서는 박광성,『정조의 현륭원 전배』,『기전문화연구』10(인천교육대학 기전문화연구소, 1979), pp. 7~28 참조.

79 『정조실록』권28 13년(1789) 10월 1일부터 8일; 김승무,「경모궁고」,『향토서울』23(서울특별시사편찬위원회, 1964), pp. 3~24 참조. 한편 영우원의 화산 천봉에 관해서는『영우원천봉도감의궤(永祐園遷奉都監儀軌)』참조.

80 『정조실록』권28 13년(1789) 7월 15일.

81 손정목,「세계최고의 계획된 신도시: 화성」,『조선시대 도시사회 연구』(일지사, 1977), pp. 402~451; 유봉학,「정조대 정국 동향과 화성성역의 추이」,『규장각』19(서울대학교 규장각, 1996), pp. 79~121; 한영우, 앞의 책(1998), pp. 76~103 참조.

82 정조는 칭경의례에 마땅히 치루어야 할 전례로서 하·호·연(賀號宴) 3례 가운데 먼저 보령 육순 칭경진하(稱慶陳賀)를 다음 해(1794)에 거행하고 상호례(上號禮)와 연례는 그때 가서 다시 논의하기로 했다. 『원행을묘정리의궤(園幸乙卯整理儀軌)』권1 「연설(筵說)」계축 정월 19일 참조.

83 『영조실록』권118 48년(1772) 2월 25일·26일·27일·28일; 『무신진찬의궤』권1 「연설」정미 11월 15일 참조. 원래 '진찬'은 제사 때 음식을 올린다는 의미이다. 예컨대 종묘와 원구단의 대향의와 부묘의 중에 '진찬' 과정이 있고, 이를 집행하는 사람을 '진찬자(進饌者)'라고 했다.

84 『만기요람(萬機要覽)』재용편(財用篇) 4「호조각장사례(戶曹各掌事例)」별례방(別例房) 정리(整理); 『원행을묘정리의궤』권1 「연설」갑인 12월 10일; 『정조실록』권44 20년(1796) 2월 11일; 『정조실록』권47 21년(1797) 10월 7일.

85 『정조실록』권37 17년(1793) 1월 12일.

86 정리소는 도감보다 규모가 작았으므로 분방(分房)하지 않고 각 참(站)에서 당상과 낭청 각 한 명씩에 업무를 분장하여 거행하게 했다. 『원행을묘정리의궤』권수 「좌목」; 『원행을묘정리의궤』권1 「연설」갑인 12월 13일 참조.

87 『원행을묘정리의궤』권1 「전교」을묘 윤2월 1일; 『원행을묘정리의궤』권2 「계사」을묘 2월 1일 및 윤2월 1일; 『정조실록』권42 19년(1795) 윤2월 1일.

88 가교의 제작에 소용된 물목과 비용에 대해서는 『원행을묘정리의궤』권4 「가교」에 자세히 기록되어 있다. 가교와 유옥교의 모습은 『원행을묘정리의궤』권수 「도식」가교도(駕轎圖) 참조.

89 『원행을묘정리의궤』권1 「연설」갑인 11월 20일 및 을묘 2월 25일.

90 시흥로는 경기감사 서용보의 제안을 받아들여 1794년에 완성되었다. 원래는 금천로(衿川路)라 불렸으나 1795년 원행에 앞서 윤2월 1일에 금천현감을 현령으로 승격시키고 읍호를 옛 이름인 시흥으로 바꾸었으므로 이후 금천로를 시흥로로, 금천행궁을 시흥행궁으로 부르게 되었다.

91 『원행을묘정리의궤』권1 「전교」을묘 2월 12일.

92 『일성록』정조 19년(1795) 윤2월 19일.

93 『원행을묘정리의궤』권1 「전교」정사 3월 24일; 『원행을묘정리의궤』권2 「계사」을묘 8월 16일; 『정조실록』권48 22년(1798) 4월 10일.

94 『원행을묘정리의궤』권1 「전교」정사 3월 24일.

95 정리자 대소 30만 자는 1796년 3월 17일에 완성되었다. 『정조실록』권44 20년(1796) 3월 17일.

96 『원행을묘정리의궤』권2 「계사」을묘 윤2월 19일.

97 본편 권1에는 정조가 내린 명령이나 어제와 관련 있는 내용, 권2에는 각종 의식의 절차에 관한 내용, 권3에는 관청 상호 간에 왕래한 문서, 권4에는 음식, 각종 기물, 주교에 관한 내용, 권5에는 참여 인원의 명단, 경비의 수입과 지출, 시상 내역 등이 기록되어 있다.

98 "及還宮命整理所 繪畵縟儀之圖 弁諸儀軌之首 刊印頒賜" 홍경모, 『관암전서(冠巖全書)』제13책 『화성행행도서(華城行幸圖序)』.

99 『화성성역의궤』의 체제, 도식의 내용과 회화적 특징, 제작 화원, 계병 제작에 대해서는 박정혜, 「『화성성역의궤』의 회화사적 고찰」, 『진단학보』93(진단학회, 2002), pp. 413~471 참조.

100 『화성성역의궤』권1 「계사」병진 11월 9일.

101 『화성성역의궤』「범례(凡例)」참조.

102 『순조실록』권3 순조 1년(1801) 9월 18일;『승정원일기』제1841책 순조 1년(1801) 9월 18일 참조.

103 『화성성역의궤』권2「상전」;『화성성역의궤』권4「공장」화공 참조.

104 『임인진연의궤』권1「영교(令敎)」계묘 8월 11일.

105 1744년과 1759년 종친부에서 만든 대병 한 첩의 바탕 크기가 길이 1미터(3척 3촌) 정도, 폭 36센티미터(1척 2촌) 남짓 되는 규모였다. 두 계병 모두 8첩 병풍을 만드는 데 필요한 비단 바탕[綃]이 26척 4촌이었으므로 1첩당 3척 3촌이 든 셈이다. 현전하는《화성원행도병》은 모두 세로 길이 150센티미터 내외의 병풍으로서 대병에 해당된다.

106 『원행을묘정리의궤』권5「재용」참조.

107 강관식,「진경시대 후기 화원화의 시각적 사실성」,『간송문화』49(한국민족미술연구소, 1995), pp. 58~60에서 강관식 교수는 병풍의 명칭에 근거하여 '내입진찬도병'은 봉수당진찬만을 그린 병풍으로 보았고, 현존하는《화성원행도병》은 홍석주가 말한 '관화도정리소계병', 즉 당랑계병으로 보았다. 그런데 관화도정리소계병의 '관화'는 봉수당 진찬 때 정조가 지은 후창악장(後唱樂章) 제목으로서 '진찬'의 의미로 해석되므로 관화도정리소계병은 정리소진찬계병과 같은 의미인 것이다. 따라서 명칭과 곤계없이 그림의 내용은 같았다고 판단된다.

108 연희당 진찬 뒤에도 관료들은 계병을 제작했다. 이민보(李敏輔),『풍서집(豊墅集)』권7 발(跋)「계병발(稧屛跋)」; 진홍섭 편저, 앞의 책(1998), p. 217 참조.

109 『원행을묘정리의궤』권5「상전」자궁반하각참상전(慈宮頒下各站賞典) 및 진찬도병진상후시상(進饌圖屛進上後施賞) 참조.

110 규장각 차비대령화원제의 응행절목에 대해서는 강관식,「조선후기 규장각의 차비대령화원제」,『간송문화』47(한국민족미술연구소, 1994), pp. 55~56 참조.

111 원행의 상전은 매우 세분되어 있으며 대상에 따라 상물(賞物)을 내리는 곳도 정리소, 화성 유수부, 호조, 내탕고, 외탕고 등 각각 달랐다.

112 『원행을묘정리의궤』권5「상전」가교조성후시상(駕轎造成後施賞) 참조.

113 "專管寫校之役 前縣監金弘道 令該曹口傳付軍職 冠帶常仕 加平郡守柳得恭 稷山縣監丁遇泰亦令上來看役"『원행을묘정리의궤』권2「계사」을묘 윤2월 28일.

114 박정혜,「우학문화재단 소장《화성능행도병》의 회화적 특징과 제작시기」,『화성능행도병』(용인대학교박물관, 2011), pp. 67~69 참조.

115 장계수,「동국대학교박물관 소장〈봉수당진찬도〉」,『불교미술』18(동국대학교 박물관, 2006), pp. 92~93;『원행을묘정리의궤』권5「배종(陪從)」장용내영(壯勇內營) 대장배행(大將陪行) 참조.

116 박정혜, 앞의 논문(1995), pp. 236~239 참조.

117 『영조국장도감도청의궤(英祖國葬都監都廳儀軌)』「상전」서계별단(書啓別單) 참조.

118 『승정원일기』제1444책 정조 3년(1779) 7월 3일. 관련 의궤로『인숙원빈궁예장의궤(仁淑元嬪宮禮葬儀軌)』가 한국학중앙연구원 장서각에 소장되어 있다.

119 『장조영우원천봉도감도청의궤(莊祖永祐園遷奉都監都廳儀軌)』「상전」서계별단 참조.

120 『일성록』정조 14년(1790) 1월 6일.

121　『승정원일기』제1450책 정조 3년(1779) 10월 1일.

122　『승정원일기』제1765책 정조 20년(1796) 7월 11일.

123　『승정원일기』제1783책 정조 21년(1797) 10월 29일 및 11월 23일.

124　최득현은 차비대령화원을 역임하는 동안 인물문 외에 속화, 누각, 영모 화문에 각 1회, 산수 화문에 2회 녹취재 시험을 본 것으로 나타난다.

125　의궤의 교정이 1795년 8월 15일에 일차적으로 완료되었고 내입도병에 대한 기록이 의궤에 포함되어 있으므로 내입도병이 그 전에 완성되었다는 견해가 있다. 그렇다면, 홍석주가 병진년에 완성되었다고 말한 '관화도정리소계병'은 의궤가 말하는 당랑계병과는 또 다른 그림이 된다. 왜냐하면 의궤에는 인출이 완료된 1797년 3월 24일 자의 전교까지 수록되어 있으며 당랑계병 건수와 단가가 내입도병의 것과 함께 기록되어 있기 때문이다. 따라서 1795년 8월 15일 완료되었다는 의궤의 교정은 초고를 말한다. 의궤는 1796년 3월 13일 인쇄 길일을 추택할 때까지 계속적으로 수정·보완되었으므로 내입도병의 제작 완료 시기를 1795년 8월 이전이라 확언하기 어렵다. 다만 환궁하자 곧바로 내입도병의 제작에 들어갔다고 예상되므로 연내에 완성되었을 가능성이 높다.

126　홍석주(洪奭周),『연천집(淵泉集)』권20「관화도정리소계병발(觀華圖整理所禊屛跋)」참조.

127　이홍렬,「수원능행도에 대하여」,『미술사학연구』95(한국미술사학회, 1968), pp. 417~418; 동저,「낙남헌방방도와 혜경궁홍씨의 일주갑: 수원능행도와 관련하여」,『사총』12·13(고려대학교 사학회, 1968), pp. 519~535.

128　이동주,「단원 삼제」,『일본 속의 한화』(서문당, 1974), pp. 37~38.

129　장계수, 앞의 논문, pp. 75~99.

130　교토대학교 소장본은『해외소장 한국문화재』일본소장③(한국국제교류재단, 1997), p. 289 참조. 동경예술대학 소장본은 이동주, 앞의 논문(1974), pp. 34~39;『해외소장 한국문화재』일본소장⑤(한국국제교류재단, 1998), pp. 참조.

131　박정혜,「삼성미술관 Leeum 소장〈동가반차도〉소고」,『화원』(삼성미술관 Leeum, 2011), pp. 218~227.

132　이 능행도 병품감에 대해서는 박정혜,「미국 장로교회 목사 제임스 스카스 게일의 한국미술품 컬렉션」,『한국미술, 세계와 만나다』(민속원, 2020), pp. 178~183 참조.

133　『원행을묘정리의궤』권1「연설」을묘 2월 25일 참조.

134　화성행궁 안의 각 건물에 대해서는『화성성역의궤』부편 1「행궁」참조. 을묘년 진찬 이전의 기록에는 모두 장남헌으로 쓰여 있다.

135　초대된 친인척의 명단은『원행을묘정리의궤』권5「내외빈(內外賓)」참조.

136　김종수,『의궤로 본 조선시대 궁중연향 문화』(민속원, 2022), pp. 135~137.

137　『원행을묘정리의궤』권4「배설(排設)」에는 봉수당 진찬 시 봉수당 내외의 설비에 소용되었던 물목이 적혀 있다. 기록대로 정조의 시연위에 십장생 병풍이 그려진 것은 우학문화재단 소장본이다.

138　『정리의궤』도식을 참조한다면 도병에 그려진 도상은 쌍향발무로 보아도 무방하다. 봉수당 진찬에 공연된 정재의 특징은 쌍향발무, 쌍아박, 쌍무고, 쌍포구락 등 원무(元舞)가 쌍으로 등장한다는 점이다. 그런데 세부 묘사가 가장 정확하고 치밀한 동국대박물관의〈봉수당진찬도〉에는 우측 여령 4명의 손에 아박이 그려져 있다. 따라서 잠정적으로 향발무와 아박무가 나란히 그려진 것으로 보고자 한다.

139　선유락은『원행을묘정리의궤』권2「의주(儀註)」봉수당진찬의(奉壽堂進饌儀)에는 기록되어 있지 않지만, 권수「도식」에 그림이 있고, 권1「연설」을묘 윤2월 11일 기록에 의하면 정조가 친림한 가운데 처러진 진찬 습의에

140 김종수, 「19세기~20세기 초 궁중연향의 악가무차비 고찰」, 『한국음악연구』 32(한국음악학회, 2002), p. 133.

141 봉수당 진찬은 숙종 병인년(1686)의 대왕대비 진연과 영조 계해년(1743) 및 갑자년(1744)의 삼전진연(三殿進宴)에 근거를 두고 준비된 것이다. 『원행을묘정리의궤』 권1 「연설」 갑인 12월 13일 참조.

142 김종수, 앞의 책, pp. 140~141.

143 선도는 서왕모의 복숭아 이름이며, 이를 노래한 중국 송나라의 음악을 빌려 고려 때 만든 당악정재이다. 은반 위에 나무로 만든 세 개의 복숭아를 올리고 동철(銅鐵)로 만든 가지와 잎으로 장식했다.

144 『원행을묘정리의궤』 권1 「연설」 을묘 2월 25일 참조.

145 『원행을묘정리의궤』 권2 「절목」 화성양로연시절목(華城養老宴時節目); 『원행을묘정리의궤』 권5 「참연노인(參宴老人)」 참조.

146 신경숙, 「19세기 진연문화와 문학」, 『조선후기 궁중연향문화』 권2(민속원, 2005), pp. 89~93.

147 『원행을묘정리의궤』 권1 「연설」 을묘 윤2월 14일 진시(辰時) 참조.

148 이상 의례 절차에 대해서는 『원행을묘정리의궤』 권2 「의주」 낙남헌양로연의(落南軒養老宴儀); 『춘관통고』 권65 가례 「연례(宴禮)」 양로연의금의(養老宴儀今儀) 참조.

149 『원행을묘정리의궤』 권1 「전교」 을묘 윤2월 14일.

150 『원행을묘정리의궤』 권1 「연설」 을묘 윤2월 14일. 관광민인의 대부분이 노인이라는 보고를 받은 정조는 이들에게 찬안의 남은 음식을 나누어주었다.

151 김문식, 「18세기 후반 정조 능행의 의의」, 『한국학보』 88(일지사, 1997), p. 52 참조.

152 『화성성역의궤』 권수 「도설」 문선왕묘도(文宣王廟圖), 부편 1 「단묘(壇廟)」 문선왕묘 참조.

153 『화성성역의궤』 부편 2 「연설」 을묘 윤2월 11일.

154 이상 의례 절차에 대해서는 『원행을묘정리의궤』 권2 「의주」 화성성묘전배의 참조.

155 과거의 설행은 『원행정례(園幸定例)』의 원칙을 따른 것이며 즉일 방방은 경술년(1790) 원행 시에 설행했던 문문과 정시(庭試) 때 즉일 방방한 예를 따른 것이다. 『원행정례』 「전교」 경술 정월 초1일; 『원행을묘정리의궤』 권2 「계사」 갑인 12월 17일 참조.

156 경술년(1790) 문무과 정시 때에는 수원, 광주, 과천의 3읍에 사는 유생들에게만 자격이 주어졌으나 을묘년에는 시흥(금천) 유생들에게도 허부(許赴)되었다.

157 급제자 전체 명단은 『원행을묘정리의궤』 권1 「방목(榜目)」 화성문과별시방(華城文科別試榜) 및 무과별시방(武科別試榜) 참조. 급제자는 정조의 명에 따라 화성 출신자 2, 광주·시흥·과천 출신자 각각 1의 비율이 되도록 선발했다. 『원행을묘정리의궤』 권1 「연설」 을묘 윤2월 11일 참조.

158 헌가와 고취의 설치가 곤란하여 대신 좌우의 취타(吹打)로 대신했다. 『원행을묘정리의궤』 권1 「연설」 을묘 윤2월 11일 참조.

159 『원행을묘정리의궤』 권2 「의주」 낙남헌방방의; 『국조오례의』 권4 「가례」 「문무과방방의(文武科放榜儀)」 참조.

160 『원행을묘정리의궤』 권1 「전교」 을묘 2월 30일.

161 성역 이전에 이미 시가가 형성되어 있던 화성에 성벽을 원형으로 모양 있게 쌓으려니 동북쪽에 있는 많은 민

가가 성 바깥으로 나가게 될 형국이었으므로 결국 성을 민가 바깥으로 내어 쌓기로 했다. 따라서, 화성은 남북으로 긴 형태를 이루게 되었다.

162 『원행을묘정리의궤』 권2 「의주」 야조식 참조.

163 『화성성역의궤』 권수 「도설」의 창룡문 모습을 보면 사다리꼴의 육축(陸築) 가운데에 아치형의 홍예문을 내고, 그 위에 우진각 지붕으로 단층 누각을 올린 다음 앞쪽에 반원형의 옹성을 쌓은 형태이다. 그런데 창룡문은 1795년 9월에야 상량했으며, 옹성은 그다음 해인 1796년 8월 14일에 완성되었다. 창룡문과 거의 비슷한 제도로 축조된 화서문은 누각이 1796년 1월, 옹성은 8월 16일에야 세워졌다. 또, 동일포루(東一舖樓)와 동이포루가 1796년 7월 초에 완성된 점, 앞서 살펴본 〈화성성묘전배도〉의 새로 개축된 문선왕묘가 1795년 8월에 완성된 점도 이 도병의 제작 시기를 추정하는 데 도움이 된다. 『화성성역의궤』 권수 「시일」 추택일시(推擇日時) 및 각 항일자(各項日字) 참조.

164 『화성성역의궤』 부편 「행궁」 낙남헌, 노래당, 득중정 참조.

165 유엽전으로 6순(巡), 소포(小布)에 5순, 장혁(掌革)에 1순씩 돌아가며 쏘았는데, 정조는 유엽전과 소포는 24발을, 장혁은 3발이나 적중시켰다. 그러자 정조는 1790년 이래 활쏘기를 연습하지 않았는데도 오늘 적중한 것은 우연일 따름이며, 홍낙성이 팔순 노인임에도 소포에 3발을 적중시킨 것 또한 희귀한 일이라 했다.

166 『원행을묘정리의궤』 권1 「연설」 을묘 윤2월 14일 참조.

167 매화포를 쏘아 불꽃을 즐기는 당시의 광경은 『화성일기(華城日記)』에 생생하게 기록되어 있다. 이희평(李羲平) 저, 강한영 교주, 『의유당일기(意幽堂日記)·화성일기』(신구문화사, 1974), pp. 84~85 참조.

168 왕복 여정의 자세한 경유지는 『원행정례』 「도로교량(道路橋梁)」이 참고된다. 『원행정례』는 원행에 뒤따르는 폐해를 최소한으로 줄이기 위해 수행하는 백관·이예·군병의 수, 경비 등 전반적인 사항을 규정한 책이다. 1789년(정조 13) 9월 비변사는 정조의 명을 받들어 편찬을 시작했으며 이듬해 1월 5일에 재가를 받았다. 그러나, 규정이 확정된 것은 1791년(정조 15) 이후였다.

169 『원행정례』에 의하면 배종백관과 각 사(司)의 이예 1,100명, 수가(隨駕)하는 각 영(營)의 장졸 5,044명, 병조의 차비군 등 86명을 포함하여 6,230명이 원행에 참가했다. 또, 전복마(戰卜馬) 1,317필, 사복시마(司僕侍馬) 100필 등 1,417필의 말이 동원되었다. 박광성, 「정조의 현륭원행과 시흥」, 『시흥군지』(시흥군지편찬위원회, 1983), pp. 290~293 참조. 원행 행렬의 구성과 순서, 대열의 모양은 『원행정례』 「배종백관군병반차식(陪從百官軍兵班次式)」에 상세하게 기록되어 있다.

170 『원행을묘정리의궤』 권2 「절목(節目)」 대가배자궁예현륭원시절목(大駕陪慈宮詣顯隆園時節目)에 의하면 화성행궁에서 현륭원으로 전배례를 치르기 위해 거둥할 때는 경건한 마음을 표현하기 위해 삽우와 패검을 제거했다.

171 『원행정례』의 「도로교량」에 의하면, 행렬대는 시흥행궁에 이르기 전에 안양참발소전로(安養站撥所前路), 만안교(萬安橋), 염불교(念佛橋), 대박산전평(大博山前坪)을 차례로 지나게 된다. 화면에 나타난 지세를 보면, 혜경궁의 가교 위편으로는 굽이굽이 개천이 흐르는 벌판[大博山前坪]이 펼쳐져 있고, 아래로는 그와 대조되는 박산이 길게 뻗어 있다. 따라서 화면 아랫부분에 있는 시흥행궁으로 가는 길은 오른편으로 박산을 끼고 비교적 가파른 고갯길을 넘게 되어 있다. 이 고개는 속칭 '박미고개'라고 불리는데, 바로 이 고개를 넘으면 시흥행궁에 도착하게 되는 것이다. 시흥행궁에는 4면에 흰 휘장이 둘리어 있고 주변을 군졸들이 호위하고 있어서 정조와 혜경궁이 이곳으로 들어가 머물 장소임을 시사한다. 이명규, 「원행정례에 나타난 경수 노정어 연구」, 『인문논총』 16(한양대학교 인문과학대학, 1988), pp. 5~32 참조.

172 미음과 다반을 올린 지점은 9일에는 문성동전로(文星洞前路), 10일에는 안양점전로(安養店前路)와 진목정(眞木亭), 12일 현륭원 동가 시에는 상유천점전로(上柳川店前路)와 하유천점전로(下柳川店前路), 15일에는 진목정교(眞木亭橋)와 안양교전로(安養橋前路), 16일에는 번대방평·蕃大坊坪이다.『원행을묘정리의궤』권1「연설」을묘 윤2월 9일 · 10일 · 12일 · 15일 · 16일 참조.

173 이현종,「주교사 설치와 변천」,『향토서울』36(서울특별시사편찬위원회, 1979), pp. 7~9 참조. 전대의 왕들은 행행 시에 강을 건널 때 용주(龍舟)를 이용했으므로 서울과 지방의 크고 작은 배 400~500척을 모아들여 선창을 만들곤 했다. 이 방법은 선인(船人)들에 대한 민폐가 심했으므로 정조는 공역도 줄이고 경비도 적게 들며 안전하게 도강할 수 있는 주교를 창설한 것이다.

174 주교사는 준천사와 합쳐서 설치되었다. 삼공이 겸하는 도제조 3명, 비변사 제조, 병조판서, 한성판윤, 삼군문 대장이 겸하는 제조 6명, 삼군문 천별장(千別將) 중에서 선발되는 도청 1명 등으로 구성되었지만, 실질적인 책임은 주교당상 1명에게 맡겨졌다. 한편 조교(造橋)와 철교(撤橋)를 감동할 도감관(都監官)과 감관은 선주(船主) 중에서 가려 뽑았다.『증보문헌비고』권224 직관고(職官考) 11「준천사(濬川司)」참조.

175 의정부에서 올린 최초의 21개 조항의 절목을 정조가 친히 고치고 보완하여 1790년(정조 14)에『주교지남(舟橋指南)』을 펴냈다. 이를 1793년 주교사에서 주교 설치에 대한 최종 설계안인『주교절목』을 다시 제정한 것이다. 이 밖에도 주교에 관해서는『원행정례』「주교식(舟橋式)」이 참조되며, 1795년 원행 시의 주교 가설에 대해서는『원행을묘정리의궤』권4「주교」가 도움이 된다.

176 교배선은 훈국선(訓局船)과 한강의 사선(私船) 중에서 대선(大船)을 골라 충당하는데, 그 숫자는 36척을 기준으로 바닷물의 높이에 따라 증감했다.

177 『신증동국여지승람』권8「과천현」비고편.

178 규장각 차비대령화원 제도에 관한 종합적 연구는 강관식,『조선후기 궁중화원 연구』상·하(돌베개, 2001) 참조.

179 강관식, 앞의 논문(1994), pp. 50~97; 동저,「조선말기 규장각의 차비대령화원」,『미술자료』58(국립중앙박물관, 1997), pp. 80~81 참조.

180 영건의궤연구회 편,『영건의궤』(동녘, 2010), pp. 595~598.

181 박정애,「17~18세기 중국 산수판화의 형성과 그 영향」,『정신문화연구』113(한국학중앙연구원, 2008), pp. 131~162.

182 서양화법의 전래와 수용에 관한 문헌기록은 이미 여러 논문에서 재차 인용된 바 있으므로 여기에서는 중복을 피하려고 한다. 이에 관해서는 다음과 같은 논문이 참조된다. 안휘준,「조선왕조 후기 회화의 신동향」,『미술사학연구』134(한국미술사학회, 1977), p. 17; 허균,「서양화법의 동전과 수용」(홍익대학교 대학원 미술사학과 석사학위 논문, 1981); 홍선표,「조선후기의 서양화관」,『한국 현대미술의 흐름: 석남 이경성선생 고희기념논총』(일지사, 1988), pp. 154~165; 박은순, 앞의 논문(1997a), pp. 25~55; 낙은순, 앞의 논문(1997b), pp. 5~43; 홍선표,『조선시대 회화사론』(문예출판사, 1999), pp. 291~300 참조.

183 이태호,「조선시대 동물화의 사실정신」,『화조사군자』(중앙일보 계간미술, 1985), pp. 198~209 참조.

184 명암법과 관련하여 주목되는 작품은〈규장각도(奎章閣圖)〉이다. 전통적인 평행사선구도를 따라 포치된 규장각의 계단과 벽체에 음영을 가했고 기왓골에는 일일이 한 방향으로 평행의 그림자를 넣고 용마루와 기왓골이 만나는 모서리에도 짧막한 사선으로 삼각형의 구석진 곳을 정교하게 표현했다.〈규장각도〉의 건물 지붕들도 각각 다른 방향에서 빛을 받은 모양으로 그려져〈산해관외도〉와 마찬가지로 관념적인 명암법을 보여준다. 강관식은 그림에 적힌 관지, 규장각의 영건 과정, 건물의 명칭과 건립 시기를 토대로 규장각이 완공된 1776년 7

월경의 김홍도 작품으로 고증한 바 있다. 강관식, 「김홍도관 규장각도」, 『탄신 250주년 기념 특별전 논고집 단원 김홍도』(삼성문화재단, 1995), pp. 113~131 참조. 그러나 진준현은 『단원 김홍도 연구』(서울대학교 대학원 고고미술사학과 박사학위논문, 1998), pp. 80~81에서 〈규장각도〉는 김홍도의 특징적인 화풍이 결여된 점을 근거로 김홍도 작품이라는 점 자체에 의문을 제기했으며, 제작 시기에 대해서는 규장각이 개조되기 전으로 추정했다. 명암의 구사 양상으로 보아 저자는 〈규장각도〉의 제작 시기를 18세기 말 이후 19세기 초로 보고자 한다.

185 강희언의 회화 양식에 대해서는 이순미, 「담졸 강희언의 회화 연구」, 『미술사연구』 12(미술사연구회, 1998), pp. 141~168 참조.

186 서유구(徐有榘), 『임원경제지(林園經濟志)』 「섬용지(贍用志)」 권3 설색지구(設色之具) 채색(彩色) 유금(乳金) 참조.

187 "當時院畫創倣西洋國之四面尺量畫法 及畫之成 瞬一目看之 則凡物無不整立俗目之曰冊架畫 筆染丹靑 一時貴人壁無不塗此畫 弘道善此技" 이규상(李奎象), 『일몽고(一夢稿)』 「화주록(畫廚錄)」.

제5장. 순조~고종 시대의 궁중행사도

01 박정혜, 「19세기 궁궐 계화와 〈동궐도〉의 건축 표현」, 『동궐』(동아대학교 박물관, 2012), pp. 254~271.

02 심수경, 『견한잡록』; 홍섬, 『인재집』 권4 잡저(雜著) 「한양궁궐도기(漢陽宮闕圖記)」. 이 그림은 전국의 주요 지방을 그린 다른 병풍과 함께 제작된 것이며 비워둔 마지막 첩에는 신료들의 기문(記文)과 시를 적었다.

03 박정혜, 「궁중장식화의 세계」, 『조선 궁궐의 그림』(돌베개, 2012), pp. 122~132.

04 〈동궐도〉 및 그와 관련된 궁궐 계화를 미술사적 관점에서 종합적으로 연구한 글은 안휘준, 「한국의 궁궐도」, 『동궐도』(문화부 문화재관리국, 1991), pp. 13~61; 안휘준, 「동궐도 그리기」, 『동궐도 읽기』(문화재청 창덕궁관리소, 2005), pp. 11~23이다.

05 〈동궐도〉의 제작 시기를 다룬 연구는 이창교, 「동궐도」, 『문화재』 8(문화재관리국, 1974), pp. 98~117; 주남철, 『창덕궁발굴조사보고서』(문화재관리국, 1985), p. 127; 안휘준, 위의 논문(1991), pp. 43~46; 홍순민, 『역사기행 서울 궁궐』(서울학연구소, 1994), pp. 63~67; 주남철, 『연경당』(일지사, 2003), pp. 8~16; 한영우, 『창덕궁과 창경궁』(효형출판, 2003), pp. 89~91; 손신영, 「연경당 건축연대 연구」, 『미술사학연구』 242·243(한국미술사학회, 2004), pp. 126~127; 안휘준, 위의 논문(2005), pp. 12~16; 최민아, 「조선시대 〈동궐도〉 연구」(동아대학교 대학원 고고미술사학과 석사학위논문, 2004); 이민아, 「효명세자·헌종대 궁궐 영건의 정치사적 의의」, 『한국사론』 54(한국사학회, 2008), pp. 187~253 참조.

06 상한 시점에 대해서는 『한경지략』의 기록대로 1827년으로 올려보는 견해, 1828년 여름 장마로 무너진 금루각(禁漏閣)이 〈동궐도〉에 터만 그려진 사실에 근거하여 1828년 여름으로 보는 견해가 있다.

07 『무자진작의궤』 권수 「택일」; 박정혜, 「동궐도」, 『한국의 국보』(문화재청, 2007), pp. 94~105 참조. 1827년 상호례와 이를 기념한 이튿날의 진작례(9월 10일)는 맞물려 거행되었는데 모두 창경궁 자경전에서 치러졌다. 두 의례를 기록한 『상호도감의궤(上號都監儀軌)』와 『자경전진작정례의궤(慈慶殿進爵整禮儀軌)』, 그리고 효명세자 대리청정 시기의 동정을 기록한 『대청시일록(代聽時日錄)』을 살펴보면 1827년 무렵의 기사 어디에도 연경당을 언급한 내용은 찾을 수 없다. 따라서 1827년으로 제작 상한 시기를 올려보는 것은 무리가 따른다.

08 일찍이 산수 양식의 비교를 통해 이의양(李義養, 1768~1824 이후)이 제작 화원으로 거론되기도 했다. 안휘준, 앞

의 논문(1991), pp. 43~46. 이의양은 1816년부터 1824년까지 차지대령화원으로 활동하여 예상되는 〈동궐도〉의 제작 시기에서는 약간 벗어난다. 이의양은 1824년에 8번 누각 부문에 참여했으나 점수는 최하위로 그리 좋지 않았다.

09 강관식, 앞의 책(상), pp. 60~63.
10 강관식, 앞의 책(하), pp. 275~289.
11 조인수, 「서궐도안」, 『한국의 옛 지도』(문화재청, 2008), pp. 390~391.
12 〈궁궐도〉는 원래 '수원궁궐도'로 전칭되었으나 화성행궁과 부합하지 않는 상상의 궁궐을 그린 것이므로 최근에는 그냥 '궁궐도'라고 부른다. 박정혜, 「궁궐도」, 『조선시대 기록화의 세계』(고려대학교박물관, 2001), p. 128.
13 김경미, 「국립문화재연구소 소장 '경우궁도'에 관한 연구」, 『문호-재』 51(국립문화재연구소, 2011), pp. 196~219.
14 왕세자입학도첩에 대해서는 박정혜, 「조선시대 왕세자와 궁중기록화」, 『조선왕실의 행사그림과 옛 지도』(민속원, 2005), pp. 20~28; 동저, 「조선시대 왕세자 교육과 궁중기록화로서의《왕세자입학도》」, 『왕세자입학도』 영인본 및 해설서(안그라픽스, 2005) pp. 47~64 참조.
15 『순조실록』 권22 19년(1819) 10월 13일.
16 각 화면 우측 상단의 회장에 각 폭의 제목이 쓰여 있다. 화첩에 기록된 의주는 『[효명세자]동궁일기(孝明世子東宮日記)』 정축 2월 11일에서도 확인할 수 있다.
17 『순조실록』 권19 16년(1816) 윤6월 10일.
18 『순조실록』 권20 17년(1817) 1월 1일.
19 『순조실록』 권20 17년(1817) 3월 11일.
20 『순조실록』 권20 17년(1817) 3월 12일.
21 『순조실록』 권20 17년(1817) 2월 5일.
22 왕세자는 이극문을 나와 동룡문(銅龍門), 경화문(景化門), 집례문(集禮門)을 거쳐 홍화문에 이르렀다. 『[효명세자]동궁일기』 정축 2월 초5일 참조.
23 출궁의는 작헌의와 함께 『국조오례의』 권2 길례 「왕세자작헌문선왕입학의(王世子酌獻文宣王入學儀)」 안에 규정되어 있다.
24 『[효명세자]동궁일기』 정축 2월 20일 참조.
25 〈출궁도〉의 왕세자 의장은 『국조오례의서례』 권2 「가례」 노부(鹵簿) 왕세자의장(王世子儀仗)의 규정과 일치한다.
26 문묘에서의 작헌례 의주는 택일, 계사(戒事), 설차(設次), 간복, 진설(陳設), 출궁, 지영(祗迎), 전향(傳香), 작헌 항목으로 나누어 설명한 『태학지(太學志)』 권4 「예악(禮樂)」 왕세자작헌입학(王世子酌獻入學)이 가장 자세하다.
27 묘정비는 1409년(태종 9) 태종이 변계량에게 문묘의 연혁을 기록하게 하여 돌에 새긴 것이다. 비각은 1511년(중종 6)에 건립되었고 임진왜란 때 소실되었던 것을 1626년(인조 4)에 복원했다.
28 「왕세자입학의」는 『국조오례의』 권4 「가례」에 규정되어 있다. 이 입학 의주에는 왕복의와 수폐의가 포함되어 있다.
29 『시강원지』 제5책 「입학」 인조 3년 참조.

30 『순조실록』 권20 17년(1817) 2월 6일; 『[효명세자동궁일기』 정축 2월 초5일 참조.
31 『순조실록』 권20 17년(1817) 3월 12일.
32 『효명세자동궁일기』 정축 3월 12일 참조.
33 『순조실록』 권17 13년(1813) 4월 3일.
34 《왕세자입학도첩》 각 소장본의 회화적 비교는 박정혜, 앞의 논문(문화재청, 2005), pp. 59~64; 신재근, 「왕세자 입학도의 제작배경과 이본 연구」, 『국립문화재연구소 소장 조선왕조 행사기록화』(국립문화재연구소, 2011), pp. 146~150 참조.
35 천혜봉, 「장서각의 역사」, 『장서각의 역사와 자료적 성격』(한국정신문화연구원, 1996), pp. 3~104 참조.
36 시강원의 서적 보존과 장서인에 대해서는 옥영정, 「시강원의 장서인과 그 시대별 변천」, 『고인쇄문화』 7(청주고인쇄박물관, 2000), pp. 289~327; 동저, 「조선시대 왕세자 교육기관의 전적 보존과 장서인의 사용」, 『고전적』 창간호(한국고전적보존협의회, 2005), pp. 66~85 참조.
37 "禮旣成 講肆諸臣相與 繪畫其事 以志盛美 以徵永久 旣作近體詩一篇 題其下 又爲之序". 홍경모 서문의 대략적인 내용은 태종 때부터 정조 때까지 왕세자 입학 사례를 정리하고 왕세손, 왕자, 종친의 자격으로 입학례를 치른 사례를 열거한 것이다.
38 "작헌례 의주, 시문, 발문을 덧붙인 정축년 3월 11일의 왕세자 입학도(王世子入學圖 並酌獻禮儀詩跋附 丁丑三月十一日)"라고 쓰여 있다.
39 『중종실록』 권44 17년(1522) 4월 19일.
40 「서연회강의」는 『국조오례의』 권4 「가례」에 실린 '서연회강의'와 거의 같다.
41 《회강반차도첩》의 내용을 처음 파악하고 제작 시기를 추정한 것은 박정혜, 앞의 논문(민속원, 2005b), pp. 28~30 참조. 규장각의 두 소장본 중에서 이 책에서는 규10295본을 사용했다.
42 『시강원지』 권1 「강규(講規)」 부회강일습강의(附會講日時習講儀) 참조.
43 『국조오례의』 권3 「가례」 서연회강의(書筵會講儀); 『시강원지』 권1 「강규」 서연회강의 참조.
44 『육전조례』 권6 「시강원」 총례(總例) 참조.
45 『육전조례』 권6 「시강원」 서연 참조.
46 다만 어두운 황색 계열로 설채된 복색이 사실성을 떨어트린다.
47 이 화첩의 내용을 처음 파악한 논문은 박정혜, 앞의 논문(민속원, 2005b), pp. 33~45 참조.
48 어탑의 끝에 사각형 안(案) 위에 놓인 합(盒) 형태로 그려진 것은 무엇인지 정확하게 말하기 어려우나 이 자리에는 향꽂이(香串之)가 놓인 향좌아(香座兒)가 설치되는 것이 보통이다. 그리고 원래 어좌의 남쪽에는 보안(寶案)이 놓여야 하나 이 그림에는 그려지지 않았다.
49 속백은 왕실의 의례 때 쓰는 예단을 의미하며 보통 흑색 비단 6필과 적색 비단 4필을 말한다.
50 《시민당도첩》의 내용에 관해서는 박정혜, 앞의 논문(민속원, 2005b), pp. 33~39 참조.
51 정경세, 『우복집』 권15 발(跋) 「서춘궁관례도후(書春宮冠禮圖後)」; 박정혜, 위의 논문(민속원, 2005b), p. 38 참조.
52 《수교도첩》과 《시민당도첩》의 장면 구성은 거의 비슷하다. 《시민당도첩》에는 《수교도첩》에 없는 행례 장소의 건물도, 세자가 교서를 맞아들이는 장면(世子迎敎書), 관례를 모두 마친 다음 사부와 빈객, 관원들이 절을 주고받는 순서(冠畢拜師傅賓客, 冠畢與二品以上相答拜, 冠畢受三品二下拜禮)가 추가되어 있다. 하지만 《시민

53 진찬의궤에 대해서는 박은순, 앞의 논문(1995), pp. 175~198 참조.

54 궁중예연의 준비와 시행에 대해서는 Park Jeong-hye, "The Court Music and Dance in the Royal Banquet Paintings of the Choson Dynasty," pp. 123~128 참조.

55 현재 남아 있는 홀기는 모두 조선 말기 것으로 『정재무도홀기(呈才舞圖笏記)』(한국정신문화연구원, 1994)로 영인되었다.

56 한국학중앙연구원 장서각 소장 『경춘전기(景春殿記)』 및 경춘전 내부에 걸린 〈경춘전기〉 현판 참조.

57 『기사진표리진찬의궤』는 강화도 외규장각에 보관되어 있던 어람용 의궤로 병인양요 때 프랑스 군대가 약탈해 간 의궤 속에 포함되었다. 같은 내용의 책으로 장서각에 『[혜경궁]진찬소의궤(惠敬宮進饌所儀軌)』가 있으나 그림이 없다. 완성된 의궤라기보다 수정 과정의 등록에 가깝다.

58 '자내'의 용어에 대해서는 김종태, 「궁궐 공간 표현 용어의 가변성: 왕의 사적 공간 '대내', '자내'를 중심으로」, 『고궁문화』 8(국립고궁박물관, 2015), pp. 9~38 참조. 궁중연향에서 언급되는 '자내거행', '자내행례'는 내전에서 조신들이 입참하지 않은 가운데 비교적 간소하게 치른다는 의미이다.

59 『기사진표리진찬의궤』 「연설」 기사 정월 22일; 박정혜, 「순조·헌종연간 궁중연향의 기록: 의궤와 도병」, 『조선시대 향연과 의례』(국립중앙박물관, 2009), p. 216.

60 『기사진표리진찬의궤』의 목록은 택일, 좌목, 도식, 전교, 연설, 악장, 치사, 전문, 의주, 계사(부 계목), 이문, 내관, 감결, 찬품(부 채화), 기용, 배설, 의장, 참반, 의위, 공령, 상전의 순이다. 이 목차는 『정리의궤』 본편보다 부편 「탄신견하」에 더 가깝다.

61 「의주」에는 혜경궁의 자리가 경춘전의 북벽에 남향한다고 쓰여있으나 이 방위는 실제와 맞지 않는다. 가장 상석을 북쪽으로 표현하는 관념적인 자리 배치의 표기였다고 생각된다.

62 『일성록』 순조 9년(1809) 3월 17일 및 22일.

63 『일성록』 순조 9년(1809) 3월 23일.

64 오수창, 「『자경전진작정례의궤』 해제」, 『자경전진작정례의궤』(영인본: 서울대학교 규장각, 2007); 효명세자가 대리청정한 기간의 정무일지인 『익종대청시일록(翼宗代聽時日錄)』 무자 5월 무신일(10일) 참조.

65 『자경전진작정례의궤(慈慶殿進爵整禮儀軌)』 권1 「하령(下令)」 정해 11월 초6일 및 25일.

66 『자경전진작정례의궤』 권2 「사목」 정해 10월 2일; 권2 「감결」 정해 10월 5일.

67 『자경전진작정례의궤』 권2 「이문」 정해 12월 1일 및 21일.

68 문반차도는 〈자경전도〉, 〈전내도〉, 〈동보계도〉, 〈서보계도〉, 〈외보계등가도〉, 〈외보계헌가도〉가 수록되었다.

69 『자경전진작정례의궤』 권1 「의주」 대전중궁전상존호익일왕세자자내진작행례의 참조.

70 『자경전진작정례의궤』 권1 「하령」 정해 9월 11일; 권2 「상전」 참조.

71 『익종대청시일록』 무자 5월 16일; 오수창, 앞의 논문 참조.

72 『무자진작의궤』 권1 「의주」 자경전야진별반과의 자내서하 및 자경전익일왕세자회작의 자내서하; 박정혜, 앞의 논문(2009a), p. 217 참조.

73 효명세자의 대리청정기 정재에 대해서는 조경아, 「순조대 정재 창작 양상」, 『한국음악사학보』 제31집(한국음악

사학회, 2003), pp. 273~304.

74 『기축진찬의궤』 권1 「예소(睿疏)」 왕세자상소 무자 11월 21일 참조.

75 『기축진찬의궤』 권1 「예제연구(睿製聯句)」에 전문이 실려 있다.

76 『기축진찬의궤』 권1 「영교(令敎)」 무자 11월 24일 참조.

77 현재로서는 남아 있는 병풍이 내입도병인지 계병인지 판단하기는 매우 어렵기 때문에 이 책에서는 두 가지를 모두 포함하는 개념으로서 'ㅇㅇㅇ도병'으로 부르겠다.

78 이는 『국조오례의서례』 「가례」의 '정아조회도(正衙朝會圖)'와 『국조속오례의서례』 「가례」의 '인정전진연도'에서도 확인된다.

79 순조 대의 승지와 사관 위치는 〈명정전진찬도〉처럼 어좌 남쪽에 서로 맞대하는 것이 근례(近禮)로서 준용되고 있었다. 『기축진찬의궤』 권1 「연설」 기축 정월 초7일 참조.

80 『기축진찬의궤』 권3 「진작참연제신(進爵參宴諸臣)」 참조.

81 제2작은 반수인 영의정 제3작은 판부사, 제4작은 영돈녕, 제5작은 영명위(永明尉), 제6작은 동녕위(東寧尉), 제7작은 봉조하, 제8작은 행상호군, 제9작은 지사가 올렸다.

82 이 외연에 동원된 무동의 숫자는 모두 22명이었다.

83 박정혜, 「김창하 시대의 궁중연향과 궁중기록화」, 『김창하』, 김창하의 달 기념 학술세미나(정재연구회·창무예술원, 2000), pp. 69~70.

84 『기축진찬의궤』 권3 「내외빈」 진찬시참연외빈 참조.

85 『기축진찬의궤』 권2 「배설」 내진찬시배설위차 참조.

86 『기축진찬의궤』 권2 「품목」 무자 12월 초3일 참조.

87 『기축진찬의궤』 권2 「재용」 참조.

88 헌수는 왕세자를 시작으로 세자빈, 좌명부 반수, 우명부 반수, 종친 반수, 의빈 반수, 척신 반수 순으로 이루어졌다.

89 김영운, 앞의 논문(2003), p. 273.

90 『기축진찬의궤』 권1 「이문」 무자 12월 20일; 『기축진찬의궤』 권2 「품목」 기축 정월 12월 참조. 정재 여령은 경기로 전원 충당할 수 없으므로 지방에서 선발하여 보충했는데, 이 숫자는 『속대전』에 52명으로 규정되어 있다. 그러나 이렇게 19세기에는 숫자가 늘어났으며, 고종 대에는 무려 81명의 여령이 동원된 적도 있었다.

91 내연에 동원된 여기의 성격에 대해서는 김종수, 『조선시대 궁중연향과 여악연구』(민속원, 2001), pp. 259~275.

92 여령의 역할에 대해서는 김종수, 앞의 논문(2002), pp. 131~169.

93 《기축진찬도병》과 『기축진찬의궤』에 대해서는 박은순, 앞의 논문(1995), pp. 175~209 참조.

94 『기축진찬의궤』 권3 「상전」 진찬도병진상후시상 참조.

95 『기축진찬의궤』 권1 「이문」 기축 5월 25일.

96 『기축진찬의궤』 권2 「찬품」 내숙설소; 박정혜, 앞의 논문(2009a), p. 221 참조.

97 《무신진찬도병》은 국립중앙박물관에 5점이 전한다. 유물번호 본관13243, 덕수1663, M220은 8첩 병풍이 완전한 상태이고, 본관12874는 전반부 4첩만 남아 있는 결본이며 동원2649는 제7첩이 단폭 상태로 남아 있다.

98 　상존호례에 관해서는『순조재존문조초존상호도감의궤(純祖再尊文祖初尊上號都監儀軌)』참조.

99 　병풍에 쓰인 당상은 이조판서 서희순, 예조판서 김흥근(金興根), 이조참판 김정집(金鼎集), 개성유수 조병준(趙秉俊), 황해도 관찰사 윤정현(尹定鉉), 도승지 윤치수(尹致秀) 등 6명이며 낭청은 홍문관 부응교 윤치영(尹致英), 용양위 부사과 이규헌(李奎憲)·정헌용(鄭憲容)·서승순(徐承淳)·김익정(金益鼎), 호조정랑 홍종서(洪鍾序), 충훈부 도사 김재청(金在淸), 한성주부 서상정(徐相鼎) 등 8명이다.『무신진찬의궤(戊申進饌儀軌)』권수「좌목」명단의 직함과는 차이가 있다.

100 　『무신진찬의궤』권3「배설」통명전찬시 배설위차(排設位次) 참조.

101 　각 정재에 대한 자세한 내용은 장사훈,『한국전통무용연구』(일지사, 1977) 참조.

102 　『기축진찬의궤』권1「전교」무신 9월 19일. 무신년 의궤 제작과 관련된 의궤 기록의 일자별 정리는 박은순, 앞의 논문(1995), pp. 275~280 참조.

103 　『기축진찬의궤』권1「이문」경인 6월 16일.

104 　조경아,「조선후기 의궤를 통해 본 정재 연구」(한국학중앙연구원 한국사학 전공 박사학위논문, 2008), p. 219.

105 　『무신진찬의궤』권2「감결」무신 4월 15일 및 8월 12일 참조.

106 　『무신진찬의궤』권2「감결」기유 2월 10일; 권1「이문」기유 2월 19일; 권1「내관」기유 2월 23일.

107 　『무신진찬의궤』권1「계사」기유 윤4월 8일.

108 　『무신진찬의궤』권1「전교」무신 9월 19일 참조.

109 　『무자진작의궤』·『기축진찬의궤』·『무신진찬의궤』권수「좌목」;『무신진찬의궤』권1「전교」무신 4월 초7일 참조.

110 　무신년 진찬의궤의 수정은 그 체제와 구성 등 일체가『정리의궤』의 규례를 기준으로 이루어졌다. 계병은 기축년(1829)의 사례를 따라 만들었으며 필요한 물력은 호조와 병조에서 조달되었다.『무신진찬의궤』권1「전교」무신 3월 초7일 및 5월 12일 참조.

111 　『무신진찬의궤』권3「상전」진찬도병진상후시상 참조.

112 　김세은,「고종초기(1863~1876) 국왕권의 회복과 왕실 행사」(서울대학교대학원 국사학과 박사학위논문, 2003) 참조.

113 　『고종실록』권30 30년(1893) 3월 20일 및 22일(양력).

114 　『고종실록』권30 30년(1893) 4월 10일(양력). 이 기사는 4월 11일과 12일에 회작이 있었음을 시사한다.

115 　『고종실록』권30 30년(1893) 4월 13일(양력).

116 　『고종실록』권30 30년(1893) 8월 9일·15일·28일(양력); 30년 10월 4일·5일·6일(양력). 이 진찬에도 고종의 익일회작과 왕세자의 재익일회작이 거행되었다.

117 　영조는 1773년 2월 선조의 기일에 왕세손과 함께 경운궁 즉조당에 나아가 사배례를 행하고, 10월에는 백관의 하례를 받고 의정부와 육조의 진찬을 받았다.『영조실록』권120 49년(1773) 2월 1일;『영조실록』권121 49년(1773) 10월 4일.

118 　『고종실록』권31 31년(1894) 2월 7일·8일·17일(양력).

119 　무진진찬에 대한 각 분야의 종합적인 고찰은 한국학중앙연구원 편,『조선후기 궁중연향문화』권2(민속원, 2005) 참조. 이때 제작된 도병에 대해서는 부루클린트 융만,「LA 카운티미술관 소장〈무진진찬도병〉에 관한 연구: 기록 자료와 장식적 표현」,『미술사논단』19(한국미술연구소, 2004), pp. 187~223 참조.

120 1868년『무진진찬의궤(戊辰進饌儀軌)』에는 "내정행례(內庭行禮)", "자내헌수(自內獻壽)", "자내거행(自內擧行)", "자내설행(自內設行)"이라는 용어가 사용되었다.

121 이강근,『한국의 궁궐』(대원사, 1991), pp. 114~116.

122 『무진진찬의궤』권2「재용」내입진찬도병급당상계병마련(內入進饌圖屛及堂上稧屛磨鍊).

123 『무진진찬의궤』권1「감결」기사 2월 초5일 및 9월 23일.

124 『무진진찬의궤』권2「상전」참조.

125 『무진진찬의궤』권1「계사」무진 12월 초4일 및 초10일;『무진진찬의궤』권1「품목」무진 11월 20일.

126 『무진진찬의궤』권1「배설」에는 일월오봉병이 아니라 십장생병이 설치된 것으로 쓰여 있다. 관행으로나 법도로나 실제로는 십장생병이 설치되었을 것으로 판단된다.

127 『무진진찬의궤』권2「배설」강녕전진찬시배설위차(康寧殿進饌時排設位次) 대원군시좌(大院君侍座) 참조. 의궤에는 병풍 설치 기록이 없으며, 그림에는 그려지지 않은 표피방석이 기록되어 있다.

128 『무진진찬의궤』에는 다른 연향 의궤와 달리「의주」에 공연된 정재의 종류가 기록되어 있지 않으며 대신「공령」을 통해 알 수 있다.

129 『정해진찬의궤』권수「택일」.

130 『정해진찬의궤』권1「전교」병술 12월 11일.

131 보계의 서·북·동면을 가리기 위한 휘장이 흰색에서 황색으로 바뀌었다.『정해진찬의궤』권3「배설」.

132 21종의 정재 중에서 향발이 2번 그려지고 향령이 그려지지 않았다.

133 『정해진찬의궤』권수「좌목」;『정해진찬의궤』권1「전교」정해 2월 14일.

134 『정해진찬의궤』권2「감결」무자 2월 초1일.

135 『정해진찬의궤』권3「상전」참조.

136 『정해진찬의궤』권2「감결」정해 1월 25일.

137 『정해진찬의궤』권1「계사」경인 3월 23일.

138 『정해진찬의궤』권1「전교」경인 3월 16일. 이외에도 정축년 진찬 때 진찬소의 당랑으로 일한 김병시(金炳始), 민영익(閔泳翊), 박제억(朴齊億)에게도『정축진찬의궤』를 사급하라고 지시했다.

139 『정해진찬의궤』권1「전교」정해 1월 27일 및 28일.

140 『고종실록』권29 29년(1892) 6월 16일·17일·18일.

141 『임진진찬의궤(壬辰進饌儀軌)』권1「전교」임진 10월 12일.

142 19세기에 공연된 정재의 종류, 횟수, 인원수 등에 관한 일람표는 김영운,「조선후기 국연의 악무 연구(II)」,『조선후기 궁중연향 문화』2(민속원, 2005), pp. 269~295 참조.

143 『임진진찬의궤』권3「배설」야진찬시배설위차(夜進饌時排設位次)

144 『임진진찬의궤』권1「전교」임진 12월 초7일.

145 『임진진찬의궤』권2「감결」임진 11월 초6일.

146 『임진진찬의궤』권2「계사」계사 3월 14일.

147 1848년『무신진찬의궤』권1「전교」무신 3월 초7일 조에 의하면, 헌종은 구전하교로 계병은 기축년(1829) 예에

따라서 만들라고 했다. 이후의 진찬·진연의궤에는 이러한 왕의 전교가 1902년까지 계속 보인다.

148 〈맹견도〉에 대해서는 중국의 그림이라는 의견이 있다. 그렇더라도 이 그림이 조선에 유입되어 당시 화가들에게 미쳤을 영향을 상정해 볼 수 있다. 한편으로는 당시 화원들의 명암 구사 능력을 고려한다면 충분히 조선의 그림으로 볼 수 있는 가능성도 충분히 열려 있다.

149 김정희, 『조선시대 지장시왕도 연구』(일지사, 1996), pp. 391~405; 장희정, 「18·19세기 조계산 지역 불화 연구」, 『제39회 전국역사학대회 발표요지』(1996), pp. 418~425 참조.

150 천주현·윤은영·안지윤·김효지, 〈문효세자보양청계병〉의 채색기법」, 『조선시대 궁중행사도 II』(국립중앙박물관, 2011) pp. 185~201 참조.

151 Yu Feian(于非闇), translated by Jerome Silbergeld, Amy McNair, *Chinese Painting Colors*(中國畵顔色的硏究), Seattle: University of Washington Press, 1988, p. 30.

152 『고종실록』 권11 11년(1874) 5월 5일; 이성미, 「근대 한국 동양화에 미친 서양화의 영향」, 『한국 근대화 100년: 21세기를 향하여』, 제9회 한국학국제학술회의(한국정신문화연구원, 1996), pp. 423~424; 이성미, 「조선왕조 어진관계 도감의궤」, 앞의 책(1997), p. 113.

153 장서각 소장 『경효전당가상탁등물가공전실수(景孝殿唐家床卓等物價工錢實數)』의 「화사물력공전(畵師物力工錢)」 참조.

154 『기축진찬의궤』 권3 「악기풍물(樂器風物)」 참조.

155 일례로 『경효전당가상탁등물가공전실수』에 의하면 양록은 2전, 양청은 1전 3푼이며, 1904년 『빈전도감명세서(殯殿都監明細書)』에 의하면 양록은 2냥, 양청은 1냥 5전이다.

156 "新羅眞德主五年 御朝元殿受百官正賀 賀正之禮始此" 『증보문헌비고』 권75 「예고」 22 하례(賀禮); "新羅憲德王三年四月 始御平儀殿廳政" 『증보문헌비고』 권77 「예고」 24 조의(朝儀) 참조.

157 『증보문헌비고』 권77 「예고」 24 조의(朝儀) 본조(本朝) 정종 원년 참조.

158 정지왕세자백관조하의(正至王世子百官朝賀儀), 정지왕세자빈조하의(正至王世子嬪朝賀儀), 중궁정지명부조하의(中宮正至命婦朝賀儀), 중궁정지왕세자조하의(中宮正至王世子朝賀儀), 중궁정지왕세자빈조하의(中宮正至王世子嬪朝賀儀), 중궁정지백관조하의(中宮正至百官朝賀儀), 정지백관왕세자하의(正至百官王世子賀儀), 삭망왕세자백관조하의(朔望王世子百官朝賀儀)를 말한다. 『국조오례의』 권3 「가례」.

159 『국조속오례의』 권2 「가례」 '대왕대비정조진하친전치사표리의' 및 '친림반교진하의' 참조.

160 『춘관통고』 권57 「가례」 하례 금의(今儀) 참조.

161 『증보문헌비고』 권75 「예고」 22 하례 정조 18년; 『정조실록』 권41 18년(1794) 12월 1일 참조.

162 보통 예조의 건의에 따라 하례 전에 사직과 종묘에 고하는 예를 행하고 하례 후에는 경과(慶科)를 시행했다. 때로는 왕의 특교에 의해 증광시(增廣試)나 정시(庭試)로 설행하기도 했다.

163 『순조실록』 권22 19년(1819) 3월 21일.

164 『순조실록』 권22 19년(1819) 3월 20일.

165 『승정원일기』 제2111책 순조 19년(1819) 3월 21일.

166 이들 시위군관은 북쪽으로부터 운검(雲劍)을 든 2품 이상 관원 2명, 도총부 당상, 병조 당상, 오위장, 병조 낭청, 도총부 낭청들이다.

167　『헌종실록』 권13 12년(1846) 11월 5일.

168　『헌종실록』 권14 13년(1847) 1월 1일.

169　『헌종실록』 권13 12년(1846) 10월 14일.

170　『증보문헌비고』 권225 직관고 13 「무직(武職)」 오위도총부 서거정 '도총부제명기' 참조.

171　『고종실록』 권16 16년(1879) 12월 12일 및 21일.

172　『고종실록』 권16 16년(1879) 12월 28일.

173　『숙종실록』 권33 25년(1699) 2월 2일.

174　위장소는 외소(外所) 및 창덕궁 영역의 남소(南所)와 서소(西所), 창경궁 영역의 북소(北所)와 동소(東所) 등 5곳이었으며 위장의 정원은 1795년(정조 19)에 12명에서 15명으로 늘어났다.

175　"己卯冬十二月 王世子邸下痘候平復 上喜甚日 惟天惟朝宗庶幾 陰騭我乎 遂御仁政殿受群臣賀 上告廟社 旁行霈澤乃京外徭稅 設科取士 嘉與四民同其慶 (중략) 臣曾於甲戌職參內局 獲覩誕彌之慶 今與周盧諸僚 又覩抃賀之儀 實萬億無疆之休世 (후략)"

176　"聖上光御之十六年己卯十二月二十八日 卽我世子邸下 痘候康復之日也 (후략)" 서문은 진하례가 있던 12월 28일이 세자의 두후 회복일이라는 말로 시작하고 있다.

177　『[순종왕세자수책시]책례도감의궤(純宗王世子受冊時冊禮都監儀軌)』 「거행일기」 참조.

178　"皇天眷佑東宮 痘候平復 縟儀誕擧 慶忭曷極 伏惟比辰政體萬護 鄙等職忝密邇獲覩盛儀 榮華萬萬 就稧屛 卽飾慶之古例 而且伏奉聖敎 玆以仰告 其所同慶之誼 想必樂爲之助耳 餘不備禮 庚辰元月十二日 稧屛物力錢拾伍兩 先捧於邸吏處耳."

179　『헌종실록』 권11 10년(1844) 10월 18일. 효정왕후의 책봉에 관한 의궤로 『헌종효정후가례도감의궤(憲宗孝定后嘉禮都監儀軌)』가 있으며, 그 내용에 관해서는 이성미, 「장서각 소장 조선왕조 가례도감의궤의 미술사적 고찰」, 앞의 책(1994), pp. 61~62 참조.

180　『헌종실록』 권11 10년(1844) 10월 21일 및 22일.

181　정3품 당상관인 절충장군 윤명검(尹明儉, 1779~?) · 이희경(李熙庚, 1790~?) · 권호(權灝, 1789~?) · 이신영(李信泳, 1794~?) 등 4명, 정3품 당하관 어모장군(禦侮將軍) 조병선(趙秉善, 1817~?) · 이응한(李膺漢, 1814~?) · 이완희(李完熙, 1813~?) · 이지익(李志益, 1823~?) · 이재선(李在璿, 1810~?) · 남궁옥(南宮鈺, 1803~?) 등 6명, 종4품인 선략장군(宣略將軍) 조용하(趙用夏, 1811~?), 정9품인 효력부위(効力副尉) 이현익(李玄益, 1811~?) · 이복희(李宓熙, 1814~?) · 유상신(柳相㻟, 1813~?) · 손량한(孫亮漢) · 이응주(李鷹周) · 조존철(趙存澈, 1817~?) · 윤희수(尹喜秀, 1818~?) · 정제성(鄭濟成, 1813~?) · 한상렬(韓尙烈, 1807~?) · 이명희(李明熙, 1808~?) · 조문현(趙文顯, 1817~?) · 박장하(朴長夏, 1813~?) · 이민덕(李敏德, 1816~?) · 이광렴(李光㶱, 1821~?) 등 14명이다.

182　적선은 작선(雀扇)이나 봉선(鳳扇)으로 생각된다. 서쪽을 상징하는 흰색의 사각형 깃발에는 정해기(丁亥旗), 백택기(白澤旗), 백호기(白虎旗), 삼각기(三角旗), 용마기(龍馬旗), 각단기(角端旗), 천하대평기(天下大平旗), 현학기(玄鶴旗), 가귀선인기(駕龜仙人旗), 군왕천세기(君王千歲旗) 등이 있다. 『국조오례의서례』 권2 「가례」 노부도설(鹵簿圖說) 참조.

183　『고종실록』 권11 11년(1874) 2월 8일.

184　『고종실록』 권11 11년(1874) 2월 14일.

185　6첩 병풍인 〈헌종가례진하계병〉과는 달리 〈왕세자탄강진하계병〉은 8첩 병풍이다. 〈헌종가례진하계병〉은 한

첩의 폭이 51.5센티미터이므로 화면의 가로 길이는 309센티미터이며, 〈왕세자탄강진하계병〉은 한 첩의 폭이 41.5센티미터이므로 전체 폭은 332센티미터가 된다. 따라서, 전체적으로 따져 보면 화폭에 따른 시야의 확보에는 큰 차이가 없다.

186 박은순, 앞의 논문(1987), pp. 40~43 참조.

187 제일 마지막 폭 상단에 붙은 종이에는 선조가 전란을 평정한 후에 받은 진하례를 그린 것이라고 적혀 있다. 그러나 이 첩지의 내용대로라면 이 그림은 선조가 받은 진하례가 아니라 선조가 의주에서 경운궁으로 돌아온 지 5회갑(300년)이 되는 1893년에 고종이 이를 축하하여 10월 4일에 중궁, 왕세자, 왕세자빈을 모두 이끌고 경운궁 즉조당에 나아가 전배례를 행하고 하례를 받았던 사실과 관계가 있을 것이다. 또 5일에는 근정전에서 외진찬을 열고 6일에는 내진찬을 거행했다. 1893년 10월 4일의 진하례 장소는 경운궁이었으며 예법을 갖춘 정전의 진경진하례는 아니었다.

188 에이세이분코에는 호소카와 집안에 대대로 전해져온 미술 공예품, 고문서, 가문의 역사적 기록물 외에도 당시 유명한 수집가이기도 했던 호소카와 모리타츠가 새로 수집한 불교회화, 근대일본화, 중국의 도자기와 공예품 등으로 형성된, 총 약 9만점에 달하는 대규모 컬렉션이다. 2008년에는 이 유물들을 정리하고 연구하기 위해 호소카와 모리타츠의 손자인 호소카와 모리히로(護熙, 1938년생)가 에이세이 문고 재단을 구마모토 현립미술관에 기증하여 현립미술관에는 "호소카와 컬렉션 에이세이 문고 전시실"이 문을 열었다.

제6장. 대한제국 시기의 궁중행사도

01 서진교, 「대한제국기 고종의 황실 추숭사업과 황제권의 강화의 사상적 기초」, 『한국근현대사연구』 19(한국근현대사학회, 2001), pp. 77~101; 이윤상, 「대한제국기 국가와 국왕의 위상 제고 사업」, 『진단학보』 95(진단학회, 2003), pp. 81~110; 이욱, 「국가의 모색과 국가의례의 변화」, 『한국학』 95(한국학중앙연구원, 2004), pp. 55~94 참조.

02 고종은 1895년 11월 17일(음력)부터 태양력을 정식으로 사용했다. 이후의 『고종실록』과 『순종실록』의 일자는 모두 양력을 따랐지만, 의궤와 『승정원일기』는 여전히 음력 날짜를 사용했다. 이 책에서는 모두 음력 일자를 사용했으며 양력 일자에는 별도로 표시를 했다.

03 대한제국기 궁중연향 관련 의궤와 궁중연향도병에 대해서는 서인화·박정혜·주디 반 자일, 『조선시대 진연진찬 진하병풍』(국립국악원, 2000); 박정혜, 「명헌태후 칠순기념 신축년 진하도병의 특징과 의의」, 『한국궁중복식연구원 논문집』 6(한국궁중복식연구원, 2004), pp. 1~17; 동저, 「대한제국기 진연·진찬의궤와 궁중연향계병」, 『조선후기 궁중연향문화』 권3(민속원, 2005), pp. 162~233 참조.

04 이 책에서는 대한제국기의 『신축진찬의궤』를 따라 '효정왕후'가 아닌 '명헌태후'라는 명칭을 쓰겠다.

05 조선시대 존숭의례에 대해서는 김지영, 「조선시대 존숭의식의 의미와 『상호도감의궤』」, 『영조사존호상호도감의궤(英祖四尊號上號都監儀軌)』(서울대학교 규장각, 2002), pp. 1~20 참조.

06 『고종실록』 권36 34년(1897) 10월 14일(양력).

07 『고종실록』 권40 37년(1900) 2월 22일(양력); 『신축진찬의궤』 권1 「조칙」 경자 정월 23일.

08 『고종실록』 권40 37년(1900) 2월 4일·17일·18일·19일(양력).

09 『고종실록』 권40 37년(1900) 2월 24일(양력); 『신축진찬의궤』 권1 「조칙」 경자 정월 25일.

10 『신축진찬의궤』 권수 「택일」 참조.
11 계사년에 사용된 명헌태후전의 의장은 홍양산 1병(柄), 청개 1병, 홍개 1병, 봉선 1쌍, 작선 1쌍, 정절(旌節) 1병, 모절(旄節) 1병, 금관자(金罐子) 1쌍, 은관자(銀罐子) 1쌍이었다. 『신축진찬의궤』 권2 「감결」 신축 4월 초9일.
12 새로운 중화전은 1901년 8월 치석을 시작으로 이듬해 9월 중층의 법전으로 완공되었다. 『중화전영건도감의궤(中和殿營建都監儀軌)』 참조. 중화전은 1904년 화재를 당하여 그해 3월부터 1906년까지 중건 공사가 시행되었다. 『경운궁중건도감의궤(慶運宮重建都監儀軌)』 참조. 화재 뒤 중건된 중화전은 중층에서 단층으로 축소되었으며, 현재의 덕수궁은 1906년 중건이 완료된 경운궁의 모습이다. 현재 즉조당과 준명당이 두 칸의 복도로 연결되어 있다.
13 『신축진찬의궤』 권수 「좌목」 참조.
14 『신축진찬의궤』 권1 「조칙」 임인 2월 15일.
15 『신축진찬의궤』 권1 「조칙」 신축 5월 22일.
16 『신축진찬의궤』 권3 「상전」 진찬도병진상후시상.
17 『신축진찬의궤』 권1 「조칙」 신축 5월 13일.
18 『신축진찬의궤』 권3 「재용」 내입진찬도병급당랑이하계병마련(內入進饌圖屛及堂郞以下稧屛磨鍊).
19 『고종실록』 41권 38년(1901) 2월 19일(양력); 『승정원일기』 제3130책 고종 38년(1901) 1월 1일.
20 김종수, 앞의 논문(2002), p. 133.
21 계청상궁·전도상궁(정5품) 및 여관(종5품 이하)은 어여머리[於亐味]를 하고 남색상(藍色裳)과 남사상(藍紗裳)을 안팎으로 겹쳐 입은 뒤 삼색의 테두리를 댄 넓은 소매 흑사원삼(黑紗圓衫)을 입고 남색금수대(藍色金繡帶)를 매고 홍색온혜(紅色溫鞋)를 신었다.
22 시위상궁·찬청상궁·승인상궁(承引尙宮)·전도상궁(前引尙宮)(정5품) 및 상식(尙食)·상식(尙飾)·상찬(尙饌)·상기(尙記)·전식(典飾)·상인(尙引)·사인(司引)·전빈(典賓)·전선(典膳) 등의 여관(종5품 이하)이다. 이들은 초록원삼과 홍사상을 입었다.
23 『신축진찬의궤』 권3 「공령」.
24 김종수, 앞의 논문(2002), pp. 143~146 참조.
25 악사는 집사악사 3명, 집박악사 1명이며 전악은 대오전악 2명, 권착전악 2명으로 이루어졌다.
26 『신축진찬의궤』 권3 「배설」 경운당야진찬시배설위차(慶運堂夜進饌時排設位次). 의궤 「배설」에는 유리원화등으로 기록되어 있지만 「도식」에는 유리등과 양각등으로 그려져 있다.
27 『신축진찬의궤』 권3 「악기풍물」 지당판 참조.
28 참연 명부의 명단은 『신축진찬의궤』 권3 「내외빈」 참조.
29 『신축진찬의궤』 권3 「시위」 참조.
30 김종수, 앞의 논문(2002), pp. 143~156 참조.
31 『신축진연의궤(辛丑進宴儀軌)』 권수 「택일」 참조. 한편, 『고종실록』에는 외진연이 중화전에서 거행된 것으로 기록되어 있다. 그런데 《신축진연도병》의 건물은 네 장면이 모두 같은데, 《신축진찬도병》의 첫 번째 장면인 〈중화전진하도〉와 비교해보면 《신축진연도병》의 건물은 중화전(당시 즉조당)이 아님을 알 수 있다. 따라서, 이

신축년 진연의 배경은 의궤의 기록대로 함녕전이 맞는 것으로 판단된다.

32 함녕전의 상량문제술관이 5월 20일에 임명되고 현판 서사관이 5월 26일에 정해졌으며 함녕전에서 대신을 소견한 기사가 9월 5일에 처음 나타나는 것으로 보아 함녕전의 완공 시기는 6월~8월 경이라고 생각된다. 『승정원일기』 제3088책 고종 34년(1897) 5월 26일 및 9월 5일 참조.

33 진연청은 장례원에 세워졌으며, 5월 2일 차출된 당랑들이 5월 11일에 처음으로 모여 진연사목(進宴事目)을 정했다.

34 참연제신의 명단은 『신축진연의궤』 권3 「진작참연제신」 및 「내외빈」 참조.

35 『신축진연의궤』 권1 「의주」 함녕전외진연의 참조. 의주보다 더 자세하게 각 명칭을 알 수 있는 것은 권수 「도식」 함녕전외진연반차도이다. 도식에는 태극기가 서 있는 위치에 형명(形名)이라고 쓰여 있다.

36 『신축진연의궤』 권2 「주본(奏本)」 임인 3월 14일.

37 『임인진연의궤(壬寅進宴儀軌)』 권1 「조칙」 임인 11월 16일 구견하교(口傳下敎); 『임인진연의궤』 권3 「상전」 진연도병진상후시상 참조.

38 고려대학교박물관에는 제1·2첩만 남은 결본이 가리개 형태도 장황되어 있다. 많은 부분이 박락되거나 채색이 떨어져 나가 훼손이 심한 상태이다. 또 경희대학교박물관에는 제3폭과 같은 내용의 화축이 소장되어 있다.

39 『임인진연의궤』 권3 「재용」.

40 『임인진연의궤』 권1 「조칙」 임인 5월 16일.

41 『임인진연의궤』 권2 「주본(奏本)」 계묘 2월 10일.

42 『고종실록』 권42 39년(1902) 2월 25일(양력).

43 『고종실록』 권42 39년(1902) 3월 5일(양력).

44 『고종실록』 권42 39년(1902) 3월 29일(양력). 이틀 후인 31일(양력) 대신들과 장례원 당상이 입기로소를 청했고 4월 2일(양력)에는 황태자가 상소를 올렸다.

45 『고종실록』 권42 39년(1902) 4월 2일(양력).

46 『고종실록』 권42 39년(1902) 4월 13일(양력).

47 『고종실록』 권42 39년(1902) 4월 26일(양력).

48 《임인진연도병》 전반부 5폭에 대해서는 권주림, 「국립국악원 소장 〈임인진연도병〉에 대한 서사」, 『국악원논문집』 46(국립국악원, 2022), pp. 243~268 참조.

49 『고종실록』 권42 39년 5월 4일(양력).

50 고려대학교박물관에는 제1첩과 2첩과 같은 내용의 2폭이 가리개 형태로 장황된 유물이 있다. 많은 부분이 박락되어 상태가 좋지 않다.

51 『고종실록』 권42 39년(1902) 5월 5일(양력).

52 권주림, 앞의 논문, pp. 259~260; 『승정원일기』 제3144책 고종39년(1902) 3월 27일.

53 『고종실록』 권42 39년(1902) 5월 27일(양력). 여기에는 의주가 적혀 있다.

54 『임인진연의궤(壬寅進宴儀軌)』 권수 「택일」 참조.

55 『임인진연의궤』 권1 「영교」 계묘 8월 11일. 의궤는 고종에게 1건 봉입, 7건 내입, 또 20건 내입, 서고 3건, 규장각·시강원·비서원·사고 4곳·장례원에 각 1건씩 내입했다.

56 좌목은 종1품 숭록대부 궁내부 특진관 김성근 외 2명의 당상과 육품 승훈랑(承訓郞) 법부주사 김남제 외 7명의 낭청으로 구성되어 있다.
57 이 병풍의 전반부로 보이는 중화전 외진연과 관명전 내진연을 그린 4첩이 미국 개인 소장으로 남아 있다.
58 『고종실록』권35 34년(1897) 6월 19일(양력).
59 『고종실록』권42 39년(1902) 10월 18일; 11월 11일(양력).
60 『정축진찬의궤』권1 「전교」 정축 12월 13일; 『신축진찬의궤』권1 「조칙」 신축 5월 22일; 『신축진연의궤』권1 「조칙」 신축 8월 초8일.
61 『신축진연의궤』권2 「주본」 임인 3월 14일.
62 일례로 『신축진연의궤』권2 「품목」 신축 11월 12일 참조.
63 『신축진찬의궤』권2 「의궤사목」 신축 6월 초4일.
64 『신축진찬의궤』권1 「조칙」 임인 2월 초5일.
65 『신축진연의궤』권2 「절목」 함녕전진연시시위절목(咸寧殿進宴時侍衛節目) 참조.
66 이는 『대한예전』권5 「의장도설」에 그려진 숫자보다도 월등히 많은 것이다.
67 같은 정재를 연속적으로 두 번 공연하는 것은 1902년의 진연에서 나타나는 현상이다. 황태자, 황태자비를 예우하여 이들에 대해서도 정재를 올렸기 때문이다.
68 『영조실록』권58 19년(1743) 9월 19일.
69 한 가지 예외는 선유락인데 이는 대한제국기까지 외연에서는 한번도 공연되지 않은 여령 정재이다. 같은 경우로 검기무, 연화대무, 학무가 있다. 반대로 광수무와 초무는 대한제국기까지 외연에서만 공연된 무동정재이다.
70 무애무, 사선무, 헌천화도 효명세자가 만든 정재로서 무애무는 1892년에 여령정재로, 나머지 두 정재도 1892년에 부활되었다.
71 육화대는 죽간자 2명, 중앙의 치어(致語) 1명, 좌우 3명씩 무(舞) 6명으로 이루어진 정재이다.
72 의궤의 「악기풍물」항목과 「상전」의 '풍물감조별단(風物監造別單)'을 통해 알 수 있다.
73 『신축진연의궤』권3 「악기풍물」 '본청신조급수보(本廳新造及修補)' 참조.
74 신축·임인년 연향에 필요한 병풍의 배설은 호조 별례방(別例房)의 하나인 배설방(排設房)이나 액정서의 사약(司鑰)이 담당했다.
75 『신축진연의궤』권1 「조칙」 신축 8월 초1일.
76 『임인진연의궤』권1 「조칙」 임인 5월 16일; 『임인진연의궤』권1 「조칙」 임인 11월 초10일.
77 대한제국기 화원 제도에 대해서는 박정혜, 「대한제국기 화원(畵院) 제도의 변모와 화원(畵員)의 운용」, 『근대미술연구』창간호(국립현대미술관, 2004), pp. 90~120 참조.
78 이들이 도감에서 일한 경력에 대해서는 박정혜, 앞의 논문(1995), pp. 221~290 참조.
79 박용기와 박용훈의 이력에 대해서는 박정혜, 앞의 논문(2004a), pp. 226~229 참조.

자료

『춘관통고』(1788년) 「가례」 금의(今儀) 항목

- 정초·동지·성절에 망궐례를 권정례로 행하는 의식正至及聖節望闕權停例行禮儀
- 성절 진하를 겸한 사은 진주사가 표문 배송을 권정례로 행하는 의식聖節陳賀兼謝恩陳奏使拜表權停例行禮儀
- 왕세손이 청정 후 조참을 받는 의식王世孫聽政後受朝參儀
- 왕세자가 청정 후 백관이 하례하는 의식王世子聽政後百官賀儀
- 왕세손이 정청 후 백관이 하례하는 의식王世孫聽政後百官賀儀
- 규장각 강학에 친림하는 의식親臨奎章閣講學儀
- 이문원 회강에 친림하는 의식親臨摛文院會講儀
- 왕세자와 사·부·빈객이 상견하는 의식王世子與師傅賓客相見儀 *
- 왕세자와 사·부가 상견하는 의식王世子與師傅相見儀
- 왕세자와 빈객이 상견하는 의식王世子與賓客相見儀
- 왕세손이 강서원에서 회강하는 의식王世孫講書院會講儀
- 왕비를 들이는 의식納妃儀
- 왕비를 책봉하는 의식王妃冊禮儀
- 왕비가 책봉된 후 백관이 권정례로 하례하는 의식王妃受冊後百官賀權停例行禮儀
- 왕비 책봉 후 반사하고 단지 전문을 올리는 의식王妃冊禮後頒赦只進箋文儀
- 왕비가 책봉된 후 왕대비전을 조알하는 의식王妃受冊後朝謁王大妃殿儀
- 왕비 책봉된 후 혜경궁을 진알하는 의식王妃受冊後進謁惠慶宮儀
- 왕세손이 빈을 들이는 의식王世孫納嬪儀
- 왕세손빈을 책봉하는 의식冊王世孫嬪儀

-왕비를 들이는 육례를 새로 제정한 의식納妃六禮新定儀

-왕세자빈을 들이는 육례를 새로 제정한 의식王世子納嬪六禮新定儀

-왕세손의 관례의식王世孫冠儀

-왕세손이 입학하는 의식王世孫入學儀

-대전에게 존호와 책보를 올리는 의식大殿上尊號冊寶儀

-대전에게 존호와 책보를 가상하는 의식大殿加上尊號冊寶儀

-대전에게 존호와 책보를 가상할 때 왕세자가 참석하는 의식大殿加上尊號冊寶時王世子入參儀

-대전에게 존호와 책보를 가상할 때 왕세손이 참석하는 의식大殿加上尊號冊寶時王世子入參儀

-왕대비에게 존호와 책보를 올리는 의식王大妃上尊號冊寶儀

-왕이 친히 왕대비에게 책보를 올리고 혜경궁에게 호와 책인을 올리는 의식王大妃親上冊寶及惠慶宮進號冊印儀

-혜경궁에게 호와 책인을 올리는 의식惠慶宮進號冊印儀

-왕대비에게 존호와 책보를 올린 후 자내에서 치사·전문·표리를 올리는 의식王大妃上尊號冊寶後自內進致詞箋文表裏儀

-혜경궁에게 호와 책인을 올린 후 자내에서 치사·표리를 올리는 의식惠慶宮進號冊印後自內進致詞表裏儀

-왕대비의 존호와 혜경궁의 호를 정한 후 백관이 전문을 올릴 때 전문을 모셔 오는 의식王大妃定尊號惠慶宮定號後百官上箋時箋文陪詣儀

-왕대비의 존호를 정한 후 백관이 왕대비에게 전문을 올리는 의식王大妃定尊號後百官上箋王大妃殿儀

-혜경궁의 존호를 정한 후 백관이 왕에게 전문을 올릴 때 친림하는 의식惠慶宮定號後百官上箋大殿時親臨儀

-왕세제를 책봉하는 의식冊王世弟儀

-왕세제가 책인을 받는 의식王世弟受冊印儀

-왕세제가 조알하는 의식王世弟朝謁儀

-교명과 책인을 궁궐로 들이는 의식敎命冊印內入儀

-왕세제빈을 책봉하는 의식冊王世弟嬪儀

-왕세제빈이 수책하는 의식嬪受冊

-왕세제빈이 조현하는 의식嬪朝見

-왕세손을 책봉하는 의식冊王世孫儀

-왕세손 책례 시 왕세자가 입참하는 의식王世孫冊禮時王世子入參儀

-왕세손 책례 후 사은 전문을 올리는 의식王世孫冊禮後進謝箋儀

-왕세손에게 친히 은인을 주는 의식親授銀印王世孫儀

-왕세손이 친히 은인을 받을 때 행하는 의식王世孫親受銀印時行禮儀

-왕이 친히 참석하는 선마 의식親臨宣麻儀

-선마 의식宣麻儀

-칭경 진하 반교 의식稱慶陳賀頒敎儀*

-칭경 진하 반교할 때 왕세자가 입참하는 의식稱慶陳賀頒敎時王世子入參行禮儀

-칭경 진하 반교할 때 왕세손이 입참하는 의식稱慶陳賀頒敎時王世孫入參行禮儀

-중궁전에 진하할 때 왕세자의 행례 의식中宮殿陳賀時王世子行禮儀

-중궁전에 진하할 때 왕세손의 행례 의식中宮殿陳賀時王世孫行禮儀

-중궁전에 진하할 때 백관의 행례 의식中宮殿陳賀時百官行禮儀

-칭경 진하할 때 백관이 왕세자에게 하례하는 의식稱慶陳賀時百官賀王世子儀

-칭경 진하할 때 백관이 왕세손에게 하례하는 의식稱慶陳賀時百官賀王世孫儀

-진하 반교할 때 왕세자와 백관이 권정례로 행례하는 의식陳賀頒敎時王世子百官權停例儀

-진하 반교할 때 왕세손과 백관이 권정례로 행례하는 의식陳賀頒敎時王世孫百官權停例儀

-백관이 왕세자에게 하례하는 의식百官賀王世子儀

-백관이 왕세손에게 하례하는 의식百官賀王世孫儀

-정초·동지에 진하할 때 왕세자가 행례하는 의식正至陳賀時三世子行禮儀

-정초·동지에 진하할 때 왕세손이 행례하는 의식正至陳賀時王世孫行禮儀

-정초·동지에 진하할 때 왕세자와 백관이 권정례로 행례하는 의식正至陳賀時王世子及百官權停例行禮儀

-정초·동지에 진하할 때 왕세손과 백관이 권정례를 행하는 의식正㘴陳賀時王世孫及百官權停例行禮儀

-왕세자가 중궁전에 전문과 표리를 올리는 의식王世子進箋表裏中宮殿儀

-왕세손이 중궁전에 전문과 표리를 올리는 의식王世孫進箋表裏中宮殿儀

-규장각에서 책을 받고 여러 신이 올리는 전문을 받을 때 친림하는 의식親臨奎章閣受進書諸臣箋文儀

-연화문에서 사은전문을 받을 때 친림하는 의식親臨延和門受謝箋儀

-규장각 각신이 전문을 올리는 의식奎章閣閣臣進箋儀

-여러 신하가 전문을 올리는 의식諸臣進箋儀

-여러 생원·진사가 전문을 올리는 의식諸生進箋儀

-책을 봉장하는 의식奉書儀

-봉모당 소장의 선원보략·열성지장·어제를 이문원에 임시로 봉안하는 의식奉慕堂所奉璿源譜略列聖誌狀御製權奉摛文院儀

-책보를 내출하여 이문원에 임시로 봉안하는 의식內出冊寶權奉摛文院儀

-책보·보략·지장·어제를 외규장각으로 옮겨 봉안하는 의식冊寶譜略誌狀御製移奉外奎章閣儀

-책보·보략·지장·어제를 이봉할 때 양화진과 갑곶진에서 도강하는 의식冊寶譜略誌狀御製移奉時楊花甲串津渡涉儀

-책보·보략·지장·어제를 이봉할 때 관찰사와 수령 이하 관원이 숙배하는 의식冊寶譜略誌狀御製移奉時觀察使守令以下肅拜儀

-책보·보략·지장·어제를 외규장각에 봉안하는 의식冊寶譜略誌狀御製奉安外奎章閣儀

-사각에 봉안된 어제와 어필을 외규장각에 옮겨 봉안하는 의식史閣所奉御製御筆移奉外奎章閣儀

-국조보감을 올리는 의식進國朝寶鑑儀

-책을 올리는 의식進書儀

-회맹제 의식會盟祭儀

-영수각에 전배하는 의식靈壽閣展拜儀*

-진연 의식進宴儀*

-진연에 왕세자가 참석하는 의식進宴時王世子入參儀*

-진연에 왕세손이 참석하는 의식進宴時王世孫入參儀

-내연 의식內宴儀*

-왕비의 진연 의식王妃進宴儀

-경현당에서 술잔을 받는 의식景賢堂受爵儀*

-양로연의養老宴儀*

-내전에서 행하는 양로 내연 의식內殿養老內宴儀

-양로연에 왕세자가 참석하는 의식養老宴時王世子入參儀

-양로연에 왕세손이 참석하는 의식養老宴時王世孫入參儀

-왕이 거처를 옮길 때 궁에서 나가는 의식移御時出宮儀

-대왕대비가 거처를 옮길 때 궁에서 나가는 의식移御時大王大妃殿出宮儀

-왕대비가 거처를 옮길 때 궁에서 나가는 의식移御時王大妃殿出宮儀

-현빈궁이 거처를 옮길 때 궁에서 나가는 의식移御時賢嬪宮出宮儀

-혜경궁이 거처를 옮길 때 궁에서 나가는 의식移御時惠慶宮出宮儀

-중궁전이 거처를 옮길 때 궁에서 나가는 의식移御時中宮殿出宮儀

-왕세자가 거처를 옮길 때 궁에서 나가는 의식移御時王世子出宮儀

-왕세자빈이 거처를 옮길 때 궁에서 나가는 의식移御時王世子嬪出宮儀

-어용 도사 후 첨배하는 의식御容圖寫後瞻拜儀

-어진을 만녕전에 이봉 의식御眞移奉萬寧殿儀

-어진의 표제를 쓸 때 여러 신하가 첨배하는 의식御眞標題書寫時諸臣瞻拜儀

-어진을 주합루에 봉안하는 의식御眞奉安宙合樓儀

-어진을 사맹삭에 봉심하는 의식 御眞孟朔奉審儀

-어진을 봉심하는 의식 御眞奉審儀

-어진을 난각에 봉안하는 의식 御眞奉移暖閣儀

-영정을 경기전에서 받들어 오는 의식 慶基殿影幀奉來儀

-영정을 받들어 올 때 성문 밖에 나가서 맞아들이는 의식 影幀奉來時郊迎儀

-영정을 자정전에 봉안한 후 작헌례 의식 影幀奉安資政殿後酌獻禮儀

-영정 모사 후 봉심하는 의식 影幀摸寫後奉審儀

-경기전에 영정을 받들어 모시고 돌아오는 의식 慶基殿影幀奉還儀

-시학 후 문무과 시취하는 의식 視學後文武科試取儀

-알성 후 문과 시취하는 의식 謁聖後文科試取儀

-알성 후 무과 시취하는 의식 謁聖後武科試取儀

-무과 시취에 왕이 친림하는 의식 親臨武科試取儀

-무과 전시 의식 武科殿試儀

-문무과의 합격자 발표하는 의식 文武科放榜儀

-근정전에서 기로정시 설치할 때 육상궁에 전배하고 구저에서 창방할 때 왕이 친림하는 의식 親臨勤政殿設耆庭試次詣毓祥宮展拜仍詣舊邸科次唱榜儀

-근정전에서 기로정시 설치할 때 육상궁에 전배하고 구저에서 창방할 때 왕의 친림을 왕세손이 수가하는 의식 親臨勤政殿設耆庭試次詣毓祥宮展拜仍詣舊邸科次唱榜時王世孫隨駕儀

-서북도 문무과의 합격자 발표하는 의식 西北道文武科放榜儀

-잡과 합격자 발표 의식 雜科放榜儀

-유생 전강에 왕이 친림하는 의식 親臨儒生殿講儀

-인정전에서 도기유생을 제술과 강경으로 나눌 때 왕이 친림하는 의식 親臨仁政殿到記儒生分製講儀

-춘당대에서 도기유생을 제술과 강경으로 나눌 때 왕이 친림하는 의식 親臨春塘臺到記儒生分製講儀

-문신 제술에 왕이 친림하는 늬식 親臨文臣製述儀

-초계문신이 제술에 왕이 친림하는 의식 親臨抄啓文臣製述儀

-한학 전강의 이두 제술에 왕이 친림하는 의식 親臨漢學殿講吏文製述儀

-전경문신과 전경무신 전강에 왕이 친림하는 의식 親臨專經文臣專經武臣殿講儀

-초계문신 시강에 왕이 친림하는 의식 親臨抄啓文臣試講儀

참고문헌

1. 사서 및 문집

『경국대전』
『경효전당가급상탁등조성여입배소입각항물종가』(景孝殿唐家及床卓等造成與入排所入各項物種價) (규17033)
『계병등록』(규12983-1).
『계병등록』(규12983-2).
『고려사』
『관아재고』, 한국정신문화연구원, 영인본, 1984.
『국조속오례의』
『국조오례의』
『기사경회력』(규971).
『기사제명록』(규16006-1).
『기사지』(규7116).
『기사진표리의궤』, 영국 국립도서관; 『역주 기사진표리진찬의궤』, 국립국악원, 2018.
『기축진찬의궤』(규14370); 『순조기축진찬의궤』 상·하, 서울대학교 규장각, 영인본, 1996.
『기해춘기사일기』(규5790).
『내각일력』
『대사례의궤』(규14941); 『대사례의궤』, 서울대학교 규장각, 영인본, 2001.
『대전회통』
『대한예전』
『무신진찬의궤』(14372); 『국역 헌종무신진찬의궤』 1~3, 한국예술종합학교 전통예술원, 2004.
『무자진작의궤』(규14364); 『국역 순조무자진작의궤』, 보고사, 2006.
『무진진찬의궤』(규14374).
『문효세자책례도감의궤』(규13200).
『빈전도감명세서』(규19320).
『사직서의궤』

『성호사설』

『속대전』

『수연등록』(K2-2865).

『수작시의궤』(규14361).

『승정원일기』

『신증동국여지승람』.

『신축진연의궤』(규14464);『고종신축진연의궤』1~3, 한국예술종합학교 전통예술원, 2001.

『신축진찬의궤』(규14446);『진찬의궤』, 한국음악학자료총서 23, 국립국악원, 영인본, 1987.

『연천전서』, 오성사, 영인본, 1984.

『오주연문장전산고』

『원행을묘정리의궤』상·중·하, 서울대학교 규장각(규14532), 영인본, 1993.

『육전조례』

『일성록』

『임원경제지』, 보경문화사, 영인본, 1983.

『임인진연의궤』(규14499);『고종임인진연의궤』, 서울대학교 규장각, 영인본, 1996.

『임인진연의궤』(K2-2869).

『임진진찬의궤』(K2-2879).

『정례의궤』(규14535);『자경전진작정례의궤』, 서울대학교 규장각, 영인본, 1996.

『정해진찬의궤』(K2-2876);『국역 고종정해진찬의궤』, 보고사, 2008.

『진연의궤』(규14357);『숙종기해진연의궤』, 서울대학교 규장각, 영인본, 2003.

『조선왕조실록』

『주교지남』(규7315).

『주교사절목』(규11433).

『준천사실』(규15745).

『증보문헌비고』

『지봉유설』

『춘관지』

『춘관통고』상·중·하, 성균관대학교 대동문화연구원, 영인본, 1975.

『탁지준절』(규 고5127-3).

『한국문집총간』1~200, 민족문화추진회, 1990~1992.

『혜경궁진찬소의궤』(귀K2-2882).

『홍재전서』, 태학사, 영인본, 1986.

『화성성역의궤』(규14590).

『화성성역의궤』역주·원전, 수원화성박물관, 2016.

2. 저서 및 역서

갈로 저, 강관식 역, 『중국회화이론사』, 미진사, 1989.
강관식, 『조선 후기 궁중화원 연구(상)』, 돌베개, 2001.
_____, 『조선 후기 궁중화원 연구(하)』, 돌베개, 2001.
강제훈 외, 『종묘, 조선의 정신을 담다』, 국립고궁박물관, 2014.
고영진, 『조선중기 예학사상사』, 한길사, 1995.
고유섭 편, 『조선화론집성』 상·하, 경인문화사, 1982.
김동욱·유홍준 외, 『창덕궁 깊이 읽기』, 글항아리, 2012.
김문식·김정호, 『조선의 왕세자 교육』, 김영사, 2003.
김용숙, 『조선조궁중풍속연구』, 일지사, 1987.
김종수, 『영조의 기로소 입소 경축 연향을 담다』, 민속원, 2017.
_____, 『의궤로 본 조선시대 궁중연향 문화』, 민속원, 2022.
김지영, 『길 위의 조정, 조선시대 국왕행차와 정치적 문화』, 민속원, 2017.
김홍남 교수 정년퇴임 기념논문집 간행위원회 편, 『동아시아의 궁중미술』, 한국미술연구소, 2013.
박병선 편저, 『조선조의 의궤』, 한국정신문화연구원, 1985.
박상환, 『조선시대 기로정책 연구』, 혜안, 2000.
박정애, 『조선시대 평안도 함경도 실경산수화』, 성균관대학교출판부, 2014.
박정혜, 『조선시대 궁중기록화 연구』, 일지사, 2000.
_____, 『영조 대의 잔치 그림』, 한국학중앙연구원 출판부, 2013.
_____, 『조선시대 사가기록화: 옛 그림에 담긴 조선 양반가의 특별한 순간들』, 혜화1117, 2022.
박정혜 외, 『조선왕실의 행사그림과 옛 지도』, 민속원, 2005.
_____, 『왕과 국가의 회화』, 돌베개, 2011.
_____, 『조선 궁궐의 그림』, 돌베개, 2012.
_____, 『왕의 화가들』, 돌베개, 2012.
변영섭, 『표암 강세황 회화 연구』, 일지사, 1988.
서울대학교 규장각 편, 『규장각 소장 의궤 종합목록』, 2002.
『서울학 사료총서』 6, 규장각편II, 서울시립대학교 서울학연구소, 1995.
송방송·고방자 공역, 『국역 영조갑자진연의궤』, 민속원, 1998.
송응성 저, 최주 주역, 『천공개물』, 전통문화사, 1997.
송준호, 『조선사회사 연구』, 일조각, 1987
서인화·박정혜·주디반자일 편저, 『조선시대 진연 진찬 진하병풍』, 국립국악원, 2000.
신병주, 『영조의 청계천 준설』, 한국학중앙연구원출판부, 2013.
안휘준, 『한국회화사』, 일지사, 1980.
_____, 『한국회화의 전통』, 문예출판사, 1988.
_____, 『옛 궁궐 그림』, 대원사, 1997.

안휘준 외, 『동궐도 읽기』, 문화재청 창덕궁관리소, 2005.
안휘준 편저, 『조선왕조실록의 서화사료』, 한국정신문화연구원, 1983.
안휘준·변영섭 편저, 『장서각소장회화자료』, 한국정신문화연구원, 1991.
영건의궤연구회, 『영건의궤: 의궤에 기록된 조선시대 건축』, 동녘, 2010.
오주석, 『단원 김홍도: 조선적인, 너무나 조선적인 화가』, 열화당, 1998.
유송옥, 『조선왕조 궁중복식 연구』, 수학사, 1991.
유재빈, 『정조와 궁중회화』, 사회평론, 2022.
유홍준, 『조선시대 화론 연구』, 학고재, 1998.
이구열, 『근대 한국미술사의 연구』, 미진사, 1992.
이동주, 『우리나라의 옛그림』, 박영사, 1975.
이범직, 『한국 중세 예사상 연구』, 일조각, 1991.
이성무, 『한국 과거제도사』, 민음사, 1997.
이성미, 『가례도감의궤와 미술사: 왕실 혼례의 기록』, 소와당, 2008.
_____, 『어진의궤와 미술사: 조선국왕 초상화의 제작과 모사』, 소와당, 2012.
_____, 『영조 대의 의궤와 미술문화』, 한국학중앙연구원 출판부, 2014.
이성미·유송옥·강신항 공저, 『장서각소장 가례도감의궤』, 한국정신문화연구원, 1994.
이성미 외, 『조선왕실의 미술문화』, 대원사, 2005.
이완우, 『영조어필』, 수원박물관, 2015.
_____, 『정조어필』, 수원박물관, 2019.
이왕직 편, 『조선왕조 궁중 관혼제례』, 민속원, 1992.
이재룡, 『조선 예의 사상에서 법의 통치까지』, 예문서원, 1995.
이재숙 외, 『조선조 궁중의례와 음악』, 서울대학교 출판부, 1998.
이태진, 『왕조의 유산: 외규장각 도서를 찾아서』, 지식산업사, 1994.
이태호, 『풍속화(하나)』, 대원사, 1995.
이해철 편저, 『청계천을 가꾸다: 《준천계첩》 연구 국역 그리고 청계천의 역사』, 열화당, 2004.
이희평 저, 강한영 교주, 『화성일기』, 신구문고 3, 신구문화사, 1974.
조선미, 『어진, 왕의 초상화』, 한국학중앙연구원 출판부, 2019.
지두환, 『조선전기 의례연구』, 서울대학교출판사, 1994.
진준현, 『단원 김홍도 연구』, 일지사, 1999.
진홍섭 편저, 『한국미술사자료집성(1)』 삼국시대-고려시대, 일지사, 1987.
_____, 『한국미술사자료집성(2)』 조선전기 회화편, 일지사, 1987.
_____, 『한국미술사자료집성(4)』 조선중기 회화편, 일지사, 1996.
_____, 『한국미술사자료집성(6)』 조선후기 회화편, 일지사, 1998.
한국학중앙연구원 편, 『조선후기 궁중연향문화』 1, 민속원, 2003.
_____, 『조선후기 궁중연향문화』 2, 민속원, 2005.
_____, 『조선후기 궁중연향문화』 3, 민속원, 2005.

허영환, 『서울의 고지도』, 삼성출판사, 1989.

홍선표, 『조선시대 회화사론』, 문예출판사, 1999.

황정연, 『조선시대 서화수장 연구』, 신구문화사, 2012.

王定理, 『中國畫顏色的運用與製作』, 臺北: 藝術家出版社, 1993.

兪崑 編著, 『中國畫論類編』, 臺北: 華正書局, 1977.

De Verboden Stad/ The Forbidden City, Rotterdam: Museum Boymans-van Beuningen, 1990.

Kim, Hong-nam, ed. *Korean Arts of the Eighteenth Century, Splendor and Simplicity*, New York: The Asia Society Galleries, 1993.

Ledderose, Lothar, *Palastmuseum Peking Schatze aus der Verbotenen Stadt*, Berlin: H. Heenemann GmbH & Co, 1985.

McCune, Evelyn. B, 金瑞英 譯, *The InnerArt; Korean Screens*(『韓國의 屛風』), Seoul: 寶晉齋, 1983.

Park, Byeng Sen, *Regles Protocolaires de la Cour Royale de la Coree des Li(1392-1910)*, Seoul: Kyujanggak Archives, Universite Nationale de Seoul, 1996.

Yi, Song-mi, *Recording State Rites in Words and Images-Uigwe of Joseon Korea*, New Jersey: Princeton University Press, 2024.

Yu, Feian(于非闇), translated by Jerome Silbergeld and Amy McNair, *Chinese Painting Colors*(中國畫顏色的研究), Seattle: University of Washington Press, 1988.

3. 도록

『경희궁』, 서울역사박물관, 2015.

『고서와 고지도로 보는 북한』, 서울대학교도서관, 1991.

『고지도와 고서로 본 서울』, 서울대학교 규장각, 1994.

『국립문화재연구소 소장 조선왕조 행사기록화』, 국립문화재연구소, 2011.

『국보: 회화』, 예경, 1984.

『궁궐의 장식그림』, 국립고궁박물관, 2009.

『궁중서화』 I, 국립고궁박물관, 2012.

『궁중유물도록』, 문화공보부 문화재관리국, 1986.

『궁중현판: 조선의 이상을 걸다』, 국립고궁박물관, 2022.

『규장각 그림을 펼치다』, 규장각한국학연구원, 2015.

『규장각 명품도록』, 서울대학교 규장각, 2003.

『규장각 자료로 보는 조선시대의 교육』, 서울대학교 규장각, 1996.

『기록화·인물화』, 동아대학교석당박물관, 2016.

『기사계첩』, 이화여자대학교박물관 특별전도록 5, 1976.

『다시 열린 개천』, 서울역사박물관, 2003.

『단원 김홍도』, 한국의 미 21, 중앙일보 계간미술, 1985.
『단원 김홍도: 탄신 250주년 기념 특별전』, 삼성문화재단, 1995.
『덩니의궤』, 수원화성박물관, 2020.
『도성의 수문』, 서울역사박물관, 2019.
『동궐』, 동아대학교박물관·고려대학교박물관, 2012.
『동궐도』, 문화부 문화재관리국, 1992.
『동아의 국보·보물』, 동아대학교석당박물관, 2014.
『미국박물관 소장 한국문화재』, 해외소장 한국문화재I, 한국국제교류재단, 1989.
『145년 만의 귀환, 외규장각 의궤』, 국립중앙박물관, 2011.
『서울 하늘·땅·사람』, 서울역사박물관·고려대학교박물관, 2002.
『서울대학교박물관 소장품 도록』, 서울대학교박물관, 2007.
『성균관과 반촌』, 서울역사박물관, 2019.
『숙종과 그의 시대』, 한국학중앙연구원 장서각, 2022.
『숙종대왕자료집 3: 비지, 명릉, 어제어필』, 한국학중앙연구원 장서각, 2014.
『숙천제아도』, 민속원, 2012.
『18세기의 한국미술』, 국립중앙박물관, 1993.
『영수각송과 친림선온도』, 한국학중앙연구원 장서각, 2008.
『영조대왕』, 한국학중앙연구원 장서각, 2011.
『영조대왕자료집 5: 보첩, 교명, 어제어필, 기타』, 한국학중앙연구원 장서각, 2013.
『옛 그림을 만나다』, 서울역사박물관, 2009.
『왕의 글이 있는 그림』, 국립중앙박물관, 2008.
『외규장각의궤: 그 고귀함의 의미』, 국립중앙박물관, 2022.
『임진왜란문물전』, 국립진주박물관, 1978.
『전가보장: 집안의 보물, 후세에 전하다』, 온양민속박물관, 2022.
『정조대왕의 수원행차도』 수원화성박물관, 2016.
『정조, 8일간의 수원행차』, 수원화성박물관, 2015.
『조선, 병풍의 나라』, 아모레퍼시픽미술관, 2018.
『조선, 병풍의 나라 2』, 아모레퍼시픽미술관, 2023.
『조선시대 궁중행사도』 I·II·III, 국립중앙박물관, 2011~2012.
『조선시대 기록화의 세계』, 고려대학교박물관, 2001.
『조선시대 기록화 채색안료』, 서울역사박물관, 2009.
『조선시대통신사』, 국립중앙박물관, 1986.
『조선시대 판화전』, 홍익대학교박물관, 1991.
『조선시대 향연과 의례』, 국립중앙박물관, 2009.
『조선왕실그림: 조선궁중회화』, 궁중유물전시관, 1996.
『조선왕실의 가마』, 국립고궁박물관, 2006.

『조선왕실의 현판』I·II, 국립고궁박물관, 2021.
『조선왕조의 의궤』, 서울대학교 규장각, 1993.
『조선왕조 행사기록화』, 국립문화재연구소, 2011.
『조선의 공신』, 한국학중앙연구원, 2012.
『조선사속도전도록』, 고려대학교박물관, 1972.
『조선전기 국보전』, 위대한 문화유산을 찾아서(2), 호암미술관, 1996.
『조선후기 국보전』, 위대한 문화유산을 찾아서(3), 호암미술관, 1997.
『조선후기 통신사와 한일교류사료전』, 한국사학회, 1991.
『종묘친제규제도설병풍 번역집』, 종묘관리소, 2010.
『창덕궁: 아름다운 덕을 펼치다』, 국립고궁박물관, 2011.
『탕탕평평: 글과 그림의 힘』, 국립중앙박물관, 2024.
『풍속화』, 한국의 미 19, 중앙일보 계간미술, 1985.
『한국의 고지도전』, 성신여자대학교박물관, 1984.
『한양의 상징대로: 육조거리』, 서울역사박물관, 2021.
『화성능행도병』, 용인대학교박물관, 2011.
『화원: 조선화원대전』, 삼성미술관 Leeum, 2011.
『효명: 문예군주를 꿈꾼 왕세자』, 국립고궁박물관, 2019.
『李朝の民畵』上·下, 東京: 大和文華館, 1987.

4. 미술사학 분야 논문

강관식,「조선후기 규장각의 차비대령화원제」,『간송문화』47, 한국민족미술연구소, 1994, pp. 50~97.
_____,「진경시대후기 화원화의 시각적 사실성」,『간송문화』49, 한국민족미술연구소, 1995, pp. 49~108.
_____,「김홍도관 규장각도」,『단원 김홍도: 탄신 250주년 기념 특별전 논고집』, 삼성문화재단, 1995, pp. 113~131.
_____,「진경시대 초상화 양식의 기반」,『간송문화』50, 한국민족미술연구소, 1996, pp. 102~137.
_____,「조선말기 규장각의 차비대령 화원(상)」,『미술자료』58, 국립중앙박물관, 1997, pp. 56~81.
_____,「조선말기 규장각의 차비대령 화원(하)」,『미술자료』59, 국립중앙박물관, 1997, pp. 82~126.
_____,「규장각 소장 광해군 13년(1621) 〈기석설연지도〉 잔편의 복원적 고찰과 정치적 맥락의 시론적 해석」,『한국문화』84, 서울대학교 규장각한국학연구원, 2018, pp. 379~432.
권윤경,「조선후기『불염재주인진적첩』고찰」,『호암미술관 연구논문집』4, 삼성문화재단, 1999, pp. 118~136.
김경미,「국립문화재연구소 소장 경우궁도에 관한 연구」,『문화재』44-1, 국립문화재연구소, 2011, pp. 196~221.
김수진,「불염재 김희성의 산수화 연구」,『미술사학연구』258, 한국미술사학회, 2008, pp. 141~170.

_____, 「1879년 순종의 천연두 완치 기념 계병의 제작과 수장」, 『미술사와 시각문화』 19, 미술사와 시각문화학회, 2017, pp. 98~125.

_____, 「계회도에서 계병으로: 조선시대 왕실 계병의 정착과 계승」, 『미술사와 시각문화』 27, 미술사와 시각문화학회, 2021, pp. 102~127.

_____, 「지위·서열·책무의 표상: 조선왕실 연향에서의 병풍의 기능과 의의」, 『대동문화연구』 114, 대동문화연구원, 2021, pp. 129~166.

김원용, 「이조의 화원」, 『향토 서울』 11, 서울시사편찬위원회, 1961, pp. 59~72.

김홍남, 「18세기의 궁중회화」, 『18세기의 한국미술』, 국립중앙박물관, 1993, pp. 43~46.

문동수, 「옥애 김진여(1675~1760)와 18세기 전반 초상화의 일변」, 『미술자료』 81(국립중앙박물관, 2012), pp. 113~137.

민길홍, 「〈문효세자 보양청계병〉: 1784년 문효세자와 보양관의 상견례 행사」, 『미술자료』 80, 국립중앙박물관, 2011, pp. 97~114.

_____, 「1795년 정조의 화성 행차와 《화성원행도병》 제작 양상」, 『정조, 8일간의 수원행차』, 수원화성박물관, 2015, pp. 290~307.

박은순, 「명분인가 실제인가: 조선초기 궁중회화의 양상과 기능(1)」, 『미술사의 정립과 확산』 I, 사회평론, 2006, pp. 132~158.

_____, 「화원과 궁중회화: 조선초기 궁중회화의 양상과 기능(2)」, 『강좌미술사』 26-2, 한국불교미술사학회, 2006, pp. 1015~1044.

박은순, 「순조묘 〈왕세자탄강계병〉에 대한 도상적 고찰」, 『고고미술』 174, 한국미술사학회, 1987, pp. 40~75.

_____, 「정묘조 〈왕세자책례계병〉; 신선도계병의 한가지 예」, 『미술사연구』 4, 미술사연구회, 1990, pp. 102~112.

_____, 「조선시대 왕세자책례의궤 반차도 연구」, 『한국문화』 14, 서울대학교 한국문화연구소, 1993, pp. 553~612.

_____, 「조선후기 진찬의궤와 진찬의궤도: 기축년 『진찬의궤』를 중심으로」, 『민족음악학』 17, 서울대학교 동양음악연구소, 1995, pp. 175~209.

_____, 「조선후기 〈심양관도〉 화첩과 서양화법」, 『미술자료』 58, 국립중앙박물관, 1997, pp. 25~55.

_____, 「조선후기 의궤의 판화도식」, 『국학연구』 6, 한국국학진흥원, 2005, pp. 249~308.

박정혜, 「조선시대 의령남씨 가전화첩」, 『미술사연구』 2, 미술사연구회, 1988, pp. 23~39.

_____, 「〈수원능행도병〉 연구」, 『미술사학연구』 189, 한국미술사학회, 1991, pp. 27~68.

_____, 「홍익대학교박물관 소장 〈회혼례도병〉」, 『미술사연구』 6, 미술사연구회, 1992, pp. 137~152.

_____, 「조선시대 책례도감의궤의 회화사적 연구」, 『한국문화』 14, 서울대학교 한국문화연구소, 1993, pp. 521~551.

_____, 「의궤를 통해서 본 조선시대의 화원」, 『미술사연구』 9, 미술사연구회, 1995, pp. 203~290.

_____, 「조선시대의 역사화」, 『조형 FORM』 20, 서울대학교 미술대학, 1997, pp. 8~36.

_____, 「김창하 시대의 궁중연향과 연향기록화: 순조년간의 진작진찬의궤를 중심으로」, 『김창하: 문화관광부선정 11월의 문화인물』, 창무예술원·정재연구회, 2000, pp. 65~72.

_____, 「『화성성역의궤』의 회화사적 고찰」, 『진단학보』 93, 진단학회, 2002, pp. 413~471.
_____, 「대한제국기 화원 제도의 변모와 화원의 운용」, 『근대미술연구』 1, 국립현대미술관, 2004, pp. 88~118.
_____, 「명헌태후 칠순기념 신축년 진찬도병의 특징과 의의」, 『한국궁중복식연구원 논문집』 6,
 한국궁중복식연구원, 2004, pp. 1~17.
_____, 「영조년간의 궁중기록화 제작과 준천계첩」, 『도시역사문화』 2, 서울역사박물관, 2004, pp. 77~102.
_____, 「대한제국기 진찬·진연의궤와 궁중연향계병」, 『조선후기 궁중연향문화』 3, 민속원, 2005, pp. 162~233.
_____, 「조선시대 왕세자와 궁중기록화」, 『조선왕실의 행사그림과 옛지도』, 민속원, 2005, pp. 10~52.
_____, 「조선시대 왕세자 교육과 궁중기록화로서의 《왕세자입학도》」, 『왕세자입학도』 해설, 2005, pp. 47~64.
_____, 「광무 연간 국조 묘역의 확립과 회화식 지도의 제작」, 『미술사의 정립과 확산』 I, 사회평론, 2006, pp.
 550~573.
_____, 「영조의 기로소 행차와 기로소 계첩:〈영수각송〉과〈친림선온도〉의 특징과 의의」, 『영수각송과
 친림선온도』, 한국학중앙연구원 장서각, 2008, pp. 33~45.
_____, 「장서각 소장 일제강점기 의궤의 미술사적 연구」, 『미술사학연구』 259, 한국미술사학회, 2008, pp. 117~150.
_____, 「순조·헌종 연간 궁중연향의 기록: 의궤와 도병」, 『조선시대 향연과 의례』, 국립중앙박물관, 2009, pp.
 214~223.
_____, 「《현종정미온행계병》과 17세기의 산수화 계병」, 『미술사논단』 29, 한국미술연구소, 2009, pp. 97~128.
_____, 「궁중 회화의 세계」, 『왕과 국가의 회호-』, 돌베개, 2011, pp. 13~160.
_____, 「삼성미술관 Leeum 소장〈동가반차도〉소고」, 『화원』, 삼성미술관 Leeum, 2011, pp. 218~227.
_____, 「우학문화재단 소장《화성능행도병》의 회화적 특징과 제작 시기」, 『화성능행도병』, 용인대학교박물관,
 2011, pp. 64~99.
_____, 「미술사 분야의 의궤 연구 성과와 전망」, 『조선왕조의궤 현황과 전망』, 국립중앙박물관, 2012, pp. 208~239.
_____, 「붓끝에서 살아난 창덕궁: 그림으로 살펴본 궁궐의 이모저모」, 『창덕궁 깊이 읽기』, 글항아리, 2012, pp.
 48~103.
_____, 「삼성미술관 Leeum 소장〈동가반차도〉의 제작과 의미」, 『삼성미술관 Leeum 연구논문집』 7, 2012, pp.
 11~30.
_____, 「19세기 경화세족의 사환기록과『숙천제아도』」, 『숙천제아도』, 민속원, 2012, pp. 100~121.
_____, 「19세기 궁궐 계화와〈동궐도〉의 건축 드현」, 『동궐』, 동아대학교박물관·고려대학교박물관, 2012, pp.
 254~257.
_____, 「종묘제례를 그리고 기록해 후일의 지침으로 삼다:《종묘친제규제도설병풍》의 내용과 회화적 특징」,
 『종묘, 조선의 정신을 담다』, 눌와, 2004, pp. 105~148.
_____, 「영조대 준천계첩 이본 연구」, 『준천: 영조와 백성을 잇다』, 청계천박물관, 2017. pp. 112~127.
_____, 「18세기 궁중기록화의 대표작, 풍산홍씨 가전『기사계첩』의 특징과 의의」, 『전가보장: 집안의 보물, 후세에
 전하다』, 온양민속박물관, 2022, pp. 80~88.
부르그린드 융만, 「LA 카운티 미술관 소장〈무진진찬도병〉에 관한 연구: 기록 자료와 장식적 표현」, 『미술사논단』 19,
 한국미술연구소, 2004, pp. 187~223.
서윤정, 「17세기 후반 안동 권씨의 기념 회화와 남인의 정치 활동」, 『안동학연구』 11, 한국학진흥원, 2012, pp.

259~294.

손명희, 「《태상향의도병》 연구」, 『고궁문화』 7, 국립고궁박물관, 2014, pp. 60~146.

신재근, 「왕세자입학도의 제작 배경과 이본 연구」, 『조선왕조 행사기록화』, 국립문화재연구소, 2011, pp. 140~150.

안휘준, 「연방동년일시조사계회도 소고」, 『역사학보』 65, 역사학회, 1975, pp. 117~123.

＿＿＿, 「십육세기 중엽의 계회도를 통해 본 조선왕조시대 회화양식의 변천」, 『미술자료』 18, 국립중앙박물관, 1975, pp. 36~42.

＿＿＿, 「조선왕조 후기 회화의 신동향」, 『고고미술』 134, 한국미술사학회, 1977, pp. 8~20.

＿＿＿, 「16세기 조선왕조의 회화와 단선점준」, 『진단학보』 46·47, 진단학회, 1979, pp. 219~239.

＿＿＿, 「고려 및 조선왕조의 문인계회와 계회도」, 『고문화』 20, 한국대학박물관협회, 1982, pp. 3~13.

＿＿＿, 「조선왕조실록 소재 회화 관계 기록의 성격」, 『조선왕조실록의 회화사료』, 한국정신문화연구원, 1983, pp. 6~12.

＿＿＿, 「한국 풍속화의 발달」, 『풍속화』, 한국의 미 19, 중앙일보 계간미술, 1985, pp. 68~181.

＿＿＿, 「조선왕조 시대의 화원」, 『한국문화』 9, 서울대학교 한국문화연구소, 1988, pp. 147~177.

＿＿＿, 「한국의 문인계회와 계회도」, 『한국회화의 전통』, 문예출판사, 1988, pp. 368~392.

＿＿＿, 「규장각 소장 회화의 내용과 성격」, 『한국문화』 10, 서울대학교 한국문화연구소, 1989, pp. 309~392.

＿＿＿, 「한국의 궁궐도」, 『동궐도』, 문화부 문화재관리국, 1991, pp. 21~62.

＿＿＿, 「한국의 고지도와 회화」, 『해동지도』, 서울대학교 규장각, 1995, pp. 48~59.

오주석, 「김홍도의 〈주부자시의도〉」, 『미술자료』 56, 국립중앙박물관, 1995, pp. 49~80.

＿＿＿, 「화선 김홍도, 그 인간과 예술」, 『단원 김홍도: 탄신 250주년 기념 특별전 논고집』, 삼성문화재단, 1995, pp. 5~112.

유미나, 「조선시대 궁중행사의 회화적 재현과 전승: 국립문화재연구소 소장 경이물훼 화첩의 분석」, 『조선왕조 행사기록화』, 국립문화재연구소, 2011, pp. 112~127.

유재빈, 「정조의 세자 위상 강화와 〈문효세자책례계병〉(1784)」, 『미술사와 시각문화』 17, 미술사와 시각문화학회, 2016, pp. 90~117.

＿＿＿, 「《화성행행도》의 현황과 이본 비교」, 『정조대왕의 수원행차도』, 수원화성박물관, 2016, pp. 288~317.

＿＿＿, 「정조의 중희당 친림도정의 의미와 〈을사친정계병〉(1785)」, 『한국문화』 77, 서울대학교 규장각한국학연구원, 2017, pp. 193~233.

＿＿＿, 「『원행을묘정리의궤』 도식, 그림으로 전하는 효과와 전략」, 『규장각』 52, 서울대학교 규장각한국학연구원, 2018, pp. 187~216.

＿＿＿, 「19세기 왕실 잔치의 기록과 정치: 효명세자와 《기축진찬도》(1829)를 중심으로」, 『미술사학』 36, 한국미술사교육학회, 2018, pp. 105~132.

＿＿＿, 「국립중앙박물관 소장 〈진하도〉의 정치적 성격과 의미」, 『동악미술사학』 13, 동악미술사학회, 2012, pp. 181~200.

윤민용, 「조선후기 한궁도 연구」, 『미술사학연구』 299, 한국미술사학회, 2018, pp. 199~235.

＿＿＿, 「계화 용어를 중심으로 본 건축화의 출현과 발전」, 『미술사학보』 56, 미술사학연구회, 2021, pp. 7~29.

＿＿＿, 「조선후기, 궁중 소용 건축화와 차비대령화원 활동 연구」, 『미술사연구』 41, 미술사연구회, 2021, pp.

155~189.

유홍준, 「개화기 구한말 서화계의 보수성과 근대성」, 『구한말의 그림』, 학고재, 1989, pp. 75~93.

_____, 「이규상의 〈일몽고〉의 화론사적 의의」, 『미술사학』 4, 미술사학연구회, 1992, pp. 31~76.

_____, 「한 사대부 화가의 진보적 회화관 1」, 『가나아트』 1992년 1·2월호, pp. 183~188.

_____, 「한 사대부 화가의 진보적 회화관 2」, 『가나아트』 1992년 3·4월호, pp. 157~162.

유홍준·안영길, 「영·정조 시절의 유명한 화가들 이야기」, 『가나아트』 1991년 5·6월호, pp. 177~186.

윤진영, 「조선시대 구곡도의 수용과 전개」, 『미술사학연구』 217·218, 한국미술사학회, 1988, pp. 61~91.

_____, 「과거 관련 회화의 현황과 특징」, 『대동한문학』 40, 대동한문학회, 2014, pp. 229~269.

이강근, 「조선왕조 궁궐 건축과 정치: 세자궁의 변천을 중심으로」, 『미술사학』 22, 한국미술사교육학회, 2008, pp. 239~268.

이경화, 「북새선은도 연구」, 『미술사학연구』 254, 한국미술사학회, 2007, pp. 41~70.

이미야, 「『어전준천제명첩』에 대하여」, 『부산직할시립박물관연보』 5, 부산시립박물관, 1982, pp. 73~77.

_____, 「17세기 조선중기 경수연도의 실적」, 『부산직할시립박물관연보』 8, 부산시립박물관, 1985, pp. 41~49.

이민선, 「영조 연간의 궁중회화와 영조의 그림인식」, 『호남문화연구』 52, 전남대학교 호남학연구원, 2012, pp. 189~227.

이성미, 「조선 인조~영조 연간의 궁중연향과 미술」, 『조선후기 궁중연향문화』 권1, 한국정신문화연구원, 2003, pp. 65~138.

_____, 「『임원경제지』에 나타난 서유구의 중국회화 및 화론에 대한 관심」, 『미술사학연구』 193, 한국미술사학회, 1992, pp. 33~61.

_____, 「장서각 소장 조선왕조 가례도감의궤의 미술사적 고찰」, 『장서각소장 가례도감의궤』, 한국정신문화연구원, 1994, pp. 33~116.

_____, 「근대 한국 동양화에 미친 서양화의 영향」, 『한국 근대화 100년: 21세기를 향하여』, 제9회 한국학국제학술회의, 한국정신문화연구원·삼성문화재단, 1996, pp. 429~447.

_____, 「조선왕조 어진관계 도감의궤」, 『조선시대 어진관계도감의궤 연구』, 한국정신문화연구원, 1997, pp. 1~123.

_____, 「조선 인조~영조 년간의 궁중연향과 미술」, 『조선후기 궁중연향문화』 1, 민속원, 2003, pp. 65~138.

_____, 「조선후기 진작·진찬의궤를 통해본 궁중의 미술문화」, 『조선후기 궁중연향문화』 2, 민속원, 2005, pp. 115~197.

이원복·조용중, 「16세기말(1580년대) 계회도 신례」, 『미술자료』 61, 국립중앙박물관, 1998, pp. 63~85.

이은주·제송희, 「1795년 정조의 화성 성조와 〈서장대야조도〉 비교 분석」, 『민족문화』 56, 한국고전번역원, 2020, pp. 413~459.

이중희, 「명말청초기 서양화법 도입의 시대적 배경」, 『예술문화』 제8집, 계명대학교 예술문화연구소, 1995, pp. 17~30.

_____, 「근세 중국에 있어서 서양화법 도입에 대해서(1)」, 『미술사학연구』 207, 한국미술사학회, 1995, pp. 73~104.

_____, 「근세 중국에 있어서 서양화법 도입에 대해서(2)」, 『미술사학연구』 219, 한국미술사학회, 1998, pp. 87~122.

이태호, 「한시각의 북새선은도와 북관실경도」, 『정신문화연구』 34, 한국정신문화연구원, 1988, pp. 207~235.

_____, 「조선후기 풍속화와 기록화에 나타난 연주 장면」, 『한국학연구』 7, 고려대학교 한국학연구소, 1995, pp.

85~169.

장계수, 「동국대학교박물관 소장 〈봉수당진찬도〉」, 『불교미술』 18, 동국대학교박물관, 2007, pp. 75~101.

장진아, 「《등준시무과도상첩》의 공신도상적 성격」, 『미술자료』 78, 국립중앙박물관, 2009, pp. 61~93.

정은주, 「1760년 경진동지연행과 《심양관도첩》」, 『명청사연구』 25, 명청사학회, 2006, pp. 97~138.

_____, 「『북도능전지』와 『북도(각)능전도형』 연구」, 『한국문화』 67, 서울대학교 규장각한국학연구원, 2014, pp. 225~266.

정지수, 「영조대 《대사례도권》 연구」, 『미술문화연구』 18, 동서미술문화학회, 2020, pp. 165~188

정병모, 「『원행을묘정리의궤』의 판화사적 연구」, 『문화재』 22, 문화재관리국, 1989, pp. 96~121.

제송희, 「18세기 행렬반차도 연구」, 『미술사학연구』 273, 한국미술사학회, 2012, pp. 101~132.

_____, 「조선왕실의 가마[輦輿] 연구」, 『한국문화』 70, 서울대학교 규장각한국학연구원, 2015, pp. 259~298.

_____, 「19세기 전반 의궤반차도의 신경향」, 『미술사학연구』 288, 한국미술사학회, 2015, pp. 89~120.

_____, 「정조시대 반차도와 화성 원행」, 『정조, 8일간의 수원행차』, 수원화성박물관, 2015, pp. 276-319.

_____, 「조선후기 국왕의 어좌 연구」, 『미술사연구』 42, 미술사연구회, 2022, pp. 7~40.

제송희·김영선, 「조선후기 무위의 상징 대기치 고증」, 『헤리티지: 역사와 과학』 54-4, 국립문화재연구원, 2021, pp. 154~175.

조지 뢰어(George Loehr), 김나라 역, 「청 황실의 서양화가들」, 『미술사연구』 7, 미술사연구회, 1993, pp. 89~103.

진준현, 「〈영조신장연화시도〉육첩병풍에 대하여」, 『서울대학교박물관연보』 5, 서울대학교박물관, 1993, pp. 37~57.

_____, 「영조, 정조대 어진도사와 화가들」, 『서울대학교박물관연보』 6, 서울대학교박물관, 1994, pp. 19~72.

_____, 「숙종대의 어진도사와 화가들」, 『고문화』 46, 한국대학박물관협회, 1995, pp. 89~119.

_____, 「숙종의 서화취미」, 『서울대학교박물관연보』 7, 서울대학교박물관, 1995, pp. 3~37.

허영환, 「조선왕조 전기 계회도고」, 『공간』 213, 공간사, 1985, pp. 76~83

홍선표, 「고려시대 회화론 소고」, 『예술논문집』 20, 예술원, 1981, pp. 131~41.

_____, 「조선후기의 회화관: 실학파의 회화관을 중심으로」, 『산수화』, 중앙일보 계간미술, 1982, pp. 221~226.

_____, 「조선초기의 회화관」, 『제3회 국제학술회의논문집』, 한국정신문화연구원, 1984, pp. 597~617.

_____, 「이규보의 회화관」, 『미술자료』 39, 국립중앙박물관, 1987, pp. 28~45.

_____, 「조선 후기의 서양화관」, 『한국현대미술의 흐름』, 석남 이경성선생 고희기념 논총, 일지사, 1988, pp. 154~165.

_____, 「조선전기 회화의 사상적 기반」, 『한국사상사대계』 4, 한국정신문화연구원, 1991, pp. 535~566.

_____, 「조선후기 통신사 수행화원의 파견과 역할」, 『미술사학연구』 205, 한국미술사학회, 1995, pp. 5~19.

_____, 「조선후기 한·일간 화적의 교류」, 『미술사연구』 11, 미술사연구회, 1997, pp. 3~22.

황정연, 「조선시대 능비의 건립과 어필비의 등장」, 『문화재』 42, 국립문화재연구소, 2009, pp. 20~49.

_____, 「수교도로 본 조선시대 왕세자의 관례와 행사기록화」, 『조선왕조 행사기록화』, 국립문화재연구소, 2011, pp. 128~139.

Park, Jeong-hye, "The Court Music and Dance in the Royal Banquet Paintings of the Choson Dynasty", *Korea Journal*, vol. 37 no. 3, Seoul: UNESCO, Autumn 1997, pp. 123~144.

5. 미술사학 외 분야 논문

강문식, 「영조대 준천 시행과 그 의의」, 『영조의 국가정책과 정치이념』, 한국학중앙연구원 출판부, 2012, pp. 189~253.
강신엽, 「조선시대 대사례의 시행과 그 은영: 『대사례의궤』를 중심으로」, 『조선시대사학보』 16, 조선시대사학회, 2001, pp. 1~41.
강신항, 「의궤연구서설」, 『장서각소장 가례도감의궤』, 한국정신문화연구원, 1994, pp. 1~32.
권은나, 「숙종대 칭경론의 제기와 시행」, 『조선시대사학보』 97, 조선시대사학회, 2021, pp. 173~200.
권주렴, 「국립국악원 소장 〈임인진연도병〉에 대한 서사(1)」, 『국악원논문집』 46, 국립국악원, 2022, pp. 243~268.
김동욱, 「조선시대 종묘 정전 및 영녕전의 건물 규모의 변천」, 『문화재』 24, 국립문화재연구소, 1988, pp. 1~14.
김문식, 「정조의 화성 경영과 문헌 배포」, 『규장각』 23, 서울대학교 규장각한국학연구원, 2000, pp. 89~111.
＿＿＿, 「1719년 숙종의 기로연 행사」, 『사학지』 40, 단국사학회, 2008, pp. 25~47.
＿＿＿, 「조선시대 『국가전례서』의 편찬 양상」, 『장서각』 21, 한국학중앙연구원, 2009, pp. 79~104.
＿＿＿, 「『의궤사목』에 나타나는 의궤의 제작과정」, 『규장각』 37, 서울대학교 규장각한국학연구원, pp. 157~187.
＿＿＿, 「조선시대 궁궐의 동궁 건물」, 『사학지』 54, 단국사학회, 2017, pp. 37~69.
김원길, 「지봉 종택 소장 홍정당친정도·선온도 화병」, 『안동문화연구』 2, 안동문화연구회, 1987, pp. 105~115.
김병하, 「계의 사적 고찰」, 『경상학보』 7, 중앙대학교 경상대학 경상학회, 1958, pp. 57~119.
김수아, 「제조와 전악의 음악 활동 고찰」, 『한국음악사학보』 53, 한국음악사학회, 2014, pp. 37~100.
김종수, 「조선시대 궁중연향 고찰: 진연을 중심으로」, 『한국공연예술연구논문선집』 6, 한국예술종합학교 전통예술원, 2002, pp. 143~171.
＿＿＿, 「조선 후기 내연 의례 변천」, 『온지논총』 35, 온지학회, 2013, pp. 415~453.
김종태, 「궁궐 공간 표현 용어의 가변성: 왕의 사적 공간 '대내', '자내'를 중심으로」, 『고궁문화』 8, 국립고궁박물관, 2015, pp. 9~38.
김지영, 「18세기 화원의 활동과 화원화의 변화」, 『한국사론』 32, 서울대학교 국사학과, 1994, pp. 1~68.
김지영, 「영조대 친경의식의 거행과 『친경의궤』」, 『한국학보』 107, 일지사, 2002, pp. 55~86.
나영훈, 「『의궤』를 통해 본 조선후기 도감의 구조와 그 특성」, 『역사와 현실』 93, 한국역사연구회, 2014, pp. 235~296.
남상숙, 「무신년 진찬도에 관한 고찰」, 『국악원논문집』 3, 국립국악원, 1991, pp. 5~26.
박광용, 「정조의 현륭원행과 시흥」, 『시흥군지』, 시흥군지편찬위원회, 1983, pp. 283~323.
박상환, 「조선시대 기로소 연구」, 『변태섭박사화갑기념 사학논총』, 1985, pp. 241~268.

박승희·심승구, 「순조대 무동의 역할과 예술사적 의미」, 『한국무용연구』 35-4, 한국무용연구학회, 2017, pp. 115~144.

박종배, 「조선시대 성균관 대사례의 시행과 의의」, 『교육사학연구』 13, 교육사학회, 2003, pp. 33~58.

박해모·정지훈, 「『승정원일기』를 통해 살펴본 영조의 송절차 복용에 관한 연구」, 『한국의사학회지』 34-2, 한국의사학회, 2021, pp. 117~126.

송방송, 「기축년『진찬의궤』의 공연사료적 성격: 음악자료와 정재자료를 중심으로」, 『한국문화』 16, 서울대학교 한국문화연구소, 1995, pp. 127~180.

송지원, 「조선시대 소년 무용수, 무동의 존재 양상」, 『한국음악연구』 48, 한국국악학회, 2010, pp. 293~312.

송혜진, 「임인년『진연병풍』 9폭의 그림」, 『국악원논문집』 1, 국립국악원, 1989, pp. 93~119.

_____, 「조선조 진풍정에 대한 연구」, 『국악원논문집』 2, 국립국악원, 1990, pp. 79~102.

_____, 「중종조 사연 양상을 통해본 주악도상 분석: 〈중묘조서연관사연도〉」, 『한국음악연구』 50, 한국국악학회, 2011, pp. 148~171.

_____, 「영조시대 연향의 의의와 관련 문헌」, 『영조대왕자료집 I: 해제』, 한국학중앙연구원, 2012, pp. 113~144.

_____, 「영조조 궁중연향 기록과 도상」, 『한국음악문화연구』 8, 한국음악문화학회, 2016, pp. 83~121.

신경숙, 「조선조 외연의 성악정재, 「가자」」, 『시조학논총』 23, 한국시조학회, 2005, pp. 189~212.

신병주, 「영조대 대사례 실시와『대사례의궤』」, 『한국학보』 106. 일지사, 2002, pp. 61~90.

심승구, 「조선시대 대사례의 설행과 정치·사회적 의미」, 『한국학논총』 32, 국민대학교 한국학연구소, 2009, pp. 277~311.

_____, 「효명세자의 삶과 예술」, 『한국무용연구』 36-4, 한국무용연구학회, 2018, pp. 141~162.

심예원, 「1744년(영조 20) 영조의 기로소 입사 의례와 정치적 의미」, 『조선시대사학보』 96, 조선시대사학회, 2021, pp. 85~112.

안유경, 「『국조오례의』와 그 속보편의 편찬과정 및 내용」, 『유교문화연구』 16, 유교문화연구소, 2010, pp. 63~96.

염정섭, 「조선후기 한성부 준천의 시행」, 『서울학연구』 11, 서울시립대학교 서울학연구소, 1998, pp. 83~111.

오용섭, 「버클리대학 아사미문고의 선본」, 『서지학보』 30, 한국서지학회, 2006, pp. 279~308.

우경섭, 「정조대『시강원지』편찬과 그 의의」, 『태동고전연구』 26, 한림대학교 태동고전연구소, 2010, pp. 87~120.

유봉학, 「조선후기 풍속화 변천의 사상사적 검토」, 『간송문화』 36, 한국민족미술연구소, 1989, pp. 43~62.

유송옥, 「조선시대 궁중의궤에 나타난 반차도」, 『풍속화』 한국의 미 19, 중앙일보 계간미술, 1988, pp. 188~193.

유승희, 「조선후기 청계천의 실태와 준천작업의 시행」, 『도시역사문화』 3, 서울역사박물관, 2005, pp. 127~159.

육수화, 「조선시대 세자시강원의 교육과정」, 『장서각』 11, 한국정신문화연구원, 2004, pp. 129~181.

윤사순, 「조선조 예사상의 연구」, 『동양학』 13, 단국대학교 동양학연구소, 1983, pp. 219~33.
윤정, 「숙종 45년, 국왕의 기로소 입소 경위와 그 정치적 함의」, 『역사문화연구』 43, 한국외국어대학교 역사문화연구소, 2012, pp. 3~53.
＿＿＿, 「숙종 14년 태조 영정 모사의 경위와 정계의 인식」, 『한국사연구』 141, 한국사연구회, 2008, pp. 157~195.
＿＿＿, 「18세기 경복궁 구지의 행사와 의례: 영조대를 중심으로」, 『서울학연구』 25, 서울시립대학교 서울학연구소, 2005, pp. 192~225.
＿＿＿, 「영조의 경희궁 개호와 이어의 정치사적 의미」, 『서울학연구』 34, 서울시립대학교 서울학연구소, 2009, pp. 31~63.
＿＿＿, 「정조의 본궁 제의 정비와 '중흥주' 의식의 강화」, 『한국사연구』 136, 한국사연구회, 2007, pp. 179~216.
＿＿＿, 「정조의 세자 책례 시행에 나타난 '군사' 이념」, 『인문논총』 57, 서울대학교 인문학연구원, 2007 pp. 271~298.
이건상, 「〈북새선은도〉와 북관수창록」, 『미술자료』 52, 국립중앙박물관, 1993, pp. 129~167
이경구, 「1740년(영조 16) 이후 영조의 정치 운영」, 『역사와 현실』 53, 한국역사연구회, 2004, pp. 36~38.
이근호, 「조선후기 국왕 어제류의 의미와 연구 동향」, 『조선시대사학보』 79, 조선시대사학회, 2016, pp. 187~210.
이민아, 「영조대 이후 궁궐 내 세자공간 운용과 변화의 정치적 의미」, 『조선시대사학보』 103, 조선시대사학회, 2022, pp. 437~471.
＿＿＿, 「효명세자·헌종대 궁궐 영건의 정치사적 의의」, 『한국사론』 54, 서울대학교 국사학과, 2008, pp. 187~257.
이을호, 「예 개념의 변천과정」, 『대동문화연구』 4, 성균관대학교 대동문화연구소, 1967, pp. 181~197.
이홍렬, 「낙남헌방방도와 혜경궁홍씨의 일주갑」, 『사총』 12·13, 고대사학회, 1968, pp. 519~535.
＿＿＿, 「사마시 출신과 방회의 의의: 임오사마방회지도에 나타난 관원사회 공동 의식」, 『사학연구』 21, 한국사학회, 1969, pp. 93~122.
이욱, 「조선후기 종묘 증축과 제향의 변화」, 『조선시대사학보』 61, 조선시대사학회, 2012, pp. 153~194.
이은주, 「조선시대 백관의 시복과 상복 제도 변천」, 『복식』 55-6, 한국복식학회, 2005, pp. 38~50.
이훈상, 「조선후기 지방 파견 화원들과 그 제도 그리고 이들의 지방 형상화」, 『동방학지』 144, 연세대학교 국학연구원, 2008, pp. 305~366.
임미선, 「『기사진표리진찬의궤』에 나타난 궁중연향의 면모와 성격」, 『국악원논문집』 7, 국립국악원, 1995, pp. 163~186.
임민혁, 「대한제국기 『대한예전』의 편찬과 황제국 의례」, 『역사와실학』 34, 역사실학회, 2007, pp. 153~195.
임영선, 「조선시대 등가와 전상악」, 『국악원논문집』 36, 국립국악원, 2017, pp. 257~280.
임혜련, 「조선 영조대 친잠례 시행과 의의」, 『장서각』 25, 한국학중앙연구원 장서각, 2011, pp. 113~135.
장기근, 「예의 정신과 활용」, 『중국학보』 10, 한국중국학회, 1969, pp. 51~66.

정구복, 「쌍매당 이첨의 역사서술」, 『동아연구』17, 서강대학교 동아연구소, 1989, pp. 281~311.
정홍준, 「임진왜란 직후 통치체제의 정비과정: 성리학적 질서의 강화를 중심으로」, 『규장각』11, 서울대학교 규장각, 1988, pp. 31~47.
조경아, 「그림으로 읽는 조선시대의 춤 문화 I: 왕실 공간의 춤 그림」, 『무용역사기록학』55, 무용역사기록학회, 2019, pp. 275~315.
_____, 「그림으로 읽는 조선시대의 춤 문화 II: 관아 공간의 춤 그림」, 『무용역사기록학』58, 무용역사기록학회, 2020, pp. 171~202.
_____, 「그림으로 읽는 조선시대의 춤 문화 III: 사적공간의 춤 그림」, 『무용역사기록학』62, 무용역사기록학회, 2021, pp. 125~152.
조흥윤, 「한국장황사료(1): 영정모사도감의궤」, 『동방학지』57, 연세대학교 국학연구원, 1988, pp. 177~195.
지두환, 「국조오례의 편찬과정(1)」, 『부산사학』9, 부산사학회, 1985, pp. 145~180.
한충희, 「조선 세조-성종대의 가자 남발에 대하여」, 『한국학논집』12, 계명대학교 한국학연구소, 1985, pp. 165~204.
허문행, 「1741년 작《경현당갱재첩》」, 『미술자료』102, 국립중앙박물관, 2022, pp. 98~121.
허용호, 「『뎡니의궤』를 통해 살펴본 화성 낙성연의 전모와 전통연희사적 가치」, 『민족문화연구』85, 고려대학교 민족문화연구원, 2019, pp. 289~317.
허태용, 「정조의 계지술사 기념사업과 『국조보감』편찬」, 『한국사상사학』43, 한국사상사학회, 2013, pp. 185~213.
홍순민, 「고종대 경복궁 중건의 정치적 의미」, 『서울학연구』29, 서울시립대학교 서울학연구소, 2007, pp. 57~82.
황원구, 「이조 예학의 형성과정」, 『동방학지』6, 연세대학교 동방학연구소, 1963, pp. 239~263.
宮崎市定(미야자키 이치사다), 「宣祖時代の科擧恩榮宴圖について」, 『朝鮮學報』第二十九輯, 朝鮮學會, 1963, pp. 1~24.
Black, Kay E. and Edward W. Wagner, "Chaekkori Painting: A Korean Jigsaw Puzzle", *Archives of Asian Art* XLVI, Newyork, N. Y. : ASTA Society, 1993, pp. 63~75.
Haboush, JaHyun Kim, "Public and Private in the Court Art of Late Eighteenth Century Korea", *Korean Culture*, vol. 14 no. 2. Los Angeles : Korean Culture Service, 1993 Summer, pp. 14~21.

6. 학위논문

고대원, 「조선 숙종의 치병에 관한 『승정원일기』의 기록 연구」, 경희대학교 대학원 기초한의과학과 박사학위논문, 2015.
김수진, 「조선 후기 병풍 연구」, 서울대학교 대학원 고고미술사학과 박사학위논문, 2017.
박은경, 「조선 후기 왕실 가례용 병풍 연구」, 서울대학교 대학원 고고미술사학과 석사학위논문, 2012.

박혜인, 「조선 후기 왕세자 관련 궁중기록화 연구」, 한국학중앙연구원 한국학대학원 미술사학전공
　　　　석사학위논문, 2017.
윤민용, 「동아시아 시각에서 본 조선 후기 궁중 소용 건축화 연구」, 한국학중앙연구원 한국학대학원
　　　　미술사학전공 박사학위논문, 2021.
윤진영, 「조선시대 계회도 연구」, 한국정신문화연구원 한국학대학원 예술전공 박사학위논문, 2003.
＿＿＿, 「조선시대 구곡도 연구」, 한국정신문화연구원 한국학대학원 예술전공 석사학위논문, 1997.
이수미, 「국립중앙박물관 소장 〈태평성시도〉 병풍 연구」, 서울대학교 대학원 고고미술사학과
　　　　박사학위논문, 2004.
이해웅, 「조선시대 현종, 숙종, 경종, 영조의 질병에 대한 연구」, 동의대학교 대학원 한의학과
　　　　박사학위논문, 2005.
장영기, 「조선시대 궁궐 정전·편전의 기능과 변화」, 국민대학교 대학원 국사학과 박사학위논문, 2012.
정다운, 「〈화성전도〉 병풍 연구」, 한국학중앙연구원 한국학대학원 미술사학전공 석사학위논문, 2020.
정병모, 「조선시대 후반기 풍속화의 연구」, 동국대학교 대학원 미술사학과 박사학위논문, 1991.
제송희, 「조선시대 의례 반차도 연구」, 한국학중앙연구원 한국학대학원 미술사학전공 박사학위논문, 2013.
하영아, 「조선시대 계회도 연구 : 16·17세기 작품을 중심으로」, 이화여자대학교 대학원 미술사학과
　　　　석사학위논문, 1993.
황원구, 「근세 한중의 학술교류와 예론에 관한 제문제」, 연세대학교대학원 사학과 박사학위논문, 1983.

찾아보기

ㄱ

『간이집』 56
《갑인춘친정계첩》 276, 280, 281
『갑자년계병등록』 69, 219, 222, 223, 226
『갑자진연의궤』 110, 211, 213, 216, 579
〈갑진기사계첩〉 368, 370
〈강계영상사부도〉 549, 551
〈강녕전내진찬도〉 636, 637, 650
강사상 77
강현 120, 150
강희언 494
〈결성범주도〉 494
『경국대전』 19, 102, 116, 322, 375
〈경기감영도〉 354, 497, 513
『경모궁의궤』 395
〈경복궁도〉 314
〈경복궁행사도〉 309
경빈김씨 576, 624
〈경우궁도〉 516, 517
『경운궁중건도감의궤』 728
《경이물훼》 321
《경종신축친정계병》 175, 178, 270, 272
〈경현당갱재첩〉 203, 205, 258, 259, 262, 367, 369, 370
〈경현당석연도〉 121, 141, 203, 205, 370, 754
〈경현당선온도〉 191, 201, 203, 205, 370, 754
〈경현당수작연도〉 241
〈경현당수작연도기〉 246, 250
〈경현당칭경하의도〉 246
『고금도서집성』 490
『고금상정례』 18
『고려사』 18, 23~25, 30
고정삼 137, 145, 191
《고종두진진찬도병》 629~631, 637, 640, 641, 672, 772
《고종신축진연도병》 672, 734, 756, 757, 762, 766, 768, 770, 772
《고종신축진찬도병》 672, 721, 729, 731, 732, 770, 772
《고종임인사월진연도병》 672, 741, 746, 755, 756, 770, 771
《고종임인십일월진연도병》 757, 770
《고종임진진찬도병》 604, 629, 650, 655, 734, 756, 757
《고종정해진찬도병》 629, 640, 641, 672, 730, 772
공민왕 73
공성왕후 101
〈곽분양행락도〉 497
〈관례도〉 39
『관례책저도감의궤』 40
『광크록』 241, 250
〈괴원계첩〉 50
구선복 324, 362, 363, 377
구윤옥 255, 362, 363
『국조상례보편』 20, 183
『국조속오례의』 19, 20, 23, 26~28, 182~184, 289, 568, 669
『국조속오례의보』 20, 23, 26~28, 182
『국조속오례의서례』 109, 184, 216, 217, 288, 289, 302, 303, 669, 670
『국조오례의』 19, 20, 23, 26, 27, 101, 182, 210, 287, 288, 289, 557, 568, 667~669
『국조오례의서례』 19, 94, 95, 174, 287, 288, 403

『국조오례통편』 20,
『국혼정례』 183
〈궁궐도〉 516, 517
『궁궐지』 281
『궁원의』 395
〈궁정조하도〉 716
〈궁중숭불도〉 84
권근 117, 118
권두인 157
권벌 157
〈근정전진하도〉 631, 636
〈금오계첩〉 58
〈금오계회도〉 57
〈기로세련계회도〉 494, 495
『기로소관제』 119, 747
『기묘년계병등록』 223, 226
《기사경회첩》 69, 187~191, 198, 201, 203, 207, 209, 213, 230, 231, 239, 366, 368~370, 673, 747, 754, 755
《기사계첩》 69, 118, 120, 121, 123, 137, 145, 148, 150, 151, 154, 155, 187, 191, 198, 201, 203, 205, 207, 209, 226, 367~370, 614, 673, 754, 755
〈기사사연도〉 123, 148, 150, 370
『기사지』 151, 241
『기사진표리진찬의궤』 459, 579, 586, 589, 591
《기산풍속화첩》 663
〈기영각시첩〉 229, 230, 231, 238, 367~371, 386
〈기영관선온도〉 240
『기축진찬의궤』 591, 604, 605, 610, 613, 626, 627, 716, 773
『기해진연의궤』 110, 141, 579
김건종 508, 510, 587
김국표 222
김귀영 77
김기락 641, 649
김덕성 494

김두량 494
김득신 419, 428, 429, 445, 477, 510, 587
김명원 508, 510
김방걸 165
김사목 525
김상복 238, 246, 250, 362, 363
김상숙 250
김상철 255, 383
김상헌 56
김수항 56
김수흥 157
김연 150
김우항 120, 139
김유 121
김유경 189
김육 118
김은종 508, 510
김재로 187, 188, 280
김정휘 222
김제겸 148
김제순 631, 641
김종린 444
김주신 110
김준근 663
김진귀 103
김진여 137, 154, 155
김창집 120, 145, 148, 198
김첨 35
김치항 255
김하종 508, 510
김한구 239, 251, 254, 320, 362, 363
김홍도 157, 250, 429, 465, 477, 494, 499, 510, 546, 663
김화진 377
김희성 329, 331, 332, 357, 363
김희수 165

ㄴ

〈낙남헌방방도〉 445, 446, 461, 465, 467
〈낙남헌양로연도〉 445, 446, 459, 461, 462
남공철 525, 526, 545
남몽뢰 157
남언욱 203
〈내사보묵첩〉 262
노시빈 222
〈뇌공도〉 494

ㄷ

단경왕후 63, 157
『대당개원례』 18
〈대사도〉 289, 302, 303
『대사례갱진첩』 258
《대사례도》 289, 295, 303, 304, 306, 546
『대사례의궤』 289, 302, 306, 424
〈대왕대비전의장도〉 39
〈대쾌도〉 663
『대한예전』 21, 763
〈도성대지도〉 347
『동고유고』 56
《동국여도》 355
〈동궐도〉 277, 281, 349, 377, 502, 503, 508, 510, 511, 513, 516, 517, 523, 526, 575, 595, 614, 686, 699, 717
『동주집』 56
〈득중정어사도〉 445, 446, 461, 473, 476
《등준시무과도상첩》 308, 444

ㅁ

〈맹견도〉 661
맹사성 287
〈면사기부제구〉 263
〈명묘서총대연회도〉 85, 97

〈명묘조서총대시예도〉 77, 91, 179
명성왕후 103, 413, 650, 705
〈명정전되진찬도〉 604, 614, 650, 773
〈명정전진찬도〉 613
명헌태후 → 효정왕후
『명황계감』 31
〈모화관친림시재도〉 335, 352, 354
목내선 63
《무신친정계첩》 276, 277, 281, 284, 285
『무자진작의궤』 508, 591, 595, 613, 626, 627, 658
『묵재집』 56
『문곡집』 56
〈문묘도〉 174
〈문묘향사배열도〉 532
〈문선왕묘도〉 462, 490
문언박 117
문효세자 375~378, 386, 387, 574, 665, 695, 698
〈문효세자보양청계병〉 386, 490, 637, 663
《문효세자책례계병》 374, 377, 378, 383, 386, 387, 499, 565, 613, 678, 695, 696
『문희묘영건청등록』 486
〈미원계회도〉 52
〈미인화장〉 663
민종현 304, 395, 396, 423

ㅂ

박지현 77
박기준 508, 627, 641
박동보 137, 154
박성원 189
박순 77
박용기 641, 649, 655, 728, 735, 740, 746, 775, 776
박용훈 641, 649, 655, 728, 735, 746, 775, 776
박익령 303
박인수 508, 510, 587

박정현 641, 649
박종환 510
박창수 775, 776
박태항 150
박희서 510, 590, 613
박희영 510, 590
〈반궁도〉 303, 304, 544
배상익 75
배응경 75
백거이 117
백은배 627, 631, 637, 641, 649
『백헌집』 56, 69
변용규 510
〈병오친정도〉 273, 281
〈본소사연도〉 191, 207, 370
〈본아전도〉 172
〈봉배귀사도〉 123, 145, 205, 207
〈봉수당진찬도〉 445~447, 453, 458, 459, 496,
 548, 586, 611, 773
〈북궐조무도〉 494
《북새선은도》 41, 84, 295

ㅅ

사도세자 184, 231, 240, 259, 395, 416, 419, 420,
 423, 424, 444, 473, 477, 576
사마광 117, 187
〈사부빈객배례도〉 549, 551
〈사악선귀사도〉 191, 205, 207
〈사옹원계회도〉 53, 92
〈사직단〉 490
《사직단국왕친향도병》 398
〈사찬첩〉 262, 263
〈산릉도감제명록〉 50, 61
〈산해관외도〉 174, 370
〈삼공불환도〉 157, 162
〈상대계첩〉 58

〈상대계회도〉 56, 58
『상방정례』 183
상진 91
『상호도감의궤』 413
서거정 52
〈서궐도안〉 513, 516, 517, 575, 677
서명응 230
서순표 631, 641
《서연회강의》 549, 551, 557
〈서원아집도〉 494
서원희 641, 649, 775
〈서장대야조도〉 445~467, 490
〈서총대시연도〉 85
〈서총대친림사연도〉 76, 85, 91, 94, 97, 108, 114,
 171, 179, 258
〈서총대친림연회도〉 85, 95
석경희 396
『선원보략』 120
선의왕후 182
『성역의궤』 424~426, 428, 472, 486, 490, 496, 497
소덕기 108
소현세자 60, 185, 545, 568, 573
『속대전』 182, 188, 375
〈속절삭망의도〉 402, 410, 416
손식 77
송병화 649
송인명 187
《수교도첩》 546, 548, 557, 565, 573, 574
〈수문상친림관역도〉 335, 346, 352
수빈박씨 517
『수작갱운록』 241, 250
『수작의궤』 241, 250
〈수폐도〉 544
〈수하도〉 545
《숙종신미친정계병》 165, 175, 178, 179, 272
《숙천제아도》 224, 225
순원왕후 417, 508, 524, 576, 579, 586, 587, 590,

595, 604, 610, 611, 614, 628, 678, 721, 726
《순조기축진찬도병》 595, 604, 611~614, 627, 650, 660, 661, 772
순회세자 63, 376
〈숭정전갑자진연도병〉 69, 141, 211, 213, 216, 613
〈숭정전진연도〉 69, 70, 92, 111, 114, 115, 141, 218, 222, 258
〈숭정전진하전도〉 121, 140, 191, 201, 370, 673
『승정원일기』 216, 224, 238, 326, 334
『시강원지』 376
『시경』 23, 212
《시민당도첩》 548, 568, 573
〈시민당야대지도〉 174
〈시사관상벌도〉 304
〈시사도〉 295, 303, 304
〈신관도임축연도〉 663
신광수 207
신광현 661
신사원 148
신석규 303
신윤복 497, 663
신의왕후 310
신임 120, 148
신정왕후 416, 524, 576, 614, 628~630, 640, 649, 650, 678, 679, 721, 726
신정하 69, 114
『신축진연의궤』 735, 740
『신축진찬의궤』 726, 728, 729, 765
신한창 444
심광언 92
《심양관도첩》 174, 186, 370
심정진 92
심희수 118
『쌍매당협장집』 47

ㅇ
『악학궤범』 110
안견 37, 74
안평대군 74
〈알성시은영연도〉 76, 77, 84, 92, 179
『양촌집』 117
〈어사도〉 295, 302~304
《어전준천제명첩》 362, 363
『어제갱진첩』 258
『어제문업』 322
〈어제사기신첩〉 262, 263, 266, 367
어제어필 189, 226, 262, 328, 329, 331, 332, 334, 365
『어제준천명』 322
『어제친정갱진첩』 258
〈어첩봉안도〉 121, 137, 139, 145
〈역대제왕묘도〉 174
〈연당야유〉 663
『연산군일기』 61, 286
〈연융대도〉 355
〈연융대사연도〉 335, 355
염제신 73
〈영녕전전도〉 402, 409, 416
〈영묘조구궐진작도〉 211, 311, 315, 320, 321
〈영ᄉ각송〉 231, 238, 239, 240, 368, 370
〈영수각어첩친제도〉 747
〈영수각친림도〉 191, 198 201, 230, 231, 370, 747, 754
『영조갑자진연의궤』 213, 216
《영조병술년진연도병》 211, 251, 254, 366, 368
〈영조사마도〉 273
〈영조사옹원사마도〉 254, 255, 258, 366
〈영조을묘친정후선온계병〉 170, 267, 272, 315, 367, 368
《영조을유기로연·경현당수작연도》 211, 239, 240, 250, 369
〈영화당친림사선도〉 335, 348, 349, 362, 363

〈영화역도〉 486, 490
〈영화정도〉 486
〈예합습강도〉 549, 550
오도일 164, 165
〈오향친제반차도〉 402, 412, 416
〈오향친제설찬도〉 402, 411, 416
〈오향친제친행성기성생의도〉 402, 409, 416, 418
〈온릉봉릉도감계병〉 63, 157, 165
〈왕복도〉 532, 544
《왕세자두후평복진하계병》 69, 387, 573, 673, 687, 694~696, 698, 705
《왕세자입학도첩》 524~526, 546~549, 551, 573, 574
〈왕세자책례계병〉 68, 157, 378
〈왕세자책례도감계병〉 63, 156, 378
〈왕세자탄강계병〉 68, 157, 165
〈왕세자탄강진하계병〉 673, 698, 705, 713
왕유 157
원경하 219, 302
『원행을묘정리의궤』→『정리의궤』
유경룡 631, 641
유근 118
유숙 631, 641, 663
유연호 631, 641
유은지 39
유의양 20, 376
유자량 47
유한신 255
육기 29
윤광호 401
윤덕희 95
윤두서 95, 96
윤석근 428, 429
윤선도 96
윤양래 189, 203, 207
윤원거 259
윤의중 96

윤지언 207
〈은대계회도〉 52, 56
〈을사친정계병〉 490, 496, 497
《의령남씨가전화첩》 320, 321
의빈성씨 378
『의소묘영건청의궤』 486
의인왕후 101
이가환 20
이거이 117, 118
이경석 56, 69
이규상 30, 31
이기성 641, 649
이매 187
이맹휴 20
이명규 428, 429, 511, 587
이명예 444
이명유 510
이민구 56
이병 239, 254
이색 73
이선부 120
이성룡 189, 191, 203, 207
이수광 49, 53
이수민 510, 613, 641
이숙 240, 568
이승소 48
이식 60, 75, 76
이요 219
이유李溆, 영순군 111
이유李楡, 학성군 239, 255
이유李濡, 110, 120
이유원 705
이유수 311
이윤민 510, 587
이은상 63, 157
이의방 137, 191
이의현 189, 205

이이명 69, 114
이익정 255, 308
이인담 510
이인문 428, 429, 445, 477, 510
이인식 510
이인징 150
이재면 630
이재원 630
이정보 230, 238, 240, 303
이정주 510
이조원 255
이종근 396
이종성 205
이직 216
이진기 189, 203
이집 119
이창수 307, 362, 363
이창의 324, 362, 363
이첨 47
이최방 191
이최응 630
이춘기 308
이택무 510
이하원 189
이한철 627, 631, 637, 641
이행 60
이현일 165, 170
이형만 207, 270
이호관 510
이환 110
이효빈 510
〈익종관례진하계병〉573, 574, 673, 677~679, 687, 717
인숙원빈 홍씨 444
인순왕후 50
인원왕후 123, 150, 182, 211, 213, 310, 311, 331, 668

『인원왕후육존호존숭도감의궤』39
〈인정전진연도첩〉68, 69, 103, 108, 109, 111, 114, 115, 141, 251
〈인정전진연지도〉109, 216, 217
〈인정전진하도〉615, 631
〈인정전진하도병〉713
〈인정전책봉도〉378, 383, 565
〈일기세초지도〉61
임방 120, 121, 123, 139, 140
임세엽 222
임우춘 226
임정원 148
『임진진찬의궤』629, 655, 767, 773
〈입학도〉545

ㅈ

〈자경전내진찬도〉604, 610, 612, 614
『자경전진작정례의궤』509, 591, 595, 658
〈자경전진찬도〉611, 613
〈작헌도〉527, 532, 544, 548
장경주 191
장광 444
장동혁 631, 641
장득만 137, 191
장렬왕후 103
장시흥 444
장우 33
『장종수견의궤』184
장즌량 510
장태흥 137, 154
장한종 428, 429, 444, 477, 510
장헌세자→사도세자
적겸모 187
전만호 137
전수묵 641, 649, 775
〈전알의도〉402, 410, 416

전재성 510
전학문 631, 641
정경세 568, 573
『정리의궤』 303, 419, 421~429, 445~447, 458, 461, 462, 465, 468, 472, 473, 476, 480, 486, 490, 546, 579, 586, 587, 590, 591, 655, 757, 773
정선 280, 314, 331, 357
정성왕후 213, 331
정수기 189, 203, 276,
정순왕후 184, 211, 239, 310, 331, 726
〈정아조회지도〉 670
정약용 50, 369
정원순 203
정익 63
정재륜 110
정존겸 378
정태화 33, 568
『정해진찬의궤』 629, 649
정호 120
정홍구 641, 649
정홍래 191
《제신제진도첩》 362
〈조대비사순칭경진하계병〉 673, 678, 687, 698, 699, 704
조만영 524, 679
조명리 203, 205, 219
조석명 189
조석진 641, 735, 746, 775
〈조선열성조능행도〉 452
조영석 30
조원명 189
조재홍 631, 641, 655, 728, 775
조창희 191
조태채 110
조평 510
조홍우 332

『종묘영녕전설비보관품성책』 403
『종묘의궤』 403, 411, 412, 418
『종묘의궤속록』 403
〈종묘전도〉 402, 403, 409, 416
《종묘향의도병》 388, 396, 397, 401~403, 413, 416~418
〈종묘향의서병〉 417
〈종친부〉 224
〈종친부사연도〉 69, 219, 222~225
『주례』 18, 21, 22, 200, 287
주자 23
《준천계첩》 69, 185, 332, 333
《준천당랑시사연구첩》 362
〈준천도첩〉 327
『준천사실』 324~326, 352
《준천시사열무도》 332
《준천첩》 332, 333
〈중묘조서연관사연도〉 76, 77
『중조제사직장』 19
〈중희당수책도〉 378
〈진연반차도〉 39, 114, 216
〈진하계병〉 386, 486, 686, 687
〈진하도〉 712

ㅊ

〈천신의도〉 402, 410, 416
철인왕후 416, 576, 630
청선군주 422
청연군주 422
『청음집』 56
〈초구도〉 661
최규서 120, 139, 141
최당 47, 117
최도항 226
최득현 428, 429, 444
최립 56

최석정 69, 108, 110
최항 74
최효달 510
〈춘계방양사선입정배례도〉 549, 550
『춘관지』 20, 182
『춘관통고』 20, 23, 28, 389, 668, 669
〈출궁도〉 526, 547
『친경의궤』 183, 184
〈친림광화문내근정전정시시도〉 311, 315, 367
〈친림선온도〉 231, 238~240, 368, 370
〈친상책보의도〉 402, 413, 416
『친잠의궤』 184
〈친정·선온도〉 272, 273
『친정일어제갱진첩』 258

ㅌ, ㅍ, ㅎ
『태상지』 401
《태상향의도병》 401
〈태조망우령가행도〉 491
〈태학계첩〉 303, 304
『태학성전』 303
『태학지』 303, 544
〈통례원계회도〉 53
〈통명전야진찬도〉 625
〈통명전익일회작도〉 625
〈통명전진찬도〉 615, 624
『통전』 19

《풍속화첩》 663
〈풍우신도〉 494

학성군 → 이유李楡, 학성군
〈한강주교환어도〉 445~477, 491
『한경지략』 508
〈한궁도〉 497
한무진 226
한용귀 525

한정철 444
한종일 226, 444
한필교 224
함세위 222
해운군 223, 255
〈행궁전도〉 490
허감 226
허굉 510
허목 33
『허백정집』 56
허숙 137
허식 428
〈헌종가례진하계병〉 673, 698, 699, 705, 717
《헌종무신진찬도병》 614, 615, 627, 631, 637, 640, 641, 659~661, 672, 769, 772
현광우 203
『현사궁별묘영건청의궤』 517
《현종정미온행계병》 157
혜경궁 28, 420, 421, 423, 428, 429, 444, 453, 454, 458, 459, 476, 477, 480, 516, 576, 579, 586, 587, 658
《혜원전신첩》 497
〈호조낭관계회도〉 52, 84
홍계희 241, 324, 329, 335, 362, 363
홍귀갈 56
홍낙수 395, 396
홍만조 120, 121, 148, 150
『홍무예제』 19
홍봉한 238, 239, 251, 254, 324, 326, 328, 329, 331~335, 355, 362, 363
홍석주 445, 587
홍섬 91~93, 95
홍성민 77
홍성원 250
홍언필 56
홍의영 157
홍재룡 698, 728

홍중징 148, 150, 263
〈화성성묘전배도〉 445, 446, 461, 462, 469
『화성성역의궤』→『성역의궤』
《화성원행도병》 419, 422, 424, 425, 427, 429,
　　445~447, 453, 454, 459, 462, 476, 477, 480,
　　490, 491, 494, 496, 497, 499, 511, 527, 546,
　　614
〈화성전도〉 428, 490
〈화성행궁도〉 490
화유옹주 239
〈환어행렬도〉 445~447, 476, 477, 491, 527, 548
황서하 148
황인점 239
황흠 120, 139, 148
〈회강도〉 549, 551
《회강반차도》 546, 549, 551, 557, 574
효명세자 416, 508, 516, 523~526, 545, 546, 549,
　　574~576, 578, 579, 587, 589~591, 595, 611,
　　626, 628, 658, 673, 678, 705, 713, 771, 774
효장세자 376
효정왕후 576, 615, 624, 628, 630, 698, 720~721,
　　726, 728, 730, 731, 733, 764
효현왕후 698
〈홍정당선온도〉 165, 174
〈홍정당친정도〉 165, 171, 174

이 책을 둘러싼 날들의 풍경

한 권의 책이 어디에서 비롯되고, 어떻게 만들어지며,
이후 어떻게 독자들과 이야기를 만들어가는가에 대한 편집자의 기록

2022년 5월 30일. '혜화1117'의 열일곱 번째 책이자 출판사를 시작하고 만든 저자와의 첫 책 『조선시대 사가기록화, 옛 그림에 담긴 조선 양반가의 특별한 순간들』을 출간하다.

2022년 8월 26일. 저자로부터 '궁중기록화'에 관한 책의 출간을 제안받다. 저자는 2023년 안식년을 앞두고 지난 2000년에 출간한 『조선시대 궁중기록화』의 개정판이자 이후 연구 성과를 담은 책의 출간을 계획하고 있으며, '사가기록화'와 짝을 이루어 출간하고 싶다는 뜻을 전해오다. 오래전 절판이 되어 시중에서 구할 수 없게 된 『조선시대 궁중기록화』를 찾는 이들이 많다는 것을 알고 있던 편집자는 '사가기록화'와 더불어 조선시대 기록화를 총집성할 수 있을 거라는 기대로 흔쾌히 동의하다. 더불어 저자의 존재를 처음 알게 된 것이 바로 『조선시대 궁중기록화』라는 사실, 그 책과 오랜 시간이 흐른 뒤 이렇게 인연을 이어갈 수 있게 된 것을 기쁘게 여기다.

2022년 9월. 만만치 않은 분량과 작업의 강도, 편집자 혼자 꾸려가는 출판사의 여러 상황을 헤아린 저자의 여러 배려를 받아 출간계약서를 작성하다. 2023년 안식년에 들어가는 대로 원고 집필을 시작, 2024년 출간을 하는 것으로 일정을 계획하다.

2024년 2월 18일. 저자로부터 원고 집필 현황을 공유받다. 분량이 너무 많아져서 고민이라는 저자의 염려가 담기다. 편집자는 분량은 아무래도 괜찮다고 여기다. 저자의 대표 저서이며 이미 보통의 분량을 넘는 '사가기록화'에 관한 책을 출간했으니 이 책 역시 그에 걸맞는 이미지와 텍스트를 담아야 한다고 여기다. 나아가 '조선시대 기록화의 총집성'이라는 수식에 어울리는 압도적인 물성을 확보하는 것이 이 책의 출간에 의미를 더하는 일이라는 데에도 생각이 미치다.

2024년 4월 8일. 저자로부터 1차 원고 전체를 받다. 그러나 당장 다른 책의 마감으로 발등에 떨어진 불을 끄기에 급급한 편집자는 원고를 펼쳐볼 엄두를 내지 못하다.

2024년 5월 19일. 편집자가 미처 원고를 검토하기도 전에 저자로부터 수정 원고이자 최종 원고가 다시 들어오다. 역시 여러 일의 마감이 앞다퉈 이어지는 등 발등의 불이 여전히 활활 타고 있는 형국임에도 불구하고, 편집자는 잠깐만 보겠다고 열어본 파일 안에서 쏟아져나오는, 이전에 보지 못한 휘황찬란한 그림들 속으로 빠져들어가다. 이후로 시와 때를 가리지 않고 그림 속으로 빠져들어가다. 아울러 틈날 때마다 그림의 세부를 설명하는 텍스트와 함께 그림을 접하는 그 즐거움을 홀로 마음껏 만끽하다. 그러나 당장 해야 하는 다른 일들이 사방을 둘러싸고 있어 본격적인 작업을 시작할 엄두를 여전히 내지 못하다. 출간 일정을 어떻게 잡아야 할 것인가를 두고 본격적인 고민을 시작하다. 더불어 2022년 출간한 『조선시대 사가기록화, 옛 그림에 담긴 조선 양반가의 특별한 순간들』의 초판본이 거의 다 소진이 되어가고 있

음을 고려하여 새 책의 출간 시기에 맞춰 2쇄를 함께 출간할 계획을 세우다. 이를 위해 새 책 출간할 때까지 품절 상태를 최대한 미루기 위해 출고의 속도를 조절하다.

2024년 6월. 급한 불을 어느 정도 끄자마자 본격적으로 이 책의 작업에 돌입하다. 이미 '사가기록화' 작업을 함께 한 디자이너 김명선에게 이후 몇 개월 동안 이 책에 집중해줄 것을 요청해두다. 교정을 시작하기에 앞서 저자가 보내온 '아래아한글' 파일을 교정용 워드 파일로 변환하고, 주석을 정리하는 작업만으로도 오랜 시간이 걸리다. 여기에 조판을 위한 이미지 위치를 표시하는 기본 작업에도 예상을 뛰어넘는 시간이 걸리다. 분량이 많으니 최대한 시행착오를 줄이고, 효율적이고 능률적으로 계획을 잘 세워서 진행해야겠다고 생각했으나 생각은 생각일 뿐 의지와 달리 한꺼번에 조판용 원고를 정리해서 넘기는 것이 어렵다는 것을 깨닫게 되다. 한편으로는 화면 교정을 보고 또 한편으로는 파일을 변환하고 또 한편으로는 이미지 위치를 지정하는 등 한 권의 원고에 여러 차례의 공정이 뒤섞이는 매우 낯선 경험을 하게 되다. 이 과정에서 행여 걷잡을 수 없는 실수와 오류가 생길 수도 있다는 염려로 날이 갈수록 신경이 팽팽해지다. 지금까지 책을 만들면서 원고에 대해 저자와 의견을 나누고 보완하는 과정을 즐겼으나 이번 작업은 전적으로 저자를 따라서, 실수와 오류 없이 만들어나가는 것을 최우선의 목표로 삼아야 함을 절감하다. 그렇게 내적 불안의 극심함과 외적 노동의 고강도를 견디며 편집을 위한 기초 작업을 끝내고 나니 어느덧 한 달여의 시간이 흐르다.

2024년 7월. 편집자로부터 여러 차례 파일을 나눠 받은 디자이너 역시 만만치 않은 이미지와 텍스트, 주석의 작업에 매진하다. 같은 행사를 그린, 비슷해 보이는 여러 그림들 사이에서 디자이너 역시 수시로 길을 잃었고, 일정 단위로 작업을 마친 파일을 편집자와 주고 받을 때마다 점점 늘어만 가는 페이지 수에 어느 순간 디자이너와 편집자 모두 입을 다물고 더이상 이 부분에 대한 언급을 하지 않게 되다. 어디까지 늘어날 것인가는 차치하고 텍스트와 이미지를 비롯한 온갖 요소들이 제대로 배치가 되어 있는가에만 집중하다.

2024년 8월. 1차 조판 작업을 완료하여 저자에게 보내다. 오래 기다린 저자는 꼬박 몰두하여 8월 21일 교정을 마치다. 저자가 교정을 보는 동안 편집자 역시 교정지와 씨름을 하다. 유난히 더운 여름 내내 편집자는 꼭 필요한 일정 외에 바깥 활동을 거의 하지 못하고 책상 앞에만 붙어 지내다. 그럼에도 숙종 임금과 영조 임금, 정조 임금 시대를 거쳐 대한제국기까지의 기록화를 통해 조선 왕실의 다양한 모습을 들여다보는 재미에 점점 빠져들다. 주요 행사를 앞두고 사소한 것에 집착하는 모습을 보며 때로는 '뭣이 중헌디'라는 혼잣말을 하기도 하고, 신하들의 요청을 받고 처음에는 사양했다가 못 이기는 척 잔치를 하거

나 기로소에 들어가는 왕들의 모습을 보며 슬쩍 실소를 짓기도 하고, 실수를 줄이기 위해 미리 그림을 그려 연습하고 준비하는 모습을 보며 형식이 내용을 완성한다는 것을 실감하기도 하고, 의궤에 그림을 그리고 행사도를 또 그리면서 준비는 물론 기록에도 진심인 모습을 보면서 누가 우리더러 기록할 줄 모르는 민족이라고 했는가, 대들고 싶은 마음이 일기도 하고, 모사본에서 드러나는 머리 모양이나 패션 등의 변화를 살피면서 잔재미를 맛보기도 하면서 원고의 '진맛'에 푹 빠져 지낸다. 그러나 재미는 재미일 뿐, 여전히 진도는 더디기만 하여 책의 출간 일정은 기약이 없고 그렇게 여름은 이 원고와 함께 흐르고 어느덧 가을에 이른다. 그런 한편으로 2024년 5월 최열 선생의 『옛 그림으로 본 서울』(2020년 출간)과 『옛 그림으로 본 제주』(2021년 출간)에 이어 『옛 그림으로 본 조선』 전 3권을 출간한 편집자는 우연한 기회에 이전에 경험하지 못한 새로운 플랫폼 '와디즈'를 통해 펀딩을 시도했고, 예상을 뛰어넘는 성과에 힘을 입어 '와디즈' 담당자로부터 박정혜 선생의 책 두 권 역시 펀딩 프로젝트로 진행해보자는 제안을 받게 되다. 저자의 동의를 얻어 펀딩에 참여하기로 결정하였으나, 책의 본진은 역시 서점이어야 한다는 생각에 출간 '전' 펀딩 대신 출간 '후' 펀딩으로 시기를 조정하다.

2024년 9월. 새 책의 출간 일정이 구체화됨에 따라 '혜화1117' SNS 계정 등을 통해 『조선시대 사가기록화, 옛 그림에 담긴 조선 양반가의 특별한 순간들』의 재고가 얼마 남지 않았음을 독자들에게 고지하고, 새 책 출간에 맞춰 당분간 품절이 될 것을 예고하다. 아울러 두 권의 책을 더 널리, 더 많은 독자들에게 알리기 위한 방법을 고민하다. 만만치 않은 분량의 책을 한 권도 아닌 두 권을 동시에 출간한다는 일의 실체에 다가갈수록 의기가 소침해지기보다 어떤 일이 어떻게 일어나는지 지켜보자는 마음이 커져만 가다. '와디즈' 펀딩을 통해 조선시대 그림에 대한 독자들의 관심이 적지 않다는 것을 확인한 편집자는 이미 선펀딩 프로그램을 판매와 홍보에 적극적으로 활용하는 '예스24'의 '그래제본소' 프로그램에 참여해보기로 하다. 이를 위해 『조선시대 사가기록화, 옛 그림에 담긴 조선 양반가의 특별한 순간들』 출간 당시 각별하게 응원해준 손민규 엠디를 만나 제안하다. 누가 이렇게 큰 책을 만들라고 시킨 것도 아닌데, 그렇게 시작해놓은 일을 막상 혼자 감당할 자신이 없어서 '사가기록화' 때의 일을 새삼스럽게 거론하며 손민규 엠디의 바짓가랑이를 붙잡는 마음으로, '너 아니면 안 된다'는 마음으로, 일명 '땡깡'을 시전하다. 이는 단지 이 책도 잘 봐달라는 의미를 넘어 첫 출간 때 보여준 그 노력이 새로운 책으로도 이어지는, 편집자 나름의 '서사'를 만들어내고 싶은 마음에서 비롯하다. 새 책 출간을 준비하며 '사가기록화' 2쇄를 함께 준비하며 두 권의 선펀딩을 준비하다. 제작비 견적서를 받아들고 편집자는 움찔하기도 했으나, 어느 정도 예상한 바여서 생각보다 담담하게 상황을 받아들이다. 펀딩 오픈을 위해 책의 제목을 정하다. 책값을 정

하다. 표지 디자인을 확정하다. 새 책에 맞춰 '사가기록화' 역시 초판 출간 때의 대형 포스터 커버 대신 새로운 커버로 디자인을 수정하다. 디자이너 김명선의 밤낮없는 노고로 일의 진척이 빨라지다.

2024년 10월 8일. '예스24' '그래제본소' 펀딩 페이지를 오픈하다. 과연 얼마나 많은 독자들의 호응으로 이어질 것인가, 설렘과 우려가 동시에 극도로 교차하다. 저자와 편집자, 디자이너가 한꺼번에 통으로 교정지를 주고 받지 못하고 때로는 두 번에 나눠, 또 때로는 세 번에 나눠 주고 받으며 진도를 빼다. 이를 위해 우체국 택배, 한진택배, 퀵서비스, 배달 아르바이트 등 동원할 수 있는 자원을 활용하고 이도 모자라 디자이너가 이른 새벽과 늦은 밤 자동차에 교정지를 싣고 파주에서 서울로 달리기도 하다. 이런 과정을 통해 바야흐로 출간의 날이 점점 더 가까워지다. 책의 꼴은 점점 더 갖춰져 가고 표지의 세부도 정리가 되다. 이런 와중에 펀딩 페이지에 들어가 새로고침을 누르는 것이 아침과 저녁 편집자의 주요 일과가 되다. 펀딩의 성공을 위해 '예스24' 손민규 엠디의 생색 없는 노력이 이어지다. '예스24' 근속 15주년 기념일에 출판 관계자들 사이에 주목도 높은 개인 SNS 계정을 통해 이 책의 펀딩 소식을 알렸으며, '예스24' 독자들을 대상으로 한 앱푸쉬와 LMS와 이메일을 발송했으며, 예스24 웹과 모바일 첫 화면에 일주일 내내 전면 노출의 광경을 이루어내다. 이로 인해 하루가 다르게 가파르게 숫자가 치솟았으며 편집자가 내심 기대한 목표치를 일찌감치 도달하는 혁혁한 성과를 거두다. 한편으로 출간 후 예정된 와디즈 펀딩 관련 사항을 담당자와 협의하고 준비하다.

2024년 10월 25일. 금요일, 주말을 앞두고 디자이너와 하루종일 서로의 컴퓨터 앞에서 본문의 최종 작업을 하나씩 점검하다. 표지 및 관련 부속의 세부 디자인을 점검하다. 저자에게 최종 점검을 요청하다. 금요일에 마무리하려 했으나 뜻을 이루지 못하고 작업은 역시나 토요일과 일요일까지 이어지다. 저자의 최종 점검 파일을 받고 그 부분을 반영하며 다시 한 번 전체적으로 정리하는 작업을 이어가다.

2024년 10월 28일. 펀딩이 마감되다. 20일 동안 177명의 독자가 참여하여 총액 19,688,400원에 도달하다. 펀딩 참여자의 명단을 제외한 나머지 작업을 모두 마치다. 표지 및 본문 디자인은 김명선이, 제작 및 관리는 제이오에서(인쇄 : 민언프린텍, 제본 : 소노마엠지, 용지 : 커버 아르떼 160그램 울트라화이트, 표지 아르떼 310그램 울트라화이트, 본문 : S-플러스 100그램 백색, 부록 백색모조 80그램), 기획 및 편집은 이현화가 맡다.

2024년 10월 29일. 오전. '예스24'로부터 펀딩에 참여해주신 분들의 명단을 전달받다. 인쇄 직전 여기에 기록하다. 게재를 사양하신 분들의 이름은 제외하다.

"혜화1117 출판사는 '예스24' '그래제본소'를 통해 박정혜 선생님의 책 『조선시대 궁중기록화, 옛 그림에 담긴 조선 왕실의 특별한 순간들』과 『조선시대 사가기록화, 옛 그림에 담긴 조선 양반가의 특별한 순간들』에 각별한 관심을 보여주신 도든 독자분들께 진심으로 감사의 마음을 전합니다. 출간 전 떨리는 마음으로 건넨 손을 맞잡아준 크고 단단한 응원의 마음을 잊지 않고 귀하게 간직하겠습니다.

강선화, 고영락, 곽유신, 권주영, 권지영, ７ 은주, 김가람, 김경주, 김경태, 김계성, 김규태, 김나리, 김대중, 김동환, 김민철, 김백철, 김병대, 김설현, 김세현, 김수진, 김순애, 김양민, 김영웅, 김용애, 김용희, 김윤이, 김윤정, 김윤지, 김인수, 김정혁, 김제란, 김혜정, 김홍탁, 김효성, 김효식, 나정선, 노영명, 노의성, 노현경, 도담자수, 류현숙, 민으람, 박경득, 박경호, 박대훈, 박미애, 박민정, 박범준, 박상준, 박성혜, 박송이, 박수민, 박영근, 박재옥, 박지은, 박초로미, 박혜림, 배지율, 백선미, 변형민, 사공영애, 소예한, 손경호, 손기완, 신미나, 신승명, 신우미, 신정주, 심정민, 안선규, 안영미, 안은주, 안혜정, 양해준, 여수진, 여주환, 연시마음편찬치과, 오가음, 오규성, 오미옥, 오세연, 오승한, 오유라, 원종환, 유재영, 윤남귀, 윤미라, 윤석임, 윤선미, 윤용환, 윤은선, 이미영, 이선호, 이예지, 이정은, 이주현, 이지아, 이지연, 이진희, 이필숙, 이혜정, 이현경, 이혜영, 이희자, 임태진, 임현경, 장주영, 장창욱, 전경자, 정민영, 정용진, 정인순, 정찬효, 정창욱, 제갈혁, 조성민, 조영진, 조재상, 진성언, 차은규, 최대림, 최미희, 최성환, 최수수, 최임옥, 최정현, 최지연, 한재훈, 한정엽, 허성제, 황성원, 황재용, 황혜성, rhea3 (이상, 가나다 순)

2024년 11월 30일. 혜화1117의 서른두 번째 책 『조선시대 궁중기록화, 옛 그림에 담긴 조선 왕실의 특별한 순간들』 초판 1쇄본이 출간되다. 혜화1117의 열일곱 번째 책이자 저자와의 첫 책 『조선시대 사가기록화, 옛 그림에 담긴 조선 양반가의 특별한 순간들』의 2쇄와 함께 출간하게 된 것을 뜻깊게 여기다. 이후의 기록은 2쇄 이후 추가하기로 하다.

2024년 12월. '와디즈' 펀딩을 예정하다. 그 결과에 대해서는 2쇄를 제작할 때 정리하여 기록하기로 하다.

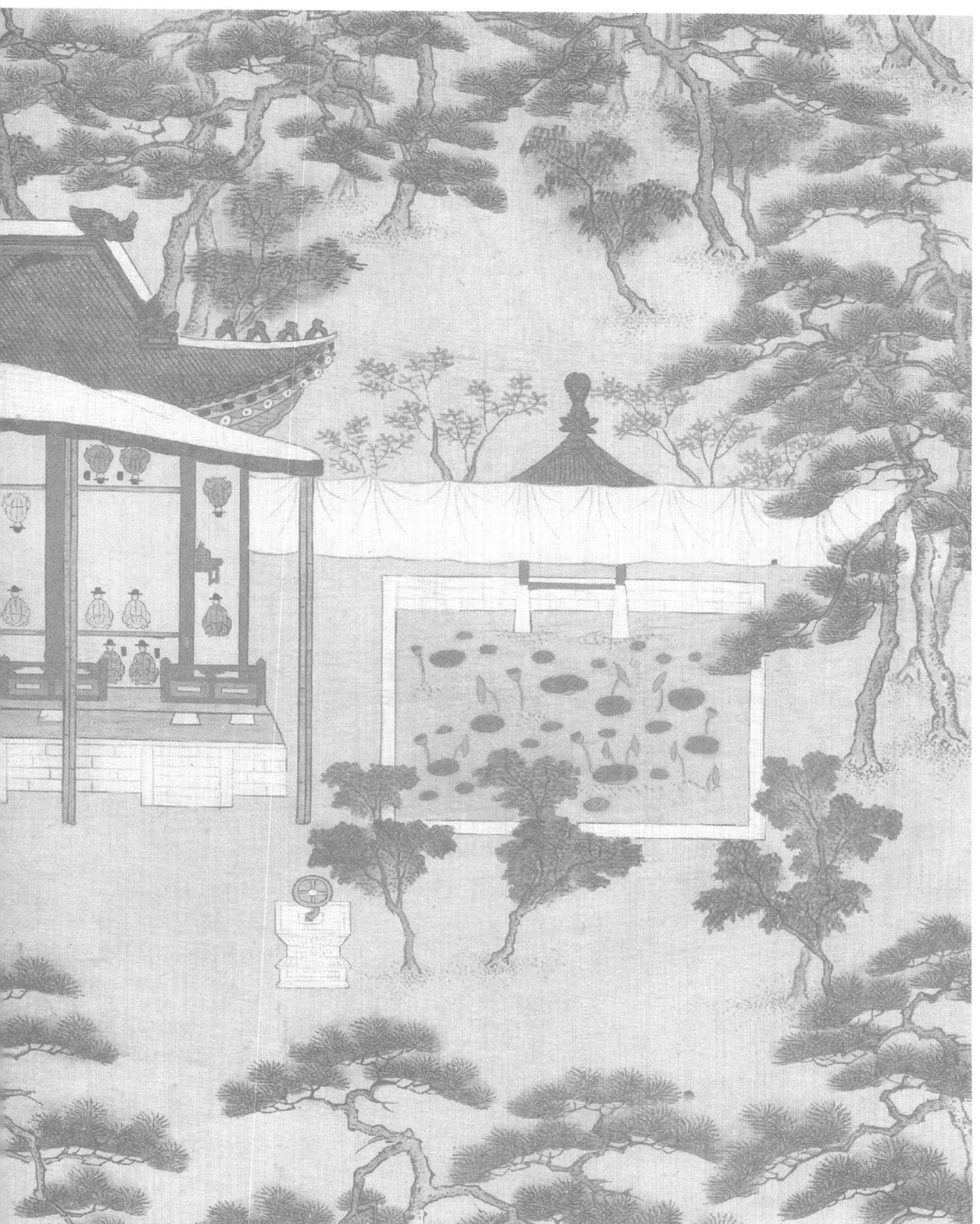

2018년 봄부터 2024년 가을까지, ─────── 세상에 내보낸 혜화1117의 책들

── 책 중심 문화공간

'혜화1117'은 1994년부터 책을 만들어온 편집자이자 대표가 2018년 봄, 첫 책을 낸 뒤로 꾸려가는 1인 출판사입니다. 1936년 지어진 오래된 한옥을 고쳐 지은 곳에서 주로 인문교양, 문화예술 분야 책을 만듭니다. 책을 만드는 마음은 『나의 집이 되어가는 중입니다』와 『작은 출판사 차리는 법』(유유)에 담아두었습니다.

(03068)서울시 종로구 혜화로11가길 17(명륜1가) T. 02 733 9276 F. 02 6280 9276
E. ehyehwa1117@gmail.com B. blog.naver.com/hyehwa11-17
FB. /ehyehwa1117 Ins. /hyehwa1117

"우리 도시의 나아갈 방향에 대한 글로벌한 시각과 통찰을 갖게 하는 책!
수준 높은 한글 구사 능력으로 한국 저술의 지평을 넓힌 저자,
로버트 파우저 교수에게 경의를 표한다"

문재인 전 대통령 추천작!

도시독법
- 각국 도시 생활자의 어린 날의 고향부터 살던 도시 탐구기

로버트 파우저 지음 · 올컬러
444쪽 · 26,000원

도시는 왜 역사를 보존하는가
- 정통성 획득부터 시민정신 구현까지, 역사적 경관을 둘러싼 세계 여러 도시의 어제와 오늘

로버트 파우저 지음 · 올컬러
336쪽 · 24,000원

"『도시독법』과 『도시는 왜 역사를 보존하는가』, 저자가 같은 날 출간했고, 내용상 짝을 이루는 책이어서 함께 추천합니다. 저자 로버트 파우저 교수는 미국인이지만 한국을 사랑해서 십수 년 간 한국에서 살면서 서울대 국어교육과 교수로 재직했고, 일본의 대학에서 한국어 교수로 재직하기도 했습니다. 이 책은 번역서가 아니라 그가 한글로 쓴 책인데, 웬만한 한국인들이 따라가지 못할 정도로 수준 높은 한글 구사 능력이 놀랍습니다. 이 책들은 도시가 어떻게 형성되고 위기를 극복하며 발전해왔는지, 무엇을 보존하고 재생하며 더 나은 도시로 나아가야 할 것인지 관점을 제공해 줍니다. 세계적인 도시들과 함께 그가 거주했거나 경험한 부산, 서울, 대전, 전주, 대구, 인천, 경주 등 한국의 도시들을 다루고 있어서, 우리의 도시들을 어떻게 보존하면서 발전시켜 나가야 할 것인지 글로벌한 시각과 통찰을 갖게 해줍니다. 그는 원주민을 배제하는 전면철거식 재개발을 반대하고, 소규모 맞춤형 재생사업을 통해 역사와 문화, 공동체적 가치를 보존해 나가야 한다고 제안합니다. 한옥 생활을 오래 했을 만큼 한옥을 사랑해서, 서울 서촌의 한옥 보존 운동에 깊이 참여하여 성과를 거두기도 했습니다. 한국을 제2의 고향으로 여길 만큼 사랑하고, 한국 저술의 지평을 넓혀준 저자에게 경의와 감사를 표합니다." _문재인 전 대통령 추천사 전문

외국어 전파담 [개정판]
- 외국어는 어디에서 어디로, 누구에게 어떻게 전해졌는가

로버트 파우저 지음 · 올컬러 · 392쪽 · 값 23,000원

* 2019년 국립중앙도서관 '휴가철에 읽기 좋은 책 100권'

외국어 학습담
- 외국어 학습에 관한 언어 순례자 로버트 다우저의 경험과 생각

로버트 파우저 지음 · 올컬러 · 336쪽 · 값 18,500원

일본어판 번역 출간
2022 세종도서 교양 부문 선정

* 2022세종도서 교양 부문 선정 * 2021년 교보문고 9월 '이 달의 책' 선정
* 일본어판 『僕はなぜ一生外国語を学ぶのか』 번역 출간

이중섭, 편지화 - 바다 건너 띄운 꿈, 그가 이룩한 또 하나의 예술
최열 지음 · 올컬러 · 양장본 · 320쪽 · 값 24,500원

"생활고를 이기지 못해 아내 야마모토 마사코와 두 아들을 일본으로 떠나보낼 수밖에 없던 이중섭은 가족과 헤어진 뒤 바다 건너 편지를 보내기 시작했다. 그 편지들은 엽서화, 은지화와 더불어 새로이 창설한 또 하나의 장르가 되었다. 이 책을 쓰면서 현전하는 편지화를 모두 일별하고 그 특징을 살폈음은 물론이다. 그러나 가장 중요한 것은 그의 마음과 시선이었다. 이를 파악하기 위해 나 자신을 이중섭 속으로 밀어넣어야 했다. 사랑하지 않으면 보이지 않고 느낄 수 없는 법이다. 나는 그렇게 한 것일까. 모를 일이다. 평가는 오직 독자의 몫이다." _ 최열, '책을 펴내며' 중에서

이중섭, 그 사람 - 그리움 너머 역사가 된 이름
오누키 도모코 지음 · 최재혁 옮김 · 컬러 화보 수록 · 330쪽 · 값 21,000원

"마이니치신문사 특파원으로 서울에서 일하다 이중섭과 야마모토 마사코 부부에 대한 취재를 시작한 지 7년이 지났습니다. 책을 통해 일본의 독자들께 두 사람의 이야기를 건넨 뒤 이제 한국의 독자들을 만나게 되었습니다. 이중섭 화가와 마사코 여사 두 분이 부부로 함께 지낸 시간은 7년 남짓입니다. 남편이 세상을 떠나고 70년 가까이 홀로 살아온 이 여성은 과연 어떤 생애를 보냈을까요? 사람은 젊은 날의 추억만 있으면, 그걸 가슴에 품은 채로 그토록 오랜 세월을 견딜 수 있는 걸까요? 그런 생각을 하면서 읽어주시길 기대합니다."
_ 오누키 도모코, 『이중섭, 그 사람』 '한국의 독자들께' 중에서

경성 백화점 상품 박물지 - 백 년 전 「데파트」 각 층별 물품 내력과 근대의 풍경
최지혜 지음 · 올컬러 · 656쪽 · 값 35,000원

백 년 전 상업계의 일대 복음, 근대 문명의 최전선, 백화점! 그때 그 시절 경성 백화점 1층부터 5층까지 각 층에서 팔았던 온갖 판매품을 통해 마주하는 그 시대의 풍경!

* 2023년 『한국일보』 올해의 편집 * 2023년 『문화일보』 올해의 책 * 2023년 『조선일보』 올해의 저자

딜쿠샤, 경성 살던 서양인의 옛집 - 근대 주택 실내 재현의 과정과 그 살림살이들의 내력
최지혜 지음 · 올컬러 · 320쪽 · 값 18,000원

백 년 전, 경성 살던 서양인 부부의 붉은 벽돌집, 딜쿠샤! 백 년 후 오늘, 완벽 재현된 살림살이를 통해 들여다보는 그때 그시절 일상생활, 책을 통해 만나는 온갖 살림살이들의 사소하지만 흥미로운 문화 박물지!

4·3, 19470301-19540921 - 기나긴 침묵 밖으로
허호준 지음 · 컬러 화보 수록 · 양장본 · 400쪽 · 값 23,000원

"30년간 4·3을 취재해 온 저자가 기록한 진실. 1947년 3월 1일부터 1954년 9월 21일까지 제주에서 일어난 국가의 시민 학살 전모로부터 시대적 배경과 세계사와 현대 한국사에서의 4·3의 의미까지 총체적인 진실을 드러내는 책.
건조한 문체는 이 비극을 더 날카롭게 진술하고, 핵심을 놓치지 않는 문장들은 독서의 몰입을 도와 어느새 4·3에 대한 통합적인 이해가 자리 잡힌다. 이제 이 빼곡하게 준비된 진실을 각자의 마음에 붙잡는 일만 남았다. 희망 편에 선 이들이 만들 수 있는 가장 큰 힘이다."
_ 알라딘 '편집장의 선택' 중에서

* 2023년 세종도서 교양 부문 선정 * 대만판 번역 출간 예정

유럽 책방 문화 탐구 - 책세상 입문 31년차 출판평론가의 유럽 책방 문화 관찰기
한미화 지음 · 올컬러 · 408쪽 · 값 23,000원

개별적 존재로서의 자생과 지속가능의 모색을 넘어 한국의 서점 생태계의 미래를 위한 책방들의 고군분투를 살핀 『동네책방 생존탐구』의 저자이자 꼬박 30년을 대한민국 출판계에 몸 담아온 출판평론가 한미화가 유럽의 전통과 현재를 잇는 책방 탐방을 통해 우리 동네책방의 오늘과 미래를 그려본 유의미한 시도!

동네책방 생존탐구 - 출판평론가 한미화의 동네책방 어제오늘 관찰기+지속가능 염원기
한미화 지음 · 272쪽 · 값 15,000원

"책방을 꿈꾸거나 오래 하고 싶은 이들에게 시의적절한 책! 동네책방을 사랑하는 분들께 20여 년 넘게 책 생태계를 지켜본 저자의 애정과 공력 가득한 이 책의 일독을 권한다."
_ 김기중, 삼일문고 대표

* 한국출판문화산업진흥원 2020년 '10월의 추천도서' * 대한출판문화협회 2020년 '한국도서해외전파사업 기증 도서'
* 2022년 일본어판 『韓国の街の本屋の生存探究』 출간

백 년 전 영국, 조선을 만나다 - '그들'의 세계에서 찾은 조선의 흔적
홍지혜 지음 · 올컬러 · 348쪽 · 값 22,000원

19세기말, 20세기 초 영국을 비롯한 서양인들은 조선과 조선의 물건들을 어떻게 만나고 어떻게 여겨왔을까. 그들에게 조선의 물건들을 건넨 이들은 누구이며 그들에게 조선은, 조선의 물건들은 어떤 의미였을까. 서양인의 손에 의해 바다를 건넌 달항아리 한 점을 시작으로 그들에게 전해진 우리 문화의 그때 그 모습.

호텔에 관한 거의 모든 것 - 보이는 것부터 보이지 않는 곳까지
한이경 지음 · 올컬러 · 348쪽 · 18,500원

미국 미시간대와 하버드대에서 건축을, USC에서 부동산개발을 공부한 뒤 약 20여 년 동안 해외 호텔업계에서 활약한, 현재 메리어트 호텔 한국 총괄PM 한이경이 공개하는 호텔의 A To Z. 호텔 역사부터 미래 기술 현황까지, 복도 카펫부터 화장실 조명까지, 우리가 궁금한 호텔의 모든 것!

웰니스에 관한 거의 모든 것 - 지금 '이곳'이 아닌 나아갈 '그곳'에 관하여
한이경 지음 · 올컬러 · 364쪽 · 값 22,000원

호텔에 관한 완전히 새로운 독법을 제시한 『호텔에 관한 거의 모든 것』의 저자 한이경이 내놓은 호텔의 미래 화두, 웰니스!
웰니스라는 키워드로 상징되는 패러다임의 변화는 호텔이라는 산업군에서도 감지된다. 호텔이 생긴 이래 인류가 변화를 겪을 때마다 엄청난 자본과 최고의 전문가들이 일사불란하게 그 변화를 호텔의 언어로 바꿔왔다. 거대한 패러다임의 변화에 따라 이미 전 세계 호텔 산업은 이에 발맞춰 저만치 앞서 나가고 있다. 이는 달리 말하면 호텔을 관찰하면 세상의 변화를 먼저 읽을 수 있다는 의미이기도 하다. 또 달리 말하면 변화를 따라가지 못하면 도태된다는 뜻이기도 하다."
_ 한이경, 『웰니스에 관한 거의 모든 것』 중에서

조선시대 궁중기록화,
옛 그림에 담긴 조선 왕실의 특별한 순간들

2024년 11월 30일 초판 1쇄 발행 **지은이** 박정혜
 펴낸이 이현화
 펴낸곳 혜화1117 **출판등록** 2018년 4월 5일 제2018-000042호
 주소 (03068)서울시 종로구 혜화로11가길 17(명륜1가)
 전화 02 733 9276 **팩스** 02 6280 9276 **전자우편** ehyehwa1117@gmail.com
 블로그 blog.naver.com/hyehwa11-17 **페이스북** /ehyehwa1117
 인스타그램 / hyehwa1117

 ⓒ 박정혜, 2024.

 ISBN 979-11-91133-28-8 93650

이 책에 실린 모든 내용의 무단 전재와 복제를 금합니다. 이 책의 전부 또는 일부를 재사용하려면 반드시 서면을 통해
저자와 출판사 양측의 동의를 받아야 합니다.

책값은 뒤표지에 있습니다.

잘못된 책은 구입하신 곳에서 바꿀 수 있습니다.

No part of this book may be reprinted or reproduced without permission in writing from the publishers.
Publishers : HYEHWA1117 11-gagil 17, Hyehwa-ro, Jongno-gu, Seoul, 03068, Republic of Korea.
Email. ehyehwa1117@gmail.com